Nagler, Georg Ka

Neues allgemeines Künstler-Lexikon

16. Band, Schoute.-Sole.

Nagler, Georg Kasper

Neues allgemeines Künstler-Lexikon

16. Band, Schoute.-Sole.

Inktank publishing, 2018

www.inktank-publishing.com

ISBN/EAN: 9783747759295

All rights reserved

Neues allgemeines
Künstler-Lexicon

oder

Nachrichten

von dem

Leben und den Werken

der

Maler, Bildhauer, Baumeister, Kupferstecher, Formschneider, Lithographen, Zeichner, Medailleure, Elfenbeinarbeiter, etc.

Bearbeitet

von

Dr. G. K. Nagler.

Sechzehnter Band.
Schoute. — Sole.

München, 1846.
Verlag von E. A. Fleischmann.

Vorwort.

Nach der mühevollen Arbeit eines Jahres übergebe ich hiemit dem kunstliebenden Publikum einen neuen Band, und unmöglich wäre es mir bei der schwierigen Redaktion mit gleicher Sorgfalt mehr zu liefern. Es hängt aber auch sicher nicht von der Menge der Bogen ab, welche in Jahresfrist gegeben werden könnten, sondern von dem Gehalte des Stoffes, der geboten wird. Dieser ist in dem vorliegenden Bande sicher nicht geringer, als in dem vorhergehenden, da ich von dem unermüdeten Streben beseelt bin, mit jedem neuen Artikel erhöhtes Interesse zu erregen. Auch ist das Ganze dem Ziele nicht mehr so ferne, da der Buchstabe S., der ausgedehnteste in jedem Wörterbuche, zu Ende sich neigt. Freilich stehen die vier ersten Bände nicht mehr auf gleicher Höhe, wie ich schon früher erklärt habe; allein sie können es auch nicht seyn. Wer kann der Zeit und ihrer lebendigen Theilnahme an der Kunst Grenzen setzen? Wer kann verlangen, dass in den ersten Bänden auf dasjenige hingedeutet sei, was erst in späteren Jahren ins Leben trat? Es können daher Meister S., die mit jetzigen Meistern A. B. C. u. s. w. beim Beginne dieses Werkes noch in der Schule waren, im Jahre 1846 ihre würdige Stelle finden, aber nicht diese, wenn 1835 das Talent noch in seiner Ausbildung begriffen war. Mängel dieser Art müssen doch sicher entschuldiget werden, und wenn der rege Forschungsgeist, der fast in allen Ländern erwacht ist, und namentlich in Deutschland von Jahr zu Jahr früher nie Geahnetes aufgeschlossen hat, jetzt in meinem Werke Manches vermissen lässt, so ist es, wenigstens grössten Theils, dem Umstande zuzuschreiben, dass selbst dem Manne von grösseren Kräften als die meinigen sind, sich nicht plötzlich jede Quelle öffnet. Im Verlaufe der Zeit wurde mir aber Vieles zugänglich, theils durch eigene Forschung, theils durch fremde Zuthat, und daher sehne ich mich nach

dem Zeitpunkte, wo ich nach mannigfachen Erfahrungen auch den ersten Bänden meines Werkes die erwünschte Vollendung geben kann. Sie sind indesse auch in dieser Gestalt von einem Namenreichthum, wie er in keinem anderen encyclopädischen Werke zu finden ist.

Das Urtheil über den vorliegenden Band lasse ich anderen über, könnte aber füglich auf einige Artikel aufmerksam machen, da anderwärts partheiische Ansichten sich geltend machen, oder irrige Angaben ausgingen, die nicht selten gläubig nachgeschrieben werden. Der Artikel über Alois Senefelder enthält z. B. die ältere Geschichte der Lithographie und ihrer Ausbreitung ohne Rücksicht auf irgend eine Parthei, und der Artikel über Simon Schmid dient als Einleitung zur Geschichte der Erfindung dieser Kunst, die erst als solche dem Senefelder ihre Entstehung verdankt. Derjenige, der diesem Werke durchhin nur das Verdienst einer mehr oder weniger sorgfältigen Compilation zugestehen wollte, dürfte wahrlich die Richtung desselben auf dem Gebiete der Kunstgeschichte nicht streng verfolgt haben, zumal nach der bald erfolgten Emancipation von dem ersten, hemmenden Plane, worüber ich mich bereits in einer früheren Vorrede erklärt habe. Ein Werk dieser Art kann indessen der Lage der Sache nach das compilatorische Verfahren nie ganz entbehren, doch gibt mir bei wichtigeren Artikeln gleich dem Geschichtschreiber (als welchen ich mich nicht brüste) die Urkunde in Schrift und Bild, die als urkundlich beglaubigte, oder traditionell glaubwürdige gedruckte Quelle den Faden an die Hand, der mich auf den nicht selten labyrintischen Wegen der Kunstgeschichte leitet. Was ich noch weiter fortgeführt habe, wird der Kenner zu beurtheilen wissen. Meine Aufgabe, und nicht selten eine schwierige, ist das Detail, nicht die allgemeine historische Uebersicht, obgleich auch diese in wichtigen Artikeln berücksichtiget werden muss.

München, im November 1846.

Dr. G. K. Nagler.

S.

Schoute oder Schouten, Hubert Pieter, Zeichner und Maler, der Sohn des Hubert Schoute, wurde 1747 zu Amsterdam geboren, und von seinem Vater in den Anfangsgründen unterrichtet. Hierauf kam er zu P. van Liender in die Lehre, um die Kupferstecherei zu erlernen, da sich der Vater bei der Herausgabe der Ansichten von Amsterdam seiner Hülfe zu bedienen suchte. H. P. Schoute stach auch einige Ansichten dieser Stadt, zeichnete aber in der Folge noch mehr, welche dann von seinem Vater, von C. Ph. Jakobs, J. Spilmann, C. Bogerts, und in grösserer Anzahl von P. v. Liender gestochen wurden. Die meisten Zeichungen sind von dem jüngeren Schoute, meistens in Aquarell gemalt. Solche Zeichnungen, und dann Copien nach J. van der Heyden, A. van de Velde etc. findet man in holländischen Sammlungen, wo sie den besten Arbeiten dieser Art angereiht werden. Aus der Sammlung des berühmten Ploos van Amstel, welcher ein besonderer Gönner unsers Künstlers war, wurden zwei Zeichnungen nach den genannten Meistern zu 80 und 81 Gulden verkauft.

Die grosse Sammlung der Ansichten von Amsterdam erschien in der Kunsthandlung von Fouquet, dessen Adresse auf mehreren Blättern steht. Die Blätter belaufen sich auf wenigstens 95, und darunter rühren 59 von den beiden Schouten her. Von Jan de Beyer sind 16 Zeichnungen, die P. v. Liender gestochen hat. Eine Zeichnung von N. Keun stach Bogerts. S. Focke stach drei seiner eigenen Zeichnungen dazu, vier Zeichnungen von J. de Vlaaming sind von C. P. Jakobs gestochen. Diese Sammlung von Ansichten gibt ein interessantes Bild der Stadt Amsterdam, die Staffage charakterisirt das holländische Leben. Schoute lebte noch 1820 in Harlem.

Die Blätter der beiden Schouten.
Das Format ist qu. fol.

1 *) Amsterdam vom Y aus.
2) Nieuwe Zyds-Huys.
3) Vernieuweden Waag.
4) Mannen-Tuchthuys.
5) Innere Ansicht des Börsenhofes.
6) Nieuwe Korenbeurs.
7) Wintergesicht aan het Y by de haring Packers.

*) Die Numerirung der Blätter der ganzen Sammlung ist eine andere.

Schouté oder Schouten, H. P.

8) De doorlugtige School.
9) De Haarlemer Poort, Winterscene.
10) De Nieuwe Schoonburg.
11) Inneres des Oude Zyds Heeren huys, im Hofe ein Bilder-verkauf.
12) Die grosse Schule, von Innen.
13) Het vrouwen Tuchthuys.
14) Het latynsche School.
15) Het vrouwen Tuchthuys van binne.
16) De Nieuwe Schoonburg.
17) Binnen-plaats van het Mannen Tuchthuys.
18) Admiraliteetshof.
19) Oostindisch Zeemagazin.
20) Binnen plaats in het Oostindisch Huys.
21) Admiraliteets-Huys Magazin.
22) Oostindisch huys beneevens het Krankzinniger huys.
23) Westindisch-Huys.
24) Admiraliteets-Magazyn.
25) Oost-Magazyn.
26) Nieuwe Kerk.
27) Het Zeereegt van den Kaniper-Steeger.
28) Nieuwe Zyds-Capel.
29) De Oude Kerk van binnen.
30) De Zuyder-Kerk.
31) De Noouder Markt (en Kerk.)
32) Nieuwe Kerk van binnen.
33) De Oude Zyds Capel.
34) De Nieuw Zyds-Capel van binnen.
35) De Wester-Kerk.
36) De Ooster-Kerk von binnen (mit einer Beerdigung).
37) De Amstel-Kerk.
38) De Gasthuys-Kerk.
39) De Engelsche Kerk.
40) De Oude Waalen-Kerk.
41) De Nieuwe Waalen-Kerk.
42) De Luther'sche Oude-Kerk.
43) De Jongens burger Weeshuys.
44) De Cingel voor de Luthersche Kerk, Winterscene.
45) De Meisjes Weeshuys.
46) De Luthersche nieuwe Kerk van binnen.
47) De Oude zyds huysritten Aalmoseniershuys.
48) St. Jonishof.
49) Nieuwe zyds housitten-Aalmoseniershuys.
50) Aalmosseniers Weeshuys.
51) De Cornersky.
52) De Jongens Weeshuys de Roomisch Gezynden.
53) De Mennoniten-Weeshuys.
54) De Luthersche Weeshuys.
55) De Luthersche Diaconiehuys.
56) De nieeuwe Armenhuys der Roomisch Gezinden.
57) De Brantzen-Rushofje.
58) De Waaden-Weeshuys der Romisch Gezinden.
59) De Armenische Kerk.

Die Blätter nach J. de Beyer von P. van Liender gestochen. Sie gehören zu den schönsten der Sammlung.

60) De Oude-Kerk.
61) De Stadthuys.

62) De Beurs.?
63) De Eilandskerk.
64) De Oosterkerk.
65) De Westerkerk.
66) De Binnen Amstel na de Munts-Tooren.
67) De Binnen Amstel von t' Rondoel.
68) De Lutherische Kerk.
69) De Regulierstooren.
70) De Schowburg.
71) De Werkhuys.
72) De Reguliers of Muntstooren van de Cingel te zien.
73) Mont-Albans-Tuoren.
74) Diaconie Weeshuys.
75) De Jon Rooden poorts tooren.

Blätter von P. von Liender gezeichnet, und von ihm selbst gestochen.

76) Amsterdam van den Amstel, Winterlandschaft Nro. 2.

Blätter nach Caspar Philipp Jakobs Zeichnungen, von ihm selbst gestochen.

77) De Raam poort.
78) De Zaag-moolens poort.
79) De Leydsche poort.
80) De Waterings poort.
81) De Utrechtsche poort.
82) De Weeper poort.
83) De Muyder poort.
84) De Niewe gebouwde Muyder poort.
85) Diaconie aude Vrouwenhuys.
86) Waale Weeshuys.
87) Haarlemer poort.
88) De boter Marckt.

Blätter nach Zeichnungen von S. Fokke, and von ihm selbst gestochen.

89) Het Stadthuys en de Waag to Amsterdam.
90) Mont Albans Tooren.
91) De onde Jaghthaven.

Blätter nach J. de Vlaaming, von Jakobsz gestochen.

92) De Schreyerhocks Tooren.
93) De nieuwe Stadtherberg.
94) De Hoogduitsche Joodenkerk.
95) De Portugeesche Joodenkerk.

Schouten, s. Schoute.

Schovaerts, Christoph, ein wenig bekannter Künstler, dessen Balkema in seinem Dict. des artistes Neerlandois erwähnt, der aber mit M. Schoevaerts nicht Eine Person seyn kann. Nach Balkema war er von Ingolstadt gebürtig und Hofmaler des Herzogs von Bayern, der mehrere Bilder von ihm gehabt haben soll. Später soll er sich auch in den Niederlanden einige Zeit aufgehalten haben. Balkema schreibt ihm Landschaften mit vielen Figuren zu, und auch die beiden Bilder in Paris, welche dort unter dem Namen N. Schowaert gelten, woraus Balkema seinen Christoph Schovaerts gebildet haben dürfte.

1 *

Schovitz, C. A., Kupferstecher, arbeitete um die Mitte des 18. Jahrhunderts in Prag. Ein Bild des Schutzengels für die Pauliner-Bruderschaft ist mit: C. A. Schovitz sc. Pragae 1758 bezeichnet.

Schrader, C. A., Maler, arbeitete in der ersten Hälfte des 18. Jahrhunderts, wahrscheinlich im Dienste des Fürsten von Anhalt-Zerbst. Sysang stach 1746 nach ihm das Bildniss des Fürsten Johann Ludwig von Zerbst. J. M. Bernigeroth hat nach ihm das Portrait der Frau Sophia Friederica von Halitsch gestochen. Fol.

Schrader, Heinrich Christoph, s. den folgenden Artikel.

Schrader, Johann Christoph, Bildhauer zu Göttingen, war um 1785 Universitäts-Bildhauer der genannten Stadt. Um 1763 lebte daselbst ein Heinrich Christoph in gleicher Eigenschaft, so dass von Vater und Sohn die Rede seyn könnte.

Schrader, J. C., Kupferstecher, war in der ersten Hälfte des 18. Jahrhunderts in Göttingen thätig. Er stach für anatomische (Halleri Icon. anat.) und für naturhistorische Werke. Dann findet man auch einige Bildnisse von ihm, wie jenes von G. A. von Münchhausen. Scheint um 1758 gestorben zu seyn.

Schrader, Lorenz, Zeichner und Maler, bildete sich in Rom zum Künstler, und richtete ein besonderes Augenmerk auf die antiken Kunstwerke. Er zeichnete für den berühmten Kunstfreund Baron Stosch 150 antike Statuen. Diese Zeichnungen befinden sich wahrscheinlich in der k. k. Bibliothek in Wien, wohin ein Theil der Stosch'schen Sammlung gekommen ist. Starb um 1760.

Schrader, Anton, Maler von Berlin, erscheint seit Jahren als der ältere Künstler dieses Namens, und ist wahrscheinlich auch jener A. Schrader, welcher Hofmaler des Kaisers Paul I. von Russland war. Dieser Czar starb 1801 nach kurzer Regierung, so dass Schrader Russland bald wieder verlassen haben wird. Später lebte Anton Schrader in Berlin, wo er auf mannigfache Weise thätig war. Er malte Portraite, historische Darstellungen, Landschaften und Marinen, und befasste sich auch mit der Restauration älterer Gemälde. Dieser Künstler ist unsers Wissens noch am Leben.

Schrader, August, Architekt von Berlin, vielleicht der Bruder des Julius Schrader, ist im Staatsdienste angestellt. Um 1834 wurde er Bauconducteur in Greifswalde. Schrader zeichnet und malt perspektivische Ansichten.

Schrader, Julius, Maler, wurde 1817 in Berlin geboren, und an der Akademie daselbst unterrichtet, bis er nach Düsseldorf sich begab, wo er schon vor mehreren Jahren seinen Ruf gegründet hat. Schrader malt historische Darstellungen und Genrebilder, die theilweise zu den vorzüglichsten Arbeiten ihrer Art gehören. Er malte schon vor 1835 Portraite und Genrebilder, die grosse Beachtung verdienen, sowohl in Hinsicht der Auffassung als der sorgfältigen Behandlung. Im Jahre 1834 malte er Moses, wie er dem Jethro und seiner Familie die Befreiung Israels erzählt, lebensgrosse Figuren. Dieses Bild hat, einige Steifheit in der Haltung abgerechnet, viele Schönheiten, besonders in der Gewandung.

Es fand auch bei der Ausstellung grossen Beifall, und man freute
sich des viel versprechenden Talentes. Auf dieses Gemälde folgen
mehrere treffliche Genrebilder und Portraite, sowohl Brustbilder
als Kniestücke. Ein reitzendes Bild ist jenes der Sultaniu in
ihrem Kiosk, wie sie ihren Schmuck betrachtet, in reicher Aus-
stattung, und von üppiger Vegetation umgeben. Der Künstler
fertigte zuerst eine kleine ausgeführte Farbenskizze und führte
dann das Bild in Lebensgrösse aus. Ein anderes Gemälde in
orientalischem Sinne stellt Griechen und Aegyptier am Meeres-
strande bei Alexandrien dar, und ein drittes musicirende Odalisken
im Harem, in einer ausgeführten Farbenskizze und in grösserer
Ausführung vorhanden. Diess ist auch mit einer mittelalterlichen Dar-
stellung der Fall, dem Vater im Gefängnisse von der Tochter besucht.
Ein späteres geschichtliches Bild stellt den Vergiftungsversuch an Kai-
ser Friedrich II. durch seinen Arzt Peter de Vineis dar, ein schön-
gedachte und correkt gezeichnete Composition. Aus seiner neuesten
Zeit stammen auch einige rührende Scenen des Volkslebens, wie
der ertrunkene Matrosensohn u. a. Es herrscht indessen in allen
seinen Werken Gefühl und Feinheit. Dann müssen wir auch der
Zeichnungen zu den Vorlegeblättern für die akademische Zeich-
nungsschule und für die Provinzial- Kunst- und Gewerkschulen
Preussens gedenken, welche 1838 die k. preussische Akademie
anfertigen liess. Diese Vorbilder sind von dem Lehrer Albert
Köhler, von dem Modelleur August Fischer und von den remune-
rirten Malern Carl Lange, Carl Domschke, Theodor Neu, Hermann
Ernecke und Julius Schrader.

Das neueste Gemälde des Künstlers stellt Cencius vor Pabst
Gregor VII. vor, womit er das als Preis ausgesetzte dreijährige Reise-
stipendium von jährlich 500 Rthl. gewann. Schrader begab sich
daher 1845 zur Fortsetzung seiner Studien nach Rom.

Dann haben wir von ihm auch geistreich radirte Blätter,
im zweiten und dritten Bande der Bilder und Lieder, welche
bei Buddeus in Düsseldorf erschienen. Es gibt reine Aez-
drücke und farbig gedruckte Exemplare dieses Prachtwerkes. Es
erschien auch unter dem Titel: Deutsche Dichtungen mit Rand-
zeichnungen deutscher Künstler. Düsseldorf 1844. 45. Von Schra-
der sind darin folgende Blätter:

1) Die seidene Schnur, nach dem Gedichte von Freiligrath
componirt und radirt.

2) Der Waller, nach Uhland's Gedicht.

Schraid, Georg Adam, Maler zu Frankfurt a. M., arbeitete in
der zweiten Hälfte des 18. Jahrhunderts. Er malte Bildnisse in
Oel und Pastell. Starb um 1800.

Schram, Maler von Saatz in Böhmen, wird von Dlabacz ohne Zeit-
angabe erwähnt. Dieser Schriftsteller sagt, das man von Schram
selten etwas Erhabenes (eigener Composition), aber viele schöne
Copien finde.

Schramann, Burckhart, Zeichner und Maler, arbeitete zu An-
fang des 17. Jahrhunderts. B. Kilian stach nach ihm die Thesis
des Baron von Lerchenfeld, welche dem Churfürsten von Bayern
dedicirt ist.

Schramm, Bildhauer von Ravensburg, ist einer der vorzüglichsten
Künstler aus der zweiten Hälfte des 15. Jahrhunderts, dessen

Kunstweise auf die Ulmer Schule deutet. In den schwäbischen Kirchen und Klöstern scheinen ehedem mehrere Werke von ihm gewesen zu seyn, die in der Folge der Zeit grösstentheils verschwunden seyn müssen. Prof. von Hirscher zu Freiburg in Breisgau besitzt nach v. Grüneisen (Ulms Kunstleben etc. S. 64) ein mit schöner, frommer Innigkeit des Antlitzes, reiner Grazie der Gestalt und würdiger Faltung des Gewandes versehenes Madonnenbild von diesem Schramm. Es ist von 1487 und aus der Stadtpfarrkirche zu Ravensburg. Der Künstler nannte sich hier als Verfertiger des Bildes, und somit können weitere Forschungen angeknüpft werden. Der Bildhauer Entres in München, der selbst viele meisterhafte Holzschnitzwerke geliefert hat, sah 1845 das Bild des H. v. Hirscher, und erkannte sogleich unter seinen alten Holzsculpturen ein Werk dieses Meisters Schramm. Es ist diess ein Altar mit dem Opfer des hl. Gregor in der mittleren Abtheilung, und zu den Seiten der Täufer Johannes und die hl. Catharina, ausgezeichnet schöne Figuren im Runden gearbeitet, so wie überhaupt der ganze Altar zu den schönsten mittelalterlichen Sculpturen gehört. Die Figuren sind ohngefähr drei Fuss hoch, etwas kleiner als die Madonna des geistlichen Rathes Hirscher. Auch dieses Werk stammt aus Ravensburg. In der Kirche zu Bodnegg bei Ravensburg ist eine Statue des hl. Ulrich, fast lebensgross, und ein treffliches Werk des Meisters Schramm.

Schramm, Alexander, Maler zu Berlin, ein jetzt lebender Künstler, der uns 1834 zuerst bekannt wurde. Er malt Bildnisse in Oel und zeichnet auch solche mit der Kreide. Dann hat man von seiner Hand auch verschiedene Genrestücke, meistens Darstellungen aus dem Volksleben.

Schramm, Conrad, Formschneider zu Ried, lebte in der zweiten Hälfte des 17. Jahrhunderts. Er war auch in der Giesskunst erfahren, und machte eine Reise nach Jerusalem, wesswegen er sich öfters Pilger des Grabes Christi nennt. Im Jahre 1683 erschien zu München ein Evangelienbuch mit Holzschnitten von diesem Schramm.

Schramm, Heinrich, Architekt, geb. zu Hamburg 1634, bildete sich auf Reisen in Deutschland, Frankreich, England u. s. w., und wurde zuletzt churfürstlich sächsischer Oberlandbaumeister. Starb 1686 in Dresden.

Schramm, Johann, Maler, arbeitete um 1640 in Hasfurt.

Schramm, J. H., Maler aus Wien, ein berühmter Meister seines Faches. Er malt ausgezeichnet schöne Bildnisse in Aquarell, die sich durch lebendige Charakteristik auszeichnen, und mit gröster Sorgfalt behandelt sind. Er malte Fürsten und Prinzessinen, Mitglieder der höchsten Familien, Notabilitäten aller Art, meistens in überraschender Aehnlichkeit. Schramm malt aber auch andere Bilder, und ist im Stande die schwierigsten Gegenstände mit voller Wahrheit und grosser Wirkung darzustellen. Im Jahre 1842 wurde Schramm grossherzoglicher Hofmaler in Weimar und Professor an der Kunstschule daselbst. Schwerdtgeburt stach nach ihm das Bildniss des Grossherzogs von Weimar.

Schramm, Johann Michael, Maler und Kupferstecher, wurde 1772 zu Sulzbach geboren und von seinem Stiefvater in der Gold-

schmiedekunst unterrichtet. In den Nebenstunden übte er sich fleissig im Zeichnen) und in der Folge selbst im Kupferstechen ohne alle Anweisung. Auch in der Miniaturmalerei war er sein eigener Lehrer, brachte es aber dennoch bald soweit, dass er sich als Portraitmaler nähren konnte. Im Jahre 1793 begab sich Schramm nach München, wo er viele Bildnisse malte und solche in Kupfer stach, worunter jenes des Churfürsten Maximilian, nachherigen Königs von Bayern, sich befindet. Nach acht Jahren begab sich Schramm nach Wien, und besuchte da drei Jahre die Akademie, um sich im Zeichnen und Stechen auszubilden, was ihm so wohl gelang, dass Schramm zu den besten bayerischen Künstlern seiner Zeit gezählt werden muss. Von Wien aus begab er sich wieder nach München, wo er eine Reihe von Jahren thätig war, viele Portraite und auch einige andere Darstellungen in Kupfer stach. Die Zeitumstände nöthigten ihn aber meistens für Buchhändler zu arbeiten. Später wurde er im topographischen Bureau angestellt, und Revisor dieser Anstalt.

Dann ist Schramm auch einer der ersten Künstler, welche sich mit der Lithographie befassten. Sein Bildniss Friedrich des Grossen, in Kreidemanier lithographirt, gehört jetzt zu den Incunabeln dieser Kunst. Es gehört zu den Musterblättern für Senefelder's Lehrbuch der Lithographie, kl. 4. Daselbst findet man auch ein kleines Oval, welches das Jesuskind auf Wolken mit dem Kreuze darstellt. Dieser Künstler starb 1835.

Schramm, Matthäus Andreas, Architekt, lebte in der ersten Hälfte des 16. Jahrhunderts. Im Jahre 1548 baute er die grosse Stadtkirche zu Guben in der Lausitz.

Schramm, Peter, Maler von Amsterdam, lebte längere Zeit in Deutschland. Jakob Sandrart stach nach ihm das Bildniss des Superintendenten St. Boener zu Bayreuth.

Schrammann, s. Schramann.

Schrankh, Conrad, Architekt von Ingolstadt, ein in seinem Vaterlande unbekannter Künstler, baute die prächtige gothische Kirche des 1527 von Herzog Otto dem Fröhlichen gestifteten Cisterzienser-Stifts-Neuburg in der Steiermark. Sie ist aus Quadern gebaut und im Schiffe mit zwei Reihen Säulen geschmückt. Die Kirche bis zum Dache, das Dach selbst und der Thurm bilden drei Theile der ganzen Höhe. In der Kirche sind alte Bildhauerarbeiten, die vielleicht ebenfalls von Schrankh herrühren. Meister Schrankh blühte um 1342.

Schranzenstaller, Maler, arbeitete um 1818 in Regensburg. Er malte äussere und innere architektonische Ansichten, die mit Beifall aufgenommen wurden.

Schrottenbach, Ludwig, Maler in Wien, ein jetzt lebender Künstler. Er malt Landschaften, die wir 1845 mit besonderem Lobe erhoben fanden.

Schratzberger, Maler zu Wien, ein Zeitgenosse des obigen Künstlers, malt historische Darstellungen und Genrebilder. Unter letzteren fanden wir 1840 „die Waise" als ein treffliches Bild gerühmt.

Schraudolph, Johann, Historienmaler, geb. zu Oberstdorf im Allgäu 1808, erlernte in seiner Jugend das Schreinerhandwerk

von seinem Vater Ignaz, und übte es selbst etliche Jahre. Nach dem Beispiele seines Vaters, der auch in Oel malte, pflegte er aber von jeher auch die Zeichenkunst, und als der junge Schraudolpf zuletzt im Besitze der nöthigen Vorkenntnisse sich sah, um an einer Akademie sich der Malerei widmen zu können, ging er zu diesem Zwecke 1825 nach München. Er besuchte da ein Jahr die Akademie der Künste, wo er der besonderen Leitung des Professors Schlothauer sich erfreute. Nach Verlauf dieser Frist nahm ihn der genannte Meister in sein Atelier auf, wo sich jetzt Schraudolph im Malen und im Modelliren übte. Aus dieser Zeit stammt ein schönes Basrelief, welches die Christnacht vorstellt, in ähnlicher Weise, wie das liebliche Gemälde des Professors H. Hess, indem nämlich Engel das Kind auf die Erde herab bringen. Ein Gemälde dieser seiner früheren Zeit besitzt eine bekannte Kunstfreundin, Fräulein Linder in München. Dieses Bild stellt die Verkündigung Mariä dar, bereits ein Werk in streng religiösem Style. Nach Vollendung dieser Werke trat der Zeitpunkt ein, in welchem Schraudolph mit Professor H. Hess in Berührung kam. Damals fasste König Ludwig den grossartigen Gedanken, die im Dome zu Regensburg fehlenden gemalten Fenster zu ersetzen, und der Lieutinann Schwarz aus Nürnberg und Sigmund Frank in München traten dabei in Concurrenz. Professor Hess entwarf für Schwarz die Zeichnungen zu dem historischen Theile des Fensters und empfahl unsern Schraudolph zur Ausführung des Cartons. Dieses Fenster ist das erste, welches im Dome eingesetzt wurde, Schwarz lieferte aber kein zweites mehr, indem bekanntlich Frank die Kunst der Glasmalerei auf eine höhere Stufe brachte. Hierauf malte Schraudolph unter Schlothauer's Leitung in der k. Glyptothek, um sich in der Technik der Frescomalerei zu üben, und die Vortheile, welche er dadurch errang, setzten ihn dann in den Stand, in der ehemaligen englischen Capelle, welche in einem Privathause eingerichtet wurde, welches jetzt im Besitze des Prinzen von Altenburg sich befindet, ähnliche Arbeiten zu unternehmen. Er malte da an der Decke nach C. Eberhard's Entwurf Christus und die vier Evangelisten, letztere in den Ecken.

Nach Vollendung dieser Malereien verband sich Schraudolph mit Professor Heinrich Hess, welcher bei seinen grossartigen Arbeiten in der Allerheiligenkirche und in der Basilica des heil. Bonifacius an unserm Künstler einen der tüchtigsten Gehülfen fand. Die Ausschmückung der ersteren dieser beiden Prachtkirchen begann 1832, und jetzt umfasst sie in ihrem Bilderschmucke ein erhabenes religiöses Epos. Schraudolph componirte und zeichnete unter Leitung seines Meisters einige Bilder in den Räumen der Allerheiligen Kirche, und andere sind von Joseph Binder, Max Seitz, Carl Koch, J. B. Müller und J. Moralt, welche hier alle im Geiste des Meisters arbeiteten, so dass die Malereien dieser Kirche ein grossartiges Ganze bilden. Schraudolph componirte und malte Moses mit den Gesetztafeln, Moses am Felsen, David mit der Harfe, Saul als König, Samuel, Josuah, und die Evangelisten Marcus und Lucas. Zu dem von J. B. Müller gemalten Bilde der sieben Gaben des heil. Geistes fertigte Schraudolph den Carton. Schreiber hat die Gemälde dieser Kirche lithographirt. Hierauf wurde im Auftrage des Königs Ludwig die neue, im altdeutschen Style von Ohlmüller erbaute Pfarrkirche in der Vorstadt Au mit gemalten Fenstern geziert, und die Ausführung derselben erfolgte unter Leitung des Directors von Gärtner und des Prof.

Heinrich Hess. Die Compositionen der historischen Bilder, die jetzt in diesen Fenstern in voller Farbenpracht erscheinen, sind von Schraudolph, J. Fischer und Ch. Ruben, und später kam auch W. Röckel hinzu. Von Schraudolph allein erfunden ist das Gemälde, wo Maria in den Tempel geführt wird, an den Darstellungen der Geburt Christi, der Heimsuchung Mariä, der Kreuztragung, des Todes der Maria hat auch J. Fischer Theil, der hier als der jüngere neben Schraudolph erscheint. Die Ornamente sind alle von Ainmüller componirt, dem berühmten Inspektor der Glasmalerei-Anstalt in München, die jetzt als die erste ihrer Art bezeichnet werden muss. F. Eggert gab die bildlichen Darstellungen dieser herrlichen Fenster in lithographirter Nachbildung heraus, und lieferte hierin selbst ein Prachtwerk.

Dann hat Schraudolph auch an den Fenstergemälden Theil, welche später in eine Kirche nach England kamen (Kilendown), und die ebenfalls aus der genannten Anstalt hervorgingen. Es sind diess im Ganzen sieben Glasfenster, wovon jene des Chores Lucas Schraudolph gemalt hat. Sie stellen, von Johann Schraudolph componirt, Maria mit dem Kinde und die Apostel Petrus und Paulus dar. Die vier anderen Fenster enthalten Gestalten englischer Könige von J. Fischer's Composition. Im Jahre 1844 kamen sie an Ort und Stelle.

Dann war Schraudolph auch in der Basilica des hl. Bonifacius thätig, wo Prof. Hess einen neuen Kreis seiner Thätigkeit gewann. So wie in der Allerheiligen-Kirche, so konnte er auch hier den ganzen Reichthum der Bilder nicht allein entwickeln, und musste daher Gehülfen wählen, unter welchen Schraudolph zuerst genannt werden muss. Er componirte da mehrere Bilder und führte sie auch in Fresco aus. Sein Werk ist die Predigt des hl. Bonifacius unter den Friesen, dessen Weihe zum Bischofe, die Salbung Pipin's zum Frankenkönig, die Wodans-Eiche und der Tod des heiligen Bonifacius.

Hierauf müssen wir mehrerer Oelgemälde gedenken, die nicht minder einen ausgezeichneten Künstler verrathen, und durch ungemeine Zartheit und Lieblichkeit ansprechen. Das grösste ist eine thronende Maria mit vier Engeln in einer Kirche bei Darmstadt. König Ludwig erwarb 1840 ebenfalls eine Madonna mit dem Kinde, und ein liebliches Bild der heil. Agnes. Ein etwas früheres Gemälde mit Maria und dem Jesuskinde kam durch den Prinzen Carl von Bayern in den Besitz der höchstseligen Königin Caroline, und durch Vermächtniss der letzteren erhielt es das Fräulein Kellerhoven, Kammerjungfer der Entschlafenen. Dieses zarte Bild ist durch den Stahlstich bekannt, und ein zweites Madonnenbild im Besitze des Lithographen Hohe durch die Lithographie des letzteren. Der Graf von Belvèse zu Paris erwarb in letzterer Zeit ein ausgezeichnet schönes Staffeleigemälde mit Figuren in fast halber Lebensgrösse. Sie stellen Ruth und Noëmi auf der Rückkehr nach Bethlehem dar. Der geheime Rath von Kilenze besitzt die Oelskizzen zu den oben genannten Bildern in der Basilica des hl. Bonifacius. Im Jahre 1844 malte er im Auftrage des Herzogs von Leuchtenberg für eine griechische Capelle in Serjetski fünf Bilder auf Goldgrund. Der mittlere Theil nimmt das Abendmahl ein, und zu den Seiten sind auf einzelnen Tafeln etwas unter Lebensgrösse die Bilder des Heilandes, der die Kleinen segnet, und der Maria mit dem Jesuskinde. Die beiden Seitenbilder stellen lebensgrosse Engel dar, wovon der eine als Pilger gekleidet einen Knaben führt, der andere mit dem Rauchfasse erscheint.

Im Jahre 1844 wurde dem Künstler ein Auftrag zu Theil, der zu den grossartigsten unserer Zeit gehört. König Ludwig hatte in seinem hochherzigen Sinne beschlossen die Dome in Bamberg und Speier mit Frescomalereien zieren zu lassen, und auf die Empfehlung des Professors H. Hess übertrug der König dem Johann Schraudolph die Ausmalung des Doms zu Speier, welcher einen reichen Bildercyklus auf Goldgrund im Sinne älterer christlicher Kunst umfassen wird. Der Künstler begab sich desswegen gegen Ende des Jahres 1844 nach Italien, um Studien zu machen, und nach seiner Rückkehr ging er unverweilt an den Entwurf der Zeichnungen, da das Werk im Jahre 1854 vollendet seyn muss. Der Dom ist im byzantinischen, oder vielmehr im romanischen Style erbaut, worin sich das eigenthümliche System der gewölbten Basiliken auf edle und bedeutsame Weise kund gibt, und demgemäss auch der Bilderschmuck geordnet werden muss. Das 445 F. lange Hauptschiff nimmt Darstellungen aus dem Leben Mariä auf, mit Figuren in colossalen Verhältnissen, und als Einleitung dazu, in symbolischer Beziehung auf Maria, dienen mehrere Darstellungen aus dem alten Testamente. Es ist diess der Sündenfall, Noah's Dankopfer, die Verheissung an Abraham, Moses vor dem brennenden Busche, die Bundeslade durch den Jordan getragen, Salomon's Tempelweihe, Elias aus der aufsteigenden Wolke Regen prophezeihend, das heilige Feuer und die Bundeslade im Gebirge verborgen, und das maccabäische Weib mit ihren sieben Söhnen. Auf diese einleitenden, und sich auf Maria und die Erlösung durch ihren göttlichen Sohn beziehenden Bilder folgen dann die Hauptscenen aus dem Leben der Gottesmutter in zehn Fuss hohen Figuren. Die Bilderreihe zieht sich nach dem Chore hin, wo wir rechts die heilige Maria mit dem Leichnahme des Sohnes auf dem Schoosse im höchsten Schmerze erblicken. Dann folgt das Bild ihres Todes mit den vier Kirchenlehrern, das Begräbniss der Entschlafenen, ihre Himmelfahrt und endlich die Krönung durch den göttlichen Sohn, das Hauptgemälde des ganzen Cyklus, der damit im hohen Chore seinen Abschluss findet. Dieses Gemälde wird 73 F. lang und 41 F. hoch. Die sitzenden Gestalten des Heilandes und der verklärten Mutter erhalten eine Höhe von 10½ Fuss. Um sie schwebt ein Halbkreis der lieblichsten Engel, so wie die Bilder dieses Domes überhaupt reich an himmlisch schönen Figuren sind. Im Gurte über der Krönung Mariä erscheinen die neun Chöre der Engel, und in dem zweiten Gurte das Lamm auf dem Buche mit den sieben Siegeln, von vier verehrenden Engeln umgeben. Da wo die Wölbung des Gurtes beginnt sieht man vier Figuren aus dem neuen Testamente.

Das rechte Kreuzschiff werden vier Darstellungen aus dem Leben des heil. Bernhard zieren, und im linken Kreuzchor entsprechen diesen ebenso viele Bilder aus dem Leben des hl. Pabstes Stephan. Rechts und links in den Nischen der Kreuzarme werden die sieben Sakramente dargestellt, und der übrigen achten Raum füllt Christus aus, als Ertheiler der Vollmacht zur Ausspendung derselben. In der Kuppel, an deren Eckpfeiler die vier Evangelisten angebracht werden, findet die Sendung des heiligen Geistes Raum. Die Vollendung dieser bereits in Zeichnung vorhandenen Bilder steht erst nach Verlauf von mehreren Jahren in Aussicht; Gott gebe aber dem Werke Gedeihen.

Einige Gemälde und Zeichnungen dieses Meisters sind auch in Nachbildungen vorhanden. Zu den frühesten gehört eine Bilderbibel mit dem Pinsel auf Stein gezeichnet. Dieses Werk er-

schien zu München im k. Schulbücherverlag. Die oben genannte
Madonna aus dem Nachlasse der Königin Caroline von Bayern
hat J. M. Enzing-Müller 1841 für den Münchner Kunstverein
gestochen, ein liebliches Blatt. W. Straucher hat ein Madonnen-
bild lithographirt. Das Bild der heil. Agnes im Besitze des Königs
Ludwig wird ebenfalls im Stiche erscheinen. Die Bilder der Aller-
heiligen Kirche hat J. G. Schreiner lithographirt, 14 Hefte gr.
Fol. Die Compositionen zu den Glasgemälden der Kirche in der
Au sind von F. Eggert in lith. Nachbildungen herausgegeben,
unter dem Titel: Abbildungen von den Glasgemälden in der Pfarr-
kirche der Vorstadt Au. 7 Lieferungen. München 1843. Roy.
Fol.

Schraudolph, Claudius, Maler, geb. zu Obersdorf 1813, der Bru-
der des obigen Künstlers, erlernte ebenfalls das Schreinerhandwerk,
empfand aber immer mehr Vorliebe zum Zeichnen und begab sich
deswegen noch vor Ablauf der Lehrjahre nach München, wo ihm
jetzt Johann Schraudolph regelmässigen Unterricht ertheilte. Er
besuchte auch die Akademie, um nach der Antike zu zeichnen, und
im Praktischen der Malerei verdankte er dem Prof. Hess und sei-
nem Bruder das Meiste. C. Schraudolph vollendete nach Höcherl's
Tod die Copie des Todtentanzes von Holbein, welchen Prof. Schlot-
hauer herausgab, ein Werk, welches die Originalholzschnitte
auf das Genaueste im Steindrucke nachahmt. Auch J. Fischer hat
an dieser Arbeit Theil.

Dann reiste Schraudolph mit Dr. E. Förster im Auftrage des
Kronprinzen Maximilian nach Italien, um daselbst alte Fresco-
malereien und andere historisch merkwürdige Gemälde des Mit-
telalters zu zeichnen, und sie so von dem gänzlichen Untergange
zu retten. Er zeichnete Bilder von Nicola Petri im Refectorium
von S. Franzesco zu Pisa, die Ganzel des Nicola Pisano daselbst,
das Gemälde mit St. Thomas von Aquin in allegorischer Umge-
bung und St. Catharina zu Pisa, die Kreuzigung des Fra Ange-
lico in Florenz etc. Nach seiner Rückkehr arbeitete er in der
Allerheiligen-Kirche zu München, wo er unter Leitung des Prof.
Hess fast alle kleinen Bilder grau in Grau malte. Hierauf wählte
ihn Hess zum Gehülfen bei den umfangreichen Arbeiten in der
Basilica des heil. Bonifacius. Schraudolph componirte da unter
Leitung des Meisters einige Bilder: Ehrentrudis von Salzburg,
St. Walpurgis mit drei anderen Frauen, Willehad unterrichtend die
Kinder, Fritigild von Ambrosius unterrichtet, Theodolinde und
Autharis und den Tod der hl. Afra. Die drei letzteren Bilder hat
Schraudolph auch gemalt.

Nach Vollendung dieser Arbeiten reiste Schraudolph mit dem
Direktor v. Gärtner nach Griechenland, um in der Residenz zu Athen
einige Gemälde auszuführen, wo Kranzberger und Halbreither be-
reits thätig waren. Er malte da im Ankleidezimmer des Königs
21 Gegenstände aus der Mythologie im hetrurischen Style: den
Argonautenzug, Achilles vor Troja, die Unterwelt, Herakles, The-
seus etc. Alle diese Bilder sind von ihm componirt und gemalt.
Die Rückkehr aus Griechenland unternahm er durch Italien, wo
er fünf Monate verweilte. Nach seiner Ankunft in München half
er dem Bruder an den für Russland bestimmten Malereien, und
1844 begleitete er denselben wieder nach Italien, wo Johann Schrau-
dolph für seine umfassenden Malereien im Dome zu Speyer
Studien machte. An diesen Arbeiten nimmt auch Claudius Schrau-
dolph Theil.

Für die Geschichte der neueren deutschen Kunst des Grafen A. Raczynski zeichnete er mehrere Darstellungen nach Hess, Veit, Joh. Schraudolph, Eberle etc., zum Schnitte auf die Holzplatte. Von ihm selbst lithographirt ist:

> Die Wallfahrt nach dem hl. Berg am Feste Mariä Himmelfahrt, in Bildern. Nebst Chören in Musik gesetzt von L. Ett. 4 Blätter nach C. Eberhard. Gewidmet von den Verein von den drei Schilden in München. 1836. Fol.

Schraudolph, Lucas, Maler und jüngerer Bruder des Obigen, geb. zu Obersdorf 1818, stand anfangs unter Leitung seines Bruders Johann, und besuchte dann auch ein Paar Jahre die Akademie in München. Er widmete sich der Glasmalerei, aber ohne die Oelmalerei auszuschliessen. Eines seiner Bilder der ersteren Art stellt die Christnacht dar, nach einem lieblichen Gemälde von H. Hess. Dann malte er auch die drei Fenster nach den Cartons seines Bruders Johann, welche nach England kamen.

Später trat Schraudolph in das Kloster der Benediktiner zu Metten, und erhielt da als Bruder den Namen Lucas. Er malt jetzt für sein Kloster in Oel, Bilder in der Weise der religiösen Schule in Deutschland. Eines seiner neuesten Altarbilder, für die Bruderschaft zum Herzen Mariä ausgeführt, stellt die Madonna in einer Engelglorie dar. In neuester Zeit malte er den hl. Sebastian, ebenfalls ein Altarbild.

Schraudolph, Mathias, nannte sich der obige Künstler vor seinem Eintritte ins Kloster.

Schraudolph, Ignaz, s. Johann Schraudolph.

Schrazenstaller, Georg Jakob, Zeichner und Kupferstecher, geb. zu Nürnberg 1767, war Schüler von J. G. Sturm, und für seine Zeit ein Meister von Ruf. Diesen erwarb er sich vornehmlich durch seine Federzeichnungen, die den Kupferstich täuschend nachahmen. J. von Schad hat das Bildniss dieses Meisters gestochen. Starb zu Nürnberg 1795. Dann findet man auch Kupferstiche von ihm.

> 1) Friedrich Wilhelm II. König von Preussen, kleines Blatt, in Schad's Pinakothek.
>
> 2) Bildniss des Malers Feuerlein, in demselben Werke.
>
> 3) Die Blätter in Schlichtegroll's Abbildungen aegyptischer, griechischer und römischer Gottheiten. Nürnberg 1792. ff. 4.

Schreber, Daniel Gottfried, ein Rechtsgelehrter und Schriftsteller, wird hier als Kunstliebhaber erwähnt, ohne ihn dem Gelehrten-Lexikon streitig machen zu wollen. Sysang stach nach seiner Zeichnung das allegorische Bildniss seiner Frau. Das eigene Bildniss des Professors findet man ohne Namen des Künstlers. Starb zu Leipzig 1777.

Füssly setzt auch den berühmten Naturforscher Joh. Christian Daniel von Schreber unter die Künstler. Er zeichnete Pflanzen, deren in seinen Icones et descriptiones plantarum minus cognitarum von G. Crusius radirt sind. Starb um 1800 als k. preuss. geheimer Hofrath.

Schreck, Curt, Goldschmied, Medailleur und Maler, stand im Dienste des Churfürsten Joachim von Brandenburg, und wurde von diesem in Berlin viel beschäftiget. In einem Handschreiben d. d. 28. Juli 1560 ertheilt er ihm den Auftrag, er solle dessen »gulden Geprech (Gepräg) undt Bildnuss machen, und selbes dem Dr. Georg Cölestin zustellen. Nach einer Rechnung von 1553 erhielt dieser Schreck für 'ein auf Gold gemaltes (emaillirtes?) Bildniss des Fürsten im Ganzen 7 Rthl. 19 Sgr., und davon gehen für das Portraitiren nur 18 Sgr., das Uebrige für das Gold. In der k. Medaillensammlung zu Berlin ist ein Medaillon mit dem Brustbilde des Markgrafen Friedrich, unter der Regierung Joachim V. von Brandenburg geprägt; ob aber von Schreck ist unbekannt. Die Arbeit verräth einen tüchtigen Meister. Lippold, der Cammerdiener des Churfürsten, nennt in einer Rechnung von 1568 drei gemalte Bilder: jene des Königs von Frankreich, des Kaisers Maximilian und des Herzogs von Alba, wofür der Künstler 4 Thl. 12 gr. erhielt. Vgl. Mühsen's Medaillensammlung II. 497, u. dessen Gesch. der Wissensch. S. 187. Dann soll von diesem Schreck auch ein Theil der kostbaren Kleinodien des Domes herrühren. Kunstblatt 1839, S. 331.

Schreck, Carl Friedrich, Maler zu Berlin, bildete sich an der Akademie daselbst, und stand um 1836 unter besonderer Leitung des Prof. Hensel. Er malt Bildnisse und kleine Genrestücke. Dann zeichnet er auch Portraite mit schwarzer Kreide und mit farbigen Süften. Von ihm gestochen ist folgendes Blatt:

Die Philosophie nach den Frescogemälden des C. Hartmann in Bonn, für die Gesch. der neueren deutschen Kunst des Graf A. v. Raczynski im Umrisse gestochen, gr. fol.

Schreck, Jakob, Kupferstecher, ein nach seinen Lebensverhältnissen unbekannter Künstler. In der Sammlung des Grafen von Fries in Wien waren von ihm 79 Blätter eines Armamentarium heroicum.

Schreckenfuchs, Wolfgang, Bildhauer aus Salzburg, übte seine Kunst in Wittenberg, wo er 1560 zuerst genannt wird. Er fertigte mehrere Altäre, wie jenen der Pfarr- und Schlosskirche zu Wittenberg, und der Schlosskapelle zu Colditz in Form eines geöffneten Herzens, mit einem Gemälde von Cranach. Auch in Annaburg, Augustenburg, Torgau, Pirna, Grimma etc. waren Altäre und Monumente von ihm. In den Wittenberger Kirchenregistern findet man 1603 seinen Tod angezeigt. Der chursächsische Hofprediger Joh. Schreckenfuchs, dessen Leichenrede B. Hörnigk 1631 herausgab, war der Sohn dieses geschickten Bildhauers.

Schreger, C., Maler, arbeitete in der zweiten Hälfte des 17. Jahr-Jahrhunderts zu Dresden. Math. Küssel stach nach ihm das Bildniss des Bürgermeisters Paul Zinke.

Schregl, Professor in Dresden, wird im Kunstblatte 1840 genannt. Er malte damals das Bildniss des Prinzen Raden Saleh, welches wohlgetroffen ist.

Schreiber, Carl Friedrich, Bildhauer, arbeitete in der zweiten Hälfte des 18. Jahrhunderts in Bautzen.

Schreiber, Christoph, Maler, blühte um 1690 in Augsburg. Er malte Portraite.

Schreiber, Peter Conrad, Landschaftsmaler, geb. zu Fürth bei Nürnberg 1816, besuchte die Kunstschule der genannten Stadt, und begab sich dann zur weiteren Ausbildung nach Berlin, wo er um 1835 unter Leitung des Prof. W. Schirmer stand. Schreiber malte damals mehrere Bilder, die ein tüchtiges Talent verriethen Auf der Berliner Kunstausstellung des genannten Jahres sah man von ihm eine Darstellung des Blocksberges; nach Göthe's Faust, dann die Ruine am Harz. Diese Gemälde beurkundeten einen der besten Schüler Schirmer's, und sie wurden mit grossem Lobe genannt. Später begab sich der Künstler nach München und endlich nach Italien, um weitere Studien zu machen. Er zeichnete da viele Ansichten interessanter Gegenden und Orte, deren er dann mehrere in Oel malte, wie eine Ansicht der Stadt Civitella im Albanergebirge und jene der Stadt Anagni mit einem Theile des Sabinergebirges. Diese beiden Bilder, die Erstlinge seiner italienischen Reise, erndteten grosses Lob, da sie ungewöhnliches Talent und ein genaues Studium der Natur verrathen. Zu seinen neuesten Werken gehört eine Ansicht von Nürnberg, mit kleineren Prospekten von Gebäuden um das grössere Bild, welche diesem gleichsam zum Rahmen dienen. Ein anderes Gemälde dieser Zeit stellt die Burg zu Nürnberg vor, wie Ritter über die Zugbrücke ziehen. Besonderes Interesse gewähren auch seine kleineren Naturstudien, die oft geistreich zu nennen sind.

Schreiber, Johann, Maler von Freising in Oberbayern, hatte um die Mitte des 17. Jahrhunderts den Ruf eines tüchtigen Künstlers. Er malte Portraite, historische Darstellungen und mehrere Altarblätter. In der Gallerie zu Schleissheim ist von ihm das Bildniss des Herzogs und Bischofs Albert Sigmund von Bayern in Lebensgrösse, und ein Brustbild der heil. Magdalena. Das erstere dieser Bilder malte er in Freysing, in der letzteren Zeit seines Lebens wollte er sich aber in München ansässig machen, wobei ihm die Malerzunft Hindernisse entgegenstellte, bis 1661 dem Künstler der geistliche Rath behülflich war, dessen Bescheid dahin ging, dass er bei seiner Kunst belassen werden soll, weil er vortreffliche Arbeiten für Kirchen geliefert habe. Von 1661 an arbeitete also Schreiber in München, es ist uns aber unbekannt, wie lange noch. Sandrart sagt, dass er um 1600 in Freysing gelebt habe.

Schreiber, Johannes, Maler, geb. zu Ulm 1756, bildete sich auf seinen Reisen in der Schweiz, Frankreich und Italien, und verwendete auch besondere Mühe auf die Erlernung fremder Sprachen. Desswegen wurde er 1804 am Gymnasium in Ulm als Professor der französischen Sprache und der Zeichenkunst angestellt. Er malte auch Portraite in Miniatur und Landschalten. Im Jahre 1827 starb der Künstler. In der Kirche zu Geislingen ist das Bildniss Luther's von ihm. Gleich stach nach ihm das Portrait des General-Landescommissärs Philipp von Arco, und er selbst lithographirte eine Ansicht des St. Michaels Thurmes, welcher auf dem Michels Berge bei Ulm stand.

Schreiber, Johann Georg, Zeichner und Kupferstecher, geb. zu Bautzen 1676, arbeitete mit Beifall im topographischen Fache. Es finden sich zahlreiche Karten, von ihm selbst aufgenommen und radirt. Mehrere erschienen zu Leipzig, wo Schreiber einen Kunstverlag hatte, für welchen er auch mehrere Ansichten radirte, die aber ohne Bedeutung sind. Es findet sich auch ein Bildniss des

21

chursächsischen Bergrathes Altenburger mit seinem Namen, und vielleicht von ihm selbst radirt. Dann gab er einen Sackkalender heraus, der damals sehr bekannt war. Starb um 1745.

1) Ansicht des Lustschlosses Morizburg, gr. fol.
2) Ansicht der Lindenallee zu Leipzig, fol.
3) Die Erbhuldigung auf dem Markte zu Leipzig 1733, qu. fol.
4) Der Markt und ein Theil der Stadt Leipzig, gr. qu. fol.
5) Die Ansicht des Homann'schen Hauses, und Ansichten von andern Häusern in Leipzig, fol.
6) Zwei perspektivische Grundrisse von Bautzen, qu. fol.

Schreiber, Johann Leonhard, Stuccoarbeiter, lebte in der ersten Hälfte des 18. Jahrhunderts in Thüringen. Im Jahre 1749 ornamentirte er die St. Jakobskirche in Nordhausen.

Schreiber, Moritz, Maler, arbeitete in Leipzig. Er starb 1556. In der Thomaskirche der genannten Stadt ist sein Grabmal, als welches das Gemälde einer Auferstehung Christi dient.

Schreiber, N., Maler, war Schüler von J. S. Beck, und in der zweiten Hälfte des 18. Jahrhunderts thätig. Er malte Landschaften und Genrestücke. Erstere sind mit Figuren und Thieren staffirt. Auch Zeichnungen in Farben und in Sepia finden sich von ihm.

Dann ist er vermuthlich auch jener Schreiber, von welchem im Verlage von Joseph Eder in Wien ein radirtes Blatt war. Es stellt nach einer Zeichnung von H. Roos zwei weidende Kühe dar, 4.

Schreibmeyer, Caspar, Maler zu München, war um 1740 Schüler von J. J. Schilling.

Schreiner, Andreas, Bildhauer von Tharant, übte in der ersten Hälfte des 17. Jahrhunderts in Sachsen seine Kunst. Er arbeitete in mehreren Kirchen. Starb um 1650.

Schreiner, Johann Georg, Lithograph, wurde 1801 zu Mergistetten in Würtemberg geboren, und auf keiner Akademie herangebildet. Er übte sich in Stuttgart in der Zeichenkunst, war aber bald auf den Broderwerb angewiesen, und fand diesen zunächst durch die Lithographie, worin er in München die nöthige Anweisung fand. Er machte sich auch bald durch tüchtige Arbeiten bekannt, worunter die Portraite nach Stieler gehören. Später erhielt er die Erlaubniss zur Herausgabe der Bilder, welche Prof. H. Hess und seine Schüler in der Allerheiligen Kirche zu München gemalt hatten. Dieses Prachtwerk liegt jetzt vollendet da, und gibt in getreuen Abbildungen jene herrlichen, einfach-grossartigen kirchlichen Compositionen. In neuester Zeit unternahm Schreiner die Herausgabe eines Zeichnungswerkes, wozu ihm die Gemälde der berühmtesten Münchner Künstler die Vorbilder gaben. Zu den vorzüglichsten Blättern dieses Künstlers, und zugleich zu den besten Erzeugnissen der Lithographie gehören folgende:

1) König Ludwig I. im Krönungsornate, stehende Figur, nach J. Stieler, fol.
2) König Ludwig I. von Bayern, nach einem Pastellgemälde von Riegel, fol.
3) Königin Therese von Bayern, nach demselben, das Gegenstück.
4) Pauline, Herzogin von Nassau, nach Leybold, fol.

5) Göthe mit dem Briefe des Königs Ludwig in der Hand, nach Stieler's Bild, im Besitze des Königs Ludwig. 1828. gr. fol.
6) Portrait von Fr. Rückert, nach P. Gareis, mit Facsimile. fol.
7) Der Christuskopf nach J. Schlothauer's Gemälde bei H. v. Kranzmeyer in München. Ich bin der Weg etc. gr. fol.
8) Die heil. Jungfrau mit dem Kinde, nach Rafael's Bild aus dem Hause Tempi, jetzt in München. fol.
9) Betende Madonna in halber Figur, nach Holbein, fol.
10) Die heil. Familie, nach J. Schlothauer, gr. fol.
11) Madonna als Königin mit dem segnenden Kinde, nach H. Hess, kl. fol.
12) Das Abendmahl, nach L. da Vinci, qu. fol.
13) Die Himmelfahrt Christi. Deckengemälde von C. Hermann in der evangelischen Kirche zu München, mit Engelmann lithographirt. Imp. fol.
14) Die trauernden Juden zu Babylon, nach Bendemann's berühmtem Bilde in der Wallraf'schen Sammlung zu Cöln, mit B. Weiss gezeichnet, gr. qu. fol.
15) St. Cäcilia, nach H Hess. Mit Bordure, gr. fol.
16) Aurora, nach einem Deckenbilde des Cornelius in der Glyptothek zu München, Münchner Kunstvereinsblatt von 1849. gr. qu. fol.
17) Die Erziehung des Achilles, von Regnault gemalt und nach Bervic's Stich copirt, fol.
18) Die Entführung der Dejanira, nach Guido Reni und Bervic's Stich, das Gegenstück.
19) Luther als Bibelübersetzer mit seinem Freunde Melanchthon, nach Gustav König, 1842 als erstes Blatt einer Folge von Darstellungen aus dem Leben Luther's, gr. fol.
20) Der Tod Luther's, nach demselben, fol.
 Diese Darstellung zeichnete Schreiner zweimal, da die erste Platte nicht gerieth.
21) Die Kegelbahn, nach dem Gemälde von Pistorius bei Dr. Leunenschloss in Düsseldorf, gr. qu. fol.
22) Die Lautenspielerin, nach dem Gemälde von A. Schmidt bei Superintenden Eberts in Kreuznach, gr. fol.
23) Die Frescomalereien aus der königl. Allerheiligen Hofkapelle zu München von H. Hess. Im Jahre 1837 erschien die erste Lieferung in drei Blättern mit Ton gedruckt, die Lief. zu 6 Thl. Die letzte Lieferung ist die vierzehnte von 1841. gr. fol.
24) Neue Zeichnungsschule nach classischen Vorbildern der Gegenwart, München 1845 ff. Fünf Hefte zu 6 Blättern. roy. fol.

Schreiner, Carl, Maler aus Dresden, wurde Zeichnungslehrer an der Porzellanmanufaktur in Meissen, und gründete da um 1824 auch den Ruf eines geschickten Glasmalers.

Schrendtner, Hans Isaak, Zeichner, wird von Füssly erwähnt, welcher die Nachricht erhielt, dass sich von einem solchen Künstler in einer Sammlung zu Basel eine kleine Tuschzeichnung von 1607 befinde.

Schrettinger, Wilhelm, Maler und Kupferstecher, ein deutscher Künstler, dessen Lebensverhältnisse wir nicht kennen. Er arbeitete schon in der zweiten Hälfte des 18. Jahrhunderts. Folgende Blätter sind von ihm:

1 — 2) Die Bildnisse des Künstlers und seines Vaters, 4.
3) Das Schloss Regensberg.
4) Das Zieglerhaus am Weihendamme bei Weissenohe.

Schretzenmayer, Caspar, ein Laienbruder von Eschingen in Schwaben, fertigte die schönen Holzarbeiten in der Kirche und im Stifte St. Gotthard im Eisenburger Comitat. Starb 1782 im 89. Jahre.

Schreuder, B., Kupferstecher, ein wenig bekannter Künstler, dessen Werke aber als treue Facsimilos von Originalzeichnungen der grossen niederländischen Meister hohe Beachtung verdienen. Sie sind in der Manier des Ploos van Amstel behandelt und man findet auch zuweilen einzelne Blätter bei Exemplaren von Ploos. Die Lebenszeit des Künstlers kennt man bisher nicht genau, wahrscheinlich ist er aber mit P. v. Amstel gleichzeitig. R. Weigel ist der erste, der das aus 28 Blättern bestehende Werk dieses Schreuder beschreibt, und selbes auf 18 Thl. werthet. Vgl. Kunstkatalog Nr. 12231 a.

1) Der arme Lazarus an der Thüre des Reichen, in Farben nach Rembrandt. H. 7 Z. 4 L., Br. 5 Z. 8 L.
 R. Weigel kannte auch Drucke in weniger vollendetem Zustande: in Farben, Bister und Ockerdruck.

2) Genien und andere Figuren auf Wolken. Plafondbild von J. de Wit. H. 5 Z. 10 L., Br. 10 Z. 7 L.
 Bei Weigel's Exemplar ist auch ein Rothdruck und Umriss, wie Federzeichnung.

3) Ein Pferd mit Reiter, dann ein Knabe und ein Hund, Tuschmanier nach Ph. Wouvermans.
 Weigel nennt auch einen blossen Umriss nebst Gegendruck.

4) Ein Bauer mit einem Kreuz, in Zeichnungsmanier nach Bega, 4.
 Dieses Blatt ist nicht in Weigel's Exemplar.

5) Eine Dorfansicht, Tuschmanier nach J. van Goyen. H. 5 Z. 7 L., Br. 9 Z. 8 L.
 Es gibt auch Kreide- und Rothsteindrücke.

6) Landschaft mit drei Figuren im Vorgrunde und mehreren anderen im Hintergrunde. Bistermanier, nach J. Esselens. H. 4 Z. 3 L., Br. 6 Z. 5 L.
 Weigel nennt auch einen Rothsteindruck, und einen blossen Umriss.

7) Ein Seestück, Tuschumriss nach einem Ungenannten. H. 6 Z. 3 L., Br. 9 Z. 2 L.

8) Ein Seestück in Bister, nach W. van de Velde. H. 4 Z. 4 L., Br. 9 Z. 2 L.
 Weigel nennt auch einen Druck in Tuschmanier.

9) Fruchtstück in Tuschmanier, nach J. van Huysum. H. 7 Z. 6 L., Br. 5 Z. 10 L.
 Weigel nennt davon folgende Abdrücke:
 Ockerdruck; roth gedruckt; fast nur Umriss; Gegendruck.

10) Blumenstück in Farben, nach J. v. Huysum. H. 7 Z. 6 L., Br. 5 Z. 10 L.
 Weigel nennt Drucke in Roth, Bister, unvollendet, nur Contour und Gegendruck.

Schreuel, Johann Christian Albrecht, Maler, geb. zu Mastricht 1773, war anfangs Offizier bei einem in englischem Solde stehenden holländischen Regimente, befliss sich aber immer mit grosser Vorliebe der Malerei, und als er nach der französischen Invasion ausser Dienst kam, widmete er sich in Berlin derselben ausschliesslich. Später begab er sich nach Dresden, wo ihm Grassi weitern Unterricht ertheilte, dessen Gemälde er in Miniatur copirte. Ueberdiess copirte er mehrere Bilder der k. Gallerie, er malte auch Portraite in Oel, und gründete bald den Ruf eines vorzüglichen Künstlers. Es finden sich zahlreiche Miniaturen von ihm, sowohl nach berühmten älteren Meistern als nach der Natur. Unter seinen Bildnissen sind mehrere von Fürstenpersonen und anderen Herrschaften. Schreuel hatte den Titel eines Professors der Malerei, welchen ihm der König von Sachsen ertheilte.

Schreyer, Johann, Maler, blühte um 1660. Er malte Bildnisse, allegorische Darstellungen u. a. B. Kilian radirte 1661 nach ihm eine Allegorie auf die Vereinigung der beiden Freiherren von Limburg.

Schreyer, Johann Friedrich Moriz, Kupferstecher, wurde 1768 zu Dresden geboren, und von Casanova in der Zeichenkunst unterrichtet. Hierauf übte er sich unter Schulze's Leitung in der Kupferstecherei, wozu er ein bedeutendes Talent äusserte, welches aber der 1795 erfolgte Tod des Künstlers nicht zur vollen Reife gelangen liess.

1) Peter I., Kaiser von Russland, nach Le Roy. Hic vir, hic est etc. Schönes und seltenes Blatt, gr. fol.
2) Paul, Kaiser von Russland, fol.
3) Catharina II., Kaiserin aller Reussen, fol.
 Im ersten Drucke vor der Schrift.
4) Maria Theresia, Kaiserin von Oesterreich, gr. fol.
5) Alexander Trippel, Bildhauer, nach Clemens, unter Schultze's Leitung gestochen, für den LIV. B. der N. Bibliothek der schönen Wissenschaften.
6) F. W. Gleim, Dichter, 4.
7) A. G. Meissner, Schriftsteller, 8.
8) Lamonossow, Copie nach Nanteuil, 4.
9) Gerstenberg, Dichter, 8.
10) Amor, nach E. Schenau, 4.
11) Mother and Child, Copie nach Bartolozzi, für Frauenholz, 4.
12) Der heil. Hieronymus, halbe Figur nach Golzius, 4.
13) Die heil. Magdalena, halbe Figur nach demselben, 4.

Schreyer, Michael, arbeitete von 1710 — 96 in Leipzig. Ueber seine Leistungen ist uns nichts bekannt.

Schreyer, Johann Georg, Landschaftsmaler, ein jetzt lebender Künstler. Im Lokale des Kunstvereines zu München sah man von 1841 an mehrere landschaftliche Darstellungen von seiner Hand.

Schreyvogel, Johann Friedrich, Maler, geb. zu Dresden 1624, malte Bildnisse und was ihm ausserdem noch vorkam. In der Kirche zu Maxen führte er 1665 für den Altar und die Kanzel Bilder aus. Er hatte den Titel eines churfürstlich sächsischen Hof- und Bauamtsmalers, und starb zu Dresden 1680.

Schrieck, Otho Marseus van, genannt Schnuffelaer, Blumen-
und Thiermaler, ein wenig bekannter holländischer Künstler, der
aber zu den vorzüglichsten seines Faches gehört. Anderwärts er-
scheint er unter dem Namen Otto Marcellis, so dass wir seiner
schon B. VIII. S. 396 (Marcellis) erwähnt haben. Sein Fami-
lienname ist aber v. Schrieck, wie dieses aus einem trefflichen
Bilde in der Gallerie des Museums zu Berlin erhellet. Es stellt
zwei grosse Schlangen dar, von dem die eine unter einer grossen
Pflanze, die andere unter einer Epheuranke liegt. Auf der ande-
ren Seite sieht man Pilze und ein Stück verfaultes Holz, und hie
und da Schmetterlinge. Bezeichnet: Otho Marseus van Schrieck
fec. Mehreres über das Leben und den Tod dieses Meisters s.
O. Marcellis.

Schrimper, Zeichner und Maler, ein unbekannter deutscher Künst-
ler, dessen Lebenszeit wir nicht bestimmen können. In der Samm-
lung des Direktors C. Spengler in Copenhagen waren von ihm
bis 1839 drei landschaftliche Zeichnungen in schwarzer Kreide.
Die grösste stellt eine Landschaft im Charakter Ruysdael's dar, und
ist mit Weiss gehöht, gr. Fol.

Schroder, Hans, wird von Christ erwähnt, und ist wahrscheinlich
Goldschmid gewesen. Der genannte Schriftsteller sagt, dass Schro-
der um 1600 Laubwerk u. a. geätzt habe. Es ist dieses eine Folge
von Goldschmidsverzierungen, Arabesken u. s. w. in Ovalen, nebst
Titel, auf welchen man liest: Johannes Schroderius fecit 1604.
Wir kennen 6 Blätter, kl. 12.

Schroeck, s. Schreck.

Schroedel, Carl, Kunstgiesser zu Dresden, ist wahrscheinlich ein
Nachkömmling der Dresdner Familie Schroedel, die im vorigen
Jahrhunderte mehrere Goldschmiede zählte. Unser Schroedel ist
Director der Erzgiesserei in Dresden. Im Jahre 1836 begann er
den Guss der grossen Statue des Königs Friedrich August nach
Prof. Rietschel's Modell.

Schroeder, A., Maler, stand um 1832 zu Berlin unter Leitung
des Prof. Kirchhoff. Dieser Künstler zeichnete und malte Bild-
nisse, und darf nicht mit dem berühmten Adolph Schroedter ver-
wechselt werden. Es finden sich seit einiger Zeit auch Land-
schaften mit Gebäuden und Thieren von ihm.

Schroeder, Anna Dorothea, s. A. D. König.

Schroeder, Carl, Zeichner und Kupferstecher, geb. zu Braun-
schweig 1761, erlernte die Zeichenkunst in der genannten Stadt,
und begab sich dann zur weiteren Ausbildung nach Augsburg, wo
er die Akademie besuchte, und zuletzt Mitglied dieser Anstalt
wurde. Später begab er sich nach Paris, um unter Wille sich wei-
ter auszubilden, wählte aber diesen wenig zum Vorbilde, da man
in seiner früheren Zeit noch an der Punktirmanier, so wie an
braun und schwarz, oder an den mit Farben gedruckten Blättern
grosses Behagen fand. Doch übte sich Schroeder auch schon
anfangs in der Stichmanier und im Radiren, so dass seine Blätter ver-
schiedene Behandlungsarten kund geben. Nach seiner Rückkehr
von Paris wurde er herzoglich Braunschweig'scher Hofkupferstecher,

2 *

als welcher er anfangs für die Gallerie in Salzdahlum arbeitete.
Dann haben wir von ihm auch mehrere Bildnisse, worunter einige
grosse Beachtung verdienen. Viele seiner Blätter gehören aber
doch nur zu den Brodarbeiten, da die Kunst in den ersten
Decennien seiner Periode wenig Aufmunterung fand. Mehreres
stach er für Almanache. Auch Arbeiten in Kork fertigte er.

1) Carl Wilhelm Ferdinand, Prinz Regent von Braunschweig-
Lüneburg. Gravé à l'eau forte par Schroeder à Bruns-
wick. Fol.

2) Ferdinand, Herzog von Braunschweig, ganze Figur im Or-
denskleide, nach Ziesenis.

3) Elise Christine, Prinzessin von Braunschweig, nach A. Graf
1789. Fol.

4) Herzog Ferdinand von Braunschweig auf dem Paradebette,
punktirt, Fol.

5) Der regierende Herzog von Braunschweig zu Pferde, Fol.

6) Herzog Leopold von Braunschweig, Fol.

7) Herzog Friedrich von Braunschweig-Oels, Fol.

8) Admiral Ruyter, nach Rembrandt, Fol.

9) Das Bildniss Dr. Luther's, nach Cranach, Copie nach
Bernigeroth, für Anton's Zeitverkürzungen Luther's gesto-
chen, 1804.

10) Professor Eschenburg, nach Schwarz 1792, kl. Fol.

11) Ein junger Mann mit dem Buche, nach Rafael's Bild in der
Gallerie zu Braunschweig, 1821. kl. Fol.

12) Das Opfer Abraham's nach Lievens Bild der Gallerie in
Salzdahlum 1788 in Punktirmanier gestochen, Fol.

13) Judith mit dem Haupte des Holofernes, nach Rubens, Fol.
Gall. von Salzdahlum.

14) Die büssende Magdalena, nach A. van der Werff, 1792, Fol.
Gall. zu Salzd.

15) Die Eheverschreibung, nach J. van Steen, in Punktirmanier
und eines der Hauptblätter des Meisters von 1800. H. 19 Z.,
br. 25 Z. Gall. in Salzd.

16) La Confidence, nach Titian, ein mit Beifall gekröntes Blatt,
1794. Fol. Gall. in Salzd.

17) Die junge Salzburgerin, halbe Figur nach Ant. Pesne, Fol.
Gall. von Salzd.

18) Der junge Mann mit der Feder nachdenkend am Tische
sitzend, nach Netscher, 1794 schön punktirt, Fol.

19) Ein junger Mann im Mantel mit rundem Hut und Degen,
nach Koning, als eines der besten Blätter des Meisters ge-
rühmt, 1792, Fol.

20) Die Baderstube der Affen, ein Après dinée von Teniers,
nach dem Gemälde in der Gallerie zu Braunschweig,
qu. Fol.

21) Die Ansicht von Mainz, Cassel, Hochheim etc., auf dem
Main aufgenommen, in Farben gedruckt, gr. qu. Fol.

22) Lignes de Circonvalation de Mayence, Fol.

23) Ansichten von malerischen Gegenden der Braunschweigischen
Lande. Das Schloss zu Hedwigsburg, das Baumhaus da-
selbst, das Landhaus des Oberhofmarschals von Münchhau-
sen etc., alle geätzt, qu. Fol.

Schroeder, Carl, Genre- und Bildnissmaler, wurde 1802 zu Braun-
schweig geboren, und von der Natur mit grossem Kunsttalente

begabt, welches sich schon bei Zeiten in volksthümlichen Dar-
stellungen aussprach. Die Anfangsgründe der Kunst erlernte er
in seiner Vaterstadt, dann besuchte er Berlin und Düsseldorf, und
zuletzt liess er sich in Braunschweig nieder, wo er bereits eine
bedeutende Anzahl trefflicher Bilder geliefert hat, die grösstentheils dem
humoristischen Genre angehören. Mehrere sind durch lithogra-
phische Nachbildungen bekannt, die wir hier, da sie zugleich zu
den vorzüglichsten Arbeiten des Künstlers gehören, zuerst nennen.
Den Reigen soll uns der Peter in der Fremde beginnen, wie die-
ser, nach Grübel's komischem Gedichte, in ächt spiessbürgerlicher
Unbeholfenheit händeringend vor den getheilten Wegen steht.
Lithographirt von L. Zöllner und Grünewald, und dann von
Reubke in kleinerem Format, von welchem wir auch ein ande-
res Blatt haben, unter dem Titel: des Künstler Erdenwallen.
Fischer zeichnete jenes Bild auf Stein, welches unter dem Namen
des verlornen Solos bekannt ist. Es ist diess eine Gruppe Spie-
lender am Tische vor dem Hause. A. Fay lithographirte das Ge-
mälde, welches man unter dem Namen der Gefahren des Talentes
kennt. Die blinde Kirchengängerin lithographirte H. F. Grüne-
wald in grossem, und Reubke in kleinerem Formate. Auch das
Bild des Heirathsantrages ist durch zwei Lithographien bekannt,
durch ein Blatt von E. Ritmüller, gr. qu. Fol., und durch ein
solches von Rohrbach, gr. Fol. L. Zöllner lithographirte ausser
dem obigen Bilde noch die Rückkehr vom Jahrmarkte, den Abzug
der Brautleute, A. Dankworth den nächtlichen Ruhestörer, welcher
in seinem Dachstübchen als Nachbar der Katzen die Flöte bläsat.
Ein unter dem Namen der Geniestreiche bekanntes Bild, wie der
Lehrjunge den Meister im Umrisse an die Wand zeichnet, hat
Schroeder selbst lithographirt. Eine Lachen erregende Scene „der
Stillvergnügte" ist im lithographischen Farbendrucke bekannt. Die-
ser Stillvergnügte kauert im Schweinstalle und belauscht lächelnd
die Schweine beim Fressen.

Theilweise früher als die genannten Bilder, und ebenfalls von
Interesse sind ferner: Die Holzhauer, der Gewürzkrämmer, das
Wiedersehen, der Bauernsoldat, als Typus einfältiger Ungelenkig-
keit, die Erndte des Küsters, das Brautgeschenk der Amme, der
Heirathscandidat.

Schroeder, Christian, s. Schroeter.

Schroeder, Constantin, s. Schroeter. Diese beiden Künstler
könnten verwechselt werden.

Schroeder, Franz, Kupferstecher, wurde 1809 zu Hamburg ge-
boren. Er liefert Blätter für Almanache.

Schroeder, Friedrich, Kupferstecher, geb. zu Hessen-Cassel 1768
(nach Meusel 1772), wurde zu Augsburg von Klauber unterrichtet,
hielt sich dann einige Zeit zu Coburg und in Cassel auf, und begab
sich später nach Paris, wo er eine Reihe von Jahren arbeitete, und
im landschaftlichen Fache Vorzügliches leistete. Er stach auch
Architektur, nur in der Figur ist er schwach. Er vermied daher
die figürliche Staffage, wenn er nur konnte, dagegen benützten ihn
andere Künstler zum Stiche der Landschaft. Von ihm ist die
landschaftliche Partie in Massard's Stich der Sabiner. Im Blatte
des Einzuges Heinrich IV. von Toschi stach er den Hintergrund

und die Ornamente. Seine in Paris gestochenen grösseren Blätter
kommen selten vor, da sie in kostbaren Prachtwerken vereiniget
sind, wie im Musée Laurent et Robillard, in Millin's Voyage à
Constantinople, in der Voyage pittoresque de la France etc.

Schröder, welchen Gabet in seinem Dictionnaire des artistes
Schoeder nennt, hat als Landschaftstecher grosse Verdienste. Er
nahm hierin den Woollet zum Vorbilde. Er verband die Radier-
nadel mit dem Grabstichel auf eine sehr wohlgefällige Weise, und
ging dabei mit grosser Sicherheit zu Werke. Das Todesjahr dieses
Künstlers fanden wir in den uns bisher zu Gebote stehenden
Quellen noch nicht angezeigt. Er ist wahrscheinlich noch jener
Schroeder, der für Gavard's Galleries hist. de Versailles mehrere
Blätter in Stahl gestochen hat. Auch in diesen ist das Landschaft-
liche und Architektonische vorherrschend. In jenem, aus der
neuesten Zeit stammenden Werke, ist von Schroeder eine Ansicht
von Paris von 1655, die Ansicht des Schlosses Gross-Trianon, vier
Ansichten von Bosquets aus dem Schlosse von Versailles etc.

1) Partien aus den Anlagen der Wilhelmshöhe bei Cassel, nach
 der Natur gezeichnet von G. Kobold jun., gestochen von
 F. Schroeder. Ovale, H. 7 Z. 11 L., Br. 10 Z. 6 L.

 Es gibt Abdrücke vor und mit der Adresse von M. En-
 gelbrecht.

2) Vue des environs de Coburg, nach Rauscher. F. Schroeder
 sc. 1792. qu. Fol·

3) Der Aquaduct, eine Partie des Meissensteins bei Cassel,
 wie die beiden folgenden Blätter enthalten, nach Nahl. Fol.

4) Die Felsenburg, nach demselben. Fol.

5) Die Teufels Brücke, nach demselben. Fol.

6) Le Soleil disparu, nach P. Bemmel, qu. Fol.

7) Le Soleil caché, nach demselben, qu. Fol.

8) Vue des environs de Basle, nach B. le Comte qu. Fol.

9) Vue de Mein, nach Guttenberg, qu. Fol.

10) Le coup de tonnère, nach Vernet. Mus. Robillard.

11) Les baigneuses, nach de la Hire. Mus. Rob.

12) Marine bei Sonnenuntergang, nach Vernet. Mus. Rob.

13) Le voyager charitable, nach C. Dujardin, kl. 4.

14) La cascade, nach demselben, kl. 4.

15) Eine Landschaft mit einem Schlosse auf dem Felsen, rechts
 vorn ein Mann und ein Weib mit dem Bündel auf dem
 Kopfe, nach H. Swanevelt, 4.

16) Ein Paar kleinere Landschaften, nach Vernet. gr. 8.

17) Eine grosse Landschaft mit Archimedes, der, unbekümmert
 um sein Leben, die ihn überfallenden Krieger bittet, seine
 in den Sand gezeichneten geometrischen Figuren nicht zu
 zerstören. H. 1 F. 3½ Z., Br. 1 F. 8 Z.

 Diess ist eines der neuesten Blätter Schroeder's und
 zugleich eines der Hauptwerke der modernen Landschaft-
 stecherei, in dem sich alle Vorzüge des Meisters vereinigen.
 Es erschien bei Schlosser in Augsburg.

Schroeder, Georg, Maler, lebte in der ersten Hälfte des 18 Jahr-
hunderts in Stockholm. Er war um 1729 daselbst Hofmaler.

Georg Schroeder malte besonders Bildnisse. Jenes der Königin
Ulrica Eleonora stach Gerning. Das Portrait von Gustav Gillen-
stierna hat Gilberg gestochen, und jein solches des Mechanikers

Martin Trinwald Gerning. Ueber 1750 hinaus scheint Schroeder nicht gelebt zu haben.

Schroeder, Georg, Bildhauer, arbeitete um 1500 mit seinem Bruder Simon zu Torgau in Sachsen. Sie lieferten verschiedene Arbeiten für Kirchen. Kanzel und Taufstein in der Kirche zu Eilenburg sind von ihnen gefertiget.

Schroeder, Johann Heinrich, Bildnissmaler, geb. zu Meiningen 1756, fand in der Jugend bei beschränkten Verhältnissen seiner Familie nur dürftigen Unterricht im Hause eines Anstreichers, sein Talent war aber so überwiegend, dass er in kurzer Zeit ein ziemlich leidliches Portrait malen konnte. Mit einer Ersparniss von 150 Thalern begab er sich dann nach Cassel, um unter Tischbein seine weiteren Studien zu machen, allein er fand sich da nicht ganz befriediget, da man sich mit dem Unterrichte in der Bildnissmalerei wenig befasste. Schroeder verliess daher nach Verlauf eines Jahres Cassel, und begab sich mit Empfehlung nach Hannover, wo ihm das von ihm ausgestellte Bildniss eines dort wohlbekannten Mannes zahlreiche ähnliche Aufträge verschaffte. Schroeder erwarb sich in dieser Stadt im Verlaufe dreier Jahre den Ruf eines vorzüglichen Bildnissmalers, welchen er dann im Dienste des Herzogs von Braunschweig noch steigerte. Er war da drei Jahre besoldeter Hofmaler, hatte aber immer noch Zeit für anderweitige Aufträge, bis ihm endlich die lang erwünschte Gelegenheit wurde, Holland und England zu bereisen. Er studirte bei dieser Gelegenheit die Hauptwerke der Portraitkunst, und malte auch mehrere Bildnisse nach dem Leben. In England malte er sogar mehrere Mitglieder der k. Familie. Nach seiner Rückkehr aus England malte er an deutschen Höfen mehrere Portraite. In Berlin wurde er vor allen gepriesen, namentlich des Bildnisses des Königs Wilhelm II. wegen, wovon nach dem Willen des Fürsten der Künstler nur eine einzige Copie nehmen durfte. Allein mehrere Grossen des Reiches geizten nach diesem Bildnisse, und als man endlich unter irgend einem Vorwande der Wiederholung Schroeder's habhaft geworden war, so gab es bald mehrere Copien des königlichen Bildes. Dieses zog dem Meister von Seite des Hofes Verdrüsslichkeiten zu, und er verliess daher Berlin. Von dieser Zeit an lebte er abwechselnd in Meiningen und in Braunschweig, und malte zahlreiche Portraite, die unter den Arbeiten seiner Zeitgenossen mit Auszeichnung genannt werden müssen, sowohl in Hinsicht auf Aehnlichkeit und charakteristische Darstellung, als auf Meisterschaft der Behandlung des Ganzen. Nur sind sie in Pastel gemalt, und in so ferne dem grösseren Verderben ausgesetzt. Es sind unter den von Schroeder gemalten Bildnissen Notabilitäten aller Art und zahlreiche Fürstenpersonen. In der letzteren Zeit war er grossherzoglich Badischer Hofmaler, starb aber 1812 zu Meiningen.

Kessler stach nach ihm das Bildniss der Grossherzogin Stephanie von Baden, Lips jenes des Herzogs Georg von Sachsen-Coburg, Sinzenich ein solches der Prinzessin Fried. Louise Wilhelmine von Preussen und Colibert das Bildniss der Herzogin Charlotte Dorothea von Curland. Vinkeles stach für G. v. der Aa's Geschichte des letzten Statthalters von Holland, Wilhelms V., das Portrait dieses Fürsten nach Schroeder's Zeichnung. J. S. Klauber stach für Frauenholz's Samlung von Bildnissen von Gelehrten jenes des Grafen von Herzberg. Auch in kleinem Formate wurden einige seiner Bildnisse gestochen.

Schröeder, J. N., Kupferstecher, arbeitete im 18. Jahrhunderte zu Copenhagen. Er stach verschiedene architektonische Prospekte. Seine Blüthezeit fällt um 1750—70.

Schroeder, Nathanael, Kunstliebhaber von Danzig, Ritter des hl. Marcus, führte verschiedene Blätter in schwarzer Manier aus, die in so ferne Interesse haben, dass sie in die Zeit der Erfindung dieser Kunst hinaufreichen. Schroeder arbeitete um 1660'—70. Er war auch Zeichner, und daher sind etliche Blätter mit seinem Namen von anderen Künstlern gestochen.

Wir haben von ihm ein Werk unter dem Titel: (Oben auf der Fahne des Engels) Emblematische Entwürfe sonderbahren hohen veränderungen des polnischen Adlers von A. C. 1668 bis 1671 vorgestellt in Danzig durch (unten auf dem Bande) Nathaniel Schroeder Rittern des heiligen Marci. In zwei von Lorbeern und Olivenzweigen getragenen Ovalen sind die Bildnisse des Königs Michael von Polen und der Königin Eleonora. Im Schilde unten sind vier deutsche Verse. H. 10 Z. 5 L., Br. 7 Z. 9. L.

Schroeder, Simon, s. Georg Schroeder.

Schroeder, Ulrich Anton, Maler von Güstrow im Grossherzogthum Meklenburg, besuchte die Akademie der Künste in Dresden, und lebte dann auch als ausübender Künstler in dieser Stadt. Er malte Bildnisse und historische Darstellungen, so wie Genrebilder. Die Zahl seiner Werke ist indessen nicht gross, da der Künstler kein hohes Alter erreichte. Er starb 1837 in München, wo er die letztern Jahre seines Lebens zubrachte. In der Portraitsammlung des k. sächsischen Hofmalers Vogel von Vogelstein ist das 1827 in Dresden von Funke gezeichnete Portrait dieses geschickten Künstlers.

Schroeder, könnte irrthümlich auch einer der Schroedter oder Schroeter geschrieben werden.

Schroedter, Adolph, Maler und Kupferstecher, einer der geistreichsten Humoristen, welche die Kunstgeschichte aufzuzählen hat, wurde 1805 zu Schwedt geboren, und in Berlin zum Künstler herangebildet, wo er sich anfangs der Kupferstecherkunst widmete. Es finden sich von ihm auch mehrere Blätter in Linienmanier und Radirungen, die als Arbeiten eines jungen Künstlers bereits zu den vorzüglichsten Werken ihrer Art gezählt werden müssen. Endlich aber fing Schroedter auch in Oel zu malen an, und in kurzer Zeit war sein Ruf gegründet, da schon seine ersten Gemälde entschiedenes Talent zur Auffassung naiver und humoristischer Scenen beurkundeten, und seine Bilder auch den Vorzug einer strengen Zeichnung hatten, welche beim Kupferstecher vorherrschend ist, und für das komische Pathos einer Figur überaus glücklich wirkt. Von Berlin aus begab sich Schroedter nach Düsseldorf, wo er seit mehreren Jahren das Feld des komischen Genres fast allein beherrscht, und einen solchen Reichthum der Phantasie und der glücklichsten Laune entwickelt, wie es nur wenigen Künstlern beschieden ist. Er bildet einen eigenen Glanzpunkt der rheinischen Schule, indem er neben ihren ernsten Bestrebungen die Parodie, neben der Tragödie das Lustspiel und den Buffon einführte. Er zeigte sich gleich anfangs von den Haufen der Genremaler gesondert durch eigenthümliche humoristische Romantik, durch das Pathe-

tische, Grotteske und Grandiose seiner Comik. Er behauptet immer eine gewisse Noblesse, auch wenn er die unmassliche Trivialität des gemeinen Lebens zur Schau trägt. In seinen Bildern aus dem Leben und Treiben des Volkes ergötzt die unerschöpfliche Laune, und sein Scherz, so wie sein komischer Ernst erregen die lustigste Stimmung. Schroedter ist der Meister des ächten Humors und der Komik der Kunst. Dies beweiset eine grosse Anzahl von vortrefflichen Bildern. Im Jahre 1835 wurde Schroedter Mitglied der Akademie in Berlin.

Zu den früheren Bildern, welche den Künstler weit hin bekannt machten, gehören zunächst zwei, welche in den Besitz des Consuls Wegener in Berlin kamen. Das eine, bereits ein ausgezeichnetes Werk, stellt eine 1830er Rhein-Wein-Probe dar, und das andere ein Rheinisches Wirthshaus mit einer Scene des liebenswürdigsten Leichtsinns, 1832 gemalt. Ein anderes Bild aus dieser Zeit ist unter dem Namen des alten Abtes bekannt, und ein zweites unter jenem des Pfropfenziehers, eine höchst launige und phantasiereiche Composition, welche der Künstler selbst radirt hat. Noch grösseres Aufsehen erregte aber sein in Romanenlektüre vertiefter Don Quixote, ein Bild von mittlerer Grösse, im Geist und Styl ganz der edle Junker des Cervantes. Dieses berühmte Bild, welches den Ruf des Künstlers vornehmlich gegründet hat, wurde 1843 aus der Reiner'schen Sammlung um 640 Thl. ersteigert. Zwei andere Gemälde, welche der Zeit nach auf die genannten folgen, stellen Jäger dar, beide von burlesker Wahrheit. Auf dem einem Gemälde ist der Jäger dem stärksten Regen ausgesetzt, das andere zeigt einen roth frierenden Waidmann. Hierauf malte er eine grössere Jagdscene, wo alle Personen Portraits sind. Dann brachte er sich auch selbst auf Gemälden an, wie auf jenem gleichzeitigen Bilde, wo er hinter einem Offizier nach der schönen Aufwärterin hinblickt. Ein weiteres Bild ist unter dem Namen Ziet Märten bekannt, wo Kinder mit Gurkenlaternen ihr Martinslied singen. 1835 im heitersten Humor aufgefasst. Die „Abendsonne" betitelt er 1836 ein Bild, welches ein kleines Mädchen, einen Jüngling und einen Greis vorstellt, in einer Bogenhalle versammelt, in welche glänzendes Abendlicht fällt. Hierauf malte er jenes Bild, welches unter dem Namen des Kunstbeförderers pr. Achse bekannt ist. Es ist diess in höchst genialer Paralele ein fideler Fuhrmann, der auf seinem Wagen Bilderkisten an den Kunstverein zu N. N. befördert, im Besitze des Dr. Lucanus zu Halberstadt. Nun kommt auch an Don Quixote wieder die Reihe, der mit Sancho Pansa auf Abentheuer auszieht, und auch Shakespeare's Heinrich IV. musste Stoff zu einem Bild voll Laune und schlagenden Witzes liefern. Es stellt Falstaff dar, wie er mit höhnischem Lächeln in der Weinlaube auf seinem Stuhle sitzt und die Recruten mustert. Dieses prächtige Bild malte Schroedter 1837, und auch folgende gehören der Conception nach dieser Zeit an. Das eine, die Skizze zu dem späteren, unten erwähnten Bilde stellt den Freiherrn von Münchhausen dar, der bei einer Bowle Punsch seine Jagdabentheuer erzählt. Ein anderes führt uns die Scene aus Göthe's Faust in Auerbachs Keller vor den Blick. Ein kleines Seestück bei Mondschein dient als Erinnerung an Helgoland, und eine andere kleine Landschaft stellt eine Haide bei Sonnenuntergang dar. Dann componirte und radirte er im Laufe des Jahres 1837 zwei Bilder zu Reinick's Liedern: Frühlings-Glocken und der neue Simson. Daran schliesst sich auch die Zeichnung zum Dedications-Exemplare des Oratorium „Paulus" von Mendelsohn-Bartholdi, den Componisten vorstellend. Ein Gemälde von 1838 stellt einen alten

Schmied in der Werkstatt bei Feuerbeleuchtung dar, in der Samm-
lung des Ehrn. v. Smirnoff zu St. Petersburg. Jetzt wiederholte
er das Bild des Falstaff in der Laube seine Compagnie inspizirend.
Ein anderes launiges Bild aus Shakespeare's Heinrich V. stellt die
Zusammenkunft von Fluellon und Pistol dar, 1839 gemalt. Im
folgenden Jahre erschien Schroedter's Verlobungskarte ein grosses
Blatt von seltenem Ideenreichthum und zugleich voller Witz und
Laune. Der mittlere Raum enthält die Verlobungsanzeige; Posau-
nen, und Trompeten macht das Ereigniss den Freunden und der
Kunstwelt bekannt. Don Quixote und Falstaff, die Helden, welche
Schroedter's Künstlerruf gesichert haben, bringen in gewaltigen
Kränzen alles was das Haus bedarf. Zwei Schaaren kleiner curio-
ser Kerle schleppen Bügeleisen und Pantoffel. In dem genannten
Jahre malte er für den Kunstverein zu Münster auch eine neue
Falstaffscene, ein höchst geniales und humoristisches Charakterbild.
Falstaff sitzt mit den beiden Friedensrichtern zu Tische, und eben
so fein ist schlagend ist auf den Gesichtern und durch die Stel-
lung ausgedrückt, wie jeder den anderen völlig getäuscht und über-
listet zu haben vermeint. Am Nebentische sitzt der Page und
Gardulph, und der lächerlich bunt herausstaffirte Pistol brüstet
sich als Hauptfigur. Ein schönes Bildchen von 1841 hat Uhland's
Lied zum Gegenstande: Ich höre meinen Schatz. Im Kunstblatte
von 1843 wird als eine von Schroedter's meisterlichsten Schöpfun-
gen der Frhr. von Münchhausen gerühmt, wie der alte Lügner
in der Wirthsstube am Tische sitzt, und Bauern, Gensdarmen,
Jäger, alle in grösstem Staunen ihm zuhören. Eine solche Scene
malte, wie oben erwähnt, Schroedter schon 1837, diess ist aber
eine Darstellung im Grösseren. Ein anderes Gemälde desselben
Jahres ist unter dem Namen der Beichte im Walde bekannt, und
eines der neusten stellt Don Quixote's Rast unter den Ziegenhirten dar.

Doch sind diess nicht alle Werke des Meisters, nur der grösste
Theil derselben. Ueberdiess nennen wir noch die betrübten Loh-
gerber in der Sammlung des Professors d' Alton, die Uckermärk'-
schen Bauern im Gespräche über Politik, ein humoristisches Bild,
den schlafenden Knaben mit dem Hunde, eine Scene auf der Reh-
jagd im Besitze des Prinzen Friedrich von Preussen, die gewiegten
und zerbrochenen Flaschen, und das entfliehende Jahr, komische
Neujahrswünsche, u. s. w. Auch für Simroch's deutsche Sagen.
Frankfurt 1840 ff., lieferte er mit anderen Zeichnungen.

Dann fertigte Schroedter auch viele Zeichnungen zur Illustra-
tion. Darunter sind solche zu einer neuen Ausgabe des Eulen-
spiegel, womit er 1840 begann. Von ihm, von K. Jordan, G. Oster-
wald und L. Richter sind ferner die Zeichnungen zu Musäus Volks-
mährchen der Deutschen. Leipzig 1842, gr. 8. Auch die deutschen
Sagen, mit deutschem und französchem Text, und die Dichtungen
von C. Simrock, Frankfurt 1840 ff., sind nach seinen Zeichnungen,
so wie nach solchen von Müche, Becker, Sonderland, Plüddemann,
mit Kupferstichen von X. Steifensand illustrirt, qu. Fol. Es gibt
auch eine kleinere Ausgabe. Seine Zeichnungen zum Don Quixote
hat er selbst radirt, I. Heft, Leipzig 1844, gr. Fol. Diese
Compositionen sind im Kunstblatte des genannten Jahres Nro 41
genau beschrieben. Dann erschien nach den Zeichnungen von
Schroedter, Stilke u. a. auch eine Gallerie zu Schiller's sämmt-
lichen Werken in Stahlstich. Stuttgart 1856 ff., roy. 4.

Auch mehrere von seinen Gemälden sind durch Abbildungen
bekannt. Gille lithographirte das berühmte Bild des Don Quixote,
und in der Geschichte der neueren deutschen Kunst vom Grafen
Raczynski ist es von Thompson trefflich in Holz geschnitten. Die

Rheinweinprobe in der Sammlung des Consuls Wagener ist von
F. Jentzen lithographirt. Das Gemälde des Rheinischen Wirths-
hauslebens in derselben Sammlung haben Fischer und Tempeltei
auf Stein gezeichnet. Diese beiden Künstler lithographirten auch
das Bild der Uckermärkischen Dorf-Politiker, Funk den Kunsthe-
förderer pr. Achse, B. Weiss die betrübten Lohgerber, C. Fischer
und Mützel die Scene auf der Rehjagd, C. Wildt den schlafenden
Knaben mit dem Hunde, Fischer den auf dem Anstande, frierenden
Jäger, Menzel die drei oben genannten komischen Neujahrswünsche:
die gewiegten und zerbrochenen Flaschen, und das entfliehende
Jahr, kl. Fol.

Eigenhändige Stiche, Radirungen und Litho-
graphien.

Schroedter hat in seiner früheren Zeit meistens mit dem Grab-
stichel und mit der Radirnadel gearbeitet, und letztere auch später
noch öfter zur Reproduktion gebraucht. Seine Blätter dieser Art
gehören zu den geistreichsten Produktionen der neueren deutschen
Kunst. Die wenigen Lithographien, welche wir von ihm haben,
sind am Werthe jenem gleich.

Die frühesten Blätter des Meisters.

1) Das Bildniss des Paul Gerhard.
2) Scene in einer römischen Osteria, nach Lindau.
3) Ein liegender Räuber, nach L. Robert. A. Schroedter Aq.
fort. W. Oelschig sc., gr. qu. Fol.
4) Der schlafende Bauer, nach Teniers.
5) Zwei Basreliefs, nach E. Rauch.
6) Eine Landschaft nach Zingg.
7) Die Katze am Fenster, nach R. Mind.
8) Vignetten und Titelblätter, nach Bendixen, Kirchhof und
Hamberg.

Spätere malerische Radirungen.

9) Don Quixote in seinem Studierzimmer, nach seinem eigenen
berühmten Bilde für das erste Heft des Album deutscher
Künstler radirt. Düsseldorf bei J. Buddeus 1839, qu. Fol.
Im Aezdruck auf chinesisches Papier 1 Th.
10) Don Quixote's Abentheuer mit der Schaafheerde, launige
Arabeske, für das Album deutscher Künstler radirt. Düssel-
dorf 1840, qu. Fol.
11) 30 Bilder zum Quixote, erfunden und radirt von A. Schroed-
ter. I. Heft. Leipzig 1844, gr. Fol.
12) Münchhausen's Entenfang, für das 7te Heft des Album deut-
scher Künstler. Düsseldorf 1840, qu. Fol.
Die Aezdrücke sind sehr selten. Bei Weigel, 1 Th.
13) Die wandernden Musikanten auf ebenem Felde von Regen
und Wind überfallen, 1837 radirt, qu. Fol.
14) Frühlingsglocken, Arabeske, für die Lieder eines Malers
(Reinick) radirt, gr. 4.
15) Der neue Simson, für dasselbe Werk radirt, beide nach
Reinick's Liedern, und in Arabesken-Form.
16) Das Titelblatt zum 2ten Bande von Reinick's Liedern, auch
unter dem Titel: Deutsche Dichtungen mit Randzeichnungen
deutscher Künstler, I. Band. Düsseldorf 1843. gr. 4.
17) Rheinweinlied von M. Claudius: stattliche Gesellschaft in
der Laube zechend und singend, für das obige Werk radirt.
18) Trinklied aus dem 16. Jahrhunderte, für dasselbe Werk

radirt. Es finden sich von diesen geistreichen Blättern Aezdrücke, schwarze und farbige Abdrücke.

19) Nachtmusikanten von Pater Abraham a St. Clara, radirt für den 5ten Band der Lieder und Bilder, auch unter dem Titel: Deutsche Dichtungen mit Randzeichnungen deutscher Künstler, II. Band. Düsseldorf 1844, 45. gr. 4.

20) Maiwein von Wolf Müller, für dasselbe Werk radirt.

21) Vier radirte Blätter mit Scenen aus Peter Schlemihl, zu Chamisso's Werken. Leipzig 1836, gr. 8.

22) Der Traum von der Flasche. Komisch satyrische Arabeske. Mit dem Namen und der Jahrzahl 1831, verkehrt. Radirung. Fol.

23) Der Neid, Radirung im Kunstbuche der Düsseldorfer Malerschule, I. Lief. Berlin 1835, qu. Fol.

24) Das Ständchen, für dasselbe Werk radirt, zwei komischsatyrische Arabesken. Mit dem Monogramm des Künstlers und der Jahrzahl 1833. Reinick's Gedicht gibt die Erklärung.

25) Humoristische Arabeske mit Fahnenträger, welcher die Laute spielt. Radirt und farbig gedruckt, 1839, qu. Fol.

26) Humoristische Vignette mit Figuren und Arabesken. Die (radirte) Adresse des Kunsthändlers J. Buddeus, in Düsseldorf, 1839, qu. 8.
Es gibt Abdrücke vor und mit der Adresse.

27) Der Brautkranz, radirtes Blatt. qu. Fol.
Es gibt Abdrücke vor der Schrift.

28) Erinnerung aus dem Musikfest zu Düsseldorf 1836. I. Blatt: Sinfonia eroica von L. von Beethoven. Parte prima. Bei Weigel 1 Thl. 8. gr.

29) Das Titelblatt mit Arabesken zum 8ten Hefte des Album deutscher Künstler in Orig. Radirungen. Düsseldorf 1841. qu. Fol.
Die Aezdrücke sind selten.

30) Abschiedskarte: Betrübte Lohgerber u. a. Figuren. Der Maler A. Schroedter empfiehlt sich bei seiner Abreise nach Düsseldorf im Juni 1829. Seltenes radirtes Blatt, qu. 8.

31) Die Adresskarte des Kunsthändlers Hering in London. Zwei allegorische Frauen und zwei Kunstkenner bei einem von Arabesken umgebenen Schilde, radirt. Mit Zeichen und Jahrzahl 1842. qu. 8.
Es gibt Abdrücke vor der Schrift.

Lithographien.

32) Rauferei von Musikanten. Tutti. Original-Lithographie, mit Zeichen und Namen, qu. Fol.

33) Programm zur Feier des Frühlingsfestes der Künstler in Gastein, figürliche Composition mit Arabesken, in zwei Blättern mit Text. Original-Lithographie, qu. roy. Fol.

Schroedter, könnte in fehlerhafter Orthographie auch einer der Schroeder und Schrooter geschrieben werden.

Schroeger, Zeichner und Architekt, arbeitete um die Mitte des 18. Jahrhunderts. Er stand im Dienste des Königs von Polen, und zeichnete auch einige Blätter für den Vitruvius Bavarois.

Schroepf, Joseph, nennt Lipowsky im Nachtrage zu seinem Künstler-Lexicon irrig den Tiroler Joseph Schoepf.

Schroer, Maler von Augsburg, soll nach Füssly im 17. Jahrhunderte gelebt haben. In der Kirche zu Annaberg waren von ihm 36 biblische Darstellungen, die 1740 in die neue katholische Kirche nach Dresden gebracht wurden.

Schroeter, Adolph, s. A. Schroedter.

Schroeter, Carl, Maler zu Dresden, blühte daselbst um 1820. Er malte häusliche Scenen, wie es im Kunstblatte von 1823 heisst, in der bekannten Oeser'schen Manier.

Diess ist wahrscheinlich unser Joh. Fried. Carl Constantin Schroeter.

Schroeter, Constantin, s. J. F. C. Constantin Schroeter.

Schroeter, Caroline von, Miniaturmalerin, lebte um 1826, gleichzeitig mit Gottl. Heinrich von Schroeter in Rom, und wurde da ihres Talentes wegen in die Akademie von S. Luca aufgenommen. Sie ist vermuthlich die Gattin des genannten Künstlers.

Schroeter, Gottlieb Heinrich von, Historienmaler, wurde 1802 zu Rendsburg im Holstein'schen geboren, und als der Sohn eines k. dänischen Kriegsrathes, der sich zuletzt auf einem Gute in Mecklenburg niedergelassen hatte, sollte er sich der Rechtswissenschaft widmen. Er besuchte zu diesem Zwecke die Universitäten Berlin und Jena, entschied aber noch vor Ablauf seiner Studien in Dresden für die Kunst, und begab sich bald darauf (1821) nach Rom, wo er dem Streben in jener Zeit daselbst versammelten deutschen Künstler huldigte, und besonders Friedrich Overbeck zum Vorbilde nahm. Doch studirte er auch die Werke Rafael's, und die Galathea copirte er in der Grösse des Urbildes. Im Jahre 1827 verliess er Rom, brachte dann ein Jahr in England zu, und begab sich hierauf nach einem Besuche in Copenhagen und in St. Petersburg nach Mecklenburg zurück, wo er fast drei Jahre das Gut seines mittlerweile verstorbenen Vaters verwaltete. Im Jahre 1833 begab sich der Künstler nach München, wo er neben der Malerei auch die Literatur pflegte. Wir haben von ihm eine Beschreibung der Fresken von H. Hess in der Allerheiligenkirche, welche 1836 zu München erschien. Von Gemälden aus dieser Zeit wird im Kunstblatte 1835 besonders ein Bild der Judith genannt, wie sie mit dem bekränzten Schwerte auf der rechten Schulter und dem Kopfe des Holofernes in der Linken schreitet. Hinter ihr folgt die Dienerin. Diess ist ein Bild voll tiefen Ernstes und von tiefglühender Färbung. Die Auffassung des Gegenstandes fand aber im Kunstblatte 1835 Widerspruch. Desswegen stellte v. Schroeter noch in einem anderen Bilde die Judith dar, worin die Geschichte unter denselben Vorzügen vollständiger erfasst ist. Die Heldin hält das Schwert in der Linken, und bedient sich desselben wie eines Stabes, während sie mit der Rechten auf das Haupt deutet, welches die Dienerin trägt. Beide Bilder sollen Judith's Heimkehr nach der Ermordung des Holofernes vorstellen.

Schroeter, Hans, Architekt und Ingenieur, stand in der ersten Hälfte des 17. Jahrhunderts in fürstlich braunschweigischen Dien-

sten zu Lüneburg. Wir haben von ihm einen „Extract in der Kriegs-
baukunst. Zelle 1653." Mit Holzschnitten 4.

Schroeter, Johann Christian, Maler von Goslar, bildete sich
in Italien zum Künstler, diess auf Kosten des Grafen Joachim Sla-
wata. Er hielt sich in Rom und Venedig auf, gewann aber durch
seine Studien nur im Technischen, und in der Färbung einige
Vortheile. Für Composition hatte er kein Geschick, und wenn er
irgend ein geschichtliches Bild malen musste, so entnahm er frem-
den Kupferstichen, was er brauchte. Von 1675 — 1680 war er
Hofmaler und Gallerie-Inspektor zu Prag. 1685 erhielt er das Bür-
gerrecht daselbst, und 1694 liess er sich in die Prager-Maler-Con-
fraternität einschreiben. Von seinen Gemälden scheint sich nichts
erhalten zu haben. Peter Brandel war sein berühmtester Schüler.
L. Vogel stach nach ihm das Bildniss des J. J. Pommer für die
Effigies Virorum erud. et art. Bohemiae. Starb zu Anfang des 18.
Jahrhunderts als Rathsherr der Kleinseite zu Prag.

Schroeter, Johann Friedrich, Kupferstecher, geb. zu Leipzig
1771, stach anfangs viele Blätter für Buchhändler, die aber ohne
Bedeutung sind. Seinen Ruf gründete er erst später durch seine
anatomischen Blätter, welche zu den trefflichsten ihrer Art gehö-
ren. Diess beweisen die zahlreichen Stiche, welche er für die
Werke der berühmten Aerzte Loder, Rosenmüller, Gräfe, Söm-
mering, Bock u. a., ausführte. Der anatomische Atlas von Bock,
so wie dessen Darstellung der Venen in 20 Blättern haben in
ihrer Art wahren Kunstwerth, so wie sie sich durch Naturtreue
auszeichnen. Schroeter hatte selbst ungewöhnliche Kenntnisse in
der Anatomie. Er wurde Universitäts-Kupferstecher in Leipzig
und Mitglied der Akademie. Starb daselbst 1836.

Ausser diesen hier nur summarisch genannten Blättern erwäh-
nen wir noch als die besseren Blätter des Meisters:

1) Das Bildniss von G. Benda, nach Mechau, 8.
2) Jenes von Kosciusko, 8.
3) Die Herzogin von Kingston als Iphigenia, (Iphigenia a ce-
lebrated Dutchess), schöne Büste in Oval, nach Bartolozzi
punktirt, und braun gedruckt, 4.
4) Büste eines Alten mit grossem Barte, nach Prestel radirt,
1789. 4.
5) Büste eines Alten mit grossem Barte und einer kleinen Mü-
tze auf dem Kopfe, nach Dewatters radirt, 1789. fol.
6) Büste eines rauchenden Matrosen: Der Matrose, nach einem
gleichgrossen Bilde von Ary de Voys aus dem Winckler'schen
Cabinete radirt und mit dem Stichel vollendet, 1791 fol.
7) Brustbild eines jungen Mannes im Pelzmantel, nach Rem-
brand's Bild aus dem Cabinet Winkler, schön punktirt,
1790, fol.
8) Eine Folge von 76 Blättern zu Tathamm's Muster antiker
Bauornamente. Aus dem Englischen. Weimar 1805, roy. fol.
9) Eine Folge von 25 Blättern nach Caylus Werk über die
Malerei der Alten copirt.

Schroeter, Johann Friedrich Carl Constantin, Genremaler,
wurde 1794 zu Skeuditz geboren, und anfangs in einer Apotheke
untergebracht, bis sich ein Onkel, Tischler in Stuttgart, seiner an-
nahm, wo er jetzt Zeichnungsunterricht erhielt, aber bis zum Jahre
1811 dabei Tischler blieb. Endlich besuchte er die Akademie in Leip-

zig, musste aber wöchentlich mehrmalen von Skeuditz dahin wandern, weil ihm die Mittel fehlten, um sich einzumiethen. Doch erfreute er sich bald der Gunst des Direktors Schnorr und des Accis-Obereinnehmer Reyl, die ihn in den Stand setzten, 1818 in Dresden unter Pochmann seine Studien fortzusetzen. Dieser wollte ihn durchaus zum Historienmaler bilden, gab ihm Unterricht in der Composition und liess ihn lebensgrosse Studien nach der Natur malen, die indess vorzugsweise nur Talent für das Portraitfach verriethen. Schröter ging daher 1819 nach Leipzig, malte Bildnisse verschiedener Grösse, und eine wohlgelungene Familiengruppe veranlasste ihn, ein Genrebild zu malen, Mutter und Tochter spinnend und klöppelnd, welches auf der Leipziger Ausstellung so viel Sensation erregte, dass ihm der Direktor Schnorr rieth, das Portraitmalen aufzugeben, und sich allein dem Genrefach zu widmen. Sein erstes grösseres Gemälde der Art, »die Muthwilligen« (Bauerndirnen necken im Rausche eingeschlafene alte Männer), wurde 1824 auf der Dresdner Ausstellung vom Publikum förmlich belagert, aber erst 1826 in Berlin mit einem Seitenbilde, »vis à vis,« gekauft. Schröter nahm in diesem Jahre seinen Wohnsitz in Berlin, und auch die 1828 ausgestellten Gemälde: der Musiklehrer (in der Gallerie des Consuls Wagener), der Beobachter, der Appetit (im Besitze des Domherrn Spiegel), der Seemann, wurden als sehr gefällig und sauber behandelte Cabinetsbilder allgemein bewundert. Schröter's Gemälde wurden nun immer gesuchter, und manche Bestellung ging aus der Ferne ein. Werke, die den obigen gleich geschätzt wurden, sind: der Grossmutter Geburtstag, wo der Enkel der betagten Frau einen Blumenkranz überreicht, die Küche, der Kesselflicker und sein Nachbar, das Mittagsbrod. Die »Versteigerung des Nachlasses eines Malers« ist wohl Schröters vorzüglichstes Werk, und zeichnet sich durch reiche Composition, durch herrliche Anordnung der einzelnen Gruppen, durch eben so interessanten als gut motivirten Ausdruck und sauberere Ausführung vortheilhaft aus. Es ist im Besitze des Senators Jenisch.

Schon längere Zeit kränklich ging Schröter 1833 nach Salzbrunn, benutzte aber auch während seiner Kurzeit jede Gelegenheit, interessante Scenen aufzufassen, und so entstand 1834 sein grösstes Bild: der Possenreisser zu Salzbrunn am 11. July 1833. Drei andere Genrebilder: die Kaffeeschwester, eine Wirthshausscene, wie der Wirth dem Alten das Bier lobt, und die ruhende Judenfamilie, kamen in demselben Jahre von der Staffelei des Künstlers, wovon ihm das letztere Charakterbild besonders Ehre brachte. Seine letzten Bilder sind von 1835: ein Greis und ein junges Mädchen am Tische sitzend, hinter welchem ein Kind mit der Puppe spielt, und die Dorfschule, in welche die Mutter den widerstrebenden Buben einführt. Im Kunstblatt 1835 Nr. 104 ist der Nekrolog dieses Meisters.

Schröters Werke zeichnen sich durch schönes Colorit und durch sehr detaillirte und delikate Ausführung der Köpfe aus. Sie sind mehrentheils durch Lithographien bekannt, und Lieblinge des grösseren Publikums geworden. Man könnte indessen diesen Künstler mit Carl Schröter von Braunschweig verwechseln.

Werner lithographirte den musikalischen Kesselflicker, ein Bild bei H. Fallon zu Berlin; Fischer die goldene Hochzeit; Oldermann den alten Musiklehrer, bei Consul Wagener, die wandernde Judenfamilie, die Gaststube, den Geburtstag der Grossmutter, den Hasenhändler bei H. Fallon; C. Fischer die Lottokollekte; Bils den Stammgast; Bormann die Schule; O.

Hermann den durstigen Alten, das Mittagsbrod, und den alten
Politiker; Werner den Gutschmecker; Remy den Hans Ohnesorge;
Sprick den schlafenden Alten; Papin das Frühstück (schlafende
Alte); Dietermann den Leiermann; E. Schulz die Heimkehr, und
die Unterbrechung (von C. Schröder?)

Dann hat Schröter selbst einige Blätter lithographirt. Ein
solches ist:

Der Postillenleser, fol.

Schroeter, Johann Gottlob, Maler zu Dresden, starb 1818. Er
hatte den Titel eines Hofstallmalers.

Schroeter, Leopold, Kupferstecher, war um 1808 Schüler der
Akademie zu Dresden, und lebte auch noch später als ausübender
Künstler in dieser Stadt oder zu Leipzig. Er arbeitete für Buch-
händler.

Schroeter, s. auch Schroedter und Schroeder, die Orthographie
könnte manchmal fehlerhaft seyn.

Schroetter, B. v., Maler und Kupferstecher, lebte in der zweiten
Hälfte des 18. Jahrhunderts in Wien. Er malte Bildnisse. Von
ihm selbst gemalt und gestochen ist:

Das Bildniss von Fr. de Zauner. Oval. fol.
Anderwärts wird H. Pfeiffer als der Stecher angegeben.

Schroetter, fanden wir auch ein Paarmal den Adolph Schroedter
und den Constantin Schroeter geschrieben.

Schroffnagel, Balthasar, Maler, war um 1544 zu München Schü-
ler von M. Oelgast jun. Er erstand auch seine Lehrzeit, ist aber
unsers Wissens durch kein Werk bekannt.

Schrorer, H. F., Kupferstecher, ist vermuthlich mit Hans Friedrich
Schorer Eine Person, oder wenigstens mit einem der unter H. F.
Schorer genannten Meister. Christ gibt das Zeichen dieses Mei-
sters, nennt ihn aber Schrorer, so wie Stetten, so dass man glau-
ben könnte, es habe dennoch ein Schrorer gelebt. Christ legt die-
sem Schrorer eine Sammlung von Ornamenten für Silberarbei-
ter bei, diejenige, welche anderwärts dem Schorer zugeschrieben
wird. Doch von H. F. Schrorer haben wir eine ähnliche
Folge, welche in der Kupferstichsammlung des Grafen von Fries
zu Wien war. Im Cataloge wird sie auf 13 radirte Blätter ange-
geben, welche Ornamente, Allegorien u. a. enthält. Füssly schreibt
ihm dann auch eine Landschaft zu, welche mit H. F. Schrorer in.
fec. 1615 bezeichnet seyn soll; neuerdings ein Beweis, dass ein
Schorer oder Schrorer gelebt habe. G. Ch. Kilian hat das Bild-
niss dieses Schrorer's gestochen.

Schrot, Christian, Zeichner von Sonsbex, lebte in der zweiten
Hälfte des 16. Johrhunderts. Er zeichnete meistens Landkarten,
die in den Werken von Ortelius, Rauwer, Haijas, Quad u. a. ge-
stochen sind.

Schroth, Jakob, Bildhauer, einer der neueren Ungarischen Künst-
ler, der in Pesth lebte. Zu Baja ist das schöne Grabmal eines

Herrn Polimberger sein Werk. Es ist mit Bildwerken in Bronze geziert.

Schrott, Maximilian, Maler, geb. zu Landshut 1785, widmete sich anfangs zu München den Studien, besuchte aber auch die Zeichnungsschule des Professors Mitterer mit solchem Glücke, dass er zuletzt sich ganz der Kunst ergab. Schrott malte zahlreiche Bildnisse in Miniatur; fast für alle hohen Herrschaften in München, besonders für das Herzoglich Leuchtenbergsche Haus. Diese Portraite sind sehr ähnlich und mit grosser Zartheit behandelt. Man zählte ihn zu den besten Miniaturmalern seiner Zeit, er starb aber schon 1822.

Schrott, Andreas, Bildhauer, bildete sich in Wien zum Künstler, und erlangte als solcher grosse Geschicklichkeit. Später trat er in Dienste des Fürsten Primas von Ungarn, wo er um 1820 thätig war.

Schrott, Joseph, Bildhauer zu München, besuchte daselbst die Akademie, und arbeitete dann in L. v. Schwanthalers Atelier. Von 1839 an sah man von ihm im Locale des Kunstvereins Büsten ausgestellt.

Schrotzberg, Franz, Maler, geb. zu Wien 1811, besuchte daselbst die Akademie, und entwickelte in kurzer Zeit ein schönes Talent. Er erhielt einige Preise und schon 1836 wurde ihm die Ehre zu Theil, dass eines seiner Gemälde in der Gallerie des Belvedere aufgestellt wurde. Dieses Bild mittlerer Grösse stellt die Luna vor, wie sie von Genien umgeben auf ihrem Wagen zu dem schlafenden Endymion herabkommt. Dann hat Schrotzberg auch als Portraitmaler Ruf, und im Genre leistet er nicht minder Lobenswerthes.

Schrumpf, Johann, Architekt, stand um 1806 in hessischen Diensten, und bekleidete zu Cassel die Stelle eines Baurathes. Später wurde er herzoglich Nassauscher Baudirector. Unter seiner Leitung wurde 1824 das Monument des deutschen Kaisers Adolph von Nassau im Dome zu Speyer ausgeführt.

Schtschedrin, nennt Fiorillo irrig die russischen Künstler Schedrin, so wie nach ihm Füssly.

Schuback, Gottlieb Emil, Maler, geb. zu Hamburg 1820, bildete sich an der Akademie der bildenden Künste in München, und ergriff mit Vorliebe das Fach der Historienmalerei. Im Locale des Kunstvereins daselbst sah man einige Bilder von ihm ausgestellt, wie einen entfliehenden Amor 1841, Clärchen dem Egmont im Kerker erscheinend, u. s. w. Im Jahre 1841 begab sich der Künstler zur weiteren Ausbildung nach Rom, wo das Talent desselben zu den schönsten Erwartungen berechtiget.

Schubart, Carl Ludwig, Maler von Frankenthal, wurde 1820 geboren, und an der Akademie in München herangebildet. Im Jahre 1842 begab er sich wieder in die Heimath zurück.

Schubart, Christian Friedrich, Maler zu Dresden, hatte um 1750 —60 Ruf. Er malte Blumen und Früchte, und fertigte besonders

schöne naturhistorische Zeichnungen. Im Jahre 1731 begleitete er Hebenstreit auf seiner Reise nach Amerika, welche auf Kosten des Königs August unternommen wurde, namentlich zum naturgeschichtlichen Zwecke. Einige Zeichnungen Schubart's wurden gestochen.

Schubart, Christian Ludwig, Maler, geb. zu Dresden 1807, besuchte die Akademie der genannten Stadt. Es finden sich Bildnisse und andere Darstellungen von ihm.

Schubart, David, Maler, war zu Anfang des 17. Jahrhunderts zu Wurzen in Sachsen thätig. Mamphrasius nennt ihn unter der Zahl der 1607 daselbst an der Pest verstorbenen Personen.

Schubart, N., Maler, war in Dresden Schüler von Camerata, und begab sich dann um 1786 nach Hamburg, wo er durch seine Miniaturbildnisse Beifall erwarb. Doch malte er auch Bildnisse in Oel und Pastel. Starb um 1815.

Schubart, s. auch Schubert.

Schubauer oder Schupauer, Christoph, Maler zu München, machte daselbst 1560 sein Meisterstück, fand sich aber mit der Beurtheilung desselben nicht zufrieden, und gerieth zuletzt darüber mit einigen Meistern in Streit. Diese erhoben bei der Zunft Klage, und das Urtheil lautete dahin, dass Schupauer dem ganzen Handwerk, jedem Zunftgenossen besonders, Abbitte thun musste. Er hatte auch zwei Pfund Wachs zu entrichten. Diese Notiz enthalten die Zunftpapiere, weiter aber nichts mehr, so dass der Künstler von dannen gezogen zu seyn scheint.

Schubauer, Friedrich Leopold, königlich sächsischer Stabsoffizier und Maler, wurde 1795 zu Dresden geboren. Er übt schon seit mehreren Jahren mit grossem Beifalle die Schlachtenmalerei. Einige seiner Bilder sind im Besitze des Königs von Sachsen, andere findet man in Privatsammlungen. Die meisten sind sehr lebendig in der Composition und geistreich behandelt. In den Bildern seiner früheren Zeit soll manchmal die Färbung etwas bunt seyn. Im Jahre 1837 erwarb der König die Schlacht bei Podubna 1812, ein grosses Bild von vielen Vorzügen. Eine Scene aus dem Tiroler Kriege von 1809 ist als Kunstvereins-Geschenk nach ihm gestochen.

Schubauer ist gegenwärtig Major, und malt noch immer Schlachtbilder und militärische Scenen. Dann hat man von seiner Hand auch viele geistreiche Zeichnungen, meistens ähnlichen Inhalts wie die Gemälde. Einen anderen Theil machen die Landschaften aus.

Schubert, Balthasar und Christoph, Architekten, bauten in der zweiten Hälfte des 17. Jahrhunderts im Erzgebirge etliche Kirchen und Häuser.

Schubert, Ferdinand, Zeichner und Maler, wurde 1819 zu Wien geboren, und an der Akademie daselbst herangebildet. Später wurde er zu Innsbruck als Zeichnungslehrer angestellt.

Schubert, Franz, Historienmaler, wurde 1807 zu Dessau geboren, und daselbst in den Anfangsgründen der Zeichenkunst unterrichtet.

bis er, auch bereits mit den Grundsätzen der Malerei vertraut,
im Jahre 1829 nach München sich begab, wo ihn Cornelius zu
seinen vorzüglichsten jüngeren Schülern zählte. Er lag in der
Akademie der genannten Stadt mehrere Jahre den eifrigsten Studien
ob, und versuchte sich bereits mit Glück in der Composition. Man
sah schon 1832 auf der Münchner Kunstausstellung einen Carton,
welcher Christus vorstellt, wie er das Volk in der Wüste speiset.
Mit C. Hermann malte er das Deckenbild der Himmelfahrt Christi
in der protestantischen Kirche, welches Schreiner und Engelmann
lithographirten. Dann malte Schubert auch in Oel, so dass er
1834 bei seiner Ankunft in Rom in kurzer Zeit als Maler seinen
Ruf gründete. Er machte die bedeutende Fortschritte, besonders
gewannen seine Gestalten an Form und Bewegung, und die Zu-
sammenstellung an Freiheit. Im Jahre 1835 malte er Jakob und
Rahel am Brunnen in einer schönen Landschaft, eine liebliche
Composition. Eben so schön ist auch das Bild der drei theolo-
gischen Tugenden, durch eben so viele allegorische Figuren dar-
gestellt, und 1837 in Oel gemalt. In Rom malte er auch die Pa-
rabel vom reichen Manne, der die Armen und Krüppel zur Mahl-
zeit ladet, nachdem sich seine Nachbarn aus nichtigen Gründen
hatten entschuldigen lassen. Diese Composition, deren Mittelpunkt
der freundliche Gastgeber bildet, ist von grosser Schönheit und
von glücklicher Vertheilung der trefflich gemalten und grössten-
theils plastisch gerundeten Figuren. Desswegen wurde dieses Ge-
mälde auch in der Allgem. Zeitung 1839 Nro. 120 besonders ge-
rühmt, als ein würdig heiteres Bild, welches aus der Seele des
Meisters mit warmem Gefühle hervorgegangen ist. Später wurde
es vom Kunstvereine in München angekauft, und 1843 fiel es bei
der Verloosung dem Maler J. B. Kreitmaier zu. Ein anderes
schönes Bild, welches Schubert 1838 in Rom malte, stellt Christus
vor, wie er die Blinden heilt. Mittlerweile machte der Künstler
auch ernste Studien nach den in Rom vorhandenen Meisterwerken
früherer Zeit. Namentlich war es Rafael, der ihn begeisterte. Er
zeichnete alle Darstellungen aus der Fabel der Psyche in der Farn
nesina, und gab diese Bilder mit bewunderungswürdiger Treue der
Zeichnung, in aller Schönheit der Composition des grossen Urbi-
naten. Schubert hat diese Zeichnungen selbst in Kupfer radirt,
und dadurch den Kunstfreunden die willkommenste Gabe bereitet.
In der letzteren Zeit seines Aufenthaltes in Rom beschäftigte ihn
ein grossartiger Auftrag des Herzog von Anhalt-Dessau, der ein
Gemälde bestellte, wozu Schubert in Rom den Carton zeichnete,
welcher durch ein eigenhändig radirtes Blatt bekannt ist. Der
Künstler wählte die Speisung der Israeliten durch Manna und
Wachteln. Ein zweiter Carton stellt Gott Vater dar, wie er nach
dem Sündenfall das erste Menschenpaar straft. Diese beiden Com-
positionen führt gegenwärtig der Künstler in Oel aus, es werden
aber bis zur Vollendung derselben noch etliche Jahre verfliessen.

Folgende Blätter hat der Künstler selbst radirt:

1) Die Speisung der Israeliten in der Wüste durch Manna
 und Wachteln, nach dem grossen Carton zum Gemälde, mit
 Dedication an den Herzog Leopold Friedrich von Anhalt-
 Dessau. In starken Umrissen radirt, gr. roy. Fol.

2) Rafael's Darstellungen aus der Fabel von Amor und Psyche
 in der Farnesina zu Rom. An Ort und Stelle gezeichnet
 und radirt und herausgegeben von F. Schubert. 5 Hefte
 zu 6 Blättern. München und Leipzig 1842. ff. Fol.

3 *

Schubert, Gregor, Maler von Böhmisch-Kromau, arbeitete um 1670 in Brünn. Ueber sein Wirken ist uns nichts bekannt.

Schubert, Johann David, Zeichner und Maler, geb. zu Dresden 1761, war der Sohn eines Orgelbauers, der zugleich im Architekturzeichnen sehr geübt war, worin er auch den Sohn unterwies. Nach dem 1772 erfolgten Tode des Vaters fand er Gelegenheit die Akademie zu besuchen, wo er unter Hutin's und Casanova's Leitung glückliche Fortschritte machte. Anfangs malte er Schlachten, dann aber zog er mehr die Geschichte in seinen Bereich. Allein er fand keine Gelegenheit zur Ausführung grösserer Bilder, sondern musste im Gegentheile nur durch kleinere Compositionen für Taschenbücher und Romane seinen Unterhalt sichern, bis er endlich 1781 an der Porzellan-Manufaktur zu Meissen angestellt wurde. Er war da anfangs besoldeter Maler, dann wurde er Lehrer an der dortigen Zeichenschule, endlich Obermaler-Vorsteher, und 1801 Professor der Geschichtsmalerei an der Akademie zu Dresden, als welcher er 1822 in Dresden starb.

Schubert ist durch eine Menge von Zeichnungen bekannt, weniger durch Gemälde, deren er aber ebenfalls hinterliess. Zu den letzteren gehört ein 1800 belobtes Gemälde, welches Coriolan vorstellt, wie er auf Bitten seiner Mutter und Gattin von seinem feindlichen Vorhaben gegen das Vaterland ablässt. Ein späteres Gemälde stellt Psyche vor, welche den Amor beleuchtet, und ein drittes den Abel, welcher dem kranken Vater den von einem Engel bereiteten Heiltrunk reicht, fast colossale Figuren. Diese Bilder führte er als Professor der Akademie in Dresden aus, sie liessen aber in vielen Dingen für einen Professor der Malerei vieles zu wünschen übrig. Schubert hatte indessen Talent zur Composition, musste es aber nur für kleine Arbeiten in Buchhandel zersplittern, die ihm meistens nicht so viel Zeit liessen, um sie gehörig zu durchdenken, und in allen Theilen correkt zu verfahren. Seine Zeichnungen zum Stiche sollen sich auf einige Tausende belaufen. Einige sind in grossem Formate, getuscht und mit Weiss gehöht, oder auch leicht colorirt, und in Gouache ausgeführt. In der Sammlung des Directors Spengler in Copenhagen waren vier solcher Zeichnungen im grossen Formate. Zu seinen besten gehören jene zu Lossius Bilderbibel, die auf mehrere Bände herangewachsen ist, jene zum Leipziger Taschenbuche zur Freude, für Becker's Taschenbuch zum geselligen Vergnügen, für den Göttinger Almanach und Cumberland's Roman „Friedrich". Gotha 1811; zur Gallerie häuslicher Denkmäler, Leipzig 1811; für das Pantheon der Deutschen, (Charakteristik Luthers und Friedrich's II., Lpz. 1794); für Becker's Augusteum, und für verschiedene andere Werke. D. Berger, Berka, Krüger, Schule, Böttcher, Riepenhausen, Dornheim, C. Kohl, Geyser, Stölzel, M. Haas, Bolt, u. a. haben eine Menge Blätter nach ihm gestochen, meistens in kleinem Formate. Christ.Schule stach auch ein grosses Blatt, welches Friedrich den Grossen vorstellt, wie er den schlafenden Ziethen bewacht. Auch D. Berger stach ein grösseres Blatt, denselben König vorstellend, wie er im Schlosshofe zu Lissa die österreichischen Offiziere mit „Bon jour Messieurs!" anredet. Das Bildniss dieses Künstlers ist in der Sammlung des Professors Vogel v. Vogelstein, jetzt im Besitze des Königs von Sachsen. Vogel hat es 1812 gezeichnet.

Dann hat Schubert selbst mehrere Blätter radirt.

1) Ein Schlachtbild von Wouvermans in der Gallerie zu Dresden, gr. qu. Fol. Dieses Blatt ist sehr selten.
2) Die Blätter zu Weisse's A B C Buch.
3) 12 Blätter zu Gellert's Fabeln, die ausgetuscht und illuminirt erschienen.

Schubert, Johann Wilhelm, Architekt, hatte zu Anfang des 18. Jahrhunderts in Wien den Ruf eines geschickten Künstler. Er baute verschiedene Palläste, sowohl im Auftrage des Kaisers als der Grossen des Reiches.

Schubert, Joseph, Lithograph, lebt gegenwärtig in Brüssel. Es finden sich Bildnisse u. a. von ihm.
Notre-Dame des alfligés, nach Navez, fol.

Schubert, Leopold, Zeichner und Kupferstecher zu Berlin, ein jetzt lebender Künstler, der mit Beifall arbeitet. Er zeichnet die Vorbilder zu seinen Stichen selbst, gewöhnlich mit der Kreide.
Die Madonna mit dem Kinde, nach einem Gemälde von A. Grell.

Schubert, W., Lithograph, ein jetzt lebender Künstler, ist uns nur durch folgende Blätter bekannt. Er könnte ein Verwandter des Professors D. Schubert in Dresden seyn.
1) Franz Dracke, Fol.
2) D. Römisch, Commandant der Chemnitzer Communal-Garde, gr. Fol.

Schubert, Bildhauer zu Dessau, ein jetzt lebender Künstler. Er fertigte den schönen Brunnen, der 1830 in der genannten Stadt errichtet wurde.

Schubin, Theodor Iwanowitsch, Bildhauer zu St. Petersburg, war Schüler von F. Gillet, und einer der geschicktesten Künstler, die unter der Regierung der Kaiserin Catharina II. thätig waren. Er war Professor und Mitglied der k. Akademie zu St. Petersburg, welche ihn später auch zum Rathe ernannte. Schubin fertigte mehrere Büsten von Grossen des Reiches. Dann rühmt man von ihm auch eine Statue der genannten Kaiserin, und eine Büste derselben.
Dieser Künstler starb 1805 in St. Petersburg.

Schubruck oder Schaubrock, Peter, Maler, angeblich von Antwerpen, war Schüler von Jan Breughel und Nachahmer desselben, ohne ihn zu erreichen. Indessen verdienen seine Bilder ebenfalls Achtung, und einige eine Stelle in berühmten Gallerien. In der Gallerie des Belvedere zu Wien ist ein Bild, welches Aeneas vorstellt, wie er den Vater auf den Schultern aus den Flammen von Troja rettet. Dieses kleine Bild ist mit PE. SCHVBRVCK 1605 bezeichnet, und auf Kupfer gemalt. Auf dieses Metall malte er gewöhnlich historische Darstellungen und auch Landschaften.
Mechel lässt diesen Künstler um 1542 geboren werden. Um 1597 hielt er sich in Nürnberg auf, wo P. Praun mehrere Bilder von ihm kaufte. Dass er noch 1605 gelebt hat, wissen wir nach dem oben genannten Bild der Wiener Gallerie.

Schuch, s. Schuech.

Schuchard, Johann Tobias, Architekt, stand in der ersten Hälfte des 18. Jahrhunderts im Dienste des Fürsten von Anhalt. In J. C.

Beckmann's Historie von Anhalt-Zerbst, 1710, sind mehrere Gebäude nach seinen Zeichnungen gestochen, fol.

Schuck, C., Kupferstecher, wird einzig von Füssly erwähnt. Er schreibt ihm das Bildniss des Reformators Calvin zu, 1700 von Schuck gestochen.

Schuckmann, Ernst Friedrich von, Maler zu Berlin, war daselbst um 1852 Schüler des Professors Herbig, hatte aber zu jener Zeit schon tüchtige Uebung im Malen erlangt. F. v. Schuckmann malt Bildnisse, historische Darstellungen und Genrebilder.

Schuckmann, Marianne, Malerin, arbeitete um 1815 in Berlin. Sie malte Blumen und Früchte, meistens in Wasserfarben. Diese Bilder sind von grosser Schönheit der Färbung.

Schud, s. Schut.

Schübler, Andreas, Kupferstecher, war Schüler von M. Renz in Nürnberg. Er arbeitete um 1750, meistens für Buchhändler.

Schübler, Andreas Georg, Kupferstecher, könnte mit dem obigen Künstler Eine Person seyn, oder der Sohn, da ihn Füssly den Jüngern nennt. Mit dem A. G. J. Schübler scheint er nicht in Berührung zu kommen. Dieser arbeitete für die Werke des unten genannten Joh. Jak. Schübler.

Schübler, A. G. J., Kupferstecher, war in Nürnberg thätig, und ist mit dem obigen kaum Eine Person. Dieser Schübler, welcher Portraits und andere Darstellungen stach, lebte im 17. Jahrhunderte. Von ihm haben wir auch eine seltene Copie des Raubes der Amymone von Dürer, aber von der Gegenseite, und auch an dem unten rechts am Rande stehenden Namen des Copisten erkenntlich. Das Zeichen Dürer's fehlt. Der Fuss der Amymone, der nur vier Zehen hat, reicht bis an den Rand der Platte. H. 9 Z. 4 L. und 2 L. unteren Rand, Br. 6 Z. 4 L.

Schübler, Johann Jakob, Architekt und Zeichner, entwickelte in der ersten Hälfte des 18. Jahrhunderts in Nürnberg ausserordentliche Thätigkeit. Er gab bei Weigel in Nürnberg verschiedene Mustersammlungen heraus, die aber alle in dem barocken Geschmacke seiner jüngst vergangenen Zeit behandelt sind, und theilweise als sinnlose Ausgeburten einer ungeregelten Phantasie zu betrachten sind. Die Kupfer, welche diese Werke zieren, sind theils von ihm selbst, theils von Andreas Georg Schübler u. a. gestochen. Wir haben von ihm eine vollständige Zimmermannskunst (Nürnb. um 1750); ein Werk über Säulenordnung; ein solches über antike Baukunst, und über moderne Civilbaukunst; über Perspektive; Sammlungen von Mustern für Schreiner und Holzbildhauer, für Hafner etc. Ein Werk über Ornamente, Zimmerdecoration, Mobilien u. s. w. erlebte 20 Auflagen. Es enthält 120 Blätter in fol., liefert zahlreiche Beweise des Ungeschmackes des Mannes und seiner Zeit und vielleicht sogar Material für moderne Rococo-Arbeiten.
Schübler starb zu Nürnberg 1741.

Schuech, Andreas, Maler, arbeitete um die Mitte des 18. Jahrhunderts in Ulm, zu Augsburg, Nürnberg und in andern Städten.

Fleischberger, Hainzelmann, Ph. und W. Kilian haben mehrere
Bildnisse nach ihm gestochen. Er ist wahrscheinlich auch jener
A. Schuech, nach welchem Hainzelmann 1684 das Portrait des kai-
serlichen General-Feldzeugmeisters Grafen von Holkirchen ge-
stochen hat.

Schüchlin, Hans, s. H. Schühlein.

Schüffner, Kupferstecher, oder vielleicht nur Kunstliebhaber, radirte
1775 ein Paar Landschaften, deren im Winckler'schen Cataloge
erwähnt werden.

 1) Landschaft mit einem halb verdorrten grossen Baum in der
 Mitte, der von Gesträuch umgeben ist. Schüffner f. 1775. fol.
 2) Gebirgslandschaft, vorn der Hirte mit zwei Ochsen und ei-
 ner liegenden Kuh. Eben so bezeichnet, qu. fol.

Schühlein, Hans, auch Schüchlin, Schühle, Schülin und Schiele
geschrieben, Maler, das Haupt einer Künstlerfamilie in Ulm, und
einer der ausgezeichnetsten deutschen Meister aus der zweiten Hälfte
des 15. Jahrhunderts. Hans Schühlein erscheint in Ulmer Bürger-
büchern von 1468 — 1492, die Maler Erasmus, Lucas und sein
Bruder Daniel 1497, 1509 und 1510.

 Dieser ausgezeichnete Meister wurde erst in neuester Zeit durch
C. v. Grüneisen bekannt, der in seinem Werke über Ulm's Kunst-
leben im Mittelalter, und dann im Kunstblatte 1840, Nr. 96, in-
teressante Nachrichten über Schühlein und über dessen Stellung
und Einfluss in der Ulmischen Schule gegeben hat. Seine Re-
sultate zog er besonders aus Schühlein's herrlichem Altarblatt in
der Kirche zu Tiefenbronn. Es enthält in einem prächtigen Schrein
von reicher Vergoldung sechs verschiedene biblische Darstellungen
von bemaltem Schnitzwerk in zwei horizontalen Reihen, in jeder
Reihe eine grössere zwischen zwei kleineren, über jeder Darstel-
lung der unteren Reihe ein Spitzbogen, der oberen ein Rundbo-
gen von schöner durchbrochener Arbeit in gothischer Zeichnung.
In der oberen Reihe ist inmitten die Kreuzabnehmung, mit der
knieenden Magdalena, links St. Catharina, rechts die heil. Elisa-
beth. In Mitte der unteren Reihe sieht man den Leichnam Chri-
sti im Schoosse der Mutter, daneben die beiden anderen Marien
mit Salbengefässen, zu den Seiten die beiden Johannes. Dieses
Schnitzwerk hat volle Gestalten, ausdrucksvolle Antlitze, schönen
Gewandwurf; und besonders schön und von innigem Ausdrucke
ist die Magdalena bei der Kreuzabnehmung. Ueber dem Schrein
hängt Christus am Kreuze unter einem Baldachin, der sich wie
ein Thürmchen erhebt, und von zwei kleineren umgeben ist. Ne-
ben am Schrein, an die Sockel der Pfeiler, welche die Rah-
men der Darstellungen bilden, vertheilt, liest man die Jahrzahl
MCCCCLXVIIII. Alles Uebrige ist Malerei. In der Staffel sind je
sechs Apostel im Brustbild auf beiden Seiten, und bilden bewegte
Gruppen. In der Mitte sieht man Gott Vater in segnender Bewe-
gung, den Reichsapfel in der Linken, mit weissem Barte, mit der
kaiserlichen Krone, ein herrlicher Kopf von hoher Majestät und
Würde. Die Flügel des Altarschreines haben auf jeder Seite zwei
Darstellungen, je 5½ F. hoch, und 4½ F. breit. Im Aeussern ist
links oben die Verkündigung, im unteren die Geburt und Anbe-
tung des Kindes in einer Tempelruine mit rund bedeckten Fen-
stern und rothen Säulchen. Rechts im oberen Theile ist die Heim-
suchung, im unteren der Besuch der drei Könige, unter welchen

hier kein schwarzer erscheint. Die inneren Seiten enthalten links
in der oberen Abtheilung die Verurtheilung Christi vor Pilatus, in
der unteren die Kreuzschleppung, ein bewegtes Bild; rechts unten
die Grablegung, oben die Auferstehung des Erlösers. Ein Theil
dieser Gemälde, wie die Geburt, das Gericht, die Kreuzschlep-
pung haben landschaftlichen Hintergrund, auch weissen Himmel;
die meisten sind auf Goldgrund gemalt.

Auf der Hinterwand sind je vier Darstellungen in einer obe-
ren und unteren Reihe, nur sind leider die zwei mittleren der un-
teren Reihe durch ein später angesetztes Kästchen verdeckt. Oben
ist in der Mitte der Erzengel Michael und neben ihm St. Chri-
stoph; an den Seiten St. Sebastian und Antonius. Unten sieht
man blos an den Seiten die heil. Margaretha und Apollonia. An
der Staffel sind die vier lateinischen Kirchenväter in halbem Kör-
per, jeder vor einem Pulte, in der Mitte sieht man das Schweiss-
tuch, welches aber mit einem kleinen aufgenagelten Brett bedeckt
ist. Zwischen Staffel und Schrein liest man in Absätzen:

Ańo — Domni MCCCCLX — VIII Jare — word diſſi daſſel
vſſ gesetz vñ gantz — vss gemalt vſſ ſant Stefas tag des —
bupst vñ ist — gemacht ze vlm vō Hańſē Schüchlin malern.

Dieses Altarwerk lehrt uns nach Grüneisen einen der tüchtig-ten
Meister derselben Schule kennen, worin M. Schön, B. Zeitblom
und M. Schaffner blühten. Der Zeit nach steht Schühlein zwischen
Schön und Schaffner als ein näherer Altersgenosse von Zeitblom.
Seine Zeichnung ist kräftiger und runder als bei Schön und Zeit-
blom; seine Färbung theilweise nicht so sorgfältig und auch in den
besseren Partien minder frisch, indem ein gelbbräunlicher Grund-
ton durch seine Palette geht. In Composition und Anordnung
herrscht aber bei Schühlein mehr Bewegung und Mannigfaltigkeit
als bei Zeitblom, der sich einfacher an die herkömmliche typische
Darstellung hält. Hier ist in ihm ein eigenthümlicher Nebenbuh-
ler Zeitblom's gefunden, und für M. Schaffner ein Vorbild, wie
wir diess in den Artikeln dieser Meister erklärt haben.

Diess scheint bisher das einzige Gemälde zu seyn, welches
man von Schühlein kennt. Weyermann, Neue Nachrichten von
Ulmer Künstlern, fand in einer Rechnung, dass Schühlein 1491
für zwölf Bottenbüchsen mit St. Görgenkreuz auf Kosten des
schwäbischen Kreises 1 Pfund und 8 Schilling erhalten habe.

Schühlein, Daniel, Erasmus und Lucas, s. den Eingang des
vorigen Artikels.

Schüler, C., Lithograph, ein jetzt lebender Künstler. Wir ken-
nen nur folgendes Blatt von ihm:

> Die Schlacht bei Aspern, nach P. Kraft's Gemälde im Inva-
> lidenhause zu Wien, qu. roy. fol.

Schuelt, F. L., Zeichner und Architekt, lebte im letzten Decen-
nium des 18. Jahrhunderts in Italien, und zeichnete da eine grosse
Anzahl von architektonischen Werken, die später in Kupfer ge-
stochen wurden, unter dem Titel: Recueil d'architecture dessiné
et mesuré en Italie 1791 — 95, avec 72 pl. Paris 1821, fol.

Schültz, Daniel, nennt Brulliot im Catalogo der von Aretin'schen
Sammlung den D. Schulz. Das Blatt mit der Eule ist mit D. Schültz
f. bezeichnet, so dass Schültz von D. Schulz zu unterscheiden wäre.

Schürer, Johann, Maler, behauptete viele Jahre in Wien seinen Ruf. Er malte anfangs Portraite, versuchte sich auch im Kupferstiche, malte aber besonders gut seine Landschaften. Diese Bilder fanden grossen Beifall.

Schürer lebte noch 1822 zu Wien in hohem Alter.

Schüssler, Alfred, Maler zu Dresden, war Schüler von Prof. Hendemann, und schon 1840 ein geübter Künstler. Damals sah man von ihm die Skizze zu einem grösseren Gemälde, welches die Aussetzung des Kindes Moses vorstellt, ein in den Motiven neues, glücklich geordnetes Bild.

Schütt, Cornel, s. C. Schut.

Schütz, Adolph, Maler, wurde um 1790 zu Dresden geboren, und daselbst unter Leitung des Professors Schubert zum Künstler herangebildet. Er widmete sich besonders der Portraitmalerei, wozu er grosses Talent besitzt. In der ersteren Zeit übte er seine Kunst in Dresden, und dann arbeitete er einige Zeit in Elberfeld, wo er eine ziemliche Anzahl von Portraiten protestantischer Geistlichen malte, worunter einige zur Nachbildung bestimmt waren. Im Jahre 1822 brachte er an einem Obelisken 12 Medaillons mit Bildnissen solcher Geistlichen aus dem Wupperthale an, mit Symbolen und Attributen der Kirche. Auch noch andere Arbeiten dieser Art finden sich von ihm, und besonders Bildnisse in Oel, die sich durch Aehnlichkeit auszeichnen. In letzterer Zeit haben wir von diesem Künstler nichts mehr vernommen. Im Jahre 1830 concurrirte er noch zur Ausstellung in Dresden. Wir fanden ihn auch Schütze genannt.

Schütz, A. P., Zeichner und Maler, arbeitete in der zweiten Hälfte des 18. Jahrhunderts. Es müssen sich Landschaften von ihm finden.

Schütz oder Schytz, Carl, Zeichner, Kupferstecher und Architekt, geb. zu Wien 1746, besuchte die Akademie der genannten Stadt, und wurde zuletzt eines der vorzüglichsten Mitglieder derselben. Er übte sich anfangs im Figurenzeichnen, und stach zu diesem Zwecke auch Schaumünzen und Antiken in Kupfer. Hierauf machte er glückliche Versuche in der historischen Composition und in der Landschaft. Es finden sich Zeichnungen von ihm, die theils mit der Feder oder mit dem Stift, theils in Tusch behandelt sind. Er hat deren auch gestochen. Dann verlegte er sich mit Vorliebe auf die Architektur und Perspektive, und bewies durch zahlreiche Pläne und architektonische Ansichten seinen Beruf zu dieser Kunst. Wir haben von ihm eine Folge von Ansichten von Wien und der Umgebung in Aberli'scher Manier gestochen und mit Staffage versehen. An dieser Sammlung hat auch J. Ziegler und Jantscha Theil. Dann hat Schütz noch mehrere andere Blätter theils radirt, theils gestochen und in Punktirmanier behandelt. Es sind diess historische Darstellungen, Allegorien, Festlichkeiten, Blätter für Almanache in Chodowiecky's Manier, Ansichten von Ruinen und Schlössern, theatralische Prospekte mit den Scenen, Costüme u. s. w. Man erkennt in diesen Blättern überall den Mann von Talent, der jedoch dem Geschmacke seiner Zeit huldigte. Einige seiner Blätter geben aber interessante Ansichten von Bauwerken u. s. w., so dass sie für den Freund der

vaterländischen Kunst und ihres Alterthums stets von Werth seyn müssen. Im Jahre 1800 starb dieser Künstler, und wurde in Wien begraben.

S. Mannsfeld stach nach ihm Kaiser Leopold II, wie er den Ungarn den Eid leistet. C. Kohl stach Scenen der aus Iliade.

Eigenhändige Blätter:

1) Eine allegorische Darstellung mit den Medaillons der Kaiserin Maria Theresia und ihres Sohnes Joseph von der Providentia und der Charitas unterstützt. Unten empfängt die kaiserliche Munificenz kleine bittende Kinder. Mit lateinischer Inschrift. C. Schütz inv. et sc. 1780. 4.

2) Allegorie auf den Tod der Kaiserin Maria Theresia, ebenfalls nach eigener Zeichnung. 4.

3) Die feierliche Begehung des Osterfestes durch Pabst Pius VI. in Wien. C. Schütz fec. 1782, gr. Fol.

4) Pius VI. ertheilt daselbst den Segen, eben so bezeichnet, gr. Fol.

 Diese beiden reichen Blätter kommen colorirt vor.

5) Ehrentempel und Ehrenpforte des hl. Joseph von Calessanz und der hl. Johanna Francisca von Chantal, bei der Heiligsprechung des H. von Hochberg in Wien. Carl Schütz sc. gr. Fol.

6) Der Obelisk, welcher von den Studierenden der k. k. Universität in Wien 1789 nach der Einnahme von Belgrad in die kaiserliche Burg getragen wurde. C. Schütz sc. gr. qu. Fol.

7) Das Innere eines Gefängnisses mit der alttestamentlichen Scene von Joseph, dem Bäcker und dem Mundschenk. Carl Schytz del. et sc. qu. Fol.

8) Ein ähnliches unterirdisches Gemach mit Daniel in der Löwengrube, eben so bezeichnet, qu. Fol.

 Diese beiden Decorations-Blätter sind im ersten Drucke ohne Schrift, nur mit dem Namen des Stechers bezeichnet. Später haben sie die Dedication an den Fürsten Esterhazy und an den Fürsten Lichtenstein.

9) Theatralischer Prospekt mit der Findung Mosis. C. Schütz inv. et fec. qu. Fol.

10) Eine ähnliche Darstellung mit dem Kindermord, ebenso bezeichnet.

11) Eine solche mit dem Propheten Habakuk, welchen der Engel bei den Haaren fortträgt, mit dem Namen des Stechers, qu. Fol.

 Im ersten Drucke sind diese Blätter ohne Schrift. Die späteren sind retouchirt.

12) Mehrere andere Blätter mit theatralischen Prospekten, einige mit biblischen Scenen versehen, letztere in qu. Fol., andere in 4.

13) Die Geschichte des Herrn von Trenk, eines Banduren Oberst, für einen Almanach radirt.

14) Vier Blätter mit verschiedenen Medaillons, verstümmelten Statuen und geschnittenen Steinen, Fol.

15) Die Ruine eines Schlosses auf dem Lande, Fol.

16) Die Ruine eines Theils einer Vestung, Fol.

17) Eine Freitreppe mit Porticus, erstere mit antiken Vasen geziert, Fol.

 Diese drei Blätter sind bezeichnet: Erfunden und graben von Karl Schytz 1768, und dem Architekten F. v. Hohenberg dedicirt.

18) Die Ruine einer Arkade. C. Schütz f., Fol.

19) Zwei Blätter mit Architektur und ihren Maassverhältnissen. C. Schütz f., Fol.

20) Eine grosse Vase auf einer Basis dargestellt. C. Schytz f. Fol.

21) Vier numerirte Blätter mit Architektur, bezeichnet: C. S. inv. et incise in V., gr. 8.

22) Die Metropolitankirche zum hl. Stephan in Wien, mit den kleinen Gebäuden, welche sie umgaben, die aber niedergerissen wurden, gr. Fol.

Es gibt schwarze und farbige Abdrücke. Dieses Blatt scheint nicht zur Sammlung der Wiener Prospekte zu gehören. Es erschien bei T. Mollo.

23) Die Ansicht von Belgrad, Schloss und Stadt, von den Ruinen des Schlosses Semlin aus aufgenommen, vom Ingenieur-Hauptmann Mancini 1789, und von Schütz in Farben behandelt, gr. qu. Fol.

24) Die Schlacht von Martinestia den 22. Sept. 1789, dem Prinzen Friedrich von Sachsen-Coburg dedicirt. Der Ingenieur J. Petrich hat diese Schlacht gezeichnet, und C. Schütz hat das Blatt in Farben ausgeführt, gr. qu. Fol.

25) Ansicht von Wien und eines grossen Theils der Vorstädte, vom Belvedere aus aufgenommen. Nach der Natur gezeichnet und gestochen von Carl Schütz in Wien 1784. Sehr genau in Farben ausgeführt, gr. Fol.

Dies ist eines der Blätter der Prospekte der Stadt Wien und ihrer Vorstädte, welche Schütz mit Ziegler herausgegeben hat. Dieses Werk enthält 50 Blätter in Aberli'scher Manier, unter dem Titel: Collection de cinquante vues de la ville de Vienne de ses Fauxbourgs et de quelques uns de ses Environs. Dessinées et gravées en couleurs par Jean Ziegler et Charles Schütz. Se trouve a Vienne chez Atzaria et comp. Jedes dieser Blätter, wovon Ziegler den grössten Theil gestochen hat, ist 12 Z. hoch, und 16 Z. breit.

Schütz, C., Kupferstecher von Dresden, war Schüler von Veith, und 1826 bereits ausübender Künstler. Mit L. Schütze wird er wohl kaum Eine Person seyn.

Schütz, Carl Balthasar Ernst, Maler von Heilbron, wurde 1808 geboren. Er malt Bildnisse und Genrestücke.

Schütz, Christian Georg, Landschaftsmaler, der Aeltere dieses Namens, wurde 1718 zu Flörsheim geboren, und zu Frankfurt a. M. von einem Wagenlakirer unterrichtet, bei welchem er als Farbenreiber in Diensten stund, als sein seltenes Talent erwachte. Jetzt nahm sich der Maler Hugo Schlegel seiner an, der mehrere Façaden von Häusern mit Bildern in Fresco zierte, wobei ihm Schütz hülfreiche Hand leistete. Von 1749 an übernahm letzterer auf eigene Rechnung mehrere Arbeiten in Fresco, so wohl in Frankfurt, als in einigen deutschen Residenzen. Dadurch in eine bessere Lage versetzt, entschied er sich endlich für die Landschaftsmalerei, welche in der Folge seinen Ruhm gründete. Den nächsten und ergiebigsten Stoff lieferte ihm die reiche Natur am Rhein- und Mainstrom, und bald rühmten sich in- und ausländische Sammlungen seiner lieblichen Bilder, in welchen sich die malerischen Ansichten der genannten herrlichen Ströme spiegeln. Nach einigen Wanderungen

wählte Vater Schütz Frankfurt zum beständigen Wohnsitze, wo
ihm der Rath, der die Kunst dieses Meisters zu würdigen wusste,
das Bürgerrecht ertheilte. Er fand da zahlreiche Liebhaber, die
alle befriediget wurden, da Schütz eine ausserordentliche Leich-
tigkeit besass, in Folge deren er ein Bild mit Schnelligkeit auf
die Leinwand entwarf, ein anderes untermalte und sofort ein drittes
vollendete. In Frankfurt hatte fast jedes Haus Bilder von ihm, und
in Sälen und Staatszimmern hatte er fast allein das Recht die
Wände mit Landschaften und Architekturbildern zu zieren. Letz-
tere malte er öfters grau in Grau, führte aber deren auch in Oel aus.
Besonders geschätzt wurden seine Ansichten des Inneren des Domes
und der Frauenkirche in Frankfurt, die Landschaften mit Ruinen,
und solche wo die auf- und untergehende Sonne die Pracht der
Natur erhöht. Da wo Vieh als Staffage vorkommt, ist es gewöhn-
lich von W. F. Hirt und auf späteren Bildern von Pforr gemalt.
Indessen hat die veränderte Kunstrichtung und der Aufschwung
der neueren Landschaftsmalerei seinen Bildern schon häufig den
Ehrenplatz in grossen Sammlungen verweigert. Es finden sich aber
von Schütz Werke, welche die grösste Beachtung verdienen, und
ein ausgezeichnetes Talent verkünden, welches aber in Folge un-
günstiger Verhältnisse auf sich selbst angewiesen war. Zeichnun-
gen von seiner Hand kommen öfters vor. Sie sind mit schwarzer
Kreide oder mit der Feder entworfen, und dann braun oder schwarz
ausgetuscht. In früherer Zeit bediente er sich zur Bezeichnung
seiner Arbeiten eines Pfeils, dann aber schrieb er Namen und
Datum darauf. Zwischen 1760 — 1775 fällt seine Blüthezeit. Im
Jahre 1792 starb dieser Künstler.

W. Byrne und Dunker stachen nach ihm zwei Ansichten von
Coblenz, P. Mazell zwei grosse Prospekte des Bades Pyrmont, S.
Middiman eine der „Abend" betitelte Landschaft, Mme. Prestel
eine prächtige Waldlandschaft (Strahlenberger Hof) und zwei
Rheingegenden, alle in Tuschmanier; A. Zingg Rheingegenden,
G. Rücker zwei schöne Rheinthäler.

Dann hat Schütz selbst Versuche im Radiren gemacht. Füssly
behauptet, er habe vier kleine Landschaften radirt, darunter zwei
nach C. Hauysmann (?), womit der Künstler selbst nicht zufrieden
gewesen sei. Diese beiden Blätter sind vielleicht nicht von Schütz
dem Aelteren, sondern von dem C. G. Schütz jun. Von ihm geist-
reich und malerisch radirt sind:

　1 — 2) Zwei Rheingegenden mit weiter Ferne, auf dem einen
　　der Blätter Heidelberg. Auf einem steht: C. G. Schütz fec.
　　et sculp. 1783. qu. Fol.

Schütz, Christian Georg, der jüngere dieses Namens, auch Schütz
der Vetter oder der Neffe genannt, zum Unterschiede von seinem
gleichnamigen Oheim, dem obigen Künstler, wurde 1758 zu
Flörsheim geboren. Er war der Sohn ehrlicher Landleute, kam
aber früh in das Haus seines Oheims nach Frankfurt, und entwi-
ckelte da in kurzer Zeit ein glückliches Talent. Anfangs copirte
er einige Viehstücke nach holländischen Meistern, allein er ward
bald der Nachahmung müde, als er in Begleitung seines Oheims
die malerischen Gegenden am Rhein- und Mainstrome gesehen
hatte. Von dieser Zeit an öffnete der Jüngling Aug und Herz der
ewigen Schönheit der Natur, und namentlich war es der Rhein,
dessen malerische Ufer ihm reichen Stoff zu Bildern boten. Doch
malte er auch viele Maingegenden und solche der grossartigen

Natur der Schweiz, und durch diese mannigfaltigen Gemälde feierte
der Künstler die schönsten Triumphe. Ueberhaupt standen damals
die Schütz in der Reihe der deutschen Landschafter oben an, und
namentlich unsern Künstler nannte man den treuen, geist- und
herzvollen Maler der Natur. Doch auch als Zeichner war Schütz
der Vetter berühmt, namentlich durch die Blätter, welche er in
Gouache und in Sepia ausgearbeitet hatte. Göthe (Kunst und Alter-
thum I. 75) sagt von den letzteren, sie seyen von bewunderungswür-
diger Reinheit, die Klarheit des Wassers so wie des Himmels habe
der Meister unübertrefflich dargestellt, die Darstellung der Rhein-
ufer, der Auen und Felsen und des Stromes selbst sei so treu als
anmuthig, und das Gefühl, welches den Rheinfahrenden ergreift,
werde bei Betrachtung dieser Bilder mitgetheilt oder wieder erweckt.
Und dann bemerkt Göthe auch noch, dass Schützen die Oel-
gemälde Gelegenheit gegeben haben, die Veränderungen der Far-
bentöne, wie sie die Tags- und Jahreszeiten, nicht weniger die
atmosphärischen Wirkungen hervorbringen, auf eine glückliche
Weise nachzubilden.

Schütz muss ferner auch als Mitstifter des Museums in Frank-
furt genannt werden. Durch sein Bestreben wurden alle in den
aufgehobenen Kirchen und Klöstern der Stadt vorgefundenen Bil-
der gereiniget, geordnet und dem Museum geschenkt. Auch ein
Theil seiner Werke wurde hier aufgestellt. Im Jahre 1823 starb
der Künstler.

Mehrere seiner Gemälde und Zeichnungen wurden gestochen,
einige unter dem Namen Georg Schütz, wobei man ihn nicht mit
einem gleichnamigen Künstler verwechseln darf. Dieser ist unter
dem Namen des Römers bekannt. Prestel stach auf drei Blättern
die Ruinen des Schlosses Münzberg in der Wetterau; R. C. Corry
die Ansicht des Klosters Tiefenthal und eine Landschaft mit einer
Brücke; Reinheimer die Ansichten von Caub, Walmich am Rhein,
von der Festung Pfalz, vom Schloss Gutenfels und zwei Rheinge-
genden, diese schwarz und in Farben ausgeführt. Anderes stach
der unten genannte J. H. Schütz nach ihm. Günther stach nach
seinen Zeichnungen 38 malerische Ansichten des Rheins von Mainz
bis Düsseldorf, welche 1804 in Frankfurt mit Text von N. Vogt
erschienen, gr. 8. Diese Folge ist in mehreren Ausgaben vorhan-
den, und auch ohne Text zu finden. Dann stach Radl von 1809
an nach ihm eine Folge von 12 grossen Rheinansichten in Aqua-
tinta, die colorirt 162 Thaler kosteten. Auch verdanken wir ihm
noch eine andere Folge von Rheinansichten in Aquatinta, die von
1819 an bei Ackermann in London erschienen, mit Text von dem
bekannten Sänger und Beschreiber des Taunus, des geheimen Raths
von Gerning: An historical and characteristic tour of the Rhine
from Mayence to Cologne, 6 Lieferungen zu 4 Blättern, roy. 4.

Schütz der Vetter hat auch in Kupfer radirt, und zwar fol-
gende Blätter:

1) Die Ruine des Schlosses Ehrenfels am Rhein, H. 9 Z., Br.
12 Z. 9 L.

2) Die Ruinen des Schlosses Bauzberg am Rhein, H. 9 Z.,
Br. 12 Z. 9 L.

Von diesen beiden Blättern muss es Abdrücke mit verschiede-
nen Unterschriften geben. Im Aretin'schen Cataloge heisst es, die
Blätter haben die Schrift: »Gezeichnet und geätzt von Schütz dem
Vetter.« In R. Weigel's Kunstkatalog steht: »Schütz le neveu.«

3 — 4) Zwei Landschaften mit Figuren nach den Bildern des Huys-
man van Mecheln in der Sammlung Hagedorn's, kl. qu. 4.

Diese sehr seltenen Blätter legt Füssly dem älteren C. G.
Schütz sen. bei. R. Weigel gibt aber in seinem Kunstkataloge Nro.
8988, die Jahrzahl 1799 an, die mehr auf den jüngeren Künstler
passt, sie müsste denn später hinzugefügt worden seyn.

Schütz oder Schütze, Christoph, Maler, trat 1690 in die Maler-
Innung zu Dresden, und arbeitete von dieser Zeit an mehrere
Jahre in dieser Stadt. Er malte Bildnisse, deren mehrere gesto-
chen wurden, meistens von unbekannten Männern. Schenk stach
das Bildniss des Hermann Franke
 Dieser Schütz starb um 1750

Schütz, Franz, Landschaftsmaler, der Sohn des älteren Ch. G.
Schütz. wurde 1751 zu Frankfurt a. M. geboren, und in der ka-
tholischen Schule daselbst in den Elementargegenständen unter-
richtet, aber in einer Weise, die aus dem, was Meusel (Misc.
XIV. 80. ff.) von seiner Bildungsgeschichte erzählt, auf den schlech-
testen Zustand jener Anstalt schliessen lässt. Um die Wissenschaft
kümmerte sich Schütz überhaupt wenig; er gestand selbst ein, dass
er nicht einmal die Anfangsgründe der Rechenkunst begriffen, und
nie ein ganzes Buch gelesen habe. Dagegen entwickelte er schon
frühe eine ausserordentliche Fertigkeit im Zeichnen, und hatte die
Gabe, mit geringen Skizzen die ausgedehntesten Prospekte aus dem
Gedächtnisse zu zeichnen, wobei man freilich eingestehen musste,
dass mancher interessante Zug der Natur verloren ging, indem er
denselben entweder von vorn herein ganz übersah, oder nachher
sich darauf nicht mehr besann. Schütz war Manierist und konnte
nie zu einem Detailstudium der Natur gebracht werden, da ihm
von jeher aller Zwang unerträglich war. Anfangs zeichnete er viele
Rhein - und Maingegenden, die ihm aber zuletzt keine Abwech-
selung mehr boten, und desto erwünschter war ihm daher die
Bekanntschaft mit Herrn G. Burgkard, einem kunstliebenden
Schweizer, der für ihn in Basel auf das väterlichste sorgte. Von
1777 an datiren sich also die Schweizerprospekte, deren Schütz eine
grosse Anzahl lieferte. Allein er konnte sich von den Fesseln der
Manier nie ganz frei machen, da sein unstäter Geist ihm auch jetzt
nicht gestattete, genaue Naturstudien zu machen. Seine Bäume sind
selten naturgetreu; am besten die Eichen und Tannen. Dagegen
fasste er mit Leichtigkeit selbst die vorübergehendsten Phänomene
der Natur auf, und das Wasser stellte er mit Meisterschaft dar.
Eben so schön sind auch seine Schweizerhäuser, um deren Details
er sich aber nicht viel bekümmerte. Auch bei der Darstellung der
Felsen liess er seiner Einbildungskraft den Zügel. Diese Massen,
so wie die Vorgründe, sind oft sehr pastos gemalt, wie einige
glaubten, selbst zum Nachtheil der Harmonie des Ganzen. In der
letzteren Zeit legte er seine wilde Manier immer mehr ab, und
in den Werken aus dieser Periode herrscht mehr Ruhe und Harmo-
nie. Einen besondern Ruf erwarb sich Schütz als Zeichner, und
man behauptete geradezu, er habe die Kreide wie den Pinsel zu
führen gewusst, und seine Zeichnungen seyen Gemälde geworden.
In der letzteren Zeit führte er auch mehrere Werke in Aquarell
und in Gouache aus, und erwarb sich damit unbedingten Beifall.
Seine ausgeführten Arbeiten sind indessen nicht sehr zahlreich,
obgleich man von der Leichtigkeit und dem instinktartigen Kunst-
triebe dieses Mannes es erwarten sollte. Seine Liebe zur Musik,
(er war Virtuose auf der Violine), die langen Mahlzeiten, die
lustigen Trinkgelage, und die auf seine Anregung erfolgte Er-
mattung, hinderten ihn häufig an der Arbeit, und so hätte er bei

einem mässigen Fleise viel mehr liefern können. Geld hatte für ihn keinen Werth. Er verschenkte was er in der Tasche hatte. Das Wenige, was er mit seinen Bildern und Zeichnungen erwarb, musste man ihm zurücklegen, und daher traf es sich, dass er oft viele Monate ohne Heller Geld lebte. Schuldenbezahlen war ihm eine gleichgültige Sache, Gehen und Empfangen waren ihm gleichbedeutend. Er lebte im augenblicklichen Genusse, in unausgesetzter Heiterkeit, und die unangenehmsten Vorfälle konnten ihn keine Stunde verstimmen. Leichtsinn und Herzensgüte waren bei ihm auf merkwürdige Weise gepaart. Von dem ersteren hatte er keinen Begriff, die letztere war unbegrenzt. Unter Musik und unzähligen Possen ereilte ihn zuletzt die Schwindsucht, und 1781 machte der Tod seinem merkwürdigen Treiben ein Ende. Er starb im Dorfe Sacconay im Gebiete von Genf. Meusel, Hüsgen und Füssly erzählen viele Einzelheiten aus dem Leben dieses in psychologischer Hinsicht räthselhaften Mannes.

Schütz zeichnete und malte den Wasserfall zu Schaffhausen zu wiederholten Malen. C. M. Ernst hatte eine Zeichnung desselben geätzt, und mit der kalten Nadel vollendet, aber nur Schülerarbeit geliefert. Seine Zeichnungen sind meistens auf graues oder blaues Papier mit schwarzer Kreide ausgeführt und mit Weiss gehöht. Nur selten zeichnete er auf weisses Papier in Kreide oder Bister. In Aquarell und Gouache malte er nur wenige Blätter in der letzteren Zeit seines Lebens. Sehr zahlreich sind seine Skizzen. Mehrere seiner Zeichnungen sind in Stiche bekannt. Ernst radirte ausser dem obengenannten Rheinfall auch eine Ansicht von Stallvetro, welche besser gelang. C. Guttenberg stach zwei grosse Ansichten vom Thuner- und Brienzersee, auf welchen irrig der Name des C. G. Schütz seu. steht. N. Felix stach eine Mainansicht. Von P. W. Schwarz haben wir ebenfalls zwei Ansichten von Mainggegenden. Joh. Gottlieb Prestel stach nach ihm zwei Mainggegenden und zwei grosse Blätter in Kreidemanier: Vue du Rhin près de Basle; Untersee dans le Canton de Bern. R. E. Schöneckern stach zwei Facsimiles von Zeichnungen, Schweizerbauernhäuser vorstellend.

Dann haben wir von Schütz auch ein eigenhändig radirtes Blättchen, welches äusserst zart in Sachtleven's Manier behandelt ist.

> Kleine Rheinlandschaft mit Bauernhütten und weiter Ferne, qu. 52. Selten.

Schütz, Georg, Bildhauer von Wessobrunn in Ober-Bayern, erlernte um 1640 in München seine Kunst und machte 1646 daselbst das Meisterstück. Seiner fanden wir in den Zunftpapieren erwähnt, mit der Bemerkung, dass selbst der Churfürst für ihn das Wort gesprochen habe.

Schütz, Georg, könnte auch Ch. Georg Schütz der Vetter, und Johann Georg Schütz der Römer genannt werden.

Schütz oder Schitz, Hans, Maler, lebte in der ersten Hälfte des 16. Jahrhunderts zu München. Er war um 1511 Schüler des Meister Jan, der aber ebenfalls unbekannt ist, so wie wenige Münchner des 16. Jahrhunderts genannt werden. Jan gehörte aber mit Meister Sigmund, Wolf Zentz, Niclas Frank u. a. zu den namhaftesten Meistern aus der ersten Hälfte des genannten Jahrhunderts.

Schütz, Heinrich Johann, Zeichner und Kupferstecher, ist wahrscheinlich der Sohn des Zeichners und Kupferstechers Carl Schütz in Wien, und nicht mit dem Frankfurter Johann Heinrich Schütz zu verwechseln. Er war schon um 1790 ausübender Künstler, und sofort mehrere Jahre thätig. Sein Fach war die Landschaft, weniger die Architektur, wie diess mit dem Frankfurter Johann Heinrich der Fall ist. Er arbeitete mit der Nadel und in Aquatinta.

1) Die Gegend von Tivoli, nach J. Moucheron, gr. Fol.
2) Zwei Landschaften mit Vieh, Morgen und Abend betitelt, nach J. G. Pforr. gr. Fol.
3) Zwei Ansichten aus der Gegend von Rom, nach Molitor, gr. Fol.
4) Eine italienische Ansicht mit Hirten und Vieh (Vue d' Italie), nach H. Roos, auch colorirt, gr. qu. Fol.
5) Die vier Tagszeiten, in vier romantischen Landschaften nach Manskirsch, für die Kunsthandlung Randon etc in London gestochen, und auch in Farben ausgeführt, Fol.

Schütz, Hermann, Kupferstecher, wurde 1810 zu Bückeburg im Fürstenthum Schaumburg-Lippe geboren, und mit den Anfangsgründen der Kunst bereits vertraut, begab er sich 1831 nach München, um sich unter Prof. S. Amsler der Kupferstecherkunst zu widmen. Er besuchte da einige Jahre die Akademie, und brachte es bald zu grosser Uebung, besonders im Stiche von Umrissen. Solcher Art sind folgende Blätter:

1) St. Lucian', wie er trotz aller von Menschen und Vieh angewandten Anstrengungen nicht vom Glauben abgebracht werden kann, nach Avanzo Veronese's Wandbild in der St. Georgenkapelle zu Padua von E. Förster gezeichnet, roy. Fol.
2) Ludwig Schwanthaler's Werke. I. Abth. Mythen der Aphrodite, Fries in Gyps, unter Leitung Amsler's von Schütz und Stäbli gestochen. Düsseldorf 1839. gr. qu. Fol.
3) Compositionen von B. Genelli. 6 Blätter in Contour. München 1840, roy, Fol.
4) Das Nibelungenlied Avent, nach J. Schnorr, Fries auf 4 Blättern in Umrissen. Schmal gr. qu. Fol.

Schütz, Johann, s. Heinrich Johann Schütz.

Schütz, J. C., s. Carl Schütz. Auf zwei Aquatintablättern mit römischen Ruinen steht J. C. Schütz als Verfertiger, es ist aber darunter Carl Schütz aus Wien zu verstehen.

Schütz, Johann Christoph, Architekt, war um 1727 Hofbaumeister in Zerbst, trat aber dann zu Weissenfels in Dienste des Herzogs von Sachsen, bis er endlich königlich-churfürstlicher Architekt wurde, als welcher er um 1765 starb. Er führte die Neubauten zu Weissenfels, und fertigte viele andere Pläne. Berningroth stach nach seinen Zeichnungen Begräbniss-Decorationen für das Werk: Haus Anhalt, Cöthen und Dessau 1757. Dann stach er das castrum doloris des Herzogs Johann Adolph von Weissenfels. Die oben in Lenz's Werk vorhandenen Blätter findet man auch in den Funeralien des Herzogs Christian August von Anhalt-

Zerbst. Der 1802 zu Weissenfels verstorbene gleichnamige Archi-
tekt und chursächsische Landbauschreiber war vermuthlich sein
Sohn.

Schütz, Johann Christoph, s. auch Christoph Schütz.

Schütz, Johann Georg, Maler und Radirer, wurde 1755 zu
Frankfurt a. M. geboren, und von seinem Vater, dem ältern
Christian Georg Schütz, unterrichtet. Im Jahre 1776 besuchte er
die Akademie in Düsseldorf, wo er besonders den Rubens zum
Vorbilde nahm, wie diess aus zwei Copien nach diesem Meister
erhellet, Castor und Polux und den Sturz Senacherib's vorstellend.
Im Jahre 1779 erhielt er den zweiten Preis der genannten Akade-
mie, mit dem Bilde, welches Psyche vorstellt, wie sie vom Volke
als Göttin der Liebe angebetet wird. Nach Hause zurückgekehrt
malte er mit seinem Vater den Vorhang des Theaters in Frankfurt
und 1784 besuchte er Rom, wo er sechs Jahre verweilte, besonders
die Antike und die Werke Rafael's studirte, und auch vieles nach
der Natur zeichnete. Er lebte da mit anderen deutschen Künst-
lern und mit Göthe in Freundschaft. Im Winckelmann des letzte-
ren wird Schützens Luna und Endymion ein anmuthig erfundenes
und fleissiges Bild genannt. Die Rückkehr trat er mit Herrn von
la Roche an, welcher ihm zu Offenbach in seinem Hause eine
Wohnung anwies. Später liess er sich zu Frankfurt nieder, und
war da unter dem Namen „Schütz des Römers" bekannt. Dieser
Künstler malte Bildnisse, historische Darstellungen, Genrebilder,
und Landschaften mit verschiedener Staffage. Starb um 1815.

Folgende Blätter sind von ihm radirt:

1) Das Bildniss des Decan Johann Amos in Frankfurt, 4.
2) Das Savoyardenmädchen mit der Leyer. nach einem rechts
 neben ihr hängenden Vogelkäfig sehend. Erster Versuch
 von J. G. Schütz jun. 1775. 4.

Schütz, Johann Heinrich, Zeichner und Kupferstecher, wurde
1762 zu Frankfurt geboren, und von Chr. Georg Schütz jun in
der Kunst unterrichtet. Er zeichnete Landschaften. Stadtansichten
und architektonische Darstellungen. Theophilus Prestel stach nach
ihm eine Ansicht von Frankfurt mit der Mainbrücke, ein schönes
Aquatintablatt, welches auch mit Weiss gehöht gefunden wird.
Dann stach er selbst nach Ch. G. Schütz mehrere Blätter in Aqua-
tinta, die theils braun gedruckt, theils in Farben ausgemalt
erschienen. Das Todesjahr dieses Meisters fanden wir nicht
angezeigt. Auch könnte er mit Heinrich Johann Schütz, der eben-
falls in Aquatinta arbeitete, in irgend eine Beziehung kommen.

1) Die Ansicht des Heidelberger Schlosses, nach Ch. G. Schütz,
 gr. Fol.
2) Die Ansicht der Ruinen des Schlosses Weinheim, nach dem-
 selben, gr. Fol.
3) Die Ansichten der Städte Eisenach und Ploen, nach Ch. G.
 Schütz, Fol.
4) Einige hessische Ansichten, 6 Blätter nach demselben, Fol.

Schütz, Johann Wilhelm, s. Schütze.

Schütz, J., Maler zu Carlsruhe, bildete sich in Rom zum Künstler,
und verdient als Portraitmaler grosse Beachtung. Er malte in

Rom das Bildniss Pabst Pius VIII., welches Letronne lithographirt hat. In den lithographirten Nachbildungen der Werke des Horace Vernet, die zu Carlsruhe bei P. Wagner erschienen, sind einige von ihm gezeichnet.

Schütz, Joseph, Maler von Neresheim, bildete sich in Wien zum Künstler, übte aber um 1768 in München seine Kunst.

Schütz, K., finden wir einen Zeichner genannt, auf einer Landschaft in Gouache auf Pergament. Er könnte mit dem Wiener Carl Schütz Eine Person seyn.

Schütz, L., s. L. Schütze.

Schütz oder Schitz, Mathias, Bildhauer zu München, war im 17. Jahrhundert thätig. Er arbeitete meistens in Holz, Figuren für Krippen, verschiedene andere Figuren für Kirchen, Ritter zu Pferde, u. s. w. Schütz galt für einen tüchtigen Künstler, den selbst der Hof in München beschäftigte. Er war 1644 bereits Meister und starb 1685 zu München.

Schütz, Philippine, Malerin, wurde von ihrem Vater Christ. Georg sen. unterrichtet. Im Jahre 1790 copirte sie ein Bild von Ruysdael, welches damals Jedermann bewunderte. Im Jahre 1797 starb sie in Frankfurt.

Schütz, nennt Füssly auch noch einen Maler, der um 1774 in Zerbst lebte. Er sah von seiner Hand eine nackte weibliche Figur mit antikem Beiwerk im Geschmacke des G. Lairesse gemalt. Dieser Schütz könnte ein Sohn von Joh. Christoph Schütz seyn.

Schütz, s. auch Schütze.

Schütze, Adolph, s. Schütz.

Schütze, Johann Wilhelm, Genremaler zu Berlin, wurde um 1814 geboren, und von Professor v. Klöber zum Künstler herangebildet. Er entwickelte in kurzer Zeit ein entschiedenes Talent zur Darstellung von Scenen aus dem edleren Volksleben, wobei er mit Vorliebe naive jugendliche Gestalten wählte. Zum Vorbilde schien er anfangs den Terburg und Netscher gewählt zu haben, besonders in der Gattung jener Bilder, welche man früher Conversationsstücke nannte, und bei welchen es darauf ankommt, die Figuren in brillanten Stoffen einzuführen. Und gerade ist Schütze einer derjenigen Künstler, der schon um 1850 den Ruf eines geübten Conversations- und Stoffmalers hatte. Doch hat man von ihm auch viele andere Genrebilder, die von jeher grossen Beifall fanden. Mehrere derselben sind lithographirt, einige in Folio, andere in kleinerem Formate. Schütze ist einer der Lieblingsmaler Berlins.

In grösserem Formate lithographirt sind von Dieter das Kind mit dem Kaninchen, die kleine Leserin, die kleine Näscherin, die angelnden Kinder, der schlummernde Knabe mit dem Hunde, das Mädchen mit dem Lamm. Günther lithographirte die Frage an den Storch.

Von Schütze selbst lithographirt (Original-Lithographien) sind:
1) Das Blindekuhspiel, gr. Fol.
2) Das Mädchen mit der Eichkatze, Fol.

Schütze, Ludwig, Kupferstecher von Dresden, wurde um 1807 geboren, und von Prof. J. Ph. Veith unterrichtet, bis er zur weiteren Ausbildung nach Nürnberg sich begab, wo er unter A. Reindel's Leitung stand. Später begab er sich wieder nach Dresden, wo Schütze schon seit mehreren Jahren seiner Kunst obliegt. Es finden sich von seiner Hand verschiedene Ansichten, theils in Kupfer, theils in Stahl gestochen, wie die Blätter nach Stietz, Sparmann, die Ansichten von Ischl.

1) Dresden und seine Umgebungen, nach O. Wagner, gr. qu. Fol.
2) Aussicht von der Bastey in der sächsischen Schweiz, nach O. Wagner, gr. qu. Fol.
3) Töplitz und seine Umgebungen, nach demselben, gr. qu. Fol.
4) Die Trendelburg im Churhessen, nach Stietz, Fol.
5) Die Schaumburg und Pagenburg an der Weser, nach demselben, gr. Fol.
6) Höxter und Corvey an der Weser, nach Stietz, gr. Fol.
7) Hameln an der Weser, nach Stietz, gr. Fol.
8) Ansicht der Wetterhörner in der Schweiz, nach Sparmann's Gemälde bei Insp. Engelmann in Dresden in Stahl gestochen. Sächsischer Kunstverein für 1838. roy. Fol.
9) Göthe's Haus in Weimar, nach O. Wagner, qu. 4.
10) Dessen Gartenhaus, nach demselben, qu. 4.

Es gibt von diesen beiden Blättern Abdrücke auf Seidenpapier.

11) Ischl und seine Umgebungen. Zwölf Ansichten nach der Natur, in Stahl gestochen und mit Text herausgegeben von L. Schütze. Dresden 1840. 4.

Schütze, s. auch Schütz.

Schugoff, nennt Fiorillo einen russischen Kupferstecher, von welchem man eine Copie der Grablegung von E. Sadeler's Stich nach J. Heinz kenne.

Diesen Schugoff, wenn der Name je richtig ist, kennen wir nicht weiter.

Schuhknecht, J. M., Architekt zu Darmstadt, lebte in der zweiten Hälfte des 18. Jahrhunderts. Er baute 1774 das dortige Exerzierhaus. Im Journal von und für Deutschland 1784 ist der Grund- und Aufriss davon. Starb um 1809.

Schuhmacher, s. Schumacher.

Schuhmann, s. Schumann.

Schuld, Gerhard, Maler von Cöln, bildete sich an der Akademie in Düsseldorf, und war daselbst schon um 1836 ausübender Künstler. Er malt Genrebilder und historische Darstellungen, meist einzelne Figuren. Ueberdies findet man von Schuld auch Bildnisse.

Schuldes, Wenzel, Kupferstecher von Tabor in Böhmen, wurde um 1775 geboren, und in Prag zum Künstler herangebildet. Später begab er sich nach Wien, wo er eine Reihe von Jahren thätig war, und noch 1857 lebte. Er bediente sich der Radirnadel und des Grabstichels, und arbeitete auch in Aquatinta, in jedem Fache

4 *

mit grosser Geschicklichkeit. Folgende Blätter gehören zu seinen vorzüglicheren.

1) J. Mayer, Doctor Med. in Prag. Fol.
2) Raphael Ch. Ungar, Bibliothekar in Prag. Fol.
3) Der Christusknabe, welcher eine Spitze aus der Dornen-krone probirt, nach J. Amigoni, kl. Fol.
 I. Vor der Schrift.
 II. Mit derselben,
4) Der hl. Augustinus mit dem Kinde am Meeresstrande, nach der Zeichnung J. Bergler's und dem schönen Bilde von P. P. Rubens in der Augustiner-Kirche zu Prag in Aquatinta geätzt. Effectvolles Blatt. gr. roy. Fol.
 I. In blossem Umriss, ohne alle Schrift.
 II. Vor aller Schrift, auch vor den Künstlernamen, aber vollendet.
 III. Mit der Schrift.
 Dann gibt es auch Abdrücke in Helldunkel, die nicht zu den letzten gehören.
5) Die Enthauptung der hl. Barbara, nach Screta's schönem Gemälde in der Maltheserkirche zu Prag von Bergler ge-zeichnet und von Schuldes in Aquatinta gestochen. Vor-zügliches Blatt. gr. roy. Fol.
 Es gibt Abdrücke vor aller Schrift.
6) Amor stehend mit Pfeil und Bogen an einer Meeresküste, nach G. Reni und Waldherr's Zeichnung 1808, s. gr. Fol.
 I. Abdrücke vor aller Schrift. Selten.
 II. Mit der Schrift
7) Charon übergibt seinem Sohne den Pelopides als Pfand der Treue, nach J. Bergler. Geätzt in Aquatinta und mit zwei Platten gedruckt. gr. qu. Fol.
8) Krock wird auf dem Grabe Czech's zum Heerführer erwählt, böhmische Geschichtsscene von 670, nach Bergler in Aqua-tinta geätzt. gr. roy. Fol.
9) Ein Mann in dreieckigem Hute, und vor ihm ein Bettler. In Aquatinta. gr. 8.
10) Abbildung des dem kaiserlich russischen General Ostermann von den böhmischen Frauen verehrten Pokals 1813. gr. Fol.
11) Verschiedene Vignetten.

Schule, Georg Christian, Zeichner und Kupferstecher, geb. zu Copenhagen 1764, besuchte daselbst die Akademie und erhielt 1782 den zweiten Preis. Später begab er sich nach Leipzig, wo der Künstler bis an seinen 1816 erfolgten Tod verblieb, und viele Blätter stach, deren die meisten als Arbeiten für Buchhändler ohne eigentlich artistischem Werth sind. Die besseren Blätter dieser Gattung findet man in den Werken von Heidenreich, Cumberland, in der Gallerie häuslicher Denkmäler, in der Zeitung für die ele-gante Welt, und in einigen anderen Werken. Ausserdem erwähnen wir noch;

1) Das Portrait des Königs von Sachsen in polnischer Uniform für Dyck's Schrift: Sachsen und Polen. Lpz. 1810. 8.
2) Jenes von Chodowiecki. 8.
3) F. C. Reise, Chirurg. 8.
4) Ein 112 Jahre alter Greis, nach Mme. Clemens in Copen-hagen gestochen. 8.
5) Friedrich der Grosse am Lager Ziethen's wachend, nach J. D. Schubert gr. qu. Fol.!

6) Luther von Conrad Colla's Ehefrau zu Eisenach ins Haus genommen.
7) Friedrich d. G. beim Anblick der Kosaken vor der Schlacht bei Zorndorf.
8) Derselbe, wie er die österreichischen Offiziere in Lissa überrascht.
 Diese drei Blätter stach Schule nach Schubert's Zeichnungen für das Pantheon der Deutschen.
9) Einige satyrische Darstellungen auf Copenhagener Verhältnisse, gr. 4.
10) Das Monument Christian VI. nach Wiedevelt, Fol.
11) Die Ansicht von Copenhagen, qu. Fol.
12) Zwei Gartenprospekte der Schlösser Rosenborg und Friedrichsborg mit einer Promenade, qu. Fol.
13) Ansicht von Döbeln, nach Wagner, qu. Fol.

Schule, Johann Christian Albert, Kupferstecher, wurde 1801 zu Leipzig geboren. Er ist wahrscheinlich der Sohn des obigen Künstlers. Von ihm haben wir Portraite und historische Blätter, deren sich in den Almanachen und in anderen belletristischen Schriften finden.

Schulemburg, Maler, wird von dem älteren Füssly erwähnt. Seine Bilder sollen meistens in kleinen Landschaften mit Figuren und Grotten bestehen.

Schuler, Carl Ludwig, Zeichner und Kupferstecher, wurde 1785 in Strassburg geboren, und daselbst von Guerin unterrichtet, bis er nach Paris sich begab, wo er nach dem Vorbilde der tüchtigsten französischen Meister sich in der Linienmanier ausbildete. Nach Strassburg zurückgekehrt musste er einige Jahre nur mit geringeren Arbeiten sich beschäftigen, da die Zeitverhältnisse der Kunst nicht günstig waren. Die Blätter, welche er in seinen mittleren Jahren lieferte, sind daher in verschiedenen Almanachen und in anderen Schriften zerstreut. Darunter sind mehrere Bildnisse und verschiedene andere Darstellungen in kleinen Formate. Seine grösseren Arbeiten gehören der späteren Zeit an, welche der Künstler in Carlsruhe ausführte, wo er sich später niederliess, und mehrere Jahre eine grosse Thätigkeit entwickelte. Man nannte ihn auch immer mit Auszeichnung, welche er durch mehrere seiner Blätter unter den neueren deutschen Stechern wohl verdient. In der neuesten Zeit hat er sich von den Geschäften zurückgezogen, und lebt gegenwärtig auf seinem Landgute.

1) Bildniss des berühmten Bildhauers Dannecker, nach Leybold, 8.
2) Jenes des Kupferstechers Haldenwang.
3) Sophia Grossherzogin von Baden, nach Winterhalder, Fol.

4) Büste Christi, im Profil nach rechts, zartes Blatt 1822, Fol.
5) Die Kreuztragung Christi, nach Rafael's berühmtem Bilde und nach Tuschi's Stich 1838, gr. Fol.
6) Christus am Kreutze von knieenden und schwebenden Engeln umgeben, nach C. le Brun, roy. Fol.
7) La sainte famille, nach Rafael's berühmtem Gemälde mit den Blumen streuenden Engeln im Pariser Museum 1824. Vorzügliches Blatt, gr. roy. Fol.

Es gibt Abdrücke vor der Schrift, oder vor der Dedication an den Daupbin von Frankreich.

8) Die Aufnahme der hl. Jungfrau in den Himmel, nach G. Reni's berühmtem Bilde in der k. Pinakothek zu München, ein sehr schönes Blatt, dem Fürsten Eugen von Fürstenberg dedicirt 1829, eines der Hauptblätter, gr. roy. Fol.
Es gibt Abdrücke vor der Schrift.

9) St. Maria Magdalena mit der Salbenbüchse, nach C. Dolce und Garavaglia's Stich, Fol.

10) Die hl. Familie Rafael's in der Bridgewater- oder Stafford-Gallerie, unter dem Namen La Madonna del passeggio bekannt. Copie nach P. Anderloni, mit Dedication an den Fürsten von Fürstenberg. Imp. Fol.

11) Ein betendes Mädchen, nach M. Ellenrieder. Stahlstich, Fol.

12) L'innocence outragée (die Nonne von Oviedo). Eine wandernde Nonne säugt ihr Kind bei einem Madonnenbilde, nach Ph. van Bree's gerühmtem Bilde 1816 gestochen, gr. qu. Fol.
Es gibt Abdrücke ohne Schrift auf chines. und gewöhnliches Papier.

13) Der Barde vor der Königsfamilie, nach Huxoll in Stahl gestochen. Der Rheinische (oberrhein.) Kunstverein seinen Mitgliedern 1843, qu. roy. Fol.

Schuler, Eduard, Kupfer- und Stahlstecher, der Sohn des obigen Künstler's, wurde von seinem Vater unterrichtet. Er trat um 1826 in Carlsruhe als ausübender Künstler auf, und erregte besonders durch schön gezeichnete Portraite in Crayon und durch einige kleinere Blätter in Linienmanier zu den grössten Erwartungen. Seit dieser Zeit muss er nicht allein unter den fruchtbarsten, sondern auch unter den vorzüglichsten Künstlern seines Faches genannt werden. Man findet von ihm zahlreiche Blätter in Taschenbüchern, so wie in anderen illustrirten Werken, welche der Buchhandel ausgehen liess, besonders schöne Stahlstiche. Dann hat Schuler auch einige Blätter lithographirt. Zu seinen Hauptwerken glauben wir folgende zählen zu dürfen:

1) Napoleon im Krönungsornate, halbe Figur, nach F. Gérard, mit G. Metzeroth gestochen, gr. Fol.

2) Shakespear stehend in ganzer Figur, nach L. F. Roubillac's Statue im Britt. Museum, gr. Fol.
Nebst Text von G. Pfizer. Stuttg. 1838. 8.

3) Maria Stuart, Brustbild mit Einfassung nach F. Zuccaro's Originalgemälde in der Bodleyanischen Gallerie zu Oxford in Stahl gestochen, Fol.
Mit historischem Text. 8. Stuttg. 1838.

4) Mozart's Verherrlichung, ein Tableau, nach J. Führig in Stahl gestochen, roy. Fol.

5) Die hl. Jungfrau mit dem Diadem, wie sie den Schleier von dem schlafenden Kinde zieht, um es dem Johannes zu zeigen. Nach Rafael, für die Prachtausgabe des Luther'schen neuen Testaments in Stahl gestochen. Stuttgart, Liesching 1840, gr. 4.

6) Die Geburt Christi, in einem Rahmen, der kleinere biblische Darstellungen enthält, nach C. Kooppmann 1845. Fol.

7) Die Auferstehung Christi in einem ähnlichen Rahmen, mit Darstellungen aus dem Leben Jesu, nach demselben, 1845. Fol.

Diese beiden Blätter gehören zu den Hauptwerken des Meisters.

8) Bildercyclus für katholische Christen. Als Beilage zu jeder katholischen Bibel, hauptsächlich der Alliolischen Uebersetzung. Mit Erläuterung von Staudenmeier. Mit 27 Stahlstichen nach Klein von Schuler, Hasslöhl, Hofmann und A. Augsburg 1843. gr. 8.

9) Luther im Tode, nach dem Originalgemälde von Cranach, in Stahl gestochen, mit Randzeichnungen von F. Fellner und begleitendem Text von E. Sartorius. Im Umschlag. Stuttg. 1837. fol.

10) Vier Bilder aus Martin Luthers Leben, nach Zeichnungen von Dietrich und Fellner in Stahl gestochen. Mit beigefügtem Text. Stuttgart, 4.

11) Die Savoyarden, einer der früheren Stahlstiche des Meisters, 1832 mit grossem Lobe erwähnt.

12) Darstellungen aus Homer's Iliade und Odyssee, geätzt nach den Zeichnungen von Flaxmann. 75 Stahlstiche. Carlsruhe 1828.

13) Kupfer- und Stahlstiche zu Tieck's Werken nach J. Petzl und W. Hensel, gestochen von Schwerdgeburth, Schuler und A. Berlin 1831. 1832. 8.

14) Zahlreiche kleinere Stahlstiche.

Schuler, J. Theophilus oder Gottlieb, Zeichner und Maler

von Strassburg, bildete sich in Paris zum Künstler. Er übte sich in der historischen Composition so wie im architektonischen Zeichnen, und erlangte hierin grosse Fertigkeit. Seine Zeichnungen sind meisterhaft und mit der Feder ausgeführt. Auf der Pariser Kunstausstellung 1845 sah man von ihm drei Federzeichnungen, mit figurenreichen Compositionen. Die eine schildert den Bau der Cathedrale in Strassburg, die andere das Kreuzheer in der Wüste nach Tasso's Jerusalem, und die dritte eine Scene in einem Pallaste aus dem 15. Jahrhundert.

Schuler, C. A., Zeichner, Kupferstecher und Lithograph zu Strass-

burg, ebenfalls ein jetzt lebender Künstler, über welchen wir aber keine genaue Nachricht geben können. Er arbeitete ebenfalls für Almanache und für andere mit Stahl- und Kupferstichen ausgezierte Werke. Er wird wahrscheinlich auf folgende lithographirte Blätter Anspruch machen.

1) Das Bildniss des Generals Romarino, nach dem Leben gezeichnet und lithographirt, fol.

2) Guttenberg, Erfinder der Buchdruckerkunst, nach einem alten Gemälde für den Strassburger Kunstverein lithographirt, fol.

3) Neapolitanerinnen, nach einem herrlichen Gemälde von Leop. Robert (Venedig 1833) lithographirt. La Societé des amis des arts de Strassbourg à ses membres. 1835/36. Roy. fol.

Schulin, Carl, Kupferstecher zu Berlin, ein jetzt lebender Künst-

ler. Wir haben von ihm viele Stahlstiche, in Bildnissen, Landschaften und Ansichten bestehend.

1) Feldmarschall Graf Kleist von Nollendorf.
2) Ansicht der Stadt Rathenow.
3) Ansicht von Landsberg an der Warthe.
4) Landschaft mit Sonnenaufgang.

Schull, D., nennt Mühsen einen Maler, nach welchem P. Lombard das Bildniss des k. polnischen Leibarztes Dr. W. Davisson gestochen hat. Er könnte mit David Schulz Eine Person seyn.

Schulten, Arnold, Landschaftsmaler, wurde 1810 zu Düsseldorf geboren, und an der Akademie daselbst unter Prof. Schirmer's Leitung herangebildet. Später unternahm er mehrere Reisen, um die landschaftliche Natur zu erforschen, und bald nannte man Schulten unter den vorzüglichsten Künstlern seines Faches. Er malt Landschaften, die aber selten als eigentliche Veduten gelten, in denen nur ein genaues Studium der Einzelheiten, schöne Fernen, ein klarer Himmel u. s. w. ansprechen, sondern erhöht alle diese Vorzüge noch durch eine glücklich gewählte Staffage. So sieht man in seinen Gemälden friedliche Dörfer mit den weidenden Heerden, Mühlen an Waldbächen, Dörfer und Herrenhäuser, Klöster, Kapellen und Kirchen, Waldpartien mit jagdbaren Thieren, Gebirgsgegenden mit Felsenschlössern, freundliche Seen, liebliche Wiesenplätze, trefflich gemalte Scenen des täglichen Verkehrs u. s. w. Die Natur erscheint in seinen Bildern meistens in ihrer Freundlichkeit und in ihrer ruhigen Pracht, doch malte Schulten auch Gewitter und Stürme, die herbstliche Landschaft, die Erscheinungen des Winters und der missgünstigen Jahreszeit. Bei aller Mannigfaltigkeit herrscht aber stets das getreueste Studium der Natur. Er versteht es, die stille Heimlichkeit einer Waldwiese, das Spiel der Sonne in den Zweigen, die kühlen Grotten, die plätschernden Bäche, die grasende Heerde u. s. w, in gemüthlichster Ruhe vor den Blick zu führen. Alle seine Bilder sind mit Gefühl und liebevollem Fleisse gemalt.

Schulten, Fr. Cornel, Zeichner und Maler, arbeitete um die Mitte des 18. Jahrhunderts in Holland. In der Sammlung des Direktors Spengler in Copenhagen war eine Tuschzeichnung von ihm, welche die Ansicht von Dortrecht gibt, mit einer grossen Yacht auf dem Flusse. Man liest auf diesem Blatte: Fr. Corn. Schulten 1756. gr. qu. fol.

Schultes, Johann, Maler, arbeitete um 1572 zu Commotau in Böhmen. Seiner erwähnt Dlabacz.

Zu Anfang des 17. Jahrhunderts lebte zu Augsburg ein Formschneider dieses Namens. Er fertigte viele Bildnisse von Augsburger Geistlichen, deren mehrere durch Patronen gemalt wurden. Diese Blätter sind ohne Kunstwerth.

Schultes, Beno Cajetan, Bildhauer von Ins in Tirol, arbeitete um 1762 in München.

Schultes, Wolf, Bildhauer von Plauen in Böhmen, arbeitete um 1585 für Kirchen in Stein und Holz.

Schultes, Erhard, Maler, wird einzig von Füssly in den Supplementen zum Künstler-Lexicon erwähnt. In einem Zimmer des Rathhauses zu Nürnberg soll von ihm ein Bild der zwei Jünger in Emaus zu sehen seyn.

Schultes, Matthäus, Kupferstecher, lebte in der zweiten Hälfte des 17. Jahrhunderts in Ulm, und dann auch in Augsburg. Im Jahre 1679 besorgte er eine Ausgabe des Thewrdanks.

Schultes, s. auch Schuldes und Schulthes.

Schultheiss, Georg, Bildhauer, arbeitete um 1600 zu Nürnberg, und war daselbst Bürger.

Schulthess, Carl, Maler, geb. zu Neufchatel 1775, brachte seine frühere Jugend auf dem Lande zu, und übte nur zu seinem Vergnügen die Zeichenkunst. Doch wurde er schon als Jüngling von achtzehn Jahren Zeichnungslehrer am Drozischen Institute in Neufchatel, und im Jahre 1796 begab er sich nach Dresden, um die Malerei zu erlernen, wo es aber damals keinen Lehrer dafür gab. Dann hielt er sich einige Zeit in Franken und in Bayern auf, im Jahre 1800 ging er aber nach Paris, wo er jetzt sieben Jahre in David's Schule zubrachte. Früher befasste sich dieser Künstler nur mit der Portraitirkunst, jetzt aber war es besonders die historische Composition, welche er pflegte, ohne jedoch die Bildnissmalerei aufzugeben. Er entwarf in Paris mehrere historische Compositionen in schwarzer Kreide, und malte auch einige in Oel, die sich eines besonderen Beifall erfreuten. Eines jener früheren Gemälde, Achilles als Kind von Phoenix gepflegt, enthält lebensgrosse Figuren. Nach der Rückkehr von Paris hess er sich in Zürich nieder, wo Schulthess fortfuhr Bildnisse und historische Darstellungen in der Weise David's zu malen, und den Ruf eines der besten Künstler seines Vaterlandes gründete. F. Hegi stach nach ihm einige Blätter für das Taschenbuch «Iris.»

Schulthess, W., Formschneider, war Schüler von Gubitz in Berlin, und liess sich 1811 in Zürich nieder, wo er im Verlaufe der Zeit eine ziemliche Anzahl von Blättern lieferte. Sie gingen durch den Buchhandel aus.

Schultsz, Johannes Christoffel, Zeichner und Maler, geb. zu Amsterdam 1749, war Schüler seines Vaters, eines geschickten Landschaftsmalers in der Tapetenfabrik von Troost van Groenendoelen. Er befasste sich meistens mit dem Unterrichte, und daher sind seine Gemälde selten. H. Stockvisch war sein Schüler. Starb zu Amsterdam 1812 als Decan der Bruderschaft des heil. Lucas.
Im Jahre 1782 hat er sein eigenes Bildniss gezeichnet und radirt.

Schulz (Schultz *), Anton, Medailleur, arbeitete in der ersten Hälfte des 18. Jahrhunderts in Copenhagen. Im Jahre 1724 fertigte er eine Denkmünze auf Czar Peter I. von Russland.

Schulz, August Traugott, Zeichner und Maler, war um 1750 an der Porzellan-Manufaktur in Meissen thätig. Man rühmte ihn besonders als Zeichner.

Schulz (Schultz), Bernhard, s. Joh. Bernhard Schulz.

Schulz, Carl, s. Joh. Carl und Johann Heinrich Carl Schulz und Schultze.

*) Wir reihen hier die Schultz und Schulz nach den Taufnamen. Die Orthographie wechselt öfters, und selbst die Schultze und Schulze werden hie und da Schultz und Schulz genannt.

Schulz, Carl Friedrich, Genremaler und Professor zu Berlin, wurde um 1804 geboren, und an der Akademie daselbst zum Künstler herangebildet. Mit vorzüglichem Talente begabt behauptete er schon als Jüngling eine ehrenvolle Stelle und nach wenigen Jahren nannte man ihn unter den vorzüglichsten Meistern seines Faches. Anfangs malte er Scenen aus Dichtern und Landschaften mit Staffage, welche später häufig dem militärischen Leben entnommen ist, und in Jagdscenen besteht. Dabei spielen auch öfters Wilddiebe ihre Rolle, und zwar mit solcher Praxis, dass das scharf schützenmässige Selbstvertrauen und die Frechheit dieser Gesellen im Leben nicht charakteristischer erscheinen kann. Diese Bilder, und dann die Jagdstücke gründeten vornehmlich den Ruf dieses Künstlers, da dieselben besonders geistreich und glücklich behandelt sind. Man nannte ihn desswegen sogar vorzugsweise den Jagd-Schulz. Er bildete sich ein grosses Publikum, bei welchem selbst seine geistreiche Flüchtigkeit, deren er sich in Folge überhäufter Aufträge manchmal zu Schulden kommen liess, den erwünschten Eindruck nicht verfehlte. Ueberdiess finden sich von diesem Künstler auch Landschaften mit Thieren, und Seestücke, und besonders militärische Scenen. Man erkennt überall den Meister und den scharfen, geistreichen Beobachter der Natur. Seine Werke sind bereits sehr zahlreich, da der Künstler mit grösster Leichtigkeit producirt. Im Jahre 1834 wurde er Mitglied der Akademie zu Berlin, und 1841 mit dem Prädikate eines Professors der Malerei beehrt..

Viele Bilder dieses Meisters sind durch die Lithographie bekannt, und dadurch kennt ihn auch das Ausland von einer höchst vortheilhaften Seite. Diese Blätter geben eine ganze Reihe bildlicher Momente aus dem Jägerleben. Wir nennen solche nach den Namen der Lithographen.

Beck: des Jägers Erfrischung; des Jägers Unterhaltung.

Devrient, C.: die Wilddiebe; die Räuber; die Füchsin mit dem Raube zum Baue gehend; der Ramler und die Häsin; der Hund und die Katze; der Rehbock; die Küste von Helgoland; die Sonntagsjäger.

Funke: der verfolgte Räuber.

Gille: Austritt zur Hetze, nach dem Bilde bei Hrn. Hollborn in Berlin; des Jägers Rückkehr von der Jagd.

Haun: Hunde nach vollbrachter Hetze; der Jäger den Fuchs abstreifend.

Herrmann, O.: die Jäger auf dem Anstande.

Jentzen: die Hundelektion.

Kirchhoff: der Mohr mit Hunden, bei der neuen Hauptwache in Berlin.

Leschke: die Treibjagd, nach dem Bilde des Herrn von Speck.

Lüthe: die Hühnerjagd.

Mittag: die Jagdvergnügung. gr. fol. u. kl. fol.

Müller: die Jäger auf der Hetzjagd.

Oeillot de Mars: des Jägers Erfrischung.

Oldermann: Bivouac der Freiwilligen.

Papin: Jäger auf der Pürschjagd; die Jäger vor dem Wirthshause; die Wilddiebe; die Entenjagd; der Jäger nach der Heimkehr; der Jäger zur Jagd gehend; des Jägers Abgang zur Jagd; der Savoyarde.

Remy: der Anstand im Sommer; der Jäger, gr. fol. und 4.; des Jägers Abgang zur Jagd.

Sprick: Erfrischung des Reisenden; der nordische Fischer.

Theemann: der erzählende Fuhrmann.
Tempeltei und Remy: das erlegte Reh; preussische Ein-
 quartirung in einem Dorfe, von Tempeltei allein lith.
Trautmann: die Hasenjagd.
Werner: Grossvaters Mittagsruhe.

Schulz (Schultz), Christian, Lithograph, wurde 1817 zu Cassel
geboren, und daselbst in der Zeichenkunst unterrichtet. Im Jahre
1839 begab er sich zur weiteren Ausbildung nach München, kehrte
aber nach Jahresfrist wieder in die Heimath zurück. Es finden
sich von Schultz mehrere Blätter, worunter folgendes besonders
zu bemerken ist.

Joseph vendu par ses frères, nach F. Overbeck's berühmtem
 Carton, gr. qu. fol.
Es gibt auch Abdrücke auf chines. Papier.

Schulz (Schultz), Christian Gottfried, s. C. G. Schulze.

Schulz, Christian Johann, s. Schulze.

Schulz (Schultz), Daniel, Maler von Danzig, arbeitete einige
Zeit in Paris und zu Breslau, und ist zunächst durch Bildnisse
bekannt. Auf dem Rathhause zu Danzig sah man (oder sieht man?)
drei lebensgrosse Bildnisse polnischer Könige, welche dieser Künst-
ler gemalt hat. W. Hondius hat nach ihm Portraite polnischer
Fürsten gestochen, wir finden aber den Maler gewöhnlich D. Schulze
genannt. Hondius stach 1637 das Bildniss des Königs Ladislaus IV.,
dann jenes des Königs Johann Casimir von Polen, und ein drittes
Bildniss desselben stellt den Prinzen Carl von Polen, Bischof von
Breslau vor. J. Falck, P. Kilian und P. Lombard stachen eben-
falls Bildnisse nach ihm, angeblich solche von Breslauer Raths-
herren. Ersterer stach das Portrait des Achatius Prozyleck.

Diese Blätter erweisen den D. Schulz oder Schulze, der auch
den Taufnamen Georg geführt hat, als Portraitmaler, wir finden
aber auch angezeigt, dass er historische Darstellungen und Thiere
gemalt habe, alles mit lobenswerther Beobachtung der Natur, mit
Geist und in einer pastosen Manier. Wenn dieses in Wahrheit
sich so verhält, so muss auch jener Meister D. Schulz oder Schültz,
von welchem wir drei seltene Radirungen haben, mit dem Portrait-
maler D. Schultz oder Schulze Eine Person seyn, was wir indes-
sen nicht auszusprechen wagen. Füssly lässt ihn 1686 sterben,
nach Frenzel (Catalog der Sammlung des Grafen Sternberg - Man-
derscheid) blühte der berühmte Federviehmaler D. Schultz von
Danzig gegen 1680. Wenn dieses richtig ist, so ist der Portrait-
maler Georg Daniel Schulz (Schultz, Schulze) von diesem ver-
schieden, da jener schon vor 1637 Bildnisse von Königen malte.
Die genannten Blätter sind folgenden Inhalts. Sie wurden erst in
neuerer Zeit bekannt, vornehmlich durch Direktor Frenzel in Dres-
den, wo das k. Kupferstich - Cabinet treffliche Abdrücke bewahrt.

1) Die Fabel vom entfiederten Pfau. Fast in der Mitte des
 überhöhten Blattes sitzt auf dem Baumstamm eine Eule mit
 ausgespreitztem Schnabel und mit weit ausgebreiteten Flü-
 geln. Im Vorgrunde sieht man mehreres Federvieh, und der
 Pfau liegt auf dem Rücken, welchem so eben der Truthahn
 Federn ausrupft. Gegenüber ist das Pfauenweibchen ängst-
 lich der Scene zugekehrt. Auf dem gegen den Plattenrand

sich erhebenden Baum sitzen zwei Elstern, wovon eine die
Pfaufeder im Schnabel trägt. Links unten am Rande steht
D. Schültz f. H. 10 Z. 11 L., Br. 7 Z. 9 L. ohne Plattenrand.
 H. Weigel werthet dieses sehr seltene Blatt auf 10 Thl.
Wir haben davon auch eine anonyme Copie von der Origi-
nalseite. In der Luft sind horizontale Linien, die im Ori-
ginale fehlen.

2) Eine Gruppe dreier Hühner an einer nur bis an das Dach
sichtbaren Hütte im Mittelgrunde des Blattes. Links sind
zwei Enten im Wasser, rechts vorn ist eine Truthenne und
in einiger Entfernung steht auf dem Hügel der Hahn vor
den Hühnern. Auf dem Balken eines Hüttchens bemerkt man
das Monogramm DSF. H. 4 Z. 5 L., Br. 8 Z. 1 L.
 Dieses seltene Blättchen kannte schon Heinecke, er legte
es aber dem Castiglione bei. Man findet es daher in seinem
Dictionnaire des artistes unter letzterem Namen angegeben:
Menagerie de poules de coqs d'Inde et de canards.

3) Eine grosse Composition von geflügelten Thieren. Auf dem
bei einem umzäunten Stallgebäude gelegenen Hügel sind
mehrere Truthühner um einen mit Wasser gefüllten Napf
versammelt, welche aber durch den mit giftigem Blick von
dem rechts befindlichen Hühnerkorb herab auf die Küchlein
lauernden Kater in Furcht gesetzt werden. Die Henne geht
mit ausgebreiteten schlagenden Flügeln bei einem mit Di-
steln umgebenen Baumstamm muthvoll der Katze entgegen,
und auch der Hahn erhebt sich mit langem Hals und gros-
sem Ernst. H. 7 Z. 5 L., Br. 12 Z. 4 L.
 Dieses merkwürdige radirte Capitalblatt beschreibt Fren-
zel im Kunstblatte 1835 Nr. 50 als drittes.

Schulz, D., Ingenieur und Zeichner, lebte in der ersten Hälfte des
18. Jahrhunderts in Danzig. G. P. Busch stach nach seiner Zeich-
nung die Bombardirung von Danzig durch die Russen und Sach-
sen 1734. Dieses Blatt kommt in folgendem Werke vor: Russische
und sächsische Belagerung und Bombardirung der Stadt Danzig.
Cöln 1735. 4.

Schulz, Eduard, Maler, bildete sich um 1822 auf der Akademie
der Künste in Berlin. Er widmete sich da der Historienmalerei.
Von ihm sind wahrscheinlich folgende lithographirte Blätter:
 1) Die Heimkehr, nach C. Schröder, gr. 4.
 2) Die Unterbrechung, nach demselben, gr. 4.

Schulz, Elias, Architekt zu Posen, war zu Anfang des 18. Jahr-
hunderts thätig. Er baute mehrere ansehnliche Häuser und Kir-
chen. Von 1703 — 6 erbaute er die Kreuzkirche zu Lauban.

Schulz (Schultz), Erdmann, Maler zu Berlin, war daselbst um
1825 Schüler von Professor Völker, und widmete sich gleich die-
sem der Blumen- und Früchtenmalerei. Doch malte er in seiner
früheren Zeit auch Landschaften und Genrebilder, zu seinen Haupt-
werken gehören aber immerhin die Frucht- und Blumenstücke, so
wie die Stillleben. In seinen Gemälden erscheinen die lieblichen
Kinder der Flora und Pomona in ihrer eigenthümlichen Schönheit
und Frische. Seine Bilder sind bereits zahlreich und in verschie-
denem Besitze. Schultz gründete dadurch einen verdienten Ruf.
Im Jahre 1841 erhielt er ein Patent auf ein Verfahren, Aquarell-
farben für die Porzellanmalerei darzustellen.

Schulz, Friedrich, Maler, war um 1825 in Berlin thätig, wo man auf der Ausstellung des genannten Jahres Copien in Oel von ihm sah. Er ist mit Carl Friedrich Schulz nicht Eine Person.

Schulz, F. C., Maler, arbeitete um 1750 im Bamberg. Er malte religiöse Darstellungen, wie Crucifixe, u. a.

Schulz, Friedrich Sigmund, geboren zu Torgau 1733, hatte den Ruf eines vorzüglichen Portraitmalers. Er liess sich in Görlitz nieder, und starb daselbst 1775. F. G. Schlitterlau stach nach ihm die Bildnisse des sächsischen Justizsekretärs J. H. Helbach und seiner Frau.

Schulz, Friedrich Wilhelm, Kupferstecher, arbeitete um 1785 zu Osnabrück. Er radirte mehrere Blätter für Buchhändler.

Schulz (Schultz), Georg, s. Daniel Schulz.

Schulz, Heinrich Wilhelm, Dr., Gelehrter und Zeichner aus Dresden, hielt sich längere Zeit in Italien auf, und sammelte für eine Kunstgeschichte Mittel-Italiens, zu deren Illustrirung er vortreffliche Zeichnungen machte. Im Jahre 1840 war das Werk so weit vorbereitet, dass der Veröffentlichung wenig mehr entgegenstand, und er gedachte daher von Rom aus in seine Heimath zurückzukehren. Früher hatte er in Pompeji merkwürdige Untersuchungen angestellt, deren Resultat er 1839 in den Annalen des archäologischen Instituts bekannt machte. Es erschien auch ein einzelner Abdruck dieser Abhandlung, unter dem Titel: Rapporto intorno gli Scavi Pompejani eseguiti negli anni 1835 — 1838 ed altri opuscoli archeologici. In den andern Schriften gibt er die Abbildung und Beschreibung eines mit Basreliefs gezierten und 1837 zu Pompeji gefundenen Glasgefässes, und eine Abhandlung über die Darstellung der Fortuna auf drei pompejanischen Gemälden und einem geschnittenen Carneol, ebenfalls mit Abbildungen begleitet. In der Zeitschrift »Italia« von A. Reumont 1839, 1840, sind ebenfalls Beiträge von ihm.

Schulz, Heinrich, s. Jos. Heinrich Carl Schulz.

Schulz (Schultz), Hermann Theodor, Maler, geb. zu Wittstock in Preussen 1816, war in Berlin Schüler des Professors Wach, und hatte als solcher schon lobenswerthe Bilder gemalt, als er 1840 zur weiteren Ausbildung nach München sich begab. Gegenwärtig lebt dieser Künstler in Berlin. Mehrere seiner Bilder gehören dem historischen und romantischen Genre an. Dümler lithographirte nach ihm ein Bild, welches W. Scott's Roman des Mädchens von Perth entnommen ist.

Schulz, Joachim Christian, Blumenmaler, geb. zu Berlin 1721, war Schüler von A. du Buisson. Er malte Blumen und Früchte in Oel, und verzierte auch die Wände der Zimmer mit solchen.

Dieser Künstler, der Vater des Joh. Friedr. Schulz, starb 1786 oder 1787.

Schulz (Schultz), Johann, Maler, arbeitete um den Anfang des 19. Jahrhunderts in Göttingen. Er malte Portraite. Jenes des Professors Dr. G. A. Richter hat H. Lips gestochen, kl. fol.

Schulz, Johann, Blumenmaler, s. Joh. Christian Schulz.

Schulz (Schultz), Johann Bernhard, Medailleur und Ingenieur, stand in Diensten des Churfürsten Friedrich III. von Brandenburg. Im Jahre 1688 fertigte er auf churfürstlichen Befehl einen Plan von Berlin in drei Blättern, und dann findet man von ihm auch eine Anzahl von Medaillen, die nicht ohne Verdienst sind. Er fertigte solche auf die Gründung der Universität Halle 1694, auf die Einnahme von Ofen, auf die Beendigung der Unruhen zwischen Hamburg und Dänemark 1686, auf den Geburtstag des Churfürsten 1687, auf die Vermählung des Herzogs Carl von Mecklenburg mit der Tochter seines Churfürsten u. a. In Seyler's Leben Friedrich Wilhelm des Grossen sind Abbildungen dieser Schaumünzen. Im Jahre 1695 starb dieser Künstler.

Schulz (Schultz), Johann Carl, Architekturmaler, geb. zu Danzig 1801, erhielt den ersten Unterricht in der Kunstschule der genannten Stadt, und begab sich dann zur weiteren Ausbildung nach Berlin, wo er in kurzer Zeit durch seine landschaftlichen Darstellungen Aufsehen erregte. Doch enthalten schon seine früheren Gemälde interessante Gebäude, und in der Folge war es namentlich die Architektur, welche seinen Bildern entschiedenen Werth verlieh. Im Jahre 1824 begab sich der Künstler auf Reisen, um Stoff zu neuen Malereien zu sammeln. Bei dieser Gelegenheit verweilte er einige Zeit in München, bis er nach Italien sich begab, wo Schultz im Verlaufe einiger Jahre einen grossen Schatz von Zeichnungen anhäufte, und auch mehrere Architekturbilder malte. Aus dieser Zeit stammt die Ansicht des Domes in Mailand in der Sammlung des Consuls Wagener zu Berlin, und ein zweites Bild dieser Gallerie, welches das Innere des Chores jenes Domes vor dem Blick führt. Dann malte Schultz auch eine Ansicht des Campo vaccino, des Domes in Florenz, der Piazza del Granduca daselbst, der hinteren Façade des Domes in Siena und eines Theils der Stadt, und mehrere andere interessante Baudenkmäler Italiens. Er war zu wiederholten Malen in diesem Lande, indem er 1830 wieder Italien und Rom begrüsste. Aus dieser letzteren Zeit stammt neben anderen eines der Hauptbilder des Meisters, die innere Ansicht des Domes in Orvieto, und jene von S. Giovannni in Laterano mit einem päbstlichen Aufzuge im Innern der Kirche.

Im Jahre 1830 beschloss Schultz seinen ersten italienischen Aufenthalt, und nun trat er die Reise in die Heimath an, zunächst nach Berlin, wo ihm jetzt der König die Professur der Malerei an der Kunstschule in Danzig übertrug. Er wurde auch Mitglied der Akademie in Berlin, und seit einigen Jahren bekleidet er auch die Stelle eines Direktors der Kunstschule in Danzig. Schultz zeichnete hier alle historisch merkwürdigen Gebäude der alten und neueren Zeit, und stellte auch einige derselben in Gemälden auf. Dahin gehört neben anderen die innere Ansicht des Stockthurmes und der Kunstschule, eine Ansicht der Stadt mit dem Frauenthore, eine solche des Arthurhofes, der jetzigen Börse. Mehrere Zeichnungen nach architektonischen Denkmälern Danzig's hat der Künstler in der neuesten Zeit radirt. Dann haben wir von Schultz auch mehrere meisterhafte Ansichten von altdeutschen Domen und Schlössern, wie des Domes in Frauenburg mit der Curie und der Wasserleitung des Copernicus, des Domes in Königsberg, des Münsters in Strassburg, des Domes zu Freiburg in Breisgau, der Werder'schen Kirche in Berlin u. s. w. Seine Gemälde geben gewöhn-

lich innere Ansichten der Kirchen mit passender Staffage. Auch das Aeussere und Innere von Schlössern und Burgen stellte der Künstler dar. Darunter nennen wir besonders die Ansichten von Marienburg, welche in den Besitz des Königs von Preussen gelangten. Das eine dieser Bilder stellt das Innere des Schlosses dar, und zwei andere, 1844 im Auftrage des Königs gemalt, stellen die Marienburg von der Madonnenseite und von der Nogatseite dar. Der König nahm die Werke dieses Künstlers von jeher mit grossem Beifalle auf, und daher sind noch mehrere andere im Besitze desselben, wie die Ansicht des Doms von Frauenburg, des Doms von Freiburg, zwei Ansichten des Innern der Friedrich-Werder'schen Kirche in Berlin u. a. Die Werke dieses Künstlers reihen sich den ausgezeichnetsten Leistungen dieser Art an, sowohl, was Perspecktive als die genaue Kenntniss der Gesetze der Beleuchtung anbelangt. Dann sind seine Bilder gewöhnlich mit grossem Fleisse vollendet, ohne dass dadurch der gewohnten Meisterschaft der Technik Abbruch geschieht. In der Portraitsammlung des k. sächsischen Hofmalers Vogel von Vogelstein ist das Bildniss dieses Künstlers, 1852 von Vogel gezeichnet.

Dann gab Schultz 1841 eine Schrift über alterthümliche Gegenstände der bildenden Kunst in Danzig heraus, und von 1845 an erschienen in 4 Heften malerische Originalradirungen, unter dem Titel: Danzig und seine Bauwerke, mit geometrischen Details und mit Text. Es sind diess treffliche Blätter mit bedeutsamen Gegenständen in künstlerisch freier Behandlung. Im Kunstblatt 1846, Nr. 104, sind sie von Prof. Kugler besonders gerühmt.

Schulz, Johann Caspar, Maler, arbeitete um 1735—50 in Leipzig. Er malte Bildnisse, deren von J. M. Berningroth gestochen wurden.

Schulz, Johann Christian, Maler, geb. zu Dresden um 1700, hatte als Bildnissmaler Ruf. Er wurde 1739 Hofmaler des Königs von Sachsen und Polen. Im Jahre 1750 arbeitete er in Leipzig, wo seine Spur verschwindet.

Schulz (Schultz), Johann Christian, Maler und Architekt, wurde 1749 zu Potsdam geboren. Er studirte in seiner Jugend die Baukunst und wurde als Conducteur angestellt. Später befasste er sich auch mit der Malerei, wenn nicht von zwei Künstlern dieses Namens die Rede ist. Lebte noch gegen Ende seines Jahrhunderts.

Schulz, Johann Christian, Kupferstecher, s. Christ. Joh. Schulze.

Schulz oder Schulze, Johann Friedrich, Blumenmaler, geb zu Berlin 1748, war Schüler von J. J. Clauze und zu seiner Zeit ein allgemein gerühmter Künstler. Er arbeitete in seiner Jugend in der Gotzkow'schen Porzellan-Manufaktur zu Berlin, wo er Blumen auf Gefässe malte, welche mit ausserordentlichem Beifalle aufgenommen wurden. Im Jahre 1786 ernannte ihn der Minister Heinitz zum Vorstande der Blumenmalerei an der k. Porzellan-Manufaktur in Berlin, wo er im Verlaufe vieler Jahre zu nicht geringem Flore dieser Anstalt beitrug, und tüchtige Schüler heran, bildete. Auch die Akademie in Berlin zählte ihn zu ihren Mitgliedern. Seine Blumen- und Fruchtstücke, deren er auf Porzellan, in Oel und Aquarell malte, kamen in den Besitz der höchsten Herrschaften, und wurden theilweise als unübertrefflich

gerühmt, — was natürlich nur für die Zeit des Künstlers passen dürfte.

Director Schulz starb 1821 in Berlin.

Schulz, Johann Gottfried, Bildhauer aus!Dresden, Schüler von J. J. Kretzschmar, war in der ¦ersten Hälfte des 18. Jahrhunderts thätig.

Ein Zeichner dieses Namens, 1734 zu Görlitz geboren, studirte in seiner Jugend die Rechtswissenschaft, nährte sich aber in der Folge durch den Unterricht im Zeichnen. Er war namentlich in der Architektur erfahren. Starb um 1805.

Schulz, Johann Gottlob, Architekt, geb. zu Alten Gotteren in Thüringen 1750, studirte in Leipzig Jurisprudenz und Mathematik und wählte später die Baukunst zur Hauptaufgabe. Er wurde 1777 k. preussischer Ober-Hofbaudirektor und dann Gartendirektor zu Potsdam, als welcher er auch viele Pläne zu Gebäuden fertigte. Starb um 1820.

Schulz, Johann Gottlieb, Maler, arbeitete um' 1750 — 60 in Dresden. Einige seiner Bildnisse wurden gestochen.

Schulz (Schultz), Johann Heinrich Carl, Maler von Stade, war zu Dresden Schüler von Professor Dahl, und begab sich 1836 zur ¦weiteren Ausbildung nach München. Er widmete sich dem Landschaftsfache, starb aber schon in einem Alter von 23 Jahren. Er wurde 1836 in München ein Opfer der Cholera.

Schulz, Julius Carl, Genremaler zu Berlin, der Kunstgenosse des Professors Carl Friedrich Schulz, die sich beide auf gleichem Kunstgebiete bewegen. Julius malt, wie dieser, Landschaften mit Thieren, Jagdstücke und militärische Scenen. Die Kunstausstellungen in Berlin boten von ihm seit 1850 eine ganze Reihe niedlicher Jagdbilder, die durch charakteristische Auffassung und durch treffliche Behandlung sich empfehlen. Viele derselben sind auch durch lithographirte Blätter bekannt, so dass der Jagdfreund von unserm Künstler und von dem bekannten Jagd-Schulz, dem eben erwähnten C. F. Schulz, eine ganze lithographirte Jagdgallerie besitzt. Eben so zahlreich sind auch die militärischen Bilder von Julius Schulz, meistens in kleinem Formate und mit grosser Wahrheit dargestellt. An diese Gemälde reihen sich dann die Landschaften mit Pferden und anderen Thieren und die Genrebilder anderen Inhalts als die genannten. Julius Schulz ist ein sehr fruchtbarer und phantasiereicher Künstler.

Die nach ihm lithographirten Blätter, deren wir hier erwähnen, sind alle in fol. und gr. fol. Es gibt aber noch viele kleinere Blätter, die mehr für Jagdfreunde bestimmt sind, als für Kunstfreunde.

Bülow: der erlegte Hase.
Devrient, W.: das Fuchsgraben; die Treibjagd; die Fuchskanzel; der Postillon und der Federviehhändler.
Deutsch: das Fuchsgraben; der erlegte Rehbock; der Hotz-Jäger.
Hellwig: der Jäger auf der Saujagd; der Jäger den Hund strafend.
Papin : die Parforcejagd.

Dann haben wir von J. Schulz auch radirte Blätter.

1) Zwei Esel mit Arabesken. Wir bleiben die Alten. Neujahrskarte für 1837. Ohne Namen und selten, qu. 12.

2) Ein rauchender Bauer. Ik bin niederträchtig falsch, Lude. Mit dem Zeichen S. Seltenes Blatt, wie die folgenden, 8.

3) Der Lohnkutscher. Noch eine Perschon. Mit dem Zeichen, 1815. 8.

4) Landschaft mit Reiter und ein den Weg zeigender Bauer, qu. 8.

5) Gefecht preussischer Infanterie und französischer Cavallerie, qu. fol.

Schulz (Schultz), **Julius**, Maler, wurde 1809 zu Carlsruhe geboren, und daselbst in der Kunst unterrichtet. Er widmete sich der Historienmalerei, ohne die Portraitkunst auszuschliessen, so dass ihm diese anfangs den meisten Erwerb sicherte. Uebrigens haben wir von diesem Künstler romantische Darstellungen und Scenen aus dem Mittelalter. Eines seiner neuesten Werk stellt die Befreiung der Catharina von Bora aus dem Kloster Nimtsch durch die Bürger der Stadt Grimma dar.

Schulz, Lebrecht Wilhelm, Elfenbeinarbeiter, einer der berühmtesten Meister seines Faches, wurde 1774 zu Meiningen geboren und in seiner Jugend zum Kunstdrechsler herangebildet. Er fertigte als solcher die geschmackvollsten Arbeiten, allein bald wurde aus dem Drechsler einer der geschicktesten gravirenden Künstler. Seine früheren Arbeiten bestanden vorzüglich in Tabaks- und Waidmannsgeräthschaften, wobei sich Schulz der Kupferstiche des bekannten Riedinger bediente. Der Herzog von Wellington und Fürst Blücher erhielten von ihm Tabakspfeifen mit Bataillenstücken von vortrefflicher Arbeit. Die Pfeile des letzteren sieht man jetzt in der k. Kunstkammer zu Berlin, neben einigen Leuchtern, die mit mannigfachen Reliefdarstellungen geschmückt sind und der Hauptsache nach aus Hirschhorn bestehen. Von viel grösserer Bedeutung sind aber seine späteren Arbeiten, die eine Sorgfalt und eine Feinheit der Behandlung zeigen, welche seinen Produkten einen eigenthümlichen Werth verleiht. Eine der früheren Arbeiten aus der bessten Zeit des Künstlers ist ein Pokal von Elfenbein mit einem erhobenen Bildwerke, welches den auf seiner Troschke von der Jagd zurückkehrenden Grossherzog von Weimar vorstellt. Dieses Kunstwerk kaufte der König von Preussen um 80 Friedrichsd'or. Diesen Gegenstand behandelte Schulz zum Zweitenmale an einem 6½ Zoll hohen und im oberen Durchmesser 4½ Zoll haltenden Becher von Elfenbein. Dieses bewundernswerthe Werk kaufte die Königin von England um 100 Pf. St., um es ihrem königlichen Gemahle zum Geburtstagsgeschenke zu überreichen. Hierauf fertigte er, unterstützt von seinen Zwillingssöhnen, verschiedene für den kirchlichen Gebrauch bestimmte Gefässe, deren man in der k. Kunstkammer zu Berlin findet. Da sieht man eine Hostiendose, auf deren Deckel die Flucht nach Aegypten dargestellt ist; dann drei Kelche, wovon jeder 11½ Zoll hoch ist und 5 Zoll im Durchmesser hat. Der erste Kelch zeigt auf der einen Seite die Einsetzung des Abendmahls, auf der anderen Christus am Oelberge mit den schlafenden Jüngern. Am Fusse des Kelches ist das Gepräge eines Silberlings eingeschnitten, und ganz unten am Kelche das Reliefbildniss des Künstlers. Auf dem

zweiten Kelche sieht man die Gefangennehmung Christi und die Ueberantwortung des Heilandes, wobei Pilatus fragt: bist du der König der Juden? Auf dem dritten Kelche ist abgebildet, wie Jesus auf dem Wege zur Schädelstätte sein Kreuz an Simon von Cyrene abgibt. Dann ist in der genannten Kunstkammer von Schulz eine Kanne, die auf der einen Seite Christus am Kreuze, auf der anderen die Auferstehung vorstellt. Oben auf dem Deckel befindet sich Jesus sitzend, wie ihm ein Jude mit höhnischer Miene das Schilfrohr überreicht. Alle diese Darstellungen sind freie Nachahmungen Dürer'scher Compositionen, aus seiner grossen Holzschnittpassion. Die Ornamente sind ungemein sauber und geschmackvoll gearbeitet.

Neuere Arbeiten in Elfenbein sah man 1841 auf der Kunstausstellung in Berlin; darunter einen Ritterhumpen mit einer Darstellung des grossen Siegestages bei Leipzig, worauf 23 Portraite der ausgezeichnetsten Feldherren angebracht sind. Dann waren drei Ehrenpokale mit Schlachtscenen ausgestellt: Die Schlacht bei Möckern 1813, die Schlacht und Gefangennehmung des Generals van Damm bei Culm, und die Schlacht bei Belle-Alliance, wie Blücher und Wellington sich umarmen. Dann sah man eine Cylinder-Taschenuhr, auf welcher Fürst Blücher vorgestellt ist, wie er mit seinen beiden Adjutanten die eroberten Standarten in Empfang nimmt. Ein Bild der hl. Maria mit dem Jesuskinde und einem Engel, sehr stark erhoben, ist einem Vorbilde von Correggio entlehnt. Kleinerer Schmuckwerke, deren sich von den Meistern Schulz viele finden, wollen wir nicht gedenken. An allen diesen Arbeiten haben auch die Söhne Theil, und vielleicht den grössten.

Im Jahre 1832 ernannte die Akademie zu Berlin den Hofkunstdrechsler in Meiningen zum Mitglied der Akademie, und legte dem Diplome die grosse silberne Preismedaille bei. Als 1837 die genannten Werke der k. preussischen Kunstkammer einverleibt wurden, ertheilte ihm der König die goldene Medaille und das Prädikat eines Professors.

Seine Söhne arbeiten im Geiste des Vaters, und somit wird die Werkstätte der Hofkunstdrechsler in Meiningen als Kunstatelier fortbestehen. Es lebt auch noch der greise Vater.

Schulz, Leopold, Historienmaler, geb. zu Wien 1804, besuchte die Akademie der genannten Stadt, bis er 1826 nach St. Florian sich begab, wo er im Auftrage des Bischofs Ziegler und des Probstes dieses Stiftes verschiedene Kirchenbilder und Portraite malte. Nach Verlauf von drei Jahren verliess Schulz St. Florian, um in München sein weiteres Glück zu versuchen, und er erfreute sich auch sogleich der freundlichen Aufnahme des Directors v. Cornelius und des Professors J. Schnorr von Carolsfeld. In München widmete er anfangs besonders den Werken des Cornelius grosse Aufmerksamkeit, so wie den Kunstschätzen der an Meisterwerken reichen Pinakothek. Die daselbst gefertigte Copie einer Madonna von Francesco Francia sieht man jetzt im Stifte St. Florian, dessen Probst als einer der vorzüglichsten Günner dieses Künstlers zu betrachten ist. Durch die Verwendung dieses würdigen Priesters und durch Empfehlung des Direktors Cornelius wurde es ihm 1830 auch möglich, Italien besuchen zu können. Er hielt sich einige Zeit in Rom und zu Neapel auf. In ersterer Stadt wurde ihm 1831 sogar die seltene Ehre zu Theil, Se. Heiligkeit Gregor XVI. nach dem Leben zu malen, und auch dieses höchst ähnliche Portrait ist in St. Florian. Nach München zurückgekehrt erhielt

er von Prof. Schnorr den Auftrag, die Cartons zu den Malereien im Service-Saale des Königsbaues zu zeichnen, und auf Verwendung des Herrn von Klenze und des Prof. Hess wurde ihm die Ausschmückung der einen Hälfte des Schlafzimmers des Königs übertragen, wozu der Stoff aus den Dichtungen des Theocrit entnommen wurde und wobei Erfindung und Ausführung unserm Künstler überlassen wurde. Unter den Oelgemälden, die Schulz um jene Zeit ausführte, erwähnen wir vornehmlich jenes der christlichen Helden des ersten Kreuzzuges am Abende nach der Eroberung von Jerusalem, ein mit Wärme erfasstes und schön durchgeführtes Bild von 1835. Dann malte er ein colossales Altarbild, die Marter St. Florian's, der in Gegenwart des römischen Statthalters mit dem Mühlsteine am Halse über die Brücke gestürzt wird. Dieses Gemälde, jetzt in der Kirche zu St. Florian, wird im Kunstblatte 1837 S. 38 ausführlich beschrieben, und eben so sehr wegen der lebendigen Auffassung als wegen der grossen technischen Vollendung gerühmt. Ein späteres Altarbild stellt St. Augustin als Sieger über die Häretiker dar, ein meisterhaftes Bild, welches durch die Lithographie von E. F. Leybold bekannt ist. Der Kirchenvater widerlegt in einer Versammlung den Manichäer Fortunatus und spricht das Anathem über ihn aus. Dann sind auch im Saale des Schlosses des Dr. Crusius auf Rödigsdorf bei Altenburg Hauptwerke von Schulz und Schwind. Schulz malte die Psyche, wie sie den schlafenden Amor beleuchtet, und Psyche in den Nachen des Charon steigend, zwei der Hauptbilder mit mehr als lebensgrossen Figuren. Ein anderes Bild, wie gewöhnlich im Geiste der religiösen Schule Deutschlands, stellt Christus vor, wie er von seinen Jüngern in Emaus erkannt wird. Dieses schöne Bild ist von R. Theer lithographirt, für eine Sammlung von lith. Blättern, unter dem Titel: Christliches Kunststreben in der österreichischen Monarchie, 11te Lieferung, gr. fol. Zu den neuesten Werken des Meisters gehören zwei grosse Altarbilder, die im Laufe des Jahres 1845 ihre Vollendung erreichten. Dann fertigte Schulz auch viele Zeichnungen, gewöhnlich religiösen Inhalts, wie für die Legende der Heiligen auf alle Sonn- und Festtage des Jahres. In metrischer Form von J. L. Pyrker, Wien 1842. Ferner erwähnt R. Weigel in seinem Kunstkatalog auch ein grosses Tableau mit 27 Portraits der k. preussischen Familie, welche dem Könige Friedrich Wilhelm III. ihre Glückswünsche zum Geburtstage darbringt. Lecke hat dieses Tableau lithographirt, unter dem Titel: der dritte August.

Leopold Schulz war früher zweiter Custos an der Gallerie des Grafen von Lamberg in Wien, und 1844 wurde er Correktor bei der Schule für Historienmalerei an der k. k. Akademie daselbst.

Schulz (Schultz), Ludwig,

Maler zu Berlin, wurde uns um 1834 zuerst bekannt, in welchem Jahre er Landschaften zur Kunstausstellung brachte, jedoch nur als Dilettant. Später fanden wir auch einen Genremaler L. Schulz genannt, der ebenfalls in Berlin arbeitete. Er ist wahrscheinlich mit dem Unsrigen Eine Person, und nicht mit Louis Schultze zu verwechseln.

Schulz, Ludwig,

Maler, wurde 1810 in Cassel geboren, und daselbst in den Anfangsgründen unterrichtet. Im Jahre 1830 begab er sich zur weiteren Ausbildung nach München, wo er drei Jahre an der Akademie seinen Studien oblag. Später kehrte er in die Heimath zurück. Dieser Künstler malt Bildnisse und Genrestücke.

5 *

Schulz, Ludwig Ernst, Maler von Mainz, ein Künstler unsers Jahrhunderts. Wir fanden seiner im Kunstblatte 1830 mit Beifall erwähnt, in den letztern Jahren trat er aber nicht mehr auf den Schauplatz. Dieser Künstler malte schöne Genrestücke und war auch in der historischen Composition glücklich.

Schulz, Ludwig Joseph August, s. Schultze.

Schulz, (Schultz) Martin, Maler, arbeitete in der ersten Hälfte des 18. Jahrhunderts. Er malte Bildnisse und andere Darstellungen, besonders aus der Bibel. Starb 1632 als Hofmaler in Berlin.

Schulz (Schultz), P. F., Maler, wurde in der ersten Hälfte des 18. Jahrhunderts geboren, und übte die Kunst in Nürnberg. Er war der Schüler von M. Tyroff.

Er ist durch etliche radirte landschaftliche Blätter mit Ruinen und Figuren nach W. Bemmel und Castel bekannt. Das Format ist gr. fol.

Schulz, (Schultz), Theodor, Maler, geb. zu Goslar 1814. genoss in Berlin den Unterricht des Professors Wach, und begab sich dann nach München, wo er zwei Jahre an der Akademie den weiteren Studien oblag. Sein erstes Bild, welches er 1837 zur Ausstellung in Berlin brachte, stellt die wahrsagende Meernixe dar, ein Werk, welches ein glückliches Talent verrieth. Seine späteren Werke rechtfertigten bisher die Erwartungen, welche man von diesem Künstler hegte. Es sind diess romantische Darstellungen und Genrebilder. Mit Hermann Theodor Schultz ist dieser Künstler nicht zu verwechseln.

Schulze, (Schultze) *) Asmus, Architekt, arbeitete um 1550 in Berlin. Er baute damals mit Lorenz Franke den Nicolai Kirchthurm.

Schulze (Schultze), Carl, Blumenmaler, stand um 1820 zu Berlin unter Leitung des Prof. Völker, und erwarb sich bald das Lob eines tüchtigen Künstlers. Es finden sich Blumen- und Fruchtstücke von seiner Hand, die eben so geschmackvoll geordnet, als fleissig gemalt sind. Seine Blumen sind in verschiedenen Gefässen oder auch zu Sträussen gebunden, immer in schöner Frische dargestellt. In den letzteren Jahren erschien auf den Kunstausstellungen zu Berlin immer nur ein Blumenmaler Erdmann Schultz, der mit unserm Künstler nicht zu verwechseln ist. Der 1821 verstorbene Blumenmaler Johann Schulz wird ebenfalls Schulze genannt.

Schulze, Carl, wird im Cataloge der Kunstausstellung zu Berlin von 1824 ein Maler genannt, von welchem man damals Familienstücke sah. Auch Genrebilder fanden wir einem Carl Schulze zugeschrieben.

Schulze (Schultze), C. F., Zeichner und Kupferstecher, blühte in der ersten Hälfte des 19. Jahrhunderts. Ein Stuttgarter Namens Schultze,

*) Wir reihen hier die Schultze unter Schulze, wie oben die Schulz und Schultz.

stach für das Musée Napoleon einige antike Statuen. Wir kennen nur folgende Werke von ihm:

1) Friedrich der Grosse in der Schlacht bei Leuthen den 5. December 1757. Mit 16 Randbildern, nach der Zeichnung von C. Deucker in Stahl gestochen, qu. roy. fol.

Es gibt zweierlei Ausgaben, gewöhnliche und feine, letztere zu 6 Thl.

2) Undine von F. de la Motte Fouqué, in Umrissen von C. F. Schulze dargestellt. Nürnberg 1818, 14 Blätter, qu. Fol.

Schulze (Schultze), Christian Gottfried, Kupferstecher, geb. zu Dresden 1750, erlernte von seinem Vater das Gürtlerhandwerk, und betrieb es selbst fünf Jahre. Allein er besuchte während dieser Zeit auch die Akademie, und widmete sich zuletzt unter Camerata ausschliesslich der Kupferstecherkunst, worin er in kurzer Zeit die glücklichsten Fortschritte machte, so dass er 1772 auf Verwendung des General-Direktors von Hagedorn als Hofstipendiat nach Paris geschickt wurde, um unter Wille sich weiter auszubilden. Doch stand er auch mit Aliamet, St. Aubin, le Bas und Strange in freundschaftlichen Verhältnissen. Battoni wollte ihn zuletzt nach Rom ziehen, und Strange lud ihn nach England ein; allein Hagedorn suchte ihn dem Vaterlande zu erhalten, und nach zehnjähriger Anwesenheit in Paris wurde Schulze als Hofkupferstecher nach Dresden berufen. Bald darauf ernannte ihn die Akademie zum Mitgliede, als welches er auch die Stelle eines Professors der Kupferstecherkunst übernahm. Schulze arbeitete von 1783 an in Dresden und lieferte zahlreiche Blätter jeder Art. Viele davon sind mit Auszeichnung zu nennen, da Schulze nicht nur ein tüchtiger Stecher, sondern auch in der Zeichnung sehr erfahren war. Andere wurden nur unter seiner Aufsicht von Schülern gestochen. Die Blätter, welche er für das Dresdner Galleriewerk, für Becker's Augusteum etc. gestochen hat, kommen einzeln nicht sehr häufig vor. Im Jahre 1819 starb der Künstler. Vogel von Vogelstein zeichnete 1813 sein Bildniss und legte es der bekannten Portraitsammlung bei.

1) Joseph II. röm. Kaiser, nach Kymli 1778 in Paris gestochen, gr. fol. Selten.

2) Catarina Cornaro, Königin von Cypern, Brustbild, nach Pordenone's Bild in der Dresdner Gall., gr. fol.

Es gibt Abdrücke vor der Schrift.

3) Alex. P. Beloselsky, fast ganze Figur am Tische, nach Casanova und Seydelmann, gr. fol.

4) J. G. Palitzsch, der astronomische Landmann, nach A. Graff, fol.

5) Alexander Trippel, Statuarius Helvetius, nach Clemens, 4.

6) A. W. Iffland, Dichter und Schauspieler, halbe Figur nach Klotz. Oval 8.

7) J. F. Reifenstein. Nach Möglich gezeichnet von Schenau, gestochen von C. G. Schultze. Oval kl. fol.

8) A. Fr. Oeser, nach A. Graff, kl. fol.

9) G. F. Rentsch, nach Schenau, fol.

10) Büste einer jungen Frau in Pelzkleidung, nach P. de Grebber's Bild in der Dresdner Gallerie radirt 1771, 8.

11) Büste eines Greises mit Baret und langem Bart, nach Rembrandt's Bild in Dresden, 1772 zu Paris unter Wille's Leitung gestochen. Seltenes Blättchen, 8.

12) Ein Christuskopf, nach Annib. Carracci's Bild in Dresden, schönes Blatt. Oval kl. fol.

Die Abdrücke vor der Schrift sind sehr selten.

13) Ecce homo mit gebundenen Händen, halbe Figur, nach G. Reni's Gemälde in der Dresd. Gal., gut radirt, fol.

Die Abdrücke vor der Schrift sind sehr selten, da nur wenige gezogen wurden.

14) Die Madonna des hl. Sixtus, nach Rafael's berühmtem Gemälde in Dresden, ein Hauptblatt des Stechers und selten im alten Drucke, gr. imp. fol.

Die Abdrücke vor der Schrift, nur mit dem Wappen, sind die seltensten. Es sind aber selbst die neuen Abdrücke, die von der im k. Kupferstich-Cabinete zu Dresden befindlichen Platte in Paris gezogen wurden, noch vorzüglich. Sie sind sogar noch kräftiger und reiner als die früheren.

Dieser Stich ist nach jenem von F. Müller der vorzüglichste.

15) La Maddalena del Battoni, nach Battoni's Bild in der Dresd. Gallerie 1810, gr. qu. fol.

Es gibt Abdrücke vor der Schrift und vor der Adresse Artaria's.

16) Der Adler Jupiters den Ganymed entführend, nach Rembrandt's Bild in Dresden, roy. fol.

Es finden sich etliche Probedrücke von der unvollendeten Platte, und dann Abdrücke vor der vollendeten Schrift.

17) Die unter dem Zelte liegende Venus, vom Rücken gesehen, wie ein Liebesgott eben den Vorhang lüftet, nach D. M. Viani's Bild in Dresden 1787. kl. qu. fol.

Die Abdrücke vor der Schrift mit dem Wappen sind selten.

18) Venus bindet dem Amor die Flügel, nach L. Lebrun, gr. fol.

Es gibt Abdrücke vor der Schrift.

19) Venus und Amor, dieser die Mutter liebkosend, nach Giulio Romano für das Dresd. Galleriewerk gestochen, fol.

Es finden sich Abdrücke vor der Schrift.

20) Die schlafende Venus, nach G. Lairesse, fol.

21) Die Zeichenkunst und die Malerei, nach G. Reni für das Mus. Napoleon gestochen, fol.

Es gibt Abdrücke vor der Schrift.

22) Nessus und Dejanira, nach Rubens, fol.

23) Grande Vestale, nach Ang. Kauffmann, fol.

24) Esculap stehend auf den Stab gestützt, nach Granger's Zeichnung für Becker's Augusteum gestochen. Sehr schönes Blatt, fol.

25) La Bacchante se préparant à un sacrifice, nach Taraval, fol.

26) La jeune Ouvrière accablée de sommeil, nach demselben, fol.

27) Ceres, halbe Figur nach C. Loth, 4.

28) Io und Jupiter, nach Schenau, aus der frühesten Zeit des Stechers (1775), wie das obige, kl. fol.

29) Der Tod des Generals Milesimo den 16. August 1813 vor Dresden, nach F. Mathäis Zeichnung, mit Krüger gestochen, qu. imp. fol.

I. Reine Aezdrücke, sehr selten.

II. Mit Schrift und Wappen.

30) Erinnerung an Heinrich den Erlauchten, beim Jubelfeste
des Königs Fried. August von Sachsen 1818. Von Schultze
und Eichhof gestochen, qu. fol.
31) Der Knabe mit dem Hunde, nach Greuze, eines der schön-
sten Blätter des Meisters, fol.
32) Der Breiesser, nach Schalken, 4.
Es gibt Abdrücke vor der Schrift auf chines. Pap.
33) Die belauschte schlafende Schäferin, nach Mieris, 4.
Es gibt Abdrücke vor der Schrift.
34) Das Mädchen mit dem Hunde, nach Hutin. 4.
35) Der alte Heinrich, nach demselben, aus der frühesten Zeit
des Stechers.
36) Choix de la peinture (später le jeune Virtuose), nach Scha-
nau, aus der frühesten Zeit des Stechers, 4.

Schulze, Christian Johann, wird in Lindner's Taschenbuch
irrig der obige Künstler genannt.

Schulze, Daniel, s. Daniel Schulz oder Schültz.

Schulze, Francisca, Malerin zu Weimar, eine jetzt lebende Künst-
lerin die uns seit 1859 bekannt ist. Sie malt in Miniatur, so wohl
Bildnisse nach dem Leben, als nach Werken älterer Meister.
Einige ihrer Gemälde sind in Wasserfarben auf Pergament aus-
geführt.

Schulze, Hermann Theodor, s. Schulz.

Schulze, Johann Friedrich, s. Schulz.

Schulze (Schultze), Ludwig Johann August, Maler von
Berlin, besuchte daselbst die Akademie und begab sich 1841 zur
weiteren Ausbildung nach München. Er widmete sich der Genre-
malerei, worin er bereits Proben eines glücklichen Talentes ge-
liefert hat. Seit 1842 lebt Schulze wieder in Berlin seiner Kunst.

Schulze, Martin Friedrich, Maler, wurde 1721 zu Berlin ge-
boren und von Th. Huber unterrichtet. Er malte Bildnisse, und
wurde als Hof-Wappenmaler angestellt. Seine Hauptbeschäftigung
blieb indessen die Restauration alter Gemälde, worin er Ausge-
zeichnetes geleistet haben soll. Man verdankt ihm die Wieder-
herstellung mehrerer Bilder der k. Gallerie zu Berlin und anderer
Gemälde von Werth.

Schulze (Schultze), s. auch Schulz (Schultz).

Schum, Caspar, Landschaftsmaler, wurde 1792 zu Lichtenfels
(oder zu Birkenhamer bei Carlsbad) geboren, und in München
zum Künstler herangebildet, wo er im achtzehnten Jahre in die
k. Porzellainmanufaktur trat. Er malte da Landschaften auf Por-
zellaingefässe, welche damals grossen Beifall fanden.

Schumacher, Albert, Zeichner und Maler, arbeitete in der ersten
Hälfte des 18. Jahrhunderts zu Bremen, auch in und anderen Städten
Norddeutschlands. Er malte und zeichnete Bildnisse, allegorische
Darstellungen u. a.

Das Bildniss des 1710 verstorbenen jungen Herzogs von Sachsen-Naumburg-Zeitz ist von einem Ungenannten, wenn nicht von ihm selbst gestochen, 8.

Schumacher, C. G. Christian, Maler zu Schwerin, hinterliess mehrere historische Bilder, heiligen und profanen Inhalts. In der Gallerie zu Schwerin ist von ihm eine Anbetung der Könige, mit ausserordentlichem Fleisse behandelt. Doch ist diess nicht das einzige Verdienst des Bildes; es sind auch die Köpfe ausdrucksvoll und alles gut gezeichnet.

Dieser Künstler starb 1794.

Schumacher, Carl, Maler aus Mecklenburg, machte auf der Akademie in Dresden seine Studien, und begab sich 1820 nach Rom, wo er bald mit Beifall genannt wurde. Er malte da etliche historische Bilder, worunter 1824 ein Christus am Oelberge betend, und Siegfried's Abschied von Chriemhilden im Kunstblatte gerühmt wurden, beide wegen der äusserst zarten Vollendung, und wegen der Schönheit der Färbung. Auch in der Formengebung und im Ausdrucke haben diese Bilder grosses Verdienst, so wie sie zugleich ein aufmerksames Studium des Charakteristischen in Figuren und Sachen verrathen. Schumacher blieb dieser seiner kunstweise fortan treu; denn auch in der Folge lieferte er Bilder, die sich eines ungetheilten Beifalls zu erfreuen hatten. Diess ist namentlich mit einem Gemälde von 1842 der Fall, welches Peter von Amiens vorstellt, wie er den Kreuzzug prediget. Ueberdiess malte er auch viele Portraite. Er ist Hofmaler in Schwerin.

Dann haben wir von diesem Künstler auch radirte Blätter:

1) Ein Ritter auf einer Felsenspitze, bezeichnet Sch., 4.
2) Vier Darstellungen aus den Niebellungen, nach C. Fohr, qu. fol.

Es gibt Probedrücke vor der Schrift.

Schumacher, Franz Placidus von, Cammerherr des Herzogs von Modena, geb. zu Luzern 1755, war in der Architektur erfahren. Er fertigte verschiedene architektonische Zeichnungen; unter anderen eine solche vom herz. Pallaste zu Modena, welche 1794 von Midart in Salsetta gestochen wurde. Dann fertigte er einen Plan von Luzern in Vogelperspektive, welchen Claussner 1791 zu stechen begann.

Schumacher, Jakob, Architekt und Bildhauer von Colmar, trat zu St. Petersburg in kaiserliche Dienste, und baute einige Staatsgebäude, wie das k. Giesshaus zu St. Petersburg, das Zeughaus zu Moscau u. a. Starb zu St. Petersburg 1764.

Schumacher, Ludwig, Maler, war zu Anfang des 18. Jahrhunderts thätig. Er malte Bildnisse und Genrebilder, die meistens nur in einzelnen Figuren bestehen. In der Gallerie zu Salzdahlum sah man drei Bilder von ihm, darunter einen Geldwechsler am Tische mit einer anderen vor ihm stehenden Figur. J. Krügner stach nach Schumacher das Bildniss des Christian van Linden.

Schumann, Albrecht, Maler und Kupferstecher zu Berlin, bildete sich daselbst an der Akademie, und hatte sich da um 1833 des Unterrichtes des Professors Buchhorn zu erfreuen. Er arbeitet in Punktir- und Linienmanier. Dann malt dieser Künstler Blumen und Früchte, sowie Stillleben.

Schumann, Anton, Bildhauer, arbeitete in der zweiten Hälfte des vorigen Jahrhunderts zu Prag. Er fertigte Figuren und andere Bilderwerke.

Schumann, Arthus, s. Schoumann.

Schumann, Carl Franz Jakob Heinrich. Historienmaler, geb. zu Berlin 1767, machte seine Studien an der Akademie daselbst, und zeichnete sich unter seinen Mitschülern in kurzer Zeit vortheilhaft aus. Er entwickelte ein höchst bemerkenswerthes Talent zur historischen Composition und entsprach auch im Uebrigen den akademischen Anforderungen, welchen er auch später als Lehrer durch seine Schüler Genüge leistete, bis dieselben dem neueren Aufschwung der Kunst die alte akademische Methode zum Opfer brachten. Schumann wurde 1802 Professor der Akademie zu Berlin und Mitglied derselben, da er bis dahin schon zahlreiche Bilder geliefert hatte, welche meistens der Geschichte Brandenburgs entnommen sind, und Grossthaten vaterländischer Fürsten darstellen, oder andere Scenen aus dem Leben derselben schildern. Dann malte er Bilder aus der römischen Geschichte, worunter 1800 seine Gefangennehmung des Julius Sabinus grossen Beifall fand. Auch die heilige Geschichte, die Allegorie und das Genre zog er in seinen Bereich. Zur Zeit der Herrschaft Napoleons boten ihm merkwürdige Zeitereignisse Stoff zu Darstellungen, besonders wenn sein König in dieselben eingriff.

Dann malte Schumann auch das Bildniss dieses Fürsten und seiner Gemahlin zu wiederholten Malen, so wie die Portraite mehrerer anderer Mitglieder des königlichen Hofes. D. Berger stach ein allegorisches Blatt mit den Brustbildern des Königs und der Königin von Schutzgeistern in Wolken getragen. J. Jügel stach die Zusammenkunft des Königs von Preussen mit Kaiser Alexander; allein beide Blätter machen den Künstler nicht auf die vortheilhafteste Weise bekannt. Es finden sich indessen unter der grossen Zahl seiner Werke immerhin mehrere sehr schätzbare Bilder, besonders aus der heiligen Geschichte, so wie einige vaterländische Historien und etliche Darstellungen aus Italien.

Schuhmann starb zu Berlin 1827. Sein Necrolog steht in der Spener'schen Zeitung und in der Halle'schen Literaturzeitung des genannten Jahres.

Schumann, C. F. W., s. Wilhelm Schuhmann.

Schumann, Johann, s. Joh. Gottlob Schumann.

Schumann, J. C., Maler, lebte in der ersten Hälfte des 18. Jahrhunderts in Fulda. Er war Hofmaler daselbst, starb schon um 1729.

Schumann, Johann Daniel, Bildhauer, geb. zu Potsdam 1752, war Schüler von A. L. Krüger, kam dann in das Atelier der Brüder Ränz, und begab sich dann zur weiteren Ausbildung nach Copenhagen. Später arbeitete er in Berlin und zuletzt in Potsdam, wo er um 1810 starb.

Schumann, Johann Ehrenfried, Maler, blühte in der zweiten Hälfte des 18. Jahrhunderts in Weimar. Er wurde 1764 Hofmaler

daselbst, als welcher er sich auch mit dem Zeichnungsunterrichte
befasste. Im Jahre 1780 gründete er mit G. M. Kraus eine Zei-
chenschule zu Weimar.

Schumann, Johann Gottfried, Zeichner, lebte in der ersten
Hälfte des 18. Jahrhunderts in Wittenberg, steht aber als Künstler
unter der Mittelmässigkeit. Er wollte 1738 eine Schule errichten,
und gab zu diesem Zwecke eine Schrift heraus, unter dem sonder-
baren Titel: Gründliche Anleitung zum rechten Wegweiser. Das
Titelkupfer ist von ihm selbst radirt, so wie das Bildniss des
Autors, welchen wir damit der Vergessenheit übergeben.

Schumann, Johann Gottlob, Maler und Kupferstecher, geb.
zu Dresden 1761, war Schüler der Akademie daselbst, und stand
unter besonderer Leitung des Prof. Klengel. Später begab er sich
nach England, und lag fast fünf Jahre in London seiner Kunst ob.
Schumann stach daselbst einige Blätter, worunter ihm besonders
jene nach Both und Hodges auch im Vaterlande einen rühmlichen
Namen machten, so dass ihm bei seiner 1795 erfolgten Rückkehr
die Akademie zu Dresden sogleich ihre Thore öffnete. Von dieser
Zeit an arbeitete er in Dresden, und beschäftigte sich fast aus-
schliesslich mit der Kupferstecherkunst. Starb zu Dresden 1810.

Schumann ist durch zahlreiche Blätter bekannt, die mit grossem
Fleisse ausgeführt sind. Er arbeitete in Linienmanier und in
Aquatinta, und bediente sich auch der Nadel. Darunter sind auch
mehrere Vignetten und andere kleine Blätter.

1) Fürst Poniatowsky. in Aquatinta. fol.
2) Scene aus Wielands Oberon. Hüon kommt zu Scherasmin:
 Willkommen edler Herr auf Libanon! Erfunden von J.
 Koch in Rom 1799. gest. von Schumann 1802. gr. qu. fol.
 Dieses schöne Blatt, so wie das folgende, erschien bei
 Frauenholz in Nürnberg, der eine Gallerie deutscher Dich-
 ter beabsichtigte.
 Es gibt Abdrücke mit unvollendeter Schrift.
3) Hüons Flucht vor Oberon. Was fliehst du mich etc. Nach
 Koch 1802, als Gegenstück zum obigen Blatte gestochen.
 Geissler stach diese beiden Darstellungen in kleinerem
 Formate.
4) Scene aus Louise von Voss: Aber das Mütterchen goss etc.
 Strack inv., mit Kessler gestochen, gr. qu. fol.
 Diess ist das dritte Blatt zur Gallerie deutscher Dichter.
 Das Seitenstück stach C. Stahl.
 Es gibt Abdrücke vor der vollendeten Schrift, und sel-
 tene Aezdrücke.
5) Ansichten der sächsischen Schweiz, aus dem Ottowalder
 Grunde, Amselfall, Rabenkessel etc., nach Jentsch in Aqua-
 tinta, gr. qu. fol.
 Es gibt colorirte Abdrücke.
6) Eine Gebirgslandschaft mit zwei Reitern und einem neben
 seiner Armatur sitzenden Soldaten. Norblin del. Schumann
 fec. 1779. gr. 4.
7) Waldlandschaft mit einem mit Ochsen bespannten Wagen
 im Hohlweg, nach demselben, ohne Namen. qu. fol.
8) Moulin dans la vallée de Blankenstein près de Nossen en
 Saxe, nach Klengel, H. 8½ Z., Br. 9 Z.
9) Cimetière du village de Kesselsdorf etc., nach demselben,
 H. 6½ Z., Br. 4½ Z.

10) Eine Landschaft mit Wald, und zwei Bauern die einen Karren lenken, nach Ruysdael's Bild der Dresdner Gallerie 1781. qu. fol.

11) Der Morgen in einer wilden italienischen Gegend, nach Both, mit Byrne gesprochen. gr. fol.

12) Die Ansicht des Schlosses und Parkes von Windsor, nach Hodges mit Byrne gestochen, gr. fol.

13) Ansichten aus dem Prater bei Wien, mit den Hirschställen, 6 seltene Blätter aus des Künstlers früherer Zeit. J. Schumann fec., gr. qu. fol.

14) Landschaft mit sechs liegenden Schafen, wovon man das eine nur beim Kopfe sieht. Radirtes Blatt, kl. fol.

15) Landschaft mit einem Pachthofe, qu. fol.

16) Landschaft mit zwei Cosaken zu Pferde und einem Dritten am Fusse des Felsens. J. Sch. f. a. f. Prag. kl. fol.

17) Eine Landschaft, mit zwei sitzenden Nymphen. J. Schumann f. a. f. Prag. dessiné par Klengel, kl. fol.

18) Zwei Facsimiles seltener Blätter von Claude Lorrain, für Oevure de C. Lorrein par le Comte Guillaume de L. (Lepel). Dresde 1806. 8.

 Dieses Werk kam nicht in den Handel und daher sind Schumann's Radirungen selten.

19) Landschaften mit Ruinen, nach Wagner dem Alten, 6 Blätter. Leipzig bei Tauchnitz.

20) Die Gegend von Carlsbad, fol.

 Es gibt colorirte Abdrücke.

21) Ansichten nach Waxmann, mit dem Monogramme des Stechers, qu. fol.

22) Ansicht der neuen Börse in St. Petersburg, qu. fol.

23) Tempel der Sibylle in Pulawy, fol.

24) Ansichten von Schiffen, nach Atkins, 4 Blätter, qu. fol.

25) Dresden mit seinen Prachtgebäuden und schönsten Umgebungen, von Schumann, Darnstedt, Hammer und Frenzel gestochen, für die Rittner'sche Kunsthandlung, gr. 4.

26) Anfangsgründe der Landschaftszeichnung, 4 Hefte mit 12 Blätter Conturen und 12 Blättern in Aquatinta als ausgeführte Vorlagen. Nürnberg bei Frauenholz, kl. fol.

Schumann oder Schuhmann, Th., Lithograph zu Carlsruhe, trat daselbst um 1824 als Künstler auf. Er arbeitete mehreres für die Kunsthandlung von Velten und für Buchhandlungen. Im Carlsruher Unterhaltungsblatt, Carlsruhe 1828 ff., sind mehrere Blätter von ihm.

1) Der römische Cavalcatore, nach H. Vernet, für Velten lithographirt, fol.

2) Dieselbe Darstellung in dem genannten Unterhaltungsblatt.

3) Wallachischer Pferdefang, nach Hess, 4.

4) Mazeppa, nach Vernet, 4.

5) Das Pferderennen in Rom während des Carnevals, nach Vernet, 4.

Schumann, Wilhelm, Maler von Berlin, stand daselbst um 1830 unter Leitung des Prof. Brücke, und widmete sich mit grossem Glücke dem Genrefache. Man sah schon 1832 auf der Kunstausstellung zu Berlin Gemälde von ihm, vornehmlich Bildnisse. In der Folge bildeten aber die Scenen aus dem Volksleben die überwiegende Zahl, und darunter sind solche von bedeutendem Werthe.

Er trägt gerne irgend eine comische Seite zur Schau. Seine Bilder empfehlen sich durch lebendige Auffassung und durch Sicherheit der Behandlung.

Schumer, Johann, Maler, arbeitete zu Anfang des 18. Jahrhunderts in Prag. Im Jahre 1701 malte er einige Bilder für die Decanats Kirche zu Laun, wofür er laut Contrakt 800 Gulden erhielt, wie Diabacz versichert, ohne den Inhalt dieser Gemälde anzugeben. Schumer hatte als Theatermaler Ruf, und dann malte er auch schöne Landschaften mit Vieh. Seine Lebensverhältnisse sind unbekannt. Ein Böhme scheint er nicht zu seyn, da Styl und Charakter seiner radirten Blätter auf die holländische Schule deuten. Diese Blätter sind sehr selten und von grosser Schönheit, so dass sie in hohen Preisen stehen.

1) Ein alter Hirte mit zerriessenen Beinkleidern führt hinter sich zwei Kühe, welche ein Bauernjunge mit rundem Hute nachtreibt. Vom Kalbe sieht man nur den Kopf. Ein bellender Hund springt neben dem Alten hin. Der Zug geht nach rechts von der Anhöhe herab. Am Steine steht: Joann Schumer fecit. H. 7 Z. 8 L., Br. 5 Z. 3 L.

Dieses höchst seltene Blatt ist kräftig, etwas rauh radirt. Im Cataloge des Winkler'schen Cabinets wird es irrig dem J. van Somer beigelegt, indem Stimmel glaubt, es sei unter diesem Schumer Somer zu verstehen. Weigel werthet in seinem Kunstkataloge dieses Blatt auf 8 Thl.

2) Die Kuh an der Tränke beim Brunnen rechts, an welchen sich ein junger Hirte in blossem Kopfe anlehnt. Unten am Sockel des Brunnens steht undeutlich und verkehrt der Anfang des Namens Schumer. H. 5 Z. 6 L., Br. 8 Z.

Dieses Blatt ist vielleicht noch seltener als das obige, da es in Catalogen nicht vorkommt. In der Sammlung des Grafen Sternberg-Manderscheid war ein Exemplar. Die Behandlung ist zarter als jene von Nro. 1, in der Zeichnung sind aber beide verständig.

3) Ein junger Mann am Baume, mit zwei Jagdhunden. Unten ist das Zeichen J. S. Ein solches Blatt wird in Benard's Catalog der Sammlung von Paignon-Dijonval erwähnt. Es ist in der Grösse den obigen gleich.

Schundenius, Carl Heinrich, Professor der Medicin zu Halle, geb. zu Oberwinkel in Sachsen 1770, übte zu seinem Vergnügen die Pastellmalerei, und radirte auch in Kupfer. Bei dieser Gelegenheit nannte er sich Biondi. Dieser Name steht auf dem 1800 von F. W. Nettling gestochenen Bildniss des Anton Wall, Medaillon in kl. fol.

Schunko, Franz, Maler, aus Böhmen gebürtig, lebte in Wien, und wurde da 1762 Mitglied der Akademie. In der Sammlung dieser Anstalt ist von ihm ein Bild des schlafenden Endymion. Starb 1770.

Füssly erwähnt auch eines Anton Schunko, als Ehrenmitglied der Akademie in Wien. Dieser Künstler ist wahrscheinlich mit dem obigen Eine Person.

Schupauer, s. Schubauer.

Schuppan, Friedrich, Lithograph zu Berlin, begleitete daselbst um 1830 die Stelle eines Zeichnungslehrers. Wir haben einige lithographirte Blätter von seiner Hand.

1) Die Madonna mit dem Kinde, nach P. Perugino's Bild in der Gallerie Doria zu Rom, gr. fol.

2) Napoleon auf der Brücke bei Arcole, nach H. Vernet, gr. qu. fol.

Schuppen, Peter van, Kupferstecher, le petit Nanteuil genannt, geb. zu Antwerpen 1628, war in Paris Schüler von R. Nanteuil, kehrte aber dann wieder nach Antwerpen zurück, wo er einige Zeit seiner Kunst oblag, bis ihn der Minister Colbert nach Frankreich berief. Jetzt hatte er in Paris den G. Edelink zum Nebenbuhler, dessen Ruhm seine Verdienste verdunkelte. Man muss ihn aber zu den bessten Künstlern seines Faches zählen, da er nicht allein den Grabstichel mit Meisterschaft führte, sondern auch in der Zeichnung sehr geübt war, wie mehrere Portraite beweisen, die er selbst nach dem Leben gezeichnet hatte. Die Bildnisse Ludwigs XIV. Nro. 3, Louis de Condé Nro. 9, des Kanzlers Seguier, des Churfürsten Maximilian von Cöln, des Staatsraths Cl. Bazin, der Maler E. le Sueur und F. van der Meulen, des Cardinals Mazarin, der Mutter Angelique Arnauld, und einiger anderer Personen, gehören nebst den hl. Familien und dem St. Sebastian zu den vorzüglichsten Blättern des Meisters.

1) Ludovicus XIV, D. G. Franciae et Nauarrae Rex. W. Vaillant ad vivum faciebat. P. v. Schuppen sc. 1660. Seltenes Blatt, Oval fol.

2) Ludovicus XIV. etc., nach links gerichtet. Ch. le Brun pinx. P. v. Schuppen sc. et exc. 1666. Oval fol.
Im ersten, sehr seltenen Druck vor der Schrift.

3) Ludovicus XIV. etc., mit Perücke und im Cuirasse. Nic. Mignard pinx. P. v. Schuppen sc. 1662. Brustbild in Oval, fol.
I. Ohne Schrift, sehr selten, nur als Probedrücke zu betrachten.
II. (I) Mit der fehlerhaften Inschrift, ohne die Lilien in den Ecken des Blattes. Selten.
III. (II) Mit der Umänderung der Worte »Dignius Exemplar und Fortissimo Principi.«

4) Ludovicus XIV. etc., im Cuirasse mit grosser Perücke. Nanteuil ad viv. pinx. v. Schuppen sc. 1681. Oval gr. fol.

5) Ludovicus XIV. etc., ungenanntes Bildniss, Medaillon nach C. le Brun, die Genien, Waffen und Trophäen der Einfassung nach P. Mignard, gr. qu. fol.

6) Louis le Grand, nach J. Nocret, ohne andere Inschrift als die genannte. 1660, fol.

7) Ludovicus Delphinus, Lud. Mag. filius, halbe Figur nach nach F. de Troy, für das Cabinet du Roy gestochen 1684, roy. fol.

8) Louis Prince de Condé, nach J. Nocret 1660. Ohne Inschrift, Oval fol.

9) Derselbe älter, im Cuirasse mit grosser Perücke, nach C. le Febure. Oval roy. fol.
Im ersten Drucke mit Schuppen's Adresse, und ein schönes Blatt.

10) Pabst Alexander VII, von zwei Bäumen mit Laubwerk umgehen. Nach P. Mignard 1661. Schönes Blatt, gr. fol.

11) Carolus Gustavus Suecorum etc. Rex. Büste nach D. Kloecker, fol.
12) Hedwigis Suecorum etc. Regina. Büste nach demselben, fol.
13) James Francis Edward Prince of Walles, nach Largillière 1692. fol.
14) Anne Jules Duc de Noailles, Marechal, 4.
15) Pierre Duc de Seguier, Chancellier. Nach C. le Brun 1662. Ohne Inschrift, Oval gr. fol.
16) Robertus Comes Palatinus Rheni, nach van Dyck, fol.
17) Cardinal Duc de Mazarin, mit fünf Emblemen und dem Wappen. Nach P. Mignard 1661, Oval fol.
18) Anne Marie Louise d' Orleans, nach G. Sève 1666. Schönes Blatt, Oval fol.
19) Marié Jeanne Baptiste de Savoye Duchesse de Savoye etc. Nach Beaubrun 1666, Oval gr. fol.
20) Bernard de Foix de lá Valette Duc d' Espernon, nach P. Mignard 1661, fol.
21) Pierre de Bonsy Card. Archevêque et Primat de Narbonne, Bachichi pinx. Romae 1692. Oval fol.
22) Rainoldus Estensis Cardinalis et Episcopus Rhegiensis, nach Vouet 1662. fol.
23) Petrus de Cambout de Coislin Aurelianensis Episc. gr. fol. Es gibt Abdrücke ohne Schrift.
24) Hardonin de Perefixe de Beaumont, Erzbischof von Paris, nach C. le Febure 1667, gr. fol.
25) Maximilianus Henricus Archiepiscopus Colon. Elector, nach Bertholet Flemael 1692. Ein Hauptblatt, gr. fol.
26) Carolus Martinus le Tellier Abbas et Comes Latiniacensis, nach C. le Feubure 1664, Oval fol.
27) Charles Maurice le Tellier. Archevêque Duc de Rheims, nach P. Mignard 1677. gr. 4.
28) Michael le Tellier, Franciae Cancellarius, nach Nanteuil 1680. gr. fol.
29) Carolus d' Anglure de Bourlemont, Archiepiscopus Tholosanus, nach L. L. dict. Ferdinand 1665, fol.
30) Franciscus Villani a Gandavo Episc. Tornacensis. Kniestück im Sessel, nach L. Francois, gr. fol.
31) Petrus de Marca Archiepiscopus Parisiensis, nach van Loo, fol.
32) Petrus Mercier, Generalis Tot. Ord. Trinitatis, nach F. le Maire 1677, Oval fol.
 Sehr selten vor der Dedication des Malers nach dem General.
33) Eustachius Teissier, Generalis tot. ord. S. S. Trinitatis, nach A. Bouys, gr. fol.
34) Frinciscus de Nesmond. Episc. Bajocensis, nach C. le Febure 1667, fol.
35) Guido de Sève de Rochechouard, Episc. Atrebatensis, nach P. Mignard 1679, fol.
36) Franciscus Malier Trecensium Episcopus. Ohne Künstlernamen fol.
37) Ludovicus le Peletier, supremus Gall. senatus Praeses, nach Largillière 1688. gr. fol.
38) Michael Colbert Praemon. Abbas et totius ord. Generalis, nach Le Febure 1680, fol.
39) Ludovicus Thomassinus Congreg. Orat. Presbiter, nach J. van Schuppen 1691, fol.
 Dieses Bildniss stach er auch in Oval 1696, fol.

40) Joannes Bapt. Christyn, Baron de Meerbeck, von Schuppen gez. und gest. 1700, fol.
41) Armand Jean Bouthillier de Rancé 1683, kl. fol.
42) Phil. Marquis de Nerestan, nach C. le Febure 1701, fol.
43) Petrus de Monchy, Presbiter Congreg. 1688, Oval fol.
44) Petrus de Monchy, Presbiter, halbe Figur nach F. Quenin, Oval kl. fol.
45) Guilielmus de Harouys Dom. de la Seilleraye, nach F. de Troy 1673, fol.
46) Pierre Ignace de Braux, premier Baron de Campagne, nach Beaubrun 1661. Octogon, fol.
47) Messire G. N. de Reynie. Cons. du Roy, nach Mignard, sehr schönes Blatt, fol.
48) Samuel Bochart, Büste nach eigener Zeichnung radirt. Oval kl. fol.
49) Eustach le Sueur, halbe Figur nach E. le Sueur, kl. fol.
50) Franz van der Meulen, Schlachtenmaler, nach Largillière 1687. Fines der Hauptblätter, gr. fol.
51) Ismael Bouillaud, Astronome, nach J. v. Schuppen 1697, Oval kl. fol.
52) Dom. Antonius Chasse, Major Monasterii St. Vedasti Atrebatensis, von P. v. Schuppen gez. und gest. 1681, Oval fol.
53) Petrus Pithoeus, JCtus. nach Vouet 1685. Oval fol.
54) Franciscus Pithoeus JCtus, nach Vouet, fol.
55) Chev. Bonnet, nach J. Ovens 1672, fol.
56) Johannes a Wachtendonk, Bischof, im Lehnstuhle, nach P. van Lint. fol.
57) Nicolas Joseph de Foucault Regis a sonsil., nach Largillière 1698. Oval fol.
58) La mére Angelique Arnauld, nach Ph. de Champaigne, mit ihrer Biographie 1662. Eines der Hauptblätter des Meisters, fol.
59) Marguerite de Lorrain, en Religieuse, ohne Namen des Malers 1660, fol.
60) Armende Henriette de Lorrain, en Religiense, nach A. Barthelemi 1698, fol.
61) La bien heureuse Soeur Marie de l' incarnation: Trop est avare à qui Dieu ne suffit. Unten die Lebensbeschreibung, ohne Künstlernamen, fol.
62) Catherine Germain Veuve de Simon Berthollet. Nach einem unbekannten Monogrammisten 1693, Oval fol.
63) Martinus de Barcos, Abbas S. Cygiranni, nach Ph. de Champaigne 1701. Oval kl. fol.
64) Messire Louis de Pontis, nach Ph. de Champaigne 1678, 12.
65) Gilles Menage, nach de Piles 1698. Oval fol.
66) Franc. de Marie, fol.
67) Jean Hamon Dr. Medicinae 1689, gr. 8.
68) Jo. Schlichting a Bucowieck etc. Titelkupfer zu dessen Werken, fol.
69) F. Zwilling de Besson, Capit. des gardes suisses, nach Quenin (1668), fol.
70) Philippus Despont, Presbyter Paris., im Lehnstule sitzend, nach J. van Schuppen, gr. fol.
71) Claude de Legendes, 8.
 Es gibt Abdrücke vor der Schrift.
72) Theodor Bignon, Senator Sarlam., nach F. de Troy, fol.
73) Hieronymus Bignon, Advocat général au parlem. de Paris 1695, kl. fol.

74) Henry Godet Escuyer Sieur des Bordes 1665. fol.
75) Borri, Dr. Med., nach J. Ovens, fol.
 Im ersten Drucke vor dem Worte »Burrus« unter dem
 Wappen, vor den Emblemen in den Ecken und vor der
 lateinischen Inschrift.
76) Magnus Gabriel de la Gardie, nach Kloecker. fol.
77) René d' Vrfe. Chev. de Malthe, Büste nach eigener Zeich-
 nung. Oval kl. fol.
78) Ludovicus Maria Armandus de Simianes de Gordes, Lugduni
 Comes. nach C. le Feubure 1669. Sehr schönes Blatt, fol.
79) Michael le Peletier, Abbas Joyacensis, nach Largillière,
 gr. fol.
80) Natalis Alexander Praedicator Parisien., Kniestück nach J.
 v. Schuppen 1701, gr. fol.
81) Paul Armand Langloys, Chev. Maitre d' Hôtel etc. 1676.
 Oval gr. fol.
82) Franciscus Pinsson Rituricus Advocat Paris., von Schuppen
 gez. und gest., Oval fol.
83) Dionysius Talon Comes Consistorian. et Adv. Cathol., von
 Schuppen gez. und gest., Oval gr. fol.
84) Nicolas de la Vie le jeune. Ohne Inschrift 1664, Oval fol.
85) Achille de Harlay. Oval, ohne Name, fol.
86) Gisbert de la Marche, nach Rubens, fol.
87) Gaspard Thaumasserius, Avocatus, nach Quenin 1695.
 Oval fol.
88) Simeon Joseph de Barbot de Lardeinne, nach F. Vouet 1691,
 Oval fol.
89) J. L. de Fromentieres, kl. fol.
90) Nicolaus Lecamus, fol.
91) Claude Bazin de Besons. Staatsrath, nach C. le Febure 1673.
 Sehr schönes Blatt, gr. fol.
92) Johannes Verjusius, Regis a Cons., nach Loir, ohne Namen,
 unter dem Ovale: Post funera vivo 1664, gr. 4.
93) Anne de Courtenay, Dame de Rosny et de Boutin 1660,
 kl. fol.
 Chelsum sagt, Schuppen habe dieses Blatt in schwarzer
 Manier gestochen; allein das genannte Portrait ist in Linien-
 manier gestochen, es könnte aber der Künstler auch in die-
 ser damals neuen Manier einen Versuch gemacht haben.

Anonyme Bildnisse. *)

94) Bildniss eines französischen Prinzen, Ch. le Brun pinx. P.
 v. Schuppen sc. et exc. 1666. fol.
95) Bildniss eines französischen Prälaten 1662, fol. (Rainaldus
 Estensis?)
96) Bildniss eines Bischofs mit dem Wappen unten, von Schup-
 pen gezeichnet und gestochen 1658, gr. fol.
97) Bildniss eines Mannes, (Intendant Bordier) nach J. Dieu
 1657, fol.
98) Anonymes Bildniss (des Marquis de Louvois), nach C. le
 Febure 1660, fol.
99) Bildniss nach P. Mignard, fol.
100) Bildniss eines französischen Prälaten, nach P. Mignard:
 Octogon 1658, Fol.

*) Einige dieser Blätter könnten Abdrücke vor der Schrift seyn.

101) Bildniss eines französischen Prälaten, nach C. le Brun 1659, Octogon, fol.
102) Bildniss eines Pair von Frankreich, nach C. le Brun, 1662. Oval fol.
103) Bildniss eines Prälaten. Sim. François Turon. ad viv. pinx. 1663. fol.
104) Bildniss eines Grand mit grosser Perücke. Offerebat Yvo Guilielmus Courtiul. Alex. du Buisson. Victorinus ping. ad viv. 1674. Oval gr. fol.
105) Bildniss eines Mannes von 1664, (Johannes Verjusius?) 4.
106) Bildniss eines Malers in einem Ovale von Lorbeer und mit Emblemen. Ph. Champagne ad viv. pinx. Ch. le Brun inv. 1664, gr. qu. fol.

107) David am Tische die Psalmen schreibend, von P. de Champaigne 1671 gestochen. Am Buche des königlichen Dichters steht: Le pseautier de David traduit en François à Paris 1684, 8.
108) Die Madonna mit dem Kinde im Sessel (Della Sedia), nach Rafael's Bild in der Gallerie des Herzogs von Wellington, ähnlich jenem in München 1661, gr. 4.
109) Hl. Familie mit dem schlafenden Kinde, rechts Johannes, nach Casp. de Crayer 1662. Vorzügliches Blatt, fol.
110) Hl. Familie mit Elisabeth und Johannes, nach S. Bourdon, la Vierge à la columbe genannt, eines der Hauptblätter des Meisters von 1670, fol.
 Im ersten Drucke vor der Draperie des Kindes, mit der Jahrzahl 1670, vor dem auf einer besonderen Platte abgedruckten Wappen und mit der Adresse des Meisters. Sehr selten. Bei Weigel 4 Thl.
111) Die hl. Jungfrau mit dem säugenden Kinde, nach Stella, fol.
 Im früheren Drucke vor dem Wappen.
112) Der Heiland und seine Jünger, wie Petrus zu ihm spricht: Domine, ad quem ibimus? verba vitae aeternae habes. Nach J. B. Champagne. P. Vanschuppen sculp. 1666. Pitau hat dieses kleine Blatt als Titel zu einem neuen Testamente, A. Mons. chez G. Migeot 1667, copirt.
113) St. Sebastian, welchem zwei Engel die Pfeile ausziehen, schöne Composition von A. van Dyk, gr. fol.
 Diess ist eines der Hauptblätter des Meisters, mit Meyssens Adresse im ersten Drucke.
114) St. Bruno in der Kirche betend, nach B. Flemael, von Schuppen und N. Natalis. Ein Hauptblatt, gr. fol.
115) St. Paul in den Himmel getragen, nach Ph. de Champaigne, fol.
116) St. Magdalena mit dem Todtenkopfe, halbe Figur, nach J. Meyssens, 4.
117) St. Theresia, nach A. van Dyck, fol.
118) Ein junger Mann zwischen der Tugend und dem Laster, nach Ph. de Champaigne, fol.
119) Pan und Syrinx, nach E. S. Cheron, fol.

Schuppen, Jakob van, Maler und Sohn des Obigen, wurde 1669 zu Antwerpen, (nach andern zu Paris 1670) geboren, und von N. Largillière unterrichtet. Er widmete sich vornehmlich der Portraitmalerei, und wenn er auch den Auftrag erhielt, irgend ein Altarbild zu malen, so sind es nur einzelne Figuren, wie die Heiligen Bartholomäus und Judas Thaddäus in der Frauenkapelle

zu Herrenals in Wien. Hier übte J. van Schuppen auf die Kunst einen bedeutenden Einfluss, indem er unter Mitwirkung des General-Baudirektors Grafen Gundacker von Althan der von Carl VI. 1726 wieder hergestellten Akademie eine zweckmässigere Einrichtung gab, und sie zu grösserem Flore brachte. Schuppen war Direktor dieser Anstalt, und verblieb es bis an seinen 1751 in Wien erfolgten Tod.

In der Sammlung der Akademie ist von ihm das lebensgrosse Bildniss Kaiser Carls VI. bis auf den Kopf gemalt, welcher von Gottfried Auerbach herrührt. Gegenwärtig sieht man in der Gallerie des Belvedere das von Schuppen gemalte Bildniss des Schlachtenmalers Ignaz Parrocel, und dann das eines in einem mit Pelz ausgeschlagenen Schlafrock am Tische schreibenden Mannes, wahrscheinlich Thomas de Granger's, da man auf einem Briefe die Adresse an diesen liest. In der Gallerie zu Dresden ist das von ihm gemalte Bildniss des Prinzen Friedrich Ludwig von Würtemberg. Im Johanneum zu Cräz sind zwei seiner Hauptbilder, die Portraite Carl's VI. und seiner Gemahlin Elisabeth. E. Desrochers stach das Bildniss dieses Kaisers, Picart jenes des Prinzen Eugen, und neben Surugue, Kaulmann, Giffart, stach besonders Jakob v. Schuppen mehrere der von ihm gemalten Portraite, deren wir im Artikel desselben genannt haben. Kaulmann hat auch ein Paar Genrebilder in Kupfer gebracht, La Couturiere und La Cuisiniere, fol.

A. Müller hat das Bildniss dieses Meisters gestochen, wie er mit Pinsel und Palette im Sessel sitzt. Zwei andere Portraite desselben haben wir von J. v. d. Bruggen in schwarzer Manier gestochen. Er steht bei der Staffelei, Pinsel, Palette und Stab in den Händen, fast Kniestücke, mit der Dedication des Stechers: Jacobo van Schuppen, Imp. Caes. Aug. Caroli VI. Pictori etc., gr. fol. Dieses Capitalblatt ist unter dem Namen des grossen van Schuppen bekannt. Später wurde die Platte abgeschnitten und in Oval gebracht, und diess ist der kleine van Schuppen.

Schuricht, Johann Friedrich oder Carl Friedrich, Zeichner und Architekt, geb. in der Neustadt-Dresden 1753, arbeitete in seiner Jugend als Maurer, und besuchte nur in den Winterstunden die Zeichnungsschule von Fechelm. Später machte er bei Krubsacius einen Cursus der Architektur durch, zeichnete aber im Modellsaale zugleich auch nach dem Leben, so wie in den königlichen Sammlungen nach den vorhandenen Antiken. Auf solche Weise tüchtig vorbereitet ging er mit dem russischen Gesandten Fürsten Beloselsky nach Paris und London, und nach seiner 1777 erfolgten Rückkehr wurde er Pensionär der Akademie zu Dresden. Als solcher fertigte er mehrere Pläne für sächsische Herrschaften, besonders im Leipziger Kreise und im Erzgebirge. Zugleich arbeitete er an Hirschfeld's Theorie der Gartenkunst, einem Werke in einigen Quartbänden mit Plänen im französischen Geschmacke. Im Jahre 1782 wurde er Hof-Conducteur, und 1786 nahm ihn der bayerische Gesandte Graf von Schall mit sich nach Italien, wo jetzt der Künstler zahlreiche Studien machte. Er zeichnete im Museum zu Neapel die aus Herkulanum und Pompeji zu Tage geförderten Alterthümer, dann in Pompeji die architektonischen Ueberreste, und in Pästum die merkwürdigen Bauten aus dem griechischen Alterthume. Hierauf studirte er in Rom und der Umgebung die merkwürdigsten älteren und neueren Bauwerke, und setzte die Uebung auch in anderen italienischen Städten fort. Besonders zogen ihn zu Padua und Vicenza die

Werke Palladio's an. Nach der 1787 erfolgten Ankunft im Vaterlande wurde Schuricht von allen Seiten beschäftigt, indem seine Pläne als höchst geschmackvolle Nachahmungen klassischer Muster galten. Dann fertigte er auch viele landschaftliche Zeichnungen in Sepia, die mit architektonischen Monumenten geziert sind, und zu den schönsten Arbeiten dieser Art gezählt wurden. In Grohmann's Ideen-Magazin für Gärten und englische Anlagen, und in Racknitz Geschichte des Geschmacks sind mehrere seiner Zeichnungen gestochen. C. A. Günther stach nach ihm das Monument des Kriegsrathes J. J. von Vieth, E. G. Krieger ein ähnliches Monument, u. s. w. J. G. Schmidt stach nach C. F. Schuricht das Bildniss des Ministers Racknitz.

Schuricht war zuletzt Ober Landbaumeister in Dresden, und starb um 1815. In der Bildniss-Sammlung des k. sächsischen Hofmalers C. Vogel von Vogelstein ist das 1812 von Vogel gezeichnete Portrait dieses Meisters.

Schuricht, Anton, Architekt, wahrscheinlich der Sohn des Obigen, lebt in Dresden als ausübender Künstler. Man verdankt ihm viele Pläne zu Gebäuden, und dann finden sich auch landschaftlich-architektonische Zeichnungen von ihm. In der oben genannten Portraitsammlung ist das Bildniss dieses Künstlers, 1832 von C. v. Vogel gezeichnet.

Schurig, Carl Wilhelm, Historienmaler, geboren zu Leipzig 1818, besuchte die Akademie in Dresden, und stand da unter besonderer Leitung des Professors Bendemann. Sein erstes grösseres Gemälde, welches er ausstellte, schildert den Kaiser Albert I., wie er die Schweizer Abgesandten zurück weist, welche um Milderung der Abgaben bitten. Diese mittelalterliche Scene nimmt einen Raum von 3½ Ellen Länge ein, und ist meisterhaft behandelt, charakteristisch in allen Theilen. Der Leipziger Kunstverein hat dieses Bild um 500 Rthl. angekauft. Ein späteres, und eines der neuesten Bilder, stellt Siegfried und Chriemhilde dar.

Schurk, C. N., s. Schurz.

Schurman, Anna Maria von, eine gelehrte und kunstreiche Dame, wurde 1607 zu Cöln geboren, kam aber in jungen Jahren nach Utrecht, wohin sich ihre Eltern der Religion wegen begeben hatten. Sie sprach und schrieb die lateinische, griechische, französische, italienische, spanische und holländische Sprache, und hatte selbst im Hebräischen und Chaldäischen ungewöhnliche Kenntnisse. Viele Gelehrte standen mit ihr in Briefwechsel. Einem Jesuiten soll sie einmal den Angstschweiss ausgetrieben haben, so dass man ihr einen Spiritus familiaris zumuthete. Königinnen und andere hohe Personen besuchten dieses Wunderkind, und bei Gelegenheit eines Besuches der Königin Christina soll der Jesuit so schweisstriefend weggekommen seyn.

Dann war sie eine ausgezeichnete Schönschreiberin, in der Malerei, in der Plastik und in der Kupferstecherkunst erfahren. Auf der Laute und im Clavierspiel suchte dieses Universalgenie ebenfalls ihres Gleichen. Anna Schurman erreichte aber nur ein Alter von 33 Jahren. Einige lassen sie zu Altona sterben, wohin sie ihrem Freunde Abbadie, dessen Grundsätze ihre Eucleria kund gibt, gefolgt war. C. de Jongh behauptet in seinem Reisewerke (1797), dass ihr Leichnam zu Wiewardon in Westfriedland in

6 *

einer ganz einfachen Gruft beigesetzt sei, damals noch unverwesen. Ihr eigenes Leben, jenes einer schönen Seele, hat sie in dem Werke *ETHAHPIA*, seu melioris partis electio. 1. Altona 1673. II. Amstelod. 1685 beschrieben. Dieses Werk ist aber selten. Eine neue Auflage erschien 1782 in Dessau, nebst der deutschen Uebersetzung. In der Offizin der Elzevir erschienen ihre Opuscula hebraea, graeca, latina et gallica, prosaica et metrica. Editio secunda 1650. Van Dyck hat das Bildniss dieser Dame gemalt, so wie J. Livens und Janson van Ceulen. Es ist auch in mehreren Stichen vorhanden, worunter jenes von Suyderhoef nach Livens das ähnlichste seyn soll. C. van Dalen stach das von C. Janson van Ceulen gemalte oder gezeichnete Portrait der Künstlerin, in ovaler Einfassung, fol. S. Dupin stach das Kniestück derselben, kl. 4. Ein sehr schönes Bildniss dieser Dame in Oval hat in vier Zeilen die Inschrift im Rande:

> Siet hier de Wyste Maeght
> Daer van de Weerelt Waeght,
> Daer van de Braefste Man
> Het Slechste en kan.

Ein kleineres Oval mit der halben Figur, das auch als Titelkupfer zu den Opuscula etc. dient, hat die Umschrift: Anna Maria a Schurman An. Aetat. XXXIII 1640. Dieses zart gestochene Blatt hat unten im Rande zwei Verse:

> Cernitis sic picta nostros in imagine vultus
> Si negat ars formam, gratia vestra dabit.

Dann hat Anna v. Schurman selbst radirt, namentlich Bildnisse. Malpé behauptet, es seyen solche in Boissard's chalkographischer Bibliothek.

1) Das eigene Bildniss der A. M. v. Schurman, halbe Figur in einem Cartouche, unten vier lateinische Verse und der Name: A. M. a. Schurman sculp. et delin. 4.
2) G. Voetius, Freund und Lehrer der berühmten Meisterin, von ihr gezeichnet und geätzt, 4.
3) Büste eines Mannes in trauriger Lage, mit Krause und rundem Hute, kl. 4.

Brulliot sagt im Cataloge der Sammlung des Baron von Aretin, dass A. M. Schurman eine solche Darstellung in schwarzer Manier gestochen habe. Wenn sich dieses so verhält, so hat Schurman gleichzeitig mit dem Erfinder, Ludwig von Siegen, in schwarzer Manier sich versucht. Sie starb 1640, und um diese Zeit fallen die Arbeiten Siegen's.

Schurman, Hans, Bildhauer von Emden, arbeitete unter der Regierung Carl I. in England. Er soll sich in London einen rühmlichen Namen erworben haben.

Schurtz, Cornelius Nicolaus, auch Schurt und irrig Schurk genannt, Kupferstecher, arbeitete um 1650—1690 in Nürnberg. Es finden sich zahlreiche Portraite von ihm, darunter gegen 20 von Königen und Fürsten. Seine Arbeiten sind von keiner grossen Bedeutung.

Schuster, Anton, Bildhauer zu Mindelheim, wurde um 1785 geboren. Er war Zeichnungslehrer in der genannten Stadt, und fertigte mehrere kleine Arbeiten in Alabaster, wie Basreliefs, meistens religiöse Darstellungen.

Schuster, Arnold, Maler, geb. zu Münchsroth um 1810, bildete sich auf der Akademie in München, und widmete sich in der Folge der Porzellainmalerei. Er malt Bildnisse und andere Darstellungen.

Auch lithographirte Bildnisse haben wir von ihm.

Schuster, A., Maler aus Reichenbach, war um 1842 in Berlin Schüler des Professors Hübner, und lebt gegenwärtig in dieser Stadt. Er malt mittelalterliche Darstellungen und Volksscenen.

Schuster, Johann, Kupferstecher, arbeitete gegen Ende des 17. Jahrhunderts in Coburg. In Herzog Heinrich's zu Sachsen fürstlicher Baulust, Römhild 1698, sind radirte Landschaften von ihm. Ein anderes Blatt stellt Ritter vom Danneborgsorden dar.

Schuster, J. F., Kupferstecher, arbeitete in der zweiten Hälfte des 18. Jahrhunderts in Berlin, und scheint gegen Ende desselben gestorben zu seyn. Folgende Blätter dürften zu seinen besseren gehören:

1) D. Gotthilf Augustus Franckius. J. F. Schuster sc. Berol. 1770, kl. 4.
2) Die Bauernschule, Gruppe von fünf Figuren, nach Chodowiecky 1774. Ein vorzügliches Blatt, k. fol.
3) Das Zeughaus in Berlin, mit Busch gestochen, gr. qu. fol.
4) Das k. Schloss zu Potsdam, mit Busch gestochen, gr. qu. fol.
5) Einige andere Prospekte von Potsdam, qu. fol.

Schuster, Johann Martin, Maler zu Nürnberg, wurde 1667 geboren, und von J. Murrer unterrichtet. Er galt für einen der besten Künstler damaliger Zeit, dem es daher nicht an Aufträgen fehlte. Sein Werk ist das grosse Frescobild am Gewölbe der Aegidienkirche zu Nürnberg, welches er 1713 malte, das jüngste Gericht vorstellend. Im Jahre 1724 erhielt er den Auftrag, für die St. Lorenzkirche ein grosses Altarbild zu malen. Er stellte da die Austheilung des Abendmahles dar, wobei er dem Jünger, welcher dem Heiland am nächsten ist, die Züge des Stifters, des Senator's Hieronymus von Löffelholz, gab. J. Justus Preissler hat dieses Gemälde gezeichnet, und M. Seligmann es 1743 gestochen, ein seltenes Blatt in gr. fol. Dann malte Schuster auch noch mehrere andere historische Darstellungen und viele Bildnisse, besonders von Rathsherren, deren mehrere gestochen wurden. G. M. Preisler stach jenes das Lazarus Imhof, ein Kniestück in gr. fol. Auch das Bildniss des J. D. Preisler stach er nach Schuster's Gemälde. Dann haben wir nach seinen Zeichnungen 21 Blätter mit nackten und bekleideten Akten, einige angewendet zu Figuren der heiligen Geschichte, unter dem Titel: Statoribus artis. Der Genius der Kunst ist auf diesem Blatte sitzend vorgestellt. Joh. Kenkel hat diese Darstellungen für Ch. Weigel's Verlag sehr schön in schwarzer Manier gestochen, gr. fol. Das Werk ist unter dem Namen der Nürnberger Akademie bekannt, wahrscheinlich nach dem zweiten Blatte, auf welchem man liest: Disegni del' Academia di Pittori. Dann folgt die Dedication an die Senatoren Geuder und Volkamer.

Schuster war Direktor der Akademie zu Nürnberg, und starb als solcher 1738.

Schuster, Johann Mathias, Kupferstecher, arbeitete um 1760 zu Berlin. Er stach Bildnisse in schwarzer Manier, wie jenes des Malers Dubuisson nach A. Pesne.

Schuster, J. und N. C., Zeichner, deren Lebensverhältnisse unbekannt sind. Sie gehören dem 17. Jahrhunderte an, und reichen vielleicht auch in das folgende hinein.

Schuster, Sigmund, Maler, wurde 1807 zu Mönchsroth geboren, und an der Akademie in München zum Künstler herangebildet. Es finden sich Bildnisse von ihm.

Schut, Cornelis, Maler und Radirer, wurde um 1590 zu Antwerpen geboren, und in Rubens' Schule herangebildet. Man zählt ihn auch gewöhnlich zu den bessten Zöglingen dieses Meisters, und selbst Van Dyck muss ihn hoch geachtet haben, da er sein Bildniss malte, und es in der von ihm veranstalteten Sammlung von Portraiten der berühmtesten Künstler aufnahm. Neidisch über den grossen Ruf und die vielen Aufträge, deren sich Rubens zu erfreuen hatte, schalt Cornelis Schut den Meister geizig, und mass ihm die Ursache seiner Verkürzung zu. Allein mit Unrecht; denn Rubens überliess ihm mehrere Bestellungen für Landkirchen, was freilich dem etwas hoch sich dünkenden Schut nicht genügte. Doch findet man auch in den Kirchen zu Antwerpen Bilder von ihm: bei St. Jakob Maria den Leichnam des göttlichen Sohnes beweinend, und eine andere Darstellung dieser Art; in Notre-Dame die Himmelfahrt Mariä, das Fresco der Kuppel, dann eine in Oel gemalte Beschneidung Christi und das Bild des heil. Carolus Borromäus. In der Jesuitenkirche zu Antwerpen war ein Bild der Beschneidung Christi mit vielen Engeln. Auch in vaterländischen Gallerien findet Schut einen Ehrenplatz. Im Museum zu Antwerpen ist von ihm ein Bild des heil. Georg und die Ablassertheilung an St. Franz durch Jesus und Maria. Im Museum zu Brüssel sieht man eine von Schut gemalte Madonna und dann die Marter des heil. Jakob in einer von Seghers gemalten Einfassung von Blumen. Seghers nahm öfters die Kunst dieses Meisters in Anspruch, indem er durch ihn verschiedene Figuren und auch Basreliefs in seine Blumenkränze malen liess. Auch im Auslande findet man Werke von diesem Meister. In der Gallerie des Belvedere zu Wien ist das Bild des von Amor und der Hero beweinten Leander, dann eine Madonna mit dem segnenden Kinde in einer von Seghers gemalten Blumenguirlande. In der Gallerie zu Schleissheim ist jetzt das ehedem in München befindliche kleine Bild der am Aetna mit Vulkan Waffen schmiedenden Cyclopen. In der Gallerie des Museums zu Berlin ist ein anmuthiges Bild der heil. Jungfrau mit dem Kinde unter einem Rosengebüsch, angeblich von Schut gemalt. Die Dresdner Gallerie bewahrt einen Zug von Bacchantinnen nach der Statue der Venus, dann Neptun mit seiner Gemahlin auf dem Muschelwagen. Auch in einigen anderen Sammlungen schreibt man dem C. Schut Bilder zu. Die Bilder der Gallerie Aguado: St. Sebastian, der Täufer, und der schlafende Johannes, gingen 1843 in andere Hände über. Das letztere wurde um 990 Frs. ersteigert.

Die späteren Werke dieses Meisters sind in Spanien zu suchen, indem sich Schut nach Cean Bermudez Versicherung mit seinem Bruder Peter nach Madrid begab, wo dieser von König Philipp IV. zum Ingenieur ernannt wurde. In Madrid malte Schut

an der Decke der Haupttreppe des Colegio Imperial die Taufe der Indier, durch Franciscus Xaverius. Ob in Spanien, und wann der Künstler gestorben, ist unbekannt. Ballema ist im vollen Irrthume, wenn er den Künstler 1691 zu Antwerpen sterben lässt, da diess nicht einmal auf den jüngeren C. Schut passt. L. Vorstermann hat sein von Van Dyck gemaltes Bildniss gestochen.

C. Schut, irrig auch Schütt genannt, war ein Künstler von Phantasie, kommt aber weder in der Zeichnung noch im Colorite dem Rubens nahe. Er ist etwas manierirt, in der Färbung graulich oder gar düster. Doch lieferte er auch einige Bilder, die jeder billigen Anforderung genügen. Eine ziemliche Anzahl seiner Werke sind durch Kupferstiche bekannt, und darunter sind solche von grossem Werthe. Zu den vorzüglichsten gehören:

Judith und Holofernes, gest. von Witdoeck.

Susanna wird von den Alten vor Gericht geführt, von L. Vorstermann schön gestochen.

In einem anonymen Blatte erscheint dieser Gegenstand etwas verändert. Unten sind holländische Verse.

Maria vor dem Betschemmel empfängt die Botschaft des Engels, gest. von P. Pontius.

Maria mit dem auf einem Schilde liegenden Kinde, von Witdoeck meisterhaft gestochen.

Maria mit dem Kinde auf Wolken, und Johannes der Täufer, von demselben sehr schön gestochen.

Maria mit dem Kinde in den Armen, von Witdoeck gestochen. Oval fol.

Dieselbe Darstellung mit einigen Veränderungen, ohne Namen. Oben rund, fol.

Dieselbe Madonna, auf dem Halbmonde, gest. von C. Galle. fol.

Maria mit dem Kinde, wie sie dem Johannes zu trinken gibt, ohne Namen, qu. 4.

Maria mit dem Kinde sitzend, wie ihm Johannes den Fuss küsst, ohne Name des Stechers Witdoeck. Oval fol.

Maria mit dem Kinde und die heil. Anna von Engeln gekrönt, von R. Eynhoedts schön radirt.

Heilige Familie von fünf Figuren, mit Witdoeck's Adresse.

Maria mit dem Kinde, Büste mit Blooteling's Adresse, 12.

Die Geburt Christi und Anbetung der Hirten, von J. W. Mechau radirt.

Heil. Familie mit vier Figuren, wie Johannes dem Kinde den Fuss küsst, mit Scotin's Adresse.

St. Nicolaus erscheint dem Kaiser Constantin, um für das Leben dreier Tribunen zu bitten, schöne Composition, von Witdoeck meisterhaft gestochen.

St. Sebastian von Pfeilen durchbohrt, ohne Namen des Radirers Eynhoedts, fol.

Die Marter eines Heiligen, Facsimile einer Zeichnung, fol.

Die Marter des heil. Georg, grosse Composition mit J. Meyssens Adresse.

Leander von Hero beweint, das Bild im Belvedere, gest. von Prenner.

Die Entführung der Europa durch den Stier, von Eynhoedts schön radirt.

Das Mausoleum des Grafen Thomas von Arundel. Er sitzt auf einem Piedestal, und Zeit und Tod zieht vorüber. Eines der Hauptblätter des W. Hollar.

Allegorie der Rechtswissenschaft, These des Grafen Rosenberg

mit Dedikation an Kaiser Ferdinand III. 1643. Gest. von M. Natalis in grösstem Formate.

Allegorischer Titel zu dem Werke über den Einzug des Cardinal Infanten zu Antwerpen 1656. Gest. von P. de Jode.

Allegorie auf die Folgen des Friedens von Münster für Deutschland, Spanien und Frankreich, ein seltenes Blatt von W. Hollar.

Eigenhändige Radirungen.

C. Schut hinterliess zahlreiche Radirungen, die sehr geistreich und malerisch behandelt sind. Sein Werk, besteht aus 176 Darstellungen, unter dem Titel: Cornelii Schuit Antv. Picturae ludentis Genius etc. Dann gab er eine Dedication bei: Has picturae ludentis delicias Cornelius Schut Antverpianus manu, mente, munere D. C. Q. gr. fol. Die Bilder erscheinen in verschiedenem Formate. Es kommen oft mehrere kleinere auf einem Blatte vor, besonders Madonnen mit dem Kinde, mit und ohne Johannes. Die Zahl derselben beläuft sich auf 64. Die Blätter sind aber öfters zerschnitten worden, so dass diese Darstellungen auch einzeln sich finden.

1) David enthauptet den Goliath, ohne Namen, 12.

2) Judith tödtet den Holofernes im Zelte. Unten bezeichnet: Schut, 4.

3) Susanna im Bade von den beiden Alten überrascht. Die beiden Alten stehen hinter ihr, und der eine fasst sie an der Blösse, kl. fol.

4) Susanna von den Alten an der Fontaine überrascht. Kniestücke, beide Blätter bezeichnet: Corn. Schut inventor cum privilegio, 4.

5) Susanna von den alten überrascht. Der eine der Alten droht mit dem Finger. Halbe Figuren. Cor. Schut inuen. cum privilegio, 4.

6) Die Dreieinigkeit in Wolken von Engeln umgeben. C. Schut pinx. Rund, Durchmesser 6 Z. 8. L.

7) Der kleine Christus als Sieger in Wolken von Engeln getragen und angebetet. Schut inv., fol.

8) Die hl. Jungfrau in Mitte von Heiligen, unten Adam und Eva, kl. fol.

9) Die Krönung der hl. Jungfrau durch die Dreieinigkeit. Ohne Namen. Rund, 4.

10) Die hl. Jungfrau in der Gloria von mehreren Heiligen umgeben, gr. fol.

11) Maria als Himmelskönigin in einer Glorie von musicirenden Engeln umgeben. Liebliches Blatt, ohne Namen, oben rund, kl. fol.

12) Dieselbe Darstellung mit Veränderung. Oben rund, ohne Namen, fol.

13) Christus an den Stock zur Geisslung gebunden. Corn. Schut fec., 8.

14) Der auferstandene Heiland. C. Schut inv. et fec., kl. fol.

15) Christus als Sieger über den Tod. Ohne Namen, 4.

16) Ecce homo, oder der leidende Heiland, 4.

17) Christus am Kreuze, unten Maria, Johannes und Magdalena, gr. 4.

18) Der Leichnam Christi von Maria beweint, in Form eines sehr kleinen Frieses.

19) Die Verkündigung Mariä, 4.

20) Der Besuch der Maria bei Elisabeth, 4.
21) Die Beschneidung Christi, mit vielen Engeln, welche die Passionswerkzeuge tragen, nach dem Gemälde in der ehemaligen Jesuitenkirche zu Antwerpen. Unten 15 Zeilen Verse: Integer vitae etc., gr. qu. fol.
22) Die Geburt Christi und die Anbetung der Hirten. Mit Schut's Namen, 4.
23) Eine ähnliche Darstellung, ohne Namen, qu. fol.
Es gibt Abdrücke auf bläuliches Papier.
24) Maria mit dem Kinde auf dem Schoosse unter einem Baume, daneben ist Johannes mit einer Fahne und dem Lamme, fol.
25) Maria mit dem Kinde an einem Geländer mit Rosen sitzend, vor ihr Johannes mit dem Lamme knieend, 8.
In Augsburg erschien eine gegenseitige Copie mit Veränderungen. Unten steht: Maria Wieolatin ex. Aug.
26) Die hl. Jungfrau mit dem Kinde und dem kleinen Johannes. Schut inv. c. priv., gr. fol.
27) Dasselbe Bild, in anderer Stellung, fol.
28) Maria mit dem Kinde und dem Johannes, wie ihm ein Engel die Krone reicht. Schut inv., gr. 8.
29) Maria mit dem Kinde und Johannes. Schut inv., gr. fol.
30) Maria mit dem Kinde, welches nach einer Traube reicht, welche ihm die Mutter anbietet. Seltenes Blättchen.
31) Maria mit dem Kinde und Johannes, von vielen Engeln umgeben. Schut fec. gr. qu. 8.
32) Maria mit dem Kinde auf Wolken. Corn. Schut inv. et fec. 12.
33) Maria mit dem Kinde. Büste Corn. Schut inv. et fec. 12.
34) Maria mit dem Jesuskinde: Amor Dei, 4.
35) Maria das Kind liebkosend, 12.
36) Maria mit dem Kinde auf dem Schoosse. C. Schut inv. cum priv. 4.
37) Maria mit dem Kinde von Engeln getragen, Büste. Benedictus tu in mulieribus. C. Schut cum priv. Liebliche Composition, fol.
38) Maria mit dem Kinde, welches den kleinen Johannes segnet, 4.
39) Maria mit dem Kinde, welchem der kleine Johannes einen Apfel reicht, 8.
40) Die hl. Jungfrau mit dem Kinde in einer Landschaft, oben vier Engel und ein Cherubim, kl. fol.
41) Die hl. Jungfrau auf einer Tafel von zehn Engeln gehalten. gr. 4.
42) Die hl. Jungfrau mit dem Kinde und Johannes in einer Landschaft, oben ein Engel mit einem Blumenkranze, 4.
43) Christus und Johannes als Kinder spielend, 12.
44) Der kleine Johannes vor Jesus knieend und mit dem Lamme spielend, 4.
45) Die wandernde hl. Familie von Engeln umgeben, 4.
46) Der Täufer Johannes mit dem Wassernapfe, 4.
47) Vier Blätter mit Scenen aus dem Leben des kleinen Johannes. Schut inv. G. Valck exc., qu. 4.
48) St. Lorenz in der Gloria von Engeln, gr. 8.
49) Die Marter des hl. Lorenz. Schut inv. et fec., gr. fol.
50) Der hl. Martin, den Mantel mit den Armen theilend. Cornel Schut fec., 8.
51) Das Wunder des hl. Georg. Schut fec. fol.
52) Die Bekehrung des Paulus. Schut fec. fol.
53) Die Enthauptung des hl. Paulus, fol.

54) St. Sebastian, wie ihm St. Irene und Engel die Pfeile aus dem Leibe ziehen. C. S., gr. 4.
55) Dieselbe Darstellung, mit Veränderungen, 4.

56) Fortuna an der Hand des Friedens. Corn. Schut inv., fol.
57) Fortuna auf dem Meere von der Occasio gehalten. C. Schut, fol.
58) Neptun auf dem Meere und Fortuna auf der Kugel von der Occasio gehalten. Schut inv., fol.
59) Bacchus, Ceres, Pomona, drei Figuren in einem Ovale. Schut inv. et fec. fol.
60) Mars, Flora, Venus, in einem Ovale, das Gegenstück.
61) Diana und Aktäon, 12.
62) Jupiter als Stier, wie er die Europa täuscht. Schut inv. Antv. qu. fol.
63) Die Entführung der Europa durch den Stier, links in der Ferne Neptun. Corn. Schut inv. et fec. c. priv., gr. qu. fol.
64) Die Entführung der Orithia durch Boreas, qu. fol.
65) Venus und Amor in der Schmiede Vulkan's. Corn. Schut inv. c. priv., qu. fol.
66) Der Adler mit dem Ganymed. Schut inv. c. priv., qu. fol.
67) Ceres mit dem Füllhorn, von Satyrn bedient. Schut inv. c. priv. qu. fol.
68) Pyramus und Thysbe, letztere sich bei der Leiche erdolchend, kl. qu. fol.
69) Pyramus und Thysbe, eine andere Darstellung. Schut inv. c. priv., qu. fol.
70) Venus und Amor, 12.

71) Der Triumph des Friedens über die Schrecken des Kriegers. Schut inv. et fec. Galle exc., qu. fol.
72) Die Zeit entführt die Schönheit. Schut inv. c. priv., qu. fol.
73) Die Vereinigung der Erde mit Neptun zum Handel, grosse Figuren. Corn. Schut fecit., gr. roy. qu. fol. Eines der Hauptblätter.
74) Die sieben freien Künste, Folge von 7 Blättern, mit Titel und lateinischen Aufschriften. C. Schut inv. et fec., qu. fol.
75) Livres d'enfans posés en racorcissant, inventé et gravé en eau-forte, par Cornelius Schut. Diese Kinderspiele sind auf zwei grossen Blättern in verschiedener Grösse, 10 an der Zahl.
76) Aehnliche Darstellungen auf zwei grossen Blättern, 17 Compositionen.
77) Varie capricci di Corn. Schut. Verschiedene Kinderspiele, Diana mit den Nymphen im Bade von Aktäon belauscht. Merkur etc. 10 kleine Darstellungen in ungleichem Formate, gewöhnlich auf zwei grossen Blättern. Auf dem Titel sitzt Amor vor der Staffelei, auf welchem die Inschrift steht.
78) Die vier Jahreszeiten durch Kinder vorgestellt. Schut inv. Abr. Blooteling et G. Valck exc., gr. qu. 8.

Schut, Cornelis, Maler von Antwerpen, war Schüler seines Oheims, des obigen Künstlers, und begab sich dann mit seinem Vater Peter nach Madrid, wo dieser als Ingenieur in Dienste Philipp's IV. trat. Später liess er sich in Sevilla nieder, und erwarb sich daselbst 1000 um die Gründung der Akademie besondere Verdienste, wess-

wegen er 1670 zum Consul und 1674 zum beständigen Vorsitzer
dieser Anstalt ernannt wurde. Er leitete mit unermüdetem Eifer
den Unterricht und sorgte sogar häufig für Material zum Zeichnen
und Malen. Auch die beim Zeichnen nach dem Nackten gebrauch-
ten Personen entschädigte er aus eigenen Mitteln. Seine öffent-
lichen Arbeiten sind vielleicht alle verschwunden. Um 1822 sah
man an dem Altare am Thore von Carmona noch eine Empfäng-
niss Mariä mit lebensgrossen Figuren. Im Privatbesitze finden
sich noch einige Gemälde von ihm, namentlich Bildnisse und
getuschte, so wie mit der Feder ausgeführte Zeichnungen, die
öfters dem Murillo zugeschrieben wurden. Man setzte seine Zeich-
nungen überhaupt jenen dieses berühmten Meisters gleich.

C. Schut der Jüngere starb 1676 im hohen Alter.

Schut, Pieter Hendrick, Zeichner und Kupferstecher, arbeitete
um 1650 — 1660 in Amsterdam, ist aber nach seinen Lebensver-
hältnissen unbekannt. Wir wissen zwar von einem Bruder des
älteren C. Schütz, welcher Peter hiess, und Ingenieur in spanischen
Diensten war, aber mit diesem kann unser P. H. Schut kaum Eine
Person seyn, so wie auch die Zeit auf den Stecher P. H. Schut
für das berühmte Städtebuch von A. G. Braun und F. Hogenberg
nicht recht passt. Dieses Werk erschien unter dem Titel: Civi-
tates orbis terrarum. Colon. Agripp. 1578. 1617. Der Catalog der
Verlagsartikel des Nicolaus Visscher in Amsterdam (Cat. de Cartes,
Villes, Taillesdouces etc. s. a.) zählt auch Blätter von unserm
Meister auf, alle folgenden, bis auf die Abfahrt Carl IV. von Eng-
land 1660, so dass also der Catalog vor diesem Jahre erschienen ist.

1) Abfahrt des Königs Carl II. von England an der Küste bei
Schevelingen 1660. Oben ist in einem Oval die Büste des
Königs von zwei Genien gehalten, und an der Küste be-
merkt man eine grosse Anzahl von Menschen jeden Ge-
schlechts, zu Fuss und zu Pferd. Auf dem Meere schwim-
men viele Schiffe. Holländischer und englischer Text er-
klären das Ereigniss. P. H. Schut del. et sc. Nic. Visscher
exc., s. gr. qu. fol.

2) Eine Folge von 42 Blättern, jedes zu 8 biblische Dar-
stellungen. 8.
Dieser Blätter erwähnt der Visscher'sche Verlags Catalog.

3) Die vornehmsten Städte von Europa, 24 Blätter aus N.
Visscher's Verlag.

4) Die vornehmsten Städte von Flandern und Brabant, 29 Blät-
ter aus Visscher's Verlag.

5) Folge von 8 numerirten Blättern mit Kirchen und anderen
öffentlichen Gebäuden Amsterdams, mit reicher Staffage im
Costüme der Zeit, und mit holländischen Inschriften. P. H.
Schut fec. N. Visscher exc., qu. fol.

6) Eine Folge von 36 Blättern von Städten, Villen und anderen
Gebäuden in Seeland. Im Cataloge des N. Visscher ist die-
ses Werk betitelt: Un Livre contenant Villes, et maisons de
gentils hommes de Zelande, fol.

7) Vier Blätter in dem genannten Cataloge betitelt: L'Aggran-
dissement d' Amsterdam, fol.

Schut, J, Zeichner und wahrscheinlich auch Maler, ist uns aus
Weigel's Aehrenlese bekannt. Da ist von Schut eine Büsterzeich-
nung erwähnt, welche anscheinlich aus der ersten Hälfte des 17.
Jahrhunderts herrührt. Sie stellt einen Heiligen und einen Ordens-

geistlichen vor dem Heerde dar, auf welchem ein Lamm in Flammen steht. H. 3. Z. 1 L., Br. 2 Z. 4 L.

Schuter, G., nennen Basan und Gandellini den Georg Senter.

Schutenkranz, Lithograph zu Stockholm, ein jetzt lebender Künstler. Wir fanden folgendes Blatt erwähnt:

Turkisha Seder, 1840.

Schutter, W., Ciseleur zu Gröningen, ein vorzüglicher Künstler, dessen Arbeiten bedeutenden Kunstwerth haben. Er ist Silberarbeiter.

Schuur, Theodor van der, Maler, genannt Vrientschap, wurde 1628 im Haag geboren, kam aber jung nach Paris und genoss da den Unterricht des S. Bourdon. Später begab er sich nach Rom, um die Werke Rafael's und Giulio Romano's zu studieren, indem er sich anfangs der Historienmalerei widmete, welche er dann der Landschaftsmalerei nachsetzte. Er malte viele Landschaften mit architektonischen Monumenten, deren mehrere in den Besitz der Königin Christine von Schweden kamen. Schuur erwarb sich in Rom einen rühmlichen Namen, und auch in der Heimath lebte er hochgeehrt. Die Akademie im Haag ernannte ihn zu ihrem Director, als welcher er 1705 starb.

Schuyk, Joachim van, nennt Füssly in den Supplementen einen Maler von Utrecht, den Grossvater des Joachim Vytenwael mütterlicher Seite.

Schwab, Kilian, Maler aus Bamberg, arbeitete in der zweiten Hälfte des 15. Jahrhunderts in Würzburg. In Jäck's Pantheon heisst es, dass er daselbst 1483 von der Zunft der Maler und Bildschnitzer beeidiget worden sei.

Im Oefele's Scriptures rer. Boic. I. 247, wird ein Johann Schwab als Baumeister des Grafen von Ortenburg genannt. Dieser arbeitete um 1407. Um 1550 lebte in Brünn ein Maler Namens Schwab.

Schwab, Kilian. Laienbruder im Stifte Königssaal in Böhmen, war Maler und Bildhauer. Er ist aus P. M. Lichtenberger's Rosa mystica bekannt, wo man über seine Reparatur des dortigen Gnadenbildes Nachricht findet. Diese nahm er 1661 vor.

Schwab, J. C., s. den folgenden Artikel.

Schwab, Johann Gaspard, Kupferstecher von Wien, bildete sich zu Paris unter Wille's Leitung, und nannte sich da gewöhnlich Gaspard statt Caspar. Auch in der Folge setzte er J. G. Schwab auf seine Blätter, so dass Füssly mit seinen J. C. und J. G. Schwab nicht ins Reine kommen konnte. Dieser Künstler lebte von 1765 an mehrere Jahre in Paris, und lieferte mehrere schöne Blätter, welche den Schüler Wille's zu erkennen geben. Sein Todesjahr ist unbekannt; 1810 lebte er noch.

1) Kaiser Joseph II, nach J. H., fol.

2) Franciscus Nadasd, fol,

'3) Narcissus sich in der Quelle besehend, und von Mädchen
belauscht, nach Joh. Spilenberger. J. G. Schwab sc. Vien.
gr. fol.
 Im ersten Drucke vor Artaria's Adresse.

4) Recreation flamande, Gruppe von drei Figuren, dabei ein
Bauer, der die Laute spielt, nach D. Teniers. Für das
Lichtenstein'sche Galleriewerk gestochen, gr. fol.

5) Drei trinkende und rauchende Bauern bei einem Fasse, ne-
ben ihnen ein Weib mit dem Kruge, nach J. Monti da
Imola, für das Lichtenstein'sche Galleriewerk in van Haeff-
ten's Manier gestochen, gr. fol. /

6) Le moulin d'attrape, nach E. Schenau, folt
 I. Mit lateinischem Titel.
 II. Mit französischem.

7) La curiosité punie, nach demselben, fol.

8) L'appas trompeur, nach F. Eisen, fol.

9) Sully, der die Geschichte Heinrich IV. schreibt, nach Ph.
Caresme, fol.

10) Wilhelm Tell, welcher vom Kopfe seines Sohnes den Apfel
schiesst, nach Zucchi, gr. qu. fol.
 Im Catalege der Sammlung des Grafen Renesse-Breidbach
heisst der Stecher dieses Blattes Johann Carl Schwab, wir
glauben aber, dass darunter unser Joh. Caspar Schwab zu
verstehen sei.

Schwab, Carl Philipp, Maler von Schwetzingen in Baden, be-
suchte um 1823 die Akademie der Künste in München, begab sich
aber später wieder in sein Vaterland zurück, und liess sich in
Mosbach nieder. Er malt Genrebilder und Landschaften, auch
Blumen- und Fruchtstücke.
 Im Kunstblatte 1835 fanden wir einen Landschaftsmaler Schwab
aus Tirol erwähnt, der damals in Carlsruh gelebt zu haben scheint.

Schwab, Johann und N., s. Kilian Schwab.

Schwabeda, Johann Michael, Maler, geb. zu Erfurt 1734, war
anfangs Wachsbossirer, und auch bald im Stande ein Portrait
zu malen. In der Malerei ertheilte ihm Zöllner in Erfurt und
dann der Sachsen-Gothaische Hofmaler Beck Unterricht. Nach
dem Beispiele dieses letzteren malte er Blumen, Früchte und
Landschaften; allein beim Ausbruche des siebenjährigen Krieges
fand er es vortheilhafter, als Portraitmaler sich bekannt zu machen.
Von nun an malte Schwabeda zahlreiche Bildnisse, anfangs in
Würzburg und dann in Ansbach, wo ihm der Hofmaler Schnei-
der viele Arbeiten überliess, so wie dem später so berühmten A.
Graf, der mit Schwabeda im Hause Schneiders arbeitete. Unser
Künstler wurde zuletzt Hofmaler in Ansbach, wo er fortwährend
Beschäftigung fand. Er malte Bildnisse und Landschaften, die aber
nach einer biographischen Notiz in Meusel's Misc. XXIX. 268 ff.
nicht von Bedeutung seyn können. Es heisst auch, der Künstler habe
so stark Tabak geschnupft, dass er ihn sogar oft unter die Farben
gebracht habe. Diese Tabaktheilchen sollen auf seinen Bildern
wie kleine Sandkörnchen erscheinen. Dieser Tabakmaler hatte
auch zwei Söhne, wovon der eine Blumen und Früchte, der andere
Landschaften malte. Der ältere Schwabeda starb um 1794.

Schwachhofer, Johann Joseph, auch Schwakofer genannt, Ma-
ler, geb. zu Mainz 1772, wurde daselbst in den Anfangsgründen

der Kunst unterrichtet, bis er in seinem zwanzigsten Jahre zur weiteren Ausbildung nach Amsterdam sich begab, wo er an Jacob Kuyper einen tüchtigen Lehrer fand. Dieser Meister stand ihm bis an seinen Tod mit Rath und That bei, und leitete die Studien des jungen Künstler. Letzterer erhielt auch mehrere Preise der Akademie zu Amsterdam, der Maatschappij »Felix Meritis« und der Teeken-Genootschap »Kunst zy ons doel.« Eine solche 1804 mit dem Preise beehrte Composition stellt die Wittwe van Olden- barneveld vor, wie sie vor Prinz Moriz um Gnade für ihren Sohn fleht. Diese Darstellung führte der Künstler in der Folge in Oel aus, so wie mehrere andere historische und allegorische Dar- stellungen. Auch viele Bildnisse finden sich von ihm. L. Buch- horn stach nach ihm das Bild der sich in das Meer stürzenden Sappho.

Schwad, Conrad, Steinmetz, baute von 1502 an den Thurm der St. Annakirche zu Annaberg. Sein Gehülfe war Meister Jobst.

Schwagler, Maler, ein Schweizer von Geburt, arbeitete um 1824. Er malte historische und andere Darstellungen.

Schwaiger, Christoph, Edelsteinschneider, angeblich von Augs- burg, hatte den Ruf eines der ausgezeichnetsten Künstler seines Faches. Er war im Dienste des Kaisers Rudolph II. scheint aber später in München gelebt zu haben. J. van Aachen malte da sein Bildniss, und Lucas Kilion hat es gestochen. In den darunter stehenden lateinischen Versen wird er mit Pyrgoteles verglichen. Starb 1600 im 68. Jahre.

Sein Sohn Hans Schwaiger übte gleiche Kunst.

Schwaiger, Ulrich, Edelsteinschneider, wurde vom Kaiser Ferdi- nand I. und von den Herzogen von Bayern beschäftiget. Er schnitt ausgezeichnet schöne Siegel, und erhielt zuletzt das Privilegium, im ganzen deutschen Reiche seine Kunst zu üben, trotz des Wiederspruches der Goldschmiede.

Ulrich Schwaiger lebte in Augsburg, und starb zu Anfang des 17. Jahrhunderts.

Seine beiden Brüder Gregor und Clemens, so wie sein Sohn Anton, übten gleiche Kunst.

Schwaiger, Joseph, Maler von der Vorstadt Au bei München, war Schüler von Jg. Depas. Er trat in den Paulaner-Orden der genannten Vorstadt, wo man viele Bilder, sowohl in Oel als in Fresco von ihm sah. Die letzteren gingen bei der Umänderung des Klosters in ein Strafarbeitshaus zu Grunde. Blühte um 1085.

Auch ein Franz Schwaiger war Maler, und in München ansässig. Er malte Heiligenbilder.

Schwalbe, Heinrich Wilhelm, Maler von Braunschweig, wurde um 1800 geboren, und an der Akademie der Künste in München herangebildet. Sein erstes Bild, welches er da 1820 zur Ausstel- lung brachte, stellt die Jünger in Emaus dar, und auf dieses folgten einige andere historische Compositionen, die in Zeichnung und Auffassung zu loben sind. Diese Vorzüge blieben dem Künstler fortan gesichert, und seine späteren Bilder haben auch in der Färbung gewonnen. Von München aus begab sich Schwalbe

nach Italien. Er copirte da mehrere Meisterwerke der Malerei,
wie Rafael's Fornarina, dessen Grablegung u. a. Dann malte er auch
Costümfiguren nach dem Leben, worunter auch die schöne Vitto-
ria von Albano sich befindet. Einen anderen Theil seiner Werke
machen dann die Genrebilder und die Bildnisse aus, deren Schwalbe
mehrere malte. Nach der Rückkehr aus Italien liess sich Schwalbe
in Berlin nieder, und später zog er die Heimath vor.

Schwalmüller, Christoph, kommt von 1551 — 1589 zu Nördlin-
gen als Briefmaler vor.

Auch ein Christoph Schwalmüller jun. lebte daselbst unter
gleichen Verhältnissen.

Schwan, Balthasar, Kupferstecher, arbeitete in der ersten Hälfte
des 17. Jahrhunderts, ist aber nur durch etliche Blätter bekannt.
Er lebte wahrscheinlich in Frankfurt.

1) Herzog August der jüngere von Braunschweig-Lüneburg,
in den Opp. exquisit. B. Fonti, Francofurti 1621, 12.
2) Cardinal Dominicus Tuscus, fol.
3) Philipp Melanchthon, Copie nach Dürer, unten die beiden
Seiten zweier Reformations-Jubiläumsmünzen, fol.
4) Louise Bourgeois, Titelblatt zu ihrem Hebammenbuch. Op-
penheim 1619, 4.
5) Die Erweckung des Lazarus, nach G. Weyer. Balthas
Schwan f. 1619. Caimox. exc. kl. fol.
6) Die Auferstehung Christi, nach demselben, eben so bezeich-
net, kl. fol.
7) Der Erzengel Michael unter einem gothischen Bogen, nach
Martin Schoen, kl. 4.
8) Eine Frau mit Brod und Weintraube in der Schüssel, kl. 4.
9) Die Blätter in dem Werke: Strada a Rosberg Künstlichen
Abriss allerhand — Mühlen. 100 Blätter von Schwan und
M. Merian. Frankfurt 1617. Der zweite Theil findet sich
sehr selten.

Schwan, Wilhelm, Zeichner und Kupferstecher, der Bruder oder
Sohn des Obigen, arbeitete in Braunschweig, meistens für Gottf.
Müller's Verlag, dessen Adresse seine Blätter tragen. Es finden
sich mehrere Bildnisse von ihm, meistens in kleinem Formate.
Blühte um 1635.

1) Herzog Erich von Braunschweig-Lüneburg.
2) Wilhelm Graf Wratislaw von Mitrowitz.
3) Dr. Med. Martin Grosky, 1634.

4) Christus am Kreuze, mit den hl. Personen am Fusse des-
selben.

Schwanda, Joseph, Maler von Brünn, besuchte mit Unterstützung
der Mähren'schen Stände die Akademie in Wien, und liess sich
dann in Brünn nieder, wo er mehrere treffliche Bildnisse malte.
Starb daselbst 1829 im 33. Jahre.

Schwandaller, S. G., Bildhauer, arbeitete um die Mitte des 17.
Jahrhunderts. Seinen Namen tragen zwei bacchische Hautreliefs
in der Kunstkammer zu Berlin. Diese Bildwerke sind zwar von
keiner sonderlichen geistreichen Auffassung, aber tüchtig gearbeitet.

Die Lebensverhältnisse dieses Künstlers sind unbekannt, er ist wahrscheinlich einer der Vorfahren der Schwanthaler in München.

Schwander, Joseph, Maler von Luzern, wurde um 1775 in Luzern geboren, und daselbst in der Kunst unterrichtet. Er malte Bildnisse und Genrestücke.

Schwaneburg, s. Swaneburg.

Schwanefeld, s. Swanevelt.

Schwanhart, Georg und Hans, berühmte Glasschneider, lebten im 17. Jahrhundert zu Nürnberg. Georg wurde 1601 geboren. Doppelmayer sagt, dass seine Arbeiten bei allen Grossen »dieser Erde« beliebt waren. Die Bildnisse dieser beiden Schwanhart sind auf einem Blatte gestochen. Georg arbeitete viel für Kaiser Rudolph II., und starb 1667.

Schwanhart, Heinrich und Georg, die Söhne des oben genannten Georg Schwanhart, waren ebenfalls als Glasschneider berühmt, besonders Heinrich, der alle übertraf. Er erfand um 1670 die Kunst, Schrift und Zeichnung erhaben und vertieft auf Glas zu ätzen. Von dieser Entdeckung wurde damals viel Wesens gemacht. Ueber spätere Anwendung dieses mechanischen Verfahrens s. besonders Füssly in den Supplementen zum Künstler-Lexicon.
Georg Schwanhart starb 1670. Der Bruder überlebte ihn lange.

Schwanthaler, Franz, Bildhauer, geboren 1760, der Vater des berühmten Ludwig von Schwanthaler, stammt aus einer alten Landbildhauer Familie zu Ried, im ehemaligen Innviertel Bayerns, jetzt im Innkreise Oberösterreichs. Er ist der älteste von 3 Brüdern, die sämmtlich Bildhauer waren, und solche auch unter den Vorfahren zählten, deren Lebensgeschichte aber unbekannt ist. Es müssen aber viele Künstler dieses Namens gelebt haben, da Lipowski im bayerischen Künstler-Lexicon sagt, dass die Schwanthaler'sche Familie schon über 300 Jahre in der Bildhauerkunst berühmt sei. Wir kennen indessen nur einen einzigen älteren Meister, der zu dieser Familie gehören könnte, nämlich den S. G. Schwandaler, von welchem sich in der Kunstkammer zu Berlin zwei Hochreliefs befinden, dann Thomas und Bonaventura Schwanthaler, ersterer um 1680, letzterer der Sohn. Die eine von Franzens Brüdern hiess Anton, der andere Peter, welcher in Ried thätig war, und für viele Kirchen arbeitete, während Anton bis ans Ende bei unserm Künstler in München verblieb.

Nachdem Franz Schwanthaler schon in früher Jugend in Gmunden am Traunsee und zu Salzburg gearbeitet, kam er für einige Zeit nach München, und dann nach Augsburg, wo er lange bei dem damals berühmten Bildhauer Ingerl arbeitete, und 3 Preise auf der dortigen Academie erhielt.
Im Jahre 1783 liess er sich endlich in München als Bürger häuslich nieder, und von diesem Zeitpunkte an verblieb er in dieser Stadt und führte in Gemeinschaft mit seinem Bruder Anton zahlreiche Werke aus. Selbstständige Arbeiten sind daher von ihm wenig vorhanden, was sich aber der Art findet, Zeichnungen und Reliefs im antiken Style, zeigt von Geist und Geschicklichkeit.

Unter den zahlreichen Arbeiten der Schwanthaler verdienen einer ehrenvollen Erwähnung: die Marmorbüsten des höchstseeligen Königs Maximilian und der Königin Karoline, so wie der wohl-

gelungene Trauergenius in weissem Marmor für den 1800 ver-
storbenen Prinzen Max Joseph Friedrich in der Theatinerkirche,
die colossalen römischen Rüstungen und Kränze am Durchfahrts-
bogen der Arcaden des Hofgartens nach den Zeichnungen des
Herrn von Klenze, die Figuren nebst den reichen Capitälen und
Friesen am Proscenium des neuen Hoftheaters, vor dem Brande
von Blei gegossen, unter Beihilfe des verstorbenen Giessers Reg-
nault in München; ferner zwei schöne 10 Fuss hohe Candelaber
von Holz, jetzt im Schlosse zu Ismaning; Ornamente, Candelaber,
und viele Modelle zu Figürchen, sämmtlich in Holz geschnitten
für die königliche Porzellan-Manufaktur zu München; der Genius
in weissem Marmor am Eingange zum englischen Garten, so wie
auch das Monument des um Bayern hochverdienten Grafen von
Rumford eben daselbst; die vier Löwen in Sandstein nebst der
Büste des Mars am Maxthore der Frauuersgasse, und die Gyps-
friese am ehemaligen Hilthause an dieser Strasse (Allusionen auf
Krieg, Frieden und gesellschaftliches Leben der Sterblichen); eine
überlebensgrosse Statue Merkur's für Donauwörth in Sandstein,
und vieles andere.

Um 1790 fertigte Schwanthaler das erste Denkmal auf den
Kirchhof zu München, welches, gegen den damaligen Gebrauch,
nur eiserne Kreuze zu setzen, eine trauernde weibliche Gestalt bei
einer Urne darstellte. Diese Statue wurde als ein Opfer damaliger
Befangenheit heimlich zerstört, die Trümmer aber von Freunden
helleren Geistes gerettet, und von Westenrieder noch in seinen
vaterländischen Beiträgen rühmlichst erwähnt. Allein von dieser
Zeit an, nachdem die Bahn einmal gebrochen war, erfolgten Be-
stellungen dieser Art von Privaten in grosser Anzahl, so dass
Schwanthaler 50 Denkmale auf den Kirchhof fertigte, von welchen
aber, theils wegen des damals üblichen weniger soliden Steinma-
teriales (Tegernseer und Füssener Marmor zur Architektur), theils
in Folge erloschener Familienrechte auf die Leichenplätze, manche
nicht mehr vorhanden sind. Wir nennen von diesen Monumenten
vorzüglich jene der Familien Kannabich und Freyberg, des Schott-
ländischen Naturforschers Johnston, des Hofmalers Ferd. Kobell,
des Baron von Kreitmayer, der Familien Krempelhuber, Le Prieur,
Ritzler, Santini, Sauer, Schedl, Lungelmayr, mit einer grossen
Statue von weissem Marmor in einer durischen Colonnade von
schwarzem Marmor; des alten Grafen von Tattenbach und Töring-
Guttenzell, mit Marmor und Sandstein - Gruppen.

Daran reihen sich mehrere andere Monumente ausser Mün-
chen: in Ansbach, Höfering, Mousburg, Passau, Rottenburg an der
Tauber, u. s. w., sämmtlich mit Figurenreliefs in Marmor oder
Sandstein geziert.

Da in jener Zeit geringer Beschäftigung in München Bild-
hauer auch Ornamental - Arbeiten auszuführen für grosses Glück
achten mussten, so erhielt auch Schwanthaler viele derartige Be-
stellungen, wie die Decorationen und Ornamente in den Pracht-
zimmern der k. Residenz, unter Direktion des königlichen Hof-
baumeister Puille ausgeführt, und jene des neuen Hoftheaters nach
den Zeichnungen des Prof. Fischer im römischen Style.

Schwanthaler liebte sein Vaterland über Alles, und wies daher
mehrere ausländische Anerbietungen zurück; so einen Ruf nach
Weimar 1795. Für München machte Schwanthaler's Kunst zu
seiner Zeit Epoche; denn er trat zuerst gegen die damals herr-
schende Barbarei und Charakterlosigkeit der Kunst mit Schöpfungen
auf, die mehr oder minder den Geist der wiedererwachenden An-

tike athmeten. Das grosse Monument für die Magistrats-Raths
Gattin Suttner nannte er seinen Schwanengesang. Ein Holzrelief,
»die Engel den Hirten die Geburt Christi verkündend,« welches
er zur Feyer seiner letzten Weihnachten in Holz schnitzte, vollen-
dete er nicht mehr. Er starb zu München 1820.

Schwanthaler, Ludwig von, Bildhauer, Professor der Akade-
mie der Künste in München, Ritter des Civil-Verdienstordens der
bayerischen Krone etc., wurde 1802 zu München geboren, und
früher zu den Studien bestimmt betrat er das Gymnasium seiner
Vaterstadt. Allein der Genius der Kunst begleitete ihn auf diesen
seinen Wegen, und nach wenigen Jahren folgte er unbedingt
seinem Rufe. Es herrschte ja schon im Hause seines Vaters, des
Franz Schwanthaler, ein für jene Zeit höchst bemerkenswerthes
Kunststreben, so dass der Sohn bereits in jungen Jahren auf eine
Bahn geleitet wurde, welche ihn später zu den höchsten Ehren
führte. Seine weiteren Studien machte er auf der Akademie der
Künste in München, wo schon seine frühesten Arbeiten unge-
wöhnliches Talent verriethen. Die ersten bedeutenderen Werke
bilden einen Cyklus aus der Mythe des Prometheus und der
Titanen, bis auf die Heroen der Ilias, welchen er für einen Tafel-
service des Königs Maximilian als Relief in Wachs behandelte,
der aber nach dem 1825 erfolgten Tod des Königs Maximilian
nicht mehr vollendet wurde, da eine andere Geschmacks- und
Sinnesrichtung an die Stelle der alten trat. Diese Jugendarbeit
des Künstlers erregte ausserordentlichen Beifall, und als daher
Cornelius nach München gekommen war, um die Glyptothek aus-
zuschmücken, fand er an Schwanthaler einen jungen Künstler,
dem er vollem Vertrauen einen Theil der plastischen Arbeiten
anvertrauen konnte. Diese bestehen in Reliefs aus der Götter
und Heroenmythe, die in unmittelbarem Zusammenhange mit den
Malereien des P. v. Cornelius stehen, und an welche sich dann die
anderen reihen, welche in den Sälen angebracht sind, die unter
Leitung des Architekten L. v. Klenze ausgeschmückt wurden.
Inzwischen reiste Schwanthaler nach Rom, wo ihn Thorwaldsen
freundlich aufnahm; allein schon in folgenden Jahre kehrte er
wieder in die Heimath zurück, da seine Gesundheitsumstände ihm
zur Abreise riethen. Jetzt vollendete er die Arbeiten für die
Glyptothek, welche unter Klenze's Anordnung zu Stande kamen,
und übernahm auch mehrere andere Bestellungen; von allen die-
sen nennen wir aber jene der Glyptothek zuerst. Man sieht da
über der Eingangsthüre in einem halbrunden Relief wie Isis, als
Amme bei der Königin von Byblos dienend, den lang gesuchten
Leichnam ihres Gemahls Osiris in einer Säule am Palaste des Kö-
nigs Malkandros entdeckt und denselben von der Umhüllung be-
freit. Ueber dem Hauptgemälde des Reiches des Neptun im Götter-
saale ist von Schwanthaler flach modellirt die Geburt der Venus
aus den Wellen, wie sie dem Meere entsteigend von Tritonen und
Nereiden mit Jubel begrüsst wird, und über den Thüren sind
zwei kleine Giebelgruppen in Hochrelief von ihm. Weiterhin
tritt man in den Trojanischen Saal, wo Schwanthaler in der
Stuccoverzierung um das Rundgemälde der Hochzeit des Peleus
mit der Thetis die bei der Feier anwesenden zwölf Götter in eben
so vielen kleinen Reliefs darstellte. Dann sieht man in diesem
Saale auch zwei grössere Reliefs dieses Meisters: über dem Bilde
des Kampfes um den Leichnam des Patroklos den Kampf des Achilles
mit den Flussgöttern, und über dem Fensterbogen den Kampf bei

den Schiffen nach Ilias 15., wo Hector das Lager der Griechen
stürmt. Im Römersaale sind von Schwanthaler die drei Mittel-
reliefs der Kuppel und die 24 Figuren ausser den zwölf Ober-
göttern modellirt, alle weiss auf Goldgrund.

Schwanthaler's früherem Kreise antiker Darstellung gehört
auch der 150 F. lange und 3 F. 8 Z. breite Fries im Palais des Herzogs
Maximilian in Bayern an, in welchem der Künstler in lebendig-
ster und heiterster Weise den ganzen Mythos des Bacchus vor-
stellte. An diese Arbeiten reihen sich der Zeit nach die grossen
Reiterreliefs, welche in der neuen Reitschule des Fürsten von Thurn
und Taxis in Regensburg angebracht sind.

Im Jahre 1832 begab sich Schwanthaler zum zweiten Male
nach Rom, wo er jetzt gegen zwei Jahre verweilte und von Thor-
waldsen wieder auf das freundlichste aufgenommen wurde. Er
entzog dem vielseitigen Talente des deutschen Künstlers seinen
Beifall nicht, in der allgemeinen Anerkennung desselben ist
aber König Ludwig vorangeschritten, welcher ihm das reichste
Feld zum Ruhme öffnete. Schwanthaler modellirte in Rom einige
Gruppen zum ersten Giebelfelde der Walhalla, fertigte auch viele
Zeichnungen zu den Sculpturen und encaustischen Malereien im
Königsbaue zu München, dann kleine Modelle zu den Maler-
statuen der k. Pinakothek, und sah überhaupt schon damals auf
mannigfache Weise seine Thätigkeit in Anspruch genommen. Im
Jahre 1835 ernannte ihn der König auch zum Professor an der
Akademie der Künste in München, wo sich aber überdiess sein
Wirkungskreis noch erweiterte, so dass er bei seiner Fruchtbarkeit
des Geistes und seiner ausserordentlichen Vielseitigkeit des Talen-
tes Gehülfen und Schüler um sich versammeln musste, mit deren
Beiwirkung er jene grosse Anzahl von Werken zu Stande brachte,
die wir auf den folgenden Seiten nennen.

Schwanthaler ist unerschöpflich in der Menge, wie in der
Wahrheit und Eigenthümlichkeit seiner Hervorbringungen. Sein
Sinn ist im gleichen Grade ausgebildet für antike, so wie für
christliche und historische Auffassung, und ein Hauptvorzug dieses
Meisters ist, dass er die ritterlich romantische Sculptur in Deutsch-
land wieder belebt und in einer Weise ausgeübt, die an Um-
fang und Grossartigkeit ihres Gleichen nicht hat. Schwanthaler
tritt in die Reihe der Heroen der neueren Plastik.

Unter den Werken reichhaltiger Composition beginnen wir
mit denjenigen, welche die Räume des Königsbaues in Mün-
chen einschliessen, da sie den oben genannten früheren Arbeiten
des Meisters der Zeit nach am nächsten stehen. Zu diesem Pracht-
baue legte der König 1826 den Grundstein und 1835 stand er voll-
endet da. Für einige Zimmer des Königsbaues (des südlichen
Residenzflügels) fertigte Schwanthaler Compositionen (Conturen),
die als solche in Auffassung und Darstellung antiker Gegenstände
einzig dastehen. Sie mussten im Farbenschmucke erscheinen; die
Bilder aus Hesiod im gebundenen Style der Fresken von Tarquinii
und Corneto, die anderen in einer freieren malerischen Durch-
bildung, woran aber Schwanthaler keinen Antheil hat, so wie
denn überhaupt mehrere Künstler zum Schmucke dieser Residenz
beitrugen. Dieser Königspalast gibt Kunde über einen Theil der
höchsten Leistungen der neueren deutschen Kunst, da in diesen
Räumen die Plastik und die Malerei mit der Architektur in schön-

stem Vereine stehen, und den Ruhm des königlichen Urhebers
verkünden. Was L. von Klenze, J. Schnorr von Carolsfeld u. a.
dazu beigetragen, haben wir an gehöriger Stelle verhandelt, und so-
mit genügt es hier im Allgemeinen zu sagen, dass im Königsbaue
es gegolten hat, die ausgezeichnetsten Geister zweier grossen Na-
tionen zu vereinigen, und zwar mit Hülfe der Anschauungen ihres
eigenen Geistes *).

In den Gemächern des Königs musste die Götter- und Heroen-
welt der Griechen, wie sie uns durch Orpheus, Hesiod, Homer,
Pindar, Aeschylos, Sophokles, und sie selbst, wie sie uns durch
Aristophanes und Theokrit überliefert worden, geschildert, und
somit ein Werk hergestellt werden, das an Reichhaltigkeit und
Interesse kaum seines Gleichen haben könnte. Die Bilder aus den
griechischen Dichtern sollten besonders streng aufgefasst werden,
und man wandte sich desshalb an Schwanthaler, welchem die Com-
positionen zu sämmtlichen griechischen Dichtern übertragen wur-
den, mit Ausnahme von dreien, welche den Professoren Schnorr
und Hess, und dem L. Schulz aus Wien zufielen.

Für das erste Vorzimmer des Königs componirte Schwanthaler
einen Fries mit Darstellungen aus dem Argonautenzuge, wie ihn
Orpheus beschreibt, äusserst lebendige Bilder, ganz im Geiste der
Dichtung, welche, wenn auch nicht von Orpheus, doch eine der
ältesten und schönsten des griechischen Volkes ist. Mehrere jün-
gere Maler führten sie monochrom auf braunem Grunde aus, nach
der Weise althellenischer Vasengemälde.

Im zweiten Vorzimmer des Königs ist nach Schwanthaler's
Zeichnung die Theogonie des Hesiod in einem 120 F. langen
und 3½ F. breiten Fries von Hiltensperger in einer Art darge-
stellt, welche sich mit einer Färbung ohne Licht und Schatten
begnügt, innerhalb welcher die Formen mit Umrissen angegeben
sind. Es war hier von grösster Schwierigkeit, die ausserordent-
liche Anzahl von Hauptgruppen und Episoden, menschlicher Ge-
stalten und Ungeheuer, in den bedingten Raum zu bringen, ohne
der Gefahr dem Auge missfälliger Ueberhäufung oder auch stellen-
weiser Leere zu verfallen. Der Künstler hatte aber alles dieses
auf das glücklichste vermieden. Die Gestalten dieses trefflichen
Werkes sind schön, die Bewegungen edel, natürlich, aber in so
hohem Grade im Sinne rein antiker Einfachheit und Würde auf-
gefasst, dass man ein Werk der ältesten griechischen Zeit vor
sich zu sehen glaubt, während die volle Originalität und Eigen-
thümlichkeit des Einzelnen eine eben so freie als neue Erfindung
bewährt. Es begegnen uns in diesem Friese unübertrefflich schöne
Gruppen, wenn auch ohne Reiz der Farbe und durch die gewählte
Darstellungsweise ohne feine Ausbildung des Einzelnen in Gestalt
und Ausdruck. Unter diesem Friese, an den vier Wänden, sind
Darstellungen aus den anderen Gedichten des Hesiod, aus dem
Schilde des Herkules, und den Werken und Tagen, theils einfarbig,
theils mehrfarbig, wie die Theogonie encaustisch gemalt *).

*) Von der einen Seite — in den Gemächern der Königin —
mussten die poetischen Anschauungen des Walther von der
Vogelweide, Wolfram's von Eschenbach, Göthe's, Schiller's,
Wieland's, Tieck's etc., in den unteren Prachträumen das
grosse Nationalepos der Nibelungen im Bilde gegeben werden.

**) In diesen Räumen wurden nämlich auf Veranlassung des Hrn.
v. Klenze die Wachs-Harz-Farben in Anwendung gebracht,

Der Thronsaal ist von Schwanthaler mit Reliefs in Gyps verziert, zu denen der Stoff aus den Gesängen Pindar's entlehnt ist, der sich aber nicht vollkommen cyklisch durchführen liess, wie diess in den vorhergehenden Friesen der Fall war. Der Künstler musste hier nur allgemein interessante Beziehungen herausfinden, von denen wenigstens einige unter sich zusammengehören, und welche ihm die vier Hauptheroen gestatteten, die er um den Thron placirte, von wo aus der Künstler in die einschlägigen Mythen überging. Für den Fries boten sich am geeignetsten die Kampfspiele mit der Preisvertheilung dar. An den Wänden fassen grössere und kleinere Rahmen auf vergoldetem Grunde verschiedene Darstellungen aus dem Mythos des Herakles, Achilleus, Jason, Deucalion, Castor und Polydeukes u. s. w., alle genau bezeichnet in Dr. E. Förster's Leitfaden zur Betrachtung der Bilder des neuen Königsbaues. In Auffassung und Darstellung sind diese Reliefs den anderen Compositionen des Meisters gleich. Wo es auf Handlung ankommt herrscht eine ungemeine Lebendigkeit und Mannigfaltigkeit der Bewegungen; es ist, wie überall in Schwanthaler's Compositionen, der Moment ergriffen, der die That bezeichnet. Der ganze Saal trägt das Gepräge einer heiteren Pracht.

Im Empfangzimmer des Monarchen erblicken wir wieder Bilder in Farben, die sämmtlich nach kleine Skizzen Schwanthaler's gemalt sind, bis auf zwei von W. Röckel, — jene an der Decke in Fresko, die an den Wänden in Encaustik. Den Stoff gaben die Tragödien des Sophokles, welchen 21 Bilder entnommen wurden, wovon jene an der Decke die Geschichte des Oedipus und seines Stammes vorstellen, nach den Trauerspielen: König Oedipus, Oedipus auf Colonos, und Antigone.

Im Schreibzimmer des Königs sind 24 bildliche Darstellungen aus den Tragödien des Aeschylos nach Schwanthaler's Skizzen, die an der Decke al Fresco, jene an der Wand von Schilgen in encaustischer Weise gemalt. Auch diese Bilder tragen in ihrer strengen Auffassung das Gepräge der Originalität und des ächt griechischen Geistes.

Eine Aufgabe anderer Art ward ihm aber durch die Compositionen im Ankleidezimmer des Königs gegeben, wo es ihm gestattet wurde, die Strenge der Auffassung zu mildern. Für dieses Zimmer componirte Schwanthaler 27 Bilder aus den Lustspielen des Aristophanes, wo ihm ein Feld der unerschöpflichen Laune und des geistreichsten Witzes geöffnet blieb. Hier galt es nicht, die Schönheit der Form und die Höhe edler Charakteristik in der Darstellung zu entwickeln, der Künstler hat aber gezeigt, dass ächt griechische Behandlungsart der Kunst selbst den der Pnyx und der Agora in Scherz und heiterem Sinne entnommenen Bildern, und sogar Uebertreibungen die künstlerische Weihe verleihen kann. Eben so ist Hiltensperger's Behandlung in Farben ganz der Heiterkeit und dem Muthwillen des Dichters entsprechend. Die Bilder sind nämlich theils an der gewölbten Decke al Fresco, theils an der Wand in Wachsmalerei ausgeführt.

Im zweiten Stockwerke des Königsbaues, wo sich die dem geselligen Vereine gewidmeten Räume befinden, sind Reliefs von

die Bereitung und stufenweise Verbesserung dieser Farben blieb aber anderen anheimgestellt.

Schwanthaler, die am Fries eine Reihe von Bildern aus dem My-
thos der Aphrodite enthalten. Sie sind in Gyps ausgeführt, und
gehören zu den vorzüglichsten Arbeiten des Meisters. Sie sind
theils von ihm selbst, theils von seinen Schülern Brugger, Widn
mann und Schönlaub unter seiner Aufsicht modellirt. Die Figu
ren erscheinen weiss auf rothem Grunde, nach Art pompejanischer
Reliefs, deren man im Museo borbonico zu Neapel sieht.

Damit schliessen wir das Verzeichniss der Werke v. Schwan-
thaler's im Königsbaue, welche in Förster's Wegweiser im Ein-
zelnen beschrieben sind. An diese reihen wir jetzt jene die Saal-
baues (nördlicher Residenzflügel), da sie in verwandter Auffassung
zu den obigen stehen, wenn sie auch später entstanden sind. Man
sieht da in einer Reihe von sechs Festgemächern des Erdgeschos-
ses Darstellungen aus der Odyssee so geordnet, dass eine jede der
24 Wandseiten die Hauptmomente einer Rhapsodie enthält. Hier
war Gelegenheit gegeben ein Werk griechischer Kunst und Art
auszuführen, so gross und bedeutend, wie nur irgend eine der
Kunstunternehmungen in München. Die Arbeit war unserm Künst-
ler und dem Maler Hiltensperger in der Art übertragen, dass
Schwanthalern die Wahl der Compositionen und die Ausführung
derselben in ziemlich vollendeten Zeichnungen *), dem Maler Hil-
tensperger aber, bei stetem gemeinschaftlichen Verständnisse, die
Zeichnung der Cartons in der festgesetzten starken Lebensgrösse,
und die Ausführung der Wandbilder in Wachsfarben anheimfiel.
Diese Bilder sind von wahrhaft homerischem Geiste durchdrungen,
in ächt hellenischer Form und Gestaltung aufgefasst, aber der
reichen Fülle eigener Erfindungsgabe entquollen, lebendig und
wahr, und auch in der Färbung von ausserordentlicher Frische
und blühender Kraft. Im Mai 1859 wurden diese Gemälde begon-
nen und gegenwärtig ist die Hälfte vollendet. **)

Der genannte Saalbau enthält auch einen 266 F. langen und
4 F. 6 Z. hohen Gyps-Fries, von Schwanthaler selbst und unter
dessen Leitung von seinen besten Schülern ausgeführt. Dieser
Fries wurde ganz im Atelier des Meisters gearbeitet, und zuletzt
verwendete dieser noch über sechs Wochen zur Retouche an Ort
und Stelle. Man muss daher diese Gypsreliefs zu den Hauptwer-
ken Schwanthaler's zählen. Die Darstellungen, welche hier in
eigenthümlicher Pracht auf Goldgrund erscheinen, stehen in genauer
Verbindung mit den Malereien des J. v. Schnorr aus dem Leben
des Kaisers Friedrich Barbarossa, indem sie sich auf den Kreuz-
zug desselben beziehen. Diese Reliefs gehen an den vier Wän-
den herum, wovon jede durch den vorherrschenden Gedanken der
Bilderfolge zu einer selbstständigen Abtheilung wird, während alle
vier in ihrem durchlaufenden Friese in epischer Weise die ganze
Begebenheit vor den Blick führen. So ist in der ersten Abthei-
lung die betrübte Lage des christlichen Königreichs im Orient, in
der zweiten der von Barbarossa unternommene Rettungszug dar-
gestellt. Auf der dritten Wand sind die Landung in Asien und
die Vorkämpfe mit den Ungläubigen geschildert, und auf der vier-

*) Nicht in leichten Umrissen, wie es anderwärts heisst.

**) Ueber die Malereien nach Schwanthaler's Compositionen, und
über diese selbst, verbreitet sich Herr von Lilenzo im Kunst-
blatte 1841 Nro. 69—71 in streng wissenschaftlicher Würdi-
gung, so wie er selbst vom Geiste griechischer Kunst durch-
drungen ist.

ten sieht man die Schlacht von Iconium, so wie Barbarossa's Beerdigung. Der geschichtliche Hergang ist im Kunstblatte 1840 Nro. 48 erzählt.

Ueberdiess gibt es noch einige andere kleinere Werke, die nach Modell-Skizzen und Zeichnungen Schwanthaler's ausgeführt sind, deren wir unten gedenken. Es bleibt uns jetzt die Aufzählung seiner plastischen Werke, die zu den höchsten Leistungen der neueren Kunst gehören.

A. Monumentale Arbeiten in Marmor und Erz.

Unten diesen Werken nennen wir zuerst die beiden Giebelgruppen der Walhalla bei Regensburg, welche in diesen ihre Hauptzierden erhielt. Der früheren Zeit gehört das südliche Giebelfeld an, wozu ursprünglich Rauch in Berlin die Composition geliefert hatte, die aber von Schwanthaler fast ganz umgestaltet wurde; diess schon während seines zweiten Aufenthaltes in Rom, wo er, wie schon oben erwähnt, einige Figuren für dieses Giebelfeld modellirte. Die Angabe zu diesem Bilderschmucke kommt unmittelbar vom Könige Ludwig, welcher hier in 15 allegorischen Gestalten den Frieden von 1816 dargestellt wissen wollte. Germania thront ruhend in Mitte des Tympanon, und deutsche Krieger führen ihr die den Franzosen entrissenen Bundesfestungen zu. Ihr zunächt repräsentirt der Krieger mit dem Doppeladler auf dem Kamm des Helmes Oesterreich, und die weibliche Gestalt, welche er zuführt, ist am Rade im Wappen als Festung Mainz erkenntlich. Die folgende weibliche Gestalt erscheint allegorisch als Festung Landau, welche Bayern der Germania wieder zurückbringt. Würtemberg's Krieger ermuntert den hinter ihm sitzenden Helden, sich zur Feier des Festes zu erheben, und der mit Trauben bekränzte Rhein hält in der Ecke Ruder und Schiffsschnabel zu seiner durch den Frieden gesicherten Fahrt. Der Germania zur Linken schwingt Preussen, mit der Colonia an der Hand, begeistert den Lorbeerkranz. Ihm folgen Hannover und Luxemburg, und dann kommen Hessen und Sachsen zur Huldigung herbei. Die Mosel, als Flussgott, schliesst dem Rhein gegenüber das grossartige Ganze ab. Alle diese Figuren sind von hoher Schönheit und von einer Meisterschaft der Vollendung in Marmor, wie sie nur die geübteste Künstlerhand zu geben im Stande ist.

Mit den Bildwerken des nördlichen Giebelfeldes der Walhalla begann Schwanthaler 1835, und 1842 standen sie vollendet in Marmor da. Wir sehen da in einem 72 F. langen Tympanon fünfzehn colossale Statuen, deren Mittelpunkt Armin bildet. Zur Rechten, auf der den Germanen geweihten Seite, führt der Künstler die Grundzüge der Nationalität des Volkes vor den Blick: den Kampf fürs Vaterland, durch drei ihrer Haupthelden; die Poesie, durch den Barden; die Mystik, durch eine Seherin; den siegreichen Tod fürs Vaterland, durch den sterbenden Siegmar; Frauenwürde, durch die ihn für Walhalla vorbereitende Thusnelda dargestellt. In der anderen Abtheilung schilderte er im Contraste hiezu das heimatlose Soldatenleben der Römer mit ihrem sich entleibenden Feldherrn und den sterbenden Adlerträgern, auch hier in scharfer Ausprägung der Nationalität. Hermann der Cherusker, der Heros Walhalla's, ragt über alle empor, eine nackte Gestalt, vom fliegenden Mantel halb verhüllt und mit dem beflügelten Helme bedeckt. Rechts neben ihm erscheinen drei historisch be-

rühmte Führer: Melo, Cattumer und Segimer, und an sie schliesst
sich ein eichenlaubbekränzter Barde, knieend in wilder Begeiste-
rung zur Harfe singend, mit der Streitaxt zur Seite. Neben ihm
ist die Seherin, das gelöste Haar mit Eichenlaub und Mispeln ge-
schmückt, mit dem Barden eine Gruppe von unheimlicher Hoheit
bildend. Um so rührender erscheint aber Thusnelda, die sich
über den sterbenden Greis beugt, und den Abschluss der einen
Hälfte der Bildergruppe bildet. Gegenüber kämpfen die Römer
vergebens an. Nur ein Schwerbewaffneter dringt noch auf den
germanischen Fürsten ein, der mit den leichteren Waffen schleicht
zurück, und Varus gibt sich in Verzweiflung mit dem Schwerte
den Tod. Weiterhin sieht man die Zeichenträger theils stehend,
theils todt hingestreckt. So ist hier auch die Schlacht des Armi-
nius im Teutoburger Walde geschildert, der Untergang römischer
Macht und Grösse, der Sieg der deutschen Kraft über Fremd-
herrschaft hier und im zweiten Giebelfelde das Hauptmotv. Die-
sen einfach grossartigen Compositionen ist das Gepräge der vol-
lendeten Kunst aufgedrückt, und es ist eine Weihe darüber ausge-
gossen, welche ein vaterländisch gesinntes Gemüth tief ergreift.

Dann müssen wir hier auch der Bildwerke gedenken, welche
nach Schwanthaler's kleinen Modellen von den Bildhauern Brug-
ger, Horchler, Hänle, Herwegh u. a., für das Innere der Walhalla
ausgeführt wurden; nämlich der geflügelten, mit Eichenlaub be-
kränzten Schildjungfrauen (Walkyren). Diese ernsten Wesen, die
nach der Sage weder des Himmels noch der Hölle, noch sterb-
licher Mütter Töchter sind, erscheinen als Caryatiden.

Eine dritte Giebelgruppe von colossalen Figuren, in einer auf
eigenthümliche Weise an den Geist der pompejanischen Malerei
streifenden Gruppirung, sehen wir am neuen Ausstellungsgebäude
in München. Es ist diess eine allegorische Darstellung auf das
Wiederaufblühen der Künste in Bayern: Oben als Akroterion der
Phönix, an den Ecken die bayerischen Löwen von Schönlaub und
Sanguinetti, Alles in Marmor ausgeführt, und 1840 vollendet. Bava-
ria, Kränze austheilend, steht in der Mitte vor einem von Löwen
gebildeten Thronsessel, und zu ihren Seiten reihen sich die Künste,
durch Künstler jeden Faches vorgestellt. Zur Rechten steht der
Architekt mit dem Modelle einer Kirche, der Historien- und
Genremaler mit Bildern, der Porzellan- und Glasmaler, jeder mit
einem bezeichneten Attribute. Auf der anderen Seite bringt der
Bildhauer mit seinen Gehülfen die colossale Büste des Königs her-
bei, was gerade als ein höchst glückliches Motiv zu betrachten
ist, da durch König Ludwig die Kunst in Bayern einen so hohen
Aufschwung nahm. Wenn die Büste dennoch ohne Lobeerkranz
ist, so mag dieses als ein Zeichen gelten, dass der kunstbegeisterte
König es der Nachwelt überlässt, ihm den Lorbeer um das Haupt
zu winden. Hinter dieser Gruppe ist der Bronzegiesser, und ein
Münzer am Prägstocke.

An den Figuren des Giebelfeldes der Glyptothek hat Schwan-
thaler nur geringen Antheil. Die Modelle wurden nach Wagner's
Composition von Haller gefertiget, dann aber zum Theil umge-
arbeitet und von verschiedenen Künstlern *) in Marmor ausge-
führt. Von Schwanthaler ist der Holzbildhauer modellirt und in

*) An diesem Werke arbeiteten Leeb, Bandel, E. Mayer, Prof.
Ritschel, Sanguinetti und andere.

Marmor ausgeführt. Dieser Statuen-Cyclus wurde 1836 vollendet, und somit fällt er in die frühere Zeit unsers Meisters.

In diese Periode gehören auch die zwei colossalen Caryatiden von Gyps im Königsbaue, welche unter den allegorische Gestalten der Nike apteros und der Nemesis auf den Wahlspruch des Königs: »Gerecht und Beharrlich,« sich beziehen.

Das grösste bis jetzt bestehende monumentale Werk Europa's ist dass 54 Fuss hohe Erzbild der Bavaria *), welche Schwanthaler für die bayerische Ruhmeshalle auf der Anhöhe bei München ausführte. Es ist diess eine hehre Jungfrauengestalt mit dem aufgelösten germanischen Haar, und einem Eichenkranz darüber, in einer um die Brust geschlungenen Tunica von Pelz. Neben ihr sitzt ein 27 Fuss hoher Löwe, und eben so hoch ist das Piedestal worauf diese Riesengestalten sich erheben, so dass die Höhe bis zur erhobenen Rechten 127 Fuss beträgt. Durch das Fussgestelle gelangt man zu einer Wendeltreppe, welche bis in das Haupt der Bavaria führt, in welchem 20 Personen Raum finden. Im September des Jahres 1837 war das Modell zu dieser Riesenstatue vollendet und somit eine der grossartigsten Kunstschöpfungen unserer Zeit geschehen. Im Jahre 1842 stand das colossale Modell für den Guss fertig da, dessen Vollendung eine Zeit von sieben Jahren in Anspruch nahm. Zuerst gegossen ist der jugendliche Mädchenkopf, dessen ideale Schönheit selbst bei einem ungeheueren Umfange bezaubert. Im Jahre 1845 wurde das Bruststück in Erz gegossen, dieses von Inspektor F. Miller, dem Nachfolger des verstorbenen Stiglmayer, der das Werk unvollendet hinterliess, aber in Miller einen Gehülfen herangebildet hatte, der jetzt mit noch grösserer Meisterschaft den Guss leitet **).

Bei dieser Gelegenheit erwähnen wir auch der Reliefs, welche die Metopen der noch im Bau begriffenen bayerischen Ruhmeshalle zieren werden. Sie enthalten Allusionen auf die Verdienste der Männer, deren Büsten in der Halle Platz finden, und wechseln mit Viktorien. Religion und spekulative Philosophie bilden den Mittelpunkt der bildlichen Darstellungen, und von da aus geht das Band, welches hier alle umschlingt, durch die verschiedenen Zweige der Wissenschaft und Kunst zu den materiellen Interessen der Industrie und des Handels. Diese Darstellungen schliessen mit zwei Giebel, deren vier Statuen die Haupttheile des Königreichs bezeichnen: Bayern und die Pfalz, Franken und Schwaben zusammen gruppirt. An den Modellen arbeitet der Künstler gegenwärtig. Die Reliefs der Metopen wurden nach Schwanthaler's Modellen und unter dessen Leitung von jüngeren Bildhauern ausgeführt.

An diese umfangreichen Denkmale reihen wir eine Anzahl von Statuen, die in ihrer historisch-romantischen Auffassung ebenfalls zu den Werken monumentaler Art gehören. Zuerst nennen wir die Marmorstatue des Kaisers Rudolph von Habsburg, welche seit 1843 im Dome zu Speyer sich befindet. Der Kaiser

*) Die Statue des heil. Carolus Borromäus auf Isola bella ist höher, aber nur Arbeit in getriebenem Eisen und mit der Bavaria nicht zu vergleichen. Auch der grosse Herkules bei Cassel ist nur getriebenes Werk in Kupfer.

**) Wir haben von dieser Bavaria auch eine Statuette in Porzellanmasse, die in der k. Porzellan-Manufaktur zu München käuflich ist.

sitzt mit Schwert und Reichsapfel auf dem Throne, und zwar in Portraitähnlichkeit, da der Künstler für den Kopf ein Steinbild aus dem 14. Jahrhunderte benutzte, welches mit dem Erzbilde in der Franziskaner-Kirche zu Innsbruck typisch übereinstimmt. Die Zeichnung zum Piedestale ist von Direktor v. Gärtner.

Ein zweites Denkmal in Marmor, 1842 vollendet, ist dem Sänger Frauenlob geweiht, eine junge trauernde Frau vorstellend, in Hindeutung auf das Begräbniss des Dichters durch die Frauen. Das Bild erscheint in reicher architektonischer Einfassung. Dieses Monument ist im Kreuzgange des Domes zu Mainz, und gilt als ein Zeichen der Uneigennützigkeit des Meisters, indem er fast auf allen Lohn verzichtete.

Dann haben wir von Schwanthaler auch mehrere Statuen in Bronze, die zugleich zu seinen Hauptwerken gezählt werden müssen. Darunter sind 12 zehn Fuss hohe Statuen von Ahnen des Hauses Wittelsbach, in scharfer Auffassung des Individuellen und Charakteristischen, da allerhöchsten Orts nur solche Fürsten gewählt wurden, deren physiognomische Treue sich ermitteln liess. Diese grossartig-ritterlichen Statuen, welche durch die prachtvolle Vergoldung in vollem Glanze erscheinen, stehen im grossen Thronsaale (des Saalbaues) der k. Residenz auf Piedestalen. Die drei ersten: Friedrich der Siegreiche, Ludwig der Bayer und Maximilian I., wurden 1836 von Stiglmayer gegossen und vergoldet, und Otto der Erlauchte schloss 1842 die Reihe. Die colossalen Gypsmodelle schenkte der Künstler mit königlicher Genehmigung seiner Vaterstadt München, wo sie jetzt bronzirt die schönste Zierde des grossen Rathhaussaales ausmachen. Der Kaiser Nicolaus von Russland bestellte die ganze Folge der kleinen Modelle in Erz.

Nach Vollendung der colossalen Modelle der bayerischen Ahnenbilder übernahm Schwanthaler die Ausführung des Monumentes für den berühmten Tondichter Mozart, welches, von Stiglmayer in Erz gegossen, in der Bildnissstatue desselben mit Bronze-Reliefen besteht, und 1842 auf dem Michaeli-Platze in Salzburg aufgestellt wurde.

Ein zweites Monument ist jenes des Grossherzogs Carl Friedrich von Baden in Carlsruhe, wozu schon 1828 der Grundstein gelegt wurde, das aber erst 1840 zur Ausführung kam. Die colossale, von F. Miller in Bronze gegossene Statue steht auf einem reich verzierten Piedestale, ebenfalls von Bronze, mit vier schönen Eckstatuen, welche die vier Provinzen Badens nach der damaligen Eintheilung des Landes vorstellen *).

Auch zu Darmstadt steht seit 1843 ein Monument in Erz, welches von Miller nach Schwanthaler's Modell gegossen wurde. Es ist diess die 16 Fuss hohe Statue des Grossherzogs Ludwig von Hessen, deren Ausführung der Künstler 1838 übernahm. Das Standbild dieses Fürsten erhebt sich auf einer 105 Fuss hohen Säule, die nach Art der Colonna Trajana eine Wendeltreppe einschliesst, durch welche man zur Statue gelangt **).

*) Es ist unrichtig, wenn wir anderwärts lesen, diese anmuthsvollen weiblichen Figuren stellen die Religion, Gerechtigkeit, Weisheit und Stärke vor.

**) Die Säule ist nach Moller's Plan vom Hofbaumeister Arnold errichtet, und ein Meisterwerk der Technik.

Im Jahre 1841 beschloss die Stadt Frankfurt ihrem grossen Bürger Göthe ein Monument in Erz zu setzen, und wählte unsern Künstler zur Ausführung. Er stellte den Dichter stehend mit dem Lorbeerkranz in der Linken in stolzer Ruhe an einen Baum gelehnt dar, mit dem Haupte in majestätischer Haltung. Das Piedestal ist reich mit Reliefs geziert, deren Mittelpunkt die allegorischen Figuren der Wissenschaft, und der lyrischen und dramatischen Poesie bilden, welchen sich zu beiden Seiten die vorzüglichsten Gestalten der poetischen Schöpfungen Göthe's nähern. Die Enthüllung dieses Monumentes fand 1845 am Geburtstage des Dichters statt.

Das Monument, welches König Ludwig dem Ruhme Jean Paul's in Bayreuth setzen liess *), wurde 1841 von Stiglmayer in Erz gegossen. Wie Göthe, so erscheint auch er in einfachem Rocke, die Rosenknospe im Knopfloche befestigt, zur Erinnerung an eine Gewohnheit des Dichters, den man nie oder selten ohne diese, oder eine ähnliche Blume sah. In der Linken hält er das Notizbuch und den Stift in der erhobenen Rechten, als wenn er so eben einen Gedanken niederzuschreiben beginnen würde. Die Enthüllung dieser 10 Fuss hohen Statue fiel im November des Jahres 1841.

Später fertigte der Künstler die Statue des Markgrafen Friedrich Alexander von Brandenburg, des Stifters der Universität Erlangen, welche 1843 das Jubiläum feierte. Auch diese Statue des Markgrafen ist colossal und in Erz gegossen, jetzt eine Zierde Erlangens.

In München sieht man ebenfalls drei Erzstatuen nach Schwanthaler's Modellen von Miller gegossen, alle in colossalen Verhältnissen. Zwei derselben stehen in der Feldherrenhalle, welche nach diesen den Namen erhalten hat. Es sind diess die Statuen Tilly's und Wrede's, zweier grossen Heerführer, der eine im Costüm des 17. Jahrhunderts, der andere in der Uniform aus der Zeit der deutschen Befreiungskriege, auf hohen Piedestalen mit Inschriften nach der Angabe des Königs. Diese beiden Statuen wurden 1843 aufgestellt, und 1845 die dritte, welche dem Andenken des Baron von Kreitmayer, des Verfassers des Codex Max. bav., gewidmet ist. Der berühmte Gesetzgeber ist im Costüme seiner Zeit dargestellt, mit dem Buche in der Hand, und zu seinen Füssen liegen andere Bände seines Codex. Diese colossale Statue wurde aus Nationalbeiträgen errichtet.

Nach Schweden kam in neuester Zeit ebenfalls eine Erzstatue nach dem Modelle Schwanthaler's von Miller gegossen, das 12 Fuss hohe Standbild des Königs Carl Johann XIV (Bernadotte) in der Uniform des Feldmarschalls, in Norrköping aufgestellt.

Andere Erzstatuen sind nach Böhmen bestimmt, werden aber erst in einer Reihe von Jahren ausgeführt. Ein reicher Privatmann, Herr Veith auf Liboch, beabsichtiget den Bau einer böhmischen National-Halle, in welcher Statuen berühmter Böhmen Platz finden werden. Die Statue Otacar's ist bereits in Bronze ausgeführt.

Schliesslich erwähnen wir in dieser Abtheilung monumentaler Werke noch zweier anderer, welche dem Kreise ikonischer Dar-

*) Anfangs sollte aus Privatmitteln dem Dichter ein Monument gesetzt werden, allein der König übernahm sogleich die weitere Sorge.

stellung nicht angehören. Das eine, in der k. Giesserei zu Mün-
chen von Miller in Erz gegossen, bildet einen Brunnen, der selbst
in seinem architektonischen Theile von Schwanthaler angegeben
ist. Man sieht da die allegorischen Gestalten der vier Haupt-
flüsse Oesterreich's: der Donau, Weichsel, Elbe und der Po, und
über ihnen auf einem Capital steht Austria mit Lanze und Schild.
Dieser grosse Brunnen ist seit 1846 eine Zierde der Freiung zu
Wien und ein Werk, welches sich den benannten monumenta-
len Arbeiten durch Phanthasie und strenge Vollendung würdig an-
reiht.

Das zweite Werk dieser Art, aber nur nach Schwanthaler's
kleineren Modellen von Brugger, Saalemann, Horchler, Hänle
und Herwegh in Kalkstein ausgeführt, ist ein Denkmal auf die
Ausführung des Donau-Main-Canals. Es besteht in einer colos-
salen Gruppe von allegorischen Figuren: wie die Donau und der
Main, auf ihre Urnen gestützt, sich die Hände zum grossen Un-
ternehmen reichen, und die Statuen des Handels und der Schiff-
fahrt sich ihnen beigesellen.

B. Bildwerke von feinster Vollendung, sogenannte Cabinetsarbeiten.

Obwohl Schwanthaler's Hauptverdienst in den grossen monu-
mentalen Werken sich kundgeben dürfte, da derselbe hierin seine
meiste Beschäftigung fand, so sind doch auch die folgenden Ar-
beiten, und besonders desshalb sehr interessant, weil sie mehr
als andere der Hand des Meisters angehören, da bei monumenta-
len Arbeiten grössere Beihülfe nothwendig ist. Die Werke die-
ser zweiten Abtheilung sind aber mit grösster Liebe von ihm selbst
vollendet, und geben somit auch Zeugniss von seiner hohen tech-
nischen Meisterschaft, während er zu den Bildwerken der Abthei-
lung C. nur Skizzen und Zeichnungen lieferte, und bisweilen die
Ausführung nicht einmal überwachen konnte.

Unter den Bildwerken dieser Art nennen wir zuerst die Bas-
reliefs, welche zum Theil Friese bilden, die schon weiter oben
S. 101 — 102 näher erwähnt sind. Jene im Thronsaale des Kö-
nigsbaues enthalten Darstellungen aus Pindar, die anderen im
zweiten Stockwerke daselbst geben in ihren Bildern den Mythos
der Aphrodite. Im Saalbau der Residenz ist der Kreuzzug des
Kaisers Barbarossa dargestellt.

Hier müssen wir auch ein Jugendwerk des Meisters nennen,
den Fries mit den Darstellungen aus dem Mythos des Bacchus im
Palaste des Herzogs Maximilian in Bayern, S. 99 erwähnt.

Werke von grösster Schönheit sind ferner vier Reliefs in Gyps
mit Figuren in halber Lebensgrösse im Besitze der Herren Bois-
serée, bekannter Kunstfreunde. Das eine derselben, St. Georg
mit dem Drachen vor der hl. Margaretha, ist durch den Stich be-
kannt. Das zweite stellt die hl. Dorothea dar, und im dritten ist
St. Apollinaria geschildert, wie er einen Kranken heilt. Das vierte
Relief ist das grösste von allen, da es sich bei gleicher Höhe mit
den genannten bedeutend in die Länge zieht. Es stellt den heil.
Egidius dar, wie er durch die Jagd in seinen heiligen Betrach-
tungen gestört, mit dem Rehe aus seiner Höhle hervortritt.

Im Besitze des Prinzen Carl von Bayern ist ein ausgezeichnet
schönes, mit grösstem Fleisse in carrarischem Marmor ausgeführtes
kleines Bild, welches den leidenden Philoktet auf Lemnos vor-
stellt.

Dem Kreise antiker Darstellung gehört auch eine Gruppe im Palaste des Grafen von Redern zu Berlin an, welche der Meister mit liebevoller Sorgfalt in carrarischem Marmor behandelte. Sie stellt Ceres und Proserpina vor, in Figuren unter Lebensgrösse. Dieses Bildwerk wurde 1843 vollendet.

Im herzoglichen Schlosse zu Wiesbaden sind die lebensgrossen Statuen der Venus, Diana, Vesta und Ceres, des Apollo, Amor, Bacchus und Pan, sämmtlich in Sandstein und 1840 vollendet. Ferner sieht man in diesem Schlosse auch zwei Statuen von Tänzerinnen in Lebensgrösse in weissem Marmor ausgeführt, Werke von ausgezeichneter Schönheit.

Im Besitze des Grafen Arco zu München ist das liebliche Bild einer Nymphe in carrarischem Marmor, ebenfalls in Lebensgrösse ausgeführt. Lord Fitzwilliams in London besitzt eine Wiederholung in Marmor und in den Museen zu Carlsruhe, Weimar und Stuttgart sind Abgüsse in Gyps.

In der Capelle des herzoglich Leuchtenberg'schen Palastes zu München ist ein dem frommen Andenken der beiden Herzoge von Leuchtenberg gewidmetes Werk von Schwanthaler. Es stellt die allegorischen Gestalten der trauernden Fürstinnen dar, wie sie die Urnen mit den Herzen der Herzoge Eugen und Dom Augusto auf den Altar niedersetzen. Dieses Monument ist in Marmor ausgeführt *).

Im Auftrage des Kronprinzen Maximilian von Bayern fertigte Schwanthaler zwei lebensgrosse Statuen in Gyps, jene der Melusina und Aslauga, welche in den Felsengrotten zu Hohenschwangau aufgestellt sind.

In der Sammlung des Fürsten von Schwarzenberg zu Wien ist die lebensgrosse Statue einer Donau-Nymphe in carrarischem Marmor.

Baron von Speck-Sternburg besitzt eines der früheren Gyps-Reliefe des Meisters. Es stellt den Seegott Nereus vor, wie er dem mit der Helena vorbeischiffenden Paris den Untergang Trojas verkündet.

Der geheime Rath von Klenze in München erfreut sich zweier Reliefs in carrarischem Marmor, antike Kämpfe zu Ross vorstellend, und Meisterwerke ihrer Art.

An diese Werke reihen wir den Schild des Herkules, in Rom begonnen, und während sechs Jahren zusammengearbeitet. Es ist diess eine Composition in ächt hellenischem Geiste, welche nach Hesiod's Dichtung in mehr als 140 Gestalten Hauptmomente der Göttermythe, des kriegerischen und friedlichen Lebens umfasst. Dieser Schild wurde in Bronze gegossen, und ist jetzt bereits sechsmal in Deutschland und England zu finden.

Von den Büsten in Marmor und Gyps ist ausser der des Königs Ludwig (in colossalen Verhältnissen) jene der Königin Caroline vorhanden, die er für mehrere Höfe wiederholte. In der Walhalla sind die Büsten Mozart's und Walther's von Plettenberg. Zu Frücht im Nassau'schen ist das Bildniss des alten Ministers v. Stein, Hochrelief in Marmor. Die Büste des Ministers und

*) Ein anderes Monument, welches die Stadt Eichstädt diesem Fürsten setzen lassen wollte, kam nicht zu Stande, was hier als Zusatz zum Kunstblatt von 1837 dient.

Dichters E. v. Schenk, und jene des Hofmalers v. Kaulbach fertigte er für die bayerische Ruhmeshalle. Alle diese Werke, so wie die Büsten der Gebrüder Boisserée, sind mit Liebe vollendet und von hoher Meisterschaft der Technik.

C. Arbeiten nach Skizzen und Zeichnungen des Meisters.

In diese Abtheilung gehören zahlreiche Werke, die nach Skizzen, Zeichnungen und kleinen Modellen des Meisters von anderen Bildhauern und von Malern ausgeführt wurden, und theilweise einen decorativen Charakter haben. Bei vielen derselben lag die Ausführung nicht in seinem Bereiche, und selbst Aenderungen hatte man sich erlaubt, die weit abführten.

Von denjenigen, welche die meiste Thätigkeit des Künstlers in Anspruch nahmen, nennen wir die zahlreichen Compositionen zu Gemälden im Königs- und Saalbaue der Residenz, die uns eine reiche Fülle poetischer Anschauungen aus griechischen Dichtern bieten. Diese Darstellungen sind aus den dem Orpheus zugeschriebenen Dichtungen, aus Hesiod, Sophokles, Aeschylos, Aristophanes und Homer entlehnt, theils monochrom, theils mehrfarbig in encaustischer Manier gemalt, wie wir diess schon weiter oben S. 100 ff. ausführlicher dargethan haben. Die Zeichnungen zu den Darstellungen aus der Odyssee im Erdgeschosse des Saalbaues gehören zu den ausgeführtesten von allen und zu den bedeutendsten Leistungen Schwanthaler's in dieser Art. S. oben S. 102.

Seine Gypsfriese mit Darstellungen aus Pindar und dem Mythos der Aphrodite, sowie jener des Kreuzzuges des Kaisers Friedrich Barbarossa sind nicht in diese Reihe zu stellen, gesetzt auch dass sich der Künstler bei der Ausführung theilweise fremder Hülfe bedienen musste. Diese Werke sind von ihm selbst und unter seiner Aufsicht mit solcher Liebe gearbeitet, dass wir sie in die Abtheilung B. reihen mussten.

Anders verhält es sich mit den Metopen der bayerischen Ruhmeshalle, die wir ebenfalls S. 105 schon erwähnt haben. Die Modelle sind zwar unter Schwanthaler's Leitung gefertigt, die Ausführung in Marmor ist aber von seinen Schülern und anderen jüngeren Bildhauern. Die sich wiederholenden Victorien haben 16 Bildhauer beschäftiget.

Die Reliefs aus der bayerischen Geschichte in der Loggia des Saalbaues sind von Schülern der Akademie.

Die Bildwerke, womit das Innere der Glyptothek in München und die neue Reitschule des Fürsten von Thurn und Taxis zu Regensburg geziert ist, sind ebenfalls grösstentheils von fremder Hand ausgeführt.

Die Walkyren in der Walhalla, jene ernsten jungfräulichen Caryatiden, sind ebenfalls nach seinen Modellen von anderen gefertiget. Auch diese Bilder haben wir schon oben S. 104 bei der Beschreibung der Giebelfelder erwähnt.

Die colossalen Statuen des Erlösers und der Evangelisten in den Nischen der Façade der St. Ludwigskirche wurden 1835 nach kleinen Modellen von anderen Bildhauern in Jurakalk ausgeführt, aber sie tragen das Gepräge ächt religiöser Weihe.

Für die neue Pfarrkirche in der Vorstadt Au wurden nach seinen Skizzen ebenfalls die Statuen der vier Evangelisten, und dann nach seinem Modelle eine Madonna in Sandstein ausgeführt.

Im Dome zu Bamberg ist das Erzbild eines Christus am
Kreuze im byzantinischen Style, mit dem traditionellen Rocke,
aber nur nach Schwanthaler's Modell von anderer Hand ausge-
führt. Diess ist auch mit den Erzbildern der Heiligen Rupert und
Beno der Fall, die 1839 am Brunnen vor dem neuen Brunnen-
hause in Reichenhall aufgestellt wurden.

In diesen Bereich auch der Auftrag des Kronprinzen
Maximilian von Bayern zu einem grossen Tafelservice, wozu
Schwanthaler die Aufsätze, Inspektor Ziebland Leuchter, Gefässe
und das Uebrige zeichnete. Unser Meister bediente sich bei die-
ser Gelegenheit seiner Schüler Balbach, Gröbner, Heer, Westen,
und des Bildhauers Widnmann. Diese Künstler fertigten unter
seiner Aufsicht sieben Tafelaufsätze, wovon jener, dessen Bildwerke
dem Kreise der Heroen der Nibelungen entnommen sind, das Cen-
trum bildet. Ein Eichstamm trägt auf seinem Gipfel die Gestal
ten von Siegfried und Dietrich von Bern, von Jungen mit Em-
blemen der Ritterschaft umgeben. Unter ihnen sind die Nibelun-
gen und Amelungen mit Trinkhörnern und Waffen einander
grüssend, und ganz unten sieht man die Ungeheuer, Riesen und
Drachen gebunden. Zwölf phantastisch geformte Leuchterarme
umgeben das mittlere Geschoss. Dieses Werk ist im Kunstblatte
1843 Nro. 9 genau beschrieben.

Im Schlosse des Grafen von Schönborn zu Gaibach sind zwei
frühere Gypsreliefs: Schiller von den Grazien bekränzt und dessen
Aufnahme in den Olymp. Diess sind Jugendarbeiten des Meisters.

Die überlebensgrossen Statuen der berühmtesten Maler nach
älteren Bildnissen und im Costüme der Zeit, auf der Attika der
h. Pinakothek zu München, sind ebenfalls von verschiedenen
Bildhauern nach kleinen Modellen unsers Künstlers in Kalkstein
ausgeführt. Der Kaiser Nicolaus von Russland liess diese Statuen
im Kleinen in Erz giessen.

Auch zu den 9¼ Fuss hohen Statuen der acht Kreise Bayerns
auf der Attika des Portikus des Saalbaues und zu den zwei Löwen zu
den Seiten derselben, lieferte Schwanthaler nur ganz kleine Modelle,
nach welchen dann die grossen Bilder ausgeführt wurden. Sie
nehmen seit 1837 ihren Standpunkt ein, und sind jetzt nur von
historischer Seite zu betrachten, da mittlerweile das Land eine
andere Eintheilung erhielt.

Die vier colossalen Statuen, welche an der äusseren Treppe
der k. Bibliothek in München sitzen, sind ebenfalls nach kleinen
Modellen Schwanthaler's von anderen Bildhauern im Grossen aus-
geführt, wie dieses auch mit einigen anderen Statuen der Fall ist,
welche königliche Gebäude zieren.

Das Donau-Main-Monument, dessen wir oben S. 108 in der Reihe
monumentaler Arbeiten erwähnt haben, sollte ebenfalls erst hier
seine Classification finden, weil Schwanthaler die Modelle in hal-
cer Grösse dazu lieferte, und die Ausführung im Grossen anderen
Bildhauern überlassen blieb.

 Diese Fülle von Arbeiten ergibt sich aus der ununterbroche-
nen Thätigkeit und dem gänzlich zurückgezogenen Leben des
edlen Meisters während 20 Jahren, und wird durch strenge Son-
derung seiner von ihm selbst ausgeführten Arbeiten und jener,
die nach seinen Skizzen und Modellen entstanden, am bessten er-
klärt. Nur dadurch, dass er Gehülfen suchte, wurde es ihm mög-

lich, so viel aufzustellen, und dabei selbst einen Theil der plasti
schen Arbeiten zu übernehmen. Schwanthaler ist mit einer ausser-
ordentlichen Leichtigkeit der Erfindung begabt, so dass gleichsam
wie mit einem Gusse die Bilder durch die geübte zeichnende Hand
auf das Papier hinfliessen und mit Schnelligkeit der Thon zur
Figur und zur Gruppe sich fügt. Als Beispiel wollen wir nur das
grössere Gypsrelief mit der Jagdscene aus der Legende des heil.
Egidius erwähnen, welches Dr. Sulp. Boisserée für seinen Freund
Bertram bestellt hatte. Als letzterer zu wiederholten Malen in das
Atelier des Meisters kam, um die Zeichnung zu sehen, diese aber
noch im Borne von Schwanthaler's reicher Erfindungsgabe lag, so
machte sich der Künstler endlich beim Eintritt Bertram's an die
Arbeit, und noch war keine Viertelstunde verflossen, während wel-
cher sich der genannte Kunstfreund um sah, und die Zeichnung
hatte Bertram vor sich, noch mit den Spuren des die Tinte ab-
sorbirenden Sandes. Ein Künstler von solchen Gaben der Natur
kann allerdings viele andere beschäftigen, wenn ihn überdiess ein
König beschützt, welchem wir die grossartigsten Kunstschöpfun-
gen der neueren Zeit zu verdanken haben.

Unter den Praktikern, welche ihm zur Seite standen, sind
mehrere schon oben genannt, bei Aufzählung der Werke Schwan-
thaler's, und hiezu kommen noch Kaiser, Riedmüller und andere
tüchtige Künstler.. Die Statuen der Maler auf der Attika der Pina-
kothek, die Statuen an der Bibliothek sind von den längst bekann-
ten Bildhauern Leeb, Sanguinetti, E. Mayer, Schaller u. a. ausge-
führt. Die Statuen auf der Attika des Saalbaues wurden grössten-
theils von Schülern der Akademie gefertiget. Aber auch noch an-
dere Praktiker, die in Deutschland und in Italien Ruf haben, ar-
beiteten im Atelier unsers Meisters, wie die beiden Lazzarini,
Lossow, Stürmer, Granzow, Gebhard u. a. Mehrere seiner Schü-
ler, früher ebenfalls unter ihm thätig, sind seitdem zu namhaften
Künstlern herangereift, so Brugger, Widnmann, Puille, alle drei
in München; Balbach in Carlsruhe, Miller in Meiningen, Horch-
ler in Regensburg, Conrad in Hildburghausen u. a. Der rühm-
lichsten Erwähnung verdient Xaver Schwanthaler, der Vetter des
Meisters, der seit 28 Jahren im Atelier thätig ist, und bei den
wiederholten Krankheitsfällen unsers Künstlers ordnend und leitend
zur Seite stand. Zwischen ihnen waltet das freundschaftlichste
Verhältniss der Treue und des redlichsten Zusammenwirkens. X.
Schwanthaler modellirte mehrere Statuen und arbeitete an vielen
Werken in Marmor.

J. B. Stiglmayer, Inspektor der k. Erzgiesserei, welche jetzt
als die erste Anstalt dieser Art in Europa zu rühmen ist, goss
mehrere Werke unsers Meisters und gab dadurch denselben un-
absehbare Dauer. Ihm zur Seite stand mehrere Jahre Ferd. Mil-
ler, der Neffe desselben, welcher, eingeweiht in alle Geheimnisse
und Vortheile des Gusses, seit dem 1844 erfolgten Tod Stiglmayer's
als k. Inspektor die Anstalt leitet, und derselben noch grösseren
Ruhm verlieh. Miller hatte eine bessere Schule als der Oheim,
und sah sich in den berühmtesten Erzgiessereien in Frankreich
und England um.

Ludwig von Schwanthaler ist Professor der Akademie der
Künste in München, Mitglied mehrerer anderer Akademien, Doc-
tor der Philosophie, Commandeur, Offizier und Ritter mehrerer
hohen Orden, wie jenes Pour le Merite etc. etc., Ehrenbürger von
Frankfurt und Salzburg.

**Bildnisse L. v. Schwanthaler's und Abbildungen
seiner Werke.**

Kaulbach, und auch Asher, haben das Bildniss dieses Künstlers gezeichnet. Bergmann hat es lithographirt (in halber Figur). Wölfle lithographirte das Brustbild desselben. In der Urania und in der illustrirten Zeitung findet man ebenfalls Schwanthaler's Bildniss.

Mehrere Werke dieses Meisters liegen bereits in trefflichen Stichen vor. Besonders schön, ganz im Geiste des Künstlers behandelt, sind die Stiche von Prof. Amsler und seiner Schule. Andere sind lithographirt. Es steht auch eine Gesammtausgabe in Aussicht, wovon 1839, 40. zu Düsseldorf bei Julius Buddeus die I. und II. Abtheilung erschien.

Die erste Abtheilung enthält auf 12 Blättern den Mythos der Aphrodite, welcher unter Prof. Amsler's Leitung von Stäbli und Schütz gestochen wurde. Ein Beiblatt gibt die Erklärung, gr. roy. fol.

In der zweiten Abtheilung finden wir den Kreuzzug des Kaisers Friedrich Barbarossa, den berühmten Gypsfries im Saalbaue der Residenz, 18 Blätter unter Amsler's Leitung gestochen. Mit hist. Erläuterung von C. Schnaase, gr. roy. fol.

Die Standbilder der bayerischen Ahnen im Thronsaale des Saalbaues der k. Residenz, 12 lithographirte Blätter von Hellmuth nach Zeichnungen von Lehmann. Mit einem Vorworte. München 1846, Piloti und Löhle, gr. fol.

In der Charitas, Festgabe für 1844, 45, 46, (von E. v. Schenk und C. Fernau), sind diese Statuen von A. Schleich sehr schön in Stahl gestochen, 8. In der illustrirten Zeitung sind einige dieser Ahnenstatuen in Holz geschnitten. (In der k. Porzellan-Manufactur zu München sind sehr schöne Statuetten in Thon angefertiget worden.)

Jene des Churfürsten Max I. ist auch einzeln für R. Marggraff's Jahrbücher von J. Unger gestochen, 4.

Die Statuen der Generale Wrede und Tilly, für die illustrirte Zeitung 1845 in Holz geschnitten.

Die Statue des Kaisers Rudolph von Habsburg im Dome zu Speyer, von A. Schleich für die Charitas 1844 in Stahl gestochen, 8.

In der illustrirten Zeitung von 1845 ist sie im Holzschnitte gegeben.

Die Malerstatuen auf der Attika der k. Pinakothek, gestochen von S. Amsler, 12 Blätter nach Lehmann's Zeichnungen.

Für die illustrirte Zeitung wurden diese Statuen in Holz geschnitten. (In der Porzellan-Manufactur zu München sind sie als Statuetten in Thon zu haben.)

Die Statue Shakespeare's, gest. von J. Unger für Marggraff's Jahrbücher, 4.

Der heil. Georg mit dem erlegten Drachen vor Margaretha, nach dem Basrelief des Dr. Boisserée 1834 von Amsler für den Münchner Kunstverein gestochen.

Die Nymphe im Besitze des Grafen von Arco, für die illustrirte Zeitung in Holz geschnitten.

Ceres und Proserpina, die Gruppe des Grafen von Redern, für die illustrirte Zeitung in Holz geschnitten.

Die Hermann's Schlacht, Giebelfeld der Walhalla, für des Grafen A. von Raczynski Geschichte der neueren deutschen Kunst

lithographirt, II. Berlin 1840. Später wurde es von A. Schleich auf zwei grossen Blättern in Stahl gestochen. In der illustrirten Zeitung 1845 ist dieses Giebelfeld in Holz geschnitten.

Das zweite Giebelfeld der Walhalla, Allegorie auf den Frieden von 1816, wurde ebenfalls von A. Schleich gestochen, als Gegenstück zur Hermannsschlacht.

Die Bavaria, lithographirt von F. Hohe nach Hiltensperger's Zeichnung.

Für die illustrirte Zeichnung wurde diese Statue 1846 sammt dem Gerüste in Holz geschnitten.

Das Monument des Baron Kreitmayer, lith. von Bergmann für die bei der Enthüllung vertheilte Broschüre des k. App. Gerichts-Rathes Wälsch, 1845.

Das Mozart-Denkmal in Salzburg, gestochen von S. Amsler, gr. fol.

Das Güthe-Denkmal zu Frankfurt a. M., mit den Basreliefs, gest. v. S. Amsler, gr. fol.

Diese beiden Statuen sind in der illustrirten Zeitung 1845 auch xylographirt. In der illustrirten Zeitung werden im Verlaufe des Jahres 1846 noch mehrere andere Werke des Meisters im Holzschnitte erscheinen.

Dann haben wir von L. v. Schwanthaler selbst ein radirtes Blatt, welches im Album deutscher Künstler, Düsseldorf 1840, vorkommt. Es stellt Leukothea vor, wie sie den Odysseus aus dem Sturme rettet, gr. fol.

Von diesem Album gibt es Abdrücke vor und mit der Schrift.

Schwanthaler, Franz Xaver, Bildhauer und Professor an der k. Gewerbsschule zu München, wurde 1799 zu Ried in Ober-Oesterreich geboren, und von seinem Vater Peter in den Anfangsgründen der Kunst unterrichtet. Später kam er nach München, wo sein Onkel Franz Schwanthaler für seine weitere Ausbildung sorgte. Von dieser Zeit an blieb Schwanthaler im Atelier des Oheim und daraus ging er in jenes seines berühmten Vetters L. v. Schwanthaler über, so dass er jetzt fast 28 Jahre zu diesem in einem ähnlichen Verhältnisse wechselseitiger Treue steht, wie dieses zwischen den beiden Brüdern Franz und Anton Schwanthaler bestand. Er verdient als Gehülfe seines Vetters der rühmlichsten Anerkennung, indem er sich seit einer Reihe von Jahren als ausgezeichneter Praktiker bewiesen, und bei den häufigen Krankheitsfällen des Meisters Lud. von Schwanthaler als Ordner und Lenker des Ganzen dastand. Xaver Schwanthaler hat an vielen Arbeiten seines Vetters Theil. Er modellirte unter andern sechs Statuen für ihn, und führte viele seiner Werke in Marmor aus. Er hat aber auch selbstständige Arbeiten geliefert. Für das k. Hof-Theater fertigte er die Modelle zu dem grössten Theile der Ornamente. Dann finden sich von ihm auch viele Büsten und einige Statuetten. Unter den letzteren sind jene des Kaisers Ludwig und Wallenstein's in Gyps besonders schön. In der Walhalla sind die Büsten des Kaisers Carl V. und Friedrich Barbarossa's von ihm gefertiget. An der k. Kreisgewerbs- und an der k. Baugewerbsschule leitet Schwanthaler den Bossirunterricht. Die Arbeiten der Gewerbsschüler wurden bei der grossen Industrie-Ausstellung von 1837 so preiswürdig befunden, dass dem würdigen Lehrer die silberne Medaille zuerkannt wurde.

Schwanthaler, Thomas, Bonaventura, Peter und Anton,
s. Franz Schwanthaler.

Schwartz, s. Schwarz. Einige. besonders ältere Meister, werden Schwarz und Schwartz geschrieben. Die Orthographie wechselt willkührlich.

Schwarz, Andreas, Maler, lebte wahrscheinlich im 17. Jahrhunderte zu Augsburg. Hirsching (Nachrichten von Kunstsammlungen 320) sagt, dass Isaak Fisches ein Ecce homo nach ihm copirt habe. Das Urbild war damals in der St. Annakirche zu Augsburg.

Schwarz, Andreas, Architekt, stand in Diensten der sächsischen Churfürsten Christian II. und Johann Georg I., und wurde besondern von letzterem hoch geehrt, da er nach dem damaligen Geschmacke ein Künstler ersten Ranges war. Auch Kaiser Rudolph II. zeichnete ihn aus, und liess ihm einen Wappenbrief ausfertigen. Starb zu Dresden 1624.

Schwarz, Bertolome, Maler zu Augsburg, war zu Anfang des 17. Jahrhunderts thätig. Er wurde von den reichen Fugger beschäftiget.

Schwarz oder Schwartz, Caintat (Cajetan), Kupferstecher, lebte im 17. Jahrhunderte in Deutschland, ist aber als Künstler von keiner grossen Bedeutung. Es finden sich einige kleine Blätter von ihm.

> 1) Der leidende Heiland und die Schmerzensmutter stehend, rechts und links vom Kreuze. Links unten: Caintat Schwarz fe. H. 2 Z. 7 L., Br. 1 Z. 11 L.
>
> 2) Christus am Kreuze mit einem Rosenkranze umgeben, in welchem alle Heiligen dargestellt sind. Auch in den Ecken sind Heilige angebracht. Links unten stehen die Buchstaben C. S. H. 5 Z. 9 L., Br. 2 Z. 7. L.
>
> 5) Die hl. Jungfrau mit dem Kinde auf dem Halbmonde, mit einem Blumenkranz umgeben. In den Ecken sind die vier Evangelisten. Rechts unten: K. Schwarz. H. 5 Z. 8 L., Br. 2 Z. 9 L.

Schwarz, C. A., Maler von Hildesheim, hatte in der zweiten Hälfte des 18. Jahrhunderts als Bildnissmaler Ruf. Er malte in Pastell, längere Zeit in Berlin, wo er 1798 Mitglied der Akademie wurde, dann in Dresden, und zuletzt in Braunschweig, wo er mehrere Mitglieder der herzoglichen Familie malte, deren Carl Schröder gestochen hat. J. F. Bause stach nach ihm das Bildniss des Joh. Wilh. Altermann, J. F. Jügel jenes des Braunschweig'schen Hofrathes Paul du Roi, u. s. w. Starb um 1815.

Schwarz, Carl Benjamin, Maler und Kupferstecher, geb. zu Leipzig 1757, kam in seiner Jugend als Tischlergeselle nach Paris, und trat da in die Reihen eines Regiments, mit welchem er anfangs nach Strassburg und dann nach Flandern zog. Hier erwachte seine Vorliebe für die Architektur, und wenn daher seine Cameraden in der Schenke sassen und unthätig die Zeit verbrachten, so zeichnete er Casernen, Arsenale, Theater, Kirchen und andere Gebäude in Canaletto's Manier. Im Jahre 1779 kehrte er in das Vaterland zurück, wo er jetzt unter Oeser die Akademie besuchte, und bald solche Fortschritte machte, dass sein Beruf zum Künstler unzweifelhaft schien. Von Breitkopf und Winkler ermuntert fand er auch bald Gelegenheit, sich öffentlich bekannt zu machen.

8*.

Auf Kosten des ersteren unternahm er schon frühe eine Reise längs der Saale, welche in vier Blättern mit einer Beschreibung erschien. Winkler ernannte ihn zum Aufseher seines bekannten Cabinets, und von nun an war, kleinere Reisen abgerechnet, Leipzig sein beständiger Aufenthaltsort. Er malte Prospekte, die grösste Anzahl seiner Werke besteht aber in Kupferstichen in Lavis- und in Aberli'scher Manier. Darunter sind viele Ansichten von Leipzig und aus anderen sächsischen Gegenden. Das genaueste Verzeichniss der interessanteren Arbeiten des Meisters gibt M. Huber im Cataloge des Winkler'schen Cabinets. Seine Ansichten von Leipzig belaufen sich in 3 Lieferungen auf 36 Blätter, die colorirt erschienen, qu. fol. In C. Lang's romantischen Gemälden von Leipzig, die 1804 zu Leipzig bei C. Tauchnitz erschienen, sind von ihm ebenfalls 24 radirte und colorirte Blätter, in kl. qu. fol. Das folgende Verzeichniss gibt seine vorzüglichsten Werke detaillirt. Im Jahre 1813 starb der Künstler.

1) Das Innere einer gothischen Kirche mit einer Prozession, nach einem Bilde des P. de Neef im Winckler'schen Cabinet, betitelt: der Umgang. Aus Dankbarkeit Herrn Hauptmann Winkler gewidmet. Braun gedruckt und colorirt, gr. qu. fol.

2) Der Abend. Conversation im Innern eines grossen Gebäudes, schönes Helldunkel nach P. de Franse von Lüttich 1793, gr. qu. fol.

3) Dieselbe Darstellung im Gegendrucke, nur der Haupttheil des Bildes, in gelblichem Ton, gr. hoch fol.

4) Der Morgen. Gebirgslandschaft nach einem Bilde Dietrich's aus dem Cabinet P. Otto, in Bistermanier, gr. qu. fol.

5) Die vier Jahreszeiten, nach Ferg's Bildern aus dem Winkler'schen Cabinet 1780, qu. fol.

6) Zwei Rheinansichten in reichen Gebirgslandschaften, nach den Bildern von Schütz im Winckler'schen Cabinet, 1780 in Farben ausgeführt, s. gr. fol.

7) Dieselben Darstellungen in Lavismanier auf braunem Grunde.

8) Landschaft mit Wald und der Mühle in Glücksbrunn, nach Reinhardt 1789, gr. qu. fol.

9) Eine Ruhe, nach Loutherburg, qu. fol.

10) Zwei Ansichten wilder Gegenden mit Eremiten und Wasserfällen, im Geschmacke des S. Rosa radirt und kräftig colorirt. Ohne Namen, fol.

11) Drei kleinere Blätter: ein liegendes Schaaf, und zwei Ochsen, in Bister. Ohne Namen, 12 und qu. 8.

12) Vier andere kleine Landschaften, in Lavis und in Bister, qu. 4.

13) Die Ruinen des Klosters Petersberg, mit Dedication an den Kupferstecher J. F. Bause, gr. qu. fol.

14) Landschaft mit einem Zuge von Soldaten, mit Dedication der Handlung Morino et Comp. an den preussischen Minister H. v. Hoym 1788, s. gr. qu. fol.

15) Die Ruinen des Schlosses Gibichenstein, für die Hendel'sche Handlung in Halle ausgeführt, qu. fol.

16) Perspektivische Ansicht eines Theiles von Halle, qu. fol.

17) Perspektivische Ansicht eines Theiles des Marktplatzes in Halle dem Rathhaus gegenüber, 1789. Aus Hendels Verlag, gr. qu. fol.

18) Perspektivische Ansicht eines Theiles des Marktes in Halle bis zur Hauptwache. Aus Hendel's Verlag 1789, gr. qu. fol.

19) Ansicht des Gens d'Armes-Platzes in Berlin, mit Dedication an den Minister von Hoym durch die Handlung Morino und Comp. in Berlin 1788, s. gr. qu. fol.
20) Der Plan von Gartzau, Gegend zwischen Berlin und Frankfurt an der Oder, nach Genelli's Zeichnung, fol.
21) Das Bad und das Otahita'sche Haus im Garten zu Gartzau, nach Genelli, fol.
22) Das Monument und die Grotte in demselben Garten, nach Genelli, fol.
23) Die Ansicht von Gartzau, in Farben ausgeführt, gr. qu. fol.
24) Dieselbe Ansicht, von einer mehr !pittoresken Seite, das Gegenstück zum obigen Blatte.
25) Die Haupthore von Leipzig, mit Promenaden, 6 numerirte Blätter, qu. fol.
 Es gibt Abdrücke vor der Schrift.
26) Eine Folge von sechs malerischen Gartenansichten um Leipzig, mit dem Observatorium und der Pleissenburg, qu. fol.
 Die Abdrücke ohne Namen des Künstlers sind selten.
27) Der Ruheplatz, Garten mit einem Wirthshause, wo Piqueniques gehalten wurden, 1793. Aus Pfarr's Verlag, gr. qu. fol.
28) Ansicht der St. Paulskirche in Leipzig, mit den anliegenden Gebäuden, roy. qu. fol.
29) Die St. Thomaskirche in Leipzig, roy. qu. fol.
30) Das Schloss Lobdaburg bei Jena. Ohne Namen des Künstlers, gr. qu. fol.
31) Die Stadt Orlamunde im Altenburg'schen. Ohne Namen, gr. qu. fol.
32) Das Brandenburger Thor in Berlin. Aquatinta, qu. fol.
33) Die lange Brücke in Berlin. Aquatinta, qu. fol.
34) Das Opernhaus in Berlin. Aquatinta, qu. fol.
35) Die Bibliothek in Berlin. Aquatinta, qu. fol.
36) Ansicht von Camburg an der Saale, colorirt 1786, gr. qu. fol.
37) Das Schloss von Goseke, im Gebiete von Freyburg an der Saale, colorirt, gr. qu. fol.
38) Ansicht der Umgegend von Weissenfels an der Saale, colorirt 1787. gr. qu. fol.
39) Ansicht der Umgegend von Naumburg an der Saale, colorirt 1787, gr. qu. fol.
40) Die Cathedrale von Naumburg, gegen Westen und gegen Mittag. gr. qu. 4.
41) Die Ansichten der Schlösser Könitz, Lohdaburg, Ludwigsburg, Merseburg, Hohen-Schwarm (von zwei Seiten), Schönburg, alle in qu. 4.
42) Die äussere Ansicht des Collegiums in Schulpforte 1791, qu. 4.
43) Die innere Ansicht desselben, qu. 4.
44) Die Fontaime zu Schönburg bei Naumburg, qu. 4.
45) Die Saline zu Dürrnberg an der Saale, qu. 4.
46) Erste und zweite Ansicht des Bergschlosses Liegtimstein. Ohne Namen, qu. fol.
47) Die Ruinen des Wendestein in Thüringen, qu. fol.
48) Zwei Ansichten des Schlosses Freyburg bei Naumburg, qu. fol.
49) Die Hauptkirche der Stadt Freyburg, qu. fol.
50) Ansichten der Schlösser Kitzenstein, Eigig, Leuchtenburg, Weissenfels, Kunitz, Rudolphsburg bei Koesen, gr. fol.

51) Das Kloster Mennigsreden im Coburgischen, qu. fol.
52) Die Brücke bei der Saline von Koesen an der Saale, qu. fol.
53) Die Stadt Dornburg an der Saale, qu. fol.
54) Die Papiermühle bei Dornburg, qu. fol.
55) Die Umgegend von Jena, 1751, qu. fol.
56) Die schöne Umgebung von Saalfeld, qu. fol.
57) Eine Folge von 6 Ansichten von Rheinsberg, qu. fol.
58) Eine Folge von 18 Ansichten von Potsdam, fol.
59) Eine Folge von 6 preussischen Lustschlössern, fol.
60) Eine solche von 6 Ansichten von Monthijou, qu. fol.
61) Eine Folge von 6 Ansichten von Freyenwalde, qu. fol.
62) Eine Folge von 4 Ansichten vom Bade Lauchstadt, qu. 4.

Schwarz, Carl Friedrich, Maler, wurde 1797 zu Leipzig geboren, und in Dresden herangebildet, wo er in der Folge als Theatermaler angestellt wurde. Dieser Künstler malt auch Landschaften und Architektur in Oel.

Schwarz, Carl Georg, wird irrig auch der Carl Benjamin Schwarz genannt.

Schwarz, Carl J., Kupferstecher zu Leipzig, der Neffe des Carl Benjamin Schwarz, ist uns nur durch zwei Blätter bekannt, welche Ansichten von italienischen Catakomben enthalten, bezeichnet C. J. Schwarz junior f. 1793. Dedié à M. Schwarz, mon Oncle. Diese Blätter sind nach Bildern von Dietrich aus dem Winckler'schen Cabinet in Camaieu ausgeführt, fol.

Schwarz, Catharina, Malerin von Lintorf, wird in Brackenhofer's Museo Germanico p. 71 erwähnt, und gelobt. Weiter kennen wir sie nicht. Vielleicht ist sie die Frau des Malers Christoph Schwarz, die 1597 vorkommt, wie wir im Artikel desselben bemerkt haben.

Schwarz, Christian, Maler, geb. zu Dresden 1615, war in Hamburg Schüler von J. C. Patent, und ging dann 1671 zur weiteren Ausbildung nach Wien, wo er aber Cammerdiener des Grafen von Pötting wurde. Nach drei Jahren kehrte er nach Dresden zurück, scheint aber als Künstler wenig geleistet zu haben, da er die Stelle eines Vice-Weinmeisters bekleidete. Starb 1684.

Schwarz, Christoph, Maler, ein zu seiner Zeit und auch noch später hoch gepriesener Künstler, der sich den Namen des deutschen Rafael erwarb, ohne etwas von der Innigkeit und Tiefe des grossen Urbinaten zu besitzen. Seine früheren Lebensverhältnisse sind unbekannt, und auch über seinen Geburtsort und sein Geburtsjahr ist man nicht ganz einig. Wahrscheinlich ist er zu Ingolstadt oder in der Gegend geboren, aber nicht 1550, wie man nach Lipowsky im Verzeichnisse der k. Pinakothek zu München und anderwärts angegeben findet. Noch weniger ist Schwarz ein Niederländer, wie C. van Mander zu meinen scheint, der seinen Christoffel Swarts, Hofmaler in München, mit Jan Swart van Groningen (Joh. Schwarz von Grüningen) zusammenbringt. Dass nach der gewöhnlichen Annahme Schwarz nicht 1550 geboren seyn kann, geht aus den, früheren Schriftstellern unbekannten Papieren der Münchner Malerzunft hervor, wo wir unter dem Jahre 1500 lesen, dass damals Meister Melcher (Melchior Pucksperger) den Chri-

125

stoph Schwarz gedingt habe, wobei dieser 60 Denare in die Lade
gab. Schwarz müsste demnach 10 Jahre alt gewesen seyn, was
kaum anzunehmen ist. Später begab sich der Künstler nach Ita-
lien, wo er nach Lanzi's Behauptung in Venedig mit Emanuel Te-
desco einer derjenigen Schüler Titian's gewesen seyn soll, die den
Geschmack der venetianischen Schule nach Deutschland verpflanz-
ten. Lanzi folgte bei dieser Angabe, wie es scheint, dem Ridolfi,
welcher in den Maraviglie dell' arte etc. Venezia 1648. I. 204 sagt,
Schwarz sei einer jener Nordländer, die in Venedig die weniger
gute Manier mit den Vorzügen dieser Schule vertauscht haben. Al-
lein es kann diess Christoph Schwarz nicht seyn, sondern Jan
Swart (Joh. Schwarz) von Gröningen, der ein Zeitgenosse des Joh.
Schoorel und des Emanuelo Tedesco (Nic. Manuel Deutsch) war,
aber nicht Christoforo Swarts, wie die Italiener unsern Meister
nennen. Dass Schwarz nicht Titian's Schüler seyn konnte, bewei-
set auch der Umstand, dass er erst kurz vor dem Tode Titian's
seine Lehrzeit in München erstanden haben konnte. Dann war
ja eher Tintoretto sein Vorbild, welchen er nachzuahmen strebte, wo-
bei er allerdings von der venetianischen Manier viel nach Deutsch-
land brachte. Er erregte durch seinen Reichthum der Composition,
durch seine frische Färbung und durch Leichtigkeit der Behand-
lung Aufsehen, welche den Werken der früheren deutschen Schule
gegenüber durch Neuheit gefiel. Er konnte daher nach seiner
Rückkehr in Deutschland bald Ruf erwerben, da sich auch gute
Kupferstecher zur Vervielfältigung seiner Werke fanden. Der
Hof in München nahm ihn bereitwillig auf, da Herzog Wil-
helm V. zur Ausschmückung der von ihm erbauten Kirche der Je-
suiten guter Künstler bedurfte, und der bayerische Hofmaler Schwarz
war noch ein Jüngling, als man ihn den deutschen Rafael nannte.
Wann er nach Italien gegangen, ist nicht bekannt, dass er 1570
in München bereits der Malerzunft einverleibt war, wissen wir
aber aus einem Zunftzettel, der wahrscheinlich zum ersten Male
seinen Namen enthält. Die Zunft fühlte sich in der Folge durch
ihn sehr geehrt. Im Zunftbuche stand eigends bemerkt: »Christoph
Schwarz ist Patteran jber alle Maler zu Deitzlandt.« Und Schwartz
schrieb dazu: »Zu merer Gedächtnuss hab ich mich Christoph
Schwarz zugeschrieben.«

Ch. Schwarz hinterliess viele Werke, obgleich er nur ein Alter
von 44 Jahren erreichte, wie man gewöhnlich annimmt, was aber
irrig ist, da sich Zeichnungen von 1597 finden sollen. Schwarz
starb aber in diesem Jahre, denn Lipowsky fand in einem Manu-
scripte des Freiherrn von Aretin, dass 1597 der Wittwe des Mei-
sters, der Catharina Schwarz*), 200 Gulden für vier gemalte Stü-
cke, und 100 Gulden für einen heil. Andreas ausbezahlt worden
seyen. Diese Summen sind wahrscheinlich für Werke Ch. Schwar-
zens ausgegeben worden, da sie für damalige Zeit sehr ansehnlich
sind. Selbst die Zeichnungen, die gewöhnlich auf weissliches Na-
turpapier mit der Feder entworfen, dann ausgetuscht und aqua-
rellirt sind, wurden dem Meister gut bezahlt, wie diess mit jenen

*) Diese Frau ist vielleicht die oben genannte Malerin Catha-
 rina Schwarz, so dass ihr die Summen für eigenhändig ge-
 malte Bilder ausbezahlt worden seyn könnten, wenn nicht die
 Preise für damalige Zeit zu hoch schienen. Der St. Andreas
 könnte die Kreuzigung dieses Heiligen in der Jesuitenkirche
 seyn.

zur Passion der Fall ist, die er für die Herzogin ausführte, und
die von J. Sadeler 1589 gestochen wurden.

. Schwarz bildete auch Schüler. Als solchen nennt d'Argensville
den Georg Besam, und Sandrart sagt, dass die Brüder Lambert,
Friedrich und Joseph Suster bei Schwarz gelernt haben. Diese
Angabe scheint nicht ganz richtig zu seyn, wenigstens nicht von
Friedrich Suster (Sustris), welcher Maler und Hofbaumeister des
Herzogs Wilhelm V. war. Ein jüngerer Künstler dieses Namens
konnte noch weniger Schwarzens Schüler gewesen seyn. Wir fan-
den in den Zunftpapieren nur eines einzigen Schülers von Schwarz
erwähnt. Dieser nahm 1583 den Andre Khrumer, einen Stief-
sohn des Meisters Hans Ostendorfer, in die Lehre. Bei dieser Ge-
legenheit war Friedrich Sustris Zeuge. Im Jahre 1589 wurde Khru-
mer von dem Handwerke losgezählt.

Gemälde dieses Meisters findet man noch in ziemlicher An-
zahl. Ehedem sah man mehrere im Kloster und in der Kirche der
Jesuiten zu München, und in letzterer sind noch immer einige
der Hauptwerke des Meisters. Von ihm ist der Engelsturz am
Hochaltare, welcher aber hier für den grossen Raum zu klein
erscheint. Allein Schwarz malte das Bild nicht für den Altar
des jetzt bestehenden Chores, sondern für den früheren, an wel-
chem das Gemälde fast um 20 Fuss niederer stand als jetzt. Nach
dem Einsturze des Thurmes *) wurde ein neuer Chor gebaut, und
nun wurde Schwarzens Engelsturz dahin versetzt und über den
Tabernakel erhoben. Der Künstler protestirte vergebens gegen die
Versetzung des Bildes in den neuen Chor, indem er behauptete,
er habe die Figur des Erzengels nicht nach Proportion für jenen
Raum genommen. Die Anekdote in Lipowsky's Künstlerlexikon,
nach welcher Schwarz den Herzog Wilhelm, der die Kirche in
Bälde vollendet sehen wollte, dadurch getäuscht hat, dass er
einige Stunden ausgestopfte Füsse über das Gerüste herabhing,
und nur nach Laune arbeitete, ist nicht bewiesen. Ein Künstler,
der im schönsten Mannesalter starb, und so viele Werke hinter-
lassen hatte, als Schwarz, muss ziemlich fleissig gewesen seyn.
Ueberdiess klagt ihn Lipowsky auch einer schlechten Oekonomie
an, anscheinlich ohne hinreichenden Grund. In der ehemaligen
Jesuitenkirche ist auch die Kreuzigung des hl. Andreas von Schwarz,
wobei ihn aber der Tod überraschte, da P. Candito das Bild vol-
lendete. Für die Hauskapelle der Herzogin Renata zeichnete und
malte er die Leidensstationen, oder die 7 Fälle Christi. Die Ori-
ginalzeichnungen sind in der Eremitage zu Nymphenburg. Die
Gemälde, welche Schwarz darnach ausführte, scheinen verschwun-
den zu seyn. Frenzel bemerkt im Catalogo der Sammlung des Gra-
fen Sternberg-Manderscheid II. S. 171, dass in Prag Gemälde dar-
nach seyen. In der Aula der Jesuitenschule war eine von Schwarz
gemalte Madonna, von welcher Guarinonius im Gräuel der Ver-
wüstung, Ingolstadt 1610 S. 231 sagt, sie sei, „mit hinnach zu
machen, wie stark sich vihl ansehnliche Mahler darummen ange-
nommen.« Diess ist wahrscheinlich das Bild der heil. Jungfrau
mit dem Kinde in einer himmlischen Glorie in der k. Pinakothek
zu München. 6 F. 1 Z. 3 L. hoch. Da sieht man auch ein etwas
kleineres Bild der heil. Catharina, den vor einem Crucifixe knien-
den heil. Hieronymus, fast lebensgross, ein kleines Bild der Kreuz-
schleppung, und das Bildniss eines schwarz gekleideten Mannes

*) Siehe darüber Wolfgang Müller.

im Sessel, wie ihm das von der Mutter geführte Kind Kirschen
darbietet. Auch in der Gallerie zu Schleissheim sind noch Gemälde
von ihm, so wie in den Kirchen Bayerns. Im k. Schlosse zu Nym-
phenburg war 1758 ein Bild des die Madonna malenden St. Lucas,
unter welchem sich Schwarz dargestellt hat. In der Klosterkirche
daselbst sind die Leidensstationen aus der alten Franziskanerkirche
zu München. In der Klosterkirche zu Fürstenfeld-Bruck ist ein
sehr schönes Altarbild mit St. Sebastian, vielleicht das Gemälde
aus der ehemaligen St. Sebastianskirche in München. In der Me-
tropolitankirche zu München ist ein Ecce homo links am Altare
unter dem Bogen von ihm, in der alten Residenzkapelle das Chor-
altarblatt mit der Himmelfahrt Mariä, im Dome zu Augsburg eine
Kreuzigung, in der ehemaligen Jesuitenkirche daselbst eine Maria
von Engeln umgeben, und in der Fugger'schen Capelle Christus
am Kreuze. In der Kirche des heil. Martin zu Landshut ist eines
der vorzüglichsten Altargemälde des Meisters, welches die Kreu-
zigung Christi vorstellt. Für St. Zeno zu Ingolstadt malte er im
Auftrage des Herzogs Wilhelm den Tod der Maria und ihre Him-
melfahrt. In der Pfarrkirche zu Eichstädt ist ein jüngstes Gericht
von Schwarz, und in der oberen Pfarrkirche zu Ingolstadt sieht
man die Passion, die Propheten und einige andere Bilder von ihm.
Die Frescobilder, welche er an Façaden von Häusern in München
ausführte, sind alle zu Grunde gegangen. Darunter rühmt San-
drart besonders den Sabinerraub, der an einem Hause an der Kau-
fingergasse gemalt war. Nach der Ansicht Sandrart's hat man we-
der in Italien noch in Deutschland etwas Schöneres gesehen als
dieses Bild. In auswärtigen Gallerien ist wenig von Schwarz zu
finden. Im Belvedere zu Wien ist ein kleines Bild der Geisslung
Christi. In der Gallerie zu Pommersfelden ist das höchst lebens-
volle Bildniss eines im Sessel sitzenden Mannes mit einem Knaben
vor ihm. Ueberdiess werden ihm in Privatsammlungen Werke zu-
geschrieben, an welchen er theilweise keinen Antheil hat.

In der Tribune der florentinischen Gallerie ist das Portrait
des Meisters, welches G. Rossi gestochen hat. G. C. Kilian stach
ebenfalls das Bildniss dieses Meisters nach einem eigenhändigen
Portraite. B. Weiss hat es radirt. In Sandrart's deutscher Akade-
mie I. Tab. g.g. und bei d'Argensville, Abrégé III. 15 sind eben-
falls Bildnisse dieses Meisters. J. Kirchmayer fertigte die Büste
Schwarzens für die bayerische Ruhmeshalle.

Stiche nach Gemälden und Zeichnungen dieses Meisters.

Herzog Wilhelm V., gest. von J. A. Zimmermann für die Se-
ries imaginum ducum boiorum.

Die Geburt Christi oder Anbetung der Hirten, gest. von E.
Sadeler, mit Dedication an Comiti Marco de Veritate. Das Ge-
mälde befand sich um 1810 im Besitze des Spiegelfabrikanten
Kircher.

Heil. Familie. Engel spielen mit dem Kinde, und Joseph zim-
mert. Probst exc. 1584. Diese Composition ist von F. Sustris.

Die Ruhe der heil. Familie auf der Flucht nach Aegypten, wie
Maria unter dem Baume das Kind säugt. Dieses Blatt stach Joh.
Sadeler mit Dedication an J. U. M. (Dr. Munzinger).

Jesus wäscht den Jüngern die Füsse, schöne Composition, von
W. Kilian gestochen.

Die Geheimnisse des Leidens Christi, auch die sieben Fälle
Christi genannt, 8 Blätter mit Titel: Praecipua Passionis D. N.

Jesu Christi Mysteria Ex Seren. Principis Bavariae Renatae Sacello desumta. Pinxit Chr. Schwarz Monach. Joan Sadeler Belga sculpsit Monachii 1589, gr. fol.

Diese schönen und seltenen Blätter sind gut copirt und bezeichnet: P. Paulo Torri excud. Padua 1617, gr. fol.

Elias v. d. Borcht hat sie in kl. fol. schön copirt.

Die Kreuzschleppung, mit Simon von Cyrene, reiche Composition, 1611 von Joh. Weiner sehr schön radirt. Ein Goldarbeiter in München hat diese Darstellung in Kupfer getrieben, und die Platte vergoldet, welche 1805 in einer Auktion zu Regensburg vorkam. Die Zeichnung war in letzterer Zeit in der Sammlung des Direktors Spengler zu Copenhagen.

Die Kreuzschleppung, Christus unter der Last des Kreuzes zu Boden gesunken. Mit sechs lateinischen Versen: Huc oculos, si qua est pietas etc. etc. Matham excud.

Christus am Kreuze zwischen Missethätern, reiche Compositionen, im Vorgrunde rechts die ohnmächtige Maria, 1590 von Sadeler gestochen, und eines der Hauptblätter. R. Guidi hat ebenfalls eine Kreuzigung gestochen.

Christus am Kreuze erhöht, reiche Compositionen, 1587 von E. Sadeler gestochen. Unten sind sechs lateinische Verse: Ille Deus rerum coeli etc.

Christus am Kreuze mit Maria und Johannes, gest. von J. Sadeler.

Christus am Kreuze sterbend zwischen Engeln, mit den Symbolen des alten und neuen Bundes, gest. von J. Gennet. Seltenes Blatt. fol.

Christus am Kreuze, unten Maria, Johannes und Magdalena, gest. von J. Gennet. Seltenes Blatt, fol.

Ecce homo, Kniestück, mit Dedication des Kupferstechers J. Sadeler an J. H. Munzinger.

Die leidende Maria mit dem Schwerte in der Brust, mit Dedication an Margaretha Munzinger von J. Sadeler.

Die heil. Jungfrau mit dem Kinde auf Wolken sitzend, wie letzteres ihr eine Rose reicht. Joan Sadeler excud.

Maria und Anna liebkosen das zwischen ihnen stehende Kind Jesus. ein niedliches Blatt von Joh. Sadeler junior, kl. 4.

Die Krönung der hl. Jungfrau, gest. von H. Wierx.

Die büssende Magdalena, gest. von H. van der Borcht, fol.

Der Kampf des Erzengels gegen die gefallenen Engel, das reiche Bild der Jesuitenkirche in München, sehr schön radirt von Joh. Weiner, aber selten zu finden.

Das jüngste Gericht, gest. von J. Sadeler, nach einem Gemälde für die Herzogin Renata ausgeführt, grosses Oval, und eines der Hauptwerke.

V. R. Grüner hat diese Composition 1822 im Umriss gestochen.

Apollo und Daphne, von J. Weiner radirt.

Venus in einer Laube schlafend von dem Satyr betrachtet. Dieser ist im Begriffe den Schleier zu lüften, der die Blösse der Göttin bedeckt, gestochen von A. S. (Adamo Ghisi), kl. qu. 4.

Die Entführung der Proserpina, wie die Nymphe vergebens das Wagenrad zu hemmen sucht, gest. von J. Sadeler jun.

Die Fortuna auf einer geflügelten Kugel in einer auf dem Meere schwimmenden Muschel: Faber Quisque fortunae suae. Gestochen v. E. Sadeler, das Gegenstück zu einem Blatte nach P. Candito, Praemium betitelt.

Die Buhlerin mit der Laute an einer Fontaine, wie sie einen Jüngling an sich zu ziehen strebt, den aber ein Greis zurückhält, gest. von J. Sadeler.

Römische Truppen, welche Gefangene aus einer Stadt führen, reiche Composition, mit dem Titel: Virtus Omnibus Rebus anteit. Von L. Kilian für D. Custos Verlag gestochen.

Ein Kind in einer Landschaft sitzend, wie es sich auf den Todtenkopf lehnt, schönes Blatt: Hodie mihi etc., von J. Sadeler, 4

Ein Philosoph unterrichtet einen Jüngling: Huc aed esetc., gest. von J. Sadeler.

Schwarz, Emanuel Jakob, Bildhauer, hatte um 1770 in Augsburg den Ruf eines geschickten Künstlers.

Schwarz, G., Maler, geb. zu Berlin um 1800, war daselbst Schüler der Akademie, und mehrere Jahre thätig, bis er endlich nach St. Petersburg sich begab, wo er in Dienste des Kaisers Nicolaus trat. Er ist Schlachtenmaler des Selbstherrschers aller Reussen und verpflichtet, die Manoeuvres zu malen, denen der Kaiser beiwohnt. Seine Werke sind sehr zahlreich, da er auch Bildnisse und Genrebilder malt, aber bei steter Vorliebe für militärische Darstellungen. Solche sind auch im Besitze des Königs von Preussen, theilweise Manoeuvres des k. preussischen Militärs, theils solche von russischen Truppen. Scenen dieser Art malte er für den Kaiser von Russland in grossem Formate, und sie erwarben ihm neben Sauerweid und Ladurner den Ruf eines der vorzüglichsten Schlachtenmaler seiner Zeit, vornehmlich in Russland, wo Schlachtbilder und militärische Scenen besonders beliebt sind, und wenn sie auch noch durch Lebendigkeit der Darstellung und durch brillante Färbung sich auszeichnen, wie die Gemälde Schwarzens, so ist dieses Fach für den Künstler sehr lohnend.

Folgendes Blatt ist von Schwarz selbst lithographirt.

Bivouac **beim** Schloss Grunewald den 27. Sept. 1838, qu. roy. fol.

Schwarz, Georg, Architekt, wurde um 1780 in Bamberg geboren, und daselbst in der Baukunst unterrichtet. Später begab er sich nach Nord-Amerika, wo ihm der Staat die wichtigsten Bauten auvertraute. Vgl. Jäck's Pantheon.

Schwarz, Hans, Briefmaler und Formschneider, lebte in der zweiten Hälfte des 15. Jahrhunderts in Nürnberg, und war vermuthlich schon um 1470 Meistersänger, da wir ihn für jenen Briefmaler Hans Schwarz halten, der nach Adelung damals einer der ersten zwölf Meistersänger war, aber noch zu Anfang des 16. Jahrhunderts lebte. Diese sogenannten Briefmaler illuminirten Holzschnitte, und schnitten theils auch selbst in Holz. Es finden sich Holzschnitte mit dem Zeichen I. S., die von ihm seyn könnten. In Füssly's Supplementen zum Künstler - Lexikon wird ihm ein auf dem See wandelnder Christus zugeschrieben, er ist aber nicht mit dem Bildschnitzler J. Schwarz zu verwechseln, mit welchem ihn Füssly für Eine Person zu halten scheint. Auch Joh. Schwarz von Gröningen muss von ihm unterschieden werden, so wie der folgende Künstler.

Schwarz, Hans, Maler von Oettingen, ist aus Familiennachrichten des Malers Hans Schäufelein bekannt, welche Heller in seiner

Geschichte der Holzschneidekunst S. 117, und in seinen Beiträgen zur Kunstgeschichte III. Heft, bekannt machte. Dieser Hans Schwarz heirathete 1540 die Wittwe Schäuffelein's, und bediente sich zur Bezeichnung seiner Werke des Zeichens des letzteren.

Dieser Hans Schwarz muss aber wieder von einem Johann Schwarz (Swart) aus Gröningen unterschieden werden.

Schwarz, Hans, Bildschnitzer von Augsburg, war in der ersten Hälfte des 16. Jahrhunderts in Nürnberg thätig und ein höchst ausgezeichneter Künstler seiner Art. Dieses Zeugniss gibt ihm, ausser seinen Werken, Johann Neudörffer in den Nachrichten über Ludwig Krug, wo er sagt. Krug habe zur Zeit, als Schwarz zu Nürnberg bei Melchior Pfinzing, dem Probst von St. Sebald, gelebt, sich erboten, das Bildniss Schwarzens vertieft in Stahl zu schneiden, wenn dieser ihn ,in Holz conterfaiten wolle. Neudörffer setzt dann noch bei, dass man daraus schliessen könne, was dieser L. Krug für ein Künstler gewesen. Und ein eben so tüchtiger Meister war auch Schwarz, was die Werke bestättigen, deren man noch von seiner Hand findet. In der Kunstkammer zu Berlin (Kugler's Besch. S. 86) werden ihm drei Medaillons von Holz zugeschrieben, welche vortrefflich gearbeitet sind, bei weicher und verständiger Nachahmung der Naturformen. Das eine dieser Medaillons enthält das ziemlich grosse Brustbild der Madalena Honoldtin von 1528, deren volle aber edle Formen diesem Bildnisse ein eigenthümliches Gepräge geben. In der Gesammtordnung sehr ähnlich, namentlich mit ganz übereinstimmendem Costüm ist ein Medaillon, welches die Barbara Reihlingin, eine ältere Frau, als die obige, vorstellt. Auf der Rückseite ist das Wappen und die Jahrzahl 1538. Ganz dieselbe Behandlung zeigt dann ein drittes Medaillon, welches den Kopf eines mit einer Mütze bekleideten Jünglings enthält. Den Namen, oder das Zeichen Schwarzens tragen diese Bildnisse nicht, man kann ihn aber mit Grund als Verfertiger derselben ansehen, da dieser wirklich einer der besten Conterfaiter damaliger Zeit ist, als welchen Neudörffer unsern Schwarz rühmt. Er goss auch Bildniss in Erz und Blei, und fertigte mehrere andere schöne Bildwerke.

Das Todesjahr dieses Meisters ist unbekannt. Man weiss auch nicht, ob er in Nürnberg oder zu Augsburg gestorben.

Schwarz, Johann, Formschneider, oder vielleicht ein Monogrammist JS., welchen man Joh. Schwarz nennt, während andere den Joh. Schöffer oder den Jakob Sigmair darunter vermuthen. Dieses Zeichen steht auf einer grossen Ansicht von Regensburg in mehreren Blättern mit Inschriften und allegorischen Darstellungen. Im mittleren Cartouche liest man: Wahrhafftige Contrafactur des heiligen Reichs Freistat Regensburg mit ihrer Gelegenheit gegen Mitternacht 1589. Ueberdiess ist auch noch das Monogramm FK. auf diesem Blatte. H. 22 Z. 4 L., Br. 80 Z.

Schwarz, Hans, s. auch Johann Schwarz.

Schwarz, Hans Heinrich, s. Joh. Heinrich Schwarz.

Schwarz, Jakob, Maler, arbeitete in der ersten Hälfte des 18. Jahrhunderts zu München. Starb 1750.

Schwarz, Johann, genannt Vredemann, s. Jan Swart von Gröningen. Dieser ist von Schwarz von Rothenburg zu unterscheiden.

Schwarz, Johann Gottlieb, s. Joseph Schwarz.

Schwarz, Johann Heinrich, Maler, scheint in Holland gelebt
zu haben, und ist mit dem gleichnamigen Meister, der um 1707
als Adjunkt der Akademie in Berlin erscheint, und noch um 1718
lebte, nicht Eine Person, wie Füssly glaubt, da J. H. Schwarz
das Bildniss des 1687 verstorbenen Malers J. Lingelbach malte.
Dieses Bildniss hat Bernhard Vaillant in schwarzer Manier ge-
stochen und es ist in Rotterdam selbst verlegt. Der Maler nennt
sich darauf »Schwarz Eques pinx.« Dieser Ritter Schwarz ist aber
wahrscheinlich mit dem Hans Heinrich Schwarz, wo welchem 1690
ein schönes Bild in die St. Jakobs Kirche zu Lübeck kam, dessen
in den »Gründlichen Nachrichten von Lübeck 1748 S. 151« er-
wähnt wird.

> Der Berliner Joh. Heinrich Schwarz malte ebenfalls Bildnisse.
> Joh. Georg Wolfgang, der 1720 nach Berlin berufen wurde, stach
> nach ihm das Bildniss des Dr. Ph. J. Spener.

Schwarz, Johann Jakob, Zeichner und Maler, arbeitete in der
ersten Hälfte des 18. Jahrhunderts in Nürnberg. M. Tyroff radirte
nach seiner Zeichnung die Capelle von Mendel.

Schwarz, Johann Jakob, Kupferstecher von Nürnberg, wurde
um 1765 geboren. Er arbeitete im landschaftlichen Fache, noch
um 1810 in der Schweiz.

Schwarz, Johann Wilhelm, Kupferstecher, arbeitete um 1790
in Nürnberg. In Schad's Pinakothek wird ihm ein Bildniss des
Theologen Hufnagel zugeschrieben. Mit Paul Wilhelm Schwarz
wird er kaum Eine Person seyn.

Schwarz, Joseph, Bildhauer, geb. zu Nicolausdorf (Nixdorf) in
Böhmen um 1750, erlernte in Dresden seine Kunst, und übte
sie auch mehrere Jahre daselbst. Er fertigte Figuren in Stein,
Metall und Holz, hatte aber im Decorationsfache noch grösseren
Ruf. Seine Ornamente in Holz, besonders die Laub- und Blumen-
verzierungen sollen höchst täuschend der Natur nachgeahmt seyn.
Im Jahre 1770 (wenn nicht später) begab sich Schwarz nach St.
Petersburg und wurde da an der Akademie angestellt. Wie in
Dresden, so arbeitete er da in Stein, Metall und Holz. Besonders
bewundert wurde ein Blumenstrauss mit einem Spinnengewebe
aus Holz geschnitzt. Im Jahre 1794 wurde er akademischer Rath
und um 1808 starb der Künstler. Bernoulli, Reisen IV. 130., nennt
ihn Joh. Gottlieb Schwarz.

Schwarz, Julius Heinrich, Architekt von Dresden, war ein zu
seiner Zeit sehr geschätzter Künstler, welcher dem französischen
Geschmacke weniger huldigte, als viele andere. Er fertigte viele
Pläne zu Palästen und anderen Gebäuden, deren einige ausgeführt
wurden. Darunter gefiel namentlich ein Gartenpalais des Chur-
prinzen. Im Jahre 1752 wurde ihm die Leitung des Baues der
katholischen Kirche zu Dresden anvertraut, welche dann Exner
vollendete, da Schwarz erblindete. Den Plan zu dieser Kirche
fertigte Chiaveri. Dann lieferte Schwarz auch viele Zeichnungen
zu Decorationen. L. Zucchi stach das von ihm decorirte Trauer-
gerüste des Königs August III. von Sachsen und Polen auf drei

Blättern, und jenes des Churfürsten Friedrich Christian auf einem Blatte. Zuechi radirte nach seinen Zeichnungen auch 30 Blätter mit Ornamenten.

Schwarz war Ober-Landbaumeister und starb zu Dresden 1775 im 69. Jahre.

Schwarz, Paul, s. P. Schwarze.

Schwarz, Paul Wolfgang, Zeichner und Kupferstecher, wurde 1760 zu Nürnberg geboren, und von C. W. Buck in den Anfangsgründen unterrichtet, bis er 1785 nach Basel sich begab, um sich in Ch. von Mechel's Schule weiter auszubilden. Später erhielt er den Titel eines herzoglich Sachsen-Coburg-Saalfeld'schen Hofkupferstechers, lebte aber fortan in Nürnberg, wo er eine Kunsthandlung gründete. In dieser erschienen zahlreiche militärische Scenen, wozu die Kriegsjahre Veranlassung gaben. Dann gab er auch verschiedene Unterrichtswerke im Zeichnen heraus, meistens mit Blättern in Aquatinta, wie seine Uebungen im Thierzeichnen nach den grössten Meistern, 2 Hefte in 4.; malerische Ansichten für Geübtere im Naturzeichnen, etc. Seine übrigen Blätter bestehen in Bildnissen, Genrestücken, historischen Darstellungen und Landschaften, in Auquatinta und in Punktirmanier. Auch der Radirnadel bediente er sich. Schwarz war Mitglied der Akademie in Nürnberg und starb daselbst um 1815.

1) Der Abschied Ludwig XVI. von seiner Familie, qu. fol.
 Es gibt Abdrücke vor der Schrift.
2) Die Belustigung holländischer Bauern (Les Rejouissances flamandes), nach Ostade, fol.
3) Die Beschäftigung flamändischer Bauern (Occupations flamandes), nach demselben, fol.
4) Zwei allegorische Darstellungen, fol.
5) Das Felsenthal zu Sorento, nach Ph. Hackert, 1794, gr. fol.
6) Die Donaugegend bei Regensburg, nach G. Adams 1803, fol.
7) Die Ansicht von Affaltenbach, nach eigener Zeichnung, 1793, fol.
8) Die Hauptansicht der St. Stephanskirche in Wien, Aquatinta, fol.
9) Die Ruinen und Ritterburgen von Franken, 12 Blätter, in Verbindung mit anderen Künstlern für Korn in Fürth gestochen, qu. fol.
10) Die Reichsveste in Nürnberg, 1806, fol.
11) Der Schiessplatz bei Nürnberg, 1806, fol.
12) Landschaften nach F. Kobell, 4 Blätter in Aquatinta, 4.

Schwarz, Sebold, nennt Murr in der Beschreibung des Praun'schen Cabinets in Nürnberg einen Maler, von welchem sich zwei Stiche finden: die Verkündigung Mariä, und St. Anna mit Maria und dem Jesuskinde vorstellend. Oben steht: Sebolt Schwarz. Auch das Monogramm HS 1510 steht darauf, welches Murr auf diesen S. Schwarz deutet.

Vielleicht ist dieser S. Schwarz mit dem folgenden Schwarz von Rothenburg in Verbindung zu bringen.

Schwarz von Rothenburg, heisst ein altdeutscher Maler, aber nur nach einer Tradition, welche sich an vier Bilder der ehemaligen fürstl. Wallerstein'schen Gallerie knüpft. Jetzt sind diese Bilder in der St. Morizkapelle (Gallerie) zu Nürnberg. Das eine,

auf Goldgrund gemalt, stellt den englischen Gruss vor, und das
Gegenstück bildet die Anbetung der Könige. Die Geburt Christi
und der Tod der hl. Jungfrau gelten ebenfalls als Werke dieses
Schwarz, welcher ein Layenbruder gewesen seyn soll. Man hält
ihn für einen Zeitgenossen und Schüler von M. Wohlgemuth;
allein in den genannten Bildern gibt sich kein Schüler dieses
Meisters kund, sondern nur ein in allen Theilen sehr schwacher
Meister. Ein dem M. Wohlgemuth verwandter Künstler zeigt sich
aber in einem fünften Bilde derselben Sammlung, welches Maria
mit dem Kinde von vier Heiligen umgeben vorstellt, und eben-
falls als ein Werk des Schwarz von Rothenburg bezeichnet ist.
Nach Waagen (K. u. K. in Deutsch. I. 186.) zeigt sich aber hier
ein ganz anderer Meister als in den genannten Bildern, so dass
jener Schwarz zweifelhaft bleibt. S. auch Sebold Schwarz.

Schwarzburg - Rudolstadt, Ludwig Friedrich Prinz von,
geb. 1767, zeichnete Landschaften, und radirte drei derselben in
Kupfer. Sie stellen Gegenden aus seinem Lande vor, qu. 4. und
16. Dieser Prinz folgte 1793 seinem Vater in der Regierung und
starb 1807.

Schwarze, Carl Benjamin, s. Schwarz.

Schwarze, Franz, Maler, besuchte die Akademie der Künste in
München, und lebte daselbst mehrere Jahre der Kunst. In den
Jahren 1838 und 1839 sah man im Lokale des Kunstvereins Bilder
von ihm, in Landschaften und Portraiten bestehend.

Schwarze, G. A., Maler zu Berlin, wurde uns 1856 zuerst be-
kannt. Er malt Bildnisse und Genrestücke in Oel.

Schwarze, Paul, Kupferstecher, geb. zu Leipzig 1784, besuchte
die Akademie in Dresden, und liess sich dann als ausübender
Künstler in Leipzig nieder. Er stach Landschaften und histo-
rische Blätter, wie im Lindner'schen Taschenbuche angegeben ist.
Auch als Schriftsteller wird dieser Künstler bezeichnet. Starb 1824
in Leizig. Wir glauben, dass folgendes Blatt von ihm sei.

> Zwei Bauern im Begriffe ein Pferd an den Schlitten zu span-
> nen, der mit einem Fasse beladen ist, auf welchem ein Hund
> sitzt. Dieses Blatt ist mit »Schwartze« bezeichnet, kl. 4.

Schwarzeburger, Johann Bernhard, Edelsteinschneider, wurde
1672 zu Frankfurt geboren und in seiner früheren Jugend von
einem Bildhauer unterrichtet, bis er an B. und S. Hess weitere
Lehrer im feinen Steinschnitte fand. Jetzt fertigte er für die
Juden viele nach antiker Weise gearbeitete Brustbilder und Köpfe
in Relief. An diesen Arbeiten halfen ihm auch seine Söhne Franz,
Valentin und Adolph. König August II. von Polen und Sachsen
besass von ihnen eine Reiterstatue in Bernstein, welche den König
selbst vorstellt, und zwar nach eigener Zeichnung desselben. Sie
kam später in das grüne Gewölbe zu Dresden. Der alte Schwarze-
burger starb 1741, die Söhne alle vor ihm.

> Ein Bruder des Vaters war ein geschätzter Portraitmaler.

Schwarzenbach, Peter, Idhauer und Goldschläger zu Ulm,
lebte in der zweiten Hälfte des 15. Jahrhunderts. Im Jahre 1473

empfing er 10 Mark und 8 Loth Silber, um ein Kreuz für das Münster zu machen. S. Grüneisen, Ulms Künstlerleben, S. 32.

Schwarzenberg, Wolfgang Jakob Graf von, wird in Werken über Kupferstichkunde genannt, scheint aber nicht selbst Künstler gewesen zu seyn, wie einige gedacht haben. Es existirt nämlich ein von Egid Sadeler sehr fein gestochenes Blatt, welches den während des Sturmes im Nachen schlafenden Heiland vorstellt, wie ihn so eben die Jünger wecken. Dieses Blatt hat die Inschrift: E Tabula picta Illustriss. D. D. Wolgangi Jacobi Comitis a Schwarzenberg. 'G. Sadeler transcripsit Monachy. Aus dieser Aufschrift geht nicht hervor, dass Graf von Schwarzenberg das Bild selbst gemalt habe, sondern es befand sich nur in seiner Sammlung. H. 7 Z. 4 L., Br. 9 Z. 2 L.

Schwarzenberg, Pauline Prinzessin von, Kunstliebhaberin, zeichnete mehrere Ansichten auf den Schwarzenberg'schen Gütern in Böhmen, und radirte dieselben in Kupfer. Es sind diess 16 Blätter mit einem eigenen Titel und mit Inhaltverzeichniss, qu. 8. Einige Blätter tragen die Initialen P. S.

Diese Prinzessin starb 1810 in Paris im 36. Jahre.

Schwarzenberger, werden irrig auch die Schwarzeburger genannt.

Schwarzenberger, Melchior, Formschneider, arbeitete in der ersten Hälfte des 16. Jahrhunderts in Wittenberg. um 1530 — 50. Blätter von seiner Hand oder wenigstens von ihm gezeichnet, findet man in der Wittenberger Ausgabe von Luthers Bibel 1534. Diese schönen Holzschnitte legt Panzer dem Martin Schön bei, der damals längst todt war. Andere Blätter von Schwarzenberger findet man in Luther's Hauspostill, sowie in dessen Kirchenpostill. Nürnberg 1545 ff. Einige dieser Blätter sind Copien nach H. Brosamer. In späteren Werken sind auch Formschnitte von Schwarzenberger copirt.

Schwarzerde, Georg, der Vater des Philipp Melanchthon, war als Rüstmeister berühmt, von welchem Fürsten, Grafen und Ritter trefflich gearbeitete Rüstungen hatten. Er starb 1508 zu Bretta in der Unterpfalz im 45. Jahre. Mehreres s. Melanchthon's Leben von den Professoribus der Universität Wittenberg durch Hans Krafft 1562. 4.

Schwarzhueber, Aventin, Maler und Franziskaner Mönch, war Schüler von C. Sing, und in der ersten Hälfte des 18. Jahrhunderts thätig. Er malte in seinem Kloster zu München für verschiedene Kirchen heilige Darstellungen, meistens für Kirchen seines Ordens.

Schwarzkopf, Bildhauer, arbeitete in der zweiten Hälfte des 18. Jahrhunderts in Berlin. Er fertigte um 1797 mehrere Copien von Bildwerken der Mengs'schen Sammlung, sowohl von Statuen als von Basreliefs. Auch Figuren nach eigener Erfindung hinterliess er.

Schwarzmann, Joseph Anton, Decorationsmaler, geb. zu Prutz in Tirol 1806, besuchte die Akademie der Künste in München, und hatte sich da des Schutzes des Professors Hess zu erfreuen. Dieser

berühmte Meister bediente sich Schwarzmann's Beihülfe in der
Allerheiligen-Kirche zu München und übertrug ihm die decora-
tiven Arbeiten, wofür der Künstler von jeher grosse Vorliebe
äusserte, und welche ihm den Ruf eines der vorzüglichsten Deco-
rationsmaler unserer Zeit gegründet haben. Von Schwarzmann
sind fast alle Verzierungsmalereien in den neuen Räumen der k.
Residenz, in der St. Ludwigskirche, in der Basilika des hl. Boni-
facius und in anderen öffentlichen Gebäuden und Palästen. In
der neuesten Zeit wurden ihm auch die einschlägigen Arbeiten im
Dome zu Speyer übertragen, wo König Ludwig durch Schrau-
dolph einen reichen Bildercyclus schaffen lässt, wie wir im Artikel
dieses Meisters bemerkt haben. Schwarzmann hat die Decora-
tionsmalerei zu einer bedeutenden Stufe erhoben, und im Vereine
mit tüchtigen Gehülfen den ausgeschmückten Räumen die ge-
schmackvollsten Zierden verliehen. Er besitzt einen grossen Reich-
thum von immer neuen Ideen, dessen sich H. v. Hess, Julius v. Schnorr
und der Ober-Baurath F. v. Gärtner auf das zweckmässigste be-
dienten. In der letzten Zeit zierte der Künstler sein eigenes, im
neu romantischen Style erbautes Haus auf das geschmackvollste aus.

Schwebach, erscheint gewöhnlich unter dem Namen Swebach,
und die Franzosen nennen ihn bisweilen Desfontaines. S. daher
Swebach.

Schwech, Andreas, nennt Bénard im Cabinet Paignon Dijonval
einen deutschen Bildnissmaler, der um 1600 lebte. B. Kilian stach
nach ihm 1680 das Portrait des protestantischen Geistlichen Elias
Vogel mit den Attributen der Kirche, und L. Kilian jenes des
Conrad Dietrich.

Schwechten, Friedrich Wilhelm, Zeichner und Architekt zu
Berlin, bildete sich unter Leitung des berühmten Schinkel, und
hatte in kurzer Zeit selbst das Lob eines tüchtigen Künstlers. Er
machte sich zuerst durch ein Werk über den Dom zu Meissen
bekannt, welchen er auf Aquatintablättern in allen seinen Theilen
bildlich darstellte. Dieses Werk erschien in drei Heften, Berlin
1823, 26, roy. fol. Dann findet man von Schwechten noch viele
andere architektonische Zeichnungen. Im Jahre 1840 erschien
eine Ansicht des k. Palastes auf der Akropolis zu Athen, in Aqua-
tinta mit mehreren Platten farbig gedruckt. 3½ F. lang, 20 Z. hoch.

Schwed, J. K. M. Z., Maler, arbeitete zu Anfang des 16. Jahr-
hunderts in Frankfurt a. M. Von 1515—19 malte er mit Jörg
Glaser von Bamberg im Kreuzgange der Carmeliter daselbst die
Passion auf nassen Kalk, welche nach Hüsgen als ein Studium für
die Maler betrachtet werden könnte, sowohl was Composition als
Ausdruck der Köpfe anbelangt. So nämlich meint der gute alte
Hüsgen. Glaser starb vor Beendigung des Werkes 1516.

Schwegler, Johannes, Bossirer, arbeitete zu Anfang des 17. Jahr-
hunderts in Augsburg. Er ist einer der Künstler, welche unter
Aufsicht des Hauptmeisters Ulrich Baumgartner den sogenannten
Pomm'r'schen Kunstschrank in der Kunstkammer zu Berlin ge-
fertiget hatten. Dieses Werk bestellte Herzog Philipp II. von
Pommern bei dem Künstler Ulrich Baumgarten in Augsburg.
Näheres s. darüber Kugler's Besch. d. Kunstkammer S. 178.

136

Schwegman, Hendrik, Zeichner und Maler, geb. in der Gegend von Harlem 1761, war Schüler von P. van Loo, und wählte wie dieser das Fach der Blumenmalerei. Er zeichnete auch viele einzelne Blumen und Gewächse für die Blumisten, besonders für Voorhelm Scheevoogt in Harlem, dem Herausgeber der »Icones Plantarum Rariorum,« 48 Blätter in fol. mit Text, welche Schwegman auch gestochen und colorirt hat. Dieses Werk erschien zu Harlem 1792—1795 in 16 Lieferungen. Im Jahre 1793 erhielt er von der Akademie der Wissenschaften zu Harlem den Preis für eine Erfindung, in Folge deren es ihm möglich war, eine Zeichnung auf die Kupferplatte überzutragen. Bei C. Plaat und A. Loosjes zu Harlem erschien der Bericht an die Akademie im Drucke.

In der Folge verlegte er sich auf die Aquatintamanier, und zwar mit solchem Erfolge, das ihm die Huishoudelyke Maatschappy 1805 die zweite goldene Medaille zuerkannte. Im folgenden Jahre gab er darüber folgendes Werk heraus: Verhand. over het grav. in de manier van Gewasschen Teekeningen of aquatinta op twee verschillende wyzen. Haarlem A. Loosjes Pz. 1806. Proben seiner Kunst sind auch in A. van der Willigen's Reize door Frankryk. Haarlem, Loosjes 1805. Ueberdiess findet man von ihm schöne Ansichten aus der Umgegend von Harlem gezeichnet.

Dieser Künstler gerieth in der letzten Zeit seines Lebens in Noth und Elend, wohin ihn die Leidenschaft des Trunkes führte. R. van Eynden Geschiedenis II. 448 berichtet von dem unseligen Ende des Meisters, welches 1816 erfolgte. In der Sammlung des genannten Schriftstellers ist das wohlgleichende Portrait des Künstlers, von diesem selbst in Wasserfarben gemalt.

Ausser den oben genannten Werken erwähnen wir von Schwegman folgende radirte Blätter:

1) Vier schöne Ansichten von Elswood bei Harlem, nach E. van Drielst, qu. fol.
 Diese Blätter wurden von Schwegman selbst in Aberlischer Manier colorirt.
2) IX Gezichten in en by het Landschap Drenthe, nach E. v. Drielst, 9 schöne Blätter. H. 9 Z. 10 L. — 10 Z., Br. 13 Z. — 13 Z. 4 L.
3) Vier Landschaften mit Figuren, Kreidezeichnungsstiche, qu. 4. Selten.
4) Folge von 12 numerirten Blättern mit holländischen Dorf und Flussansichten in Waterloo's Manier 1786. Links oben am Himmel sind die Numern 1—12, und im Rande des ersten Blattes steht. H. Schwegman fecit. qu. 4 und qu. 8. Bei Weigel 3 Thl.

Schweich, Carl, Maler von Hessen-Darmstadt, wurde 1823 geboren, und ausgerüstet mit den nöthigen Vorkenntnissen begab er sich nach München, um an der Akademie daselbst seine weiteren Studien zu machen. Er widmete sich mit Erfolg der Landschaftsmalerei. Im Lokale des Kunstvereins zu München sah man von ihm landschaftliche Darstellungen von schöner klarer Färbung.

Schweickart, Adam, s. Joh. Adam Schweickart. .

Schweickart, Georg, s. G. Schweigger.

Schweickart, Heinrich Wilhelm, Landschaftsmaler, wurde 1746 im Brandenburgischen geboren, und von einem italienischen Meister, Namens Girolamo Lapis, unterrichtet. Später ging er nach Holland, und gründete im Grafenhaag den Ruf eines tüchtigen Landschafters. Er malte zahlreiche Bilder, die mit gut gezeichneten Figuren und Thieren staffirt sind. Darunter sind auch einige schöne Winterlandschaften, und überdiess malte er Portraite. Dann finden sich auch schöne Zeichnungen von ihm, Thiere, Figuren, Landschaften, Genrebilder, zum Theil nach alten Meistern, in Kreide, Bister und Tusch ausgeführt. Im Jahre 1786 begab sich der Künstler aus Holland nach London und verblieb daselbst bis an seinen 1797 erfolgten Tod.

Schweickart hat auch in Kupfer radirt, und hierin Vorzügliches geleistet. Diese Blätter bilden zwei Folgen

1) 8 Beeldjes door H. W. Schweickart: holländische Bauern, Fischer etc. Sehr geistreich radirt. Auf dem ersten Blatte steht der genannte Titel. 8.
 I. Vor der Schrift und vor den Numern. Selten.
 II. Mit Schrift und numerirt.
2) Eight Etchings of animals Humbly dedicated to Ben. West Esqr. etc. Drawn from nature et Etch'd by H. W. Schweickhardt. Diese 8 schön radirten Blätter enthalten Thierstudien, Pferde, Kühe, Ochsen und Ziegen. Auf dem ersten Blatte steht der Titel, die anderen tragen nur den Namen des Radirers. H. 5 Z. 5—4 L., 8 Z. — 8 Z. 1 L.
 I. Vor der Schrift und vor den Numern. Sehr selten.
 II. Mit dem Namen des Künstlers nur auf dem Titelblatte in der Dedication. Selten.
 III. Mit dem Namen auf allen Blättern und mit Boydell's Adresse 1788.
3) Zwei Blätter mit Kuh- und Ochsenköpfen. Pub. as the Act directs Nov. 1788, kl. qu. fol.

Schweickart, Johann Adam, Zeichner und Kupferstecher, geb. zu Nürnberg 1722, war Schüler von G. M. Preissler, und ging dann nach Florenz, wo ihn Baron v. Stosch in sein Haus aufnahm. Hier zeichnete er die Gemmen des Stosch'schen Cabinets und begann auch dieselben zu stechen. Das erste Heft erschien 1775 in Nürnberg unter dem Titel: Description des pierres gravées du feu Baron de Stosch par feu M. Winckelmann etc. Dieses schöne Werk wurde nicht vollendet, und es findet sich daher nur das erste Heft. Das letzte Geschäft, welches Schweickart in Italien vollbrachte, war die Beerdigung des Baron Stosch in Livorno, wohin er den Leichnam von Florenz brachte, weil da kein Begräbnissplatz für Protestanten war. Der Künstler war aber in Florenz hoch geachtet, und selbst die Akademie nahm ihn unter ihre Mitglieder auf, was selten einem Fremden begegnete. Im Jahre 1765 kehrte Schweickart nach Nürnberg zurück, und blieb daselbst bis an seinen 1787 erfolgten Tod. Er stach noch mehrere schöne Blätter nach Gemälden und Zeichnungen. Man hält ihn für den ersten, welcher getuschte Zeichnungen im Stiche nachgeahmt hat. Zu seinen vorzüglichsten Blättern gehören die in Hugfort's Raccolta di Cento pensieri di A. D. Gabbiani und die folgenden:

1) Georg Wolfgang Knorr, Chalcographus Norimb., halbe Figur nach J. E. Ihle. Oval fol.
 Im ersten Drucke vor der Schrift.

9*

2) Georg Adam, Liber Baro de Varell, nach J. J. Preissler 1768, fol.
3) Ch. Jac. Waldstromer, Senator Nor., nach J. J. Preissler, fol.
4) Maria mit dem Kinde, dem Gott Vater das Kreuz zeigt, nach Gabbiani in Tuschmanier gestochen.
5) Ein Heiliger mit Kreuz und Buch, nach Barbieri, gr. 8.
6) Eine hl. Familie, wo Joseph dem Kinde einen Apfel reicht, nach Guercino, fol.
7) Ein junger Krieger vor der Madonna, nach Guercino, fol.
8) Der Kopf eines Faun, von J. J. Preissler nach der Antike gezeichnet, fol.
9) Salmacis und der Hermaphrodit, nach Seuter in Zeichnungsmanier, fol.
10) Marsias und Apollo, nach Seuter, in derselben Manier, fol.
11) Andromeda an den Felsen gekettet, schön gezeichnete halbe Figuren nach F. Furini. Adamo Schweicart incis, gr. fol.
12) Der sich mit Oel einreibende Athlet des Gnäus, nach M. Tuscher's Zeichnung. J. A. Sveicart scul. Florentiae. Für die Dactyliothek des Baron v. Stosch gestochen, fol.
13) Die Büste einer Bacchantin, nach einem antiken Bildwerke von Solon, für dasselbe Werk gestochen, 1745, fol.
14) Jupiter, in dem Momente, wie er die Giganten zu Boden schleudert, Brustbild aus dem Cabinet Farnese, fol.

Schweicker, Thomas, ein Künstler ohne Arme, der aber mit den Zehen auf das feinste schrieb und zeichnete. Man bewahrte Pergamentblätter, auf welche er schrieb und die er mit Randzeichnungen versah, in Cabineten auf. Auch das Bildniss dieses Künstlers ist gestochen, zweimal in 8, er muss aber von einem spätern Thomas Schweickart unterschieden werden, welcher, ohne Hände und Füsse geboren, um 1711 ebenfalls als Schreibkünstler und Zeichner Aufsehen erregte. Lorenz Beger hat das Portrait dieses Mannes in fol. geätzt. Der zuerst genannte wurde 1541 zu Schwäbisch-Hall geboren. Ueber diesen s. Neickelius Museographia. Ed. Kanold 1727; über den jüngeren Schweickart Valentini's Schaubühne 1714. III. S. 16. Ein dritter Künstler dieser Art, Theodor Steib, trat 1654 in Breslau öffentlich auf.

Schweicker, Johann, Kupferstecher und Lithograph aus Lindau am Bodensee, war Schüler von A. Reindel in Nürnberg, und schon 1826 ein geschickter Künstler. Es finden sich Bildnisse, historische Darstellungen und Genrebilder von ihm, gewöhnlich in Linienmanier ausgeführt. Auch lithographirte Bildnisse u. A. findet man von ihm.

Schweickert, wird irgendwo auch der obige Künstler genannt.

Schweickhardt, Franz Xaver Joseph, Zeichner, Maler und Topograph, geb. zu Wien 1794, absolvirte daselbst die Humaniora und studirte dann an der Akademie mit besonderer Vorliebe Architektur und Mathematik. Durch Reisen nach Deutschland, Russland, und besonders in den kaiserlichen Staaten, sich Kenntnisse sammelnd, waren nebst der Malerei die Geographie und die Geschichte Oesterreichs sein Lieblingsstudium, und diese erregten in ihm die Lust eine umfassende Topographie für Oesterreich zu entwerfen. Dieses Werk erschien von 1834 an unter dem Titel: Darstellung des Erzherzogthums Oesterreich, in mehr als 20 Bänden. Dann bearbeitete Schweickhardt auch eine Perspektiv-Charte vom Erz-

herzogthum Oesterreich, die 16¼ Mal grösser als die berühmte Charte des General-Quartiermeisterstabes ist, und sich an 180 Sektionen belaufen wird. Das dritte vaterländische Werk mit Kupfern ist das österreichische Museum, welches die Reihenfolge der österreichischen Regenten und die topogr.-stat.-hist. Darstellung aller k. k. öster. Staaten in sich begreift. Dieses Werk begann mit Carl dem Grossen, und ist noch nicht vollendet. Dann haben wir von Schweickhardt auch eine Darstellung der Stadt Wiener Neustadt, topographisch-statistisch-historisch von der Entstehung 1192 bis 1834, wo sie durch Brand verunglückte. 2 Lieferungen mit K. Wien 1834.

Schweickhart, s. Schweickart.

Schweickle, Heinrich, Bildhauer, wurde 1780 zu Stuttgart geboren, und unter Scheffauer's Leitung an der hohen Carlsschule herangebildet, wo er schon als Knabe entschiedene Anlage zur plastischen Kunst offenbarte, namentlich durch einen Herkuleskopf, welchen er in einem Alter von zehn Jahren modellirte. Glückliche Vermögensumstände erlaubten ihm seiner ferneren Ausbildung in Paris obzuliegen, wo er David's Schule besuchte und einen Cursus der Anatomie durchmachte, bis er endlich 1804 nach Rom sich begab. Mit allen Vorkenntnissen ausgerüstet machte er hier bald als Künstler Aufsehen, und man behauptete, dass Schweickle sich würdig an Thorwaldsen, Canova und Alvarez anschliesse. Besonderes Aufsehen, und namentlich das Gefallen des damaligen Senators Lucian Bonaparte, erregte ein lebensgrosser Amor als Jüngling (mit der Keule). Lucian machte seinen Bruder Joseph, den König von Neapel, auf den Künstler aufmerksam, und dieser berief ihn 1808 an die Akademie in Neapel, an welcher Schweickle als Lehrer und Ordner zum Ruhme der Anstalt wirkte. In der Kirche St. Francesco di Paolo sind die colossalen Statuen der Religion und des hl. Ludwig in Marmor von seiner Hand ausgeführt, worüber sich damaliger Zeit die Critik höchst vortheilhaft aussprach. Ein gerühmtes Werk ist auch das Basrelief am Sarkophage des 1821 verstorbenen sicilianischen Gelehrten Pietro Pisani, wo aber der Grieche das Grabmal eines seiner alten Landsleute erkennen würde, indem der Künstler die christliche Symbolik verschmähte. Merkur führt den Jüngling raschen Schrittes zu dem Flusse, wo Charon ihn erwartet, und dieser mürrische Alte seinen Unwillen ausdrückt, dass der Verlebte noch einmal gegen seinen vom Schmerz gebeugten Vater und gegen sein Vaterland zurückblickt, welches durch die unglückliche Arethusa versinnlichet ist. Ueber dem Kahn schwebt ein Genius mit der Krone. Der Kronprinz Ludwig von Bayern liess durch ihn für die Walhalla die Büste des Herzogs Christoph von Würtemberg fertigen, und auch noch mehrere andere Büsten führte dieser Künstler aus. Sein eigenes Bildniss ist in der Portraitsammlung des Professors Vogel von Vogelstein, 1820 von Vogel selbst in Neapel gezeichnet. Im Jahre 1830 besuchte der Künstler sein Vaterland wieder, und starb 1833.

Schweier, s. Schweyer.

Schweig, Carl, s. Schweich.

Schweigart, Johann Joseph, Maler, geb. zu Dresden 1789, besuchte die Akademie daselbst, und stand unter besonderer Leitung

des Professors Grassi. Er copirte auch mehrere Meisterwerke der Gallerie seiner Vaterstadt, wodurch er in kurzer Zeit grosse Vortheile errang, und durch die Nachbildungen selbst den Kunstfreunden erwünschte Gaben bot. Dann malte er auch verschiedene Bilder eigener Composition, meistens romantische Darstellungen im Geiste der früheren Zeit des neueren Aufschwunges der Malerei, dann Landschaften mit verschiedener Staffage, militärische Scenen und Bildnisse. Mehrere seiner Werke erfreuten sich eines ungetheilten Beifalls, besonders in seiner früheren Zeit.

Schweigart war einige Jahre Unter-Inspektor der k. Gallerie zu Dresden, und dann privatisirte er. In der Portraitsammlung des Prof. Vogel von Vogelstein ist sein Bildniss, 1818 von Vogel in Rom gezeichnet.

Schweigel, Anton, Bildhauer, war um 1753 in Brünn thätig und Bürger daselbst. Von ihm sind die Bildhauerarbeiten in der Kirche zu Kyritein in Mähren. In der Kirche zu Zwole sieht man ein Crucifix von Stein von seiner Hand gefertiget. Er galt für einen tüchtigen Künstler.

Schweigel, Andreas, Bildhauer, der Sohn des Obigen, geboren zu Brünn 1735, war ein Künstler von grossem Rufe, und ein sehr wissenschaftlich gebildeter Mann. In den meisten Kirchen und Schlössern Mährens sind Arbeiten von seiner Hand, sowohl Figuren als Ornamente. Besonders gefielen seine Statuen von Engeln und Kindern, so wie sich überhaupt alle seine figürlichen Werke durch wohlgefällige Form, und theilweise auch durch edle Zeichnung sich empfehlen. Zu seinen vorzüglichsten Arbeiten gehören jene in der Kirche zu Tischnowitz.

Dann sammelte Schweigel auch viele Notizen über Werke der Malerei, Plastik und Baukunst in Mähren, welche Hawlick, der Verfasser einer kurzen Kunstgeschichte von Mähren, erhielt und benützte, Brünn 1838. Der Bildhauer Schweigel starb 1812.

Schweiger, Maler, lebte um 1660 in Prag. Dlabacz sagt, dass er damals ein Oberältester der Prager Malerzunft war.

Schweigert, Mathias, Maler von Weissenhorn in Schwaben, erlangte 1691 zu München den Beisitz, und starb daselbst 1725.

Schweigert, Portraitmaler von Stuttgart, hielt sich zu Anfang unsers Jahrhunderts in Wien auf, und malte da zahlreiche Portraite in Oel und Miniatur. Im Jahre 1802 übte er in Prag seine Kunst.

Schweigger, Georg, Bildhauer und Erzgiesser, geb. zu Nürnberg 1613, wurde von seinem Vater Emanuel, und von Ch. Ritter unterrichtet, die er beide an Kunst übertraf. Er war schon 1633 Geselle, wie aus einem Stammbuchblatte erhellet, welches Georg Schweigger einem Freunde fertigte. Es stellt eine Allegorie auf die Bildhauerei vor, und darunter schrieb der Künstler: „Dieses mach ich Jorg Schweigger, Bildhauergesell in Nürnberg zum freundtlichen Angdenghen; geschehen den 12. Sept. 1633." Von dieser Zeit an war Schweigger bei vielen grösseren Arbeiten thätig, und führte auch viele kleinere Bildwerke aus, in Figuren, Brustbildern, Basreliefs, Medaillons etc. bestehend, sowohl in Erz, als in Marmor und Holz. Diese kleineren Sculpturen sind jetzt überallhin zerstreut,

theilweise in Cabineten aufbewahrt. In der k. Kunstkammer zu Berlin sind drei Portraitmedaillons, hohl in Bronze gegossen, sehr sauber ciselirt und vergoldet. Zwei derselben stellen nach Dürer'-schen Kupferstichen Pirckheimer und Melanchthon, das dritte den Theophrastus Paracelsus dar. Auf dem Holzdeckel, der die rohe Rückseite des Pirckheimer'schen Medaillons einschliesst, steht die alte eingeprägte Inschrift: „Georg Schweigger, Bilthauer von Nürnberg fec." Diese Arbeiten zeichnen sich nach Kugler (Besch. d. K. S. 255) durch grosse Feinheit der Ausführung und durch die allgemeine Tüchtigkeit der Anlage aus, ohne gerade eine höhere künstlerische Bedeutung zu haben. In der Ambraser Sammlung ist ein Basrelief, welches die Predigt des Johannes vorstellt, und mit G. S. bezeichnet ist. Diese Buchstaben gehören wahrscheinlich unserm Künstler an. Ein ähnliches Monogramm trägt auch die Büste einer Frau im Besitze des Baron von Kirschbaum zu München. Dlabacz erwähnt in seinem Künstler-Lexicon für Böhmen das Brustbild des K. Ferdinand III., von Schweigger in Erz gefertiget. Es galt als eines der ähnlichsten Bildnisse des Monarchen. Von Schweiger ist auch das schöne Schnitzwerk an der Kanzel der St. Sebalduskirche zu Nürnberg, welches er 1657 ausführte. Von 1660 an fertigte er in einem Zeitraum von acht Jahren mit Ritter und Wolf Herold grosse Figuren in Erz, welche 170 Zentner wiegen. Sie stellen den Neptun mit Seepferden in weiblicher Umgebung dar, und waren bestimmt, einen grossen Springbrunnen zu zieren. Gegen Ende des vorigen Jahrhunderts verkaufte sie der wohlweise Rath von Nürnberg an den Kaiser von Russland um 60,000 Gulden. J. A. Delsenbach hat diesen berühmten Brunnen gestochen. Schweigger starb 1690 zu Nürnberg, wie Doppelmayer angibt.

Schweigger, Imanuel, Zeichner und Bildhauer zu Nürnberg, war der Vater des obigen Künstlers, wie wir im Artikel desselben erwähnt haben. Ueber seine Werke verlautet nichts. Füssly erwähnt nur eines Stammblattes mit der allegorischen Darstellung des Glaubens, auf welchem folgende Worte stehen: „Immanuel Schweigger, Bildhauer in Nürnberg, geschehen den 14. Sept. 1633." Ueberdiess finden wir nur noch einer braun getuschten Zeichnung von J. Schweigger erwähnt, welche sich in der Sammlung des Baron Haller von Hallerstein in Nürnberg befand. Sie stellt mehrere Personen vor, wie sie das Gemälde eines Trauben tragenden Kindes betrachten. Ein Vogel bickt nach der gemalten Frucht. Oben steht: Plus penser que Dire. Dann liest man: Emanuel Schweigger. F. p. bona Amicitia 1607. Daraus erhellet die Blüthezeit des Meisters.

Schweighofer, Franz, Zeichner und Ingenieur, war anfangs zu Innsbruck als k. k. Strassenmeister und Ingenieur verwendet, wurde aber 1820 auf Verwendung des Prof. Friedrich Rehberg beim Grafen Hadek an der Akademie in Prag als Lehrer angestellt. Er zeichnete sehr schöne Landschaften, und lithographirte auch einige, wie die Ansichten des Hauptschlosses Tyrol, des Schlosses Amras, der Schuldner Ferner, der Erdpyramiden bei Lengmoos und von St. Ottilia.

Schweigl, s. Schweigel.

Schweigländer, Alois, Maler, geb. zu Oettingen 1740, wurde von B. Bos in Wallerstein unterrichtet, und unternahm dann viele

Reisen, um seine Kunst zu üben. Er malte Bildnisse, deren mehrere gestochen wurden. Auch einige historische Darstellungen hinterliess dieser Künstler. In den letzteren Jahren lebte er zu Nürnberg, wo er um 1812 starb.

Schweikart, s. Schweickart.

Schweinberger, Anton und Franz, Edelsteinschneider und Goldschmiede von Augsburg, arbeiteten im Dienste des Kaisers Rudolph II. Sie waren besonders als Siegelschneider berühmt. Anton starb 1587, Franz 1610, beide zu Augsburg.

Schweiner, Hans, Architekt von Weinsberg, arbeitete zu Anfang des 16. Jahrhunderts. Er vollendete damals die St. Kilianskirche zu Heilbron.

Schweinfurth, Jakob von, Steinmetz, wölbte von 1517—20 die Kirche der hl. Anna zu Annaberg, und baute auch die beiden von Jakob Helwig u. a. mit Bildwerken gezierten Emporen. Den Plan fertigte ein Meister Erasmus, wie die Annaberg'sche Chronik I. 59 benachrichtet.

Schweinfurth, Ernst, Maler von Carlsruhe, wurde daselbst von Feodor (dem Kalmucken) unterrichtet, stand dann unter Leitung Frommel's, und begab sich 1821 zur Fortsetzung seiner Studien nach München. Er besuchte da die Akademie, konnte aber bereits zu den selbständigen Künstlern gezählt werden, da er zu früher Reise gelangt war. Schweinfurth malt Landschaften, häufig mit Architektur, und darunter zählt man schon mehrere Bilder zu den besten ihrer Art. Einige fanden im Kunstblatte eines besonderen Lobes, wie 1845 eine beschneite Waldgegend, welche als ausgezeichnet befunden wurde.

Ferner führte dieser Künstler auch viele Zeichnungen aus, besonders für die Zeitschrift „Badenia", welche da von verschiedenen Künstlern in Aquatinta gestochen sind.

Dann hat Schweinfurth unter Frommel's Leitung mehrere landschaftliche Darstellungen radirt. Andere Radirungen von seiner Hand sind in O. Spekter's Fabelbuch für Kinder, nach Zeichnungen des letzteren. Ein anderer Theil der Blätter ist von J. Leudner. Auch für die Weltgemälde-Gallerie radirte Schweinfurth eine Menge Landschaften.

Schweinterlei, H., s. Schwenterlei.

Schweinz, Johann Sigmund, Maler, arbeitete um 1730—40 in Leipzig.

Schweitzer, s. Schweizer.

Schweizer, Maler, arbeitete zu Anfang des 16. Jahrhunderts in Frankfurt a. M. Im Jahre 1507 restaurirte er unter dem Brückenthurm ein 46 Jahre früher von Sebold gemaltes Bild.

Schweizer (Schwyzer), Johann, Maler und Kupferstecher, angeblich von Zürich, nach anderen ein Hesse von Geburt, arbeitete um 1645, und starb 1679. Es finden sich von diesem, im Gan-

zen mittelmässigen Meister mehrere Portraite und auch andere
Darstellungen. Unter diesen Arbeiten nennen wir folgende, die
theils mit dem Namen, theils mit einem Monogramme versehen
sind.

1) Effigies theologorum qui Romanae Ecclesiae se opposuerunt.
Diese Blätter bilden eine ganze Folge, mit dem alleinigen
Namen des Stechers, der aber hier meistens frühere Stiche
copirt hat.

2) Ein figurenreiches Blatt mit den kirchlichen Reformatoren
der protestantischen und römischen Kirche, ein Theil an
einer Tafel, die übrigen im Saale stehend, sämmtlich nach
Bildnissen, und unten die gedruckte biographische Notiz.
Sehr gr. roy. fol., und sehr selten zu finden.

3) Eine Anzahl von Blättern in Tack's unvergesslichem Ceder-
baum zum Andenken — — des Fürsten Georgen des ande-
ren Landgraffens zu Hessen, um 1662 erschienen, gr. fol.

4) Thierbuechlein von Joh. Heinrich Roos inventirt und durch
Joh. Schweizer in Kupfer gebracht. Rechts auf diesem Titel
steht ein Bock, links ist ein Brunnen. Diese Blätter bilden
eine Folge, und es sind die Numern 33. 35. 36. 37. 43
unsers Verzeichnisses des Werkes von Joh. Heinrich Roos.
Der Titel ist von Schweizer gestochen, auf welchem er
sich irrig als Verfertiger der ganzen Folge anzugeben
scheint. Er bekam wahrscheinlich die Originalplatten in
die Hände, und besserte stellenweise mit dem Stichel nach,
was aber steif und roh ausfiel. S. Weigels Supp. zum
Peintre graveur von A. Bartsch p. 19.

Schweizer, Melchior, heisst in Hayd's Beschreibung von Ulm
S. 626 ein Maurer, von welchem hinter dem Altare der Kirche zu
Altenstadt eine ziemlich gut gemalte Tafel sich befinde. Näheres
ist nicht bestimmt.

Schweizer, Julius, Maler, wurde 1814 zu Rauenstein im Herzog-
thum Meiningen geboren und von seinem Vater, dem Factor einer
Porzellan-Manufaktur, schon frühzeitig zum Zeichnen angehalten.
In seinem 15. Jahre erlernte er zur Sicherung seiner Existenz in
Schalkau die Porzellanmalerei, und nach drei Jahren wurde er zu
einem Maler nach Berlin berufen, der ihm Beschäftigung gab, und
guten Verdienst sicherte, so dass er jetzt drei Tage der Woche
die Akademie besuchen konnte, um nach der Antike zu zeichnen.
Im Jahre 1834 reiste der Künstler endlich nach München, um an
der Akademie daselbst seine Studien fortzusetzen, da das rege
Kunststreben dieser Stadt ihn schon längst angezogen hatte. Allein
er musste nebenbei zum Broderwerbe noch immer auf Porzellan
malen. Ein Bild der Magdalena nach G. Reni und die Sendlinger
Schlacht nach Lindenschmidt auf Porzellanplatten gemalt, wurden
damals von dem Kunstvereine zu München zur Verloosung ange-
kauft. Zu gleicher Zeit machte er auch die ersten Versuche im
Oelmalen, dadurch dass er einige Bilder der Pinakothek copirte,
worunter ein mit vielem Fleisse und mit Liebe gemaltes grösseres
Bild nach Rottari der Herzog von Meiningen erhielt, dem selbes
so wohl gefiel, dass er dem Künstler ein Stipendium verließ, wo-
durch es ihm möglich wurde, sich ausschliesslich der Oelmalerei
zu widmen. Jetzt malte er zwei Jahre unter Leitung des Profes-
sors Hess Studien nach Köpfen, wovon ein weiblicher Kopf zur
Münchner Kunstausstellung gelangte. Hierauf brachte er unter

Leitung des Professors J. Schnorr vier Jahre in der Componir-Classe zu, und malte mehrere Bilder, worunter eine hl. Familie, eine St. Elisabeth und Götz von Berlichingen in den Besitz des Herzogs von Meiningen gelangten. Durch diese Gemälde und durch einige Portraite, die er in der Heimath malte, wurde es ihm möglich 1843 eine Reise nach Italien zu unternehmen, da ihm zugleich der Herzog auftrug, für die neue Sonneberger Kirche zwei grosse Altarbilder zu malen. Er hielt sich zu diesem Zwecke ein halbes Jahr in Venedig auf, um die Werke Titian's und Paul Veronese's zu studiren. Hierauf verlebte er ein halbes Jahr in Rom, wo er den Carton zu einem der grossen Altarbilder fertigte. Dieses stellt die Himmelfahrt Mariä dar, und ist bereits vollendet.

Schweizer, Anton, Maler von Freiburg in der Schweiz, war zu Anfang unsers Jahrhunderts thätig. Er malte Genrebilder und Portraite, noch um 1815 zu Zürich Er ist vielleicht der Vater eines der folgenden Künstler.

Schweizer, Wilhelm, Maler und Kupferstecher, wurde 1810 in Zürich geboren, und mit den Anfangsgründen der Kunst vertraut begab er sich 1831 nach München, um an der Akademie daselbst sich in der Malerei auszubilden. Früher fertigte er mehrere landschaftliche Zeichnungen und stach auch solche in Kupfer, jetzt aber widmete er sich vorzugsweise der Landschaftsmalerei. In sein Vaterland zurückgekehrt verunglückte er 1837 auf dem Splügel durch einen Sturz vom Pferde.

Schweizer, Johann Jakob, Zeichner und Maler, geb. zu Zürich 1800, übte sich daselbst mehrere Jahre in verschiedenen Zweigen der Kunst, und begab sich dann 1830 nach München, wo er einige Zeit an der Akademie seiner weiteren Ausbildung oblag. Er malt Landschaften, Portraite und andere Darstellungen, und erwarb sich auch als Zeichner einen Ruf. Er ist jetzt Zeichnungslehrer in Zürich, und als solcher von grosser Tüchtigkeit.

Schweizer, Alois, Maler, wurde 1816 in Linz geboren, kam aber später mit seinen Aeltern nach Kufstein. Im Jahre 1836 besuchte er die Akademie der Künste in München, wo er einige Zeit der Genre- und Landschaftsmalerei oblag. Jetzt lebt er wieder im Vaterlande seiner Kunst.

Schweizer, Beiname von Joseph Heinz und Christoph Stimmer.

Schwellbach, Lithograph zu Carlsruhe, ist uns durch einige Blätter bekannt, die er für die Velten'sche Kunsthandlung ausführte.

 1) Catharina Canzi, berühmte Sängerin, fol.
 2) Die Darstellung im Tempel, nach Fra Bartolomeo, fol.
 Dieses Blatt bildet das Gegenstück zur Madonna di S. Sisto von H. Müller lith.
 3) Die Ehebrecherin, nach Titian, fol.

Schwemer, C., Maler und Lithograph zu Berlin, ein jetzt lebender Künstler. Er malt Genrestücke. Eines derselben hat er 1845 auch lithographirt, unter dem Titel des treuen Wächters. Es stellt ein Mädchen mit einem Hunde auf dem Sofa dar, gr. 4.

Schwemminger, Heinrich, Historienmaler, wurde 1803 zu Wien geboren, und an der Akademie daselbst zum Künstler herangebildet. Er widmete sich mit grossem Erfolge der Historienmalerei, leistete aber auch von jeher im romantischen Genre Vorzügliches. Eines seiner früheren Bilder, welches ihn als höchst talentvollen Künstler beurkundete, gibt eine Scene aus Schiller Gedicht „die Kraniche des Ibicus", wie nämlich der junge Dichter von den Mördern durchbohrt auf der Erde liegend die vorüberfliegenden Kraniche zu Rächern anruft. Dieses fast lebensgrosse Bild kaufte der Kaiser und liess es zur Ehre des Künstlers in der Gallerie des Belvedere aufstellen. Ein anderes Gemälde dieser Art stellt den Fischer nach Güthe dar, edel aufgefasst und fleissig gemalt. Ein drittes Werk, nach Vogel's Ballade, wurde für das Taschenbuch „Vesta" in Stahl gestochen. Es hat die Bekehrung Wittekind's zum Gegenstande. Dann haben wir von Schwemminger auch religiöse Darstellungen, so wie denn überhaupt die Zahl seiner Werke schon ziemlich gross ist. Es offenbaret sich in allen ein streng gebildeter Künstler, der auch aus den Kunstschätzen Italiens reichen Vortheil zog. Er hielt sich längere Zeit in Rom auf, wo die Werke antiker Plastik und jene Rafael's einen grossen Einfluss auf ihn übten. In letzter Zeit erhielt er vom Kaiser Ferdinand den Auftrag, für eine katholische Kirche in Ober-Aegypten ein Altarbild zu malen.

Heinrich Schwemminger wurde 1844 Custos der Gallerie des Grafen von Lamberg in Wien, da sein Vorgänger, Leopold Schulz an die k. k. Akademie berufen wurde.

Dann kennen wir von Schwemminger auch ein lithographirtes Blatt, nach einer Zeichnung des Martin Schongauer in der Sammlung des Erzherzog Carl von Oesterreich. Dieses schöne Blatt stellt die Darstellung im Tempel vor, gr. fol.

Schwemminger, Joseph, Landschaftsmaler, wurde 1804 in Wien geboren, und von seinem Vater in den Anfangsgründen der Kunst unterrichtet, bis er an der k. k. Akademie daselbst seine weiteren Studien verfolgen konnte. Später unternahm er Reisen nach Tirol und in andere Gegenden seines Vaterlandes; dann nach Bayern und nach Italien, überall Zeichnungen und Studien zu Gemälden sammelnd. Diese bestehen in Landschaften, in Wald- und Gebirgsansichten mit Flüssen und Seen. In der Gallerie des Belvedere zu Wien ist von ihm eine Ansicht der Ortelsspitze in Tyrol, ein kleines Gemälde. Seine Bilder sind in verschiedenem Besitze, in den Palästen der österreichischen Grossen und in den Häusern anderer Kunstliebhaber.

Schwender, Johann Gottlieb, Zeichner und Architekt, geb. zu Dresden 1770, war Schüler von Hölzer, und k. sächsischer Hof-Bauconducteur. Er gab einige Lehrbücher heraus: ein Handbuch für Maurer etc., ein solches für Zimmerleute, und dann noch ein anderes Werk über Zimmermannskunst, alle mit Kupfern versehen. Dann lieferte er auch mehrere technische Zeichnungen zum Stiche.

Schwendi, s. Schwendy.

Schwendimann, Caspar Joseph, Medailleur, geb. im Canton Luzern 1741, hatte in seiner Jugend mit grossen Hindernissen zu kämpfen, bis es ihm gelang, sich ausschliesslich der Kunst zu widmen. Auf seine Bildung wirkte Hedlinger ein, doch hatte er

von 1772 an in Rom noch mehr seinem eigenen Studium zu ver-
danken. Hier gründete Schwendimann den Ruf eines ausgezeich-
neten Künstlers, und wirklich tragen seine Werke das Gepräge
eines eigenthümlichen Talentes; besonders die Denkmünzen auf
die Erneuerung des Bündnisses zwischen Frankreich und der
Schweiz, auf den Regierungsantritt des Churfürsten Carl Theodor
von Bayern, auf dessen Einführung des Malteser - Ordens und
auf die Vereinigung der Pfalz mit Bayern unter diesem Fürsten,
so wie die Medaillen auf Pius VI., den Cardinal Val. Gonzaga, und
den Tod des Ritters Mengs.

Schwendimann starb 1786 in Rom in Folge meuchlerischer
Verwundung durch einen Pettschaftstecher, Namens Wönker.
Ueber seine trübseligen Jugendverhältnisse s. Füssly's Biographien
der Schweizer Künstler V. 125 — 127.

Schwendiner, s. Schwender.

Schwendner, Johann, s. Schwenter.

Schwendy, Albert, Maler, geb. zu Berlin 1820, studirte anfangs
die Baukunst, und kam 1844 nach München, um sich in derselben
auszubilden. Er hatte aber auch immer grosse Vorliebe für die
Malerei, so dass diese zuletzt zum Gegenstande seines Haupt-
studiums wurde. Er malt Architekturstücke, deren im Lokale des
Münchner Kunstvereins mit grossem Beifalle gesehen wurden.
Sie sind gewöhnlich in kleinem Formate ausgeführt und von gros-
ser Wahrheit der Färbung.

Schwengast, Gregor, s. Schwenzengast.

Schwenke, Theodor, Maler, war um 1830 zu Berlin Schüler von
Wach. Er malte Landschaften und architektonische Ansichten, deren
man auf der Berliner Kunstausstellung 1832 sah. Später haben wir
nichts mehr von ihm vernommen. Vielleicht steht er mit dem
folgenden Schwenke in Verwandtschaft.

Schwenke, Maler aus Sachsen, stand im Dienste des Grafen von
Besborodko zu St. Petersburg, und war daselbst im ersten Decen-
nium unsers Jahrhunderts thätig. Meusel erwähnt seiner und
behauptet, der Künstler habe um 1804 für die neue Finnische
Kirche die Verklärung Christi und die Einsetzung des Abendmahls
gemalt. Die späteren Schicksale dieses Meisters kennen wir nicht.

Schwenter, Isaac, Maler von Kehlheim in Bayern, arbeitete in
Regensburg, und wurde daselbst Assessor im Bauamte. Als solcher
schenkte er 1592 dem Rathe ein Gemälde, welches von Kennern
als Kunststück gerühmt wurde. Er nannte es »die Abbildung der
Tugenden, die in einem wohlbestellten Regimente mit einer gol-
denen Kette in einander verbunden im Schwange gehen«. Der
Maler nannte sich da Isaac Schwender, in Seufert's Stammtafeln
heisst er aber Schwenter. Im Jahre 1604 malte er für die St.
Oswald's Kirche ein Altarbild. Starb zu Regensburg 1609, ohnge-
fähr 65 Jahre alt.

Sein Sohn Johann Paul war ebenfalls Maler in Regensburg,
und Mitglied des Rathes.

Ein zweiter Sohn, Namens Hans Isaak, erscheint ebenfalls
als Maler in Regensburg. Beide arbeiteten in der ersten Hälfte
des 17. Jahrhunderts.

Schwenter, Daniel, Professor der Mathematik und der orientalischen Sprachen an der Universität zu Altdorf, war auch in der Baukunst sehr erfahren, so dass ihn 1626 der Rath von Regensburg zu einer kaiserlichen Bau-Commission einlud. Wahrscheinlich galt es irgend eine Befestigung, denn Schwenter wurde im 30jährigen Kriege in dieser Angelegenheit von mehreren Generalen zu Rathe gezogen. Ueber sein Leben und seine Schriften s. Apins Biographien der Altdorfer Professoren S. 125. ff. Er war von Nürnberg gebürtig und starb 1636. W. P. Kilian hat für Apin das Portrait dieses Meisters gestochen.

Sein Sohn Sigmund Andreas war anfangs schwedischer Ingenieur-Lieutenant, und wurde dann Brandenburg-Culmbach'scher Ingenieur und Baumeister zu Bayreuth, wo er 1674 starb.

Sein Sohn Arfwid Sigmund war Bildhauer in Bayreuth, und noch 1699 am Leben.

Schwenterley, H, Kupferstecher, wird von Meusel erwähnt, ist aber nur ein gewöhnlicher Praktiker. Er war Universitäts-Kupferstecher in Göttingen, als welcher er mehrere Bildnisse von Professoren der Universität in Kupfer punktirte, wie jene von Beckmann, Eichhorn, Heyne, Kästner, Lichtenberg, Meiners, Plank, Richter, Schlötzer, Feder, Böhmer, Pütter, Fiorillo. Auch das Portrait der Dorothea Schlötzer stach er, und zwar nach Fiorillo, nach welchem er auch eine Antiope punktirte. Die genannten Männer hatten alle Ruf, desto geringer ist aber jener des Stechers. Starb um 1815.

Schwenzengast, Gregor, Bildhauer von Latsch im Vintschgau, lebte in der zweiten Hälfte des 17. Jahrhunderts in Meran. Er fertigte 1695 in der Kirche daselbst den Grabstein des Baron von Vogelmayer. Dieses Denkmal ist schön gearbeitet. Seiner erwähnt Anton Roschmann.

Schweppe, Johann Georg, Maler, arbeitete in der zweiten Hälfte des 18. Jahrhunderts. C. W. Bock stach nach ihm das Bildniss des Consistorialraths J. P. Utz.

Schwerdgeburth, Carl August, Zeichner und Kupferstecher, wurde um 1784 zu Gera geboren, und von seinem Vater in den Anfangsgründen unterrichtet. Später ging er nach Dessau, wo er von der chalkographischen Gesellschaft beschäftiget wurde, und nach Auflösung derselben zog der Künstler nach Weimar, indem ihm da das Industrie-Comptoir weitere Beschäftigung gab. Später wurde Schwerdgeburth herzoglicher Hofkupferstecher, als welcher er noch gegenwärtig thätig ist.

Wir haben von diesem Künstler zahlreiche Blätter, wovon die früheren in der damals noch beliebten Punktirmanier ausgeführt sind. Dann radirte er auch viele Blätter, theilweise zum coloriren, und bei anderen wendete er den Grabstichel an. Im Journal des Luxus und der Moden, im Taschenbuch für Damen, in den verschiedenen Jahrgängen der Urania und in anderen Taschenbüchern, in Tieck's Werken sind Blätter von ihm. Viele sind nach Zeichnungen von Ramberg gefertiget. Schwerdgeburth ist ein Künstler von Talent, er musste aber dieses häufig zu kleineren Arbeiten anwenden, die als ephemär zu betrachten sind. Es finden sich indessen auch Blätter von seiner Hand, die stets ihren Werth be-

halten. Auch schöne Stahlstiche finden sich von ihm, worunter besonders die Darstellungen aus Luther's Leben zu nennen sind. Diese gehören zugleich zu den neuesten Arbeiten des Meisters.

1) Carl V., nach Dürer, 8.
2) Die drei Churfürsten von Sachsen, als erste Beschützer der lutherischen Lehre, alle drei auf einem Blatte, nach L. Cranach's Bild in Gotha, für den Reformations Almanach 1817, 8.
3) Johannes Calvinus, 8.
4) Ulrich von Hutten, 8.
5) Göthe, halbe Figur, nach eigener Zeichnung, 1832, fol.
 Es gibt Abdrücke auf chines. Papier, die drei Thaler kosteten.
6) Schiller, Kniestück mit landschaftlicher Umgebung, nach W. Schmidt, fol.
7) Antonio Canova, Brustbild nach Vogel. 8.
8) Dr. Wolfgang Doebereiner, nach F. Ries, fol.
9) Carl Maria von Weber, nach Vogel, fol.
 Es gibt Abdrücke vor der Schrift.
10) Carl August, Grossherzog von Sachsen-Weimar in Jagdkleidung, Aquatinta, fol.
11) Maria Pawlona, Grossherzogin von Sachsen-Weimar, nach Tischbein punktirt, ein sehr ähnliches Bildniss, gr. fol.
12) Caroline Louise von Weimar, vermählte Erbprinzessin von Mecklenburg-Schwerin, für das Weimarer Industrie-Comptoir punktirt, fol.

13) Das Abendmahl Christi, nach Steinle (?), für Silbert's Leben Jesu in Stahl gestochen, 4.
14) Die Verklärung Christi auf dem Tabor, der obere Theil von Rafael's Transfiguration, für Silbert's Leben Jesu in Stahl gestochen, 4.
15) Madonna mit dem Kinde an der Brust, wie ihm Engel Früchte bringen, nach A. Correggio in Stahl gestochen, Oval 4.
16) Die hl. Jungfrau mit dem Kinde, nach A. del Sarto, 8.
 Abdrücke vor aller Schrift sind selten.
17) Magdalena in der Wüste, nach A. Carracci, 8.
 Es gibt Abdrücke vor aller Schriften. Selten.
18) Dr. Martin Luther im Kreise seiner Familie zu Wittenberg am Christabend 1536. Gezeichnet und in Stahl gestochen 1843, qu. fol.
19) Dr. Luther's Abschied von seiner Familie, lauter Portraite, und in Stahl gestochen 1845, qu. fol.
20) Dr. Luther's Ankunft auf der Wartburg, 1846, qu. fol.
21) Dr. Luther im Tode, halbe Figur im Sterbkleide auf einem Kissen, nach Cranach in Kupfer gestochen, 8.
22) Scene aus Göthe's Faust, wie Gretchen die Sternblume zerknickt, nach Nücke gestochen, fol.
23) Der Jagdschirm, in dem Prachtwerke: Beschreibung der Feierlichkeiten bei Anwesenheit des Kaisers Alexander und Napoleon in Weimar, 1808.

Schwerdgeburth, Johann Burkhard, Maler, wurde 1759 zu Dresden geboren. Er widmete sich der Landschaftsmalerei, und wurde dann Zeichnungsmeister in Gera. Später kehrte er in gleicher Eigenschaft nach Dresden zurück.

.

Schwerdgeburth, Charlotte Amalia, Malerin, wurde 1796 zu Dresden geboren, und an der Akademie daselbst zur Künstlerin herangebildet. Sie malte Bildnisse und historische Darstellungen, fertigte aber noch mehr Zeichnungen in Aquarell und Sepia. In dieser Weise copirte sie mehrere berühmte Malwerke, und erwarb sich damit grossen Beifall. Sie ist die Schwester des Kupferstechers in Weimar.

Schwester, A., Kupferstecher, ist uns durch den Catalog der Sammlung des Grafen Sternberg-Manderscheid bekannt. Da wird ihm die Büste eines weinenden Knaben beigelegt, nach Livens in schwarzer Manier gestochen, als Gegenstück zu N. Rhein's lachendem Knaben, fol.

Schwestermüller, David, Maler von Ulm, machte seine Studien in Augsburg, und verlebte dann mehrere Jahre in Rom. Nach seiner Rückkehr liess er sich in Augsburg nieder, wo er 1678 im 84. Jahre starb. Dieser Künstler war als Zeichner und Bossirer berühmt.

Schwetzge, Nicolaus, Medailleur von Liegnitz, war um 1585 Münzeisenschneider der Münzstände des deutschen Reichs. Er lebte in Simmern.

Schweyer, Ulrich, wird auch der berühmte Siegelschneider U. Schwaiger genannt. Sigmund Feyerabend nennt ihn in der Dedication seines Thierbuchs (von J. Amann und H. Bocksperger) U. Schwayger.

Schweyer, J. P., Kupferstecher zu Frankfurt am Main, war um 1790—1810 thätig, ist uns aber nach seinen Lebensverhältnissen unbekannt, da in keiner der uns zu Gebote stehenden Quellen darauf Rücksicht genommen ist. Er arbeitete zu Anfang unsers Jahrhunderts für die chalkographische Gesellschaft, und dann auf seine Rechnung. Er bediente sich meistens der Radiernadel, besonders bei den Landschaften. Man könnte auch glauben, dass es zwei Künstler Namens Schweyer gegeben habe; denn die Landschaften nach E. van Drielst werden im Brulliot's Catalog der B. v. Aretin'schen Sammlung I. Nro. 2354 einem II. Schweyer zugeschrieben, der von J. P. Schweyer unterschieden wird. Wir gaben daher diesem II. Schweyer einen eigenen Artikel, glauben aber dass ihn II. Schwegman verdränge.

Folgende Blätter werden dem J. P. Schweyer zugeschrieben.

1) Johann Heinrich Roos, halbe Figur en face, gr. fol.
2) General Bonaparte, kl. 4.
3) F. Schiller, kl. 4.
4) F. L. Fürst zu Hohenloh-Ingelfingen, fol.
5) Der Hirte und die Hirtin mit ihrer Heerde, Copie nach A. van de Velde (Nro. 17.), und anscheinlich von Schweyer, wie Weigel (Supp. au p. gr. I, p. 27) glaubt. Täuschend ist indessen diese moderne Copie nicht.
6) Zwei italienische Landschaften mit Ruinen, Copien nach T. Wyck, Nro. 7. und 10. Weigel (l. c. p. 171) hält unsern Schweyer für den Copisten, der aber hier nur schlechte Arbeit geliefert hat.

7) Ansicht bei Chambery in Savoyen, nach J. de Boissieu, gr. qu. fol.

8) Ansicht des Berges von Bons-yeux bei St. Chaumont en Foret, nach Buissieu 1799. gr. qu. fol.

9) Eine italienische Landschaft, links mit einer Säulenstellung, und nach vorn eine sitzende Hirtin mit ihren Kindern. H. 8 Z. 10 L., Br. 10 Z. 9 L.

> Diess ist eine Copie nach J. H. Roos, vielleicht von Schweyer, wie Weigel (Supp. au P. gr. I. p. 21) vermuthet. Sie wurde öfter für Original genommen, ist aber ohne Ausdruck.

10) Der Hirt mit Weib und Kind an der Quelle, links zwei Kühe und ein Kalb, rechts zwei Hammel, ein Schaaf und eine Ziege, nach H. Roos, gr. qu. fol.

11) Landschaft mit drei Kühen, wovon die eine vor dem Bauernhause liegt, links vorn zwei ruhende Schaafe und rechts eine alte Weide. D. van Dongen pinx. 1797. J.P. Schweyer aqua forti fecit 1799. gr. qu. fol.

12) Landschaft mit einigen Hütten hinter einem alten Baume rechts, links vorn ein Mann mit dem Hunde, der zu einem sitzenden Weibe spricht, nach J. Ruysdael. J. P. Schweyer fecit aqua forti. qu. fol.

13) Der Eingang in ein Gehölz. J. Wynants pinx. Schweyer fec. aqua forti, qu. fol.

14) Landschaft mit Thieren, nach Ph. Wouvermans. qu. fol.

15) Zwei Landschaften mit Ruinen. Rauscher inv. Schweyer sc., qu. fol.

16) Ein Pferd bei einem Weidenstamme, nach einem Gemälde von Ph. Wouvermans, gezeichnet von Pforr, qu. fol.

17) Landschaft mit Schaafen und einem Bocke, nach J. Brand, qu. fol.

18) Landschaft mit einem Maulthiere, nach C. du Jardin, qu. fol.

19) Landschaft mit einer Heerde, nach Londonio, qu. fol.

20) Landschaft mit Kühen und Ziegen, nach J. van Stry, qu. fol.

21) Die Darstellung eines Scharmützels bei Höchst am Main, ein kleines radirtes Blatt.

Schweyer, H., Kupferstecher, ein mit dem obigen gleichzeitiger Meister, der aber mit diesem kaum Eine Person ist, und wahrscheinlich dem H. Schwegman Platz machen muss, wenn er nicht als Copist zu betrachten ist. In Brulliot's Catalog der Sammlung des B. v. Aretin I. Nro. 2354 wird diesem H. Schweyer eine Folge von 9 Landschaften nach E. v. Drielst beigelegt, unter folgendem Titel:

> IX Gezichten in en by het Landscap Drenthe te Amsterdam by C. S. Roos. Links unten: E. v. Drielst ad vivum del, rechts: H. Schweyer sculp,, gr. qu. fol.

In Weigel's Catalog Nro. 10552 wird diese Folge dem H. Schwegman zugeschrieben. Ist vielleicht Schweyer der Copist dieser Blätter?

Schwind, Mathias, ein Künstler aus Bergzabern, stand um 1575 — 80 zu Berlin in Thurneisser's Dienst, der sich desselben in seiner grossen Druckerei bediente. Welche Kunst er geübt habe, ist nicht gesagt, er heisst in Mühsens Beitrag zur Gesch. der Wissenschaften S. 108 nur kurzweg ein kunstreicher Geselle.

Schwind, Moritz von, Maler, einer der ausgezeichnetsten jetzt lebenden Meister, wurde 1804 zu Wien geboren und daselbst von Ludwig Schnorr von Carolsfeld unterrichtet, bis er 1828 nach München sich begab, um unter Cornelius seine weiteren Studien zu machen. Aus seiner früheren Zeit rühren mehrere Zeichnungen und Bilder in Aquarell, dann ein Gemälde mit David und Abigail her, welches das Gepräge der früheren deutschen Kunstrichtung trägt, der aber Schwind bald nicht mehr unbedingt folgte, da er für jedes Fach gleiche künstlerische Kräfte besitzt, und mit einem dichterischen Talente begabt ist, dessen Produktivität Bewunderung erregt. Der erste Auftrag zu grösseren Bildern wurde ihm 1832 zu Theil, da ihm die Ausschmückung des Bibliothekzimmers der Königin von Bayern zufiel, wo er aus Tieck's Dichtungen einen Cyclus von Bildern malte. An der Decke spielt Fortunatus mit seinem nie leeren Säckel und dem Wunschhütlein die Hauptrolle, und weiter nach dem Fenster in gleicher Reihenfolge sieht man fünf Bilder aus Genoveva. In der Tiefe des Zimmers sehen wir fünf Bilder aus Octavian, und über diess malte Schwind hier auch mehrere kleine Bilder zum Ritter Blaubart, zum Rothkäppchen und Däumchen, zum getreuen Eckart, zum blonden Eckbert, zum Prinzen Zerbino, und verschiedene allegorische und Dichtergestalten. Die an der Decke befindlichen Gemälde sind al fresco, die an senkrechter Wand in encaustischer Weise gemalt. In einem anderen Flügel der Residenz in München, im Saalbaue, componirte und malte er einen Fries, welcher durch lebensvolle Gruppen von Kindern den Triumph der Wissenschaften und Künste vorstellt, ein Werk voll lieblicher Gestalten in der mannigfaltigsten Lage. Den Carton dazu, welcher sich der Zeit nach nicht an die Bilder aus Tieck's Werken im Königsbaue anschliesst, sondern später ausgeführt wurde, besitzt die Akademie der Künste in Carlsruhe. Dann componirte Schwind auch die Scenen aus dem Leben Carls des Grossen im Carlssaale der Burg Hohenschwangau, die X. Glink ausführte, und im Schlosse des Dr. Crusius auf Rödigsdorf bei Leipzig malte er grosse Bilder aus Amor und Psyche, wo auch Leopold Schulz aus Wien thätig war. Von Leipzig nach Wien zurückgekehrt malte er jenes humoristische, grössere Staffeleibild, welches nach Göthe's Gedicht die Brautfahrt des Ritters Curt vorstellt, jetzt im Besitze des Grossherzogs von Baden, und im Akademie-Gebäude aufgestellt. Es ist diess ein Werk, welches in geistreicher Weise alle die Scenen schildert, durch welche Göthe's Gedicht ergötzt.

Im Jahre 1839, nach Vollendung des herrlichen Frieses im Saale der k. Residenz zu München, begab sich Schwind nach Carlsruhe, um das neue Akademiegebäude mit Gemälden zu zieren. Zuerst erhielt er den Auftrag, zur Ausschmückung der Antikensäle Zeichnungen zu verfertigen, und hier nun hatte der Künstler die grossartige Idee gefasst, den von Göthe mitgetheilten Plan der Philostratischen Gemäldegallerie zu verwirklichen. Einen Theil des Entwurfes hatte er auch ausgeführt, wie diess im Kunstblatte 1845 Nro. 42 von E. Förster näher erklärt ist. Schwind konnte nur über acht Lunetten und sechs flache Kuppelgewölbe verfügen, deren jedes mit fünf kleinen Gemälden zu schmücken war. In den Lunetten brachte er Bilder von 10 F. Länge und 3 F. Höhe an, und sie bezeichnen die Hauptabtheilungen, während an der Decke die Idee weiter ausgeführt wird. Göthe führt uns neun Abtheilungen der Gemälde Philostrats vor. Die Gegenstände der ersten sind hoch heroisch-tragischen Inhalts, meist auf Tod und Verderben heldenmüthiger Männer und Frauen zielend, und Schwind wählte zu dieser Abtheilung über dem Eingang des einen Antiken-

seales den Achill, trauernd über der Leiche des in der Vertheidigung seines Vaters Nestor erschlagenen Antilochus. Die zweite Abtheilung Göthe's enthält Liebesannäherung und Bewerbung, und somit wählte der Künstler für die zweite Wand als Hauptbild die Geburt der Venus, und zu den Deckenbildern Bacchus und Ariadne; die Vereinigung von Melos und Chritheis, aus welcher Homer hervorging; Perseus und Andromeda; Jason und Medea; und für das Medaillon in der Mitte Venus und Amor. Für die dritte, der Geburt und Erziehung gewidmeten Abtheilung, wählte er als Hauptbild die Geburt der Minerva, und an der Decke sind dargestellt Chiron und Achilles; die Erziehung des Bacchus; Merkur als Rinderdieb und wie er den Bogen Apollu's entwendet; dann im Medaillon die Iris. Für die vierte Wand, der Abtheilung aus dem Mythos des Herkules gewidmet, wählte er zum grösseren Bilde die Leibesstärke des Heros bei den Freuden des Mahles, und an der Decke sehen wir ihn als Kind die Schlangen würgen, als Vater mit Kindern schäckern, seinen Kampf mit Antheus, die Ueberlistung des Atlas, und im Medaillon Herkules mit Hebe. Für die fünfte Abtheilung wählte Göthe Kämpfe und für die sechste Jagden, und diesen letzteren räumte Schwind die fünfte Wand ein. Im Hauptbilde schilderte er Aktäon's bestraften Vorwitz; an der Decke Cephalus und Procris; Meleager und Atalanta; Narcis als in sich selbst verirrten Jäger, und im Medaillon ist Diana mit zwei Hunden. In die sechste Abtheilung hat Schwind die See-, Wasser- und Landstücke genommen, und als Hauptbild Bacchus, wie er die Tyrrheuer in Delphine verwandelt. An die Decke malte er die Insel Andros mit ihrem Quellgotte und den umspielenden Tritonen, Amoretten, Nereiden und dem sie schützenden Bacchus; den Hain von Dodona; die Erde auf der Löwin reitend mit der Garbe; das Meer als Nereide auf dem Delphin, und im Medaillon den schlafenden Pan. Die siebente Abtheilung: für Poesie, Gesang und Tanz, zeigt im Hauptbilde einen festlichen Tanz von Feld- und Waldgöttern und Nymphen, und an der Decke das Urtheil des Midas; einen von Nymphen übel behandelten Satyr; Pindar von Rhea vor dem Bienenschwarm geschützt; Orpheus als Bändiger der wilden Thiere, und im Medaillon Apollo. An der letzten Wand ist die den Kämpfen bestimmte Abtheilung, und Arrhichio vorgestellt, wie er im dritten Siege verscheidet. Sämmtliche Bilder, mit rother Farbe auf schwarzem Grunde ausgeführt, tragen das Gepräge der Anmuth und einer grossen Leichtigkeit in der Darstellung, wie wir sie nur in den Bildern nach Compositionen des L. v. Schwanthaler in der Residenz zu München bewundern. Alle diese Bilder sind in einem der Antikensäle, er hat aber auch Zeichnungen zur Ausschmückung anderer Räume dieses neuen Kunstgebäudes geliefert, namentlich für einen Saal, in welchem verschiedene Städte Italiens und Deutschlands allegorisch abgebildet sind. [*]

Ferner malte er das Stiegenhaus al Fresco aus, welches dadurch eine der reichsten und interessantesten Anlagen dieser Art ist, und einen eben so grossen historischen als artistischen Werth erhalten hat. An der Rückwand sieht man in grosser Dimension die Einweihung des Freiburger Münsters durch Conard von Zähringen, eine reiche herrliche Composition, worüber das Kunstblatt 1844 berichtet und welche auch W. Füssly (Zürich und die wichtigsten Städte am Rhein I. 544) genau beschreibt. Die Kirche bildet den

[*] Was L. Schaller zur Ausschmückung des Museums beigetragen, s. dessen Artikel XV. S. 159.

Mittelpunkt, rechts und links kommen die festlichen Züge heran, und andere gleichmässige Massen sieht man bereits am Dome geordnet. Dieses Bild gehört zur Gattung der ceremoniellen Darstellungen, die leicht steif gerathen. v. Schwind hat aber die Klippe auf das glücklichste vermieden und ein Meisterstück von Lebendigkeit der Darstellung, charakteristischer Auffassung und Klarheit des Gedankens geliefert. Auch der Farbenschmuck wechselt auf das angenehmste ab, so wie denn überhaupt alles zusammenwirkt um dieses Bild zu einem Hauptwerke der neueren Malkunst zu erheben. Es gilt als Ehrensinnbild der Architektur. Zur Verherrlichung der Sculptur erscheint das reizende Bild der Sabina von Steinbach in ihrer Werkstatt als Bildhauerin, und für die Malerei malte Schwind den Hans Baldung Grün, wie er den Markgrafen Christoph den Reichen von Baden conterfeit. In drei Lunetten über dem Dombilde malte er die Architektur von Staat und Kirche beschützt, die Mathematik mit dem Plane des Gebäudes und der von dem Architekten (Ober-Baurath Hübsch) erfundenen Kette zur Gewölbeconstruktion; dann Psyche als Phantasie, den Adler mit Blumen bekränzend und spielend den Blitz des Donnerers fassend. In zwei anderen Lunetten daneben malte der Künstler den Frieden als weibliche Gestalt, welche den Oelbaum pflanzt und einem Kinde (der Industrie) aus der Wiege hilft; ferners den Reichthum, welchem Erde und Meer ihre Schätze darbringen. An der Decke des Stiegenhauses sieht man eine Anzahl geflügelter Knaben mit Kränzen, nach Schwind's Zeichnungen von Reich und Geck al Fresco gemalt.

Ausserdem besitzt Carlsruhe von Schwind's Hand auch im Sitzungssaale der ersten Kammer ein Bild auf Goldgrund in encaustischer Weise ausgeführt. Neben dem von zwei Knaben getragenen Medaillons des Grossherzogs erscheinen die allegorischen Gestalten der vier Stände: des Adels, der Gelehrten, der Bürger und der Bauern. In acht runden Feldern sieht man die allegorischen Figuren der Weisheit, Gerechtigkeit, Klugheit, Stärke, Frömmigkeit, Treue, des Friedens und des Reichthums.

An diese grossartigen Werke in Carlsruhe reihen sich dann noch einige Gemälde in Oel, sowie Cartons und Zeichnungen, die theils zur Ausführung in Oel bestimmt sind, theils anderweitige Verwendung erhielten. Unter den letzteren Arbeiten nennen wir einen Carton, welcher ursprünglich für ein Frescogemälde in der Trinkhalle zu Baden-Baden bestimmt war. Er stellt den Rhein dar mit seinen Nebenflüssen und seinen Städten, mit grosser Anmuth und Leichtigkeit gruppirte Gestalten. Das Ganze ist in einem schönen, ernsten Style gezeichnet und trägt das Gepräge einer freien heiteren Phantasie. Der Rhein ist (als Mittelrhein) im besten Mannesalter, und sein Rauschen als der melodische Klang einer Violine gedacht, auf welcher er den Städten und Gestaden die Weisen zu ihren Sagen spielt. Sinnreich hat der Künstler die Beziehungen herausgefunden, welche die Flüsse und Städte kennzeichnen. Die Flüsse bringen fast aus allen deutschen Gauen dem Vater Rhein Begrüssungen. Diesen Carton hat Schwind nicht ausgeführt.

Eines seiner letzteren Werke ist ein hohes Oelgemälde, welches eine Sage des Ritters Cuno von Falkenstein vorstellt. Dieser freite, um die Tochter eines Ritters, dessen Schloss auf einem hohen Felsen stand, welcher ihm aber nur in dem Falle die Hand der Tochter zusagte, wenn er in einer Nacht eine Brücke zum Schlosse bauen würde. Bestürzt über diesen Bescheid traf er den Gnomen-

10 *

König, und dieser baute mit seinen Geistern in der Nacht die Brücke. Man sieht daher den Ritter gerüstet zu Pferde bereits vor der Burg, zur Wonne des Fräuleins, welches vor dem Vater zu ihm herab sich neigt. Am Berge sind die Gnomen in mannigfaltiger Bewegung. Dieses Bild ist auch meisterhaft gemalt, so dass es in technischer Hinsicht über jenem des Ritters Curt steht. Alle Vorzüge des Meisters, und auch jenen einer vollendeten Technik hat auch das neueste grosse Oelgemälde desselben, welches er für das Städelsche Institut zu Frankfurt a. M. ausführte. Es stellt den Sängerkampf auf der Wartburg dar. M. v. Schwind lebt noch gegenwärtig in Frankfurt, im Begriffe die letzte Hand an das Werk zu legen.

Mehrere Zeichnungen dieses Meisters sind auch in Stichen und durch die Formschneidekunst bekannt.

Der Traum. Ein Gefangener sieht Kobolte zu seiner Befreiung beschäftiget, gest. von D. Stäbli, nach dem Gemälde im Besitze des Generals B. v. Heidegger, 4. In der Gesch. d. neueren deutschen Kunst des Grafen A. Raczynski ist es von Brevière in Holz geschnitten.

Der rückkehrende Kreuzritter an die Thüre seines Hauses klopfend, gest. von D. Stäbli, fol.

Freund Hein. Grotesken und Phantasmagorien von E. Duller. Mit Holzschnitten nach M. v. Schwind. 2 Thl. Stuttgart 1833, kl. 8.

Gallerie zu Spindler's Werken, Stahlstiche nach Schwind, Foltz u. a. Stuttgart 1837. ff., 8.

Die Blätter in den deutschen Dichtungen mit Randzeichnungen, Düsseldorf 1844, 45. Der dritte und letzte Band der Lieder und Bilder, die zu Düsseldorf bei J. Buddeus erschienen, 4. Da ist nach Schwind:

Der Pfalzgraf, gest. von C. Müller.

Im Walde, radirt von C. Müller.

Habermuss von Hebel, gest. von C. Clasen.

Calender auf das Jahr 1844. Herausgegeben von F. B. W. Hermann (Prof. und Ministerialrath in München). Münch. 1843 (Cotta), 4. In diesem Calender sind Holzschnitte nach Schwind, Kaulbach und J. Schnorr.

Gambrinus mit dem schäumenden Becher in einer Einfassung. Nach einer Novelle von Spindler für dessen Zeitspiegel von Neuer in Holz geschnitten.

Von Schwind selbst radirt sind folgende Blätter:

1) Eine felsige Landschaft mit einem Einsiedler, der die Pferde des Ritters tränkt, gr. 8. Die Platte besitzt Hr. Hofrath v. Beyer, und das Gemälde L. v. Schwanthaler.

2) Almanach von Radirungen von M. v. Schwind, mit erklärendem Text und Versen von Ernst Freih. von Feuchtersleben, I. Jahrg. 1834. Dieser Band enthält 42 radirte Epigramme. Zürich 1844, 4.

Schwinderen, s. Swinderen.

Schwindler, Johann Heinrich, Maler aus Hangenstein in Mähren, liess sich 1712 in Brünn nieder.

Schwindt, Maler in Pesth, ein jetzt lebender Künstler. Er malt Portraite und Genrebilder.

Schwingen, Peter, Genremaler, wurde 1816 zu Godesberg geboren, und an der Akademie in Düsseldorf zum Künstler heran-

gebildet. Er entwickelte da in kurzer Zeit ein entschiedenes
Talent für volksthümliche Auffassung, so dass man schon bei sei-
nem ersten Auftreten die schönsten Hoffnungen nähren konnte.
Seine Werke bestehen in Volksscenen von grosser Lebendigkeit
der Darstellung, und von scharfer Auffassung des Charakteristi-
schen solcher Auftritte. Zu seinen früheren Bildern gehört jenes,
welches 1835 unter dem Namen des ertappten Liebesbriefes be-
kannt wurde. Dann malte er die St. Martinsfeier der Kinder zu
Düsseldorf, ein Bild, welches er 1837 viermal im Kleinen wieder-
holte, und sofort sah man von Schwingen bei jeder Ausstellung
Gemälde, die nie ihren Zweck verfehlten. Mehrere derselben sind
comische Scenen, andere der ernsten Seite des Lebens entnommen,
wie 1845 seine Pfändungsscene, wo die Verzweiflung der Frau und
die Trostlosigkeit des Mannes gegenüber der Härte des Gläubigers
mit ergreifender Wahrheit geschildert ist. Ein anderes meister-
haftes Bild, welches um dieselbe Zeit entstand, sahen wir 1845
auf der Kunstausstellung zu München. Es stellt einen Schmaus
nach dem Gewinn des grossen Looses vor. Dann malt Schwingen
auch Portraite, meistens kleine Brustbilder.

Hahn lithographirte den Sonntag-Nachmittag, nach dem Ge-
mälde bei F. John in Düsseldorf, qu. fol. E. C. Schall lithogra-
phirte ebenfalls ein grosses Blatt, unter dem Namen der Wahr-
sagerin.

Schwingenschuh, Erdmann van, Medailleur, arbeitete um 1767
in Prag. Er bezeichnete seine Werke mit E. v. S.

Schwinger, Hermann, Maler und Glasschneider zu Nürnberg.
Er schnitt schöne Landschaften in Glas und Cristall. Starb 1683
im 43. Jahre.

Schwinger, s. Peter Schwingen.

Schwiter, Louis Auguste Baron de, machte sich in der
letzteren Zeit zu Paris als Portraitmaler bekannt Auf der Kunst-
ausstellung 1845 sah man von ihm mehrere Bildnisse von Damen.

Schwyzer, Johann, s. Schweizer.

Schwyzer, s. auch Schweizer.

Schyftlhuewer, Johann Ulrich, s. J. U. Schöftlhueber.

Schyndel, C. L. V., heisst nach Füssly ein Maler, von welchem
Ch. v. Mechel in Basel ein Staffeleibild besass, welches eine hol-
ländische Volksgesellschaft in Brackenburgs Geschmack vorstellt.
Vielleicht gehört dieser Meister der Familie van Scheyndel an.

Schynvoet, Simon, Architekt, geb. im Haag 1652, war ein Mann
von vielseitiger Bildung, und als Künstler sehr geachtet. In Am-
sterdam sind viele Gebäude von ihm, dann Lusthäuser und Paläste
an der Amstel und dem Vechtstrom. Indessen verdankt Schynvoet
seinen Ruhm nicht so sehr der Architektur als seiner Sammlung
von Antiquitäten, Münzen und Naturalien. Peter der Grosse be-
trachtete dieses Cabinet mit Bewunderung. Seine Gattin, Cornelia
de Ryck, hat mehrere Stücke dieser Sammlung gezeichnet, und die

vaterländischen Dichter haben diesen Schatz von Kostbarkeiten in
Versen beschrieben, besonders Johannes van Braam. Dann haben
wir von ihm auch literarische Werke, darunter ein Werk unter
dem Titel: Zinspreuken en Zedelessen, Amsterdam 1689. Er war
Sekretair und Hoofdprovoost des Aalmozeniers - Westhuis zu Am-
sterdam, und starb daselbst 1724. Es wurde sogar eine Denkmünze
auf ihn geprägt, die bei van Loon abgebildet ist.

Dann hat er selbst einige seiner Zeichnungen in Kupfer ge-
ätzt, und auch andere Künstler haben nach ihm gestochen, wie
Goirée eine Folge von wenigstens 18 Blättern mit Monumenten,
Brunnen und anderen Gartenverzierungen, kl. fol. R. v. Eynden
I. 260 gibt Nachricht über diesen Meister, weiss aber nicht, ob
der folgende in Verwandtschaft mit ihm stehe.

Schynvoet, Jacob, Zeichner und Kupferstecher, ist mit dem
Baumeister Schynvoet gleichzeitig, und vielleicht verwandt. Er
arbeitete in Picart's Manier, nach eigener Zeichnung und nach
anderen Meistern. Seine Blätter sind beachtenswerth, da Schynvoet
sowohl die Nadel, als den Stichel sehr gut zu führen wusste. Sie
sind mit dem Namen bezeichnet oder mit J. S. signirt, in ver-
schiedenen Druckwerken und einzeln zu finden. Mehrere sind
in L. Smids Schathamer der Nederl. Oudheden. Amst. 1711, 8.
Darin sind Alterthümer, Ansichten von Städten, Dürfern und
Schlössern, nach Zeichnungen von R. Roghman.

Dann hat er auch nach eigenen Zeichnungen verschiedene
Landschaften und Ansichten von Dörfern gestochen. Ferner eine
Folge von 24 Blättern mit Vasen und Parterres von Gärten nach
Simon Schynvoet, mit Dedication an van Branto, kl. fol.

Die Ansicht der St. Paulskirche zu London, nach der ersten
Zeichnung des Sir Christ. Wren, erschien später in Boydell's Ver-
lag zu London, qu. fol.

Schytz, Carl, wird auch der oben genannte Carl Schütz aus Wien
geschrieben.

Sciacca, Tommaso, Maler von Mazzera in Sicilien, arbeitete in
der zweiten Hälfte des 18. Jahrhunderts in Rom; längere Zeit
unter Leitung des A. Cavallucci. Im Dome und bei den Olivera-
nern zu Rovigo sind Bilder von ihm. Starb 1795 im 61. Jahre.

Sciaminossi, Raffaelo, Maler und Kupferstecher, auch Sciami-
nose. Schiaminossi und Schiaminossius genannt, wurde um 1570 zu
Burgo St. Sepolcro geboren, und von R. del Colle unterrichtet.
Diess ist fast Alles was man über die Lebensverhältnisse des
Künstlers weiss. Die Lebenszeit desselben ist wenigstens bis 1620
auszudehnen, da diese Jahrzahl auf einem seiner Blätter steht.
Als Maler stellt ihn Lanzi denjenigen Meistern gleich, die zu
Anfang des 17. Jahrhunderts in einfachem Style componirten und
ihre Motive gewöhnlich aus der Natur nahmen. Im Colorite fin-
det er ihn heiterer als viele andere damaliger Zeit. In der Kirche
zu Borgo ist das Hochaltarblatt von Sciaminossi gemalt.

Bartsch P. gr. XVII. p. 211 ff. beschreibt 137 Blätter von
Schiaminossius, die sehr kräftig und geistreich radirt, und theil-
weise mit dem Grabstichel vollendet sind. In den Abdrücken von
diesen Platten sind die Schatten sehr schwarz, und mit den Licht-
theilen nicht in Harmonie. Es finden sich aber dagegen auch

Blätter, die in der Gesammtwirkung sehr lobenswerth sind, indem die Schattenpartien mit den Lichttheilen harmoniren. Dann sind diese Blätter auch in der Zeichnung sehr ungleich. Die Figuren sind zu kurz und plump, und die Falten der Kleider gebrochen. Auch spätere Nachbesserungen machten den Uebelstand nicht gut, indem er sie zu sehr abrundete.

Dem folgenden Verzeichnisse liegt seiner Hauptanlage nach jenes von Bartsch zu Grunde, dessen Nro. eingeschlossen sind. Im Ganzen mussten wir aber von der Numerirung des genannten Schriftstellers abweichen, da mehrere Zusätze nothwendig waren, wie eine Folge von Apostelköpfen, die von Rost, Füssly u. a. irrig als Holzschnitte angegeben werden. Die Scenen aus dem Leben des hl. Franz von Assisi, die Bartsch als eben so viele Blätter aufzählt, sind auf einer einzigen Platte gestochen. Vom Fechtbuche des Copo Ferro kannte Bartsch nur das Bildniss des Verfassers, u. s. w. Bartsch gibt indessen sein Verzeichniss gerade nicht als geschlossen aus, glaubt aber dennoch, es könne damit vollzählig seyn.

Darstellungen aus dem alten Testamente.

1) (B. 1.) Die Schöpfung des ersten Menschen. Gott Vater steht rechts und haucht den Adam an, der links auf dem Boden sitzt. Ohne Zeichen, unten nach rechts: Nicolao van Aelst formis romae 1602. H. 9. Z., Br. 10 Z. 5 L.

2) (B. 2.) Putiphar's Weib klagt den Joseph der Verführung an. Sie kniet rechts mit dem Mantel desselben, und links steht Putiphar mit Gefolge in Entrüstung. Diess ist gegenseitige Copie nach Lucas von Leyden Nro. 21. Links unten ist das Zeichen Sciaminossi's. H. 4 Z., Br. 6 Z.

3) Tobias und der Engel. Letzterer, mit grossen Flügeln, steht rechts unter dem Baume und wendet sich gegen Tobias, der mit dem Fische beschäftiget ist. Im Grunde ist Landschaft mit Gebäuden. Links unten steht: RAL. SCHIAS. F., und in der Mitte: Jo. Orlandi formis. H. 6 Z. 4 L., Br. 6 Z. 4 L.

Dieses Blatt kannte Bartsch nicht. Brulliot beschreibt es im B. v. Aretin'schen Cataloge.

4—16) (B.3—15.) Die Propheten, stehende Figuren auf 12 Blättern, unter einem eigenen Titel: Prophetarum imagines sculptae et inventae a Raphaelle Schiaminosio a Burgo sancti sepulcri, nuper per Joannem Orlandum impresse Romae 1609. H. 6 Z. 6 L. mit 6 L. Rand, Br. 4 Z. 9 L.

Diess ist jene Folge von Propheten, von welcher Füssly u. a. sagen, sie sei von Orlandi nach Sciaminossi gestochen.
I. Vor den Numern links unten und vor den Namen der Propheten. Selten.
II. Mit Numern und Schrift.

17—27) (B. 16—26) Die Sibyllen, stehend mit Täfelchen und Bandrollen, 11 Blätter mit Titel: Sibillarum decem imagines, nec non eorum vaticinia etc., incisae a Raphaelle Schiaminosio a Burgo S. Sepulcri Inuentore, et nuper per Joannem Orlandum in lucem editae Romae anno 1609. H. 6 Z. 6 L. mit 6 L. Rand, Br. 4 Z. 9 L.

Darstellungen aus dem neuen Testamente.

28) (B. 27.) Maria und der verkündende Engel; ganze stehende Figuren: Ecce concipies et paries etc. Raphael S. DD. H. 6 Z. mit 4 L. Rand, Br. 4 Z. 6 L.

29) (B. 28.) Die Heimsuchung der Elisabeth. Die Letztere ist im Begriffe vor Maria auf die Knie zu sinken, und die beiden Männer sind links im Grunde an der Hausthüre: Et unde hoc mihi etc. Raphael Schiaminossius Pictor. — — Anno M.D.C.XX. H. 10 Z. 6 L. mit 9 L. Rand, Br. 8. Z. 5 L.

30) (B. 29.) Die Ruhe der hl. Familie in Aegypten. Maria sitzt an einem Brunnen, und Joseph pflückt Früchte. Nach F. Baroccio. Pauper sum ego etc. Raphael Schiaminossius Pictor Burgensis etc. M.D.C.XII. H. 10 Z. 7 L. mit 9 L. Rand, Br. 8 Z. 5 L.

31) (B. 30.) Die hl. Jungfrau mit dem Kinde, wie sie dasselbe lesen lehrt. Im Grunde links Elisabeth. Nach Rafael's Zeichnung, welcher Sciaminossi die Figur der Elisabeth beisetzte. H. 5 Z. 8 L., Br. 4 Z. 5 L.

32) (B. 31.) Die hl. Familie; wie Maria das Kind gehen lehrt, nach L. Cambiasi und mit Dedication an Mars Milesio. H. 11 Z. 9 L., Br. 8 Z. 8 L.
 I. Mit zwei lateinischen Versen: Incipe parue puer etc.
 II. Mit der Inschrift im Rande: Ex dono Cardinalis Valenti etc. M.DCCLVIII. Romae ex Chalcographia R. C. A. apud Pedem Marmoreum — Lucas Cangiossius Inuentor.

33) (B. 32.) Jesus Christus vom Teufel versucht; letzterer als Alter mit grossem Barte vor dem rechts sitzenden Herrn. Links unten: Raff. l Schiami. a Bor. F. In Mitte des Randes die Adresse des N. van Aelst. 1602. H. 10 Z. und 6 L. Rand, Br. 8 Z. 9. L.

34) (B. 33.) Jesus Christus in der Glorie auf Wolken stehend in segnender Stellung. Jesu nostra Redentio, Amor et Desiderium etc. Mit dem Namen des Stechers und M.DCXIII. Rund. Durchm. 6 Z. 1 L.

35) (B. 34.) Die heil. Jungfrau auf Wolken in einer Glorie stehend, Sancta Maria Mater Dei. Mit dem Namen des Stechers M.D.C.XIII. Das Gegenstück zum Obigen.

36) (B. 35.) Die hl. Jungfrau auf Wolken sitzend mit dem Kinde auf dem Schosse. Ave Virgo Maria — — Raphael Schiaminosius etc. M.D.C.XIII. H. 5. Z. mit 4 L. Rand, Br. 3 Z. 10 L.
 Diess ist Copie von Baroccio's Nro. 2.

37) (B. 36.) Die hl. Jungfrau auf der Weltkugel von drei Engeln gehalten, und von mehreren anderen Engeln umgeben. Unten ist Landschaft, mit Epitheten aus der Litanei: Janua coeli etc. Das Zeichen ist in der Mitte unten, und im Rande steht: Quisquis — — conciliare genus. Unter diesen Versen ist Bern. Castelli als Erfinder bezeichnet, und das Monogramm des L. Ciamberlano, welcher der Herausgeber zu seyn scheint. H. 11 Z. 8 L. und 10 L. Rand, Br. 7 Z. 1 L.
 D. Custodis hat dieses Blatt von der Gegenseite copirt.

38 — 53) (37 — 52) Die 15 Geheimnisse des Rosenkranzes mit Titel: Quindecim mysteria Rosarii Beatae Mariae Virginis. A. Raphaello Schiaminossi de Burgo Sti. sepulchri delineata atque in aes incisa. Romae 1609. Permissu superior. H. 3 Z. 7 L. und 6 L. Rand, Br. 5 Z. 8 — 9 L. Im Rande steht eine lateinische Erklärung.

 1. Titel: Cartouche mit zwei Engeln.
 2. Die Verkündigung Mariä. Mit R. F.

3. Die Heimsuchung Mariä.
4. Die Geburt Christi.
5. Die Darstellung im Tempel.
6. Jesus als Knabe im Tempel.
7. Christus am Oelberge. Mit dem Zeichen.
8. Die Geisslung. Mit dem Zeichen.
9. Die Dornenkrönung.
10. Die Kreuztragung.
11. Die Kreuzigung.
12. Die Auferstehung.
13. Die Himmelfahrt.
14. Die Erscheinung des hl. Geistes.
15. Die hl Jungfrau in den Himmel getragen.
16. Die Krönung derselben in dem Himmel.

Von dieser Folge gibt es spätere Abdrücke mit der Adresse von N. van Aelst.

54 — 68) Eine Folge von 15 Köpfen in natürlicher Grösse: Christus, Maria, Johannes der Täufer und die zwölf Apostel. Unter jedem dieser charakteristischen und geistreich radirten Köpfe ist eine kurze lateinische Inschrift, und alle Blätter haben das Monogramm mit der Jahrzahl 1609. H. mit Rand 18 Z. 10 L., Br. 13 Z. 10 L.
Diese seltenen Blätter kannte Bartsch nicht, und Rost und Füssly nennen sie irrig Holzschnitte.

Im Winkler'schen Catalogs werden auch 8 Blätter mit ganzen Figuren von Aposteln genannt, geätzt und mit dem Grabstichel vollendet, 12. Eine solche Folge kennt Bartsch ebenfalls nicht.

Heilige.

69) (B. 53.) St. Joachim und Anna erblicken die hl. Jungfrau in dem Himmel. Aus ihren Leibern gehen zwei Rosen hinauf. Links im Rande: V. S. I. Dieses Blatt ist Copie nach V. Salimbene. Dann folgt das Zeichen Sciaminossi's und die Jahrzahl 1595. H. 7. Z. 4. L. mit 4 L. Rand, Br. 5 Z. 8 L.
70) (B. 54) St. Anton von Padua, mit Buch und Lilie. Divus Antonius Pulhuinus — Raphael Schiaminossius Inu. Dicauit. H. 6 Z. und 5 L. Rand, Br. 4 Z. 5 L.
71) (B. 55.) St. Bartolomäus mit dem Messer. Copie nach L. van Leyden. Links unten Sciaminossi's Zeichen und 1605. H. 4 Z. 10 L. und 9 L. Rand, Br. 3 Z. 9 L.
72) (B. 56.) St. Didacus. Raphael Schiaminosius D. Dicauit 1601. H. 5 Z. und 6 L. Rand, Br. 3 Z. 6 L.
73) (B. 57.) Die Steinigung des hl. Stephan, Lucas Januensis (Cangiagi) inuen, — — Dicat Romae cum Pruilegio 1608. H. 8 Z. 6 L. mit 10 L. Rand, Br. 11 Z. 5 L.
I. Die Abdrücke mit obiger Schrift.
II. Die späteren der römischen Chalcographie.
74) (B. 58 — 84 und 87.) Ein grosses Blatt mit Darstellungen aus dem Leben des hl. Franz von Assisi, und die Martyrer seines Ordens. *) Man sieht darauf den hl. Franz, wie er die Stigmen empfängt, halbe Figur nach rechts, wo die

*) Bartsch beschreibt ein unvollständiges, zerschnittenes Exemplar.

Büste seines Gefährten sich zeigt, der in einer Höhle zu seyn scheint. B. Nr. 87. H. 7 Z. 6 L. und 4 L. Rand. Br. 5 Z. 6 L. An diese Darstellung schliessen sich zunächst die Scenen aus dem Leben des Heiligen. B. Nro. 58 — 68. Diese Darstellungen haben lateinische Distichen im Rande:

1. Decipitur socius numini etc. B. 58.
2. Foelices animae coelestia etc. B. 59.
3. Et prece quod nequit etc. B. 60.
4. Conuertit gelidas in vina etc. B. 61.
5. Emittit facili foelicia etc. B. 62.
6. Languida sanatur coelesti etc. B. 63.
 H. 3 Z. — 3 Z. 3 L., Br. 2 Z. 2 L.

7. Te nec precipites etc. B. 64.
8. Demittit proprias nudato etc. B. 65.
9. Accipe et irriguis etc. B. 66.
 H. 2 Z. 3 L. und 3 L. Rand, Br. 2 Z. 8 L. — 3 Z.

10. Hanc tibi supremae etc. B. 67.
11. E terris celeris etc. B. 68.
 H. 2 Z. 3 L., Br. 3 Z. 1 — 2 L,

Die äussere Einfassung machen die Bilder der Heiligen des Ordens des hl. Franz von Assisi. B. Nro. 69 — 84.

1. S. Bernardus Mar. B. 69.
2. S. Petrus Mar. B. 70.
3. S. Adintus Mar. B. 71.
4. S. Accursius Mar. B. 72.
5. S. Ottho Mar. B. 73.
6. Frater Cosma. B. 74.
7. S. Antonius de Pad. B. 75.
8. S. Eleazzarius. B. 76.
9. S. Didacus. B. 77.
10. S. Bernardinus. B. 78.
11. S. Elisabeth Reg. Hung. B. 79.
12. S. Bonaventura Ep. B. 80.
13. S. Ludovicus Gall. Rex. B. 81.
14. S. Ludovicus Epis. B. 82.
15. S. Clara Virgo. B. 83.
16. S. Daniel Mar. cum sociis. B. 84.
 H. 2 Z. — 2 Z. 3 L., Br. 1 Z. 9 L., der Rand 3 — 4 L.

Oben in der Mitte des Blattes ist ein Tuch mit einer Cartouche, worin ein Kreuz mit zwei Armen umschlungen. Unten ist eine verzierte Cartouche mit 16 Versen: Fervidus — venia. Auf jeder Seite unten sind drei gekreuzigte Franziskaner. Die Adresse lautet: Matteus Florimus formis. H. 18 Z. 6 L., Br. 13 Z. 8 L.

Dieses Blatt ist höchst selten.

75) (B. 85.) St. Franz von Assis in Extase, dabei ein Engel mit der Geige. Dicite Dilecto meo etc. 1003. H. 2 Z. 7 L., Br. 2 Z. 6 L.

76) (B. 86.) St. Franz in Extase von zwei Engeln unterstützt. Dicite Dilecto — — Raphael S. in F. et D.D. H. 4 Z. und 6 Z. 4. L. Rand, Br. 6 Z. 4. L.

77) (B. 88.) St. Franz von Assis dem Volke predigend. Rechts unten: Raphael Schiaminossius a Burgo S. S. Inventor. F. H. 11 Z. 8 L. mit 1 Z. Rand, Br. 8 Z. 6 L.

 I. Mit Orlandi's Adresse 1602.

II. Mit Ant. Caranzanus Adresse 1604.
III. Gio. Jacomo Rossi Formis Romae alla Pace.

78) (B. 89.) S. Jacobus minor, nach rechts schreitend. L. in.
Raphael Schiaminossius incidebat 1605. Copie nach Lucas
von Leyden. H. 4 Z. und 5 L. Rand, Br. 3 Z.

79) (B. 90.) St. Magdalena mit der Vase. L. in. Raphael Schi-
aminossius incidebat 1605. Copie nach Lucas von Leyden.
H. 5 Z. und 8 L. Rand, Br. 5 Z. 9 L.

80) (B. 91.) St. Magdalena von Engeln in den Himmel getra-
gen. Luca Cangiasi inuent. Rafael Schiaminossi F. — Ro-
mae superiorum permissu 1612. H. 9 Z. 9 L. und 7 L.
Rand, Br. 7 Z. 2 L.

81) (B. 92.) F. Philippus von Ravenna. Raphael S. In. F.
DD. H. 6 Z. und 8 L. Rand, Br. 4 Z. 2 L.

82) (B. 93.) St. Peter und St. Paul. Links unten: RA. SCH.
B. INV. INC. H. 4 Z. 7 L., Br. 3 Z. 6 L.

83) (B. 94.) Die vier Heiligen, nach Rafael's Zeichnung: Unten
R. S. B. incid. H. 5 Z. 6 L., Br. 4 Z.

84) (B. 95.) St. Gerardus Sagredius Episc. et Mart. L. in. Ra-
phael Schiaminossius incidebat 1605. Copie nach L. van
Leyden. H. 4 Z. 1 L. und 5 L. Rand, Br. 5 Z. 3 L.

85) (B. 96.) St. Thomas stehend mit der Lanze nach rechts. L.
in. Raphael Schiaminossius incidebat anno 1605. Copie nach
L. van Leyden. H. 5 Z. und 8 L. Rand, Br. 3 Z. 9 L.

86) (B. 97.) Maria mit dem Kinde im Himmel, von St. Vincenz
und St. Catharina angebetet. Nach Paul Caliari, mit dem
Namen des Stechers. H. 13 Z. 8 L. und 8 L. Rand, Br. 10 Z.

**Historische Bilder, Allegorien und andere Dar-
stellungen.**

87 — 99) (B. 98 — 110) Die Büsten der 12 Cäsaren. Folge von
13 Blättern. Auf dem Titel sieht man die Roma auf Tro-
phäen: XII Caesarum qui primi Rom. imperaverunt a Julio
vsq. ad Domitianum Effigies. — Raphael Schiaminossius
Burgo Politanus hujus inventor ac incisor — Ann. 1606.
H. 17 Z. 6 — 9 L. mit 6 L. Rand, Br. 13 Z. 4 L.
W. Kilian hat diese Blätter im Kleinen copirt.

100 — 103) (B. 111 — 114) Vier Darstellungen aus dem Leben
der Margaretha von Oesterreich, zu einer Folge von 25
Blättern von Anton Tempesta, Jakob Callot und einem Un-
genannten. Die Blätter von Sciaminossi sind die Nro. 4,
5. 8. 15, jedes mit dem Zeichen. H. 4 Z. 9 L., Br. 6
Z. 4 L.

100) (B. 111.) Margaretha in einer Sänfte getragen.
101) (B. 112.) Verschiedene Prälaten vor der Königin.
102) (B. 113.) Ihre Vermählung mit Philipp III. von Spanien.
103) (B. 114.) Ein alter Herr vor ihrem Throne knieend.

104 — 115) (B. 115 — 126.) Die Leidenschaften und Gemüths-
bewegungen. Folge von 12 Blättern, jedes mit einer alle-
gorischen Figur und zwei italienischen Versen. H. 5 Z. 1
L, und 5 L. Rand, Br. 3 Z. 9 — 11 L.
I. Vor der Schrift. Selten.
II. Mit den Inschriften, wie unten folgt.

104) (B. 115.) Intellectus. Raphael S. in. f. 1605.
105) (B. 116.) Vigilantia. Raph. S. in. f. 1605.
106) (B. 117.) Honor. Rechts unten das Zeichen.
107) (B. 118.) Libertas. Rechts unten das Zeichen.

108) (B. 119.) Synceritas. Links unten das Zeichen.
109) (B. 120.) Praemium. Links unten das Zeichen.
110) (B. 121.) Seruitus. Links unten das Zeichen.
111) (B. 122.) Meritum. Rechts unten das Zeichen.
112) (B. 123.) Vir sanguineus. Das Zeichen rechts unten.
113) (B. 124.) Impetus animi. Rechts unten das Zeichen.
114) (B. 125.) Ratio. Rechts unten das Zeichen.
115) (B. 126.) Laetitia. Rechts unten das Zeichen.
116) (B. 127.) Allegorische Darstellung des Wappens des Cardi-
nals Sachietti. Rechts und links sind Arabesken mit Car-
touchen und Emblemen. Rechts unten ist das Zeichen und
die Jahrzahl 1615. H. 9 Z. 10 L., Br. 14 Z. 4 L.

117) (B. 128.) Die Figur eines nackten Mannes, von vorn, an
welchem die Stellen zum Aderlassen bemerkt sind. Links
ist der Kopf dieses Mannes zum zweiten Male dargestellt,
und rechts der Unterleib eines Weibes. H. 14 Z. 10 L.,
Br. 14 Z.

118) (B. 129.) Eine ähnliche Figur vom Rücken. Rechts unten
ist das Zeichen. In gleicher Grösse.

119 — 125) (B. 130 — 136.) Eine Folge von 7 Ansichten des
heiligen Berges della Vernia. Diese Blätter gehören zu
einer Folge von 22 Ansichten nach Zeichnungen von Fra
Archangelo da Messina, mit dem Bildnisse des hl. Franz
von Assisi, nach J. Ligozzi von Dom. Falcino gestochen.
Die übrigen Blätter sind von einem Ungenannten gestochen.
 Dazu gehört auch eine Beschreibung, die eigens ge-
druckt ist.

119) (B. 130.) Ansicht des Berges della Vernia mit einem Mönche,
der vom Felsen herabstürzt, rechts vorn ein Mann mit
dem Saumthiere, und unten das Monogramm. In drei Zu-
sammengesetzten Blättern. H. 14 Z. 9 L., Br. 27 Z. 6 L.
Sehr selten.

120) (B. 131.) Ansicht des Theiles, wo St. Franz bei seiner An-
kunft von einem Vogelzuge empfangen wurde. Man sieht
den Heiligen mit vier Mönchen auf dem Berge. Links unten
das Zeichen. H. 14 Z. 9. L., Br. 9 Z. 3 L.

121) (B. 132.) Ansicht des Theiles, wo der Satan den Heiligen
vom Berge herabstürzen wollte. In der Mitte unten ist das
Zeichen. H. 9 Z. 3 L., Br. 14 Z. 9 L.

122) (B. 133.) Die Buche, auf welcher die hl. Jungfrau die zu
den Stigmen wallfahrenden Bewohner segnet. In der Mitte
unten das Zeichen. H. 9 Z. 3 L., Br. 14 Z. 9 L.
 Diess ist eines der schönsten Blätter des ganzen Werkes,
und sehr selten.

123) (B. 134.) Ansicht des Felsens, wo der Bruder Lupo als
Räuber von St. Franz bekehrt wurde. Unten nach rechts
das Zeichen. H. 9 Z. 3 L., Br. 14 Z. 9 L.

124) (B. 135.) Ansicht des Platzes, wo jetzt die Kirche des Ber-
ges steht. Vorn sind zwei Mönche die über den Platz zum
Bau streiten. Links unten das Zeichen. H. 9 Z. 3 L., Br.
14 Z. 9 L.

125) (B. 136.) Ansicht des Platzes, wo St. Franz die Stigmen er-
hielt. In der Mitte unten das Zeichen. H. 9 Z. 3 L., Br.
14 Z. 9 L.

126) Ansicht des Bergtheiles, welcher das Bett oder das Orato-
rium des hl. Franz von Assis genannt wird, in zwei Blättern
bestehend, von der Grösse der obigen. Die rechte Hälfte

ist sicher von Sciaminossi gestochen. Bartsch erwähnt es
nicht.

127) (B. 157.) Gran Simulacro dell'arte e dell' vso della Scherma
di Ridolfo Capo Ferro da Cagli. Maestro dell' Eccelsa na-
tione Alemana nell' Inclita Città di Siena. Dedicato al Ser.
Sig. Don Federigo Feltrio Della Rovere Principe dello
Stato d'Vrbino. In Siena etc. 1610. qu. fol.
Die 45 Blätter dieser Anleitung zur Fechtkunst sind von
Sciaminossi gezeichnet und radirt. Bartsch kannte nur das
Titelkupfer dieses interessanten Werkes, das Bildniss des
Capo Ferro, Brustbild im Oval zwischen zwei geflügelten
Genien. H. 5 Z. 3 L., Br. 8 Z. 5 L.

Sciana, s. Sciacca.

Sciameroui, s. Ph. Furini.

Sciarano oder Scerano, Giovanni, nennt Richardson einen Bild-
hauer, der in Rom lebte, wo er einen im Basrelief gearbeiteten
antiken Löwen ins Runde ausarbeitete. Dieses Bildwerk sah man
um 1760 in einem Porticus dem mediceischen Garten gegenüber.

Sciarpelloni, Lorenzo, einer der zartesten und gemüthvollsten
florentinischen Meister, ist bekannter unter dem Namen Lorenzo
di Credi. Bilder von ihm sind in den Gallerien zu Berlin, Mün-
chen, Wien, Paris, in den italienischen Kirchen und Sammlungen,
im Museum des Louvre etc. Ueber diese Bilder und über andere
Verhältnisse werden wir in einem allenfallsigen Supplementbande
oder in der zweiten Auflage des Lexicons handeln. Die deutsche
Uebersetzung der Lebensbeschreibungen des Vasari, die im Laufe ist,
wird erschöpfend seyn.

Sciavi, nennt Pozzo in den Add. p. 26 mehrere Künstler, die als
Bildhauer und Baumeister in mehreren Städten Italiens arbeiteten.
Der ältere heisst Vincenzo, der in Verona thätig war. Sein
Sohn Bernardo war um 1690 Mathematiker und Kriegsbaumei-
ster, und wurde als solcher zu mehreren Vestungsbauten berufen.
Sein Bruder Prospero baute mehreres in Verona und starb 1697
im 54. Jahre. Ein anderer Bruder, Namens Carl, war ebenfalls
ein geschickter Architekt, starb aber in der Blüthe der Jahre.
Giuseppe Antonio, Prospero's Sohn, fertigte für die Kirchen
Verona's mehrere Bildwerke. Er wurde 1678 geboren und von A.
Marchesini und II. Negri unterrichtet. Alle diese Meister lebten
in der Zeit des Verfalls der Kunst.

Scierra, s. Sierra.

Scifrondi, Antonio, nennt Averoldo einen der ersten (?) Maler
zu Bergamo, von welchem man im Collegio della Misericordia daselbst
vier ausdrucksvolle Köpfe finde. Auch in Kirchen zu Brescia sol-
len sich Werke von ihm finden. In den Lettere sulla pittura IV.
28. wird ein anderer Künstler dieses Namens erwähnt. Er war von
Clusone im Gebiete von Bergamo und Schüler von M. A. Fran-
ceschini. Von diesem Meister finden sich in Brescia Bilder in Oel
und Fresco. Starb um 1730.

Scilla, Agostino, Maler von Messina, war Schüler von A. Barba-
longa, und da er schon in jungen Jahren ein entschiedenes Ta-

lent offenbarte, so ertheilte ihm der Senat seiner Vaterstadt einen
Jahrgehalt, um zu Rom unter Sacchi seiner weiteren Ausbildung
obliegen zu können. Er machte da eifrige Studien, besonders nach
den Werken Rafael's und nach der Antike, und führte auch einige
Bilder in Oel aus, die aber im Vergleich mit seinen späteren Ar-
beiten etwas trocken erscheinen. Nach seiner Heimkehr malte er
in den Kirchen Messina's mehrere Altarbilder und auch grössere
Compositionen in Fresco. Er galt für einen der vorzüglichsten
Künstler seines Vaterlandes, dessen Schule sich eines zahlreichen
Besuches erfreute, bis endlich beim Ausbruche einer Revolution
dieselbe geschlossen wurde, und der Meister selbst das Weite suchen
musste. Von dieser Zeit an lebte er meistens in Rom mit der Kunst
und mit den Wissenschaften beschäftiget. Historische Bilder malte
er jetzt wenig mehr, gewöhnlich Thierstücke und Stillleben. In
diesem Fache hatte Scilla grosse Geschicklichkeit. Seine Landschaf-
ten mit Thieren, die Fische und Vögel, so wie seine Fruchtstü-
cke galten als Meisterwerke ihrer Art. Er hinterliess auch einige
Schriften, die aber auf die Kunst keinen Bezug haben. Starb zu
Rom 1700 im 71. Jahre. Es existirt eine handschriftliche Biogra-
phie dieses Meisters von Susinno. Im vorigen Jahrhunderte besass
sie Ryhiner in Basel.

Westerhout stach ein Bildniss nach ihm. Farjat stach das Bild
des Homer am Meeresstrande neben der Muse der Dichtkunst si-
tzend, während in der Ferne der Krieg wüthet. Dann findet sich
eine imitirte Zeichnung in Rothstein, Venus und Amor vorstel-
lend, fol.

Scilla, Giacinto, Maler, der jüngere Bruder des Obigen, lebte
ebenfalls in Rom, und hatte da den Ruf eines geschickten Künst-
lers. Er malte Stillleben, meistens todtes Wildpret und Geflügel.
Starb 1711.

Scilla, Saverio, Maler, der Sohn des Agostino, kam dem Vater
nicht gleich. Er malte ebenfalls Thiere und Stillleben. Starb in
Rom um 1730.

Scilla da Vigiu, Bildhauer aus der Diöcese von Como, arbei-
tete in der zweiten Hälfte des 16. Jahrhunderts, anfangs in
Neapel und begab sich dann nach Rom, wo sich in St. Maria
Maggiore Werke von ihm finden. In der Capella Paola daselbst
sind von ihm die beiden Statuen der Päbste Clemens VII. und
Paul V., und auch noch andere Werke finden sich in dieser Kir-
che von Scilla.

Dieses Künstlers erwähnt Ticozzi im Dizzionario degli artisti.
S. auch Vigiu.

Scimonelli, Ignazio, ein in der Dichtkunst und in der Malerei
erfahrner Advokat in Palermo, muss hier als geschickter Dilettant
seine Stelle finden. Starb 1831 im 75. Jahre.

Sciolante, s. Siciolante.

Scioppi, Beiname von J. Alabardi.

Sciorina, Lorenzo del, Maler von Florenz, war Schüler von A.
Bronzino, aber nur als Zeichner von einiger Bedeutung. Seiner

erwähnt Vasari, unter denjenigen Künstlern, die am Leichenge-
rüste des Michel Angelo gemalt hatten. Dann malte Sciorina im
grossen Kreuzgange in St. Maria novella zu Florenz eine Schlacht,
worin er einen Soldaten mit abgehauener linker Hand vorstellte,
während er dessen Rechte auf dem Boden liegend zeichnete. Blühte
um 1568.

Sciortini, Gaetano, Maler, wird von Titi erwähnt, ohne Zeit-
bestimmung. Er legt ihm in St. Stefano in Piscinula eine Em-
pfängniss Mariä bei.

Scipioni, Jacopo, Maler von Averava im Gebiete von Bergamo,
arbeitete in der ersten Hälfte des 16. Jahrhunderts für die Kirchen
und Paläste der Stadt Bergamo. Mehrere seiner Werke sind aber
zu Grunde gegangen, besonders solche in Fresco, wie die Passion
in St. Trinita. Den Contrakt gibt Tassi II, 46 ff. In der Capelle
Cassotti in St. Maria della Grazia malte er das Leben des heil.
Franz in Fresco, wofür er 1507 die Summe von 96 Dukaten in
Gold erhielt. Dieses Werk ist noch daselbst zu sehen. In der Cathe-
drale, im Seminario nuovo, in S. Bernardino und S. Alessandro
della Croce sind Bilder in Oel von ihm. Scipione da Averara
starb 1540.

Scipioni, Battista, Maler von Bergamo, war nach Tassi der ältere
Bruder des Obigen. Er arbeitete gegen Ende des 15. Jahrhunderts
in Bergamo, es ist aber keines seiner Bilder erhalten.

Auch von Giuseppe Scipioni, dem Sohne Jakobs, scheint
sich kein Bild erhalten zu haben. Er kommt bei Tassi in einer
Urkunde von 1558 vor.

Sclavo, Luca, Maler von Cremona, blühte um 1450. Er malte meh-
reres für den Herzog Francesco Sforza zu Mailand, der ihn an
seinem Hofe hielt. Es scheint sich kein Bild von ihm erhalten zu haben.

Sclavone, s. G. und H. Schiavone.

Sclavonus, nannte sich Gregorio Schiavone. Er schrieb auf seine
Bilder: Sclavoni Dalmatici Opus.

Sclopis, Ignaz, Graf von Borgo, nennt Füssly einen Kunst-
liebhaber, welcher 1764 zwei grosse perspektivische Ansichten der
Stadt Neapel gezeichnet und radirt hat.

Sclukings, Wilhelm van, fand Füssly einen Maler genannt, von
welchem 1768 ein Bildniss in der Sammlung des Obersten G. R.
Hesler war. Dieser Name scheint nicht verbürgt zu seyn.

Scolari, Giuseppe, Maler und Formschneider von Vicenza, war
Schüler von J. B. Maganza, wie Guarienti versichert, scheint aber
auch die Schule des Paolo Veronese besucht zu haben, so dass er
mit dem gleichnamigen Künstler, dessen Pozzo unter den verone-
sischen Malern erwähnt, Eine Person seyn dürfte, was auch
Lanzi glaubt. Dieser angebliche Schüler des P. Veronese arbei-
tete zu Venedig und in Padua, und Maganza's Schüler in Vicenza,
es sind aber vielleicht wenig Malereien desselben mehr übrig, da
Scolari gewöhnlich an Gebäuden grau in Grau mit gelblicher Schat-
tirung malte. Er führte in dieser Art um 1580 verschiedene hi-

storische Compositionen aus, die in der Zeichnung grosses Lob verdienen. In Venedig sind auch grosse Bilder in Oel von seiner Hand, die Zanetti mit grossem Lobe erwähnt. Das Todesjahr dieses Meisters ist nicht bekannt. — A. Andreani soll nach Scolari in Holz geschnitten haben, namentlich eine Grablegung, die wir aber unter den eigenhändigen Formschnitten unsers Meisters aufzählen. Von den folgenden Blättern dürften mehrere von ihm selbst geschnitten seyn. Jedenfalls zeichnete er die Darstellungen auf die Holzplatten, was bei älteren Meistern gewöhnlich der Fall war.

Holzschnitte.

1) Christus mit der Dornenkrone und dem Rohrstabe, grosses Brustbild: Giuseppe Scolari Vicentino F. gr. roy. fol.
2) Der todte Christus vom Engel gehalten, gr. fol.
3) Die Grablegung Christi, grossartige Composition, welche der Erfindung nach jedenfalls dem G. Scolari angehört, dessen Name rechts unten steht. Der sehr schöne und kräftige Holzschnitt wird von Bartsch dem Andreani beigelegt, der aber wahrscheinlich nur später sein Monogramm auf die Abdrücke in Helldunkel von vier Platten gesetzt hat. In der Sammlung des Grafen Sternberg war ein Abdruck dieses Holzschnittes ohne Andreani's Zeichen, nur mit Scolari's Namen, und in der Manier von jener des Andrea ganz abweichend, s. gr. roy. fol.
4) Christus begleitet von zwei Schergen trägt das Kreuz. Bezeichnet: G. B. M. I. (G. B. Maganza Inv.), und P. S. A. V., letztere drei Buchstaben verschlungen, nebst S. 15. und das Messercheu. Dieser malerische Formschn, dürfte nach Weigel von Scolari seyn, qu. fol.
5) Der heil. Hieronymus in einer Landschaft, ganze Figur nach Titian, gr. fol.
6) St. Georg zu Pferde erlegt den Drachen, nach Titian, gr. fol. Th. Galle hat dieses Blatt im Kupferstiche copirt.
7) St. Ambrosius, kl. fol.
8) Pluto fährt mit der Proserpina zur Unterwelt hinab. Giuseppe Scolari inv. gr. fol.

Scolari, Stefano, Kupferstecher, arbeitete in der zweiten Hälfte des 17. Jahrhunderts in Venedig, und hatte da eine Kunsthandlung, in welcher mehrere Blätter erschienen, die nur seine Adresse tragen, wie die dritten Abdrücke der biblischen Darstellungen von Etienne de Laulne etc. Scolari selbst radirte in Kupfer. Seine Blüthezeit fällt um 1650 — 70.

1) Die Anbetung der Könige, nach F. Zuccharo. Scolari excud. gr. roy fol.
2) Die Geburt Christi, fol.
3) Das Abendmahl des Herrn, fol.
Diese beiden Blätter haben nur die Adresse Scolari's.
4) Eine Folge von venetianischen Ansichten, in 10 Blättern. Zu dieser Folge gehört wahrscheinlich auch die von Füssly und anderen erwähnte Ansicht der Kirche St. Maria della Salute (S. Scolari fec. aq. fort.) gr. fol.
5) Teatro dell' armi delle famiglie nobile vecchia et nouve di Venezia. Scolari sc. gr. fol.
6) Chronologia pontificale, mit 244 Bildnissen. Steffano Scolari formis. Venezia 1663, fol.

Scolari, Francesco und Antonio, Bildhauer und Architekten von Como, waren in Genua Schüler von T. Carlone. Sie arbeiteten um den Anfang des 17. Jahrhunderts für Kirchen, und starben in jungen Jahren.

Scoles, J. J., Architekt zu London, ein jetzt lebender Künstler, der zu den tüchtigsten Praktikern Englands gehört. Er gründete seinen Ruf als Kirchenbaumeister, wo er mit Vorliebe die mittelalterlichen Baustyle in Anwendung bringt. Nach seinem Plane wurde von 1836 an die St. Georgenkapelle zu Edgeboston gebaut, und zwar im Spitzbogenstyle des 13. Jahrhunderts.

Scooreel, Johann, s. Schoreel.

Scopas, einer der edelsten griechischen Künstler, der als Architekt, Bildhauer und Erzgiesser ausgezeichnet war, und zwar in der Periode der neuattischen Schule, welche sich nach dem peloponnesischen Kriege erhebt, und deren Kunstweise in gleichem Maasse dem Geiste des damaligen Lebens entsprach, wie die Phidiasische dem Charakter des älteren. O. Müller (Arch. d. Kunst §. 124) bezeichnet vornehmlich den Scopas, und dann zuerst den Praxiteles als diejenigen Meister, durch welche die Kunst zuerst die der damaligen Stimmung der Gemüther zusagende Richtung zu aufgeregteren und weicheren Empfindungen erhielt, welche indess bei diesen Meistern noch mit einer edlen und grossartigen Auffassung der Gegenstände aufs schönste vereiniget war. Scopas steht um 300 — 350 v. Chr. (um Ol. 96 bis nach Ol. 106), wie Wagen (K. u. K. III. S. 110) sehr treffend sagt als der älteste an der Spitze derjenigen Epoche, welche durch die Ausbildung des Pathetischen, der ganz freien Grazie und des Lieblichen, so wie durch die künstlerische Ausgestaltung solcher Gottheiten, bei welchen diese Eigenschaften vorwalten, vorzugsweise charakterisirt wird. Er entlehnt seine liebsten Gegenstände aus dem Kreise des Dionysus und der Aphrodite. In jenem Kreise war er nach O. Müller sicher einer der ersten, welcher den Bacchischen Enthusiasmus in völlig freier, fesselloser Gestalt zeigte [*] Seine Meisterschaft in diesem beweist unter andern die Zusammenstellung der durch geringe Nuancen unterschiedenen Wesen: Eros, Himeros und Pothos, in einer Statuengruppe. O. Müller findet es auch wahrscheinlich, dass durch Scopas zuerst der dem bacchischen Kreise eigene Charakter der Formen und Bewegungen auf die Darstellung der Wesen des Meeres übertragen wurde, wonach die Tritonen als Satyren, die Nereiden als Mänaden der Seegestalten, und der ganze Zug wie von innerer Lebensfülle beseligt und berauscht erscheint. Diesem Kreise gehörte die Gruppe der Meergottheiten mit Achilleus an. Das Apolloideal verdankt ihm die anmuthigere und lebensvollere Form des Pythischen Kitharöden; er schuf sie, indem er der in der Kunst früher herkömmlichen Figur mehr Ausdruck von Schwung und Begeisterung verlieh [**]. Dann ist er auch der eigentliche Urheber

[*] Den Festzug eines Satyr und dreier Mänaden in alter Feyerlichkeit, von Kallimachos, s. Mus. Cap. IV. tav. 43.

[**] Apollo von Leto und Artemis begleitet, als pytischen Kitharsänger libirend, nach älterer Weise, s. Zoga Bassiril. II. tav. 99.; Mus. Napoleon IV. pl. 7. 9. 10. (Clarac pl. 120. 122.); Marbles of the Brit. Mus. II. p. 13., dann Nr. 18. Apollon in demselben Costum einen Päan zur Kithar singend. Mus. Napol. IV. pl. 8. Glyptoth. in München (Barber. Muse) Bracci Mem. I. 25.

der späteren, mehr individualisirten Auffassung der Venus zu betrachten, da wir aus Plinius wissen, dass Scopas die Liebesgöttin in verschiedenen Beziehungen gebildet habe. Als Stoff wählte er gewöhnlich den weicheren Marmor, selten das Erz.

Scopas ist wahrscheinlich der Sohn des Erzgiessers Aristandros von Paros, der um Ol. 94. thätig war; denn die Stelle des Plinius XXXIV. 19., wo er unsern Künstler in die Reihe der um Ol. 87. lebenden Meister bringt, ist jetzt ohne Gültigkeit, da nach Thiersch (Epochen S. 285) darunter wahrscheinlich Onatas gemeint ist *). Doch scheint Scopas ebenfalls schon um Ol. 94 ein tüchtiger Meister gewesen zu seyn, da ihm nach Ol. 96. der Bau des Tempels der Athena Alea zu Tegea anvertraut wurde, der grösste und schönste Tempel des Peloponnes, wovon aber nur geringe Ueberreste vorhanden sind (Dodwell II. 419). Er war ein Peripteros Hypäthros, im Aeusseren mit einem jonischen Peristyl, im Inneren mit dorischen Säulenstellungen, über denen Gallerien von korinthischen Säulen standen. So wie in der Sculptur so bezeichnete Scopas auch hier für die Architektur eine neue Epoche, nämlich durch die Anwendung der korinthischen Säulen als einer selbstständigen Ordnung, so wie durch die durchgeführte Verbindung der drei verschiedenen Ordnungen zu einem Ganzen. Ueber die Bildwerke, womit er diesen Tempel schmückte (Statue der Athene, Achilleus und Telephus, und calydonische Jagd) werden wir unten berichten.

Sculpturen des Scopas.

Als ein Werk, welches vorzüglich geeignet ist, die Richtung dieses Meisters klar zu veranschaulichen, bezeichnet man jetzt die Venus von Milo (Melos) im Museum zu Paris. Diese 6 F. 3 Z. hohe Statue erklärt Waagen (Kunstwerke und Künstler in Paris S. 108) der Meinung derjenigen entgegen, welche darin eine Nachahmung eines Werkes des Praxiteles vermuthen, als wahrscheinliches Originalwerk aus der Schule von Scopas, welches erst 1820 von einem Landmanne in einer Nische entdeckt wurde. Dieser Statue erwähnt zwar keiner der alten Schriftsteller, allein Scopas lieferte mehrere Werke dieser Art, und somit konnte auch sie auf dem alten Milos, wenigstens unter seinem Einflusse entstanden seyn. Nur von den Hüften abwärts bekleidet, steht die Göttin in dem stolzen Bewusstseyn sicheren Sieges, das Haupt erhoben, fast auf sich beruhend da, in den Händen ursprünglich ohne Zweifel irgend ein Symbol des Sieges haltend. Die Behandlung des Nakten erinnert nach Waagen in der Grossheit, Vereinfachung und Bestimmtheit der Formen noch lebhaft an die Rundwerke vom Parthenon, vereinigt aber damit eine gewisse, wenn gleich durchaus keusche, naive, frische und gesunde Weiche und Fülle, welche schon überall vorhanden, doch am deutlichsten in den Falten der Haut zwischen der rechten Schulter und dem Arm,

*) Plinius nennt da: »Pythagoram, Scopam, Perelium.« Dieser Scopas kann nicht unser Künstler seyn, da dieser noch Ol. 106 arbeitete. Heyne (antiq. Aufs. I. 234) glaubte daher den Namen Scopas streichen zu müssen. Böttiger (And. 153) nahm dasselbe an. Fea (zu Winckelmann II. 197) unterschied zwei Scopas, so wie Sillig (Catal. artif. p. 415), der aus »Scopam, Perelium« einen Scopas Elius herausfindet, so dass wir einen Meister dieses Namens von Paros, und einen andern von Elis hätten.

in der Halsgrube, und den leichten horizontalen Hautfalten des
Halses selbst ausgesprochen ist. Durch die Verbindung dieser so
schwer zu vereinigenden Eigenschaften übt diese, obschon keineswegs
sehr fleissig durchgebildete Statue einen ganz eigenthümlichen
Reiz aus, welcher nach Waagen's Ansicht keiner anderen aus dem
Alterthum in diesem Grade innewohnt. Ferners sagt Waagen, auch
das Antlitz der Göttin zeige eine ähnliche Vereinbarung von geistiger
Würde und edler Sinnlichkeit, und der Mund, in dem das
Gefühl des sieghaften Stolzes am meisten ausgedrückt sei, gehöre
in jener Durchdringung der Bestimmtheit und Fülle der Formen
gewiss zu den schönsten, welche uns in den antiken Kunstwerken
aufbehalten worden sind. In den Augen findet Waagen dagegen
schon sehr entschieden den sehnsüchtig-sinnlichen und schmachtenden
Ausdruck (das *ύγρόν* der Alten), welcher besonders durch
das Heraufziehen der unteren Augenlieder hervorgebracht wird,
und bei den späteren Bildungen der Venus meist so stark vorhanden
ist, dem Geiste der Kunst des Phidias und seiner Schule aber
gewiss durchaus fremd geblieben war. Die Augenknochen sind
hier nicht von der sonst so häufigen, schneidenden Schärfe, sondern,
zumal nach den äusseren Seiten zu, sehr weich gehalten.
Das Haar ist, besonders in seinem Ansatz am Fleisch, ungleich
breiter und freier behandelt, als in den Werken aus der Zeit des
Phidias. Die Ohren sind ungewöhnlich klein und zierlich. Die
seltene Erhaltung der Epidermis, die weiche und klare Textur, und
der warme, gelbliche Ton des parischen Marmors, erhöhen das
Hinreissende im Ausdruck des Kopfes noch ganz ungemein. Das
Gewand endlich hat nach Waagen zwar in den einzelnen Falten
ganz die Schärfe der parthenonischen Sculpturen, und drückt den
feinen Stoff sehr deutlich aus, doch sind manche jener engen, untergeordneten
Falten, welche zur Zeit des Phidias aus jenen geknüllten
Brüchen des alten Styls entwickelt und beibehalten zu seyn
scheinen, hier mit weiser Oekonomie unterdrückt, und dadurch
die Hauptmotive deutlicher hervorgehoben. Aus dieser Uebereinstimmung
so mancher Theile mit den Sculpturen aus der Zeit des
Phidias und aus dem späteren Elemente in anderen schliesst Waagen,
dass hier wohl kein anderer Meister, als Scopas passe, der nur
ungefähr 50 Jahre nach Phidias wirkte. Was ihn aber noch ferner
bestärkt, dass diese Statue aus Scopas Schule hervorgegangen,
ist der Umstand, dass dieselbe in der ganzen Art der Auffassung
der Form, wie in Behandlung und Anordnung des Haares eine
entschiedene Verwandtschaft zu den Nioben zeigt, in ersterer Hinsicht
besonders der Ilioneus in der Glyptothek zu München, welcher
vielleicht der einzige Ueberrest der Originalgruppe ist, deren
erhabenes Pathos mehr für Scopas, als für Praxiteles spricht. Die
Venus von Milo hat aber auch keine Verwandtschaft mit der cnidischen
Venus des Praxiteles, mit welcher aber die mediceische in
der Auffassung, die nur den feinsten, schönsten und süssesten
Liebreiz bestrebt, so sehr übereinstimmt, dass sie gewiss, wie die
meisten späteren Statuen der Venus, unter dem entschiedenen Einfluss
derselben entstanden ist. Hiefür spricht auch eine gewisse
Verwandtschaft zu den Copien nach Werken des Praxiteles. Niemand
aber wird läugnen, dass die Conception, welche der Venus
von Milo und der von Medici zum Grunde liegt, nicht allein auf
verschiedene Meister, sondern selbst auf verschiedene Zeiten deutet,
wie denn auch zwischen den frühesten Werken des Scopas und
den spätesten des Praxiteles ein Zeitraum von beinahe 60 Jahren
liegt. Nach dieser geistreichen Deduction Waagen's muss die Ansicht,
dass wir in der Venus des Louvre ein Werk aus der Schule

11 *

des Scopas haben, überwiegend werden. In jedem Falle muss man mit Waagen zugeben, dass in diesem herrlichen Werke eine höchst interessante Mittelstufe zwischen der strengen, erhabenen, architektonischen Kunstart des Phidias, und der ganz freien, die höchste Feinheit und Grazie athmenden des Praxites besitzen. Und dieses Mittelglied bildet Scopas. — Die Venus von Milo ist aber nicht ohne bedeutende Beschädigungen. Nur der Kopf ist nie vom Rumpfe getrennt gewesen, so dass wir wenigstens die ursprüngliche, so charakteristische Bewegung desselben, und die edle, unverletzte Bildung des Halses haben. Dagegen fehlt der rechte Arm bis auf ein Stück des oberen Theiles ganz, von dem linken der ganze Unterarm; beide sind unergänzt gelassen. Der vordere Theil der Nase ist restaurirt, aber zu scharf und spitzig ausgefallen. Auch am Gewande sind Restaurationen vorgenommen, alle nur vorläufig in Gyps. An dem schönen rechten Fusse ist nur die Spitze der grossen Zehe neu, der linke fehlt ganz.

Eine zweite unbekleidete **Venus** von Scopas sah man zu Rom im Tempel des Brutus Callaicus am Circus Flaminius, welche nach Plinius selbst jene des Praxiteles übertraf, d. h. die berühmte Venus in Cnidus, wenn nicht Plinius mit den Worten »Praxitelium illam antecedens« eine chronologische Bestimmung geben will.

Eine andere Statue der Venus, von Scopas in Erz gebildet, war in Elis als **Aphrodite Pandemos** auf dem Bocke sitzend dargestellt, im merkwürdigen Gegensatze zu Phidias benachbarter Venus Urania auf der Schildkröte.

In Samothrace war eine Statue der Venus zugleich mit den Liebesgöttern Pothos und Phaeton (?), wie Plinius bemerkt.

Auch die in mehreren Exemplaren vorhandene **Venus Genetrix**, welche im leichten Chiton sich ein Obergewand von feinem Stoff über die Schulter zieht, betrachtet Waagen l. c. S. 114 als ein Werk aus der Schule des Scopas. Die ganze Auffassung hat etwas Würdiges, und vereinigt mit einer gewissen Fülle der Formen eine edle und keusche Grazie. Ein vorzügliches Exemplar in carrarischem Marmor, mit restaurirten Händen, kam aus dem Garten in Versailles ins Museum des Louvre. M. Franç. 11. 6. Bouill. I. 12., M. Nap. I. 61. Clarac. pl. 339.

Dem Kreise der Aphrodite gehört auch eine Gruppe von drei Liebesgöttern an, welche man im Tempel der Venus zu Megara sah. Sie stellten **Eros, Himeros** und **Pothos** (Liebe, Verlangen, Sehnsucht) dar, in deren Geberden und Mienen man besonders die zarte Verschiedenheit bewunderte.

In der Curia der Octavia zu Rom sah man einen **Cupido** mit dem Donnerkeile, welchen Plinius als Werk des Scopas bezeichnet. Man glaubte, er stellte den Alcibiades in jenem Alter vor.

Eines der herrlichsten Werke des Meisters war die Gruppe des **Neptun**, der **Thetis** und der **Nereiden**, auf Delphinen und Hippocampen sitzend, und von anderen Wunderthieren des Meeres umgeben, welche den Achill nach der Insel Leuke führen, nach O. Müller ein Gegenstand, in dem göttliche Würde, weiche Anmuth, Heldengrösse, trotzige Gewalt und üppige Fülle eines naturkräftigen Lebens zu so wunderbarer Harmonie vereinigt sind, dass auch schon der Versuch, die Gruppe im Geiste der alten Kunst uns vorzustellen und auszudenken, uns mit dem innigsten Wohlgefallen erfüllen muss. Auch Plinius spricht sich über dieses Werk, als die Arbeit eines ganzen Lebens, mit Bewunderung aus. Es war im Tempel des C. Domitius am Circus Flami-

nius. Ueber den Mythos s. Köhler, Mem. sur les Iles et la Course d'Achille. Petersb. 1827. Eine Nachbildung dieses berühmten Werkes erkennt Visconti in zwei herrlichen Basreliefs im Vatikan. Pio - Cl. IV. tav. 33. V. tav. 20.

In der florentinischen Gallerie ist eine auf dem Seepferde sitzende Nereide, welche in der Weimarer Ausgabe des Winckelmann (IX Buch, Anmerk. 297) als Werk des Scopas angegeben wird. Gal. Imperiale di Firenze IV. tav. 19. Diese Angabe findet wahrscheinlich nur in der Erinnerung an obige Gruppe des Achilleus ihren Grund, was auch mit dem Bruchstücke eines auf einem Seethiere sitzenden Tritons der Fall seyn kann, welcher in der Note zum Winckelmann ebenfalls dem Scopas beigelegt wird. Dieses Fragment war einst in einem Gartenpavillon der Villa Medici.

Dann wird auch eine von Scopas aus parischem Marmor gearbeitete Mänade (Anthol. Plan. IV. 5. 60. Anth. Palat. IX. 774. app. II. p. 642) erwähnt, in welcher er den höchsten Taumel des göttlichen Rausches dargestellt habe. Auch Callistratus und Philostratus beschreiben das Bild einer Mänade, es ist aber nicht ausgemacht, dass diese Beschreibungen treue Schilderungen einst vorhandner Kunstwerke seyen. Callistratus nennt ein Rundbild, welches nicht den Tyrsus geschwungen, sondern ein geschlachtetes, ziegenähnliches Thier getragen habe. Eine solche Nachbildung hat sich indessen nicht erhalten, nur Basreliefs, worin man Wiederholungen der Mänade des Scopas erkennen will. Eine solche, aus der Villa Borghese stammend, ist im Museum des Louvre, und man gibt sie für eine Nachahmung jener Bacchantin des Scopas, welche Callistratus beschrieben, was sie aber nicht seyn kann, weil dieses Bild in Relief erscheint, dasselbe den Tyrsus schwingt, und in der Linken den Vordertheil eines zerrissenen Hirschkalbes trägt. Wie dem auch sei, das Basrelief des Louvre gilt als Nachahmung der rasenden Bacchantin von Scopas *), welche unter den ähnlichen Bildern dieser Art als das vorzüglichste zu betrachten ist. Waagen I. c. S. 114. sagt, es sei nicht möglich, dass gänzliche Besessenseyn vom Gott, das heilige Rasen, ausgelassener und zugleich graziöser darzustellen als in dieser Figur. Das aufgelöste Haar wallt von dem hinübergeworfenen Kopf herab. Die Rechte schwingt den Tyrsus, die Linke hält das Hirschkalb. Das leichte, flatternde Gewand drückt meisterlich das Augenblickliche der leidenschaftlichen Bewegung aus. Dieses Relief gibt Clarac in Abbildung und bemerkt, dass es wohl geeignet sei, uns eine Vorstellung der berühmten Mänade des Scopas zu geben.

*) M. v. Wagner sagt in seiner Abhandlung über die Aufstellung der Gruppe der Niobe (Kunstblatt 1830 Nro. 61. S. 342), dass dieses Relief nur ein Bruchstück eines sonst grösseren Werkes sei, welches, wie es scheine, einen Chor von Bacchanten oder Mänaden darstellte, wie man mehrere dergleichen Werke in der Villa Albani und im Mus. Vaticano findet, welche sich in Form und Stellung fast immer wiederholen. Wenn das Bild im Louvre eine Nachbildung der Scopas'schen Mänade ist, so müsste sie nach Wagner eine Uebertragung vom Runden ins Basrelief seyn, was unmöglich ohne beträchtliche Veränderungen geschehen konnte. Auch sind von diesem Relief der Villa Borghese mehrere Wiederholungen vorhanden, welche, einige kleine Abweichungen abgerechnet, mit einander übereinstimmen.

Von dieser etwa 2¼ Palm hohen Bacchantin in Basrelief sind auch noch mehrere antike Wiederholungen vorhanden, so dass man allerdings auf ein im Alterthume berühmtes Original schliessen kann. Sie erscheint auf einer marmornen Vase in der Villa Albani, Zoëga Bass. I. 84. Auf diesem Relief kommt diese Mänade mit fünf anderen vor. Auch auf einer Vase des Susibios, Bouillon. III. 79., beim Grafen Landsdown und im Brittischen Museum R. VI. 17 kommt sie vor. Auf einem runden Altar, ehemals im Pallast Barberini, nun im Palast Sciarra findet sich dieselbe Mänade in Gesellschaft zweier anderer; dann auf einem viereckigen Altar im Mus. Chiaramonti in Verbindung miteinem ganzen Chor von Bacchanten. Aus diesen Darstellungen schliesst Wagner, dass das Relief im Louvre nur Bruchstück eines grösseren Werkes sei.

Auch der tanzende und das Crupezium tretende Faun dürfte nach Waagen l. c. 115. der geistreichen Erfindung nach der Schule des Scopas angehören. Im Museum des Louvre ist ein Exemplar, welches der Arbeit nach in die Zeit des Hadrian gehören möchte.

Noch bestimmter als dieses Werk sprechen nach Waagen die Reliefe auf der berühmten Borghesischen Vase, die im Louvre Nro. 711 trägt. Der Bacchus, wie alle Figuren seines Gefolges, verbinden mit der geistreichsten Erfindung, der gewähltesten Grazie eine gewisse Fülle der Formen. Die Ausführung möchte indessen ebenfalls nicht vor Hadrian fallen.

Zu Cnidus war nach Plinius von Scopas ein Dionysos von Marmor, und eines zweiten Bacchus, der am Monumente des Trasyllus war und jetzt im brittischen Museum sich befindet, haben wir unten bei Gelegenheit der Beschreibung der Melpomene erwähnt, da dieser der Schule des Scopas angehören muss, wenn die Muse nach seiner Erfindung ist.

Cicero, de divin. I. 13., erwähnt eines Panisk von Scopas, welchen er von einem solchen des Carneades in Chios unterscheidet.

In der Glyptothek zu München ist der berühmte Barberinische Faun, eine colossale Figur aus parischem Marmor, welche nach Schorn (Catalog der Glyptoth. S. 90) als ein Werk aus der bessten griechischen Zeit, vielleicht des Scopas und Praxiteles gelten darf. Dieser Faun, oder stumpfnasige Satyr, welcher mit Epheu bekränzt vom Rausche umnebelt daliegt, als wenn er aus dem halbgeöffneten Munde athmen wollte, ist von einer Lebendigkeit der Darstellung in Marmor, wie wir sie in wenigen Werken der alten Kunst mit gleicher Vortrefflichkeit erreicht sehen. In der Behandlung des Marmor erinnert er an den Ilioneus der Glyptothek, und auch in der allgemeinen Auffassung kann er nur einem künstler zugeschrieben werden, der alle Vorzüge und Eigenthümlichkeiten des Scopas vereiniget. Bei der Ausräumung des Grabens des Castell St. Angelo in Rom gefunden kam er in den Besitz des Hauses Barberini, und war zuerst ausgestreckt auf einen Felsblock restaurirt, wie man aus dem Stiche in Tetii Aedes Barberinae sieht, während er jetzt schief daliegt. Neu sind: das ganze rechte Bein, der mittlere Theil des linken Schenkels und der vordere des Schienbeins, sammt dem linken Vorderfuss; der linke Vorderarm, der rechte Ellbogen, die Finger der rechten Hand und die ganze Rückseite des Sitzes. Diese Verstümmelung rührt vielleicht von 537 her, wo die Griechen unter Belisar auf die belagernden Gothen Statuen von der Engelsburg herabwarfen. Abgeb. bei Piranesi. Ein etwas jugendlicher Faun in Erz ist zu Neapel. Ant. di Ercol. 6. 40.

In der griechischen Blumenlese (Anthol. Palatina II. 664) wird ausser der oben erwähnten Menäde noch ein Merkur genannt.

Ein Werk von hoher Bedeutung ist Scopas Apollo als Führer des Musenreigens (Musagetes) im langen Gewande, dem Künstler in lebhafterer Geberde den Ausdruck dichterischer Begeisterung gab. Dieser Apollo war nach Plinius die Hauptstatue des prächtigen Tempels, welchen Augustus nach dem Siege bei Actium auf dem Palatin erbauen liess. Der Gott erschien da im langen Gewande mit der Leyer zwischen Latona und Diana, wie Properz II. 31, 15. singt: Inter matrem (von Praxiteles, Plin.) deus ipse interque sorores (von Timotheos, Plin.) Pythius in longa carmina veste sonat. Eine Copie dieses palatinischen Apollo ist der mit den Musen in der Villa des Cassius aufgefundene Vaticanische, Mus. Pio-Cl. I. 16. Mus. Franç. I. 5. Bouill. I. 33. Visconti möchte Timarchides Statue für das Original halten.

Wo diese Apollostatue ursprünglich war, ist nicht angegeben. Strabo sagt, dass zu Chrysa im Gebiete von Troas der Tempel des Apollo Smintheus gewesen sei. Dieser Apollo war ein Werk des Scopas. Σμινθεὺς kann der Beiname von der Stadt Smintha, oder von σμίνθος (Maus) seyn. Hirt u. a. nennen daher diesen Apollo den Mäusetödter.

Da Scopas der erste war, welcher den Apollo als Musenführer darstellte, so möchte er auch die Musen als dessen Gefolge gebildet haben. Und man fand ja den oben genannten Vaticanischen Apollo mit Statuen von Musen in der Villa des Cassius. Eine solche Muse, die Melpomene, aus pentelischem Marmor, befindet sich im Museum des Louvre, die nach Waagen I. c. 116. der Erfindung nach wohl von Scopas herrühren könnte. Die architektonisch-strenge Sculptur dieser 12 F. 1 Z. hohen Statue ist hier auf das Feinste mit den Forderungen einer späteren, freien Kunst ausgeglichen. Ein erhabener Ernst und jene äussere Ruhe, welche der ächten Begeisterung eigen ist, sprechen sich in den grossen, edlen Zügen des Antlitzes aus, dessen Strenge doch wieder durch eine schöne Fülle des Ovals und aller Formen gemildert wird. In dem Gewande zeigt sich nach Waagen auf das Glänzendste der Sieg der Kunst über die starre Masse; denn diese Falten haben durch die grossen Vertiefungen, die flächenartig gehaltenen Höhen, die Wahrheit und Bestimmtheit der Motive, etwas überraschend Lebendiges, zumal da, wo sie durch den breiten Gurt zusammengehalten werden. Diese bis auf die neuen Hände und die neue Maske des Herkules wohl erhaltene Statue erinnert im Styl lebhaft an den Bacchus vom Monument des Trasyllus im brittischen Museum, wie Waagen bemerkt, so dass also auch dieser der Schule des Scopas angehören müsste. Was die Muse anbelangt, so fällt ihre derartige Auffassung sicher nicht vor Scopas, und doch bietet sie eine Durchdringung des Erhabenen mit dem Schönen und Graziösen dar, dass man sie nicht wohl viel später setzen kann. Dabei ist die Ausführung jedenfalls aus sehr guter Zeit und hat ein ächt griechisches Gepräge; denn die Formen sind durchgängig verstanden, die Arbeit sehr energisch und scharf, die Behandlung des Haares durch Vertiefungen höchst stylgemäss. Waagen glaubt, das dieses Werk das Theater des Pompejus geziert haben könnte. Später befand es sich in der an dessen Stelle gelegenen Cancelleria des Pabstes.

Dann müssen wir auch noch mehrerer anderer Gottheiten erwähnen, die Scopas bildlich darstellte.

Im Inneren des Tempels der Athena Alea zu Tegea war die Göttin auf einer Biga vorgestellt und daneben sah man die Statuen des Aesculap und der Hygea aus pentelischem Marmor. Das Ismenium zu Theben bewahrte von Scopas ebenfalls ein Bild der Athena, und ein drittes sah man zu Cnidus, welches aber nach Plinius durch die berühmte Venus des Praxiteles verdunkelt wurde.

Die Statuen des Aesculap und der Hygea fertigte er zum zweiten Male für den Tempel des Gottes zu Gortys in Arkadien. Asklepios erschien hier jugendlich und unbärtig, während er später die Form eines reifen Mannes von Zeusähnlichem Antlitz erhielt. Die Hygea war als Jungfrau von besonders blühenden Formen mit dem Gotte gruppirt.

Eine Statue der Artemis sah man in ihrem Tempel zu Theben, welcher Pausanias den Beinamen εὐκλία gab. Auch Lucian erwähnt einer Statue der Artemis.

In Argos sah Pausanias eine Hekate von Marmor in ihrem Tempel, wo von Praxiteles ein Erzbild dieser Unheimlichen war. Im Gymnasium zu Sykion war nach Pausanias ein Herakles von Marmor aufgerichtet.

Eines der Hauptwerke des Meisters war die colossale Statue des Mars im Tempel des Brutus Callaicus am Circus Flaminius in Rom, wovon Plinius sagt, dass er sitzend dargestellt sei. Ueber die Conception dieses Bildes wissen wir nichts. O. Müller glaubt aber, der Künstler habe sich ihn ausruhend in milder Stimmung gedacht, welches auch der Sinn einer noch vorhandenen Hauptstatue zu seyn scheint, in der uns vielleicht eine Copie des Scopas erhalten ist. Es ist diess der Mars Ludovisi, Perrier 38.; Maffei Raccolta 66. 67.; Piranesi Statue 16.; R. Rochette, M. J. pl. 11. Letzterer hält ihn für einen trauernden Achill, Hirt für einen Heros.

In den Servilischen Gärten zu Rom war zu Plinius Zeit eine sitzende Vesta mit zwei Chametären, und zwei ganz ähnliche sah man unter den Denkmälern des Asinius Pollio, wo auch die Canephoren des Meisters aufgestellt waren.

Dann spricht Plinius auch von der Statue eines Janus, die Augustus aus Aegypten nach Rom brachte, und im Tempel des Gottes aufgestellt war. Allein man stritt sich, ob diese Statue von der Hand des Scopas oder Praxiteles sei.

Dieses war namentlich auch mit der berühmten Gruppe der Niobe der Fall, welche sich zu Rom im Tempel des Apollo Sosianus befand. So wie die römischen Kunstkenner nicht wussten, ob sie ein Werk des Praxiteles oder des Scopas sei, so wussten sie auch nicht, woher diese Gruppe nach Rom gekommen. Plinius spricht sich über den Meister nicht bestimmt aus, die Epigramme (Anth. Palat. App. 11. 664. Plan. IV. 129. Ausonius Epit. Her. 28.) stimmen aber für Praxiteles. Auf diese Autorität hin haben einige Neuere die Gruppe diesem Meister zugeschrieben, während andere, die Ungewissheit der römischen Kunstkenner ins Auge fassend, sich mehr für den Scopas entschieden. Dagegen haben die Weimarer Herausgeber der Werke Winckelmann's beide Ansichten verworfen, indem sie zu beweisen suchten, dass die Gruppe der Niobe weder von Scopas, noch von Praxiteles herrühren könne, ohne zu bedenken, dass es doch zu gewagt sei, den römischen Archäologen zu Plinius Zeit ein so geringes Kunsturtheil zu zutrauen, und zwar im Angesichte von vielen Originalwerken jener

Meister. Winckelmann selbst (Kunstgeschichte IX. 2. 26) hat sich aus inneren Gründen mehr für den Scopas erklärt, indem, wie Winckelmann sagt, »die Idee der hohen Schönheit in den Köpfen und die reine Einfalt der Gewänder, besonders der Töchter der Niobe,« auf ältere Zeiten schliessen lasse, auf die Zeit vor Praxiteles. Winckelmann (Abh. von der Kunst der Zeichnung § 108) fand dann seine Ansicht noch mehr begründet durch die Vergleichung eines in Gyps geformten und in Rom erhaltenen Kopfes der Niobe mit dem gleich grossen Kopfe an der Statue der Niobe, indem man an dieser den empfindlich scharfen Umriss der Augenbrauen erblickt, welcher nach Winckelmann ein Kennzeichen des entfernteren Alterthums zu seyn pflegt, und welches man nicht an dem erwähnten Kopfe in Gyps sieht, wo im Gegentheile alles weich und rundlich gehalten ist, was nach der Behauptung des genannten Archäologen mehr Grazie hervorbringt, von welcher Praxiteles der Vater in seiner Kunst war. Hieraus schliesst Winckelmann, dass in Rom zwei verschiedene Statuen der Niobe waren, wovon er die Statue in Marmor dem Scopas, und diejenige, von welcher der Kopf in Gyps herrührt, dem Praxiteles zuschreiben wollte. Plinius spricht indessen nicht von einer einzelnen Statue, sondern von einer Gestalt der Niobe mit ihren sterbenden Kindern. Dass diese ein Werk des Scopas seyn, scheint jetzt die ziemlich verbreitete Meinung zu seyn, da diess durch innere Gründe unterstützt wird, welche gegen den Praxiteles entscheiden. Letzterer hat nach den über ihn vorhandenen Nachrichten sein Höchstes in dem Kreise feinster Anmuth und Lieblichkeit, süsser bacchischer Schwärmerei und Schalkheit geleistet. Mit diesen Nachrichten stimmen auch die auf uns gekommenen Sculpturen, welche mit Recht für Copien nach ganz unzweifelhaften Werken des Praxiteles gehalten werden, wie der Apollo Sauroctonos, der oft vorkommende, sich an den Baumstamm lehnende Faun (περιβόητος) wohl überein. Alle diese aber weichen von den noch aus dem Kreise der Niobe vorhandenen Sculpturen entschieden ab, und müssen denselben, obwohl sie bis auf den Ilioneus in der Glyptothek zu München nur Copien seyn möchten, namentlich an Grossheit und einer gewissen Fülle in Auffassung der Formen, wodurch sie der Zeit des Phidias verwandt sind, weit nachstehen. Der Ilioneus zeigt aber nach Waagen l. c. 112. in Auffassung und Behandlung der Formen viel Verwandtschaft zur Venus von Milo im Louvre. Noch ungleich grösser findet aber Waagen den Unterschied in der ganzen Geistesart, indem wir bei den Niobiden anstatt jener ruhigen, süssen, lieblichen Behaglichkeit und Schalkheit, dem erhabensten und edelsten Pathos begegnen. Hierzu kommt, dass unter den vielen, von dem Praxiteles erwähnten Werken sich nur sehr wenige pathetischen Inhalts befinden. Dagegen stellen gerade die berühmtesten Werke des Scopas, Achill mit den Meeresgöttern, die rasende Bacchantin, ein sehr bewegtes Leben und leidenschaftliche Zustände dar. Jedenfalls ist so viel gewiss, dass man die Gruppe der Niobe mit grösserer Wahrscheinlichkeit dem Scopas, als dem Praxiteles zu schreiben kann, und es bleibt auffallend, dass Plinius die charakteristischen Unterschiede der beiden Meister nicht streng genug berücksichtigte. Plinius scheint aber den Scopas als den Meister des Werkes anerkannt zu haben, indem er der Gruppe der Niobe nur bei Aufzählung der Werke desselben Erwähnung thut, nicht aber da, wo er von Werken des Praxiteles spricht. Daraus kann man auch auf die gewöhnliche Annahme schliessen, welche damals in Rom herrschte.

Ob aber die in Florenz befindliche Gruppe, welche 1583 beim Thore St. Giovanni in Rom beschädiget unter dem Schutte hervorgezogen wurde, dieselbe sei, von welcher Plinius sagt, dass sie im Tempel des Sosius aufgestellt war, ist eine andere Frage. *) Nach der Annahme der meisten Archäologen dürfte die florentinische Gruppe Copie seyn. Die Statuen derselben sind von ungleichem Werthe, selbst von verschiedenem Marmor die wirklich zu den Niobiden gehörigen. Es sind nämlich mehrere andere Statuen hinzu gekommen, die zum Ganzen nicht gehören, wie ein Diskobol, eine Psyche, eine Musenfigur, eine Nymphe, eine Gruppe jugendlicher Pankratiasten, was sich alles nicht zum Ganzen fügt, obgleich mit den Niobiden gefunden. Als zur Gruppe gehörig erklärt O. Müller, Arch. S. 117, ausser der Mutter mit der jüngsten Tochter zehn Figuren, und Thorwaldsen glaubte den sogenannten Narcissus in der Gallerie zu Florenz (Gal. tav. 74) hinzufügen zu müssen. Ob aber auch diese Statuen die im Alterthume berühmten sind, ist nach Müller u. a. sehr zweifelhaft, da die Behandlung der Körper, obwohl im Allgemeinen vortrefflich und grossartig, doch nicht die durchgängige Vollendung und Frische zeigt, wie die Werke des griechischen Meissels aus der besten Zeit. Waagen l. c. 111. spricht sich seit dem Vergleiche der einen, jetzt im Braccio nuovo des römischen Museums aufgestellten, eilig bewegten Tochter mit der entsprechenden jener Gruppe in Florenz bestimmt für eine Nachbildung aus, ohne jedoch behaupten zu wollen, dass wir in der vatikanischen Statue das Original besitzen. Doch stellt dieselbe nach Waagen an Lebendigkeit und Ursprünglichkeit der Gewandmotive dem Original unendlich viel näher, als die florentinische, wie viel man auch bei letzterer auf die Ueberarbeitung rechnen mag. Doch auch die Mutter mit der jüngsten Tochter, welche höher als alle anderen Figuren der Gruppe zu schätzen ist, kommt im Style des Gewandes der vatikanischen nicht gleich, und einige der als Büsten vorkommenden Köpfe derselben sind mindestens eben so schön. Der lebendige Hauch griechischer Kunst ist dagegen in dem sogenannten Ilioneus in der Glyptothek zu München unverkennbar; er dürfte daher ohne Zweifel als der einzige Ueberrest der Original-Gruppe zu betrachten seyn, wobei um so mehr zu bedauern ist, dass der Kopf dieser Statue fehlt. Sie erscheint knieend und wird desshalb Ilioneus genannt, weil dieser letzte Sohn der Niobe nach Ovid beschwörend und betend Apollo's Mitleiden zu erflehen suchte. Sie ward neben anderen Antiken 1599 von Tycho de Brahe, dem Hofastronomen des Kaisers Rudolph, aus Italien nach Prag gebracht. Rudolph's kostbares

*) Der Tempel ist wahrscheinlich von Cn. Sosius gegründet, der unter Antonius in Syrien stand, und nachher mit C. Domitius zum römischen Consul ernannt wurde. Sosius dürfte auch die Gruppe aus Asien mit nach Rom gebracht haben, mit der Statue des Apollo von Cedernholz, von welcher Plinius an einer anderen Stelle (XIII. 11) spricht, wo es heisst: In einem gewissen Tempel Roms steht der Sosianische Apollo von Cedernholz, der aus Seleucia dahin gebracht wurde. Kam nun die Gruppe ebenfalls aus Syrien oder Cilicien, wo Sosius ebenfalls Befehlshaber war, nach Rom, so würde diess einen Grund mehr für sich haben, dass sie von Scopas und nicht von Praxiteles sei, weil ersterer in Asien mehrere beträchtliche Arbeiten ausführte, von Praxiteles darüber aber nichts bekannt ist.

Museum enthielt Schätze jeder Art, und bereicherte späterhin die Cabinette aller europäischen Residenzen. Schon während des dreissigjährigen Krieges waren viele kostbare Gegenstände daraus entführt, und um den Ueberrest zu retten, wurde er in einige Gewölbe des Erdgeschosses so glücklich verborgen, dass derselbe in gänzliche Vergessenheit gerieth. Erst als Kaiser Joseph II. verfügt hatte, die herrliche Pragerbrug in eine Kaserne umzuwandeln, da entdeckte man 1782 jene Gewölbe wieder, angefüllt mit kostbarkeiten jeder Art, die nun augenblicklich zur Versteigerung ausgeboten wurden. So kam denn auch dieser Ilioneus zum Aufwurf, und wurde von einem Trödler für 51 kr. erstanden, der eben ein Haus bauend, diese Bildsäule als Eckstein hineinmauern wollte. Glücklicher Weise führte ein Zufall den Steinmetz Malinsky vorbei; er zahlte 4 Gulden und stellte das Marmorbild im Hofraume seines Hauses auf. Professor Chemant gab um ein Paar Gulden mehr, und nun wurde nach des Professors Tod das Kleinod im Holzschuppen seines Hausherrn zum Zweitenmale vergessen. Endlich erinnerte sich der berühmte Augenarzt Dr. Barth zu Wien, ein leidenschaftlicher Freund und Kenner des Alterthums, dieses gänzlich verschollenen Torso. Er reiste auf gut Glück nach Prag, wo er nach vierzehntägigem Forschen im Bierhause von seinem Nachbar auf leicht hingeworfene Fragen die Erklärung erhielt: er habe im Holzschuppen etwas stehen, das er sich gegen ein Trinkgeld für den Hausknecht abholen lassen könne. So gelangte Barth in den Besitz des Meisterwerkes. Dieses unvergleichliche Standbild, welchem gegenwärtig Kopf, Arme und die Zehen des rechten Fusses fehlen, hatte 1782 noch den Kopf, der aber, da die Statue als Eckstein dienen sollte, damals abgeschlagen wurde. Den Kopf erhielt ein Domherr zu Prag, welcher ihn — zur Kugel für seine Kegelbahn runden liess. Den Torso kaufte während des Wiener Congresses König Ludwig von Bayern, der damals noch Kronprinz war.

Die Gruppe in Florenz wurde nach ihrer Entdeckung 1583 in Rom wenig geachtet und für einen geringen Preis dem Cardinal Fernando de Medici überlassen, der sie im Garten seiner römischen Villa aufstellen liess. Hier blieb sie bis Winckelmann mündlich und schriftlich ihren Werth verkündete. Endlich brachte sie 1777 der Erzherzog Leopold käuflich an sich und stellte sie in Florenz würdig auf. Die Aufstellung fand aber Schwierigkeit und mehrere Jahre Widerspruch. Man nahm gewöhnlich an, dass diese Gruppe der Niobe für ein Giebelfeld bestimmt war, und die römischen Archäologen suchten diesen Giebel am Tempel des Apollo Sosianus. Seit Erscheinung der kleinen Schrift: Le statue della favola di Niobe situata nella prima loro disposizione da C. R. Cockerell, Firenze 1818, in welcher Cav. Bartholdi sich für die Aufstellung in einem Giebel erklärt, folgte man fast allgemein dieser Ansicht. Auch Zannoni, Gal. di Firenze II. tav. 70. stimmt dafür. Nur Thiersch (Epochen, erste und zweite Ausgabe, in dieser S. 568. Nota.) erklärte sich gegen diese Ansicht, gibt aber doch die dreieckige Form und bilaterale Anordnung der Gruppe zu.

Diese Gruppe war indessen schon früher der Gegenstand der Ordnung und Erklärung. Im Jahre 1779 erschien zu Florenz Fabroni's Dissert. sulle statue appartenenti alla favola di Niobe, wo aber die Erläuterungen aus Ovid unpassend sind. Unter den Deutschen ist als Ordner und Erklärer besonders auch A. W. Schlegel zu nennen: Bibliothèque universelle 1816. Litt. III. 1091; dann II. Meyer in den Propyläen II. St. 2. 3. und Bötticher, Amalthea I.275.;

Welker, Zeitschrift I. 588. ff. Ueber Ausscheidung der Figuren und ihre richtige Aufstellung sind besonders M. Wagner im Kunstblatte 1830 Nro. 51 ff., und Thiersch Epochen, 2te Aufl. 1835 S. 315. 368 zu nennen. Abbildungen dieses Statuen-Cyclus finden wir bei Fabroni, in der Galeria di Firenze. Stat. Part. I. tav. 1. ff., in Wicar's Gal. de Florence 1 — 4, Denkmäler der alten Kunst Tfl. 33. 34. Einzeln erschienen sie 1821 zu Pisa unter dem Titel: Le statue della favola di Niobe. Aeltere Stiche sind von Piranesi, Perrier, Episcopius, Audenaerd.

Ausser der Mutter, als Mittelpunkt, sind nach Müller (Arch. S. 117. 5.) folgende partielle Gruppirungen nachgewiesen: 1) Der Pädagog (Gal. 15) war mit dem jüngsten Suhne (Gal. 11) so zusammengestellt, dass dieser sich an ihn von der linken Seite andrängte und er ihn mit dem rechten Arm an sich zog, nach der bei Soissons gefundenen Gruppe, welche mit Verwechslung von rechts und links bei R. Rochette M. J. pl. 79. abgebildet ist. 2) Ein Sohn (Gal. 9.) stützte mit dem vorgestellten linken Fuss eine umsinkende sterbende Schwester, welche in einer vatikanischen Gruppe, Cephalus und Procris genannt, erhalten ist, und suchte sie mit dem übergebreiteten Gewande zu schützen. 3) Eine Tochter (Gal. 3.) suchte ebenfalls mit ausgebreitetem Obergewande den auf das linke Knie gesunkenen Suhn (Gal. 4.) zu bedecken, eine Gruppe, die aus einer späteren Gemmenarbeit (Impronti gem. del Inst. arch. I. 74) mit Sicherheit erkannt werden kann.

Von den sicheren Figuren der Gruppe kommen ausser Florenz am häufigsten der erhabene Kopf der Mutter (sehr schön in Sarskoeselo und bei Lord Yarborough), und der sterbende ausgestreckt liegende Sohn (auch in Dresden und München) vor. Die sogenannte Niobide in Paris (Clarac pl. 325) hält O. Müller viel eher für eine Mänade, die sich einem Satyr entwindet.

Dann müssen wir von Scopas auch noch zweier Giebelzierden gedenken, deren nähere Beschreibung aber fehlt.

In einem der Giebelfelder des Tempels der Athena Alea zu Tegea war von Scopas der Kampf des Achilleus mit Telephus dargestellt, und in dem anderen die Jagd des calydonischen Ebers, alles in halb erhabener Arbeit.

Ueber das Schicksal dieser Werke ist nichts bekannt, und keine Spur mehr übrig.

Dann war Scopas auch einer derjenigen Künstler, welche das prachtvolle Monument des Königs Mausolus verzierten, welches ihm Artemisia errichten liess. Dieser Karische König starb Ol. 106. 3 oder 4, und somit gehörten die Bildwerke an diesem Mausoleum zu den spätesten des Meisters. Er fertigte da mit Bryaxis, Leochares und Timotheus die Reliefs des Frieses, Scopas jene der östlichen Seite, wie Plinius sagt. Der Inhalt dieser Bildwerke ist nicht bekannt, wahrscheinlich aber sind die Reliefs mit Amazonenkämpfen u. s., die in der Burg zu Budrun eingemauert wurden, Reste jenes Frieses. Einiges ist bei R. Dalton Antiq. and views in Greece and Egypte, London 1791, Jonian Antiq. II. pl. 2. add. in der zweiten Ausgabe. Ueber einen schönen Caryatiden Torso s. Bullet. d. Inst. 1832. p. 168.

Dieses Mausoleum galt als ein Wunder der Welt. Die Vollendung erreichte es erst nach dem Tode der Königin Artemisia, zu einer Zeit, als Scopas wahrscheinlich nicht mehr lebte

Scopas, nennt v. Murr einen Edelsteinschneider, von welchem Graf Caylus eine Gemme besass, welche eine aus dem Bade stei-

gende Frau vorstellt. Diese Angabe ist wahrscheinlich unbegründet, da anderwärts ein solcher Meister nicht genannt wird. Recueil d' antiquités VI. Nro. 4.

Scopoli, Anton, Maler von Cavalese, war Schüler von F. Unterberger, und begab sich dann nach Wien, wo er 1751 den ersten akademischen Preis gewann, mit einem Gemälde, welches das Opfer des Jephta vorstellt. Er fertigte auch noch mehrere andere historische Darstellungen, wovon man einige zu Cavalese sieht. Starb zu Wien 1706.

Scoppa, Francesco, Kupferstecher von Neapel, wird von Gandellini erwähnt, als Stecher von Vasen und anderen Dingen, und steht so wahrscheinlich mit dem Orazio Scoppa des Domenici in Verwandtschaft, dem späteren Herausgeber einer Sammlung 'von Ornamenten, Vasen, Leuchtern, Rauchfässern und anderen Geräthen, welche 1642 erschienen. Der Stecher, dessen Gandellini erwähnt, lebte um 1612, so wie Orazio in Neapel. Der eine von beiden war auch Maler, wahrscheinlich Francesco. Domenici kennt von einem Scoppa perspektivische Ansichten und Ornamente in Aquarell.

Scoppa, Orazio, s. den obigen Artikel.

Scoppa, Rudolfo, Maler von Neapel, war Schüler von O. Loth aber nur Dilettant. Er malte um 1720 Blumen und Früchte.

Scor, s. Schor.

Scorodomoff, Gawril, Kupferstecher von St. Petersburg, bildete sich in London unter Bartolozzi zum Künstler und verweilte mehrere Jahre in England. Er lieferte eine bedeutende Anzahl von Blättern in Punktir- und Röthelmanier, die damals mit grossem Lobe erhoben wurden, so wie sie denn auch theilweise Meisterwerke ihrer Art sind, gesetzt auch dass jetzt solche Blätter wenig mehr geschätzt werden. Scorodomoff erwarb sich in England Beifall und Belohnung, starb aber 1792 zu St. Petersburg in Dürftigkeit, obgleich er auch da noch gute Aufträge hatte. Zu seinen Hauptwerken gehören die Bildnisse der kaiserlichen Familie, deren er einige selbst gezeichnet hat. Auch andere Blätter sind noch besonders zu nennen.

1) Catharina II. Kaiserin von Russland, nach F. Rocotoff, gr. fol.
2) Ein anderes Bildniss dieser Kaiserin, fol.
3) Grossfürst Paul Petrowitsch, fol.
4) Grossfürst Constantin Paulowitsch, fol.
5) Grossfürst Alexander Paulowitsch, fol.
6) Lady Aug. Campbell, nach Angelica Kauffmann, fol.
7) Die Prinzessin Daschkow, fol.

8) Eine Madonna, nach Bambini, fol.
9) Die Anbetung der Hirten, nach dem von C. Jervais nach J. Reynolds' Composition gemalten Fenster in der Collegiums Kapelle zu Oxford, 1775 mit J. G. Fauccius in Punktirmanier gestochen, in mehreren Blättern bestehend.
10) Susanna von den Alten überrascht, nach G. Reni's, Gemälde in der Eremitage, trefflich punktirt. Rund fol.

Es gibt Abdrücke vor der Schrift, und mit der Schrift. Auch im Farbendrucke.

11) Loth mit den Töchtern, nach Lagrenée, eines der Hauptblätter des Meisters, fol.

12 — 17) Eine Folge von 6 Blättern nach A. Kauffmann, für Boydell punktirt, Rund fol.

12) An Offering to Love.

13) Cupid no more shall Hearts betray.

14) Aglaia bound by Cupid.

15) Cupid struggling with the Graces of his Arrows.

16) Cupid's Revenge.

17) The Triumph of Love.

Von diesen Blättern gibt es Abdrücke vor der Schrift, dann schwarze und farbige Exemplare.

18) Diana und Aktäon, nach C. Maratti, eines der Hauptblätter des Meisters, gr. fol.

19) Ulysses findet den Achilles und beredet ihn zum Zuge nach Troja, nach A. Kauffmann, gr. fol.

20) Romeo und Julia getrennt, nach B. West in Crayonmanier, gestochen und roth gedruckt 1775. Oval fol.

21) Die Wittwe von Ephesus, nach M. Hamilton in Crayonmanier 1776. Oval fol.

22) Clarissa Harlow in Betrachtung, halbe Figur nach A. Ramsay in Crayonmanier gestochen, fol.

23) Selima und Scander, nach eigener Composition in Crayonmanier 1780. Oval fol.

24) Die Sultanin, nach Loutherburg in Crayonmanier. Oval fol.

25) Artemisia und Cleopatra, zwei Büsten nach A. Kauffmann, punktirt und roth gedruckt, fol.

26) Abailard und Heloise von Fulbert überrascht, nach A. Kauffmann punktirt, fol.

Es gibt Abdrücke vor der Schrift, schwarze und farbige.

27) Die Mässigung, Gerechtigkeit, Klugheit und Stärke, vier allegorische Gestalten in Rundungen, nach A. Kauffmann punktirt. Oval fol.

28) Leonora, Mädchen mit dem Käfig, nach A. Kauffmann punktirt und roth gedruckt, Büste im Oval, fol.

29) Ein Soldat und ein Mädchen beim Kartenspiele, wie sie einen Alten betrügen, nach Haburen schön punktirt 1778. Rund, 4.

Es gibt röthlich braune Abdrücke.

30) Eine akademische Figur, nach G. Lossencof meisterhaft behandelt, und mit einer Beschreibung begleitet, gr. fol.

Scorr, s. Schor.

Scorselli, Alessandro, Kupferstecher, arbeitete zu Anfang des 18. Jahrhunderts. Folgendes radirte Blatt ist von ihm:

Das Pfingstfest oder die Sendung des heil. Geistes. Felix Torellus Inv. Alex. Scorsellus sculp. 1707. Unten liest man: Solennizzandosi — Confrati. Oval in verzierter Einfassung, gr. fol.

Scorticone, Domenico, Architekt und Bildhauer, war Schüler von T. Carlone, und zu Anfang des 17. Jahrhunderts in Genua thätig, wo er viele Werke hinterliess. Soprani rühmt diesen Meister.

Scorza, Sinibaldo, Maler, geb. zu Voltaggio im Genuesischen 1589, war Schüler von J. B. Corrosio und J. B. Paggi, und verlegte sich anfangs mit Vorliebe auf die Miniaturmalerei. Auch übte er sich mit allem Fleisse im Zeichnen mit der Feder, was ihm so gut gelang, dass z. B. seine mit der Feder gefertigten Copien von Blättern Alb. Dürer's für Original angesehen werden konnten. In Miniatur malte er Landschaften, Thiere, Blumen und historische Darstellungen. Cav. Marini rühmt ihn in seinen Briefen und in der Galleria zu wiederholten Malen, da Scorza diesem feilen Dichter öfters Zeichnungen und Aquarellen geschenkt hatte. Marino verhalf ihm auch zu einer Anstellung am Hofe zu Turin, wo er viele Bilder in Miniatur malte, und neben andern mit ungemeinem Fleisse auf sechs Folioblättern die Geschichte von Erschaffung der Welt an bis auf seine Zeit in reichster Ausschmückung, und mit solcher Kunst, dass man den Meister mit Giulio Clovio verglich. Nach dem Ausbruch des Krieges mit den Genuesern verliess er Turin, wurde aber zuletzt in Genua als Spion des Herzogs von Savoyen verdächtig, und musste die Vaterstadt verlassen. Jetzt liess er sich in Rom nieder, und malte da eine ziemliche Anzahl von Bildern in Oel, womit er ebenfalls grossen Beifall sich erwarb. Er malte jetzt meistens Landschaften mit biblischer und historischer Staffage, dann mit Thieren in Berghem's Weise, worin er den flämischen mit dem italienischen Style glücklich vereinigte, besser wie kein anderer vaterländischer Meister, wie Lanzi bemerkt. Dennoch findet er jetzt in Gallerien selten mehr einen Platz. In Genua findet man noch Werke von ihm, wie in der Gallerie des Palastes Brignola. Starb zu Genua 1631.

J. B. Racine und Berteaux stachen zwei von den Landschaften, die ehedem in der Gallerie Orleans zu sehen waren: Le Répas des chasseurs und le Marché. Dann wollte der Künstler selbst mehrere Blätter radiren: Genrebilder, Landschaften, Thiere u. a., was die Italiener Capricci nannten. Von ihm selbst radirt findet man einen die Flöte blasenden Hirten. An dem weiteren Verfolge der Arbeit hinderte ihn der Tod.

Scorza, Giovanni Battista, Zeichner und Maler, war Schüler von L. Cambiaso, und verlegte sich besonders auf die Miniaturmalerei. Philipp II. von Spanien trug ihm die Verzierung der Chorbücher des Eskurial auf, womit er 1585 begann. Nach Vollendung dieser Arbeit begab er sich nach Genua, wohin ihm der Ruf eines ausgezeichneten Künstlers folgte. Er fertigte viele Zeichnungen, welche Thiere und Insekten vorstellen, meisterhaft in Wasserfarben gemalt. Fürsten und reiche Kunstfreunde erwarben Werke von ihm. Einige kamen nach Sicilien, wo Scorza einige Zeit lebte, er starb aber zu Genua 1657 im 90. Jahre. C. Bermudez spricht von diesem Meister mit grosser Achtung.

Scorzini, Pietro, Architekturmaler, arbeitete in der ersten Hälfte des 18. Jahrhunderts in Lucca und in andern Städten Italiens. Er malte meistens für Bühnen, und erntete ungetheilten Beifall.

Scorzini, Luigi, Bildhauer von Mailand, besuchte die Akademie daselbst, und gewann 1827 den grossen Preis, mit einer Gruppe, welche Aeneas mit Anchises und Ascanius vorstellt, die bekannte Scene nach dem Abzuge aus Troja. Einige Uebertreibung abgerechnet war das Werk sehr lobenswerth. Besonders fand man den Kleinen allerliebst. Ein neueres Werk stellt den Raub der Dejanira dar, 1857 in Gyps vollendet.

Scoti, Gotthard, Maler, blühte um die Mitte des 15. Jahrhunderts. Quadrio sagt, er sei in Veltlin, vermuthlich von Mantello gebürtig, und nennt von Scoti eine Tafel in der Marienkirche zu Mazzo, welche ihn als einen der besten Künstler seiner Zeit beurkunde.

Scòti, Giovanni Pietro, nennt Averoldo einen Maler von Como, der in Brescia für öffentliche Gebäude historische Bilder malte. Die Zeit bestimmt dieser Schriftsteller nicht.

Bartolo Scoti, der Sohn des genannten Meisters, malte ebenfalls historische Darstellungen.

Scoti, Bartolo, s. den obigen Artikel.

Scoti, s. auch Scotto. Auch Scotus könnte sich einer dieser Künstler nennen.

Scotin, Gérard, Kupferstecher, geb. zu Gonesse bei Paris 1642. war Schüler von F. Poilly, erreichte aber diesen Meister weder in der Zeichnung noch im Stiche. Indessen gehört Scotin immerhin zu den guten französischen Künstlern seines Faches, und mehrere seiner Blätter verdienen Beachtung. Auch viele Vignetten und andere kleine Blätter finden sich von ihm. Er kann aber mit Louis Gérard Scotin verwechselt werden. Scotin scheint auch einen Kunstverlag gehabt zu haben. Eine Folge von 9 Blättern nach P. Boel ist mit seiner Adresse versehen. Starb um 1718.

1) Die Darstellung im Tempel, nach C. Le Brun, fol.
2) Die Beschneidung Christi, nach P. Mignard, eines der Hauptblätter des Meisters, mit der Dedication an M. le Tellier, roy. fol.
　　Im frühern Drucke mit der Adresse: G. Scotin sc. et ex. cum privil. Regis. etc.
3) Die Taufe Christi, nach demselben, gr. fol.
4) Die Vermählung der heil. Catharina, halbe Figur, nach A. Turchi 1679. Für das Cabinet du Roi gestochen, gr. qu. fol.
　　I. Vor der (ersten) Adresse des Stechers.
　　II. Mit Scotin's Adresse.
　　III. Mit Audran's Adresse.
5) St. Magdalena, wie sie von Engeln die Communion empfängt, nach Dominichino. Für das Cabinet du Roi gestochen, qu. fol.
6) Verschiedene Opernscenen nach Gillot, 8.
7) Monumentum marmoreum Oliv. et Lud. Castellanorum, nach Girardon 1696. fol.
8) Der Latonenbrunnen, für de Mortain's Sammlung von k. Lustschlössern gestochen, fol.
9) Der Tempel zu Charenton, der Durchschnitt, und der Abbruch desselben, kl. qu. 4.

Scotin, Louis Gérard, Kupferstecher, der Neffe des Obigen, wurde 1690 zu Paris geboren, und daselbst in der Kunst unterrichtet. Später begab er sich nach London, wo er mehrere Jahre für Buchhändler arbeitete, und dann auch einige grössere Blätter stach. Er bediente sich des Stichels und der Nadel, man muss ihn aber nicht mit dem obigen Künstler verwechseln, da sich beide G. Scotin nennen. Das Todesjahr dieses Meisters ist unbekannt. Er arbeitete noch 1745 in London, und scheint später nach Paris

zurückgekehrt zu seyn, wo er einige Genrebilder nach französischen Meistern stach. Nach 1755 arbeitete er nicht mehr. Unter seinen Blättern sind auch mehrere Bildnisse, die nur seinen Namen tragen.

1) Adam und Eva im Paradiese, nach C. H. Gravelot, qu. fol.
2) Adam und Eva von der Schlange verführt, nach Gravelot, qu. fol.
3) Die Vertreibung derselben aus dem Paradiese, nach Gravelot 1745. gr. fol.
4) Das Leben des hl. Vincenz de Paula, nach F. de Troy, J. Restout, F. André und L. Galloche mit Herisset gestochen.
5) Der blinde Belisar bettelnd: Date obolum etc., nach A. van Dyck, aus P. Boyle's Sammlung, gr. qu. fol.
6) Vortigrem und Ravenna, Scene aus der Geschichte der Eroberung Englands durch Cäsar, nach N. Blackney, fol.
7) Alfred, wie er auf Athelney die Kunde von der Niederlage der Dänen erhält, nach demselben, fol.
8) Ein allegorisches Blatt mit den Bildnissen des Prinzen und des Herzogs von Malborough, nach Boucher, fol.
9) Allegorie auf den Frieden mit England, nach A. Cazali. G. Scotus se., gr. fol.
10) Der Satyr, welcher die Fortuna verfolgt, nach Gravelot, 8.
11) Die Statue des Antinous, nach der Statue im Capitol, für Boydell gestochen, gr. fol.
12) Die Statue des Merkur, nach der Statue in Florenz für Boydell gestochen, gr. fol.
13) Die Zigeunerin, schöne Statue aus der Sammlung Borghese für Boydell gestochen, gr. fol.
14) Die Heirath nach der Mode, 6 Blätter nach Hogarth, mit Baron und Ravenet gestochen, für Boydell's Verlag 1745, gr. fol.
15) L'occeation fortunée, nach N. Lancret, qu. fol.
16) Les plaisirs du bal, nach A. Watteau, s. gr. qu. fol.
17) Les jaloux, nach A. Watteau, s. gr. qu. fol.
18) La sérénade italienne, nach demselben, qu. fol.
19) Assemblée générale, nach eigener Zeichnung, qu. 8.
20) Eine Landschaft nach G. Smith, für eine Folge gestochen, qu. fol.
21) Mehrere Blätter mit Festivitäten bei Gelegenheit der Vermählung des Prinzen Friedrich August von Polen und Sachsen mit der kais. Prinzessin Maria Josepha 1719, fol.

Scotin, Jean Baptiste, Kupferstecher von Paris, ist vermuthlich der ältere Bruder des obigen Künstlers, jedenfalls ein älterer Zeitgenosse desselben, da er sich selbst J. B. Scotin l'ainé bezeichnet. Seine Lebensverhältnisse sind unbekannt, auch dürfte das Verzeichniss der Blätter des G. und J. B. Scotin kaum genau hergestellt werden können, da diese Künstler häufig nur den Zunamen auf die Blätter setzen. Die beiden jüngeren Scotin gehören aber keineswegs zu den vorzüglichsten Meistern, so dass es sich nicht so genau um die Aufzählung ihrer Arbeiten handelt. Auch im Cabinet Paignon Dijonval sind die Angaben schwankend.

1) Jean de la Fontaine, Büste im Oval, nach H. Rigaud, 8.
2) Die Belagerung von Courtray, nach van der Meulen, mit Baudouin radirt, gr. qu. fol.
3) Das Landleben, eine spinnende Hirtin mit ihren Kindern, nach D. Feti's Bild im Pariser Museum, für Crozat gestochen, gr. fol.

4) Notre-Dame-des-Victoires, nach F. Boucher, fol.
5) Die Geburt des Adonis, nach F. Boucher, qu. fol.
6) Der Tod des Adonis, nach demselben, qu. fol.
7) Les fatigues de la guerre, nach Watteau, qu. fol.
8) L'accord parfait, nach demselben, fol.
9) Le lorgneur, und la lorgneuse, nach demselben, fol.
10) La finette und l'indifferent, nach Watteau mit Audran gestochen, fol.
11) La partie de chasse, Arabeske, nach Watteau, fol.
12) Die vier Jahreszeiten, mit Audran, le Bas und Tardieu nach Lancret gestochen, fol.
13) Eine grosse medicinische These, nach J. Rousseau.
14) Zwei Vignetten für eine Ausgabe des Telemach von Fenelon, nach P. Cazes.
15) Einige Darstellungen zum Roman comique von Scarron, nach J. B. Pater.
16) Le petit poinçou, nach demselben.
17) Eine Folge von 6 Blättern mit Capitälen, nach J. Berain.
18) Muster zu Thürverkleidungen und Tapisserien, 7 Blätter nach J. Berain gestochen.
19) Zeichnungen für Caminverzierungen, 20 Blätter nach Berain mit Giffart gestochen.
20) Les plans, profils et elevations de ville et de chateau de Versailles, 74 Blätter von Scotin, Menart u. a. gestochen 1714, gr. fol.
21) Der Plan und die Ansichten des Schlosses von Fontainebleau, fol.
22) Mehrere Ansichten von Paris, fol.
23) La Colonne de Versailles, J. B. Scotin l'ainé sc., für de Mortaine's Sammlung von Ansichten k. Schlösser, fol.

28) Ein Calender auf 38 Jahre: die Weltsysteme nach Ptolomäus, Tycho de Brahe und Copernicus, dann ein Globus, Folge von 5 Blättern nach B. Picart, fol.

Scotnicow, Jwan, Kupferstecher zu St. Petersburg, war im ersten Decennium unsers Jahrhunderts thätig. Er stach mehrere Blätter für die Galerie de l'Hermitage, gravée au trait d'après les plus beaux tableaux etc. St. Petersbourg 1805, roy. 4. Ein anderes Blatt stellt Cybele vor, wie sie von den unterirdischen Winden angefallen wird, nach Doyen, braun gedruckt.

Füssly nennt ihn irrig Scotrakow.

Scoto, s. Scotto.

Scotrakow, s. Scotnicow.

Scott, Edmund, Kupferstecher, wurde um 1746 in London geboren, und von Bartolozzi unterrichtet. Er arbeitete in Punktirmanier, welche zu jener Zeit grossen Beifall fand, und namentlich gingen von England aus zahlreiche Blätter über den Continent. Scott gehört zu den besten Meistern seines Faches, allein die Erzeugnisse jener weichlichen Stichweise finden jetzt keinen Anklang mehr. Scott war Stecher des Herzogs von York, und starb um 1810.

1) Der Prinz von Wales, nach eigener Zeichnung, fol.
2) Stella und Rosina, nach J. Deuthorne, fol.

3) Der Tod des Capitain R. Pierce und seiner Familie, nach Th. Stothard punktirt 1789. qu. fol.

4) Das glückliche Alter, nach J. Russel, fol.

5) Vier Blätter nach Morland: badende Knaben; ringende Knaben; Knaben, welche Früchte entwenden, der zornige Pächter, 1790. Es gibt schwarze und farbige Abdrücke.

6) Schlittschuhlaufende Knaben. Scott sc., gr. qu. fol.

7) Tom Jones, der die M. Seaugrin den Händen des Commissärs entzogen, nach G. Morland, 1791. qu. fol.

8) Dessen Abentheuer mit Sophie Western, nach demselben, qu. fol.

9) Lingo und Cowslip. fol.

10) Zwei Darstellungen aus der Ballade vom alten Robin Gray, nach Th. Stothard, fol.

11) The Parade, nach H. Ramberg, qu. fol.

12) The Embarkment, nach Ramberg, qu. fol.

Scott, John, Kupferstecher zu London, wahrscheinlich der Sohn des obigen Künstlers, wurde um 1778 geboren, und zu einer Zeit herangebildet, in welcher die durch Bartolozzi gehobene Punktirmanier noch Anklang fand. Scott machte daher ebenfalls noch Versuche in dieser Kunst; allein es währte nicht lange, so war der Beifall für die Linienmanier entschieden, und Scott hatte in kurzer Zeit den Ruf eines der ausgezeichnetsten Stecher seines Vaterlandes. Dann hat er auch das Verdienst eines vorzüglichen Zeichners, der den Grabstichel mit einer Meisterschaft führt, wie wir diess nur in Blättern ersten Ranges wieder finden. In Bravour des Stiches sucht er seines Gleichen, und vielleicht hat er hierin bisweilen zu viel Kraft entwickelt, selbst auf Kosten der Harmonie des Ganzen. Scott ist Associat der Akademie der Künste in London. Mehrere seiner Blätter sind in Prachtwerken vereiniget, so dass sie einzeln selten oder gar nicht vorkommen. Man findet deren in Britton's Cathedral Antiquities of England 1820 ff., in der Sammlung der Physiognomical portraits 1821 ff., in »The fine arts of the english school.« 1812. In The british Gallery of Pictures etc. by H. Tresham et W. Young Ottley; in den Engravings of the most noble the Marquess of Staffords Gallery of Pictures etc. by Young Ottley. 1818 ff.; in den Illustrations of Kenilworth, by W. Scott, etc.

1) Twelfe illustrations to the Book of Common Prayer, nach Zeichnungen von Burney und Thurston, roy. 8.

2) Die Schlacht bei Leipzig, der Moment, wie Fürst Schwarzenberg den Verbündeten die Siegesnachricht bringt, nach dem Gemälde von P. Kraft in Wien, mit einem erklärenden Blatte, qu. imp. fol. Dieses Blatt erschien bei Artaria, als Gegenstück zur Schlacht von Waterloo von Burnet. (15 Thl. 12 gr.)

Die Abdrücke vor der Schrift sind selten.

3) Die letzten Augenblicke Carl I. (The last moments of King Charles I.) nach J. W. Fish in Aquatinta gestochen, roy. fol. Im ersten Drucke mit Nadelunterschrift.

4) Infancy, ein sitzendes nacktes Kind mit einer Puppe und einem Hunde, nach A. Chalon, kl. qu. fol.

5) The Spaniel, ein Hund in einer Landschaft, nach Ramsay mit Webb gestochen, qu. fol.

6) The pointer, Jagdhund, nach Ward mit Webb gestochen, qu. fol.

12 *

7) Eine Landschaft mit Thieren, nach Weenix, für das Wiener Gallerie-Werk gestochen, qu. fol.
8) Eine Landschaft nach J. Gainsborough, in The fine arts of english school, qu. fol.
9) Benevolent Cottagers. Landschaft nach Callcott, fol.
10) Breaking Cover, eine Fuchsjagd, nach Ph. Reinagle, gr. qu. fol.
11) Death of the fox, der Fuchs von Hunden umringt, nach S. Gilpin, gr. qu. fol.
12) Warwick a Hackney, ein berühmter englischer Wettrenner, nach A. Cooper, kl. qu. fol.
13) Eine Folge grosser Jagdstücke nach P. Reinagle in: Sportsman's Cabinet, or delineations of the various dogs etc. consisting in 3 series, gr. fol.
14) Series of the Horse and Dogs, 40 Blätter, fol.

Scott, Samuel, Maler zu London, wurde um 1720 geboren, und als Künstler sehr geachtet. Er malte Landschaften, architektonische Ansichten und Seestücke. Canot stach nach ihm 1757 — 60 zwei Ansichten von Westminster- und London-Bridge, so wie eine Ansicht von Mount Edgcumbe, und Morris eine Meeresstille. Dieser Künstler starb um 1770.

Scott, Robert, Zeichner und Kupferstecher zu Edinburg, blühte um 1820. Er zeichnete mehrere Ansichten von Gebäuden in Edinburg und der Umgegend, die er selbst in Aquatinta stach, unter dem Titel: Views of the principal Buildings of Edinburg sc.

Scott, Gilbert, Architekt zu London, gehört zu den vorzüglichsten jetzt lebenden Künstlern seines Faches. Er bildete sich auf der Akademie in London, und machte dann genaue Studien an classischen Werken der Baukunst. Nach dem Brande von Hamburg war er neben Semper u. a. einer der Concurrenten beim Baue der St. Nicolai-Kirche daselbst, und nach mehrfachen Debatten wurde endlich sein Plan genehmiget, und ihm der Bau übertragen. Diese Kirche, welche jetzt im Baue begriffen ist, gehört zu den bedeutendsten Bauten dieser Art.

Scott, William, Zeichner und Maler zu London, ein jetzt lebender Künstler. Er zeichnete viele architektonische Denkmäler und malte solche in Aquarell. Bei der Ausstellung der Maler in Wasserfarben, die seit mehreren Jahren in diesem Fache Ausgezeichnetes leisten, gehören seine Bilder zu den vorzüglichsten dieser Art. Es sind diess verschiedene architektonische Ansichten und Landschaften mit Staffage.

Scotti, Anton Marcellus, Zeichner und Kupferstecher von Kosel in Schlesien, besuchte unter Weirotter die Akademie in Wien, unternahm dann eine Reise nach Italien, lebte einige Zeit in Rom, und liess sich dann in Wien nieder, wo er den Ruf eines geschickten Landschafters gründete. Er unternahm auch noch einige Reisen in Oesterreich, und als Resultat derselben sind verschiedene Ansichten des Landes zu betrachten, deren er auch mehrere in Kupfer radiren wollte. Doch starb der Künstler schon 1795 im dreissigsten Jahre.

1) Eine Folge von 20 schönen Landschaften, unter dem Titel: Erste Folge alter Gebäude, nach der Natur gezeichnet von

Weirotter, und geätzt von Ant. Marcel. Scotti. Diese schön
radirten Blätter sind ganz im Geschmacke Weirotter's be-
handelt, 12. 4. und kl. qu. fol.
Die Zeichnungen sind in der Akademie zu Wien.

2) Gebirgslandschaft mit ruhenden Kriegern im Vorgrunde,
nach Weirotter. H. 7¼ Z., Br. 10 Z.

3) Gebirgslandschaft mit einer Brücke über den reissenden
Strom, auf welcher ein Mann mit dem Knaben geht, nach
Weirotter, und Gegenstück.

4) Innere Ansicht vom Colisseum in Rom, vortrefflich radirt,
gr. qu. fol.
Im ersten Drucke vor der Schrift.

5) Innere Ansicht vom Kaiserpalaste in Rom, ebenso schön
radirt, gr. qu. fol.
Im ersten Drucke vor der Schrift.

6) Grosse Felsenlandschaft, mit einem Schlosse rechts auf der
Höhe. Von drei Männern sitzt der eine auf dem Esel. Nach
eigener Zeichnung schön radirt, gr. qu. fol.
Es gibt Abdrücke ohne Namen des Künstlers, die aber
selten zu finden sind.

7) Landschaft mit Ruinen, rechts ein Wanderer auf der Erde
sitzend, und vor ihm ein Mann stehend. Ohne und mit
dem Namen, gr. qu. fol.

8) Landschaft mit Ruinen, rechts ein Mann auf den Stock ge-
stützt, wie er zu einem Sitzenden spricht. Ohne und mit
dem Namen, gr. qu. fol.

9) Ansicht von Traunkirchen am Traunsee, mit Scotti's Dedi-
cation an H. Pöltner, gr. qu. fol.

10) Ansicht der Cascade in Eisenau, mit Scotti's Dedication an
H. Lange, s. gr. qu. fol.

11) Landschaft mit einem Brunnen, im Vorgrunde ein Mann
auf dem Eimer sitzend. Bezeichnet: Scotti. Radirt, 8.

12) Landschaft mit einer alten steinernen Brücke von zwei Bö-
gen. Ohne Namen, gr. qu. 8.

13) Landschaft im Geschmacke des S. Rosa. Scotti fecit, kl. fol.

14) Folge von 5 Landschaften nach eigener Zeichnung. H. 7
Z., Br. 5 Z.

1—2. Gegenden um Rom.
3. Die berühmte Höhle von Servola.
4. Die Gegend von Siena.
5. Eine Gegend bei Florenz.

Scotti, Carlo, Kupferstecher, arbeitete um 1660 in Venedig. Er
stach Bildnisse, Titelblätter u. a., meistens für Buchhändler. Manch-
mal nennt sich der Künstler Scotus.

Scotti, Giovanni Battista, Graf, Kunstliebhaber in Mailand,
wird von Orlandi mit Lob erwähnt. Er baute zu Orano nach sei-
nem Plane eine Villa, und fertigte auch mehrere landschaftliche
Zeichnungen. Er hat auch eine Folge von 6 kleine Ansichten um
Rom, Florenz, Siena u. s. w. geistreich radirt.

Scotti, Pietro und Carlo, Vater und Sohn, hatten zu Anfang
unsers Jahrhunderts als Decorationsmaler Ruf. Sie malten in eini-
gen Städten Italiens, und gingen dann nach St. Petersburg, wo sie
den prächtigen Michailow'schen Palast auszierten, welchen dann
1801 Kaiser Paul bezog. Dann malten sie auch mehrere Decora-

tionen für das neue Theater in St. Petersburg. Der Kaiser erhielt
von ihnen auch eine Copie der Malereien und Ornamente Rafael's
in den vatikanischen Loggien.
 Carlo wurde später Theatermaler in Stuttgart und Professor
an der Akademie, wo er um 1815 starb.

Scotti, Francesco Emanuele, Miniaturmaler von Genua, wurde
um 1780 geboren, und in Mailand zum Künstler herangebildet.
Er copirte mehrere berühmte und interessante Malwerke, und zwar
mit solcher Meisterschaft, dass diese Miniaturen bleibenden Werth
erhalten. Dann malte er auch viele Portraite nach dem Leben,
die eben so schön behandelt sind. Rafael Morghen stach nach
seinem Gemälde das Bildniss der Madonna Laura für Mar-
sand's Prachtausgabe des Petrarca.

Scotti, Maler zu St. Petersburg, ein jetzt lebender Künstler. Im
Jahre 1837 fanden wir ein historisches Bild gerühmt, »Patriotismus
der Bürger von Nischnei-Nowgorod« genannt.

Scotto, Stefano, Maler von Mailand, blühte in der zweiten
Hälfte des 15. Jahrhunderts. Er ist als einer der Lehrer des Gau-
denzio Ferrari bekannt, von seinen Malereien dürfte sich aber
wenig erhalten haben. Ihn meint wahrscheinlich Bartoli, wenn
er in S. S. Lazaro und Maurizio zu Turin einem Mailänder Scotto
ein Altarbild beilegt. Dann malte Scotto auch Arabesken, und
erwarb sich dadurch grossen Beifall. Er verzierte Friese auf solche
Weise. Blühte um 1490.

Scotto, Felice, Maler, ein mit Obigem gleichzeitiger Künstler, war
in Como thätig, und arbeitete sowohl für öffentliche Gebäude als
für Private. In St. Croce malte er Darstellungen aus dem Leben
des hl. Bernhard, wornach ihn Lanzi einen der besten Quatrocen-
tisten seiner Gegend nannte, wo er aber seine Ausbildung nicht er-
langte, weil, wie Lanzi bemerkt, Scotto's Zeichnung besser, und
das Colorit frühliger ist, als man es bei den Mailändern jener Zeit
findet. Auch in der Composition und im Ausdrucke der Figuren
findet Lanzi zu loben. Diese Fresken sind nicht mehr vorhanden.
Blühte um 1495.

Scotto, Francesco, Kupferstecher zu Venedig, wurde um 1760
geboren und von Vangelisti unterrichtet. Er ist durch mehrere
schöne Blätter bekannt, sowohl durch Bildnisse als durch histo-
rische Darstellungen. Besonders schön sind seine Facsimiles von
Originalzeichnungen berühmter Meister, vornehmlich Rafael's. Diese
Nachbildungen sind mit jenen Rosaspina's in einem Prachtwerke
vereiniget, welches der Abate Celotti herausgab, unter dem Titel:
Disegni originali di Raffaello per la prima volta publicati esistenti
nella Imp. Academia di Belle arti di Venetia 1829, fol. Ursprüng-
lich beabsichtigte der Maler Bossi, als früherer Besitzer der Zeich-
nungen, die Herausgabe, nach seinem Tode kaufte aber Celotti
Zeichnungen und Platten und gab sie unter obigem Titel heraus.
Die Zahl beläuft sich auf dreissig.
 Ein anderes Blatt von Scotto stellt die Sittsamkeit und die
Eitelkeit nach Leonardo da Vinci dar, gr. qu. fol.

Scotto, Girolamo, Kupferstecher, wurde um 1780 geboren, und
unter Longhi's Leitung in Mailand zum Künstler herangebildet.
Er gehört zu den früheren Schülern dieses Meisters, ist aber unter

der grossen Anzahl derselben einer der vorzüglichsten. Diess beweisen seine Blätter, welche grösstentheils zu den Hauptwerken der neueren Stichmanier gehören.

1) Friedrich IV. König von Dänemark, nach A. George, fol.
 Es gibt schwarze und farbige Abdrücke.
2) Maria Theresia Erzherzogin von Oesterreich und Königin von Sardinien, nach G. B. Canciani, fol.
 Es gibt schwarze und farbige Abdrücke.
3) Die hl. Jungfrau sitzend auf Wolken mit dem Kinde in den Armen, nach Rafael 1818. fol.
4) Madonna di Fuligno, nur die Maria mit dem Kinde, Rafael's berühmtes Bild im Vatican, nach einer gleichgrossen Copie in Oel 1818 gestochen, 8.
5) Mater pulchrae dilectionis, ein liebliches Madonnenbild, von Rafael, welches erst 1825 zu Genua entdeckt wurde, fol.
6) Madonna mit dem Jesuskinde auf dem Schoosse, mit Johannes und einem hl. Knaben, nach Rafael's Bild im Besitze des Herzogs von Terranuova 1825. kl. fol.
7) Magdalena die Füsse des Heilandes salbend, reiche Composition nach Paolo Verouese. Remittuntur ei multa etc. gr. fol.
8) Die Heilung der Kinder durch das Gewand des heil. Philippus, nach A. del Sarto's Fresco im Servitenkloster zu Florenz, eine reiche Composition, Bacio della Reliquia betitelt, und dem Könige Carl Albert von Sardinien dedicirt 1834, gr. fol.
9) David mit dem Haupte des Goliath, nach M. A. da Caravaggio, fol.
10) Monuments sépulcraux de la Toscane, dess. par V. Gozzini, Nouv. Ed. augm. de 29 pl. avec leurs descriptions. Mit 75 Ktfln. Florence 1821, fol.

Scotus, Johann Alexander, nennt Füssly einen Kupferstecher, der 1717 und 1718 in Rom eine Folge von biblischen Darstellungen radirt haben soll: Noah in der Arche, das Opfer Abrahams, Jakobs Traum, der feurige Busch, qu. fol.

Scoular, Miniaturmaler zu London, arbeitete in der zweiten Hälfte des 18. Jahrhunderts. Er wurde 1770 zum Mitglied der Akademie ernannt.

Scoular, William, Bildhauer zu London, blühte in der ersten Hälfte des 19. Jahrhunderts. Er fertigte Büsten und Statuen. Unter letzteren fanden wir 1820 besonders jene erwähnt, welche den Satan in Schadenfreude über den Fall des Menschen vorstellt.

Scovart, ist wahrscheinlich mit M. Schoevaerdts Eine Person. Die beiden grossen Blätter von Dequevauviller und Mauchy sind mit dem Namen Scovart bezeichnet: Fète de Campagne hollandaise, und Retour de la Fète de Campagne holl.

Sereta, Carl Ssotnowsky von Zaworzicz, Maler, stammt aus einer angesehenen Familie, die schon im 16. Jahrhunderte wichtige Männer zählte, wie Dlabacz in seinem Künstler-Lexikon für Böhmen nachweiset. Carl Sereta wurde um 1604 in Prag geboren, und zu einer Zeit herangebildet, in welcher ein langwie-

riger, verheerender Krieg den Künsten des Friedens hinderlich war. Die Unruhen des dreissigjährigen Krieges zwangen ihn, das Vaterland zu verlassen, und nach Italien seine Zuflucht zu nehmen. Er hielt sich mehrere Jahre in Venedig auf, verlebte auch einige Zeit in Bologna und Florenz, und ging dann 1634 mit seinem Freunde Wilhelm Bauer nach Rom. Hier studirte er mit Eifer die Antike und die Werke der berühmtesten Maler des 16. Jahrhunderts. Er besuchte auch die vornehmsten Schulen damaliger Meister, und machte überhaupt die mannigfaltigsten Studien. Screta erwarb sich in Italien auch einen rühmlichen Namen, so dass ihn die Akademie zu Bologna sogar zum Professor ernannte; allein der Künstler kehrte ins Vaterland zurück, wo ihn jetzt K. Ferdinand III. und der böhmische Adel mit vielen Aufträgen beehrte. Im Jahre 1644 wurde er Mitglied der Akademie in Prag und 1652 Oberältester dieser Kunstanstalt. Kaiser Ferdinand bestättigte ihm den Adel seiner Familie, und somit verlebte der Künstler die zweite Hälfte seines Lebens hoch geehrt und bewundert, bis ihm endlich 1674 der Tod seiner Bahn entriss. Er hinterliess mehrere tüchtige Schüler (B. Klosse, J. Schindler, F. Palling), und viele Malwerke, die sich unter den Kunstprodukten seiner Zeit auszeichnen. Man erkennt in seinen Werken ein glückliches Studium der Antike und der Natur, so wie ein Streben nach Ebenmass und Würde. Er gehört aber zur Classe der Eklektiker, und ist somit ohne erheblichen Einfluss auf die Kunst geblieben. Sein Vorbild blieb G. Reni, welchen er am häufigsten nachzuahmen suchte. Auch Dominichino, M. A. Merigi, Lanfranco ahmte er nach. Einige seiner Nachahmungen grosser Meister könnten täuschen, und besonders gut sind seine Bilder in der Weise Murillo's, G. Reni's und der Carracci. Bei anderer Gelegenheit suchte er zu zeigen, was er dem Titian und dem Paolo Veronese abgelernt, und selbst Rafael's und Michel Angelo's Geist glaubte er erfassen zu können, was ihm freilich am wenigsten gelang. So viel ist gewiss, dass Er ein Mann von Talent war, und theilweise Vorzügliches geleistet hat. In den Kirchen zu Prag sieht man viele Bilder von Screta, und auch für andere Städte und Orte führte er mehrere Gemälde aus, welche ihm nicht selten das Lob eines böhmischen Apelles erwarben. Auch im Dome zu Salzburg, und in den Gallerien zu Dresden, Schleissheim etc. sind Bilder von ihm. Dlabacz verzeichnet über 100 Bilder von diesem Meister, die sich in den Kirchen, Palästen und öffentlichen Gebäuden Böhmens befinden. Der grösste Theil besteht in Altarbildern, und in Staffeleigemälden mit Darstellungen aus der heiligen Geschichte und Legende. Dann fertigte er auch viele Zeichnungen zum Stiche. Unter den vielen Bildnissen, welche er gemalt hat, ist auch sein eigenes. Er stellte sich zweimal unter der Gestalt von Heiligen dar; als St. Eligius in der St. Martins-Pfarrkirche, und als St. Lucas, der die Madonna malt, in der Marienkirche am Thein zu Prag. Gestochen ist sein Portrait in den Abbildungen der böhmischen und mährischen Gelehrten und Künstler I. 97. ff. Die Prager Akademie liess eine Medaille mit seinem Portraite in Silber und Gold ausprägen.

Eine grosse Anzahl von Gemälden und Zeichnungen dieses Meisters wurde gestochen, besonders grosse Thesen und Allegurien auf geschichtliche Ereignisse und Feierlichkeiten. Viele solcher Blätter sind für die Geschichte Böhmens wichtig. Von ausserordentlicher Grösse ist die aus vier Blättern bestehende schöne These des Grafen Waldstein, welche eine Allegorie auf die Cultur und den Handel unter Kaiser Leopold I. enthalt. M. Küsell hat

dieses merkwürdige Blatt gestochen. B. Kilian stach ebenfalls eine Allegorie auf Böhmens Regierung, die in mehreren Blättern das grösste Imperialfolio bildet. G. Bouttats stach eine aus vier Blättern bestehende These mit reicher Allegorie: Logica est pure practica etc. Von M. Kilian haben wir ebenfalls eine merkwürdige grosse philosophische These, unter Leopold I. sub praeside P. Tanner vertheidiget, und eine andere von B. Kilian, unter dem Vorsitze des P. Weiss verfochten. Diese heiden, jede aus vier Blättern bestehenden Thesen, enthalten reiche Compositionen. Interessant ist auch die von D. Wussin gestochene These mit dem Grafen Waldstein und seinen 24 Söhnen, vorgeritten vor König Ottokar 1254, so wie die These von M. Küsell mit dem Marienbild vom weissen Berg und dem Wappen des Carmeliter Ordens, und die Institution des Carolinums zu Prag durch Carl IV. von Willala im Grossen gestochen. Mit Merian exc. sind zwei interessante Blätter bezeichnet, welche nach Sereta's Zeichnung die Belagerung Prags 1648 vorstellen. Die Kilian, Dooms, D. Dankerts, die Küsell, Wussin und Weishuhn stachen noch mehrere andere Thesen und Allegorien nach Sereta's Zeichnungen, meistens grosse Blätter, welche an der Universität zu Prag und an den Klosterschulen ausgetheilt, und meistens selten geworden sind.

Sehr glänzend gestochen ist ein Blatt von M. Küsell, welches den heil. Wenzel zu Pferde an der Spitze mehrerer Krieger vorstellt. Diese Darstellung gehört wahrscheinlich nicht zu dem Leben des heil. Wenzel, welches Ferd. Henricus auf mehr als 50 Blättern in 8. und fol. nach Sereta's Zeichnung gestochen hat. Von M. Küsell haben wir auf 169 Blättern die Marter und Leiden mehrerer Missionäre aus dem Jesuiten Orden, interessante und geistreich gezeichnete Darstellungen, unter dem Titel: Societas Jesu usque ad sanguinis et vitae profusionem militans, 8. Dieser Meister stach nach Sereta auch symbolische Bilder, und dedicirte sie dem Fürsten Julius Franz von Sachsen und Westphalen. C. Dooms stach nach Sereta's Zeichnungen 35 Blätter für die Rosa Boemica, oder das Leben des heil. Woytich, 8. M. Küsell stach das oben genannte Bild des hl. Eligius, B. Kilian St. Sebastian vor der hl. Jungfrau, G. de Gross den heil. Franz Borgias und dann den heil. Bernhard, W. Kilian den heil. Franz das Evangelium verkündend, C. Dooms einen Christus am Kreuze, lauter grosse Blätter. W. Schuldes stach das schöne Bild der Enthauptung der heiligen Catharina in der Maltheser Kirche zu Prag. Die Taufe Christi und Christus am Kreuze, zwei schöne Bilder, sind durch Stiche von Arnold und Stöcklin bekannt. Von J. F. Leonart findet sich ein sehr seltenes Schwarzkunstblatt, welches einen Heiligen mit Fahne und Palme vorstellen. Gareis lithographirte drei schöne Gemälde: den englischen Gruss, die Flucht nach Aegypten, und Christus am Kreuze. J. Hellig lithographirte 1836 für den böhmischen Kunstverein das schöne Bild der heil. Rosalia in der St. Stephanskirche der Neustadt Prag. Ein Stahlstich von J. Skala (1837) stellt die Taufe Christi vor, eine der sogenannten böhmischen Entschuldigungs- oder Neujahrskarten.

Die vielen Heiligenbilder und geistlichen Allegorien aufzuzählen, welche die Kilian, Küsell, D. Wusim u. a. nach ihm gestochen haben, erlaubt hier der Raum nicht. Dazu kommen dann auch noch Titelblätter, und einige Stiche, die nur den Maler Sereta als Zeichner nennen, wie ein Blatt mit der heil. Catharina, welche mit den Philosophen disputirt, die vier Jahreszeiten, auf ebenso vielen Blättern, der Auszug eines Kriegsheeres etc.

Auch einige seiner Bildnisse sind gestochen, von S. Weishuhn jene des Churfürsten Johann Georg III. von Sachsen und seiner Gemahlin, so wie zweier Prinzen, von W. Hollar ein Unbekannter, von J. Balzer das Portrait des Bischofs Maximilian Adolph von Leitmeritz, von J. Dooms jenes des berühmten Appellations-Rathes Heinrich Proskowsky von Krohenstein.

Im Winkler'schen Cataloge wird dem Screta selbst folgendes Blatt beigelegt.

Eine grosse philosophische These: Philosophia Universa, in Universitati Pragensi. — Die Allegorie schliesst die Genealogie und die Grossthaten des Hauses Lobkowitz ein, mit einer grossen Menge von Bildnissen und Statuen von Mitgliedern desselben. Car. Screta fec. 1666. Zwei Blätter, gr. fol.

Screta, Franz, Maler, arbeitete in der ersten Hälfte des 18. Jahrhunderts in Böhmen. Diabecz sagt, dass er für das fürstlich Lobkowitz'sche Haus gearbeitet habe.

Screta, Mathias, Maler, wird von Diabecz erwähnt, unter den Familienvätern, die 1685 zu Prag im Taufmatrikelbuche vorkamen. Dieser Screta arbeitete damals für den Fürsten Lobkowitz in Raudnitz, und wahrscheinlich ist jener Michael Screta, der nach Füssly in der zweiten Hälfte des 17. Jahrhunderts arbeitete, mit ihm Eine Person. J. Dürr soll nach ihm das Bildniss des Churfürsten Johann Georg II. von Sachsen gestochen haben.

Carl Screta hatte einen Sohn, der in der Malerei ziemliche Uebung erlangt hatte, zuletzt aber nur von dem Vermögen des Vaters auf grossem Fusse leben wollte. Vielleicht ist der genannte Michel oder Mathias dieser Sohn Screta's.

Screta, Michael, s. den obigen Artikel.

Scriven, Edward, Kupferstecher zu London, wurde um 1775 geboren, und an der Akademie der genannten Stadt zum Künstler herangebildet, zu einer Zeit, in welcher noch die von Bartolozzi und anderen früheren Meistern gepflegte Punktirkunst in grossem Ansehen stand. Scriven's frühere Arbeiten sind daher ebenfalls in dieser Weise ausgeführt, er fing aber bald an, sich in der Linienmanier auszubilden, welche endlich den zahlreichen früheren englischen chalkographischen Produkten den Curs versagte, so dass das reiche Lager des J. Boydell zuletzt fast ohne Absatz blieb. Scriven's Blätter sind zahlreich, doch machen die Arbeiten, welche er für Buchhändler lieferte, einen grossen Theil aus. Andere Blätter sind in Prachtwerken vereinigt, die daher einzeln selten vorkommen, wie die Blätter in Tresham's Gallery of pictures, in den Specimens of ancient sculpture, in den Aedes Althorpianae etc. Ein Theil seiner Werke ist in Punktirmanier ausgeführt, die anderen sind gestochen und radirt. Sie weisen ihm seine Stelle unter den berühmtesten englischen Chalkographen an. Er hatte schon zu Anfang unsers Jahrhunderts den Titel eines Kupferstechers des Prinzen von Wales, und dann wurde er k. grossbrittanischer Hofkupferstecher.

1) Lady Jane Grey, nach Holbein, fol.
2) Admiral Nelson, nach einer Miniatur, fol.
3) Sir Thomas Fremantle, Vice-Admiral, nach Bristan radirt, fol

4) Charles Buller, nach Duppa, für Saunders political Reformers I. 57.
5) Ein Christuskopf, nach H. Carracci's Bild in der Dresdner Gallerie, 1825 punktirt, kl. fol.
6) Der Graf Argyle im Gefängnisse, nach Northcote, für das Werk: The fine arts of english school 1812, fol.
7) Bildniss einer bejahrten Frau, nach Rembrandt, theils in Punktir-, theils in Linienmanier ausgeführt, und von grossem Effekte. In den Aedes Althorpianae by F. Dibdin 1822.
8) Cäsar's Geist erscheint dem Brutus, nach R. Westall, für Boydell's Shakespear-Gallery gestochen, gr. fol.
9) Sappho, nach R. Westall, fol.
10) Titania, nach Romney, für das Werk: The fine arts of the endlish school gestochen, fol.
11) Die ländliche Näherin, nach Westall, fol.
12) B. West's studies of large heads from his grand picture of Christ rejected, punktirt, fol.

Scriven, Charles, Kupferstecher zu London, wahrscheinlich der Sohn des Obigen, ist durch mehrere Blätter bekannt, die sich in Almanachen, in illustrirten Werken u. s. w. befinden. Sie bestehen meistens in landschaftlichen Darstellungen. Man findet deren in den Landscape illustrations of the novels of the author of Waverley.

Scrova, Giovanni Pietro, Bildhauer, arbeitete um 1660 zu Venedig. Er fertigte mehrere Statuen in Holz, die in den Kirchen der Stadt zu sehen sind, wie jene der hl. Jungfrau auf dem Hauptaltare der Kirche St. Jeremias.

Scuarz, Cristoforo, nennt Lanzi irrig den Ch. Schwarz.

Scudellari, s. Scutellari.

Scuole, Giovanni Battista delle, nennt Keyssler (Briefe 27) einen Maler, von welchem man im päbstlichen Collegio zu Pavia eine grosse Tafel mit der Schlacht von Lepanto sehe. Ausserdem nennt unsers Wissens kein Schriftsteller einen Maler dieses Namens.

Scuri, Enrico, Maler, wurde 1806 zu Bergamo geboren, und an der Akademie der Künste in Wien herangebildet. Er widmete sich der Historienmalerei, ohne jedoch das Genre auszuschliessen. In der k. k. Gallerie des Belvedere zu Wien ist ein 6 F. 2 Z. hohes Bild, welches eine Scene aus Ossian's Fingal enthält, und den König Starno vorstellt, der dem erstaunten Fingal seine Tochter Agandecca zeigt, die er eben mit dem Stahl durchbohrt. Diess ist eines der preiswürdigen Gemälde Scuri's, welches in neuerer Zeit vom Kaiser für das Belvedere angekauft wurde. Dann malte Scuri auch Darstellungen aus der italienischen Geschichte, so wie Genrebilder und Portraits, lauter schätzbare Werke. In der Färbung sprechen sie besonders an.

Scutarini, Pietro, Mosaikarbeiter, dessen Lebensverhältnisse unbekannt sind. In der St. Markuskirche zu Venedig sind Bilder von ihm.

Scutellari, Andrea, Maler von Viadana, blühte um 1588 in Cremona, und hinterliess da mehrere Kirchenbilder. In der Kirche der hl. Agatha sieht man eine Verkündigung Mariä, und in der Sakristei von S. Ilario eine Himmelfahrt Mariä mit andern Heiligen, bezeichnet: Andreas Scutellarius Vitaliensis fac. In S. Quirido ist eine Anbetung der Hirten von diesem Meister.

Scutellari, Francesco, Maler von Cremona, arbeitete um 1520 — 1540. In der Kirche des heil. Petrus der genannten Stadt sieht man von ihm eine Tafel mit Joachim und Anna im Gespräche. Eine Schildkröte trägt ein Blatt mit dem Namen: Franciscus Scutellarius fecit 1521.

Scylax, nennen v. Murr und Stosch einen antiken Edelsteinschneider, dessen Lebenszeit unbekannt ist. Stosch, Pierres grav. 58. 59. erwähnt den Kopf eines fürchterlich aussehenden Satyrs in Amethyst und einen auf der Leyer spielenden Herkules in Sardonix. Die erstere dieser Gemmen war damals im Cabinet Strozzi, die zweite neben einem Adler in Carneol im Cabinet Tiepolo zu Rom. Im Cabinet des Kaisers von Russland ist ein Sardonix mit dem Riesen, der einen Raubvogel aus der Höhle hervorzieht, und eine ähnliche Darstellung in Carneol besass Graf Townley. Im Cabinet Stosch war ein Sardonix mit dem Riesen Typhon, welcher mit der in einen Hirsch verwandelten Diana kämpft. Bracci, Memorie tab. 101. 102. 103. gibt Abbildungen von Gemmen dieses Meisters.

Scyllis (Skyllis), Bildhauer aus Creta, erscheint neben Dipönus am Schlusse der alten Periode, an deren Spitze Dädalus, der mythische Anherr des Dädaliden-Kunstgeschlechtes steht. Sie kamen aus Dädalus Schule nach Sicyon, und gaben da durch zahlreiche Werke und Schüler der Kunst einen mächtigen Antrieb. Die Zeit, in welcher dieses geschah, setzt Plinius (anscheinlich nach Varro) um Ol. 50., unter der Herrschaft des Cyrus, welcher 559 vor Chr. auf den Schauplatz trat. Ueber die Wirksamkeit dieser Meister s. Dipönus.

Scymnus (Skymnos), Erzgiesser und Toreut, war Critas Schüler, zu einer Zeit, in welcher die höchste Blüthe der griechischen Kunst eintrat. Er arbeitete um Ol. 83, ist aber durch keines seiner Werke bekannt. Plinius nennt ihn nur unter den Schülern des Critias.

Hippocrates nennt einen Maler dieses Namens, der Ol. 110 — 150 geblüht habe. Er schreibt ihm das Bildniss einer Sclavin zu.

Sczepaulto, Maler zu Prag, erscheint in einem Malerprotokoll von 1448, welches in Riegger's Statistik von Böhmen abgedruckt ist.

Er hatte auch einen Sohn, Namens Johann, der Maler war.

Scars, N., Formschneider zu London, einer der vielen Künstler, welche zur Illustration von Ausgaben schönwissenschaftlicher Werke beitragen. Blätter von ihm findet man neben andern in Guillivers travels illust. London, Haymard, 1840. gr. 8. Auch in der Ausgabe von Bernardin de St. Pierre's Paul et Virginie, Paris, A. Masson fils 1858, sind Holzschnitte von ihm.

Seaton, Edelsteinschneider aus Schottland, war in London Schüler von C. Ch. Reisen. Er schnitt verschiedene Bilder in Stein, fleissig aber geistlos. Arbeitete in der ersten Hälfte des 18. Jahrhunderts.

Sebald, Johann, nennt Guarienti einen bömischen Maler und Kupferstecher, scheint ihn aber mit Joh. Sebald Böhm zu verwechseln. Auch Ticozzi erwähnt dieses Gio. Sebald, der nach seiner Angabe als Gastwirth 1520 starb.

In Füssly's Supplementen wird ein J. P. Sebald als Stecher eines Bildnisses von Joh. Wolff Schilt genannt.

Sebastian, Meister, Maler von Heldburg im Herzogthum Hildburghausen, arbeitete in Königsberg. Im Jahre 1578 malte er in der Stadtpfarrkirche die Passion, das Abendmahl und andere biblische Darstellungen, die aber im dreissigjährigen Kriege zu Grunde gingen. Krauss Beiträge etc. IV. 81.

Sebastian Maria, Infant von Spanien, Kunstliebhaber, geb. zu Madrid 1811, ist einer der begabtesten jetzt lebenden Prinzen. Er widmete sich unter Leitung Madrazzo's mit grosser Vorliebe der Zeichenkunst, und brachte es auch in der Malerei schon zu einer bedeutenden Stufe. Die Liebe zu dieser Kunst erlosch nie in ihm; im Jahre 1839 beschloss er sich ausschliesslich derselben zu widmen. Im weiteren Kreise ist er namentlich durch einige lithographirte Blätter dem kunstliebenden Publikum bekannt.

1) San Josef. Copiado de una sagrada familia de Raphael (der Perle). Sebastianus de Borbon et Braganza ft., gr. fol.

2) Ein rauchender Araber bei seinem Pferde, nach H. Vernet. Sebastian de Bourbon y de Braganza lo lit. gr. qu. fol. Abdrücke vor der Schrift kommen selten vor.

Sebastian von Venedig, (Sebastien de Venise), ist Seb. del Piombo.

Sebastian D' Vl oder D'Val, nennt sich ein Kupferstecher, welchen Bartsch P. gr. XVI. p. 241 als unbekannt erwähnt, andere Sebastiano da Valentini nennen, und wir unter Seb. Duval eingeführt haben.

Sebastiani, Lazaro, Maler von Venedig, war Schüler von V. Carpaccio, und Nachahmer dieses Meisters, so dass von ihm dasselbe gilt, was wir im Artikel des Meisters gesagt haben. Diese Meister reichen in die Zeit des neuen Styls, entfernten sich aber doch wenig von dem alten. In Venedig waren früher mehrere Bilder von ihm, wovon jenes in Corpus Domini »Lazarus Bastianus pinx.« bezeichnet ist. In der Akademie der schönen Künste daselbst ist eine Kreuzabnehmung.

Das Todesjahr dieses Künstlers ist nicht bekannt. Sein Meister starb 1522 in hohem Alter, so dass seine Blüthezeit um 1520 fallen dürfte. Vasari ist mit diesem Meister im Irrthum, indem er zwei Brüder des Vittore Carpaccio aus ihm macht. Er spricht nemlich von Lazaro und Sebastiano Carpaccio, und bei anderer Gelegenheit führt er einen Vittore Sebastiani an.

Sebastiani, Vittorio, s. den obigen Artikel.

Sebastiani, Bildhauer und Giesser von Recanati, war Schüler von A. Calcani, und blühte um 1600. Damals goss er mit T. Jaccometti eine der ehernen Pforten der hl. Kirchen zu Loretto.

Sebastiani, Maler zu Florenz, blühte um 1828. Er malte historische Darstellungen und Genrebilder. In dem bezeichneten Jahre sah man auf der Ausstellung in Florenz ein schönes Bild, welches den Herzog Lorenzo il magnifico in der Werkstatt des jungen Michel Angelo vorstellt.

Sebastiano da Rovigno, Bildhauer, lebte um 1480 in Venedig, und machte sich durch eingelegte Arbeiten berühmt. In dem genannten Jahre fertigte er mit Fra Gio. da Verona die Wappen und die prächtigen Chorstühle in S. Elena in Isola zu Venedig, die ausser dem schönen Schnitzwerke viele perspektivische Ansichten der Stadt zeigen. Arbeiten dieser Art nennen die Italiener Opera della Tarsia, und jene unsers Meisters gehören zu den Hauptwerken dieser Art.

Sebastiano del Piombo, s. Piombo.

Sebbers, Ludwig, Zeichner und Hofmaler des Herzogs von Braunschweig, wurde um 1800 geboren, und ausgerüstet mit den nöthigen Vorkenntnissen begab er sich zur weiteren Ausbildung nach Berlin. Er besuchte da die Akademie, und malte hier auch viele Bilder, meistens Portraite, die sich durch charakteristische Auffassung und durch Wahrheit der Färbung auszeichnen. Sebbers hat überhaupt den Ruf eines vorzüglichen Bildnissmalers, welchen er durch zahlreiche Werke begründete. Er malte die Bildnisse des Königs von Preussen, und der Prinzen und Prinzessinnen des k. preussischen Hauses, so wie mehrerer Mitglieder hoher Familien. Dann malte er auch den Herzog und die Herzogin von Braunschweig zu wiederholten Malen, und viele Notabilitäten. Diese Portraite sind theils ganze Figuren, theils lebensgrosse Kniestücke und Brustbilder. Von berühmten Bühnenkünstlern malte er einige in ihren Rollen, wie Devrient als Richard III., Leem als Wallenstein, u. a. Ueberdiess malte Sebbers auch kleine Portraite in Wasserfarben, mehrere von Damen und Kindern. Den geringeren Theil seiner Werke machen die eigentlichen Genrebilder aus, wenn auch einige seiner Portraite genreartig aufgefasst sind. Dann findet man auch verschiedene Zeichnungen von ihm, wie militärische Scenen u. s. w. Ueberdiess ist Sebbers auch einer der vorzüglichsten Porzellanmaler. Im herzoglichen Museum zu Braunschweig ist sein Bildniss Göthe's auf eine Vase gemalt, ein Bild von genauester Aehnlichkeit, da der Künstler den Dichter 1820 nach dem Leben malte. Die Schrift in der dazugehörigen Schaale ist von Göthe selbst geschrieben.

Sebenico, Natalis da, Beiname des Kupferstechers N. Bonifacio aus Sebenico in Dalmatien.

Sebenico, Andrea da, ist A. Schiavone Medola.

Sebenzanus, Martinus, nennt sich Martin Rota. Heinecke (Nachrichten II. 441) will einen alten Kupferstecher Valentin Sebenzanus kennen, über welchen nichts bekannt ist. Er legt ihm auf einem Blatte mit der Verlobung Mariä (Sposalizio) ein Monogramm V S. bei, welches aber Santi Urbinas bedeuten dürfte. Wir kennen indessen keinen solchen Stich.

Sebenzanus, Valentin, s. den obigen Artikel.

Seberan, R, nennt Füssly einen unbekannten Maler, nach welchem Lucas Guarinoni einen Kindermord radirt haben soll.

Der unbekannte Maler ist Martin Rota Sebenzanus, und der angebliche Stecher Guarinoni hat das Blatt verlegt. Denn es steht nur L. Guarinoni exc. 1569 darauf.

Sebert, N., Maler, wird von Füssly erwähnt. Thomassin jun. soll nach ihm das Bildniss des Bischofs Louis le Bel gestochen haben.

Sebeto, bedeutet einen der Künstler von Zevio Sebeto, die in Verona arbeiteten, wie Aldighiero und Stefano da Zevio, die auch A. und St. da Verona genannt werden.

Sebizius, M., nennt Füssly einen Kupferstecher, von welchem man ein Bildniss Johann Sturms kennt.

Sebille, Gysbert, Bürgermeister von Weesp, wird in der Geschiedenis der Schilderkunst door R. v. Eynden I. 215 unter die Maler gezählt, und zwar nach der Hedendaagsche Historie of Tegewoordigen staat van Holland, welcher zufolge auf dem Rathhause in Weesp mehrere Bilder von ihm seyn sollen. Eines dieser Bilder stellt Salomon's Urtheil vor, und ein zweites von 1652 eine Rathsversammlung, worunter der Bürgermeister Sebille selbst vorkommt.

Sebold, Conrad, Maler von Frankfurt a. M., blühte in der zweiten Hälfte des 15. Jahrhunderts. Er malte 1461 unter dem rechten Brückenthore daselbst auf der einen Seite die Kreuzigung Christi, und auf der anderen die Ermordung des Trientinischen Knaben, angeblich durch die Juden. Der Künstler malte daher zur Schmach der letzteren einen Juden auf dem Schweine, wie er den Schwanz desselben statt des Zaumes hält, während ein anderer den Koth des Thieres mit dem Munde auffängt. Diese Gemälde unter dem Brückenthore wurden schon 1507 von Schweizer restaurirt. Im Jahre 1667 renovirte sie ein gewisser Bass und noch zu Anfang unsers Jahrhunderts suchte man diese Gemälde aufzufrischen. Die erwähnte Darstellung mit der Sau ist durch einen gleichzeitigen Holzschnitt in Umrissen bekannt, der vielleicht von Sebold selbst herrührt. Dieses Blatt ist in gr. qu. fol. Es kommen neue Abdrücke vor; die alten sind sehr selten. Sebold lebte nach 1467.

Sebolewsky, Maler, ein Russe von Geburt, besuchte die Akademie der Künste in St. Petersburg, und begab sich nm 1808 zur weiteren Ausbildung nach Rom. Er malte meistens Portraite in Aquarell, womit er grossen Beifall erwarb. Später wurde er in Moskau an einer kaiserlichen Anstalt als Lehrer angestellt, und 1828 kam er zum zweiten Male nach Rom, wo er jetzt in den vatikanischen Gallerien mehrere berühmte Gemälde copirte. Wohin sich der Künstler später begab, und wann er gestorben, wissen wir nicht.

Sebon, Martin, wird irrig Martin Schoen genannt.

Sebordanet, nennt Lomazzo einen Kupferstecher, der aber unter diesem Namen wahrscheinlich nie gelebt hat.

Sebregu, nennt R. Delalande (Cat. Silvestre S. Nro. 742) einen Zeichner, nach welchem J. Sadeler die architektonische Einfassung eines Bildnisses des Jakob Callot für Perrault's »Hommes illustres« gestochen hat. Diesen Sebregu kennen wir nicht, es könnte aber der folgende Künstler darunter zu verstehen seyn.

Sebregundi, Nicolaus, Architekt, war in Rom Schüler von J. B. Crescenzi. Er baute daselbst die Kirche St. Maria del Pianto. Später trat er in Dienste des Herzogs von Mantua, wie Baglioni benachrichtet. Blühte um 1640. S. auch den obigen Artikel.

Sebron, Hippolite, Architektur- und Landschaftsmaler, geb. zu Caudebec (Seine-inf.) 1801, war in Paris Schüler von Dagnorre, und bildete sich unter Leitung dieses Meisters besonders für das Fach der Architekturmalerei aus, womit er aber auch die Landschaft verband. Er arbeitete anfangs für das Diorama, lieferte aber dann zahlreiche eigene Werke, die in verschiedene Sammlungen übergingen, sowohl Gemälde in Oel, als in Aquarell. Sebron bereiste nicht nur die verschiedenen Gegenden seines Vaterlandes, sondern auch Belgien, Holland, England und Italien, wo er überall zahlreiche Zeichnungen fertigte, nach welchen er dann Bilder in Oel ausführte. Diese bestehen in inneren und äusseren Ansichten gothischer Dome und anderer mittelalterlichen Kirchen, Klöstern, Schlössern, Palästen und Ruinen; in Ansichten von Städten, Seehäfen, Strassen, öffentlichen Plätzen, u. s. w. Er zierte seine Werke theilweise auch mit reicher Staffage von Figuren, welche dem Costüme nach jedesmal der Zeit des dargestellten architektonischen Denkmals entsprechen. Einige dieser Bilder gehören zu den ausgezeichnetsten Leistungen der neueren Kunst, wie seine Ansichten des Doms in Mailand, der St. Jakobskirche in Antwerpen, der Gruft der Grafen von Eu, wie sie die Königin von England 1843 besucht, des Grabmales der heil. Genovefa in St. Etienne zu Paris, von St. Denis, der Gegend von Richmond bei Mondschein, des Hafens von Amsterdam bei Mondbeleuchtung, u. s. w. Sebron ist Meister in der Perspektive, vollkommen erfahren in den Gesetzen der Beleuchtung, und in technischer Hinsicht sucht er seines Gleichen.

Secano, Girolamo, Maler und Bildhauer von Saragossa, hatte in der zweiten Hälfte des 17. Jahrhunderts den Ruf eines vorzüglichen Künstlers, welchen er für seine Zeit auch verdient. Er machte tüchtige Studien, besonders nach den Kunstwerken in den königlichen Pälästen, und dann auch in den Akademien, welche damals von einzelnen Meistern eröffnet wurden. Später führte er zu Saragossa mehrere Werke in Oel und in Fresco aus, deren man in den Kirchen der Stadt sieht, so wie einige Statuen, die als Meisterstücke galten, obgleich sich der Künstler erst im 50. Jahre der Plastik gewidmet hatte. Starb zu Saragossa 1710 im 72. Jahre, wie Polomino bemerkt. Er wirkte auch durch Schüler fort.

Secante, Sebastiano, Maler, das Haupt einer zahlreichen Künstlerfamilie, die in Friaul thätig war. Sebastiano war von Udine gebürtig, und der letzte der einst grossen Schule dieser Stadt. In San Giovanni in Gemona ist eine thronende Madonna mit Heiligen von seiner Hand, und andere Bilder sieht man in San Giuseppe di Cividale. Ueberdiess bewahrt die Stadt und die Pro-

vinz noch mehrere Gemälde von Secante. Lanzi erwähnt beson-
ders einen kreuztragenden Heiland mit Engeln, welche die Lei-
denswerkzeuge tragen. In S. Gregorio zu Udine, und in der Cita-
delle sah Lanzi mehrere Bildnisse von diesem Meister. In diesem
Saale (d'udienza) sind aber auch Werke anderer Glieder der Fa-
milie Secante. Starb nach 1576.

Secante, Sebastiano, der jüngere, s. den folgenden Artikel.

Secante, Giacomo, genannt Trombon, der Bruder des obigen
Künstlers, soll nach Ridolfi erst in seinem 50. Jahre sich der Malerei
gewidmet haben, hinterliess aber dennoch viele Bilder, die einen
Nachahmer Amalteo's verrathen, wie seine drei kleinen Gemälde
mit Marterscenen von Heiligen im Dome zu Udine, welche in der
Storia delle belle arti Friulane, Udine 1823 p. 105 gerühmt wer-
den, noch mehr als die Werke des Bruders, welchen eine grössere
Sveltezza der Formen gewünscht wird. Andere Bilder von Giacomo
sind in der St. Jakobs-Kirche zu Fagagna, welchen es nur an der
Zeichnung etwas gebricht. Mit seinem Sohne Sebastiano malte
er in der Kirche der Confraternità dei Calzolai die Leidensstatio-
nen in Fresco, woran diese Künstler mehrere Jahre arbeiteten. Die
früheren Darstellungen gehören zu den besseren, und diese kann
man dem Vater zuschreiben. Die späteren weichen im Style von
diesen ab, sind aber schwächer. Man legt sie dem Sohne bei, der
es also in der Kunst nicht so weit brachte, wie der Vater, obgleich
schon frühe sich derselben gewidmet hatte. Der Vater kommt
bereits 1560 als Maler vor und lebte noch 1571. Die Nachrichten
über den Sohn des Meisters reichen bis 1629.

Secante, Secanti, nennt sich ein anderer Maler von Udine, der
ebenfalls zu dieser Familie gehört. Im Saale des Schlosses zu
Udine sind Bildnisse von ihm, worunter jenes des Canzlers Marc-
Antonio Fiducio, 1608 gemalt, als eines der vorzüglichsten Bilder
des Rathssaales gilt. In der Kirche del Crocifisso sind grosse histo-
rische Compositionen von ihm, und auch anderwärts findet man Bilder,
welche mit dem Namen Secante Secanti bezeichnet sind. Diese
Bezeichnung war dem Verfasser der oben im Artikel des Sebastiano
Secante genannten Storia delle belle arti etc. auffallend, und er
glaubte daher, es sei unter deisem Sacante Secanti Jacomo Secanti
zu verstehen, da 1054 ein solcher urkundlich vorkommt. Damals
übernahm dieser die Verpflichtung, für die Villa der Ronchis bei
Latisana ein Altarbild zu malen, welches aber zu Grunde gegangen
ist. Dieser Giacomo Secante dürfte ein jüngerer Künstler seyn,
als Secante Secanti, da der oben erwähnte Meister dieses Namens
im 16. Jahrhunderte lebte.

Secanti, Giacomo, ein jüngerer Künstler dieses Namens, s. den
obigen Artikel.

Seccadenari, s. Tribolo.

Seccato, Zeichner, blühte in der ersten Hälfte des 19. Jahrhunderts.
Er begleitete den Baron Minutoli auf seinen Reisen in Aegypten,
und zeichnete für diesen viele architektonische Denkmäler.

Secchi, Giovanni Battista, Maler von Caravaggio, bildete sich
in der Schule der Crespi, und lieferte in der Weise derselben
mehrere Bilder. Lanzi sah in S. Pietro in Gessate eine Epiphania
mit »Joh. Bapt. Sicc. de Caravag.« Ridolfi nennt diesen Meister

Caravaggino, und legt ihm eine Anbetung der Weisen in S. Pietro
in Gessate zu Mailand bei. Dieses Bild ist mit » Gio. Bat. Sice.
1600« bezeichnet. Dann ist dieser Meister auch wahrscheinlich
mit dem Gio. Bat. Secco bei Latuada Eine Person. Nach der An-
gabe dieses Schriftstellers ist in der St. Salvatorskirche zu Mailand
ein vortreffliches Bild von ihm, welches den hl. Galdinus, Erzbi-
schof von Mailand vorstellt. Nach Latuada blühte dieser Meister
um 1610.

Secchi, Giavanni Andrea, nennt Ticozzi nach Zaist einen Maler
von Cremona, der um 1535 blühte. Zaist erwähnt von ihm ein
Bild des hl. Hieronymus vor dem Crucifix betend, ehedem in der
Sakristei der Augustiner zu Cremona, und bezeichnet: Joannes
Andreas Siccus Cremonensis pingebat XXI maii MDXXXV.

Secchi, Martino, Architekt, wahrscheinlich aus der Familie des
Obigen, hatte gegen Ende des 16. Jahrhunderts Ruf.

Secchiari, Giulio, Maler von Modena, besuchte die Schule des
Lud. Carracci in Bologna, und ging dann zur weiteren Ausbildung
nach Rom, wo er bereits den Ruf eines geschickten Künstler hatte,
als er an den Hof nach Mantua berufen wurde. Hier malte er
mehrere schöne Bilder, die aber 1630 bei der Plünderung der
Stadt zu Grunde gingen. In den Kirchen zu Modena sind noch
Gemälde von ihm; in der Kripta des Domes ein besonders schönes
Bild des Todes der Maria. Lanzi bedauert, dass dieser Meister
nicht gleich anderen Schülern der Carracci in Gallerien bekannt
ist. Starb 1631.

Secco, s. G. B. Secchi.

Seckel, Norbert, Maler, geb. in Böhmen 1725, war in Prag thätig,
zuletzt in Diensten des Grafen Wenzel von Colowrat. Er zierte
den sogenannten spanischen Saal in der Burg zu Prag mit archi-
tektonischen Darstellungen in Fresco, und die Pfarrkirche zu
Neudorf, der Colowratischen Majoratsherrschaft, malte er in Fresco
aus. Dann finden sich auch mehrere Bilder in Oel von diesem
Meister, Architekturstücke, Landschaften und Blumen. Starb
um 1800.

Second, genannt Féréol, s. Féréol.

Seconet, Johann Matthäus, Bildhauer, blühte in der zweiten
Hälfte des 17. Jahrhunderts in Bamberg. Er fertigte das schöne
Monument des 1653 verstorbenen Fürstbischofs Melchior Otto von
Bamberg, ehedem im Dom, jetzt in der St. Michaelskirche daselbst.

Secu, Martin, s. Martin Schoen und M. Seeu.

Secundus, Johannes, berühmter Dichter und Künstler, s. Johan-
nes. Da ist nicht bemerkt, dass auch Rodermondt sein Bildniss
gestochen habe, welches Portmann copirt zu haben scheint. In
dem Artikel dieses Meisters hat sich auch ein Versehen ergeben.
Es soll heissen, dass seine Gedichte fast in alle gebildeten Sprachen
Europas übersetzt wurden. Oft aufgelegt wurden seine »Basia.«
Utrecht 1539. 4. Uebersetzt sind sie von F. Passow. Leipzig 1807.
Diess gehört indessen in ein Gelehrten-Lexicon.

Sedelmayer, Jeremias Jakob, Zeichner, Maler und Kupfer-
stecher, wurde 1704 zu Augsburg geboren, und daselbst von Pfeffel
unterrichtet. Mit Talent begabt machte er bald grosse Fortschritte,
die aber der Meister eher zu hemmen, als zu fördern suchte,
gesetzt auch, dass er Vortheil daraus zog. Sedelmayer zeichnete
sehr gut nach der Weise des R. La Fage, und wusste schon in,
Augsburg den Stichel und die Nadel wohl zu handhaben. Allein
die Behandlung Pfeffel's zwang ihn noch vor Ablauf der langen
Lehrzeit zur Flucht nach Wien, wo ihn der Miniaturmaler Lieukel
aufnahm, und Caspar Füssly in warmer Freundschaft ihm zogethan
war. So wie in Augsburg, so malte Sedelmayer auch in Wien
Portraite in Miniatur, und andere Darstellungen in Wasser-
farben. Auch schöne Zeichnungen hinterliess er, die meistens mit
der Feder ausgeführt und in Tusch behandelt sind. Eine solche
Zeichnung, Christus am Kreuze mit Maria und Johannes vorstel-
lend, war bis 1839 in der Sammlung des Direktors Spengler in
Copenhagen. Der Künstler befasste sich aber in Wien noch
mehr mit dem Stiche; allein er war auch hier nicht glücklich.
Er stach neben anderen Bildern auch die von D. Gran in der kaiser-
lichen Bibliothek gemalten Plafonds, da sie Winckelmann bewun-
dert hatte. Er legte die ersten Platten dem Kaiser vor, dem sie
ebenfalls gefielen, bis endlich ein Minister zum Nachtheile des
Künstler sprach. Diess machte den Kaiser für den armen Sedel-
mayer ganz gleichgültig, und er blieb nach vielen Ausgaben ohne
Unterstützung. Es erschien desswegen nur der erste Theil der
Malereien in der Bibliothek, in 15 Blättern, wovon fünf von unserm
Künstler, die anderen von S. Kleiner sind. Das Misslingen dieser
Arbeit und andere Unglücksfälle erzeugten in ihm eine Gemüths-
krankheit, die zuletzt in Wahnsinn ausartete, in Folge dessen er
1761 zu Augsburg im Irrenhause starb. Als Künstler verdient er
für seine Zeit grosse Beachtung, so dass man ihn neben Schmutzer
setzen kann.

1) Kaiser Carl VI., fol.
2) Das Bildniss des Bischofs von Passau, mit historischen Bei-
 werken, nach D. Gran, fol.
3) Der Cardinal von Kollonitz, fol.
4) Christian Wolf, nach G. Boy, kl. fol.
5) Pietro Giannone, ohne Namen des Malers, kl. fol.
6) Graf von Harrach, fol.
7) Die Statue des Prinzen Eugen, fol.
8) Medaillon des Franz von Lothringen, wie |die Geschichte
 seine Thaten aufzeichnet, fol.
9) Die Madonna als Consolatrix afflictorum, kl. fol.
10) Der Tod des hl. Joseph, fol.
11) Die hl. Rosalia, nach A. D. Bertoli, radirt und mit dem
 Stichel vollendet, ein schönes Blatt, fol.
12) Die hl. Theresia, nach Bertoli, fol.
13) St. Anna, welche die Maria lesen lehrt, fol.
14) Perseus enthauptet die Medusa, nach Bertoli, gr. fol.
15) Eine Pallas, nach demselben, fol.
16) Die Gerechtigkeit auf dem Throne von allegorischen Figu-
 ren umgeben, fol.
17) Die Zeit entführt die Wahrheit, nach Solimena, fol.
18) Drei andere allegorische Darstellungen, nach Solimena.
 Das eine dieser seltenen Blätter wurde als Titel zu den
 »Tragedie Christiane« des Herzogs Annib. Marchese benützt.

13 *

Es stellt das Brustbild des Kaiser Karl VI. dar, wie es vom
Ruhme gekrönt wird. Alle diese Blätter sind selten.

19) Eigentliche Vorstellung der K. Bibliothek in Wien, 13
grosse Blätter nach den Malereien von D. Gran. Wien
1757. Mehr als der erste Theil erschien nicht.

20) Der prächtige Catafalk des Prinzen Eugen von Savoyen in
der Stephanskirche zu Wien 1736, mit S. Kleiner gestochen,
s. gr. fol.

21) Der berühmte silberne Sarg mit dem Leichname des hl.
Johannes von Nepomuk in Prag, gr. fol.

Sedelmayer, Sabina und Eleonora Catharina, die beiden
Schwestern des obigen Künstlers, hatten als Miniaturmalerinnen
Ruf. Die erstere war die Gattin des Malers Keukel in Wien.
Eleonora malte in mehreren Städten Deutschlands Bildnisse.

Sedelmayer, s. auch Sedlmayr.

Sedgwyck, William, Kupferstecher, wurde 1748 in London ge-
boren, und unter Bartolozzi's Einfluss zum Künstler herangebildet.
Er widmete sich mit allem Eifer der damals beliebten Punktir-
manier, welche lange Zeit die bestenïKräfte in Anspruch nahm.
Wir haben von ihm mehrere Blätter, die zu den vorzüglichsten
Arbeiten ihrer Art gehören, aber, wie diess im Allgemeinen der
Fall, jetzt wenig Beifall finden. Der Künstler starb um 1800.

1) Brotherly Affection, zwei Kinder im Garten, nach Angelica
Kauffmann, Oval fol.

2) Charlotte and Werther's visit to the Vicar of-Circle, nach
W. Miller, fol.

3) A view of Walheim (mit des Schulmeisters Tochter und
ihren Kindern, das Gegenstück), fol.

4) Apparent Dissolution, nach E. Penny, fol.

5) Returning Animation, das Gegenstück, fol.

6) Widow Costard's Cows and Good distrained for Rent etc.,
nach Penny, fol.

Sedlezky, s. Setlezky. Die Orthographie wechselt, Sedlezky scheint
aber der richtige Name zu seyn. Der Künstler nennt sich indessen
öfter Setlezky.

Sedlmaier, Thekla Crescentia, geborne Kurth, Malerin, die
Tochter eines für König und Vaterland sehr verdienten Mannes,
des k. b. Rathes und Provinzial-Hauptkassiers J. B. Kurth, äusserte
schon in früher Jugend entschiedene Neigung zur zeichnenden
Kunst, und man säumte daher nicht, diese schöne Naturanlage
auszubilden. In der Oelmalerei ertheilte ihr der Hofmaler Joseph
Muxel Unterricht, worin sie bald solche Fortschritte machte, dass
ihr König Maximilian, der eine Copie des von Kellerhoven gemal-
ten Bildnisses des damaligen Kronprinzen Ludwig mit ungemeinem
Beifalle aufnahm, ein Stipendium zur weiteren Ausbildung verlieh.
Allein die strengen Grundsätze ihrer Eltern erlaubten den Besuch
einer Akademie nicht, und als daher nach dem Tode des Königs
das Stipendium eingezogen wurde, und 1832 auch die Eltern da-
hinschieden, so war sie einzig und allein auf den Privatfleiss hin-
gewiesen. Ihr Talent überwand auch bald alle Schwierigkeiten, und
hätte sich die Künstlerin aus zu grosser Bescheidenheit nicht im-
mer im engen Kreise von Bekannten und Freunden bewegt, so

wäre sie längst der Kunstwelt näher bekannt. Sie malte bereits
eine ziemliche Anzahl von Portraiten, welche durch grosse Aehn-
lichkeit und treue Auffassung des Charakters sich empfehlen,
grösstentheils solche von Bekannten und Freunden ihrer Familie.
Dann copirte sie auch einige Werke älterer Meister, und an diese
Bilder reihen sich mehrere nach eigener Composition. In der
neuesten Zeit malte sie die wichtigsten, historisch und archäologisch
interessanten Fundstücke aus den uralten Gräbern von Nordendorf
ganz naturgetreu in Wasserfarben, und diese Zeichnungen wur-
den in München nicht nur von J. J. K. K. Majestäten, sondern
auch von allen Kunst- und Sachverständigen mit grösstem Beifalle
belohnt. Sie sind Eigenthum des historischen Vereins in Augs-
burg.

Im Jahre 1834 vermählte sich Fräulein Karth mit dem nun-
mehrigen Regierungs-Registrator Sedlmaier in Augsburg, einem
durch seine historischen, archäologischen und numismatischen
Forschungen bekannten Manne, der selbst in der Zeichenkunst
erfahren ist.

Sedlmayr, Joseph Anton, Maler und Lithograph, wurde 1797
zu München geboren, und an der Akademie daselbst von W. Ko-
bell in der Landschaftsmalerei unterrichtet. Später ertheilte ihm
Dillis weiteren Unterricht, und diese seine Schule verläugnen
auch seine Bilder nicht. Sie bestehen in verschiedenen land-
schaftlichen Ansichten, theilweise mit Staffage von Figuren und
Thieren.

Dann hat Sedlmayr auch mehrere Blätter lithographirt. Er
trat an Auer's Stelle als Mitarbeiter am Münchner Galleriewerke.
Für dieses lithographirte er Blätter nach Ruysdael, Wynants, de
Vries, Kierinx, Vernet und Wilh. Kobell. Man kann diese litho-
graphischen Nachbildungen zu den bessten ihrer Zeit rechnen. Sie
entstanden alle vor 1826. Im Jahre 1829 wurde der Künstler an
der k. Pinakothek zu München angestellt, wo er noch gegenwär-
tig thätig ist. Er malt noch immer Landschaften, und in letzter
Zeit erhielt er auch die Erlaubniss zum Privatunterrichte im Zeich-
nen und Malen.

Sedlmayr, Joseph, Zeichner und Lithograph, wurde 1805 zu Gars
in Ober-Bayern geboren, und in der lithographischen Anstalt von
Sidler in München unterrichtet. Später bildete er sich unter Prof.
Mitterer's Leitung weiter aus, für welchen er verschiedene Zeich-
nungsvorlagen lithographirte, theils figürliche, theils aus dem Fache
der Ornamentik. Im Jahre 1829 wurde er zum Zeichnungslehrer
an der Handwerks-Feiertags-Schule ernannt, und später in gleicher
Eigenschaft für den dritten Curs der deutschen Schulen berufen.

Dann ist Sedlmayr seit mehreren Jahren auch Lehrer der archi-
tektonischen Handzeichnung an der k. Baugewerksschule.

Sedlmayr, Landschaftsmaler, arbeitete in der zweiten Hälfte des 18.
Jahrhunderts in München. Starb 1798.

Seebach, C. H., Zeichner, lebte um 1750. J. C. Sysang ätzte nach
ihm eine Vignette.

Seeberger, Gustav, Maler, geb. zu Redwitz 1812, besuchte die
Kunstschule in Nürnberg, und widmete sich da etliche Jahren mit
Eifer dem Studium. Neben der Malerei war es besonders Mathe-

matik und Perspektive, welche er mit Vorliebe pflegte, und wie sehr es ihm hierin gelang, beweisen seine Zeichnungen und Architekturbilder, welche er seit einigen Jahren in München ausführte, und die sich den vorzüglichsten Leistungen dieser Art anreihen. In der Perspektive kann man ihn geradehin als vollkommenen Meister rühmen, da er sich in diesem Fache in eigenthümlicher Freiheit bewegt. Seine Zeichnungen von neueren architektonischen Monumenten in München, die nach solchen theilweise im Stiche und durch die Lithographie bekannt sind, liefern Beweise seiner Fertigkeit. Unter diesen nennen wir vornehmlich die Zeichnungen für das architektonische Prachtwerk von Direktor F. v. Gärtner, wovon 1845 die erste Abtheilung erschien. Nach Seeberger's trefflicher Zeichnung ist das prachtvolle Treppenhaus der neuen Bibliothek, dann die Ansicht der neuen St. Ludwigskirche in Stein gravirt. Andere Zeichnungen von Seeberger sind in dem bei Franz zu München erscheinendem Werke: das Königreich Bayern in seinen alterthümlichen, geschichtlichen, artistischen und malerischen Schönheiten, in Stahl gestochen.

Dann haben wir von Seeberger auch mehrere Bilder in Oel. In seiner früheren Zeit malte er Landschaften, bald aber erfasste er das für ihn rühmliche Fach der Architekturmalerei, und lieferte bereits mehrere treffliche Werke, die durch die Verloosungen des Kunstvereins in München in die Hände verschiedener Kunstfreunde übergingen. Er malte auch die Bilder des von Prof. Steinheil erfundenen Pyroscop auf dem St. Petersthurme zu München.

Seefeld, Clemens Graf von, s. Törring-Seefeld.

Seefisch, Hermann Ludwig, Maler von Potsdam, wurde um 1810 geboren, und in Berlin unter Leitung des Professors Wach zum Künstler herangebildet, als welcher er schon seit mehreren Jahren verdienten Ruf geniesst. Anfangs malte er Bildnisse und Genrestücke, worunter jenes, welches ein am Grabe der Eltern betendes Mädchen vorstellt, eines seiner früheren Werke von Bedeutung ist. Die Composition desselben kennen wir durch eine schöne Lithographie von Devrient, welcher dieses Bild 1836 auf Stein zeichnete. Dann malte Seefisch auch noch einige andere Genrebilder, und überdiess findet man von diesem Künstler eine bedeutende Anzahl von Landschaften und Ansichten mit Staffage. Er unternahm mehrere Reisen in Deutschland, nach Frankreich, in die Normandie, nach Belgien, Holland, in die Schweiz und nach Italien, und aus seinem reichen Portefeuille von Zeichnungen wählte er dann Vieles zur Ausführung in Oel. Der König von Preussen besitzt von ihm eine Ansicht von Paris von den Kalksteinbrüchen bei Pantin aus und bei Sonnenuntergang. Die Werke dieses Meisters sind in Auffassung und Behandlung höchst lobenswerth, und in einigen eiferte er mit Glück dem berühmten Watelet nach. Staffage und Landschaft sind immer glücklich gewählt, so wie auch beide in schöner Harmonie stehen. Zu seinen neuesten Werken gehören mehrere Ansichten aus der Schweiz und aus Italien. Gegenwärtig lebt der Künstler in Berlin.

Seefried, Friedrich, Maler, lebte im 16. Jahrhunderte. Es finden sich schöne Portraite, die ein Monogramm tragen, welches diesem Meister beigelegt wird. Er ist wahrscheinlich der Friedrich Seyfried von Nördlingen, der um 1585 in Nördlingen lebte, und dessen Westenrieder, Beiträge III. 91., und nach ihm Lipowsky erwähnt.

Seefried, Peter Anton, Bildhauer und Modellirer, wurde 1776 zu Nymphenburg geboren, und an der Akademie in München zum Künstler herangebildet. Er wurde in der Porzellanmanufaktur zu Nymphenburg als Bossirer angestellt, und fertigt in dieser Eigenschaft zahlreiche Bildwerke, wie die allegorischen Figuren der vier Welttheile, der freien Künste, Mars und Pallas, Gruppen von Schäfern und Schäferinnen mit Lämmern und Ziegen, Kinderfigürchen mit musikalischen Instrumenten, Gruppen von Soldaten, Türken und Türkinnen etc. Im Jahre 1790 wurde er Ober-Bossirer. Starb zu München 1831.

Seefried, Georg, Landschaftsmaler, der Sohn des obigen Künstlers, kam schon frühe als Lehrling in die Porzellanmanufaktur zu Nymphenburg, und wurde da um 1810 als Maler angestellt. Später besuchte er auch die Akademie der Künste in München, um sich im landschaftlichen Fache weiter auszubilden. Dieser Künstler zierte viele Porzellangefässe mit Landschaften und hinterliess auch mehrere Zeichnungen. Starb um 1816.

Seegen, Franz Xaver, Bildhauer, wurde 1724 in Wien geboren, und an der Akademie daselbst herangebildet. Er hinterliess zahlreiche Arbeiten, neben anderen viele Figuren in Elfenbein, welche die Jesuiten nach Spanien und Indien schickten. In der Wallfahrtskirche zu Kirchbüchel sind alle Figuren von ihm, dann jene des Hochaltares zu St. Ulrich in Wien, das metallene Crucifix auf dem Calvarienberge zu Linz, die Holzbasreliefs im Chor des Klosters auf dem Zober bei Neutra in Ungarn etc. Seegen war Mitglied der Akademie in Wien und starb vor 1785.

Seeger, Paul, der Abt von Gengenbach, s. P. Gengenbach.

Seeger, Carl Ludwig, Landschaftsmaler, wurde 1809 zu Alzey im Grossherzogthum Hessen geboren, und von der Natur mit einem glücklichen Talente ausgestattet. Er äusserte schon in jungen Jahren entschiedene Vorliebe für landschaftliche Darstellung, da die schöne Natur, der klare Himmel, der Aufruhr der Elemente, die wohlthätige Ruhe nach Besänftigung derselben den mächtigsten Eindruck auf ihn übten. Um sich in der Malerei auszubilden begab er sich 1826 nach München; wo sich schon damals unter König Ludwig ein grossartiges Kunstleben zu entwickeln begann, und Seeger hatte bald den Ruf eines der vorzüglichsten Landschafter jener Stadt, welchen er durch zahlreiche Bilder fortan bewahrte. Seeger befliess sich des genauesten Studiums der Natur, in Folge dessen es ihm möglich wurde, dieselbe in ihren mannigfaltigsten Erscheinungen zu erfassen. Seine Gemälde gewähren den Blick in freundliche sonnige Gegenden mit schönen Bäumen, klaren Wasserspiegeln und friedlichen Wohnungen. Besonders gelingen ihm unter klarem Himmel sonnige Durchsichten durch Bäume, und die Reflexe auf dem Wasser. Doch malt er auch das nahende Gewitter, den Ausbruch desselben, und die Frische der Natur nach dem besänftigten Elemente. Seine Bilder erfreuen durch die schöne Wahl der Formen, durch die liebliche Färbung, und durch die liebevolle Ausführung bis ins Detail, jedoch ohne ängstliche Vollendung. In jeder Hinsicht gehören seine Bilder zu den schönsten Erzeugnissen der Landschaftsmalerei. Im Allgemeinen schliesst er sich darin an die älteren nieder-

ländischen Meister an, indem er auch die Vorzüge mit ihnen theilt.

Seeger wurde 1837 Inspektor der grossherzoglichen Gallere zu Darmstadt und seit 1859 ist er Direktor derselben. Er geb auch eine Beschreibung der ihm anvertrauten Kunstschätze heraus: Das Grossherz. Museum zu Darmstadt. Die Gemäldegallerie. Von C. Seeger. Darmstadt 1843, 8.

Seehaas, s. Seehas.

Seebahn, Beutname des C. Slingelant.

Seehas, Christian Ludwig, Maler, lag in Dresden seiner Ausbildung ob, ging dann zu gleichem Zwecke nach Wien, und 1789 nach Rom. Hier fertigte er verschiedene Zeichnungen nach vorhandenen Kunstwerken, besonders nach architektonischen Denkmälern aus der kaiserzeit, meistens in Sepia. Dann malte er auch einige Bildnisse, sein Hauptfach war aber die Architektur- und Landschaftsmalerei. Er wurde Hofmaler des Herzogs von Meckenburg-Schwerin in Ludwigslust, starb aber 1802 in Schwerin. In der Gallerie daselbst sind Landschaften mit Waldparthieen und Wasser, und mit Figuren und Thieren staffirt.

Dann radirte Seehas auch mehrere Portraite.

Seehusen, Kupferstecher, arbeitete zu Anfang des 19. Jahrhunderts in Copenhagen, und noch um 1811. Er stach für Buchhändler.

Seekatz, Johann Conrad, Maler, geb. zu Grünstadt in der Pfalz 1719, gest. zu Darmstadt 1768. Als zweiter Sohn eines mittelmässigen Malers, des Johann Martin Seekatz, genoss er den ersten Unterricht in der Kunst bei seinem älteren Bruder in Worms, wo der Vater in der neuerbauten lutherischen Kirche verschiedenes gemalt hat. Er arbeitete hierauf eine lange Zeit in Gemeinschaft mit seinem Lehrer, dann unter Leitung des churpfälz. Hofmalers Brinkmann und wurde endlich churfürstlicher Hofmaler zu Darmstadt (1755). Seekatz malte Gesellschaften, Scharmützel, Plünderungen, Bauern- und Zigeunerstücke, so wie Landschaften mit Figuren und Thieren. In diesen Stücken hatte er grössere Stärke, als in grösseren historischen Compositionen. Seine Bilder sind gut geordnet, correkt in der Zeichnung, ausdrucksvoll und von kräftiger Färbung. Göthe sagt von Seekatz, dass Greise und Kinder, unmittelbar nach der Natur gemalt, ihm ganz herrlich glückten. Die Jünglinge waren meist zu hager, und die Frauen missfielen aus der entgegengesetzten Ursache. Seekatz brachte nämlich auf allen Gemälden, wo weibliche Figuren sind, seine Frau an, die eben so sehr Ueberfluss an Corpulenz, als Seekatz an Magerkeit hatte. Er besass ungemeine Leichtigkeit in der Erfindung und ausserordentliche Vorstellungskraft. So konnte er mit einem Blicke den ganzen Charakter eines Gesichtes auffassen. Doch befasste er sich nie ernstlich mit Portraitiren. Viele von seinen Bildern kamen nach Frankfurt und nach Frankreich; viele besitzt auch die grossherzogliche Gallerie zu Darmstadt. Romanet hat einen Bänkelsänger und einen Bilderkrämer nach Seekatz gestochen, J. H. Apel zwei Landschaften mit Bauern, und ein M* (Morgenstern) zwei Gesellschaften von jungen Bauern. F. Lowrie stach 1772 zwei

Blätter in Mezzotinta: A german ballad singer, und A german print merchant (der deutsche Bänkelsänger und der deutsche Bilderhändler). Das letztere dieser Blätter enthält dieselbe Composition, wie das Blatt von Romanet, nur von der entgegen gesetzten Seite. H. Sintzenich stach ein historisches Bild, welches die Flucht der hl. Familie nach Aegypten vorstellt.

Seekatz, E. Carl, Maler, der jüngere Bruder des Obigen, war ein geschickter Blumenmaler, von welchem sich Bilder in Oel und Wasserfarben finden. Er starb zu Worms 1770.

Seekatz, Martin, Maler, der ältere Bruder der beiden oben genannten Künstler, arbeitete in Worms, wo man ehedem mehrere geschätzte Bilder von ihm sah. Es sind diess Bildnisse, Genrestücke und historische Darstellungen. Starb um 1765.

Seekatz, Johann Martin, Maler von Grünstadt in der Pfalz, der Vater der genannten Künstler, ist der geringere von allen. Er malte für mehrere Kirchen, theilweise auch in Fresco. Wir haben seiner schon im Artikel des Joh. Conrad Seekatz erwähnt, und bemerkt, dass in der lutherischen Kirche zu Worms sich Bilder von ihm finden oder fanden. Er starb zu Worms um 1740.

Seel, Paul, Kupferstecher, arbeitete im 18. Jahrhunderte zu Salzburg. Es finden sich Bildnisse und architektonische Blätter von ihm.

Eines seiner Blätter stellt den Brunnen vor dem erzbischöflichen Palaste in Salzburg dar.

Seel, Robert, Maler von Düsseldorf, war daselbst um 1844 Schüler von Sohn. Er malt Bildnisse und Genrestücke.

Seeländer, Nicolaus, Kupferstecher und Medailleur von Erfurt, erlernte in seiner Jugend das Schlosserhandwerk, brachte es aber als Künstler nicht sehr weit. Im Jahre 1709 fertigte er ein Medaillon mit dem Brustbilde des Grafen Philipp Wilhelm von Boineburg, welches auch in Kupfer gestochen ist. Eine andere Denkmünze von seiner Hand erschien bei Gelegenheit der Eröffnung des Münzkabinets des Herzogs von Gotha, welches auf der einen Seite das Bildniss des Herzog Friedrich II. und auf der anderen eine reiche, aber geschmacklose Allegorie enthält. Diese Schaumünze ist mit grösstem Fleisse ausgeführt, aber nur als ein grosses Schaustück ohne Kunstwerth zu betrachten. Sie wiegt in Silber 60 Loth, kommt aber in diesem Metall sehr selten vor.

Im Jahre 1718 wurde Seeländer Hofkupferstecher in Hannover, und von dieser Zeit an scheint er nur mehr in diesem Fache gearbeitet zu haben, doch sind auch seine Blätter nur mittelmässig. Mittlerweile beschäftigte er sich auch mit der Numismatik, und gab ein Werk in 10 Traktaten heraus, unter dem Titel: Zehen Schriften vom deutschen Münzwesen mittlerer Zeiten. Hannover 1743. Mit 13 eigenhändig radirten Blättern, 4. Um 1750 starb der Künstler. In der Altonaer gelehrten Zeitung 1745 ist die Biographie dieses Mannes.

1) Churfürst Lothar von Mainz, 4.
2) Friedrich Wilhelm Freiherr von Schulenburg, fol.

3) Gottfried Wilhelm Leibnitz, für dessen Origines Gvelficae.
Hannov. 1750. qu. fol.
 In diesem Werke sind von Seeländer noch mehrere an-
dere Blätter: Münzen, Monumente, Reliquien, Kelche,
Kreuze etc., dann eine kleine Gebirgslandschaft mit N. S.
bezeichnet.

4) M. R. Rosinus, Doctor der Medicin, 4.
5) Das Monument des Grafen von Schulenburg, fol.
6) Monumente und andere Darstellungen in Treuer's Ge-
schlechtshistorie der Münchhausen. Göttingen 1740, fol.

Seeland, Edmund, Architekt, lebte um 1822 in Mainz. In diesem
Jahre zeichnete er den Plan und die Ansicht des Doms der ge-
nannten Stadt, und die alte Taufkapelle von 1328.

Seele, Johann Baptist, Maler, war der Sohn eines Corporal aus
Volfach im Fürstenbergischen, und erregte schon als Knabe durch
seine Arbeiten Aufsehen. Dem Fürsten von Fürstenberg empfoh-
len, fand er Gelegenheit auf der hohen Carls Schule in Stuttgart
sein Talent weiter auszubilden; allein als einige Zöglinge, wie
Koch, aus dem Institute entflohen, wurde auch er als des Com-
plotes theilhaftig aus dem Institute verwiesen, und nach Donau-
öschingen gebracht. Hier malte Seele mehrere Portraite, bis er zu
Anfang unsers Jahrhunderts wieder nach Stuttgart ging, wo er jetzt
vielseitige Aufträge erhielt, und besonders Bildnisse und militäri-
sche Genrestücke malte, bis er vom damaligen Churfürsten,
nachherigen König Friedrich von Wörtemberg, der an Seele's Ge-
mälden grosses Gefallen fand, zum Hofmaler, und zum Gallerie-
Direktor ernannt wurde. Er ertheilte ihm auch den Civilverdienst-
Orden der würtemberg'schen Krone. Seine eheliche Verbindung
mit der Tochter des Tänzers Hösel war aber für ihn und seine
Kunst von grossem Nachtheil. Er starb 1814 ganz unerwartet am
Schlagflusse, kaum 42 Jahre alt. Seine Wittwe und seine Kinder
sind durch schlechte Aufführung tief heruntergekommen und spur-
los verschwunden.

Seele malte das Bildniss des Königs Friedrich von Würtem-
berg, jenes des Grossherzogs von Baden, so wie Portraite anderer
fürstlichen Familien und hohen Herrschaften. Ausser den beiden
genannten Bildnissen wurden besonders jene des französischen
Gesandten Otto' und seiner Tochter gerühmt, beide auf einem
Gemälde gruppirt. Dann unternahm Seele auch einige Reisen; so
hielt er sich einige Zeit in München auf, wo er ebenfalls mehrere
Bildnisse malte. Seine meisten Werke bestehen aber in Schlacht-
stücken, die sich durch lebendige Darstellung und durch scharfe
Auffassung des Nationellen auszeichnen. Nur die Pferde sind manch-
mal etwas plump. In der Residenz zu Stuttgart ist ein ganzer Saal
mit Bildern von ihm, welche lauter militärische Scenen, besonders
Heldenthaten der Würtemberg'schen Truppen in den Feldzügen
1806 und 1809 vorstellen, und einen Künstler von bedeutendem
Talente beurkunden. Eines seiner letzten Werke stellt das Fest-
jagen dar, welches der König 1812 bei Babenhausen veranstalten
liess. Dieses 11 Sch. breite Gemälde wurde ausserordentlich ge-
rühmt, als ein Werk, welches die kühne Genialität seines Urhebers
verkünden, und die gerechte Bewunderung der Nachwelt erregen
werde, indem man hier den Figuren-, Thier- und Landschafts-
maler in gleicher Vorzüglichkeit erblicke. Der im Vorgrunde des
Gemäldes in kühner Verkürzung dargestellte Eberkopf wurde ge-

radehin als eines der ersten Meisterwerke der Thiermalerei er-
klärt. Auch dieses Gemälde ist im k. Schlosse zu Stuttgart. Die
getuschte Federzeichnung war ehedem im Cabinete Grünling.

Dann malte Seele auch historische Darstellungen. Darunter
rühmte man vornehmlich ein grosses Altarbild, welches Christus
am Kreuze vorstellt, und ein grosses Gemälde mit der Traumdeu-
tung Josephs. Im Jahre 1807 gewann er mit einer Zeichnung, wel-
che die schmähliche Abweisung der Chriseis nach Ilias Vers 1099
vorstellt, den durch das Morgenblatt ausgesetzten Preis. An jenem
Concurse nahmen acht Künstler Theil. Rühmliche Anerkennung
fand auch ein grosses Gemälde mit Orestes und Pylades in lebens-
grossen Figuren, für den König ausgeführt. Auch ein Bild des
Ganymed, und einige Cabinetsstücke mit Scenen aus Balladen von
Bürger und Göthe fanden Beifall.

Mehrere seiner Werke sind in Nachbildungen bekannt, die
jedenfalls einen Künstler von Talent und Energie kund geben,
dessen Bilder theilweise selbst für die Geschichte seiner Zeit von
Interesse sind.

Stiche nach Werken dieses Meisters.

Bildniss des Königs Friedrich von Würtemberg, Oval in alle-
gorischer Einfassung, gest. von G. Rist, gr. fol.

Jenes des Bildhauers und Professors Scheffauer, gest. von Bit-
thäuser, für den Frauenholz'schen Verlag, fol.

Bildniss des Grossherzogs von Baden, gest. von A. Karcher, fol.

Ein österreichischer Vorposten beim Mondscheine, in der Ferne
ein Piquet um Feuer, gr. Imp. fol.

Ein französischer Vorposten in Oberschwaben, das Gegenstück
zum Obigen, beide von Kunz radirt, in schwarzen und farbigen
Abdrücken vorhanden.

Spielende Franzosen; französische Chasseurs auf dem Spazier-
gange vor einer Festung, gr. Imp. fol.

Spielende Oesterreicher; ein österreich. Cavallerie-Piquet lie-
gend und sitzend beim Cartenspiel; beide Blätter nach Seele's Ge-
mälden von Kunz in Aquatinta gestochen.

Es gibt auch colorirte Abdrücke.

Le Rendez vous; ein französischer Soldat mit zwei Pferden,
wie er mit zwei Mädchen sich unterhält, gr. fol.

Le Rencontre par hasard; ein österreich. Dragoner, der einen
Krankenwagen begleitet, und unter einem Zelte einen Chevaux-
leger mit Weib und Kind trifft, gr. fol.

Diese beiden Blätter hat Schlotterbek radirt. Es gibt schwarze
und farbige Abdrücke.

Retour du fouragement des Autrichiens. Oesterreichische Dra-
goner den Berg hinaufreitend, Nachtstück, gr. fol.

Appel d'Avancement dans la bataille. Ein französischer Trom-
peter, welcher zum Vorrücken bläst, im Grunde die Schlacht, gr. fol.

Diese beiden Blätter hat J Weber geätzt. Es gibt schwarze
und colorirte Abdrücke.

Die Bekanntschaft am Brunnen. Oesterreichische Husaren, wel-
che Pferde tränken, und mit den Mädchen am Brunnen scherzen, fol.

Die Bekanntschaft auf dem Wege. Ein französischer Drago-
ner, welcher auf sein Pferd gestützt mit Mädchen spricht, fol.

Diese beiden Blätter hat Schlotterbeck in Aquatinta geätzt.
Es gibt colorirte Abdrücke.

Soldaten bei jungen Mädchen im Zimmer von Husaren überfallen, gest. von Moreau, gr. fol. Sehr selten.

Französische Soldaten aus der Revolutionszeit im Quartier mit einem schlanken Mädchen, gr. 8.

Oesterreichische Chevauxlegers und ungarische Husaren mit einer dicken Dirne, gr. 8.

Diese beiden, sehr seltenen Blätter sind von Morace punktirt.

Das k. würtembergische Militär unter König Friedrich, in malerisch geordneten Gruppen, nach den Zeichnungen von Seele von L. Ebner in Aquatinta gestochen und colorirt. 12 Blätter, gr. imp. fol.

Eigenhändige Radirungen.

Seele hat selbst einige Blätter radirt, die zu seiner Zeit meistens colorirt vorkamen, jetzt aber selten zu finden sind. Er ist auch einer der früheren würtembergischen Künstler, die sich in der Lithographie versuchten, mit deren Verfahren er in München bekannt wurde.

1) Ein Invalide auf einem Steine im Felde sitzend, wie er sein Stückchen Brod verzehrt. Imp. gr. fol.
2) Ein abgelebtes Cavalleriepferd, das Gegenstück zum obigen Blatte, und beide radirt, in schwarzen und farbigen Abdrücken.
3) Das entschlossene Mädchen, (beim Baden von einem Chasseur überrascht, wie sich dasselbe auf dessen Pferd schwingt), qu. fol.
 Von diesem radirten Blatte gibt es schwarze und colorirte Abdrücke.
4) La Retirade des Français, eine Carrikatur auf jenen Rückzug, geistreich radirtes Blatt, gr. qu. fol.
5) Der letzte Auftritt aus Wallensteins Lager von Schiller, für die Prachtausgabe des Schiller'schen Reiterliedes auf Stein gezeichnet 1808, gr. 8.

Seelig, Moriz, Bildhauer, bildete sich an der Akademie der Künste in München, und war daselbst um 1838 ausübender Künstler. Später verliess er die genannte Stadt.

Seeliger, Friedrich, Miniaturmaler zu Berlin, arbeitete um 1790. Er malte Bildnisse.

Seeliger, C. W., Maler und Kupferstecher, arbeitete zu Anfang des 19. Jahrhunderts in Berlin. Er malte Bildnisse in Miniatur, und andere Figuren. Dann stach er auch einige Blätter in schwarzer Manier.

1) Bildniss des Schauspielers Peschort als Hamlet.
2) Ein liegendes Mädchen mit einem kleinen Satyr.

Seeligmann, Johann Michael, Zeichner und Kupferstecher zu Nürnberg, arbeitete um 1740 — 1762, und hatte auch eine Kunsthandlung, in welcher zahlreiche Blätter erschienen. Er stach Bildnisse, historische Darstellungen, naturhistorische und anatomische Blätter u. a. Zu den letzteren gehört eine Sammlung von seltenen Vögeln, Copien nach Catesby's und Edward's Werk, die um 1749 — 76 erschienen, aber erst nach dem Tode des Künstlers vollendet wurden. Die Blätter, welche in J. C. Schäffer's naturhistorischen Abhandlungen, in Schmiedel's Ausgabe von C. Gess-

ner's Opera botanica, in Huth's Sammlung von exotischen Pflanzen nach C. Feuilléo u. s. w. vorkommen, zählen wir hier nicht weiter auf. Im Jahre 1764 war der Künstler bereits todt, weil die Handlung unter der Firma Seeligmanns's Erben bestand. Zu seinen vorzüglichsten Blättern gehören:

1) Christian Jakob Trew, Camerarius und Gessner, alle drei auf einem Blatte, fol.
2) G. A. Ellrod, nach M. S. Glässer, 1762, 4.
3) L. Heister, Anatom, 4.
4) Abraham Vater, Arzt, 4.
5) J. C. Kundmann, Arzt, 4.

6) Der leidende Christus an eine Säule gebunden, Joh. Mich. Seeligmann del. et sc. Norimb. 1741, gr. fol.
7) Das Abendmahl des Herrn, nach Martin Schuster's Altarbild in der St. Lorenzkircho zu Nürnberg. M. Seeligmann sc. 1743. Dieses Blatt ist sehr selten. H. 17 Z. 2 L., Br. 12½ Z.

Seelmayer, Franz, Maler, geb. zu München 1807, besuchte die Akademie daselbst, und widmete sich später vornehmlich der Porzellanmalerei. Er malte neben anderen für den prachtvollen Service für König Maximilian I., dessen wir unter G. Adler erwähnt haben.

Seemann, Nikolaus, Formschneider, ist einer derjenigen Meister, die für Hans Burgkmair arbeiteten. Er schnitt mit anderen die Stöcke zur Folge der österreichischen Heiligen. Ausserdem ist dieser Seemann nicht bekannt.

Seemann, Isaac, Portraitmaler von Danzig, begab sich um 1700 nach England und malte da zahlreiche Bildnisse. Er lebte mehrere Jahre in London, und scheint da auch gestorben zu seyn. Mehrere seiner Werke wurden gestochen: von Faber das Bildniss des W. Thomson, von Simon jenes des Musikers Attilio Ariosti etc. Starb um 1730, und hinterliess zwei Söhne, wovon Enoch selbst den Vater übertraf.

Seemann, Enoch. Maler und Sohn des Obigen, wurde 1694 geboren, und kam in jungen Jahren mit seinem Vater nach London, wo er ebenfalls viele Werke hinterliess, meistens Bildnisse und alte Köpfe in B. Denner's mühsamer Weise. Mehrere seiner Bilder wurden gestochen, und darunter von J. Faber sein eigenes, im 19. Jahre des Lebens gemalt. Auch J. G. Schmidt stach das Bildniss dieses Meisters für das Dresdner Gallerie-Werk, zugleich das schönste von allen nach ihm gestochenen Blättern. Es stachen auch G. Bartsch, Berningeroth, S. Blesendorf, Simon u. a. Seemann starb 1744, wie Walpole angibt.

Seemann, Isaak, Maler, der ältere Bruder des Obigen, arbeitete in London. Er malte meistens Bildnisse, und starb 1751.

Seemann, Paul, Enoch's Sohn, übte ebenfalls die Malerei, so wie ein Sohn des jüngeren Isaak Seemann, dessen Fiorillo erwähnt.

Der eine von beiden könnte dann auch der Seemann seyn, welchem L. v. Winkelmann Stillleben zuschreibt. Diese bestehen meistens in Darstellungen von Jagdgeräthen und todtem Wild.

Seemann, N., s. den obigen Artikel.

Seemann, Remigius, s. Zeeman.

Seen, Johann, Maler zu Basel, wurde um 1775 geboren, und obwohl nicht in einer für die Kunst günstigen Zeit herangebildet, gehört er doch zu den wenigen Malern seines Vaterlandes, die in klarer Auffassung Lob verdienen. Er malte historische Darstellungen, Genrebilder und Portraite. Werke, welche solchen von viel gepriesenern Künstlern vorzuziehen sind. Seen ist unsers Wissens noch gegenwärtig thätig.

Seenewald, N., Maler lebte in der zweiten Hälfte des 18. Jahrhunderts in Berlin. Er malte Bildnisse. Halle stach jenes des H. von Hoff.

Seer, Maler in Landau, blühte in der ersten Hälfte des 19. Jahrhunderts. Er malte Bildnisse in Oel und Pastell.

Seethaler, Silber- und Goldarbeiter in Augsburg, ist durch zahlreiche getriebene Bildwerke und durch Prachtgefässe bekannt, die ihm und seinem Sohne, der an den Arbeiten Theil hat, einen rühmlichen Namen sichern. Ihre Hauptarbeiten fallen in die ersten Decennien unsers Jahrhunderts. Diese sind jetzt im Besitze der höchsten Herrschaften. Die Mitarbeiter dieser Meister waren Christeiner, Seebold und Schmelling, die ebenfalls eine rühmliche Anerkennung verdienen, als wirkliche Künstler, während unter dem Namen des Principals immerhin auch mehreres geht, was fremde Arbeit ist.

L. Rugendas stach 1817 das silberne Reiterbild des Marschalls Fürsten von Wrede, welches der Kaufmannsstand von Augsburg durch die Seethaler fertigen liess.

Seeu, Martin, Maler von Römerswalen, war ein Zeitgenosse des F. Floris, dessen Kunstrichtung auf ihn Einfluss hatte. Er lebte in Middelburg, wo man viele Werke von seiner Hand sah. Sie bestehen in historischen Darstellungen und in Genrebildern, welche meistens Wechsler und Geizige vorstellen. Starb zu Middelburg 1574. Einige legen ihm Kupferstiche bei, die mit M S. bezeichnet sind, und von anderen dem Martin Schön zugeschrieben werden.

Segala, Giovanni, Maler von Venedig, war Schüler von P. della Vecchia, wählte aber den Paolo Veronese und den Tizian zum Vorbilde, aber ohne sie zu erreichen. Doch hat Segala in seiner früheren Zeit ebenfalls schätzbare Bilder geliefert, worunter namentlich eine Verkündigung in der Schule della Carità zu Venedig gerühmt wird. Guarienti würdiget diesen Meister im Allgemeinen eines grossen Lobes, und auch Lanzi spricht sich mit Beifall aus. Es gefielen ihm die Gegensätze an Segala's Gemälden, indem der Künstler seine Figuren auf dunklen Gründen absetzte und seine Lichter mit zauberischer Kunst entgegenzustellen verstand. Später wurde er lässiger und verfiel in eine leichtfertige Manier, welche ihn seines Ansehens beraubte, und in Elend stürzte. Starb 1720 im 57. Jahre. G. Baroni stach nach ihm den heil. Augustin, wie ihm Engel das Kreuz zeigen. Ein Unbekannter stach eine nackte weibliche Figur in schwarzer Manier.

Segala, Francesco, Bildhauer von Padua, ist nach seinen Lebens-
verhältnissen unbekannt, obgleich er zu den vorzüglichsten Künst-
lern seiner Zeit gezählt werden muss. Es finden sich noch mehrere
Werke von ihm, welche ein rühmliches Zeugniss von seiner Kunst-
fertigkeit ablegen. In S. Antonio di Padua (Conca dell' acqua
santa) ist von ihm eine kleine Statue der hl. Catharina, und über
dem Taufstein der St. Marcuskirche zu Venedig eine 4 F. hohe
Statue des Täufers Johannes. Der Contrakt liegt noch im Archive
der Kirche vor, aus welchem hervorgeht, dass der Künstler 212
Ducaten und das Erz zum Gusse erhalten habe. Dieser Contrakt
ist vom 10. April 1565, woraus auch die Blüthezeit des Meisters zu
ersehen ist. In den Nischen des Absatzes der Treppe, die zum Colle-
gium des herzoglichen Palastes führt, sind zwei Statuetten von ihm.
 Temanza nennt diesen Meister Segalino, Rossetti und Ti-
cozzi Sagala.

Segaloni, Matteo, Architekt, lebte in der ersten Hälfte des 17.
Jahrhunderts zu Florenz. Im Jahre 1625 renovirte er Badia der
Benediktiner.

Segar, Wilhelm und Franz, nennt Fiorillo zwei englische Ma-
ler, die im 16. Jahrhunderte in London lebten. Ihrer erwähnt
zuerst Wit's Commonwealth, London 1598.

Segarra, Jayme, Maler, ein wenig bekannter spanischer Künstler
aus der ersten Hälfte des 16. Jahrhunderts. Im Jahre 1530 ver-
pflichtete er sich, den Altar von N. S. de Belen in der Eremitage
zu Reus zu malen. Er zierte ihn mit Darstellungen aus dem
Leben der Maria. Diese Malereien gingen beim Bau der neuen
Capelle zu Grunde.
 Ticozzi nennt ihn N. Segarra.

Segau, Medailleur, lebte zu Anfang unsers Jahrhunderts in Paris.
Im Trésor de Numismatique et de Glyptique, Emp. fran. pl. 53. 2.
ist eine seiner Denkmünzen abgebildet.

Segé, Alexander, Landschaftsmaler, bildete sich in Paris zum Künst-
ler heran, und unternahm dann mehrere Reisen in Frankreich,
nach Italien, nach Corsica etc. Seine Gemälde stellen daher Ge-
genden aus den genannten Ländern dar. In der neusten Zeit sah
man auf den Salons in Paris Bilder von Segó.

Seger, J. W., Maler, arbeitete um 1782. In diesem Jahre stach J.
E. Haid das Bildniss des Dr. Isenflamm in Erlangen.

Seger, s. auch Seeger.

Segers, nennt sich der folgende Künstler auf seinen radirten Blät-
tern, er wird aber gewöhnlich Seghers geschrieben, und zwar nach
der moderneren Orthographie.

Seghers oder Segers, Geraart, Historienmaler, geboren zu
Antwerpen 1589, war Schüler des H. van Baalen und A. Jansens,
und zu einer Zeit herangebildet, in welcher Rubens und van Dyck
das Feld behaupteten. Anfangs malte er in der üblichen Weise
des Landes Landschaften mit historischer, meist biblischer Staffage,
und fand damit nicht unbedeutenden Beifall. Nach einiger Zeit
begab er sich nach Italien, um die Werke der berühmtesten

Schulen zu studiren, worunter besonders jene Manfredi's und Cigoli's auf seine weitere Ausbildung Einfluss hatten. Durch seine italienischen Studien verfiel er aber in ein mehr idealisches Bestreben, wodurch seine Köpfe oft etwas leer wurden. Von Italien aus scheint sich der Künstler nach Spanien begeben zu haben, wo er am Hofe arbeitete, und unter dem Titel eines Hofbedienten erschien. Nach einiger Zeit kehrte er wieder in das Vaterland zurück, um sein weiteres Glück zu versuchen, welches ihm aber anfangs wenig günstig war, weil seine dunkle Färbung den hellen Bildern eines Rubens gegenüber nicht gefiel. Seghers sah sich daher genöthiget, seine italienische Manier mit jener des Rubens auszugleichen, was er als Mann von Talent auch bald zu seinem Vortheile wendete. Es müssen also unter seinen Arbeiten jene der früheren flämischen Weise, die im italienischen Style, theilweise in der dunklen Manier Caravaggio's ausgeführten, und dann die in italienisch-Rubenssischer Auffassung unterschieden werden. Seine Werke sind sehr zahlreich. Man findet deren in den Museen und Kirchen seines Vaterlandes, und auch in auswärtigen Gallerien. Im Museum zu Antwerpen sieht man von ihm: die Vermählung Mariä, Maria mit dem Kinde und St. Catharina, die Entzückung der hl. Theresia, Maria mit dem Scapulier, den Heiland als Begnadiger der Sünder, und St. Stanislaus, wie er in den Jesuitenorden tritt. In der St. Jakobskirche daselbst sieht man zwei Bilder, welche St. Yves und St. Carolus Barromäus vorstellen. In Notre Dame zu Brügge ist eine Anbetung der Könige, und ein Bild des Heilandes. Bei St. Pavon zu Gent findet man das Gemälde mit der Marter des hl. Livin, in der St. Michaels Kirche eine Geisslung, und in der Kirche des hl. Petrus die Heilung des Blinden und die Erweckung des Lazarus. In der Gallerie des Belvedere in Wien ist eine Landschaft mit Hagar und Ismael, denen der Engel die Quelle zeigt; eine andere Landschaft mit der am Brunnen ruhenden hl. Familie, eine dritte mit Maria, welche das Kind auf dem Schoosse hält, dem Johannes einen Vogel reicht, und ein ähnliches Bild, wo Joseph dem Kinde auf dem Schoosse einen Apfel reicht, und Engel Früchte pflücken. Dann sind in Wien auch zwei Landschaften von Artois, die Seghers mit Figuren staffirt hat. Im Museum zu Berlin ist der Besuch Christi bei Maria und Martha, durch lebensvolle Köpfe ausgezeichnet, weniger bedeutend in Kraft der Farbe. In den Gallerien zu München und Dresden werden gegenwärtig keine Bilder von diesem Meister aufbewahrt. Im Museum im Louvre sieht man seine Entzückung des hl. Franz in Cigoli's Manier. Zur Zeit Napoleon's sah man im Central-Museum auch einen St. Johannes Evangelist vom Engel begeistert, und den Evangelisten Matthäus. Die Werke dieses Meisters waren ehedem sehr zahlreich, denn er starb erst 1651. Dass seine Gemälde geachtet wurden, beweisen die zahlreichen Stiche nach denselben. Darunter nennen wir folgende, die fast alle in grossem Formate, und von berühmten Meistern gestochen sind.

Das Bildniss des Meisters, halbe Figur im Mantel, gest. von L. Vorsterman, 4.

Dasselbe kleiner, von P. de Jode, 8.

Derselbe Künstler von Livens gemalt und von P. du Pont gestochen, fol.

Cardinal Bellarmin mit der Feder im Sessel sitzend, gest. von Sch. a Bolswert.

Caspar Nemius, Bischof von Auvers, gest. von J. Neefs.

Hiob auf dem Düngerhaufen von seinem Weibe gescholten, gest. v. J. Neefs.

Es gibt eine geringe Copie von der Gegenseite.

Salome mit dem Haupte des Täufers, gest. von J. Neefs.

Die Verkündigung Mariä, gest. von Sch. a Bolswert, mit Dedication an Anton Sivor.

Dieselbe Darstellung kleiner: Chez Landry. Dann ebenfalls klein: Chez Pécoul.

Die Maria von drei musicirenden Engeln umgeben betet das Kind an. Ohne Namen des Stechers. Oval qu. fol.

Die Anbetung der Könige, grosse Composition, gest. von P. Pontius mit Dedication an Don Alvaro Bazan 1631.

Maria mit dem Kinde sitzend, links Elisaboth bei einer Wiege, gest. von P. Pontius.

Maria mit dem Kinde und Johannes, gest. von Prenner, gr. qu. 8.

Jesus als Knabe von den Eltern nach Nazareth geführt. Auch Gott Vater und Engel sind sichtbar, gest. von S. a Bolswert, in grossem Formate.

Jesus als Knabe von seinen Eltern geführt: La Sainte famille. Montbart excud., kl. fol.

Jesus bei Nicodemus, halbe Figuren, schönes Nachtstück, gest. von P. de Jode jun.

Der Abschied des Heilandes von der Mutter, gest. von J. Neefs.

Die Verläugnung des Petrus, reiche und schöne Composition in halben Figuren, wovon zwei Karten spielen, gest. von S. a Bolswert und dem Andreas de Colyns dedicirt. Eines der Hauptblätter nach Seghers. Copirt von P. Daret, und von einem Ungenannten: Vera negas reus es, etc.

Die Verläugung Petri, Gruppe von drei Figuren, gest. von A. de Paullis, gr. 4. Copirt von P. Daret, und von einem Ungenannten, ohne Hund.

Christus an der Säule von zwei Henkern gegeisselt, nach dem berühmten Bilde aus dem bischöflichen Palaste in Antwerpen gest. von L. Vorstermann, mit Dedication an den Bischof Anton von Triest.

Der leidende Heiland mit Engeln und Cherubim, gest. von C. Galle, dann von einem Ungenannten: Vorsterman excud.

Magdalena am Fusse des Kreuzes, gest. von Massard.

Jesus bei den Jüngern in Emaus, grosse Figuren, gest. von C. Waumans.

Jesus bei Nicodemus, halbe Figuren, gest. von P. de Jode jun., eines der Hauptblätter.

Christus das Kreuz haltend, umgeben von David, vom guten Schächer, vom verlornen Sohne, von Petrus u. a., gest. von J. Neefs, qu. fol.

Derselbe Gegenstand in ganzen Figuren, veränderte Copie von der Gegenseite, der verlorne Sohn rechts. Ohne Namen, gr. fol.

Maria von Gott Vater gekrönt, gest. von J. Neefs.

Jesus Christus und die 12 Apostel, halbe Figuren, gest. von S. a Bolswert, 8.

St. Franz nach der Versuchung durch den Teufel von der hl. Jungfrau gestärkt, gest. von S. a Bolswert.

St. Franz auf den Knieen, wie ihm die hl. Jungfrau erscheint, gest. von S. a. Bolswert, mit Dedication an Anton da Triest.

Derselbe Gegenstand, andere Composition, im Vorgrunde Maria mit dem Kinde stehend, gest. von P. Pontius.

Die Entzückung des hl. Franz, gest. von L. Vorstermen.

Der Tod des hl. Franz, von drei Engeln umgeben, wovon einer die Violine spielt, schönes Blatt: L. Vorsterman excud.

St. Anton von Padua mit dem Jesuskinde, gest. von J. Neefs.

St. Ignaz von Loyola knieend, oben ein Engelchor, nach dem Bilde der ehemaligen Jesuiten Kirche in Antwerpen von L. Vorsterman gestochen.

Die Marter des hl. Livinus, Composition von sechs Figuren, gest. von J. Neefs.

St. Sebastian, dem ein Engel den Pfeil aus dem Leibe zieht, gest. von P. Pontius.

St. Stanislaus Kostka vor dem Sakramente auf dem Altare, gest. von S. a Bolswert.

St. Alois Gonzaga vor dem Altare knieend, gest. von S. a Bolswert.

St. Franz und St. Clara in Anbetung des Jesuskindes, gest. von P. de Jode.

Pierre Daret hat dieses Blatt copirt.

Alphons Rudriguez vor der hl. Jungfrau knieend, gest. von Bolswert.

Dieselbe Darstellung kleiner, ebenfalls von Bolswert.

St. Cäcilia singend von drei Engeln umgeben, gest. von N. Lauwers.

St. Catharina, kleines Blatt von J. Neefs.

Cimon von seiner Tochter ernährt, imitirte Zeichnung, von Boetius gestochen 1769.

Coridon und Silvia, letztere rechts bei den Schafen, gest. von J. Neefs.

Büste des Kaisers Caligula, von J. F. Leonart schön in schwarzer Manier gestochen, 8.

Die Schmaucher und Raucher im Wirthshause, Gruppo von sechs halben Figuren, links eine Frau mit dem Lichte, vortreffliche Composition und herrliches Lichteffektbild, gest. von N. Lauwers.

Der Streit beim Würfelspiel, fünf Soldaten um einen Tisch, gest. von S. a. Bolswert, und sehr selten zu finden.

Eigenhändige Radirungen des Meisters.

Seghers hat auch einige Blätter radirt, die aber sehr selten vorkommen. Sie werden desswegen zu hohen Preisen erstanden.

1) Godefridus Chodkiewicz Dux in Moscovia, Büste von vorn, mit zwei Federn auf der Mütze. Links unten steht: G. Segers fecit, rechts: Joann. Meyssens excudit. H. 7 Z., Br. 5 Z. 7 L.

R. Weigel werthet dieses sehr seltene Blatt auf 6 Thl., und einen ersten höchst seltenen Abdruck vor vielen Ueberarbeitungen, aber bereits mit obiger Schrift, auf das Doppelte.

2) Die Vermählung der hl. Catharina. Die hl. Jungfrau mit dem Kinde sitzt bei Mauerwerk, und vor ihr kniet Catharina, welcher das Kind den Ring an den Finger steckt. Rechts ist das Rad, Bäume und Aussicht auf die Ferne, links sieht man den kleinen Johannes mit dem Lamme. Im Unterrande: S. CATHARINA. G. Segers fecit. Joan Meyssens excudit. H. 5 Z. 1 L., Br. 8 Z. 7 L.

Dieses Blatt ist äusserst selten. R. Weigel nennt es zuerst, und werthet es auf 12 Thl.

3) Diogenes mit der Laterne in der Linken, halbe Figur. Im Rande: DIOSENFS. Qui cherche deos gens au Clere iour auec lumiere; links: G. Segers fecit, rechts: Joann. Meyssens excudit. H. 8 Z. 4 L., Br. 6 Z. 2 L.

Dieses seltene Blatt wird im Rigal'schen Cataloge erwähnt

Seghers, Daniel, Blumenmaler, und Bruder des Obigen, wurde 1590 zu Antwerpen geboren und von J. Breughel unterrichtet. Er trat schon in jungen Jahren in den Jesuiten Orden, wesswegen viele seine Bilder die Legende ihrer Heiligen verherrlichen, welche in Blumenkränzen erscheinen. Diese Scenen sind aber meistens von anderen Meistern nach Seghers Bestimmung gemalt. Selbst Rubens bediente sich zuweilen der Kunst dieses Meisters, und wenn Seghers die Bilder desselben mit Guirlanden umgab, erhielten sie sogar noch höheren Werth. Dieser Ordensbruder besuchte auch Rom, und machte da zahlreiche Studien nach Kunstwerken jeder Art. Vor allen aber richtete er sein Augenmerk auf die lieblichen Kinder Florens, die er mit einer Meisterschaft und mit einer Sorgfalt in der Farbengebung behandelte, wie wenige Künstler seines Faches. Daher prangen die rothen Rosen dieses hochberühmten Meisters noch immer in ursprünglicher Frische, während jene eines de Heem, van Huysum, der Rachel Ruysch u. a. sich theilweise verändert haben. Doch erscheinen auch die übrigen Blumen der Kränze und Bouquets dieses Meisters in wunderbarer Frische. Diese Blumen winden sich um Scenen aus der heiligen Geschichte und Legende, öfter um Sculpturen-Reliefs mit solchen Darstellungen. Auf anderen Gemälden erscheinen Blumen zu Bouquets vereiniget und in Vasen gesammelt. Auf den Blättern und Kelchen sitzen Insekten in unübertrefflicher Wahrheit. Der Kaiser, Könige und Fürsten trachteten nach Werken dieses Meisters. Bisweilen gingen sie als Geschenke seines Ordens, wofür reiche Spenden flossen. Der Prinz und die Prinzessin von Oranien übermachten dem Künstler für zwei Blumenvasen mit Bouquets eine goldene Palette, einen emaillirten Rosenkranz und ein goldenes, pfundschweres Crucifix. Ueberdiess erhielt er einen Geleitsbrief durch ganz Holland, um die Interessen des Hauses Oranien zu besorgen. In der Jesuiten Kirche zu Antwerpen war eine Maria mit dem Kinde von Rubens, welche Seghers mit einer grossen Guirlande umgeben hatte, ein Hauptwerk beider Meister. Im Museum zu Amsterdam ist von ihm eine grosse von Engeln getragene Guirlande mit St. Ignaz, von C. Schut gemalt. Ein ähnliches Bild mit Staffage von Rubens, soll zu Grunde gegangen seyn. Im Museum zu Brüssel sieht man eine ähnliche Guirlande mit dem Bilde der hl. Jungfrau. Auch das Museum im Haag bewahrt von Seghers einen Blumenkranz, in welchem Maria mit dem Kinde erscheint. Ueberdiess findet man auch in einigen holländischen Privatsammlungen Bilder von Seghers. Die Gemälde in den genannten Museen gehören zu den Hauptwerken des Meisters, an welche sich jene des Belvedere in Wien reihen. Da ist der berühmte Blumenalter, ein 3 F. 1 Z. hohes Blumenstück. Es ist eine Blumenguirlande an den Verzierungen einer Nische aufgehängt, in welcher eine Monstranz mit der Hostie steht. Unter derselben ist die Aufschrift: O amor qui semper ardes. Auf einem anderen Gemälde des Belvedere steht, grau in Grau gemalt, die Maria mit dem Kinde in einer von Blumen umgebenen Nische. Ein drittes zeigt im Blumenkranz ein Relief mit Maria, dem Kinde und St. Anna, ebenfalls grau in Grau. Ein anderes Gemälde ent-

14 *

hält im Blumenkranze die von van Dyck in Grau gemalte hl. Familie. Dann sieht man da auch eine von Engeln gehaltene Blumenguirlande, welche ein von C. Schut gemaltes Bild der Maria mit dem segnenden Kinde einschliesst, das grösste der genannten Werke. Im Museum zu Berlin sind zwei Blumengewinde mit Reliefdarstellungen des E. Quellinus. Auch in der Pinakothek zu München ist ein von einem Blumenkranze umgebenes Basrelief, welches spielende Kinder vorstellt. In der Gallerie zu Dresden ist auf ähnliche Weise Maria mit dem Kinde in einer Nische vorgestellt, welche ein Blumenkranz umgibt. Ehedem waren in der Dresdner Gallerie sechs Gemälde von Seghers zu sehen, meist heilige Familien und eine Anbetung der Hirten. In der Gallerie zu Salzdahlum waren vier Bilder von ihm, und darunter ein Göttermahl, wo Pomona dem Bacchus Früchte bringt, ein grosses, über 8 F. breites und 6 F. hohes Bild. Diess ist sicher das grösste Werk des Meisters, da seine Bilder gewöhnlich nicht drei Schuh hoch sind.

Dieser berühmte Maler starb 1660. Livens hat sein Bildniss gemalt und P. Pontius es gestochen, ein schönes und seltenes Blatt.

Seghers, Anna, Miniaturmalerin von Antwerpen, wird von Guicciardini erwähnt. Sie hatte um 1550 als Künstlerin Ruf, und ist somit älter als die oben genannten Meister. In der Gallerie Lichtenstein sind aquarellirte Federzeichnungen von einem Segers, worunter vielleicht diese Meisterin zu verstehen ist.

Seghers, Hendrik, Maler von Antwerpen, wurde um 1780 geboren, und an der Akademie daselbst herangebildet. Er malte Bildnisse und Genrebilder. Die folgenden Künstler könnten seine Söhne seyn.

Seghers, Cornel, Maler zu Antwerpen, geb. um 1810, besuchte die Akademie seiner Vaterstadt und entwickelte in Bälde ein schönes Talent. Er nahm die älteren Meister seines Vaterlandes zum Vorbilde, denen er mit Glück nacheifert. Seine Werke bestehen in verschiedenen Genrestücken und in Bildnissen. Auch einige Scenen aus der vaterländischen Geschichte malte er.

Ueberdiess haben wir von Seghers einige geistreich radirte Blätter.
1) Eine alt-niederländische Revolutionsscene, qu. 4.
2) Ein Mann von Stand sitzend, wie er einem neben ihm stehenden Manne Befehle ertheilt, 4.
3) Don Quijote und Sancho Pansa, 4.
4) Ein Betrunkener neben einem Fasse sitzend, 8.
5) Ein Bauer seine Nothdurft verrichtend, 8.
6) Ein gehängter Maler neben der Staffelei, 8.

Seghers, Ludwig, Maler zu Antwerpen, ein mit dem Obigen gleichzeitiger, junger Künstler, ist durch verschiedene historische und volksthümliche Compositionen bekannt, die theils in Zeichnung blieben, theils in Oel ausgeführt sind.

Seghers, Maler zu Brüssel, ist von den beiden vorhergenannten Meistern zu unterscheiden. Es finden sich verschiedene Ansichten von seiner Hand. Auf der Brüssler Kunstausstellung von 1845 sah man von ihm eine Ansicht der Umgegend von Spa.

Segna, Nicola di, Maler von Siena, blühte um den Anfang des 14. Jahrhunderts. Seine Lebensverhältnisse sind unbekannt. Unter den alten Sieneser Schriftstellern nennt ihn nur Titius, der mehrere Bände Manuscripte hinterlassen hat. Dieser erklärt ihn als den Meister des Duccio, und spätere wollen unter diesem Segna, oder Buoninsegna den Vater Duccio's erkennen. Dass letzterer der Sohn eines Buoninsegna war, scheint unzweifelhaft zu seyn, unerwiesen ist es aber noch, dass Segna mit ihm Eine Person sei. Von diesem sind noch vier Bruchstücke eines Altars vorhanden, welche vier Heilige vorstellen. Das eine derselben stellt den hl. Paulus vor, auf dessen Schwert der Name des Meisters steht: Segna me fecit. Diese Bilder werden in der Gallerie zu Siena aufbewahrt.

Segna lebte noch um 1308.

Segoni, Cosmo, Maler von Monte Varchi, war Schüler von G. B. Vanni, und Erbe von dessen Zeichnungen. Baldinucci sagt, er habe in einer zarten und angenehmen Manier gemalt, sei aber in der Blüthe der Jahre gestorben.

Segovia, Juan de, Bildhauer von Gadalaxara, arbeitete um 1443. Wir erwähnen seiner auch im Artikel des Sancho de Zamora.

Segovia, Fr. Juan de, ein Mönch des Hieronymiten-Ordens in Guadalupe, war in der zweiten Hälfte des 15. Jahrhundetrs als Goldschmied berühmt. Er fertigte Kelche, Custodien, Crucifixe, Reliquienkästen, Salzfässer. Seine meisten Arbeiten blieben im Kloster zu Guadalupe, wo der Künstler 1487 starb.

Segovia, Juan de, Maler, arbeitete um 1650 zu Madrid, und hatte da den Ruf eines vorzüglichen Künstlers. Er malte Marinen mit Schiffen und Figuren, Bilder, welche die Paläste zu Madrid zierten. Sie sind geschmackvoll behandelt, nur in den Figuren nicht sehr correkt.

Ségretain, Pierre Theophile, Architekt, geb. zu Niort 1790, war Schüler der polytechnischen Schule, und übte sich dann in der praktischen Baukunst unter Leitung Bruyère's. Seine vorzüglichsten Werke findet man im Departement der Deux-Sèvres, weil er 1824 Architect des bâtimens civils dieses Departements wurde. Gabet nennt unter seinen Bauten ein Hôtel der Prefektur, einen Justiz-Palast, zwei Cantonnalkirchen, eine protestantische Kirche, mehrere bedeutende Brücken, und Privathäuser.

Séguin, Gérard, Maler, geb. zu Paris 1805, genoss den Unterricht von Langlois, und bildete sich zum geschickten Künstler heran. Er malte viele kleine Bilder aus Dichtern und Ramantikern, dann auch Bildnisse.

Séguin, Jean, Maler, blühte im ersten Decennium des 19. Jahrhunderts in Paris. Es finden sich Bilder in Email von seiner Hand.

Segura, Andres de, Maler von Madrid, arbeitete um 1500 in der Cathedrale zu Toledo. Er zierte da mit anderen den Hauptaltar, und jenen des hl. Ildefonso.

Segura, Antonio de, Maler und Architekt von S. Miguel de fla
Cogolta, wurde von Philipp II. im Escurial beschäftiget. Im Jahre
1580 verpflichtete er sich, die Apotheose Carl V. von Titian zu
copiren, welche in das Kloster von Yuste kam. Dieses Bild (la
Gloria di Titiano) gründete den Ruf des Künstlers, und verschaffte
ihm die Stelle eines Oberaufsehers der Kunstunternehmungen in
Madrid. Hierauf malte er einige Bilder für den Alcazar in
Madrid, für den Pardo und für andere k. Gebäude. Starb zu
Madrid 1605.

Segura, Juan de, Goldschmid. hatte um 1650 in Sevilla den Ruf
eines tüchtigen Künstlers. Er fertigte mehrere Kirchengeräthe, und
auch eine kleine Statue der heil. Jungfrau, womit 1668 die grosse
Custodia von Juan d'Arfe geziert wurde. Auch noch einige andere
Stücke an dieser berühmten Monstranze rühren von Segura her.
Palomino legt diese Arbeiten einem Joseph de Arfe bei, welcher
nach C. Bermudez nicht existirte.

Seguy, s. Siguy.

Sebeult, s. Scheult.

Seibertz, Engelbert, Maler, wurde 1813 zu Brilon im k. preus-
sischen Regierungsbezirk Arnsberg geboren, und als der Sohn
eines Justizamtmanns sollte er zum Staatsdienste sich heranbilden.
Allein er empfand eine grössere Vorliebe zur Malerei, und so-
mit begab er sich 1832 zu seiner artistischen Ausbildung nach
München, wo er die Akademie besuchte, und eine Reihe von Jah-
ren als ausübender Künstler lebte. Seibertz malt Bildnisse und
Genrestücke, die sich ebenso sehr durch charakteristische Auffas-
sung, als durch treffliche Behandlung auszeichnen. Im Jahre 1841
fand der Künstler in Prag eine würdige Anstellung, wo noch jetzt
der Kreis seiner Thätigkeit gezogen ist.

Seibold, Christian, Maler von Mainz, war in der Kunst sein
eigener Lehrer, brachte es aber dennoch zum Rufe. Er malte Bild-
nisse, an denen der Fleiss zu bewundern ist, welche aber ausser-
dem nur als Costumstücke noch einiges Interesse haben. Dann
finden sich von Seibold auch mehrere Köpfe in Denner's Manier,
an denen aber wieder nur der oft geistlose Fleiss den Werth des
Bildes ausmacht. Er malte die Runzeln an dem Haupte, die ein-
zelnen Barthaare, die Augapfel durch's Vergrösserungsglas, so dass
in seinen Werken ein gewisser Mechanismus ohne Geist sich kund
gibt. Es finden sich indessen auch Gemälde von ihm, die auch
in Hinsicht auf Abrundung und Wärme Lob verdienen. Als eines
seiner bessten Bilder ist das Portrait des Meisters im Museum des
Louvre zu betrachten, dann die angeblichen Bildnisse seiner Toch-
ter und seines Sohnes in der Gallerie zu Wien. Auch in der Gal-
lerie zu Dresden ist das eigene Portrait des Meisters, und die
Brustbilder eines Mannes und einer bejahrten Frau. In der Gal-
lerie Lichtenstein zu Wien ist ebenfalls das Bildniss des Meisters.

 Seibold wurde 1749 kaiserlicher Hofmaler in Wien, und starb
daselbst 1768 im 71. Jahre.

Seibold, Johann, finden wir irgendwo einen Maler genannt, der aber sicher mit dem Obigen Eine Person ist, weil ihm ebenfalls fleissig vollendete Bildnisse zugeschrieben werden.

Scibt, Bildnissmaler, lebte um 1750. B. Strahowsky stach das Portrait des Dr. S. Hahn.

Seidel, Daniel, Formschneider von Basel, war in der Druckerei des berühmten Thurneisser in Berlin beschäftiget. Er schnitt verschiedene Stöcke zu Titeleinfassungen, wie jenen zum Onomasticum, Berlin 1574, zur Magna Alchymia, Berlin 1583. Diese Blätter sind mit D. S. und dem Messerchen bezeichnet. Man nannte den Meister gewöhnlich Danielmännchen, weil er von Gestalt klein war. Die letztere Zeit seines Lebens verlebte er in Basel.

Seidel, Christian Timotheus, Architekt zu Berlin, war in der zweiten Hälfte des 18. Jahrhunderts thätig, und zu einer Zeit herangebildet, in welcher die Architektur noch im Verfalle war. Seidel fand als königlicher Beamter auch wenig Gelegenheit durch Bauwerke sich hervorzuthun, so wie er denn überhaupt von geringerer Bedeutung ist, als Gilly, über dessen Stellung wir im Leben des berühmten C. F. Schinkel Näheres beigebracht haben. Seidel war geheimer Oberbaurath und Mitglied des k. Oberbaudepartements zu Berlin, und starb daselbst 1804.

Sein Sohn Johann Friedrich Wilhelm wurde unter Gilly zum Künstler herangebildet. Er war ebenfalls Mitglied des k. Oberbaudepartements. Zu seiner Zeit war Schinkel leitender Künstler, unter welchem die Architektur in Preussen ihren Triumph feierte.

Seidel, Julie, Malerin von Weimar, wird von Göthe (Kunst und Alterthum IV. 1) als talentvolle Künstlerin gerühmt. Sie malte Landschaften mit Staffage. Einige ihrer Bilder sind Copien nach berühmten Meistern. Im Jahre 1823 rühmte Göthe eine solche nach Potter, welche eine Landschaft mit Vieh vorstellt, sehr schön in Oel gemalt.

Seidel, August, Landschaftsmaler, geb. zu München 1820, äusserte schon frühe entschiedene Vorliebe zur Kunst, und übte sich daher neben seinen Schulstudien mit Eifer im Zeichnen. Später besuchte er zur weiteren Ausbildung die Akademie seiner Vaterstadt, und wie sehr ihm dieses gelang, beweisen die Bilder, welche er nach kurzer Frist im Lokale des Kunstvereins zur Ausstellung brachte. Diese bestehen in verschiedenen Landschaften mit Staffage von Figuren und Thieren, deren mehrere durch die alljährlichen Verloosungen verbreitet wurden. Seidel's Gemälde sind mit grosser technischer Meisterschaft behandelt, und auch in der Färbung von Bedeutung. Bei fortgesetztem Studium der Natur wird dieser Künstler sicher eine bedeutende Stelle unter den deutschen Landschaftern einnehmen.

Seidel, Franz, Landschaftsmaler, der Bruder des Obigen, wurde 1818 zu München geboren, und als der Sohn eines k. Postbeamten wollte er sich ebenfalls Ansprüche auf einen Staatsdienst erwerben. Er besuchte zu diesem Zwecke die Universität seiner Vaterstadt; allein er entschied sich nach einiger Zeit ebenfalls für die Malerei. Das Fach, welches er wählte, ist jenes seines Bruders,

der ihm hierin Lehrer und Vorbild ward. Seine Bilder bieten bereits viele Schönheiten, so wie sie auch ein fleissiges Naturstudium beurkunden.

Seidel, Gustav, Zeichner und Kupferstecher zu Berlin, war daselbst Schüler der Akademie, und hatte sich von 1840 an des besonderen Unterrichts des Professors Buchhorn zu erfreuen. Seidel ist auch ein geübter Zeichner. Er zeichnet schöne Portraite in Kreide und Stiftmanier, so wie in Aquarell. Dann fertigte er viele andere Zeichnungen in Kreide, deren er einige gestochen hat. Bei seinen Arbeiten in Kupfer bedient er sich der Radiernadel und des Grabstichels.

> 1) Das Bildniss des Dr. Liepe, freie Radirung nach eigener Zeichnung.
> 2) Baron von Knobelsdorf, Architekt und Bau-Intendant des Königs von Preussen, nach einem Oelgemälde von A. Pesne gezeichnet und gestochen, 1845.
> 3) Ein schlafender Knabe, in Linienmanier gestochen, 4.
> 4) Die müde Pilgerin, nach einer Oelskizze von Professor E. Daege in Linienmanier gestochen, qu. fol.
> > I. Vor der Schrift, auf weisses Papier. 3 Thl., auf chinesisches Papier 4 Thl.
> > II. Mit der Schrift.

Seidel, Andreas und Carl, s. Seidl, dann auch Seydel.

Seidelmann, s. Seydelmann.

Seidl, Andreas, Maler, geb. zu München 1760, war in seiner frühern Jugend Schüler des Hofbaumeisters Lespilier, widmete sich aber in der Folge der Malerei, und genoss hierin an der Akademie sieben Jahre den Unterricht des Professors Oefele. Im Jahre 1781 reiste er mit Unterstützung des Churfürsten nach Italien, um in Rom seine weitere Ausbildung zu erlangen. Seidl blieb da einige Jahre, erhielt den Preis der Akademie von St. Luca, wurde Mitglied dieser Anstalt, so wie der Akademien von Parma und Bologna, und nachdem er 1788 wieder in München angekommen war, ernannte ihn der Churfürst zum Hofmaler. In dieser Eigenschaft malte er mehrere Bilder für den Hof, Bildnisse und historische Darstellungen. Im Jahre 1796 wurde er an Oefele's Stelle zum Professor an der Akademie ernannt, als welcher er mehrere Jahre wirkte, ohne jedoch zum Umschwunge der Kunst beitragen zu können. Seidl gehört noch der älteren Schule an, deren Gränzen er wenig überschritt, obgleich der Künstler erst 1836 starb. Guido Reni scheint sein Vorbild gewesen zu seyn.

Seidl malte viele Bilder, meistens historischen und religiösen Inhalts. Einige derselben gehören zu den bessten Erzeugnissen der früheren Periode; man darf ihn aber nicht nach dem jüngsten Gerichte beurtheilen, welches an der Gottesackerkirche zu München zu sehen ist. Dieses grosse Bild ist zu wiederholten Malen übermalt worden. Unter den Bildern mythologischen Inhalts rühmte man besonders das Urtheil des Paris, wobei ihm nach der Weise seiner Zeit antike Bildwerke zum Vorbilde dienten. In den Kirchen zu Altenfrauenhofen, zu Haidhausen bei München u. s. w. sind Fresken und Altarbilder von ihm. An der Hauptseite des alten Galleriegebäudes gegen den Hofgarten malte er 41 mythologische Darstellungen, und Scenen aus der alten römischen Geschichte

in Helldunkel auf nassen Kalk, welche aber dem Untergange entgegen gehen. Einige derselben führte er auch in Oel aus.

Wir haben von Seidel auch mehrere radirte Blätter und Lithographien für die lith. Anstalt der Feiertagsschule in München ausgeführt.

1) Eine Folge von 8 Blättern mit Studien von Köpfen und Gruppen in orientalischem Costum, halbe Figuren, mit S°. sc. und S. J. bezeichnet, qu. 8., 12., 4.

2) Eine Folge von 10 numerirten Blättern mit akademischen Figuren, 1780 von X. Jungwirth herausgegeben, kl. fol.

3) Die Himmelfahrt Mariä, nach einem Gemälde von J. Oefele, bezeichnet: André Seidel del. et radirt, gr. fol. Gutes Blatt.

4) Der Leichnam Christi von Maria und Magdalena beweint, nach A. Dyck. Oben abgerundet, gr. 4.
 I. Ohne Namen des Radirers,
 II. Mit demselben.

5) St. Sebastian an den Baum gebunden, halbe Figur, rechts unten A. S. 12.

Seidl, Carl, Landschaftsmaler, scheint in der zweiten Hälfte des 18. Jahrhunderts in München gelebt zu haben, und könnte der Vater des obigen Künstlers seyn. Dieser war wenigstens auch Maler und Baumeister, und starb 1782 im 68. Jahre. Oder ist er der Dresdner Carl Christoph August Seydel, der um 1810 als Dilettant die Kunst betrieb.

Von einem Carl Seidl haben wir folgendes radirte Blatt:

Landschaft mit einem Hirten am Brunnen, gegenseitige Copie nach N. Berghem, Nro. 8 bei Bartsch.

Seidler, Louise Caroline Sophie, Malerin, wurde 1792 zu Jena geboren, und an der Akademie in München zur Künstlerin herangebildet. Sie genoss da den Unterricht des P. v. Langer, und machte ernste Studien in der Historienmalerei, welche sie dann in Rom und Florenz fortsetzte, wo sie 1820 einige Werke Rafael's und Perugino's copirte; nach ersterem die Madonna del Cardellino u. a. Später wurde sie Hofmalerin des Grossherzogs von Weimar, wo die Künstlerin noch gegenwärtig lebt, und die Aufsicht über die grossh. Gallerie führt. Ihre Werke sind bereits zahlreich, und darunter findet man neben den trefflichen Copien nach älteren Meistern ähnliche Bildnisse in Oel und Pastelstiften. Einen anderen Theil bilden die historischen und romantischen Darstellungen, wovon einige mit grossem Beifalle erwähnt wurden, wie der Ritter von Toggenburg und die Nonne, Ulysses an den Sirenen vorbeischiffend, ein grosses Gemälde von 1839; St. Elisabeth Brod unter die Armen vertheilend, ein liebliches Bild, welches auch durch den Steindruck bekannt ist, u. s. w. T. Müller hat das von ihr gemalte Bildniss des M. A. von Thümmel gestochen. Ihr eigenes Bildniss befindet sich in der berühmten Portraitsammlung des k. sächsischen Hofmalers Vogel von Vogelstein.

Dann verdanken wir dieser Künstlerin auch ein Unterrichtswerk, unter dem Titel: Köpfe aus Gemälden vorzüglicher Meister nach sorgfältig auf den Originalen durchgezeichneten Umrissen in der Sammlung von Louise Seidler. Zum Gebrauch für Zeichenschüler lith. von J. J. Schmeller. Weimar 1836. Imp. fol.

Seidlitz, Johann Georg, Edelsteinschneider und Medailleur, blühte um 1699—1711 in Wien, und lebte noch 1730. Er hinter-

liess mehrere Werke, die mit den Initialen seines Namens versehen sind.

Eines seiner schönsten Werke ist der Medaillon auf die Einnahme der Festung Landau durch den römischen König 1702, gest. in der Numism. hist. p. 191. Dann haben wir von ihm auch einen Medaillon mit dem Bildnisse der römischen Königin Amalia Wilhelmina.

Seiffar, s. Seyffar.

Seifforth, Mmc., Malerin zu London, eine Deutsche von Geburt, ist daselbst seit etlichen Jahren als Künstlerin wohl bekannt. Sie malt Génrebilder und Landschaften mit Staffage. Auf der Londoner Kunstausstellung von 1830 rühmte man besonders das Gemälde mit einem Mädchen, welches mit der Dienerin aus der Kirche kommt, und dann eine Ansicht des Charlottenburger Schlossgartens mit preussischem Militär.

Seiffer, s. Seyffer und Seiffert.

Seifried, s. Seyfried.

Seiffert, Carl, Maler aus Grünberg in Schlesien, wurde um 1812 geboren, und an der Akademie in Berlin zum Künstler herangebildet. Er genoss da den Unterricht des Prof. J. G. Brücke. Später unternahm Seiffert Reissen nach Tirol und in die Schweiz, so dass bisher seine Bilder Gegenden aus diesen Ländern zur Anschauung bringen. Seine Bilder aus der Schweiz schildern die grossartige Gebirgsnatur mit ihren Alpen, Thälern und Seen. In Tirol malte er auch einige Ansichten von Schlössern, Klöstern und Kirchen. Seiffert ist jetzt in Berlin thätig.

Seiffert, Johann Carl, Maler aus Posen, wurde um 1776 geboren, und auf Reisen in Frankreich, Italien und England zum Künstler herangebildet. Er malte Bildnisse in Oel und Pastell, auch historische Darstellungen und Landschaften. Im Jahre 1808 ging er als Militär nach Spanien, und von dieser Zeit an scheint er die Kunst nicht mehr geübt zu haben.

Seiffert, Joh. Gotthold und Heinrich Abel, s. Seyffert.

Seigneurgens, Ernest, Maler zu Paris, ein jetzt lebender Künstler. Er malt Genrebilder, meistens Scenen aus dem Volksleben. Auf dem Salon 1845 sah man eine Carnevalsbelustigung.

Seignoret, Maler, arbeitete zu Anfang des 19. Jahrhunderts in Paris. Auf dem Salon von 1803 sah man von ihm ein Bild des Phocion.

Seil, A. Kupferstecher, arbeitete in der zweiten Hälfte des 17. Jahrhunderts in Amsterdam, meistens für Corn. Dankers Verlag. Er stach einen Theil der Blätter für Zesens Moralia Horatiana. Amst. 1650. 56. 4.

Seiler, s. Seiller.

Seiller, Johann Georg und Dietaegen, Zeichner, Maler und Kupferstecher von Schaffhausen, Vater und Sohn, sind nach ihren

Lebensverhältnissen unbekannt. Der Vater J. Georg war Schüler von Ph. Kilian, und der geschicktere. Er arbeitete um 1680 — 1700 mit dem Grabstichel und in schwarzer Manier, so wie Dietaegen. Von beiden finden sich zahlreiche Bildnisse, worunter einige Schwarzkunstblätter von Werth sind, besonders jene des Vaters, dessen Schwarzkunstblätter in die frühere Zeit der Erfindung dieser Manier hinaufreichen. Der Sohn arbeitete noch um 1710, ist aber von geringerer Bedeutung. Ihre Blätter zu scheiden ist uns nicht möglich. Wir zählen auch nur einige der bessten auf, wie deren L. de Laborde (Histoire de la gravure en manière noire, Paris 1836 p. 250), und R. Weigel in seinem Kunstkataloge nennen.

1) Josephus I. D. G. Rom. et Hung. Rex. F. Douven ad vivum pinx. J. G. Seiller fecit et exc. H. 14 Z. 2 L., Br. 9 Z. 9 L.

2) Eleonora Magdalena Teresia D. G. Rom. Imperatrix. J. Ulrich Mayer pinx. J. G. Seiller fecit et ex. H. 13 Z. 3 L., Br. 9 Z. 5 L.

 Diese beiden Bildnisse sind gut in schwarzer Manier ausgeführt. Das Bildniss der Kaiserin werthet Weigel auf 4 Thlr.

3) Wilhelmina Amalia D. G. Rom. Imperatrix. J. G. Seiller Scaffusianus fecit. H. 12 Z. 2 L., Br. 8 Z. 2 L.

 Dieses Blatt ist sehr fein behandelt, aber ohne Geschick.

4) Johannes III. D. G. Poloniae Rex. J. G. Seiller fecit Lip. H. 9 Z. 9 L., Br. 7 Z. 7 L.

 In der Behandlung erinnert dieses Schwarzkunstblatt an Quitter.

5) Gulielmus D. G. Angliae, Scot. Franc. et Hiber. Rex. J. G. Seiller fecit. H. 12 Z. 10 L., Br. 6 Z. 11 L.

 Dieses Blatt, welches Bromley nicht kannte, werthet Weigel auf 3 Thl. 8 Gr.

6) Philippus Kilian Sculptor Augustanus. Aetatis 62. Anno 1690. Hic semet toties depinxit — — — Patrono perquam colendo, exhibere voluit debuit Joh. Georg Seiller Scaffusianus. H. 13 Z., Br. 9 Z. 9 L.

 Dieses Hauptblatt der schwarzen Manier werthet Weigel auf 3 Thlr.

7) Annibal Carracius Bononiensis Pictor. J. G. Seiller fecit 1698. Büste im Oval. H. 4 Z. 7 L., Br. 3 Z.

8) Joh. Melchior Roos Pictor. Se ipse pinx. Aet. 25. Ao. 1689. J. G. Seiller fecit. Brustbild im Oval, fol.

9) M. Johannes Christianus Seylerus. Hanc in Memoriam faciebat J. G. Seiller Helv. Scaphusian. H. 5 Z., Br. 3 Z. 4 L.

10) J. G. Heidegger. J. Fried. Welstein pinx. J. G. Seiller schaffusianus fecit. Medaillon, fol.

 Dies ist eines der schönsten Blätter des Meisters.

11) J. Chr. Böcklein, Kupferstecher. J. G. Seiler fecit 1688, 8.

12) Ein altes Weib am Fenster den Topf auslerend. J. G. Seiller Hohr. sculp. fecit. Nach F. Mieris in schwarzer Manier gestochen, aber hart und ohne Effekt. H. 7 Z. 9 L., Br. 6 Z. 5 L.

13) Ein Mönch, der ein Mädchen umarmen will, mit J. G. S. t. bezeichnet. Rund, H. 4 Z. 2 L., Br. 3 Z. 3 L.

 Dieses Blatt ist sehr gut behandelt.

Seinsheim, August Carl, Graf von, Königlich bayerischer

Cammerer und Reichsrath, nimmt auch unter den Künstlern eine

bedeutende Stelle ein, obgleich ihn sein Stand und sein Vermögen
nur in die Reihe der Dilettanten setzen. Graf von Seinsheim ist
Maler und gleich anderen Künstlern auch durch radirte Blätter
und lithographische Versuche bekannt.

Im Jahre 1789 zu München geboren fand er an dem berühm-
ten Georg von Dillis einen Erzieher und Jugendfreund, der
seine angeborne Neigung zur Zeichenkunst nur noch mehr weckte
und unterstützte. Der edle Graf widmete sich aber auch mit Eifer
den vorbereitenden Studien, absolvirte 1811 an der Universität in
Landshut die Jurisprudenz, und erfüllte im folgenden Jahre durch
die Concursprüfung alle Bedingnisse zum Staatsdienste, welchen
er aber von nun an mit der Malerei vertauschte. Er besuchte in
den Jahren 1813—16 die Akademie der Künste in München, wo
er sich unter Leitung des P. v. Langer in der Oelmalerei ausbil-
dete, und die Kunstausstellung von 1814 wies schon einige gelun-
gene Proben seines Fortschrittes auf. Im Frühjahre des J. 1816
reiste er mit seinem älteren Bruder, dem Minister Grafen Carl
von Seinsheim, nach Italien, wo jetzt Roms Kunstschätze der Ge-
genstand eines längeren Studiums waren, und der Aufenthalt der
ausgezeichnetsten deutschen Künstler, mit denen er in freundschaft-
liche Berührung kam, nicht minder Einfluss auf seine Kunstrich-
tung hatte. In Rom fertigte Graf Seinsheim einen grossen Carton
zu einem Altarbild, welches Maria mit dem Jesuskinde in einer
Glorie von Engeln und von den 14 Nothhelfern umgeben vorstellt.
Diese schöne Composition führte der Graf in Oel aus und seit
1822 sieht man sie auf dem Altare der Kirche in Grünbach, dem
Gute des Grafen Carl von Seinsheim. Auch in der Frescomalerei
versuchte sich unser Künstler in Rom, da in jene Zeit die Wie-
dererweckung dieser Kunst in der Villa Massimi fällt. Auf der
Rückreise besuchte der Graf auch Florenz, Bologna, Ferrara, Ve-
nedig u. s. w., und der Besuch jeder Stadt war seiner Kunst
förderlich.

Nach München zurückgekehrt malte er die Skizze zu dem
genannten Altarbilde der Kirche in Grünbach, welche auf der Aus-
stellung 1820 zu sehen war, neben vier anderen Bildern, wovon
eines die hl. Jungfrau als Kind von Engeln umgeben, ein anderes
die hl. Jungfrau mit dem Jesuskinde vorstellt. Dann arbeitete er
auch an den allegorischen Transparentgemälden, welche 1824 bei
der Jubelfeier des höchstseligen Königs Maximilian aufgestellt
waren und in einem Prachtwerke in lithographirten Umrissen er-
schienen. In demselben Jahre ernannte ihn die Akademie der
Künste in München zum Ehrenmitgliede. Hierauf vollendete er
das Altarbild in der Pfarrkirche zu Vohburg an der Donau, wo-
von die Skizze auf der Ausstellung von 1823 zu sehen war. Da-
mals brachte er auch ein Paar Genrebilder vor das Publikum: eine
Frau mit dem Kinde auf dem Arme in einer Landschaft, und das
Bildniss eines Bauern Mädchens aus der Gegend von Starnberg.
Ein späteres Gemälde stellt die Flucht nach Aegypten dar. Ne-
benbei malte der Graf auch mehrere Bildnisse von Verwand-
ten und Freunden. Darunter ist auch jenes des ehrwürdigen
Bischofs Joh. Michael Sailer, welches Hanfstängel lithographirt
hat. Zu Kiefersfelden, in der Kapelle, wo König Otto von Grie-
chenland von seinem Vaterlande Abschied nahm, ist vom Grafen
Seinsheim ein schönes Altarbild, welches den hl. Otto mit St. Lud-
wig und St. Theresia vorstellt, in sinniger Beziehung auf den
jungen König und die königlichen Eltern, und Bildnisse der dar-
gestellten hohen Personen. Graf von Seinsheim ist fortwährend

thätig, und somit gingen noch mehrere andere Bilder aus seinem
Atelier hervor, die theils zu frommen Zwecken bestimmt sind,
theils in die Hände seiner Familie und von Freunden übergingen.
Im Jahre 1839 malte er ein Denkbild auf die Erneuerung der Ge-
lübde des Ordens der Nonnen bei Wiedererrichtung des Klosters
Frauen-Chiemsee 1838. Ein anderes Gemälde stellt den Herzog
und Pfalzgrafen Ludwig bei Rhein (gest. 1545) dar, nachgebil-
det seinem Grabmale in der Klosterkirche von Seligenstadt bei
Landshut.

Ausser dem oben genannten von Hanfstängel lithographirten
Bildnisse des Bischofs Sailer haben wir von C. Theodori zwei
radirte Blätter nach Zeichnungen des Grafen von Seinsheim. Sie
stellen zwei Bauernmädchen in halber Figur vor, mit K. O. Bam-
berg 1825. 26. bezeichnet.

Graf von Seinsheim hat selbst mehrere schöne Blätter radirt.

1) Brustbild eines Mannes. A S. 1809. H. 3 Z., Br. 2 Z. 8 L.
2) Derselbe von vorn 1813. H. 4 Z. 4 L., Br. 3 Z. 6 L.
3) Ein schlafendes Kind. A. S. 1812. H. 4 Z. 4 L., Br. 3
 Z. 6 L.
4) Eine betende Bäuerin mit zwei Kindern bei einer Marter-
 säule am Wege stehend. Links unten A. S. 1825. H. 6 Z.
 10 L., Br. 5 Z. 4 L.
5) Eine alte Frau im Lehnstuhle sitzend und lesend. A. S.
 1813. H. 4 Z. 2 L., Br. 3 Z.
6) Eine Madonna sitzend mit dem Kinde, dem sie eine Birne
 reicht. Mit dem Namen. H. 5 Z., Br. 4 Z. 1 L.
7) Die Schaafschur. Seinsheim 1815. H. 4 Z. 8 L., Br. 3
 Z. 9 L.

Seipel, Johann Christian, Maler von Bremen, wurde 1821 ge-
boren, und in Berlin zum Künstler herangebildet. Er war da
Schüler des Prof. Krause, und schon als Maler wohl erfahren, als
er 1845 zur weiteren Ausbildung nach München begab. Die-
ser Künstler malt Landschaften und Seestücke, die in Färbung und
Behandlung bereits grosse Vorzüge besitzen. Wir sahen von sei-
ner Hand einige sehr kräftig gemalte und effektvolle Seestücke.

Seipp, C., Kupferstecher, arbeitete um den Anfang des 19. Jahr-
hunderts in Dresden. Er stach einige Landschaften, worunter die
beiden folgenden in Frauenholz's Verlag erschienen. Andere Blätter
von seiner Hand, Stiche und Radirungen, findet man in literari-
schen und belletristischen Werken.

1) Das Grabmal des Musarion, nach S. Bach. H. 7½ Z., Br. 9½ Z.
2) Der Bärenfang, nach demselben, in gleicher Grösse.

Seipp, Formschneider zu Wien, genoss den Unterricht des Profes-
sors B. Höfel, und gehört zu den besten Xylographen unserer
Zeit. Es finden sich mehrere schöne Formschnitte von seiner
Hand, die aber bisher meistens in Illustrationen für religiöse und
belletristische Werke bestehen.

Scirlin, s. Syrlin.

Seitler, Ludwig, Maler und Lithograph von Wien, wurde 1812
geboren, und an der Akademie der genannten Stadt herangebildet.
Später begab er sich nach München, wo er einige Zeit die Aka-

demie besuchte, und auch in der Lithographie sich übte. Seine Werke bestehen in Bildnissen und in figürlichen Darstellungen.

Seitz, Carl, Maler, war Schüler des Johann Bachmair in München, und 1514 bereits zünftiger Meister. Als solcher hatte er mehrere Schüler, die Lehrgeld bezahlen mussten. Darunter ist auch Wilhelm Beich, der Vater des bekannten Joachim Franz Beich, welcher 1624 in die Lehre kam und 50 Gulden Lehrgeld bezahlte. Im Jahre 1650 wurde dieser, auch als Geometer bekannte Künstler vor dem Handwerke losgezählt. Ein früherer Schüler unsers Meisters ist Zacharias Schultes, welchen Seitz 1614 dingte. Im Jahre 1629 nahm er den Hans Foiss in die Lehre, 1656 den Hans Mair, 1639 den Carl Pomer, u. a. Lipowsky kennt diesen Meister und seine Schüler nicht, wir fanden aber ihrer in den Zunftpapieren erwähnt. Seitz malte historische Darstellungen und Heiligenbilder in Landschaften. Seine Gemälde wurden damals als Zimmerzierden gebraucht, auch Kirchen und Klöster wurden damit versehen. Wahrscheinlich gingen die meisten zu Grunde, oder sie sind unbezeichnet und desswegen unbekannt. Gegen 1650 scheint der Meister gestorben zu seyn.

Der Bildhauer Martin Seitz ist wahrscheinlich sein Sohn.

Seitz, Caspar, Landschaftsmaler von Wittenberg, arbeitete in der ersten Hälfte des 17. Jahrhunderts. Er ist wenig bekannt, aber nicht ohne Bedeutung. In der Sammlung des Gallerie-Direktors Spengler war bis 1839 eine etwas aquarellirte Federzeichnung von Seitz, welche eine Landschaft mit Canälen und Brücken vorstellt, bezeichnet: Caspar Seitz. Wittb. 1637, qu. fol.

Dieses Meisters finden wir nur im Catalóge der genannten Sammlung erwähnt, welche 1839 der Auktion unterlag.

Seitz, Martin, Bildhauer von Lechbruck, war in München Schüler von Balth. Ableitner, bei welchem er 1675 in die Lehre trat. Nach sieben und einem halben Jahre wurde er zünftig.

Seitz, Constantin, Maler von Schneeberg, Vater und Sohn, arbeiteten im 17. Jahrhunderte, der ältere um 1645, der jüngere um 1690, und noch zu Anfang des folgenden Jahrhunderts. Sie malten Bildnisse, allegorische und historische Darstellungen, was eben jene damals für die Kunst ungünstige Zeit in Deutschland forderte.

In Melzer's Chronik von Schneeberg wird ihrer erwähnt. Der jüngere Seitz scheint sich um 1705 zu Eybenstock niedergelassen zu haben.

Seitz, C. G. oder C. C., Kupferstecher, arbeitete in der zweiten Hälfte des 17. Jahrhunderts, wahrscheinlich in Augsburg. Er radirte einige Bildnisse zu Spitzel's Imagines theologorum et philosophorum. Aug. Vind. 1673, gr. 4. Fussly kennt auch eine Landschaft mit Figuren und Thieren von ihm, qu. fol.

Dieser Seitz lieferte nur mittelmässige Arbeiten.

Seitz, Carl Heinrich, Maler von Eibenstock, war der Sohn des jüngeren Constantin Seitz, und in gleichem Fache thätig. Um 1747 lebte er zu Eisenberg im Erzgebirge.

Seitz, J., Kupferstecher, lebte um 1754 in Nürnberg. Er stach Bildnisse, die aber ohne Werth sind.

Seitz, Johann, Goldschmid und Maler von Prag, arbeitete in verschiedenen Städten Deutschlands und in andern Ländern. Er hatte den Ruf eines ausgezeichneten Gold- und Silberarbeiters, so wie eines trefflichen Malers. Seine Thier- und Blumenstücke fanden grossen Beifall. Lebte noch 1809 als Mobilienschätzmeister der k. Landtafel in Prag.

Seitz oder Seitzt, Johann, Bildhauer zu Passau, hatte in der ersten Hälfte des 17. Jahrhunderts den Ruf eines geschickten Künstlers. Lebte noch um 1650.

Er ist vielleicht der Vater des Medailleurs Seitz, der zu Anfang des 18. Jahrhunderts im Dienste des Fürstbischofs von Passau stand. Seinen Namen trägt ein bischöflicher Thaler von 1703.

Seitz, Johann Baptist, Kupferstecher, wurde 1786 zu München geboren, und mit einem vielseitigen Talente begabt fühlte er sich schon in früher Jugend zu artistischen Arbeiten berufen. Sein Grossvater, der Hofkupferstecher Max Emert, ertheilte ihm den ersten Unterricht im Zeichnen und Stechen, worin sich Seitz in kurzer Zeit mit solcher Leichtigkeit bewegte, dass er schon als Knabe von zwölf Jahren verschiedene Heiligenbilder stach. Auf Zureden des Professors R. Boos besuchte er jetzt auch die Akademie, um sich im Modelliren zu üben; allein die Kriegsjahre gaben für die Kunst wenig Hoffnung, und somit musste Seitz die Uhrmacherei erlernen, da er zu mechanischen Kunstarbeiten ebenfalls grosse Lust äusserte. Die Tüchtigkeit in diesem Fache bewies er nach einiger Zeit auch im Institute des berühmten Reichenbach, wo ihm die complicirtesten Arbeiten anvertraut wurden. Nebenbei übte er sich aber immer auch im Graviren und Stechen, studirte Geometrie und Architektur, und in seinem Fache vollkommen gebildet fand er endlich durch A. v. Riedel im k. topographischen Bureau zu München eine geeignete Anstellung, anfangs als Dessinateur und dann als Kupferstecher im topographischen Fache, in welchem er ausgezeichnete Arbeiten lieferte. Seitz war in Bayern auch der erste, welcher Normalschriften für die Schulen im Stiche darstellte. Seine Musterschriften sind in ganz Deutschland bekannt, besonders seine calligraphischen Uebersichtsblätter aller Alphabete der üblichsten europäischen Sprachen, seine Geschäftstableaux u. s. w., die sich durch Schönheit der Charaktere und Reinheit des Stiches, die Tableaux auch durch die geschmackvollen Ornamente auszeichnen.

Im Fache der Mechanik leistete Seitz auch in seinen letzteren Jahren noch Ausgezeichnetes. Er fertigte einige 7 — 8 Zoll hohe mechanische Figuren und ein Pferd, welche täuschend die natürlichen Bewegungen nachahmen.

Ein Werk anderer Art, in welchem Seitz zugleich seine Kenntnisse in der Vermessungskunst und in der Architektur beurkundete, ist seine topoplastische Darstellung der Stadt München, welche er im 700 theiligen Massstabe auf einem Raume von ohngefähr 22 F. ins Gevierte im Auftrage des Königs Ludwig I. ausführte. Dieses bewunderungswürdige Hochrelief gewährt einen Ueberblick über die ganze Stadt mit ihren Plätzen, Strassen, Kirchen, Palästen, Instituten, Monumenten, Häusern, Thuren, Gärten, u. s. w., und stellt alle diese Bauten in genauen kleinen Modellen von Birnbaumholz dar. Nichts ist geeigneter, die prachtvollen architektonischen Kunstschöpfungen des Königs Ludwig in ihrer

ganzen Ausdehnung vor den Blick zu führen, als dieses Pracht-
werk deutschen Fleisses. Einen ähnlichen Plan hatte schon Her-
zog Albrecht gefasst, indem er durch den Drexler Jacob Sanndtner
von Burghausen die Städte München, Landshut und Ingolstadt in ver-
jüngtem Maassstabe auf ähnliche Weise in Holz darstellen liess. Das
Modell von München vollendete er 1571, und es scheint das letzte
gewesen zu seyn, da ihm zur Darstellung von Ingolstadt schon
1521 der Befehl zuging. Diese Modelle sind jetzt nicht mehr
öffentlich zu sehen, da sie sehr beschädiget wurden, so wie sie
auch mit dem Seitz'schen Hochrelief nicht im geringsten den Ver-
gleich aushalten, indem dieses ein bewunderungswürdiges Pano-
rama bildet. Die Vollendung des Werkes wird erst 1847 erfolgen,
nach sechsjähriger ununterbrochener Thätigkeit.

Seitz, Alexander Maximilian, Historienmaler, der Sohn des
obigen Künstlers, wurde 1811 zu München geboren, und schon in
frühen Jahren zur Kunst herangebildet, da diese sein ganzes We-
sen beherrschte. Er besuchte schon als Knabe von zwölf Jahren
die Akademie, wo er bald zu den vorzüglichsten Zöglingen gezählt
wurde, und als Cornelius nach München gekommen war, schloss
er sich an diesen Meister mit ganzer Seele an. Seine früheren
Compositionen tragen auch das Gepräge der Schule desselben und
er blieb auch fortwährend der früheren ernsten religiösen Kunst-
richtung getreu, die geläutert auch in den Werken seiner vollen
Reife sich ausspricht. Zu seinen früheren Bildern in Oel gehört eine
biblische Darstellung, wie Joseph von den Brüdern verkauft wird,
ein Gemälde, welches 1829 auf der Kunstausstellung in München
mit grösstem Beifalle belohnt wurde. Hierauf wählte ihn Prof. H.
v. Hess neben J. Schraudolph, J. Binder u. a. als Gehülfen bei
Ausschmückung der Allerheiligen Kirche in München, wo diese
jüngeren Künstler unter Aufsicht des Meisters Bilder componirten,
die Cartons dazu ausführten und selbe in Fresco malten. Von Seitz
componirt sind hier die Sakramente der Taufe, Firmung, Beichte
und Ehe, wovon die Cartons 1832 auf der Kunstausstellung in Mün-
chen zu sehen waren. Nach Vollendung der Malereien in der Al-
lerheiligen Kirche begab sich Seitz nach Italien, um in Rom seine
Studien fortzusetzen, wo er noch gegenwärtig lebt, und zu den
ausgezeichnetsten Künstlern der neuen religiösen Schule gezählt
wird. Seine Bilder sind von grosser Innigkeit, in wahrhaft reli-
giösem Sinne behandelt. Die Formen sprechen durch ungewöhn-
liche Lieblichkeit und Milde an. Die Zahl seiner Werke ist be-
reits bedeutend, da solche nicht allein in Italien, sondern auch
in England und Deutschland zu finden sind. Einige seiner Ge-
mälde sind von ziemlich grossem Umfange, wie die Erweckung
des Jünglings von Naim, lasset die Kleinen zu mir kommen, die
Versöhnung des Jakob mit Esau, St. Catharina von Engeln getra-
gen, die Flucht nach Aegypten u. a. Alle diese Bilder sind in
Oel ausgeführt. An diese reihen sich dann auch einige Gemälde
in Wasserfarben, die in gewohnter Lieblichkeit mit ungewöhner
Kraft der Farbe behandelt sind. Viele seiner Compositionen sind
bisher nur in Zeichnung vorhanden, theils in Aquarell, theils in
Kreide und Tusch, oder mit dem Stifte ausgeführt. Zu seinen
neuesten Werken gehören die kleinen Fresken in der Capelle der
Villa Torlonia zu Frascati, welche der Künstler 1840 begann.

Das Bild der von Engeln getragenen heil. Catharina, eine rei-
chere Composition als jene von Mücke, erschien in der Anstalt
von Piloty und Löhle zu München lithographirt.

Seitz, Franz, Zeichner und Maler, wurde 1818 zu München geboren, und nach dem Beispiele seines Vaters und seines Bruders, des obigen Künstlers, zog auch er die Kunst allen übrigen Bestrebungen vor. Er besuchte einige Zeit die Akademie in München, um sich unter Schlotthauer der Malerei zu widmen, ist aber bisher nur durch Bilder in Aquarell, und namentlich durch Compositionen bekannt, in welchen, nach E. Neureuther's Vorgang, das fröhliche Spiel der Arabeske mit Scenen sich verbindet. In dieser Art der Darstellung offenbaret Seitz ein ausgezeichnetes Talent, wie die vielen Zeichnungen, und die nach diesen von ihm selbst und anderen Künstlern radirten und lithographirten Blätter beweisen. Die von ihm illustrirten belletristischen Werke bieten dadurch doppelten Werth, da die Bilder dieses Künstlers in geistreich humoristischer Weise aufgefasst sind.

H. Kohler lithographirte nach Fr. Seitz ein Blatt unter dem Titel: Aus dem bayerischen Hochlande, fol.

Folgende Blätter sind von Seitz selbst ausgeführt.

1) Judith, nach Riedel's Bild im Besitze des Königs Ludwig, lithographirt, fol.
2) Die Fischerfamilie, nach demselben lithographirt, beide für die Kunstanstalt von Piloty und Löhle, fol.
3) Zur Erinnerung an die VIII. Versammlung deutscher Forst- und Landwirthe, Arabeske, 1844 lithographirt, qu. fol.
4) Die Offiziers-Quadrille auf dem Balle, 1845 im Palaste des Herzog Maximilian in Bayern veranstaltet. Lithographirt, qu. fol.
5) Virgil's Aeneis, travestirt von Blumauer. Mit 32 lith. Skizzen von F. Seitz. Leipzig 1842. 12.
6) Umrisse zu F. Kobell's Gedichten in oberbayerischer Mundart. Gez. u. lith. von F. Seitz. Erscheint in Heften, 4.
7) Die Illustrationen zum Theaterkatechismus von Hofrath Löhle. 11 Blätter. München, 1840.
8) Die Adresse der Kunstanstalt von Piloty und Löhle, Arabeske, schön in Stahl radirt, qu. 4.

Seitz, Carl, Zeichner und Kupferstecher, der jüngere Sohn des Joh. Bapt. Seitz, wurde 1824 zu München geboren, und nach dem Beispiele seines Vaters für das topographische Fach herangebildet. Er ist im k. topographischen Bureau angestellt, benützt aber seine übrige Zeit auch für andere Arbeiten. Diese bestehen im Aquarellbildern, in Stift- und Federzeichnungen, in Landschaften und Arabesken in Kupfer und Stahl radirt. Folgende Blätter gehören grösstentheils zu den Seltenheiten, da sie nicht in den Kunsthandel kamen und die Platten abgeschliffen wurden. Die Arbeiten dieses jungen Künstlers verrathen Talent, welches überhaupt in der Seitz'schen Familie erblich zu seyn scheint.

1) Zwei Zecher am Tische in Ostade's Manier, radirt. Links unten: Carl Seitz 1840. kl. 4.
2) Ein Hirtenknabe die Ziege melkend, dabei zwei liegende Schafe. Radirt, in der Mitte unten: C. Seitz f. (1840) kl. 4.
3) Zwei Jagdstücke, Copien nach Radirungen von J. Muxel in dessen Galleriewerk des Herzogs von Leuchtenberg, kl. 4.
4) Eine Italienerin mit dem Kinde im Schoosse, Stahlradirung, 12.
5) Die Subscriptionsliste der Kunstanstalt von Piloty und Löhle,

mit einer Arabeske, nach der Adresse derselben Anstalt von Franz Seitz in Kupfer gestochen.

6) Mehrere Adresskarten mit Arabesken in Kupfer gestochen.

Seitz, Joseph, Graveur und Ciseleur, geboren zu München 1820, stand unter Leitung seines Vaters Joh. Baptist Seitz, und entwickelte dann auf eigenem Wege ein Talent, welches jetzt in seiner Art Ausgezeichnetes leistet. Seine Ciselierarbeiten sind äusserst geschmackvoll. Im Graviren von Wappen, Arabesken, Ornamenten u. s. w., kommen ihm wenige gleich.

Seitz, Ernst, Maler, wurde 1816 zu Ariach in Kärnthen geboren, und zu Pesth in den Anfangsgründen der Kunst unterrichtet. Im Jahre 1836 begab er sich zur weiteren Ausbildung nach München, wo er einige Jahre die Akademie besuchte, und mehrere Bilder in Oel ausführte. Er malt Bildnisse und Genrebilder.

Selaer oder Selar, Vincent, Maler, ist nach seinen Lebensverhältnissen unbekannt. In der Gallerie zu Schleissheim ist ein Gemälde von seiner Hand, welches in halblebensgrossen Figuren Christus vorstellt, wie er die Kleinen zu sich ruft. In diesem Bilde offenbaret sich der Einfluss der italienischen Kunstweise auf die ältere deutsche. Selaer lebte wahrscheinlich in der zweiten Hälfte des 16. Jahrhunderts.

Selb, Carl, Maler, war der Sohn eines wenig bemittelten Landmanns zu Stockach in Tirol, und wurde daselbst 1774 geboren. Die Malerei erlernte er von einem gewöhnlichen Maler, und somit war er im Vaterlande fast allein auf sein Talent beschränkt, bis er 1799 in den Stand gesetzt wurde, die Akademie in Düsseldorf zu besuchen. Hier erhielt er den Auftrag, einige Gemälde der Gallerie zu copiren. Selb verweilte da zwei Jahre, bis er zu neuer Beschäftigung ins Vaterland zurückberufen wurde. Er malte jetzt einige Kirchen in Fresco aus, wobei ihm auch sein Bruder Joseph behülflich war, und nach Vollendung dieser Arbeiten gingen sie zu weiteren Studien nach München. Selb gedachte jetzt in Bayern zu bleiben; allein bei der 1809 erfolgten Insurrektion musste er nach Tirol zurückkehren, wo er von dieser Zeit an wieder für Kirchen arbeitete, sowohl in Fresco als in Oel malte.

Selb, Joseph, Maler und Lithograph, wurde 1784 zu Stockach in Tirol geboren, und von seinem älteren Bruder Carl in den Anfangsgründen der Malerei unterrichtet. In seinem 15. Jahre unternahm er mit diesem eine Reise nach Düsseldorf, um an der Akademie sich der Historienmalerei zu widmen; allein nach zwei Jahren musste er mit dem Bruder wieder in die Heimath zurückkehren, um ihm bei seinen Arbeiten in Kirchen hülfreiche Hand zu leisten. Nach Vollendung derselben begaben sich beide Künstler nach München, wo unser Meister zur weiteren Ausbildung die Akademie besuchte und glückliche Fortschritte machte, ohne jedoch zum erwünschten Resultat gelangen zu können. Nach dem 1809 erfolgten Ausbruch der Insurrektion in Tirol blieb er ohne Unterstützung, und gelangte somit in hülflose Lage. In dieser wendete er sich an den Inspektor Michael Mettenleiter, welcher ihn ermunterte, im Graviren auf Stein sich zu üben, was ihm so gut gelang, dass Selb bei der Steuerkataster-Commission in München angestellt wurde. Diese Anstalt hatte schon frühe die neu

erfundene Kunst der Lithographie für sich in Anspruch genommen, und Selb ist einer derjenigen Künstler, der um die Vervollkommnung derselben nicht geringe Verdienste sich erwarb. Die lithographische Anstalt der k. Steuerkataster-Commission, über welche auch der Erfinder dieser Kunst wachte, erlangte ausgebreiteten Ruf, wozu Selb nicht wenig beitrug. Seine Kenntnisse im Drucke wurden selbst vom Auslande her anerkannt. So schickte ihm noch 1824 Mr. Delpech in Paris mehrere Steine mit Darstellungen aus der französischen Geschichte von H. Vernet zum Drucke, da die in Paris gezogenen Exemplare nicht genügten. Selb hatte 1816 die lithographische Anstalt des Kunsthändlers Zeller übernommen, und vier Jahre später vereinigte er sich mit dem Gallerie-Direktor C. v. Mannlich zur Fortsetzung der von Strixner und Piloty begonnenen Herausgabe des k. Galleriewerkes. Gleiche Thätigkeit weihte er auch dem Unternehmen der Cotta'schen artistischen Anstalt, welche die weitere Fortsetzung des genannten Werkes übernahm, so wie die Herausgabe des herzoglich Leuchtenberg'schen Galleriewerkes. Im Jahre 1832 starb der Künstler.

Wir haben von Selb mehrere lithographirte Blätter, von denen die früheren jetzt zu den Incunabeln der Lithographie gehören. Auch die späteren halten den Vergleich mit den neueren Produkten dieser Kunst nicht aus. Es sind diess Bildnisse und historische Darstellungen, die theilweise mit einem Monogramme versehen sind.

1) Ludwig Kronprinz von Bayern (jetzt regierender König), nach J. Stieler 1817, gr. fol.
2) Therese Kronprinzessin von Bayern (Königin), das Gegenstück, gr. fol.
3) Friederike Sophie, Erzherzogin von Oesterreich, nach Stieler, gr. fol.
4) Maria Amalia, Prinzessin und Herzogin von Sachsen, nach demselben, gr. fol.
5) Eugen, Prinz von Leuchtenberg, stehend in ganzer Figur, nach Stieler, gr. fol.
6) Rafael Santi von Urbino, nach dem berühmten Bilde in der Pinakothek zu München und nach Flacheneker's Zeichnung, gr. fol.
7) Zwei halbe Figuren von alten Männern, nach A. Brouwer, 1817, fol.
8) Eine Ansicht von München, 1826, fol.

Selb, August, Lithograph, geb. zu München 1813, erlernte die Anfangsgründe der Kunst unter Leitung seines Vaters Joseph, und besuchte dann zur weiteren Ausbildung die Akademie der Künste. Er nahm schon frühe an den lithographischen Arbeiten des Vaters Theil, und eingeweiht in alle Vortheile der Lithographie hat er bereits mehrere Blätter geliefert, die zu den bessten ihrer Art gehören. Wir zählen folgende zu seinen Hauptwerken:

1) Therese, Königin von Bayern, herzogl. Prinzessin von Sachsen-Altenburg, sitzend in halber Figur, mit Rahmeneinfassung. Roy. fol.
2) Maria Grossfürstin von Russland, als Braut des Prinzen von Leuchtenberg, fol.
3) Herzog Max von Leuchtenberg in russischer Husaren-Uniform, das Gegenstück zum vorhergehenden Bildnisse, 1839, fol.

15 *

4) Der Violinspieler, eine Familienscene nach Pistorius, für den Triesterkunstverein 1841, fol.

5) Räuberüberfall bei Terracina, nach Schindler, für den Triesterkunstverein 1840, gr. roy. fol.

6) Die Blätter der bei Cotta erschienenen Pinakothek oder Sammlungen der Gemälde der Gallerie in München.

Selbein, s. Selheim.

Selbner, Zeichner und Maler zu Wien, ein jetzt lebender Künstler. Er malt Blumen und Früchte.

Selche, Carl Ludwig, Medailleur und Münzmeister zu Düsseldorf, war um 1767 thätig. Auf seinen Münzen stehen die Initialen seines Namens.

Seld, Georg, Goldschmid, hatte in der ersten Hälfte des 16. Jahrhunderts Ruf. Er fertigte für die St. Ulrichskirche eine grosse silberne Monstranze und eine 52 Pf. schwere Statue von Silber. Dann ätzte er 1521 auch einen grossen Plan von Augsburg, wie Stetten benachrichtet. S. auch den folgenden Artikel.

Seld, Johann, Graveur und Medailleur zu Augsburg, ein mit dem Obigen gleichzeitiger Künstler, wenn nicht derselbe, prägte die ersten Augsburg'schen Goldgulden und Silber-Batzen. Kaiser Carl V. ertheilte 1521 der Stadt dieses Privilegium. Stetten gibt Nachricht über diese Verhältnisse.

Selden, nennt Fiorillo in der Geschichte der zeichnenden Künste in England einen Bildhauer, von welchem in dem abgebrannten Schlosse zu Petword viele Schnitzwerke waren. Dieser Selden war ein Schüler des 1721 verstorbenen Gibbons.

Seldnock, Elias, Maler in Prag, arbeitete um 1692. Er scheint nicht von Bedeutung gewesen zu seyn.

Sele, J., s. Seele.

Selée, Lithograph, ist uns nach seinen Lebensverhältnissen unbekannt. Im Cataloge der Sammlung des Hofraths Böttiger (1837) wird ihm ein grosses Blatt beigelegt, welches Rafael's berühmtes Bild der hl. Cäcilia vorstellt.

Selen, Johannes van, Kupferstecher, wahrscheinlich Goldschmid, arbeitete gegen Ende des 16. Jahrhunderts in den Niederlanden. Es finden sich von ihm kleine, äusserst zart behandelte Grotesken mit dem Namen und der Jahrzahl 1590, 16.

Seleroni, Giovanni, Bildhauer zu Venedig, ein jetzt lebender Künstler, welcher für Kirchen und Paläste arbeitet. Es finden sich Statuen und Basreliefs von seiner Hand. Blühte um 1846.

Seleucus, heisst bei Bracci Nro. 104 ein Edelsteinschneider, von welchem sich noch eine Gemme findet. Sie stellt einen kleinen Kopf des Silen in Carneol vor, Stosch Nro. 60. Zu v. Murr's Zeit befand er sich im Cabinet Cerretani zu Florenz.

Selfisch, s. Seelfisch.

Selhein oder Selheim, J., Landschaftsmaler, lebte in der ersten
Hälfte des 18. Jahrhunderts, anscheinlich in Paris. Beauvarlet
stach nach ihm zwei grosse Landschaften, unter dem Titel: Ruris
deliciae, und Reliquiae Danaum. Das erste dieser Blätter ist mit:
Beauvarlet inv. et sc. bezeichnet, dass andere ohne Namen des Stechers.

Selig, Friedrich Wilhelm, Zeichner und Ingenieur zu Cassel,
war in der zweiten Hälfte des 18. Jahrhunderts thätig. Er fertigte
landschaftliche und architektonische Zeichnungen. Dann findet
man von ihm auch einen Plan von Cassel, welchen Weiss 1781
gestochen hat. Starb um 1810 als Staabs-Offizier.

Seligmann, s. Seeligmann.

Selin, Jean a, heisst auf einem Seestücke, von J. B. Derrey ge-
stochen, der Maler desselben, der aber mit Jan Asselyn Eine Per-
son ist. Der Name ist verstümmelt.

Selina, Ferdinand, wird von Füssly (Rais. Verzeichniss I. 167)
irrig F. Selma genannt.

Selis, Maynert, wird im Cataloge der Sammlung des Grafen Re-
nesse-Breidbach ein Kupferstecher genannt, welcher nach Golzius
die Judith stach, wie sie dem Holofernes das Haupt vom Rumpfe
trennt, fol.

Sellajo, Jacopo del, Maler, wird von Vasari im Leben des Fra
Filippo Lippi erwähnt. Er war um 1450 Gehülfe dieses Meisters.

Sellari, Francesco di Neri, heisst bei Baldinucci ein florentini-
scher Bildhauer, der um 1362 für St. Reparata daselbst einige
Statuen verfertigte.

Selleto, s. Sellitto.

Selleth, James, Maler, wurde 1774 zu London geboren, und da-
selbst übte er auch seine Kunst. Er malte Bildnisse, so wie Blumen
und Früchte. Diese Bilder fanden grossen Beifall.
Selleth starb 1840.

Selleth, Mlle., Malerin zu London, vielleicht die Tochter des
Obigen, malt sehr schöne Blumen- und Fruchtstücke. Diese Künst-
lerin ist noch thätig.

Selli, Edelsteinschneider, wird von Göthe im Leben des Ph. Hackert
erwähnt. Selli war Zeitgenosse des letzteren.

Sellier, N., Maler, lebte in der ersten Hälfte des 18. Jahrhunderts
zu Paris. Er malte Bildnisse. P. Landry stach nach ihm jenes
des Guy du Val, Herrn von Bonneval.

Sellier, François Nicolas, Kupferstecher zu Paris, blühte in der
zweiten Hälfte des 18. Jahrhunderts. Die Lebensverhältnisse der
Sellier sind uns unbekannt, da selbst bei französischen Schrift-
stellern keine genügenden Nachrichten darüber zu finden sind.
Unser F. N. Sellier stach architektonische Ansichten. Eine solche
des Inneren einer Badanstalt, nach F. Perlin, ist von 1778, gr. fol.

Dann arbeitete er auch für die Voyages pittoresques d' Italie.
Im Jahre 1790 stach er nach Gateau ein grosses Blatt, betitelt:
Monument pour la Revolution.

Sellier, Louis, Kupferstecher, wurde 1757 zu Paris geboren, und
zu einer Zeit herangebildet, in welcher für die Kunst in Frank-
reich noch gute Zeiten waren, und besonders der Stecher sich
Verdienst gesichert sah, der aber durch die Revolution unterbrochen
wurde. Allein die Kunst erfreute sich bald wieder des Schutzes,
und die Folge davon sind mehrere Prachtwerke, welche in den
ersten Decennien unsers Jahrhunderts erschienen. Sellier stach
für einige derselben, so dass seine bedeutendsten Blätter in kost-
baren Büchern vorkommen und ausserdem selten zu finden sind.
Es sind diess architektonische Ansichten und Landschaften, wovon
besonders erstere meisterhaft gestochen sind. Seine früheren Blät-
ter sind in den Voyages pittoresques d' Italie. Dann lieferte er
solche für die grosse Description de l'Egypte, welche, als Frucht
der französischen Expedition nach Aegypten, auf Kosten Napoleons
erschien, und selten zu finden ist. Auch für das Prachtwerk des
Musée royal des peintures etc., für Mazois' Ruines de Pompeji,
für Gau's Monumens de la Nubie, für Cailliaud's Reise in die
Oasis von Theben, für das Krönungswerk Carl's X., für Dr. Bois-
serée's Prachtwerk über den Dom in Köln, für die Sammlung von
Vorbildern für Fabrikanten und Handwerker, welche die k. preus-
sische Regierung von 1821 — 30 herausgab, hat Sellier Blätter
gestochen. Die letzteren gehören zu den schönsten des Werkes.
Dann kommen auch einzelne Blätter von diesem Künstler vor. Von
zweien nach Delorme stellt das eine das Innere eines ägyptischen
Tempels (1819), das andere das Innere einer gothischen Kirche
vor, beide in fol. Dann haben wir von ihm auch verschiedene
Blätter mit Vasen, die einzeln vorkommen. Sellier starb um 1835.

Sellier, Kupferstecher zu Paris, zwei Künstler dieses Namens, er-
scheinen um 1780 — 1810 als Stecher für verschiedene naturhisto-
rische Prachtwerke, wie für jene von Cavanilles, Heritier, des Fon-
taines, Ventenat, Redouté, Marechal u. a. Auf einigen der Blätter
in den genannten Werken steht Sellier sc., auf anderen Sellier
fils sc. Näheres wissen wir über diese Meister nicht, wir halten
sie aber mit keinem der Obigen für Eine Person.

Sellinger, David, Maler zu Salzburg, wurde 1766 geboren, und
in Wien zum Künstler herangebildet. Er malt Portraite und er-
theilt Unterricht im Zeichnen.

Sellito, Carlo, Maler von Neapel, war in Rom Schüler von Annib.
Carracci und dessen Nachahmer. Er arbeitete in Neapel, wo Baldinucci
seine Darstellungen aus dem Leben des hl. Petrus in einer Capelle
der Kirche der hl. Anna rühmt. G. B. G. Grossi (Le belle arti
etc. Napoli 1820 p. 123) räumt diesem Meister eine hohe Stelle
ein. Sein Todesjahr ist unbekannt.

Selma, Fernando, Kupferstecher, wurde 1748 zu Madrid geboren,
und an der Akademie daselbst unterrichtet, bis er zur weiteren
Ausbildung nach Paris sich begab. Nach einiger Zeit kehrte er
wieder nach Madrid zurück, wo er jetzt durch mehrere Blätter den
Ruf eines ausgezeichneten Stechers sich erwarb. Sie kommen aber
selten einzeln vor, da sie für das K. spanische Galleriewerk aus-

geführt sind, wovon von 1792 — 94 zwei Lieferungen erschienen, unter dem Titel: Coleccion de las estampas grabados à buril de los cuadros pertenacientes al Rey de España (die Gemälde des k. Palastes). Selma war Professor an der Akademie von S. Fernando und starb um 1810.

1) Kaiser Carl V., ganze Figur, nach Titian, zur neuen Ausgabe von Sepulveda's lateinischen Werken. 8.
2) Bildniss des Pater Seguenza, nach dem berühmten Bilde Coello's im Escurial, fol.
3) Jenes von Miguel Cervantes, für eine Sammlung: Barones illustres Espagnoles, 4.
4) Don Miguel de Muzquiz, nach Goya. 8.
5) La Virgen del Pez (Madonna del Pesce), Rafael's berühmte hl. Familie mit dem kleinen Tobias. Für die Coleccion de las estampas grabados etc. 1782, gr. fol.
6) S. Ildefonso recibendo de mano de la Santissima Virgen una Casulla, nach B. Murillo, für die Coleccion etc. 1794, gr. fol.
7) Il Spasmo di Sicilia, die berühmte Kreuztragung Rafael's im Museum zu Madrid, nach J. Cameran's Zeichnung, 1807, gr. fol.
8) Die Perle, eine unter diesem Namen bekannte hl. Familie Rafael's im Escurial, 1808 gestochen, kl. fol.
9) Die Herodias mit dem Haupte des Johannes, nach G. Reni's Bild in der Gallerie zu Madrid 1774. H. 12 Z. 5 L., Br. 7 Z. 11 L.
10) Jakob's Reise nach Canaan, 18 Figuren und viele Thiere, nach L. Giordano 1777. H. 13 Z. 2 L., Br. 16 Z. 7 L.
11) Moses zieht mit den Israeliten durch das Meer, und Pharao's Untergang, nach demselben, und Gegenstück zu obigem Blatte.
12) Die Blätter zur Prachtausgabe des Ingenioso Hidalgo Don Quijote de la Mancha, die zu Madrid erschien.

Selms oder Selm, Adam Gottlieb, ein k. sächsischer Ingenieur-Offizier, machte sich durch verschiedene Zeichnungen in Sepia bekannt, und hatte auch eine bedeutende Kunstsammlung. Starb um 1798.

Selous, H. C., Maler zu London, wurde um 1812 geboren, und an der Akademie daselbst herangebildet. Er ist schon einige Jahre vortheilhaft bekannt, sowohl durch Zeichnungen als durch Gemälde. Der Inhalt seiner Werke ist theils der Geschichte Englands, und den vaterländischen Dichtern entlehnt, theils gehören sie dem Genre an. So fertigte er Umrisse zu Shakespear's Sturm, die auf 12 Blättern gestochen mit erklärendem Text in vier Sprachen 1836 zu London erschienen, roy. 4. Dann ist Selous auch einer derjenigen Künstler, welche 1843 zur Ausschmückung des Palastes von Westminster (Parlamentshäuser) concurrirten. Diese Räume sollen mit Fresken aus der englischen Geschichte geziert werden, wozu die Künstler Cartons einsendeten. Eilf dieser Cartons wurden als preiswürdig befunden, und darunter ist auch jener von Selous. Diese Compositionen erschienen in 11 lithographirten Blättern, unter dem Titel: The Prize Cartoons. London 1844, gr. fol. Für den Londoner Kunstverein 1845 lieferte er Illustrationen zu Bunyan's Pilgrimage Progress, 22 Blätter mit Umrissen von C. Rolls gestochen. London 1844, qu. fol.

Sels, C., Maler, blühte in der ersten Hälfte des 19. Jahrhunderts. Er malte historische Darstellungen, die sich durch Correktheit der Zeichnung und durch gefällige Färbung empfohlen. Man erkennt darin auch ein genaues Studium der Werke aus der classischen Zeit Italiens.

Seltenhorn, Anton, Maler von Krayburg in Bayern, arbeitete in der zweiten Hälfte des 18. Jahrhunderts. Im Jahre 1776 malte er die Frescobilder ausserhalb der Gitter der Klosterkirche zu Gars.

Selter, Johann, Medailleur, stand um 1700 — 1711 im Dienste des churpfälzischen Hofes. Er fertigte viele Stempel zu Münzen und Medaillen, die in Exter's Sammlung Churpf. Münzen aufgezählt werden. Er bezeichnete seine Werke mit J. S.

Seltmann, Johann Christian, Graveur und Medailleur, arbeitete um 1800 — 1815 in verschiedenen Städten, und zuletzt in Dresden.

Seltzam oder Seltham, C., Formschneider, arbeitete in der ersten Hälfte des 18. Jahrhunderts in Nürnberg. Es finden sich von ihm Blätter in der Weise des C. Mellan, wie in E. G. Baron's Untersuchung des Instruments der Lauten etc. Nürnberg 1727, 8.

Es gibt auch eine Ansicht von Nürnberg, auf welcher die Initialen J. S. stehen, worunter einige »Incidit Seltsam« vermuthen. J. G. Schickler hat vielleicht näheres Recht auf dieses Blatt.

Seltzam, Martin, Formschneider, wurde 1750 in Nürnberg geboren, und hatte als Künstler Ruf. Seine Formschnitte, deren sich in Büchern finden, gehören auch wirklich zu den besseren Arbeiten seiner Zeit. Ueberdiess schnitt er Wappen. Starb um 1810.

Seltzam, Melchior, Maler zu Wien, wurde um 1795 geboren, und an der Akademie der genannten Stadt herangebildet. Er malt architektonische Darstellungen, die grosses Lob verdienen.

Selva, Giovanni Antonio, Architekt zu Venedig, machte seine Studien in Rom, und nach den classischen Werken älterer und neuerer Zeit, die sich daselbst und in anderen Städten Italiens finden. Als ausübender Künstler trat er zuerst in Venedig auf, wo er seit einigen Jahren die Stelle eines Professors der Architektur an der Akademie der Künste bekleidet, und auch die Oberaufsicht über die öffentlichen Gebäude und Gärten führt.

Selva ist auch der Erbauer der Kirche in Possagno, einem Dorfe in der Nähe von Venedig. In dieser Kirche ruhen die Gebeine des berühmten Antonio Canova. Er ist in runder Form mit Porticus versehen, und die drei Eingänge erklären sich aus einem alten Brauche im Dorfe, dem zufolge die Frauen allein das Vorrecht haben, durch die Hauptthüre in die Kirche zu gehen. Canova musste daher für die Männer zwei Nebenthüren in seinen Tempel machen lassen. Ueber diese Kirche existirt ein Werk, unter dem Titel: Il tempio di Ant. Canova e la villa Possagno, del Prof. Bossi. Udine 1823. Mit KK.

Dann zeichnete Selva auch viele interessante Gebäude und Monumente Venedigs, und veranstaltete ein Werk darüber, an welchem auch L. Cicognara und A. Diedo Theil haben. Dieses Werk

hat den Titel: Fabriche e Monumenti cospicui di Venezia, illustrati da L. Cicognara, A. Diedo e G. A. Selva. 2 Ediz. con notabili aggiunte e note. Mit 259 K. K. fol. und 2 Bänden Text 8. Venezia 1840.

Selvatico, Paolo, Medailleur von Ferrara, gehört zu den berühmtesten Künstern, welche in der zweiten Hälfte des 16. Jahrhunderts in Italien lebten. Er stand lange Zeit im Dienste des Herzogs Alfonso II. von Este in Modena, dann folgte er dem Herzog Cesare d' Este nach Ferrara, und die letztere Zeit verlebte er am Hofe Ranuccio's I. in Parma, wo er nach Vedriani 1606 starb.

Tiraboschi spricht von diesem Meister mit zu geringem Lobe, was auch Graf Cicognara in seiner Storia della scultura rügt, II. 420. Seine Medaille mit dem Bildnisse des Giovanni de Medici, mit der Legende: Propugnatori Italiae im Revers, gehört zu den bessten Arbeiten dieser Art.

Selvi, Antonio, Medailleur von Venedig, war Schüler von M. S. Benzi, und einer der tüchtigsten italienischen Künstler des vorigen Jahrhunderts, wenn nämlich alle Medaillen von ihm gefertiget sind, die seine Bezeichnung haben. Graf Cicognara (Stor. II. 414) sagt nämlich, dass er fremde Arbeiten unter seinem Namen gehen liess. Er hielt sich längere Zeit in England auf, kam aber später wieder ins Vaterland zurück, wo er um 1750 thätig war. Wir haben von ihm eine Medaille mit dem Bildnisse des Galileo Galilei, welche mit A. S. bezeichnet ist. Eine solche mit dem Portraite des Grafen Giuseppe Ginanni ist in dessen Opere postume. Venezia 1755 gestochen.

Selzam, J., Kupferstecher, arbeitete um 1750 in Prag. Mit diesem Namen ist das Wappen der Rosenmüller'schen Buchhandlung in Prag bezeichnet, 12.

Selzam, s. auch Seltzam.

Selzer, Architekt zu Eisenach, bekleidet daselbst die Stelle eines Baurathes. Er gehört zu den tüchtigsten jetzt lebenden Meistern seines Faches. Im Jahre 1839 machte er den Plan zu einer umfangreichen Restauration der Wartburg.

Sembeck, Johann Samuel, Zeichner, arbeitete in der ersten Hälfte des 18. Jahrhunderts in Dresden. Er zeichnete verschiedene Prospekte. Sysang stach jenen von Oelsnitz. Von ihm selbst gestochen ist wahrscheinlich der Prospekt des Salzwerkes bei Plauen, gr. fol.

Sembera, Joseph, Zeichner und Maler, arbeitete um 1827 in Prag.

Semeleck, Bildhauer, hatte im ersten Decennium unsers Jahrhunderts in St. Petersburg Ruf. Er fertigte verschiedene Büsten, unter welchen 1804 besonders jene des Geheimen Rathes von Betzkoy gerühmt wurde. Auch Semeljak finden wir diesen Künstler genannt.

Semens, Balthasar van, Maler, wurde 1637 zu Antwerpen geboren. Er malte Stillleben, die täuschend befunden wurden. Starb 1704.

In Brüssel lebte ein Bruder dieses Künstlers, der in demselben Fache arbeitete.

Sementi oder Semenza, Givanni Giacomo, Maler, geboren zu Bologna 1580, war Nachahmer des Guido Reni. Er malte in Rom mehrere Altarbilder, und in Ara-Coeli daselbst neben anderen Meistern in Fresco, worunter er sich auszeichnete. Sein Hauptwerk ist aber das Bild des hl. Sebastian in S. Michele zu Bologna. Im Belvedere zu Wien ist von ihm die Vermählung der hl. Catharina. Er erreichte kein hohes Alter.

Semerville, Zeichner und Lithograph, arbeitete um 1830 in Paris. Er zeichnete verschiedene Ansichten und lithographirte auch solche. In dem bezeichneten Jahre erschienen von ihm die Ansichten von Algier, Tripolis, Bona und Palme, qu. fol.

Semhoff, s. Semzoff.

Semin, Alessandro oder Giulio Cesare, Maler von Genua, liess sich zu Anfang des 17. Jahrhunderts in Madrid nieder, und gründete da seinen Ruf. Er malte auf Befehl Philipp's III. im Pardu ein Bild in Fresco, und in S. Bartolome de Sonsoles zu Toledo ist ein Crucifix mit mehreren Figuren von ihm. Im Jahre 1627 wurde er Nachfolger des Hofmalers Bartolome Gonzalez.

Vinc. Carducho nennt diesen Meister Alexandro und seinen Freund, in den königlichen Ausgabbüchern heisst er aber Julius Cäsar. Ant. Semini ist sein Verwandter.

Semini, Antonio, Maler, wurde um 1485 in Genua geboren, und von L. Brea unterrichtet, zugleich mit Teramo Piaggia, der sich in der Folge mit Antonio zu gemeinschaftlichen Arbeiten verband. Semini scheint aber der tüchtigere zu seyn, so dass ihn Lanzi den Perugino seiner Schule nennt, diess bei Betrachtung der Kreuzabnehmung bei den Dominikanern zu Genua und anderer Bilder, die man ehedem daselbst von ihm sah. Jetzt scheint sich wenig mehr in Genua von ihm zu finden, wir wissen nur von einem Bilde der Cleopatra im Palaste Pallavicini. Semini hat sich aber in seiner späteren Zeit mehr der modernen Schule genähert. Lanzi macht besonders auf eine Geburt Christi in S. Domenico zu Savona aufmerksam, in welcher Antonio nicht bloss mit Perino, sondern selbst mit Rafael wetteifert. Die Familie Riari daselbst hatte mehrere Bilder, in welchen nach Fiorillo's Bemerkung sich der Künstler selbst übertroffen haben soll. Mehrere seiner Werke führte er in Gemeinschaft mit Teramo aus, so dass beide Künstler ihre Namen darauf setzten. Auf dem Gemälde der Marter des hl. Andreas in S. Andrea zu Genua brachten sie nebenbei auch ihre Bildnisse an. Dieses Bild stammt aus der früheren Zeit der genannten Meister, man bemerkt aber schon den Einfluss einer besseren Periode. In den Köpfen und in den Bewegungen herrscht grosses Leben und das Colorit ist von gefälliger Harmonie. In der Zeichnung findet man sich nicht auf gleiche Weise befriediget. Die beiden folgenden Meister sind seine Söhne und Schüler, die später im Vaterlande viel zur Verbreitung eines besseren Geschmackes beitrugen. Anton Semini starb nach 1547.

Semini, Andrea und Ottavio, Maler von Genua, die Söhne Antonio's, standen anfangs unter Leitung des Vaters, und hielten

sich gleich diesem an Perino del Vaga. Hierauf gingen sie nach
Rom, wo sie jetzt mit Vorliebe die Werke Rafael's und die Antike
studirten, und von dieser Zeit an huldigten sie dem Geschmacke
der römischen Schule. Bei ihrer Rückkehr nach Genua, und spä-
ter nach Mailand berufen, arbeiteten sie vieles theils gemeinschaft-
lich, theils jeder für sich, und im Style Rafael's, aber ohne ihn
zu erreichen. Andrea war der jüngere. Es gebrach seinen Bil-
dern an dem, was die Italiener Morbidezza nennen, und selbst
Zeichnungsfehler liess er sich zu Schulden kommen, sogar in
seiner Geburt Christi in S. Francesco zu Genua, welche zu seinen
Hauptbildern gehört. Ehedem sah man von ihm und seinem Bruder
ziemlich viele Werke in Genua, deren Soprani rühmt und be-
schreibt, wie die Geschichten aus dem Leben des Täufers im Palaste
des Adamo Centurione u. a. Auch in Mailand arbeitete er. Da
sah man im Palaste des Herzogs von Terranuova das Gastmal der
Götter bei der Hochzeit der Psyche, welche von Lomazzo ausser-
ordentlich gerühmt wird.

Grössere Verdienste hatte Ottavio, dessen Sabinerraub an der
Façade des Palastes Doria von C. Procaccini für Rafael's Arbeit
angesehen wurde. Auch an anderen Häusern sah man ähnliche
al Frescos von Ottavio, die aber nach und nach zu Grunde gingen.
In den Kirchen hielten sich diese Bilder länger. So sieht man in
der Capelle des hl. Hieronymus in St. Angelo zu Mailand Dar-
stellungen aus dem Leben dieses Heiligen von ihm. In diesen
und in anderen Werken, welche O. Semini in Mailand ausführte,
bemerkte Lanzi mit seinem Bruder Andrea und mit A. Busco für
dern in der Capelle des hl. Hieronymus sagt, sie seyen in einer
leichteren, weniger vollendeten Weise gemalt, wie diess auch mit
anderen Bildern in Mailand der Fall war. Auch bemerkt Lanzi,
dass Ottavio in Oel nicht coloriren konnte oder wollte. In den
Frescobildern hatte er aber eine meisterhafte Färbung. Zu Mai-
land malte er mit seinem Bruder Andrea und mit A. Busco für
den Herzog von Terranuova, der durch diese Meister seinen Palast
verzieren liess. Ein belobtes Bild von Andrea haben wir oben
genannt, und es möchte fast scheinen, dass dieser Meister gediege-
ner war, als Ottavio, der zuletzt von der Kunstweise des Michel
Angelo sich hinreissen liess und manierirt erscheint. In der letzte-
ren Zeit seines Lebens gründete er in Genua mit L. Cambiaso
eine Zeichnungsschule, worin das Studium nach dem Nackten
eifrig betrieben wurde. Er starb daselbst 1604 und Andrea 1578
im 63. Jahre.

Semini, Michele, Maler, wird unter die guten Schüler des C. Ma-
ratti gezählt. Er malte viele Bilder, die aber dem Meister oder
anderen Künstlern beigelegt werden.

Semino, s. Semini.

Semitecolo, Nicolo, Maler von Venedig, einer der ältesten Künst-
ler dieser Stadt, der im 14. Jahrhunderte arbeitete, nicht ohne
Einfluss der byzantinischen Kunst. Es finden sich noch Werke
von ihm, welche diess bestätigen, es offenbaret sich aber darin
eine schlichte Anmuth, die den Werken der griechischen Meister
fremd ist. In der Gallerie der Akademie zu Venedig ist von ihm
eine Krönung Mariä durch die Dreieinigkeit, wahrscheinlich jenes
Bild, welches Lanzi in der Stiftsbibliothek zu Mantua gesehen zu
haben scheint, und als schönes Denkmal der venetianischen Schule

rühmt. Auf dem von Lanzi erwähnten Gemälde liest man: Nico-
leto Semitecolo da Viniexia impense 1370. Dann ist in dieser
Sammlung ein reiches Altarbild auf Holz. In der Bibliothek des
Capitels zu Padua sind Darstellungen aus dem Leben des hl. Seba-
stian von ihm, mit noch älteren Darstellungen auf der Rückseite.
Das eine dieser Bilder trägt die Jahrzahl 1367. Aus diesen Daten
ergibt sich die Blüthezeit des Meisters. Mit Giotto kommt er in
keinen Vergleich, da die Kunstweise beider ganz verschieden ist.
In der Zeichnung steht ersterer über ihm, als Colorist ist Semite-
colo fast höher zu achten. Seine Figuren sind oft übermässig
schlank.

Semler, Heinrich, Maler, wurde 1822 zu Coburg geboren, und
daselbst in den Anfangsgründen der Kunst unterrichtet, bis er
1844 zur weiteren Ausbildung nach München sich begab. Er malt
Bildnisse und Genrebilder.

Semoleo, s. Gio. Battista Franco.

Semper, Gottfried, Architekt, Professor und Direktor der k. Bau-
akademie zu Dresden, wurde 1803 in Altona geboren, und im
benachbarten Hamburg in den Anfangsgründen einer Kunst unter-
richtet, die in ihm nach vorhergängigen eifrigen Studien in Berlin,
Dresden und München eines ihrer ausgezeichnetsten Priester sich
rühmt. Semper verweilte auch einige Zeit in Italien, namentlich
in Rom, und da er auch auf dem classischen Boden Griechenlands
umfassende Studien gemacht, so gehört er zu den wenigen Künst-
lern seiner Art, die das ganze Gebiet der Architektur mit eigenen
Augen durchforscht haben. Semper hielt sich einige Zeit in Athen
auf und machte höchst merkwürdige Entdeckungen, besonders auch
in Bezug auf den farbigen Schmuck der griechischen Tempel. Er
legte seine Erfahrungen und Ansichten in einer Schrift dar, unter
dem Titel: Bemerkungen über bemalte Architektur und Plastik bei
den Alten. Altona 1834, 8. Später, bereits als Professor der Ar-
chitektur in Dresden, wohin er 1834 an Thürmer's Stelle berufen
wurde, dehnte er seine Forschungen noch weiter aus, und die Re-
sultate derselben liegen uns in einem zweiten Werke vor: »Die
Anwendung der Farben in der Architektur und Plastik. In einer
Sammlung von Beispielen aus den Zeiten des Alterthums und des
Mittelalters erläutert von G. Semper, 1. Heft, dorisch-griechische
Kunst in 6 Tafeln mit Farben. Dresden 1836, gr. fol.

Semper fand durch den König von Sachsen einen grossartigen
Wirkungskreis sich vorgezeichnet, indem sich seine Thätigkeit
nicht allein auf die akademischen Lehrsäle beschränkte, sondern
ihm auch zur Ausübung seiner Kunst herrliche Gelegenheit ge-
boten wurde. Zuerst decorirte er das Antikencabinet nach seiner
Theorie über die Verbindung der plastischen Kunst mit der Archi-
tektur und mit hervorhebender Farbe. Dann fertigte er den Plan
zum neuen Schauspielhause, welches an der Stelle des 1754 er-
bauten Opernhauses sich erhebt, und eines der schönsten Gebäude
dieser Art ist, wobei aber der Künstler den Kreis seiner strengen
classischen Studien überschreiten musste. Er wendete beim Baue
des Theaters auch bunte Renaissance-Formen an, hat aber dabei ge-
zeigt, dass ein nach strengen Regeln gebildeter Künstler auch in
dieser Art Originelles zu schaffen im Stande ist. Diess ist auch
mit der von Semper erbauten Synagoge der Fall, an welcher er
byzantinische und im Inneren selbst maurische Formen anwendete.

Nach seinem Plane entstand ferner das neue Frauenhospital, welches von 1857 — 58 erbaut wurde. Nach dem im Jahre 1843 erfolgten grossen Brand von Hamburg war Semper unter der Zahl der Architekten, welche für den Plan der neuen Nicolaikirche concurrirten. Die aus sechs Architekten Hamburgs bestehende Commission der Sachverständigen wählte die Pläne von Semper, Strack und Scott zur Entscheidung aus, und zuletzt wurde unserm Künstler der Preis zuerkannt. Allein die Kirchencommission hatte sich ihrerseits für den Plan des Engländers Scott entschieden, und war der Preiszuerkennung entgegen. Die Folge davon war, dass sich im Publikum Klagen über Anglomanie und Partheilichkeit gegen Fremde erhoben, und diess gab die Veranlassung zu einer zweiten Prüfung der Pläne, zu welcher Zwirner, der Meister des Dombaues in Cöln, und Dr. S. Boisserée gezogen wurden. Jetzt wurde dem Architekten Scott der Preis zuerkannt und ihm sofort der Bau übertragen. Die Pläne von Strack und Lange erhielten die anderen Preise. Die Entwürfe dieser Meister sind sämmtlich im sogenannten gothischen oder germanischen Style, und namentlich jener des Engländers Scott sehr sauber in der brilianten englischen Stahlstichmanier, ganz im Sinne eines streng anglikanischen Cultus behandelt, wie wir in der Allgem. Zeitung 1845 S. 771 lesen. Semper's Plan ist mehr im byzantinisch-romanischen Style gehalten, welcher bei allen Schönheiten den Bewunderern des grossartigsten deutschen Bauwerkes in Cöln entgegen stand. Semper vertheidigte das Princip, aus welchem sein Plan der Nicolaikirche hervorgegangen, in einer kleinen geistreichen Schrift »Ueber den Bau evangelischer Kirchen.« Es handelt sich darin um den Streit zwischen Spitzbogen- und Rundbogenstyl, und der Verfasser sucht zu beweisen, dass jener, wegen der Raumverhältnisse, die er fordert, den Bedürfnissen des evangelischen, wesentlich durch die Predigt eingenommenen Gottesdienstes, nicht gemäss sei, dass er sich mit der Einrichtung von Emporen nicht vertrage, und dass dieser Styl fälschlich als der ausschliesslich deutsch-nationale bezeichnet werde. Die Auffassung dieses Thema beurkundet einen verständigen und tiefgebildeten Künstler, und die Polemik, die er zu führen sich genöthiget sieht, ist ausgezeichnet durch Maass und Takt, und ein von Selbstsucht befreites Festhalten an dem Wesentlichen der Sache. Die Opposition bleibt jedem frei, der nicht mit dem Verfasser zugeben will, dass der Charakter der Rundbogen-Architektur unserer Zeit enger verwandt sei als der des Spitzbogens, dass letzterer sich überlebt habe, u. s. w. In letzter Zeit beschäftigte ihn der Plan zum neuen Museum in Dresden, wozu er 1845 vom Ministerium den Auftrag erhielt. Er legte mehrere Entwürfe vor, da der Künstler einen reichen Born von architektonischer Erfindung besitzt. Professor Semper ist auch Ritter des k. sächsischen Civilverdienst-Ordens. Sein Bildniss bewahrt die berühmte Portraitsammlung des Professors Vogel von Vogelstein in Dresden, von Vogel selbst 1838 gezeichnet.

Semplice, ein Kapuziner Mönch von Verona, erlernte von Brusasorci die Malerei. Er malte für seine Ordenskirche (del Redentore) in Venedig einige Bilder. Ein Bild des heil. Felix wurde 1712 in Kupfer gestochen. Semplice starb 1654 in hohem Alter.

Sempy, P. A., Glasmaler, arbeitete in der ersten Hälfte des 18. Jahrhunderts zu Paris. Er war Schüler von B. Michu, und Theilnehmer an dessen Arbeiten, wie an den Fenstergemälden der Kir-

che der Feuillanten, welche zu Lenoir's Zeit in das Museum der französischen Monumente gebracht wurden. Was von diesen Arbeiten zu halten ist, haben wir im Artikel Michu's gesagt. Landon gibt drei dieser Bilder im Umriss.

Semzoff, Iwan, Architekt, fand an Peter dem Grossen von Russland einen Beschützer, der ihm Gelegenheit verschaffte, in Holland und in Italien seiner Ausbildung obzuliegen. Nach seiner Rückkehr baute er viele Kirchen, Paläste und Häuser in St. Petersburg und Moskau. In der ersteren Stadt ist neben anderen die St. Simeonskirche sein Werk. Starb 1743.

Sena, da, Beiname von M. A. Anselmi.

Senario do Monte, nennt sich G. B. Stefaneschi.

Sénave, J. A. de, Maler, wurde um 1755 zu Loo geboren, und von einem Canonicus der Abtei daselbst in der Zeichenkunst unterrichtet, da dieser die gute Anlage des Knaben erkannt hatte. Hierauf schickte er ihn auf eigene Kosten nach Ypern, um an der von der Kaiserin Maria Theresia errichteten Akademie sich weiter auszubilden, und nachdem Sénava zu gleichem Zwecke auch in der Kunstakademie in Brügge einige Zeit sich geübt hatte, ging er nach Paris, wo man den Künstler bald mit Lob erhob. Seine Bilder wurden von Kennern und Liebhabern gesucht, weil sie sich durch originelle Auffassung, durch Correktheit der Zeichnung und durch naturgetreue Färbung empfahlen. Es vereinigte sich in ihnen alles, was man damals von einem Gemälde forderte. Im Vaterlande sind seine Bilder nicht oft zu finden, da dieselben in Frankreich guten Absatz fanden. In der Kirche zu Loo sind die sieben Werke der Barmherzigkeit von ihm gemalt, und die Akademie zu Ypern besitzt eines seiner letzteren Gemälde, welches Rubens mit seinen Schülern im Atelier vorstellt, lauter Bildnisse nach vorhandenen Originalgemälden. Dieses Werk ist in de Bast's Annales du Salon de Gand p. 111 im Umrisse gestochen. Der Künstler überreichte es 1821, wofür er zum Ehrenmitgliede dieser Akademie ernannt wurde. Doch zählten ihn schon früher einige Akademien unter ihre Mitglieder. Maradan stach nach ihm ein Blatt in Punktirmanier, unter dem Titel: Le Serment conjugal.

Sénave starb um 1825.

Senault, Louis, Kupferstecher, arbeitete um 1680 in Paris. Diese Jahrzahl steht auf einem Blatte, mit dem Titel: Petit grouppe à l'honneur de Louis XIV. Dann hat man von ihm auch ein Livre d'Escriture. Paris 1672, fol.

Sené, nennt Füssly einen französischen Geschichtsmaler, der 1770 als Pensionnair der französischen Akademie nach Rom ging, und um 1777 in der Abtei zu Anchin arbeitete.

Senechal, Bildhauer, war Schüler von E. Falconet und dann von J. B. Moine. Er arbeitete um 1770 in Paris. Man rühmte besonders ein Basrelief, welches die Jünger in Emaus vorstellt. Von anderen Arbeiten ist nichts bekannt, nur weiss man, dass sie in Statuen und Basreliefs bestanden.

Senefelder, Alois, Erfinder der Lithographie *), war der Sohn des Schauspielers Peter Senefelder aus Königshofen im bayerischen Grabfeld, der sich 1771, als ihm Alois geboren wurde, gerade in Prag aufhielt **). Nach zwei Monaten erhielt er eine Anstellung beim Hoftheater in Mannheim, von wo er 1778 in gleicher Eigenschaft nach München kam, und hier nun wurde später von Alois Senefelder die Lithographie ins Leben gerufen, so dass München als die Wiege derselben zu betrachten ist. Senefelder erhielt in dieser Stadt seine Vorbildung zur Universität, denn der Vater wollte in ihm nichts weniger, als einen Schauspieler heranbilden, und somit musste er im 17. Jahre nach Ingolstadt ziehen, um sich an der Hochschule der Jurisprudenz zu widmen, zu welchem Behufe ihm die Churfürstin Maria Anna eine jährliche Unterstützung verlieh, da Senefelder sich von jeher in seinen Studien ausgezeichnet hatte. Auch seine akademischen Zeugnisse weisen die erste Note auf ***), aber der 1791 in München erfolgte Tod seines Vaters versetzte die zahlreiche Familie in eine beschränkte Lage, und so musste Senefelder noch vor Erlangung des Absolutoriums die Universität verlassen, und eine Bahn suchen, auf welcher er seine Existenz sichern könnte. Diese Richtung schien ihm die Bühne anzudeuten, da er von jeher Neigung zum Theaterleben und zur dramatischen Poesie in sich fühlte. Er hatte ja schon 1789 in einem von ihm selbst verfassten Lustspiele »der Mädchenkenner« auf der Hofbühne in München mit Beifall debutirt †), und somit beschloss er als Schauspieler und Dichter sein weiteres Heil zu versuchen. Das Hoftheater in München versagte ihm aber die Aufnahme, und die auf den Privatbühnen in Regensburg, Nürnburg, Erlangen und Augsburg erlittene Noth stimmte im Verlaufe zweier Jahre seinen Enthusiasmus für das Theaterleben so sehr herunter, dass er künftig nur mit der Schriftstellerei sich zu nähren beschloss. Er schrieb jetzt mehrere Bühnenstücke ernsten und komischen Inhalts, die aber alle im Manuscripte blieben ††), bis auf eines, das Ritterschauspiel »Mathilde von Altenstein«, welches gedruckt wurde. Der Druck dieses Werkes, der auf eigene Kosten ging, und letztere kaum deckte, hatte grossen Einfluss auf seine nachherige Erfindung, da der ungünstige Erfolg ihn auf den Gedanken brachte, sich die Druckmittel selbst zu verschaffen. Wie Senefelder dieses bewerkstelligen wollte, gibt er in seinem Lehrbuche der Steindruckerei München 1818, S. 4. ff. an, und dabei führte ihn der Versuch, die Buchstaben verkehrt in Stahl zu

*) Der Artikel des geistlichen Rathes Schmid B. XV. S. 358 ff. enthält die Geschichte der Anfänge dieser Kunst und der folgende aus Senefelder's Leben die weitere Entwickelung derselben auf dem Wege des chemischen Experimentes.

**) Seine übrigen Söhne sind Theobald, Clemens, Georg und Carl, und drei Töchter betraten die Bühne oder wurden an Schauspieler verheirathet.

***) Diese sind noch vorhanden, und im Besitze des Herrn Sprach- und Musiklehrers Ferchl, welcher die Papiere und den Kunstnachlass des sel. A. Senefelder sich erwarb.

†) Dieses Stück erschien bei Lentner zu München im Drucke, und warf dem Dichter einen reinen Gewinn von 50 fl. ab.

††) Das Verzeichniss derselben s. Kunst- und Gewerbsblatt. München 1834. Heft V. S. 46 ff. Da ist der Necrolog Senefelders, von welchem wir in mehreren Punkten abweichen, namentlich in Bezug auf die von ihm gemachte Erfindung, wie dieses bereits im Artikel des Simon Schmid geschehen.

stechen, und die Platte als Matrize zu gebrauchen, so wie ein
weiterer Versuch, eine Columne von Buchdrucker-Lettern in eine
weiche Masse einzudrucken, und diese dann wieder als Matrize zu
stereotypen Tafeln anzuwenden, auf die Erfindung des später
sogenannten Stereotypendruckes. Allein dieses Verfahren über-
stieg seine Geldkräfte, und er sann auf einen neuen Plan. Jetzt
wollte er die gewöhnliche Buchdruckerschrift verkehrt auf eine
mit Aezgrund überzogene Kupferplatte schreiben und mit
Scheidewasser einätzen. Dieses gelang ihm bald zu vollkom-
mener Zufriedenheit, indem er auch eine Art schwarzer Tinte er-
fand, womit er die gemachten Fehler leicht verbessern konnte.
Er glaubte jetzt nur mehr eine grössere Fertigkeit im Schreiben
erzielen zu müssen, um seinen Zweck zu erreichen. Allein der
Arme musste nach dem Abdrucke mit Schwärze in Ermangelung
neuer Platten immer mehrere Stunden mit dem Abschleifen und
Poliren der alten Platte hinbringen, und zuletzt nahm die Dicke
derselben ab. Um mit dem Schaben und Poliren schneller zu
fahren, kam er auf die Idee, Zinnplatten anzuwenden; doch auch diese
Versuche fielen sehr unvollkommen aus, und somit war er seinem
Ziele nicht näher gerückt.

Diesen Hergang erzählt Senefelder im Lehrbuche der Stein-
druckerei bis S. 7 mit allen Einzelnheiten, und auf den folgenden
Seiten spricht er sich über seine erste Anwendung des Steins zum
festgesetzten Zwecke in einer Weise aus, welche glauben machen
könnte, die Sache sei ihm wie von selbst und mit leichter Mühe
gekommen. Er erzählt weiter, wie er nach dem Misslingen mit
Zinnplatten ein eben erhandeltes schönes Stückchen sogenannter
Kellheimer Platten mit seiner Wachstinte bestrichen und zu
Schreibübungen gebraucht habe, was ihm Alles vollkommen ge-
lungen sei, wobei er aber an den Abdruck noch nicht gedacht
haben will, indem ihm der Stein der Gefahr des Zerbrechens nicht
zu entgehen schien.

Alles dieses mag seinen Grund haben, um aber in der Ge-
schichte dieser so wichtigen Erfindung nichts zu übergehen, was
einmal, sei es auch nur als Sage bekannt war, so müssen wir hier
jetzt auch eines anderen Umstandes gedenken, wovon sich in
München bis zur Stunde die Tradition erhalten hat. Senefelder wurde
von mehreren Seiten angegangen, den Hergang der Sache bekannt
zu machen, und somit schrieb er endlich in zwei nach durch
Druck bekannten Briefen an Göthe und Staatsrath von Krenner
nieder, was er selbst zu wiederholten Malen erzählt hatte: wie er
nämlich nach so vielen getäuschten Hoffnungen und nach dem
Misslingen seiner Versuche in Verzweiflung getrieben, auf dem
Wege nach der Isar (in einem öffentlichen Garten) einen Stein
gefunden habe, auf welchem er eine Pflanzenabbildung bemerkte,
oder nach einer anderen Sage, in welchen er mit dem Messer
rizte, wodurch ihm auf einmal ein neuer Stern der Hoffnung auf-
gegangen seyn soll, so dass er in Freude heimkehrte und schon von
dem künftigen Glücke träumte. Von diesem Geschichtchen wollte Se-
nefelder später nicht mehr viel wissen, und in seinem Lehrbuche
der Steindruckerei überging er es ganz. *) Denn es knüpft sich

*) Engelmann (Gesammtgebiet der Lithographie. Deutsch von
 Pabst und Kretzschmar. Chemnitz, 1840, S. 5. weiset darauf
 hin. Er war von dem Hergange der Sache genau unter-
 richtet, so wie es auch noch in München Männer gibt, die
 von dieser Sache nahe Kunde haben.

daran eine frühere Behauptung, dass Senefelder durch einen Bo-
taniker auf seine Erfindung gekommen sei [*], worunter der ge-
nannte geistliche Rath Simon Schmid zu verstehen ist, der schon
viel früher botanische Abbildungen in Stein geätzt und Abdrücke
davon gemacht hatte, wie wir diess B. XV. S. 565. erwähnt haben.
Kurz im ersten Decennium unsers Jahrhunderts wurde dem Alois
Senefelder das ausschliessliche Recht der Erfindung der Lithogra-
phie nicht eingeräumt. Die Mehrzahl sprach sich für Schmid aus,
weil man wohl wusste, dass dieser schon zu einer Zeit Abdrücke
von Stein lieferte, als Senefelder noch auf der Schulbank sass,
wie wir diess im Artikel desselben nachgewiesen haben. Senefel-
der ignorirte aber dieses Factum, da er auch auf die Ehre der
Erfindung der mechanischen Art des erhobenen Steindruckes An-
spruch machen wollte. Allein gerade dieses gab die Veranlas-
sung, dass sich zahlreiche Stimmen für Schmid erhoben, welcher
seit mehreren Jahren, als Pfarrer und Decan in Miesbach, dem
Schauplatze fern blieb, und seine Erfindung dem Schicksale über-
lassen hatte, da er nicht Künstler war, und auf dem Wege, wel-
chen er eingeschlagen, die junge Kunst nie zu der Höhe gebracht
hätte, wie durch Senefelder's geniale Erfindungen geschehen ist.
Senefelder stellt in seinem Lehrbuche die Versuche des Professors
Schmid so hin, als habe er von der Sache nur vom Sagenhören
Kunde, und behauptet (Lehrbuch S. 20) im Allgemeinen, dass
weder er noch Schmid es sei, der sich anmassen kön-
ne, der Erste gewesen zu seyn, welchem eingefallen
wäre, Steine zum Abdrucken zu benutzen. Nur die
Art Wie? sei das Neue an der Sache.

Dass schon in viel früherer Zeit in Stein geätzt wurde,
beweisen zahlreiche Kunstarbeiten [**], die sich noch vorfinden, und
darunter sind solche, deren platte Oberfläche zum Abdrucke ganz
geeignet wäre. Es sind diess neben andern Schrifttafeln mit Or-
namenten, Wappen und Figuren. Tischplatten mit Singweisen und
Noten, Figuren, Köpfen, Wappen, Arabesken u. s. w. Zwei solche
Tische sieht man im k. Antiquarium zu München und im Schlosse
Hohenschwangau. Sie sind aus der zweiten Hälfte des 16. Jahrhun-
derts und geätzt. Es mögen sich auch Steine finden, die mit ver-
kehrten Schriften und anderen Darstellungen unmittelbar zum Ab-
drucke dienen könnten, wie wir selbst im Artikel des S. Schmid
ein Steinchen im Besitze des Direktors Weiss in München er-
wähnt haben, welches eine Adresse an den römischen König Fer-
dinand enthält, und mit seinen verkehrt eingeschnittenen Schrift-
zeichen unmittelbar zum Abdrucke gebraucht werden könnte, d.
h. bei jetziger Vorrichtung, da das Steinchen sehr dünn ist. Wer
kann aber daraus folgern, dass schon im 16. Jahrhunderte Stein-
drücke gemacht wurden? Wer kann bestimmt nachweisen, dass
in den folgenden Perioden bis auf Schmid der Stein zum Abdru-
cke gebraucht wurde? Bisher ist der Beweis noch nicht geliefert.
Wenn daher Senefelder sagt, dass weder er, noch Schmid sich an-
massen könne, der erste gewesen zu seyn, welchem eingefallen wäre,
Steine zum Abdrucke zu benutzen, so ist dadurch wohl nur so viel
gesagt, dass schon in früherer Zeit irgend Jemand auf die Idee ge-
kommen seyn dürfte, dass möglicher Weise auch der Stein zum Ab-
drucke gebraucht werden könne. Diese Behauptung entbehrt des

[*] Morgenblatt 1807. S. 1171.
[**] Es gibt sogar eine gedruckte Anweisung: Kunstbüchlein,
wie man artlich auf Marmelstein etc. ätzen kann. Basel 1615.

Nagler's Künstler-Lex. Bd. XVI. 16

hinreichenden Grundes, und beweiset nichts gegen Schmid. Und dann kann es dem Senefelder unmöglich entgangen seyn, dass Schmid schon als Reallehrer, und nach einiger Zeit als Professor an der Militärschule Vorlagen für seine Schüler gemacht habe, indem damals viele davon wussten, und noch gegenwärtig Steine vorhanden sind, wie wir im Artikel desselben nachgewiesen haben. Senefelder wollte dem Professor Schmid höchstens unfruchtbare Versuche, keineswegs die Priorität eines Verfahrens einräumen, in Folge dessen ihn viele als den ersten Erfinder der eigentlichen Lithographie erklären wollten, was freilich auf einer irrigen Ansicht der Sache beruht. In Einem Falle gibt ja selbst Senefelder dem geistlichen Rathe Schmid die Ehre der früheren Anwendung des Steins zum Abdrucke, nur will er sie, selbst bei vorliegendem Beweise, nicht geradezu anerkennen. Er sagt nämlich im Lehrbuche S. 26: »Wenn Herr Schmid seiner ersten Idee, (dass man erhabene Buchstaben auf Grabsteinen *) mit Buchdrucker Ballen einschwärzen und abdrucken könne), die zweite hinzufügte, dass man nämlich auch feine und daher wenig erhobene Schriften und Zeichnungen durch Hülfe eines dazu zu erdenkenden Werkzeuges einschwärzen und abdrucken könne, wenn er diess that und ausführte, früher als ich, oder wenigstens ohne vorher von meinen Arbeiten Kenntniss zu haben, dann gebührt ihm allerdings die Ehre, die damalige mechanische Art des erhobenen Steindruckes entweder zuerst, oder gleichzeitig erfunden zu haben. Dann fügt Senefelder noch bei: er wolle es ihm aufs Wort glauben, wenn er als ehrlicher Mann versichern sollte, schon vor dem Juli 1796 auf Stein gedruckt zu haben.

Diese Aeusserung hatte den würdigen Schmid tief gekränkt, und er sprach daher, wie wir aus Ueberzeugung wissen, in der Folge nur ungern von dieser Sache, die ihm so viel Anfechtung und Verdrüsslichkeiten verursacht hatte. Schmid konnte dem Senefelder auf jene Aufforderung nichts entgegnen, denn er hatte schon 1810 in einem Briefe an den damaligen Gallerie-Inspektor Georg v. Dillis über seine Erfindung sich erklärt, und zwar im Auftrage des Kronprinzen Ludwig, des jetzigen kunstbegeisterten Königs **).

Die Priorität in Anwendung des Steins zum Abdrucke kann dem geistlichen Rathe Schmid nicht bestritten werden, und seine Erfindung blieb auch nicht ohne Einfluss auf die folgende Verbesserung dieses Verfahrens durch Senefelder. Dieser stand anfangs auf derselben Basis, wie Schmid, indem er Steine auf vertiefte und erhabene Art ätzte, und auf mechanischem Wege Abdrücke machte; allein Senefelder's erfinderischer Geist erkannte in einer von ihm schon früher, bei Gelegenheit seiner Manipulationen auf Kupfer erfundenen Tinte (aus zwei Theilen Wachs mit einem Theile gewöhnlicher Seife geschmolzen, mit etwas feinem Kienruss versetzt, und in Regenwasser aufgelöst) ein unschätzbares Mittel zur Vervollkommnung dieser Kunst. Diese Steintinte kann als die erste Erfindung Senefelder's betrachtet werden, deren Anwendung im

*) Durch solche gelangte nämlich Schmid auf die Idee, den Stein zum Abdrucke von Vorlagen für Schulen zu benutzen, wie wir im Artikel desselben gezeigt haben.

**) Dieser Brief ist im Drucke bekannt. Auch im Artikel des S. Schmid ist er abgedruckt.

Juli 1796 seinen Versuchen einen neuen Vorschub gab. Früher hatte er seine Steine nur vertieft geätzt, wobei es ihm schwer wurde reine Abdrücke zu erhalten, da sich die Schwärze von dem nur schwach polirten Steine nie rein wischen liess. Dieses Verfahren kannte aber auch schon Schmid, welcher ebenfalls von seinem Steine mit der Karte von Africa keine brauchbaren Abdrücke erhielt. Schmid's meiste Steine sind daher hoch geätzt, wie jene mit den Pflanzenabdrücken. Die ersten Versuche in dieser Manier machte Senefelder im July 1796, fast zehn Jahre später als Schmid damit begann. Darauf brachte ihn der Zufall, dass er in Ermanglung der gewöhnlichen Tinte den Waschzettel mit Steintinte auf den Stein schrieb, und die Neugierde, was aus der Schrift werden würde, wenn man die Platte mit Scheidewasser ätzte, führte ihn nach seiner Angabe zur erhobenen Manier. Bei der Untersuchung des Steins nach dem Aetzen fand er die Schrift ohngefähr ein Zehntel von einer Linie hoch, sah aber bald, dass gut geschriebene Züge noch besser gelingen müssten, was sich auch sobald bewährte. Dieser Schritt war für die Lithographie entscheidend, da Senefelder in seinem unermüdeten Streben nicht bei der alten erhobenen Manier stehen blieb, wie Schmid, der diese Kunst wahrscheinlich nicht höher gebracht hätte. Anfangs stand aber auch Senefelder auf derselben mechanischen Basis, und es kostete noch viele Versuche, bis er, fast entblösst von Mitteln, zu einem günstigen Resultate gelangte. Zur Einführung und Ausübung dieser Erfindung war ein kleines Capital nothwendig, welches Senefelder nicht aufbringen konnte. Die kleine Kupferpresse mit zwei Walzen, welche sechs Gulden kostete, und die ganze Baarschaft der Familie erschöpfte, war zwar für den Anfang genügend, Senefelder sah aber bald die Nothwendigkeit einer besser construirten Presse ein. Um Geld zu erhalten fasste er endlich den Entschluss, für einen Conscribirten bei der Artillerie in Ingolstadt einzustehen, da dieser ihm 200 Gulden bot. Allein auch diese Hoffnung wurde getäuscht, indem er von Prag gebürtig, als Ausländer betrachtet und nicht eingereiht wurde. Seine unerschütterliche Geduld ersetzte aber den gescheiterten Plan bald mit einem neuen Projekt. Alle Versuche hatte er bisher zu Gunsten seiner Schriftstellerei gemacht, jetzt aber beschloss er sie aufzugeben, und bloss Drucker um Lohn zu werden. Mit dieser Idee traf er den damaligen Hofmusikus Gleissner, der als Compositeur Messen, Symphonien, Variationen und Duetten für die Flöte u. s. w. zur Herausgabe bearbeitete, und seinem Freunde Senefelder, der nicht selbst Musiker war, die grösste Aufmerksamkeit schenkte, als dieser ihm sagte, man könne auch Noten drucken. Gleissner war in der Kunst des Steindruckes nicht ganz unerfahren, da er im Hause des Professors Schmid Zutritt hatte, nur wusste er aus dieser Erfindung für sich keinen Vortheil zu ziehen. Jetzt aber trat ein anderer Umstand ein, der ihm aus der Lithographie Gewinn versprach. Gleissner erneuerte sogleich die Besuche bei Prof. Schmid und erkundigte sich angelegentlichst um die lithographischen Arbeiten desselben. Schmid machte auch kein grosses Geheimniss aus der Sache, obgleich er in letzter Zeit zurückhaltender wurde. Doch gelangte zuletzt Gleissner mit seiner Frau in den Besitz des Schmid'schen Geheimnisses, und namentlich wurden zur Erreichung dieses Zweckes weibliche Triebfedern in Bewegung gesetzt. Mme. Gleissner wusste durch die Haushälterin des Professors ihren Zweck zu erreichen, und das Verfahren desselben war bald in dem Grade Gemeingut der beiden Eheleute, als sie es gemäss ihrer Kenntnisse fassen konnten. Senefelder galt ihnen jetzt nur als Compagnon, dessen

16 *

Erfahrung im Schreiben und Drucken sie anschlugen, im Uebrigen aber glaubte Gleissner fast Gleiches zu wissen, und er nannte sich sogar Miterfinder der Polyautographie, wie später durch Hofrath André und die Gebrüder Johannot in Offenbach, welche von Senefelder das Geheimniss erkauften, diese Kunst genannt wurde. Nach einiger Zeit wollte Gleissner dem Senefelder sogar die Druckerei streitig machen, sowie denn dieser überhaupt nur unter Täuschungen und Unfällen zu seinem Ziele gelangte. Dass Gleissner ihn nur als zweite Person betrachtet habe, beweiset auch der Umstand, dass es in der Adresse »Gleissner und Senefelder« hiess. Auf einem der ersten Werke, dem von Senefelder geschriebenen Offertorium de sancta Cruce von Foscano, steht nämlich: München, gedruckt bei Gleissner und Senefelder. Zu haben in der Falterschen Musikhandlung. Von diesem Werke sagt Senefelder nichts in seinem Lehrbuche. Er nennt als erste Arbeit nur 12 Lieder mit Begleitung des Claviers, die er auf Stein schrieb und druckte, bereits mit grosser Reinheit, da Senefelder Vortheile im Einschwärzen erlangt hatte, indem er den Druckballen verbesserte, welchem er später die Walzenform gab. Hierauf gab er Duetten für zwei Flöten von Gleissner heraus, welche, so wie die Lieder, (1796) an Reinheit und Zierlichkeit der Ausstattung alle vorhergehenden Arbeiten Senefelder's übertreffen, und Gleissner glaubte dazu nicht wenig beigetragen zu haben. Anders dachte die Akademie der Wissenschaften unter Vachiery's Präsidentschaft, welcher Senefelder ein Exemplar der Lieder zur Begutachtung einsendete. Allein anstatt diese Erfindung zu begutachten, erhielten die Bittsteller den doppelten Ersatz der Auslagen für die alte Presse, nämlich 12 Gulden, womit man viel gethan zu haben glaubte. Es wurde die Sache anscheinlich nicht einmal eines Protokolls werth gehalten, da sich in den akademischen Akten nichts darüber vorfinden soll.

Doch liess sich Senefelder durch eine solche Missachtung seiner Erfindung nicht abschrecken. Er liess jetzt eine neue verbesserte Presse machen; allein der Druck fiel darunter höchst unvollkommen aus, und zwei Jahre voll Arbeit und Sorgen verflossen, bis ihnen wieder Abdrücke gelangen, da die alte Presse vernichtet war. Damals besorgte Senefelder im Auftrage der Gräfin von Harting die Herausgabe einer Cantate Cannabich's auf Mozart's Tod, welche unsere Druckunternehmer fast zur Verzweiflung brachte, weil sie mit Pressveränderungen, Probedrücken u. dgl. über 150 Gulden ausgaben, während ihnen nur 150 Gulden Honorar zugesichert war. Die Presse übte auf den Stein einen übermässigen Druck aus, und dieser ging meistens schon beim dritten Drucke zu Grunde. Damit gingen auch Zeit und Mittel verloren, ihren Sorgen wurde nur Spott und Hohn zu Theil und vergeblich war das Bitten um ein Privilegium, indem dem Churfürsten eine üble Meinung beigebracht wurde. Die Gräfin Harting nahm ihnen das Manuscript zur Cantate ab, und selbst Schadenersatz mussten sie leisten. Die fernere Besorgung der Herausgabe wurde jetzt dem Musikalienhändler Falter übertragen. Nun bot Senefelder diesem seine Dienste an, mit dem Vorschlage, eine neue Presse machen zu lassen. Diess ist die von Senefelder construirte Stangenpresse, welche gute Abdrücke lieferte. Das erste Werk, welches unter derselben hervorging, ist die von Danzy in Quartette arrangirte Zauber-Flöte, welche Senefelder auf Stein schrieb und mit Hülfe der Frau Gleissner im Hause Falter's druckte. Als aber diese wegen Krankheit ihres Mannes, der öfter die Noten mit dem Stifte ver-

kehrt auf Stein schrieb, vom Geschäfte fern bleiben musste, lieferte
Senefelder für Falter nur die Platten, und der Druck wurde an-
deren überlassen. Allein die Ungeschicklichkeit der Arbeiter ver-
darb das Material, und somit liess Falter seine Werke lieber wie-
der in Kupfer stechen. *)

Von dieser Zeit an erreichte Senefelder wieder
eine verdiente, grössere Selbstständigkeit, und nach-
dem er 1798 die chemische Druckerei erfunden hatte,
erhob er die Lithographie zu einer eigenthümlichen
Kunst, die mit dem Verfahren des geistlichen Rathes
Schmid nichts gemein hat. Somit ist er der Er-
finder der eigentlichen Lithographie in dem jetzi-
gen Sinne, und er verliert durchaus nichts an seinem
Verdienste; wenn auch dem damaligen Professor
Schmid die Ehre gesichert bleiben muss, zuerst (wenig-
stens in neuerer Zeit) den Stein zum Abdrucke auf me-
chanischem Wege benützt zu haben. Fassen wir nun
zusammen, was Senefelder bisher geleistet, so ist es immerhin
schon so viel, dass ihm die Nachwelt die Ehre eines Erfinders zu-
gestehen muss. Er erfand 1796 eine zum Schreiben auf Stein sehr
gute Tinte, welche zugleich dem Scheidewasser widersteht; er
erfand ein brauchbares Werkzeug, um die so wenig erhobenen
Züge einzuschwärzen, er erfand die sogenannte Stangen- oder
Galgenpresse, und er erfand 1798 die chemische Druckerei, durch
welche die Lithographie zu ihrer bewunderungswürdigen Höhe
gelangte.

Derjenige Mann, durch dessen Ermunterung und Unterstützung
Senefelder's Erfindung später so weit ins Leben eingriff, ist der
Schulrath und Inspektor des Schulbücherverlags Steiner. Dieser
verdienstvolle Mann liess durch ihn zuerst für den Schulfond
einige in den Kirchen zu singende Lieder mit Noten auf
Stein zeichnen und drucken, und ein in Musik gesetztes Lied
auf die Feuersbrunst in Neuötting, welches Senefelder
für Lentner in München druckte und mit einem Vignettchen ver-
sah, veranlasste den Schulrath, von ihm einige kleine Bilder zu
einem Catechismus auf Stein zeichnen zu lassen, die freilich,
was die Zeichnung anbelangt, höchst mittelmässig ausfielen. In-
dessen suchte Steiner ihn immer mehr zu ermuntern und er war
ausser dem Hofrath André in Offenbach fast der einzige, welcher
überzeugt war, dass man auch Kunstarbeiten, nicht blos Schriften
und Noten auf Stein geben könne, wenn nur einmal Künstler
sich für dieses Fach herangebildet hatten. Viele andere sprachen dage-
gen lieblos das Urtheil über diese Erfindung, und gestanden ihr höch-
stens einige mechanische Vortheile zu. Wie oft wundert sich
nicht Füssly in den Supplementen zum Künstler-Lexicon seines
Vaters, dass dieser oder jener Künstler sich auch mit der »brodlosen
Lithographie« beschäftige. Und seitdem haben so viele Künstler

*) Um diese Zeit setzt Senefelder die Bemühungen des dama-
ligen Professors Schmid, allein diese gehören, wie oben und
im Artikel desselben bemerkt, einer früheren Periode an.
Zur Zeit als Senefelder endlich zu einem gelungenern Re-
sultate gelangte, wurden Schmid's Steine in der Schulfonds-
Druckerei in gewöhnlichen Buchdruckerpressen abgedruckt.
Es ist aber die Erfindung desselben viel früher zu setzen,
wenn auch Senefelder das Ende jener älteren Druckweise für
den Anfang der Schmid'schen Operationen nimmt. Cuique
suum.

sich dieser Kunst gewidmet und selbe herangebildet! Wie viele
Männer haben zur Verbesserung der Darstellungsmittel beigetra-
gen! Unter diesen steht Professor Mitterer oben an, und ausser
ihm drang in jener früheren Zeit keiner so tief in das Wesen
der Steindruckerei ein, als der spätere k. Würtemberg'sche geheime
Hofrath G. H. v. Rapp, über dessen wichtiges Bestreben wir unten
näher handeln werden. Ungerecht war es aber, wenn man so-
gar in öffentlichen Blättern lesen konnte, Senefelder habe die
Lithographie nur im Rohen überliefert und es selbst nur zum No-
tenschreiber gebracht. Ungerecht war es, wenn man einzig die-
jenigen als die eigentlichen Kunstmänner bezeichnete, welche Bil-
der auf Stein zeichneten, und die in der früheren Zeit gerade
von Senefelder technisch herangebildet wurden. Man durfte in
Senefelder den Erfinder mit dem Künstler nicht verwechseln, was
er in früherer Zeit nicht war, bis er sich endlich auch im Zeich-
nen einen gewissen Grad von Ausbildung erworben hatte. Anfangs
war Senefelder selbst im Schönschreiben wenig geübt, wie diess
seine Vorschriften für Mädchen in deutscher Currentschrift be-
weisen, welche Steiner ausführen liess. In Bildern leistete er noch
weniger, und daher war er genöthiget, junge Leute heranzubilden,
die dann in dieser Art mehr oder weniger gelungene Proben lie-
ferten. Durch diese liess Steiner zum Schulgebrauche und für
Gebetbücher mehrere gute Bilder copiren, um dadurch die schlecht
gezeichneten Heiligenbilder zu verdrängen. Unter diesen Blättern
sind neben anderen die sieben Sakramente nach Poussin und
den Stichen von Schön in Augsburg. Senefelder kam durch diese
Schule in Gefahr sein Geheimniss zu verlieren; ja es war bis auf
das genaue Verhältniss in Mischung der Tinte bereits verloren. Es
war jedoch unter den damaligen jungen Zeichnern kein einziger,
der die Sache mit Ernst verfolgte. Sie fanden die Belohnung zu
gering, und blieben nach und nach weg.

In der ersteren Zeit fehlte es also an Künstler, die Lust und
Ausdauer genug hatten, auf Stein zu arbeiten, und es ruhte daher
fast Alles auf dem Erfinder, der aber später dafür der Geheimniss-
krämerei angeklagt wurde, obgleich man es ihm nicht verdenken
kann, dass er mit seinen Erfahrungen nicht verschwenderisch um-
gehen wollte. Die frühesten Erzeugnisse der Lithographie waren
aber für einen tüchtigen Künstler auch nicht sehr lockend, da
man noch weit entfernt war von jener Sicherheit und Feinheit in
Darstellung auf Stein, welche später dieselben so anziehend mach-
te. Die vielfachen Verbesserungen der Mittel durch Senefelder
und andere Männer gaben der Lithographie erst die Kraft zu
ihrem merkwürdigen Aufschwung.

Die Haupterfindung fällt in das Jahr 1798, nämlich die des
chemischen Steindruckes oder Flachdruckes, auf welche ihn die
Erfindung des Ueberdruckes führte. Senefelder sollte damals für
den Schulfond ein Gebetbuch auf Stein schreiben, meistens mit
Cursivschrift, in welcher er gerade am wenigsten vollkommen war.
Auch war er der bisherigen Manipulation des Vorschreibens mit
Stift auf Stein müde, und somit dachte er auf ein Mittel, durch
welches er davon enthoben werden könnte. Er hatte schon früher
bemerkt, dass mit Bleistift beschriebenes und befeuchtetes Papier
beim Abziehen auf dem Steine sehr deutlich die verkehrten Züge
zurücklasse, und nun ging es an die Herstellung einer Tinte,
mit welcher unmittelbar die Schrift auf Papier gegeben werden
konnte. Senefelder machte nach seiner Aussage mehrere tausend
Versuche, endlich aber ging daraus die Entdeckung des Ueber-
druckes und des Wiederdruckes, nicht allein lithographirter

Gegenstände, sondern auch des Letterndruckes und der Kupfer-
stiche hervor. Die Manipulation beschreibt Senefelder im Lehr-
buche S. 34, und dann S. 35 — 38 wie diese rein chemischen
Versuche zur Entdeckung des chemischen Druckverfahrens führ-
ten,[*] welches ihm jetzt unendliche Vortheile bot, und ihn zu einem
schnellen Resultate führte, da er schon nach etlichen Tagen reine
und kräftige Abdrücke erhielt. Diese Entdeckung ist ein Beweis,
dass dem menschlichen Geiste oft Dinge nahe liegen, deren Er-
fassung von unendlichen Folgen seyn könnte. Die Römer waren
der Buchdruckerkunst ganz nahe, wie diess die Töpferwaaren mit
ihren eingedruckten Stempeln, ihre Tabulae honestae missionis,
ihre in Metall gegrabenen Alphabete zum Unterrichte u. s. w.
beweisen. Allein sie kamen nicht zum Abdrucke auf Papier. Eben
so wusste man schon lange, dass es Steinarten gebe, die sowohl
wasserige, als fette Flüssigkeiten einsaugen, und dass diese ihrer
Natur nach sich widerstehen, aber erst Senefelder kam durch diese
Erscheinungen auf die Erfindung des chemischen Steindruckes.

Jetzt entstand ihm auch der Wunsch, dass sich geschickte
Künstler und Arbeiter bilden möchten, da die neue Kunst bereits
eine Menge von vorzüglichen Anwendungsarten darbot. Es hing
nicht mehr davon ab, ob der Stein vertieft oder erhaben bearbeitet
war; die Zeichnung konnte jetzt auch ganz eben und der Ober-
fläche des Steines gleich seyn. Ein jeder Stein lieferte gute Ab-
drücke, selbst wenn alle drei Fälle mit einander vermischt waren.
Senefelder konnte jetzt auch mit allen Wasserfarben drucken, und
das Bezeichnen mit trockener Seife gab ihm die natürlichste Idee
zur nachherigen Kreidemanier. Der Uebergang zur gesto-
chenen Manier war so einfach, dass er ihn sogleich benutzte,
und diese Art war die erste, welche zu einem fürs Publikum be-
stimmten Werke in Ausübung gebracht wurde. Es ist diess das
Titelblatt zu einer Symphonie von vier obligaten Stimmen von
Gleissner, mit Dedication an den Grafen von Törring-Seefeld,
welches von Senefelder in die Tiefe gestochen ist, während die
Noten, als frühere Arbeit, noch in der älteren Manier behandelt sind.

Die Erfindung der neuen Kunst war jetzt gesichert, da Sene-
felder durch die Anwendung der Stangenpresse auch in mechani-
scher Hinsicht nach den damaligen Anforderungen Vollkommenes
leistete. Er konnte, wie er im Lehrbuche S. 59 behauptet, des
Tages mehrere Tausend der schönsten Abdrücke machen, und
diese freudige Aussicht bewog ihn, auch seine Brüder Theobald
und Georg, welche bis dahin Schauspieler waren, in das Geschäft
zu ziehen. Er lehrte sie auf Stein schreiben, ätzen u. dgl., nahm
auch zwei Lehrjungen an, und 1799 konnte Senefelder endlich
mit Ruhe an die Zukunft denken. Die Opfer, welche er mit Gleiss-
ner gebracht hatte, waren gross, jetzt erst sahen sie sich eine be-
deutende Einnahme gesichert, und Churfürst Maximilian ertheilte
ihnen auf 15 Jahre ein Privilegium exclusivum, wodurch ihnen für
Bayern das alleinige Druck- und Verkaufsrecht zugesprochen war.
Allein es fehlte immer noch an Unterstützung, um die Anstalt in
Ruf zu bringen, und Senefelder war nahe daran mit dem Schulfond
einen Contrakt einzugehen, vermöge dessen diesem die Errichtung
einer eigenen Presse zugestanden werden sollte, als ein zufälliger

[*] Die eigentliche von Senefelder nicht berührte Veranlassung
war der Speichelauswurf. Er bemerkte, dass diese Flecken
keine Farbe annahmen, und als Chemiker sah er bald die
Wichtigkeit dieser Entdeckung ein. Eine Auflösung von ara-
bischem Gummi statt des Speichels war die nächste erfolgreiche
Anwendung. Münchner Kunst- und Gewerbsblatt 1834. V. 5.

Umstand dem ganzen Unternehmen eine andere Richtung gab.
Für Bayern durch ein Privilegium gesichert, beschlossen sie jetzt
mit dem Auslande Verbindung anzuknüpfen, und Hofrath André
in Offenbach war der erste, der, überzeugt von der Wichtigkeit
der Erfindung, um die Summe von 2000 Gulden das Druckrecht
erkaufte. Dadurch wurde Senefelder und Compagnie in den Stand
gesetzt, das Etablissement in München zu begründen. Von
diesem blieben aber die Brüder Senefelder ausgeschlossen, denen
Gleissner in Anbetracht des Privilegiums die Ausübung auf eigene
Rechnung nicht gestattete. Sie traten daher zu Augsburg mit Gom-
bart in Verbindung, der eine Druckerei errichtete, die aber bald
wieder einging, da die Unternehmer anscheinlich noch nicht die
nöthigen Erfahrungen besassen.

Die Druckerei in Offenbach musste Senefelder selbst einrichten,
und bevor er dahin abging richtete er noch ein besonderes Augen-
merk auf den Ueberdruck in Kupfer gestochener Blätter, was ihm
bald in dem Grade gelang, dass die Copien dem Originale wenig
nachstanden, und mehrere Drucke fielen sogar noch schöner aus,
als die von der Kupferpresse kommenden. Diese Druckweise lag
besonders dem Schulrath Steiner am Herzen, der dadurch wohl-
feile Bilder für Kinder erhielt, und die alten schlechten Darstel-
lungen verdrängte. Doch betrieben sie die Sache nicht als Nach-
drucker; Steiner liess dazu eigene Platten stechen, und den Ab-
druck davon benutzte Senefelder zum Umdruck, welcher wohlfeilere
Abdrücke lieferte, als die von der Kupferplatte kommenden, womit
aber Steiner immerhin die Kosten für den Stich deckte. Die Ver-
suche dieser Art führten den Senefelder auch zu weiteren Ent-
deckungen. Er konnte zuletzt die Kupferplatte selbst zum Drucke
präpariren. Auch jedes andere Metall, sogar Holz, Wachs, Schellak,
Harz u. s. w. konnte auf chemischem Wege zum Drucke herge-
richtet werden. Erst später, im Jahre 1813, erfand er ein künst-
liches Steinpapier, oder eine steinartige Masse, die auf Papier
oder Leinwand aufgestrichen wird.

Im J. 1800 reiste Senefelder mit Gleissner nach Offenbach, wo sie
alsobald eine Druckerei einrichteten. *) Nach 14 Tagen machte er
den Probedruck, welcher zu solcher Zufriedenheit ausfiel, dass Hof-
rath André den ausgedehntesten Plan auf die Erfindung gründete.
Senefelder sollte in London, Paris, Berlin und Wien Privilegien
zu erhalten suchen, und in jeder dieser Städte wollte André eine
Kunsthandlung mit Druckerei errichten. Die Anstalten in London,
Paris und Berlin sollten die Brüder des Hofrathes leiten, jene in
Offenbach und Frankfurt standen unter dessen eigener Leitung,
und der Senefelder war die Geschäftsführung in Wien zugesagt,
nebst dem fünften Theil des Reinertrages sämmtlicher Etablisse-
ments. Gleissner sollte als Compositeur und Notenzeichner in
Offenbach Besoldung erhalten. Die Partheien waren vollkommen
zufrieden, und Senefelder reiste daher mit Gleissner wieder nach
München ab, um die dortigen Angelegenheiten zu ordnen. Um
das bayerische Privilegium nicht zu verlieren, übertrugen sie die
daselbst errichtete lithographische Anstalt dem Georg und Theobald
Senefelder, welche jetzt Alois auch mit der Kreidemanier vertraut
machte, da diese für die Kunst die früheste Erndte versprach.

Nachdem in München alles geordnet war begab sich Senefel-
der mit Gleissner wieder nach Offenbach, wo jetzt die Arbeit so-
gleich im Grossen begann, die sich aber gewöhnlich nur auf den

*) Sie kannten bereits die Solnhofer Steine und gebrauchten
sie jetzt zum Drucke.

Notendruck beschränkte. Von Offenbach aus reiste er nach London, um ein Privilegium auf den Steindruck zu erhalten, was ihm nach mehrmonatlichem Aufenthalte daselbst auch gelang. Nur sah er sich mit seinem zu hoffenden Patent auf den Cattundruck getäuscht, weil Walzendruckmaschinen für Cattun daselbst schon gebraucht wurden. Der Aufenthalt in London war aber für seine Kunst nicht ohne weitere Vortheile. Er verbesserte seine Steintinte, deren Bestandtheile er in seinem Lehrbuche genau angibt, machte die ersten Versuche in der Aquatinta-Manier, übte sich im Drucke mit mehreren Platten, womit er sich auf Steiner's Veranlassung schon in München versucht hatte, und richtete auch ein besonderes Augenmerk auf die Verbesserung der Kreidemanier, die er schon in München nach Entdeckung der chemischen Druckart erfunden hatte. Auf die Versuche in Kreidemanier leitete ihn der Maler Conrad Gessner, welcher einige Zeichnungen in dieser Art ausführte. Diese Kunst fand in London ausserordentlichen Beifall, und es erschienen schon früher als in München Musterblätter, unter dem Titel: Specimens of Polyautography, consisting of impressions taken from original drawings on stone. In dieser Sammlung sind auch Zeichnungen von Joseph Fischer aus Wien, der sich damals in London aufhielt.

Gegen das Ende des Jahres 1800 reiste Senefelder von London wieder nach Offenbach, wo jetzt auch Georg und Theobald Senefelder sich aufhielten, da sie in München ihr Fortkommen nicht fanden. Sie arbeiteten als Lithographen für André, aber bald wurde das freundschaftliche Verhältniss gestört, da sie sich in Wien ein Privilegium auf den Steindruck erwerben wollten. Die Mutter Senefelder reiste zu diesem Zwecke dahin, worüber die Frau Gleissner in Verzweiflung gerieth, da sie sich der Hoffnung beraubt glaubte, daselbst mit Alois Senefelder und ihrem Manne ein solches Institut gegründet zu sehen. Sie reiste daher ebenfalls nach Wien, um das Privilegium für sich zu erhalten. Allein die Sache hatte grosse Schwierigkeit, und selbst dann noch, als auch Alois Senefelder, der mittlerweile mit Hofrath André in Spannung gerieth, nach Wien gekommen war, um für sich ein Privilegium zu erwirken, da er, so wie Gleissner wieder ohne Mittel war, und die Kunsthändler Wiens, welche den Betrieb der André'schen Musikalienhandlung in Offenbach kannten, gegen die Etablirung Senefelder's protestirten. Endlich fand dieser an dem Hofagenten v. Hartl einen Gönner, welcher sich namentlich für die Cattundruckerei interessirte. Er wies auch die Mittel zur Anschaffung einer Stangenpresse zum Drucke von Kunstarbeiten an, und nun lieferte Senefelder verschiedene Proben, die von einer Commission geprüft, und auf das günstigste begutachtet wurden. Man machte ihm Hoffnung auf eine baldige Gewährung seines Gesuches in Hinsicht des ausschliesslichen Privilegiums, da aber voraus zu sehen war, dass über der Ausfertigung noch längere Zeit verfliessen würde, so suchte er einsweilen um eine Gewerbsbefugniss nach, die er bald erhielt. Jetzt wurden die Pressen in den Gang gesetzt, da Hr. v. Hartl endlich mit Ernst an die Errichtung einer Cattundruckerei und einer Musikalienhandlung gehen zu wollen schien *).

*) Ueber die Verhältnisse, welche sich für Senefelder in Offenbach in Verbindung mit Hofrath André, und dann in Wien für ihn gestalteten, liest man ein Breites im Lehrbuche der Lithographie. Senefelder beweist sich fortwährend als ein Mann von unerschöpflicher Geduld, und von dem redlichsten Streben für seine Kunst und ihre verbündeten Beförderer.

Die ersten lithographischen Produkte in Wien waren, wie überall, Musikalien, die, eine Sammlung von Ouverturen ausgenommen, lauter Compositionen von Gleissner enthielten, da dieser ebenfalls in Wien thätig war. Auch der Cattundruck versprach bereits seine Rente, und das lang ersehnte Privilegium war endlich 1803 ausgefertigt, als Hr. v. Hartl durch Unglücksfälle betroffen auf dem Punkte stand, sein ganzes Unternehmen aufzugeben, da der Verlag der Musikalien im ersten Monate 10 fl. 48 kr., und im zweiten gar nur 1 fl. 36 kr. abwarf, woran freilich auch der unbekannte Name Gleissner's mit die Schuld trug. Auf Zureden des Rathes Steiner, und eines Herrn Grasnitzky, wovon der erste Sekretär, der zweite Verwalter des Hr. v. Hartl war, trat aber die Anstalt unter Leitung dieser Männer in ein neues Leben. Es wurden eine Menge von Musikalien gedruckt und selbst einige Versuche im Kunstfache gemacht. Carl Müller fertigte einige Zeichnungen mit der Feder und mit dem Pinsel auf Stein, deren viele geriethen, besonders die Copien der Preissler'schen Zeichnungslehre, wovon Senefelder nur das erste Heft gedruckt hatte. Denn er verkaufte jetzt sein Privilegium an den Herrn Steiner, da ihm dieser die trostlose Auskunft gab, dass für ihn erst, dann eine Gewinnstheilung in Aussicht stehe, wann die Summe von 20,000 fl., welche v. Hartl aufgewendet hatte, getilgt sei. Diess war für den guten Senefelder wenig ermunternd, und er verkaufte daher an Steiner den Antheil an der Druckerei mit dem Privilegium um 600 Gulden. Allein er erhielt nur 50 Gulden, weil Gleissner bei Rath Steiner eine Schuld von 550 Gulden contrahirt hatte. Senefelder richtete jetzt seine letzte Hoffnung auf den Cattundruck, für welchen sich Hr. v. Hartl noch immer interessirte. Dieser gedachte ein Privilegium zu nehmen und den Senefelder als Direktor der Druckerei zu bestellen. Letzterer verwendete daher seinen ganzen Scharfsinn auf die Verbesserung der Maschine, was ihm sehr wohl gelang; allein der Vortheil war wieder nur geringe. Die Maschine wurde vom Werkmeister verrathen, und abgezeichnet bald in mehreren Fabriken nachgeahmt. Nun hatte es mit dem Privilegium ein Ende, und Senefelder's mühevolles Tagwerk in Wien war geschlossen.

Die getäuschte Hoffnung liess ihn jetzt wieder den Blick nach München richten, wo aber inzwischen die Brüder das Geheimniss eigenmächtig an die Feiertagsschule verkauft hatten. An dieser Anstalt wurde schon von jeher der neuen Kunst grosse Aufmerksamkeit gewidmet, da Professor Kiefer, der Mitstifter der Schule, von einem Bekannten der Senefelder, welcher später in Regensburg eine Druckerei errichtete, einige Aufschlüsse über das lithographische Verfahren erhalten hatte. Professor Mitterer hatte ebenfalls schon Kunde von dieser Erfindung, und arbeitete mit aller Thätigkeit an der Vervollkommnung derselben. Im Jahre 1804 wurden endlich durch den geistlichen Rath Steiner und durch den damaligen Vorstand des k. Studienwesens und späteren Erzbischof Freiherrn von Fraunberg auch Theobald und Georg Senefelder in das Interesse gezogen, die sich durch Contrakt vom 7. November desselben Jahres gegen eine jährliche Rente von 700 Gulden für beide verpflichteten, das ganze Verfahren zu Gunsten der Schule zu entdecken. Von dieser Zeit an dadirt sich der mächtige Aufschwung der lithographischen Anstalt an der Feiertagsschule. Das Technische und Artistische derselben leitete Mitterer, und das Merkantilische Inspektor Weichselbaumer, alles dieses unter der Direktion des verdienten Schulrathes Steiner. Prof. Mitterer richtete sein vorzüglichstes Augenmerk auf die Kreidemanier, und ihm gelang es vor allen andern, durch eine verbesserte Kreide diese Manier

bald nach ihrer Erfindung auf einen Grad von Vollkommenheit zu
bringen, welche für die Lithographie bereits das Höchste erwarten
liess, besonders nachdem Mitterer durch die Erfindung der Roll-
presse auch das Druckverfahren ungemein erleichtert hatte. Pro-
fessor Mitterer machte bald gelungene Versuche in Kreidemanier,
die sich durch ein Unterrichtswerk: »Anleitung zur Figurenzeich-
nung in Umrissen,« im weitern Sinn erprobte. Von dieser Zeit
an wurde diese Kunst unter dem Namen der Lithographie allge-
mein bekannt. Als zweites Werk der Anstalt der Feiertagsschule
sind sechs Ansichten bayerischer Gegenden von Wagenbauer zu
betrachten, die ebenfalls in Kreidemanier behandelt sind. Jetzt
richtete auch der berühmte Blumenmaler Mayerhofer sein Augen-
merk auf die Lithographie, und dieser begann eine Sammlung von
Prachtblumen für den Unterricht auf Stein zu zeichnen. Die litho-
graphische Presse der genannten Anstalt war jetzt in vollem Gange
und leistete nach einiger Verbesserung noch immer Vollkommeneres.
Es gingen zahlreiche Kunstprodukte unter derselben hervor, da
sich auch die bessten damaligen Künstler für die Sache interessir-
ten. Ch. v. Mannlich, Prof. A. Seidel, S. Klotz, Prof. J. Hauber
lieferten Zeichnungen in Kreidemanier, welche den Zweck hatten,
einen bessern Geschmack zu erwecken. Alle diese Blätter gehören
jetzt zu den Incunabeln der Lithographie.

Der Ruf, welchen sich diese Anstalt in kurzer Zeit erwarb,
bewog auch den für alles Gemeinnützige begeisterten Landes-
Direktions-Rath v. Hazzi in Verbindung mit den genannten Brü-
dern Senefelder eine Druckerei zu errichten, zu welchem Zwecke
sie sich den 1. September 1805 verstanden. Diesem Vereine schloss
sich auch Carl Senefelder an, der im topographischen Zeichnen
und im Graviren erfahren war. Herr von Hazzi richtete sein Au-
genmerk vornehmlich auf Industrie, und unter ihm wurden die
ersten Karten gedruckt, wozu der Krieg von 1805 die nächste Ver-
anlassung gab. Das Hazzi'sche Unternehmen kam jedoch nach
dessen Abreise ins Stocken, und später wendete Staatsrath Hazzi
namentlich der Landwirthschaft seine Thätigkeit zu.

Die Lithographie hatte also schon während der Abwesenheit
Senefelder's in München einen wohlthätigen Umschwung genom-
men, welchen die Brüder Senefelder trotz des ausschliesslichen Pri-
vilegiums des Erfinders und Comp. nicht wenig beförderten, wenn
auch die Veranlassung, unter welcher diese beitrugen, nicht
gerade eine preisliche ist. Die Frau Gleissner war daher über
die Handlungsweise der Brüder im höchsten Grade ungehalten,
allein sie musste sich bei ihrer 1804 erfolgten Rückkehr von Wien
zufrieden stellen, und in Berufung auf das Privilegium wieder eine
Presse in Gang setzen. Diese Druckerei war aber durch die neuen An-
stalten längst überflügelt, und sie warf daher, grösstentheils auf
den Notendruck beschränkt, wenig Gewinn ab. Zuerst liess Abt
Vogler einige Musikwerke drucken. Dieser berühmte Musiker
nahm sich mit Interesse der neuen Kunst an, und beredete den
Freiherrn Christoph von Aretin, den Direktor der k. Hof- und
Centralbibliothek, mit ihm in Gemeinschaft eine Steindruckerei
zu errichten. Sie beschlossen auch den Erfinder der Lithographie
und die Gleissner'schen Eheleute ins Geschäft zu ziehen, da Sene-
felder und diese nicht zu umgehen waren. Im Jahre 1806 erscheint
daher unser Künstler als privilegirter Theilnehmer einer Anstalt,
welche Baron von Aretin gegründet hatte, indem sich Abt Vogler bald
wieder zurückzog, da man seine alten Musikalien nicht als baares
Geld annehmen wollte.

In dem genannten Jahre waren also in München bereits zwei Druckereien, wovon der einen Prof. Mitterer an der Feiertagsschule, der anderen Baron Aretin vorstand. Mitterer und Senefelder hatten die technische Leitung, und diesen zwei Männern verdankte die junge Kunst fortan die sorgfältigste Pflege. Doch war das Geheimniss schon lange nicht mehr Gemeingut der Senefelder, es hatten ihnen auch andere mit und ohne ihr Zuthun Manches abgelernt. So lebte damals in München Strohhofer, der in der Druckerei des Carl Senefelder viele Vortheile erlangt zu haben glaubte, die er dann auf eigene Rechnung geltend zu machen suchte. Er liess eine Presse fertigen, und fing zu drucken an, bis ihm endlich Gleissner das unbefugte Handwerk legen liess. Jetzt verband er sich mit dem damaligen Hofmusikus Sidler, der bei Gleissner und in der Aretin'schen Druckerei mit dem lithographischen Verfahren bekannt geworden war, und dann für die Central-Staatskasse eine Steindruckerei einrichtete. Strohhofer wendete sich 1807 nach Stuttgart, und kündigte da an, dass er im Besitze des Geheimnisses sei, und 20 — 30,000 Akdrücke von einer Platte liefern könne. Er hatte auch chemische Tinte und Tusch, und bot diese den Künstlern an, um damit auf Stein zu zeichnen. Er lieferte mit seiner Galgenpresse Abdrücke davon, die nach damaligen Begriffen so gut ausfielen, dass der für jede gemeinnützige Erfindung begeisterte Buchhändler Cotta dem Arcanisten Strohhofer Unterstützung gewährte, und sich mit einem Kunstfreunde, dem damaligen Kaufmann und nachherigen Bankdirektor und geheimen Hofrath Gottl. Heinrich v. Rapp zur Gründung eines Steindruck-Institutes verband, wobei es nicht auf Verbreitung von Noten- und Druckschrift etc. abgesehen war, sondern auf Veredlung und Erweiterung der neuen Kunst, so dass also dieses Institut neben jenem des Professors Mitterer und des B. v. Aretin in München als eigentliches Kunst-Institut die höchste Beachtung verdient. Die Unternehmer liessen von den geschicktesten Künstlern Bilder auf Stein zeichnen, und Strohhofer, der sich eines kostbaren Engagements erfreute, musste an den Druck derselben gehen. Allein er brachte nur mit Mühe einige gute Abdrücke hervor, und bald war die Platte verdorben. Er, der sich für einen Künstler ausgegeben hatte, zeigte jetzt nur die Unbehülflichkeit des Handwerkers, und das Institut konnte nur auf dem Wege neuer Entdeckungen das werden, was man beabsichtiget hatte. H. v. Rapp ist derjenige, der nach zahlreichen Versuchen zu vielen glücklichen Resultaten gelangte, so dass selbst Senefelder (Lehrbuch S. 39) zugestehen muss, dass nur dieser sich rühmen kann, in das Wesen der Steindruckerei eingedrungen zu seyn und den wahren Gesichtspunkt erfasst zu haben. Dieses schliesst Senefelder aus der Schrift des H. v. Rapp, welche Cotta unter dem Titel: das Geheimniss des Steindrucks in seinem ganzen Umfange praktisch und ohne Rücksicht nach eigenen Erfahrungen beschrieben. Tübingen 1810 4. herausgab, scheint aber nicht geneigt zu seyn, ihm in Bezug auf eigene Erfindung viel einräumen zu wollen, obgleich die Verdienste Rapp's in dieser Hinsicht unläugbar sind, wenn man auch annehmen muss, Rapp sei nur auf einem bereits vorgezeichneten Wege fortgegangen. Er wusste aber, wie viele andere, damals nur, dass man mit Kreide auf Stein zeichnen oder mit Tusch daraufschreiben und Abdrücke erhalten könne, die Möglichkeit, durch Vertiefungen in den Stein das Nämliche zu leisten, was der Kupferstecher auf Metall leistet, stand ihm aber nur als dunkle Idee vor dem Sinne. Und diese Idee wurde im Mai 1807 zur Wirklichkeit. Als Erstling dieser Entdeckung ist die schön gesto-

chene Schriftprobe mit Schiller's Reiterlied zu betrachten. Dieses Blatt, welches bei Cotta in gr. fol. erschien, ist als eines der interessantesten Incunabeln der jungen Kunst zu betrachten. Denn es enthält auch eine von J. B. Seele in Kreidemanier ausgeführte Zeichnung und mit der Feder gefertigte Notenschrift. Das Stuttgarter Institut nahm auch den ersten Versuch, auf Stein die Holzschneidekunst nachzuahmen, in Anspruch, und in der Beilage zum Morgenblatt 1807 wurde die Sache bekannt gemacht. Auch noch andere Experimente schrieb Rapp als neue und eigene der Anstalt zu. So wurde die Stereotypage schon vorher als ein ausgemachtes Eigenthum dieser neuen Kunst angesehen, ehe man sich daran begeben konnte, eine Probe zu machen. Dem Herrn von Rapp, welcher auch in diesem Künstler-Lexicon seine Stelle fand, verdankt man jedenfalls schöne Versuche im Steinstich, in Nachahmung der Holzschneidekunst auf Stein, und so manches andere in dieser Kunst, wofür man ihm damals das Verdienst des ersten Entdeckers zuerkannte, was aber Senefelder in seinem um acht Jahre später erschienenen Lehrbuche für sich in Anspruch nimmt, ohne zuzugeben, dass auch Rapp auf seinem Wege unabhängig von Senefelder seine Erfindungen gemacht haben könnte. H. von Rapp lässt dagegen das Verdienst Senefelder's ungeschmälert, so wie er auch jenes des Professors Mitterer zu würdigen weiss. Die Stuttgarter Kunstfreunde gestehen zu, dass das Mitterer'sche Institut in München in der Tusch- und Kreidemanier es schon damals sehr weit gebracht habe, wollen aber ebenfalls ihre Verdienste anerkannt wissen. In ersterer Hinsicht steht Senefelder einzig da, und er gibt durch die Erfindung und verbesserte Anwendung der chemischen Tinte den Grund zu allen weiteren Versuchen, so dass ihm also auch die Resultate eines Hrn. von Rapp das Recht des ersten Erfinders nicht beeinträchtigen können.

Diess ist auch mit Prof. Mitterer der Fall, durch welchen die im Jahre 1799 von Senefelder erfundene Kreidemanier [*] das Mittel zur höchsten Vollendung dieser Kunst wurde. Mitterer hatte in München schon zur Zeit, als Senefelder noch in Wien sich verdientes Glück träumte, der Erfindung desselben mächtig vorgearbeitet, und durch seine Verbesserung der Kreide, in Verbindung mit der zu ihrer Aufnahme gehörigen Präparation des Steines, bahnte er den Künstlern den Weg, auf welchem sie in dieser Art das Höchste erreichen konnten. Unter seiner Leitung trat ein lithographisches Institut ins Leben, welches als die erste lithographische Kunstanstalt Europa's zu betrachten ist. Mitterer zeigte zuerst in einem höheren Grade, dass sich die Lithographie nicht vorzugsweise auf die chemische Tinte zu beschränken habe, sondern dass sie berufen sei noch Höheres zu leisten, dass ihr namentlich freie Handzeichnungen anzuvertrauen seyen, dass man Originale von schätzbarem Werthe auf diese Art in ihrer ganzen Eigenthümlichkeit verbreiten könne. Doch wendete Mitterer die

[*] Herr von Rapp sagt acht Jahre vor Erscheinung des Senefelder'schen Lehrbuches, auf welche Weise dieser zur Kreidemanier gelangen musste, nämlich durch die Erfahrung, dass die chemische Tinte auch in ihrer trockenen Gestalt Spuren auf der Steinplatte zurück lasse, die beim Drucke auf dem Papiere sichtbar bleiben. Diess habe ihn auf die Bereitung eines Zeichnungsmateriales im trockenen Zustande geführt, welches aber für die weitere Ausbildung der Lithographie von höchster Bedeutung geworden sei.

neue Erfindung nicht ausschliesslich auf Kunstgegenstände an, son-
dern auch auf die Herstellung nützlicher, besonders technischer
Unterrichtswerke.

München war also von jeher zur Pflegerin dieser Kunst be-
rufen, und in ununterbrochener Succession wurde dieselbe geför-
dert.[*] Was anfangs Senefelder auf Ermunterung des Schulrathes
Steiner für den Schulfond unternommen, setzte Mitterer bei der
Abwesenheit des Alois Senefelder unter Einwirkung der Brüder
desselben fort, und nach der Rückkehr des Erfinders von Wien
erhob sich daselbst neben der lithographischen Anstalt der Feyer-
tagsschule[**] ein neues wichtiges Institut, welches, wie oben erwähnt,
Baron von Aretin ins Leben rief, und auch das gleichsam in sich
aufnahm, was H. von Hazzi begonnen hatte, wodurch zum Em-
porblühen der Lithographie nicht wenig gesehen ist. B. v. Aretin
wies die nöthigen Fonds an, ohne auf einen erheblichen Ersatz
rechnen zu können. Allein er beurtheilte diese Kunst von einem
höheren Standpunkte aus, und dachte nur an den allgemeinen
Nutzen, welchen sie der Menschheit zu leisten im Stande war. Die
Verbindung des Freiherrn von Aretin mit Senefelder dauerte
vier Jahre und während dieser Zeit gingen zahlreiche Arbeiten aus
der Anstalt hervor, worunter wir jene für die Regierung: als Ta-
bellen, Circulare etc., dann die Landkarten, Plane etc. nicht ein-
zeln nennen, obgleich letztere bereits mit grosser Freiheit behan-
delt sind. Senefelder gab auch eine Sammlung von Probeblättern
heraus, die in 4 Heften bestehen sollten, als Muster zu einem
schon damals projektirten Lehrbuche der Lithographie, wie jetzt
diese Kunst allgemein genannt wurde, nicht mehr Polyautographie,
nach Hofrath André in Offenbach. Diese Blätter, wovon nur das
erste Heft erschien, trugen viel zu einer höheren Ansicht dieser

[*] Unter den frühesten auswärtigen lithographischen Instituten
ist jedenfalls jenes in Stuttgart unter den Herren von Rapp
und Cotta in artistischer Hinsicht das bedeutendste. Die
Offizinen in Offenbach und Wien beschränkten sich grössten-
theils auf Schriften und Noten, die eigentlichen Kunst-
arbeiten gelangen nur in geringem Grade. Die André'sche
Anstalt in Offenbach gewann aber mehrere technische Vor-
theile, welche der russische Hofrath Gotthelf Fischer in der
Leipziger Allg. Zeit. 1804 S. 506 — 9 bekannt machte. In
Hamburg gründete Spekter ein lithographisches Institut, aus
welchem schon frühe bedeutende Kunstarbeiten hervorgingen.
Namentlich lieferten Aldenrath und Gröger schöne Portraite.
Was G. Engelmann in Paris geleistet, ist weltbekannt. Er
verschaffte der Lithographie in Frankreich Eingang und sein
Wirken war für die Lithographie von grosser Bedeutung.
Darüber geben die einschlägigen Artikel »Engelman« und
»Spekter« Aufschluss. Engelmann's Traité théorique et pratique
de Lithographie ist jetzt auch ins Deutsche übersetzt, unter
dem Titel: Gesammtgebiet der Lithographie. Deutsch von
Pabst und Kretzschmar. Chemnitz 1840. Es ist das ausge-
zeichnetste Werk dieser Art. Die dazugehörigen Muster-
blätter sind ein Triumph der Lithographie.

[**] Diese besteht noch unter Leitung des Professors Lorenz
Schöpf. Sie wurde 1815 Eigenthum Mitterer's, nach dessen
Tod sie in den Besitz der Erben desselben kam. Einer die-
ser Erben ist Schöpf.

Kunst bei, und wir zählen sie hier auf, weil sie überdiess auch zu den Incunabeln der Lithographie gehören. Vollständig findet man sie selten, und selbst einzeln kommen sie nicht oft vor. Dieses Werk hat den Titel:

Musterbuch über alle lithographische Kunst-Manieren, welche die Königliche alleinprivilegirte Steindruckerey von Alois Senefelder, Franz Gleissner und Comp. in München in solchen Arbeiten, so die Kupferstecher-, Formschneide- und Buchdruckerkunst nachahmen, zu liefern im Stande ist. Herausgegeben und Sr. Majestät dem Könige von Bayern allerehrfurchtvollst gewidmet vom Erfinder der Lithographie Aloys Senefelder. IV Hefte. Vierzig Probeblätter und drei Soiten Text enthaltend. München bei A. Senefelder, Fr. Gleissner und Comp. (1809), fol.

1) Das Titelblatt. In vertiefter geschnittener Manier.
2) Die Dedication. In erhobener Manier.
3) Nachahmung englischer Holzschnitte aus dem Werke: The Chasse. In erhabener Manier auf Stein gezeichnet von F. Schiessl.
4) Nachahmung einer im k. Handzeichnungs-Cabinet befindlichen Zeichnung von Rafael, einen Bischof vorstellend, der todt auf dem Bette liegt, wie in Gegenwart seiner Diaconen Kranke und Krippel ihn berühren. Von Strixner mit dem Pinsel auf Stein gezeichnet, in erhobener Manier.
5) Landschaft mit einer Kuh im Vorgrunde, im Grunde eine zweite; ferner das Stück einer Landschaft mit Wasserfall. Nachahmung einer Radirung von Dietrich, von Schiessl mit der Feder auf Stein gezeichnet.
6) Madonna mit dem Kinde auf dem Schoosse. Nachahmung einer Handzeichnung von Fra Bartolomeo mit Tonplatte, von Strixner mit der Feder gezeichnet.
7) Das bayerische Nationallied: Heil unserm König Heil! Original-Handschrift von Abt Vogler mit Noten. Dann ein Choral, Musikstück von F. Gleissner geschrieben, beides in erhobener Manier.
8) Ein Kopf nach Rafael, von Ch. von Mannlich in Rom copirt, und von Piloty mit Kreide auf Stein gezeichnet.
9) Ein grosses verziertes deutsches, und ein kleines Alphabet, von Schramm in vertiefter Manier geschnitten.
10) Ein Idealplan, als Vorschrift zu geodätischen Zeichnungen, von Schiessl in vertiefter Manier geschnitten.

Dann gab er diesem Hefte auch eine lith. Nachricht an das Publikum bei, in welcher er über die verschiedenen Kunstmanieren Bericht gibt, die er bis dahin in Anwendung gebracht hatte. In allen diesen Manieren wollte er in den 4 Heften des Musterbuches Proben liefern; allein es blieb beim ersten Hefte. Ergänzend ist aber das 1818 erschienene Lehrbuch der Lithographie, welchem Musterblätter in andern Manieren beigegeben sind, und die wir unten verzeichnen. In seinem Musterbuche sollte dargelegt werden, dass man bis dahin (1809) mit Tinte auf Stein Holzschnitte, Handzeichnungen, radirte und geschnittene Kupferstiche, die Punktirmanier, die Tuschmanier mit mehreren Platten nachahmen, colorirte und illuminirte Abdrücke mit mehreren Platten liefern könne. Dann wollte er zeigen, wie man Originalhandschriften mit chemischer Tinte auf Papier zeichnen und selbe auf Stein umdrucken könne. Das Verfahren beim Umdrucke des be-

reits Gedruckten, von Landkarten etc. hielt er damals geheim, damit kein Missbrauch geschehe, zwei Proben wollte er aber liefern. Dann versprach er auch Proben in Kreidemanier zu liefern, in schwarzer oder rother Kreide, und auch Abdrücke von mehreren Platten; alles dieses in erhobener Manier. In vertiefter Manier konnte er mit der Kupferstecherkunst wetteifern, indem geschnitten; geätzt oder radirt wird. Eine dritte Abtheilung sollten die Proben der gemischten Manier bilden, worunter Senefelder die Aquatinta, Schabmanier, Federzeichnung mit Kreide, Federzeichnung mit Geschnittenem und Radirtem, und Radirtes mit Geschnittenem zählt. Im Ganzen sind es 24 Arten, in welchen er Proben geben wollte. Auch verspricht er, das allererste Probeblatt von 1796 beizugeben; allein von Allem erschien nur das erste Heft. Steine hatte aber Senefelder viele vorräthig, denn er sagt im Lehrbuche S. 104, dass er ausser der Menge von Regierungsarbeiten viele Proben in verschiedenen Kunstmanieren gemacht hätte. Er bemerkt aber, dass es schwer gehalten habe, geschickte Arbeiter, besonders Schriftschreiber und Zeichner zu erhalten. Selbst die berühmten Lithographen Strixner und Piloty, welche B. von Aretin anstellte, brachten es nur langsam zu der nöthigen Vollkommenheit und Geschwindigkeit.

Die Lithographie erlangte durch den Beitritt des Freiherrn von Aretin einen bedeutenden Aufschwung, und wurde jetzt erst in ihrer ganzen Ausdehnung recht vortheilhaft bekannt. Die ausgezeichnetsten einheimischen und auswärtigen Staatsmänner interessirten sich für die junge Kunst, und besonders war es auch der damalige Kronprinz, der jetzt regierende König Ludwig von Bayern, welcher derselben die höchste Aufmerksamkeit widmete. Er erkundigte sich angelegentlichst um die Entdeckung und Fortbildung dieser Kunst, und auf seine Veranlassung muste sich Georg von Dillis mit dem geistlichen Rathe S. Schmid in Benehmen setzen. Die Folge davon war eine briefliche Erklärung Schmid's vom Jahre 1810, deren wir im Artikel desselben, und in dieser kurzen Geschichte der Lithographie erwähnt haben. Der Kronprinz wusste die Verdienste beider Männer wohl zu würdigen, und den Erfinder der chemischen Druckerei, die von dem Verfahren Schmid's ganz abweicht, suchte er sogleich dadurch zu ehren, dass er dessen Büste vom Bildhauer Kirchmayer für die bayerische Ruhmeshalle ausführen liess. Kronprinz Ludwig machte in dieser Druckerei sogar einen eigenhändigen Versuch, indem er mit der Steintinte seine Ueberzeugung von dieser Kunst auf Papier schrieb, welches dann umgedruckt und in seiner Gegenwart vervielfältigt wurde. Diese Blätter enthalten das königliche Autographum: Die Lithographie ist eine der wichtigsten Erfindungen des achtzehnten Jahrhunderts. Die erhabene Schwester des Kronprinzen, die nachherige Kaiserin von Oesterreich. schrieb die Worte: Ich ehre die Bayern, mit chemischer Tinte auf Papier, womit ein Gleiches geschah.

Das Hauptwerk, welches unter B. v. Aretin unter der Presse hervorging, sind die Imitationen von Dürer's Randzeichnungen zu Kaiser Maximilian's Gebetbuch *), unter dem Titel:
Albrecht Dürer's christlich-mythologische Handzeichnungen. München 1808, fol.

*) Diese Randzeichnungen werden auf der k. Hof- und Staatsbibliothek in München aufbewahrt.

Die erste und seltene Originalausgabe besorgte Freiherr von Aretin. Sie enthält 43 von Strixner schön lithographirte und farbig gedruckte Blätter, nebst Dürer's Portrait, Vorrede und Inhaltsverzeichniss. Diese erste Ausgabe enthält nur die Randverzierungen, der mittlere, für den Text bestimmte Theil ist leer. In der zweiten Ausgabe ist dieser durch das Vaterunser in verschiedenen Sprachen ausgefüllt. Jetzt liest man auf dem Titelblatte:

Oratio dominica Polyglotta Singularum Linguarum Characteribus Expressa et Delineationibus Alberti Dureri cincta, Serenissimo Principi Ac Domino Domino Eugenio, Duci Leuchtenbergae etc. D. D. D. Joannes Stuntz.

Es gibt auch eine englische Ausgabe von diesem Werke: Albert Dürer's Desings of the Prayer Book. 43 farbig gedruckte Blätter, nebst dem Portraite Dürer's und dem Vorworte des Bibliothekars Bernhart in München. London 1817, fol.

Im Jahre 1830 kaufte F. X. Stöger die Steinplatten aus dem Nachlasse des Direktors von Mannlich, um eine neue Auflage zu veranstalten. Es waren indessen die meisten Steine beschädiget und viele derselben mussten neu gezeichnet werden. Diese Ausgabe erschien unter dem Titel: Oratio Dominica Polyglotta singularum linguarum characteribus expressa etc. Edita a F. X. Stoeger. 43 farbig gedruckte Blätter mit Dürer's Portrait. Monachii e Lith. G. B. Dreselly, fol.

Diese Facsimiles sind die erste bedeutende Kunstarbeit, welche die Lithographie lieferte, zahlreicher anderer für den Geschäftsgang wollen wir hier nicht gedenken. Dennoch warf die von Fr. v. Aretin und Senefelder geleitete Anstalt wenig Gewinn ab, da auch noch einige andere Druckereien errichtet wurden. Der ehemalige Hofmusikus Sidler, der 1853 als Magistratsrath in München starb, richtete für die Central-Staats-Cassa eine Steindruckerei ein, und erhielt noch vor Ablauf des Senefelder'schen Privilegiums eine eigene Concession für das Musik- und Geschäftsfach. Theobald Senefelder wurde 1808 von dem Freiherrn von Hartmann durch Verwechselung mit seinem Bruder Alois aufgefordert, für die General-Administration der Stiftungen eine lithographische Druckerei in Gang zu setzen. Die königlichen Aemter ersahen aus der Errichtung von Druckereien einen grossen Vortheil, da Senefelder und seine Brüder die Tabellen- und Geschäftsdruckerei sehr vervollkommnet, und Theobald den Ueberdruck auch zum Zweck der Vervielfaltigung von amtlichen Ausschreibungen angewendet hatte. Desswegen errichtete auch die Stiftungs-Administration eine lithographische Anstalt, welche, durch die k. Rescripte von 2. August 1808 und 8. Mai 1809 unter die Direktion des Vorstandes der Ministerial-Stiftungs-Section gestellt, in zwei Offizinen getheilt wurde, die eine zur Erzeugung von Kunstprodukten für den öffentlichen Cultus und den Unterricht, die andere dem laufenden Geschäfte bestimmt. Unter letzterem Datum wurde Theobald Senefelder als Inspektor der lithographischen Anstalt im Ministerium des Inneren angestellt, der als solcher Vortheile genoss, die seinem Bruder, dem unermüdet thätigen und so oft getäuschten Erfinder der Lithographie zugedacht waren. Zu gleicher Zeit wurde auch die Druckerei der Armen-Anstalt auf dem Anger errichtet, und beim k. Staatsrathe war bereits eine Presse im Gange. Selbst Privatdruckereien entstanden, wie jene von Helmle, Roth und Dietrich, die aber nicht einmal dem Namen nach mehr bekannt sind. Dann liessen sich einige Künstler Pressen machen, um ihre eigenen Werke zu drucken. Eine solche hatte der berühmte Zeichner und Kupferstecher Mettenlei-

ter, der schon frühe der Lithographie seine Aufmerksamkeit wid-
mete. Endlich erkannte auch die k. Steuer-Cataster-Commission
den grossen Vortheil, welcher ihr durch die Einrichtung einer li-
thographischen Presse zugehen konnte, und Franz Seraph Weis-
haupt, einer der ausg zeichnetsten Arbeiter Senefelder's, erhielt
den Auftrag dazu. Senefelder's Aussichten wurden daher immer
trüber, und dazu kamen auch noch Kränkungen in öffentlichen
Blättern, da man, uneingedenk der grossen Aufopferung Senefel-
der's, demselben nur die rohe Erfindung zuerkennen wollte, die
er höchstens zum Notendrucke zu benutzen verstanden habe. Man
machte ihm sogar den Vorwurf, dass er durch seine Geheimniss-
krämerei den Aufschwung der Lithographie so lange gehemmt, als
wenn er schuldig gewesen wäre, seinen durch unsägliche Mühe
und Ausdauer errungenen Vortheil jedem preis zu geben. Dazu
kam dann noch der Prozess mit dem Fiscus wegen Verletzung des
ihm ertheilten ausschliesslichen Privilegiums, und als endlich auch
Baron von Aretin durch seine Versetzung nach Neuburg der An-
stalt seine thätige Unterstützung versagen musste, so durfte bei
dem geringen Nahrungsstande sich Senefelder noch glücklich prei-
sen, als er nach mannichfachen Unterhandlungen den 21. Oktober
1809 als Inspektor der lithographischen Anstalt der k. Steuer-Ca-
taster-Commission angestellt wurde. Er erhielt eine Besoldung von
1500 Gulden, und sein Freund Gleissner 1000 Gulden, ebenfalls
mit dem Range eines Inspektors der Lithographie. Damit war aber
das Verhältniss mit B. v. Aretin noch nicht aufgehoben, und auch
sein Privilegium nicht als erloschen betrachtet. Er hatte im Gegen-
theile der Erlaubniss, neben seinen Amtsgeschäften in Verbindung
mit Aretin seine eigene Druckerei fortzuführen. Diese Erlaubniss
ward ihm auch dann noch zugestanden, als der Freiherr 1811 sei-
ner Bestimmung nach Neuburg gefolgt war, er liess aber bald da-
rauf seine Presse eingehen.

Mit dem Rücktritte des Direktors von Aretin und mit der An-
stellung Senefelder's ändern sich die Verhältnisse und die techni-
sche Ausbildung der Lithographie geht jetzt vollends in andere
Hände über, obgleich auch Senefelder jede freie Stunde zur Ver-
besserung älterer Darstellungsmittel und zur Erfindung neuer be-
nutzte. Baron von Aretin überliess den artistischen Theil der von
ihm und Senefelder gegründeten Anstalt in München dem Gallerie-
Direktor von Mannlich, und den merkantilischen dem Kunsthändler
Zeller, der sich durch seine Niederlage für inländischen Kunst-
und Gewerbefleiss und durch die Herausgabe mehrerer lithographi-
schen Kunstprodukte um die Erfindung Senefelder's viele Verdien-
ste erworben hatte, bis er 1815 seine Druckerei an J. Selb ver-
kaufte. Gallerie-Direktor v. Mannlich, über dessen Wirken wir
Bd. VIII. 246 näher berichten, richtete sein Augenmerk vornehm-
lich auf Kunstprodukte und zeichnete der Lithographie den Weg
vor, auf welchem sie in kurzer Zeit mit Würde den älteren Kunst-
schwestern sich anreihte. Senefelder kommt aber mit Mannlich
nicht mehr in Berührung. Diesem standen als leitende Künstler
seine Schüler Piloty und Strixner zur Seite, und als Techniker
waren Stunz und Selb thätig. Unter dieser Pflege machte die Li-
thographie die erfreulichsten Fortschritte, und Senefelder selbst
verfolgte den Gang derselben mit grosser Freude. Er gesteht dem
Direktor von Mannlich und seinen Schülern ein entschiedenes Ver-
dienst um die Vervollkommnung dieser Kunst zu, ohne den Pro-
fessor Mitterer zu vergessen. Er sagt im Lehrbuche S. 127., dass
man diesen Männern die immer wachsende Theilnahme an der

Lithographie verdanke *). Senefelder fand jetzt bei der lithogra-
phischen Anstalt der k. Steuer - Cataster - Commission einen neuen
Wirkungskreis gezogen, dessen Ausdehnung er aber grösstentheils
anderen überliess. Den Impuls zu dieser Anstalt gab 1808 der ge-
heime Rath von Utschneider, der als Vorstand derselben durch einen
Versuch des Dissinateur Rickauer auf die Idee kam, für die Steuer-
Cataster - Commission Plane auf Stein statt auf Kupfer graviren zu
lassen. Rickauer hatte ein Pläncken in Stein gravirt, welches den
H. v. Utzschneider sogleich von dem grossen Vortheile überzeugte,
welchen die Anstalt aus dieser Kunst ziehen müsse. In Metten-
leiter fand er den Mann, der seine Idee verwirklichen konnte;
denn dieser hatte schon gleichzeitig mit Senefelder und unabhän-
gig von diesem die vertiefte Manier auf Stein vervollkommnet, und

*) Unter C. v. Mannlich's Leitung begann 1810 die Herausgabe
der Original-Handzeichnungen des k. bayerischen Handzeich-
nungs-Cabinets, welche sich auf 432 Blätter belaufen in 4
Bänden, grösstentheils von Strixner und Piloty lithographirt,
ein Werk, welches sich an die von Baron v. Aretin besorgte
und oben erwähnte Ausgabe der Randzeichnungen Alb. Dü-
rer's reiht. Diese Werke weckten die Lust zur Zeich-
nungsimitation, und daher trat auch ein Verein von leben-
den Münchner-Künstlern zusammen, welche Zeichnungen
unmittelbar auf Stein machten. Dieses Werk erschien von
1817 — 20 zu München bei Zeller, unter dem Titel: Ori-
ginalhandzeichnungen bayerischer Künstler, 45 Blätter mit
Ton gedruckt, gr. fol. Darunter sind Blätter von H. Hess,
D. Quaglio, J. A. Klein, A. Adam, J. Dorner u. A. Im Jahre
1817 ging C. v. Mannlich an die Herausgabe der vorzüglich-
sten Gemälde aus den Gallerien von München und Schleiss-
heim, welche sich auf 200 Blätter belief, unter dem Titel:
Königlich bayerische Gemäldesammlung zu München und
Schleissheim. München, 1822 30. Die Lithographien sind
von Strixner, Piloty, Auer, Dorner, Heideck, L. und D.
Quaglio, Sedlmayer, Flachenecker u. A. Diess ist das ältere
lithographirte Galleriewerk, in welchem die Kreidemanier
bereits Vorzügliches geleistet hat. Später erschien die Aus-
wahl von 50 der vorzüglichsten Gemälde der Pinakothek
in München, als Folge der grossen bayerischen Gemälde-
sammlung. Lith. von Borum, Hohe, Leiter, Piloty u. A.
München 1832, ff. An diesem Werke hat v. Mannlich kei-
nen Theil mehr. Hierauf erschien: Sammlung der vorzüglich-
sten Werke aus den k. Gallerien zu München und Schleiss-
heim, in Lithographien herausgegeben von F. Piloty, 1. bis
15. Liel. München 1834, ff. Die Fortsetzung erschien unter
dem Titel: Königl. bayerische Pinakothek zu München und
Gemäldegallerie zu Schleissheim in lith. Abbildungen her-
ausgegeben von Piloty und Löhle. Beginnt mit Lief. 16. ff.
München 1837 ff. Im Jahre 1842 waren es 44 Lieferungen.
Als Fortsetzung dient die Sammlung lith. Abbildungen der
vorzüglichsten Gemälde neuerer Meister, aus der Privatgal-
lerie S. M. des Königs Ludwig I. München bei Piloty und
Löhle. Im Jahre 1845 erschien die 6te Lieferung.
Verschieden von diesem Galleriewerke ist jenes, welches
in der lit. art. Anstalt von Cotta erschien, unter dem Titel:
Pinakothek oder Sammlung der ausgezeichnetsten Gemälde
der k. Bildergallerie zu München, von Selb, Strixner, Piloty,
Flachenecker und Hohe.

17 *

war daher vor allen im Stande, diese Kunst in ihrer vollen Aus-
dehnung einzuführen *). Ihm zur Seite stand F. S. Weishaupt als
Techniker, welcher die Druckerei einrichtete, und in derselben
wesentliche Verbesserungen anbrachte. Diese beiden Männer, der
erste Inspektor, der andere Werkmeister, sind noch gegenwärtig
am Leben, und Weishaupt noch in voller Thätigkeit. Ueber Met-
tenleiter's Wirken haben wir schon Bd. IX. 179 ff. benachrichtet,
auf die Verdienste des anderen werden wir unten noch Näheres
beibringen, und hier bemerken wir nur, dass die beiden genann-
ten Männer, in Verbindung mit tüchtigen Graveuren und unter
Oberaufsicht höchst erfahrner Vorstände, die lithographische An-
stalt der k. Steuer-Cataster-Commission zu grossem Ansehen ge-
bracht haben.

Senefelder selbst griff wenig mehr in den Gang derselben ein,
da er die Leitung geübteren Händen anvertraut sah. Er hing der
Lieblingsneigung nach, auf seinem gewonnenen Felde unaufhör-
lich zu verbessern und zu erfinden, und von dieser Zeit an dati-
ren sich auch noch viele Erfindungen, die aber theilweise als un-
ausführbar, als unpraktisch sich erwiesen, und statt Lohn zu brin-
gen, nur Zeit und Mittel raubten. Er unternahm jetzt auch wie-
der Reisen von kürzerer oder längerer Dauer. So hielt er sich
um 1810 in Paris auf, wo die von ihm producirten lithographischen
Arbeiten das grösste Aufsehen erregten. Dazu gehören auch die
Blätter des ersten Heftes seines Musterbuches über alle lithogra-
phischen Kunstmanieren. Die Imitationen von Handzeichnungen
wurden angestaunt, und man behauptete auch, selbst der geübte-
ste Grabstichel könne die Gravierarbeiten auf Stein nicht überbie-
ten. Es gab selbst in Deutschland Enthusiasten, welche noch
Höheres an diese Erfindung knüpften, indem sie behaupteten (Mor-
genblatt 1810, S. 118), die Lithographie werde im Gebiete der
schönen Künste dieselbe Revolution bewirken, wie die Buchdru-
ckerkunst in der Literatur.

Man fing damals in Paris auch schon an, Bildnisse auf Stein
zu zeichnen. So wurde Gérard's Portrait des Königs von Sachsen
lithographirt, allein man fand keinen geschickten Drucker dazu,
woran es in Paris noch lange fehlte. Die erste Kunde von dieser
Kunst brachte der berühmte General-Direktor v. Denon nach Pa-
ris, der zu München in der Anstalt des Professors Mitterer damit
bekannt geworden war. Er zeichnete in der Offizin des Letz-
teren in Gegenwart einiger französischen Offiziere einen Cosaken
auf Stein, der nach wenigen Minuten in Gegenwart dieser Herren
abgedruckt wurde. Denon nahm Abdrücke mit sich nach Paris,
und war sehr darauf bedacht, die neue Erfindung für sein Vater-
land nützlich zu machen. Der Graf von Montalivet schickte den
Zeichner J. Serres zu diesem Zwecke nach München, dessen Sen-
dung aber ohne Erfolg blieb. Senefelder fand daher in Paris schon
Künstler, welche sich in der Lithographie versuchten, und acht
Drucker, wovon aber keiner etwas leistete, so dass er mit Ernst
an eine Etablirung in Paris dachte. Auch G. Engelmann war damals
einer der jungen Künstler, welche sich für diese deutsche Erfin-

*) Mettenleiter ist überhaupt einer der ersten Lithographen.
Ihm übertrugen Schulrath Steiner und Inspektor Weichsel-
baumer schon frühe die Geschichte Bayerns in Bildern zu
bearbeiten. Er sollte dabei die von Mitterer verbesserte
Kreidemanier anwenden; allein nur zwei Blätter erschienen:
die Gefangennehmung Teutobuch's, und die Unterredung
zwischen Cäsar und Ariovist.

dung interessirten, und dieser Mann wurde in der Folge für die Lithographie in Frankreich fast von solcher Bedeutung, wie Senefelder für Deutschland. Er genoss den Unterricht Senefelder's mit grösstem Erfolge, ging dann später selbst nach München, um unter Leitung des Ch. v. Mannlich und des Professors Mitterer den Kreis seiner Erfahrungen zu erweitern, und als Senefelder zum zweiten Male nach Paris gekommen war, um ein Privilegium auf sein Steinsurrogat zu erwerben, war Engelmann bereits Meister in seinem Fache. Letzterer kehrte 1816 nach Frankreich zurück, und von dieser Zeit an nahm die Lithographie in Frankreich einen bedeutenden Umschwung. Ueber die Verdienste dieses Mannes haben wir schon Bd. IV. S. 128 gehandelt *).

Nach München zurückgekehrt, dachte jetzt Senefelder ernstlich an die Herausgabe eines Lehrbuches mit einer ausführlichen Darlegung des Herganges der Sache. Das erste Heft einer Mustersammlung war bekanntlich schon 1809 erschienen; allein dieses genügte jetzt nicht mehr bei den Fortschritten, die von Tag zu Tag in der neuen Kunst gemacht wurden. Senefelder beschloss daher, dieses Heft ganz zu kassiren. Damit war es aber noch nicht abgethan; denn er war nicht im Stande, genügende Zeichnungen zu liefern, und diese durch andere Künstler ausführen zu lassen, fehlte es ihm an Mitteln. Er verzweifelte aber doch nicht an der Herausgabe eines Prachtwerkes, da sich Hofrath André zur Deckung der Kosten erbot. Doch auch in Offenbach fand Senefelder die nöthigen Künstler nicht, und somit ging er nach seiner Rückkehr in München wieder selbst an's Werk. Er zeichnete mehrere Platten und machte Abdrücke davon; vernichtete aber die meisten wieder, so dass von einigen Platten nur seltene Probedrücke, von anderen nichts mehr existirt. Eine im Jahre 1816 erfolgte Reise nach Wien schob das Unternehmen wieder gänzlich hinaus, doch war er hier dem Buchhändler Gerold bei Errichtung einer lithographischen Anstalt behülflich. Diese machte aber keine grossen Fortschritte, da der schon oben erwähnte Rath Steiner seine chemische Druckerei noch im Gange hatte. Gerold sah jedoch mehr auf eigentliche Kunstprodukte, und liess unter Senefelder's Leitung Zeichnungen in verschiedenen Manieren fertigen. Für dieses Unternehmen interessirten sich besonders der Oberst von Aurach, Hauptmann Kohl und der Maler Adolph Kunike. Alle drei machten Versuche im Steinzeichnen, und besonders sind jene Kunicke's zu nennen. Ueber die Verdienste dieses Mannes um die Lithographie haben wir Bd. VII. S. 209 gehandelt. Senefelder lässt ihm selbst volle Gerechtigkeit widerfahren, und er sagt im Lehrbuche S. 124, dass er durch die Versuche desselben die Ueberzeugung

*) So wie Senefelder, so gab auch Gottfried Engelmann aus Mühlhausen ein Werk über die Lithographie heraus, unter dem Titel: Traité théorique et pratique de Lithographie par G. Engelmann. Von diesem Traité haben wir eine neue mit Zusätzen bereicherte Ausgabe in deutscher Sprache, zugleich das Hauptwerk über Lithographie: Das Gesammtgebiet der Lithographie, oder theoretische und praktische Anleitung zur Ausübung der Lithographie nach ihrem ganzen Umfange. Mit besonderer Rücksicht auf den Zustand und die Ergebnisse der deutschen Lithographie, bearbeitet und mit den nöthigen Zusätzen versehen von W. Pabst und A. Kretzschmar. Chemnitz 1840. 4. Die Mustersammlung ist ein wahrer Triumph für die Lithographie.

erhalten habe, dass man durch eine eigene, von diesem in An-
wendung gebrachte Art des Ausbesserns sehr leicht lauter wahre
Originale verfertigen könne. Der Druck der Platten in Kreide-
manier war damals noch von besonderer Schwierigkeit, und viele
Abdrücke gelangen daher nur unvollkommen. Kunicke nahm da-
runter die besseren heraus, und retouchirte sie mit Pariserkreide.
Einen solchen gut retouchirten Abdruck erklärte nun Senefelder
als ein wahres Original.

Im Jahre 1817 kehrte Senefelder wieder nach München zurück,
wo er endlich auf mehrmalige Aufforderung des General-Secretärs
der Akademie der Wissenschaften, des Direktors von Schlichtegroll,
sein Lehrbuch der Lithographie ausarbeitete. Er fühlte sich jetzt
einer solchen Ausgabe vollkommen gewachsen, da er seit 1809
fast ununterbrochen dem Steindruck seine Aufmerksamkeit gewid-
met hatte, um alle Manipulationsorten der verschiedenen Zweige
auf die einfachsten und sichersten Grundsätze zurück zu führen.
Ueber die Verbesserungen und Entdeckungen, welche er im Ver-
laufe dieser Jahre gemacht hatte, gibt er in seinem Lehrbuche S.
328 Nachweisung. Vorerst bemerkt Senefelder, dass er einige von
ihm früher erfundene Methoden, z. B. den Ueberdruck von Papier,
auf welchen mit fetter Tinte geschrieben oder gezeichnet wird,
dann den Ueberdruck von neuen und alten Büchern und Kupfer-
stichen, durch vielfältige Versuche zu einer grossen Vollkommen-
heit gebracht habe, wodurch sich auf die leichteste Art litho-
graphische Stereotypen verfertigen lassen. Ferner behauptet
Senefelder seitdem im Farbendrucke solche Fortschritte gemacht
zu haben, dass er ausser den mit Farben illuminirten Bildern auch
noch von Oelgemälden ganz ähnliche Abdrücke liefern könne,
welchen niemand ansehe, dass sie gedruckt worden seyen, indem
sie alle Eigenheiten der Oelmalerei besässen. So behauptet Sene-
felder in seinem Lehrbuche von 1818, dieser Oelgemälde-Druck,
welchen er l. c. S. 566 beschreibt, ist aber verschieden von einem
erst 1830 erfundenen Druck von Oelmalereien. Auch erfand Sene-
felder noch vor der Publikation seines Lehrbuches eine neue Art,
Bilder, Tapeten, Spielkarten und selbst Cattun mit Steinen zu
drucken, wo zwei Personen in einem Tage über 1000 Abdrücke
in fol. machen könnten, wenn das Bild gleich aus hundert Farben
bestehen sollte. *) Von den seit dieser Zeit neuentdeckten Stein-
druckmanieren hält er einige Aquatinta-Arten, dann die gespritzte
Manier, die vertiefte Kreidemanier, die Verwandlung der erhabe-
nen in die vertiefte Manier, und umgekehrt, den Silber- und Gold-
druck, nebst der mittelst einer Maschine geschriebenen Druck-

*) Der erste, welcher den von Senefelder angegebenen Farben-
druck im Grossen anwendete, ist der schon oben genannte
Werkmeister der lithographischen Anstalt der k. Steuer-
Cataster-Commission in München, Franz Weishaupt, ein
Mann, der im Gebiete der Lithographie viele Entdeckungen
machte, die noch nicht bekannt sind. Er druckte 1823 die
naturhistorischen Abbildungen zum Werke über Brasilien
von Spix und Martius. Weishaupt wendete auch schon da-
mals den Farbendruck zu historischen Bildern an, und er
ist sicher als Begründer der Lithochromie zu betrachten,
die seit dieser Zeit im In- und Auslande vielfache Anwen-
dung gefunden hatte. Heinrich Weishaupt, der Sohn des
Werkmeisters, besitzt ein k. Privilegium auf den Farben-
druck.

schrift zu Prachtausgaben, für die vorzüglichsten. Dazu kommt noch
der Tondruck *).

Dann suchte Senefelder auch eine Unvollkommenheit des Stein-
druckes zu verbessern, welche darin bestand, dass das Gelingen
der Arbeit immer sehr von der Geschicklichkeit und dem Fleisse der
Drucker abhing. Seinem Nachdenken verdankt man eine Druck-
maschine, bei der das Nassmachen und Einfärben der Platte nicht
unmittelbar durch Menschenhand, sondern durch den Mechanis-
mus der Presse selbst geschieht. Dadurch glaubte er die Erfin-
dung dem Gipfel ihrer Vollkommenheit nahe gestellt zu haben.
Die Akademie der Wissenschaften in München ertheilte ihm 1817
dafür die goldene Medaille, weil bereits auch auf den Metalldruck
Rücksicht genommen war. Von ungemeinem Nutzen sind auch
seine Erfahrungen über die Eigenschaften und Ursachen des un-
vollkommenen Präparirens der Steine, worauf seine Angaben, die-
sem vollkommen abzuhelfen, wie auch die im Abdruck fehlerhaft
befundenen Steine zu behandeln, zu corrigiren oder zu retouchiren,
beruhen. Für die wichtigste aller seiner bis dahin gemachten Er-
findungen hielt er die eines Steinsurrogats (1813), welches er un-
eigentlich Steinpapier nannte, weil die künstliche Masse auch auf Me-
tall, Holz, Stein, Leinwand, und nicht bloss auf Papier sich auf-
streichen lässt. In Folge dieser Versuche und in Erinnerung an
seine schon 1799 gemachten Beobachtungen über die Verwendbar-
keit der Metalle kam er aber später noch auf eine wichtigere Erfin-
dung, nämlich auf die unmittelbare Anwendung des chemischen
Druckes auf Messing, Zinn oder Zink. Dieses Verfahren nannte
er Metallographie oder Metalldruck **), welcher jedenfalls von
grösserer Wichtigkeit ist, als der Steinpapier, und seine Anwen-
dung des Steins zum Cattundruck, da bis daher ausser Bayern für
die Lithographie noch keine passende Steingattung gefunden wurde.
In der k. lith. Anstalt zu Berlin, an welche Senefelder durch
Major von Reiche, der sich selbst praktisch übte, 1817 das litho-
graphische Verfahren überliess, wird die Metallographie schon
lange mit Erfolg gepflegt. Am 22. Jänner 1818 erhielt er ein k.
bayerisches Privilegium auf seine verbesserte neue Druckmaschine
und auf den Druck mit Metallplatten. Im folgenden Jahre unter-
handelte er in dieser Angelegenheit mit der k. österreichischen
Regierung. In Wien und zu Nürnberg bestehen seit dieser Zeit
Zinkdruckereien. Ueber alle genannten Erfindungen und Verbes-
serungen geht Senefelder in seinem Lehrbuche näher ein, welches
er endlich 1818 auf wiederholte Aufforderung des Direktors Fried. v.
Schlichtegroll vollendete, nachdem dieser im Kunst- und Gewerbsblatt
1816 und 1817 zur Vertheidigung dieser vaterländischen Erfindung be-
reits sich erhoben hatte. Dieses Werk erschien unter dem Titel:

*) Er machte von einem bereits gezeichneten Steine einen Ab-
 druck auf einen anderen Stein, hob dann in diesem die
 höchsten Lichter heraus, und präparirte den Stein, um diese
 Stellen ungefärbt zu erhalten. Hierauf wurde der Stein
 mit einer Tonfarbe überzogen und diese auf den Abdruck
 übergetragen. Man bediente sich anfangs für Licht und
 Ton mehrerer Platten, bis Strixner es dahin brachte, beides
 auf einer zu vereinigen. Jetzt dient das chinesische Papier
 statt des Tons.
**) Auf die Ehre der Miterfindung des Metalldruckes macht
 F. Weishaupt Anspruch. Kunst- und Gewerbsblatt 1843
 III. 246.

Senefelder, Alois.

**Vollständiges Lehrbuch der Steindruckerey, ent-
haltend eine richtige und deutliche Anweisung zu
den verschiedenen Manipulationsarten derselben
in allen ihren Zweigen und Manieren, belegt mit den
nöthigen Musterblättern, nebst einer vorangehen-
den Geschichte dieser Kunst. Mit einer Vorrede des
General-Sekretärs der k. Akademie der Wissenschaf-
ten zu München, des Direktors F. v. Schlichtegroll.
München 1818. 4.**

1) Das Titelblatt: Sammlung von mehreren Musterblättern ni
verschiedenen lithographischen Kunstmanieren etc. Mün-
chen 1818. In Stein gravirt von Joh. Mettenleiter.

2) Bildniss des Königs Maximilian Joseph von Bayern, Brust-
bild im Oval. Ueberdruck eines Kupferstiches durch Sene-
felder. H. 4 Z., Br. 4 Z. 2 L.

3) Bildniss Friedrich's des Grossen, Büste im Profil nach links,
von Schramm mit der Kreide gezeichnet und mit Tonplatte
gedruckt. H. 5 Z. 9 L., Br. 4 Z. 6 L.

4) Bildniss eines Knaben mit gelockten Haaren, mit Halskrause,
und einer Schärpe um den Leib, halbe Figur, von Sene-
felder mit der Feder gezeichnet. Oval, H. 5 Z. 7 L., Br.
4 Z. 4 L.

5) Madonna mit dem Kinde auf dem Schoosse, imitirte Fe-
derzeichnung des Fra Bartolomeo, in einer Einfassung von
doppelten Linien, von Senefelder selbst gezeichnet. H. des
Bildes 0 Z. 5 L., Br. 4 Z. 6 L.
Dieselbe Madonna kommt auch im Musterbuche von
1809 vor, von Strixner gezeichnet und mit Tonplatte ge-
druckt.

6) Brustbild einer betenden Madonna, mit über die Brust ge-
kreuzten Händen nach links. In gespreizter Manier von Sene-
felder auf Stein ausgeführt. Oben sind Muster des Spreitzens
in 8 länglichen Quadraten. H. 5 Z. Br., Br. 4 Z. 4 L.

7) Maria mit dem Kinde auf Wolken sitzend und von Engeln
verehrt. Mit Kreide auf Papier gezeichnet und übergo-
druckt. Electrine Stuntz inv. et fec. qu. 4.

8) St. Johannes der Evangelist, nach dem berühmten Stiche
von F. Müller von L. Zertahelli in Stein gegraben. Rechts
unten steht dessen Name. H. 8 Z. 4 L., Br. 6 Z. 4 L.

9) Jesus als Kind mit dem Kreuze und einer Kette auf Wol-
ken sitzend, von A. Falger vertieft geätzt und mit Tonplatte
gedruckt. Das Vorbild ist ein Stich von Petrini nach A.
Campanella. Oval, H. 4 Z. 1 L., Br. 5 Z. 6 L.

10) Proben in Callot'scher Manier: 1. Christus auf Golgatha
zwischen den Mördern am Kreuze, mit dem versammelten
Volke; 2. ein Herr mit der Dame, links eine Alte, rechts
ein Jude; 3. Landschaft mit Gebäuden, links vorn ein Kar-
ren. Von A. Falger in vertiefter Manier geschnitten. Drei
kleine Bilder auf einem Blatte.

11) Eine Gruppe von vier Albaniern, von L. Zertahelly 1818
vertieft geschnitten. H. 2 Z. 8 L., Br. 4 Z. 2 L.

12) Eine Zeichnung im hetrurischen Geschmack, rechts unter
dem Baume ein Weib, links neben ihr ein sitzender Mann.
Oben steht: Der Steindruck erfunden zu München von Alois
Senefelder 1790, durch ihn zur chemischen Druckerei er-
hoben 1798 etc. Unten ist Senefelder's Dedication an Di-
rektor F. v. Schlichtegroll. Das Ganze ist in einer Einfas-

sung. Dieses Blatt ist von Senefelder gezeichnet, eine Ver-
mischung von Federzeichnung mit der Kreide und mit der
Nadel. Letztere diente um die weissen Lichter herauszu-
heben. H. 7 Z. 9 L., Br. 5 Z. 9 L.

13) Die Ansicht von Landeck in Tirol, links auf dem Berge
das Schloss, rechts vorn ein Baum. Die Brücke führt
über den Fluss nach den Häusern. Von Clemens Senefelder
mit der Feder auf Stein gezeichnet. H. 5 Z. 8 L., Br.
7 Z. 8 L.

14) Ein Baum, mit Bogen, zwei Lanzen, einem Horn und einem
Haasen an demselben hängend, unten zwei Hunde neben
dem todten Hirsche. Nachahmung eines englischen Holz-
schnittes, theils mit der Feder, theils mit der Nadel von
Falger gezeichnet. Dieselbe Darstellung erscheint auch auf
dem Blatte Nro. 3. der früheren Mustersammlung.

15) Facsimile eines Blattes aus dem Turnierbuche des Herzogs
Wilhelm in Bayern, links oben das Wappen des Herzogs
rechts unten die Jahrzahl 1511. Von Theobald Senefelder
mit der Feder gezeichnet, und das Silber mit einer zweiten
Platte eingedruckt, qu. 4.

16) Ueberdruck von altem und neuem Bücherdruck: Zwei sind
der Wege etc. Prefatio quottidiana etc., gr. 8.

17) Facsimile einiger Zeilen aus dem ältesten mit der Jahrzahl
gedruckten Buche: Beatus vir qui non abiit etc., gr. 8.

18) Plan der Gegend um München, in vertiefter Manier von
Zertahelly geschnitten, gr. 8.

19 und 20) Zwei Blätter mit den Abbildungen der Pressen, von
Senefelder, gr. 8.

Nach der Publikation dieses Lehrbuches begab sich Senefelder
nach Paris, wo jetzt dasselbe ins Französische übersetzt wurde.
Die Verleger dieses Werkes waren Treutel und Würz in Strass-
burg, welchen er den Text unentgeldlich überliess, da er in seiner
Uneigennützigkeit das Buch bereits als der Welt angehörig be-
trachtete. Nur die 20 Musterblätter, die unter seiner Mitwirkung
gefertiget wurden, liess er sich honoriren. Die französische Ueber-
setzung hat den Titel: L'ort de la lithographie etc., mit dem Bild-
nisse des Erfinders. Zu gleicher Zeit übersetzte H. von Schlichte-
groll, der Sohn des Präsidenten der Akademie, dieses Werk ins
Englische, welches zu London bei Ackermann erschien, unter dem
Titel: A complete history of lithography etc., kl. 4. Die eng-
lische Society of Encouragement übermachte ihm eine grosse gol-
dene Medaille mit der Inschrift: The Inventor of Lithogra-
phy to Mr. Alois Senefelder 1819. Der König von Sach-
sen überschickte ihm einen Brillantring, und ein Gleiches der
Kaiser von Russland. Der polytechnische Verein für Bayern hatte
damals für ihn nur die silberne Medaille. Die ehrendste öffent-
liche Auszeichnung verdankt er aber dem Könige Ludwig, welcher
ihm 1827 die goldene Ehrenmedaille des Civilverdienst-Ordens der
bayerischen Krone zuerkannte.

Doch war damit den rastlosen Forschungen Senefelder's noch
kein Ende gesetzt. Man verdankt seiner letzteren Zeit noch zwei
wichtige Erfindungen, nämlich die des Mosaikdruckes und
des Abdruckes von Oelgemälden. Die erstere wurde be-
reits 1825 bekannt, er scheint aber schon vor 1818 darauf gekom-
men zu seyn, wie aus seinem Lehrbuche p. 128 zu entnehmen ist.
Hier ist es die Platte selbst, welche beim jedesmaligen Abdruche
die eigens bereitete Farbenzeichnung, aus welcher sie besteht, wie-

derholt und das Bild vervielfältiget. Die Anwendung dieser Methode ist für die Technik von grosser Wichtigkeit, bei allen farbigen Druckarten auf Cattun, Leinen und Seide, so wie auf Papier, besonders für Tapeten, illuminirte Karten, Pläne, Landschaften und naturhistorische Abbildungen. Der Abdruck von Oelmalereien, verschieden von einer früheren Erfindung, deren er im Lehrbuche S. 336 erwähnt, entstand erst nach 1830. In diesem Jahre malte Prof. Joseph Hauber in München für die Sachse'sche Kunsthandlung in Berlin ein Bild, welches Senefelder in seinem 60. Lebensjahre copirte, ohne je Zeichnen und Malen gelernt zu haben. *) Dabei kam er auf die Idee, ob man denn ein solches Gemälde nicht vervielfältigen könne? Nach langen Versuchen und Uebungen kam er auch endlich dahin, ein kleines Oelgemälde (sein eigenes Bildniss?), das er mit eigens bereiteten Farben auf Tuch copirt hatte, abzudrucken. Er erhielt mehrere reine und gute Abdrücke, die gefirnisst von der Oelmalerei sich nicht unterschieden. Senefelder ist also hierin der Vorgänger des Malers Liepmann, der mit seinem Oelbilderdruck in neuester Zeit Aufsehen erregte, und sich der Unterstützung des Königs von Preussen erfreute. **) Doch auch König Ludwig liess dem Erfinder ein Geschenk von 1000 Gulden zustellen.

Senefelder's lithographische Arbeiten.

Ein vollständiges Verzeichniss seiner Arbeiten können wir hier nicht geben, da noch keine öffentliche Sammlung derselben veranstaltet ist, so wie denn viele auch nur dem Geschäftszweige angehören, die wir anderwärts nicht verzeichnen, da sie als eigentliche Kunstprodukte nicht zu betrachten sind. Die grösste Anzahl besitzt der Sprachlehrer Ferchl, welcher in den Besitz des Senefelder'schen Nachlasses gelangte, und noch überdiess fleissig nach solchen lithographischen Arbeiten sich umsah. Die Sammlung dieser Blätter dürfte zu seiner Zeit zur öffentlichen Aufbewahrung angekauft werden. Auch die Zeller'sche Kunsthandlung in München besitzt viele Incunabeln der Lithographie.

Die ältesten Arbeiten dieser Art bestehen in Musikalien und Schriften von 1796 — 1798, deren Senefelder im Lehrbuche der Lithographie nennt. Es sind diess: Duetten für zwei Flöten von Gleissner; 12 Lieder mit Begleitung des Claviers; die Zauberflöte von Danzy in Quartette arrangirt; Kirchenlieder für den churfürstlichen Schulfond in München; ein Lied auf den Brand zu Altenötting mit einem Vignettchen für Lentner in München; eine Symphonie von vier obligaten Stimmen mit willkührlicher Begleitung der anderen Instrumente von Gleissner, deren Titel 1798 bereits in der neuen Art gedruckt ist; Vorschriften für Mädchen in deutscher Currentschrift für den Schulfondsverlag. An diese Arbeiten reihen sich dann zahlreiche Noten- und Schriftdrucke, die Senefelder zu Offenbach für die André'sche Musikalienhandlung und für das Institut des Herrn von Hartl in Wien fertigte, und ähnliche Arbeiten, die er später in München besorgte. Daran reihen sich verschiedene Schriften mit chemischer Tinte, und Gravirungen in Stein. Von ihm ist eine Karte von Bayern 1808, mit Farben gedruckt. Drei andere Karten des alten Bayern sind in

*) Diese Copie ist im Besitze der Wittwe Senefelder's.
**) Senefelder machte kein grosses Wesen daraus, und die Nachricht im Münchner Kunst- und Gewerbsblatt 1834 V. 79. kam bei der Bekanntmachung der Liepmann'schen Erfindung unsers Wissens nicht in Anschlag.

B. v. Aretin's Schrift: Bayerns grösster Umfang. München 1809, lithographisch abgedruckt. Farbendrucke sind auch in dem jetzt seltenen Werke: Die römischen Denkmäler in Bayern, herausgegeben von der Akademie der Wissenschaften, mit lithographischen Abdrücken. München 1808. Die Abhandlungen der beiden ersten Hefte sind von H. von Stichaner.

An diese und ähnliche Arbeiten reihen sich die zahlreichen Versuche in den verschiedenen Kunstmanieren, die Senefelder erfunden hat. Mehrere dieser Platten zeichnete er für die Musterblätter seines Lehrbuches der Lithographie, in welchem die Nro. 1, 4, 5, 6, 12, 16, 17, 19 und 20 von ihm herrühren. Von anderen Platten machte er nur wenige Probedrücke, die höchst selten vorkommen, da er gewöhnlich wieder alles vernichtete, wenn ihm die Arbeit nicht genügte.

Eine weitere Abtheilung bilden die Versuche in dem oben erwähnten Mosaikdrucke und im Drucke von Oelgemälden. Der Oelbilder-Druck beschäftigte ihn namentlich in der letzteren Zeit, und er machte hierin viele Versuche. Diese bestanden in Landschaften, Thieren und Portraiten. Unter letzteren ist auch das eigene Bildniss des Künstlers in kleinem Formate, wie die meisten Arbeiten desselben.

Senefelder's Erfindung gab Tausenden Verdienst und Nahrung, da sie sich vom Bedarf des gewöhnlichen Geschäftsleben bis zur höchsten vervielfältigenden Kunst erhob. Ihm selbst blieb nichts, als die Besoldung seines Königs, mit welcher er sich 1827 in den Ruhestand begab. Doch war auch jetzt noch die Lithographie der Gegenstand seiner höchsten Aufmerksamkeit und seiner Freude, da er sie mit aller Kraft heranblühen sah als ein Monumentum aere perennius. Den 26. Februar 1834 beschloss er sein thätiges Leben. *) Zahlreiche Freunde, Verehrer und Beförderer seiner Kunst, und dann die Künstler, welche seine Erfindung pflegten, und durch grossartige Leistungen sie verherrlichten, folgten ihm zum Grabe. Darunter war auch sein Sohn Heinrich, der später in München eine neue lithographische Anstalt gründete, aber nicht das Glück hatte, sie im Flore zu sehen. Er starb 1845 und hinterliess die Wittwe mit den Kindern in der dürftigsten Lage. Es haben sich schon mehrere Stimmen erhoben, welche zur Errichtung eines Monuments für Alois Senefelder aufforderten, allein die vielen, denen die Noth der Armen zu Herzen gedrungen, sprachen sich für einen Unterstützungsfond für diese aus. Auch die Künstler München's bildeten einen Verein zu diesem Zwecke. Damit man aber anderwärts nicht einmal sage, man habe diese Familie von höherer Seite ohne Vorschub gelassen, so bemerken wir nur, dass Heinrich Senefelder auf allerhöchste Entschliessung und mit Unterstützung des Königs seine lithographische Anstalt eröffnete; allein das Unternehmen hatte keinen glücklichen Fortgang, und die Absicht, den Namen Senefelder's auf ein lithographisches Institut vererbt zu sehen, und so auch in diesem das Verdienst des Erfinders zu ehren, wurde leider nicht erreicht.

Bildnisse Senefelder's.

J. Kirchmair fertigte schon 1810 im Auftrage des Kronprinzen Ludwig von Bayern die Büste Senefelder's, und 1832 führte P.

*) Ueber seine letzten Tage, den Sektionsbericht und eine kurze Charakteristik des Meisters s. Kunst- und Gewerbsblatt 1834. V. S. 84. ff.

Schöpf eine solche aus. L. Quaglio zeichnete und lithographirte
das Portrait dieses Künstlers für die Sammlung von Original-
Handzeichnungen bayerischer Künstler. München 1817 — 20.
Ein anderes lithographirtes Portrait desselben ist von G. Engel-
mann, mit der Unterschrift: Aloys Senefelder Bavarois Inventeur
de l' art lithographique. Der Zeichner nennt sich N. H. Jacob
Dr. de S. A. Rle. P°. d' Eichstaedt. Ramboux hat das Bildniss
des Erfinders der Lithographie um 1830 gemalt, mit jenem des
geistlichen Rathes S. Schmid. Beide sind gleichzeitig und frappant
ähnlich dargestellt, in fast lebensgrossen Brustbildern. Diese schö-
nen in Tempera gemalten und mit Oelfarben lasirten Bilder sind
der dargestellten Personen wegen von historischem Interesse. Ram-
boux hatte Mühe beide zu malen, da diese Männer im ganzen
Leben sich gegenüber standen, der eine sich beeinträchtiget, der
andere sich gekränkt fühlte. Auch von Senefelder haben wir ein
eigenhändiges Bildniss, in dem von ihm erfundenen Oelbilder-
druck. Dieses Portrait ist klein, wie die meisten seiner Werke.
Franz Hanfstängl zeichnete ihn 1834 auf Stein, kurz vor seinem
Tode. Desswegen bestimmte der Herausgeber den Betrag des
Bildes zur Begründung eines Monuments für Senefelder. Hofrath
Hanfstängel ist einer der ausgezeichnetsten Lithographen Europas,
und schon viele Jahre zum Ruhme der Lithographie thätig. Er
begann seine Laufbahn unter Professor Mitterer in München, kam
mit Senefelder in unmittelbare Berührung, und zeichnete dessen
Bildniss zum Zeichen der Verehrung für den Erfinder der Litho-
graphie.

Senefelder, Theobald und Georg, Lithographen und Brüder
des Obigen, ersterer 1777 in Hanau geboren, waren in ihrer Ju-
gend Schauspieler, bis sie endlich Alois Senefelder in die Geheim-
nisse der Lithographie einweihte. Von jetzt an fällt ihre Lebens-
geschichte mit jener des Erfinders dieser Kunst zusammen, und so-
mit verweisen wir hier auf dieselbe. Anfangs arbeiteten sie mit
Alois in München, dann errichteten sie bei Gombart in Augsburg
eine Druckerei, die aber bald wieder einging. Als Alois nach
Offenbach sich begab, um die lithographische Anstalt des Hofrath
André zu etabliren, übertrug ihnen dieser die Leitung seiner Dru-
ckerei in München; allein sie fanden ihre Lebsucht nicht begrün-
det, und nahmen daher ebenfalls bei Hofrath André in Offenbach
Dienste. Später liess sich Theobald in Regensburg nieder, und
dann gingen sie nach Wien, wo bekanntlich Alois Senefelder um
ein Privilegium nachsuchte. Von Wien nach München zurückge-
kehrt (1801) beschäftigten sich die Brüder Senefelder wieder haupt-
sächlich mit Notendruck, bis sie endlich 1804 durch die Mitthei-
lung des lithographischen Verfahrens an die Feiertagsschule in
München sich ein besseres Loos bereiteten. Es geschah diess ge-
gen eine jährliche Rente von 700 Gulden für beide, und nun wa-
ren sie als Lithographen an dieser Anstalt beschäftiget. Im Jahre
1808 richtete Theobald Senefelder die lithographische Druckerei
der k. Stiftungs-Administration ein, welche, unter dem 8. Mai 1809
unter die Direktion des Vorstandes der Ministerial-Stiftungs-Sec-
tion gestellt, in zwei Offizinen getheilt wurde, die eine zur Erzeu-
gung von Kunstprodukten für den öffentlichen Cultus und den
Unterricht, die andere dem laufenden Geschäfte bestimmt. Jetzt
wurde Theobald Senefelder als Inspektor der genannten lithogra-
phischen Anstalt angestellt, wobei er zuerst den Ueberdruck zum
Zwecke der Vervielfältigung amtlicher Ausschreibungen anwendete.
Theobald lebt noch gegenwärtig in München, sein Bruder Georg

starb 1824 im 49. Jahre. Er war als Graveur im k. Ministerium angestellt.

Es finden sich einige Blätter, die durch Th. Senefelder gedruckt wurden, wie ein solches mit dem Facsimile eines alten Briefes, welchen Docen bekannt machte, unter dem Titel: Fragmentum epistolae Glycerii Imp. Rom. ad Widemerum Ostro-Gothorum Ducem. B. Docen del. Scrip. 1804. Von Stein abgedruckt bei Th. Senefelder.

Dann finden wir eine Folge von 12 Landschaften im Geschmacke Cunjola's, mit der Kreide auf Stein gezeichnet, und bei Th. Senefelder in Regensburg gedruckt. Auf dem Titel ist ein Monument in landschaftlicher Umgebung, mit der Schrift: 12 Landschaften, gedruckt bei Th. Senefelder in Regensburg, kl. qu. 8. Diese Blätter gehören zu den Incunabeln der Lithographie. Sie sind älter als das obige Blatt mit dem Briefe des Kaisers Glycerius.

Das Hauptwerk des Inspektors Theobald Senefelder ist aber das Turnierbuch des Herzogs Wilhelm IV. von Bayern, welches Hans Ostendorfer auf Pergament malte. Dieses Turnierbuch befindet sich auf der k. Hofbibliothek zu München. Senefelder zeichnete die Darstellungen mit der Feder auf Stein, mit der genauesten Nachahmung der Schriften. Auch die Farben, die Gold- und Silberverzierungen wurden genau gegeben. Dieses Prachtwerk erschien von 1820 an in Heften, mit Erklärung von Direktor von Schlichtegroll und Kiefhaber, qu. fol. Es ist selten zu finden, da wenige Abdrücke gemacht wurden. Der Preis eines vollkommen ausgemalten Exemplars ist daher sehr hoch. Es finden sich auch schwarze Abdrücke, aber selten in einem vollständigen Exemplare. Ein Blatt des Buches ist unter den Musterblättern des Lehrbuches der Lithographie von Alois Senefelder.

Senefelder, Clemens, Lithograph, einer der Brüder des Erfinders der Lithographie, war anfangs Schauspieler, suchte aber dann ebenfalls in der Kunst sein Heil. Er besass unter allen Männern dieses Namens im Zeichnen die meiste Uebung, besonders im Fache der Landschaft. Er zeichnete Landschaften mit der Feder auf Stein. Eine solche ist in der Sammlung der Musterblätter zum Lehrbuche der Lithographie von Alois Senefelder. Sie gibt eine Ansicht des Schlosses Landeck in Tirol, sehr fein mit chemischer Tinte gezeichnet. H. 7 Z. 8 L., Br. 5 Z. 8 L. Später wurde er im k. Ministerium des Aeusseren als Sekretär angestellt, und starb zu München 1833 im 45. Jahre.

Senefelder, Carl, der Bruder des Obigen, diente anfangs bei der Artillerie, fing aber dann nach dem Beispiele seiner Brüder an, sich mit dem Steindrucke vertraut zu machen. Er zeichnete mit chemischer Tinte, und gravirte in Stein, suchte sich aber vor allem auch mit dem chemischen Druckverfahren vertraut zu machen. Carl Senefelder führte ein sehr bewegtes Leben, indem er den fahrenden Arcanisten spielte, und sich auf seinen Reisen häufig für den Erfinder der Lithographie ausgab.

Dieser Carl Senefelder starb schon frühe. Wann und wo ist uns unbekannt.

Senefelder, Heinrich, Lithograph, wurde 1813 zu München geboren, und nach dem Beispiele seines Vaters, des berühmten Alois Senefelder, widmete er sich einer Kunst, die diesem als Erfinder

einen unsterblichen Namen machte. Er besuchte die Akademie der Künste in München, lag auch in Berlin einige Zeit dem Studien ob, und liess sich dann in München als ausübender Künstler nieder. Da gestalteten sich seine Verhältnisse leider nicht glücklich, und selbst dann lebte er noch in beschränkten Umständen, als ihm allerhöchsten Orts das Recht zur Errichtung einer lithographischen Anstalt eingeräumt wurde. Wir haben über diese Verhältnisse schon am Schlusse der Biographie seines Vaters berichtet. Senefelder starb 1845 mit Hinterlassung einer dürftigen Wittwe und unmündiger Kinder. Folgende Blätter sind von ihm ausgeführt.

 1) Donna Maria da Gloria, Reine de Portugal, nach Zöllner, fol.

 2) Mignon, von Göthe. Nach der Zeichnung W. Schadow's von Huxoll gemalt, gr. fol.

 3) Der junge Don Quixotte, nach T. Hosemann, gr. qu. fol.

 4) Das Edelfräulein, nach H. Wittich, kl. fol.

Seneidre pinx., steht auf einer Folge von Thierhatzen aus Drevet's Verlag. Diese Blätter sind nach Franz Snyders gestochen, der hier irrig Seneidre genannt wird.

 Auch einer der Schneider könnte so genannt werden.

Senen, Vila, Maler aus Valencia, war Schüler von S. March und, wie Palomino versichert, in der Theorie und Praxis seiner Kunst wohl erfahren. Er malte Landschaften mit historischer Staffage, deren man in den Kirchen und Klöstern zu Murcia sah, wo der Künstler lange lebte und 1708 starb.

Senen, Lorenzo, der Sohn des Obigen, malte Portraite, Historien und Landschaften. Er übertraf den Vater in Correktheit der Zeichnung und in Zierlichkeit des Vortrages. Starb 1713 in einem Alter von 50 Jahren.

Senensis, kann sich latinisirend einer der Meister aus Siena nennen, wie Simone Memmi, Lippo Memmi u. s. w.

Senese, nennen sich alte Meister aus Siena, wie Guido, Ugolino u. s. w. Wir erwähnen ihrer unter »Siena.«

Senese, Marco, s. Marco Pino.

Senewald, F. W., Bildnissmaler, arbeitete in der zweiten Hälfte des 18. Jahrhunderts in Berlin. Er malte viele Portraite hoher Personen, sowohl in Oel, als in Miniatur. Blühte um 1785.

Senf, s. Senff.

Senff, Adolph, Maler von Halle, musste in seiner Jugend als der Sohn eines Theologen gegen seine Neigung ebenfalls Theologie studiren, und wurde dann an der Bürgerschule in Leipzig als Lehrer angestellt, wo er bis 1810 verblieb. Jetzt folgte er dem berühmten, aber unglücklichen Gerhard von Kügelchen nach Dresden, der ihm die Erziehung seiner Kinder anvertraute, und diese Pflicht war ihm um so angenehmer, da er bei dieser Gelegenheit auch seiner Neigung zur Malerei folgen konnte. Man sah schon 1811 auf der Dresdner Kunstausstellung Bilder von ihm, beson-

ders schöne Portraite in Pastell und Oel, die bereits ein entschie-
denes Talent zur Malerei aussprachen, welches Kügelchen mit
aller Sorgfalt pflegte. Hierauf malte er mehrere historische Dar-
stellungen, worunter auch einige Copien nach Werken der Dresd-
ner Gallerie zu zählen sind. Um 1820 begab sich Senff zur wei-
teren Ausbildung nach Rom, wo er jetzt bald zu den vorzüglich-
sten deutschen Künstlern gezählt wurde. Er gewann sich da durch
seine Bescheidenheit die Liebe Thorwaldsen's, mit dem er in
einem Hause wohnte, und dessen Rath er sich bei seinen Arbeiten
vorzüglich bediente. Die schöne, lebensgrosse Madonna als Him-
melskönigin von Engeln umgeben, welche er 1821 für den Guts-
besitzer Ridolphi zu Schwarzen malte, war ganz nach Thorwald-
sen's Angabe entworfen und ausgeführt. Dieser Kunstfreund er-
warb auch einen schlafenden Christus, den Senff noch in Dresden
malte. Dann copirte er in Rom einige Meisterwerke Rafael's,
wie die Madonna von Foligno in der Grösse des Originals, die
berühmte Grablegung in der Gallerie Borghese und die Madonna
dell' Impannata aus dem Palazzo Pitti in Florenz. Senff drang da
tief in den Geist des grossen Urbiners ein, so dass diese Copien
zu den schönsten nach diesem Meister gehören. Auch Bilder von
anderen berühmten Meistern copirte er, wie die badenden Nym-
phen von Dominichino, welche 1824 Herr von Quandt erhielt.
Um dieselbe Zeit malte er nach eigener Composition für den Dom-
herrn von Ampach Christus und die Cananäerin, ein gerühmtes
Bild, wie diess mit vielen anderen Werken dieses Meisters der
Fall ist. In der Zwischenzeit malte Senff auch Bildnisse, worunter
jene von Thorwaldsen und von Rudolphi zu den früheren gehö-
ren. Die Zahl der Werke, welche dieser Künstler in Rom aus-
führte, ist sehr bedeutend, da er die grösste Zeit seines Lebens
daselbst zubrachte. Er verliess die ewige Roma nur 1833 auf
einige Zeit, und kehrte dann wieder dahin zurück. In der späteren
Zeit widmete er sich nicht mehr ausschliesslich der Historienmalerei.
Er zog auch das Genre in seinen Bereich. Zu diesen Werken
gehören mehrere italienischen Volksscenen, Charakterköpfe und
Costumstücke, die in verschiedenen Besitz übergingen. Dann malte
er auch Stillleben und treffliche Blumenstücke. Seine Blumen
sind öfters in etrurische Vasen und Schaalen gesammelt, die auf
Marmortafeln neben Früchten stehen. Diese Bilder fanden immer
grossen Beifall, und daher findet man deren im Besitze verschie-
dener Kunstfreunde. Auf den Kunstausstellungen zu Berlin sah
man in letzterer Zeit mehrere solcher Gemälde, und die Cataloge
wiesen immer ihre Besitzer nach. Auch in Italien und in England
sind seine Werke verbreitet. Die Blumen- und Genrestücke sind
es vornehmlich, welche dem Künstler in der späteren Zeit einen
rühmlichen Namen erworben haben. Senff war noch 1846 in Rom
thätig.

Senff, Carl August, Maler und Kupferstecher, der Bruder des
obigen Künstlers, wurde um 1770 in Halle geboren, und in Dres-
den zum Künstler herangebildet. Er malte Bildnisse und Land-
schaften, so wie einige Genrestücke. Dann radirte er auch in
Kupfer, und arbeitete in Punktir- und Aquatintamanier. Im Jahre
1803 wurde dieser geschickte Künstler als Universitäts-Kupferste-
cher nach Dorpat berufen, wo er eine Reihe von Jahren thätig
war. Eberhard stach nach ihm eine Ansicht von Halle, die colo-
rirt erschien.

1) Das Bildniss Winckelmann's, nach Mengs in Punktirma-

nier gestochen, für Morgenstern's Lobrede auf dieses Ar-
chäologen, 8.

2) Jenes des Baron Budberg, ein kleines Blatt für die Livonia.
Riga 1812. gestochen.

3) Ein Mädchen mit beiden Armen auf den Tisch gestützt.
Vogel der Vater px. In Punktirmanier, Oval fol.
Im ersten Drucke vor der Schrift.

4) Der Zug der Aralischen Cosaken durch Böhmen, nach C.
A. H. Hess und nach dem Contouren von Stülzl in Aqua-
tinta ausgeführt, qu. fol.
Es gibt colorirte Abdrücke.

5) Mehrere Ansichten aus dem Garten zu Machern, nach
Klinsky, für F. W. Glasewald's Beschreibung desselben in
Aquatinta gestochen.

6) Der Eingang zu einer Ritterburg, nach Klinsky. In Sepia-
manier, gr. qu. fol.

7) Die Ansicht von Dorpat, für das kalkographische Institut
in Dessau in Aquatinta gestochen, gr. fol.

8) Die Liebensteiner Höhle, nach Thierry, 4.

9) Das Diplom der Mitglieder der sächsischen Weinbauge-
sellschaft, mit allegorischer Einfassung von Schubert gezeich-
net. In Aquatinta gestochen, fol.

Senff, C. J., Zeichner und Maler, arbeitete längere Zeit in Berlin
und zu Prag. Seine Werke bestehen in landschaftlichen und
architektonischen Darstellungen. Darunter ist ein solches über
den Dom in Prag, unter dem Titel: die Domkirche zu St. Veit in
Prag, gezeichnet und geätzt von C. J. Senff. Mit 10 K. Berlin
1831, gr. fol.

Senff, Friedrich Traugott, Maler, wurde 1761 in Halle ge-
boren, und von Hutin zu Dresden in der Zeichenkunst unterrich-
tet. Hierauf übte er sich unter Klengel in der Landschaftsmalerei,
und malte mehrere landschaftliche Darstellungen. Darunter sind
auch einige Copien nach guten Meistern. In der späteren Zeit
malte er meistens Bildnisse in Miniatur, scheint aber wenig Bei-
fall erworben zu haben, da er sich um 1812 zu Dresden als Ge-
legenheitsdichter nähren musste. Schmidt stach nach ihm 1796
das Bildniss des berüchtigten F. C. Laukhard.

Senfft, C., Graveur und Ciseleur, arbeitete um 1605 in Lauingen.
Heller legt ihm ein Monogramm bei.

Senftleben, Liborius, heisst in A. Moller's Chronik von Freiberg
in Meissen ein churfürstlicher Münzmeister, der 1420 zu Freiberg
lebte. Diese Männer waren damals öfters Künstler.

Seng, Jakob Christoph, Maler und Radirer. geb. zu Nürnberg
1727, war Schüler von J. W. Brasch. Er malte Bildnisse, Land-
schaften, Conversations- und Jagdstücke, und Stillleben. Aehnliche
Dinge scheint er auch radirt zu haben. Starb zu Nürnberg 1796.

Seng, Regina Catharina, Malerin und Tochter des Obigen,
wurde 1756 zu Nürnberg geboren. Sie hatte den Ruf einer ge-
schickten Künstlerin, besonders in Aquarell. Es finden sich Köpfe
und Genrebilder von ihrer Hand gemalt. C. W. Bock stach das
Bildniss dieser Künstlerin, neben jenem des Malers Gabriel Mül-

ler auf einem Blatte, beging aber dabei das entsetzliche Verbrechen, der Dame einen Kropf zu machen, den sie in der Natur nicht hatte. Sie erhob darüber Klage und liess den Kupferstecher gerichtlich zwingen, ihr diesen Auswuchs wieder wegzustechen. Da gibt es für Kunstsammler Abdrücke mit und ohne Kropf.

Sing heirathete 1785 den Maler F. A. Pilgram und starb um 1790.

Sengelaub, Peter, Maler und Architekt zu Coburg, ist aus Gruber's Besch. des Fürstenthums Coburg-Saalfeld II. 42. bekannt. Er baute 1597 das Regierungshaus der genannten Stadt, und 1601 dass mit Statuen und Gemälden gezierte Gymnasium daselbst. Peter Förster war damals Steinmetz und Georg Dressel Zimmermeister. Von diesem Förster und von Nicolaus Bergner rühren wahrscheinlich die Statuen her.

Sengher, Philipp, nimmt als Kunstdrechsler hier eine Stelle ein, da seine Arbeiten sogar von Königen gesucht wurden. Er hielt sich einige Zeit an dem dänischen Hofe auf, und gegen Ende des 17. Jahrhunderts berief ihn der Grossherzog von Florenz. Im Palaste Pitti sah man früher viele Arbeiten von ihm.

Senis, de, nennen sich einige alte Künstler von Siena, wie Lippo Memmi, Simone di Martino u. a. S. auch Siena.

Senn, Johann, Maler und Kupferstecher von Liestall im Canton Basel, wurde um 1770 geboren, und unter uns unbekannten Verhältnissen herangebildet. Es finden sich von ihm viele Zeichnungen in Aquarell, welche meistens dem Gebiete des Genres angehören. Den geringeren Theil machen die Landschaften aus. Diese Werke erwarben dem Künstler grossen Beifall. Eine Ansicht von Gessner's Monument hat er in Kupfer gestochen, so wie einige Genrebilder.

Dann gibt es auch einen Lithographen J. H. Senn, der in Basel lebte, wahrscheinlich mit unserm Johann Senn Eine Person. Dieser arbeitete noch um 1824.

Senn, N., Zeichner und Lithograph in Bern, ein mit dem Obigen gleichzeitiger Künstler, befasste sich mit dem Unterrichte. Es findet sich folgendes Werk von ihm : Erster Unterricht im Zeichnen für Volksschulen. 100 lith. Blätter. Zürich, gr. qu. 8.

Sennamar, Architekt, stand im 5. Jahrhunderte nach Christus im Dienste des zehnten Königs der Araber, welcher Alaouvar hiess. Er baute für ihn die Schlösser Sedir und Khaovarnak, wo ein einziger Stein das Ganze zusammen hielt und deren Mauersteine alle Tage mehrmals die Farbe wechselten. Diese, sicher fabelhaften Gebäude, zählten die Araber unter die Weltwunder, und damit Sennamar keinem Uebelwollenden den Schlussstein verrathen konnte, liess ihn der Fürst in eine tiefe Grube stürzen. Sic fabula fertur; diese hat auch Miliezia aufgenommen.

Senne, s. Desenne.

Sennones, Vicomte de, Kunstliebhaber, findet hier als Zeichner und Radirer eine ehrenvolle Stelle. Er bereiste Frankreich, Ita-

Nagler's Künstler-Lex. Bd. XVI. 18

lien, die Schweiz und Spanien, und zeichnete überall die interes-
santesten Ansichten und Gegenden. Seine Zeichnungen belaufen
sich auf 400, wovon er einen grossen Theil selbst in Kupfer ra-
dirte. Das Werk war auf 30 Lieferungen berechnet, wovon bis
1822 fünf erschienen waren, mit Text und Dedication an die Her-
zogin von Berry.

Senoni, D. G., nennt Füssly einen Kupferstecher, der 1574 das
Bildniss Heinrich III. von Frankreich ätzte.

Sensburg, Adalbert, Zeichner, geb. zu Bamberg 1771, war Schü-
ler des Ingenieur Major Westen, und wurde später selbst Inge-
nieur-Offizier. Im Jahre 1801 erhielt er an der Zeichnungsschule
in Bamberg eine Lehrstelle, und von dieser Zeit an wurde er von
einer Schule an die andere geschoben, bis er 1823 starb. M. v.
Reider war sein Nachfolger am Zeichnungs-Institute. Näheres s.
Jäck's Pantheon.

Sensibile, Antonio, Maler von Neapel, war Schüler von S. Bruno,
und bildete sich dann in Rom, Florenz und Venedig weiter aus.
Dennoch fand er sein Glück nicht, und starb um 1600 im Elend,
wie Domenici versichert.

Sensilo, G., Lithograph, ein jetzt lebender italienischer Künstler.
Wir kennen nur folgendes Blatt von ihm:

> Principe Maximiliano de Saxonia, nach V. Lopez, fol.

Sensini, Peter Paul, Kupferstecher, ein nach seinen Lebensver-
hältnissen unbekannter Künstler. Füssly kennt einen Paul Sensini,
nach welchem Ph. Thomassin gestochen haben soll, nennt aber
keines seiner Blätter. Brulliot hatte von einem Pet. Paul Sensini
Kunde, welchem folgendes Blatt beigelegt wird.

> Halbe Figur eines Franziskaners vor dem Tische, auf wel-
> chem ein Todtenkopf und Bücher liegen. Oben liest man:
> Effigies Beati Jacopini de Tuderto. Unten im Rande ist
> eine Dedication an den Cardinal Cusano, und der Name
> unsers Künstlers. Auch sein Monogramm ist auf dem Blatt,
> ein P. S. T. F. mit Punkten gezeichnet, welche Paul oder
> Peter Sensini Tudertensis Fecit bedeuten sollen. Die Com-
> position dieses seltenen Blattes legt man dem F. Vani bei.
> H. 8 Z. 6 L., Br. 7 Z. 7 L.

Sensky, Maler, hatte in Berlin den Ruf eines geschickten Restaura-
teurs. Starb um 1760.

Senties, Pierre Athasie Théodore, Maler, wurde 1801 zu
Paris geboren, und von Baron Gros unterrichtet, trug er 1823 den
Preis für die beste halbe Figur davon. Zwei Jahre später wurde
ihm auch jener der historischen Composition zu Theil, und von dieser
Zeit sah man auf den Salons mehrere schöne Bilder von ihm,
meistens historische Scenen und Portraite. Unter ersteren ist ein
grosses Altarblatt mit der Auferstehung Christi in der Cathedrale
zu Valence, und kleinere Compositionen sind im Privatbesitze.
Auch einige schöne Copien finden sich von ihm, wie die Hirten
Arkadiens nach Poussin, die Magdalena nach G. Reni, das Por-

trait des General Cathelineau nach Girodet etc. Dann zeichnete Senties auch viele Portraite mit dem Stifte auf Bristolpapier.

Senties hält in Paris ein Atelier für Schüler.

Sentino, Antonio, Maler, wird von Ratti erwähnt, ohne Zeitbestimmung. In S. Laurentio zu Venedig ist eine Taufe Christi von ihm.

Senus, Willem van, Kupferstecher, wurde um 1770 in Holland geboren. Er arbeitete in Amsterdam, meistens für Buchhändler, lieferte aber theilweise vorzügliche Arbeiten. Dieser Künstler starb um 1830.

1) Wilhelm I. König der Niederlande.
Es gibt seltene Abdrücke vor der Schrift (Proefdruck).

2) A. Snoek, berühmter Schauspieler.
3) Die Schwester desselben, die Schauspielerin A. Kamphuysen.
4) J. C. Ziesenis, geborne Wattier, nach C. H. Hodges, eines der schönsten Blätter des Meisters, 1810.
5) Mehrere Bildnisse in der Geschiedenis der vad. Schilderkuns door R. van Eynden en A. van der Willigen. Te Haarlem, 1820.
6) Die heil. Jungfrau mit dem Kinde, nach A. van Dyck, 1813, fol.
7) Religion, ein Geschenk des Friedens, nach J. Kamphuysen, gr. fol.

Senzillo y Leal, Medailleur, wird in der Sammlung berühmter Medailleurs Nro. 158 erwähnt. Es wird ihm eine fürstlich Anhalt sche Schaumünze von 1695 beigelegt.

Sepelius, Johann, Maler, lebte im 17. Jahrhunderte in Bayern. In St. Emeran zu Regensburg sind zwei Altarblätter von ihm, das eine St. Wolfgang, wie er dem Kaiser Heinrich seine Erhebung prophezeit, von 1658, das andere die Marter des hl. Dionys vorstellend, von 1663. In der Gallerie zu Schleissheim ist ein Bild der Cleopatra, wie sie sich um die Gunst des Julius Cäsar bewirbt, mit dem Namen des Meisters bezeichnet. Dieses Gemälde ist zurückgestellt, da es im neueren Cataloge nicht mehr angegeben ist.

Sepolcro, del Borgo San, Beiname von P. della Francesca, G. M. Pichi und G. de Vechi.

Sepolina, Josophine, Malerin zu Mailand, haben wir bereits unter J. Crippa erwähnt, nach dem Namen ihres Gatten. Ihre späteren Bilder bezeichnete sie mit dem Namen Crippa Sepolina, wie jenes der Mme. La Vallière, wie sie in der Celle den lebhaften Bitten ihres königlichen Geliebten widersteht.

Sepp, Johann Christian, Kupferstecher, arbeitete in seiner früheren Zeit zu Göttingen, und begab sich dann nach Amsterdam, wo er seinen Familiennamen Schmidt in Sepp umtauschte. Er radirte viele naturhistorische Darstellungen, welche illuminirt erschienen. Zu seinen Hauptwerken gehören: Beschouwing der Wonderen Gots in de minstgeachtete Schepzelen of Nederlandshe Insecten, 25 Bl. Amsterdam 1702; Nederlandsche Vogelen. Amst. 1770, gr. fol.; Flora Batava — — naar het leven getekend, gegraveerden,

18 *

gecoulerd door en onder Opzicht van J. C. Sepp en Zoon, en beschreeven door Jan Kops. Lief. 1 — 22. Amst. 1800 — 1806, gr. 4. Der Sohn heisst D. C. Sepp.

Septali, Manfredus, s. Settala.

Septimius, Publius, Architekt, wird von Vitruvius erwähnt, unter denjenigen Meistern, die über ihre Kunst geschrieben haben. Von ihm waren zwei Bücher über Architektur bekannt.

Sepulveda, Matteo Nunez de, Maler, stand um 1610 im Dienste Philipp's IV. von Spanien. Er hatte das ausschliessliche Privilegium zur Bemalung der königlichen Flaggen.

Sepulveda, Medailleur zu Madrid, blühte in der ersten Hälfte des 19- Jahrhunderts. Er hat sich als Künstler Ruf erworben.

Sequanus, s. Lafrery.

Sequeira, Domingos Antonio de, Maler, Professor und Präsident der Akademie zu Lissabon, wurde 1768 geboren, und mit entschiedenem Talente begabt besuchte er schon als Knabe von dreizehn Jahren die Kunstschule der genannten Stadt, an welcher er die meisten Preise gewann. F. de Setubal wählte ihn schon als Schüler der Akademie zum Gehülfen bei seinen Arbeiten im Palaste João Ferreira's, indem der junge Sequeira nicht blos der beste Zeichner war, sondern auch im Malen schon grosse Fertigkeit erlangt hatte. Einem solchen vielversprechenden Talente konnte es auch nicht an Gönnern fehlen, und namentlich waren es die Herren Marialva, die sich seiner thätig annahmen. Er erhielt durch sie eine königliche Pension zur Fortsetzung seiner Studien in Italien, und so kam er 1788 in Rom an, wo jetzt Antonio Cavallucci sein Meister wurde. Im Jahre 1791 erhielt er den ersten Preis der Akademie von S. Luca, und bei seiner 1794 erfolgten Abreise von Rom ernannte ihn diese Akademie zum Ehrenmitgliede. Die Rückkehr nach Portugal trat er aber erst 1790 an, da er auch noch andere Städte Italiens besuchte, um die Hauptwerke der italienischen Schulen kennen zu lernen. Mittlerweile hatte sich sein Ruf im Vaterlande schon verbreitet, und man nannte nur Sequeira und Vieira, wenn von den berühmtesten vaterländischen Malern die Rede war. Es wurden ihm in Lissabon zahlreiche Aufträge zu Theil, so wie für Kirchen, als für Paläste, wo man Darstellungen aus der heiligen und profanen Geschichte, und Schlachtbilder von ihm findet. Im neuen Palaste de Nostra Senhora zu Ajuda sind die meisten Malereien von Sequeira und Vieira, wo letzterer einen gefährlichen Nebenbuhler an ihm hatte. Auch im k. Palaste zu Mafra und im Kloster de Laveinas sind Bilder von ihm. Im Jahre 1802 ernannte ihn der Prinz Regent zum ersten Cammermaler, in welcher Eigenschaft er zahlreiche Gemälde für den Hof ausführte. Donna Maria Thereza fand grosses Gefallen an seinen Werken, so dass fast keines ihrer Gemächer ohne ein Bild von Sequeira war. Eines derselben schenkte sie dem Fürsten Wellington. Ein Hauptwerk Sequeira's ist der im Spital sterbende Camoes, dann eine Flucht in Aegypten von 1824 u. a. Dieser Künstler machte auch die Zeichnungen zu dem kostbaren Silberservice, welches die portugiesische Nation als Zeichen ihrer Dankbarkeit dem Lord Wellington verehrt hatte.

Von ihm ist auch der Plan zum Monumente, welches 1820 auf dem sogenannten Rocio-Platz in Lissabon errichtet wurde. Er wurde bei allen öffentlichen Unternehmungen zu Rathe gezogen, und wenn ein bedeutendes Werk ausgeführt werden sollte, so musste Sequeira den Entwurf prüfen, oder selbst die Zeichnung machen. Als Zeichner hatte er seine Stärke, doch erkennt man auch in seinen Gemälden einen vorzüglichen Meister. Seine italienischen Studien leuchten überall zum Vortheile durch.

Sequeira bildete als Professor an der Akademie auch mehrere Schüler, worunter sich Joaquin Gregorio Rato und Antonio Faustino einen Namen machten. Er starb 1837 als Präsident der Akademie zu Lissabon.

Wir haben von diesem Meister auch radirte Blätter, welche aber ausser seinem Vaterlande selten vorkommen dürften.

Ugolino und seine Söhne im Thurme dem Hungertod unterliegend. Mit dem Namen des Meisters, qu. fol.

Sequin, Gérard, Zeichner und Maler zu Paris, wurde um 1815 geboren, und zum Historienmaler herangebildet. Er fühlte besondere Vorliebe für das Fach der religiösen Malerei, bisher besteht aber der grösste Theil seiner Werke in Zeichnungen. Er fertigte solche zur Illustration von Andachtswerken, wie zum Livre d'heures complet, zur französischen Uebersetzung der Imitatio Christi von Th. a Kempis 1839, etc.

Sera, s. Serra.

Serafin, Pedro, Maler und Dichter, genannt Griego, arbeitete um 1563 in der Cathedrale zu Tarragona. Sein Werk sind die Bilder der Orgelflügel, die zu den besten der Kirche gehören.

Serafini, Serafino de', Maler von Modena, blühte in der zweiten Hälfte des 14. Jahrhunderts. Er arbeitete in Modena, zu Bologna und in Ferrara, es scheint sich aber sehr wenig mehr von ihm erhalten zu haben. Vedriani, (Raccolta dei Pittori etc. Moden. 1662. p. 21.) erwähnt im Dome zu Modena noch ein Gemälde mit mehreren Figuren von ihm, wo die Hauptabtheilung die Krönung der hl. Jungfrau vorstellt, und dann auch Christus mit den Aposteln vorkommt, mit seinem Namen und der Jahrzahl 1385 bezeichnet. Man erkannte darin den Einfluss der Schule des Giotto, nur liebte der Maler feile Formen. Dieses Werk ist noch vorhanden.

Ticozzi nennt diesen Meister Sebastiano de' Serafini.

Serafini, Marc-Antonio, Maler von Verona, blühte um 1550. Man zählte ihn zu den berühmtesten Meistern seiner Zeit, es scheint sich aber wenig mehr von ihm erhalten zu haben. Puzzo nennt ein Bild von 1551 in der Kirche S. Vitale.

Serafini, Sebastiano de', s. Serafino de' Serafini.

Serafino, Bresciano, Kupferstecher, arbeitete um 1620. Er ist wahrscheinlich mit dem Ciseleur S. Bresciano Eine Person.

Seraglia, Alessandro, Bildhauer von Modena, hatte in der ersten Hälfte des 17. Jahrhunderts Ruf. Er fertigte viele kleine Bild-

werke in Holz und gebrannter Erde, deren mehrere in den Besitz
des Herzogs von Modena übergingen. Andere kamen nach Spa-
nien. Diese Arbeiten standen schon zu Lebzeiten des Künstlers
in gutem Preise. So verkaufte oder versetzte Seraglio öfters einen
Vogel für einen Ducaten. Starb 1631.

Serambus, Bildhauer von Aegina, wird von Pausanias erwähnt.
Er legt ihm die Statue des olympischen Siegers Agiades bei, be-
stimmt aber nicht, wann dieser gelebt hat.

Serangeli, Giovacchino, Historienmaler, geb. zu Mailand um
1778, begann an der Akademie daselbst seine Studien, und ging
dann zur weiteren Ausbildung nach Paris, wo ihn David unter
die Zahl seiner Schüler aufnahm. Serangeli übte sich da nach
der Vorschrift des Meisters strenge im Zeichnen, und folgte auch
in Allem den Lehren desselben. Er führte in Paris mehrere Ge-
mälde aus, theilweise in lebensgrossen Figuren, worin sich ein
entschiedener Verehrer der David'schen Schule kund gibt, deren
Prinzipien er aber in der Folge sich entäusserte, ohne jedoch
bessere angenommen zu haben. Zu seinen früheren Werken ge-
hört eine Flucht nach Aegypten und der Tod der Euridice, welche
auf dem Salon von 1805 zu sehen waren. Hierauf malte er Or-
pheus, wie er bei den Göttern des Orcus um die Gattin fleht.
Ein zweites Bild, welches er mit diesem im Jahre 1804 zur Aus-
stellung brachte, stellt die Geburt der Venus dar, und ein drittes
die Charitas Romana, welche Fiorillo den beiden anderen vorzieht,
aber von den französischen Critikern nicht als durchaus genügend
bezeichnet wird. Dann malte er 1806 ein grosses Altarbild mit
Christus am Kreuze für eine Kirche in Lyon. Diese Werke zogen
auch den Blick des Kaisers Napoleon auf diesen Künstler, dem
er jetzt ein Prunkgemälde in lebensgrossen Figuren übertrug,
welches den Herrscher vorstellt, wie er etliche Tage vor seiner
Krönung die Abgeordneten der Armee anredet. Die Scene geht
in der Gallerie des Louvre vor, wo man im Hintergrunde die
Gruppe des Laokoon bemerkt, und im Vorgrunde die liegende
Statue des Hermaphroditen. Die anwesenden Generale sind alle
Portraits, die Steifheit solcher Hofceremonien erlaubt aber kein
besonderes dramatisches Leben. In Zeichnung und Färbung er-
kannte man jedoch dem Bilde viele Verdienste zu. Landon, Salon
1808 p. 95, gibt die Composition im Umrisse, wo aber die in den
Hintern des Hermaphroditen reichenden Nasen der Generale gerade
nicht sehr gut stehen. In Landon's Salon 1810 ist Serangeli's Tod
der Alceste und ein Bild der Psyche abgebildet, wie ihr die Schwe-
stern die Ermordung des Amor anrathen, fast nackte lebensgrosse
Figuren, die man für ebenso schön gezeichnet, als für weich ge-
malt hielt. Wenn indessen Landon's Umriss genau ist, so kann
man die weiblichen Figuren nicht besonders schön nennen. Die-
ses letztere Bild kaufte Graf Sommariva, der es in seiner Villa
am Comersee aufstellte, wo spätere Betrachter die Zeichnung kei-
neswegs fehlerfrei und die Köpfe leer fanden. Früher als diese
Gemälde fertigte er die Zeichnungen zur Didot'schen Prachtaus-
gabe Racine's, welche 1805 zu Paris erschien. Auch diese Zeich-
nungen gibt Landon im XXII. Bande der Annales du Salon im
Umrisse

Um 1812 begab sich der Künstler in sein Vaterland zurück,
und fand da vor allem durch den Grafen Sommariva in Como Be-
schäftigung. Der Graf besass mehrere Gemälde von Serangeli, die

er in den Zimmern seiner Villa aufstellen liess. Da sieht man
auch ein Deckenbild von diesem Meister, welches Amor und Psyche
vorstellt. Serangeli wählte überhaupt aus dieser anmuthigen Fabel
öfters den Gegenstand seiner Darstellung. Später wurde Serangeli
Professor an der Akademie in Mailand, wo er jetzt ebenfalls zahl-
reiche Bilder in Oel ausführte, die ihre Vorzüge und ihre Fehler
haben. David hatte ihn zum guten Zeichner herangebildet; allein
Serangeli enthob sich in der Folge der Mühe eines genauen Stu-
diums der Natur, und zeichnete mehr als jeder andere Maler seines
Vaterlandes nach dem Gliedermanne. Seinen Figuren gebricht es
daher an Natürlichkeit, und bei seinem Streben nach Lebendig-
keit der Darstellung verfiel er nicht selten in Uebertreibung. Mit
David kann man ihn nur in seiner früheren Zeit in Parallele
stellen, in seinen späteren Werken gibt sich nur die manierirte
Weise der französischen Schule kund. Auch in der Färbung ist
er kraftloser und verwaschener als in seiner ersteren Zeit, wo er
in einem kräftigeren Style colorirte. Als sein bestes Werk er-
klärte man 1822 den Raub der Polyxena, welches aber nur als
Inbegriff von Serangeli's Fehlern und Vorzügen zu betrachten ist.
Dann findet man auch in Kirchen Bilder von ihm. Eines seiner
besseren ist der Tod des hl. Severus im Dome zu Ravenna. Ueber-
diess trifft man von ihm auch mehrere Genrebilder, die theilweise
von grösserer Bedeutung sind, als seine historischen Arbeiten.

Serangeli ist Mitglied mehrerer italienischen Akademien, cor-
respondirendes Mitglied des französischen Institutes, Professor
der Akademie in Mailand und jener von S. Luca in Rom etc.

Serano, s. Cerano.

Seraphin, Anton, Kupferstecher, war in Paris Schüler von Ede-
link, ist aber nach seinen übrigen Lebensverhältnissen unbekannt.

> Der grosse hl. Michael von Rafael, im Pariser Museum, von
> der Gegenseite gestochen, gr. fol.

Serapion, ein antiker Theatermaler, dessen Lebenszeit nicht genau
bestimmt werden kann. Er lebte aber zur Zeit, als die Skeno-
graphie bereits als eine besondere Kunst angesehen wurde. Diese
schreibt Aristoteles Poet. IV. 16. dem Sophokles zu. Serapion
arbeitete nach Ol. 90.

Seraucourt, Kupferstecher, arbeitete in der ersten Hälfte des 18.
Jahrhunderts. Er bediente sich der Nadel und des Stichels.

> 1) Camilus Perichon, Prévot der Kaufleute zu Lyon, nach C.
> Grandon radirt, gr. 4.
> 2) Dom. de Colonia, Jesuit, gr. 4.

Ser Bruneleschi, s. Bruneleschi.

Serda, Jacques Emile, Landschaftsmaler zu Paris, ein jetzt leben-
der Künstler. Es finden sich von ihm verschiedene Ansichten,
meistens solche von Städten und anderen Ortschaften. Auf der
Brüsseler Kunstausstellung sah man 1845 die Ansichten von Avignon
und Agen.

Serebriakow, Gawriel Jwanowitsch, Maler zu St. Petersburg,
machte sich durch seine Schlachtbilder Ruf. Er wurde 1774 Mit-

glied der k. russischen Akademie, welche ihn später unter ihre
Räthe zählte. Starb um 1804.

Seregni, Vincenzo, Architekt und Bildhauer zu Mailand, hatte
als Künstler grossen Ruf. Er fertigte zahlreiche Pläne zu Gebäu-
den, die in Mailand und auswärts zur Ausführung kamen. Zu
Mailand baute er die Kirche Degli Angeli, die Börse u. s. w. Er
erhielt auch einen Ruf nach Rom, als Baumeister der St. Peters-
kirche, folgte ihm aber nicht.

Starb zu Mailand 1591 im 85. Jahre. Sein Sohn Vitruvio,
der ebenfalls Architekt war, liess ihm in S. Giovanni in Conca
eine Grabschrift setzen.

Serena, Vittoria, Zeichnerin, wird von Füssly erwähnt. Er fand
ihr folgendes Werk beigelegt:

Le sagre Zodiache divise in dodeci mese del anno. Vittoria
Serena inv. 13 Blätter, gr. 4.

Serenari, Casparo, Maler von Messina, war in Rom Schüler von
Cav. Conca, und wurde daselbst bei St. Theresa als Abbate ange-
stellt. Später kehrte er nach Palermo zurück, und führte da viele
Bilder in Oel und Fresco aus. Gemälde in letzterer Art sieht man
an der Kuppel der Jesuitenkirche und in der grossen Capelle des
Klosters della Carità. Dann bildete Serenari auch viele Schüler.
Blühte um 1720.

Sergeant, s. Sergent.

Sergeeff, Iwan, Zeichner und Maler von St. Petersburg, wurde
um 1760 geboren, und an der Akademie der genannten Stadt zum
Künstler herangebildet. Er widmete sich der Landschafts- und
Architekturmalerei, und begleitete 1799 die kaiserlich russische
ausserordentliche Gesandtschaft nach Constantinopel, um Ansichten
der Stadt und ihrer Gebäude, und andere Vorfälle bei der hohen
Pforte zu zeichen. Diese Gesandtschaftsreise beschrieb der Colle-
gien-Assessor von Steiner, und gab sie 1793 zu St. Petersburg in
3 Thl. heraus, 4. Die Kupfer dieses Prachtwerkes sind nach Ser-
geeff's Zeichnungen gestochen. Roudakoff stach nach seiner Zeich-
nung die innere Ansicht der Sophienkirche in Constantinopel,
gr. fol.

Sergell, Johann Tobias, Bildhauer, wurde 1736 in Stockholm
geboren, und von l'Archeveque unterrichtet, der damals in Stock-
holm die Reiterstatue Gustav Adolph's modellirte. Später ging er
zur weiteren Ausbildung nach Paris und von da nach Rom, wo
Sergell zwölf Jahre verweilte, und verschiedene Werke ausführte,
die ihm den Ruf eines der vorzüglichsten Künstlers erwarben. In
Rom fertigte er eine gepriesene Statue des liegenden Faun in Mar-
mor, der in mehr als halber Lebensgrösse erscheint. Man sieht
ihn jetzt im Museum zu Stockholm, und eine Wiederholung kam
nach Frankreich. Ein anderes berühmtes Werk ist sein Diomedes
mit dem geraubten Palladium in Marmor, beinahe lebensgross und
ebenfalls im genannten Museum aufgestellt. In Rom modellirte
er auch eine grosse Gruppe von Amor und Psyche, welche, in Stock-
holm für den Palast Haga in Marmor ausgeführt, für das berühm-
teste Werk des Meisters gehalten wurde. Später wurde sie in der
unteren Gallerie des Museums aufgestellt, wo man ausser den ge-

nannten Bildwerken noch mehrere andere von seiner Hand sieht,
nämlich die Gruppe von Mars und Venus, die neben jener mit
Amor in den Reisewerken von E. M. Arndt, Eck und Acerbi des
höchsten Lobes gewürdiget werden. In dem genannten Museum
ist von Sergell auch eine Statue des Othryades, und eine colossale
Gruppe, welche die Geschichte vorstellt, wie sie dem Kanzler Oxen-
stijerna die Thaten Gustav Adolph's erzählt. Dann ist daselbst die
12 F. hohe Gypsstatue Gustav's III., welche die Stadt Stockholm
1796 wegen des von diesem Monarchen erfochtenen Sieges im Sea-
treffen bei Sweryckssind modelliren, und dann in Erz giessen liess.
Ueberdiess findet man im Museum zwei von Sergell in Rom ge-
fertigte Copien des farnesischen Herkules und des Germanicus, und
21 Skizzen in gebranntem Thon. Auch im Privatbesitz sind einige
Bildwerke dieses Meisters, namentlich ähnliche Büsten. Eines der
frühesten Werke desselben, welches er 1780 nach seiner Rück-
kehr aus Italien ausführte, ist das Grabmal des Königs Gustav Wasa.

Sergell gehört unter die Zahl der wenigen Künstler, welche
sich von dem damals herrschenden üblen Geschmacke in der Bild-
nerei zum Studium der Natur und der Antike wendeten, und ver-
dient daher unter den neueren Bildnern als einer der Wiederher-
steller des guten Geschmackes eine ausgezeichnete Stelle. In ihm
war alles vereiniget, was einen Künstler gross machen kann, doch
war er nicht im Stande, sich völlig von Manier frei zu machen,
in welcher sein erster Unterricht, und die Kunstweise, der Sergell
vor seiner Ankunft in Rom huldigte, seinen sonst so reinen pla-
stischen Sinn gefangen hielt. Er besass lebhafte Einbildungskraft
und grosse Meisterschaft der Darstellung, welche ihn aber gerade
verleitete, das edle Maass zu überschreiten. Sein Styl ist ernst,
die Formen sind bestimmt und in manchen seiner Werke schön;
doch gelang es ihm nicht, in seine Gestalten ein streng charakte-
ristisch aufgefasstes Individuum vorzuführen. Desswegen findet das
Kennerauge selbst in seinen bessten Hervorbringungen immer nur
eine meisterhaft vorgetragene akademische Figur, während andere
durch die glückliche Auffassung des Ganzen und durch den mei-
sterhaften Vortrag zum höchsten Lobe gestimmt werden. Und die-
ses verdient Sergell auch in Anbetracht der Zeit und der Verhält-
nisse, unter welchen er wirkte. Sein Talent wurde in Schweden
auch allgemein anerkannt, und namentlich hatte er an König Gu-
stav III. einen warmen Beschützer. Sergell liebte diesen Fürsten
als seinen Freund, und empfand den unzeitigen Tod desselben so
tief, dass er von der Stunde an in Schwermuth verfiel und mit
der Lust zum Leben auch jene zur Kunst verlor. Wir lesen in
gleichzeitigen Schriften von einer unerklärbaren Schwermuth, wel-
che den Künstler befiel, und sein schönes Talent gänzlich lähmte.
Die Ursache konnte man nicht. Acerbi meinte aber 1804, dieser
nur aufwärts strebende Künstler habe auf der Welt weder einen
festen Punkt gesucht oder gefunden, und sei desswegen dem Schick-
sale oder sich selbst unterlegen. Im Jahre 1811 heiterte sich der
Sinn dieses trefflichen Künstlers wieder auf, und man glaubte
schon, ihn wieder vollkommen dem Vaterlande zurück gegeben zu
sehen, als er 1815 starb. Sergell war erster Bildhauer des Königs,
Professor der Akademie zu Stockholm, Ritter des Wasa-Ordens,
Mitglied der Akademie zu Paris, Copenhagen, Wien und Berlin.
Göthe war sein berühmtester Schüler.

Mariane d'Ehrenstroem gab 1826 einen Lebensumriss dieses
Meisters in französischer Sprache heraus.

J. Gilberg stach nach ihm das Bildniss des Reisenden Djoern-

stahl, und J. F. Martin jenes des Bibliothekars C. C. Gjoerwell.
Dann haben wir von ihm selbst ein radirtes Blatt, welches wir ir-
gendwo einem Sargell beigeschrieben fanden.

1) Joseph von seinen Brüdern verkauft. In der Mitte empfängt
einer derselben das Geld von einem Manne mit Turban,
und neben diesem sitzt ein anderer auf der Kiste. Dieses
Blatt ist selten, qu. fol.

Sergent oder Sergeant, François, Zeichner und Kupferstecher,
wurde 1756 zu Chartres geboren, und von A. de St. Aubin unter-
richtet. Er arbeitete mit der Nadel und in Lavismanier. Starb um
1810. Füssly erwähnt auch eines A. Sergent, und legt ihm ein
Bildniss Heinrich's IV. von Frankreich und der Dame le Clerc,
dann dasjenige des Dragoners Bonne Serre und des Chev. Cher-
veillac bei. Beide Künstler sind vielleicht Eine Person.

1) Das Bildniss des Monsieur, nach J. S. Duplessis, fol.
2) Jenes des Ministers Necker, nach demselben, fol.
3) H. Vanderoot, Büste in verziertem Rund, fol.
4) François Marceau, General, 1798, fol.
5) Hauy, Interprete royal, nach Favart, fol.
6) Mehrere Blätter für die Sammlung: l'ortraits des grands
hommes, femmes illustres etc.
7) Il est trop tard, nach eigener Zeichnung, qu. fol.
8) La foire de Barricade à Chartres, nach eigener Zeichnung,
qu. fol.
9) L'Enlevement de mon oncle, eine Satyre auf die Luftbal-
lons, qu. fol.
10) Satyre auf den Mesmer'schen Magnetismus, fol.

Sergent, A., s. den obigen Artikel.

Sergent, nennt Fiorillo einen Künstler, der zu Anfang des 19. Jahr-
hunderts in England lebte. Er zeichnete verschiedene Ansichten,
besonders architektonische. F. Jukes stach nach ihm eine Ansicht
der Themse und von Westminster. Dieser Sergent scheint mit F.
Sergent nicht Eine Person zu seyn.

Sergette, wird irrig Sergell genannt.

Sergeys, Frederik, Bildhauer von Löwen, war daselbst Schüler
von Frank, und gehört jetzt zu den bessten belgischen Künstlern
seines Faches. Man verdankt ihm mehrere schöne kleine Bildwerke
in Alabaster, Marmor und Gyps, deren man seit 1838 auf der
Kunstausstellung zu Gent, Brussel u. s. w. sah. Sie bestehen in
Figuren und Basreliefs. Zu den letzteren gehören Bilder von Chri-
stus und Maria in Medaillons.

Sergneff, s. Sergeeff.

Scri, Robert de, s. P. P. A. Robert-del-Seri.

Scricius oder Sericus, Philipp, s. Soye.

Series, Ludwig, Medailleur, lebte um 1765 in Florenz. Auf sei-
nen Bildwerken stehen die Initialen L. S.

Serin, Jan, Maler von Gent, war Schüler des E. Quellinus, und
zu seiner Zeit ein Meister von Ruf. Er malte viele Altarbilder,

deren man in den Kirchen zu Gent und in Tournay findet. In der
St. Martinskirche der genannten Stadt ist das Altarbild mit der
Geschichte des Kirchenheiligen von ihm, und ein Werk, welches
einen Nachahmer des Quellinus verkündet. Im Jahre 1698 liess
sich der Künstler im Haag nieder, wo er nach einiger Zeit starb.

Serin, Hendrick Jan, Maler und Sohn des Obigen, wurde 1678
zu Gent geboren, und von seinem Vater unterrichtet. Er malte
eine Menge Portraite, die alle wohlgleichend und frei behandelt
sind, nur etwas roh und ohne grosse Kraft der Farbe erscheinen.
Van Gool spricht von ihm etwas ungünstig, was er weniger ver-
dient, als andere seiner Zeitgenossen. Er arbeitete lange in Gent,
und noch als Mann von 70 Jahren. Als solcher war er im Gefolge
des Gesandten Marquis de Fenelon im Haag, und somit starb er
kaum 1748, wie van Gool angibt.

Serius, s. Ph. Soye.

Serlio, Sebastiano, Architekt von Bologna, ist einer derjenigen
Künstler, welche in der ersten Hälfte des 16. Jahrhunderts als
Lehrer und Stimmführer galten, fand aber doch keinen Biogra-
phen. Man kennt bisher noch nicht einmal sein Geburtsjahr, und
aus seiner frühesten Zeit ist nur durch Lanzi, Storia etc. V. 61,
bekannt, dass Serlio 1511 und 1514 zu Pesaro gelebt habe, an-
scheinlich mit der Perspektivmalerei beschäftiget, weil auch andere
gerühmte Meister sich damit zu ihrem höheren Berufe vorbereitet
hatten. Davon weiss D. d'Argensville in seinem Abregé de la vie
des plus fameux peintres etc. I. 114 ff. nichts, so wie er denn auch
den Künstler erst 1518 geboren werden lässt, was sicher unrich-
tig ist, da Serlio ein Schüler des B. Peruzzi war, und schon vor
dem 1536 erfolgten Tod dieses Meisters in Rom umfassende Stu-
dien gemacht hatte, wie diess auch Ph. de Lorme bestättiget, der
zu gleicher Zeit in Rom war und 1536 zurückkehrte. Er sagt im
siebenten Bande seines architektonischen Werkes, dass Serlio, ein
rechtschaffener Mann und eine gute Seele, Alles was er sah ge-
zeichnet, gemessen, studirt und zur Bekanntmachung vorbereitet
habe. Diese Arbeiten bezogen sich damals fast alle auf die Alter-
thümer Roms, und überdiess übte er sich unter Peruzzi's Anlei-
tung eifrig in der architektonischen Construktion. Serlio hatte sich
das vollste Vertrauen des Meisters erworben, und dieser setzte ihn
bei seinem Tod zum Erben seiner Zeichnungen und Handschriften
ein, was ihm später bei der Ausarbeitung seiner eigenen Werke
von grossem Vortheile war. Die Alterthümer Roms bilden den
dritten Theil seines Gesammtwerkes, der 1540 zu Venedig bei Mar-
colino einzeln erschien, wie wir unten näher angeben.

Von Rom aus scheint sich Serlio nach Venedig begeben zu
haben, wo frühere Schriftsteller seinen Namen an Bauwerke knü-
pfen, an welchen er entweder gar keinen Antheil hat, oder höch-
stens nur Reparaturen vornahm. D'Argensville macht ihn zum Er-
bauer der Schule des heil. Rochus, eines der grössten und präch-
tigsten Gebäude der Stadt. Allein die Scuola di S. Rocco wurde
1517 von Bartolomeo Buono u. a. erbaut, die brillant phantastische
Façade von Scarpagnino. Dann legte man ihm auch den Bau des
Palastes Grimani bei, welcher unter Michele Sanmicheli's Einfluss
entstanden ist. Nur an der Kirche S. Sebastiano hatte er Theil,
die indessen von Sansovino begonnen wurde. In Bologna soll der
Palazzo Malvezzi von ihm herrühren, was ebenfalls nicht bewiesen
zu seyn scheint. Ueberhaupt ist Serlio weniger durch ausgeführte

Werke, als durch sein Lehrbuch der Architektur bekannt. Seine
praktische Ausübung der Kunst lässt sich jedoch in Frankreich
nachweisen, wo er beim Baue des Louvre und beim Schlosse
in Fontainebleau beschäftiget war; allein auch diese Bauwerke
haben nachmals bedeutende Veränderunden erlitten, so dass also
die Zeugnisse seiner Thätigkeit schwer nachzuweisen sind. Das
alte Louvre wurde 1548 von Heinrich III. vollendet.

Serlio wurde 1541 von Franz I. nach Frankreich berufen, um
die im gothischen Style construirten Theile jenes Palastes durch
andere im italienischen Style zu ersetzen. Serlio legte dem Monar-
chen einen Plan vor, wahrscheinlich gleichzeitig mit Pierre Les-
cot, dessen Projekt später genehmiget wurde, da der Sage nach
Serlio zu Gunsten desselben auf seinen Entwurf verzichtete.
Dagegen übertrug ihm der König die Neubauten, die er am alten
Schlosse in Fontainebleau vornehmen liess, wo sich von jetzt an
eine ganze Kunstwelt gestaltete. Die neuen Gebäude waren von
solchem Umfange, dass sie drei grosse, hinter einander liegende
Höfe einschlossen *). Allein auch dieses Gebäude hat so grosse
Veränderungen erlitten, dass man kaum mit einiger Gewissheit
unterscheiden kann, was dem Serlio angehört. Dagegen zeugt sein
architektonisches Werk, welches er in Fontainebleau vollendete,
noch von seiner Thätigkeit. Einzelne Bücher erschienen schon vor
seiner Uebersiedlung nach Frankreich, die seltenen Originalausga-
ben aller Abtheilungen in folgender Ordnung.

Il primo (e secondo) libro d'architettura. Le I. (et II.) Livre
d'architecture mise en langue française par J. Martin (ital. und
franz.) Paris, Barbé 1545, fol.

Il terzo libro di Seb. Serlio Bolognese, nel qual si figu-
rano e descrivono le antiquità di Roma, e le altre etc. Venezia,
F. Marcolini da Forli, 1540, fol.

Dieses Buch enthält viele schöne Holzschnitte von Marcolini
da Forli, welche der ältere Füssly als eigenhändige Radirungen
des Meisters erklärt. Von diesen beiden Büchern erwähnt Brunet
ein höchst seltenes Exemplar auf blaues Papier. Auch R. Weigel
nennt ein solches mit dem Libro quarto in seinem Kunstkataloge
und werthet es auf 2 Thl.

Il libro quarto. Regele generale di architettura sopra li
cinque maniere degli edifici. Ven. Marcolini 1540, fol.
Ebert nennt auch eine Ausgabe von 1537 und von 1544. Von
letzterem Jahre gibt es eine Ausgabe.

Il libro quinto d'architettura di Seb. Serlio. Paris, Vasco-
van, 1547, fol.

Libro extraordinario (VI.). **) Lione, G. de Tournes,
1551, fol.

Diess sind die Originalausgaben der verschiedenen Abtheilun-

*) Rosso (Maitre-Roux), L. Penni und G. Bagnacavallo waren
zuerst als Maler thätig, Primaticcio fand erst unter Hein-
rich II. Anerkennung.

**) Die Veranlassung zu diesem Buche soll eine schlechte Samm-
lung architektonischer Ansichten gewesen seyn, die bei La-
freri und Borlacchi in Rom erschienen, Serlio wollte in sei-
nem Libro extraordinario der Welt etwas Besseres geben,
verdiente sich aber auch nicht ausserordentlichen Dank der-
selben.

gen des Werkes von Serlio. Die zweite Ausgabe erschien zu Vene-
dig bei Nicolini 1551. fol. Ebert kennt nur die ersten vier Bücher.
Die dritte Ausgabe ist die besste und vollständigste Ausgabe
in fol. Sie hat nicht gleichen Verleger.

Libro I. (e II.) della architettura. Venezia, Sessa, 1560.
Libro III. Ven., Rampazetto, 1562.
Libro IV. Ven., ohne Jahr und Druckangabe.
Libro V. Ven., Sessa, 1559. Lione, Rouillio, 1560.
Libro extraordinario (VI.) Ven., Sessa 1557 oder 58 oder 67.
Auch Lione, Rouillio, 1560.
Il VII. libro. Architecturae liber VII. (ital. u. lat.) Ex Museo
Jacobi de Strada. Francof. ad Moenum, Wechel 1575. Mit Holz-
schnitten.
Auch noch andere Ausgaben dieses Werkes gibt es.
De Architectura libri quinque, per J. C. Saracenum. Francis-
cis, 1579. mit Holzschn., fol.
Libro I. — VI. d'architettura, Venezia, Fr. Senese, 1566. Mit
Holzschnitten, 4.
Tutte le opere d'architettura, libro I. — VII. Venezia, Fr. de
Franceschi, 1584. Mit Holzschn. 4.
Diess ist die besste Quartausgabe.
Auch in Venedig sind 1619 die sieben Bücher gedruckt, mit
einem Discorso von Scamozzi, 4.
Die Ausgabe: Vicenza, Jac. de Franceschi, ohne Jahr, ist nicht
gefällig, 4.
Architettura in sei libri divisa. De architectura libri VI. (ital.
u. lat.) Venezia, Combi, 1663, fol.
Auch diese Ausgabe ist nicht empfehlend.

Den I., II., III., IV., V. boeck van Architecturen Seb. Serlii.
Overgestedt wten Italiaensche in nederlandts, duer Peeter Coeke
van Aelst, doen ter tyt Schildere der K. Meiesteyt. (I. boeck, tract.
van Geometrye. II. boeck, van Perspectyven. III. livre des Anti-
quités translaté en franchois. IV. Livre. Reigles gen. d'Arch. sur
les cinq manières d'edifices etc. V. boeck, van — Templen.) Mit
Holzschnitten. Antwerpen, Anvers, impr. par P. van Aelst; auch
by Masken verhulst weduwe; auch impr. pour P. Coeck d'Alost,
par G. v. Diest 1550. 55-, fol. Sehr selten.

Dann gibt es vom 4ten Buche auch eine Ausgabe mit holländi-
schem Text: Regelen van Metselryen op de vyf manieren van
edificien. Amst. 1549. Mit Holzschnitten, fol.
Dieser Band kann vermuthlich statt des französischen zur obi-
gen Ausgabe genommen werden.

Von der Architektur 5 Bücher. Aus dem Ital. und Niederlän-
dischen übersetzt. Basel, L. König, 1609. Mit Holzschn. fol.

Serlio lebte lange in Fontainebleau, endlich aber wurde sein
Aufenthalt daselbst gefährdet, da nach der 1560 erfolgten Thron-
besteigung Carl IX. ein Bürgerkrieg ausbrach, der das Land ver-
wüstete. Der Künstler ging jetzt nach Lyon, wo schon 1551 beiG.
de Tournes das Libro extraordinario (VI.) erschien, und 1560 bei Rou-
ville für die dritte Auflage der Gesammtwerke ein Gleiches erfolgte.
Hier gerieth Serlio in solche Dürftigkeit, dass er einen Theil sei-
ner Zeichnungen an Jakob Strada verkaufen musste, die denn
1575 bei der zu Frankfurt bei Wechel veranstalteten Ausgabe des
siebenten Theiles der Architektur Serlio's benutzt wurden. Nach
hergestellter Ruhe begab sich Serlio wieder nach Fontainebleau
zurück, und starb daselbst 1568. Die Zeitbestimmung weicht in-

dessen ab. Ein sonderbarer Irrthum ist der derjenigen, welche den Künstler um 1540 im 30. Jahre sterben lassen. Lanzi und Milizzia nahmen 1552 als das Todesjahr Serlio's, und d'Argensville dehnt dessen Lebensgränzen bis 1578 aus. Wir halten 1508 für das richtigere Todesjahr des Meisters.

Sermei, Cesare, Cav., Maler von Orvieto, betrieb die Kunst nur als Dilettant, aber mit dem Eifer eines wirklichen Künstlers. Er malte zu Perugia mehreres in Fresco, und liess sich später in Assisi nieder, wo er um 1500 im 84. Jahre starb. Cav. Sermei hinterliess viele Bilder, welche Lanzi der Correktheit der Zeichnung, der Lebendigkeit der Darstellung und des kräftigen Colorites wegen rühmt. Er schliesst diess vornehmlich aus Sermei's Fresken, findet aber auch in dessen Oelbildern grosse Vorzüge. So nennt er besonders ein Wunder des seel. Andrea Caccioli in Spello, ein grosses Gemälde. In Staffeleigemälden stellte er Märkte, Festzüge und Scenen aus dem Volksleben dar.

Um 1550 lebte zu Orvieto ein Musivarbeiter des Namens Fernando Sermei.

Sermoleo, s. Semoleo.

Sermoneta, Siciolante da, s. Girolamo Siciolante.

Sernć, A., Zeichner und Maler zu Harlem, wurde um 1775 geboren, und unter uns unbekannten Umständen zum Künstler herangebildet. Er machte sich als Landschaftsmaler einen Namen. Die meisten seiner Bilder stellen Gegenden um Harlem und Ansichten von Theilen dieser Stadt dar. Aehnlichen Inhalts sind auch seine Zeichnungen in Tusch. Er war noch um 1824 thätig.

Sernó hat auch einige Blätter radirt, die zu den bessten Arbeiten dieser Art gehören. Die ersten vier sind von 1—4 numerirt, und bilden eine Folge.

1) Ein baumreicher Hügel, um welchen sich ein Weg zieht. Links ist ein Mann mit dem Hunde. A. Sernó del. et fec. Nro. 1. H. 4 Z. 5 L., Br. 5 Z. 10 L.

2) Waldgegend mit einem Flusse, rechts ein liegender und zwei stehende Männer. Nro. 2. H. 4 Z. 5 L., Br. 5 Z. 10 L.

3) Ein Hügel mit Bäumen, auf welchem ein sitzender und ein stehender Mann zu sehen ist. A. Sernó Fec. Nro. 3. H. 4 Z. 5 L., Br. 5 Z. 10 L.

4) Flussgegend, in der Mitte eine Windmühle mit einigen Häusern am jenseitigen Uter. Nro. 4. H. 4 Z. 5 L., Br. 6 Z. 11 L.
Weigel werthet diese 4 Blätter auf 2 Thl. 16 gr.

5 — 8) Eine Folge von Landschaften, Waldparthien mit Figuren, 1792. Oben rechts die Nro. 1 — 4, qu. 4.
Diese Folge ist von der obigen verschieden. R. Weigel werthet sie auf 2 Thl. 16 gr.

8) Landschaft mit Gartenmauer und Figuren, 1793. Radirt, und in einigen Exemplaren vom Meister selbst übertuscht, qu. fol. Sehr selten.

Serodine, Giovanni Cav., Maler und Bildhauer, wurde 1595 zu Ascona geboren, und in keiner strengen Schule herangebildet, so dass er es nie zur Correktheit der Zeichnung brachte. Er nahm

anfangs den Caravaggio zum Vorbilde, die Bilder aus dieser Zeit
hatten aber nur im Colorite Verdienst. Hierauf suchte er in Rom
durch das Studium der Antike sich in der Zeichnung weiter aus-
zubilden, und nun suchte er den Rubens nachzuahmen. Er ist
aber auch jetzt nur als Praktiker von Verdienst. In den Kirchen
zu Rom und in der italienischen Schweiz findet man Altarbilder
von ihm, so wie einige Bildwerke in Marmor. Starb 1638, an-
geblich an Gift.

Serono, Andrea, Bildhauer, wird von Lomazzo erwähnt, der ihn
zu den berühmtesten Künstlern Mailands zählt. Er ist dennoch
im Uebrigen unbekannt.

Serpotta, Jacopo, Bildhauer, arbeitete im 17. Jahrhunderte zu
Palermo, und hatte da als Künstler Ruf. Er war auch Stuccatorer.
In den Kirchen von Palermo sind Bildwerke von ihm, und in
Privatsammlungen findet man hie und da gesuchte Kreidezeich-
nungen von Serpotta.

Serr, Jakob, Maler aus Rhodt im Rheinkreise, wurde 1808 gebo-
ren, und an der Akademie in München zum Künstler herange-
bildet. Er malt Genrebilder und ähnliche Portraite.

Serra, Cristoforo, Maler von Cesena, war einer der bessten Nach-
ahmer des Guercino. Man findet in Kirchen Bilder von ihm,
worunter jenes der hl. Colomba in ihrer Kirche zu Rimini von
Lanzi gerühmt wird. Blühte um 1660 — 80.

Serra, Giovanni Battista, Maler zu Modena, blühte in der
ersten Hälfte des 17. Jahrhunderts. Er war der Meister des G.
B. Bianchi.

Serra, der Name zweier berühmter portugiesischen Architekturmaler.
Antonio da Serra, der Vater, auch Serra Velho genannt, malte in
vielen Kirchen und Palästen, von 1688 — 1720. Sein Sohn Victo-
rino Manoel genoss gleichen Ruf, und starb 1747 im 55. Jahre.
Beide liegen zu Lissabon begraben.

Serra, Miguel, Maler, geb. zu Tarragona 1653, floh als Knabe
aus dem alterlichen Hause, und kam nach Marseille, wo sich ein
mittelmässiger Maler seiner abnahm. Nach zwei Jahren verliess
er diesen, um in Rom seine Studien fortzusetzen, wo er zwanzig
Jahre verblieb, und den Ruf eines geschickten Künstlers sich er-
warb. Nach Verlauf dieser Zeit kehrte er nach Marseille zurück,
und erhielt da in kurzer Zeit so viele Aufträge, dass er kaum mehr
im Stande war sie zu erledigen. Die Gewinnsucht trieb ihn aber
zu einem fabrikmässigen Treiben, welches de Fontenai mit dem
Lobe grosser Leichtigkeit beschönigte. In den Kirchen der ge-
nannten Stadt und zu Aix sieht man viele Bilder von ihm, worun-
ter aber mehrere nur das Verdienst einer glänzenden Färbung und
grosser Handfertigkeit besitzen. Er ist aber in allen manierirt
und übertrieben, was ihm aber gerade das Lob grosser Energie
und origineller Kraft erwarb. Er genügte den damaligen Anfor-
derungen vollkommen. Zu seinen Hauptwerken zählt man die
Marter des hl. Petrus bei den Dominikaner zu Marseille und zwei
Darstellungen der zu seiner Zeit in jener Stadt grassirten Pest auf
dem Rathhause daselbst. Im Museum zu Marseille waren ehedem
21 Bilder von Michel Serra, wie der Künstler in Frankreich ge-

nannt wurde. Viehrzehn dieser Darstellungen sind dem Leben des hl. Petrus entnommen. Im Jahre 1733 starb der Künstler in Marseille. Ticozzi lässt ihn irrig 1728 sterben.

Rigaud stach die beiden Pestbilder unter dem Namen M. de Serres.

Serra, Pablo, Bildhauer, wurde 1749 zu Barcelona geboren, und von S. Gurri unterrichtet, bis ihn Ig. Vergara zu Valencia weiter ausbildete. Später begab sich Serra nach Madrid, wo er einige Zeit unter Fr. Gutierrez arbeitete und die Akademie besuchte, und als Mitglied dieser Anstalt kehrte er nach Barcelona zurück, wo seine Hauptarbeiten zu suchen sind, Statuen und Altäre in la Merced, bei den Dominicanern und in der Kirche des heil. Cajetan. Sein Werk sind auch die vier Statuen und das Basrelief am Portale des Klosters von Montserrate. Starb 1796.

Serra, Dominique, s. Serres.

Serra, Antonio, Architekt zu Genua, blühte in der ersten Hälfte des 19. Jahrhunderts. Er gehört zu den vorzüglichsten genuesischen Baukünstlern seiner Zeit, da er in Rom, so wie in anderen Städten Italiens ernste Studien gemacht hatte. Serra huldigte der classischen römischen Baukunst, und daher trug er fast überall die Formen derselben auf seine Bauten über. Sein Werk ist die Hauptkirche (pieve) in St. Marino. Sie hat drei Schiffe mit Peristyl von sechs Säulen. Tadolini fertigte die Statue des Heiligen und andere Bildwerke dieser Kirche. Serra lebte noch 1845.

Serradifalco, Domenico lo Fasso Pietrosanta, Duca di, einer der ausgezeichnetsten Kunstverständigen, welche das 19. Jahrhundert zählt. Herzog von Serradifalco lebt in Palermo, seit Jahren mit der Architektur beschäftiget, und richtete besonderes Augenmerk auf die antiken Ueberreste Siciliens und auf die Bauwerke der normännischen Architektur. Die vielen Bemühungen und Aufopferungen um die höchst interessanten Denkmale jenes Landes verkünden zwei Prachtwerke dieses Fürsten, wovon das eine als das Hauptwerk über die architektonischen Ueberreste Siciliens, das andere über den Dom von Monreale und andere normannische Kirchen zu betrachten ist. Das eine hat den Titel: Le Antiquità della Sicilia, esposte ed illust. par Dom. Lo Fasso Pietrosanta Duca di Serradifalco. 4 Voll. Palermo 1834 — 1830, fol. Das andere ist betitelt: Del Duomo di Monreale e di altre Chiese Sicilie Normanne Ragionamento per Dom. — Duca di Serradifalco. Palermo 1838, gr. fol.

Der Herzog von Serradifalco rühmt sich der Freundschaft des hochsinnigen Königs Ludwig von Bayern.

Serrano, Angelo, s. Giov. da Bologna. Er war Ciseleur, und vollendete um 1002 die Bronzethüren des Domes zu Pisa.

Serrano, s. Cerano. So wurde J. B. Crespi genannt.

Serre, Michel, wurde in Frankreich Miguel Serra genannt.

Serre, B., Maler, arbeitete um 1700 — 25. Er malte viele Bildnisse, deren Coelemans, J. Cundier und E. Desrochers gestochen haben.

Serre, Maler zu Strassburg, ein jetzt lebender Künstler. Er malt ähnliche Portraite.

Serres, Dominique, Seemaler, wurde um 1730 geboren, und in Paris zum Künstler herangebildet. Später begab er sich nach England, und da nahm er im Verlaufe einiger Jahre für die englische Schule dieselbe Stelle ein, wie Joseph Vernet in der französischen. Serres wurde 1771 Professor an der Akademie in London, malte aber auch zahlreiche Seebilder, die theilweise von bedeutendem Umfange sind. Eines seiner früheren Bilder stellt die Rückkehr des Königs von einer Seereise dar, mit einer Menge von gezierten Schiffen und ihrer Matrosen. Ein anderes Gemälde zeigt den Meerbusen von Gibraltar mit der ankernden englichen Flotte und den erbeuteten spanischen Kriegsschiffen. In einem dritten stellte er den Mediator dar, wie er 1782 zwei französische Schiffe erobert Diese drei grossen Bilder hat R. Pollard gestochen. Im Jahre 1797 zeichnete er zum Stiche von F. Jukes die Gefangennehmung des Sir Sidney Smith. Im Jahre 1804 erregte sein Panorama von Boulogne Bewunderung, welches damals Pandamonium genannt wurde. Ueberdiess malte Serres noch viele kleinere Seestücke, die solchen Beifall fanden, dass ihn der König, der Herzog von Clarence und die Admiralität zu ihrem Seemaler ernannten. Mehrere dieser Gemälde wurden gestochen, alle in grossem Formate: von P. A. Canot die Ansicht des Dreifaltigkeitshafens in Martinique, die Ansicht von St. Lucia; von M. N. Picot ein Mondschein und ein Sonnenuntergang; von J. Fittler der Sieg der englischen Flotte unter Rodney über die französische 1782; von Wilkinson die Zerstörung der schwimmenden Batterien bei Gibraltar 1782; von Vivares ein Sonnenuntergang; von Ziegler eine Ansicht der Themse in zwei Blättern; von Mason u. a. 6 Ansichten in Halifax, dann 7 Ansichten von Belleisle und der Stadt Sanzon; von Picot 6 Marinen, alle diese Folgen für Boydell.

Dann haben wir von Serres auch noch ein Werk anderer Art, welches er aus dem französischen von Bougard übersetzte, und mit Zusätzen und Zeichnungen versah, unter dem Titel: The little Sea-torch, or the guide for coasting Pilots, fol. Dieses Werk enthält über 100 Ansichten von Landspitzen und Leuchtthürmen. Serres starb um 1810.

Serres, J. T., Maler und Kupferstecher, wahrscheinlich der Sohn des obigen Künstlers, lebte ebenfalls in London der Kunst. Er malte Ansichten von englischen Städten, Häfen u. s. w.

Wir haben von ihm auch vier radirte Ansichten von Liverpool, die colorirt erschienen, roy. qu. fol.

Serres, Jean, Zeichner und Maler zu Paris, war daselbst um 1810 thätig. Er ist einer derjenigen, die sich schon frühe mit der jungen Kunst der Lithographie beschäftigten, um deren Pflege sich bald auch das französische Ministerium bekümmerte. Der Minister Graf von Montalivet schickte daher diesen Künstler nach München, um sich mit der Technik des Steindruckes bekannt zu machen. Der Gallerie-Direktor Christian von Mannlich, an welchen er empfohlen war, theilte ihm daher alle Vortheile redlich mit, allein bei seiner Rückkehr nach Paris hatte das Unternehmen dennoch keinen Erfolg, und erst G. Engelmann brachte die Lithographie in Frankreich zum erwünschten Flor.

Serres, M. des, s. Miguel Serra.

Nagler's Künstler-Lex. Bd. XVI. 19

Serret, Marie Ernestine, Malerin zu Paris, eine jetzt lebende Künstlerin, ist durch Bildnisse bekannt. Sie malt deren in Oel und Pastell. Auf dem Salon von 1845 waren mehrere ihrer Bilder ausgestellt.

Serricius, s. Ph. Soye.

Serrur, Henry Auguste César, Maler, geb. zu Lambersart (Nord) 1795, wurde von Regnault unterrichtet, der ihn unter seine bessten Schüler zählte. Er gewann mehrere Preise der Ecole royale des beaux-arts, und von 1819 an sah man auf den Salons in Paris mehrere Werke von seiner Hand, die auf auswärtigen Ausstellungen, wie zu Lille, Duai, Cambrai u. s. w. mit Medaillen beehrt wurden. Im Museum zu Rennes ist eines seiner früheren Gemälde, welches in lebensgrossen Figuren die Beerdigung eines Israeliten durch Tobias vorstellt. In der Cathedrale zu Arras ist seit 1822 ein 16 F. hohes Altarbild mit St. Vaast, wie er einen Blinden heilt. Auch im Museum zu Valenciennes ist ein grosses Bild, Camoens vorstellend, um 1822 im Auftrage des k. Ministeriums gemalt. Im Jahre 1827 malte er ein 10 — 8 F. grosses Bild, welches unter dem Namen Brunahaut zur Ausstellung kam, und 1830 noch keine feste Stelle hatte. Dann finden sich im Privatbesitze mehrere Genrebilder und Portraite. Eines seiner mit Medaillen beehrten Gemälde ist jetzt im Museum zu Douai, welches einen blessirten Soldaten vorstellt. Unter seinen Bildnissen sind mehrere von Carl X., deren er für die Gerichtshöfe in Bordeaux, Bourges, Poitiers, Grenoble etc. malte. In der Sammlung Peyronnet ist ein Gemälde, welches diesen König bei einer Revue vorstellt. Zu seinen Hauptwerken gehören jene des historischen Genres, doch auch im Bildnisse leistet er Vorzügliches.
Serrur hält ein Atelier zum Unterrichte.

Serrure, Louis, Zeichner und Maler, erhielt in Paris seine Ausbildung, und liess sich dann in Antwerpen nieder. Er malt Bildnisse und Genrebilder, und ist einer der Zeichner für das Album du Jubilée de Rubens en 1840 (P. P. Rubens par Ernest Buschmann). Anvers 1840, roy. fol.

Serrurier, Louis, Zeichner und Kupferstecher, arbeitete um 1785 — 1805 in Berlin. Er stach meistens für literarische Werke; ist überhaupt nicht von grosser Bedeutung. Zu seinen besseren Arbeiten gehören vielleicht die Copien nach Chodowiecky.

Serrurier, L. J. J., Maler, blühte um 1820 in Amsterdam. Er malte verschiedene Genrebilder, deren man auf den Kunstausstellungen zu Amsterdam sah.

Serruys, Louis, Maler zu Ostende, war Schüler von P. J. Claeys, und um 1840 bereits ausübender Künstler. Er malt Landschaften und architektonische Ansichten, deren man auf den Kunstausstellungen zu Brüssel und Amsterdam sah.

Sersanders, Andries, nennt Füssly einen Kupferstecher, von welchem man zwei radirte Blätter kenne, welche die Belagerung der Stadt Juliers durch die Franzosen (1610) vorstellen.

Serterman, s. Sustermans.

Sertorio, Pietro, Bildhauer von Como, arbeitete im 17. Jahrhunderte zu Piacenza. Er verzierte einige Häuser und Paläste. Im Palaste Farnese waren seine vorzüglichsten Arbeiten. Auch mehrere Schüler bildete dieser Künstler.

Sertorio, Domenico, Architekt und der Sohn des Obigen, war meistens in Lodi thätig. Er baute da die grosse Magdalenenkirche, den bischöflichen Palast und andere Häuser. Starb gegen Ende des 17. Jahrhunderts.

Servan, Florentin, Maler zu Lyon, wurde um 1815 geboren, und in Paris zum Künstler herangebildet. Später begab er sich zur weiteren Ausbildung nach Italien, wo er viele Zeichnungen fertigte, die er dann bei seinen Gemälden benützte. Servan malt Landschaften und Architektur mit Staffage, welche öfters der Geschichte des Mittelalters entnommen ist. Andere Bilder bieten Ansichten von Städten und anderen Ortschaften mit Figuren im Costüme der Zeit des Meisters. Auf der Pariser Kunstausstellung 1845 sah man von ihm die Promenade Poussin's am Ufer der Tiber, die Eichenallee zu Castelgandolfo, eine Landschaft mit Staffage aus Dante's Purgatorio Cant. XXVII., und die Ansicht der Stadt Hyères.

Servandoni, Giovanni Nicolo Cav., Maler, Architekt, Decorateur und Maschinist, hatte sich in ganz Europa Celebrität erworben, und wenn man auf Schaubühnen und bei öffentlichen Festen etwas Grossartiges, die Sinne Bezauberndes geben wollte, so wurde Servandoni in Anspruch genommen, welcher dann in seiner unerschöpflichen Phantasie Plane entwarf, zu deren Realisirung viele Tausende erfordert wurden.

Servandoni wurde nach der gewöhnlichen Annahme 1695 in Florenz geboren, französische Schriftsteller, wie d'Argensville, wollen aber in ihm den Sohn eines gemeinen Fuhrmannes von Lyon, Namens Servan erkennen, und Watelet behauptet, er sei aus dem Ländchen Annis gebürtig. Wie dem auch sei, Servandoni war schon als Knabe in Piacenza Schüler des berühmten Pannini, welcher auf seine spätere Kunstrichtung den entschiedensten Einfluss hatte. Wie dieser, so malte auch Servandoni in seiner frühesten Zeit architektonische Ansichten und Ruinen antiker Gebäude in reicher landschaftlicher Umgebung, und diese Gemälde haben vor vielen anderen derartigen Werken den Vorzug grosser Correktheit in baulicher Hinsicht, da Servandoni in Rom unter G. G. de Rossi genaue architektonische Studien machte. Dieses that er anfangs nur, um seinen Gemälden einen hohen Grad von Wahrheit zu verleihen, zuletzt aber führte ihn diess auf die Bühnenmalerei, welche ihm einen glänzenden Ruhm bereitete. Er konnte auf diese Weise auch seine Reiselust befriedigen, welche von jeher ihn eingenommen hatte. So ging er schon in jungen Jahren nach Portugal, um in Lissabon sein Glück zu versuchen. Er malte da Dekorationen für die italienische Oper und lieferte auch mehrere Entwürfe zu öffentlichen Festivitäten und Belustigungen. Servandoni soll damit das Publikum bezaubert haben, und mit dem Christusorden geziert lassen ihn einige französische und italienische Schriftsteller 1724 den Schauplatz seines Ruhmes nach Paris versetzen. Auch Quatremère de Quincy, in seinem Leben der berühmtesten Architekten, folgt der Sage von dieser portugiesischen Decoration des Künstler, welche aber, wie wir unten erweisen,

auf einem Irrthum beruht, indem ihm erst 1743 Pabst Benedikt XIV. den Christusorden verlieh.

In Paris wurde ihm bald die Leitung der Oper-Decorationen anvertraut, und 1728 entwickelte er im »Orion« zum ersten Male den Zauber seiner Kunst, indem sich ganz Paris an die Mündungen des Nil, unter die Ruinen der Pyramiden versetzt glaubte. Man scheint erst damals die Täuschung kennen gelernt zu haben, welche die Perspektive in ihrer Anwendung auf Architektur und die genaue Berücksichtigung der Gesetze der Färbung und Beleuchtung zu bewirken im Stande ist. Auch nahm von diesem Augenblicke an das Schauspiel der Oper eine neue Richtung, und während eines Zeitraumes von achtzehn Jahren führte er mehr als sechzig Operndecorationen aus, wodurch er alle seine Vorgänger in Schatten stellte. Zu seinen schönsten Compositionen zählte man die des Palastes des Ninus, des Tempels der Minerva, der elisäischen Felder, des Palastes der Sonne und der Moschee Skanderbeg's. Der Enthusiasmus, welchen diese Decorationen bei den Beschauern erregten, war ausserordentlich. Die höchste Stufe erreichte aber dieser in der Oper »l'Empire de l'Amour,« wo der Glanz der Farben und die Beleuchtung einen Effekt hervorbrachten, der nicht zu beschreiben war. Aus einer in der Mitte der Scene befindlichen Urne schienen Lichtstrahlen auszugehen, welche auf alle Decorationen einen Glanz warfen, den das Auge kaum zu ertragen vermochte. Doch sind solche Blendwerke nicht das einzige Verdienst des Künstlers, welches er um die Decorationsmalerei sich erwarb. Er richtete immer ein strenges Augenmerk auf die architektonische Wirklichkeit, und machte nie einen Aufriss, bei welchem die Möglichkeit der Ausführung nicht durch den Plan hätte gerechtfertiget werden können.

Im Jahre 1731 wurde Servandoni von der Akademie der Malerei und Bildhauerei als Landschaftsmaler zu ihrem Mitgliede ernannt. Bei dieser Gelegenheit überreichte er ein Gemälde, welches in malerischer Anordnung einen Tempel mit einigen Ruinen vorstellt, wahrscheinlich das Bild im Museum des Louvre, welches unter dem Namen »Reunion de ruines« im Cataloge angeführt ist. Im ersten Felde sieht man eine Ruine jonischer Ordnung, durch eine Arkade blickt man auf einen Obelisken und auf die Reste eines dorischen Tempels. Im Vorgrunde steht ein Weib neben einem sitzenden Krieger. Im folgenden Jahre stellte Servandoni sein Modell zum Portal von St. Sulpice aus, und bald wurde der erste Stein dazu gelegt. Bei dieser Gelegenheit ertheilte ihm der Pabst den Orden des hl. Johann von Lateran, und von dieser Zeit an nannte man den Künstler gewöhnlich den **Ritter Servandoni**. Damit begann er seine eigentliche architektonische Laufbahn, welche wir aber später verfolgen, da er auch noch mehrere berühmte Decorationen ausführte, welche das Staunen der Pariser erregten. Bisher ging die Decoration mit dem Schauspiele immer Hand in Hand, jetzt aber verfiel er auf den Gedanken, dem Publikum ein dramatisches Schauspiel blos in Decorationen zu geben. Im Jahre 1748 componirte er nach Horaz Carm. L. 1. Ode 3. seine Pandora, welcher folgende Verse zu Grunde lagen:

> Post ignem aetheria domo
> Subductum, macies, et nova febrium
> Terris incubuit cohors.

Die Eröffnung des Stückes begann mit dem Chaos nach der Idee des Dichters. Auf die Verwirrung folgte das Bild der Natur im goldenen Zeitalter, und diese Veränderungen dienten der Ge-

schichte Pandorens zum Prolog. Ihr Aufenthalt im Olymp, die Hinwegführung aus dem Olymp durch Merkur, das Geschenk der berüchtigten Büchse und ihre Rückkehr auf die Erde bildeten eine Reihenfolge von glänzenden Scenen. Keine lebende Figur mischte sich in die Handlung, Alles war gemalt und mehrere Relieffiguren von Göttern schienen in immerwährender Bewegung zu seyn. Diese grosse, über eine Stunde dauernde Darstellung endigte mit der Oeffnung der unglücksschwangeren Büchse, und durch das Bild der daraus entstandenen Uebel. Auf ähnliche Weise stellte er auch die Geschichte von Hero und Leander, jene der Alceste, die Abentheuer des Ulysses und viele andere mythologische und historische Gegenstände dar. Das Hinabsteigen des Aeneas in die Unterwelt wurde allgemein bewundert. Dann wurde Servandoni's Talent für öffentliche Feste in Anspruch genommen, wobei er pompöse Decorationen anbrachte. Den ersten Anlass hiezu bot ihm 1739 das zu Paris gefeierte Friedensfest, wo das Feuerwerk der Hauptmoment war. Es bestand in einer grossen pyramidalen Construction mit einer mit Kunstfeuer gefüllten Kugel. Bei dem Feste, welches bei der Vermählung der Prinzessin Elisabeth mit dem Infanten Don Filippo von Spanien veranstaltet wurde, übertraf er Alles, was man in dieser Art gesehen hatte. Als Stelle für seine Decoration wählte er den Raum, welchen die Seine von dem Pont-Neuf bis zum Pont-Royal durchfliest, und vor dem Platze mit der Statue Heinrich IV., auf der Spitze der Insel errichtete er einen grossen Tempel mit 32 Fuss hohen dorischen Säulen, der auf das reichste verziert war. Dieses mit der Attika 80 Fuss hohe Gebäude diente zum Feuerwerke. Zwischen den beiden Brücken erbaute er auf zwei verbundenen Nachen einen prächtigen achteckigen Saal, der auf künstlichen Felsen zu ruhen schien. Acht Treppen führten zu einer Terasse, deren Oberfläche der Saal einnahm, in welchem die Musiker ihre Stelle fanden. Ludwig XV. und der ganze Hof beehrte dieses Fest, bei welchem 80,000 Zuschauer waren.

Im Jahre 1755 wurde Servandoni an den sächsisch-polnischen Hof berufen, um die Decorationen zur Oper »Aetius« zu malen. Sie wurden im höchsten Grade bewundert, und der König verlieh ihm den Titel eines Architect Decorateur mit einem Gehalte von 20,000 Livres. Im Jahre 1749 ging Servandoni nach London, um ein Feuerwerk anzuordnen und die nöthigen Decorationen herzustellen. Dieses Fest erforderte einen Aufwand von 100,000 Pf. St. Auch nach Wien wurde der Künstler berufen, um bei der Vermählung des Kaisers mit der Infantin von Parma Festdecorationen anzubringen und das Feuerwerk zu leiten. Auch in Stuttgart war Servandoni, wo er eine Theaterdecoration herstellte, welche zu einem Triumphzuge dienen sollte, bei welchem 400 Pferde ihre Evolutionen machen konnten.

Das grosse Feuerwerk bei der Vermählung der Prinzessin Elisabeth mit Don Philipp ist in Kupfer gestochen vorhanden: Plan et Elevation de l'Edifice élévée en 1739 à l'occasion du mariage de Don Philippe. Ein anonymes Blatt gibt das Feuerwerk beim Friedensfeste 1739: Plan et vue du Feu d'artifice, tiré sur la Seine en 1730.

Alle diese Werke hatten aber nur kurze Dauer, deren Ruhm vorüberging. Ein grosses und bleibendes Denkmal ist aber sein Portal von St. Sulpice. Diese Kirche wurde 1646 nach den Plänen von Le Veau begonnen, aber von 1678 bis 1718 ruhte der Bau.

In dem letzteren Jahre wurden unter Leitung des General-Direktors Oppenord die Arbeiten wieder aufgenommen, und schon war man daran nach dem alten barrocken Plan fortzubauen, als Servandoni mit seinem Modelle zum Portale erschien, welches ein ganzes Jahr zur öffentlichen Critik ausgestellt blieb. Das Werk fand allgemeinen Beifall, da es, imposant und grossartig, auch den Reiz der Neuheit hatte. Dieses Portal bildet eine Halle von 184 F. Länge, und erhebt sich in zwei Stockwerken. Die Säulen des unteren sind in griechisch-dorischem Style aufgefasst und verdoppeln sich nach der Tiefe des Peristyls, um dadurch für das zweite Geschoss solide Stützen zu erhalten. Dieses, in jonischer Ordnung durchgeführt, besteht aus einer Gallerie in Arkaden, deren Pfeiler mit Pilastern geziert sind. An den beiden Ecken der Vorderseite dieses schönen Portals erheben sich zwei Thürme, die einen integrirenden Theil des Ganzen ausmachen, und somit die architektonische Einheit nicht stören. Ueber dem Portale, welches ursprünglich einen Giebel hatte, der 1770 vom Blitze getroffen abgetragen werden musste, erheben sich die Thürme in zwei Stockwerken in korinthischer Ordnung. Es wurde aber daran schon mehr als eine Veränderung vorgenommen; die letzte von Chalgrin. Servandoni zeigt an diesem Portale ein für damalige Zeit seltenes Studium nach classischen Vorbildern und einen ungewöhnlichen Sinn für Richtigkeit und Ebenmass in den Verhältnissen seiner Säulenordnungen, die hier isolirt nach ihrer wahren Bestimmung erscheinen. Merkwürdig ist seine dorische Ordnung, die in Säule und Gebälk eine Ahnung ächt griechischer Kunst zeigt. Zu dem allgemeinen Plane Servandoni's gehörte ein grosser Platz vor der Kirche; allein die vielen späteren Projekte machten die Ausführung des früheren unmöglich. Darüber gibt aber noch ein Blatt Aufschluss, unter dem Titel: Place de St. Sulpice, Servandoni et Benard sec. Die Kirche mit ihrem neuen Peristyl ist ebenfalls öfters gestochen worden; das Portal allein von Ravenet, unter dem Titel: Elevation du grand portail de St. Sulpice; von Landon, Annales VII 87, und neuerlich v. E. Ollivier für Quatremère de Quincy's Leben der berühmtesten Architekten.

Das Portal von St. Sulpice erwarb dem Künstler das Lob eines ausgezeichneten Architekten, und selbst von dem jetzigen architektonischen Standpunkt aus betrachtet, verdient Servandoni's Peristyl grosse Beachtung. Es wurde ihm daher allgemeine Bewunderung und Auszeichnung zu Theil. Der Pabst Benedikt XIV. ernannte ihn zum Ritter des Christusordens. Mehrere, selbst französische Schriftsteller, die von Servandoni's Leben Nachricht geben (wie die Verfasser des Nouveau dict. hist., und Milizia in den Memorie degli architetti II. 258), erzählen, er habe diesen Orden vom Könige von Portugal erhalten, weil er in Lissabon, wo er in seiner Jugend einige Jahre zugebracht hatte, sich durch seine Arbeiten die Gunst des Hofes erworben hatte. Allein sie verwechseln hier den portugiesischen mit dem italienischen Christusorden, und dass Servandoni keinen andern als diesen italienischen Orden erhalten habe, setzt die noch vorhandene Beschreibung der Feierlichkeit (im Mercure de France 1743, Decembre Vol. I.), womit er von dem Erzbischof Longuet zu Sens in denselben aufgenommen wurde, ausser Zweifel. Vielleicht verdankt er selbst Longuet's Verwendung diese Auszeichnung. Denn er hatte nicht nur in seiner Cathedrale einen neuen Hauptaltar aufgeführt, sondern auch für Longuet's Bruder, den Pfarrer von St. Sulpice, ausser dem schon erwähnten Portal noch mancherlei anderes in dessen Pfarrkirche gebaut. Die Einweihung in den Orden

war feierlich und ehrenvoll. Servandoni hatte einen lebhaften Sinn für Ehre und war mit Gold allein, so reichlich ihm dieses auch zufloss, nicht zu belohnen; er liebte in der Kunst, sowie auch im Leben nur das Edle und Grandiose. Dieses sprach sich namentlich auch in seinem Plane zu einem grossen Platze aus, welcher die Place de Louis XV. zwischen den Tuilerien und den elisäischen Feldern werden sollte. Dieser Platz, zu den öffentlichen Festen bestimmt, hätte in seinen Gallerien 25,000 Menschen fassen sollen. Er wäre mit 360 Säulen und 136 Arkaden sowohl in- als auswendig geziert worden. Das Projekt kam bekanntlich nicht zur Ausführung, und selbst der Plan scheint nicht mehr vorhanden zu seyn. De Fontenay sagt, dass ihn der Prevot des Marchands, Mr. de Bernage, dem Könige zugestellt habe, so dass er also doch in einem k. Archive sich finden könnte. Dann gab Servandoni auch die Zeichnungen zu einem grossen Theater und zu einem Triumphbogen für das Thor, welches man damals »La porte de la Conference« nannte. Auch diese Entwürfe blieben ohne Erfolg. Ein gleiches Schicksal hatte Servandoni's Modell zu einer Kirche des Klosters der Grands-Augustins zu Paris. Auch mehrere der nach seinen Plänen geführten Bauten hatten nicht das günstigste Schicksal. Einige mussten weichen, andere sind durch Umänderungen und Modernisirung nicht mehr als Servandoni's Werk zu betrachten. Zu den Gebäuden dieser Art gehört die Pfarrkirche zu Coulangele-Vineuse in Burgund, die Capelle des Mr. de la Live an der Rue neuve de Luxembourg, die Capelle des Marschal von Richelieu zu Gennevillers, ein Landhaus im Dorfe Blaine bei Paris, das Theater im Schlosse Chambord, das Refektorium der Priester von St. Sulpice zu Vaugirard, die Stiege im Hotel d'Auvergne, die Hauptaltäre in der Cathedrale zu Sens und bei den Carthhäusern zu Lyon etc.

Und so ist denn von den zahlreichen Projekten und Planen, welche dieser Künstler ausgeführt hatte, das Wenigste vollkommen auf unsere Zeit gekommen. Nur einige Kupferstiche sind erhalten, und der Peristyl von St. Sulpice steht als Denkmal seines Namens da. Ausserdem blieb ihm auch die Nachrede eines schlechten Oekonomen, der die Tafel liebte und gerne mit zahlreichen Freunden sie theilte. Die grossen Summen, welche er verdiente, waren bald wieder verjubelt und er musste zu wiederholten Malen ins Ausland gehen, um seiner Gläubiger loszuwerden. Diderot (Essais sur la peinture p. 186) sagt von ihm 1756, Servandoni sei ein Mensch, den die Schätze von Peru nicht bereichern würden, er sei der Panurg von Rabelais, der 15.000 Mittel zum Erwerb, und 30,000 zum Verschwenden kenne. — In der letzten Zeit seines Lebens rettete ihn nur noch die Pension des Königs von Polen und Sachsen vor Dürftigkeit, da ihm dieser, wie oben gesagt, von 1755 an 20,000 Liv. ausgesetzt hatte. In Frankreich hatte er keine Anstellung mehr, da man es da auf gab, einen so kostspieligen Architekten zu halten. Diderot sagt, der König, die Nation und das Publikum hätten den Vorsatz, ihn aus dem Elend zu retten, aufgeben müssen, und man wolle noch lieber die Schulden, die er habe, als die, die er machen werde. Kurz man bedurfte eines Servandoni nicht mehr. Die Nachwelt hat erst ganz den Stab über ihn gebrochen, um zu bedenken, dass dieser Mann auf die folgende Periode grossen Einfluss geübt habe. Er ist einer jener genialen Künstler welche ihrem Zeitalter vorauseilten und die kommende Generation für eine einfachere, die weise Sparsamkeit der Alten nachahmende Verzierungsart empfänglicher machten. Wie sehr sein Geschmack für einfache, edle architektoni-

sche Massen gebildet war, beweiset sein Portal von St. Sulpice, welches in jener Zeit einzig dasteht. Dass sich aber Servandoni bei allem Streben nach Einfachheit und Grösse auch dennoch wieder einer zu üppigen Fülle hingegeben habe, bleibt ebenfalls wahr. Er konnte den Geschmack der Zeit nicht ganz verläugnen.

Ritter Servandoni starb 1766 zu Paris, wie d'Argensville sagt, aus langer Weile, weil er nach gewonnenem Prozess mit dem Pfarrer von St. Sulpice kein Geschäft mehr zu haben glaubte.

Serua oder Seruaes, s. Servatius.

Servaes, s. den folgenden Artikel.

Servatius oder Servaetius, Kupferstecher, ist Eine Person mit S. Raeven. Auch Serua sc. steht auf Blätter von ihm, wie auf einigen aus einer Folge mit Darstellungen aus dem Leben der Maria, wo man auf anderen Seruaes Raeven sculptor, und Servatius sc. liest. Auf einigen Blätter seiner Folge mit römischen Kaisern (Copien nach A. Collaert) steht Servelius sc. Auf einem Blatte mit einer beim Mittagessen betenden Familie steht: Servatius sc., qu. fol. Dieses ist eines der besseren Blätter des im Ganzen nicht vorzüglichen Künstlers.

Servellino, Guido del, s. Giuliano da Majano.

Serveux, C., Kupferstecher, wird von Brulliot unter der Zahl der Monogrammisten genannt, ohne Zeitbestimmung. Man deutet die Buchstaben C. S. auf ihn.

Servi, Constantino de, Architekt, Maler und Bildhauer von Florenz, stammte aus einer ansehnlichen Familie, zog aber die Kunst jeder anderen Erwerbsweise vor. Er war Schüler von Santo Titi, und Nachahmer desselben, bis er endlich, nach Lanzi's Versicherung, in Deutschland an den Werken des F. Porbus solches Gefallen fand, dass er diesen Meister nachahmte. Servi ist indessen weniger als Maler bekannt; sein Hauptfach war die Civil- und Kriegsarchitektur, und namentlich machte er sich auch durch seine florentiner Mosaiken in harten Steinen bekannt, da diese Arbeiten durch ganz Europa gingen. Plastische Werke scheint er wenig hinterlassen zu haben, und wurde vielleicht hierin von vielen übertroffen. Durch Gaye (Carteggio inedito III. 475.) wissen wir, dass ihm in Rom die Ausführung einer 9 — 10 Bracie hohen Erzstatue und ~un santo Pagola~ auf ein trajanische Säule übertragen wurde. Es geht diess aus einem Briefe des Künstlers d. d. 18. Oct. 1585 an den Sekretair Antonio Serguidi hervor; allein aus einem zweiten Briefe d. d. 21. Dec. 1586 an denselben Serguidi ist zu ersehen, dass diese Arbeit wieder einem anderen zufiel. Damals war der Künstler in Neapel, wo er mehrere Gemälde ausführte und Pläne zu Gebäuden entwarf. Dann finden wir ihn auch in England, wo der Prinz von Wales ihm die Leitung verschiedener Bauten und die Construktion mehrerer Maschinen übertrug. Dieser Fürst setzte ihm einen Jahrgehalt von 600 Scudi aus. Nach einiger Zeit ging er nach Holland, wo der Graf Moriz von Nassau ihm die Leitung einiger Bauten der General-Staaten übertrug. Noch in etwas späteren Zeit musste er ihm von Florenz aus ein Modell zu einem hölzernen Gebäude nach dem Haag schicken. Auch Kaiser Rudolph II. bediente sich zu ähnlichen Zwecken der

Kunst dieses Mannes, und zwar mit solcher Zufriedenheit, dass er ihm einen Adelsbrief ertheilte. Selbst nach Spanien wurde der Künstler berufen, und 1600 verlangte ihn der Sophi von Persien. Servi blieb ein Jahr in jenem Lande. Alle diese Reisen unternahm er mit Erlaubniss seines Fürsten, des Grossherzogs Cosmus II. von Florenz, in dessen Diensten er stand. Er leitete die öffentlichen Kunstunternehmungen desselben, und führte für ihn auch viele Zeichnungen und Mosaikarbeiten aus. An den letzteren fand man zu seiner Zeit grosses Gefallen, und daher verlangten Fürsten und Könige nach denselben. Servi starb 1622 im 68. Jahre zu Lusignano, wo er in letzterer Zeit die Stelle eines herzoglichen Vicar bekleidete, wie Milizia behauptet.

Servi, Zenobio de, Maler zu Florenz, war Schüler von A. Bronzino. Er blühte um 1565.

Servi, Giovanni, Maler, wurde um 1705 zu Venedig geboren, und an der Akademie daselbst herangebildet, bis er zur weiteren Ausbildung nach Rom sich begab. Er studirte da mit Eifer die Werke der alten und neueren Kunstperiode, und gewann dadurch solche Vortheile, dass man ihn bald zu den vorzüglichsten Meistern der modernen italienischen Schule rechnete. Servi malt historische Darstellungen, besonders Scenen aus der vaterländischen Geschichte. Einen anderen Theil machen die Darstellungen nach italienischen Dichtern aus. Alle diese Bilder sind wohl geordnet und von schöner Färbung. Es erfreut auch immer die glückliche Wahl edler Formen.
Servi ist Mitglied der Akademie der Künste in Venedig.

Servi, de', Beiname von G. V. Casali und A. Poggibonzo.

Servières, Eugenie Honorée Marguerite, geborne Charen, Malerin, wurde 1786 zu Paris geboren, und von Lethière unterrichtet, welcher sie zu seinen bessten Zöglingen zählte. Sie trat schon frühe mit Bildern öffentlich auf, worunter 1808 die Darstellung der Hagar in der Wüste einer goldenen Medaille werth befunden wurde. Von dieser Zeit an sah man mehrere Bilder auf den Salons, welche meisten dem romantischen Mittelalter entnommen sind. Im Museum zu Libourne sieht man das Gemälde mit Blanca von Castillien, wie sie Gefangene befreit, 5 — 3 Fuss gross. Im Luxembourg ist das Bild der Inès de Castro von 1822, und in der Sammlung der Herzogin von Berry jenes der Valentine von Mailand, welches sie bald darnach malte. Der Herzog von Berwik kaufte ein Gemälde, welches 1817 mit einer goldenen Medaille beehrt wurde. Dieses stellt Ludwig XIII. und Mlle. Lalayette vor. Die Zahl ihrer Gemälde ist bedeutend.
Mme. Servières hielt auch ein Atelier zum Unterrichte.

Servitori, ein Mönch von S. Giovanni di Dio zu Florenz, hatte um 1750 den Ruf eines guten Zeichners.

Servolini, Benedetto, Maler zu Florenz, wurde um 1805 geboren, und an der Akademie der genannten Stadt zum Künstler herangebildet. Er widmete sich mit Erfolg der Historienmalerei, wobei er im Allgemeinen der früheren florentinischen Schule nachzustreben suchte, ohne jedoch sich an die Strenge derselben zu binden. Servolini ist einer der vielen neueren Künstler, die dem

französischen Geschmacke huldigten, und nicht selten affektirt er-
scheinen. Servolini hatte indessen auch Bilder geliefert, welche,
einige Erbfehler abgerechnet, grosse Schönheiten bieten. Eines
seiner früheren, welches er 1828 zur Ausstellung in Florenz
brachte, stellt Philipp II. dar, wie er die Königin im Gefängnisse
seines Sohnes überrascht. Dieses effektvolle Bild fand grossen
Beifall, kältere Beurtheiler hatten aber manches zu rügen. Im
Kunstblatte des genannten Jahres wird nur die Figur des Don
Carlos in Haltung und Zeichnung gelungen genannt. Der sonst
kalte und besonnene Philipp äussert aber auf dem Gemälde zu
viel Leidenschaft in Stellung und Ausdruck, und der Schrecken
und die Bewegung der Königin bezeichnet dieselbe zu sehr als
gemeine Verbrecherin. Ein späteres, sehr gelungenes Bild stellt
die Francesca da Rimini dar, die Scene, welche Dante's Worte:
La bocca mi baccio tutto tremante, bedingen. Im Jahre 1831
brachte Servolini ein Gemälde zur Austellung, welches unter den
Arbeiten der jüngeren florentinischen Künstler die erste Stelle
verdiente. Es stellt Maria Stuart zum Tode gehend dar, eine
effektvolle Scene, mit warmem Gefühle aufgefasst, und in Form
und Färbung glücklich durchgeführt. Strengere Beurtheiler miss-
billigten aber den Hang zur Coketterie, der sich auch in dem
Bilde der Francesca von Rimini, und noch in den späteren
Werken des Meisters ausspricht. Er zeigt aber in allen unbe-
streitbares Talent zur historischen Composition. Es fehlt ihm auch
der Sinn für Harmonie der Farbe nicht, so dass also auch von
dieser Seite seine Bilder wohlgefällig und von angenehmer Wir-
kung sind.

Serwout, s. Serwouters.

Serwouter, Pieter van, auch Serwout, Servouters und Sherwout-
ter, Kupferstecher, wurde um 1575 zu Antwerpen geboren, und
unter unbekannten Verhältnissen zum Künstler herangebildet. Man
kennt ihn nur nach mehreren Blättern, die er nach verschiedenen
Meistern ausführte, und welche gegen 1630 hin reichen. Sie sind
im Geschmacke seines Zeitgenossen Londerseel behandelt.

 1) Der Fall der ersten Eltern, nach D. Vinkenbooms 1611, fol.
 2) Simson den Rachen des Löwen zerreissend, nach David
 Vinkenbooms, kl. qu. fol.
 3) David oder ein Schäfer, welcher den Bären bändiget, nach
 demselben 1608, kl. qu. fol.
 4) David als Sieger über Goliath, nach L. van Leyden und
 nach J. Saenredam's berühmtem Stiche, welchen aber C. van
 Sichem noch besser copirt hat.
 5) Allegorie. Der Held des Glaubens fest gegen alles Böse,
 nach Vinkenbooms. In me quid triumphus. P. Ser-
 wouter sc. 1614, qu. fol.
 6) Die Herberge der Bettler. De Beedelers Herbergje. Rechts
 vor dem Wirthshause zechen einige am Tische, und links
 tanzen männliche und weibliche Personen. Im Grunde links
 sitzt ein Mann und ein Weib, welches dem Knaben die
 Flöhe absucht. Neben der Thüre geht ein Bettler mit dem
 Messer auf den Wirth los, der sich mit einer Krücke ver-
 theidiget. Vom Fenster herab droht ihm die Wirthin.
 Links liest man: D. v. Boens Inventor, und rechts: 1608
 P. Swouter ft. Im Rande steht: Qui semel innocuum etc.
 qu. ful.

Diess ist das Hauptblatt des Meisters', und im ersten Drucke sehr selten zu finden.

I. Mit Serwouter's Adresse.

II. Mit der Adresse von Cornelius Jansen.

7) Drei Bauern im Gespräche, wovon der mittlere den Stock auf der Achsel trägt. Mit dem Monogramm PVS., welches auf Serwouter gedeutet wird, 4.

8) Ein junger Mann mit einer jungen und alten Frau im Zimmer in Unterredung. A. van Venne inv. P. Serwouter f., qu. 8.

Dieses Blatt hat auf der Rückseite Text.

9) Ein Junge, welcher in einen Schweinstall geschoben wird, qu. 4.

10) Ein junger Mensch in Mitte der Landschaft stehend, fol.

11) Das Innere einer Küche, schönes Blatt in qu. fol.

12) Eine Folge von 10 (oder 12) Landschaften mit Jagden etc, in Friesform, reiche Compositionen, unter dem Titel: Ilas venationis, aucupii et piscationis formulas a David Vincboins pictore inventas Servout sc. Gedruckt tot Amsterdam by Claes Janss Vischer 1612, qu. 8 und 4.

13) Mehrere Blätter in Thibault's Accademie de l'Espée. Brussel 1628, fol.

Serwouter, S., nennt Füssly einen Kupferstecher, welcher das Bildniss des Uladislaus Sigismundus von Polen gestochen hat. Wir fanden nichts Näheres über diesen Meister, wenn nicht obiger Serwouter darunter zu verstehen ist.

Serwrout, B., nennt Basan irrig den P. Serwouter.

Sery, Robert de, s. Robert-de-Seri.

Serz, Johann Georg, Zeichner und Kupferstecher, wurde um 1808 in Nürnberg geboren, und an der Kunstschule daselbst herangebildet. Er stand unter Leitung des Direktors A. Reindel. Wir haben von ihm mehrere schätzbare Blätter, welche in der Weise seines Meisters behandelt sind. Auch mehrere Stahlstiche finden sich von ihm.

1) Mater amabilis. Maria mit dem Kinde in den Armen, nach Rafael, fol.

Es gibt Abdrücke vor und mit der Schrift.

2) Der Zinsgroschen, nach Titian, 4.

Es finden sich Abdrücke vor und mit der Schrift.

3) Das Morgengebet, nach Löwenstein, für den Albrecht-Dürer-Verein gestochen 1843, fol.

Seseman, Gottfried, Medailleur, arbeitete um 1670 — 1700 in Copenhagen. Er war Münzmeister Christian V. von Dänemark.

Sesone, s. Sessone.

Sessa, Niccolo, Maler in Neapel, bildete sich an der Akademie der genannten Stadt, dann in Rom und Florenz weiter zum Künstler heran, und gelangte nach und nach zu dem Rufe eines der ersten Maler der neueren italienischen Schule. In dem Werke: Il progresso delle scienze, delle lettere e delle arti, VIII. 1854, wird dieser Sessa neben Londi, Palagi, Sabatelli, Nenci, Minardi, Podesti, de Vivo und de Laurentiis nicht nur den vortrefflichen Malern

der mediceischen Zeit gleich, sondern noch um eine Stufe höher gestellt, und es wird diesen Meistern namentlich hoch angeschlagen, dass sie nicht, wie die älteren, in auffallende Anachronismen und in andere Irrthümer verfallen, dass sie nicht römische Architektur statt der griechischen setzen u. s. w. In dieser Hinsicht dürften sich diese Meister allerdings freier bewegen, an dem aber, was das Wesen der Kunst ausmacht, stehen sie alle unter den gepriesenen Malern des 16. Jahrhunderts.

Sessa malt Bildnisse, historische Darstellungen und Genrebilder. Man findet von seinen Werken in öffentlichen Gebäuden und Palästen, da er neben de Vivo als der vorzüglichste Maler in Neapel gilt. In der Abtei Monte Cassino ist von ihm die Marter des hl. Bertarius und seiner Klosterbrüder. Zu seinen vorzüglichsten Werken gehört sein Abzug des Königs Ladislaus aus Gaeta. Das Bild ist verständig geordnet, aber ohne weitere Eigenthümlichkeit, wie wir im Kunstblatt 1835 lesen.

Sesslschreiber, Georg, Former und Giesser zu Innsbruck, gehört zu den wichtigsten Meistern, die in der ersten Hälfte des 16. Jahrhunderts gelebt haben. Auf sein Wirken lässt eine Quittung im Archive zu Innsbruck schliessen, von welcher der Archivar Anton Roschmann eine Abschrift nahm. Sie lautet: »Georg Sesslschreiber mit Visirn, Schneiden, Formieren, Güessen, ausbereiten, und allander weg weyland K. Kay. Mtt. hochl. Gedächtnus fürgenommen, und durch mich angefangne Begräbnus Bilderwerchs, auch alles meines Baus und werkhstatt zu Milein und anders daselbs 1520 quittirt vmb die Bezahlung.« Dieser Quittung ist das Siegel des Giessers mit den Buchstaben G S. angehängt

Aus dieser Quittung ersehen wir, dass Sesslschreiber das Giesshaus und die Werkstätte in Mühlen gebaut und eingerichtet habe. Ferner lernen wir in ihm den ersten Künstler kennen, der am Grabmahl des Kaisers Maximilian gearbeitet hat, und wahrscheinlich ist er auch derjenige, der die Modelle zum Gusse angefertiget, so wie er auch letzteren geleitet hat. Godl und Lendenstreich könnten seine Gehülfen gewesen seyn, nicht Löffler, dem man ebenfalls den Guss der Statuen am Grabmale des Kaisers beilegen wollte. Wir haben darüber schon im Artikel der Familie Löffler unsern Zweifel ausgesprochen.

Die Vollendung der Gusswerke fällt wahrscheinlich 1520, ein Jahr nach dem Tode des Kaisers, denn es ist ausser Zweifel, dass schon zu Lebzeiten des Monarchen dessen Grabmal begonnen wurde. Ueber die Abbildungen dieser Erzwerke s. J. G. Schedler. Da wird ebenfalls E. G. Löffler mit Godl und Lendenstreich als Giesser genannt. Der Tirolerbote 1822 Nro. 68 macht auf die Quittung Sesslschreiber's aufmerksam.

Sessone, Francesco, Zeichner und Kupferstecher, wurde 1705 in Rom geboren und von Gir. Frezza unterrichtet. Er hatte als Künstler Ruf. Selbst der König von Neapel liess sich von ihm Unterricht im Radiren ertheilen. Er arbeitete für die Antichita d'Ercolano 1757 — 67. Ueberdiess finden sich Bildnisse von ihm, wie jenes des genannten Königs, des Dichters L. Pulci, für dessen Gedichte: Il Morgante. Firenze 1732. u, s. w. Perino (Abecedario pitt. del P. Orlandi, Napoli 1733) sagt auch, Sessone habe viele Gemalde berühmter Meister radirt und gestochen. Ein Verzeichniss derselben fanden wir nirgends vor.

Sesto, Marco, Medailleur von Venedig, ist einer der ersten Künstler seines Faches, welche nach dem Aufblühen der Kunst in Italien lebten. Seine Lebensverhältnisse sind unbekannt, und auch die Meinung einiger Litteraten, die in ihm den Maler Marco Basaiti von Sesto in Friaul erkannt haben, unrichtig. Wenn je ein Marco Sesto gelebt hat, und die Schaumünzen auf die Familie Carrara, die ihm zugeschrieben werden können, nicht von der Familie Papafava, die von dem Geschlechte der Carrara abstammt, und noch in der zweiten Hälfte des 18. existirte, erst im 16. Jahrhundert hergestellt wurden, so blühte dieser um 1390 — 93. Sein Name steht auf einer Denkmünze von 1393, welche auf der einen Seite ein bekränztes Bildniss zeigt, welches Cicognara (Storia della scultura I. 401), als jenes des Galba erklärt, und die Medaille selbst als das älteste Denkmal dieser Art, da er 1363 liest. Durch die Vergleichung mit Portraiten des Francesco Carrara scheint dieser angebliche Galba gerade dieser Carrara zu seyn, welcher nach vielen Kämpfen mit dem Freistaat Venedig 1393 im Gefängnisse starb. Darauf könnte sich die Umschrift auf der Kehrseite beziehen, wo man liest: Venetia Pax tibi. Auf der Vorseite steht: Marcus Sesto me Fecit V.

M. Tuscher hat diese Medaille mit der Jahrzahl 1393 für Möhsen gestochen.

Dieselbe Arbeit erkennt man auch in einer früheren Medaille auf die Einnahme von Padua durch Francesco Carrara im Jahre 1390, abgebildet bei Köhler V. 321. Es gibt indessen noch ältere, auf die Familie Carrara bezügliche Schaustücke, welche aber, wie die medaillenförmigen Bildnisse des Petrarca, Dante und Boccaccio aus einer späteren Zeit stammen sollen. Auch sind sie von geringerem Werthe. Erst Vittore Pisano ist der erste namhafte italienische Künstler, dessen Werke von viel grösserer Bedeutung sind, als jene von M. Sesto.

Dann gibt es auch noch ein späteres Schaustück von 1417, welches einen unbekannten Kopf darstellt. Auf dieser Medaille nennt sich ein Alessandro Sesto als Hersteller.

Ferner existirt auch eine Münze mit dem Namen Lorenzo Sesto, welche das Bildniss des Galba zeigt, so dass also Cicognara eine Verwechslung begangen zu haben scheint. Den Galba nennt die Umschrift des Stückes.

Sesto, Cesare da, Maler, hatte nach seiner Geburtsstadt den Beinamen Cesare da Milano. Man zählt ihn zu den vorzüglichsten Schülern des Leonardo da Vinci, obgleich Vasari und Lomazzo nichts davon erwähnen; allein seine Kunstweise verräth so sehr den Schüler Leonardo's, dass alle Neueren ihn als solchen anerkennen. Cesare hatte aber auch die Werke Rafael's genau studirt, mit welchem er zu Rom im freundschaftlichen Verhältnisse lebte, wie diess auch mit Baltasar Peruzzi der Fall ist. Dieser Meister suchte bei seinen Arbeiten in der Rocca d'Ostia da Sesto's Hülfe, und letzterer malte da mit solcher Meisterschaft, dass Vasari seinen Bildern den Vorzug gab. Ueberhaupt wurde Cesare da Milano von jeher mit Ruhm erwähnt. Vasari führt ihn zweimal, unter Cesare da Sesto und unter C. da Milano auf. Unter den früheren Schriftstellern ist es besonders Lomazzo, der diesen Künstler als Muster aufstellt. Lanzi weiss ebenfalls von ihm vieles zu rühmen, nur Ticozzi kennt ihn nicht, einen Landsmann, dessen Compositionen

so grossartig und dichterisch sind, wie bei wenigen seiner Zeit-
genossen. Bei ihm spricht sich der Gedanke immer klar und auf
höchst naive Weise aus. Seine Bilder sind aber nicht häufig, be-
sonders im Ausland selten. Die meisten waren in Sicilien zu fin-
den, wo sich der Künstler längere Zeit aufhielt. Er starb 1524,
ohngefähr 64 Jahre alt.

In der Kirche des hl. Rochus zu Mailand war ehedem ein
berühmtes Altargemälde von Cesare da Sesto, welches aber in der
zweiten Hälfte des vorigen Jahrhunderts in den Besitz des Cav.
Melzi überging, neben einer ganz rafaelischen hl. Familie. Das
Altarbild stellt in der Mitte den hl. Rochus in einer Landschaft
auf dem Felsen sitzend und die hl. Jungfrau mit dem Kinde auf
Wolken vor, wie Rafael's Madonna di Fuligno. In einer anderen
Abtheilung sieht man den Evangelisten Johannes, wie er die Apo-
kalypse schreibt, und gegenüber erscheint der Täufer Johannes.
In der unteren Abtheilung sieht man den hl. Christoph mit dem
Jesuskinde den Fluss durchschreiten, und St.. Sebastian am Baum-
stamme in trefflicher Verkürzung, zwei charaktervolle halb ent-
blösste Figuren. Auf den Flügeldecken sah man die Heiligen St.
Peter und St. Paul, dann St. Martin und St. Georg zu Pferde, aber
nicht so fleissig vollendet, als die inneren Bilder. In der Brera
zu Mailand ist eine Copie von Fra Bartolomeo's berühmter Ma-
donna mit dem Kinde zwischen St. Stephan und dem Täufer Jo-
hannes, und in der Gallerie Scotti daselbst sieht man eine Taufe
Christi mit weiter, ausführlicher Landschaft von ihm. Dieses Bild,
welches dem Cesare beigelegt wird, erinnert noch viel an L. da
Vinci, so wie eine Madonna mit dem Kinde, auf welcher man liest:
Caesar Triagrius pinxit 1530. Dieser Triagrius kann aber nicht
unser Künstler seyn. In der Kirche zu Sarono sieht man an vier
Pilastern die heiligen Martin, Georg, Rochus und Sebastian in
Fresco gemalt; aber nicht von Cesare, da die Inschrift etwas an-
deres besagt. Man liesst da, sicher nicht von C. da Sesto's Hand:
Caesar Magnus f. 1533. In der Cathedrale zu Novara sind
ebenfalls Werke von ihm, und in der Gallerie Manfrin zu Vene-
dig sieht man zwei schöne Modonnenbilder. Im Museum (Studj)
zu Neapel ist eine Anbetung der Könige, ein wohlerhaltenes Werk
des Meisters, welches aus einer 1785 zu Messina eingestürzten
Kirche kommt.

Im Auslande sind seine Werke sehr selten. In der Gallerie
des Belvedere zu Wien wird ihm das Bildniss eines Jünglings in
schwarzem Oberkleide mit einem breitrandigen Hute beigelegt.
Dann wird daselbst ein Bild der Herodias, wie sie dem Scharfrich-
ter befiehlt, das Haupt des Täufers in eine Schale zu legen, dem
Leonardo da Vinci oder dem C. da Sesto beigelegt. Es ist diess
vielleicht das von Lomazzo gerühmte Gemälde mit der Herodias,
welche der Fornarina Rafael's ähnelt, und wovon Rathsherr Pagave
in Mailand eine Copie besass. In der Gallerie des Museum zu
Berlin wird die unter einem Bauwerke thronende Maria mit dem
Kinde, rechts mit St. Paulus und der knieenden Stifterin, links
mit dem lesenden St. Hieronymus dem Cesare da Milano beige-
legt. In der Gallerie des Herzogs von Leuchtenberg in München
ist das Kniestück einer Madonna mit dem Kinde und dem kleinen
Johannes als ein Werk dieses Meisters angegeben.

J. Mercoli stach nach ihm die Madonna mit dem Kinde auf
Wolken sitzend, nach dem Bilde aus der Kirche S. Rocco in Mai-
land, jetzt in der Gallerie Melzi. J. Felsing stach ein anmuthiges
Bild, welches den Johannes im ersten Knabenalter in einer Grotte

darstellt. M. Bisi stach für die Pinacotheca di Milano das oben erwähnte Bild der Madonna mit St. Stephan und St. Johannes in der Brera zu Mailand. Fumagalli gibt es in der Scuola di L. da Vinci ebenfalls im Stiche.

Sesto, Girolamo da, Architekt, blühte in der zweiten Hälfte des 16. Jahrhunderts in Mailand. Er war unter denjenigen Künstlern, die Zeichnungen zum Baue der Façade des Domes in Mailand einreichten, unter welchen Pellegrino Tibaldi den Preis davontrug.

Sestri, A. da, s. A. Travi.

Setchell, H., Kupferstecher zu London, wurde um 1805 geboren, und an der Akademie der genannten Stadt zum Künstler herangebildet. Es finden sich viele schöne Stahlstiche von seiner Hand, die in den Almanachen und in anderen illustrirten Werken zerstreut sind. In the Works of Hogarth, by Trusler, London 1833 ist von ihm ein schönes Blatt:

The foundlings, 4.

Setleczky, Balthasar Siegmund, wurde 1695 zu Augsburg geboren, wo sein Vater, ein Pole, sich niedergelassen hatte. Er war Schüler von J. A. Pfeffel, in dessen Verlage mehrere seiner Blätter erschienen. Diese gehören im Ganzen nur zu den etwas mehr als mittelmässigen Arbeiten. Starb 1770.

1) Darstellungen aus dem Leben Jesu und der hl. Jungfrau, nach J. L. Haid radirt, und bei J. Ch. Leopold in Augsburg erschienen, fol.

2) Eine grosse Anzahl von kleinen Heiligenbildern nach Baumgärtner.

3) Die Taufe Christi, nach diesem, fol.

4) Das von den Jesuiten verehrte Kreuz, nach Scheffler, fol.

5) Eine Folge von Phantasieköpfen, nach Wateau, kl. fol.

6) Eine Folge von 6 Blättern mit Gruppen von Kühen und Schafen, nach J. M. Roos, qu. fol.

7) Eine Folge von 6 Blättern mit einzelnen Thierstudien, wahrscheinlich nach H. Roos, 4.

8) Husaren-Exercizien, nach Weyermann, kl. fol.

9) Grosse Thesen und Almanachs mit vielen Figuren, nach J. A. Thelott u. a., für Pfeffel gestochen, gr. fol.

10) Allegorie auf die Augsburger Confession, nach J. L. Haid, gr. fol.

11) Allegorie auf den Fürstbischof von Salzburg, nach P. Troger, fol.

12) Triumphpforte bei der Krönung des Marienbildes zu Brünn, nach Franz Egstein. Für die Beschreibung dieser Feierlichkeit 1730.

Settala oder Septali, Manfredus, der fingirte Name des Herzogs Ferdinand Albrecht von Braunschweig-Bevern als Mitglied der fruchtbringenden Gesellschaft. Er besass ein kostbares Kunstkabinet und war Maler und Kunstdreher, beides mit Ruhm. Diess behauptet »der Wunderliche in seinen wunderlichen Begebnissen.« Bevern 1678. I. 75. Der Herzog beschrieb seine Kunstsammlung selbst, und gab das Werk 1666 zu Tortona in italienischer Sprache heraus, welches dann auch ins Lateinische übersetzt wurde, und sehr selten vorkommt. Settala starb zu Mailand 1680.

J. B. Bonacina stach das von A. Scaramuccia gemalte Bildniss
dieses Fürsten, 4. Es gehört vielleicht zu Yrissarri's Leben des-
selben, welches 1685 zu Mailand erschien. ◆

Setta, Soli, (die hl. Jacobäa) malte das Bildniss des hl. Franz von
Assisi nach dem Leben. Dieses Bild wird in einer Capelle des
Klosters St. Franciscus a Ripa in Rom aufbewahrt, wie in der
Roma antica e moderna angegeben ist.

Settegast, Joseph Anton, Historienmaler, ist einer jener weni-
gen Künstler, welcher aus Herzensdrang der religiösen Malerei
ergeben ist, und darin, obwohl noch in den ersten Mannesjahren
stehend, doch schon Grosses geleistet hat. Er ist der Sohn des ge-
heimen Medizinal-Rathes Dr. Settegast zu Coblenz, wurde daselbst
am 8. Februar 1813 geboren, und von seinen frommen Eltern ein-
fach und religiös erzogen. Er besuchte früh das Gymnasium und
machte bis zu seinem 15. Lebensjahre als ein stiller und sinniger
Knabe mit gutem Erfolge alle Klassen der genannten Anstalt bis
zur Ober-Secunda durch. Seine Hefte, mit Zeichnungen mancher
Art angefüllt, zeigten schon in dieser Periode seinen künftigen
Beruf. Um seinem Wunsche nachzukommen, übergaben ihn im
Frühjahre 1828 die Eltern der Leitung seines Oheims, des Malers
und Professors Mosler in Düsseldorf. Hier besuchte er regelmäs-
sig die Akademie, und erlernte mit eben so vieler Liebe als Gründ-
lichkeit, was die Anstalt in Zeichnung, in Gebrauch der Farben,
und zur Heranbildung geschickter Teckniker forderte.

Angeregt durch seine Lehrer Schadow, Mosler und Winter-
gerst, wie auch durch die Bestrebungen der ganzen ihn umgebenden
Künstlerwelt zu Düsseldorf, versuchte er sich früh schon in Com-
positionen nach deutschen Dichtern, war aber darin nicht beson-
ders glücklich; dagegen gelang ihm sein eigenes Portrait sehr gut.
Allmählig war ihm die Richtung der Düsseldorfer Kunstschule
mehr und mehr zur Klarheit gekommen, und sie genügte seinen
Wünschen täglich weniger. Das überwiegende Streben nach Tech-
nik, nach Colorit und Effekt, das Suchen nach Eigenthümlichkeit
in Form und Gestaltung, das allgemeine Ringen in der Genre-
malerei sich auszuzeichnen, war seiner tiefen Auffassungsweise zu-
wider. Seine einfache Natur konnte nichts Gekünsteltes, Gesuch-
tes ertragen. Sein innig frommer und gläubiger Sinn verlangte
nach tieferem Schaffen, nach idealen Gestalten. Das Schöne der
ernsten religiösen Kunst war allmählig in ihm aufgegangen, und
hierin Ausgezeichnetes zu sehen und hervorzubringen, war sein
heissester Wunsch.

Seine Freunde, und an deren Spitze sein kunstliebender Vater,
erkannten dieses Verlangen in ihm, und wiesen ihn 1831 an Veit,
welcher damals als Direktor des Städel'schen Instituts von Rom
nach Frankfurt gekommen war. Veit hatte bekanntlich mit Cor-
nelius, Overbeck und Schadow schon in und gleich nach der ei-
sernen Zeit des französischen Despotismus diese Kunstrichtung in
Italien neu belebt; Schadow, Veit und Overbeck waren nach
derselben bis zur Quelle aller wahren Kunst fortgegangen, hat-
ten Gemüth und Herz ihr geweiht, waren, um die Kunst und
die religiöse Schöpfung zu einer Wahrheit zu machen, in den
Schooss der katholischen Kirche zurückgekehrt, und haben darin,
von der Idee ausgehend, den Weg für die heilige Kunst gebahnt.

Diese Quelle der neu erwachten Kunst, die durch Cornelius
schon so glanzend in München vertreten war, fand unser Sette-

gast in Frankfurt. Veit, geistreich, originell, selbstständig, von
der Idee allein in seinen Schöpfungen und Einwirkungen auf an-
dere geleitet, gab unserm jungen Künstler, was er suchte. Die
Schwierigkeiten der Technik hatte er in Düsseldorf schon grössten-
theils überwunden; es fehlten daher nur neue Studien, Betrach-
tungen, Anregungen im Bilde darzustellen, was sich in seinem
Innersten bewegte, mit dem Pinsel ins Daseyn zu rufen, was er
als Ideal im Herzen erfasst. Diess konnte er nur auf dem Wege
des Ringens und Versuchens erreichen, und Veit war der Mann,
der ihm zur Lösung seiner Aufgabe die sichersten Mittel an die
Hand geben konnte. Schnell entfaltete sich daher sein reiches Ge-
müth und erhob sich aus dem Genre in den höchsten Kreis der
religiösen Malerei. Die reiche Gallerie des Städel'schen Instituts,
die Schöpfungen des Meisters, die eigenen Versuche und Veit's
Winke darüber führten ihn in das höhere Reich des Geistes und
der Idee. Was das Nachdenken aller Weisen, die Resultate alles
tiefern Forschens, was Gott selbst aus dem verborgenen Reiche
des Geistes hervorgehoben und als bestehende Wahrheit, als Licht-
bilder und Reflexe für Vernunft und Glauben hingestellt, das war
das Reich, nach dem er sich gesehnt hatte, das der unerschöpfliche
Schatz, aus welchem er den Stoff seiner Bilder suchte. Dahin,
wohin die Augen der Vernunft allein nicht reichen und wohin nur
die des innigen Glaubens hinübergreifen, wohin die Flügel einer
tief religiösen Phantasie tragen, dahin suchte er mit den frommen
Malern der Vorzeit zu dringen und die Ideale des ewig Schönen
zu erfassen und auszuprägen. In dieser Richtung fortgehend malte
unser Künstler ausser vielen Entwürfen und Versuchen zunächst
eine kleine Madonna mit dem Kinde, welche einen schönen An-
fang bezeichnete. Auch sein Christoph fällt in diese Zeit. Beson-
ders aber muss seine heilige Barbara erwähnt werden, welche er
1834 als Altarblatt in die St. Barbarakirche nach Coblenz malte,
und die in Auffassung und Ausführung gelungen ist. Mit Bren-
tano malte er darauf die Frescobilder in der Pfarrkirche zu Cam-
berg und machte hier den ersten Versuch in dieser Art der Ma-
lerei, welche er auch später noch zu üben Gelegenheit fand. Ein
grosses Bild des heil. Lubentius führte er inzwischen für die Kir-
che zu Kobern an der Mosel auf Leinwand aus. Im Sommer 1837
malte er das schöne Alfresco-Bild in der Kreuzkirche zu Ehren-
breitstein. Es stellt die Kreuzerfindung dar. Eine reiche Gruppe
von Arbeitern suchen und graben nach dem heiligen Kreuze. Die
heilige Helena, die Mutter des Kaisers Constantin, aus deren Auf-
trag sie arbeiten, kommt mit einem Bischofe dazu. Zu einem auf-
gefundenen Kreuze wird eine todtkranke Frau gebracht, die bei
der Berührung des Kreuzes plötzlich geneset, und im Mittelpunkt
des ganzen Bildes sich befindet. Die Composition wie die Ausfüh-
rung ist grossartig und schön. Unmittelbar hinter dem Altare der
Kreuzkirche, sieht es wie ein grosses Altarblatt aus, und ist in
seinem Massstabe und in der Darstellung so gelungen, dass es die
Gläubigen an jeder Stelle der Kirche erfreuen und erheben muss.
Seine eigenthümliche Tiefe der Auffassung zeigte sich auch in
den Portraits, welche er während dieser Zeit machte. Zuerst malte
er seine Eltern und beide Brüder, dann das Portrait des Stadtra-
thes Dietz zu Coblenz zweimal, einmal für das Bürgerhospital,
deren Gründer Herr Dietz ist, und dann für Herrn Freiherrn Max
von Loe zu Allner. Im Jahre 1858 malte er auch das Portrait von
J. von Görres in München, wo er sich auf seiner Reise nach Ita-
lien einige Monate authielt. Alle diese Portraite sind von spre-
chendster Aehnlichkeit, und stellen das geistig sittliche Wesen

der Gemalten in einer Allgemeinheit dar, dass sie bleibenden Werth
als Gemälde für jeden Freund der Kunst behalten werden.

In Italien blieb Settegast vier und ein halbes Jahr, vom Herbst
1838 bis zum Frühjahr 1843, und ergab sich in Genuss und Freude
den Studien der alten italienischen Bilder, dann aber auch der
Natur. Bis dahin sieht man seinen Bildern den Schüler von Veit
an, von jetzt an tritt er selbstständig auf, was sich besonders an
einer Empfängniss Mariä, die er in Rom für die Kirche in Cobern
malte, noch mehr aber an einem Frescobilde in der Franziskaner-
kirche zu Düsseldorf (Max-Pfarre), welches er noch in Rom ent-
warf, zeigt. Als jenes Bild der Maria in Coblenz ankam und aus-
gestellt wurde, schrieb ein Kunstfreund in der Rhein- und Mosel-
zeitung eine kleine Würdigung desselben, aus der wir zur Bezeich-
nung des Standpunktes unsers Malers folgendes hervorheben.

„Um die Empfängniss Mariä im Bilde darzustellen, erhebt
sich der Maler mit dem Adlerfluge des heiligen Johannes (12. Ka-
pitel der Offenbarung) über die Erde und den Mond, und lässt
sein Bild in den Himmelsräumen aus den Wolken, wie aus Got-
tes Hand in hellichtem Glanze himmlischer Milde, Engels-Reinheit
und Sanftheit hervortreten. Sie ist wahrhaft die Morgenröthe der
göttlichen Gnade, die auserwählte Braut des heiligen Geistes, die
reinste Lilie, die **unbefleckte** Jungfrau! Die Engel, die Him-
melsboten, krönen und umgeben sie als solche. Alles Licht strahlt
von ihr aus, der Mond unter ihr, der Trabant der Erde, empfängt
schon davon, die Erde liegt noch darunter in tiefem Dunkel und
erhält des göttlichen, erlösenden Schimmers nur einen Theil **vom**
Monde. Das ist die unbefleckt empfangene Maria, es ist die stille,
mild ergebene Magd des Herrn, die Mittlerin unsers Heils. Die
ganze Milde und Ergebenheit, welche bei der Verklärung antwor-
tete: »Siehe, ich bin die Magd des Herrn, mir geschehe nach dei-
nem Willen,« ist in dem wunderschön gesenkten Blicke und der
Haltung der Hände schon angedeutet. Das ist das Bild für einen
gläubigen Katholiken. Es ist aber auch ein schönes, sehr schönes
Bild für alle, welche eine andere Richtung des Geistes von diesem
innigen Glauben entfernt hat. Die weibliche Milde und Sanftheit
in dem Gesichte und dem Blicke der Maria, die schönen Hände
und deren Haltung, das reine und zugleich bescheidene Gewand,
der herrliche Faltenwurf, die in Erhabenheit und Ehrfurcht schöne
Haltung der Engel, die grossartige Stellung über Erde und Mond,
so wie die genaue Zeichnung in allen Theilen, wer sollte sie nicht
mit Freuden sehen und anerkennen? Derjenige aber, welcher ganz
mit Kopf und Herz in Sinn und Bedeutung des Bildes eingehen
kann und die Bedeutung der heiligen Maria im Werke der Erlö-
sung gläubig erwogen hat, wird mit des Malers sinnigem Gefühle
ganz sympathisiren und mit aussagen können, dass das Bild in
seiner Art vollendet ist, und Coblenz aus neuerer Schule noch
nichts Gleiches gesehen hat.«

Diese so treffende Beurtheilung des Bildes hebt die Eigen-
thümlichkeit des Malers zwar deutlich hervor und bezeichnet auch
den hohen Standpunkt, denn er einnimmt, aber die Kreuzigung
in der Franciskaner-Kirche zu Düsseldorf zeigt noch mehr seine
volle Herrschaft über Stoff und Form, und reiht ihn den grossen
Meistern der neuen religiösen Schule, Overbeck, Veit und Steinle
würdig an. Die schwierige Aufgabe, die Kreuzigung auf eine
Wand hinter dem Altare in kolossalem Massstabe zu malen, hat
er eben so grossartig und ergreifend, als künstlerisch vollendet,
gelöst. In fünf Hauptgruppen ist der Gegenstand gefasst und dar-

gestellt. Die drei Kreuze in gewöhnlicher Darstellungsweise stehen hoch oben, rechts davon eine Gruppe Frauen, links Schriftgelehrte und Soldaten, unten im Vordergrunde einige Schergen, welche um den heiligen Rock, der daneben liegt, die Würfel werfen, und links dabei ein Jünger und Soldat mit dem Schwamme auf einer Stange. Alles ist Bewegung in diesem Bilde und spricht Theilnahme an der grossen Handlung aus; durch jede Figur wird der Blick hinauf zum Herrn geführt. Wie die Hinneigung des einen und die Abneigung des andern Schächers, so weisen alle Figuren und Werkzeuge hinauf auf die grosse Handlung des Erlösungswerkes. In der Gruppe zur Linken des Herrn ist der Hauptmann, wie er mit der Hand hinaufzeigend in die Worte ausbrach, »wahrhaftig dieser Mensch ist Gottes Sohn.« In der Gruppe der Frauen, die besonders zart gehalten ist, zeichnen sich die heilige Mutter und die beiden Marien aus. Der tiefste Schmerz, die gläubigste Ergebung, die reinste Weiblichkeit treten hier in voller Schönheit der Formen, der Gewandung und der Farben dem Blicke entgegen, rühren, erheben und fesseln Auge und Herz an die Handlung. In dem ganzen Bilde aber herrscht eine kühne und grossartige Auffassung. Natur, Innigkeit, Feuer, Phantasie und originelle Kraft durchdringen alle Formen und beherrschen das Einzelne, wie es sich zum Ganzen gestalten muss. Der demüthige, innig fromme Sinn des Malers, die ganze Pietät und Macht des Glaubens und der Ueberzeugung durchdringen Alles. Sein Pinsel ist im Fresco kühn und doch zart, sein Colorit, besonders auf der Leinwand, erinnert an Perugino, Rubens und Quentin Messis. Seine ganze Darstellungsweise ist Wahrheit, und zeigt, dass er die Ideale seiner Kunst mit ganzer Seele und Hingebung erfasst, dass seine Kunst die Ehre Gottes und keinen andern Preis zum Motiv und Zielpunkt hat.

Dem Vernehmen nach erhielt Settegast den ehrenvollen Auftrag, in der Künstlerstadt Düsseldorf auch noch zwei andere Seitenwände jener Franziskanerkirche in Fresco zu malen. Den letzten Winter 1845 — 1846 hat er mit Studien vieler grösseren Bilder in Frankfurt zugebracht, wo er sich schon 1844 mit Dorothea Veit, der ältesten Tochter des Malers vermählte. Und somit gehört Settegast dem Künstlerverein an, der sich daselbst um den Meister Veit versammelt hat.

Nusser stach nach ihm das Bild der heil. Dorothea, für den dritten Jahrgang des Düsseldorfer Vereins zur Verbreitung religiöser Bilder. In dem Werke über die Kaiserbilder im Römer zu Frankfurt a. M. ist das daselbst von ihm gemalte Bildniss des Kaisers Otto III. gestochen.

Setti, Cecchino, Maler von Modena, blühte um 1495. Er gehört zu den besten Künstlern seiner Zeit. Lanzi sagt, man kenne von ihm nur einige Altarfriesen in gutem Geschmacke. Vedriani lässt diesen Künstler um 1550 arbeiten, und beruft sich dabei auf die Chronik von Modena von Lancilotto. Dann schreibt er ihm, so wie Gandellini, Kupferstiche zu, die in Schilden für Thesen und in allerlei launigen Einfällen bestehen sollen. Diese Angaben scheinen indessen nicht alle begründet zu seyn, und namentlich dürften die Stiche dem folgenden Künstler angehören.

Setti, Ercole de', Maler und Kupferstecher von Modena, ein Nachkömmling des obigen Meisters, blühte um 1560 — 1593. In den Kirchen zu Modena sieht man Altarblätter von ihm, selten

20 *

findet man in Sammlungen Bilder von seiner Hand. Es offenbaret sich in seinen Werken ein geistreicher Künstler, der mehr zum Grossartigen als zum Anmuthigen sich neigt. In Stellung und Bewegung, so wie im Nackten sprechen seine Figuren ein sorgfältiges Studium aus. In der Färbung ist er kräftig nach Florentiner Weise. Lorenzo Penni stach nach ihm eine Gruppe von vier Kindern, wovon das eine ein Buch hält, mit der Schrift: Hercules Setti pinxit. Links ist ein Genius auf den Knien. Setti soll seine Werke gewöhnlich mit »Hercules Septimius« bezeichnet haben.

Dann finden sich von ihm auch radirte Blätter, die mit Hercules Septimius oder mit H S. bezeichnet sind.

1) Die Fortuna auf der Kugel. G. R. I. (G. Reni Inventor.) H. S. F.

2) Verschiedene Thermen mit Architektur.

Settignano, Desiderio da, Bildhauer, ist einer der bedeutendsten Nachfolger Donatello's, der von der Natur sogar mit noch höheren Gaben ausgestattet war, als der Meister. Seine Werke sind selten, da der Künstler kein hohes Alter erreichte. Die Bilder athmen Leben, und besonders ansprechend sind seine Frauen- und Kindergestalten, deren Köpfe von grossem Liebreiz sind. Dieses rühmt schon Vasari an ihnen, so wie überhaupt die einfache Schönheit und Lebendigkeit in allen seinen Werken. Vasari gesteht dem Künstler ein angebornes Talent zu, welches Desiderio mit aller Liebe pflegte. Sein Hauptwerk ist das Grabmal des Carlo Marsuppini (gest. 1453) in St. Croce zu Florenz. Der Künstler starb 1485 im 28. Jahre, und wurde bei den Serviten in Florenz begraben.

Settignano, Solosmeo da, Bildhauer von Florenz, war Schüler von Andrea del Sarto und Jacopo Sansovino, und ein Künstler, dessen Vasari an mehreren Orten gedenkt, als Theilnehmer an grössern Arbeiten, oder seines gesellschaftlichen, humoristischen Talentes wegen. So musste er einmal in Gegenwart einiger Cardinäle die Leistungen Bandinelli's critisiren, welchen er dann scharf durchnahm, zur Freude der geistlichen Herren, da Bandinelli hinter einem Vorhange verborgen war. An dem Grabmale Julius II. fertigte er nach Michel Angelo's Modell eine Madonna mit dem Kinde. Auch an dem Grabmale des Pietro de Medici arbeitete er. Das Grabmal des Pabstes Julius ist von A. Brambilla und von Th. del Po gestochen. Das Todesjahr dieses Meisters ist nicht bekannt.

Settignano, Scherano da, s. Scherano.

Sétubal, Francisco de, Maler von Valença do Minho, war von Natur aus mit grossem Talente begabt, aber wenig geneigt in jene Grenzen sich zu fügen, innerhalb welcher er auf regelmässigem Wege in kürzerer Zeit zum Ziele gelangt wäre. Er wollte weder von einem Buche noch von einem Lehrsystem der Kunst wissen, sondern zeichnete nur, was ihm in den Weg kam. Tanz und Masquerade galt ihm aber öfters noch mehr als diese Beschäftigung. Im Jahre 1777 kam er nach Lissabon, und hier fing er an, in Wasserfarben zu malen. Bald versuchte er sich auch im Fresco. Werke dieser Art sieht man in Kirchen und Capellen Lissabons, und verschiedene andere Gemälde in den Pallästen der Stadt. Joao Ferreira erwarb mehrere Genrebilder, Landschaften, Fruchtstücke u. A. Starb 1792 im 45. Jahre.

Sétubal, Morgado de, Maler zu Lissabon, genoss den Unterricht Vieira's, machte aber nie strenge historische Studien. Er malte Thiere, Früchte, Stillleben und andere Dinge. Dann malte er auch die Bildnisse einiger Freunde, wie jenes des berühmten Schauspielers Antonio José de Paula. Einen Theil seines Tages nahmen die schönen Wissenschaften weg, die er leidenschaftlich liebte. Starb 1809 im 60. Jahre.

Seubert, Friedrich, Maler, Professor des Freihandzeichnens an der k. Kunst- und Gewerbschule zu Stuttgart, wurde um 1800 geboren, und an der genannten Anstalt zum Künstler herangebildet. Er widmete sich der Malerei, und machte ernste Studien nach classischen Vorbildern. Seine Zeichnungen nach solchen sind zahlreich, und diese gaben die Veranlassung zu einem Werke für den Unterricht. Es erschien unter dem Titel:

> Anleitung zum Figurenzeichnen aus den besten vorhandenen Materialien, 100 Blätter von S. Elias lithographirt. Dieses Werk erschien bei Ebner in Stuttgart 1833, gr. fol.
> Emminger lithographirte nach ihm eine Blumenvase, fol.

Seuer, H., nennt Hirsching in seinem Werke über Kunstsammlungen V. 262 einen Maler, von welchem sich in der Sammlung zu Cassel eine Landschaft mit Bäumen und Figuren befand.

Seuffart, Johann Georg, Kupferstecher, arbeitete in der zweiten Hälfte des 17. Jahrhunderts zu Bamberg, wo er sich 1661 verehlichte. In der Cronach'schen Ehren-Cron ist von ihm das Wappen der genannten Stadt.

Seupel, Johann Adam, Maler und Kupferstecher zu Strassburg, bildete sich selbst zum Künstler heran. Er malte viele Bildnisse in Pastell und stach deren in Kupfer. Diese Blätter fanden grossen Beifall, da Seupel ein Mann von Talent war. Starb 1714 im 54. Jahre.

Folgende Blätter gehören zu seinen besseren Arbeiten, die selbst in guten Sammlungen eine Stelle finden. Sie sind sehr fein gestochen, so dass einige das Ansehen von Blättern in schwarzer Manier haben. Auch in letzterer Art hat sich der Künstler versucht.

1) Ludwig Crafft Graf zu Nassau Saarbrücken.. Oval fol.
2) Noel Bouton, Marquis de Chamilly, nach dem eigenen Gemälde, fol.
3) Franz Reiseissen, Reipublicae Argentoratensis Cons., halbe Figur im verzierten Oval, nach eigener Zeichnung, gr. fol.
4) Johannes Rebbanius, fol.
5) Johann Theobald Henrici, Pastor et Can. Argent. fol.
6) Balthasar Friedrich Salzmann, Pfarrer der neuen Kirche zu Strassburg, fol.
7) Ein Fest, welches 1698 vom Magistrate der Stadt Strassburg zur Friedensfeier gegeben wurde, fol.
8) Der Münster zu Strassburg, gr. fol.
> Man muss alte Abdrücke zu erhalten suchen, da die späteren retouchirt sind.
9) Vorstellung eines Cometen am gestirnten Himmel, im Hintergrunde nimmt man Strassburg wahr. Nachtstück in schwarzer Manier. Unten rechts: J. A. Seupel sc., gr. qu. 8. Sehr selten.

Seupel, Maler, lebte um 1804 in St. Petersburg. Er malte Thier-
stücke.

Seur oder la Soer, heissen Dallaway und Fiorillo den H. le
Sueur.

Seurre, Maler, arbeitete um 1750 zu Rheims. Varin stach in die-
sem Jahre das Bildniss des Canonicus Parchappe de Vinay
nach ihm.
 Dann soll Seurre selbst in Kupfer radirt haben, wie Füssly
nach einer handschriftlichen Notiz angibt.

Seurre, Porzellanmaler, arbeitete um 1810 in Paris.

Seurre, Bernard Gabriel, Bildhauer, geb. zu Paris 1795, war
Schüler von Cartellier, und bald einer der geachtetsten Künstler
der französischen Capitale. Er gewann 1818 beim Concurs des
Institutes den grossen Preis der Sculptur, der ihn in den Stand
setzte seine weiteren Studien in Rom zu vollenden. Man verdankt
diesem Meister eine ziemliche Anzahl schöner Bildwerke, die er
theilweise im Auftrage des Ministeriums ausführte. In Trianon
ist von Seurre die Statue einer Badenden, 1824 vollendet. Im
Jahre 1827 fertigte er für die Kirche der Sorbonne eine Statue
der hl. Barbara, und ein weiterer Auftrag des k. Ministeriums
hatte die Ausführung einer Statue zur Folge, welche die Sylvia
vorstellt, wie sie den Tod ihres Hirsches beweint. Auf einem Altare
der Magdalenenkirche zu Paris sieht man seit 1838 eine Statue
der hl. Jungfrau. Das ausgedehnteste Werk des Künstlers ist aber
das Siegesgespann auf dem Triumphbogen de l' Etoile, womit er
schon 1830 vom Ministerium des Innern beauftragt wurde, welches
aber erst 1838 der Vollendung entgegen ging. Sein Werk ist auch
das Basrelief, welches den Sieg bei Abukir vorstellt, eine treffliche
und bewunderte Arbeit. Seurre gehört überhaupt zu den vorzüg-
lichsten jetzt lebenden französischen Bildhauern.

Seurre, Charles Mario Emile, Bildhauer und Bruder des Obi-
gen, wurde 1798 zu Paris geboren und ebenfalls von Cartellier
unterrichtet. Im Jahre 1822 erhielt er beim Concurse des Instituts
den zweiten grossen Preis der Sculptur, und 1824 setzte ihn der
erste Preis in den Stand, in Rom seine weitere Ausbildung zu
verfolgen. Er fertigte da neben anderen eine Statue der Leda,
in natürlicher Grösse, welche er 1830 zur Ausstellung nach Paris
schickte. Später führte er die Statue des Prinzen Gaston de Foix
für das historische Museum in Versailles aus, welche Conquy für
Gavard's Gallerien hist. de Versailles gestochen hat. Dann leistete
er auch seinem Bruder hülfreiche Hand, besonders bei den Arbei-
ten am Triumphbogen de l' Etoile. Da sieht man von ihm in
einem der Giebelfelder, welche den französischen Waffenthaten
gewidmet sind, das Basrelief der Marine.

Seussius, Johannes, ein churfürstlich sächsischer Hofrath, fer-
tigte Zeichnungen, meistens allegorischen Inhalts. In seinen Schrif-
ten sind ein Paar solcher Compositionen gestochen. S. Dadler
fertigte nach seiner Angabe eine Medaille auf das Geburtsfest
Georg I. von Sachsen 1623. Auch die Geburtstags Medaille von
1617 soll unter diesem Einflusse entstanden seyn. Beide sind bei
Tenzel I. II. gestochen.

Seuter, Albert Carl, Kupferstecher, arbeitete um die Mitte des 18. Jahrhunderts zu Augsburg. Er stach meistens Landkarten, und dann auch Ansichten von Städten.

Aehnliche Arbeiten lieferte auch **Mathias Seuter,** vielleicht der Vater des Obigen. Beide hatten den Titel eines kaiserlichen Geographen.

Seuter, Bartolomäus, Kupferstecher, war in der ersten Hälfte des 18. Jahrhunderts thätig. Möhsen (Bildnisse von Aerzten S. 147) nennt ihn den ersten, der in Deutschland sich mit dem Farbendrucke befasst hatte, nämlich beim Drucke der Platten zu Weinmanns Iconographia. Rabisbonae 1735—45, vier Foliobände mit bunten Stichen. Später arbeiteten auch J. E. Riedinger und J. J. Haid für dieses Werk.

Dieser B. Seuter ist wahrscheinlich der Seidenfärber von Augsburg, dessen Stetten erwähnt. Nach dem Berichte dieses Schriftstellers war Seuter auch in der Schmelzmalerei erfahren. Er malte auf Porzellan, und starb 1757 im 79. Jahre.

Seuter oder Saiter, Johann, Maler, wurde 1686 in Augsburg geboren. Er wählte den Carl Loth zum Vorbilde, welchen er in allen seinen Werken nachahmte. Es sind diess eine Menge Bildnisse und historische Darstellungen. Einen anderen Theil machen die Copien nach früheren Meistern aus. Dieser Seuter hielt sich um 1710 in Berlin auf, ging aber dann wieder nach Augsburg zurück und starb daselbst 1719. Man legt ihm irrig die Erfindung zweier Blätter bei, welche J. Schweickart gestochen hat, nämlich Salmacis, und Apollo mit Marsyas. Diese Compositionen sind von Daniel Seiter oder Syder.

Seuter hat selbst in Kupfer radirt, aber mit geringer Kunst: Die 12 Monate, aus J. F. Leopold's Verlag, kl. fol.

Seuter oder Saiter, Gottfried, Zeichner, Maler und Kupferstecher, der Sohn des Obigen, wurde 1717 zu Augsburg geboren, und von seinem Stiefvater Joh. Elias Riedinger unterrichtet, bis er nach Nürnberg sich begab, um unter Leitung des G. M. Preissler im Kupferstechen sich weiter auszubilden. Im Jahre 1743 ging er nach Italien, wo jetzt Rom und Venedig das Ziel war. In ersterer Stadt hielt er sich ein und ein halbes Jahr auf, und noch länger in Florenz, da ihn Joseph Wagner beschäftigte. Nach einiger Zeit kehrte er wieder in die Heimath zurück, wo er einige Portraite stach und solche malte. Allein der Erwerb war gering, und somit verliess er Deutschland zum zweiten Male. Jetzt verweilte er wieder mehrere Jahre in Italien, meistens in Florenz, wo er viele Grabstichelarbeiten und Radierungen lieferte. Er stach einige Platten für Stosch's berühmtes Werk, dann solche für die Pittura del Salone Imperiale di Firenze 1751, für das Galleriewerk des Marchese Gerini, und mehrere einzelne Blätter nach italienischen Meistern. Seine Arbeiten sind sehr zahlreich, da er nach seiner 1758 erfolgten Rückkehr auch in Deutschland noch sehr thätig war. Da stach er die Blätter für das Galleriewerk von Sanssouci und viele andere. Alle diese Mühe schützte ihn aber nicht vor Mangel, und so starb der Künstler 1800 in den dürftigsten Umständen. Auf seinen früheren Arbeiten nannte er sich gewöhnlich Saiter, später noch öfter Seuter. Saiter nennt ihn Gandellini, macht aber auch noch einen Joh. Georg Seuter aus ihm. Dann nennt er ihn

irrig auch Schuter, und Basan schreibt dem Gandellini nach. Er will von Georg Schuter aus Frankfurt wissen.

1) Graf Castiglione, nach Rafael 1747, fol.
2) Cardinal Petrus Bembus, nach Vasari's Bild aus der Sammlung des Card. Valenti, später im Winkler'schen Cabinet, 1747. Schönes Blatt, gr. fol.
3) Rembrandt van Ryn, nach Rembrandt, 4.
4) Wolfgang Göthe, für Lavater's Physiognomik fein radirt, 4.
5) Paolo Cagliari Veronese, Büste nach Cagliari, kl. 4.
6) Johann Kupezky.
7) Joh. Philipp Rugendas, beide für J. C. Füssly's Leben dieser Maler fein radirt, 4.
8) Giv. Bat. Piazetta, halbe Figur, nach Piazetta, 4.
9) Christina Sophia Wincklerin, geborne Fregin, nach E. G. Gutsch 1774, gr. fol:

10) Der Liebesgott, ohne Namen des Malers, 4.
11) Der junge stehende Bacchus, berühmte Statue Michel Angelo's im florentinischen Museum, fol.
12) Die Entführung der Europa, nach P. Veronese, gr. qu. fol.

13) Das Opfer Abrahams, nach Tintoretto. Oval kl. fol.
14) Das Opfer Abrahams, nach Titian, fol.
 Es gibt Abdrücke vor der Schrift.
15) Die Verstossung der Hagar, nach Cav. Celesti, Gallerie Saussouci, fol.
16) David und Goliath, nach Titian, fol.
17) Jonas entsteigt dem Bauche des Wallfisches, nach Tintoretto. Oval kl. fol.
18) Der Untergang Pharao's und seiner Armee im rothen Meere, nach J. E. Riedinger, gr. fol.

19) Die Madonna mit dem Buche auf Wolken, halbe Figur nach Solimena, s. gr. fol.
20) Madonna mit dem Kinde, nach Rafael's Bild aus der Gallerie Orleans, dann in der Gall. Agundo, 8.
21) Madonna mit dem Kinde, halbe Figur, angeblich nach Rafael, aber nach einem altdeutschen Meister, Das Gemälde besass in neuerer Zeit Kaufmann Hertel in Augsburg, gr. fol.
22) Maria mit dem Kinde an der Brust in einer Landschaft, nach Titian. Von Le Febre radirt, gr. qu. 8.
23) Das auf dem Kreuze schlafende Jesuskind, nach Correggio, qu. fol.
24) Die hl. Jungfrau von Heiligen angebetet, nach Titian, fol.
25) Eine ähnliche Darstellung nach P. Veronese, fol.
26) Die hl. Familie, nach A. del Sarto und Krügers Zeichnung 1767. Gall. Saussouci, fol.
27) Die hl. Jungfrau mit dem Kinde auf dem Boden sitzend, dabei St. Hieronymus und St. Catharina, nach Titian, qu. fol.
28) Die hl. Familie auf der Flucht in Aegypten. Die hl. Jungfrau sitzt mit dem Kinde unter einer Palme, und Engeln bringen Blumen. Nach Albani, sehr schönes Blatt, gr. fol.
 Es gibt Abdrücke vor der Adresse.

29) Die hl. Familie mit Joseph und Zacharias, und dem kl. Johannes, der dem Kinde Kirschen reicht, nach Titian. Von Le Febre radirt, qu. 8.

30) Eine hl. Familie in einem Rund, nach And. del. Sarto, 4.

31) Der Besuch der Maria bei Elisabeth, nach P. Veronese, eine andere Composition, als die in Matham's Blatt, roy. fol.

32) Die Darstellung im Tempel, nach P. Veronese, gr. fol.

33) Christus und die Samariterin, nach P. Veronese, gr. qu. fol.

34) Die Ehebrecherin vor Christus, nach Procaccini, fünf halbe Figuren. Gall. Sanssouci, fol.

35) Christus bei Martha und Maria, halbe Figuren, nach L. da Vinci 1766. Gall. Sanssouci, fol.
 I. Vor der Schrift und vor den Künstlernamen. Sehr selten.
 II. Mit Schrift und Namen.

36) Christus bei der Hochzeit zu Cana, nach P. Veronese's Bild in S. Giorgio Maggiore zu Venedig, in zwei grossen Blättern, das Hauptwerk des Stechers, das erste der berühmten Banqueto. Seuter stach diese Darstellung in Paris, und fertigte auch die Zeichnung.

37) Die Heilung des Lahmen durch Christus, nach Tintoretto, gr. qu. fol.
 I. Vor aller Schrift und vor den Künstlernamen.
 II. Mit der Schrift.

38) Der Einzug Christi in Jerusalem, nach L. Cardi, qu fol.

39) Christus vor Herodes, nach J. J. Preissler, fol.

40) Christus dem Volke vorgestellt, nach Preissler, fol.

41) St. Ambros verweigert dem Theodosius den Eintritt in die Kirche, nach J. W. Baumgartner, gr. fol.
 Es gibt Abdrücke vor und mit der Adresse Klauber's.

42) St. Petrus, St. Augustin, St. Sebastian u. a. in Verehrung der hl. Jungfrau, die oben mit dem Kinde erscheint, nach Titian, gr. fol.

43) St. Hieronymus in der Wüste, im Vorgrunde drei Löwen. Nach Titian, und von Le Febre radirt, gr. fol.

44) Ein hl. Mönch erweckt einen todten Jüngling, nach Titian, und von V. le Febre radirt, fol.

45) Die Eitelkeit. Ein auf dem Bette ruhendes Weib, zu ihren Füssen Krone und Scepter, nach Titian, fol.
 Es gibt Abdrücke vor aller Schrift.

46) Ein Blatt zur Folge von 12 Darstellungen aus dem Leben des Lorenzo il Magnifico, von G. Manozzi im grossherzoglichen Palaste zu Florenz gemalt, roy. fol.

47) Eine allegorische Darstellung von zwei Figuren, nach P. Veronese. Rund, gr. fol.

48) Grosse Allegorie auf die Künste und Wissenschaften an einem Hause bei der Porta Romana in Florenz, nach G. Manozzi, roy. qu. fol.
 Die Platte wurde später zum Titel der bekannten 24 Ansichten von Florenz benutzt, mit Dedication an Maria Bruesia.

49) Eine Folge von Köpfen und Füssen aus Rafael's Gemälden im Vatikan, in der Farnesina u. s. w., mit Riedinger gestochen, 18 Blätter, gr. fol.

50) Diversi Pezetti di Cabinetto inventati da Agost. Carracci Bolognese e intagliati in rame di G. G. Saiter à Venezia.

Folge von 8 Blättern lasciven Inhalts, bei Bartsch die Nro. 123, 125, 127. 130, 131, 133, 135. Den Titel bildet das 9te Blatt, gr. 4.

52) Einige Blätter zur Folge merkwürdiger Ansichten der Umgebung von Florenz und anderer Städte, nach G. Zocchi: Vedute delle ville ed. altri luoghi della Toscana. Firenze 1744. Dieses Werk enthält 51 Blätter mit Titel und Dedication an den Grafen Gerini.

53) Eine Folge von Pferden nach Riedinger, qu. fol.

Seuter oder Saiter, David, s. D. Syder.

Seuter, Mathias, s. Bartolome Seuter.

Sevaldi, Canutus, Kupferstecher von Christiania in Norwegen, arbeitete um 1660. In Nic. Thomäus »Cestus Sapphicus etc. Christ. 1661,« ist neben anderen das Bild einer Venus von ihm. Diese Schrift erschien in der Thomasonischen Buchhandlung zu Christiania, für welche Sevaldi wahrscheinlich mehreres gestochen hat.

Seve, Gilbert de, Maler, geb. zu Paris 1615, hatte als Künstler bedeutenden Ruf. Er war Professor an der Akademie der genannten Stadt, aber auch ausserdem in grosser Thätigkeit. G. de Seve malte viele Bildnisse, auch allegorische und historische Darstellungen. In den k. Schlössern zu Versailles und Fontainebleau sah man ehedem mehrere Werke von ihm, das Museum des Louvre bewahrt aber von keinem der de Seve ein Bild. Stiche finden sich aber viele nach Gemälden dieser Künstler. P. van Schuppen stach 1666 nach unserm Gilbert das Bildniss der Prinzessin Marie Louise von Orleans, und auch jenes des Präsidenten Lamoignon. Von Masson haben wir ein Bildniss des Chev. Alexander Dupuis, und von G. Edelink ein solches des Abbé Ant. Furetiere. Auch M. Boulanger, Th. van Merlen, E. Picart, A. und E. Rousselet u. a. haben nach diesem Meister Bildnisse gestochen, die theilweise sehr schön behandelt sind. Der Sammler von Bildnissen aus der Roccoco-Zeit wird jene der de Seve nicht zurückweisen. Gilbert starb zu Paris 1698.

Seve, Pierre de, Maler und Gilberts jüngerer Bruder, wurde 1623 in Moulin geboren, und von Gilbert de Seve unterrichtet. Er übte in Paris seine Kunst und war ebenfalls Mitglied und Professor der Akademie daselbst. P. de Seve malte viele Bildnisse, und historische Darstellungen, deren man früher in öffentlichen Gebäuden sah. Jetzt ist eines seiner allegorischen Bilder im historischen Museum zu Versailles aufgestellt, die Erneuerung des Bundes zwischen Frankreich und der Schweiz vorstellend. J. Edelink stach eine hl. Familie mit Blumen zutragenden Engeln, C. Simonneau die Taufe Christi, Landry die hl. Johanna von Loisel etc. J. Edelink stach auch ein Bildniss der Magdalena Lamoignon, und überdiess haben E. Gantrel, J. Jollin, Dolival u. a. eine Menge Titelkupfer nach ihm gestochen.

P. de Seve starb 1695 zu Paris.

Seve, Jacques de, Zeichner und Maler zu Paris, blühte in der ersten Hälfte des 18. Jahrhunderts. Er malte viele Bildnisse, Genrestücke und allegorische Darstellungen. Dann fertigte er auch mehrere Zeichnungen zum Stiche. Nach ihm stach Bacquoi eine

Allegorie auf die Verlobung des Dauphin mit der Herzogin Marie Antoinette, Charpentier die Statue Ludwig XV. von Bouchardon, Massard einige Blätter für die Histoire des progrès de l'esprit humain, E. Moreau die Krönung des siebenjährigen Philipp I. in Rheims, M. Th. Rousselet Tag und Nacht, Moitte Hunde und Hasen, le Canut ein Blatt mit Architektur, C. A. Littret das Bildniss Montesquieu's u. s. w.
J. de Seve starb um 1780.

Seve, Jacques Henry, Zeichner, arbeitete in der zweiten Hälfte des 18. Jahrhunderts in Paris. Er fertigte viele naturhistorische Zeichnungen zum Stiche, wie für die Werke von de la Mark, Buffon, R. R. Castel, L. F. Jouffret, Schreber, etc. Starb um 1795.

Severdonck, Franz van, Maler zu Brüssel, ein jetzt lebender Künstler, dessen Werke Beifall finden. Er malt Landschaften und architektonische Ansichten. Auf der Brüssler Kunstausstellung von 1845 sah man von ihm eine Ansicht um Spa.

Severi, Giovanni Paolo, Maler, wird von Titi erwähnt, ohne Zeitangabe. Dieser Schriftsteller sah in St. Margaretha zu Rom ein Bild von ihm, welches die Martur der heil. Ursula mit ihren Jungfrauen vorstellt.

Severin, Hans, Formschneider, arbeitete in der zweiten Hälfte des 16. Jahrhunderts in Böhmen. Im Gesangbuche der böhmischen Brüder von 1581 sind fein und fleissig behandelte Blätter von ihm. Sie tragen die Initialen H † S. und das Messerchen.

Severin, Carl Theodor, Architekt von Mecklenburg-Schwerin, machte in seiner Jugend gründliche Studien, und wurde dann 1798 als Condukteur angestellt. Er leitete in dieser Eigenschaft mehrere Bauten, und gelangte zuletzt zur Stelle eines Oberlandbaumeisters in Doberan, wo er noch um 1842 lebte. Severin richtete auch ein besonderes Augenmerk auf die mittelalterlichen Bauwerke. Auf seine Veranlassung erschien ein Werk: Gothische Rosetten altdeutscher Baukunst aus der Kirche zu Doberan, Rostock 1839. Die lithographirten Blätter sind von Nipperdey.

Severino, Lorenzo und Giacomo, da San, Maler, blühten im 15. Jahrhunderte, wahrscheinlich zu Urbino. In dieser Stadt ist eine kleine dem Täufer Johannes geweihte Kirche von 1416, von diesen beiden Künstlern in Fresco ausgemalt. Man sieht da Darstellungen aus dem Leben des Täufers Johannes mit vielen Portraiten nach dem Leben, allein diese Bilder sind nicht mehr in ihrem ursprünglichen Zustande. Die Figuren erhielten vor ungefähr 20 Jahren fast alle neue Kleider. Lanzi schliesst aus diesen Malereien, dass die Künstler hinter ihrer Zeit zurückblieben. Er sah auch noch andere Gemälde von ihnen, und dehnt die Lebenszeit Lorenzo's bis 1470 aus.

Severino, Vincenzo, da San, Maler, dessen Lebensverhältnisse unbekannt sind. Er gehört wahrscheinlich dem 15. Jahrhunderte an. In S. Domenico zu Pesaro ist ein Bild von ihm.

Severino, Eduardo Zampoli, Maler von Verona, war Schüler von A. Marchesini, bis er zur weiteren Ausbildung nach Bologna sich

begab. Später liess er sich in Verona nieder, und malte da für
Kirchen und Paläste. Starb 1709 im 33. Jahre.

Severn, James, Historien- und Genremaler zu London, widmete
sich in seiner Jugend der Schmelzmalerei, und lieferte hierin bereits
ausgezeichnete Arbeiten, als er anfing, sich ausschliesslich mit der
Technik in Oel zu beschäftigen. Severn übte sich nämlich schon
frühe mit allem Fleisse im Zeichnen und im Componiren, und
1820 war er derjenige unter den jungen Künstlern, welcher die
goldene Medaille für die besste historische Composition gewann.
Die Aufgabe war aus Spencer's »Fairy Queen« entnommen, und
es musste die Höhle der Verzweiflung dargestellt werden. Hierauf
führte Severn noch mehrere andere preiswürdige Zeichnungen aus,
und 1825 hatte er bereits in der Oelmalerei grosse Vortheile er-
langt. Er führte jetzt mehrere Gemälde aus, die mit allem Bei-
falle belohnt wurden, endlich aber ging er nach Italien, und lebte
da mehrere Jahre der Kunst, meistens in Venedig, so dass sich
auch in seinen Werken ein entschiedener Einfluss der venetiani-
schen Schule kund gibt. Severn fühlte sich überhaupt von der
italienischen Kunst in hohem Grade angezogen, da ihm ein tiefes
Gefühl für dieselbe innewohnt.

 Wir haben von diesem Meister trefflich componirte und ge-
zeichnete Bilder. Sie sind auch in der Färbung von grosser Zart-
heit, öfters in einem dunklen Goldton durchgeführt. Eine grosse
Kraft der Farbe suchte er selten zu entwickeln. Severn ist einer
derjenigen Künstler, welche in der neuesten Zeit den Palast von
von Westminster, oder die neuen Parlamentshäuser mit Fresken
zierten. Sie sendeten zu diesem Zwecke Cartons ein, welche 1844
in lithographirten Abbildungen erschienen, unter dem Titel: The
Prize Cartoons, 11 Blätter, gr. fol.

 Severn ist auch eines der Mitglieder des Londoner Etching
Club. Die Erzeugnisse desselben erschienen 1844 in einem Hefte
mit 60 Blättern nebst Text. Dieses Werk hat den Titel: Etched
Throughts. By the Members of etching club. London 1844, roy. 4.

Severo, Bildhauer von Ravenna, blühte im 16. Jahrhunderte zu Pa-
dua, und hatte das Lob eines tüchtigen Künstlers. In der äusse-
ren Capelle des heil. Anton daselbst ist von ihm eine schöne Sta-
tue des Täufers Johannes.

Severo, heisst im Manuscripte von Baldi ein Maler von Bologna,
welcher den Lippo Dalmasio zum Lehrer hatte. Doch kennt man
kein Bild von ihm. Er muss um 1460 geblüht haben.

Severo, Remondo, Principe di San, Kunstliebhaber von Nea-
pel, lieferte verschiedene Kunstarbeiten, namentlich in der En-
caustik. Eines seiner encaustischen Gemälde schickte er der Kai-
serin Maria Theresia, welche es in der Gallerie des Belvedere auf-
stellen liess. Es stellt eine heil. Familie vor, aber wie es scheint
nicht von ihm gemalt; denn auf der Rückseite steht: Giuseppe
Pesce Romano depinx. in Napoli. 1758. Dann machte dieser Prinz
auch Versuche im Farbendrucke, in der Glasfärberei u. s. w.
Starb 1771.

Severoni, Giuseppe, Maler, wird von Titi erwähnt, ohne Zeit-
bestimmung. Nach der Angabe dieses Schriftstellers sind in einer
Capelle von St. Prassede in Rom historische Darstellungen von
diesem Severoni.

Severus und Celer, Architekten, dienten der Schwelgerei und Eitelkeit des Kaisers Nero, der nach dem A. C. 65. entstandenen grossen Brande ein neues, prachtvolles und regelmässiges Rom erstehen liess. Sie waren die Baumeister des goldenen Hauses, welches sich an der Stelle der Transitoria erhob, vom Palatin nach dem Esquilin und Cäcilius hinüberreichte, mit Millien langen Porticus und grossen Parkanlagen im Innern. Die Pracht, mit welcher diese Residenz ausgeschmückt war, ist unsäglich, besonders jene der Speisesäle. Gold, Perlen und Edelsteine waren verschwendet, die Wände mit den kostbarsten Malereien geziert, und die Plastik entfaltete sich auf das üppigste. Die Architektur bot hier den grossartigsten Reichthum, der je gesehen wurde. Severus und Celer fertigten wahrscheinlich auch Plane zu anderen Riesenbauten Nero's, an deren Stelle dann die Flavier gemeinnützige und populäre Gebäude errichteten. Auch das goldene Haus ist verschwunden, bis auf die vielen Gemächer, die sich hinter den Substruktionsmauern der Thermen des Titus am Esquilin erhalten haben. S. hierüber A. de Romani's Le antiche Camere Esquiline 1822.

Sevesi, Fabrizio, Decorationsmaler, hatte in Turin ausgezeichneten Ruf, und war daselbst auch Professor an der Akademie der Künste. Es finden sich von ihm zahlreiche Decorationswerke und auch Bilder in Oel. Dieser Künstler starb 1837.

Sevil, Louis, Maler aus Sevilla, war um 1834 zu Berlin Schüler von J. G. Brücke, und lebte längere Zeit als ausübender Künstler daselbst. Er malt Bildnisse und Genrestücke. Um 1840 war der Künstler in Cadix thätig.

Sevilla, Juan de, s. Romero y Escalante, und Juan Escalante.

Sevin, Claudius Albert, Maler, genannt Echo, wurde in Tournon geboren, und in Lüttich herangebildet. Er malte Bildnisse in Oel und Miniatur, historische und allegorische Darstellungen. In Brüssel malte er die Decke des Saales der Bäckerzunft, und dann mehrere Bildnisse. Solche malte er auch in Schweden und England, so wie in Rom, wo er sich 1675 aufhielt. Im folgenden Jahre starb der Künstler, wie Sandrart behauptet. J. Couvay hat das Bildniss dieses Meisters gestochen.

Sevin, Peter Paul, Zeichner und Maler, wurde um 1650 zu Tournon geboren, und in Rom zum Künstler herangebildet. Hierauf arbeitete er in einigen Städten seines Vaterlandes, bis er sich endlich in Lyon niederliess. Sevin malte Bildnisse, auch historische Darstellungen und Allegorien auf Zeitverhältnisse. Eine bedeutende Anzahl seiner Zeichnungen wurde gestochen: von M. Ogier eine Scene aus dem Leben Carl VI. und ein Triumphbogen, zwei Blätter, die wir in Ogier's Artikel näher angegeben haben. L. Cossin stach nach ihm 1679 eine grosse These von mehreren Blättern: Principis Avernie Theses philosophicae, Ludovico XIV. dedicatae. Gantrel stach nach ihm: Frontispice à l'honneur de l'Academia françoise, gr. 4. Von Simonneau haben wir eine Allegorie auf die mathematischen Wissenschaften. Elise Boucher le Moine stach nach ihm ein Bildniss der Herzogin von La Vallière.

Das eigene, von Cotelle 1670 in Rom gemalte Bildniss des

Künstler hat D. C. Vermeulent 1688 in Paris gestochen. Ein seltenes Blatt, 4.

Sevin, Zeichner und Maler, arbeitete in der zweiten Hälfte des 18. Jahrhunderts in Rom. Seine Werke bestehen in landschaftlichen und architektonischen Darstellungen, deren er selbst gestochen hat:

> 1) I.ere Vue des environs de Roma, fol.
> 2) II.me Vue de environs de Roma, fol.
> Diese beiden Blätter erschienen bei Tessari in Paris.

Sevo, Ferdinando de, Medailleur, arbeitete zu Anfang des 18. Jahrhunderts. Wir haben von ihm einen Scudo mit Pabst XI., wie er 1701 in St. Maria Maggiore zu Rom prediget. Abgeb. bei Köhler XIII. 97.

Sevronian, nennt Füssly sen. einen niederländischen Maler, der durch sein radirtes Bildniss bekannt sei. Diess muss der Maler Schoonjans seyn.

Sevrin, Johann Baptist, Maler zu Antwerpen, genoss den Unterricht des berühmten de Keyser. Er malt Volksscenen, Interioren u. s. w. Blühte um 1846.

Sewrin, Edmund, Maler zu Paris, arbeitete um 1846. Er malt Bildnisse in Pastell und andere Darstellungen.

Seybold, Christian, s. Ch. Seibold. Die Orthographie dieses Namens wechselt. C. G. Geyser stach sein eigenhändiges Bildniss, auf welchem der Künstler Seybold geschrieben ist.

Seybold, Egid, Maler von Gmünd in Schwaben, besuchte die Akademie in Stuttgart, und war um 1810 bereits ausübender Künstler. Es finden sich Bildnisse und andere Darstellungen von ihm.

Seybold, Christoph Matthäus, ein protestantischer Geistlicher, geb. zu Weissenfels 1668, zeichnete Landschaften, Architektur, Blumen u. s. w. sehr fein mit der Feder, war aber ein ganz schlechter Calligraph, wie in Wilischen's Kirchenhistorien von Freyberg 1737 bemerkt ist. Pastor Seybold bekam verdrüssliche Religionshändel. Starb 1725 zu Berlin.

Seybold, Christian Wilhelm, Bildnissmaler, arbeitete um 1740 in Breslau. Berningroth, Haid u. a. haben Portraite nach ihm gestochen, die aber nicht mehr beachtet werden.

Seybold, s. auch Seibold.

Seydel, Carl Christian August, s. Carl Seidl.

Seydel, s. auch Seidel und Seydl.

Seydelmann, Jakob Crescentius, Zeichner und Maler, einer der berühmtesten Künstler seines Faches, wurde 1750 zu Dresden geboren, und von Canale in den Anfangsgründen der Kunst unterrichtet, bis er unter Johann Casanova's Leitung kam, der ihn bis 1772 zu seinen fleissigsten Schülern zählte. Jetzt begab er sich mit churfürstlicher Unterstützung nach Rom, wo er an Ritter

Mengs einen Freund fand, unter dessen Führung er die Kunst-
schätze Rom's studirte und mehrere derselben zeichnete. In der
Zeit seines Aufenthaltes in Italien, der bis 1781 dauerte, fertigte
er viele Zeichnungen nach antiken Bildwerken in einer von ihm
erfundenen Tuschart, in Sepiamanier, welche so grossen Beifall
fand, dass man eine seiner Zeichnungen mit 20 — 25 Dukaten
bezahlte. Viele solcher Zeichnungen nach Antiken kamen nach
England und in den Besitz des Baron von Riesch, andere gingen
nach Ansbach und Gotha. Dann fing er in Rom auch an, ähnli-
che Zeichnungen nach berühmten Malwerken zu verfertigen, die
nach Massgabe noch viel höher bezahlt wurden, als die genann-
ten. Ferner zeichnete Seydelmann auch viele Portraite berühmter
Männer, so dass ihm bei seiner Rückkehr in Deutschland sein
Ruf schon vorangeeilt war. Bald darnach ernannte ihn die Aka-
demie in Dresden zum Professor der Zeichenkunst, und auch aus-
wärtige Akademien nahmen ihn unter die Zahl ihrer Mitglieder
auf. Die Akademie in Berlin schickte ihm schon 1788 das Diplom
zu. In diesem Jahre copirte er für den Herzog von Gotha die
vorzüglichsten italienischen Bilder der Dresdner Gallerie, wie die
Nacht von Correggio, die Madonna di S. Sisto u. s. w. Eine Co-
pie der berühmten Venus von Titian kam damals in das Winkler'
sche Cabinet. Im folgenden Jahre begab sich der Künstler zum
zweitenmale nach Italien, um in Rom und Neapel Copien nach
berühmten Gemälden in Sepia zu verfertigen. Darunter sind sol-
che von Bildern Rafael's im Vatikan in der Grösse der Originale.
Bei seiner 1792 erfolgten Rückkunft nach Dresden copirte er meh-
rere schöne Bilder der Dresdner Gallerie für die Fürstin Radcziwil,
welche damit die Capelle ihres Landhauses ausstattete. Im Jahre
1794 ging er wieder nach Rom, wo er während eines Aufenthaltes
von acht Monaten zwei grosse Zeichnungen nach Rafael ausführte.
Nach Dresden zurückgekehrt, wurde ihm jetzt auch die Leitung
der Fortsetzung des Galleriewerkes anvertraut, für welches er meh-
rere Zeichnungen zum Stiche ausführte. Doch nahm diese Arbeit
nicht seine ganze Zeit in Anspruch, er fand auch noch Musse zu
anderweitigen Unternehmungen. So reiste er 1804 im Auftrage des
Grafen Marcolini zum fünften Male nach Rom, und nach seiner
Rückkehr übernahm er viele Arbeiten für den Kaiser Alexander
von Russland, die ihm wahrhaft kaiserlich bezahlt wurden. Er
copirte für ihn die Madonna di S. Sisto in der Grösse des Origi-
nals, wofür er 1000 Dukaten erhielt. Eben so gross ist auch eine
Copie der Nacht von Correggio, so wie der heil. Georg nach dem-
selben. Seydelmann reiste 1809 selbst nach St. Petersburg, um
einige Retouchen vorzunehmen, da die Zeichnungen auf der Reise
beschädigt wurden. Zwei andere Zeichnungen für den Kaiser
stellen die Magdalena und die Venus dar, beide nach Urbildern
von Correggio und Guido in der Dresdner Gallerie und in grossem
Formate.

Die Zeichnungen dieses Meisters sind sehr zahlreich, und
Meisterstücke ihrer Art. Es sind diess wunderschöne Copien, wie
sie die Sepia nur selten hervorbringt. Man kann sie als Gemälde
in einer Farbe betrachten, die in den feinsten Abstufungen, und
in ausserordentlicher Zartheit die Urbilder wiedergeben. Die Se-
pia- und Bistermanier hat keiner zu einer höheren Vollkommen-
heit gebracht, als Seydelmann. Er ist selbst der Erfinder dieser
zarten Art von malerischer Darstellung. In Meisterschaft der Be-
handlung kam ihm keiner seiner Zeitgenossen gleich, nur steht er
in Correktheit der Zeichnung nicht immer auf gleicher Höhe. Ausser
den Zeichnungen, die für das Dresdner Galleriewerk benutzt wur-

den, dienten noch mehrere andere zum Stiche. Auch eigene Compositionen finden sich von Seydelmann, die ebenso zart und schön behandelt sind, aber in der Zeichnung zu wünschen übrig lassen. Für die Liedersammlung der Dresdner Freimaurerloge zeichnete er eine Allegorie, welche den Genius der Wahrheit vorstellt. Dieses Blatt hat E. G. Krüger gestochen, so wie die Tochter Wilhems von Albanak zu Meissner's Dialogen, und 12 Blätter antiker Köpfe und einige kleinere Compositionen. Liebe stach nach ihm das Bildniss des Schauspielers Reinecke, Medaillon in 4. Hüllmann stach jenes des Capellmeisters Naumann, H. Sinzenich das Portrait des Landschafters Zingg etc. Von ihm selbst geätzt und mit dem Stichel vollendet kennt man nach J. F. Bloemen eine badende Figur in einer Höhle.

Professor Seydelmann starb 1829 in Dresden. In der Portraitsammlung des Hofmalers Vogel von Vogelstein ist das Bildniss dieses Meisters, 1822 von Vogel selbst gezeichnet. In Böttiger's Notizenblatt 1829 Nro. 7. ist ein Necrolog desselben.

Seydelmann, Apollonia, geborne de Forgue, die Gattin des obigen Künstlers, geb. zu Venedig 1767, hatte ebenfalls als Zeichnerin und Malerin Ruf. Sie machte sich schon 1788 vortheilhaft bekannt, besonders durch Zeichnungen in Sepia, und dann durch Bilder in Miniatur nach berühmten Meistern, wie nach Rafael, Correggio, G. Reni, Cignani, Cantarini, Dominichino, C. Dolce u. a. Sie begleitete 1789 als churfürstliche Pensionärin ihren Gatten nach Italien, und leistete ihm von dieser Zeit an bei seinen Arbeiten hülfreiche Hand, vornehmlich bei seinen grossen Blättern in Sepiamanier. Sie führte aber auch unabhängig von diesem viele Zeichnungen in Sepia aus, alle nach berühmten Meistern. Im Jahre 1823 copirte sie Rafael's Fornarina in der Gallerie Borghese zu Rom auf solche Weise.

Apollonia Seydelmann war Mitglied der Akademie zu Dresden.

Seydewitz, Maler und k. dänischer Offizier, hatte grosse Anlagen zur Kunst, und lieferte auch mehrere schöne Bilder. Um 1808 war er Capitain.

Seyfert, s. Seyffert.

Seyffar, Kupferstecher, arbeitete in der ersten Hälfte des 19. Jahrhunderts. Er stach für die bei Engelmann in Heidelberg erschienene Auswahl von 12 der schönsten Ansichten des Rheins, nach Zeichnungen von Fries, Kunz, Rottmann und Xeller. Mit Text, qu. fol.

Seyffarth, Hofgürtler zu Dresden, findet hier als achtbarer Künstler eine Stelle. Er schnitt mehrere Stanzen zu Bildnissen in Stahl, die in Medaillonform in der Grösse eines kleinen Tellers erscheinen. Darunter sind die Bildnisse mehrerer Monarchen, wie jene des Königs und der Königin von Sachsen, zur 50 jährigen Vermählungs- und Regierungsfeyer gefertiget, jene des Königs und des Kronprinzen von Preussen, des Königs von Neapel, des Königs von Bayern, des Pabstes Pius VII., des Herzogs Eugen von Leuchtenberg, des Kaisers Napoleon 1812. Daran schliessen sich die Brustbilder Dr. Luther's, Melanchthon's 1817, Göthe's, Schiller's etc. Seyffarth war noch um 1830 thätig.

Seyffarth, Christian Michael, Maler, geb. zu Dresden 1737, musste sich in seiner Jugend dem Handelsstande widmen, und schrieb auch Bücher über kaufmännische Gegenstände. Im Zeichnen und Malen war er sein eigener Lehrer, brachte es aber auch nicht sehr weit. Er malte sogenannte Quodlibets, sowohl in Wasserfarben als in Oel, und zierte dieselben mit Prospekten und Figuren. Lebte noch um 1812. Der obige Seyffarth könnte sein Sohn seyn, oder ein Verwandter.

Seyffarth, L., Kupferstecher zu London, ein jetzt lebender Künstler, ist durch mehrere pittoreske Ansichten bekannt. Er leistet im Landschaftsfache Vorzügliches. Dieser Künstler scheint ein Verwandter des obigen Seyffarth aus Dresden zu seyn. S. auch den folgenden Artikel.

Seyffarth, Louise Mrs, Malerin, geborne L. Sharpe, wahrscheinlich die Gattin des Obigen, gehört zu den bessten Aquarellmalerinnen, die jetzt in London leben. Sie ist wahrscheinlich mit der Mme. Seiffarth, die wir oben erwähnt haben, Eine Person. Unsere Mrs. Seyffarth malt Genrebilder und historische Darstellungen in Wasserfarben, und ist schon früher unter ihrem Familiennamen vortheilhaft bekannt geworden. Sie ist Mitglied der Society of Painters in Water Colours. In dem Verzeichnisse der Mitglieder dieser Gesellschaft von 1840 erscheint sie unter dem Namen: Late Miss L. Sharpe, und mit der Adresse: Dresden, and 43 Howland — street.

Seyffer, August, Zeichner, Maler und Kupferstecher, wurde 1774 zu Lauffen am Neckar geboren, und in Stuttgart herangebildet, bis er 1802 nach Wien sich begab, wo er erst seine eigentliche Künstlerlaufbahn betrat. Die Folge von 6 Blättern nach Molitor machte ihn als Radirer sehr vortheilhaft bekannt, und von dieser Zeit lieferte er verschiedene Blätter, die seinen Beruf zum Künstler entschieden aussprachen. Sie sind meistens in Woollet's Manier behandelt, und mit grosser Sicherheit gestochen. Er fertigte auch viele Zeichnungen in Bister und Aquarell, und zuletzt brachte er es auch noch in der Oelmalerei zu nicht geringer Uebung, obgleich er als Maler nur zu den Dilettanten gezählt werden kann.

Seyffer blieb etliche Jahre in Wien, endlich aber kehrte er als Hofkupferstecher nach Stuttgart zurück wo er zuletzt auch die Stelle eines Inspektors der königlichen Kupferstichsammlung bekleidete. Er starb 1845.

1) Ansicht der Burg Hohenstaufen in Würtemberg, nach der Natur von ihm selbst gezeichnet, gr. qu. fol.
2) Ansicht des Stammschlosses Würtemberg, reiche und grosse Landschaft, so wie das obige Blatt nach eigener Zeichnung breit und sicher radirt 1810, s. gr. qu. fol.
3) Ansicht von Canstatt und vom Neckerthal. Seuffer del. et sc., gr. fol.
4) Der Sauerbrunnen bei Canstatt. Id. del. et. sc., gr. fol.
5) Eine Ansicht von Tübingen, sehr malerisch radirt, qu. fol.
6) Die Wurmlinger Capelle bei Tübingen, fol.
7) Eine Folge von 6 radirten Landschaften mit Figuren und Gebirgen, nach M. Molitor, kl. qu. fol.
8) Eine Folge von landschaftlichen Studien, nach Zeichnungen von C. Lorrain, 12 Blätter, qu. fol.

9) Etudes d'après Claude Lorrain, 6 radirte Blätter, 8.
10) Eine Folge kleiner Ansichten aus der Gegend von Wien, von Seyffer, Maillard u. a, gestochen.
11) Eine Folge von 6 Landschaften, gez. u. geätzt von A. Seyffer, qu. 8.
12) Die Blätter für die Brasilianische Reise des Prinzen Maximilian von Neuwied, qu. fol.
13) Die römischen Alterthümer in Baden, nach S. Schaffroth's Zeichnungen, gr. 4.

Seyfferheld, Sebastian, Erzgiesser, arbeitete in der ersten Hälfte des 17. Jahrhunderts in Nürnberg, und starb 1649 im 58. Jahre. Es ist sein Bildniss gestochen.

Seyffert, Johann Gotthold, Kupferstecher, wurde 1760 zu Dresden geboren, und von F. Casanova in der Zeichenkunst unterrichtet. Hierauf nahm ihn Boetius in die Lehre, unter dessen Leitung er sich im Kupferstechen übte, ohne gerade hierin sich vollkommen ausbilden zu wollen, da er noch grösseren Fleiss auf die historische Composition verwendete. Er erhielt den Preis nach dem lebenden Modelle, und viele Portraitzeichnungen sind als Frucht seiner früheren Studien zu betrachten. Endlich leitete ihn der Hofkupferstecher Stölzel sen. wieder auf die Kupferstecherkunst, welche in ihm einen der bessten Künstler seiner Zeit zählte. Im Jahre 1814 wurde er ausserordentlicher Professor der Akademie, in welcher Eigenschaft er den Unterricht im Kupferstechen mit aller Umsicht leitete, und einige gute Schüler heranbildete. Auch wurde er Inspektor der akademischen Säle; allein der Unterricht und die strenge Aufsicht, die er führte, hielten ihn jetzt von der Kupferstecherkunst ab, so dass eine grosse Platte mit Kaiser Napoleon unvollendet blieb. Seine Hauptblätter sind in Becker's Augusteum, wo der Atleth, die schönsten Köpfe und Basreliefs sehr kräftig behandelt sind. Doch lieferte Seyffert auch noch mehrere andere bemerkenswerthe Blätter, worunter jene, die er für Casanova's Vorlesungen stach, selten vorkommen, da das Werk nicht erschien. Seyffert starb 1824.

1) Carl Ludwig Fernow, nach Kügelchen, 8.
2) Johann Friedrich Reinecke, berühmter Schauspieler, nach A. Graff gestochen und leicht colorirt, 1788, fol.
3) Mehrere Portraite, Köpfe und Vignetten für litterarische Werke.
4) Brustbild eines Knaben, gestochen und leicht in Farben gedruckt. Ohne Namen, gr. 4.
5) Brustbild eines Mädchens mit einer Katze, in derselben Manier, nach Schenau gestochen. Mit der Dedication an den Grafen Marcolini, fol.
6) Eine weibliche Büste, nach Lairesse, 8.
7) Die Sibylle, nach Kügelchen, für die Urania 1810 gestochen, 12.
8) David, nach Prete Genovese, fol.
9) Umrisse nach altdeutschen Gemälden aus der Sammlung des Malers Hartmann in Dresden, 4.
10) Die Blätter nach antiken Werken in Becker's Augusteum, fol.

Seyffert, Heinrich, Maler, wurde um 1765 zu Berlin geboren, und daselbst zum Künstler herangebildet. Er malte Portraite in Miniatur und Pastell. Darunter sind die Bildnisse des Königs

und der Königin, so wie solche der Prinzen und Prinzessinnen, und anderer hohen Herrschaften. Seyffert malte aber auch andere Darstellungen. Das Todesjahr dieses Künstlers ist uns unbekannt.

Seyffert, Heinrich Abel, Maler zu Berlin, genoss den Ruf eines vorzüglichen Künstlers seines Faches. Er behauptete diesen schon um 1820, namentlich durch Bildnisse in Miniatur und Oel, deren er im Verlaufe der Jahre eine grosse Anzahl ausführte. Er malte den König, die Königin, die Prinzen und Prinzessinnen des k. preussischen Hauses, alle zu wiederholten Malen, so dass keine Ausstellung war, wo nicht Bildnisse dieser höchsten Herrschaften sich befanden, sowohl in Miniatur als in Oel. Im Jahre 1830 gehörte sein Portrait des Königs von Preussen zu den bessten Miniaturen des Kunstsaales in Berlin. Seine Bildnisse in Miniatur sind aber im Allgemeinen trefflich. Ihre Anzahl ist sehr bedeutend, da Seyffert fast alle hohen Herrschaften und Notabilitäten malte. Die Bildnisse in Oel und Pastell machen den geringeren Theil aus.

Dann finden sich von ihm auch historische Darstellungen und Genrebilder in Oel, Aquarell und Gouache.

Seyffert, s. auch Seiffert.

Seyfried, Friedrich, Maler von Nördlingen, zeichnete 1585 auf Befehl des Herzogs Wilhelm V. von Bayern die Stadt Wemding mit der Umgebung und lieferte diese Zeichnung colorirt an den Herzog ab. Seyfried war Landschaftsmaler und Geometer, und könnte auch Bildnisse gemalt haben, so dass er mit unserm Fried. Seefried Eine Person seyn dürfte.

Seyfried, Johann Heinrich, Maler, arbeitete zu Anfang des 18. Jahrhunderts in Gotha.

Seyfried, Norbert, Maler, stand um 1756 in Diensten des Churfürsten von Cöln. Er führte den Titel eines Geschichts- und Hofmalers.

Seyfried, Wilhelmine, Kupferstecherin, wurde 1785 zu Dresden geboren, und von Darnstedt unterrichtet. Sie stach Landschaften, und Schriften, noch um 1812. In Lindner's Taschenbuch für Kunst und Literatur im K. Sachsen, Dresden 1828, kommt sie nicht vor.

1) Zwei kleine Landschaften, nach Klengel.
2) L' hermite, nach J. G. Wagner, qu. fol.

Seyfried, Kupferstecher, lebte um 1760 in Wien, ist uns aber nur nach folgenden nett radirten Blättern bekannt.

Cartelles à l'usage des Ingenieurs, inv. et dessin. par Landerer, grav. par Seyfried. 7 Blätter mit Titel, qu. fol.

Seykora, P., Maler zu Prag, blühte um 1828. Er malte Architekturstücke, worunter besonders seine perspektivischen Ansichten von gothischen Kirchen Beifall fanden. Dieser Künstler ist mit Sickora wahrscheinlich Eine Person.

Seyller, s. Seiller.

Seymour, James, Thiermaler, geboren zu London 1702, war der Sohn eines Banquiers, welcher zu seinem Vergnügen gleiche Kunst übte. Er malte Jagden und Pferderennen, so wie einzelne Pferde, deren Natur er genau studirt hatte. Nur Stubbs und Reinagle sollen ihn übertroffen haben. T. Burford stach nach ihm eine Folge von Jagdstücken und Pferderennen, R. Houston eine Folge von 12 Blättern mit Bildnisse von Rennpferden.
Seymour starb 1752.

Seymour, Edward, Portraitmaler, arbeitete in der ersten Hälfte des 17. Jahrhunderts. Er malte Bildnisse in der Weise Kneller's und Richardson's, die er sklavisch nachahmte. Starb 1657.

Seymour, ein englischer Oberst, diente unter der Regierung der Königin Anna. Er malte Bildnisse berühmter Männer in Miniatur.

Seymour, Alfred, Zeichner und Kupferstecher, der moderne englische Hogarth, ist durch eine Reihe von humoristischen Darstellungen bekannt, die ungemein geistreich aufgefasst sind. Er fertigte viele Zeichnungen zur Illustration belletristischer Werke, wie für die Pickwick Papers von Boox u. s. w.

Dann radirte dieser Meister mehrere seiner Zeichnungen in Kupfer, welche eine interessante Augenlust gewähren, wie die Sammlung unter dem Titel:

Seymour's humorous sketches, comprising Eight - six exceedingly clever and amusing Carikature Etchings, illust. by Alfred Crowquill, 2 Voll. London 1841, roy. 8.

Seyst, Hendrick van, Maler, ist nach seinen Lebensverhältnissen unbekannt. Er erscheint 1508 im Verzeichnisse der Bruderschaft des hl. Lukas zu Antwerpen, lebte aber noch 1522.

Seyter, Daniel, s. D. Syder.

Seywald, Maler, dessen Lebensverhältnissen unbekannt sind. In der Gallerie Lichtenstein zu Wien sind zwei Porträte von ihm. Diese Bilder sind mit ungemeinem Fleisse vollendet; man kann die Barthärchen zählen und durch das Vergrösserungsglas in die Poren der Haut hineinblicken.

Solche Bilder malte C. Seibold oder Seybold, der lange in Wien lebte, und unser Seywald scheint mit ihm Eine Person zu seyn.

Sezenius, Valentin, Kupferstecher, arbeitete in der ersten Hälfte des 17. Jahrhunderts in Italien, und Christ und Malpé nennen ihn vielleicht irrig einen Deutschen. Heinecke nennt einen Valentin Sebanzanus als Kupferstecher, welchem er ein Monogramm V. S. beilegt, dessen sich auch unser V. Sezenius bedient. Das Blatt, von welchem Heinecke, Nachrichten II. 441., spricht, stellt die Verlobung Mariä nach Rafael dar, so dass das Monogramm auch Santi Vrbinas bedeuten könnte. Der Stecher ist wahrscheinlich Martin Rota Sebenzano.

Von unserm Sezenius, den Christ und Malpé mit Unrecht einen mittelmässigen Meister nennen, haben wir kleine niedliche Blätter, die eine Folge zu bilden scheinen. Eines derselben stellt einen Ritter mit einer Dame vor, wie sie sich unter dem Baume

umarmen. Links unten stehen die Buchstaben V. S. 1620. H. 2
Z., Br. 2 Z. 7 L.

Dann finden sich von ihm Goldschmidsverzierungen und Gro-
tesken, welche er nach eigener Erfindung geätzt und mit VS. be-
zeichnet hat. Diese kleinen Blätter sind von 1640. Sie bilden
eine Folge von wenigstens sechs Blättern in 12.

Seczmonowitz, s. Szymonowitz.

Sfedericus, Miniaturmaler, lebte in der zweiten Hälfte des 14. Jahr-
hunderts. In der Bibliothek zu Cassel ist von ihm eine auf Perga-
ment geschriebene und mit Miniaturen verzierte Bibel, die um
1385 von diesem Sfedericus bemalt wurde.

Sfondrati, nennt Rossetti einen Maler, von welchem sich in der
Dominikaner Kirche zu Padua eine historische Tafel finde, die in
der Manier des Dom. Campagnola gemalt sei.

Sfrisato, Beiname von F. Barbieri.

Sgargi, Leonardo, Maler, arbeitete um 1684 zu Bologne. Er
malte einige Landhäuser in der Nähe dieser Stadt in Fresco aus.
Später begab er sich nach Wien. Seiner erwähnt die Felsina
pittrice.

Sgrilli, Vincenzo, Maler, war Schüler von Giuseppe dal Sole und
D. F. Gabbiani, und trat dann in Dienste der Prinzessin Violanta
von Toscana. Starb in frühen Jahren, um 1750.

Sgrilli-Sansone, Bernardo, Architekt und Kupferstecher, arbei-
tete in Florenz. Er gab 1733 eine Beschreibung der Kirche St.
Maria del Fiore heraus, und fügte 17 grosse von ihm selbst ge-
stochene Blätter bei, die mit B. S. fe. bezeichnet sind. Dann
haben wir von ihm eine Beschreibung der Laurenzianischen Bib-
liothek in Florenz, unter dem Titel: La libreria Medicea-Lau-
renziana, Firenze 1739. Die architektonischen Blätter rühren von
Sgrilli selbst her, so wie das Bildniss des Michel Angelo, welcher
der Architekt der Laurenziana ist.

Dieser Künstler stach auch für das Museo Etrusco di A. F.
Gori, Firenze 1757. Mit Franceschini, Vasi, A. Pfeffel u. a. stach
er die schönen Ansichten von Florenz von Joseph Zocchi. Dieser
Ansichten erwähnen wir im Artikel Zocchi's auch. Heinecke nennt
ihn auch als Theilnehmer an den Stichen einer Sammlung von
Darstellungen aus der florentinischen Geschichte: Azioni gloriose
degli uomini illustri Fiorentini.

Ueberdiess sollen sich von Sgrilli auch einzelne Blätter fin-
den, wie eine Empfängniss Mariä, unter dem Titel: Pulchritudo
pulcherrima.

Sguazzella, Andrea, Maler, war Schüler von Andrea del Sarto,
und ein treuer Nachahmer desselben. Er arbeitete mehreres nach
Zeichnungen des Meisters und copirte auch dessen Malwerke. Es
ist überhaupt bekannt, dass von del Sarto's Compositionen mehrere
Repliken sich finden, und einige rühren von Sguazzella her, die
aber der Kenner leicht entdeckt. So ist im Museum des Louvre
zu Paris Christus von den Angehörigen beweint, nach einer der

schönsten Compositionen del Sarto's, aber geistlos, hart und bunt gemalt. Dieses Bild hat Girardet gestochen. Das Todesjahr dieses Künstlers ist nicht bekannt.

Sguazzino, Maler von Citta di Castello, blühte um 1680. Im Dome seiner Geburtsstadt ist sein Bild des St. Angelus, eines der Hauptbilder des Meisters. Auch die Bilder aus dem Leben der Maria in den Lunetten in S. Spirito daselbst sind sehr beachtenswerth. In der Jesuskirche zu Perugia sieht man Darstellungen aus dem Leben des heil. Franz und andere Bilder von ihm. In allen diesen Werken zeigt er sich als guter Praktiker und als besonders geschickt in Anwendung von Gegensätzen. Als Zeichner ist er nirgends von Belang.

Shackleton, John, Maler, stand in Diensten Georg II. von England, und malte eine grosse Anzahl von Bildnissen. Jenes des Königs malte er für mehrere Gesandten, die in London residirten, und dann diese Bildnisse an ihre Höfe schickten. Der Hofmaler erhielt für jedes derselben 50 Pf. St. Doch malte er auch viele andere Personen. R. Houston stach nach ihm die drei Aldermänner in politischer Conferenz am Tische, dann das Bildniss des Kanzlers Henry Pelham, und das schöne Blatt mit dem Portraite des John Roberts Esq.
 Shackleton starb zu London 1767.

Sharp, Gregor, Professor des Tempels zu London, wird von Evelyn unter den Künstlern erwähnt. Er radirte einige Blätter, wie zu Dr. Hyde's Syntagma dissertationum.

Sharp, William, Kupferstecher, nimmt in der neueren Geschichte seiner Kunst eine ausgezeichnete Stelle ein. Im Jahre 1746 zu London geboren, erhielt er den ersten Unterricht von B. West, und dann fand er an Bartolozzi einen Lehrer in der Kupferstecherkunst; allein er folgte in der Folge weder dem einen noch dem anderen, indem sich aus seinen Blättern das Studium der Werke Reynolds', Strange's und Woollet's ergibt, deren Vorzüge er auf eigenthümliche Weise zu verschmelzen wusste. Ueber die Kunstweise dieses berühmten Mannes, und über seine Verdienste verbreitet sich Giuseppe Longhi in seiner Calcographia (deutsch mit Anmerkungen von C. Barth, Hildburghausen 1837, S. 196 ff. In seinem Style zeigt er sich voll Geist und Geschmack, worin er viele in der Art des regelmässigen Stiches übertraf, zugleich aber nicht frei von den schwersten Fehlern der Uebertreibung und Vernachlässigung war. Durch Sharp erreichte nach Longhi's Behauptung die Kupferstecherkunst ihren Gipfel, stieg noch einen Schritt, und sank dann auf der anderen Seite nicht wenig herab. Er stach historische Gegenstände sehr gut, besser aber noch Portraite. Im ersten Fache gab er auf's Vortrefflichste den Charakter der Maler seines Landes und seiner Zeitgenossen, indem er mit gleicher Treue deren Schönheiten und Fehler übertrug, was man deutlich in seinem Blatte, »die Doctoren der Kirche«, nach G. Reni, unterscheiden kann. Im zweiten Fache sind unter andern die Bildnisse von Hunter und Boulton bewunderungswürdig. Beim Vergleiche mit Berwic's Portrait der Gabriele von Senac nach Meilhau erscheinen die Gesichter fast lebendig, während der Kopf der Gabriele etwas Metallenes, oder von gemaltem lackirten Holz hat. Dagegen sind die Gewänder wahr und unübertrefflich, während sie bei Sharp mühselig und doch skizzenartig nachlässig behandelt

sind. Dennoch fällt unserm Künstler die Palme zu, da bei Bild-
nissen das höchste Verdienst in der Wahrheit und dem Ausdruck
der Physiognomie besteht. Ueberhaupt entfaltet dieser Künstler in
fast allen seinen Werken grosse Kenntniss des Helldunkels, tiefes
Gefühl für den Ausdruck und die Farbe, Kühnheit in einem son-
derbaren Strich, und was nach Longhi mehr ist, nachdem ihm so
viele Meister vorangingen, viele Neuheit des Kupferstecher-Mach-
werks. Mit leichter Biegung brach er auf freie Weise in den Flei-
schen die Richtung der ersten ab, ersetzte sie durch eine andere, die
jedoch nicht die Fortsetzung der zweiten war, setzte Punkte und
Gegenpunkte dazwischen, ohne dass dadurch eine Verminderung
des Schmelzes und des herrschenden Charakters entstand. Einige,
mehr als nöthig gebogene und den Forderungen der Natur ange-
messene Strichlagen, manche den Gesetzen der Perspektive entge-
gengesetzte Führung, die bei anderen Künstlern unerträglich seyn
würde, vereinigen sich bei ihm sowohl mit Geist als Kraft. Man
sieht bei den genannten Köpfen gewisse kleine einzelnstehende
Strichmassen, die, in der Nähe betrachtet, ausser aller Anordnung
erscheinen, betrachtet man sie aber in einer mässigen Entfernung,
so entdeckt man, wie meisterlich sie, zur genauesten und leichte-
sten Andeutung der kleinsten Zufälligkeiten in der Natur dienen.
Diess ist bei Sharp eine Folge seiner gewissenhaften Nachahmung
aller Richtungen, Züge und Drucke des Pinsels, die er in den Ge-
mälden antraf, nach welchen er in Kupfer stach. Es galt ihm für
eine Hauptaufgabe, mit dem Grabstichel das Spiel des Pinsels nach-
zuahmen, und aus natürlicher Neigung zog er die freieren Gemälde
mit keckem Pinsel den fleissigeren und verschmolzenern vor, weil
er bei jenen die Norm für sein System der Strichlagen deutlich
vor Augen sah, bei diesen hingegen keine. Er war ein Feind von
Allem, wobei er das Unangenehme, das Mühselige und Beschwer-
liche ahnte, und vermied desswegen jede zu regelmässig gebo-
gene Linienlage, jede ohne Noth angebrachte Glätte, Gleichweite
und Nettigkeit des Stiches, indem er sie für Gegenstände aufsparte,
die ihrer Natur nach glatt und glänzend waren. Sharp streifte also
das Joch, welches einige neuere Grabstichelmeister der Kupferste-
cherkunst aufgebürdet haben, nicht ohne Glück ab, und der Er-
folg würde ein noch grösserer gewesen seyn, wenn sich der Künst-
ler mehr in den Gränzen der Massigung gehalten hätte, welche
er, dem Spiele des Pinsels huldigend, einer wahrhaft ausschwei-
fenden Freiheit wegen überschritt. Sharp hatte sich vorgenommen,
mehr die Malerei als die Natur nachzuahmen, wodurch er seine
Kunst, die ihre eigenthümlichen Mittel hat, das Wahre auszu-
drücken, sich der Mittel einer andern gänzlich verschiedenen Art
zu bedienen zwang, so dass er nach Leonardo da Vinci's Aus-
spruch sich als Neffe nicht als Sohn der Natur zeigte. Longhi hält
es ebenfalls für eine strenge Pflicht des Stechers, wenn er nicht
Gegenstände eigener Composition gibt, die Zeichnungen oder Ma-
lereien anderer mit der gewissenhaftesten Treue, im Charakter des
Urhebers darzustellen, aber nicht bis zu dem Punkte der Verbind-
lichkeit, ausser dem Style des Malers auch die mechanischen Mit-
tel der malerischen Ausübung, nachzuahmen, den Grabstichel zur
Knechtschaft für jene Pinselzüge erniedrigend, die man überdiess
nie vollkommen darstellen kann, und die man in der Natur nie
sieht, und die auch der Maler nie ohne den Vorwurf der Ueber-
treibung auf sich zu laden, sichtbar machen kann, es sei denn in
der Voraussetzung der Sicherheit, dass sie in der gewünschten Ent-
fernung des Beschauers vom Bilde verschwinden. Die verschiede-
nen originellen Pinselstriche, die den stehenden Charakter einiger

Meister ausmachen, und den bis zur Unentschiedenheit hingeworfenen Strich ihrer im Augenblick entstandenen Skizzen nachzuahmen, ist nur Sache der freien Radirung. Wo kupferstecherische Leichtigkeit sich schon durch sich selbst ankündiget, mag's wohl angehen, dass man auch Andeutungen malerischer Flüchtigkeit gebe. Anders ist es nach Longhi im grossen Genre oder beim sogenannten regelmässigen Stich, welcher auch der des Sharp ist, wo der Kupferstecher das Gemälde nur als einen stäten Spiegel der Natur in Betracht ziehen kann. Dieses Genre ist streng, liebt vollendete Sachen und bemüht sich Rechenschaft von Allem und somit auch von der naturgemässen Beschaffenheit der Dinge zu geben. Die Richtung der Behandlung ist dabei nie willkührlich, sondern immer nach der Rundung der Formen berechnet; ein mehr hervortretender Pinselzug im Urbild, welches der Stecher vor sich hat, ist für den Künstler nichts als die Anzeige einer stärker angegebenen Vertiefung oder Erhöhung in der Natur, und er biegt oder verstärkt hier seinen Schnitt mittelst des ihm eigenthümlichen, ganz von dem des Malers verschiedenen Machwerkes. Sharp wollte indessen in seiner Kunst neu seyn. Auch gelang es ihm wohl bei einer ausserordentlichen Anlage zur Technik stellenweise einen Vorschritt zu erreichen, der bis dahin vielleicht nicht zu hoffen stand, was er bei den Werken der kecken und ungebundenen Maler seines Landes und bei den leichten Pinsel Guido's wohl thun konnte allein er konnte nicht gut nach Dolce, und noch weniger nach Rafael und Leonardo stechen. Zur Nachahmung empfiehlt Longhi diesen Meister nicht, meint im Gegentheile, dass diess zu traurigen Folgen führen könnte. Doch räth er dem kalten, monotonen, und zu sehr auf Reinheit und Nettigkeit des Stichels eifersüchtigen Kupferstecher die Betrachtung der Arbeiten dieses Kunstgenies, verbietet aber besonders dem Italiener die Hinneigung zu Sharp, vornehmlich bei Uebertragung der klassischen Gemälde seiner Schule. Den Engländern, die ähnliche Gegenstände, und nach ähnlichen Malern, obschon manchmal manierirter, als er stachen, gelang es ganz gut damit.

Longhi nennt nur die oben genannten Stiche als Musterblätter; allein es sind fast alle von grosser Schönheit. Mit vorzüglichem Lobe erhebt man auch die Belagerung von Gibraltar nach Trumbull, Alfred den Grossen nach B. West, Carl II. im Tower nach demselben, und Samuel's Schatten, ebenfalls nach West. Dass er Ryland's Blatt mit Edgar und Elfrida vollendet hatte, haben wir schon im Artikel jenes Unglücklichen bemerkt. Sharp war Mitglied der Akademie zu Wien u. a. Die Akademie zu London räumt den Kupferstechern nur eine untergeordnete Stelle ein, jene von Associaten, so dass Künstler von erstem Range, wie Sharp, auf diese Mitgliedschaft nicht sehr stolz sind und die Ehrenbuchstaben R. A. gerne weglassen. Sharp starb zu London 1824.

1) Das Bildniss des Künstlers, halbe Figur, nach G. F. Joseph, gr. fol. Selten.

2) Dr. John Hunter, nachdenkend an seinem Arbeitstisch. Kniestück nach Reynolds, eines der schönsten Portraite dieser Art, gr. fol.

I. Vor der Schrift, Namen und Adresse der Künstler mit der Nadel gerissen. (Bei Weigel 16 Thl. Longhi schätzt es auf 60 Lire mit der Schrift.

II. Mit der Schrift.

3) Boulton de Bearley, nach Reynolds, das oben von Longhi
 genannte Hauptblatt, welches wir ausserdem nicht angezeigt
 fanden.
4) Thomas Howard, Graf von Arundel, nach A. van Dyck, fol.
5) Th. Erskine, fol.
6) Robert Dundas, nach H. Raeburn, fol.
 I. Mit angelegter Schrift.
 II. Mit voller Schrift.
7) John Bunyan, fol.
8) General Washington, fol.
9) Theodor Kosciusko auf dem Canapó ruhend, nach C. An-
 dreae, gr. qu. fol.
10) Dr. Edward Jenner, berühmt durch seine Einführung der
 Schutzbockenimpfung, nach Chobday's Gemälde, das letzte
 Werk des Meisters 1823, fol.
11) Samuel Wore, nach B. West, eines der vorzüglichsten Blät-
 ter des Meisters, fol.
12) Julius Cäsar, nach H. Ramberg, für eine Ausgabe der Werke
 Shakespeare's 1785, 8.
13) König Lear, nach J. Reynolds, 4.

14) The holy Family. Die hl. Familie nach Reynolds 1792,
 gr. fol.
 I. Vor der Schrift.
 II. Mit derselben.
15) Sleeping Christ, das schlafende Christuskind, nach A. Car-
 racci, fol.
16) Maria Magdalena, nach G. Reni, fol.
17) St. Cäcilie mit der Palme, Kniestück nach Dominichino,
 eines der Hauptblätter des Meisters 1790, gr. fol.
 I. Mit angelegter Schrift, der Name » Cäcilie « unausge-
 füllt. Selten. Ursprünglicher Preis 20 Thl.
 II. Mit voller Schrift, vor der Retouche und mit Boy-
 dell's Adresse. Bei Weigel 18 Thl.
 III. Die retouchirten Abdrücke.
18) The Doctors of the Church consulting upon the Immacula-
 teness of the Virgin. Die Kirchenlehrer, ein berühmtes Blatt
 nach G. Reni 1785, gr. fol.
 I. Mit angelegter Schrift. Sehr selten. Ursprünglicher
 Preis 33 Thl.
 II. Mit vollendeter Schrift. Preis 25 Thl.
 III. Die Abdrücke von der aufgestochenen Platte.
19) Alfred the great dividing his loaf with the pilgrim. Alfred
 theilt sein Brod mit dem Pilger, nach B. West. Capitalblatt
 aus Boydell's Verlag, qu. roy. fol.
 I. Vor der Schrift (lettre grise), oder vielmehr mit ange-
 legter Schrift. Bei Weigel 12 Thl.
 II. Mit voller Schrift. Weigel 8 Thl. 12 gr.
20) Boadicea the british Queen animating the Britons to defend
 their Country against the Romans. Boadicea, Königin von
 England, nach einem berühmten Bilde von Th. Stotthard
 1812, qu. fol.
21) The sortie by the garnison of Gibraltar. Der Ausfall von
 Gibraltar oder der Tod des Capitain Barboza, eine der be-
 rühmten amerikanischen Schlachten von J. Trumbull. (Die
 anderen stellen den Tod des General Waaren von G. v.
 Müller, und den Tod des General Montgomery von J. F.

Clemens vor), qu. imp. fol. Dazu gehört ein Blatt mit der Erklärung der Köpfe und mit Text.

I. Verschiedene Probedrücke vor aller Schrift. In der Sammlung des Grafen Fries waren sechs solche Drücke, vom reinen Aetzdruck bis zur stufenweisen Vollendung.

II. Mit angelegter Schrift, von der vollendeten Platte.

III. Mit voller Schrift. Ursprünglicher Preis 35 Thl.

22) The Siege and Relief of Gibraltar (in two compartements), nach J. S. Copley, mit Dedication an den König und mit Wappen, gr. qu. fol. Dazu gehören in Holz geschnittene Erklärungsblätter der Portraite.

I. Mit angelegter Schrift und vor der Dedication.

II. Mit voller Schrift und mit der Dedication, dann mit Copley's Adresse 1810. Ursprünglicher Preis 24 Thl.

23) King Charles II. Landing on the Beach at Dover, nach B. West, berühmtes Blatt, von Woollet geätzt und von Sharp gestochen, das Gegenstück zu J. Hall's Cromwell, welcher das Parlament auflöst, und bekannter unter dem Namen: The Restoration, während Hall's Stich unter jenem von Usurpation bekannt ist, qu. roy. fol.

I. Sehr seltener Probedruck vor der Schrift, blos mit der Nadel gerissen: The Restoration. Bei Weigel mit einem ähnlichen Drucke von Cromwell 48 Thl.

II. Mit angelegter Schrift (lettre grise).

III. Mit voller Schrift. Bei Weigel 10 Thl.

24) The Interview of Charles I. with his childern, nach Woodford, gr. fol.

Diess ist eines der schönsten Blätter des Künstlers. Preis 40 fl.

25) The Witch of Endor. Die Hexe von Endor ruft Samuel's Schatten, nach B. West, gr. qu. fol.

I. Vor der Schrift.

II. Mit derselben, und mit Boydell's Adresse.

III. Mit Th. Macklin's Adresse.

26) Romeo und Julie, nach West, 1785 für Boydell gestochen, H. 6 Z. 8 L., Br. 8 Z. 10 L.

27) Cupid and his Mother, nach L. E. V. Lebrun. Smith exc. 1789, fol.

28) Venus und Europa, nach West 1785, für Boydell gestochen. H. 7 Z., Br. 8 Z. 10 L.

29) Dido, nach Quercino, gr. fol.

30) Circe, halbe Figur nach Dominichino, Oval kl. fol.

I. Mit der mit der Nadel gerissenen Schrift (a. l. l.) Selten.

II. Mit voller Schrift.

31) Lucretia im Begriffe sich mit dem Dolche zu ermorden, halbe Figur im Oval, nach Dominichino, sehr zierlich gestochen 1784, qu. fol.

I. Vor der Schrift (mit angelegter Schrift). Sehr selten. Früherer Preis 20 Thl.

II. Mit voller Schrift.

32) Diogenes mit der Laterne, nach S. Rosa, halbe Figuren, qu. fol. (Schwarzenberg'sche Auktion 16 Thl).

I. Vor der Schrift.

II. Mit derselben.

33) L'Envie, Der Neid, nach Michel Angelo, 4.

34) Ein sitzendes, beim Licht lesendes junges Weib, nach Stotthard's Zeichnung, 4.

35) Niobe mit ihren Kindern in einer Landschaft, nach R. Wilson, mit S. Smith gestochen, fol.

36) Dr. Cajus Discovering simple in his Closet, nach R. Smirke, fol.

37) Scene aus König Lear, Act I. 1. Der König von Frankreich, Cordelia, Goneril und Regan, nach R. Smirke für die Shakespear-Gallery gestochen, gr. fol.

38) Scene aus König Lear, Act. III. 4. König Lear, Kent, Fool, Edgar und Gloster, nach B. West für Boydell's Shakespear-Gallery gestochen, gr. fol.

39) Scene aus den Weibern von Windsor, Act V. 5. Page, Fort und Falstaff, nach R. Smirke, für Boydell's Shakespear-Gallery gestochen, gr. fol.
Die späteren Abdrücke dieser beiden Blätter haben Boydell's Adresse nicht.

40) Ein Seetreffen, nach D. Serres. qu. fol.

41) Beggars petition. Ein magerer Hund bettelt bei einem fetten, nach Hancock, fol.

Sharp, William, Maler, wurde um 1790 in London geboren, und an der Akademie daselbst herangebildet. Er machte gründliche Studien, anfangs nach den bestehenden akademischen Regeln, und dann nach der Natur. Ueberdiess copirte er auch einige Werke berühmter älterer Meister, wie das Bild der Jugend des Bacchus nach Poussin, wofür ihm 1821 die silberne Medaille zu Theil wurde. Zum Hauptfache wählte Sharp das Genre, worin er Vorzügliches leistete. Eines seiner Hauptwerke dieser Art ist ein reiches Bild von 1822, welches einen Theaterdichter vorstellt, der den Schauspielern sein neues Drama vorliest. Diese Figuren sind alle verständig geordnet und die ausdrucksvollen Köpfe sind sämmtlich Portraits. Aus Sharp's Gemälden spricht immer ein genaues Studium der Natur, eine lebendige und charakteristische Auffassung der Individuen. Einige seiner Werke sind durch den Stich bekannt. So stach Ch. Heath das schöne Bild, welches unter dem Namen des Sonntags-Morgen (Sunday Morning) bekannt ist, und eine Bäuerin vorstellt, welche einen Knaben wäscht und heranputzt. Turner, Ward jun. und Dawes haben andere Genrebilder nach ihm gestochen.

Sharp, T., Bildhauer zu London, ein jetzt lebender Meister, der zu den bessten englischen Künstlern seines Faches gehört. Es finden sich von ihm höchst ähnliche Büsten, welche die grösste Zahl seiner Werke ausmachen, da solche Portraite von den englischen Grossen häufig verlangt werden. Dann haben wir von Sharp auch andere Bildwerke, die ein genaues Studium der Natur beurkunden, wie sein durch eine Eidechse erschreckter Knabe, welcher überaus wahr dargestellt ist. Dieses Bild brachte der Künstler 1855 zur Ausstellung.

Sharpe, Louise Mrs., Malerin zu London, wurde um 1805 geboren, und schon frühzeitig zur Kunst angeleitet. Sie entwickelte bald ein bedeutendes Talent, welches sich schon um 1825 in trefflichen Miniaturbildern aussprach. Diese bestehen in Copien nach berühmten Malwerken und in Portraiten nach dem Leben. Dann findet man von dieser Künstlerin auch sehr schöne und zart ausgeführte Portraitzeichnungen und herrliche Bilder in Aquarell, welche Scenen aus der Geschichte und dem Leben in grosser

charakteristischer Wahrheit darstellen. Diese Bilder sind mit Meisterschaft behandelt und von ungewöhnlicher Kraft der Farbe. Mrs. Sharpe ist Mitglied der Gesellschaft der Maler in Wasserfarben, die, im Jahre 1806 gegründet, seit Jahren eines immer steigenden Beifalls sich erfreut. Die Werke der Mrs. Sharpe gehörten immer zu den Glanzpunkten der Ausstellungen in Pall-Mall.

Mehrere ihrer lieblichen Frauenbilder sind im Stahlstiche bekannt, wie in Heath's Gallery of British Engravings. London 1836 ff., in Heath's buok of beauty, in dem Werke: Paris et London, Keepsake français, und in der englischen Ausgabe, 1837 ff., in den englischen Almanachen etc.

Seit 1840 ist diese Künstlerin unter dem Namen Mrs. Seyffarth bekannt, indem sie mit dem Künstler Woldemar Seyffarth ein eheliches Bündniss schloss.

Sharpe, Eliza Mrs., Malerin zu London, die jüngere Schwester der obigen Künstlerin, arbeitet in gleichem Genre, und steht an Verdienst dieser gleich. Man besitzt von E. Sharpe äusserst zarte Portraitzeichnungen und weibliche Idealfiguren in Aquarell. Bei den Exhibitions der Gesellschaft der Maler in Wasserfarben gehörten ihre Bilder immer zu den schönsten und lieblichsten. Mehrere sind in Heath's Gallery of British Engravings. London 1836 ff. in Stahl gestochen, und auch in englischen Almanachen findet man Stiche nach ihren Gemälden und Zeichnungen.

Die Bildnisse der Künstlerinnen dieses Namens, von Eliza 1833 in Dresden gezeichnet, sind in der Portraitsammlung des k. sächsischen Hofmalers Vogel von Vogelstein.

Shaw, Henry, Zeichner und Kupferstecher zu London, hat sich im Fache der Architektur- und Ornamenten-Zeichnung einen rühmlichen Namen erworben. Die Zahl seiner Zeichnungen ist sehr bedeutend, und nicht allein für den Freund des Alterthums, sondern auch für Architekten von Bedeutung. Wir haben von ihm colorirte Verzierungen aus Manuscripten und alten Druckschriften, mit einer Beschreibung von F. Madden, welche 1833 erschien. Ein anderes Werk gibt uns die Grund- und Aufrisse, die perspektivische Ansicht, Ornamente und Details von Luton Chapel, unter dem Titel: Gothic architecture and ornaments, in a Series of Illustrations of Luton Chapel, 20 pl. London 1833, imp. fol. Dann gab er mit Bridgens Desings for Furniture heraus, 60 Blätter nach Werken des gothischen Styls und nach solchen aus der Zeit der Königin Elisabeth, London 1838, roy. 4. Alle Werke dieses Künstlers zeichnen sich durch historisches Interesse und durch Genauigkeit der Darstellung aus.

Shaw, T. W., Kupferstecher zu London, blühte in der ersten Hälfte des 19. Jahrhunderts. Seine Blätter, sowohl Kupfer- als Stahlstiche, findet man in literarischen und belletristischen Werken. Solche sind neben anderen in »The works of Hogarth in a series of Engravings, by Trusler, London 1835, 4. Diese Darstellungen sind in Stahl gestochen und gehören zu den bessten Arbeiten ihrer Art.

Shaw, Landschaftsmaler, ein Engländer von Geburt, siedelte nach Amerika über, und gründete da um 1824 seinen Ruf. Seine Werke sind indessen manicrirt. Auch entlehnte er häufig von fremden Compositionen.

Shawbrook, R., Kupferstecher, ein wenig bekannter Künstler, welcher im Catalog der Sammlung Brandes zur englischen Schule gezählt wird, wenn er nicht vielmehr der Antwerpener Familie Schubruck angehört. In dem genannten Catalog wird ihm folgendes Blatt beigelegt:

> Christus am Kreuze sterbend, nach A. van Dyck, Mezzotinto, gr. fol.

Shee, Martin Archer, Portraitmaler und Präsident der Akademie der Künste in London, ein Irländer von Geburt, erhielt in seiner Jugend eine sorgfältige Erziehung, und in allen Wissenschaften Anweisung, auf deren Grund ein Mann von Talent Auszeichnung erlangen kann. Doch widmete er sich auch schon frühe der Kunst, nebst ihrer Theorie und Geschichte, so dass Sir Martin bei Zeiten nicht nur den Ruf eines fein gebildeten Mannes, sondern auch jenen eines tüchtigen Malers in Anspruch nahm, obgleich er in dieser Eigenschaft an Th. Lawrence stets einen gefährlichen Kunstverwandten hatte. Es fehlte ihm auch nie an anderweitigen Gegnern und Neidern, so dass Shee von einigen bewundert, von anderen mit Kälte behandelt wurde. Eines seiner frühesten Bildnisse, welches 1802 zu den vorzüglichsten Leistungen dieser Art gehörte, ist das eines Geistlichen, Namens Kirwan, und an dieses reihten sich einige andere von nicht geringerem Werthe, so dass ihm selbst ein Pamphletschreiber: The Picture of London 1805, das Lob eines denkenden Künstlers gab, der in Hinsicht auf Ausdruck und allgemeine Anordnung einen hohen Rang unter den Bildnissmalern der Zeit einnahme. So dachte man im Verlaufe der Jahre nicht immer, und als er 1830 nach dem Tode des Sir Thomas Lawrence zum Präsidenten erhoben wurde, wollte man den Grund dazu fast nur in seinen poetischen und artistischen Werken, in seiner allseitigen feinen Bildung suchen. In E. Edwards Werk: The fine arts in England, London 1840, werden ebenfalls diese Vorzüge vor allen geltend gemacht, während er als Maler keineswegs den grossen englischen Meistern angereiht wird. Der Präsident Martin Archer Shee hat aber auch Malwerke geliefert, welche mit Auszeichnung genannt werden müssen. Dazu gehört sicher das Portrait Romney's, das Bildniss des Sir John Woolmore in ganzer Figur, und jenes des Königs, welches er 1834 malte und so ähnlich befunden wurde, dass es die k. Familie nicht von dannen liess. Der Künstler malte es für das k. Schloss in Dublin, wohin aber nur eine Wiederholung kam, während das Urbild unter den Portraiten der Souverains im Staatszimmer seine Stelle fand. Sir Martin malte den König auch 1837 wieder, wobei der Monarch mehrmals sass. Es finden sich indessen noch viele andere Portraite von diesem Meister, welche mit Auszeichnung genannt werden müssen, und unter den neuesten besonders auch jene der Königin Viktoria und des Prinzen Albert. Alle diese Bilder zeichnen sich durch charakteristische Auffassung und durch eine schöne wahre Färbung aus.

Es finden sich aber auch andere Darstellungen von Shee, zunächst einige Genrebilder, die grösstentheils aus seiner früheren Zeit stammen, und dann historische Figuren, welche nicht minder einen Künstler von Verdienst beurkunden. So ist im Sitzungssaale der Akademie ein Belisarius, ein trefflich behandeltes Bild. In der Stafford-Gallery ist ein solches der Lavinia, von Rolls für The Anniversary 1829 gestochen.

Nicht geringen Theil an seinem Ruhme haben auch die von Sir Archer Shee verfassten poetischen und artistischen Werke. Wir haben von ihm: Elements of art, a Poem in six cantos, with notes and a preface, including strictures of the state of the Arts, Criticism, Patronage and public state, London 1809, 8. Ferner erschienen von ihm: Rhymes on Art, or the Remonstrance of a Painter: in two parts. With notes and a preface etc. The 2d. edition, with an additional preface and notes, London 1805, kl. 8. Ein drittes Werk hat den Titel: The Commemoration of Reynolds, in two parts, with notes and other poems. London 1814, kl. 8. Dann hat er auch ein Trauerspiel gedichtet, welches jedoch die Censur so übel zugerichtet hatte, dass es unmöglich auf die Bühne kommen konnte. Dieser Zufall machte aus dem Dichter einen Misanthropen. Noch immer geschätzt sind seine Rhymes on Art.

In dem Werke: The fine arts of the english school, ist das erwähnte Bildniss Romney's gestochen.

Sheldrake, J., Kupferstecher, arbeitete gegen Ende des 18. Jahrhunderts in London. Wir fanden folgendes Blatt von ihm erwähnt:

Die Fuchsjagd, nach Garrard 1790, qu. fol.

Shelley, Samuel, Miniaturmaler, wurde um 1750 in London geboren. Er hatte als Künstler Ruf, den er sich durch seine Bildnisse und besonders durch seine naiven weiblichen Charaktere erwarb. Dann fertigte er auch verschiedene Zeichnungen für Buchhändler, die im Stiche erschienen. Auch mehrere seiner Gemälde wurden gestochen, von F. Bartolozzi das Bildniss des Herzogs von Marlborough und seiner Gemahlin mit dem Kinde, von Ryder Lavinia und ihre Mutter, von J. R. Smith Abailard und Heloise, Lavinia und die Dorfwanderer, von T. Burke die Marcella nach Cervantes, und die Schäferin der Alpen nach Marmontel, von Carolina Watson Mrs. G. Hay Drummond mit seinen Kindern, und die Viola nach Shakespear etc. Alle diese Blätter sind punktirt, nach damaliger Weise schwarz und farbig gedruckt.

Dieser Künstler starb um 1810. Er ist vielleicht Eine Person mit dem J. Shelley, von welchem Fiorillo sagt, dass er 1806 unter den Malern erscheint, welche damals eine Societät von Malern in Wasserfarben bildeten, welche noch besteht.

S. Shelley soll auch in Kupfer gestochen haben. Füssly fand ihm folgendes Blatt beigelegt:

Eine weibliche Figur bei einem Monumente. S. Shelley inv. et fec., fol.

Shelott, s. Thelot.

Shelton, s. Shelton.

Shenius, Bartolomäus, s. B. Schön.

Shenton, Henry Charles, Kupferstecher zu London, gehört zu den vorzüglichsten jetzt lebenden englischen Künstlern. Sein Ruf ist schon seit einigen Jahren begründet, durch mehrere schöne Stiche in Kupfer und auf Stahl. Man findet deren in verschiedenen illustrirten Werken. Seine bedeutendsten Arbeiten enthält aber Finden's Royal Gallery of British art. Im 6. Hefte dieses Pracht-

werkes ist von Shenton ein Blatt nach A. Cooper, betitelt: A days
sport in the Heighlands 1840, gr. fol.

Shenton, Henry Edward, Bildhauer zu London, wahrschein-
lich der Sohn des Obigen, bildete sich an der Akademie der ge-
nannten Stadt zum Künstler, und ging dann nach Italien, um in
Rom seine Studien zu vollenden. Shenton hat schon mehrere
treffliche Arbeiten geliefert, die ihn den bessten englischen Meistern
seines Faches gleichstellen. Er fertigte eine Statue des Erzbischofs
Cranmer, wo ihm ein Originalbildniss zu Grunde lag. Ein ande-
res Werk dieses Künstlers, eine ergreifende Gruppe, ist unter dem
Namen der Begräbniss der Kinder Edward's im Tower bekannt.
Diese Gruppe sah man 1845 auf der Londoner Kunstausstellung
mit allgemeinem Beifalle.

Sheperdson oder Shepperson, Maler zu London, wurde um
1820 durch das Kunstblatt zuerst bekannt. Damals erhielt er die
silberne Medaille für die besste Copie, und zur der Folge
malte er noch Copien. So wurde im Kunstblatte 1824 eine solche
nach Reynolds' schlafenden Mädchen gerühmt. Da wird der Künst-
ler Shepperson genannt.

Shepheard, George, Kupferstecher, wurde um 1760 geboren,
und in London zum Künstler herangebildet, wo er eine Reihe von
Jahren thätig war. Es finden sich mehrere Bildnisse von ihm, die
er theilweise radirte, und dann auch in schwarzer Manier behan-
delte. Auch einige Genrebilder hat man von diesem Meister.

 1) Lady Hamilton's Attitudes, copied from Drawings by F.
 Rehberg at Naples. 15 Blätter, gewöhnlich auf braunes
 Papier gedruckt, fol.

 2) The fleecy charge. Ein Schaafstall, nach H. Morland, in
 Schabmanier, gr. qu. fol.

Shepherd, Thomas, Zeichner zu London, blühte in der ersten
Hälfte des 19. Jahrhunderts. Er fertigte zahlreiche architektoni-
sche und landschaftliche Ansichten, besonders aus der Stadt und
der Umgebung von London. Von 1827 an erschien nach Zeich-
nungen eine Sammlung von Stahlstichen, welche eine malerische
Reise durch jene Stadttheile bieten, und zwar unter dem Titel:
Metropolitan improvements in the 19 Century.

 Dann lieferte ein T. H. Shepherd landschaftliche Stahlstiche
für das Werk: Wales illustrated, in a series of views, ingr. from
original Drawings by Henry Gastineau. London, gr. 8.

 Ein G. S. Shepherd ist ebenfalls als Stahlstecher bekannt.
Man findet von ihm viele Blätter in dem Werke: Belgium and
Nassau. London, mit englischem, deutschem und französischem
Text.

Shepherd, J. G., Zeichner und Maler zu London, widmete sich
dem Fache der Landschafts- und Thiermalerei, und lieferte ausge-
zeichnete Arbeiten. Diese bestehen in Darstellungen in Aquarell,
die bei den Exhibitionen der Maler in Wasserfarben stets den
ungetheilten Beifall fanden. Seit 1840 erscheint er nicht mehr im
Verzeichnisse seiner Kunstgenossen.

Shepherd, T. H. und G. S., s. Thomas Shepherd.

Shepken, s. Schaepken.

Sheppard, R., nennt Füssly einen englischen Kupferstecher, von welchem sich ein Bildniss des Königs Johann finde, ful. Er hält ihn für Eine Person mit C. Shepherd, der um 1780 Bildnisse geätzt hat.

Um das Mass der Vermuthungen voll zu machen setzen wir bei, dass beide sich vielleicht in unserm G. Shepheard concentriren.

Sherlock, William, Kupferstecher, wurde um 1740 geboren, und in London herangebildet, wo er als ausübender Künstler thätig war. Es finden sich von ihm landschaftliche Blätter, Bildnisse und andere Darstellungen. Starb um 1795.

1) Das Bildniss des alten Bischofs Hoadly, Copie nach W. Hollar, kl. fol.
2) Eine Scheune (la grange) nach Pillement, gr. qu. fol.

Sherwin, William, Zeichner und Kupferstecher, der Sohn eines englischen Geistlichen, wurde um 1650 zu Wellington (Herfordshire) geboren, und unter unbekannten Verhältnissen herangebildet. Er übte in London seine Kunst, und obgleich er dieselbe nicht mit Auszeichnung trieb, so erlangte er dennoch den Titel eines Kupferstechers des Königs. Diese seltene Ehre wurde sonst nur ausgezeichneten Künstlern zu Theil, so dass sich Sherwin sicher besonderer Protektion erfreut zu haben scheint. Es finden sich ziemlich viele Blätter von ihm, wovon die meisten nur im Machwerke Verdienste haben, die wenigsten auch im Uebrigen zu empfehlen sind.

Dann ist Sherwin auch einer der ersten, welche Blätter in schwarzer Manier geliefert haben. Er bediente sich bei der Zubereitung der Platte einer Feile, da er das Verfahren des Prinzen Rupert nicht kannte. Dieser hatte aber einen Bedienten im Verdacht der Entdeckung des Geheimnisses, bis sich Sherwin an den Prinzen wendete und ihm sein Instrument vorzeigte. Jetzt schenkte ihm Rupert eine gekerbte Walze. Die Schwarzkunstblätter Sherwin's sind als Incunabeln der genannten Manier zu betrachten. Dieselben schätzt daher nur der Kenner, da sie noch unvollkommen erscheinen. Sherwin starb um 1715.

Blätter in schwarzer Manier.

1) Charles Lord Gerard (Maclesfield) in Rüstung mit langen Haaren. Medaillon, W. Sherwin fe. H. 14 Z. 7 L., Br. 11 Z. 9 L.
2) Georg Monck, Herzog von Albermale, von vorn genommen und in Rüstung dargestellt. James Hoar jun. Guil. Sherwin fec. cum privil. H. 14 Z. 7 L., Br. 11 Z. 9 L.

Dieses Blatt ist von guter Wirkung, aber zu schwarz. Die Behandlung ist in beiden ganz eigenthümlich und unsicher.

3) Die Madonna della Sedia, nach Rafael's Bild in der Gallerie des Herzogs von Wellington, aber von der Gegenseite. Auch der Johannes fehlt. Schlecht gearbeitet, und von keiner grossen Wirkung. Graf L. de Laborde kannte es nicht. Oval, kl. fol.

Grabstichelarbeiten.

4) Carl II. König von England, fol.
5) Dr. William Vermon. Ad vivum del. 1671, fol.

6) Joseph Herzog von Albermale, fol.
7) John Blancowe, nach Cloustermann, fol.
8) William Bridge, fol.
9) Powel, Richter, 1711. Sehr seltenes Blatt, fol.
10) Die meisten Blätter in God's Revenge against Murder, 1669, fol.

Sherwin, John Keyse, Zeichner, Maler und Kupferstecher, wurde um 1746 in London geboren und unter unbekannten Verhältnissen zum Künstler herangebildet. Er arbeitete mit der Nadel, mit dem Grabstichel und in schwarzer Manier, selten aber nahm er den Pinsel zur Hand. Er zeichnete nach dem Leben, und componirte auch historische Bilder, deren er aber wenig in Farben ausführte. J. R. Smith stach nach seiner Zeichnung das Bild der Honourable Mrs. Ward in Mezzotinto, ein schönes, sehr seltenes Blatt, besonders im ersten Drucke vor der Schrift. Seine Blätter sind zahlreich, und für seine Zeit von Bedeutung. Sie standen früher in guten Preisen. So wurde in der Frauenholz'schen Auktion der Tod des Lord Robert Manners mit 44 Gulden bezahlt. Andere Blätter gingen im ersten Decennium unsers Jahrhunderts zu 3 — 4 Thl. weg. Sherwin war Kupferstecher des Prinzen von Wales und nach Woollet's Tod wurde er Kupferstecher des Königs. Er starb 1792.

1) William Pitt, nach der Bildsäule von J. Wilton und nach Brompton's Zeichnung, fol.
2) The Right Rev. Robert Lowth, Lord Bishop of London. R. E. Pine pinx., gr. fol.
3) Sir Joshua Reynolds, nach letzterem, 1784, kl. fol.
4) Thomas Pennant, nach Th. Gainsborough, fol.
5) William Woollet, Engraver to his Majesty, fol.
6) Dr. William Boyce, Master of his Maj. Band of Musicians. Engraved from the life, fol.
7) The Dutchess of Cumberland, fol.
8) Mrs. Robinson, punktirt und schwarz gedruckt. Ohne Inschrift. Oval, 4.
9) Mrs. Hartley, in the character of Andromache, punktirt. Oval, fol.
10) Mrs. Siddons, in the character of Grecian Daughter, punktirt, das Gegenstück zum obigen Blatte.
11) William Graf von Chatam, fol.
12) M. T. Cicero, schöne Statue auf der Universität Oxford 1791. Vorzügliches Blatt, kl. fol.
13) The Finding of Moses, schöne Composition von 17 Figuren in einer Landschaft. J. K. Sherwin inv. et sc. Hauptblatt des Meisters, sehr gut gestochen, s. gr. qu. fol.
 I. Vor der Inschrift im Rande.
 II. Mit aller Schrift.
14) The holy Family, Ruhe der hl. Familie mit Elisabeth und Johannes, nach P. da Cortona, J. Boydell exc. Schönes Blatt, gr. qu. fol.
15) Die hl. Jungfrau mit dem Kinde sitzend, neben ihr Joseph mit dem Buche. Nach N. Poussin, gr. fol.
 I. Mit angelegter Schrift.
 II. Mit voller Schrift.
16) Die hl. Jungfrau mit dem Kinde, welches den Johannes liebkoset. Im Grunde liest Joseph. Nach C. Maratti. Schönes Blatt 1790, gr. qu. fol.

17) Maria mit dem Kinde von Engeln umgeben, halbe Figuren in runder Bronze mit griechisch-runischen Inschriften, in der Sammlung des Marquis Rockingham. Vorzügliches, radirtes Blatt, gr. 4.

18) Christus erscheint der Magdalena (Noli me tangere), nach R. Mengs, fol.

19) Der Heiland erscheint der Magdalena als Gärtner, nach G. Reni, fol.

20) Christus das Kreuz tragend, nach einem angeblich von G. Reni gemalten Altarbilde der Magdalenen Capelle in Oxford 1779, s. gr. fol.

21) Smitfield Sharpes of the countrymen defrauded, nach T. Rowlandson. Eines der Hauptblätter Sherwin's, gr. qu. fol.

22) Capitain James Coock sitzend nach links, die Rechte auf den Tisch gelegt, und in der Linken eine Karte haltend, nach M. Dance. fol.

23) The Death of Lord Robert Manners, nach Stotthard, gr. qu. fol.
 I. Mit angelegter Schrift (a. l. l.).
 II. Mit der Schrift.

24) Bacchus und Ariadne, ohne Namen, fol.

25) Venus aus dem Bade kommend, ohne Namen, fol.

26) Pericles und Aspasia, nach Angelica Kaufmann, Oval, fol.

27) Catullus und Lesbia, nach derselben, Oval, fol.

28) Herminia schreibt Tancred's Namen in die Rinde des Baumes, nach derselben, fol.

29) Meditation. Nach Milton's Penseroso, punktirt. Oval fol.

30) Prior's Garland, mit 16 Versen von Prior, punktirt. Oval, fol.

31) Die wahrsagende Zigeunerin, nach Reynolds, fol.

32) The happy village. Tanzende Bauern. J. K. Sherwin pinx. et sc. Punktirt, gr. qu. fol.

33) The forsaken fair. Die verlassene Schöne, links am Hause sitzend. Drawn and engraved by J. K. Sherwin. Radirt und punktirt, gr. qu. fol.
 Die späteren Abdrücke haben R. Wilkinson's Adresse 1791.

34) A view of Gibraltar with the spanish flattering ships on fire 1782. Ansicht von Gibraltar mit der brennenden spanischen Flotte. Mit Dedication und Beschreibung, s. gr. qu. fol.

Sherwin, Charles, Kupferstecher, wird von Basan zuerst erwähnt, als jüngerer Zeitgenosse des obigen Künstlers, welchen wir, wahrscheinlich irrig, auch J. H. Sherwin geschrieben fanden. Er soll dem Keyse Sherwin beim Stiche des Blattes mit dem Tode des Lord Manners hülfreiche Hand geleistet haben. Füssly macht bei dieser Gelegenheit dem Basan den Vorwurf eines Elenden, scheint aber zu voreilig gewesen zu seyn. Dieser Charles Sherwin ist vermuthlich einer der Zeichner, welche für die schöne Ausgabe der Plays of W. Shakespeare edit. by M. Wood, London 1806. gearbeitet haben. Skelton, A. Smith und A. haben die Blätter gestochen.

Sherwin, J. H., s. den obigen Artikel.

Sherwouter, s. Serwouter.

Shipley, William, Zeichner, arbeitete um 1750 in England. Er fertigte mehrere Zeichnungen zum Stiche.

Shireff, Miniaturmaler von Edinburg, kam 1773 nach London, und fand da grossen Beifall. Im Jahre 1800 hielt er sich in Bath auf. Dieser Shireff war taubstumm.

Shoote oder Shute, John, Maler und Architekt, fand an den Herzog von Northumberland einen Gönner, der ihn 1550 nach Italien schickte, um sich in der Baukunst auszubilden. Nach seiner Rückkehr trat er in Dienste des Herzogs, fand aber auch noch zu anderweitigen Beschäftigungen Musse. Er schrieb ein Werk über Architektur, welches 1563 mit schönen Holzschnitten erschien. Ein Jahr früher hatte er zwei geschichtliche Abhandlungen aus dem Italienischen übersetzt, welche über den Ursprung der Türken und über ihren Krieg mit Scanderbeg handeln.

Dann malte Shoote auch Bildnisse und andere Darstellungen in Miniatur. Haydock gedenkt seiner 1598 in der Uebersetzung des Werkes von Lomazzo. Der Künstler selbst spricht in der Vorrede seines seltenen architektonischen Werkes von sich.

Short, R., Zeichner und Maler, blühte um die Mitte des 18. Jahrhunderts in London. Er malte militärische Scenen und Schiffe. C. Watson stach nach ihm eine Folge von 12 grosse Blättern, welche Ansichten von Schiffen mit französischem und spanischem Militär enthalten. Diese Blätter erschienen bei Boydell in London.

Shury, Inigo, Kupferstecher, arbeitet in London, meistens in Gemeinschaft seines Sohnes G. Shury. Es finden sich zahlreiche Stahlstiche von ihnen, welche sie für verschiedene illustrirte Werke ausführten, wie für »Belgium and Nassau etc.«

Siamo, nennt Füssly einen italienischen Kupferstecher, von welchem er in einem Cataloge drei Quartblätter mit Thieren angezeigt fand. Wir kennen ihn nicht näher.

Sibelius, C., Kupferstecher, ist uns aus einem Auktions-Cataloge bekannt, in welchem ihm folgende Blätter beigelegt werden:

1) Bildnisse von Mitgliedern des Hauses Oranien.
2) Vue de la villa d'Amsterdam, nach L. Backhuysen, qu. fol.
3) Vue de la ville de Rotterdam, nach demselben, qu. fol.

Siber, Johann Baptist, Maler, wurde 1802 im k. bayerischen Landgerichte Landsberg geboren, und zum geistlichen Stande bestimmt. Er fühlte indessen schon frühe grosse Lust zum Zeichnen, was einige Kunstfreunde bewog, ihn auf die Bahn zur Kunst zu leiten. Von 1825—1827 besuchte er die Akademie in München, musste aber zum Erwerb die Portraitmalerei ergreifen, welche er noch gegenwärtig übt. Siber malte schon viele Bildnisse sowohl in Oel als in Miniatur. Er unternahm verschiedene Reisen zu diesem Zwecke, nach Frankfurt, Ulm, Wien u. s. w., wo er überall Portraite malte, bis er endlich 1835 an der polytechnischen Schule in München eine Anstellung fand.

Das Bildniss des Fürsten Oettingen-Wallerstein ist durch den Steindruck vervielfältiget.

Siber, s. auch Sieber.

Sibert, Maler, arbeitete um 1760 in Ludwigsburg. Er malte Blumen.

22 *

Sibert, Johann Martin Jakob, Zeichner und Kupferstecher von Nürnberg, stand daselbst um 1816 unter Leitung des berühmten A. Reindel. Er arbeitete im historischen und figürlichen Fache, musste aber seine Kräfte häufig mit geringen Aufträgen vergeuden. In Almanachen und in anderen illustrirten Werken sind Blätter von ihm.

Sibert, s. auch Siebert.

Sibilia, Francesco, Mosaikarbeiter, arbeitete in den ersten Decennien unsers Jahrhunderts. Dodwell, der bekannte Reisende, besass von ihm eine prächtige Tischplatte aus antikem Glase.

Sibilla, Gasparo, Bildhauer, fertigte in der ersten Hälfte des 18. Jahrhunderts für die Kirchen Roms verschiedene Bildwerke. Von ihm ist das Grabmal Benedikt XIV., woran auch Bracci Theil hat. Er verdient für seine Zeit grosses Lob.

Sibilla, Gisbert, Maler, dessen Lebensverhältnisse unbekannt sind. In der k. Eremitage zu St, Petersburg ist von ihm ein Gemälde, welches den Triumph David's vorstellt, und ein Bild des jungen Samuel.

Sibire, Mlle., Kupferstecherin, wird von Füssly als Herausgeberin der Loggien Rafael's erwähnt. Da er sie als Schülerin eines David erklärt, so ist diess jene Sammlung, welche wir B. XIV. S. 450 erwähnt haben, unter dem Titel: Les loges du Vatican peints par Raphael. Chez David graveur et chez Treuttel et Würtz, 52 Blätter mit Text, 4.

Sibmacher, Johann, Kupferstecher von Nürnberg, wird gewöhnlich unter »Siebmacher« rubricirt, obgleich der Künstler sich selbst Sibmacher schreibt; freilich nur nach der älteren willkührlichen Orthographie. Er entwickelte grosse Thätigkeit, und machte sich besonders durch ein Wappenbuch bekannt, welches in mehreren Ausgaben vorliegt. Dann gab der Künstler auch noch ein anderes Werk heraus, unter dem Titel: Modelbuch in Kupfer gemacht, darinnen allerhand Art neuer Modell, von dünn, mittel und dick ausgeschnittener Arbeit, auch andern künstlichen Nehwerk zu gebrauchen. Nürnberg bei Michael Kuisner 1601.

Das Wappenbuch Sibmacher's, welches in der ersten Ausgabe sehr selten ist, hat den Titel: Johann Siebmachers New Wappenbuch — an der Zahl über 3320 Wappen — dergleichen vor niemals ausgangen, Norimbergae 1605. Am Ende: gedruckt zu Nürnberg durch Christoff Lachner, In verlegung Johann Sibmacher's, Im 1605. Jahr. Der zweite Theil: Newen Wappenbuchs II Theil, Darinnen dess H. Röm. Reichs Teutscher Nation - Wappen, an der Zahl bei 2400 — auff Kupferstück truck verfertiget: Durch: Johann Sibmacher. Norimbergue. Sumtibus Auctoris MDC. IX. qu. 4.

Die Wappen sind sehr zart radirt, und in dieser Ausgabe sehr rein gedruckt. Das Werk fand daher allgemeinen Beifall, so dass von Sibmacher's Erben schon 1612 eine zweite Ausgabe veranstaltet wurde: Gedruckt zu Nürnberg durch Abraham Wagenmann etc. qu. 4. Der zweite Theil erschien 1610. Später erhielt der Kunsthändler Paul Fürst die Platten, welcher 1656 die dritte Auflage

veranstaltete. Im folgenden Jahre fügte er den III. und IV., 1667
den V. Theil und 1668 einen Anhang bei. Der Schwiegersohn
Fürstens, Rudolph Johann Helmers, gab von 1699 — 1705 eine
mit dem sechsten Theile und einem Anhange vermehrte Auflage
heraus, und endlich erschien dieses Werk unter dem Titel: Das
grosse und vollständige, anfangs Siebmacherische, hernacher Für-
stische und Helmerische, nun aber Weigelische Wappenbuch in
sechs Theilen etc. Nürnberg 1734, fol. Dazu gehören von 1753
— 1806 12 Supplementhefte, die selten vorkommen.

Hans Sibmacher starb 1611 in Nürnberg, mit dem Ruf eines
tüchtigen Künstlers. Er lieferte noch mehrere andere Blätter, die
theilweise zu den Seltenheiten gehören. Bartsch P. gr. IX. p.
595 ff. nennt eine Folge von Jagden und eine andere der 12 Mo-
nate, Heller gibt Zusätze zum Peintre-graveur desselben, und auch
noch anderwärts kommt hie und da ein Blatt dieses Meisters vor,
so dass das folgende Verzeichniss bisher das vollständigste ist.
Mehrere den Chalcologen unbekannte Blätter besass Dr. Petzold,
dessen Sammlung 1844 in Wien veräussert wurde. B. bedeutet
demnach Bartsch, Br. Brulliot, H. Heller und P. Catalog Pezold.
Die Blätter des letzteren gehören wahrscheinlich zu einem ge-
schichtlichen Werke.

Sibmacher bezeichnete mehrere seiner Blätter mit dem Namen,
andere mit einem Monogramm. In der Kunstkammer zu Berlin
ist eine kleine längliche Elfenbeintafel, auf welcher zwei Tritonen,
die um eine Nymphe kämpfen, gravirt sind. Es stehen darauf die
Buchstaben H S., welche nach Kugler (Besch. der Kunstkammer
S. 255) ebenfalls auf diesen Meister zu deuten seyn dürften.

1) (P.) Philipp Emanuel von Lothringen, Herzog von Mercoeur
und Pentheuvre, in Rüstung von vorn, in ovaler Einfassung.
H. 6 Z., Br. 4 Z. 9. L.
Seltenes Blatt, im ersten Drucke vor der Nro. und vor
der Retouche.

2) (P.) Mathias, Erzherzog von Oesterreich, im Profil nach
links. H. 6 Z., Br. 4 Z. 9 L.
Sehr seltenes Blatt, im ersten Druck wie oben.

3) (P.) Nicolaus Graf von Serin (Zriny), Commandant von
Zigeth. In gleicher Grösse mit den beiden vorhergehenden,
und im späteren Drucke von der retouchirten Platte.

4) (P.) Mahomed III., Sultan. Sehr seltenes Blatt, H. 6 Z.,
Br. 4 Z. 9 L.
Mit den Abdrücken verhält es sich, wie oben. Die spä-
teren sind retouchirt und mit Nro. 45 versehen.

5) (P. und Br. I. Nro. 2497.) Friedrich Beham, Büste im Profil
nach rechts. Links unten das Zeichen. Schönes Blatt, äus-
serst leicht und geistreich radirt, aber sehr selten zu finden.
H. 4 Z. 2 L., Br. 3 Z. 6 L.

6) (H.) Ein geflügelter Genius, nach links, mit einer Vase in
den Händen, aus welcher sich fünf hohe Blumenstängel er-
heben. Oben links: Nro. 1, unten im Rande links: Jo.
Sibmacher fec., in der Mitte: 1596, und rechts: Hir. Bang.
exc. H. 3 Z. 5 L., Br. 2 Z. 7 L.
Gehört dieses Blatt vielleicht zu dem oben erwähnten
Modellbuch und ist es Nro. 1 desselben?

7) (P.) Die Wiedereinnahme von Gran in Ungern nach dem
Abzuge der Türken 1. Sept. 1595. Sehr interessantes Blatt,

mit 20 deutschen Versen im unteren Rande, mit einem gedruckten Erklärungsblatte von 4 Zoll, und mit dem Monogramme des Stechers. Dieses äusserst seltene Blatt ist 14 Z. hoch (mit dem Texte) und 12 Z. 4 L. breit.

8) (P.) Ein wunderbarer Fisch, den 26. Nov. 1567 gefangen, und von zwei Seiten dargestellt. Im Rande ist erklärender deutscher Text, worin auf die Einnahme von Raab in Ungarn hingewiesen ist. Sehr zart und leicht radirt, ohne Zeichen und Namen, aber unzweifelhaft von Sibmacher. Dieses sehr seltene Blatt ist 8 Z. 10 L. hoch und 10 Z. 9 L. breit.

9 — 18) (B. 1 — 10.) Eine Folge von 10 Blättern mit Jagden, von sehr guter Zeichnung und äusserst zart gestochen. H 6 Z. 3 — 4 L., Br. 11 — 14 L.
1. Jagd auf Affen.
2. Jagd auf Haasen.
3. Hirschjagd.
4. Fuchsjagd.
5. Bärenjagd.
6. Eberjagd.
7. Fischerei.
8. Entenjagd.
9. Jagd auf Wachteln.
10. Stierjagd. Links unten: Jo. Sibmacher facieb., in der Mitte: Norimberge, rechts: Hieron. Bange excudit 1596.

19) Eine ähnliche Folge von Jagden in kleinen Friesen, 12 Blätter, ohne Namen des Meisters, aber von oder nach Sibmacher, schmal qu. fol.
Sieben solcher Friese waren in der Sammlung des Grafen Sternberg-Manderscheid.

20) (B. 11.) Eine Hasenjagd. Zwei Reiter und sechs Hunde verfolgen den Hasen nach links hin, wo sich ein Mann hinter dem Baume versteckt. Ohne Zeichen und Namen, aber nach Bartsch sicher von Sibmacher. H. 14 Z., Br. 5 Z. 9 L.

21 — 32) (B. 12 — 23.) Die 12 Monate, Folge von 12 numerirten Blättern mit Leuten in verschiedener Beschäftigung. Auf jedem Blatte ist das Zeichen des Thierkreises und unten im Rande der Name des Monats. Auf Nro. 12 steht links im Rande: Jo. Sibmacher faciebat, rechts: Hiero. Bange excudit 1596.

33) (P. und Br. Nro. 1235.) Der Stammbaum des Herzogs Friedrich von Sachsen-Weimar und der Pfalzgräfin Anna Maria, dessen Gemahlin. In der Mitte unten ist das Zeichen. H. 9 Z. 8 L., Br. 12 Z. 11 L.
Dieses Blatt ist äusserst selten.

34) (H.) Das Pesslersche Wappen. Ueber demselben sitzen auf Zierathen und Früchten zwei Genien, welche die eine Hand auf das Knie, die andere auf den Schild stützen. Unten ist ebenfalls zu jeder Seite ein Genius, und an der Tafelverzierung ist das Zeichen H S. H. 4 Z. 3 L., Br. 2 Z. 9 L.

35) (H.) Das Holzschuhersche Wappen. Es ist von einem Laubgewinde umgeben, an dessen vier Seiten Früchte angebracht sind. Oben sitzen zu beiden Seiten zwei Genien mit offenen Büchern, wovon jeder hineinblickt. Unten sieht man unter der Tafel das Zeichen H S. H. 2 Z, 11 L., Br. 2 Z. 9 L.

36) (P.) Das Wappen einer Patrizier Familie. In dem mit einem Helme gezierten Schilde sind drei Raben, und allegorische Figuren und vier Genien umgeben ihn. In der Mitte unten ist das Zeichen. Ein schönes Blatt und von grosser Seltenheit. H. 4 Z. 3 L., Br. 2 Z. 11 L.

37) (P.) Ein anderes Wappen einer Patrizier-Familie, von zwei Thermen und vier Genien umgeben, welche verschiedene Instrumente spielen. Ein eben so schönes Blättchen und von grosser Seltenheit. H. 4 Z. 1 L., Br. 2 Z. 8 L.

38) (H.) Eine Karte von Ungarn, mit dem Wappen des Landes. Im Schilde steht: Totivs Vngariae et Transylvaniae etc. Delineatio. Unten in der Mitte etwas noch rechts steht: Johann Sibmacher Norimb. faciebat et excud. H. 9 Z. 6 L., Br. 18 Z. 3 L.

39) (H.) Eine andere Karte von Ungarn. Unten links auf einer Tafel steht: Hvngaria, und das Wappen darüber. In der Mitte liest man: Johan Sibmacher Norimb. faciebat et excud. H. 9 Z. 9 L., Br. 13 Z.

Siboga, s. H. Disegna.

Sibrechts, s. Siebrechts oder Sieberechts.

Sicard, s. den folgenden Artikel.

Sicardi, Luca, Zeichner und Maler, geb. zu Avignon um 1746, bildete sich in Paris zum Künstler heran, und gelangte zu grossem Rufe, den er sich vornehmlich durch seine humoristischen Genrebilder erwarb. Er malte auch Bildnisse und andere Darstellungen in Oel und Email, besonders in seiner früheren Zeit, und erfreute sich auch damit des Beifalls. Einen Theil seiner Werke machen die Scenen aus der comischen Oper aus, so wie denn überhaupt die Bühne auf die Kunstweise Sicardi's Einfluss übte. Unter den früheren gerühmten Bildern (1804) nennen wir eine Scene, wie Pierrot mit dem Ragout sich den Mund verbrennt, während sein Bube weislich den Bissen bläst, und die Frau über den Alten lacht. Dieses zart vollendete Bildchen hat Mecou geistreich in Punktirmanier gestochen. Ein anderes Gemälde stellt dieses pfiffige Söhnchen vor, wie es zum Entzücken der Mutter dem Vater Leckereien aus der Tasche stiehlt. Ein weiteres Bild bringt Kinder zur Schau, die, mit Eselsohren und angehefteten Zetteln bestraft, dennoch Töpfe mit Eingemachtem benaschen. Die Werke dieser Art wurden als originell bezeichnet, und in der Darstellung wollte man eine besondere »Vis comica« erkennen. Ausser dem oben genannten Blatte von Mecou haben wir noch viele andere Bilder im Stiche, unter den Titeln: O! che Boccone, gest. von Burck; Oh, che Gusto!, gest. von Copia; Comme la trovate? gest. von Burles und Copia; Oh, che Fortuna! gest. von Bouquet. Diese vier Blätter erschienen anfangs mit Sicardi's eigener Adresse (chès Sicardi à Paris), dann kamen die Platten in den Besitz der Kunsthandlung des Mr. Jean, früher Mondhare et L. Bonnet.

Sicardi starb um 1825.

Sicc., Joh. Battista, nennt Füssly einen Maler, welcher aber mit J. B. Secchi Eine Person ist.

Siccatus, ein römischer Künstler, wurde erst in letzter Zeit bekannt, durch die Bemühungen des historischen Vereins des Ober-Donaukreises I. O. Dieser Siccatus nennt sich als Verfertiger eines Denkmales, welches von Cl. Paternus dem Legaten und Proconsul Clemens und seiner Gattin Torquata gesetzt wurde. Man fand es in Epfach, von wo es in das Antiquarium nach Augsburg gebracht wurde. Vgl. J. v. Hefner's röm. Bayern S. 30.

Siccrist, J. M., Kupferstecher, ist nach seinen Lebensverhältnissen unbekannt, aber wahrscheinlich jener M. Sigrist, der nach Füssly's Angabe 1774 in Wien nach Erl Wienerprospekte gestochen hat, so wie nach eigener Zeichnung eine Ansicht des dortigen Neumarktes. Wir kennen nur folgendes Blatt von ihm, auf welchem sich aber der Künstler Siccrist nennt.

> Ein öffentlicher Stadtplatz mit einer fürstlichen Schlittage, sehr schön radirt. J. C. F. d'Erl des. grav. J. M. Siccrist, gr. qu. fol.

Siceri, Andrea, Maler, arbeitete um 1650 zu Florenz. Er war ein Schüler von B. de Bianco.

Sichan, Maler zu Paris, ein jetzt lebender Künstler. Er hat besonderen Ruf als Decorateur, malt aber auch in Oel. Auf der Ausstellung zu Gent sah man 1838 ein Architekturstück von ihm.

Sichelbart oder Sickelbart, Pater Ignatius, ein Jesuit aus Böhmen, hatte auch als Maler Ruf. Er schloss sich mit J. D. Attiret einer Mission nach China an, und war mit diesem und anderen Malern auf mannigfache Weise für den Hof in Pecking beschäftiget. Ueber die Schlachtbilder, welche diese Jesuiten für den Kaiser Kien-Long malten, und die in Kupfer gestochen wurden, haben wir schon im Artikel Attiret's gehandelt. Pater Sichelbart stand nach dem 1768 erfolgten Tod des genannten Jesuiten der Mission vor, und war fortwährend zur Zufriedenheit des Kaisers thätig, so dass ihm die höchst seltene Ehre zu Theil wurde, eine vom Herrscher der Mitte eigenhändige Lobschrift zu erhalten. Um 1780 starb dieser Missionär.

Sichelbein, Johann oder Johann Friedrich, wurde um 1625 in Memmingen geboren, und in Schwaben auf mannigfache Weise beschäftiget. Er malte Portraite und verschiedene Bilder für Kirchen und Klöster. J. Schönfeld und Heiss waren seine Schüler. Starb um 1690.

Sein gleichnamiger Sohn, geb. zu Memmingen 1648, war ebenfalls Maler, der sich einige Jahre in Italien aufhielt. Er malte Altarbilder, deren sich in den Kirchen zu Memmingen, Ottobeuern, Ochsenhausen, Buxheim u. s. w. finden. Auch viele Staffeleibilder malte dieser Meister, wovon die meisten nach Russland kamen. Starb 1719.

Von dem jüngeren Sichelbein haben wir folgende radirte Blätter:

1) Büste eines bürgerlichen Mannes mit Pelzmütze, nach links. An der Mauer ist das Monogramm und unten im Rande: J. G. E. (Joh. Georg Engler.) H. 2 Z. 5 L., Br. 1 Z. 10 L.
2) Eul, Musikus von Nürnberg, mit Pelzmütze nach links, wo die Violine ist. Links oben ist das Monogramm. H. 3 Z. 1 L., Br. 3 Z.

Sichem, Carl von, Kupferstecher, war zu Anfang des 17. Jahrhunderts thätig, und es ist daher denjenigen nicht beizustimmen, (Christ, Heller, Holzsch. S. 234) die seine Existenz in Zweifel ziehen. Es finden sich von ihm mehrere Portraite im Kniestück und in ganzer Figur, die das Monogramm K V S, oder dessen Namen tragen. Diese Bildnisse sind in dem Werke: Historia oder eigentliche und wahrhaftige Beschreibung aller fürnehmen Kriegshändel, gedenkwürdigen Geschichten und Thaten, so sich in Niederlandt zugetragen haben. Gedruckt zu Arnheim bei Johann Jansen Buchführer daselbst MDCIIII. fol. In Emanuel von Meteren's Niederländischen Historien, anfänglich in holländischer Sprache, dann 1611 und 14 in deutscher Sprache, kommen sie ebenfalls vor. Auf dem Bildnisse der Isabella von Oesterreich in der Geschichte des niederländischen Krieges von 1604 steht rechts auf der Erde: Caroly a Sichem sculpsit et excudit. Es ist somit Heinecke's Behauptung, der einen Carl v. Sichem annimmt, erwiesen, und das Monogramm K V S mit dem sculp. et exc. ist demnach zweifelsohne unserm Künstler beizulegen. Es kommt in den beiden genannten Werken vor, neben dem Monogramm CVS, welches ebenfalls auf einigen Blättern ihm angehören könnte, da die Arbeit dafür spricht. Die Bildnisse der Margaretha von Oesterreich, der Königin Maria von Ungarn, des Erzherzogs Mathias von Oesterreich, des Grafen Dudley Leycester, alle in ganzer Figur, sind sicher von Carl v. Sichem. Das Monogramm K V S lässt ihn erkennen. Es dürften aber auch die Kupferstiche mit dem Namen Sichem, und die mit dem Monogramme CVS ihm angehören. Diese Buchstaben sind immer verschlungen, selbst vor dem Namen Sichem, was die Franzosen Basan, Papillon, Marolles, F. le Comte etc. verleitete, einen C. S. Vichem aus ihm zu machen, da das V der grössere Buchstabe ist. Die Numern 1 — 7 gehören sicher dem Carl von Sichem an, und die anderen sind im Machwerk nicht viel abweichend, nur dass das eine der Blätter gelungener als das andere ist. Von vorzüglichem Werthe ist keines. Nur für das Costum bieten sie Interesse.

1) Albertus D. G. Archidux Austriae, ganze Figur, kl. fol.
2) Isabella Austriaca Philippi II. filia, das eben erwähnte Blatt mit dem Namen des Carl von Sichem, ganze Figur, kl. fol.
3) Margaretha Austriaca Ducissa Parmae et Placentiae etc. ganze Figur, 4.
4) Maria Regina Hungariae Guber. Belgii soror imp. Caroli V. Ganze Figur, 4.
5) Ferdinandus Alvares Toletanus Dux Alvae etc., ganze Figur, ohne Monogramm, 4.
6) Mathias D. G. Archidux Austriae, ganze Figur, in Meteren's Geschichte, 4.
7) Robertus Dudleus Leycestriae Comes etc., ganze Figur, in Meteren's Geschichte.
8) Carolus V. Imperator, Caesar Augustus, ganze Figur, in Meteren's Geschichte, 4.
9) Philippus II. Austriacus, Hispaniarum Rex, ganze Figur, in Meteren's Geschichte, 4.
10) Ernestus D. G. Archidux Austriae etc., ganze Figur, in Meteren's Geschichte, 4.
11) Elisabetha D. G. Angliae Virgina Regina, ganze Figur, in Meteren's Geschichte, 4.
12) Ludovicus Requesen, Mag. Comen. Reg. Cast. — Gub. et Cap. General, ganze Figur, in Meteren's Geschichte, 4.

13) Johannes Austriacus, Capit. General, ganze Figur, in Me-
teren's Geschichte, 4.
14) Guilielmus D. G. Princ. Auraicae Comes Nassoviae, ganze
Figur, in Meteren's Geschichte, 4.
15) Alexander Farnesius Parmae et Placentiae Dux, ganze Figur,
in Meteren's Geschichte, 4.
16) Franciscus Valesius D. G. Dux Alencon et Bab. Com., ganze
Figur, in Meteren's Geschichte, 4.
17) Mauritius D. G. Natus Auran. Princ. Nassov. etc., ganze
Figur, in Meteren's Geschichte, 4.
18) Jakob VI. König von Schottland (Jakob I. von England)
Oval, 4.
19) Jean François le Petit, kl. fol.
20) Das Bildniss von Ravaillac, mit dessen Hinrichtung 1610.
Dieses Blattes erwähnt Füssly, sagt aber nicht, ob die Hin-
richtungs-Scene auf einem eigenen Blatte zu sehen ist.
21) Eine Folge von Bildnissen unter dem Titel: Iconica et hi-
storica descriptio praecipuorum haeresiarcharum per C. v. S.
Arnhemi, 1609.
 In dieser Sammlung befinden sich die Bildnisse des Bern-
hard Knipperdolling und Johann von Leyden, nach Alde-
grever, nebst jenen von 15 anderen Fanatikern, wie Thomas
Münzer etc. Jedes Blatt hat unten eine Lebensbeschreibung
der dargestellten Person in lateinischer Sprache, und ist be-
zeichnet: C. V. Sichem sc. et exc. Hoch mit der Schrift
9 Z. 9 L., Br. 5 Z. 1 L.
 Es gibt auch eine deutsche Ausgabe: Historische Beschrei-
bung und Abbildung der fürnembsten Haupt-Ketzer. Durch
C. V. S. A. (C. v. Sichem Amstel.) zu Amsterdam, bey Cor-
nelis Niclauss Buchhandler 1608. fol.

22) Das Jesuskind in einer Glorie, radirtes Blatt.
23) Jesus Christus am Kreuze, radirtes Blatt.
24) Die vier Evangelisten, Folge von 4 Blättern, qu. 4.
 Eine solche Folge wird dem Carl v. Sichem im Catalogo
der Sammlung des Grafen Renesse-Breidbach beigelegt, und
als Stiche bezeichnet, so dass sie von den Holzschnitten des
Christ. v. Sichem zu unterscheiden wären.
25) St. Franciscus. Lumine cur casto etc. Mit dem Monogramme
CVS und f. Ae. 14.
 Dieses Blatt legt Füssly dem Crist. von Sichem bei, und
bezeichnet es als Kupferstich. Anderwärts finden wir eine
solche Darstellung als Holzschnitt angegeben.

Sichem, Christoph van, Formschneider, der ältere Künstler die-
ses Namens, wird von früheren Schriftstellern gewöhnlich mit dem
folgenden gleichnamigen Meister für Eine Person gehalten, ohne
zu bedenken, dass dieser gegen hundert Jahre gearbeitet haben
müsste. Der ältere Ch. v. Sichem lebte zu Basel, war bald nach
1550 thätig, sofort bis gegen Ende seines Jahrhunderts, und viel-
leicht noch darüber hinaus. Auch für S. Feyerabend in Frankfurt
arbeitete er, aber anscheinlich nicht in Amsterdam, wo der jün-
gere Ch. v. Sichem sich aufhielt. In welcher Verwandtschaft diese
beiden Meister standen, ist nicht ermittelt. Die Blätter in folgen-
den Werken gehören ihm ganz oder theilweise an.

 Flavii Josephi des hochberühmten Geschichtschreibers Histo-
rien und Bücher: Von alten jüdischen Geschichten etc. ver-

teutscht und zugerichtet — und mit schönen Figuren, dessgleichen vorhin im Truck nie ausgegangen, geziert. Mit vielen Holzschnitten von T. u. C. Stimmer, G. v. Sichem u. A. Getruckt zu Strassburg durch Th. Rihel 1581. fol.

Egesippi des hochberühmten christlichen Geschichtschreibers fünff Bücher: Vom Jüdischen Krieg etc. Mit Holzschnitten von denselben Meistern. Eben daselbst. In späterer Ausgabe von 1597, fol.

Titus Livius und L. Florus, von Ankunft und Ursprung des Römischen Reichs etc. Mit vielen Holzschnitten von T. Stimmer, J. Bocksberger, C. Maurer, C. v. Sichem u. a. Strassburg, Rihel 1574; dann 1596, fol.

Die dreizehn Ort der löblichen Eydgenossenschaft des alten Bundes hoher teutscher Nation mit gar lustigen und schönen Figuren etc. Gedruckt zu Basel bey Christoffel van Sichem 1573, fol.

Gründliche Beschreibung der freyen ritterlichen und Adeligen Kunst des Fechtens etc. Durch Joachim Meyer Freyfechter zu Strassburg. Gedruckt zu Strassburg 1570, dann zu Augsburg bey Michel Manger Anno MDC., qu. 4.

Das Titelblatt und andere Blätter für das Kunst- und Lehrbüchlein für junge Maler. Frankfurt bei Sig. Feyerabend 1580, 4.

Sichem, Christoph van, Kupferstecher und Formschneider, der jüngere dieses Namens, wurde nach der gewöhnlichen Annahme um 1580 zu Delft geboren, so dass er also zu dem Obigen im Verhältnisse des Sohnes stehen könnte, wenn man je darüber Kunde hätte. Es wird ja von den Schriftstellern gewöhnlich nur Ein Christoph van Sichem angenommen, oder wie andere wollen ein Cornel van Sichem, dessen Existenz nicht erwiesen ist. Sicher lebte aber ein Christoph van Sichem in Amsterdam, und mit ihm gleichzeitig ein Carl van Sichem, dessen Daseyn einige geläugnet haben. Christoph hatte in Amsterdam einen Kunstverlag, was aus der Adresse einer Folge von 4 Blättern mit den Evangelisten hervorgeht, wo man liest: Tot Amsterdam by Christophel van Sichem Figuer-Snyder in de Seylende Windt-waghen. Auf dem Titelblatte der Bibel, die bei P. J. Paets 1646 erschien, nennt er sich ebenfalls. Man liest da: Verziert met viel schoone Figuren, gesneten door Christoffel van Sichem voor P. J. P.

Dieser Christoffel van Sichem soll ein Schüler des Heinrich Golzius gewesen seyn. Wenigstens arbeitete er nach diesem Meister. Die Holzschnitte nach Vorbildern desselben gehören zu seinen Hauptwerken. Die Formschnitte sind überhaupt das Beste, was er geliefert hat. Sie gehören aber auch im Ganzen zu den vorzüglichsten Arbeiten dieser Art. Es ist sogar nicht unwahrscheinlich, dass nur die Holzschnitte von ihm herrühren, und die Kupferstiche von Carl van Sichem. Christoph van Sichem nennt sich ja selbst Figuer-Snyder, d. h. Formschneider, unsers Wissens nie Plaat-Snyder, d. h. Kupferstecher, als welcher sich Carl kund gibt. An die Existenz eines Cornel van Sichem zu glauben, haben wir keinen hinreichenden Grund. Wir zählen daher die Kupferstiche unter Carl von Sichem auf, ohne gerade behaupten zu wollen, dass dem jüngeren Christoph von Sichem keines dieser Blätter angehöre. Die Gründe, warum wir die Stiche hier gegen die gewöhnliche Annahme nicht aufzählen, haben wir schon im Artikel des Carl von Sichem angegeben, und dabei auch bemerkt, aus welcher Ursache die Franzosen einen C. S. Vichem aus diesen beiden Meistern machen. Die Lebenszeit des Formschneiders C.

v. Sichem ist wenigstens bis 1646 auszudehnen. Der Stecher Carl v. Sichem lebte nicht so lange.

Holzschnitte.

1) C. v. Sichem's Holzschnittbibel: Biblia sacra, dat is de ge-heele heylige Schrifture, bedeylt in't oudt en nieuw Testa-ment — verciert met veel schoone Figuren, gesneeden door Christoffel van Sichem. 2 Deelen. Eerst t'Antwerpen by Jan van Moerentorf, en Corn. Verschuren en nu herdruckt by Pieter Jacopsz Paets 1646, 1657, fol.

Diese mit gothischen Lettern gedruckte Bibel ist sehr selten. Die Holzschnitte sind nach Dürer, L. v. Leyden, Holbein, G. Pencz, Heemskerk, Goltzius etc. Brulliot (Dict. des monogr. l. Nr. 1478) führt nur das neue Testament auf, welches ebenfalls bei Paets erschien.

2) Historien ende Prophetien wt der H. Schrifturen, met schoone Figueren door Ghrist. van Sichem. Eerst t'Antwerpen, nu herdruct by P. J. Paetz 1645, 8.

3) Sichem's alttestamentliche Holzschnitte: Bibels Tresoor, ofte Zielen Lusthof, uytgebeelt in Figueren, door verscheyden Meesters (L. v. Leyden, H. S. Beham, Aldegrever, Pencz, Holbein etc.) Ende gesneden door Christoffel van Sichem. Im Ganzen 797 Holzschnitte mit des Meisters Portrait, und mit Text, t'Amsterdam by P. J. Paets 1646, 4.

4) De Kindsheid onses Heeren Jesu Christi, gesneden door Christoffel van Sichem voor Pieter Jacobs Paets, 1617, 12.

5) Pia Desideria, emblematis, elegiis et affectibus SS. Patrum illustrata. Author Herm. Hugo. Sculpsit Chr. a Sichem. Typ. H. Aertssenii Antverpiae 1628. Mit 40 Holzschnitten, 12.

Dieselben Holzschnitte sind auch in einer späteren hol-ländischen Ausgabe: Godelycke Wenschen. Antwerpen 1645.

Es gibt von diesen Emblemen noch eine frühere illustrirte Ausgabe: Hugonis pia desideria emblematibus illust. Ant-verpiae vulgavit Boet. a Bolswert, 8.

6) Die Passion, Folge von 9 Holzschnitten, kl. 8.
7) Die Apostel, Folge von 12 Holzschnitten, kl. 4.
8) Die vier Evangelisten, mit holländischem Text auf der Rück-seite, mit der Adresse: Tot Amsterdam by Christoffel van Sichem Figuer-Snyder in de Seylende Windt-waghen, fol.
9) Die Kirchenlehrer, Folge von 4 Blättern, 16.
10) Die 12 Monate, niedliche Darstellungen aus dem holländi-schen Volksleben, nach Dirk de Bray, der selbst einige ge-schnitten hat. Die Blätter sind mit Zeichen und Namen ver-sehen. H. 2 Z. 4 L., Br. 4 Z. 1 — 2 L.

Diese Blätter sind wahrscheinlich aus einem Calender.

Copien nach A. Dürer.

11) Christus in der Vorhölle, mit der Fahne in der Linken, und mit der Rechten einen Greis aus der Höllenpforte ziehend. Links erblickt man Adam und Eva, und Moses mit den Ta-feln. Ueber der Pforte sitzt der Satan mit einer Hacke. Diess ist originalseitige Copie nach Dürer's Stich von 1512, aber im Holzschnitte. Oben links ist das Zeichen C V S. mit dem Messerchen. H. 4 Z. 3 L., Br. 2 Z. 10 L.

Von dieser schönen Copie gibt es noch Heller (Leben Dürer's S. 375. Nr. 546) Abdrucke auf blaues Papier und

haben auf der Rückseite armenischen (?) Text. Er sah auf
der k. Bibliothek in Bamberg ein Gebetbuch in dieser Spra-
che, zu welchem dieses Blatt gehört. Der ins Lateinische
übersetzte Titel lautet ohngefähr: Horologium communium
precum ecclesiarum Armenicarum, tertia vice in lucem edi-
tum. Amstelodami 1705, kl. 8. Dieses Buch enthält 26 schöne
Holzschnitte von C. v. Sichem, wovon mehrere doppelt ein-
gedruckt sind. Es sind Copien nach Dürer, Goltzius, Ra-
fael u. A.

12) Die Offenbarung des Johannes, im Originale vollständig
in 15 Blättern mit Titel. C. v. Sichem hat mehrere Blätter
copirt, und selbe sowohl mit Dürer's als mit v. Sichem's
Monogramm bezeichnet. Auf der Rückseite ist niederländi-
scher Text. H. 4 Z. 2 L., Br. 2 Z. 9 L.

13) Maria mit dem gewickelten Kinde in den Armen auf dem
Steine sitzend. Beide Köpfe umgibt ein Strahlenglanz.
 Diess ist eine originalseitige Copie nach Dürer's Kupfer-
stich von 1520, aber ohne Jahrzahl, an dessen Stelle Sichem's
Zeichen mit dem Messerchen steht. H. 5 Z. 1 L., Br. 3 Z. 6 L.

14) Der heil. Antonius, links vorn auf dem Boden sitzend und
im Buche lesend. Hinter ihm erhebt sich eine Stadt.
 Sichem copirte dieses Blatt im Holzschnitte nach dem
Kupferstiche von 1519, und zwar von der Gegenseite, so
dass der Heilige links sitzt. H. 4 Z., Br. 3 Z.

15) Der heil. Christoph mit dem Heilande auf der Schulter nach
rechts hin durch den Fluss schreitend. Am Ufer steht der
Eremit, und auf der Höhe erscheint eine Capelle.
 Es ist diess originalseitige Copie im Holzschnitt nach dem
Stiche von 1521, aber ohne Jahrzahl und Zeichen Dürer's,
nur mit Sichem's Monogramm und Messerchen. Ganz oben
steht mit beweglichen Lettern gedruckt: S. Christoffel.
Auf der Rückseite ist eine Copie von Dürer's St. Georg zu
Pferd von 1508. H. 4 Z., Br. 2 Z. 9 L.

16) St. Georg zu Pferde, mit der Fahne in der Rechten, und
der Drache zu den Füssen des Pferdes.
 Originalseitige Copie nach dem Kupferstiche von 1508 im
Holzschnitt, ohne Jahrzahl und Dürer's Zeichen. Oben
steht gedruckt: Sint Joris. Unten ist Sichem's Zeichen. Auf
der Rückseite ist die Copie des heil. Christoph von 1521.
H. 4 Z. 2 L., Br. 2 Z. 9 L.

Blätter nach Goltzius.

17) Otto Heinrich von Schwarzenberg, herzoglich bayerischer
Landhofmeister, in ¾ Ansicht nach rechts, mit dem Hute
auf dem Kopfe, und einen Handschuh in der Linken hal-
tend. Dieses anonyme Blatt ist im Geschmacke des L. van
Leyden gezeichnet und mit Goltzius Monogramm versehen
1607. C. V. Sichem sculp. H. 11 Z. 6 L., Br. 7 Z. 9 L.
Diess ist das Hauptblatt des Meisters und sehr selten.

18) Judith überreicht der Magd den Kopf des Holofernes, mit
dem Monogramm des H. Goltzius und C. van Sichem sculp.
H. 5 Z., Br. 3 Z. 10 L.
 Dieses schöne Blatt ist nach einer Zeichnung gefertiget,
die Goltzius im Geschmacke des L. van Leyden behandelte.
Es gibt Abdrücke in Helldunkel von zwei Platten.

Bartsch III. 126, erwähnt eine schöne Copie von der Gegenseite, wo nämlich Judith das Schwert in der Linken halt. Er glaubt, dieses Blatt sei nach der Weise der Holzschnitte in Kupfer geätzt. Das Monogramm des Goltzius soll nach seiner Angabe fehlen; allein es ist links unten. Zani erwähnt eines zweiten Abdruckes mit der Jahrzahl 1670.

Papillon hält dieses Blatt für Arbeit des P. le Sueur, welcher diese Darstellung in Holz geschnitten und in Kupfer gegraben hat.

19) König David, Büste im Oval. Rex David — —. Goltzius inventor — — C. v. Sichem sculpsit et excud. H. 5 Z. 7 L., Br. 4 Z. 10 L.

20) Die Beschneidung Christi. Die Handlung geht in einem Tempel vor, in Gegenwart vieler Zuschauer. Diess ist Copie nach einem der sogenannten sechs Meisterstücke von H. Goltzius, welcher hierin den Alb. Dürer nachgeahmt hat, und zwar im Kupferstiche, während Sichem diese Darstellung in Holz schnitt. Unten steht: C V Sichem fecit 1629. Die ersten drei Buchstaben verschlungen. H. 7 Z., Br. 5 Z. 5 L.

21) Die heil. Cäcilia, auf der Orgel spielend, Holzschnitt, fol.

22) Ein junger Mensch begleitet mit dem Hackbret den Gesang von vier Personen. Mit dem Monogramm des Goltzius und C. V. Sichem scalp. et excud. H. 11 Z. 5 L., Br. 8 Z.

 Blätter nach andern Meistern.

23) Büste eines jungen Mannes (afrikanischen Fürsten) mit einer Art Turban auf dem Kopfe, die mit Pelz und Federn geziert ist. Er hält eine Papierrolle in der Linken. J. Matham inv. C. V. Sichem scalps. 1613. Holzschnitt. H. 11 Z. 9 L., Br. 8 Z. 1 L.

24) Dirk Coornhaert, kleines Blatt, 12.

25) Die Töchter Israels singen Loblieder auf David, den Besieger des Goliath, angeblich nach einem Glasgemälde von L. v. Leyden von J. Saenredam gestochen.

Sichem hat dieses berühmte Blatt von allen am besten copirt. Die Grösse des Originals s. B. XIV. S. 178. Nr. 109.
 I. Vor der Adresse des N. Visscher.
 II. Mit derselben.

26) Esther vor Ahasverus, nach L. v. Leyden in Holz geschnitten. Dieses Blatt legt Rost dem C. v. Sichem bei.

27) Ein sitzender Mönch mit dem Rosenkranze, auf dem Buche C V S (verschlungen). Holzschnitt. H. 4 Z. 6 L., Br. 3 Z. 2 L.

28) Eine Winterbelustigung auf dem Eise, das Schnellschiff unter Moriz von Nassau gebaut. Unten ist Beschreibung in Versen. Chr. v. Sichem zu Leyen, 1603. Schmal qu. fol.

29) Ein junger Mann mit der Guitarre und ein altes Weib mit der Violine. Holzschnitt, 12.

30) Eine Schlacht, kl. 4.

Sichem, Christoph van, Kupferstecher und Formschneider, der jüngste Künstler dieses Namens, arbeitete um 1700 in Amsterdam.

 1) Das Bildniss des Paul Hochfelder, mit Namen und Jahrzahl 1700.

 2) Das Titelblatt zu Commelin's Hortus Amstelaedamensis. Amst. 1701, fol.

Sichem, Cornelius van, wird von einigen früheren Schriftstellern unter die Formschneider und Kupferstecher des 16. Jahrhunderts gezählt, und Basan will wissen, dass er über 6000 Blätter gestochen habe. Diese Angabe ist ohne allen Grund. Es hat wahrscheinlich nie ein Cornelius v. Sichem gelebt, wie auch Malpé vermuthete. Dieser wollte aber auch den Carl v. Sichem aus der Liste streichen, so wie einige spätere Schriftsteller. Ueber diese Verhältnisse haben wir schon im Artikel des Carl und Christoph van Sichem unsere Meinung ausgesprochen.

Sichem, P. C. v., nennt Benard im Cabinet Paignon-Dijonval einen Formschneider, von welchem man das Bildniss eines Mannes mit Baret auf dem Kopfe und einem Handschuhe in der Hand kenne. Diess ist sicher das Bildniss des bayerischen Landhofmeisters Otto Heinrich von Schwarzenberg, welches Christoph van Sichem geschnitten hat, Nro. 17 unsers Verzeichnisses.

Sichem, Georg van, soll ein Formschneider heissen, oder vielmehr ein unbekannter Monogrammist, welcher 1576 den Todtentanz von Hans Boek und Hugo Klauber geschnitten hat. Er besteht in 73 Blättern mit den Buchstaben G S. und dem Messerchen. Andere wollen darunter einen Georg Schemm oder Schom verstehen. Auch Georg Scharfenberg könnte der Schneider seyn.

Sichem, Ludwig van, nennen einige irrig den Ludwig von Siegen, den Erfinder der Schabkunst.

Sichichi, Ludovico del Monte di S. Giuliano, Maler, blühte in der ersten Hälfte des 18. Jahrhunderts. Er war ein Geistlicher, hatte aber auch als Künstler Ruf.

Sichling, Lazarus Gottlieb, Kupferstecher von Nürnberg, wurde 1812 geboren, und an der Kunstschule der genannten Stadt herangebildet, bis er 1835 nach München sich begab, um unter Leitung des Professors Amsler im Stiche sich zu üben. Sichling gehört zu den besten Schülern dieses berühmten Meisters, und hat sich bereits durch mehrere Blätter vortheilhaft bekannt gemacht, worunter wir besonders die Kupferstiche rechnen. Er lieferte auch eine bedeutende Anzahl von Arbeiten in Stahl, wie für Hauff's sämmtliche Werke, Stuttgart 1837; für das Conversations-Lexicon von Wolff, Leipzig 1837; für Gavard's Galeries hist. de Versailles etc. In dem letztgenannten Prachtwerke ist von ihm das Bildniss des Herzogs Johann von Bourgogne nach Steuben, jenes des Herzogs Louis von Orleans, nach demselben, solche der Gräfin H. von Boussu, nach van Maes, des Herzogs Carl Ludwig von Bayern, nach A. van Dyck, des Kaisers Leopold I., nach einem gleichzeitigen Gemälde, des Franz VI. von Larochefoucault, nach einem gleichzeitigen Bilde, des Malers Murillo, nach diesem, des Cardinal von Retz, nach einem Bilde von 1679, des Königs Wilhelm III. von England, nach Ch. de Beauregard, des Johann Jakob und Johann Baltasar Keller nach Rigaud etc.

> 1) Büste Napoleon's, nach dem Tode von D. Calamata gefertiget, schöner Stahlstich, gr. fol.
>> Es gibt Abdrücke vor der Schrift auf Seidenpapier.

> 2) W. von Göthe, Brustbild nach Dawe, kl. fol.
>> Es gibt Abdrücke vor der Schrift.

3) Ali Pascha, schöner Stahlstich in ·Wolff's Conversations-Lexicon, 4.

4) Der Kopf eines Kindes, Studie nach Bloemaert, 4.

5) Eine im Gebetbuche lesende Frau, nach einem schönen Genrebilde von Wickeberg, 1844 für den Leipziger Kunstverein gestochen, kl. fol.

6) Eine Dame mit abgenommener Maske, 4.

7) Camilla, nach einem Bilde von Palma sen., für das Taschenbuch Vielliebchen, Leipzig 1845 gestochen, 12.

8) Der tiefe Grund zwischen Hohnstein und Schandau, nach Richter, 4.

Sichoussin, P., nennt Fiorillo (Kleine Schriften II. 94) einen Kupferstocher, welcher nach S. Bourdon eine hl. Familie gestochen habe, die dann Februitzi sehr genau copirte. Diese beiden Namen scheinen nicht orthographisch zu seyn.

Sichrist, s. Sigrist.

Sichtberg, Gilles von, s. Sieburg.

Siciliano, der Beiname mehrere Künstler, deren Familienname unbekannt ist. Ein Anastasio wurde 1509 nach Genua berufen, wo ihm verschiedene öffentliche Arbeiten und Reparaturen übertragen wurden. Vasari erwähnt eines Angelo Siciliano, und lobt dessen Gruppe der Magdalena von vier Engeln unterstützt im Dome zu Mailand. Er fertigte auch die Zeichnung zum Portale von S. Celso. Titi kennt einen Francesco Siciliano, der für die Marmore Roms mehrere Bildwerke lieferte. Er rühmt namentlich ein Basrelief der Geburt Christi, womit sich der Künstler mehrere Jahre beschäftigte. Auch eines Jacopo Siciliano erwähnt er, von welchen er in St. Susana ein Gemälde sah.

Dann führten auch Filippo Planzone, J. Bernardin, Ludovico Roderico und Tommaso Laureti den Beinamen Siciliano.

Siciolante, Girolamo, Maler von Sermoneta, und daher gewöhnlich Siciolante da Sermoneta genannt, war anfangs Schüler von Lionardo da Pistoja, kam aber dann unter Leitung des Perino del Vaga, der, wie Leonardo, Anhänger der römischen Schule war. Lanzi, welcher früher glaubte, der Künstler heisse G. Seri, nennt ihn daher einen Raffaelisten, welcher seiner glücklichen Nachahmung des Schulenhauptes wegen mit Sanzio's Schülern verglichen werden könne, besonders in Oelbildern, wie im Marterthum der hl. Lucia in St. Maria Maggiore, in der Verklärung in Ara-Celi, in der Geburt Christi in St. Maria della Pace, einem Bilde, welches er äusserst anmuthig in der Kirche zu Osimo wiederholt habe. Die drei zuerst genannten Gemälde sind in Kirchen Roms. In der Sala Regia des Vatikan malte er die Besiegung und Gefangennehmung des longobardischen Königs Astolf durch Pipin in Fresko, und andere Bilder dieser Art sieht man in der 13ten Loggia und in der Torre di Borgia. Diess sind aber Werke, die bereits das Gepräge des Verfalls der Kunst tragen, so wie denn überhaupt das Lob Lanzi's zu mässigen ist, da Sermoneta mehr der Richtung des Michel Angelo, als jener von Rafael folgte. Lanzi zählt aber die genannten Bilder nicht zu den Hauptwerken des Meisters; als solches erklärt er das Hochaltarblatt der Kirche des hl. Bartolomäus zu Ancona, wo Siciolante die hl. Jungfrau auf

dem Throne zwischen einem Reigen von Engeln darstellte, und
zu den Seiten zwei knieende Jungfrauen. Unten ist der Schutz-
heilige St. Paulus und zwei andere Heilige. Dieses Gemälde lobt
Lanzi ausserordentlich und behauptet, man habe es für das beste
Bild der Stadt erklärt. Er wünscht jedoch eine bessere Abstufung
der Gegenstände. Auch in S. Martino zu Bologna ist das Ge-
mälde des Hauptaltares von Sermoneta, welches den Kirchenheili-
gen darstellt, und an Verdienst den übrigen gleichkommt. Ueber-
diess findet man in Italien auch Bildnisse von ihm, welche zu
den trefflichsten Werken ihrer Art gehören. In Gallerien ist sehr
selten ein Gemälde von ihm zu finden, besonders im Auslande.
In der k. Eremitage zu St. Petersburg ist eine räthselhafte Alle-
gorie von seiner Hand gemalt. Auf einer Rasenbank sitzt zur
Rechten ein nakter Jüngling, und ein bekleidetes Mädchen, wel-
ches ernst dasjenige liest, was der Jüngling auf die Tafel geschrie-
ben. Auf der anderen Seite ist ebenfalls ein nackter Jüngling mit
einer bekleideten Frau im Schoosse. Die Landschaft ist nach alter
Weise in hellblauer Farbe der Ferne gehalten. In der Sammlung
des Grafen von Raczynski ist die Kreuzabnehmung, welche in der
Capelle Muti in der Kirche des Apostel zu Rom war, ein geprie-
senes Werk. Dieses Bild war zur Zeit, als es 1821 der kunstlie-
bende Graf, der Verfasser der Geschichte der neueren Kunst, er-
hielt, durch Uebermalen seiner ganzen Eigenthümlichkeit beraubt.
In diesen letzteren Zustand versetzte es der Mäler Francesco
Manno, der auch ein neues Bild für die Capelle malte. Das Ori-
ginal wurde verkauft, um die Kosten der Reparatur der Capelle
zu decken. In dem Verzeichnisse der Raczynskischen Sammlung
sind die Documente darüber abgedruckt. Das Bild ist 86 Z. hoch
und 59¼ Z. breit. J. Haussart stach nach ihm eine Allegorie,
welche die Tugend zwischen Fleiss und Tragheit vorstellt, nach
einem schönen Bilde aus Crozat's Sammlung. Später erhielt der
Maler Pechwell dieses Bild, und dann wurde es nach Frankreich
verkauft.

Siciolante starb zu Rom um 1580.

Sickeleer, Pieter van, Kupferstecher, arbeitete um 1670 zu Ant-
worpen, ist aber von geringer Bedeutung.

 1) Eine Folge von Bildnissen französischer Könige von Phara-
 mond bis Ludwig XV. Diese radirten Blätter gehören wahr-
 scheinlich zu einer Geschichte dieser Könige.
 2) Medea, nach Ciro Ferri, fol.
 3) Pallas, nach demselben, fol.

Sickinger, Anselm, Bildhauer, wurde 1807 zu Owingen im Für-
stenthum Hohenzollern-Hechingen geboren, und ohne eine Aka-
demie besucht zu haben gehört er jetzt zu den vorzüglichsten Künst-
lern seines Faches. Er leistet in der Ornamentik Ausgezeichnetes,
wie diess die zahlreichen Werke beweisen, die sich in München
von ihm finden, und den feinsten Geschmack verrathen. Zier-
arbeiten von seiner Hand findet man in der St. Ludwigskirche,
im Saalbaue und im Thronsaale der k. Residenz, im k. Hof- und
Staatsbibliotheksgebäude, am Kunstausstellungsgebäude, in der Ba-
silica des hl. Bonifacius, an der Feldherrenhalle u. s. w. Es sind
diess lauter Schöpfungen des Königs Ludwig, wo die Architek-
tur mit der Plastik und Malerei im schönsten Vereine sich zeigt.
Die verschiedenen Style der Gebäude bedingen auch die For-
men der Ornamente, welche jedesmal organisch sich zum Gan-

xen fügen. Denn fertigte Sickinger auch mehrere Grabmonumente im romanischen und altdeutschen Style. Sein Werk ist das schöne Grabmal des Maurermeisters Höchl, jenes der Gattin des k. Impfarztes Dr. Reiter u. a. auf dem Gottesacker in München. In Passau ist das Grabmonument des Ministers Rudhart von ihm gefertiget. Gegenwärtig ist der Künstler mit der Verzierung des Siegesthores in München beschäftiget, welches im Style den herrlichen Bauten des Direktors F. v. Gärtner an der Ludwigsstrasse analog ist, und den Abschluss derselben bildet.

Sickleer, s. Sickeleer.

Sickora, Hugo, Bibliothekar vom Prämonstratenser Kloster am Strahof zu Prag, übt neben seinen Funktionen als Geistlicher und bei der Bibliothek noch die Malerei mit grossem Talente. Peter Sickora bearbeitet das Fach des Peter Neefs und des Steenwyk mit Kenntniss der Perspektive und mit praktischer Fertigkeit. Ein Cyklus, die verschiedenen Handlungen der Messe, welchen er in gothischen Perspektiven begonnen, zeigen den Meister. Er lebte noch 1828. Vgl. Bötticher's art. Notizenblatt 1828, Nro. 14.

Sicre, François, Maler, arbeitete um 1050 in Paris. Er malte meistens Bildnisse, deren einige gestochen wurden, wie jenes des Arztes Charles Thuillier von L. Cossin, fol., und des Professors Jean Doust in gr. 4.

Siddons, Mrs., die berühmte englische Schauspielerin, soll nach Fiorillo V. 851, den Meissel mit vielem Geiste geführt haben. Von einem Werke dieser Bühnenheldin sagt er nichts.

Siebenhaar, Michael Adolph, Zeichner und Maler, war in der ersten Hälfte des 18. Jahrhunderts in Wittenberg thätig. Er malte Bildnisse, deren mehrere gestochen wurden, wie von J. M. Berningroth jenes des Amtshauptmanns H. P. von Stammer, und von Sysang ein solches von dessen Gemahlin Maria Elisabetha, beide gr. 4. Krügner stach das Bildniss des Rechtsgelehrten Gottfried Suevus, fol. Auf einem von Sysang gestochenen Bildniss des Predigers Benjamin Bihler steht der Name Siebenhaus als der des Malers, welcher aber mit unserm Siebenhaar Eine Person seyn wird.

J. G. Schumann stach nach seiner Zeichnung den anatomischen Saal zu Wittenberg für Abraham Vater's Catalogus Universalis, Wittenb. 1736.

Siebenhaus, s. den obigen Artikel.

Sieber, Wolfgang, heisst in mehreren Schriften ein Formschneider, der sich des Monogramms W. S. bedient haben soll. Ueber einen Meister dieses Namens finden sich indessen keine Nachrichten, es ist aber darunter wahrscheinlich Wolfgang Stuber zu verstehen. S. daher Stuber.

Sieber, Michael, Kupferstecher, wurde 1724 zu Trescowitz in Mähren geboren, und als armer Knabe zum Mönche herangebildet. Er lebte als solcher im Kloster Wuborziest bis zur 1786 erfolgten Aufhebung desselben. Hierauf liess er sich in Lang-Lhuta nieder und starb daselbst 1788. Dlabacz verzeichnet mehrere

Blätter von ihm, die meisten Heilige und Klöster seines Ordens vorstellen.

1) Vera icon Jesu Christi. Andreas Ruppert del. P. M. Sieber sc.
2) St. Thekla Virgo et Martyr. P. M. S. 12.
3) St. Paulus Eremita. P. M. Sieber Ord. S. Pauli p. E. incid., 8.
4) Sancti Martyres Joannes et Paulus, mit dem Kloster Wobrozischt. P. M. Sieber sculps. et exc., 8.
 Dieses Blatt hat Maulpertsch copirt.

Sieberechts, s. Siebrechts.

Sieberg, Zeichner und Maler in Cöln, blühte in der ersten Hälfte des 19. Jahrhunderts. Er erscheint als Zeichner in dem folgenden Werke: Sammlung von Ansichten alter enkaustischen Gemälde aus den verschiedenen Epochen, gez. von Sieberg und M. H. Fuchs, lith. von W. Goebels. Cöln, fol. Es blieb beim ersten Hefte.

Sieberg, P., Zeichner und Maler, arbeitete in der zweiten Hälfte des 18. Jahrhunderts. Er malte Landschaften in Oel und in Gouache. Sie sind mit Ruinen und anderen Bauwerken geziert.

Gleichzeitig lebte ein Sieberg in Hamburg, der ebenfalls Ansichten und Stillleben in Oel und in Wasserfarben malte, auch mit der Restauration sich befasste. Dieses Künstlers erwähnen die Hamburgischen Künstlernachrichten (1794) ohne Anfangsbuchstaben des Taufnamens, wir glauben aber, dass er mit dem P. Sieberg Eine Person sei. Von letzterem war in der Sammlung des Direktors Spengler in Copenhagen eine Ansicht römischer Ruinen in Gouache.

Siebert, Adolph, Maler, geb. zu Brandenburg 1806, war von Geburt taubstumm, aber von der Natur mit einem reichen Kunsttalente ausgestattet. Seine artistischen Studien begann er in Berlin unter Leitung des Professors Wach, und machte da solche Fortschritte, dass ihn der Meister bald zu seinen besten Schülern zählte. Siebert war daher schon 1829 unter den Bewerbern um den grossen Preis der Akademie, welche ein Thema aus der griechischen Mythe gewählt hatte. Jupiter und Merkur, von Philemon und Baucis bewirthet, sollten in dem Momente dargestellt werden, wie sie als Götter erkannt werden. Siebert's Bild wurde allen vorgezogen, denn es erscheint in der Composition streng durchdacht, und dabei herrscht in den Köpfen ein Ausdruck und eine Naivität, welche diesem Werke eines Jünglings stets die ehrenvollste Stelle sichern wird. Der grosse akademische Preis setzte ihn in den Stand, in Rom seine Bahn zu verfolgen, wo ihm leider nur eine kurze Zeit beschieden war, denn er starb im Mai des Jahres 1832. Die Zahl seiner Bilder ist daher gering, aber diese wenigen lassen den frühen Tod eines Künstlers bedauern, dessen innige Seele ganz auf den Sinn des Auges und die zeichnende Hand beschränkt war. Ueberdiess malte er noch den Schutzpatron seiner Kunst, den hl. Lukas, wie er, von Engeln bedient, die hl. Jungfrau malt, ein Bild voll Zartheit und frommer Aufmerksamkeit. Siebert's Schwannengesang ist der Abschied des jungen Tobias und seiner Frau von Raguel und Hanna, seinen Schwiegerältern, wiederum ein Bild voll tiefen Gefühls. Ausserdem sah man 1832 auf der Kunstausstellung zu Berlin von ihm zwei Stu-

dienköpfe nach Bäuerinnen aus der Umgegend von Rom, und des
Künstlers eigenes Bildniss von ihm selbst in Rom gezeichnet.

Siebert, Johann, Kupferstecher zu Nürnberg, ein jetzt lebender
geschickter Künstler. Er arbeitete in Kupfer und in Stahl, in
Beidem mit grosser Sicherheit.

Siebmacher, Hans, s. Sibmacher.

Siebracht, Bildhauer, ein Schwede von Geburt, lag um 1839 in Rom
seiner Ausbildung ob. In diesem Jahre hatte er das Unglück ein
Auge zu verlieren.

Siebrecht, Philipp, Bildhauer, war Schüler von J. Ch. Ruhl in
Cassel, und ein geschickter Künstler. Später begab er sich nach
New-York in Amerika, wo er in jungen Jahren starb. Wann, ist
uns nicht bekannt.

Siebrecht, Heinrich, Maler, geb. zu Cassel 1808, genoss den ersten
Unterricht an der Kunstschule der genannten Stadt, und begab
sich dann zur weiteren Ausbildung nach München. Er besuchte
da 1852 die Akademie, kehrte aber im folgenden Jahre wieder in
die Heimath zurück, wo er gegenwärtig thätig ist.

Siebrechts oder Sieberechts, Jan, Landschaftsmaler, geb. zu
Antwerpen 1625, nahm sich den N. Berghem und C. du Jardin
zum Vorbilde. Er malte Landschaften mit Hirten und Vieh, auch
reine Veduten, wobei ihm öfters die malerischen Rheingegenden
zum Vorbilde dienten. Seine Oelbilder sind aber ziemlich selten;
die Aquarellen kommen häufiger vor. Alles verkündet einen tüch-
tigen Meister. Siebrechts hielt sich längere Zeit in England auf,
wohin ihn der Herzog von Buckingham zog. Er malte 1686 ver-
schiedene Ansichten von Chatsworth. Andere Bilder besass der
Lord Byron auf Newstede-Abbey. In der Hausmann'schen Samm-
lung zu Honnover ist eine Landschaft mit Vieh: J. Sieberechts
bezeichnet. In der Sammlung des Prof. Hauber in München war
ein Bild von 1662, eine Landschaft mit einem Flusse, auf welchem
ein grosses Marktschiff geht. Links am Ufer sind Personen im
Gespräche. Dieses Bild ist kühn gemalt und von schöner Fär-
bung. In Sammlungen findet man Aquarellbilder, die mit J. S.
bezeichnet sind.

 Dieser Künstler starb 1703.

Siebrechts, Marcel, Maler, wird von Houbracken erwähnt, unter
denjenigen niederländischen Künstlern, die in Rom als Mitglieder
der Schilderbent einen Beinamen erhielten. Unser Künstler wurde
Papegoyen genannt. Füssly glaubt, er sei mit jenem Simbrecht
Eine Person, der ebenfalls in Italien war, und dann in Prag arbei-
tete. Diese Vermuthung ist wohl ohne Grund, da Dlabacz den
Meister Matthias Simbrecht nennt.

Sieburg, Gilles oder Willemsen von, Goldschmied zu Cöln,
wurde 1581 Münzmeister des Churfürsten von Cöln, in welcher
Eigenschaft er Stempel geschnitten zu haben scheint, da er bei
seinem 1586 erfolgten Rücktritte die Münzstempel nicht abliefern
wollte. Hirsch sagt in seinem Münzarchive II. 560., dass dess-

wegen Klage erhoben wurde. Um 1589 erscheint er als Pfälzischer Münzmeister, war aber 1596 seines Dienstes wieder ledig.

Sieburg, Friederike und Philippine, erscheinen 1787 als Zeichnerinnen zu Berlin. Die erstere zeichnete Bildnisse, die andere Landschaften.

Sieder, s. Syder.

Siedentopf, C. E., Kupferstecher zu Frankfurt, war daselbst Schüler des Professors E. Schäffer, und erlangte schon in jungen Jahren den Ruf eines vorzüglichen Künstlers. Folgende Blätter gehören zu seinen Hauptwerken. Von seiner Theilnahme an einem Werke von Schäffer, Germania und Italia vorstellend, haben wir im Artikel desselben Nro. 12 — 15 gesprochen.

> 1) Kaiser Friedrich I. stehend in ganzer Figur, gemalt von C. F. Lessing für den Kaisersaal zu Frankfurt. Hamburger Kunstverein 1844, gr. fol.

> 2) Die deutschen Kaiser nach den (neuen) Bildern des Kaisersaales im Römer zu Frankfurt. Diese Kaiserbildnisse erschienen von 1843 an in 27 Lieferungen, schwarz gedruckt, und auch mit dem Pinsel in Farben ausgeführt. Mit den Lebensbeschreibungen der Kaiser von A. Schott, fol.

Sieg, Carl, Zeichner und Maler von Magdeburg, wurde um 1780 geboren, und an der Kunstschule der genannten Stadt herangebildet. Später begab er sich nach Berlin um an der Akademie daselbst seine Studien fortzusetzen, was ihm so wohl gelang, dass man schon um 1806 den Künstler mit Beifall nannte. Diesen erwarben ihm mehrere historische Darstellungen, deren er auch für Kirchen malte, noch grösseren Ruhm hatte er aber als Portraitmaler. Sieg zeichnete und malte viele Bildnisse, sowohl einzeln als in Familiengruppen. Es herrscht darin Leben und Wahrheit, und bei einer eben so eigenthümlichen als geistreichen Behandlung verfehlten sie nie ihre Wirkung selbst auf denjenigen, welchem die Familienverhältnisse gleichgültig sind. Sieg arbeitete in verschiedenen Städten und hinterliess überall schöne Proben seiner Kunst. Ausser seinen Bildnissen hat man von ihm auch landschaftliche Zeichnungen. Im Stiche kennen wir ein Bildniss des berühmten Kupferstechers E. Mandel sitzend im Lehnstule. Dieses schöne grosse Blatt hat Mandel 1852 selbst gestochen. Das Bildniss Sieg's, 1823 von O. v. Löwenstern in Dorpat gezeichnet, befindet sich in der Bildnisssammlung des k. sächsischen Hofmalers Vogel von Vogelstein.

Siegel, August, Portraitmaler, war um 1790—1810 in Wien thätig. Er malte zahlreiche Bildnisse, deren mehrere im Stiche bekannt sind. J. Keller stach das Portrait des Rathes August Veith von Schittlersberg, C. H. Pfeiffer ein solches von Franz Edlem von Zailler, C. Zeltner jenes des Consistorialrathes J. C. v. Engel, etc.

Siegel, Carl August Benjamin, Architekt und Maler, geb. zu Friedrichstadt - Dresden 1750, musste in seiner Jugend das Bäckerhandwerk erlernen, da sein Vater dasselbe trieb. Nach erstandener Lehrzeit ergriff er den Wanderstab, und bereiste Deutschland, die Schweiz und Polen, wo endlich seine Verhältnisse eine andere

Richtung bekamen. Von einer Krankheit befallen fand er zu
Warschau im Hause eines Verwandten, des Baumeisters Sparmann,
freundliche Aufnahme, und als Reconvalescent suchte er sich durch
die Durchsicht architektonischer Werke die Zeit zu vertreiben.
Diess weckte aber zugleich die Liebe zur Baukunst, und nach
seiner Rückkehr widmete er sich gegen den Willen des Vaters
unter Leitung des Architekten Krubsacius ausschliesslich dieser
Kunst. Er machte schnelle Fortschritte hierin, und auch in der
freien Handzeichnung galt er bald als tüchtiger Meister. Er wurde
daher schon 1786 an Chryselius Stelle Unterlehrer an der Akade-
mie zu Dresden, und 1791 erhielt er nach dem Tode Habersanga
die Stelle eines ordentlichen Professor der Architektur an derselben
Anstalt. Er bildete jetzt mehrere tüchtige Schüler heran, und ent-
warf auch verschiedene Zeichnungen und Plane, deren in Süeglitz
Gemälde von Gärten, dann in der von diesem besorgten neuen
Ausgabe von Blotz Gartenkunst und in den Mustern zur schönen
Baukunst desselben gestochen sind. Allein Siegel huldigte noch
der Kunstweise der früheren Periode, und somit ist er für den
heutigen Standpunkt der Architektur ohne Belang. Er bereiste aber
auch Italien, und fertigte da eine bedeutende Anzahl von Zeich-
nungen nach berühmten älteren Bauwerken, die immerhin histo-
risches Interesse gewähren. Einige dieser Zeichnungen führte
er nach seiner Rückkehr in Oel aus, so dass er auch als Zeichner
und Architekturmaler eines grossen Beifalls sich erfreute, da man
seine architektonischen Ansichten in Perspektive und Färbung sehr
gelungen fand. Er starb zu Dresden 1832.

Sein Sohn August Benjamin, gab. zu Leipzig 1797, widmete
sich ebenfalls der Architektur. Er übt in Dresden keine Kunst.

Füssly erwähnt noch zweier anderer Künstler, eines Adolph
und August Eduard Siegel, die sich im ersten Decennium unsers
Jahrhunderts an der Akademie in Leipzig der Baukunst widmeten,
vielleicht Söhne des Professors Siegel.

Dann erscheint ein Siegel um 1810 als Schüler der Zeichen-
schule in Meissen. Dieser widmete sich der Historienmalerei.

Siegel, Christian Heinrich, Bildhauer, wurde 1808 zu Hamburg
geboren, und an der Akademie in Copenhagen zum Künstler
herangebildet, wo er bereits verschiedene Werke ausgeführt hatte,
als er 1837 nach München sich begab. Er verweilte da ein Jahr
in Betrachtung der Kunstschätze der k. Sammlungen, und model-
lirte auch einige Bilder, endlich aber begab er sich nach Italien
und dann nach Griechenland. Da meisselte er 1841 bei der Vor-
stadt Pronöa von Nauplia einen colossalen Löwen in einen leben-
den Felsen, welchen König Ludwig von Bayern als Denkmal der
in Griechenland gebliebenen Bayern bestimmt hatte. Auch in Athen
führte Siegel einige Werke aus.

Siegen, Ludwig von, der Erfinder der Schabkunst *), muss-
te früher diese Ehre häufig dem Prinzen Rupert von der Pfalz

*) Diese Kunst wird richtiger Schabkunst als noch Sandrart
 Schwarzkunst genannt. Auch Sammetstich nennen sie einige,
 von dem sammtartigen Ansehen, welches die Blätter haben.
 John Evelyn (Sculptura, or the hist. and art of Chalcogra-
 phy and engraving in copper. To which is annexed a new
 manner of engraving, or Mezzo Tinto, communicated by

überlassen, seit dem Erscheinen des unten in der Note genannten
Prachtwerkes des berühmten Grafen L. de Laborde ist es aber
ausser Zweifel, dass L. v. Siegen auf dieselbe den ersten Anspruch hat.
Wir haben darauf schon im Artikel des Prinzen Rupert von der
Pfalz aufmerksam gemacht, und hier bemerken wir vor allem, dass
durch eine grosse Anzahl von Schriften der Irrthum fortgepflanzt
wurde.

John Evelyn ist der erste, der den Prinzen als Erfinder der
Schwarzkunst nennt, und da dieser mit ihm in persöhnliche Be-
rührung kam, so haben andere es ihm gläubig nachgeschrieben.
Der Kupferstecher W. Vaillant, der zur Zeit des Prinzen lebte
und wahrscheinlich ihm nahe stand, bezeichnete auf einem von
ihm gestochenen Bildnisse desselben ihn als Erfinder der schwar-
zen Kunst. Auf diese älteren Zeugnisse hin schreibt wahrschein-
lich auch Lairesse (Schilderboeck II. 598), dass Prinz Robert
in England der erste gewesen, welcher diese Kunst geübt hat.
Auch Houbracken (Schouburgh II. 103) kennt nur den Prinzen
als Erfinder der Schraapkonst. Descamps (Vie des peintres II.
331) hält ihn ebenfalls im Besitze des Geheimnisses, und Hume
(History of England) theilt wohl die Ansicht J. Evelyn's, wenn er
den Ruprecht »Inventor of etching« nennt. Diese Angaben wie-
derholen sich in vielen biographischen, encyclopädischen und
chalcologischen Werken, in Künstler - Lexiken, Handbüchern
und Catalogen.

Nur von wenigen wurde Sandrart berücksichtiget, der als
sachkundiger Zeitgenosse in seiner Akademie I. 3. S. 101. über
die sogenannte schwarze Kunst spricht, wie folgt: »Der erste Er-
finder dieser Kunst war anno 1648 nach beschlossenem deutschem
Krieg ein hessischer Obristlieutenant, Namens von Siegen, welcher

His High. Prince Rupert etc., London 1662, in zweiter
Auflage von 1769 (nicht 1755) ist der erste, welcher sie Mezzo
Tinto nennt. Die Italiener übersetzten die Worte »Ars ni-
gra« in Sandrart's lateinischer Ausgabe der Akademie mit
»Maniera nera,« und später wählten sie die Bezeichnung
»Incisione a fumo, und Foggia nera.« In England blieb der
Name »Mezzo Tinto, und Black art« der herrschende, und die
Franzosen bezeichneten diese Kunstweise mit »L' Art noir,
manière noire, gravure d' épargne.« Unter dem Namen
» Zwartekonst oder Schraapkonst« ist sie in den Niederlan-
den bekannt.

Der erste, welcher darüber schrieb, ist John Evelyn, in
dem oben genannten Werke; dann gab Chelsum »A History
of the art of engraving in mezzo tinto from its origin to
the present time. Winchester 1786« heraus, 8. Dieses Werk
wurde ins Holländische übersetzt, unter dem Titel: Historie
der Zwartekunst printen van de uitvinding deser Kunst af
tot den tegenwoordigen tyd tot. Met een bericht van de
werken der vroegste Kunstenaeren in dit vak. Uit hit En-
gelsch vertaald gedrukt te Haarlem by C. B. V. Brussel
1791, 12.

Das Hauptwerk über diese Kunst gehört der neuesten
Zeit an, und ist von dem Grafen L. de Laborde, welcher
die Erfindung durch Documente über allen Zweifel erhob.
Es hat den Titel: Historie de la gravure en manière noire.
Paris, Didot 1839, gr. 8.

auf solche Weise Ihro Durchl. der regierenden Frau Wittib von
Hessen Cassel Contrafant in halber Lebensgrösse, wie auch den
Prinzen von Oranien, gebildet. Nach solchem haben Ihr Durchl.
Prinz Robert Pfalzgraf bei Rhein, als die in der Zeichen und
Malerey Kunst perfect erfahren, diese Wissenschaft herrlich und
zu solcher Vollkommenheit erhoben, dass darin ein mehreres nicht
zu erfinden ist: wie unterschiedliche Werke von deren furtreff-
licher Hand als eine Magdalena etliche Contrefaute, ein sich um-
sehender Soldat mit seinem glanzenden Harnisch und Spiess alles
unverbesserlich, vorzeigen. Hiernächst hat W. Vaillant als ein
guter erlahrter Maler, in der Zeichnung Meisterhaft beschlagen,
diese Manier fortgesetzt und eine Menge herrlicher Werke davon
in Kupfer zu bringen angefangen, die zu erzehlen gar zu lang
fallen würde, welcher durch continuirliche Uebung und Fleiss
hierin fast Wunder thut. »

Dann geht Sandrart auf das Technische dieser Kunst ein, und
zeigt überall, dass er genaue Kunde von dem Hergange der Sache
habe. Nur irrt er sich in der Jahrzahl, da eines der von ihm citir-
ten Blätter im ersten Drucke die Jahrzahl 1642, im zweiten 1643
trägt, wobei Sandrart das Zahlzeichen 3 leicht für 8 angesehen
haben könnte. Im Uebrigen ist das Zeugniss dieses Schriftstellers
ein gültiges, welches namentlich durch Siegen's Blätter bestättiget
wird. Er nennt sich auf den Bildnissen der Kaiserin Eleonora
und des Prinzen Wilhelm von Nassau »Inventor,» und noch deut-
licher spricht er sich auf dem Bildnisse des Kaisers Ferdinand III.
aus, wo man liest: Lud. a Siegen in Sechten pinxit no-
voque a se invento modo sculpsit anno Domini 1654.

Schon aus diesen Documenten hätten deutsche Schriftsteller,
und überhaupt jeder, der Siegen's Blätter und Sandrart's Akade-
mie kannte, auf den Erfinder der Schabkunst mit Sicherheit schlies-
sen können; aber dennoch schrieben viele dem John Evelyn und
seinen Nachfolgern nach. Nur einige Schriftsteller sprechen sich
unbedingt für Ludwig von Siegen aus, andere halten diesen für
den Miterfinder der Schwarzkunst, oder glauben, dass zwei Per-
sonen eine und dieselbe Erfindung gemacht haben, und sehr be-
quem macht sich's Krünitz (Encyclopädie LVI.), wenn er sagt:
»Siegen oder Rupert, der Erfinder sei wer er wolle.» Nur einer,
Granger in der Biograph. History of England, London 1767 II.
407. schreibt die Erfindung dem Architekten Christopher Wren zu,
welcher den Kopf eines Mohren in Schwarzkunst stach, aber keines-
wegs der Erfinder dieser Kunst ist. Fast keiner Widerlegung be-
darf Millin, welcher dem G. And. Wolfgang diese Erfindung beilegt.
Wolfgang wurde 1631 geboren, und die ersten Versuche fallen sicher
schon vor 1642. Ein weiterer Irrthum wurde durch Gersaint (Ca-
talogue raisonné de toutes les pièces qui forment l'oeuvre de Rem-
brandt, Paris 1751) verbreitet, welcher behauptet, der eigentliche Er-
finder der Schwarzkunst sei Rembrandt, eine Ansicht, die andere, und
namentlich auch Bartsch in seinem Werke über Rembrandt, nicht
theilen konnten, da die wenigen Blätter jenes Meisters, welche
ein sammtartiges Ansehen haben, nicht in der Weise des L. v.
Siegen behandelt sind, wovon aber Rembrandt Kunde haben
konnte, so wie er auch mit Prinz Rupert in direktem Verkehr
stand, dessen Bildniss er fertigte. Von den Blättern Rembrandt's,
welche auf die Meinung brachten, er sei der eigentliche Erfinder
der Schabkunst, ist vor allen die Anbetung der Hirten zu nennen,
wo ein solcher die ganze Scene mit der Laterne erleuchtet. Auch
in einer Flucht in Aegypten ist eine ähnliche Beleuchtung. Auch

der beim Licht lesende Weise, das Hundert-Guldenblatt, der Bürgermeister Six, der grosse Copenol, der junge Herring, der Stern der drei Könige etc. sind hier zu nennen. Allein sie haben keine Aehnlichkeit mit den alten Blättern in schwarzer Manier. Man hat auch kein eigentliches Schwarzkunstblatt gefunden, welches dem Rembrandt beigelegt werden könnte.

Das Hauptdokument über die Erfindung der Schabkunst durch Ludwig von Siegen aus Sechten ist ein eigenhändiges Schreiben desselben d. d. Amsterdam 19. Aug. 1642 an den jungen Landgrafen Wilhelm VI. von Cassel, welches Graf de Laborde im Archive auffand, und seiner Geschichte der Kunst in schwarzer Manier in Facsimile beigab. Siegen überschickte mit diesem Schreiben dem Landgrafen das Bildniss seiner Mutter, der Anna Elisabetha von Hessen, welches er in der von ihm erfundenen Art ausgeführt hatte. Der auf die Erfindung dieser Kunst bezügliche Theil lautet wie folgt:

»Weile ich aber gantz newe jnvention oder sonderbahre, noch nie gesehene arth hierinne erfunden von solchem kupffer (nit wie von gemeinen mit thausenden) alhier nur etlich wenige wegen subtilheit der arbeit abdrucken lassen koennen, und deswegen nur etlichen zu verehren habe. Alss hab zuvorderst ahn Ihr Fuerst gnaden ich billig den Anfang machen und insonderheit deroselben, leuth darunter stehender Schrifft, undterthaenig auch dediciren solnen und wollen, aus diesen Ursachen Erstlich weil J. F. Gnadz als naehster ja einigem Herrn Sohn von regirendem Herren dero Fuerstz Frau Mutter ahndenkens object nit unangenehm sein kan, vors andere, hab ich J. F. Gn. als einen extraordinari libhabern der Kunst, auch solch ein rar noch nie gesehenes Kunststück vor andere zu undterthenigen Ehren zu dediciren nit vorbei gekoent.«

»Dieses Werk, wie es gemacht werde, kan noch kein Kupferstecher oder Künstler aussdrucken oder errathen, denn wie J. F. Gnda gnedig wissen uff kupfer ist bissher nur dreyerley arbeit gesehen worden, als 1. Stechen etc. etc.«

Die Familie Siegen und Ludwig's kurze Lebens-Geschichte.

Ueber diese Familie forschte Graf Laborde in den Archiven zu Cassel, Wolfenbüttel, Darmstadt und Ziegenhain, und selbst nach Leyden, Amsterdam und nach dem Haag begab er sich zu diesem Zwecke; all in nur in den zuerst genannten deutschen Archiven fand er die gewünschten Aufschlüsse. Die Aktenstücke liess er in der Hist. de la gravure in maniere noire p. 33 — 52 abdrucken. Im Jahre 1450 kommt ein Johann Egynhard von Siegen als Sekretair des Grafen Philipp von Nassau vor. Dieser liess sich später in Cöln nieder, und der Name der Geburtsstadt Siegen in Westphalen ging auf seine Kinder und Nachfolger über. Im Jahre 1550 kaufte Arnold von Siegen, Bürgermeister von Cöln, das Lehengut Sechten bei Keldeuich im Bistum Cöln, und da wurde unser Ludwig 1609 geboren, da sein Vater Johann von Siegen Besitzer des Gutes war. Seine Jugendbildung erhielt er in dem vom Landgrafen Moriz von Hessen gegründeten Collegium Mauritianum in Cassel, welches er 1626 verliess, um in Holland seine weiteren Studien zu machen. Allein man weiss bis 1637 nur, dass er Reisen in Frankreich, Holland und Westphalen gemacht habe, alles diess, um seine Ausbildung zu vollenden, und sich zum Militärstande vorzubereiten. Im Jahre 1637 ernannte ihn die Landgräfin

Amalia Elisabeth von Hessen zum Pagen des jungen Prinzen Wilhelm, und von 1639 — 1641 bekleidete er die Stelle eines Cammerjunkers. In diese Zeit fällt die Erfindung der Schabkunst, auf welche er in Folge seiner Kunstübungen gekommen seyn muss, aber ohne sie in Cassel bekannt zu machen. Als Portraitzeichner hatte er damals schon grosse Uebung, was das Portrait der genannten Landgräfin beweiset, welche er nach dem Leben zeichnete, oder malte, indem man auf dem Bildnisse »Ad vivum a se primum depictam — — dedicat consecrat,« liest. Auch mit der Behandlung auf Kupfer muss Siegen schon in Cassel vertraut geworden seyn, denn der Mezzotinto-Stich des genannten Portraites war bereits im August 1642 vollendet, und somit auch die neue Erfindung gesichert. Cassel verliess Siegen im Jahre 1641, wahrscheinlich seines Dienstes als Cammerjunker ledig. Er liess sich in Amsterdam nieder, jetzt als Privatmann, da er nie in hessischen Kriegsdiensten stand, überhaupt erst nach dem dreissigjährigen Kriege unter Wolfenbüttels Fahne trat. Die Schriftsteller, welche ersteres behaupten, sind im Irrthume. L. v. Siegen scheint einige Jahre in Holland in erwünschter Unabhängigkeit gelebt zu haben, und während dieser Zeit führte er mehrere Platten aus, welche die sorgfältigste Pflege der neuen Kunst zu erkennen geben. Nach dem allgemeinen Friedensschlusse nahm er endlich Wolfenbüttel'sche Dienste, und gelangte nach und nach zur Charge eines Oberst-Wachtmeisters. Um 1654 begab er sich in Erbschaftsangelegenheiten nach Holland, hielt sich aber vorher noch einige Zeit in Cöln auf, um seine Ansprüche auf das Gut Sechten zu begründen. In diese Zeit (1654) fällt auch die Herausgabe seines Blattes mit St. Bruno, welches bereits bedeutende Fortschritte kund gibt und in historischer Hinsicht von Wichtigkeit ist. Von Cöln aus begab er sich nach Brüssel, wo sich seine Angelegenheiten ordneten, und wo er jetzt den Prinzen Rupert kennen lernte, dessen Rang und ausgezeichnete Gaben den Schlüssel zu Siegen's Geheimniss fanden. Der Prinz gewann hohes Interesse an dieser Kunst, fand aber bald die Manipulation zu mühvoll, und sah sich desswegen um einen Gehülfen um. Diesen fand er in der Person des Malers W. Vaillant, dem er das Geheimniss des L. v. Siegen mittheilte, der es so gut zu benutzen wusste, dass von nun an die Schabkunst grosse Aufmerksamkeit erregte, und die sie lange in Anspruch nahm, bis endlich die Welt mit dem schlechtesten Machwerke überschwemmt wurde, so dass zuletzt diese Kunst in gänzliche Missachtung gerieth, welche sie nicht verdient. Erst in neuester Zeit richtete man wieder das Augenmerk auf die alten Erzeugnisse der Schabmanier, die in jeder Hinsicht viel Schönes und Interessantes gewähren.

Das Geheimniss der Schwarzkunst hätte im Besitze der drei genannten Männer bleiben sollen; allein bald besassen es auch andere. Der vierte in der Reihe ist der Domherr Fürstenberg in Mainz, der diese Kunst mit Geschick übte, und selbe auch seinen Schülern Kremer und Joh. Friedrich von Eltz mittheilte. Zu gleicher Zeit trat in Brüssel Leonart auf, und zu Frankfurt der Maler Thomas, welcher später in Wien den Gerhard Dooms damit bekannt machte. Siegen scheint mit dieser Publikation nicht sehr zufrieden gewesen zu seyn, indem er die Ehre der Erfindung öffentlich zu bewahren suchte. In der Unterschrift seiner heil. Familie nach Hannibal Carracci nennt er sich daher »Hujus sculpturae modi primus inventor.« So wie in Deutschland, so verbreitete sich auch in England die neue Kunst, deren Verfahren Prinz Rupert zuerst dem John Evelyn mitgetheilt hatte. Christ. Wren, William Sherwin, Luttrel, Francis Place verbreiteten sie weiter,

und eine grosse Anzahl von Künstlern folgte bis auf den heutigen Tag.

In Italien fand sie durch A. van Westerhout Eingang, an welchen sich Lorenzini, Metelli, Nasi und Antonio Tadei anschlossen. Vaillant brachte sie 1658 nach Frankreich, und bald darnach kam J. van Somer dahin. Sarrabat, Barras, Simon, Bernard und Cousin leisteten später Treffliches. Spanien blieb zurück; van der Bruggen, Quitter, Gole, Schenk, Heiss, Weigel etc. schickten ihre Blätter ins Land. Schenk, Gole u. a. versorgten auch Russland, bis endlich Alexis Zubow sich hervorthat.

Nachdem einmal diese Kunst im Gange war, und Künstler erstanden, welche durch ihre Arbeiten alle früheren Erzeugnisse dieser Art verdunkelten, zogen sich Prinz Rupert und L. Siegen vom Schauplatze zurück. Siegen widmete sein weiteres Leben den Pflichten seines Standes, und er gelangte im Frieden zur Stelle eines Oberst-Wachtmeisters. Lieutenant-Colonel war er nie, so dass ihn spätere Schriftsteller ohne Grund Oberst-Lieutenant nannten. In der letzten Zeit seines Lebens musste er in Erbschaftssachen wieder nach Holland reisen, wo er sich neuerdings als Sohn des Johann von Siegen auf Sechten legitimiren musste. Von dieser Zeit an schrieb er sich Ludwig Siegen von Sechten. Im Jahre 1676 waren seine Angelegenheiten vollends geordnet, und nun kehrte er nach Wolfenbüttel zurück, wo er eine zahlreiche Familie hatte, nur keinen Maler und Kupferstecher, der seine Züge der Nachwelt überliefert hätte. Diese verfuhr überhaupt nicht sehr gewissenhaft mit ihm, wie wir Eingangs dieses Artikels gesehen haben. Um 1680 starb dieser merkwürdige Mann.

Folgende Blätter sind von L. von Siegen, alle vom Grafen de Laborde beschrieben, bis auf Nr. 7. Es sind aber die Werke dieses Meisters im Allgemeinen noch nicht genau bekannt, so dass in der Folge noch einige hinzukommen dürften. Sie geben den Beweis der stufenweisen Ausbildung dieser Kunst, man findet aber diese Blätter nur sehr selten.

1) Amalia Elisabetha D. G. Hassiae Landgravia etc., Comitissa Hannoviae muntzenb. Illustrissimo — Dno. Wilhelmo VI. D. G. Hassiae Landgr. Hanc serenissimae matris — effigiem ad vivum a se primum depictam novoque jam sculpturae modo expressam dedicat consecratque L. a S. ao. Dni. CIƆ CXLII. H. 16 Z., Br. 12 Z.

Diess ist das erste Blatt der Schabmanier, aber äusserst selten in diesem Drucke. Siegen erhielt im Allgemeinen nur wenig Abdrücke, wie er in dem oben erwähnten Schreiben an Wilhelm VI. bemerkt. Die Abdrücke kamen nicht in den Handel, sondern wurden nur an hohe Personen und an Freunde verschenkt. Es existirt auch die Platte nicht mehr, obgleich der ehemalige Cassel'sche Museums-Direktor Raspe, der wegen Untreue 1781 nach England flüchtete, dem D. Chelsum versicherte, es seien auf der Bibliothek in Cassel noch Platte und Abdrücke vorhanden. Dieses hat sich später als unrichtig erwiesen. S. Laborde p. 8. Die Platte ging wahrscheinlich schon frühe zu Grunde, denn sie wurde während des Druckes retouchirt. Es gibt also zweierlei Abdrücke von diesem schönen Blatte.

I. Der oben genannte Abdruck, rechts mit der Jahrzahl 1642, links am Schlusse der Dedication die Buchstaben L. v. S.

II. Die fünfte Zeile der Dedication mit den Initialen des Ste-

chers wurde weggeschabt, und an deren Stelle folgende
gesetzt: cratq. L. à S. Ann. Dnj. CIƆIƆ.CXLIII.

In der Stickerei sind Retouchen vorgenommen. Das ent-
scheidende Kennzeichen ist indessen die Jahrzahl 1643.
(R. Weigel werthet ein beschnittenes Blatt ohne Unter-
rand auf 16 Thl.)

Graf Laborde gab dieses Bildniss in lithographirter Copie
bei: Imp. chez Letronne.

2) Eleonora de Gonzaga, Gemahlin Kaiser Ferdinand III., von
anderen die Königin Elisabeth von Böhmen genannt. Grosse
Büste in ¾ Ansicht, mit gekröntem Haupte und auf die
Schulter herabfallenden Haaren. Grosses Medaillon, links
unten: G. Hondthorst pinxit anno. Rechts: L. à Siegen In-
ventor fecit 1643. H. 19 Z. 3 L., Br. 15 Z. 6 L.

Bei dieser Gelegenheit ist ein Irrthum zu berichtigen, der
aus dem Gothaer Journal 1792 p. 510 in Füssly's allgemei-
nes Künstler-Lexikon und in unser Lexikon überging. Ein
Repetitor Timaeus sucht zwei Blätter, das eine von Fürsten-
berg, das andere von Siegen, nach seiner Angabe jenes der
Landgräfin Elisabeth von Hessen-Cassel, rechts mit der Jahr-
zahl 1649 und links unten mit dem Namen; C. P. Blond-
thout pinxit anno. Er sagt auch, dass sich dieser Name in
keinem Werke finde, was ganz natürlich ist, indem aus der
Aufschrift des Originals »G. Hondthorst pinxit« ein C. P.
Blondthout fabricirt wurde. Der erste Veranlasser zu diesem
Irrthum war aber Mr. Joly, Conservator des k. Kupferstich-
Cabinets in Paris, welcher dem Dr. Chelsum eine unrichtige
Beschreibung überschickte, und aus dem etwas undeutlich
gestochenen Namen Honthorst seinen C. P. Blondthout her-
ausfand. Auch hat das Bildniss mit jenem der Landgräfin
Amalia Elisabeth von Hessen keine Aehnlichkeit. Die Jahr-
zahl dürfte vielleicht 1648 heissen.

Dieses Blatt zeigt in der Behandlung schon Fortschritte,
wobei er sich einer Art Roulette bediente. Dennoch ist es
in der Wirkung hart. Die Haare und der Halskragen sind
sehr gut dargestellt.

3) Guilhelmus D. G. Princeps auriacus comes Nassoviae etc.
Rechts im Grunde der Platte: Hondthorst pinxit L. a Siegen
Inventor fecit 1644. H. 1 F. 7 Z. 4 L., Br. 1 F. 3 Z.

Der Grund dieses Blattes ist gestochen und mit kreuz-
strichen bedeckt. Die Haare sind schon in Schabmanier be-
handelt. Der Schatten längs der Nase und dem Knebelbarte
ist mit der Roulette bewirkt.

4) Augusta Maria Caroli M. B. Rex filia Guilhelmi Princ. avr.
sponsa. Fast von vorn, nach links blickend, mit einem Hals-
band von grossen Perlen. Die Inschrift ist dieselbe, wie auf
dem obigen Blatte.

Aus der Behandlung dieses Blattes geht deutlich hervor,
dass sich Siegen anfangs einer Roulette bediente, nicht der ge-
körbten Walze, welche der Prinz Rupert anwendete. Es
zeigt sich dieses aus den Reihen schwarzer Punkte, die ein
Band bilden. Die Haare sind etwas schwer, aber trefflich
behandelt. Der Titel ist auf eine zweite Platte gestochen,
und eigends gedruckt.

5) Ferdinand III. Rom. Imperator semp. Aug. Et Boh. Rex, etc.
Unten steht: Lud. Siegen in Sechten ex...., pinxit novoq.

n se invento modo sculpsit Anno Domini 1654. Höhe mit
dem Rand 1 F. 3 Z. 7 L., Br. 1 F. 1 L.

Dieses grosse Blatt ist ganz ohne Grabstichel ausgeführt.
Bei der Figur und den Haaren bediente er sich eines rol-
lenden Instrumentes. Im Grunde und in den Beiwerken
wendete er die Walze und den Schaber an. Zeichnung und
Ausdruck sind gut, und das Ganze zeigt von grossen Fort-
schritten in der neuen Kunst.

I. Der oben beschriebene Abdruck.
II. In einer Ecke der Basis ist das Monogramm LS., in der
anderen die Jahrzahl 1654.

6) St. Bruno als Mönch in einer Grotte auf den Knien vor
einem Felsen, auf welchem Buch und Kreuz zu sehen ist.
Er legt die Linke auf die Brust. Durch die Grotte sieht
man auf die Carthause. Unten sind sechs Verse zum Lobe
des Heiligen. Links liest man überdiess in drei Absätzen:
Dnis. suis Patronis et Benefactoribus offert humlline Car-
tusia Ratisbonensis.
Rechts steht in vier Absätzen:
In honorem Sti. Brunonis conterranei sui totiusque Car-
tusiae Ordinis fecit L. a S. jn S. Ao. 1654. H. 11 Z., Br.
6 Z. 11 L.

7) Ein heil. Hieronymus, Brustbild nach rechts, wo ein Licht-
schein. Er hält die rechte Hand auf den Todtenkopf auf
dem Buche, die Linke legt er vor die Brust. Unten links
sind Spuren von Buchstaben. H. 6 Z. 11 L., Br. 5 Z. 4 L.

Dieses durchaus unbekannte Blatt erwähnt R. Weigel und
legt es dem Siegen bei, da es im Machwerk mit den übri-
gen Blättern dieses Meisters übereinstimmt.

8) Eine heil. Familie (la St. famille aux lunettes), nach Anni-
bale Carracci. Mit Dedication an Prinz Leopold von Oester-
reich. Unten steht:
Ludw. a Siegen humillissimo offert — Annib. Caratii pinx.
Noch tiefer liest man: Ludovicq a S. novo suo modo lusit.

Siegerist, s. Siegrist.

Siegert, Gotthold, Maler von Dresden, war Schüler von J. G.
Theil, und widmete sich wie dieser dem Decorationsfache. Er
malte in Leipzig für die Schaubühne, und starb daselbst 1823.

Siegert, August, Historien- und Landschaftsmaler von Breslau,
widmete sich auf der Akademie in Berlin den Kunststudien und
begab sich dann zur weiteren Ausbildung nach Paris, wo ihn Da-
vid in seine Schule aufnahm. Er übte sich da mit Eifer im Zeich-
nen und in der historischen Composition, so wie er sich überhaupt
in seiner früheren Zeit fast ausschliesslich mit der Historienmalerei
befasste. Eine andere Richtung schlug er in Italien ein, wohin er
sich zur weiteren Ausbildung von Paris aus begab. Hier übten die
interessanten und klassischen Gegenden einen mächtigen Einfluss
auf diesen Künstler, und er fing an, dieselben in Gemälden dar-
zustellen. Doch auch an diesen erkennt man seine früheren hi-
storischen Studien, da fast keines seiner landschaftlichen und ar-
chitektonischen Bilder ohne irgend eine bedeutsame historische
Staffage, oder ohne eine dem Charakter des Ganzen angemessene
Gruppe erscheint. Seine Landschaften finden ausserordentlichen
Beifall, da sich in ihnen ein ernstes Streben nach Naturwahrheit

kund gibt, so wie er auch durch glänzende Lichteffekte auf den Beschauer zu seinen Gunsten wirkte. Seine Gemälde sind unter Italiens und Siciliens klarem Himmel entworfen. Im Kunstblatte von 1826 heisst es, man bewundere unwillkürlich das durchscheinende Sonnenlicht in den Orangenhainen, den Silberglanz der Oliven, das Dunkel der Cypressen, die goldenen Säume der Wolken und fernen Gebirge, die Klarheit des Meeres, das Duftige der im Schatten liegenden Wiesen und Schluchten, im Gegensatze des brennenden Sonnenscheines der kahlen Felsen, und die Ueppigkeit der ganzen Vegetation, ohne dass nur irgend etwas die allgemeine Harmonie Störendes hervorträte. Man glaubte, dass sich seine Landschaften von den meisten älteren durch das unverkennbare Streben, den Tag mit seiner vollen Lichtwirkung darzustellen, sehr vortheilhaft unterscheiden. Besonderen Ruf erwarben ihm auch seine Dioramen, welche in einer Grösse von 22 auf 32 Fuss vollkommen ausgeführte Oelgemälde sind, ohne transparente Behandlung und irgend eine andere mechanische Hülfe. Als besonders ausgezeichnet fand man das Panorama des Aetna.

Siegert malte auch nach seiner Rückkehr aus Italien noch immer Landschaften, die als Bilder von grosser Lieblichkeit bezeichnet wurden. Er zierte sie mit Architektur und mit passenden Figuren aus. Auch Gebirgsansichten mit Schluchten und Seen findet man aus dieser Zeit. Auf der Berliner Kunstausstellung von 1832 sah man von ihm eine Ansicht des Golfs von Palermo, des Camaldolenser Klosters im oberen Arnothale, der Republik S. Marino und eine Aussicht von der Villa Sommariva am Comer-See.

Von seinen früheren historischen Bildern finden wir besonders eines erwähnt, welches die Disputation des Dominikaner Carlo Bronto mit dem Jesuiten Peter Lellisius über den Metus Gehenna vorstellt. Dann malte Siegert auch viele Bildnisse, darunter ein solches des Fürsten Blücher mit allen seinen Orden in riesenhafter Grösse.

Dieser Künstler war Professor der Malerei und Zeichenkunst an der Universität in Breslau. C. Koschwitz lithographirte nach ihm ein grosses Blatt, eine Wahrsagerin unter den Slowacken vorstellend.

Siegert, Carl August, Historienmaler, wurde 1820 zu Neuwied geboren, und an der Akademie in Düsseldorf zum Künstler herangebildet, wo er in kurzer Zeit bedeutende Fortschritte machte. Siegert ist auch schon durch einige Bilder bekannt. Ein solches, 1840 in Berlin ausgestellt, zeigt den Grafen Eberhard von Würtemberg bei der Leiche seines Sohnes. Hierauf malte er Dr. Luther beim Eintritt in die Reichsversammlung zu Worms, und dann den Churfürsten Joachim I. von Brandenburg, wie er einem Kaufmann, der den Raubritter, welcher ihn geplündert, unter seinen Höflingen erkennt, Gerechtigkeit widerfahren lässt. Diese beiden Bilder sah man 1844 auf der Kunstausstellung in Berlin. Ein neueres Werk stellt David vor, der den schlafenden Saul im Lager überrascht.

Siegewitz, Johann Albrecht, Bildhauer von Bamberg, liess sich in Breslau nieder, und führte da viele Werke aus. Von ihm ist das Monument des Inspektors Georg Teubner in der St. Elisabethkirche, an welchem besonders die mit verhülltem Gesichte und doch kennbar dargestellte allegorische Gestalt des Glaubens gerühmt wurde. Ferners fertigte er die grossen Statuen über dem Portale des Universitätsgebäudes, so wie viele andere Statuen an einem bis an die Linien der Jesuitenkirche reichenden Gebäude.

Seine letzten Arbeiten waren die grossen Statuen von Aaron und der Mirjam an der grossen Orgel der Elisabethskirche in Breslau. Siegewitz blühte in der ersten Hälfte des 18. Jahrhunderts.

Sieghart, Johann, Maler aus Zofingen im Canton Aargau, malte Landschaften, Blumen und Ornamente in Oel und Fresco. Er hielt sich viele Jahre in England auf, kehrte aber 1784 in die Heimath zurück.

Sieghart, Johann Simeon Benjamin, Zeichner und Maler, war in Leipzig Schüler von Oeser, und wurde 1785 bei der Bergakademie zu Freiburg als Lehrer angestellt. Er gab mit Oeser, Klengel und Veith ein Handbuch für Zeichner heraus, wovon 1794 bei Arnold in Schneeberg das erste Heft erschien. Sieghart lieferte dazu drei Blätter, die J. G. Seifert gestochen hat: eine Gruppe menschlicher Körper, eine Landschaft mit Pferden und Stickmuster. Für Köhler's Bergmännisches Taschenbuch lieferte er ebenfalls Zeichnungen, u. s. w. Starb um 1814.

Siegländer, V., Formschneider zu Wien, einer der vorzüglichsten jetzt lebenden Künstler seines Faches. Er lieferte viele Formschnitte, und um 1836 gelang es ihm, die Kupferstecherkunst damit so zu verbinden, dass seine Arbeiten wie Stahlstiche aussahen.

Siegling, Johann Blasius, Zeichner, geboren zu Erfurt 1760, war an der Universität und an der Kunstschule der genannten Stadt Professor der Mathematik. Er gab einige technische Schriften heraus, und dann lieferte er auch mehrere Zeichnungen. Halle stach nach einer solchen 1788 das Portrait des Kammerherrn E. L. W. von Dachröders.

Siegmund, Bischof von Halberstadt, war als Schreiber und Maler berühmt. Er trat als Mönch in das Benediktiner Stift zu Hirschau, und verdiente sich da seinen Unterhalt durch Kunstarbeiten. Um 894 wurde er Bischof und 924 starb er zu Halberstadt.

Siegmund, Christian, Maler, arbeitete in der ersten Hälfte des 18. Jahrhunderts zu Dresden. Starb daselbst 1737 im 49. Jahre.

Siegmund oder Sigismund, Christian Gottlieb, Miniaturmaler zu Dresden, war ein Künstler von Ruf. Er malte Bildnisse in Miniatur und in Email, und auch andere Darstellungen copirte er im Kleinen. Er war Hofmaler des Königs von Polen und Sachsen, und starb zu Dresden 1754 im 35. Jahre.

Siegmund oder Sigismund, Christian Benjamin, Maler zu Dresden, vielleicht der Bruder des Obigen, war Hofstallmaler, als welcher er die Bemalung und Ausschmückung der Staatswagen zu besorgen hatte, die in jener Zeit noch mit bildlichen Darstellungen geziert waren. Starb 1759 im 41. Jahre.

Siegmund oder Sigmund, Christian, Glasmaler, geb. zu Leipzig 1788, war daselbst Schüler der Akademie, ging aber dann zur weiteren Ausbildung nach Dresden, wo er um 1810 nach den Werken der k. Gallerie copirte. Er malte Figuren und Landschaften, anfangs in Oel, dann aber widmete er sich unter Mohn der Glas-

malerei. Auch radirte und gestochene Blätter haben wir von diesem Meister, so wie ein Werk über alte Glasmalerei, unter dem Titel: Geheimnisse der Alten bei der durchsichtigen Glasmalerei, nebst der Kunst die dazu nöthigen Farben zu bereiten und einzubrennen, praktisch dargestellt von C. Siegmund. 2te durch Nachtrag vermehrte Auflage. Mit Abb. Leipzig 1841. 8.

Siegmund, Zeichner, blühte in der ersten Hälfte des 19. Jahrhunderts. Er zeichnete die Ansichten des Rheins von Mainz bis Cöln, welche Tanner auf 17 Blättern gestochen hat.

Siegrid, wird in Frenzel's Catalog der Sammlung des Grafen Sternberg-Manderscheid ein Kupferstecher genannt, welcher nach C. Pitz eine Scene aus dem Leben des Kaisers Rudolph von Habsburg in Punktirmanier stach, kl. fol. Er ist wahrscheinlich mit Sigrist nicht Eine Person.

Siegwald, malte in der ersten Hälfte des 18. Jahrhunderts Blumen und Früchte.

Siegwitz, s. Siegewitz.

Siehas, s. Seehas.

Siekert, J., Zeichner, lebte in der ersten Hälfte des 19. Jahrhunderts. A. Brückner stach 1834 nach ihm das Bildniss der Amalie Schoppe.

Siemerding, Johann Baptist, Maler, lebte um 1740 — 50 in Zelle. Er malte Bildnisse, deren einige gestochen wurden, wie von J. Bücklin jenes des Superintendenten Franz Eichfeld, von C. F. Fritsch ein solches des Präsidenten von Marquard und des Superintendenten Gudenus, etc.

Siemering, Maler, lebte um 1830 in Königsburg. Er malte Bildnisse und andere Darstellungen.

Siena *), Agostino und Agnolo da, Bildhauer und Architekten, stammen aus einer Künstlerfamilie, die bis ins 12. Jahrhundert hinaufreicht, und in der früheren Zeit meistens Architekten zählte. Von solchen wurde nach Vasari, deutsche Ausg. von L. Schorn I. 175, 1190 der Brunnen Fontebranda errichtet, und im folgenden Jahre das Zollhaus und andere Gebäude in Siena. In den Lettere Sanese II. 142, in der Storia del duomo di Orvieto

*) Die meisten nach ihren Familiennamen unbekannten Meister aus Siena folgen hier unter dem Ortsnamen nach dem Alphabete der Taufnamen. Ueber einige Meister der alten Sieneser Schule gibt Vasari Nachricht, seine Angaben sind aber unsicher oder ganz falsch. Die deutsche Uebersetzung der Lebensbeschreibungen Vasari's gibt daher viele Berichtigungen, mit Hinweisung auf die verschiedenen Schriften, in welchen sie enthalten sind. Diese Ausgabe liegt in den einschlägigen Artikeln zu Grunde, und besonders auch F. v. Rumohr's italienische Forschungen, u. s. w. Die weiteren Angaben folgen an gehöriger Stelle.

kommen von 1290 an, dem Beginne des Doms, eine Reihe bisher
unbekannter Architekten von Siena vor. Auch der Vater unserer
Künstler, Maestro Rosso, war noch Architekt, wie wir dies
aus Cicognara's Storia della Scultura III. 277 wissen. Agostino
widmete sich aber schon mit fünfzehn Jahren der Bildhauerei,
und zwar unter Leitung des Giovanni Pisano, der nach Vasari
1284 sich einige Zeit in Siena aufhielt, um die Zeichnung zur
Vorwand des dortigen Domes zu verfertigen. Agostino übertraf
bald alle seine Mitschüler, und ein jeder nannte ihn das rechte
Auge seines Meisters. Bald darauf trat auch Agnolo, Agostino's
jüngerer Bruder bei Giovanni in die Lehre, und da er schon früher
einiges heimlich gearbeitet hatte, so fand sich der Meister be-
wogen, bei der Ausführung der Marmortafel für den Hauptaltar
zu Arezzo beide Brüder zu Gehülfen zu wählen. Sie arbeiteten
zu solcher Zufriedenheit desselben, dass er sie auch bei seinen
Arbeiten in Pistoja, zu Pisa und besonders in Orvieto zu Hülfe
zog, wo die von ihnen gefertigten Bilder der Propheten dem Giotto
so wohl gefielen, dass er sie als die besten Bildhauer der Zeit
erklärte. Doch beflissen sich diese jungen Künstler nicht allein
der Bildhauerei, sondern auch der Baukunst mit solchem Erfolge,
dass Agostino 1308 den Auftrag erhielt, den Plan zum Palaste der
Neuner in Malborghetto zu verfertigen. Dieses Bauwerk machte
den Künstlern einen grossen Namen, und daher wurden sie nach
Giovanni's Tod zu Stadtbaumeistern in Siena ernannt. Im Jahre
1317 ward nach ihrer Angabe die Wand des Domes erbaut, welche
gegen Mitternacht liegt, und 1321 wurde nach Vasari nach ihrer
Zeichnung die Porta Romana errichtet, an welcher man eine Krö-
nung Mariä von Sano Lorenzetti sieht. Tizio gibt 1329 und Ma
lavolti 1327 als die Zeit der Erbauung. Ugurgieri stimmt aber in
den Pompe Sanese dem Vasari bei, welcher wohl auch recht hat,
da Neri di Donato, ein Zeitgenosse der Künstler, die von den
selben unternommene Restauration des Thores nach Tufi in das
Jahr 1527 setzt, so dass die genannten Schriftsteller dieses mit der
Porta Romana verwechselt zu haben scheinen. Diese Arbeit be-
schäftigte aber die Künstler nicht ausschliesslich, denn Baldinucci
Dec. IV. del Sec. L. 68 sagt in seiner Ergänzung der Nachrichten
Vasari's, dass diese Meister 1325 den Bau des Thurmes auf dem
grossen Platze in Siena begonnen haben, worauf wir noch weiter
unten zurückkommen. Im Jahre 1526 begannen sie den Bau des
Klosters und der Kirche von S. Francesco in Siena, von welcher
Vasari ebenfalls Kunde hatte, nur nicht bis auf das Jahr.

Um diese Zeit lässt Vasari die beiden Brüder nach Orvieto
berufen, um für die Kirche der hl. Jungfrau einige Bildwerke
auszuführen, worunter er die Propheten an der Vorderwand nennt.
Allein Vasari irrt sich da in der Zeit. Jene Bildwerke waren be-
reits vollendet, denn Giotto sah 1526 dieselben bereits fertig,
und da sie ihm vor allen gefielen, so empfahl er die Künstler
dem Herrn Piero Saccone von Pietramala, welcher ihnen daraufhin
die Ausführung des Grabmales des Bischofs Guido Tarlato von
Arezzo übertrug, welches man in der Capelle des Sakraments im
Dome sieht. Sie hatten dabei eine Zeichnung von Giotto, und
führten in Zeit von drei Jahren das Werk mit grösstem Fleisse
aus, so dass die Basreliefs wie Elfenbeintafeln erscheinen. In der
Beschreibung ist Vasari wieder im Irrthume, indem an demselben
nicht 12 sondern 16 Basreliefs sich finden, die in einer Menge
kleiner Figuren Begebenheiten aus dem Leben des Bischofs vor-
stellen. Ausführlich beschrieben sind sie in den Ragionamenti

sopra le pitture del palazzo vecchio di Firenze, Arezzo 1762, und
Schorn gibt l. c. 178 ebenfalls eine Beschreibung, welche Cav.
Lorenzo Guazzesi verfasste.

1) Die Installirung des Bischofs 1312, mit der Ueberschrift:
Fatto Vescovo. Vasari meint, dieses Bild beziehe sich
auf die Herstellung der Stadtmauern von Arezzo, wogegen
schon die Inschrift spricht.

2) Die Wahl zum General-Signore von Arezzo 1321. Chia-
mato Signore. Vasari erkennt darin irrig die Einnahme
von Lucignano.

3) Allegorische Darstellung auf die Bedrückung der Gemeinde
von Arezzo, die als alter bärtiger Mann auf dem Throne
vorgestellt ist, wie ihm viele andere Haar und Bart zer-
rupfen. Vasari will darin die Einnahme von Chiusi vorge-
stellt wissen, Giotto hat aber in der Sala di Podesta auf
ähnliche Weise die Calamität der Stadt Florenz vorgestellt.
Die Aufschrift fehlt.

4) Die Einsetzung zum Herrn von Arezzo, wo derselbe Greis,
wie oben, auf dem Tribunal sitzt. Die Aufschrift sagt:
Comvne in Signoria.

5) Die Herstellung der Mauern von Arezzo: El Far delle
mura.

6) Die Einnahme von Lucignano, nach der Inschrift: Luci-
gnano.

7) Die Einnahme von Chiusi: Chivsi.

8) Die Einnahme von Fronzoli: Fronzola.

9) Die Einnahme der Burg Foccognano, wo der Bischof mit
dem Scepter unter dem Baldachin sitzt: Castel Focco-
gnano. Vasari lässt diese Abtheilung weg.

10) Die Einnahme der Vestung Rondine: Rondine.

11) Die Einnahme von Bucine in Woldambra: Bvcine.

12) Die Einnahme der Citadelle Caprese: Caprese.

13) Die Demolirung des Schlosses Laterino: Laterina.

14) Die Zerstörung von Monte Sansovino: El Monte San-
sovino.

15) Die Krönung des Kaisers Ludwig des Bayern durch den
Bischof in S. Ambrogio zu Mailand: El Coronazione.
Vasari glaubt hier die Krönung des Bischofs vorgestellt,
und bringt irrig Pferde in die Darstellung.

16) Der Tod des Bischofs: La morte di Missere.

An verschiedenen Stellen dieses Grabmals ist das Wappen der
Ghibellinen und das des Bischof angebracht, welches letztere
sechs viereckige Steine von Gold auf blauem Grunde zeigt, in Hin-
deutung auf die Familie Pietramala, welcher der Bischof angehört.
An den Pfeilern zwischen den Abtheilungen sind stehende Figu-
ren von Bischöfen gearbeitet. Die Gestalt des Bischofs, in Mar-
mor ausgeführt, liegt auf dem Sarge hingestreckt unter einem
Rundbogen, und zu den Seiten sieht man Engel, die eine Gardine
zierlich halten. An der untern Leiste des Grabmals steht:

Hoc Opvs Fecit Magister Avgvstinvs Et Magister
Angelvs De Senis, MCCCXXX.

Dieses berühmte Werk ist auch in Abbildung bekannt. Die
grössere und bessere s. Monumenti sepolcrali della Toscana, Fi-
renze 1819 tav. 40. Auch bei Cicognara, Stor. della scult. tav. 24
und 52 ist eine Abbildung, die Beschreibung ist aber in beiden
Werken nicht genau. Eine dritte Abbildung findet man bei

d' Agincourt, Hist de l' art par les monumens, pl. 27. Ueber die
Krönung des Kaisers Ludwig zu Mailand s. Ferario monumenti
sacre e profani della Basilica di S. Ambrogio in Milano, p. 145.,
wo Tafel 23 eine grössere und genauere Abbildung der Kaiser-
krönung nach d'Agincourt mitgetheilt ist. Stellenweise ist dieses
Monument beschädiget, und zwar durch die Franzosen unter dem
Herzog von Anjou, welche bei der Plünderung der Stadt dadurch
an dem Feinde Rache nehmen wollten, wie Vasari versichert. Es
ist aber immerhin noch so wohl erhalten, um die Kunst dieser
Bilder bewundern zu können. Das Ganze ist ungemein fein und
sauber gearbeitet, und in Lebendigkeit des Ausdruckes übertreffen
die Künstler selbst ihre Meister.

Vasari legt diesen Künstlern auch eine marmorne Altartafel,
ehedem in S. Francesco zu Bologna, bei, welche in anderthalb
Ellen hohen Figuren die Krönung der hl. Jungfrau durch Christus
vorstellt, und zu beiden Seiten drei Heilige. Das Ganze ist mit reichen
erhobenen Verzierungen umgeben, und mit einer Menge von halben
Figuren nach der Weise damaliger Zeit. Unter jedem der Heili-
gen ist ein Basrelief, welches eine Begebenheit aus dessen Leben
vorstellt. Vasari sagt, dass man an diesem Werke Namen und Jahr-
zahl, obwohl halb zerstört, lesen könne. Er gibt 1329 an, und
fügt bei, dass die Künstler acht ganze Jahre daran gearbeitet haben.
Die Sache ist indessen nicht so ganz gewiss, denn A. Masini
(Bologna perlustrata I. 116) behauptet, in alten Documenten des
Franziskanerklosters gefunden zu haben, dass die Venezianer Ja-
copo und Piero dieses Altarwerk gefertiget hatten. Neuere For-
scher fanden aber in dem Archive der Franziskaner nichts darüber vor,
und Schorn glaubt sogar, eine solche Notiz sei gar nicht vorhan-
den gewesen, da die Minoriten nur ein Archiv von geistlichen
Sachen gehabt, die Administration aber stets den Signori deputati
oder dem hl. Stuhle überlassen hätten. Indessen bringt auch Ci-
cognara Stor. III. 286 ein handschriftliches Document bei, worin
die Angabe enthalten ist, dass dieses Werk von Jacopo und Pietro
Paolo aus Venedig, den Söhnen des Antonio dalle Masegne, und
Schülern unserer beiden Sieneser, im Jahre 1338 für 2150 Ducaten
in Gold gefertiget worden sey. Dieses Document vernichtet aber
die Ansprüche des Agostino und Agnolo noch nicht ganz, denn
es ist in demselben erstlich ein Irrthum in Hinsicht des Erblassers,
der dieses Werk bestellt hatte, und ferner ist zu bemerken, dass
die genannten Venezianer um 1394 zu Venedig arbeiteten, wie sich
aus Inschriften ihrer dortigen Werke ergibt, und mithin können
sie kaum 1338 das Werk in Bologna vollendet haben. Die Sache
erschwert aber wieder das Aktenstück, auf welches sich Masini
bezieht, nach welchem 1405 den Künstlern die letzte Zahlung ge-
leistet wurde. Es bleibt also nichts übrig, als das Werk andern
Künstlern zu lassen, oder in dem zuletzt genannten Documente,
so wie in der Angabe Vasari's einen Irrthum zu vermuthen. Die
Zeit passt in einer Hinsicht allerdings für Agnolo und Agostino
da Siena, da sie 1350 das Monument des Bischofs bereits vollen-
det hatten, so dass sie 1329 nach Vasari an eine neue Arbeit den-
ken konnten. Dieses Altarwerk ist aber im Style von dem Grab-
male des Guido Tarlati verschieden. Es lässt einen bedeutenden
Fortschritt der Kunst erkennen, und nähert sich den Werken des
Nicola Pisano an der Arca des hl. Dominicus zu Bologna. Cico-
gnara selbst erklärt es als eines der schönsten Bildwerke des 14
Jahrhunderts. Dieser Unterschied im Style spricht freilich nicht für
unsere Sieneser, da es kaum möglich ist, so schnell aller Eigen-

21 *

thümlichkeit sich zu entäussern. Cicognara Stor. I. tav. 36. gibt die
Krönung, eine halbe Figur und das Wunder eines Heiligen in
Abbildung. Das Bildwerk ist nicht mehr in der Kirche, da diese
in eine Dogana verwandelt wurde. Die Tafel ist zerlegt in einem
anderen Locale aufbewahrt. Graf Cicognara untersuchte sie, fand
aber weder Schrift noch Jahrzahl darauf.

Eine gleiche Bewandtniss hat es auch mit einem Bildwerke,
welches Vasari im Leben des Girolamo da Carpi diesen beiden
Meistern zuschreibt. Es ist diess das Grabmal des hl. Augustin
in S. Agostino zu Pavia. Dieses Monument ist zwar den beglau-
bigten Werken dieser Meister im Style sehr ähnlich, aber nach
Cicognara, Stor. II. 291. erst 1562 begonnen worden, so dass es
höchstens von Schülern dieser Sieneser herrühren könnte.

Agostino und Agnolo da Siena scheinen nach Vollendung des
Grabmals des Bischofs Guido Tarlato zunächst als Architekten
beschäftiget gewesen zu seyn. Sie begannen den Bau einer Vestung,
der aber bald wieder eingestellt wurde. Man zerstörte sogar die
Werke wieder, wie Vasari benachrichtet. Masini fand auch in
einem Documente, dass diese beiden Bildhauer die Vestung am
Thore von Galliera erbaut. Hierauf machte die Ueberschwem-
mung des Po ihre Hülfe dringend nothwendig. Er trat zum Ver-
derben des Gebietes von Mantua und Ferrara aus seinem Bette,
und verwüstete viele Meilen umher das Land. In solcher Noth
fanden die Bildhauer aus Siena Mittel, den Strom in seine Grän-
zen zurückzuführen, indem sie ihn durch Dämme und Schutz-
wehren einschlossen.

Im Jahre 1338 lässt Vasari diese beiden Meister nach Siena
zurückkehren, wo jetzt nach ihrem Plane die neue Kirche St.
Maria neben dem alten Dome erbaut wurde. Mit einer zweiten
Angabe Vasari's, dass diese Künstler auch den Brunnen auf dem
Platze vor der Signoria ausgeführt haben, hat es wieder wenig
Richtigkeit. Aus den Lettere Sanese II. 181 geht nämlich hervor,
dass 1334 dem Jacopo di Vanni dieses Unternehmen anvertraut
wurde, der es zu Ende des Jahres 1344 beendigte, wo er auch
starb. Vasari sagt, dass der Brunnen den 1. Juni 1343 zum ersten
Male sprang, zu grosser Freude und Befriedigung der Stadt, welche
die Geschicklichkeit ihrer Mitbürger dankbar anerkannte. Zu der
nämlichen Zeit lässt Vasari diese Künstler den grossen Rathhaus-
saal einrichten, und 1344 nach Angabe derselben den Thurm des
Rathhauses beenden. Weiter oben sagt er aber, diese Meister
hätten schon 1325 den Bau des Thurmes begonnen, der erst
1344 seine Vollendung erreicht haben müsste. Allein genauere
Sienesische Schriftsteller setzen die Vollendung auf 1330, und so-
mit ist Vasari's Angabe wieder in Zweifel gesetzt. Des pracht-
vollen Palastes Sansedoni auf dem grossen Platze in Siena, wel-
chen Agostino 1338 baute, erwähnt Vasari nicht, was aber in der
Storia del duomo di Orvieto p. 293 erwiesen wird. Hier werden
auch einige Zweifel über diese angeblichen Brüder erhoben.

Endlich sagt Vasari, ging Agnolo nach Assisi, und arbeitete
dort in der untern Kirche des hl. Franziscus eine Capelle und ein
Grabmahl für einen Bruder des Napoleone Orsino, welcher als
Cardinal da gestorben war. Während dieser Zeit starb auch Ago-
stino, der mit den Zeichnungen zu den Verzierungen des genann-
ten Brunnens sich beschäftigte. Der Tod des Agostino da Siena
fällt also um 1344. Das Todesjahr des Agnolo wusste Vasari
nicht.

Diese beiden Meister hatten auch viele Schüler, die eine Menge

Bauwerke und Sculpturen in der Lombardei und an anderen Orten Italiens hinterliessen. Vasari nennt besonders den Jacopo Lanfrani von Venedig, und Jacobello mit Pietro Paolo, ebenfalls aus Venedig.

Siena, Ambruogio di Lorenzo da, auch Ambruogio di Lorenzetto und Ambrosius Laurentii genannt, d. h. Ambrosius der Sohn des Laurenzius, s. Lorenzo.

Siena, Andrea da, nennt Bassaglia einen Maler, von welchem man in S. Michele zu Murano eine Altartafel sieht, auf der die Geburt Christi dargestellt ist. Diess ist wahrscheinlich Andrea da Murano, einer der Vivarini.

Siena, Andrea di Guido da, s. Guido.

Siena, Angelo da, Architekt, ist einer der vielen Künstler, die am Dome in Orvieto arbeiteten. Seiner erwähnt die Storia del duomo di Orvieto, p. 293. Daraus wissen wir, dass Angelo 1405 in der Eigenschaft eines Obermeisters (Capo maestro) nach Siena berufen wurde. Er ist somit der Zeit nach von Agnolo, dem Bruder des Agostino da Siena, zu unterscheiden.

Siena, Ansano da, s. Sano di Pietro da Siena.

Siena, Antonio da, nennt sich auch A. Veneziano.

Siena, Baldassare da, Beiname von B. Peruzzi.

Siena, Battista da, Maler, wird in den Lettere sulla pittura I. 142 genannt. Er arbeitete um 1565 zu Florenz.

Siena, Bartoldus da, s. Berna.

Siena, Bartolomeo da, s. B. di Martino.

Siena, Benvenuto da, Maler von Siena, blühte in der zweiten Hälfte des 15. Jahrhunderts. In S. Girolamo vor der Stadt Volterra ist ein Bild des englischen Grusses mit Heiligen zur Seite, bezeichnet: Benvenuto de Senis 1466. In der Akademie zu Siena bewahrt man von diesem Meister eine Himmelfahrt Christi mit unzähligen Figuren in der Landschaft. Das Bild trägt die Jahlzahl 1487.

Siena, Berna da, s. Berna.

Siena, Biagio da, Maler von Siena, blühte in der zweiten Hälfte des 14. Jahrhunderts. Er war um 1371 Mitglied des Magistrats daselbst. In der Akademie zu Siena ist eine Tafel von seiner Hand, die Madonna mit dem Kinde und mit vier Heiligen.

Siena, Bonaventura da, Maler, arbeitete in der ersten Hälfte des 14. Jahrhunderts in Siena, ist aber nach seinen Lebensverhältnissen unbekannt. Ueber der Sakristeithüre von Agli Servi della Maria zu Siena ist eine Madonna von diesem Meister, mit Namen und Jahrzahl 1319.

Siena, Cecco da, s. Cecco.

Siena, Duccio da, s. Duccio di Buoninsegna.

Siena, Francesco da, Maler aus Siena, war Schüler des B. Peruzzi. Er malte in Rom das Wappen des Cardinals Trani, welches sehr gerühmt wurde. Auch ein Bildniss seines Meisters fertigte er. Francesco Sanese starb etliche Jahre nach diesem um 1540. Bottari verwechselt ihn mit Francesco di Giorgio da Siena.

Siena, Francesco di Giorgio da, Bildhauer, Maler und Baumeister, stammt aus der Familie der Martini (s. Simone Martini da Siena) und wurde den 23 Sept. 1439 in das Taufregister unter dem Namen Francesco Maurizio di Giorgio di Martino pollajuolo eingetragen. Sein Stammbaum findet sich bei della Valle (Lett. Sen. III. 67) und Vasari (Lebensbeschreibungen, deutsch von L. Schorn II. 2. Nr. LIX.) bringt Data über sein Leben und sein Wirken bei, ohne jedoch überall sicher und genügend zu seyn, so dass namentlich B. v. Rumohr's ital. Forschungen II. ff., Gius. del Rosso's Lettere Antellane, Roma 1822, die Anmerkungen der neuen florentinischen Herausgeber, Gaye's Mittheilungen aus einer unedirten Handschrift des Giov. Santi, Kunstblatt 1830, Nr. 86 ff. zur Ergänzung und Berichtigung benutzt werden müssen.

Vorerst ist es unrichtig, wenn man ihn zum Schüler Bruneleschi's macht, da Francesco älter als dieser Meister ist. Ueberdiess wissen wir aus Vasari, dass er zu jeder Leistung geschickt war, und dass er als wohlhabender Mann nicht des Gewinnes willen, sondern nur zu seinem Vergnügen und der Ehre wegen arbeitete. Zu seinen Hauptwerken gehören die plastischen Arbeiten, nicht so sehr die Malereien, deren er ebenfalls einige ausführte. Lanzi führt nur ein Bild der Geburt Christi an, welches sich zu seiner Zeit in der Sammlung des Abbate Ciaccheri befand. Neuerlich fand sich aber in Monte Oliveto maggiore zu Chiusumi eine andere Tafel von Francesco, welche die Himmelfahrt Mariä vorstellt. Diese beiden Bilder nähern sich im Style den Werken des Montegna. Auf dem Deckel eines auf der Bibliothek zu Siena aufbewahrten eigenhändigen Manuskripts des Meisters findet sich die Angabe, dass er 1474 eine Krönung der Madonna für die Hospitalkirche gemalt habe, und von 1468 — 75 finden sich in Urkunden Zahlungen für seine Malereien, die jetzt verschollen sind. Von einem gemalten Bildnisse des Herzogs Federigo von Urbino spricht Vasari.

Vasari legt diesem Künstler forner zwei Engel in Bronze bei, und sagt nur, sie seyen auf dem Hauptaltare des Domes in Siena. Es sind diess die zwei Engel, welche das Ciborium halten, in gleicher Höhe mit dem Tabernakel, welcher von Lorenzo Vecchietti gefertiget ist. Durch B. v. Rumohr (II. 201) wissen wir forner, dass Francesco in Gypsrelief eine Madonna in Mitte einer Gruppe von Engeln gefertiget habe, und zwar für die Capelle ausserhalb Porta Camollia; ferner das Grabmal des Christofano Felice in S. Francesco 1462, die Statuen der Heiligen Ansanus und Victorius an der Façade des Casino de' Nobili, welche della Valle ihm beilegt, rühren von Urbano da Cortona her. Vasari legt ihm auch eine Medaille mit dem Bildnisse des Herzogs Federigo von Urbino bei, worunter wahrscheinlich ein Medaillon zu verstehen ist.

In dem herzoglichen Palaste zu Urbino modellirte er Friese mit allerlei seltsamen Kriegsinstrumenten, die Vasari als gemalt ausgibt. Bei Bianchi sind sie abgebildet.

Dann wird dieser Künstler von Vasari auch als Architekt gerühmt. Dass der Künstler den Vitruv, so wie die Denkmäler in Rom, Capua, Perugia u. s. w. studirt habe, sagt er selbst in seinem Manuscripte, er ist aber dennoch mehr als Ingenieur zu betrachten, da Civilbauten, welche ihm Vasari zuschreibt, von andern Künstlern herrühren. Seine Hauptbeschäftigung waren die Fortificationen, welche er im Dienste des Herzogs Federigo Feltro von Urbino vornahm. Er sagt selbst, dass er auf Antrieb und mit Hülfe des Herzogs[*] Mittel ausgesonnen habe, der Wirkung der Canonen durch Befestigung zu begegnen, und, dass er verschiedene kleine Festungen, die Citadelle von Cagli, Sasso di Montefeltro, Tavoletto, Alaserra, Mondavi und Mondosi erbaut habe. Viele Schriftsteller (Lett. Sen. III. 195) halten ihn für den Erfinder der Minirung, und da seine Schrift über Befestigung die wichtigsten, aus eigenem Nachdenken hervorgegangene Resultate enthält, betrachtet ihn B. v. Rumohr (l. c. 180) als einen der **Begründer der neuern Befestigungskunst.**

Vasari erklärt diesen Künstler als den Erbauer des Palastes des Herzogs Federigo von Urbino, der als Graf von Montefeltro 1473 zu dieser Würde von Pabst Sixtus IV. erhoben wurde. Diess ist einer der schönsten Paläste damaliger Zeit, durch ein Kupferwerk von Bianchi, Rom 1727 bekannt; allein Francesco ist nicht der Erbauer. Clementini (Racconto stor. di Rimini II. 554.) setzt den Beginn des Baues ins 1447, gleichzeitig mit jenem der Kirche des heil. Franz in Rimini; doch auch diese Angabe ist nicht erweisbar. Der Bau begann wahrscheinlich um 1468, wo der erste Architekt desselben, Lucianus Lauranna aus Slavonien, ein Patent erhielt. Vgl. das Leben des Baccio Pintelli Nr. 54. Anmerk. 13. bei Vasari, deutsch von Sehorn. Dieser Lauranna war noch 1485 in Urbino thätig, gleichzeitig mit Francesco di Giorgio, welcher in einem Briefe des Herzogs vom 26. Juli 1480 (Biblioth. zu Siena) dilettissimo architetto genannt wird. Dass er aber den Palast gebaut habe, erweist sich als gänzlich unbegründet. Er selbst erwähnt nur eines Stalles für 500 Pferde, oder eigentlich einer Reitercaserne. Ricci (Memorie delle belle arti in Gubbio) legt ihm den Bau des fast zerstörten Pallastes in Gubbio bei, was ebenfalls noch des Beweises bedarf. Ganz irrig ist Vasari's weitere Angabe, dass Francesco für Pabst Pius II. alle Zeichnungen und Modelle zum Pallaste und der bischöflichen Residenz in Pienza gefertiget habe. Wir wissen durch v. Rumohr l. c. 182, und del Rosso Lett. Antellane Nr. 2., dass der päbstliche Bau zu Pienza schon 1459 begann, wie es scheint durch Bernhard Gamberelli il Rosselino. Ebenso irrig ist Vasari, wenn er den Francesco den Bau des Palastes und der Loge des Pabstes zuschreibt und dann bei der Anlage und Befestigung seiner gedenkt. Der Aretiner meint aber da nicht Pienza, sondern Siena. Der erwähnte Palast ist der schöne Familienpalast der Piccoluomini, welchen der Pabst seinem Neffen bestimmte, jetzt Collegio Tolomei. Dieser Pallast ward schon 1460 begonnen, und einige Jahre nach dem Tode des Pabstes beendigt.

[*] Herzog Federigo soll selbst ausübender Künstler gewesen seyn. Eine unverbürgte Nachricht eines Manuscripts in der Magliabecchiana schreibt ihm die Zeichnung zum Dom von Urbino zu. Vgl. Vasari, deutsche Ausgabe, II. 2. 81, Note.

B. v. Rumohr vermuthet daher mit Recht, dass auch er ein Werk des B. Rossellini sei, Forsch. II. 190. So spricht er ihm auch einige andere Bauwerke zu Siena ab, welche della Valle ihm beilegen will, z. B. die Casa Bartali.

Dagegen fand v. Rumohr vieles angemerkt, was Vasari überging. Es wurde dem Francesco die Aufsicht über den schon vollendeten Dom in Siena anvertraut, in welchem er die Belegung der hölzernen Chorsitze angab. Im Jahre 1484 finden wir ihn an der Kirche del Calcinajo bei Cortona beschäftiget, wo es zuvörderst darauf ankam, ohne Bau sehr hinderliches Bergwasser abzuleiten. Er fertigte auch die Zeichnung und das Modell zur Kirche, wie aus der Urkunde erhellet, und den 6. Juni 1485 wurde der Grundstein gelegt. Vgl. Gaye l. c. 359. Man hat diesen schönen Bau irrig für ein Werk des Ant. da San Gallo gehalten, dessen Zeichnung nicht ausgeführt wurde. Den Bau scheint ein anderer geleitet zu haben, denn schon am 20. Dec. 1485 wurde Francesco als Ingenieur der Republik Siena in Dienste genommen. Im Jahre 1490 ward er von Ludovico Maria Sforza nach Mailand zu einer Berathung über die Cuppel des Domes eingeladen, welche dann nach seinen Angaben von Gio. Ant. Amboo und Gio. Giac. Dolcebono ausgeführt wurde. Die gothische Anordnung der Cuppel mit der colossalen Statue der Maria auf dem Gipfel ist in seinem Gutachten erwähnt. Er blieb von Mai bis Juli in Mailand, und erhielt für seine Bemühung nebst Vergütung der Reisekosten noch 1000 rhn. Gulden und ein seidenes Kleid. Lett. San. III. 84. ff. Im Jahre 1491 ward er zu einer Berathung nach Lucca berufen, und 1495 gab ihm die Republik Urlaub, einem Rufe des Herzogs von Calabrien nach Neapel zu folgen, wo es ohne Zweifel der Anlage oder Verbesserung der Festungswerke galt. Im Jahre 1499 unternahm er eine Amtsreise nach Montepulciano, und 1501 wurde er von der Republik ins Feld gesandt. Rumohr l. c. 188. Nach Vasari wäre der Meister nur 47 Jahre alt geworden, und 1486 müsste er gestorben seyn. B. v. Rumohr vermuthet, dass es 07 heissen solle; denn Francesco scheint bis 1506 gelebt zu haben.

In der Bibl. Magliabecchiana zu Florenz befindet sich das Manuscript mit Zeichnungen und Kriegsinstrumenten, wovon Vasari sagt, dass es unter die seltenen Merkwürdigkeiten des Herzogs Cosmo von Medici gehört. Diese Handschrift ist vollständiger in Plan und Ausführung, und reicher an Zeichnungen, als jene auf der Bibliothek in Siena. Beide enthalten einen Traktakt über die Befestigungskunst nach den eigenen Erfahrungen des Verfassers, und eine Abhandlung über die Baukunst nach Vitruv. Ein drittes Exemplar besass Scamozzi, nach v. Rumohr vielleicht jetzt in der Markus-Bibliothek zu Venedig. Della Valle gibt einen etwas confusen Auszug aus dem Sieneser Manuscripto. Lett. San. III. 106 ff. Am Schlusse der Lebensbeschreibung lobt Vasari den Francesco, als denjenigen Künstler, der die Baukunst mehr gefördert und erleichtert habe, als irgend ein anderer von Ser Bruneleschi bis zu seiner Zeit. Er vergass hier seinen berühmten Landsmann Leo Bat. Alberti, der durch Schriften und Bauwerke wohl noch mehr beigetragen hat, die Grundsätze des Bruneleschi zu verbreiten und auszubilden.

Der Bildhauer Jacopo Cozzerello, der Freund und Gefährte unsers Meisters, fertigte das Bildniss desselben.

Siena, Francesco Antonio da, Maler, wird von Lanzi für einen der besten Schüler Vanni's oder Salimbene's gehalten. Im Con-

vente degli Angioli unter Assisi ist von ihm eine Darstellung des Abendmahles, wo der Judas mit Fledermäusflüssen und davoneilend dargestellt ist.

Siena, Francesco di Simone da, s. Simone.

Siena, Francesco da, Beiname von F. Vanni.

Siena, Giorgio da, genannt Gianella, Maler und Architekt, war Schüler von Mecherino (D. Beccafumi), und erwarb sich durch seine Verzierungsarbeiten grossen Ruf. Er malte in Rom viele Grotesken, und später ein Gleiches in Udine. Sein Todesjahr ist unbekannt.

Siena, Giovanni di Paolo da, Maler, der Vater des Matteo di Giovanni, arbeitete um die Mitte des 15. Jahrhunderts, oder wie della Valle näher angibt, von 1427 — 1462. Lanzi sagt, er nehme sich in Pienza gut aus, nennt aber keines der dort vorhandenen Gemälde. Noch höher schätzt er eine um sechs Jahre in der Observanza zu Siena gemalte Kreuzabnahme, wo nach seiner Ansicht die Fehler des Jahrhunderts von ungemeincu Gaben, besonders einem hinlänglichen Verständniss des Nakten aufgewogen werden. In der Akademie zu Siena ist von ihm ein Gekreuzigter mit der Jahrzahl 1440, und zwei andere Bilder von 1452.

Siena, Gregorio da, Maler, blühte in der ersteren Zeit des 15. Jahrhunderts. In der Kirche Agli Servi della Maria waren Frescomalereien von der Hand dieses Meisters, die er 1420 ausführte. Sie wurden von der Mauer abgenommen und eingerahmt.

Siena, Guido da, der älteste mit Namen bekannte Meister der Sienesischen Schule, der mit Giunta Pisano an die Spitze der italienischen Kunstgeschichte gestellt werden sollte, welche aber Vasari mit dem Florentiner Cimabue beginnt. Und diess vielleicht nicht ohne Partheilichkeit, wesswegen der aretinische Maler, so wie Baldinucci, strenge getadelt wurde. Dieser Meister ist aber nicht bloss seines hohen Alterthums wegen ehrwürdig, sondern namentlich auch desswegen, weil er in einer gewissen originellen Kraft gegen die bis dahin herrschende Kunstweise ankämpfte, und dadurch das unterscheidende Element der romanischen Kunst weckte. Er erfasste die byzantinischen Typen mit einer eigenthümlichen Würde, mässigte die alten Formen durch eine dem Auge und Munde verliehene Milde, und öffnete den Born jener seelenvollen Tiefe, aus welchem die Maler der kommenden Zeit theilweise in reicher Fülle schöpften.

Ein Werk dieses Meisters, und das erste beglaubigte Bild der Sienesischen Schule, ist eine überlebensgrosse Madonna mit dem Kinde vom Jahre 1221, wie die Unterschrift bezeugt:

Me Guido de Senis diebus depinxit omenis quem
Christus lenis nullis velit ägere (angere) penis.
An. 1221.

Dieses Bild befindet sich jetzt über einem verlassenen Altar in der Kirche des ebenfalls verlassenen Dominikaner Klosters. Maria im faltenreichen Gewande von dunkelblauer Farbe, und den Kopf mit einem Tuche von gleicher Farbe bedeckt, sitzt auf einem tiefen, geräumigen Thronsessel, und Engel umgeben sie. Auch Gott Vater erscheint oben auf diesem Bilde. Wir sehen hier, heisst es

im Kunstblatte 1852 Nr. 31, nicht mehr die schwarzbraune byzan-
tinische Zigeunerin oder jene in Candia und Corfu verehrte ein-
geaargte Madonna; sie erinnert nur entfernt noch an diese Her-
kunft und kann schon für eine unter italienischem Himmel geborne
Jungfrau gelten. Mehr aber, als an barbarische-byzantinische Zeit
werden wir bei diesem Bilde an die vollendeten Formen der Blüthe-
zeit der klassischen griechischen Kunst erinnert, so wie dann über-
haupt Siena und Pisa schon frühe mit altgriechischen Kunstwerken
bekannt wurden. Besonders erkennt man in der Anordnung des
Gewandes, wie sehr Guido von den byzantinischen Vorbildern ab-
gewichen ist. In letzteren ist zwar ebenfalls Reichthum und Fülle
der Gewänder vorhanden, allein Grazie und schöne Anordnung
fehlen ganz, wenigstens in den als byzantinische Arbeit beglaubig-
ten Musiven. In Guido's Bild lässt sich aber jede Falte genau
verfolgen; in grossen Wellen und Brüchen fliesst das Gewand
herab, so dass man die grossen Körperformen, die sie bedecken,
darunter erkennt. Das Kind erscheint dagegen dürftig und mager,
was der Verfasser des genannten Aufsatzes dadurch erklären will,
dass es die Absicht des Künstlers war, den Heiland, den Mensch
gewordenen Gott in aller Dürftigkeit und Armuth darzustellen,
um ihn den Menschen desto näher zu bringen. Noch mehr tritt
die Zeichnung und Malerei in den die Madonna umgebenden
Engeln, und in dem Bilde Gott Vaters zurück, was in dem ge-
nannten Aufsatz als Folge der Schülerarbeit erklärt wird. Im Kunst-
blatt 1827 Nr. 47 wird aber bewiesen, dass dieses Bild übermalt
sei, namentlich in der Madonna. Auch Frhr. v. Rumohr (ital.
Forsch. I. 335) behauptet, dass das Bild hie und da übermalt sei.
Aus der erhaltenen Arbeit ersah der genannte Schriftsteller, dass
sich Guido griechischer Bindemittel bedient habe, und dass er
noch immer gleich weit von der mageren Zierlichkeit der Byzan-
tiner, als von der breiteren Formenandeutung des Cimabue entfernt
sei. Die unverhältnissmässige Kleinheit und Magerheit des Kin-
des, die widrige Verkleinerung der Engel und Gott Vaters in den
oben über der Abtheilung des goldenen Feldes ausgesparten Win-
keln, erinnert den genannten Kunstkenner in einer Hinsicht an
byzantinische, in anderer an barbarisch-italienische Gewöhnung,
welche in diesem Bilde in einander überzugehen und gegenseitig
zu verfliessen scheinen. Was die Praxis der Malerei anbelangt
stimmt der Verfasser des Aufsatzes im Kunstblatte 1852 nicht mit
Hrn. v. Rumohr überein, und zwar aus dem Grunde, weil wir die
griechischen Bindemittel nicht kennen; weil wenigstens Morona's
Versuche zu keinem entscheidenden Ergebniss geführt hätten. Er
glaubt, man dürfe in diesem dünnen Auftrage, in diesen durch-
scheinenden Lasuren, die sich seit sechs hundert Jahren so rein
und klar erhalten haben, dass man die farbigen Töne sehr wohl
unterscheide, schwerlich die Wachsmalerei, welche das Geheim-
niss der Byzantiner gewesen seyn soll, wieder finden. Nur über
die für jene Zeit herrliche Gestalt der Madonna stimmen beide
überein. Auch Rumohr erkennt darin deutliche Spuren von Würde
und Holdseligkeit, und wenn das Bild gleich von Härten und
Mängeln nicht frei ist, und nur kärgliche Spuren des tief schlum-
mernden Geistes sich offenbaren, so setzt er Guido's Werk in je-
dem Betrachte über die Gebilde seiner griechischen Vorgänger. Bei
S. d'Agincourt pl. CXVII. ist eine Abbildung im Umrisse, dieser
Schriftsteller irrt aber, wenn er das Gemälde für vollkommen er-
halten ansieht.

In der akademischen Sammlung zu Siena sind noch andere Bilder,
welche dem Guido zugeschrieben werden, sie sollen aber mit der

genannten Madonna in Nichts übereinstimmen. In der Pinakothek
zu München sind zwei kleine Bilder auf Goldgrund unter den Na-
men dieses Meisters: der kniende Engel als himmlischer Botschaf-
ter an Maria, und diese selbst, wie sie kniend die Botschaft em-
pfängt.

Siena, Galgano di Maestro Minuccio da, wird von della Valle
noch einem alten Statutenbuche in Siena erwähnt. Lett. San. I. 16.
Er war vermuthlich Schüler des Mino da Siena.

Siena, Guiduccio da, ist Eine Person mit Duccio di Buoninse-
gna; s. daher letzteren.

Siena, Jacobus Pieri Angeli da, Bildhauer, war zu Anfang des
15. Jahrhunderts in Siena thätig. Seiner wird in einem Contrakte
über den Brunnen des grossen Platzes erwähnt, welchen Jacopo
della Quercia mit einer Marmorverzierung versah. Wir haben da-
rauf im Leben des J. della Quercia XII. S. 164 hingewiesen.

Siena, Jacobus Nanni di Ugolino da, s. Jacobus della Quer-
cia, XII. S. 163.

Siena, Jacopo di Frate Mino da, wird von della Valle unter
den alten Malern Siena's erwähnt, wie der oben erwähnte Galgano
di Minuccio.

Siena, Lippo Memmi da, s. L. Memmi.

Siena, Lino da, s. Lino.

Siena, Lorenzo da, der Vater des Ambruogio di Lorenzo oder
Lorenzetto, war vielleicht ebenfalls Maler, es findet sich aber keine
Nachricht über Werke von ihm. Unter »Lorenzo« geben wir Nach-
richten über solche des Sohnes.

Siena, Lorenzo di Pietro da, genannt Vecchietta, Maler,
Bildhauer und Erzgiesser, wird von Vasari im Leben des Francesco
di Giorgio da Siena erwähnt, ausführlichere Nachrichten gibt aber
noch della Valle, Lett. San. III. 60 ff. Dieser Schriftsteller zählt
ihn zu der Malerfamilie Lorenzetti (s. Amb. und Piet. di Lorenzo),
und Vasari sagt, dass er, vorerst ein berühmter Goldschmid, dann
mit der Bildhauerei und mit Gussarbeiten sich befasst habe, worin
er zu grosser Geschicklichkeit gelangte. Besonderen Ruf erwarb
ihm nach Vasari der eherne Tabernakel mit Marmorverzierungen
im Dome zu Siena, welchen della Valle genau beschreibt. Dieses
vortreffliche Werk trägt die Inschrift: Opus Laurentii Petri
pictoris alias Vecchietta de Senis MCCCCLXXII. Er be-
gann 1465 die Arbeit, und erhielt dafür aus der Casse des grossen
Hospitals 1150 Gulden, da der Tabernakel ursprünglich in der Spi-
talkirche war. Die Versetzung in den Dom könnte noch zu Leb-
zeiten des Meisters geschehen seyn, vielleicht durch Francesco di
Giorgio, der selbst zwei Engel an dem Tabernakel gefertiget hat.
Dem Vecchietta gehört eigentlich nur das ganz aus Bronze gear-
beitete Ciborium. Die Marmorverzierung des Altares, welche ihm
Vasari ebenfalls beizulegen scheint, ward erst 1536 hergestellt, wie
wir diess aus den Lett. Sen. III. 61. wissen. Dann erwähnt Vasari
auch die lebensgrosse nackte Gestalt eines Christus mit dem Kreuze,
welche er für die Capelle der sienesischen Maler modellirte, und

in Erz goss, und die nach della Valle (Lett. San. 66) so weich und sorgfältig ausgeführt ist, als wäre sie von Wachs. Am Sockel trägt sie die Inschrift: Laurentii Petri Pictoris alias Vecchietta de Senis MCCCCLXVI pro sui devotione fecit hoc opus. Diese Statue ist auf dem Hauptaltare der Kirche des Ospidale della Scala, eine erhabene Gestalt in strengem edlem Style. Dann gab Lorenzo dem Taufbecken in S. Giovanni zu Siena die letzte Vollendung, welches Donatello begann, und Jac. della Quercia und Lorenzo Ghiberti mit Basreliefs schmückten. Er fügte einige Bronzefiguren bei, die er aber nur nach dem Gusse des Donato vollendete. Vasari legt ihm ferner die Marmorstatuen der Apostelfürsten in der Loge der Bankbeamten bei. Dass ihm 1458 eine Statue des Paulus aufgetragen wurde, wissen wir durch Rumohr II. 208, die von Vasari in der Loge genannten Statuen sollen aber von Antonio di Federigo seyn, so wie die neben ihnen befindlichen der Heil. Ansanus und Victorius von Urbano da Cortona sind. Unbekannt blieb dem genannten Schriftsteller die liegende Erzfigur des Mariannus Socinus, welche 1467 auf Kosten der Stadt Siena in S. Domenico daselbst niedergelegt wurde. Jetzt ist sie im Saale der modernen Bronzen zu Florenz. Sie ist in zwei Stücke gegossen, und scheint mit der Toga nach dem Leben geformt zu seyn.

Dass Lorenz di Piero auch Maler war, bestättigen ausser Vasari auch die von diesem nicht erwähnten obigen Inschriften. Vasari sagt, in der Pilgerherberge sei ein Bild in Farben von ihm, und über dem Thore von S. Giovanni hätte er Figuren in Fresco gemalt. Das erstere dieser Bilder ist wahrscheinlich die von della Valle erwähnte Tafel mit der Madonna zwischen St. Peter und Paulus und zwei andere Heilige. Sie trägt die Inschrift: Opus Laurentii Petri alias Vecchietta ob suam devotionem. Das Colorit ist hart und die Zeichnung leblos. Eine andere Madonna mit Heiligen, welche den Namen des Meisters und die Jahrzahl 1457 trägt, besitzt die Gallerie der Uffizj zu Florenz. In der Akademie zu Siena ist ein Gemälde, welches den heil. Bernhard von Siena vorstellt, und ausserdem dürften sich nur wenige Gemälde von ihm finden.

Im k. Museum zu Berlin wird eine Geburt Christi mit dem segnenden Gott Vater in der Luft, und der heil. Catharina von Siena im Grunde diesem Meister zugeschrieben, und ein zweites Bild mit Christus am Kreuze, und Maria und Johannes, beide auf Goldgrund in Tempera gemalt. Dann sieht man daselbst von Lorenzo zwei Tafeln, wo auf jeder zwei Bilder in Rahmen erscheinen. Sie enthalten Scenen aus dem Leben der heil. Catharina von Siena. Sie zeichnen sich durch eine gewisse Zierlichkeit und Feinheit des Faltenwurfes aus.

Das Todesjahr dieses Meisters ist nach Vasari 1482; Ugurgieri in den Pompe Sanesi bestätiget dieses.

Siena, Luca di Giovanni da, Bildhauer von Siena, blühte um 1570. Seiner erwähnt Baldinucci, ist aber wahrscheinlich nur noch dem Namen nach bekannt.

Siena, Marco da, s. M. di Pino.

Siena, Matteo di Giovanni da, Maler, der Sohn des Gio. di Paolo, gilt als das Haupt der Sieneser-Schule in der zweiten Hälfte des 15. Jahrhunderts, und einige nannten ihn den Masaccio der-

selben, woraus aber keineswegs folgt, dass er die Vorzüge Ma-
saccio's besitze. Er bleibt mit seiner Schule noch mehr oder
weniger den Typen des germanischen Styles getreu, und ist von
keiner besonderen Tiefe, wenn auch in seinen Bildern Mannigfal-
tigkeit des Ausdruckes, und in der Kenntniss der menschlichen
Form und ihrer Gewandung ein lobenswerthes Studium der Natur
herrscht. Auch zierte er seine Gemälde mit schönen Bauten aus,
und brachte Basreliefs an denselben an. Er übertraf daher alle
gleichzeitigen Maler in Siena, so wie seinen Meister und Vater
Gio. di Paolo, woher er den Namen Matteo di Giovanni führt.
Die Nachrichten über diesen Meister reichen von 1462 — 1491,
so dass er gegen Ende seines Jahrhunderts gestorben seyn könnte.

Lanzi sagt, Matteo's neuen Styl lerne man zuerst aus einem
der beiden Bilder im Dome zu Siena kennen. Hier sind von ihm
einige Bilder des künstlichen Mosaik-Fussbodens in eingelegter
Steinarbeit, die ungemein bewundert wurden. Er stellte auf sol-
che Weise den Propheten David dar, und benutzte bei dieser Ge-
legenheit eine Marmorader sehr geschickt zu einer Gewandfalte.
Auch das Relief des Kniees und des Fusses deutete er sehr künst-
lich an. Auf ähnliche Weise verfuhr er mit einem Bilde Salomon's,
und dann brachte er den Kindermord an, eine seiner Lieblings-
darstellungen, wie wir unten zeigen. Einen weiteren Fortschritt in
der Kunst bemerkt Lanzi zunächst in einem Bilde in S. Domenico,
wo man von Matteo eine Madonna mit dem Kinde, mit St. Barbara
und anderen Heiligen findet, aber 1479 gemalt, und somit nicht
aus der früheren Zeit des Meisters. Auch noch in anderen Kir-
chen Siena's sah Lanzi Bilder von ihm, oder schrieb ihm wenig-
stens solche zu. Er nennt deren nur summarisch, worunter aber
der Kindermord in S. Agostino, die Krönung Maria in La Con-
cezzione u. s. w. gehören muss.

Grosses Aufsehen erregte Matteo durch seine Darstellung des
Kindermordes. Die Aufgabe war für damalige Zeit sehr schwierig,
da sie eine grosse Lebendigkeit der Phantasie, kühne Bewegungen
und mannigfaltigen und starken Ausdruck erforderte. Der Meister
leistete aber sehr viel, und ein Beweis der Anerkennung ist es, dass
er den Gegenstand zu verschiedenen Zeiten dreimal malte. Zwei-
mal in Siena, nämlich einmal in der Kirche St. Agostino im J.
1464 und das andere Mal in der Kirche St. Maria de' Servi im
J. 1491. Das dritte Bild dieser Art, welches er für Neapel malte, und
jetzt in den Studj daselbst ist, war ehedem in der Kirche St. Catha-
rina a Formello, und ist merkwürdig wegen der fehlerhaften Be-
zeichnung der Jahreszahl, die den Lebensbeschreibern der neapo-
litanischen Maler viel Mühe machte, indem sie den Maler und
die anderweitigen Arbeiten des Künstlers in seiner Vaterstadt nicht
kannten. Es steht nämlich auf dem Bilde ausser dem Namen des
Meisters die Jahrzahl MCCCCXVIII, wo augenscheinlich ein L
zwischen dem vierten C und X vergessen ist, so dass 1418 anstatt
1468 steht. Diese drei Gemälde sind aber nicht Copien eines nach
dem andern, sondern die spätern zeigen bedeutende Abänderungen
und Fortschritte des vortrefflichen Meisters, der die Ehre der siene-
sischen Schule in dieser aufstrebenden Epoche war, und der küh-
nen Behandlung eines so schwierigen Gegenstandes wegen nach
Hirt der Aeschylus der neuern Malerei genannt zu werden ver-
dient. Erst L. Signorelli erhob sich zu ähnlichen Wagestücken
in seinen Frescogemälden zu Orvieto. Vgl. Hirt, im Museum
von Dr. Kugler 1833 S. 139. Lanzi behauptet, dieses grosse mit
vielen und ausdrucksvollen Gesichtern angefüllte Bild sei in Oel

gemalt, was neuere Kunstkenner widersprechen. Das Colorit ist bleich und gelblich, und in den Schatten sehr kräftig, das Ganze anscheinlich Temperamalerei. Im dritten Bande der Lettere Senese ist eine Darstellung des Kindermordes abgebildet.

Im Auslande sind die Bilder dieses Meisters äusserst selten. In der Gallerie des Museums zu Berlin ist eine Madonna mit dem Kinde, welches mit einer Corallenschnur spielt. Rechts ist St. Hieronymus mit einem verehrenden Engel, und links St. Franz mit einem anderen Engel. Auf einem zweiten Gemälde dieser Sammlung hält Maria das segnende Kind auf dem Schoosse. Rechts ist Hieronymus und links St. Vincenzius. Beide Bilder sind klein und in Tempera gemalt. In der Gallerie zu Schleissheim wird ihm ein Bild des Kindermordes zugeschrieben. 4 F. 7 Z. 4 L. breit.

Ausser dem Kindermorde in den Lettere Senese ist von Ludy auch eine Maria Magdalena nach ihm gestochen, diess für den Düsseldorfer Verein zur Verbreitung religiöser Bilder.

Siena, Matteo da, genannt Matteino, darf mit dem obigen Künstler nicht verwechselt werden, da er in der zweiten Hälfte des 16. Jahrhunderts lebte. Er malte Landschaften im alten Style, deren sich in den Pallästen zu Siena noch einige finden könnten. Häufig schmückte er die Bilder des N. Circignano mit Prospekten aus, wie die 32 Martergeschichten desselben in St. Stefano rotondo, welche Cavalieri gestochen hat. In der vatikanischen Gallerie sind ebenfalls Bilder von ihm, die Lanzi schön nennt. Dann soll Matteino 1551 im Cafino zu Siena gemalt haben, was Lanzi nicht wahrscheinlich findet, da der Künstler damals erst 18 Jahre alt war. Auch mit Rustichino kann er nicht mehr gemalt haben, da der Künstler 1588 im 55. Jahre starb.

Siena, Memmo da, s. Memmo.

Siena, Michel Angelo da, Maler, s. Anselmi.

Siena, Michel Angelo da, Bildhauer, wird von Vasari (III. 2. 22. deutsche Ausg.) im Leben des Alonso Lombardi erwähnt, und dieser Schriftsteller behauptet, er habe vor seiner Ankunft in Rom längere Zeit in Slavonien zugebracht, was den Baldinucci verleitet zu haben scheint, aus diesem Künstler einen gebornen Slavonier zu machen. Michel Angelo kam zur Zeit des Todes des Pabstes Hadrian VII. nach Rom, wo ihm B. Peruzzi die Ausführung des Grabmales desselben übertrug, wozu dieser im Auftrage des Cardinals Hincfort das Modell fertigte. Die Marmorstatue des Pabstes liegt lebensgross nach der Natur auf dem Sarge ausgestreckt, und unten ist im Basrelief der Einzug desselben in Rom dargestellt. In vier Nischen sind die allegorischen Gestalten der Cardinaltugenden angebracht. Einiges arbeitete der Bildhauer Tribolo, der grösste Theil ist aber von unserm Künstler auf das fleissigste ausgeführt. Man findet dieses prächtige Grabmal in S. Maria dell'Anima in der Capelle des Hauptaltares. Bald nach Vollendung desselben starb der Künstler.

Siena, Mino da, s. Mino.

Siena, Moccio da, s. Moccio.

Siena, Paolo da, Bildhauer, war zur Zeit Benedikt XII. in Rom thätig. Vasari kannte diesen Meister nicht, nur Baldinucci (Notizie de' professeri I. 32) hatte Kunde von ihm. Sein Werk ist die Bildsäule des genannten Pabstes in den vatikanischen Grotten, ehedem in der alten Peterskirche auf dem Altare dei Morti. Eine Inschrift nennt den Verfertiger des Werkes.

Siena, Pastorino da, s. Pastorino.

Siena, Pietro di Lorenzo da, s. Lorenzo.

Siena, Pietro di Giovanni da, Maler, war der Sohn des Paolo di Giovanni, und ein berühmter Mosaikarbeiter. In der Akademie zu Siena, wird ihm eine Madonna zugeschrieben. Auf einem anderen Bilde nennt er sich Petrus Joannis de Senis, und die Jahrzahl 1448 bestimmt die Zeit des Meisters.

Siena, Pietro di Minella da, Bildhauer, ist einer der vielen alten Künstler, die zur Ausschmückung des Doms in Orvieto beitrugen. Von ihm sind die Chorstühle mit eingelegter Arbeit, wahrscheinlich ein Werk des 14. Jahrhunderts. Der Bau des Doms begann 1290.

Siena, Priamo da, Maler von Siena, lebte im 15. Jahrhunderte, ist aber nur nach einem Bilde bekannt, welches in der Akademie zu Siena aufbewahrt wird. Es stellt Maria mit dem Kinde dar, und zu den Seiten St. Jakob und den Täufer Johannes.

Siena, Riccio da, Maler, wird von Vasari unter die Schüler des B. Beruzzi gezählt. Später schloss er sich an Giv. Antonio Sodoma an und malte in der Weise desselben. Ausserdem ist er nicht bekannt.

Siena, Maestro Rosso da, s. Agostino und Agnolo da Siena.

Siena, Lorenzo Maitani da, s. Maitano.

Siena, Sano di Matteo da, Architekt, einer der vielen sienesischen Künstler, stammt vielleicht aus der Familie des Agostino und Agnolo Siena, welche bis ins 12. Jahrhundert hinauf Architekten zählt. Sano war zu Anfang des 15. Jahrhunderts Hauptmeister des Domes in Orvieto, wie diess aus einem Briefe desselben an die Signoria von Siena d. d. 12. Maggio 1409 erhellet, wo sich Sano selbst Capomaestro nennt. Vgl. Gaye, Carteggio inedito etc. I. Nro. XXIII.; dann auch J. della Quercia XII. 161.

Siena, Sano di Pietro da, auch Ansano da Siena und Sano Lorenzetti genannt, Maler, blühte in der ersten Hälfte des 15. Jahrhunderts. Er folgte im Allgemeinen der Richtung der alten Sienesischen Schule, zeigt aber, so wie Lorenzo di Pietro, bereits einen gewissen Sinn für Modellirung, und in einzelnen Köpfen etwas anziehend Mildes. Sano genoss desswegen grosse Achtung. Ueber der von Agostino und Agnolo erbauten Porta Romana zu Siena ist von ihm eine Krönung Mariä in Fresco gemalt, welche im Style an Simone Martini (Memmi) erinnert, und nach Lanzi in Manchem noch besser ist. Dieses Bild ist von 1422. In der Kirche zu Pienza sah Lanzi eine Altartafel, von welcher er sagt,

dass sie weniger zu loben sei, ohne Bestimmung des Inhalts. In der Gallerie des k. Museums zu Berlin ist ein kleines Tempera-bild auf Goldgrund von ihm, welches Maria vorstellt, wie sie stehend das bekleidete Jesuskind auf den Armen hält. Dann be-wahrt das Museum auch die Flügel eines Gemäldes, welche von aussen und innen bemalt sind. Auf der äusseren Seite ist eine Geburt Christi dargestellt, auf der inneren Apostel, und oben Mariä mit dem verkündenden Engel. Diese Bilder sind nur 1 F. 10 Z. hoch.

Siena, Segna da, s. Segna.

Siena, Simone da, s. S. Martini und Memmi.

Siena, Ugolino da, Maler, ist einer der berühmtesten Meister des 14. Jahrhunderts, den Uebergang von der älteren Richtung des Duccio zur neueren des Simone di Martino bezeichnend. Ueber ihn gibt Vasari im Leben des Stefano von Florenz Nachricht (deutsche Ausg. I. 199), aber ohne urkundliche Belege beizubrin-gen. Er scheint ihn zum Schüler Cimabue's machen zu wollen, wenn er sagt, dass Ugolino lieber in der Manier desselben, als in jener des Giotto gemalt habe, welchen er indessen nicht zum Meister haben konnte. Baldinucci will den Guido da Siena als solchen erkennen, und in den Lett. Senese II. 201. wird Ugo-lino als Duccio's Schüler erklärt. Unter seinen Werken erwähnt Vasari zuerst des grossen Altarbildes, welches in St. Croce zu Flo-renz sich befand, und dann im Dormitorium des angränzenden Klosters aufgestellt wurde, nachdem an die alte Stelle das grosse und prachtvolle Ciborium nach Vasari's Zeichnung gekommen war. Vasari gibt es nur kurz an, und della Valle fügt bei, dass man darauf lese: Ugolinus de Senis me pinxit. Dieser aus einer Menge einzelner Tafeln bestehende Altar wurde später zer-trümmert, und der grösste Theil der Tafeln ist jetzt in der Samm-lung des Young Ottley in London, wo sie Direktor Waagen sah, und selbe näher würdiget (K. u. K. I. 594). Ugolino erscheint da nach der Behauptung Waagen's als ein sehr bedeutendes Mittelglied zwi-schen der strengeren byzantinischen Weise des Duccio, und der weiche-ren, gefälligeren des Simone Memmi. Von der Hauptreihe, deren mittelste Tafel die Maria mit dem Kinde, die sechs anderen eben so viele Heilige, sämmtlich in halben Figuren enthielt, sind noch fünf Tafeln ganz, von der Maria nur ein Fragment vorhanden, welches durch seine Schönheit den Verlust sehr beklagen lässt. Darüber befand sich eine andere Reihe mit halben Figuren, deren nur noch drei übrig sind. Den Abschluss machten endlich sieben Spitzen von gothischer Giebelform, jede mit der halben Figur eines Heiligen geschmückt, wovon Ottley vier besitzt. Die sieben, den Hauptbildern entsprechenden Abtheilungen der Altarstaffel (Predella) sind noch sämmtlich vorhanden und enthalten Haupt-momente aus dem Leben Jesu, welche sich durch die Schönheit und das Sprechende in den Motiven sehr auszeichnen. In den männlichen Heiligen waltet die alterthümlich-byzantinische Kunst-weise vor. Die Köpfe sind von länglicher Form, die Augen gut geformt und wohl geöffnet, die Nasen lang und an den Spitzen gebogen, der Mund von feinem und scharfem Schnitt, die Körper gedehnt, die Arme dürr, die Finger lang und mager, die Falten der trefflichen Motive in den Gewändern sehr scharf. In den Engeln, wie in den Figuren der Predella, sind dagegen die For-

men völliger, die Bewegungen freier, dramatischer und der Art und Weise des Simon Martini verwandter. Auch die Behandlung ist nicht in dem zähen, dunklen Bindemittel der Byzantiner, sondern in der flüssigen, helleren Temperamalerei des Giotto mit Eigelb und Pergamentleim und vorheriger Uebermalung mit grüner Erde. Der Grund ist durchgängig golden. Unter der mittelsten Abtheilung der Predella befindet sich noch ein Ansatz, worauf in gothischer Majuskelschrift die mit der Angabe von, della Valle übereinstimmende Inschrift: U g o l i n u s d e S e n i s m e p i n x i t, enthalten ist.

Dann erwähnt Vasari ein Gemälde, welches lange Zeit auf dem Hauptaltare in St. Maria Novella stand, und zu seiner Zeit im Capitel daselbst aufbewahrt wurde. Den Inhalt des Gemäldes gibt er nicht an; auch findet sich bisher keine Spur von einem Werke dieser Art, so dass es zu Grunde gegangen zu seyn scheint. Im Capitel ist jetzt ein Bild von Taddeo Gaddi. An einem Pfeiler innerhalb des Tabernackels in Orsanmichele zu Florenz ist ein wunderthätiges Madonnenbild, welches 1338 zur Pestzeit die Augen wendete. B. v. Rumohr (Vasari I. 162 Note) findet dieses grosse Gemälde von unbeschreiblicher Anmuth, und nach seiner Ansicht muss der Verfertiger den grössten Künstlern damaliger Zeit gleich gestellt werden. Er scheint aber den Ugolino nicht als solchen erkennen zu wollen, da keine Spur griechischer Manier aufzufinden ist. Er glaubt daher, das Bild sei durchaus übermalt, etwa zur Zeit des Baues des Oratoriums. Gio. Villani Lib. VII. cap. ult. gibt zur Resultat seiner Untersuchung über das Bild und die Capelle kund, und auch Baldinucci Dec. VI. Sec. II. 67. ff. stellte eine Untersuchung an.

Nach Vasari malte Ugolino eine Menge Bilder, ausser der wunderthätigen Madonna erwähnt er aber nur noch ein einziges, einen Christus am Kreuz mit Magdalena und Johannes, und mit je zwei Ordensgeistlichen zu den Seiten. Er scheint dieses Bild in der Capelle des Ridolfo de Bardi gesehen zu haben, man hat aber jetzt keine Nachricht mehr davon. Dann schreibt man ihm auch die Malereien des Reliquariums del Santo Corporale im Dome zu Orvieto zu. Es ist dies ein kleines Abbild der Dom-Façade von Silber, Gold und Smalte und mit vielen Reliefs aus dem neuen Testamente. Dieses Prachtwerk ist von 1338, und demnach kurz vor dem Tode des Meisters vollendet, der ein hohes Alter erreicht hat. In der Storia del Duomo d'Orvieto sind drei solcher Darstellungen gestochen. Dann werden die alten Malereien des 14. Jahrhunderts in der Tribune daselbst einem Ugolino di Preto Ilario zugeschrieben. Man sieht da Gott Vater von himmlischen Mächten umgeben, Christus in der Glorie von Engeln, die Himmelfahrt, Krönung Mariä, die Propheten und Apostel etc.

Ugolino starb zu Siena 1339. Nach Vasari hatte er folgende Grabschrift:

Pictor divinus jacet hoc sub saxo Ugolinus
Cui Deus aeternam tribuat vitamque supernam.

Siena, Raffaelo da, wird auch R. Vanni genannt.

Siepmann, Abraham Gottlieb, Maler von Dresden, war um 1795 Schüler von J. E. Schenau, und liess sich dann 1802 in Leipzig nieder, wo er mehrere Jahre Zeichnungslehrer war.

Siepmann, G. und C., s. Sipmann.

392

Sierakowski, Kupferstecher, ist uns aus dem Cataloge des Kunsthändlers Stöckl (Wien 1839) bekannt. Da wird ihm ein Bildniss nach Quercino beigelegt. Er könnte mit dem folgenden Eine Person seyn.

Sierakowski, Sebastian Graf von, Probst des Hochstiftes zu Krakau und Rector der dortigen Universität, ist durch ein architektonisches Werk bekannt, welches 1812 unter folgendem Titel erschien: Architektura obeymniaca wszelki gatu nek muro etc. Dieses Werk ist die Frucht eines zwölfjährigen Studiums.

Siere, F., s. F. Siere.

Sierra, Don Francisco Perez, Maler aus Calabrien, der Sohn eines Spaniers, war Schüler des Aniello Falcone, und machte unter Leitung dieses Meisters glückliche Fortschritte. Später kam er als Page des D. Diego de la Torre nach Madrid, wo er sich in der Schule des Juan de Toledo weiter ausbildete, und zuletzt ein Maler von Ruf wurde. Er malte gewöhnlich Bambocciaden, Blumen und Früchte mit grosser Wahrheit. In der Kirche de los Angelos zu Madrid sind einige historische Bilder von ihm. Starb 1709 im 82. Jahre.

Sierra, Don Seraphin, ein Franziskanermönch zu Valadolid, hatte als Bildschnitzer Ruf. Er fertigte die Chorstühle in der Kirche seines Ordens. Wann, ist uns nicht bekannt.

Sieur, s. Sueur.

Sieurac, F. Joseph Juste, Maler, wurde 1781 zu Cadix von französischen Eltern geboren, und an der Akademie zu Toulouse unterrichtet, bis er nach Paris sich begab, wo Augustin sich seiner annahm. Anfangs malte er in Oel, jetzt aber folgte er der Kunstweise Augustin's, und malte meistens Bildnisse in Miniatur. Unter diesen ist auch das Portrait der Mutter Napoleon's und vier andere Bildnisse, welche durch Stiche von Wedgewood bekannt sind, nämlich jene von Thomas Moore, Washington Irving, Lord Byron und Walter Scott. Dann malte Sieurac auch das Portrait der Herzogin von Berry, und solche vieler anderer Personen von Ruf.

Ueberdiess hat man von ihm zahlreiche Bilder in Aquarell, Zeichnungen zu Vignetten und Lithographien. Er hatte zu Paris ein Atelier zum Unterrichte in der Miniatur- und Aquarellmalerei.

Sievert oder Siwert, A. W., malte Blumen und Früchte. Auf ersteren erscheinen öfters Insekten. Dieser Künstler lebte wahrscheinlich im 17. Jahrhunderte.

Sievert, Catharina, Malerin, wurde 1750 in Mecklenburg-Schwerin geboren. Sie malte Landschaften mit Architektur und Figuren, dann auch Blumen und Früchte und Stillleben. In der Gallerie zu Schwerin ist ein Architekturstück von ihrer Hand.

Sieverts, Heinrich, Medailleur, war um 1677 Churbrandenburgischer Münzmeister. Man hat Thaler nach seinem Gepräge, mit H S bezeichnet.

Sievier, R. W., Kupferstecher, blühte in der ersten Hälfte des 19. Jahrhunderts in London. Wir haben von ihm mehrere schöne Blätter in Punktirmanier. Auch mit der Nadel und in Mezzotinto arbeitete dieser Meister.

 1) Lady Jane Grey, nach Hans Holbein punktirt, 1822, gr. fol.
 I. Mit unausgefüllter Schrift (Lettre grise).
 II. Mit voller Schrift.

 2) Thomas Coutts, nach Beechey radirt, fol.

 3) The importunate author, nach Newton, fol.

Sigalon, Xavier, Maler, wurde 1790 zu Uzès (Gard) von armen Eltern geboren, und somit musste er sich anfangs mit Ausmalen von Dorfkirchen nähren, was ihm aber kaum das Nothdürftige eintrug. Er bewarb sich daher um die Stelle eines Comis bei der Mairie in Nismes, und da er nebenher auch Maître d'études in einer Pensionsanstalt war, so kam er endlich durch Entbehrungen und Ersparnisse so weit, dass er in Paris seine weitere artistische Ausbildung verfolgen konnte. Er arbeitete zuerst bei Souchon, dann im Atelier Guérin's, wo er sechs Wochen blieb, und das erste Bild, welches er auf dem Salon ausstellte, die Courtisane, welche einem jungen Menschen einen Brief zusteckt, fesselte sogleich die öffentliche Aufmerksamkeit. Dieses Bild ging durch Ankauf der Regierung in die Gallerie des Luxembourg über. Im Jahre 1824 brachte Sigalon das Bild der Locusta zur Ausstellung, welches lange und heftige Debatten zwischen den damaligen Classikern und Romantikern veranlasste und mit unerhörtem Lob und Tadel überschüttet wurde. Locusta ist in dem Momente dargestellt, wie sie das Gift an einem Sklaven probirt, während Nero zusieht, dessen blutgierige ruhige Haltung einen frappanten Gegensatz zur Giftmischerin bildet, deren Physiognomie eine raffinirte Grausamkeit verräth. Die Ausführung war von derselben Energie, und Kraft der Erfindung und Colorit stellten diese Locusta auf gleiche Stufe mit der Medusa Gericault's, welche bei ihrem Erscheinen dieselben leidenschaftlich lobenden und tadelnden Critiker erfuhr. Hr. Lafitte kaufte Sigalon's Bild für 6000 Fr., aber Mme. Lafitte fand die Giftmischerin zu grässlich und schickte das Bild zurück mit dem Auftrage eine Liebesscene zu malen.

 Später malte Sigalon seine Athalia, welche die königlichen Prinzen ermorden lässt, eine grosse energische Composition, welche dieselben Eigenschaften, wie sein voriges Bild verrieth, und auch ganz dieselben Lobsprüche und Vorwürfe erhielt. Mr. Cailleux, der Sekretair des Museums des Louvre, sprach ihm gar alle Eigenthümlichkeit ab, und bitter gekränkt bot Sigalon das Gemälde um einen Spottpreis feil, ohne einen Käufer zu finden. Jetzt zwang ihn Noth und Hunger zur Portraitmalerei. Aus dieser Zeit stammen das Portrait des H. Schölcher und die schönen Zeichnungen lebensgrosser Figuren, welche der Künstler auf einer öffentlichen Auktion für 40 Fr. einem Schauspieler zuschlagen liess, welchem 1837 ein Kunsthändler 4000 Fr. bot.

 Nach der Juliusrevolution erhielt Sigalon von der neuen Regierung mehrere Bestellungen. In ihrem Auftrage malte er einen hl. Hieronymus, der die Posaune zum Weltgerichte hört, eine Kreuzigung und den Täufer Johannes; allein der Erfolg war wieder nicht glänzend, und so gerieth der arme Künstler bald in das tiefste Elend. Er war genöthiget nach Nismes zurück zukehren, wo er durch Zeichnungsunterricht sein spärliches Auskommen

fand. In dieser traurigen Lage liess Mr. Thiers die Aufforderung an ihn ergehen, ob er eine Copie des jüngsten Gerichtes von Michel Angelo übernehmen wolle, da Delacroix und sechs andere Künstler selbe ausgeschlagen hatten. Sigalon ging mit Freuden auf dieses Anerbieten ein, machte sich gegen eine Summe von 60,000 Fr. für die Ausführung verbindlich und reiste 1833 nach Rom ab. Aber wie immer, so hatte er sich auch diessmal verrechnet, denn schon die Kosten zur Vollendung dieser unermesslichen Arbeiten beliefen sich auf 50,000 Fr. Die Regierung gab ihm aber einen Zuschuss von 30,000 Fr., und die Zusicherung einer lebenslänglichen Rente von 3000 Fr.

Nach vier Jahre anhaltender Arbeit hatte er endlich sein grandioses Werk zu Stande gebracht, und der Beifall, welcher demselben zu Theil wurde, veranlasste eine neue und ähnliche Bestellung. Er sollte nun auch die Propheten und Sibyllen der Sixtina copiren; schon hatte er mit Lust und Liebe begonnen, da überraschte ihn 1837 in kräftigem Mannesalter die Cholera. Die Copie des jüngsten Gerichtes ist Sigalon's schönstes Vermächtniss, welches, in den Petits-Augustins jetzt der näheren Betrachtung offen, dem Michel Angelo in den französischen Feuilletons scharfe Critik zuzog. Auf eine solche geht auch der Verfasser von Sigalon's Necrolog im Kunstblatte 1837 Nro. 102 ein, worauf wir verweisen, weil dieselbe nicht unsern Sigalon berührt. Die Copie wird als Werk eines Künstlers von hohem Talente bezeichnet, der die unermessliche Schwierigkeit besiegte, ein so weitläufiges Ganze und eine so schreckliche Menge Details treu wieder zu geben. Er hat die reine, kräftige Zeichnung, Modellirung und Farbengebung Buonarotti's gewissenhaft beibehalten, verwischte Umrisse ergänzt und düstere Stellen erneuert. Man hat ihm aber vorgeworfen, dass er die Farben zu frisch aufgetragen habe, weil die Fresken grau und düster erscheinen; allein ursprünglich war der Farbenton frisch. Diess beweiset eine 1570 von Robert Betrawen gefertigte Copie in der Gallerie Aguado zu Paris, so wie jene von Hans Mielich in der Frauenkirche zu München aus demselben Jahrhunderte.

Siegel, Hans, s. Siglin.

Sieghizzi, Andrea, Maler von Bologna, war Schüler von F. Albani und L. Massari, mit welchen er einige Zeit gemeinschaftlich arbeitete. Hierauf befasste er sich meistens mit der Decorationsmalerei, und malte zu Turin, Mantua und Parma, wo er in herzoglichen Diensten stand. Häufig verzierte er Pasinelli's Bilder mit Landschaften. Starb um 1690.

Drei seiner Söhne: Antonio, Innocenzo und Francesco, waren ebenfalls Maler.

Sigismond, G., Kupferstecher, ein jetzt lebender, uns unbekannter Künstler. Wir fanden ihm folgendes Blatt beigelegt:
St. Magdalena. Fides salvam fecit, nach C. Dolce.

Sigismondi, Pietro, Maler von Lucca, bildete sich in Rom zum Künstler. In S. Nicolo in Arcione daselbst sieht man von ihm ein fleissig gemaltes Altarbild, welches Maria mit dem Kinde in Begleitung von St. Nicolaus und St. Philippus Benizzi vorstellt. Ueberdiess finden sich Pferdestücke von ihm. Lebte im 17. Jahrhunderte.

Sigismund, s. Siegmund.

Siglin oder Sigel, Hans, Briefdrucker in Ulm, arbeitete gegen
Ende des 15. Jahrhunderts. Im Jahre 1499 war er noch Mitglied
der Fraternität im Wangenkloster. Vgl. Weyermann.

Sigmayr, Jakob, Maler und Formschneider, ein deutscher Künst-
ler, lebte wahrscheinlich in der zweiten Hälfte des 16. Jahrhun-
derts. In der Vorrede eines zu Frankfurt bei Vinc. Steinmeyer
1620 erschienenen Werkes: Neue künstliche, wohlgerissene und
in Holz geschnittene Figuren, dergleichen niemahlen gesehen wor-
den, wird dieser Sigmayr den vortrefflichsten und berühmtesten
Meistern, die seit 100 und mehr Jahren gelebt, beigezählt. Brul-
liot zweifelt daher mit Unrecht an der Existenz desselben. Man
legt ihm auch Holzschnitte mit einem Monogramme bei, auf wel-
ches aber auch Joh. Schöffer, Joh. Schwarz u. a. Anspruch machen
könnten.

Sigmund, s. Siegmund.

Signarolli, Maler, lebte in der zweiten Hälfte des 18. Jahrhunderts
zu Venedig. In der Akademie daselbst ist ein Bild von besonders
unangenehmem Ausdruck. Es stellt Jakob vor, wie er um die
sterbende Rahel weint. Im Oratorium von S. Filippo Neri ist eine
berühmte hl. Familie von ihm, ein Bild der französisch-manierirten
Weise, wie Graf Raczynski in seiner Geschichte der neueren
deutschen Kunst bemerkt, der allein diesen Meister nennt. Er
muss daher von Cignarolli unterschieden werden.

 Dann erwähnt Füssly eines um 1812 noch lebenden Bildhauers
Signarolli aus Verona, der wahrscheinlich zur Familie der Cigna-
rolli gehört. Dieser Meister soll schöne Gruppen und einzelne
Bilder in Marmor gefertiget haben.

Signorelli, Luca, einer der ausgezeichnetsten Maler seiner Zeit,
der in der Kunstgeschichte Epoche macht. Er nahm nach Waagen
K. u. K. III. 410 die Richtung der florentinischen Maler, nament-
lich für die Formen des Körpers, und die Abrundung aller Theile
durch Licht und Schatten auf eine gründliche Weise auf, und
verband damit die bedeutendere und den religiösen Aufgaben an-
gemessenere Auffassung der Umbrischen Maler, machte diese Vor-
theile bei einer reichen Erfindungsgabe in vielen trefflichen Wer-
ken geltend und schliesst diese Epoche in Toscana auf eine wür-
dige Weise ab. Kugler, Handbuch S. 672, weist namentlich auch
auf den Schwung einer eigenthümlich edeln und hohen Begeiste-
rung hin, der in seinen Werken herrscht, und welcher ihnen eine
höchst ergreifende Wirkung auf den Sinn des Beschauers sichert.
Uebrigens malte er noch in Tempera.

 Signorelli, der Sohn des Egidio di Ventura, wurde nach Va-
sari *) 1439 zu Cortona geboren und von Piero del Burgo S.

*) Eine ausführlichere Biographie dieses Meisters gibt Dom.
Maria Manni, die in der Mailänder Sammlung der Varj
opuscoli I. 29. abgedruckt ist. Vasari beschreibt II. 2. S.
427 der deutschen Ausgabe von Schorn das Leben desselben,
die uns hier zu Grunde liegt.

Sepolcro (P. della Francesca) unterrichtet, wobei nach Manni und della Valle (lett. San. III. 44. 50.) auch Matteo da Siena nicht ohne Einfluss blieb, von welchem Luca in Borgo San Sepolcro eine Arbeit gesehen haben könnte. Er arbeitete aber mit Piero in Arezzo, wo ihn Lazaro Vasari, sein Oheim mütterlicher Seits in das Haus aufnahm, und schon damals konnte man seine Werke von jenen des Meisters nicht unterscheiden. Allein alle Werke, welche Vasari in Arezzo von ihm nennt, sind zu Grunde gegangen und verschwunden, wie die Fresken von 1472 in der Capelle der hl. Barbara, die Fahne der Brüderschaft der hl. Barbara, die Passionsfahne in St. Trinità, die Tafel mit St. Nicolaus von Tolentino in der Kirche des hl. Augustin, die zwei Engel in Fresco in der Capelle des Sakraments daselbst, die Gedächtnisstafel des Dr. Acculti mit seinem Bildnisse und jenen seiner Familie, welche im vorigen Jahrhunderte aus der Capelle in S. Francesco verschwunden war.

In S. Spirito zu Urbino ist noch gegenwärtig eine Kirchenfahne, welche auf der einen Seite die Kreuzigung, auf der anderen die Ausgiessung des hl. Geistes vorstellt, jetzt zwei getrennte Bilder. Der Künstler erhielt dafür 12 Gulden.

Auch in Perugia waren nach Vasari viele Bilder von ihm, er nennt aber nur eines, welches noch vorhanden ist, nämlich die Madonna mit St. Onuphrius, Herkulanus, dem Täufer, St. Stephan und einem schönen, die Laute spielenden Engel. Es trägt die Dedications-Inschrift des Bischofs Jacopo Vannucci da Cortona und die Jahrzahl 1484.

Von den Bildern, welche Vasari in Volterra, zu Città di Castello und in Cortona erwähnt, sind ebenfalls noch einige vorhanden. In S. Francesco der ersteren Stadt, in der ehemaligen Bruderschaft del S. S. Nome di Gesu, ist ein Frescobild, welches die Beschneidung des Herrn vorstellt, ein bewundertes Gemälde, welches aber schon zu Vasari's Zeit durch Feuchtigkeit gelitten hatte. Sodoma hat es deswegen übermalt. Das Temperabild in St. Agostino daselbst, welches auf der Staffel in kleinen Figuren Begebenheiten aus dem Leiden Christi vorstellte, und für ungemein schön gehalten wurde, ist verschwunden. Dagegen sieht man im Dome zu Volterra, in der Capelle S. Carlo, noch eine Verkündigung von ihm, und im Fremdenhospiz S. Andrea ausserhalb der Porta Selci ein Crucifix mit vier Heiligen von unserm Meister. In S. Francesco zu Città di Castello sah Vasari eine Geburt Christi, die aber bei der französischen Invasion geraubt wurde. Der von Vasari in S. Dominico erwähnte hl. Sebastian ist noch über dem Altare der Capella Brozzi (Bourbon del Monte). Der Ritter Giac. Mancini daselbst besitzt ein dem Vasari unbekanntes Bild der Geburt Christi aus S. Agostino, und eine andere Tafel, die ehemals auf dem Gute Montone bei Città di Castello sich befand. Sie stellt die Madonna mit dem Kinde, dann die Heiligen Hieronymus, Nicolaus von Barri, Sebastian und eine Märterin vor. Sie trägt die Dedications - Schrift eines französischen Arztes M. Aloysius Physicus ex Gallia und seiner Gattin, sammt des Künstlers Namen und dem Datum MDXV. Diess Bild ist auch bei Mariotti erwähnt. In St. Margherita zu Cortona erwähnt Vasari einen todten Christus als eines der bessten Werke Signorelli's. Jetzt sieht man es im Chore der Cathedrale zu Cortona, mit der Inschrift: Lucas Aegidii Signorelli Cortonensis MDII. Von den drei Tafeln, welche Vasari in der Jesuitenkirche zu Cortona sah, sind noch zwei daselbst: eine Geburt Christi mit Scenen aus dem Leben der

hl. Jungfrau am Sockel, und die Empfängniss Mariä mit einigen
Engeln und sechs Propheten. Das dritte Gemälde, jetzt im Chor
des Doms daselbst, stellt das Abendmahl auf eigenthümliche Weise
dar, indem die Apostel von dem Heilande die Hostie knieend
empfangen, und Judas die seine in den Geldbeutel steckt. In der
Lunette oberhalb dieses Bildes ist die Madonna zwischen St. Jo-
seph und Onuphrius. In der Dechanei, dann bischöflichen Kirche
zu Cortona, hinterliess Signorelli mehrere Werke. Auf die Tafel
des Hauptaltares malte er die Himmelfahrt Mariä, in der Capelle
des Sakraments mehrere lebensgrosse Propheten in Fresco, und
um das Tabernakel mehrere Engel, welche ein Zelt aufschlagen,
mit St. Hieronymus und St. Thomas von Aquin. Zu den von
Stagio Sassoli ausgeführten Glasmalereien des Hauptfensters dieser
Kirche fertigte er die Cartons. Manni nennt diese Bilder in der
bischöflichen Kirche ebenfalls, und fügt noch andere bei, wie eine
Beschneidung Christi in einer kleinen Kirche auf dem Marktplatz
in Cortona, in der bischöflichen Kirche einen St. Thomas, der die
Finger in Christi Wunde legt, eine doppelt bemalte Kirchenfahne
in S. Nicolo, mit dem todten Christus auf der einen, und der
Madonna mit den Apostelfürsten auf der anderen Seite, und in
St. Trinità die Dreieinigkeit mit Maria, dem Erzengel und den
Heiligen Athanasius und Augustinus.

In Castiglione Aretino schreibt ihm Vasari über der Capelle
des Sakraments einen todten Christus mit den Marien zu, welchen
della Valle für ein späteres Werk erklärt. In S. Francisco zu
Lucigno verzierte er die Flügelthüren eines Schrankes, in welchem
ein Corollenbaum verwahrt wird, auf dessen Höhe sich ein Kreuz
befindet, und in S. Agostino zu Siena malte er ein Bild mit eini-
gen Heiligen, in deren Mitte St.-Christoph erhoben gearbeitet ist.
Diese Tafel ist nicht mehr vorhanden, und die Bilder in einem
Zimmer des Palastes des Pandolfo Petrucci daselbst, deren Vasari
im Leben des Genga erwähnt, sind zu Grunde gegangen. Della
Valle setzt sie um 1470, vor den Arbeiten in der Sistina. Das
erste stellte die Geschichte des Midas vor, an dessen Thron sich
eine griechische Inschrift befand, die mit dem Namen des Malers
schloss: *ΛΟΤΚΑΣ Ο ΚΟΡΙΤΙΟΣ ΕΠΟΙΕΙ.* Das zweite war ein
Bacchanal mit vielen schönen Figuren, und das dritte enthielt den
Tod des Orpheus, beide mit dem Namen bezeichnet. Die übrigen
Bilder: die Enthaltsamkeit des Scipio und der Raub der Helena,
waren von Genga, welchem della Valle auch die obigen zuschrei-
ben möchte.

Von Siena aus begab sich Signorelli nach Florenz, um die
vorhandenen Kunstwerke zu studiren. Hier malte er für Lorenzo
de Medici einige nackte Göttergestalten, die nach Vasari sehr ge-
rühmt wurden, aber nicht mehr vorhanden sind. Ferner malte er
für den Herzog ein Bild der Madonna mit zwei kleinen Prophe-
ten in grüner Erde, welches sich zu Vasari's Zeit in der Villa
Castello befand, jetzt im östlichen Corridor der Gallerie zu Flo-
renz aufbewahrt wird. Der Künstler schenkte diese beiden Bilder
dem Herzoge, der sich aber nie an Freigebigkeit übertreffen liess.
Neben dem letzteren Gemälde sieht man jetzt auch ein sehr schönes
Madonnenbild in runder Einfassung, ehedem im Audienzsaale des
Magistrats der Guelfen.

Nach diesen Gemälden in Florenz nennt Vasari jene, welche
Signorelli im Kloster von Monte Oliveto zu Chiusuri im Gebiete
von Siena ausführte, dabei ist aber nicht anzunehmen, dass sie
der Zeit nach auf jene folgen. Della Valle, der sie unter die

minder guten Werke Luca's zählt, setzt sie in die späteste Zeit des Meisters, wo er eine andere Manier anzunehmen gesucht habe. Rumohr II 387 setzt zwar ebenfalls diese Fresken zu den spätesten Arbeiten des Meisters, doch zu seinen reifsten und überlegtesten Werken. Man sieht da Darstellungen aus dem Leben des hl. Benedikt, von welchen aber nur neun (nach Vasari eilf) dem Signorelli angehören, die übrigen ein und zwanzig sind von Sodoma.

Mittlerweile könnte sich Signorelli auch wieder in Cortona aufgehalten haben, denn Vasari sagt, er habe von da aus einige Arbeiten nach Monte Pulciano, Fojano und nach anderen Orten des Valdichiana geschickt. Von den Bildern nach Monte Pulciano nennt er keines, in der florentinischen Gallerie ist aber eine Predella mit der Verkündigung, Anbetung der Hirten und Anbetung der Könige, welche aus der Kirche St. Lucia derselben Stadt stammt. In dieser Stadt malte er das Bild seines Sohnes, der getödtet wurde. Er stellte ihn seiner schönen Gestalt wegen entkleidet dar, mit grösster Seelenstärke, ohne eine Thräne zu vergiessen. Dieses Bild findet sich nicht mehr.

In Orvieto vollendete Signorelli den von Angelico da Fiesole begonnenen Bildercyclus der Capelle der Madonna des Doms. Er malte da das Weltgericht, nach Vasari mit seltsamer und wunderlicher Erfindung, denn er brachte Engel- und Teufelsgestalten, Zerstörung, Erdbeben, Feuer, Wunder des Antichrists und viele andere ähnliche Dinge, nackende Gestalten, Verkürzungen und eine Menge schöner Figuren an. Hiedurch, sagt Vasari, erweckte er die Geister Aller, die nach ihm kamen, so dass die Schwierigkeiten dieser Darstellungsweise ihnen leicht wurden, und Vasari meint auch, es sei gar nicht zu wundern, dass es Michel Angelo immerdar hochpries, noch dass er bei seinem »göttlichen Weltgericht« in der Sixtina die Erfindungen dieses Meisters zum Theil benutzte, bei Zeichnung der Engel und Dämonen, der Eintheilung der Himmel u. s. w. Luca stellte in diesem Werke viele seiner Freunde und sich selbst nach dem Leben dar, wie den Nicolo, Paolo und Vitellozzo Vitelli (nach Memmi der Feldhauptmann Marchese von S. Angelo, Herzog von Gravina), den Gio. Paolo und Orazio Baglioni und A. Signorelli hatte sich da überhaupt viele Hindeutungen auf das Leben erlaubt. So brachte er sogar eine ausschweifende Frau zu oberst über den Verdammten an, wie sie ein Teufel durch die Luft führt, wodurch er ihre Besserung bewirkt haben soll. Die Zeit, in welcher diese Malereien begonnen und vollendet wurden, bestimmt Vasari nicht. Er sagt im Leben des Fra Angelico nur, dieser habe am Gewölbe der Madonnen-Capelle einige Propheten zu malen begonnen, welche nachmals Luca von Cortona vollendet. Näheres wissen wir aus Della Valle's Storia del Duomo di Orvieto, Roma 1791. Nach diesem Schriftsteller hatte Angelico das Werk schon 1417 begonnen. Der Contrakt über die Fortsetzung dieser Arbeit durch L. Signorelli ist vom 5. April 1499. Er erhielt dafür 200 Ducaten, jeden zu 12 Carlini. Am 10. April 1500 war das Gewölbe zu so grosser Zufriedenheit der Orvietaner beendigt, dass ihm nun auch die Wände der Capelle um 600 Ducaten, sammt zwei Maass Wein und zwei Viertel Korn für jeden Monat und freier Wohnung, verdungen wurden. Della Valle behauptet, diese grosse Arbeit sei schon 1501 vollendet gewesen, was unmöglich scheint. Sie enthält die Geschichte des Antichrists, die Auferweckung der Todten, die Hölle und das Paradies, worin er überall sowohl in der phan-

tasievollen/Auffassung der Gedanken, als in den schön und gross-
artig bewegten, durch treffliche Verkürzungen in neuer Weise sich
darstellenden Figuren als der nächste Vorgänger des Michel An-
gelo erscheint.

Vor seiner Abreise nach Rom vollendete Signorelli die von
P. della Francesca und Dom. Veneziano begonnenen Malereien in
der Sakristei von St. Maria zu Loreto. Da sah man die Evange-
listen, die vier Kirchenlehrer und andere Heilige, im Auftrage des
Pabstes Sixtus in Fresco gemalt. Diese Bilder gingen alle zu
Grunde. Später malte Pomarancio die Decke. Der genannte Pabst
berief den Künstler auch nach Rom, um im Wetteifer mit anderen
Malern in der Sixtina zu malen. Vasari sagt, der Künstler habe
da zwei Bilder ausgeführt, die als die besten anerkannt wurden,
und nennt das Testament Mosis an die Israeliten und den Tod
des Propheten. Diese beiden Darstellungen machen ein Bild aus,
und das zweite, von Vasari übergangene Gemälde stellt die Bege-
benheiten des Moses auf der Reise nach Aegypten mit seiner Frau
Zipora vor. Ueber den Werth dieser Gemälde stimmt man jetzt
der älteren Ansicht nicht bei. In der neuesten Beschreibung Roms
von Bunsen etc. I. 474 heisst es, diese beiden Gemälde liessen den
vornehmlich in den Malereien des Doms zu Orivieto sich offen-
barenden Charakter dieses Künstlers keineswegs erkennen. Manni
vermuthet, Signorelli habe diese Arbeiten in der Sixtina 1484 be-
endigt, weil ein Document von 10. Jan. 1485 vorhanden ist, wo-
durch er sich verpflichtet, eine Capelle in St. Agatha zu Spoleto
zu malen, was jedoch unterblieb. Im Leben des Bart. della Gatta
nennt Vasari diesen als Gehülfen Signorelli's in der genannten Capelle.

Nach Vollendung der Werke in der Sixtina beschränkt Vasari
Signorelli's Thätigkeit anscheinlich nur noch auf wenige in Cortona
und Arezzo zugebrachten Jahre, wo der Meister nur noch zu sei-
nem Vergnügen arbeitete, weil er nicht ruhig bleiben konnte. In
diese Zeit setzt Vasari eine Tafel für die Nonnen von St. Marg-
herrita zu Arezzo, wo man sie noch im vorigen Jahrhunderte über
dem Hauptaltare sah. Ein zweites Bild malte er für die Bruder-
schaft des hl. Hieronymus, auf welchem er den Dr. Niccolo Ga-
murini vor der Madonna knieend vorstelle, wie ihn sein Schutz-
patron empfiehlt. Auch die Heiligen Donatus und Stephanus,
tiefer unten die nackte Gestalt des hl. Hieronymus, den König
David mit der Harfe und zwei Propheten sieht man auf dem Ge-
mälde. Die Aretiner trugen es auf den Schultern nach Arezzo,
wo man es noch wohlerhalten in St. Croce sieht. Signorelli be-
gleitete das Bild selbst dahin, und wohnte im Hause der Vasari,
wo Giorgio als Knabe den alten Maler noch sah, und von ihm
angeeifert wurde, zeichnen zu lernen, überhaupt mehrere Erinne-
rungen aus jener Zeit bewahrte. Nachdem das Bild aufgestellt
war begab sich Luca nach Cortona zurück, wo der Künstler von
jeher als Edelmann behandelt wurde, da er ein glänzendes Leben
führte, von vortrefflichen Sitten, offen und liebevoll war, besonders
auch gegen seine Schüler, unter welchen Tommaso Bernabei und
Tommaso d'Arcangelo Zaccagna zu den besten gehören. Sein
letztes Werk begann er im Landhause des Cardinals Passerini bei
Cortona, welches Giov. Battista Caporali gebaut und Maso Papa-
celli und Tommaso Bernabei mit Gemälden verziert hatten. Sig-
norelli malte da, bereits alt und krank, in der Capelle die Taufe
Christi, starb aber noch vor Vollendung des Werkes, im Jahre 1521.

In Gallerien, namentlich im Auslande, sind die Werke dieses
Meisters nicht häufig zu finden. In der Gallerie zu Florenz (Stanza

della Flora) ist eine hl. Familie von ihm, und im ersten Corridor
eine Madonna mit dem Kinde. In der Akademie der schönen
Künste daselbst ist eine Madonna mit dem Kinde und vier Heili-
gen, dann eine Predella mit Passionsdarstellungen. In der Gallerie
des Cardinals Fesch war eine Madonna mit dem stehenden Kinde
und mit Joseph, halbe Figuren, ein Bild, welches in Pungileoni's
Elogio di Raffaello p. 13 dem L. Signorelli beigelegt wird, aber
nach Passavant (Rafael I. 50) für diesen Meister zu gering ist.
Im Palazzo Spada zu Rom ist eine Pietà.

Im k. Museum zu Berlin sind zwei treffliche Altarflügel. wozu
das Mittelbild fehlt. Auf dem rechten steht St. Clara und Magda-
lena mit dem knieenden St. Hieronymus, auf dem linken sieht
man die Heiligen Augustinus und Catharina mit dem knieenden
Antonius. Im Grunde ist Landschaft, und das Ganze in Tempera
gemalt. In der k. k. Gallerie zu Wien ist eine Geburt Christi,
wo Maria, Joseph und ein Hirte das Kind anbeten. Um die
Hütte stehen Ruinen von prächtigen Säulen. Dieses Bild ist von
Holz auf Leinwand übertragen.

In der Gallerie des Louvre zu Paris ist eine Geburt der Maria,
eines seiner zu dunkel gehaltenen Bilder.

Einige Werke dieses Meisters sind auch im Stiche bekannt.
Das Abendmahl des Herrn im Dome zu Cortona ist von Vascellini
für M. Lastri's Etruria Pittrice gestochen. Die folgenden Stiche
gehören in die Storia del duomo d'Orvieto: der Antichrist, gest.
von L. Cunego; das Weltgericht, gest. von A. Marchetti; die
Auferstehung der Todten, gest. von G. B. Leonetti; die Hölle,
gest. von demselben; das Paradies, gest. von A. Marchetti und
F. Morelli. Das Blatt des letzteren enthält oben die Glorie der
Engel, jenes des ersteren die Engelsgruppen aus der Glorie des
anderen Theils.

Signorelli, Antonio, Maler, der Sohn des berühmten Luca, er-
langte keinen grossen Ruf.

Signorelli, Francesco, Maler, war der Sohn des Ventura, eines
Bruders von Luca, und als Künstler nicht ohne Verdienst. Im
Rathhaussaale zu Cortona ist von ihm eine runde Tafel, die 1520
gemalt wurde. Man sieht darauf die Madonna mit dem Kinde,
die Heiligen Michael und Vincenz, St. Marcus mit der Stadt in
den Händen und die hl. Margaretha.

Dieser F. Signorelli lebte noch 1560.

Signol, Emile, Maler, geb. zu Paris 1803, war Schüler von Baron
Gros, und beim Concurse des Instituts 1829 derjenige, welcher
den zweiten grossen Preis gewann. Im folgenden Jahre war die
Aufgabe gegeben, den Meleager darzustellen, wie er auf Bitten
seiner Gattin die Waffen ergreift. Dieses Bild gewann ihm den
grossen Preis, und gründete dem Urheber einen ehrenvollen Ruf
als Historienmaler, doch wählte er in der Folge, nachdem er in
Rom unter Ingres Leitung die Werke Rafael's und der Schulen
vor diesem Meister kennen gelernt hatte, nicht so sehr den Stoff
zu seinen Gemälden aus der alten Geschichte und Mythe, sondern
aus der Bibel und Legende, oder er behandelte die christliche
Symbolik. Seine früheren Bilder dieser Art sind in der Weise
der älteren italienischen Meister behandelt, womit er gerade nicht
immer vollkommenen Beifall gewann, da der Erfolg nicht sonder-

lich genannt werden konnte. Endlich aber gelangte er vornehm-
lich durch das Studium der Werke Rafael's zu einer Vollkommen-
heit, deren sich wenige französische Meister seines Faches zu
rühmen haben. Signol entwickelte ein ausgezeichnetes Talent für
biblische Stoffe, und in vielen derselben bezaubert die Feinheit
Rafaelischer Umrisse. Eines seiner früheren Werke von Bedeu-
tung stellt die Auferstehung des Guten und des Bösen dar, und
1834 wurde sein Fluch Noah's als ein Bild von gewaltiger Wir-
kung erklärt. London gibt es in den Annales du Salon 1834 im
Umrisse. Ein anderes Gemälde, welches dem göttlichen Kreise
des Erlösers entnommen ist, stellt die Ehebrecherin vor Christus
dar, in einer Halle mit grosser Säulenstellung. L. Noel hat die-
ses grossartige Bild lithographirt. In einem zweiten Gemälde
schilderte Signol dieses Weib, wie es im Ehebruche ertappt wird,
und dieses Bild ist durch einen Mezzotinto-Stich von H. T. Ryall
bekannt. In der Magdalenakirche zu Paris ist von ihm der Tod
der Heiligen, eine der schönsten Zierden jener Kirche. Als ein
wahrhaft christliches Gemälde wird sein Christus im Grabe mit
der allegorischen Gestalt der Religion bezeichnet, in welchem sich
das Talent und die Eigenthümlichkeit des Meisters in hohem
Grade ankündige. Diess ist auch mit einem mystisch-allegorischen
Gemälde der Fall, welches die christliche Religion vorstellt, wie
sie den Leidenden und Betrübten Hülfe und Trost bringt. Auch
dieses Gemälde ist als wahrhaft kirchlich zu bezeichnen, als eine
Eingebung des strengen alten Glaubens.

Signorini, Alessandro, Decorationsmaler von Cremona, hatte
den Ruf eines vorzüglichen Künstlers seines Faches, welches jenes
des Gio. da Udine war, welchen er mit Glück zum Vorbilde ge-
nommen hatte. In den Häusern seiner Vaterstadt findet man meh-
rere Werke von ihm, sowohl ornamentale Arbeiten zur Verzierung
der Zimmer und Säle, als auch Bilder in Oel. Diese bestehen
in perspektivischen Darstellungen mit Geschichten und in Ara-
besken. Starb 1822 im 50. Jahre.

Signorini, Bartolomeo, Maler von Verona, war Schüler von S.
Prunati, und nicht ohne Ruf. Er malte Bildnisse, allegorische
und historische Darstellungen. In der Gallerie des Ferdinandeums
zu Innsbruck ist ein Gemälde von diesem Meister, welches Chri-
stus und die Ehebrecherin vorstellt. In der Gallerie zu Leopolds-
kron war sein eigenhändiges Bildniss. Starb 1742 im 68. Jahre.

Signorini, Fulvio, genannt Nino, Bildhauer von Siena, arbeitete
längere Zeit in Rom, als Gehülfe des Prospero Bresciano, und
dann in Siena. Baldinucci IV. 3. p. 153 sagt, dass Signorini im
Vaterlande schöne Statuen in Erz gefertiget habe. Darunter ist
eine solche des Pabstes Paul V. von 1609.

Signorini, Guido, Maler von Bologna, besuchte die Schule der
Carracci, leistete aber als Künstler nicht viel. Dieser Signorini
soll der Neffe und Erbe des Guido Reni gewesen seyn, bei wel-
chem es aber nicht viel zu erben gab. Starb zu Bologna um 1030.

Signorini, Guido, Maler, der jüngere dieses Namens, war eben-
falls ein Bologneser, und Verwandter des Obigen. Man zählt ihn
zu Cignani's Schülern, und was Kunst anbelangt, übertrifft er den
älteren G. Signorini. Er malte Altarbilder und historische Gemälde

mit kleinen Figuren. Sein Aufenthaltsort war Rom, wo er um
1650 starb. Malvasia zählt ihn in seiner Felsina pittrice zu den
guten Meistern seiner Schule.

Signy, Jean, Zeichner und Architekt, wurde um 1750 geboren,
und in Paris zum Künstler herangebildet. Er fertigte viele Ge-
mälde, die meistens in Ansichten von Gebäuden bestehen. F. M.
Queverdo radirte nach ihm auf drei Blättern die Ansichten von
Ferney, dem Landsitze Voltaire's, Piequenot jene von Montbard
u. s. w.

 Dieser Künstler starb um 1815.

Sigrist, Franz, Maler, wurde um 1720 zu Wien geboren, und da-
selbst zum Künstler herangebildet, bis er nach Augsburg sich be-
gab, wo er einige Zeit arbeitete. Er zierte da einige Façaden von
Häusern mit historischen und anderen Darstellungen, und malte
dann auch Portraite und geschichtliche Bilder in Oel. Später be-
gab sich der Künstler nach Paris und endlich nach Wien, wo er
noch zahlreiche Arbeiten lieferte, da F. Sigrist ein sehr hohes
Alter erreichte. Er starb erst 1807, wie Tschischka angibt.

 Viele Bilder dieses Meisters sind gestochen, meistens Darstel-
lungen aus der Bibel und der Legende. Zu den besseren Arbeiten
gehört das Bildniss des Cardinals und Bischofs Roth von Constanz,
von G. Bodenehr radirt, eine heil. Familie von Ehinger, die Taufe
Christi und Maria mit dem Kinde von C. Kohl, ein Bauer mit
dem Kruge am Fasse, und eine Alte am Tische mit dem Kinde
von Balzer, u. s. w.

 Dann hat Sigrist selbst einige schöne Blätter radirt, die aber
nicht oft vorkommen.

 1) Tobias, der mit Beihülfe des Engels seinem Vater das Ge-
 sicht wieder gibt. F. Sigrist fecit, kl. fol.

 2) Iob auf dem Misthaufen von seiner Frau und den Freunden
 verspottet. F. Sigrist fec., kl. fol.

 3) Elias von den Raben gespeist, ohne Namen, kl. fol.

Sigrist, Bernhard, Kupferstecher zu Mannheim, lieferte viele Ar-
beiten in Punktirmanier, die zur Zeit seiner Anfänge grossen Bei-
fall fand. Es finden sich viele kleine Blätter von ihm, die er für
Buchhändler ausführte, meistens in Almanache. Auch einige grosse
Blätter punktirte der Künstler, die aber in letzterer Zeit durch
Grabstichelarbeiten und durch Radirungen verdrängt wurden. Si-
grist starb 1824 zu Haimbach, ohngefähr 65 Jahre alt.

 1) Kaiser Rudolph von Habsburg in einer Halle, fol.

 2) Paris und Oenone, Oval, fol.

 3) Celadon und Amalie, Oval, fol.

 4) Der glückliche Vater. Oval, fol.

Sigrist, Johann Wilhelm, Kupferstecher und Graveur, wurde 1795
zu Mannheim geboren, und von seinem Vater Bernhard unter-
richtet, unter dessen Leitung er mehrere Arbeiten auf Kupfer lie-
ferte. Dazu gehören die Blätter zur Naturgeschichte von Gmelin,
und einige andere Stiche, die wir unten nennen. Nach dem Tode
des Vaters begab sich der Künstler nach München, um an der Aka-
demie seine weitere Ausbildung zu verfolgen. Er übte sich da eifrig
im Zeichnen und Modelliren, was ihm sowohl gelang, dass er
sich in der neueren Zeit selbst um die Stelle eines Medailleurs be-
werben konnte, nämlich nach dem 1843 erfolgten Tod des k. Me-

dailleurs J. Losch. Er schnitt bei dieser Gelegenheit das Bildniss des Königs von Bayern, umgebeu von einem Lorbeerkranze, und einen Zug antiker Reiter in Stahl. Bei diesen beiden Werken blieb es bisher, in desto grösserer Anzahl gibt es aber andere Arbeiten von Sigrist, zunächst treffliche naturhistorische Blätter in der Flora Altaica von Ledebuhr, in der Flora Japonica von Siebold und Zuccarini, in dem Reisewerk von Spix und v. Martius (die Insekten) etc. Diese Darstellungen sind alle in Stein geschnitten, in einer eigenen von Sigrist zuerst geübten, und zu grosser Vollkommenheit gebrachten Weise. Der Künstler bedient sich dabei nicht der Nadel, sondern eines von ihm selbst erfundenen Schneideisens, welches er in solcher Gewalt hat, dass er es nach allen Richtungen mit Leichtigkeit bewegt, von der feinsten bis zur stärksten Linie, und in mannigfaltigen Schraffirungen, so dass selbst auf dem Kupfer keine grössere Reinheit der Striche erzielt werden kann. In dieser Weise hat Sigrist in neuester Zeit auch ein Zeichenbuch für die Jugend ausgeführt, welches in schmal qu. 4 eine bedeutende Anzahl von Vorlagen enthält, in Umrissen und schraffirt, so rein wie auf Kupfer dargestellt. Dieses Werk hat den Titel: Zeichenbuch für die Jugend, zu finden in der lithographischen Anstalt von J. W. Sigrist zu München.

Dann haben wir von Sigrist auch Umrisse von Bildern der vorzüglichsten Meister aus allen Schulen, 12 Hefte zu 6 Blättern 4. Die meisten dieser Umrisse sind nach Rafael, nur ein Heft enthält solche nach Poussin. Dieses Werk erschien von 1832 an.

Andere Proben seiner Kunst enthält das Festprogramm von F. Thiersch, welches die Universität in München beim Jubiläum des Königs Ludwig herausgab. Dieses Werk enthält Figuren nach antiker Weise, und ebenfalls in Stein geschnitten, fol.

Von Arbeiten in Kupfer erwähnen wir:
1) Eine Madonna, Brustbild nach Leidensdorf, 4.
2) Einige Köpfe, 4.

Sigurta, P., Kupferstecher, lebte im 18. Jahrhunderte. Im Cabinet Paignon-Dijonval war von ihm ein Blatt in Kreidemanier, welches die schlafende Venus vorstellt.

Sijollema, D., Maler, blühte um 1820 zu Heereveen. Er malte Landschaften und Seestücke, deren man auf den Kunstausstellungen zu Amsterdam und anderwärts sah.

Sikelbart, s. Sichelbart.

Silanion, Bildhauer von Athen, einer der Hauptmeister der neu-attischen, von Scopas und Praxiteles gegründeten Schule, blühte um Ol. 114. Er ist aber als Autodidakt zu betrachten, indem Plinius von ihm sagt: In hoc mirabile, quod nullo doctore nobilis fuit. Silanion hatte eine bedeutende Kunststufe erreicht, auf welcher ihn das Alterthum bewunderte. Namentlich war es seine Erzstatue der sterbenden Jokaste mit todtblassem Antlitz, von welcher Plutarch De audiendis poët. 3., Quaestiones symp. V. I. spricht. Diesen Ton gab der Künstler dem Erze durch eine Mischung von Silber. Ueber das technische Verfahren ist nichts weiter darüber bekannt. Eine andere Statue des Heroenkreises stellte den Achilleus vor, und zwar auf edle Weise, indem Plinius selbe »Achillem nobilem« nennt. Eine zweite Statue war jene des Theseus, deren Plutarch erwähnt. Dann fertigte Silanion auch mehrere Bildniss-

statuen, deren Pausanias nennt, wie jene der Faustkämpfer Te-
lestes und Demaratos, die unter den Knaben siegten, und des Sa-
tyros von Elis. Dann fertigte er in Erz das Portrait des Bildhauers
Apollodorus, der mit seinen Werken nie zufrieden war. In einer
solchen zornigen Stimmung fasste ihn der Künstler auf. Diogenes
von Laertes legt ihm auch eine Statue des Plato bei, und nach Tatian
fertigte er eine solche der Hetäre Sappho, eines jener Bilder, wel-
che Verres aus Sicilien entführte, nach Cicero (Ver. IV. 57. §. 125.
126). »Opus perfectum, elegans et elaboratum.« Auch von einer
Statue der Corinna spricht Tatian. Plinius hatte dann noch von
dem Bildnisse des Athletenmeisters Epistates (exercentem Athle-
tas) Kunde.

Vitruvius spricht von einem Architekten Silanion, welcher ein
Werk über die dorische Ordnung geschrieben hat. Er wusste in-
dessen nicht, wann und wo der Künstler gelebt hatte.

Silber, Jonas, Goldschmid, lebte in der zweiten Hälfte des 16. Jahr-
hunderts in Nürnberg, ist aber fast unbekannt, und nur oben hin
als Kupferstecher angeführt. In der Kunstkammer zu Berlin ist
von ihm ein Prachtgeräth aus vergoldetem Silber, eine runde Schaale
auf einem reich gebildeten Fusse ruhend, und mit einem gewölb-
ten Deckel bedeckt; im Ganzen 13½ Z. hoch. Dieses Gefäss ist
auf das reichste mit getriebenen und ciselirten Bildwerken ge-
schmückt, die eine ganze Weltanschauung bilden, als deren Blu-
the das deutsche Reich erscheint. An der unteren Seite des Fus-
ses sieht man ein aufgelegtes Relief, welches den Erlöser darstellt,
der mit der Siegesfahne des Kreuzes über dem Teufel, der Schlange
und den Gesetztafeln steht. Hierüber erheben sich drei zusammen-
hängende Halbkugeln, welche Asia, Afrika und Amerika vorstel-
len, und mit Städten, Flüssen, Bergen, Wäldern in leisestem Re-
lief geziert sind. Aus ihrer Mitte geht der Baum des Paradieses,
ein breiter Stamm, zu dessen Seiten Adam und Eva stehen und
auf dem die Schlange sich befindet. Auf den aus einander gebrei-
teten Blättern des Stammes ruht der Tempel des alten Bundes, ein
sehr zierlich gearbeitetes Modell mit reichen gothischen Ornamen-
ten. Diese Darstellungen bilden den Fuss des Gefässes. Die Schaale
selbst besteht aus doppeltem Blech und ist nach aussen und nach
innen mit getriebenen Darstellungen versehen. Auswärts sieht man
den Kaiser und die sieben Churfürsten des Reiches mit den 97 Wap-
pen der freien Reichstände. Das Innere der Schaale ist ein pla-
stisch-geographisches Tableau: Europa in der Gestalt einer gros-
sen kaiserlichen Jungfrau, nach der bekannten Anschauung, aber
in eigenthümlich geistreicher Weise durchgeführt. Spanien ist der
Kopf, Frankreich ist die Brust, der Rhein der Busenbesatz und
Strassburg dessen Schloss; Italien der rechte Arm, Sicilien der
Reichsapfel, Dänemark der linke Arm etc. Auch sind hier die
Flüsse, Waldungen, Seen, Berge, Städte, so wie auch die Wap-
pen der einzelnen Länder in leisem Relief angedeutet. Umher ist
das Meer mit Flotten, Schiffen und Delphinen, und Wolken mit
den Köpfen der Hauptwinde umschliessen das Ganze. Dabei ist
eine Tafel angebracht, mit der Inschrift: Europa. Jonas Silber.
Norimberga 1589.

In der inneren Wölbung des Deckels sieht man im aufgeleg-
ten Relief die Figur der Germania auf der Weltkugel sitzend.
Umher stehen die zwölf Ahnherren des deutschen Volkes, und unter
ihnen verherrlichen deutsche Verse ihre Thaten. Die äussere Wöl-
bung des Deckels ist eine Himmelskugel mit den flach getriebenen

Figuren der Sternbilder. Darüber sind zwei freie Bogen gespannt, an denen vier kleine Engelknaben durch feine Kettchen schwebend, befestiget waren, wovon aber nur noch einer vorhanden ist. Ueber der Mitte des Kreuzes der Bogen ist eine Kugel, auf welcher der Erlöser thront. Dieses durch den eigenthümlichen Reichthum spielender Gedanken ausgezeichnete Werk ist äusserst zierlich und nett behandelt. Die Reliefs scheinen zum Theil eigene Erfindungen des Verfertigers zu seyn, zum Theil sind sie als Nachbildungen anderer Compositionen zu betrachten. Zu den ersteren gehören vornehmlich die Figuren des Kaisers und der Churfürsten, in welchen sich trotz mancherlei Verdiensten — einer tüchtigen Auffassung, individuellen Köpfen und sauberer Ausführung — doch ein gewisser Mangel an plastischem Style, so wie an genauerem Verständniss bemerklich ist, während die Figuren, die in der inneren Wölbung des Deckels angebracht sind, nicht bloss ungleich geistreicher componirt und besser verstanden, sondern auch in einem viel edleren Style behandelt sind. Lebendige und würdige Stellungen, ein mannigfacher Wechsel in den Costümen, besonders der zierlich gearbeiteten Rüstungen und dem übrigen Waffengeräth, ein grosser Adel in den Motiven der Gewandung geben diesen Figuren eigenthümliche Vorzüge vor denen der Schaale. An den schöneren Figuren im Deckel, wenigstens an jenen der Ahnherren des deutschen Volkes, erkennt man es, dass sie nicht ursprünglich für die Stelle, an der sie sich befinden, componirt sind, indem sie den Raum nicht bequem füllen, mit den Köpfen zu nahe zusammenstossen, auch mit ihren Geräthen einander auf mannigfach unpassende Weise berühren. Sie können daher nur nach vorhandenen Vorbildern gearbeitet seyn. Solche sind ebenfalls in der Kunstkammer zu Berlin, 12 kleine in Blei gegossene Reliefs in viereckiger Form, in denen dieselben Figuren der deutschen Ahnherren dargestellt sind. Mehreres darüber s. Kugler's Besch. der Kunstkammer 162 ff. Das genannte silberne Gefäss kam 1705 als Huldigungsgeschenk von Seiten der Halberstädter Judenschaft an König Friedrich I. von Preussen. Der bei dieser Gelegenheit beigefügten Beschreibung zu folge, soll das Werk für Kaiser Rudolph II., und zwar nach dessen eigenen Angaben gefertiget worden seyn.

Silber, F., Zeichner und Calligraph zu Berlin, gehört zu den Vorzüglichsten seines Faches. Er fertigte verschiedene Tableaux, die mit bildlichen Darstellungen geziert sind. Silber war akademischer Künstler, und noch 1836 thätig.

Silbermann, Valentin, Bildhauer, lebte zu Anfang des 17. Jahrhunderts in Leipzig. Er fertigte für die Kirchen und Paläste der Stadt verschiedene Schnitzwerke in Holz, die als sehr schön befunden wurden. Im Jahre 1605 fertigte er den Hauptaltar der neuen St. Nicolauskirche. Auch das schöne Portal des St. Johanneskirchhofes soll von ihm seyn.

Silbermann, Andreas, Maler, hatte um 1720 in Strassburg den Ruf eines guten Künstlers. Er malte Bildnisse und historische Darstellungen.

Silbermann, N., Maler, war in Dresden Schüler von Casanova. Er malte Bildnisse in Miniatur und auch etliche Darstellungen in Oel, die unbedeutend sind. Starb 1805.

Silbernagel, Franz, Maler von Botzen, besuchte um 1838 die Akademie der Künste in München, und liess sich später in seiner Vaterstadt nieder, wo er noch thätig ist.

Silenus, nennt Vitruvius einen Architekten, der ein Buch über die dorische Baukunst geschrieben hat. Dieses Werk hat sich nicht erhalten.

Silenus, Beiname von J. Troschel.

Siler, Johann, Maler zu Salzburg, wird von Meidinger in der Beschreibung dieser Stadt genannt. Er legt ihm in St. Zeno die Bilder der Seitenwände bei, welche den Tod der Apostel vorstellen. Dieser Siler lebte wahrscheinlich im 17. Jahrhunderte.

In der Sammlung des Baron von Aretin war ein radirtes Blatt, welches die Maria mit dem Kinde auf dem Boden sitzend darstellt, wie sie sich gegen den links am Baume sitzenden Joseph wendet. Dieses Blatt ist »Siler fecit« bezeichnet, und gehört vielleicht dem obigen Meister an, qu. 8.

Sillani, Sillano, Bildhauer, arbeitete um 1660 in Rom. Er führte in den Kirchen der Stadt Bildwerke aus.

Sillax, Maler aus Rhegium, gehörte der Schule des Polygnot an, und lebte um Ol. 75. Simonides und Epicharmus erwähnen von ihm ein Bild in der Polemarchie zu Phlius.

Sillemans, Zeichner und Kupferstecher, wurde um 1500 geboren, ist aber nach seinen Lebensverhältnissen unbekannt. Von seinem Daseyn spricht indessen folgendes Blatt, welches ihm der Composition und dem Stiche nach angehört. Einige halten den Peter Potter für den Zeichner.

De doot van Floris V. Der Tod des Grafen Floris V. von Holland, welcher das Schicksal eines Regulus theilte. Damit verbunden ist der Untergang des Gerrit van Velsen. In Mitte des Blattes geht die Verurtheilung vor, und in den kleinen Feldern des Randes sind andere Scenen dargestellt. Sillemans sc. Cornel Dankerts excud., gr. qu. fol.

Siller, Mathias, Maler, blühte um 1750 — 70 in Salzburg, und ist vielleicht mit dem oben erwähnten Siler verwandt. Er malte schöne Architekturbilder. Setletzky, P. Haid und A. Degmayr stachen nach ihm 12 Darstellungen zu einer 1764 in Salzburg aufgeführten Pantomime: der Schwätzer und die Leichtgläubigen.

Siller, Johann, s. Siler.

Sillig, Georg Victor, Maler und Radirer, geb. zu Dresden 1806, besuchte das Gymnasium seiner Vaterstadt, und genoss nie regelmässigen Unterricht an einer Akademie. Er fasste die Idee, das Talent müsse in seiner Eigenthümlichkeit walten, es dürfe keine akademischen Fesseln dulden. Sillig besitzt auch wirklich bedeutendes Talent zur Composition, namentlich von Schlachten und kleineren militärischen Scenen, allein dieses Talent hätte einer strengeren Leitung bedurft. Ein fleissiges Studium nach guten Vorbildern und nach der Natur kann den Künstler noch immerhin bedeutend

fördern. Besonderer Uebung bedarf er noch in der Oelmalerei, die er indessen nur seit kurzer Zeit übt. Dagegen finden sich viele Aquarellbilder von ihm, die dasjenige bestättigen, was wir oben sagten. Sillig befindet sich seit mehreren Jahren in München.

Einen anderen Theil seiner Arbeiten machen die radirten Blätter aus.

1) Zwei bayerische Chevauxlegers neben der destruirten Brücke durch den Fluss reitend, links im Grunde das Dorf. Rechts unten: Sillig fec. 1838. gr. qu. 8.

2) Verwundete bayerische Chevauxlegers mit ihren Pferden an einem alten Monumente, welches dem Gottesacker in München entnommen ist. Rechts unten G. V. Sillig fec. 1838, gr. qu. 8.

3) Ein Gefecht bayerischer Chevauxlegers in einem Dorfe. Sie dringen von rechts her auf Kosaken ein, die mit ihren Wägen an der Kirche vorbeiliehen. Im Flusse sind Gänse. Im Rande die Unterschrift: Bayerische Chevauxlegers 1813. Links unten: Victor Sillig fec. München 1811. gr. 4.

Von dieser Darstellung erschienen nur zwei unvollendete Probedrücke, da die Platte abgeschliffen wurde. Eine ähnliche Darstellung hat der Künstler gemalt.

4) Das Gefecht im Walde. Bayerische Infanterie kämpft gegen Husaren, eine reiche Composition. Unten in der Mitte des Randes: Victor Sillig fec. München 1841, qu. fol.

5) Bayerische Chevauxlegers, in 6 Radirungen. Victor Sillig fec. München 1842, qu. fol.

6) Gefangene Franzosen von Bayern escortirt. Nach der Schlacht von Hanau 1813. Victor Sillig fec. München 1840, qu. fol.

7) Bayern und Kosaken im Gefecht. Der treue Schützentrompeter 1807. Victor Sillig fec., qu. fol.

Silling, Carl, Zeichner und Maler zu Dresden, befasste sich daselbst mit dem Unterrichte. Er gab mit Emilie Berrin ein »Grosses Magazin für Stückerei oder Mustersammlung für alle Arbeiten in dieser Kunst» heraus" 6 Hefte zu 9 Bl., 4. Starb 1808.

Silo, Adam, Seemaler, geb. zu Amsterdam 1670, war bis in sein dreissigstes Jahr Schiffsbaumeister und See-Capitän, endlich aber fing er unter Anleitung des Th. van Pee zu malen an, und brachte es hierin noch zu grosser Auszeichnung. Er malte Seetreffen und Stürme, an welchen besonders Peter der Grosse von Russland Beifall fand. Er kaufte mehrere seiner Gemälde, die noch im Palaste Monplaisir der k. Gallerie in St. Petersburg zu sehen sind. In den Sammlungen findet man Zeichnungen von ihm, in schwarzer Kreide oder in Wasserfarben, Arbeiten eines sehr geübten und tüchtigen Meisters. Dann bossirte Silo auch Bildnisse in Wachs, und noch im 80. Jahre fertigte er physikalische Instrumente, wie van Gool versichert.

Dann hat Silo auch mehrere Blätter radirt, die grösstentheils selten vorkommen und in guten Preisen stehen. So werthet R. Weigel ein jedes der folgenden Blätter auf 5 Thl. Sie bilden von 1 — 6 eine Folge, die complet sehr selten zu finden ist.

1) Marine. In der Mitte ein grosses dreimastiges Schiff und ein kleineres Fahrzeug, gegen rechts ein Schiff mit Figuren

und ein Boot, im Hintergrunde mehrere andere Schiffe. Unten im Rande steht: A. Silo inv. et fect., qu. fol.

2) Marine. In der Mitte erscheint ein Kriegsschiff mit grösserem Boote und einem Fischerboote, rechts ist ein Boot mit fünf Figuren und links die Küste mit Gebäuden. Unten im Rande: A. Silo inv. et fect., qu. fol.

3) Marine. Man sieht verschiedene Schiffe, rechts ein Boot mit drei Figuren, und im Hintergrunde rechts die Küste. Unten im Rande: A. Silo inv. et fect., qu. fol.

4) Flussansicht mit Schiffen und Booten mit Figuren, rechts am Ufer eine Windmühle, links gegen den Hintergrund das andere Ufer. Unten im Rande: A. Silo inv. et fect., qu. fol.

5) Stürmische See mit Felsenrissen, im Vorgrunde ein scheiterndes Schiff, links auf Felsen ein Thurm. Unten im Rande: A. Silo inv. et fect., qu. fol.

6) Marine mit Schiffen und Booten, im Vorgrunde rechts das Ufer mit Fischern und Gebäuden. Unten im Rande: A. Silo inv. et fect., qu. fol.

7) Marine. Ruhige See mit Schiffen, links ein bemanntes Boot, im Mittelgrunde, weiter nach vorn, eine Tonne mit des Meisters Namen, qu. fol. Sehr selten.

8) Leicht bewegte See mit einem Dreimaster in der Mitte und rechts zwei Fischerboote. Am Rande rechts bemerkt man eine Tonne mit den Buchstaben A S., qu. fol. Sehr selten.

9) Marine mit einem heftigen Sturm, mit dem Namen des Meisters. H. 5 Z. 5 L., Br. 7 Z. 7 L.
Wir fanden dieses Blatt im reinen Aezdrucke auf 25 Gulden gewerthet.

Silod, Diego, nennt Ticozzi irrig den folgenden Meister.

Silóe, Diego de, Bildhauer und Architekt, einer der berühmtesten spanischen Künstler aus der ersten Hälfte des 16. Jahrhunderts, der um die Einführung eines besseren Geschmackes in Spanien sich Verdienste erwarb. Er wurde um 1480 in Burgos geboren, wo ihn sein Vater, Gil de Silóe, in der Kunst unterrichtete, nach dessen Tod er sich nach Granada begab, wo damals an der Cathedrale viele Veränderungen vorgenommen wurden. Don Diego führte für diese Kirche mehrere Bildhauerarbeiten aus, womit er die neuen Thore zierte. Besonderen Beifall fand ein Ecce homo, und seine Statue des hl. Christoph galt für das beste Bildwerk der Stadt. In diesen Statuen, so wie in einigen Büsten und Medaillons, die er für andere Kirchen Granada's ausführte, erscheint Diego schon als Künstler von Bedeutung. Er wusste seinen Köpfen Ausdruck und Würde zu ertheilen und zeigte in der Anatomie und in der Proportion des menschlichen Körpers ungewöhnliche Kenntnisse, so wie sich denn Silóe überhaupt den Ruf eines der grössten spanischen Bildhauer erwarb. Hierauf fertigte er Zeichnungen zu den Chorstühlen des Domes in Toledo, deren auch andere Künstler vorlegten; allein die Entwürfe Diego's und jene des A. Berraguete wurden vorgezogen.

Sein Hauptfach war indessen die Architektur. Er baute die Kirche des Klosters des hl. Hieronymus zu Granada. Im Jahre 1530 berief ihn das Capitel der Cathedrale von Toledo zum Bau der neuen Capelle de los Reyes, welchen Carl V. führte, da ihn

die alte, in einem der Hauptschiffe angebrachte Capelle der Könige nicht genügte. Silóe fertigte die Pläne zur Kirche, den Bau aber leitete Alonso Covarrubias, der ebenfalls Zeichnungen lieferte. Don Diego hatte damals noch in Granada zu thun, und daher kam es, dass Covarrubias öfters Hauptmeister der Kirche genannt wurde. Doch auch Milizia ist im Irrthum, wenn er unsern Silóe zum Erbauer der Cathedrale in Granada macht, da dieser nach den von C. Bermudez in seinem Diccionario historico benutzten Archivalien nur den Bau des Klosters und der Kirche des hl. Hieronymus leitete. Auch die Cathedrale von Sevilla zog 1534 den Künstler beim Baue der grossen Sakristei, des Capitelsaales und der Sakristei der Kelche zu Rathe. Die Pläne fertigte Diego de Rianno, welche unser Meister prüfte und für gut fand. Zeitweise kam Silóe als besoldeter Visitador des Capitels nach Sevilla. Er starb zu Granada 1563. Bermudez gibt das Testament des Künstlers.

Silóe, Gil de, Bildhauer, der Vater des obigen Künstlers, stand in Burgos im Rufe eines vorzüglichen Künstlers. Er fertigte die Grabmäler des Königs Juan II., und des Infanten D. Alonso in der Carthause zu Miraflores. Das erstere bildet ein Octogon mit den Bildern des Königs und seiner Gemahlin mit Kronen auf dem Haupte, Juan mit dem Scepter und die Königin mit dem Buche in der Hand. Auch die Statuetten der Evangelisten und anderer Heiligen sind an diesem reich verzierten Werke angebracht. Der Infant ist knieend dargestellt, und in pyramidalen Nischen erscheinen die Statuen der hl. Jungfrau und des Engels Gabriel; auch andere Engel und Figuren sind angebracht. Im Jahre 1486 erhielt Silóe für die Zeichnung dieser beiden Grabmäler 1340 Maravedis, und von 1489 — 1493 führte er sie in Alabaster aus. Die Kosten beliefen sich auf 442,067 Maravedis, ohne die 158,252 Mar. für den Alabaster.

Im Jahre 1499 übernahm er mit Diego de la Cruz die Ausführung des Hauptaltares in der genannten Carthause. Er brachte da Christus am Kreuze mit Maria und Johannes an, die Statuen der Aposteln und Evangelisten, mehrere Basreliefs mit der Leidensgeschichte des Herrn und der Statuen des Königs und der Königin mit ihren Schutzheiligen. Dieser reiche Altar kostete 1,015,613 Maravedis. C. Bermudez fand über diese Werke und ihren Meister im Archive der Kirche Nachricht. Vgl. dessen Diccionario de los mas illustres professores etc.

Silva, Joaquim Carneiro da, Kupferstecher, geb. zu Porto 1727, kam als Knabe von sieben Jahren nach Rio de Janeiro, und verlebte da zwölf Jahre. Während dieser Zeit erlernte er von Joao Gomes die Zeichenkunst und übte sich in der Musik, bis er endlich 1756 nach Lissabon sich begab, wo er ein Jahr ausschliesslich der Malerei sich ergab, um dann in Rom mit desto grösserem Vortheile seine Ausbildung vollenden zu können. Carneiro hatte Talent zum Maler, musste sich aber nach seiner 1760 erfolgten Rückkehr in Lissabon fast ausschliesslich mit der Anfertigung von Zeichnungen und mit dem Stiche beschäftigen. Nach Ponzuni's Abgang wurde er Professor der Zeichenkunst am Collegio dos Nobres, und dann Vorstand der h. Druckerei. Hierauf legte er der Königin Maria die Statuten zur neuen Zeichnungs-Akademie vor, deren Leitung J. M. da Rocha und J. Carneiro übernahmen, neben J. da Costa, welcher die architektonische Abtheilung hatte.

26.*

Nach Rocha's Tod trat E. M. de Barros ein, auf welchen 1811 F. J. Rodrigues folgte. Aus dieser Anstalt gingen mehrere tüchtige Schüler hervor, und darunter auch geschickte Kupferstecher. J. C. da Silva starb 1818.

Dieser Künstler hinterliess mehrere schöne Kupferstiche und Zeichnungen in Tusch, Sepia und mit der Feder ausgeführt. Diese Zeichnungen bestehen in historischen Compositionen und in Bildnissen. Mehrere sind zum Stiche gefertiget. Dann übersetzte er Clairaut's Geometrie ins Portugiesische: Elementos de Geometria etc. Lisboa 1772. Ferner hat man von ihm: Tratado Theorico das Letras Typographicas 1802.

1) Die Reiterstatue des Königs Joseph I. von Machado ausgeführt, 1775, gr. fol.
2) Das Bildniss des Prinzen Dom José, fol.
3) N. Senhora do Rosario, in Maratti's Manier, 1767, kl. fol.
4) Das Bild des hl. Joseph, kl. fol.
5) Das Titelblatt für die Bibelübersetzung von A. Pereira, fol.
6) Einige Blätter nach Zeichnungen der Prinzessin von Brasilien und der Infantin D. Marianna.
7) Zahlreiche Blätter in verschiedenen literarischen Werken, wie in Manoel Carlos de Carvalho's Arte de Picaria.

Silva, Padre Joao Chrisostomo Policarpo da, Bildhauer und Maler von Merceana in Portugal, erhielt seine wissenschaftliche Bildung im Collegio von Santo Antao, und obgleich zum geistlichen Stande bestimmt, verbrachte er doch mehr Zeit mit Zeichnen und Modelliren, als ihm gestattet werden konnte. Er fertigte viele kleine Statuen in Thon und Gyps, und grosse Bilder dieser Art für Kirchen zu Lissabon und an anderen Orten. In den Jahren von 1780 — 1782 leitete er die Akademie der Künste, und trug auch in der Folge noch zum Ruhme derselben bei. Ausser der Bildhauerei pflegte er auch mit Eifer die Malerei, und malte einige religiöse Darstellungen. Fr starb 1798 zu Lissabon und wurde in der Capelle do Senhor Resuscitado bei S. Antonio begraben. In dieser Capelle sind auch Statuen von seiner Hand. Machado (Collecao etc. Lisboa 1823) gibt einige nähere Aufschlüsse über diesen Meister.

Silva Godinho, Manuel da, Kupferstecher, ein Portugiese, arbeitete in der zweiten Hälfte des 18. Jahrhunderts, und noch zu Anfang des 19ten. Er stand unter Leitung des Joaquim Carneiro da Silva in der k. Druckerei. Es finden sich kleine Andachtsbilder von ihm.

Silva, Francisco de, Bildhauer, arbeitete um 1607 mit Luis da Pennafiel für die Capelle N. S. del Sagrario der Cathedrale von Toledo.

Silva, Francisco de, Maler, ein Portugiese von Geburt, blühte um 1775 in Sevilla, und hatte den Ruf eines vorzüglichen Künstlers. Er malte Landschaften und Architekturstücke, und belebte diese Bilder mit Figuren. In seinen Baumblättern scheint nach C. Machado (Collecao etc. Lisboa 1823) der Zephir zu säuseln, die Gesetze der Beleuchtung und der Perspektive hatte er vollkommen inne. Nach der Angabe dieses Schriftstellers und Malers durften die Werke Silva's im Allgemeinen von grosser Bedeutung seyn.

Silva, Jeronymo da, Maler, blühte in der ersten Hälfte des 18. Jahrhunderts in Lissabon. Er malte da für mehrere Kirchen und Convente, sowohl Bildnisse als religiöse Darstellungen. Machado (Collecao etc. Lisboa 1825) glaubt ihn zu den besseren Figurenmalern damaliger Zeit zählen zu dürfen. Er wurde 1711 Mitglied der Bruderschaft des hl. Lucas zu Lissabon, und war noch 1732 thätig.

Silva, Felix José da, Architekt aus Lissabon, begann seine Studien an der Akademie daselbst, und begab sich dann zur weiteren Ausbildung nach Rom. Er gewann da mehrere Preise der Akademie von S. Luca, machte zahlreiche Studien nach den antiken Denkmälern und nach den wichtigsten Bauwerken des 16. Jahrhunderts, und kehrte als Akademiker von S. Luca in die Heimath zurück. Jetzt ernannte ihn der König zum ersten Professor der Architektur an der Akademie in Lissabon, in welcher Eigenschaft er auch die öffentlichen Bauunternehmungen leitete und viele Pläne zu Palästen und Häusern fertigte. Später begleitete er den Hof nach Rio-Janeiro, wo sich dem Künstler ein weiter Wirkungskreis öffnete. Er fertigte da mehrere Pläne zu kaiserlichen Gebäuden, wie zum Thesouro, zum Palast Joias und zum Theater San Joao, welches nach dem Tode des Meisters Manoel da Costa vollendete. Dann baute er auch den kaiserlichen Palast zu Santa Cruz, zwölf Meilen von Rio.

Dieser Künstler starb 1825 als General-Intendant der königl. Bauten.

Silva, Don Diego Antonio Rijon de, Maler und Dichter von Murcia, war Schüler von R. Mengs und der getreueste Anhänger desselben. Er bildete sich an der k. Akademie in Madrid zum Künstler heran, und als Mengs dahin kam, war ihm jede Skizze dieses Meisters eine Fundgrube. Don Diego copirte mehrere Zeichnungen und Gemälde desselben, und auch wenn es galt, ein Werk eigener Composition zu liefern, so wurde es ganz in der Weise des R. Mengs behandelt.

Dann muss Rijon de Silva auch als Schriftsteller eine rühmliche Erwähnung finden. Wir haben von ihm ein Gedicht über die Malerei, welches unter folgendem Titel erschien: La Pintura. Poema didactico en tres cantos. Por Don Diego Antonio Rejon de Silva, del Consejo de S. M. su Secretario etc. Con notas. Segovia 1786. 8. Ferner übersetzte er die Traktate des Leonardo da Vinci und des Leo Bat. Alberti: El tratado de la pintura por Leonardo da Vinci, y los tres libros que subre el mismo arte escribo Leon Bautista Alberti; traducidos é illustrados con algunas notas por D. Diego Ant. Rijon de Silva. En Madrid 1784, 4. Handschriftlich hat man von ihm einen Auszug des im Archive der Akademie von S. Fernando befindlichen Museums von Palomino in 3 Theilen.

Don Diego de Silva war Sekretär und königlicher Rath, und starb 1801 in Murcia.

Silva, Francesco, Bildhauer, wurde um 1560 zu Morbio di Sotto in der schweizerischen Landvogtei Mendrisio geboren, und in Rom von Gugl. della Porta herangebildet. Er hinterliess zahlreiche Arbeiten, die mit grossem Beifalle belohnt wurden. Von ihm sind die Basreliefs im Eingange der St. Peterskirche in Rom,

die Modelle zum grossen Brunnen in Loretto, die in Erz gegossen wurden, mehrere Statuen in der Hauptkirche zu Fabriano, die grossen Leidensstationen in la Madonna del Monte bei Varese. Im Jahre 1641 starb der Künstler. Dieses und der folgenden Meister erwähnt Füssly in der Geschichte der vorzüglichsten Schweizerkünstler.

Silva, Agostino, Bildhauer von Morbio di Sotto, der Sohn des obigen Meisters, hinterliess in Urbino und Assisi viele Werke, welche ihm einen rühmlichen Namen machten. Auch im Vaterlande arbeitete er, und starb da 1706 in hohem Alter.

Silva, Francesco, Bildhauer, geb. zu Morbio di Sotto 1661, war Schüler seines Vaters Franz und dann jener von Ant. Raggi. Man findet in den Kirchen seines Vaterlandes und auch in Italien Werke von ihm. Eine Glorie von Engeln in S. Antonio zu Padua hält man für sein Meisterwerk.

Dieser Künstler trat später in Dienste des Churfürsten von Cöln, und starb zu Bonn 1737.

Silva, Carlo Francesco, Bildhauer und Baumeister, wurde 1661 zu Morbio di Sotto geboren, und in Rom herangebildet. Er führte da einige Bildwerke aus, übte aber später die Baukunst ausschliesslich. Die Kirche St. Euphemia und die Façade der Christuskirche in Como, dann eine künstliche Brücke in Marigno sind von ihm erbaut. Zu Morbio baute er auf eigene Kosten eine Kirche, wie gewöhnlich im späteren italienischen Style. Starb zu Mailand 1726.

Silva, Giovanni, Maler von Morco im Canton Tessin, bildete sich um 1758 an der Akademie in Bologna. Er malte historische Darstellungen in Oel und Fresco. Starb um 1770.

Silva, Bayan y Sarmiento, Donna Maria, s. Sarmiento.

Silva, J. O., nennt Füssly in den Supplementen irrig den Kupferstecher Joachim Carneiro da Silva.

Silvagni, Pietro, Maler zu Rom, wurde um 1795 geboren, und an der Akademie von S. Luca zum Künstler herangebildet. Er widmete sich der Historienmalerei, aber ohne das Genre auszuschliessen, so dass seine Werke sehr mannigfaltigen Inhalts sind. Einige wurden als preiswürdig befunden, worunter wir sein Gemälde mit Eteocles und Polynices erwähnen, welches in der Akademie von S. Luca zu sehen ist. Silvagni ist Mitglied dieser Anstalt, an welcher er mit Minardi den Zeichnungsunterricht leitet.

Silvain, nennt F. le Comte einen Maler, der um 1650 zu Paris lebte.

Silvani, Gherardo, Architekt und Bildhauer, wurde 1579 zu Florenz geboren, aus einer adeligen aber armen Familie. Sein Meister war Giv. Caccini, wo damals auch Agost. Bugiardini noch in der Lehre stand. Diesem half er bei der Ausführung des Ciboriums in S. Spirito, wo beide einen bizzaren Geschmack kund geben, so wie überhaupt die Kunst damals bereits im Verfall war. Zu Silvani's bessten Bildhauerarbeiten gehört die Statue der Zeit im

Garten von Boboli. Sein Hauptfach war indessen die Architektur, worin er ebenfalls dem neueren, d. h. dem schlechten Geschmacke huldigte, wie so viele andere geschickte Künstler damaliger Zeit, wozu auch Silvani gehört. Er baute in Florenz und in der Gegend viele Paläste und Häuser, und restaurirte und modernisirte ältere Gebäude, die aber dadurch gewöhnlich ihr altes Ansehen verloren, da der moderne Schnitt nicht immer gut passen wollte. Die ehrwürdige Kirche St. Maria del Fiore kam damals den Restauratoren in die Hände. Den Palast Albizzi setzte Silvani ebenfalls wieder in Stand. Dann baute er Kloster und Kirche der Theatiner, das Casino von S. Marco für den Cardinal de' Medici, die Kirche delle Stimmate, die Façade des Palastes Strozzi gegen St. Trinità, den Palast Capponi in der Via larga, den Palast Riccardi in der Strasse Gualfonda und den Palast Castelli, welchen Milizia als einen der schönsten in Toscana erklärt. Dann fertigte er im Auftrage des Grossherzogs Ferdinand eine Zeichnung zur Vergrösserung des Palazzo Pitti und zur Façade für den Dom in Florenz; allein es blieb beim Projekte bis auf den heutigen Tag. Ausser Florenz ist die Kirche von S. Francesco di Paolo und die Villa des Hauses Falle sein Werk. Salvani arbeitete in seinem Leben viel, und noch als Greis von 96 Jahren bestieg er mit einem 100jährigen Maurer die Cappel des Doms in Florenz. Dieses Jahr war das letzte seines Lebens.

Silvani, Pier Francesco, Architekt und Sohn des obigen Künstlers, nahm viele Arbeiten am Dome in Florenz vor, und machte auch mehrere Pläne zu Gebäuden der Stadt. Sein Werk ist die Kirche des hl. Philippus Neri, die 1645 erbaut wurde. Den ersten Plan fertigte Pietro da Cortona, der aber zu kostbar befunden wurde. Auch die prächtige Capella des hl. Andreas Corsini ist von ihm erbaut. Starb 1685 im 65. Jahre, wie Baldinucci angibt.

Silvani, Gaetano, Kupferstecher zu Parma, war daselbst Schüler von Toschi und gehört zu den vorzüglichsten jetzt lebenden Künstlern seines Faches, was die Blätter beweisen, die von ihm vorliegen.

> 1) Ein anonymes Bildniss nach Rubens, unter Leitung Toschi's gestochen, fol.
> Es gibt Abdrücke vor der Schrift.
> 2) Nicolo Tachinardi, nach Bacchini, gr. fol.
> 3) Eine Taberne mit Spielern, nach D. Teiners Bild in der Gallerie zu Turin, und unter Toschi's Leitung gestochen. für R. d' Azeglio's Reale Galleria di Torino, gr. fol.
> Es gibt Abdrücke vor aller Schrift.
>
> 4) Das Innere einer protestantischen Kirche, nach J. Saenredam für die Reale Gall. di Torino gestochen, qu. fol.

Silveira, Bento Coelho da, einer der berühmtesten portugiesischen Maler aus der zweiten Hälfte des 17. Jahrhunderts. Er arbeitete schon 1648 und durch die ganze zweite Hälfte des Saeculum durch. Als sein Hauptwerk erklärt man Judith und Holofernes, welches man mit van Dyck's Arbeiten vergleichen wollte. Die Portugiesen erklären dieses Bild als eines derjenigen, welches Coelho mit goldenem Pinsel malte. Werke, welche er nach der Ansicht seiner Landsleute mit »pincel de prata« malte, findet man in der Sacristia da Penha, in S. Jorge, in S. Bento, in der Kirche Madre de Deos, bei den Franziskanern u. s. w. Er malte in Oel und in

Fresco, pastos und mit wahrer Färbung. Als Praktiker muss man ihn hochachten, übrigens ist er aber manieritt und uncorrekt. Eines seiner letzten Werke ist die Kreuzerfindung in der Sacristei von S. Pedro em Alcantara von 1702. Im Jahre 1708 starb der Künstler. Er bildete auch Schüler, die ihm nachahmten, aber Unbedeutendes leisteten. C. V. Machado (Colleçao de memorias etc. Lisboa 1823) erwähnt dieses Meisters, und nennt ihn einen »Grande Pintor.»

Silveira, Benito, Bildhauer von Galicia, war Schüler von M. Romay in Sanjago, und arbeitete dann einige Zeit mit D. Felipe de Castro in Sevilla und in Portugal. Später begab er sich nach Madrid, wo er für die königlichen Gärten einige Statuen fertigte. Hierauf kehrte er nach Sanjago zurück, um daselbst die letzten Jahre seines Lebens zuzubringen. Da findet man im Kloster des hl. Martin, in der Kirche von S. Maria del Camino und in anderen Kirchen Statuen von diesem Meister, der damit auf keine hohe Kunststufe Anspruch machen kann.

Silverio de Lelis, Mossikarbeiter, war um 1760 an der Akademie in Bamberg thätig. Nach der 1765 erfolgten Aufhebung dieser Anstalt verliess er Deutschland.

Silvester da Ravenna, s. Ravenna.

Silvester, Don, s. Silvestro degli Angeli.

Silvestre oder Syluestre, Israel, Formschneider von Paris, arbeitete um 1542 in Antwerpen. Er schnitt mehrere Platten, welche fürstliche Personen vorstellen, und die in seinem Verlage erschienen. Er nennt sich darauf Formsnyder und Taillieur de Figures, mit der weiteren Bezeichnung seines Hauses: op de Camerpoort brugge.

Diess ist der älteste Meister dieses Namens, der vielleicht mit den folgenden Meistern nicht verwandt ist, da Gilles Silvestre aus Schottland stammt, und der eine Zweig der Familie in Burgund zu suchen ist.

1) Vrouwe Maria, Coninghinne van Hongherien etc. Dochtern von Philippus Coninck van Castilien, von vorn gesehen.
2) Madame Maria Royne d' Hongrie, reitend, oben das Wappen.
3) Henricus de achste duer Gods ghenade Coninck van Engholant, van Vranckrijk, stehend. 1530.
4) Johannes Rex Portugalie, Arabie, Persie, Indie, reitend. Mit dem Monogramme.
5) Martin de Rosse Siegneur de Peropen, reitend mit Harnisch und Lanze.

Silvestre, Gilles, Maler, stammte aus einer schottischen Familie, die sich zu Anfang des 16. Jahrhunderts in Lothringen niederliess, und sich dann in zwei Linien theilte, wovon die eine in Lothringen, die andere in Burgund blühte. Gilles wurde in Nancy geboren, und befasste sich erst in späterer Zeit mit der Malerei, nachdem er die Tochter des Claude Henriet, Hofmalers des Herzogs von Lothringen, geheirathet hatte. Jetzt nahm er bei Henriet Unterricht in der Malerei, wahrscheinlich um 1621, denn in diesem Jahre wurde ihm sein Sohn Israel geboren. Moreri versichert,

dass es Silvestre in der Kunst noch ziemlich weit gebracht habe. Sein Todesjahr ist unbekannt.

Silvestre, Israel, Zeichner und Kupferstecher, der Sohn des oben erwähnten Gilles Silvestre, wurde 1621 zu Nancy geboren, und von Israel Henriet, seinem Oheime, unterrichtet, bis er nach Italien sich begab, wo Silvestre mit Stefan della Bella in ein freundschaftliches Verhältniss trat, welches auf seine weitere Ausbildung grossen Einfluss hatte. Silvestre nahm viel von der Kunstweise desselben an, so wie in anderer Hinsicht Jakob Callot sein Vorbild blieb, so dass er als derjenige Künstler zu bezeichnen ist, der am glücklichsten in die Fussstapfen dieser beiden Meister trat. Nach seiner 1642 erfolgten Rückkehr aus Italien liess er sich in Paris nieder, wo ihm zuletzt Israel Henriet seine Kunsthandlung überliess, weswegen er auf vielen Blättern nur als Verleger erscheint, sowohl auf eigenen, als auf solchen von fremden Meistern, wo man Israel Silvestre excudit liest. An einigen Blättern nach letzteren hat er theilweisen Antheil, wie an einer Folge von vier Blättern von Swanevelt, Nr. 72 — 75. Es sind diess die Ansichten des Palais Orleans, von Gondy, der Oyse und Marne, die Nymphe der Seine. Auf den ersten Abdrücken erscheint er sogar als Stecher und Verleger, indem man liest: Israel Silvestre delin. et fec., oder delineavit et fecit. Israel exc. cum privil. Regis, und à Paris, chez Israel. Beim zweiten Drucke wurde Israel's Name ganz weggelassen. Auch an Swanevelt's Ansicht von Rom Nr. 76, hat er Theil, welche desswegen im ersten Drucke folgende Adresse trägt: Israel Silvestre delin. et fecit, à Paris chez Israel Henriet. Im zweiten Druck fehlt Israel's Name, und überhaupt gelten diese Blätter als Swanevelt's eigene Werke.

Diess ist auch mit einigen Blättern von Callot der Fall, wo er nicht nur als Verleger, sondern auch als Stecher erscheint, da er Theil an der Arbeit hatte. Auf sechs Blättern einer Folge, welche Weiber in verschiedenen Stellungen enthalten, steht: Israel f. et excud. Eine Ansicht des Campo Vaccino soll er nach Bella's Zeichnung radirt haben, sie gilt aber gewöhnlich als Callot's Werk. In Callot's Blatt mit einem Sklavenmarkte radirte er im Grunde die Ansicht des Pont-neuf zu Paris, welche aber nur im späteren Drucke vorkommt. Diess ist auch der Fall, wenn seine Adresse als Verleger auf Callot'schen Blättern erscheint. Auf dem grossen Blatte von J. Huchtenburg, welches Ludwig XIV. mit seinen Garden auf dem Pont-neuf vorstellt, stach er die Gebäude in der Ferne.

Silvestre's Werke sind ausserordentlich zahlreich, sowohl Zeichnungen als Radirungen. Das Kupferwerk dieses Meisters in der Sammlung des Chev. J. A. de Silvestre, welche Regnault-Delalande 1810 beschrieb, welche sich auf 900 Blätter, welche die grösste Mannigfaltigkeit bieten, und theilweise nicht nach Verdienst geschätzt werden. Sie bestehen in Ansichten aus Italien, die er während eines zweimaligen Aufenthaltes in diesem Lande zeichnete, in zahlreichen Ansichten aus Frankreich, England, Spanien, Constantinopel und Persien; sie enthalten Städte, Burgen, Kirchen, Klöster, Schlösser, Paläste, Triumphbögen, Grabmäler, Säulen, öffentliche Plätze, Brücken, Fontainen, Grotten, Parke, Gärten etc. Die meisten dieser Blätter sind nach eigener Zeichnung, andere nach Henriet, Lincler, Fouard, Goyrand, Meunier, Noblesse, Perelle und Quinault. Auch einige Copien seiner Blätter findet man, besonders in dem Werke: Spiegel der Nature en School der Teekenhunde, Amsterdam, van Esvelt, qu. 4. Im Auftrage des

Königs zeichnete er die königl. Schlösser und Paläste, so wie alle von diesem Monarchen eroberten Plätze, woraus eine Sammlung wurde, die unter dem Titel der Maisons royales im Stiche erschien, und wofür Silvestre selbst viele der unten folgenden Ansichten gestochen hat. Hierauf ernannte ihn der König zum Zeichenmeister des Dauphin, eine Stelle, die auf alle Künstler dieses Namens überging. Es war damit Besoldung verbunden, und der jedesmalige Lehrer der Enfans de France wohnte im Louvre. Israel starb daselbst 1691: C. Le Brun hat das Bildniss dieses Meisters gemalt, und G. Edelink hat es gestochen. Oval, mit einer Ansicht von Paris.

Folgende Blätter gehören zu den Hauptwerken des Meisters. Ein genaues Verzeichniss derselben, so wie Bartsch und Robert-Dumesnil von andern Künstlern solche angefertiget haben, existirt nicht.

1) Festiva ad capita annulumque Decursio a Rege Ludovico XIV., principibus summisque aulae proceribus edita anno 1662. Paris, de l'Imprim. royale 1670, fol.
Diess ist jenes Prachtwerk, welches Füssly in den Supplementen unter dem Titel, Coures de têtes et bagues 96 Bl. erwähnt. Der Titel ist von Rousselet gestochen, und die Ceremonien von I. Silvestre und Chauveau.

2) Plaisirs de l'Isle enchantée. Dieses Werk stellt das prächtige Festin dar, welches Ludwig XIV. 1674 veranstaltete. Die Zahl der Blätter beläuft sich mit dem Titel auf neun, die 1676 zu Paris erschienen, fol.
Diese beiden Prachtwerke sind sehr selten, da sie im Louvre gedruckt wurden, und nicht ins grosse Publikum kamen.

3) Infanterie in Schlachtordnung aufgestellt. Ohne Namen, qu. fol.

4) Grosser Prospekt der Stadt Rom von der St. Peterskirche aus. Israel Silvestre sc. Parisiis, gr. qu. fol.

5) Ansicht des Campo Vaccino und ein Theil der Stadt Rom. Israel Silvestre del. et sc. In 2 Blättern, Imp. qo. fol.

6) Veduta della Dogana di Venezia, qu. fol.

7) Veduta della piazza di S. Marco di Venezia, qu. fol.

8) Perspective de la ville de Paris. Veue du pont des Tuileries, 1650, imp. qu. fol. Sehr selten.

9) Profil de la ville de St. Denis, qu. fol.

10) Vue de la porte de St. Denis, qu. fol.

11) Vue du Monastère royal du Val de Grace. 1662. gr. qu. fol.
Die Abdrücke ohne Adresse sind selten.

12) Vue de hôtel de Mr. le duc de Luynes, qu. fol.

13) Vue perspective du Collège des Quatre-Nations, qu. fol.

14) Perspective du jardin de Fromont, fol.

15) Vue d'une partie du palais de Nanci. Rund, fol.

16) Profil de la ville de Toul, qu. fol.

17) Vue de la Tour neuve d'Orleans, qu. fol.

18) Vue de la grande Chartreuse, qu. fol.

19) Vue et perspective du Chateau d'Ancy-le-France, gr. fol.

20) Vue de St. Reine, qu. fol.

21) Vue de l'Abbaye de St. Martin, qu. fol.

22) Vue d'Eglise de St. Nicolaus en Lorraine, fol.

23) Vue de la tour de Grignon, qu. fol.

24) Vue de St. Cloud, qu. fol.

25) La mosquée du Grand-Seigneur, qu. fol.

26) Plans et vues de Tuileries, 6 Blätter, qu. fol.

27) Lieux remarquables de Paris et des Environs, 12 Blätter, qu. fol.

 In alten Abdrücken haben diese Blätter keine Adresse.

28) Veues de l'Hostel de Liencourt, 12 Bl. J. Silvestre sc. et exc., qu. 8.

29) Diverses veues du château et des bastiments de Fontaine-belleau 1649. 10 Blätter, 1649. Israel exc. qu.4.

30) Diverses Veues, Perspectives et Paysages faicts sur le naturel. 12 Blätter, Israel exc. et fec., qu. fol.

31) Recueil de Veues de plusieurs edifices tant de Rome que des Environs fait par Isr. Sylvestre et mis en lumière par Isr. Henriet, 13 Blätter, qu. 12.

32) Diverses paysages du duché de Bourgogne, 13 Blätter, qu. fol.

33) Diverses veues de France et d'Italie, 12 Blätter, Mariette exc., qu. 8.

34) Diverses Veues de Ports de Mer de France, d'Italie et d'autres lieux, 12 Blätter. Rund, 4.

35) Diverses veues de Marseille, Lyon, Grenoble etc. 12 Blätter in runder Form, fol.

36) Diverses Veues perspectives de Temples, de Palais, de Châteaux et Endroits de la France. Israel exc. 12 Bl., qu. fol.

37) Diverses Vues perspectives de differens châteaux et Maisons de plaisance de France. 18 Blätter. J. Silvestre del. et sc. qu. fol.

 Einige Blätter dieser Folge rühren von St. della Bella her.

38) Les Eglises des Stations de Rome, 12 Blätter. H. 5 Z., Br. 6 Z. 4 L.

 Diese Blätter gehören zu den schönsten Werken des Meisters.

39) Alcune vedute di Giardini et Fontane di Roma et di Tivoli. Israel Silvestre inv. G. Valck exc. 12 Blätter, qu. 8. Selten.

 Es gibt alte Abdrücke mit den Adressen: Chez Fred. Hend. 1616, und P. Mariette.

40) Antiche et moderne vedute di Roma, 12 Blätter. Nr. 1 ist Piazza della Colonna Trajana. H. 4 Z. 3 L., Br. 7 Z. 4 L.

 Dazu gehört auch eine Ansicht des Coliseo, die öfters einzeln vorkommt, vielleicht im ersten Drucke, da Israel darauf als Stecher und privilegirter Verleger erscheint. Die Copie hat M. Küsell's Adresse.

41) Diverse vedute di Porti di Mare. Intagliate da Is. Silvestro anno Do. 1647. 24 Blätter, theils ohne Adresse, theils mit jener von Israel und le Blond. Rund, 4.

42) Diverses Veues et Perspectives nouvelles de Rome, Paris et des autres lieux dess. au naturel par. J. Silvestre et autres maitres. N. Visscher exc. 12 schöne Blätter, schmal qu. fol.

43) Folge von ital. Ansichten, Gebäuden, Ruinen, 12 Blätter, Romae 1648. Israel exc. qu. 12.

44) Folge von 6 Landschaften mit Ruinen, Jägern, Reisenden und Thieren. Israel exc. qu. fol.

45) Vues de Venise et autres lieux d'Italie, kleine Ansichten in Rundungen.

46) Veues de Naples et des Environs, 12 Blätter. Rund, 4.

Silvestre, Alexandre, des obigen Israel ältester Sohn, geb. zu Paris um 1650, soll Landschaften gemalt haben. Gewiss ist, dass er solche in Kupfer radirte, und zwar nach Gemälden seines Bruders Louis.

1) Divers paysages mis au jour par François Silvestre. 7 Blät-
ter, A. Silvestre sc., qu. 4.
2) Divers paysages, dediez à Mr. Moreau etc. L. et A. Sil-
vestre. Devin et Favereau sc., qu. 4.
3) Divers paysages, dediez à Mr. Paul Tallemont. A. Silvestre,
Devin et Tardieu sc., gr. qu. fol.

Silvestre, Charles François de, Maler, Israel's zweiter Sohn,
wurde 1667 zu Paris geboren, und von Joseph Parrocel unterrich-
tet. Er malte historische Darstellungen und Landschaften, die sehr
schön befunden wurden. Im Necrolog des Künstlers von Regnault-
Delalande heisst es, dass Silvestre reizende Gegenden mit zaube-
rischer Wirkung dargestellt habe, und dass er überhaupt ein Künst-
ler von fruchtbarer Erfindungsgabe gewesen sei. Er bekleidete in
Paris die Stelle eines Zeichenmeisters der Enfans de France, die
von einem auf den andern Silvestre überging, und König August
von Polen und Sachsen ertheilte ihm und seinem Bruder Louis
einen Adelsbrief. N. Chereau stach nach ihm einen Christus am
Oelberg, und L. Desplaces die Medea. Das Todesjahr dieses Mei-
sters ist nicht bekannt. J. Herault malte das Bildniss dieses Mei-
sters, und Desplaces hat es gestochen. Dann nennt Delalande auch
ein radirtes Blatt (Nr. 1) von François Silvestre.

1) Die Kreuzabnehmung, nach einer Zeichnung von J. Callot.
Diess ist das achte Blatt der grossen Passion von J. Callot.
H. 3 Z. 8 L., Br. 7 Z. 10 L.

2) Der Fuchs und die Truthühner, nach L. de Silvestre.

Silvestre, Louis de, Maler, der dritte Sohn des Israel Silvestre,
wurde 1675 zu Paris geboren, wo ihn C. le Brun und Bon Bou-
logne bereits zum tüchtigen Maler herangebildet hatten, als er
nach Rom sich begab, um seine Studien zu vollenden. Er wurde
da von C. Maratti sehr freundlich aufgenommen, dessen Kunstweise
auf Silvestre einen bedeutenden Einfluss übte, so wie er von dieser
Zeit an ausschliesslich der italienischen Manier huldigte. Nach
seiner Rückkehr wurde er Professor an der k. Akademie zu Paris,
da sich schon von Italien aus sein Ruf verbreitet hatte, welchen
die Werke, die er jetzt in Paris ausführte, noch steigerten. Zu
seinen vorzüglichsten Bildern aus jener Zeit gehört die Heilung des
Lahmen vor der Thüre des Tempels in Jerusalem, welche 1703 in
Notre-Dame aufgestellt wurde, und das lebensgrosse Bildniss Lud-
wigs XV., welches er 1715 gemalt hatte, jetzt in der Gallerie zu
Dresden. Seine Werke sind aber in Frankreich nicht zahlreich,
indem der Künstler 1725 als Hofmaler nach Dresden berufen wur-
de, wo die Könige August II. und III. von Polen seine Kunst be-
wunderten, und im Verlaufe von dreissig Jahren diesem Künstler
die höchsten Ehren erwiesen. August III. erhob ihn 1741 in den
Adelsstand, und dehnte diese Begünstigung sogar auf seinen Bruder
Charles François aus. Während dieser Zeit führte Silvestre theils
in Dresden, theils in Warschau zahlreiche Werke aus, sowohl in
Fresco, als in Oel, woran auch seine Gattin, Maria Catharina
Herault, theilweisen Antheil hat. Er malte die Bildnisse des Kö-
nigs und der Königin, so wie viele andere Portraite hoher Perso-
nen. In der k. Gallerie sieht man von ihm ein 17 F. 6 Z. hohes
und 23 F. 9 Z. breites Gemälde, welches die Zusammenkunft der
Kaiserin Amalia von Oesterreich mit König August III. von Polen
und dessen Familie zu Neuhaus in Böhmen den 24. Mai 1737 vor-
stellt, mit einer Menge von Bildnissen der dargestellten hohen

Personen, so dass also dieses Prunkgemälde auch in dieser Hinsicht von grossem Interesse ist. Dann sieht man das lebensgrosse Portrait von August's III. Gemahlin, als Churprinzessin gemalt, und das lebensgrosse Bildniss Ludwigs XV. von Frankreich, bald nach dessen Thronbesteigung gefertiget. Ausserdem ist noch ein Bild vorhanden, welches den Raub der Dejanira vorstellt. Bildnisse der genannten Könige sind in der Gallerie nicht vorhanden. Das Portrait des Königs Friedrich August in der Gallerie zu Versailles kann nicht von unserm Künstler herrühren, da es 1763 gemalt ist. Delaunay hat es für die Gal. hist. de Versailles par Gavard gestochen.

Die letztere Zeit seines Lebens brachte Silvestre in Paris zu. Er wurde zum Direktor der k. Akademie ernannt, und von dieser Zeit an bezog er eine Wohnung im Louvre, wo er 1760 starb. Das von A. Pesne gemalte Bildniss dieses Meisters ist von L. Zucchi gestochen. Auch H. Watelet stach nach Cochin's Zeichnung dessen Bildniss. Ausserdem sind noch folgende Werke von ihm gestochen.

König August III. von Polen, gest. von G. F. Schmidt.

Königin Maria Josepha, dessen Gemahlin, gest. von demselben; dann von Daullé, für das Dresdner Galleriewerk.

Graf von Brühl, gest. von Balechou.

Die Heilung des Lahmen vor der Tempelpforte, gestochen von Tardieu.

St. Theresia, wie ihr der Engel den Pfeil in die Brust drückt, gest. von einem Ungenannten.

St. Benedikt erweckt ein todtes Kind, gest. von Villery, nach Coiny's Radirung.

Venus hält den Adonis von der Jagd ab, gest. von N. Chateau.

Pan und Syrinx, gest. von H. S. Thomassin.

Daphne von Apollo verfolgt, gest. von N. Chateau.

Angelica und Medoro, gest. von N. Chateau.

Rinaldo und Armida, gest. von demselben.

Medea und Aeson, gest. von L. Desplaces.

Ulysses entreisst der Mutter den Astianax, gest. von J. Audran.

Die Zusammenkunft der Kaiserin Amalie mit dem Könige von Polen zu Neuhaus, das oben erwähnte grosse Bild, gestochen von L. Zucchi.

Ein Geflügelstück, von F. Silvestre radirt.

Verschiedene Landschaften, von Alexander Silvestre, Devin, Tardieu und Favreau gestochen, s. oben A. Silvestre.

Silvestre, Charles Nicolaus, Zeichner und Maler, geb. zu Paris 1700, war Schüler seines Vaters Ch. François, und Nachfolger an dessen Stelle eines Lehrers der Enfans de France, die, wie schon oben bemerkt, in der Familie Silvestre erblich war, und zu Gunsten des Israel Silvestre von Ludwig XIV. geschaffen ward. Unser Nicolaus Carl malte und zeichnete Landschaften, und war auch in der figürlichen Composition wohl erfahren. Er starb zu Valenton 1767.

Wir haben von diesem Meister mehrere radirte Blätter.

1) Die Kreuzabnehmung, nach eigener Erfindung.
2) Enfans qui jouent avec les depouilles d'Hercule, nach F. Lemoine.
3) Defaite du Chevalier du Miroir, nach C. Coypel.
4) Ubalde et le Chevalier Danois vont chercher Renaud enchanté dans le palais d'Armide.

5) La fileuse, nach J. Dumont.
6) Der Hirsch von vielen Hunden erlegt, nach J. B. Oudry, und mit Silvestre's Adresse.
7) Die Blätter in dem Werke: Figures de differents caractères, dess. d'après nature par Ant. Watteau etc. Paris chez Audran et Chereau, gr. fol.

Silvestre, Susanne, angeblich eine Tochter Israel's, ist durch mehrere radirte Blätter bekannt, nach deren Daten sie um 1710 — 16 geblüht haben muss, was nicht mehr auf J. Silvestre passt. Im Jahre 1710, als sie das Bildniss des Malers J. Snellinx stach, war sie 16 Jahr alt. Dann sagt Füssly, dass ihrer auch unter dem Namen Silvestre - le - Moine gedacht werde, so dass sie einen der Künstler Lemoine, oder als geborne Lemoine einen Silvestra geheirathet haben könnte. Die Mutter des J. August de Silvestre hiess Charlotte Susanne Lebas. Von ihren Blättern finden wir folgende erwähnt.

1) Anton van Dyck, nach diesem fol.
2) Carl de Mallery, nach van Dyck, fol.
3) Jan Snellinx, der Kopf allein, nach van Dyck 1710 im 16. Jahre gestochen, fol.
4) Jan Snyders, nach demselben, fol.
5) J. Nocret, nach diesem, fol.
6) J. Berain, nach J. Vivier, fol.
7) Bildniss des Canonicus . . ., fol.
8) Jenes des Uhrmachers . . . Sus. Silvestre fec. 1711 et 17:6.
9) Marc Antoine Lumague, Banquier und Kunstsammler, dessen Portrait auch Mich. Lasne gestochen hat.

Silvestre, Jacques Augustin de, Zeichner und Maler, wurde 1719 zu Paris geboren, und von seinem Vater Nicolaus mit solchem Erfolge in der Kunst unterrichtet, dass er schon als Knabe von vierzehn Jahren den königlichen Pagen Unterricht im Zeichnen ertheilte. Später, noch zu Lebzeiten seines Vaters, unterrichtete er auch die königlichen Kinder im Zeichen, so wie denn unser Künstler der designirte Nachfolger seines Vaters, als Maitre à dessiner des Enfans de France war. Bereits verheirathet ging er nach Italien, um sich in seiner Kunst weiter auszubilden, und als ihn der Tod seiner Gattin nach Hause rief, bekleidete er jene Stelle mit grössten Ehren weiter. Er erwarb sich das vollkommene Vertrauen seiner hohen Zöglinge und des Königs, so dass er in Kunstangelegenheiten häufig zu Rathe gezogen wurde, wobei er manchem guten Künstler nützlich wurde.

Neben seinen Berufsgeschäften als Lehrer der Prinzen und Prinzessinen des k. Hauses führte er auch viele Zeichnungen aus, die meistens in landschaftlichen, historischen und architektonischen Darstellungen bestehen. Dann beschäftigte ihn auch sein Kunstkabinet, welches schon Israel Silvestre um 1690 angelegt hatte, und von Grossvater und Vater vermehrt wurde. Der Inhalt dieser reichen Sammlung ist durch einen trefflichen Catalog von Regnault-Delalande bekannt, welcher unter folgendem Titel erschien: Catalogue raisonné d'objets d'Arts du Cabinet de Feu M. de Silvestre etc. Paris 1810. Dieses Cabinet war das einzige Vergnügen des Meisters, da er sehr schwächlicher Gesundheit war, und 22 Jahre nur von Milch lebte. Dann gingen die Stürme der Revolution über ihn hin, und gegen Ende seiner Tage hatte er nichts mehr als sein Kunstkabinet und eine Leibrente von 1000 Liv.

Im Jahre 1809 starb er, hochgeachtet von allen die ihn kannten. Erst 1832 wurde in Paris sein Nachlass verkauft.

Silvestre, Leopold, Kupferstecher, ist uns nach seinen Lebensverhältnissen unbekannt. Wir fanden ihm folgendes Blatt beigelegt: Vue de la ville de Prague prise du Belvedere, dieselbe Inschrift auch deutsch. Leop. Silvestre del. et fec. Barra exc. Colorirt in Aberlischer Manier, qu. fol.

Silvestri, Cleofe, Maler zu Venedig, hat sich um 1838 durch Bildnisse bekannt gemacht. Er ist aber nur unter die Dilettanten zu zählen.

Silvestri, P., Medailleur, blühte in der ersten Hälfte des 18. Jahrhunderts in Italien.

Silvestrini, Lazaro, Maler von Venedig, wird von Baldinucci als Zeitgenosse von Bellini, Marco Basaiti u. a. genannt. Weiter ist nichts über ihn bekannt.

Silvestrini, Cristoforo, Kupferstecher, wurde 1750 in Rom geboren, und daselbst übte er auch seine Kunst. Er stach mehrere antike Statuen für das Museo Clementino, und kleinere Blätter. Starb um 1815.

Silvestro, Don, ein Mönch des Klosters S. Maria degli Angioli in Florenz, wird von Vasari als Schüler des T. Gaddi unter die ausgezeichnetsten Miniaturmaler des 14. Jahrhunderts gezählt, ein Lob, welches Silvestro in jeder Hinsicht verdient. Er wurde nicht allein von seinen Zeitgenossen hoch gehalten, sondern auch in der Periode der vollendeten Kunst noch bewundert, und namenlich von Lorenzo il Magnifico gepriesen, welcher die Miniaturen dieses Mönches zu den Kostbarkeiten seiner Sammlung rechnete.

Don Silvestro schmückte um 1350 das Choralbuch des Klosters S. Maria degli Angeli zu Florenz mit Miniaturen, welches in der neueren Zeit zerschnitten wurde und in andere Hände überging. Hr. Ottley in London besitzt eine Reihe von Initialen, die mit Unterlegung von grüner Erde auf das zarteste in Gouache ausgeführt sind. Diese Initialen sind von bedeutender Grösse und darunter übertrifft jenes mit dem Tod der Maria (fast 14 Z. hoch), welches auch in Dibdin's Decameron genannt wird, Alles was sich dieser Art vorfindet. Obgleich, sagt Waagen (K. u. K. I. 401), die Gesichter den Typus des Giotto haben, ist in Christus eine Würde, in den Aposteln eine Feinheit im Ausdruck des Schmerzes, in allen Theilen ein so gewählter Geschmack, eine so zarte Durchbildung, dass es alles zurücklässt, was Waagen von Miniaturen aus jener Zeit sah, und man wohl begreifen kann, wie ein Lorenzo Magnifico und ein Pabst Leo X., welche doch an die Leistungen der ganz ausgebildeten Kunst gewöhnt waren, diese Miniaturen mit Bewunderung betrachtet hatten, wie Vasari erzählt. Im französischen Museum ist eine Bilderbibel, welche in Schrift, Format und Vorstellungen mit dem genannten Werke übereinstimmt, so dass sie Waagen l. c. III. 343 dem Don Silvestro beilegt, und für jenes Buch hält, welches der Herzog Philipp der Kühne von Burgund 1398 von dem lombardischen Buchhändler Jacob Raponde um 600 Goldthaler gekauft hatte. Die 32 ersten

Blätter enthalten wenigstens Bilder von entschieden italienischer
Kunst, welche in manchen Beziehungen an Spinello Aretino, in
anderen an die frühere Zeit des Gentile da Fabriano erinnern,
mithin gegen Ende des 14. Jahrhunderts fallen möchten. Waagen
gibt eine Beschreibung dieses ausgezeichneten Werkes.

Silvio, Giovanni, Maler von Venedig, wird von Lanzi unter die
wenig bekannten Schüler und Nachahmer Titian's gezählt. Er
fand im Gebiete von Treviso mehrere Bilder von ihm, und auch
ein sehr schönes in der Collegiatskirche von Pieve de Sacco im
Paduanischen, welches St. Martin mit Petrus und Paulus und einem
Gefolge von Engeln darstellt, ganz im Geschmacke Titian's. Die-
ses Gemälde ist von 1532, woraus auf die Zeit des Meisters zu
schliessen ist. Ticozzi lässt ihn um 1500 geboren werden.

Silvius oder Sylvius, Anton, auch Sylvius Antonianus genannt.
Formschneider, wurde nach Malpé 1520 zu Antwerpen geboren.
Sicher ist, dass daselbst von 1550 — 1573 in der berühmten Plan-
tin'schen Druckerei mehrere mit Holzschnitten illustrirte Bücher
erschienen, die von einem Monogrammisten A S., worunter man
den Ant. Silvius versteht, herrühren, aber keineswegs von dem
gelehrten Cardinal Sylvius Antonianus. Diese Bücher gewannen
dadurch bedeutendes Interesse, indem die Blätter dieses Meisters
grosse Beachtung verdienen. Dieser Silvius dürfte mit seinem
Familiennamen Bosche oder Busch geheissen haben, so dass er
sich in Silvius latinisirte, wie diess in jener Zeit oft vorkommt.
Dass der unter dem Namen A. Silvius bekannte Formschneider
Silvius geheissen habe und nicht Antonianus. könnte auch der
Umstand wahrscheinlicher machen, dass in den Emblemen von
Sambucus von 1576 das S allein vorkommt. Ueber den Formschnei-
der A S der Plantinianischen Offizin genaue Nachrichten zu erhal-
ten, wird wohl kaum möglich seyn, da Plantin's Papiere zu Grunde
gegangen sind.

 1) Cavallero determinado, por Oliv. de la Marcha, Amberes,
 J. Steeltjens, 1553, 8.
 Dieses Werk enthält 20 Blätter, welche zu den bessten
 des Meisters gehören. Es ist dem Kaiser Carl V. dedicirt.
 2) De Dodendantz, dorch alle Stende und Geslechte der
 Minscken, darin er herkunft unnd ende etc. Sampt der
 heilsamen Arstedie der Selen D. Urbani Regii (herausgege-
 ben von Casper Scheit), MDLVIII, 8.
 Die guten Holzschnitte sind Copien nach H. Holbein,
 von dem Monogrammisten A S., der Silvius genannt wird.
 3) Der Todten-Dantz, durch alle Stende unnd geschlecht der
 Menschen, darinnen jr herkommen und ende, nichtigkeit
 und sterblichkeit als in eim Spiegel zu beschawen etc. (her-
 ausgegeben von Caspar Scheit). — Seelen Artzney etc.
 Durch D. Urbanum Regium 1560.
 Die Holzschnitte dieses sehr seltenen Todtentanzes sind
 nach Weigel (Cat. Nro 8714) vergrösserte und veränderte
 Copien, mehr Nachahmungen der berühmten Holbein'schen,
 und zwar von dem genannten Monogrammisten A S. Sie
 sind von dem folgenden Werke zu unterscheiden.
 4) De Doudt vermaskert met des weerelts ydelheyd afghedaens
 door Gerneroerdt van Wolschatens. Antwerpen 1654. Die
 Blätter werden auf dem Titel als jene Holbein's angegeben,
 sie sind aber Copien von A. Sallaert.

5) Imagines mortis. His accesserunt epigrammata e gallico idiomate a G. Aemylio in Latinum translata. Et E. Roterodami libri de praeparatione ad mortem. Coloniae apud haeredes Arnoldi Birckmanni 1555, 35 Blätter.

Diese Blätter sind Copien nach Holbein, und wahrscheinlich alle von dem Monogrammist A S. (Silvius), obgleich sein Zeichen nur auf fünf derselben vorkommt. Anderwärts gelten sie als Arbeit des Ad. Sallaert, der erst 1570 geboren wurde.

Diese Cölner Nachschnitte erschienen auch in späteren Ausgaben, und noch 1654 in Antwerpen.

6) Emblemata cum aliquot himnis antiqui operis Joannis Sambuci Tirnaviensis Panonii. Antwerpiae, Plantin, 1564. 12.

Dieses Werk enthält 165 Blätter, ohne das Bildniss des Dichters. Es erschien 1569 und 1576 in neuen Auflagen, ohne Handverzierungen. Hier kommt einmal p. 16 ein blosses S. vor, was wohl Silvius bedeutet.

7) Einige Blätter in der: Katholisch Bibel etc. Durch J. Dietenberger. Cöln, Quentel's Erben 1571, fol.

Unter den vielen Holzschnitten sind einige mit dem bekannten Monogramm, welches man auf Silvius deutet.

8) Centum fabulae ex antiquis autoribus delectae et a Gabriele Faerno Cremonensi carminibus explicatae. Antwerpiae, Plantin, 1567 und 1573. 16.

Hier erscheint der Monogrammist A S. 66 mal.

9) Die Titelvignette zu: Les divers propos memorables des nobles et illustres hommes de la Chresteinté, par G. Corrozet, Antv., Plantin, 1557.

Dieselbe Vignett ist auch in Corrozet's Antiquitez, chroniques etc. Paris 1561.

10) Das Titelblatt von: The works of Sir Thomas More Knyght. London 1557, fol.

11) Caroli Clusii Atreb. Rariorum aliquot stirpium per Hispanias observatarum Historia etc. Mit vielen Holzschnitten. Antwerpiae, Plantin, 1576. 8.

In späterer Ausgabe: Antv., ex officina Plan. apud J. Moretum 1601, fol.

12) Clusii rariorum plantorum historia. Mit Holzschnitten. Antwerpiae, ex officina Plant. apud J. Moretum 1601, fol.

13) Historia frumentorum leguminum, palustrium et aquatilium herbarum, quae eo pertinent. Remb. Dodonaeo — auctore. Auverpiae, Plantin 1579. 8.

14) Florum et coronarium adoratarumque nonnullarum herbarum historia. Aemb. Dodonaeo auctae. Antverpiae 1569. 8.

15) Purgantium aliarumque eo facientium — — herbarum historiae libri IV. Remb. Dodonaeo — auctore. Accessit appendix var. et raris. nonnullarum stirpium etc. Mit einer Menge schöner Holzschnitte. Antverpiae, Plantin 1574. 8.

16) Aromatum et simplicium aliquot medicamentorum apud Indos nascentium historia: primum quidem lusit. ling. conscripta a D. Garcia ab Horto, deinde lat. sermone in epitomen contracta et iconibus ad vivum expr. et illust. a Carlo Clusio. 5 edit. Mit vielen Holzschnitten. Antverp., Plantin 1579. 8.

17) Cruydt-Boeck Remb. Dodonaei, volghens syne laetste verbeteringhe — —, meest ghetrocken uyt de schriften van Carolus Clusius. Nu wederom van nieuws oversien ende

verbetert. T' Antw. inde Plant. Druckerye van Balt. More-
tus 1644, gr. fol.

Die Menge schöner Holzschnitte sind dieselben, die in
den Oktavausgaben der Dodonäischen Kräuter- und Frucht-
bücher vorkommen. Sie sind meist 5½ Z. hoch und 3½
Z. breit.

Die vielen Blätter, welche der berühmte Buchdrucker
Moretus nachfertigen liess, sind von Ch. Jegher.

Silvius oder Sylvius, Balthasar, Zeichner und Kupferstecher,

stammt vielleicht aus der Familie des obigen Künstlers, und scheint
noch etwas älter zu seyn. Es finden sich Blätter von ihm, die
theils mit B S. Fecit, B A ., S I¹. FE, oder Bal. Syl. fecit, theils
mit seinem Namen versehen sind, so dass man mit ihm weniger
im Zweifel ist, als mit Anton Silvius. Er blühte um 1555 — 1558,
wie aus den folgenden, von Zani erwähnten Blättern erhellet. Ein
Künstler dieses Namens soll auch nach Carl van Mander Dorf-
feste, Tabagien u. A. gestochen haben. Wenn dieses richtig
ist, so muss man darunter einen jüngeren Meister erkennen, ver-
muthlich einen Bosche; der auch als Verleger von Blättern nach
C. v. Mander erscheint, wie auf dem Blatte mit Tobias, der vom
Vater Abschied nimmt. Dieser Bosche könnte sich nach damaliger
Weise in Silvius latinisirt haben.

1) Die Diener Abraham's treffen die Rebecca am Brunnen,
Composition von 12 Männern, 2 Frauen und 3 Cameelen.
Nach L. Lombardus, in zwei Platten: Baltha. Syl. fecit 1558.
Hans Liefrinckii excudebat cum gratia et Priuilegio P. A N.
6., gr. qu. fol.

2) Noah mit seiner Familie opfert nach dem Auszuge aus der
Arche. Franciscus Florus Antuerpianus Inventor 1555. Bal-
thasar Silvius Fecit et Excudebat. Imp. qu. fol.
Die zweiten Abdrücke haben nach dem Excudebat: Cum
Gratia Et Privilegio P. An. 4.
Diess ist das Gegenstück zur erhöhten Schlange in der
Wüste, von Piet. Mirycinis gestochen.

3) Der trunkene Noah mit seinen Töchtern. Baltas Silvius
Fecit 1555. Zani sagt, dieses Blatt sei nach der Erfindung
des Silvius gestochen, scheint es aber nicht selbst gesehen
zu haben, da er das Maass nicht angibt.

4) Zwei Blätter mit Bauernscenen, nach B. Bos. qu. fol.
Zwei solche Blätter waren in der Sammlung des Grafen
von Fries. Im Cataloge wird B. Bos als der Zeichner oder
Maler genannt. Dieser B. Bos könnte unser B. Silvius
seyn, so dass er sich aus Bos oder Bosche latinisirte.

Silvy, Mme., hatte zu Anfang unsers Jahrhunderts den Ruf einer
geschickten Miniaturmalerin.

Silvyns, nennen einige den oben erwähnten Anton Silvius, wie es
scheint nach Malpé, der vermuthlich Silvyns statt Silvyus las,
wenn je ein Meister dieses Namens gelebt hat.

Simanowitz, Frau von, Kunstliebhaberin, malte das Bildniss
Schiller's, als dieser noch in der Kraft der Jahre war, wie er im
Sessel sitzt. Heinrich Schmidt in Weimar hat dieses Bildniss
1807 gestochen, und Rahn stach es für die Ausgabe der sämmt-

lichen Werke des Dichters in Einem Bande. Stuttgart bei Cotta,
Auch S. Amsler hat es gestochen.
Diese F. v. Simanowitz ist die schon erwähnte Cunigunde
Sophia Ludovica Reichenbach.

Simart, Pierre Charles Chev., Bildhauer zu Paris, einer der
vorzüglichsten Meister der neuen französischen Schule. Um 1810
geboren, begann er an der Akademie zu Paris seine Studien und
vollendete dann dieselben in Italien. Seine Werke beurkunden
ein ausgezeichnetes Talent. Sie sind theils in Gyps, theils in Mar-
mor ausgeführt. Seit 1845 sieht man in der Cathedrale zu Troyes
eine Madonna mit dem Kinde, von Simart in Marmor gearbeitet,
und eines der schönsten Werke der neueren Plastik. Im Biblio-
thekssaale der Cammer der Pairs zu Paris ist eine Marmorstatue
der epischen Poesie von ihm.

Simart wurde 1845 Ritter der Ehrenlegion.

Simazoto, Martino, Maler von Capanigo, blühte um die Mitte
des 15. Jahrhunderts. In S. Agostino zu Chieri ist ein Bild von
ihm, mit der Aufschrift: Per Martinum Simazotum alias de Ca-
panigo 1446. Den Inhalt des Gemäldes nennt weder Lanzi noch
Ticozzi.

Simbenati, Geovanni Antonio, Maler von Verona, war Schü-
ler von S. Prunati. Er trat in den Benediktiner-Orden, und malte
für St. Zeno in Verona, noch 1718 im 50. Jahre.

Simbrecht, Mathias, Maler von München, bildete sich in Italien,
und liess sich dann in Prag nieder, wo er 1667 in der Neustadt
das Bürgerrecht erlangte, und später Mitglied und Vorstand der
Maler-Confraternität wurde. Simbrecht hinterliess viele Werke im
Style der römischen Schule seiner Zeit. Dlabacz findet darin ein
lobenswerthes Studium der Natur und eine angenehme frische
Färbung, so wie sie auch mit zartem Pinsel vollendet sind. In
Zeichnung und Composition sind diese Bilder nach Dlabacz's Be-
merkung zwar gesucht, und mehr angenehm und gefällig als hin-
reissend. Was der genannte Schriftsteller darunter versteht, mögen
andere untersuchen. Dann bemerken wir auch noch, dass Simb-
recht in Böhmen Zimbrecht und Czymprecht genannt wurde. Im
Jahre 1680 starb er an der Pest.

In den Kirchen zu Prag findet man mehrere Altarblätter von
Simbrecht, die Dlabacz aufzählt. Zwei Darstellungen aus dem
Leben der Maria, ehedem in der Hibernerkirche, sind jetzt in der
Gallerie daselbst. In der Decanatskirche zu St. Bartolome in Colin
war das durch Brand zerstörte Hochaltarblatt von seiner Hand,
welches Schaller in seiner Topographie irrig dem Peter Brandel
zuschreibt. Simbrecht malte auch viel für den Grafen Wenzel
von Michna.

Füssly erwähnt eines Simbrecht von Antwerpen, der in Italien
und in Prag gearbeitet, und in seiner Vaterstadt im 70. Jahre ge-
storben sei. Unter diesem Simbrecht scheint theils unser Künstler,
ttheils Marcel Siebrechts zu verstehen seyn.

Simel, Leonhard, nennt Bassaglia einen deutschen Maler, von
welchem sich in der Servitenkirche zu Venedig ein Gemälde be-
finde, welches Christus in Gethsemane vorstellt, in grossem Style
behandelt.

27 *

Siméon, Fort, Genre- und Landschaftsmaler, ein jetzt lebender tüchtiger Künstler, s. Fort.

Simeon, Gabriel, wird von Christ unter die Maler gezählt, die um 1570 in Florenz arbeiteten. Er ist wahrscheinlich mit dem Geschichtschreiber Gabriel Simeoneus Eine Person. Nach diesem copirte Ortelius für sein Theatrum orbis terrarum eine Karte. Ortelius sagt, G. Simioneus sei um die Mitte des 16. Jahrhunderts aus seiner Vaterstadt Florenz vertrieben worden, habe sich nach Frankreich und dann nach Savoyen begeben, wo er im Dienste des Herzogs gestorben ist.

Simeon, Kupferstecher, scheint zu Anfang des 18. Jahrhunderts zu Aleppo in Syrien gelebt zu haben. Von seinem Daseyn spricht ein Werk, unter dem Titel: Psalterium Arabicum, Alepi in Syria impressum Anno 1706 sumptibus Athanasii, Graecorum Antiocheni Patriarchae. Dieses Werkes erwähnt Götz in den Merkwürdigkeiten der Bibliothek in Dresden. Man findet darin das Wappen des Fürsten der Wallachei und ein Blatt, welches David mit der Harfe vorstellt, mit dem Namen des Stechers in griechischen Buchstaben.

Simeon, Kunstliebhaber, lebte 1812 als Gesandter des Königs von Westphalen in Dresden, und radirte mehrere Landschaften. In dieser Kunst ertheilte ihm Boissieux Unterricht.

Simienowicz, Casimir, ein polnischer Edelmann und General-Feld-Zeugmeister, ist der Verfasser eines Werkes, wozu er auch die Zeichnungen gefertiget hat. Es erschien mit deutschem und französischem Text: Description exacte du grand art de l'artificier et de l'artilleur etc. Francf. 1676. fol. Der erste Titel ist von J. de Meurs, der zweite von C. Metzger gestochen. Die Zahl der Abbildungen beläuft sich auf 45, die in alten Abdrücken auf 7 grossen Blättern vorkommen. Dieses Werk ist interessant, aber selten zu finden.

Similis, s. Smilis.

Siminger, Leonhard, Bildschnitzer, lebte in der zweiten Hälfte des 17. Jahrhunderts in Ingolstadt. Er scheint sich auch mit dem Gypsabgusse befasst zu haben, denn in der Curieusen Kunst- und Werkschule, Nürnberg 1705, I. 631, ist von ihm ein Recept zur Bereitung des Gypses.

Simities, Zeichner, lebte in der zweiten Hälfte des 18. Jahrhunderts. Er zeichnete die Bildnisse berühmter Amerikaner, welche sich bei der Revolution der vereinigten Staaten berühmt gemacht hatten. Diese Bildnisse hat B. L. Prévost gestochen.

Simler, s. Simmler.

Simmachus, s. Symmachus.

Simmler, Johann, Maler von Zürich, war Schüler von J. M. Füssly, bis er nach Berlin sich begab, wo A. Pesne sich seiner annahm. Später begleitete er den Grafen von Firmian nach Constantinopel, bei welcher Gelegenheit Simmler einige türkische

Feierlichkeiten zeichnete, deren er dann auch in kleinen Figuren malte. In die Heimath zurückgekehrt malte er im Zunfthause der Krämer zu Zürich zwei grosse Plafondstücke mit allegorischen Figuren, und dann eine grosse Anzahl von Bildnissen, sowohl männliche als weibliche. Die letzteren putzte er auch mit Blumen aus, was ihm den Ruf eines guten Blumenmalers erwarb. J. Lochmann und Seiler haben einige seiner Portraite gestochen.

Simmler wurde zuletzt Rath und Amtmann zu Stein am Rhein und starb 1748 im 55. Jahre.

Von ihm selbst radirt sind folgende Blätter:

1) Prinz Eugen von Savoyen.

2) Heinrich Hirzel, Bürgermeister von Zürich.

Simmler, Rudolph, Maler von Zürich, war um 1648 Schüler von Conrad Meyer, wurde 1656 Mitglied der Malergesellschaft seiner Vaterstadt, und starb 1675, ohngefähr 42 Jahre alt.

Füssly sagt, dass er meisterhafte Blätter mit Figuren radirt habe.

Simmler, Friedrich, Historien- und Landschaftsmaler, wurde 1801 zu Geisenheim im Rheingau geboren, wo sein Vater die Stelle eines Herzoglich-Nassau'schen Rathes bekleidete. Ursprünglich dem Kaufmannsstande gewidmet, gelang es ihm nach dreijährigem Kampfe frei zu werden vom Wechseltisch, und endlich mit Einwilligung seines würdigen Vaters ausschliesslich seiner angebornen Neigung zu leben. Schon während seines Aufenthaltes in Mainz jede Nebenstunde zum eifrigsten Studium seiner Kunst benutzend, hatte er sich so innig mit den Elementen des Zeichnens und Malens befreundet, dass er nun mit dem grössten Nutzen die Kunstakademien in Wien und München besuchen konnte. Nach einigen Jahren kehrte er in die Heimath zurück. In dieser Zeit entstand ein grosses Oelgemälde, Bingen darstellend, mit den belebten Kirchnen, im Hintergrund die Ruine Ehrenfels. Dieses Bild ist im Besitz des Herzog von Nassau. Vor der zweiten Abreise Simmler's nach Wien und Italien entstanden noch zwei Bilder, die zur Kunstausstellung nach Mainz kamen und in den Mainzer Blättern die rühmlichste Würdigung erhielten. Das eine ist eine Rheinlandschaft mit der Kirche von Butenheim, und mit Staffage von Rind- und Wollenvieh, das mit dem Treiber einen Waldbach durchwatten will. Dieses Bild, sagt Müller in den Mainzerblättern, ist von sehr guter Ausführung, besonders des Vorgrundes, der Bäume und des Viehes, welches letztere einem Potter oder Berghem zugeschrieben werden dürfte, wenn wir es nicht der Natur selbst zuschreiben müssten, von welcher es eine getreue Abschrift ist. Auch diese Landschaft (2 Fuss breit, 1 F. 6 Zoll hoch) ist in Privathände übergegangen. Das andere Bild, auf Holz, (1 Fuss 9 Zoll breit und 1 Fuss 4 Zoll hoch) mag eben so gut ein historisches Stück als eine Landschaft heissen. Die Staffage dieses Gemäldes hat der Maler aus Göthe's Götz von Berlichingen gewählt, und zwar den Augenblick, wo Götz dem Mönch die linke Hand reicht, sagend: und wenn du der Kaiser wärst, du müstest mit dieser vorlieb nehmen. Ein hübscher Knabe hält seinen kräftigen Schimmel am Zaum. Das Ganze geht vor einer Schenke vor, wo man noch mehrere geharnischte Männer erblickt. Der eine zu Pferd thut den Valettrunk, und schon steht der dicke Wirth bereit, den geleerten Krug wieder

mit einem vollen zu vertauschen. Diese Gruppe ist meisterhaft
behandelt und der Ausdruck auf dem rothen aufgedunsenen Gesicht
des Wirthes von einer Wahrheit und Treue, die ihre Wirkung
nicht verfehlen. Auch an der Hausthür ist eine interessante Ne-
bengruppe: ein Kriegsmann, dem schönen Wirthsmädchen und
einem ehrwürdigen Graubart Valet sagend. Der nach Götz und
dem Mönch hinschauende Jüngling im dunklen Mantel und Baret,
ist das Bild des Malers selbst.

Nach einem halbjährigen Aufenthalt in Wien, wo Simmler
mehrere Portraits mit Beifall malte, und unter freundlicher Anlei-
tung der trefflichen Künstler S. v. Perger und Russ die alten Mei-
ster Rembrandt, Tizian, van Dyk etc. mit besonderm Eifer studirte,
begab er sich nach Italien. Unter mehreren Gemälden, die er
vor seiner Abreise dahin im Frühjahr 1827 nach Hause schickte,
zeichnet sich vorzüglich eine grosse Composition aus, die wieder
landschaftlich und historisch zugleich ist. Das Bild ist ungefähr
3 Fuss breit und 2 Fuss hoch und stellt eine grossartige Gebirgs-
landschaft dar, mit der Scene aus dem Freischütz, wo Caspar den
finster vor sich hinbrütenden Max das Trinklied vorsingt. Aus
tiefem Schatten beugt sich das teuflische Antlitz Samiels flüsternd
an das Ohr des unglücklichen Jägers. Das ganze Bild ist poetisch
gedacht und brav ausgeführt, das Colorit schön und wahr, und
der gewitterschwere Himmel mit Meisterhand dargestellt.

Im Frühjahr 1827 ging Simmler durch Tirol, Krain, Kärnthen
nach Venedig, Florenz, Rom und Neapel. Ueber hundert histo-
rische und landschaftliche Studien aus den schönsten Gegenden
jener Länder waren die Ausbeute seiner Reisen. Diese italieni-
schen Bilder umweht ein Hauch glühender Begeisterung, aber seine
rheinischen Landschaften tragen den treuesten Charakter deutschen
Himmels und deutscher Erde; sie haben einen Zauber, den jedes
fühlen und verstehen kann, weil der frische Lebenshauch darüber
hinweht, den wir athmen. Eines von Simmler's Bildern, nach sei-
ner Rückkehr aus Italien gemalt, ist eine hohe Waldgegend mit
einer lieblichen Fernsicht auf den Rhein. Nebelberge begränzen
ihn, einige Dörfer ruhen an seinen Ufern und an einer Land-
spitze dämmern zwei Segel auf. Auch hier ist die Luft wieder
voll Bewegung, natürlich und schön verschmolzen mit der Ferne.
Auf dem Vorgund zeigt sich Kind- und Wollenvieh, was dem Künst-
ler wieder vorzüglich gelungen ist.

Unter mehreren Portraiten, die Simmler in jener Zeit gemalt,
zeichnen sich das überaus ähnliche des Grafen von Ingelheim, in
reicher Husarenuniform, und des Dichters Kaufmann in Kreuz-
nach besonders aus. Für den k. grossbritanisch-hanöverischen
Staatsminister von Bremer malte er 1829 sieben höchst gelungene
Familienportraits und eine Landschaft. Und so folgte ein Werk
auf das andere, besonders ausgezeichnete Viehstücke, die in maleri-
scher Anordnung und in vollkommener Naturwahrheit ihres Glei-
chen suchen. Die Scenerie entnahm er später gewöhnlich dem hei-
matlichen Boden. Der Ruf des Künstlers ist seit Jahren gesichert,
denn seine Bilder gehören zu den Zierden ihrer Art. Er führte
dieselben theils in Geisenheim oder Rüdelsheim, theils in Düssel-
dorf aus, wo Simmler Mitglied der Akademie ist. Eines seiner
neuesten Werke (1846) ist eine grosse Landschaft mit Viehheerde,
an welcher auch ein anderer berühmter Künstler Theil hat, näm-
lich Achenbach. Letzterer malte die Landschaft und Simmler die
Heerde. A. Dircks hat nach ihm einen Pferdefang lithographirt,
qu. fol.

Dann haben wir von Simmler auch mehrere radirte und litho-
graphirte Blätter, die ebenfalls zu dem Trefflichsten ihrer Art
gehören.
1) Landschaft mit Stier, Kuh und Schaaf, 1835 radirt, gr. qu. 8.
Es gibt auch reine Aetzdrücke.
2) Landschaft mit drei Kühen, ein radirtes Blatt, qu. 8.
3) Thierstudien, nach der Natur auf Stein gezeichet und litho-
graphirt. Cöln 1835 ff. Drei Hefte mit 12 Blättern, fol.

Simmler, Jakob Joseph, Maler, wurde 1822 zu Warschau ge-
boren, und an der Akademie in München zum Künstler heran-
gebildet. Er besuchte diese Anstalt von 1841 — 44, worauf er in
sein Vaterland zurück kehrte. Simmler malt Landschaften und
Genrestücke.

Simmons, W. H., Kupferstecher zu London, ein jetzt lebender
Künstler. Wir haben von ihm mehrere Blätter in Mezzotinto,
neben anderen nach Werken von Sir Thom. Lawrence, für eine
Sammlung: Engravings from the works of the late Sir Thomas
Lawrence, by S. Cousins, J. Lucas, G. H. Philipps, etc. Diese
Nachbildungen beliefen sich bis 1841 auf 10 Hefte zu drei Blättern.
London 1837 ff., fol.
Ein neues Blatt (1845) ist nach H. Calvert gestochen, des Her-
zogs Jagd betitelt.

Simo, s. Simoni.

Simon, Bildhauer und Erzgiesser von Aegina, blühte um Ol. 77,
als Zeitgenosse des Dionysios von Argos. Diese beiden Künstler
fertigten nach Pausanias für Phormis aus Mänalus ein Weihe-
schenk nach Olympia, welches zwei Rosse mit den Wagenlenkern
neben ihnen vorstellte. Simon hatte als Bildner von Pferden gros-
sen Ruf. Dann erwähnt Plinius von einem Simon auch einen
Bogenschützen und einen Hund, sagt aber nicht bestimmt, dass
sie von dem Aegineten gefertiget seyen.
Ein älterer Meister dieses Namens war Sohn des Eupalamus,
dessen Clemens von Alexandrien erwähnt. Er schreibt ihm zu
Athen die Statue eines Dionysos zu, ein Bild derjenigen Art, dem
man bei der Weinlese das Gesicht beschmierte, einen Διόνυσος
Πέρυχος aus Marmor von Phelleus in Attika. Diese Bildsäule sah
man unter uralten Palladien, so dass dieser Simon einer der frühe-
sten Plastiker Griechenlands gewesen zu seyn scheint. Vgl. Thiersch
Epochen S. 127. An.

Simon, Abraham oder Andreas, Wachsbossirer, wurde in
Yorkshire geboren und zum Theologen herangebildet, aus welchem
aber zuletzt ein berühmter Künstler wurde. Er fand nämlich
durch seine Wachsmodelle allgemeinen Beifall, besonders in Schwe-
den am Hofe der Königin Christina. Er modellirte da viele Bild-
nisse in Wachs, und auch jenes der Königin, wofür sie dem Künst-
ler ihr Bildniss in Gold verehrte, welches er an einer Kette am
Halse trug. Er begleitete diese Fürstin auch nach Paris, von wo
aus er nach Holland ging, und dann nach England, um daselbst
sein Glück zu versuchen, welches ihm sehr günstig war. Simon
modellirte viele Bildnisse von englischen Grossen. Auch das Por-
trait des Königs stellte er in Wachs dar, als Modell zur Medaille
für die Ritter des projektirten Ordens der königlichen Eiche (Royal
oak). In der letzteren Zeit verfiel er in die Ungnade des Hofes,

und in Folge derselben hörten die Arbeiten auf, so dass Simon im Armuth starb. Sein Tod erfolgte einige Jahre nach der Restauration. In der k. Sammlung zu Copenhagen ist sein von H. Dittmar von Ditmarsen gemaltes Bildniss, wie er einen Todtenkopf in den Händen hält, gest. von J. M. Preisler.

Thomas Simon ist der jüngere Bruder dieses Meisters.

Simon, Alexander, Maler von Stuttgart, besuchte die Kunstschule daselbst, und begab sich dann zur weiteren Ausbildung nach Italien. Nach seiner Rückkehr ins Vaterland fand er zunächst in Weimar einen seinem Talente angemessenen Wirkungskreis, wo er seit einigen Jahren zum Ruhme der Kunst thätig ist. Seine früheren Werke bestehen in Darstellungen aus dem romantischen Mittelalter und aus Dichtungen der neueren Periode, theils in Zeichnungen, theils in Oelbildern behandelt. Ein umfassendes Werk bilden seine Scenen aus dem Oberon in Arabeskenform, welche im Wieland's Zimmer des grossherzoglichen Schlosses zu Weimar als Einfassung grösserer Gemälde dienen, und die eben so poetisch erdacht, als sinnvoll und mit Geschmack ausgeführt sind. Simon offenbaret da ein dem M. v. Schwind verwandtes Talent, welches sich mit grosser Selbstständigkeit bewegt. Jeder der acht langen Streifen dieses Zimmers fasst einen für sich bestehenden Abschnitt des Wieland'schen Gedichtes, und 1839 war das Ganze vollendet.

Dann beschäftigte den Künstler auch das romantische Leben, welches sich in der Wartburg entfaltet hatte. Ein grösseres Gemälde, in welchem der Stoff jener früheren Zeit entnommen ist, besitzt jetzt die Grossherzogin von Weimar, nämlich eine Episode aus dem Sängerkrieg auf der Wartburg. Simon hatte sich schon früher mit Studien über den ältesten Zustand dieses ehrwürdigen Gebäudes befasst. Im Jahre 1839 setzte er mit Genehmigung des Ministeriums seine Untersuchungen am Gebäude selbst fort, und dabei zeigte sich, dass Façade und Giebel des sogenannten hohen Hauses, des eigentlichen Palastes, noch grösstentheils in den Mauern vorhanden und nur enstellt seyen. Er fertigte nach den vorhandenen Spuren Aufrisse der Haupt- und Nebenseite, nach welchen sich ein imposantes Gebäude romanischen Styls zeigt. Der Grossherzog liess daher unter seiner und des Ober-Baudirektors Coudray Leitung das Gebäude möglicher Weise wieder in dem alten Stande herstellen.

Eines seiner neuesten Gemälde gibt in grossartig allegorischer Auffassung die Freiwerdung des menschlichen Geistes, worüber sich der Nürnberger Correspondent 1845 Nro. 288 ausführlich verbreitet. In der oberen Abtheilung erscheint Zeus, Moses und Christus, und unten Philosophen und Dichter der neueren Zeit, wie Voltaire, Shakespeare, Schelling, Hegel, u. s. w.

Einige Compositionen dieses Meisters sind auch in Nachbildungen bekannt. Eichens stach Illustrationen zu Wieland's Oberon, wovon 1844 das erste Blatt erschien, fol. Für das Panorama der deutschen Classiker, I. Stuttgart 1845, sind einige seiner Zeichnungen lithographirt.

Simon, C. A., s. Alexander Simon.

Simon von Coeln, nennt Fiorillo in seiner Geschichte der zeichnenden Kunst in Spanien IV. 55. einen Architekten, der mit seinem Vater Jakob, dem Erbauer des Klosters Miraflores, nach Spanien ging, um mit diesem zu arbeiten. Den Vater soll der Bischof

Don Alonso von Burgos, welcher auf dem Concilium in Basel war, nach Spanien berufen haben.

Simon, Friedrich, Maler, wurde 1809 in Heidelberg geboren, und daselbst für seine Laufbahn vorbereitet, welche er denn in München mit Glück betrat. Er besuchte da von 1828 an mit Eifer die Akademie, machte auch Studien nach den reichen Schätzen der k. Pinakothek, und sah sich bei einer grossen Vorliebe für die Genremalerei bald in den Stand gesetzt, in eigenen Compositionen seine Kräfte zu versuchen. Er malt Scenen aus dem Volksleben, deren mehrere durch eine glücklich angebrachte Nachtbeleuchtung von grossem Effekte sind, so dass er in diesem Fache mit F. W. Schön und M. Müller wetteifert, welche ebenfalls in München ihren Ruf gründeten. Simon's Bilder sind bereits ziemlich zahlreich und in verschiedenen Händen, theils durch unmittelbaren Ankauf, theils durch die Verloosungen des Kunstvereins in München. Unter diesen nennen wir die Kirchweihe im bayerischen Gebirge, den alten Mann mit dem aufwartenden Hunde, die Gemüsehändlerin mit der Sechsertabelle 1858; den Sennerbuben, die zwei Wildschützen 1839; das Mädchen am Fenster, Nachtstück, den Geizhals bei Lichtbeleuchtung 1840; die Heimkehr vom Christmarkt, das Mädchen, welches die Katze füttert, den Poeten in seinem Dachstübchen, das Bauernmädchen den Liebhaber erwartend 1841; den Wirth, wie er das Glas gegen das Licht hält, den Musikanten, den Dultwächter mit einem Betrunkenen 1842; die Sennerin mit dem Buche, die reisenden Handwerksburschen, den Wilddieb in der Sennhütte 1843; die Musikstunde, eines der schönsten Nachtstücke, den Schneider, welcher ein Kleidungsstück aufzeichnet 1844; den Geistlichen zu einem Sterbenden geleitet, bei Fackelbeleuchtung, den Dichter, wie er mit dem Lichte in der Hand durch das Fenster die Katzen am Dache verjagen will, ein sehr humoristisches Bild von 1845.

Simon hat in letzterer Zeit in seiner Nachtmalerei bedeutende Fortschritte gemacht, wie denn überhaupt die Bilder dieser Art zu seinen Hauptwerken gezählt werden müssen, da sie ausser der effectvollen Beleuchtung auch noch das Verdienst einer naturgetreuen, und theilweise ächt humoristischen Auffassung haben.

Einige seiner Bilder sind auch durch die Lithographie bekannt. Stork hat nach ihm gestochen. Unter den artistischen Beilagen der Münchner Blätter von H. Lecke sind die betrunkenen Recruten in lithographischer Nachbildung.

Simon, Henry Chev., Edelsteinschneider und Medailleur von Brüssel, erhielt daselbst den ersten Unterricht, und machte sich in kurzer Zeit so vortheilhaft bekannt, dass ihm der König von Belgien zur weiteren Ausbildung in Paris eine Pension verlieh. Simon machte sich auch hier bald geltend, und daher finden wir ihn schon 1803 als Professor an der Normalschule bethätiget. Doch verwendete Simon seine Zeit nicht ausschliesslich auf den Unterricht; er suchte im Gegentheile der Welt zu zeigen, dass er zu den höchsten Leistungen seiner Kunst bestimmt sei, und seine Werke tragen auch wirklich das Gepräge hoher Meisterschaft. Ein in Carneol geschnittenes Bildniss des Kaisers Napoleon erwarb ihm die Stelle eines Graveur desselben, und bald darnach wurde er auch Mitglied des Conseil du sceau de Titres. Im Wappenstechen hatte Simon 1808 eine glänzende Probe abgelegt, besonders durch ein Tableau von 21 Wappen der französischen Prin-

zen, Herzoge, Grafen, Barone und Ritter. Dieses Tableau er-
hielt die Kaiserin Josephine, und liess es in ihrem Cabinete auf-
hängen. Um jene Zeit beabsichtigte er auch die Herausgabe eines
grossen Wappenbuchs des französischen Adels, wovon 1812 der
erste Band unter dem Titel: Armorial général de l'Empire français,
erschien, und welches auf vier Bände berechnet war. Nach dem
Sturze Napoleon's war Simon einige Zeit dem Privatstande zurück-
gegeben, bis ihn 1817 der Prinz von Oranien zu seinem Hofgraveur
ernannte, ohne desswegen den Aufenthalt in Paris verändern zu
dürfen. Später ernannte ihn Ludwig XVIII. zum Professor der
Steinschneidekunst am k. Taubstummen-Institute, und auch Carl
X. und Louis Philipp wussten den Künstler zu ehren, indem sie
ihn zum Hofgraveur ernannten. Das k. belgische und das k.
französische Institut zählen ihn unter ihre Mitglieder.

Die Werke dieses Künstlers sind zahlreich. Sie bestehen in
Medaillen, und in Arbeiten in Edelsteine. Er schnitt die Bildnisse
Napoleons, des Kaisers Alexander von Russland, und Ludwig's
XVIII. von Frankreich, jene des Herzogs und der Herzogin von
Berry, des Herzogs von Bordeaux, des Königs Carl X., des Königs
Louis Philipp und seiner Gemahlin, des Herzogs und der Herzogin
von Orleans, des Prinzen Poniatowsky, des Schauspielers Talma
u. a., alle in Edelsteine, meistens in Carneol, erhaben und vertieft.
In letzter Zeit schnitt er die Bildnisse der sämmtlichen Mitglieder
der k. französischen Familie in einen Carneol, ein Kunstwerk,
welches 1845 in dem Antiken-Cabinete der k. Bibliothek aufbe-
wahrt wurde. Dann schnitt dieser Künstler auch ganze Figuren
in Edelsteine, wie einen Aesculap, einen Amor u. s. w.

Eine seiner schönsten Medaillen stellt die Königin von Belgien
auf einem von Löwen gezogenen Wagen dar. Es ist diess eine
Denkmünze auf die Ankunft der Königin in Brüssel 1817. Auch
für die k. Münz in Brüssel schnitt er einige Stempel. Für die
Sammlung von Portraitmedaillen berühmter Niederländer (Galerie
historique des Pays-Bas) lieferte er ebenfalls einige Stücke. Da-
runter sind die schönen Medaillen mit den Bildnissen von Rubens
und Rembrandt, die in Bronze vorkommen.

Simon, Hippolyte, Maler in Poitiers, machte in Paris seine Stu-
dien und malt Bildnisse und historische Darstellungen. Er wählt
den Stoff häufig aus der Bibel. Auf dem Pariser Salon 1845 sah
man einen Christus auf Golgatha von diesem Simon.

Simon, J., Bildhauer, arbeitete in der zweiten Hälfte des 18. Jahr-
hunderts in Berlin, und noch um 1804. Er fertigte Büsten vor-
nehmer und merkwürdiger Personen, Statuen und Basreliefs in
Marmor und Gyps. Ist wahrscheinlich Eine Person mit J. Simony.

Simon, Jean, Zeichner und Kupferstecher, wurde um 1675 in der
Normandie geboren, und in Paris zum Künstler herangebildet, wo
er einige Blätter in Linienmanier stach, die gerade nicht zu den
besten französischen Arbeiten dieser Art gehören. Nach einiger
Zeit begab er sich nach London, wo er jetzt nach dem Vorgange
des John Smith und auf Veranlassung Kneller's die Mezzotinto-
manier vorzog. Er führte in dieser Weise viele Blätter aus, die
theilweise ihr Verdienst haben, im Ganzen aber den Arbeiten
Smith's nachstehen. Von einigen sind die Originale sehr bemer-
kenswerth, so dass sie dadurch höheres Interesse erregen. Simon
blieb bis an seinem 1755 erfolgten Tod in London.

1) Maria Stuart, ein ausdrucksvolles schön behandeltes Blatt, fol.
2) Die Prinzessin Maria, vierte Tochter Georg II. von England. J. Simon del. et fecit. fol.

3) Die Königin Anna von England, nach C. Boit, fol.
4) Carl I. König von England, nach A. van Dyck, fol.
5) Wilhelmine Charlotte von Wales, Churprinzessin von Hannover, nach B. Arlaud, fol.

6) Prinz Georg von Dänemark, nach M. Dahl, fol.
7) Friedrich, Prinz von Hessen-Cassel, nach Rusca, fol.
8) John, Herzog von Marlborough, nach J. Clostermann 1705. fol.
9) Georg Wilhelm, zweiter Sohn des Prinzen von Wales nach Kneller, fol.
10) Prinz Eugen Herzog von Savoyen, nach Kneller, fol.
11) Carl Lord Townshend, nach Kneller, fol.
12) Carl Herzog von Sommerset, nach Kneller, fol.
13) John Lord von Sommerset, nach Kneller, fol.
14) Thomas Graf von Stafford, nach Kneller.
15) Johannes Comes da Silva, Con. de Tarouca, nach Kneller, fol.
16) Heinrich Graf von Gallway, nach Kneller, fol.
17) Robert Graf von Oxford, nach Kneller, fol.
18) Richard Temple, Baronet, nach Kneller, fol.
19) Thomas Erle, Lieut. General, nach Kneller, fol.
20) Carl Graf von Dorset, nach Kneller, fol.
21) William Pulteney Esq., nach Kneller, fol.
22) Baron Harley, nach Kneller, fol.
23) James Stanhope, Lieut. General, nach Kneller.
24) John Morley, nach Kneller, fol.
25) Joseph Addison Esq', nach Kneller, fol.
26) Richard Steele, nach Kneller, fol.
27) John Tillotson, Rev. in Christo Pater, nach Kneller, fol.
28) Ph. Stanhope, Graf von Chesterfield, nach W. Hoare, fol.
29) James Graf von Carnarvon, nach M. Dahl, fol.
30) Thomas Parker, Lord Chief Justice etc., nach Th. Murray, fol.
31) Robert Walpole, im Ornate, fol.
32) Horace Walpole, nach C. Vanloo, fol.
33) Miss. Walpole, nach M. Dahl, eines der Hauptblätter des Meisters, fol.
34) Die Gräfin von Bridgewater, nach Dahl, fol.
35) Attilius Ariosti, Musikus, nach E. Seeman jun. 1719, fol.
36) Lady Hervey, nach Dahl, fol.
37) Alexander Pope, nach demselben 1727. fol.
38) Mr. Mathew Prior, nach J. Richardson jun. 1718, fol.
39) John Milton, nach R. White, fol.
40) John Clarke, nach T. Gibson, fol.
41) Briseilla Cooper, nach demselben.
42) William Shakespeare, nach Zoust, fol.
43) William Lord Cadogan Lieut. General, nach L. Laguerre, fol.
44) Stephan Fox, in seinem 75. Jahre, nach J. Backer. Oval mit Wappen. fol.
45) Ezechiel Spanheim, Büste, fol.
46) Büste eines jungen Mädchens, nach einer Sculptur, kl. fol.

47) Diana und Aktäon, nach C. Maratti, kl. fol.

48) Perseus und Andromeda, nach G. Reni, fol.
49) Danaë, nach C. Maratti. fol.
50) Die Entführung der Europa, nach F. Albani, fol.
51) Das Urtheil des Paris, ohne Namen des Malers, fol.
52) Cimon und Perro (Charitas Romana), nach B. Lens, fol.

53) Susanna von den Alten überrascht, nach Rubens, etwas
 kleiner als der Stich von Vorsterman und von der Gegen-
 seite, fol.
54) Judith und ihre Magd mit dem Haupte des Holofernes, nach
 A. Pellegrini, fol.
55) Die Verkündigung Mariä, nach A. Coypel. fol.
56) Christus heilt die Blinden, nach G. la Guerre, fol.
 Diess ist eines der Hauptblätter in schwarzer Manier.
57) Christus bei der Samariterin am Brunnen, nach demsel-
 ben, fol.
 Diess ist das Gegenstück zum obigen Blatte.
58) Christus bei den Jüngern in Emaus, nach Rubens, fol.
59) Christus ertheilt den Aposteln den Auftrag, das Evangelium
 zu verkünden, nach F. Baroccio. Simon fec. 1719. In Schab-
 manier, fol.
60) Die hl. Jungfrau mit dem Kinde und dem kleinen Johannes,
 nach Baroccio, fol.
61) Ecce homo, nach A. Coypel, fol.
62) Die Transfiguration, Rafael's berühmtes Bild im Vatican,
 in zwei Mezzotintoblättern, gr. fol.
63) Die 7 Cartons Rafael's in Hamptoncourt, in ebenso vielen
 Mezzotintoblättern, in welchen aber der Charakter der Ur-
 bilder verloren ist. Sie haben folgenden Titel: VII Tabulae
 Raphaelis Urbin. | Longe celeberrimae. | Quas hortatu P.
 Pauli Rubinii Eq. ingenti sumptu emptas. | In Angliam
 advehi jussit Carolus I. etc. Nunc demum in Melanogra-
 phia factae a J. Simon etc. | Et Cooper | Editor | Carolus
 Maratti inven. delin. | Maratti zeichnete das Bildniss Ra-
 fael's, welches beigegeben ist, kl. qu. fol.
64) Die Befreiung des hl. Petrus. P. Berchet pinx. Simon fec.
 1714. In schwarzer Manier, fol.
65) Die Befreiung des hl. Petrus, nach A. F. Bargas 1704, fol.
66) Die Vergebung der Sünden: Remissio peccatorum, nach
 Heemskerk, fol.
67) Magdalena, eigentlich Adrienne Le Couvreur in der Rolle
 der Cornelia, Copie nach Drevet und Coypel, kl. fol.

68) Dorsatus and Fannia. P. Berchet pinx. J. Simon fec. Sehr
 gutes Mezzotintoblatt, fol.
69) Eine idyllische Darstellung in einer Landschaft, in schwarzer
 Manier behandelt. Unten J. S. exc., qu. fol.
70) Die vier Elemente, Bilder von Damen mit Attributen, nach
 eigener Zeichnung, kl. fol.
71) Die vier Elemente, nach J. Amigoni, kl. fol.
72) Die vier Weltalter, nach J. Verdier, qu. fol.
73) Vier indische Fürsten, Kniestücke nach Verelst, fol.
74) L' Occupation und La devote, nach E. Jeaurat, 2 Blätter,
 Oval, fol.
75) La negligé; La mère laborieuse; La Gouvernante, nach J.
 B. Chardin, fol.

76) Zwei holländische Bauern beim Kartenspiel, nach Brouwer, kl. qu. fol.

77) La Conversation du soir, qu. fol.

78) Der Mönch, welcher auf der Strasse zwei Mädchen anfällt, halbe Figuren, kl. qu. fol.

Simon, Jean Pierre, Maler und Kupferstecher zu Paris, wurde 1769 geboren, und unter uns unbekannten Verhältnissen herangebildet. Er widmete sich der Genremalerei, noch mehr aber dem Kupferstiche, wobei er dem Geschmacke seiner Zeit huldigte, aber meistens auf momentane Spekulation arbeitete. Seine Blätter sind in Punktirmanier behandelt, und theilweise colorirt erschienen. Ruotte stach nach ihm ein Blatt unter dem Titel: Tireuse de Cartes, welches als Gegenstück zu A. Cardon's »Diseuse de bonne aventure« dient. Ruotte stach noch andere Blätter nach ihm: Rosamonde; Beatrix; Studions Fair; Melania. Bourgeois de la Richardière und Prudhon stachen ebenfalls zwei Blätter nach ihm: La Françoise coquette und La pensive Angloise. Aehnlichen Genres sind auch seine eigenen Blätter.

1) A. E. M. Gretry, nach Isabey, 4.

2) Eva, nach eigener Zeichnung, fol.

3) Betsaba, nach eigener Zeichnung, fol.

4) Die bittende Psyche, nach einer Zeichnung von Fleury, 4.

5) Circe empfängt den Ulysses, Copie nach Flaxman, 4.

6) Venus von Amorinen umgeben in Lütten, nach demselben, 4.

7) Ni l'un ni l'antre, zwei Alte, welche einem Mädchen Geld anbieten, nach Mde. J. Desora, 4.

8) Atala empfängt von P. Aubry das Abendmal, 4.

9) Chactas übergibt dem Lopez seine Kleider, um in die Wildniss zurück zu kehren, 4.

Diese beiden Darstellungen sind Chateaubriand's Atala René entnommen.

10) Ninon und Constance, zwei Blätter, 4.

11) Das Krönungsbild Napoleon's, 4.

12) Zwei Darstellungen aus Paul und Virginie, gemalt von Landon (1812), und für Frauenholz in Punktirmanier ausgeführt.

13) Mirta; Agalie, zwei Genrebilder, nach eigener Zeichnung, fol.

14) Rosine; Isabelle; Lesbie; Eglée, vier Köpfe, fol.

15) Darstellungen aus Lafontaine's Fabeln, mit Coiny gestochen, nach Zeichnungen von J. Duvivier, für eine Duodez-Ausgabe der Fabeln.

Simon, J. P., Maler zu Amsterdam, blühte um 1820. Es finden sich verschiedene Genrebilder von seiner Hand, deren man auf den Kunstausstellungen der genannten Stadt sah. Dieser Simon könnte mit dem obigen Künstler Eine Person seyn.

Simon, Juan, Maler von Sevilla, wird unter die Schüler des B. Murillo gezählt. Uebrigens scheint er nicht bekannt zu seyn.

Simon, L., Kupferstecher, wird im Catalogo der Sammlung des Mr. Paignon-Dijonval genannt. Es wird ihm da folgendes Blatt beigelegt:

Der Geliebte zu den Füssen der Geliebten, nach N. Lancret, fol.

Simon Leykas, ein Name, welchen die Gallerie in Pommersfelden erhalten hat. Da sieht man einen Kopf in Marmor, auf welchem nach Heller (Beschr. der Gall. S. 45) »Leykas Simon« steht. Dieser Simon wird wohl der Künstler seyn.

Simon, Lucas Andrè, Decorationsmaler, geb. zu Paris um 1764, hatte als Künstler Ruf. Er verzierte mehrere Häuser und Palläste. Zu seiner Zeit war es auch noch Mode, die Wagen zu bemalen, was sich jetzt auf die Wappen beschränkt.

Dieser Simon könnte auch das oben erwähnte, einem L. Simon zugeschriebene Blatt gefertiget haben.

Simon, M. E., s. Simons.

Simon, Nicolaus, Modelleur, bildete sich in München heran, und wählte dann die Vorstadt Au zu seinem Aufenthalte, wo er noch gegenwärtig lebt. Im Lokale des Kunstvereins zu München sah man von ihm schöne und lebendig aufgefasste Thiermodelle von diesem Simon.

Simon, Pierre, Maler und Kupferstecher, wurde um 1640 zu Paris geboren, und daselbst zum Künstler herangebildet, worauf er sich nach Italien begab, um in Rom seine Studien zu vollenden. Nach seiner Rückkehr gründete er in Paris den Ruf eines tüchtigen Meisters. Er malte Bildnisse, und stach solche in Kupfer, wobei er den R. Nanteuil zum Vorbilde genommen zu haben scheint, den er zwar an Kraft des Stiches, aber nicht im Uebrigen erreichte. Seine Bildnisse sind nach eigenen und fremden Malereien gestochen. Dann haben auch andere Meister nach Simon's Bildnissen gestochen, wie Trouvin jenes des Don Alexis Duboe, A. Trouvin ein solches des Jesuiten Claude François Menestrier, u. s. w. Das Todesjahr dieses Künstlers ist nicht bekannt. Es erfolgte nach 1710. Ernou hat sein Bildniss gemalt, und Edelink dieses gestochen. A. Trouvain stach das von Tortebat gemalte Portrait dieses Meisters.

1) Ludwig XIV. in seiner Jugend, nach Le Brun, gr. fol.
2) Ludovicus Magnus, mit dem Commandostabe vor dem Zelte stehend, daneben ein Helmträger. Nach eigener Zeichnung. qu. roy. fol.
3) Ludovicus Magnus Heroum Maximus, nach eigener Zeichnung, roy. fol.
4) Ludwig XIV., grosses Brustbild von 1634, gr. fol.
 Das Blatt mit der Jahrzahl 1686 ist von derselben Platte, die nur in den Beiwerken verändert wurde.
5) Derselbe König, schönes Brustbild von 1685, gr. fol.
6) Ludwig XIV., Brustbild von 1677, nach C. le Brun, gr. fol.
7) Ludwig XIV., Brustbild von 1678, gr. fol.
8) Ludovicus Borbonicus, Princeps Condaeus, P. Simon ad vivum pingebat et sculps. 1668. Büste in Lebensgrösse.
9) Christ. Ludovicus Dux Megalopolitanus, Princeps Vandalorum. Halbfigur, nach C. Perrin. Oval, roy. fol.
10) Anne Marie Louise d'Orleans, Souveraine de Dombes, Duchesse de Montpensier. Halbe Figur, roy. fol.
11) Elisabeth Charlotte, Palatine de Rhin, ein sehr schönes Blatt, gr. fol.
12) Jacobus Rospigliosus Cardinalis, nach C. Maratti, halbe Figur, 1669, roy. fol.
13) Ed. Fr. Colbert, Comes de Lauleurier, lebensgrosses Brustbild, roy. fol.

14) Jacques Ambrou Eq. Dom. de Lorme, lebensgrosses Brust-
bild, roy. fol.
15) Antoine Alvarez Osso Gomez Davilay Tolo Mqs. de Valada
y Astorga Virrey, mit der Brille, nach P. Ronche, roy. fol.
16) Etienne Johannot de Bartillot, gr. fol.
17) Guido de Durasfort, Comes de Lore, Franc. Marescallus
etc. Grosses Brustbild in Oval. Ein Hauptblatt, gr. fol.
18) Leo Potier des Gesvres, Abbas et Comes Bernaiensis, nach
de Troy, ein fast naturgrosser Kopf, imp. fol.
19) Guillemus Bailly, Comes Consistor. magni Galliarum Con-
sil. Advocatus, sehr schönes Bildniss, gr. fol.
20) Paul de Godet des Marais, Evêque de Chartres, nach F. An-
dreas, gr. fol.
21) Hiacynth Serroni, Archêveque, nach Rigaud, fol.
22) Charles d'Ailly, Duc de Chaulnes, Pair de France, nach J.
de la Borde, gr. fol.
23) Federico Baroccio, Maler, Simon sc. Oval mit Lorbeer-
krone. 4.
24) Agostino Carracci, mit Tafel und Reisfeder, Octogon, 4.
25) Gaspar Alterius, S. R. E. Capit., nach F. Voet, P. Simon sc.
Romae 1675, fol.
26) Nicolaus Cheron Abbó de la Chalade. Simon Eeques Ro-
manus pinx. et sc., gr. fol.

27) Moses vor dem brennenden Busche, nach N. Poussin, fol.
28) Marter und Wunder der Heiligen Cosmus und Damian, nach
dem grossen Altarblatt S. Rosa's in der Capelle Nerli in
S. Giovanni zu Florenz. Glänzend gestochenes Blatt, s. gr. fol.
29) Merkur, nach A. Bloemaert, fol.
30) Le Pantheon, ou les figures de la fable. Mehrere mytholo-
gische Figuren nach Zeichnungen von Gois, fol.

Simon, Peter jun., Zeichner und Kupferstecher, wurde um 1750
in England geboren, und arbeitete da eine Reihe von Jahren. Sein
Vorbild scheint Bartolozzi gewesen zu seyn, durch welchen die
Punktirmanier so viele Anhänger fand, dass in einer Zeit von et-
lichen Decennien die bessten Talente mit dieser jetzt in Missach-
tung gerathenen Kunst sich beschäftigten. So ist es auch mit Simon
der Fall, von welchem man behauptete, dass er in seiner Weise
ordentlich zu malen verstehe. Zu seinen frühesten Arbeiten gehö-
ren die Blätter in Th. Worlidge's Collection of Drawings from cu-
rious antique gems. London 1768, 4. Da ist von ihm ein Kopf
des Virgil und eine Bacchantin. Später beschäftigte ihn besonders
J. Boydell, der von diesem Simon neben anderen auch mehrere
Blätter für das Prachtwerk: The Shakespeare Gallery, stechen liess,
welche wir unten aufzählen. Um 1810 starb dieser Meister.

1) Das Bildniss von Vincent Hotman, fol.
2) Our Saviour in the garden, nach F. Lauri, aus Boydell's
Verlag, 4.
3) Paul preaching at Atens. St. Paulus prediget vor dem Areo-
pag, qu. roy. fol.
4) Wisdom. Allegorische Darstellung der Weisheit unter der
Gestalt der Minerva, nach J. F. Rigaud, gr. fol.
5) The three holy Childern, nach W. Peters, aus J. Boydell's
Verlag, und schön punktirt, imp. fol.
6) Clytia, Büste nach J. B. Cipriani.

7) Fünf Engelsköpfe in Wolken, Frances. Isabella Ker Gordon, nach Jos. Reynolds punktirt, gr. fol.
8) The sleeping Nymph, nach J. Opie, für Boydell punktirt, 1787, fol.
9) The Interview of Tom Jones, nach J. Downman punktirt, qu. fol.
10) The Philosophe Square discover'd by Tom Jones, das Gegenstück.
Diese beiden Blätter erschienen in Boydell's Verlag.
11) Young Thornhill in Vicar of Wakefield, nach Stodhart, für Boydell gestochen. Rund., fol.
12) Fair Emmeline, nach demselben, für Boydell's Verlag, fol.
13) The Woodman, der Holzhauer, nach T. Gainsborough, fol.
14) Credulous Lady and astrologer, nach J. R. Smith, 1786 punktirt, in Bister und in Farben gedruckt, fol.
15) The lovers Anger, ein Mädchen mit entblösster Brust vor dem Jüngling am Schreibtische, nach Wheatly, 1786, fol.
16) Celadon and Clelia, nach demselben, fol.
17) The inchanted Island, aus Shakespear's Sturm. Act. I. 2., von H. Fuseli (Füssly) gemalt, und für Boydell's Shakespear-Gallery punktirt, gr. fol.
18) Merry wives of Windsor. Act. I. 1. nach R. Smirke für Boydell's Shakespear-Gallery, gr. fol.
19) Eine Scene aus demselben Lustspiel. Act. III. 3., von W. Peters gemalt, und für dasselbe Werk punktirt, gr. fol.
20) Measure for Measure. Act. V. 1., nach T. Kirk, für Boydell's Shakespear-Gallery, gr. fol.
21) Much ado about nothing. Act. III. 1., nach Peters, für die Shakespear-Gallery, gr. fol.
22) Midsommer-Night's dream. Act. IV. 1., nach H. Fusely, für Boydell's Shak. Gall., gr. fol.
23) Merchant of Venice. Act. II. 5., nach Rob. Smirke, für Boydell's Shak. Gall. gr. fol.
24) As you like it. Act. V. 4., nach W. Hamilton für Boydell's Samml. gr. fol.
25) Taming of the shrew. Act. III. 2., nach F. Wheatley, für Boydell's Shak. Gall. gr. fol.
26) Eine Scene aus demselben Stücke: Induction Scene 2., nach R. Smirke, für Boydell, gr. fol.
27) First part of King Henry IV. Act. III. 1., nach R. Westall, für Boydell's Shak. Gall. gr. fol.
28) Romeo and Juliet. Act. I. 5., nach Miller, für Boydell's Werk, gr. fol.
29) Drei Darstellungen aus Shakespeare's »The Seven Ages,« (As you like it, Act. II. 7), nach R. Smirke, zu einer Folge, an welcher auch P. Tomkins, R. Thew, T. Ogborne, und W. Leney Theil haben, aus Boydell's Verlag.
The school boy.
The justice.
Last scene of all.
30) Represents the glorious prospect of Great-Britain in the Time of James I.
Dieses Blatt gehört zu einer bei Boydell erschienenen Folge nach den Malereien des P. P. Rubens an der Decke des Palastes Whitehall. Gribelin stach den mittleren und den unteren Theil des Plafonds, qu. fol.

Simon von Paris, war nach Fiorillo Schüler des Rosso Rossi, als dieser in Fontainebleau arbeitete. Er scheint auch dessen Gehülfe gewesen zu seyn.

Simon, P. R., s. Robert Simon.

Simon, R., heisst in Benard's Cabinet de Paignon-Dijonval ein Kupferstecher, der wahrscheinlich mit unserm Peter Simon jun. Eine Person ist. Bonard legt ihm die in P. Simon's Artikel bezeichneten Blätter Nro. 15. und 16. bei.

Simon, P. Robert, Maler, wurde 1811 in Dresden geboren, und an der Akademie daselbst zum Künstler herangebildet. Es finden sich Portraite, historische Darstellungen, religiöse Bilder und Stillleben von seiner Hand.

Simon, Romanus, Maler, lebte in der ersten Hälfte des 18. Jahrhunderts zu Leipzig. Auf der Rathsbibliothek daselbst ist von ihm die Darstellung des barmherzigen Samariters.

Simon, S., Kupferstecher, arbeitete zu Anfang unsers Jahrhunderts in Paris. Er stach die Blätter zur französischen Uebersetzung von Lord Macartney's Gesandtschaftsreise nach China und zu jener von van Braam, wovon 1803 das sechste Heft erschien. Dieses Werk enthält landschaftliche Ansichten, Costüme und Scenen aus dem chinesischen Leben. Sie sind von Alexander gezeichnet, welcher im Gefolge des Gesandten war.

Simon von Siena, s. Simone Martini.

Simon, T., finden wir den Stecher eines Blattes nach Northcote bezeichnet. Es ist diess eine Scene aus Romeo und Julie, Act. V. 3.

Dieser T. Simon ist unser Peter Simon, der für Boydell's Shakespear-Gallery gestochen hat.

Simon, Thomas, Stempelschneider, der Bruder des Abraham Simon, übte sich in seiner Jugend im Wachsbussiren, und wurde dann durch den Münzmeister Nicolaus Briot an der Münze in Edinburg angestellt, da dieser 1633 neue Stempel zu Münzen und Medaillen anfertigen musste, wobei er diesen Simon zum Gehülfen nahm. Dann schnitt er 1656 auch das Siegel des Grossadmirals, welches ein Schiff mit vollen Segeln enthält. Im Jahre 1646 wurde er an Briot's Stelle zum ersten Medailleur an der Münze in London ernannt, in welcher Eigenschaft er nicht allein für König Carl, sondern auch für Cromwell mehrere schöne Stempel schnitt. Für letzteren jene zu den ganzen und halben Kronen und zu den Schillingen. Als Anhänger von Cromwell soll ihn dann Carl II. ins Gefängniss haben werfen lassen, aus welchem ihn das Bildniss dieses Monarchen, welches er sehr schön in einen Kronstempel schnitt, befreit habe. So viel ist gewiss, dass auch Carl II. den Künstler zum Hofmedailleur ernannte. Er fertigte Medaillen auf dessen Krönung, die dem Könige sehr wohl gefielen, aber dennoch musste Simon dem J. Roettiers weichen. Im Jahre 1663 fertigte er einen schönen Stempel für Kronen, um seine Stelle wieder zu erlangen, was indessen keine Folge hatte. Die letzte Arbeit, die er für den Hof unternahm, ist das Bildniss und das Wappen Carl II. für die

schottische Münze. Im Jahre 1665 soll ihn die Pest hinwegge-
rafft haben.

Die Werke dieses Künstlers sind in Abbildung bekannt, in
einem Buche von G. Vertue, unter dem Titel: Medalls, Coins,
Great-Seals etc. Impressions from the elaborate works of Thomas
Simon. London 1753. 4. Später stach F. Perry die Bildnisse Carl
II. und Edward VI. J. B. Cipriani stach die Bildnisse der Republi-
kaner Algernon Sidney und Edmund Ludlow.

Simon, V., heisst im Cabinet Paignon-Dijonval ein Kupferstecher,
der nach S. Rosa ein grosses Blatt gestochen hat, welches zwei
durch die Gunst des Himmel's vom Scheiterhaufen befreite Heilige
darstellt. Dieser V. Simon ist eine Person mit dem älteren Peter
Simon.

Simon, Wiliam, Historienmaler, ein Schottländer von Geburt,
begann in London seine Studien, und erweckte da bald die schön-
sten Hoffnungen. Simon besitzt ein ausgezeichnetes Talent zur
Bearbeitung von historischen Stoffen, so dass er hierin in der
englischen Schule Epoche zu machen scheint. Er hielt sich meh-
rere Jahre in Rom auf, lebt aber gegenwärtig wieder im Vater-
lande.

Simon mit der linken Hand, hatte im ersten Viertel des 16.
Jahrhunderts in Nürnberg den Ruf eines vielseitigen Künstlers.
Er war Bildhauer, als welcher er besonders schöne Bilder in Thon
modellirte. Dann war er Maler, Goldschmid, Uhrmacher, Mecha-
niker, und überhaupt zu jeder Kunstarbeit geschickt. Seiner wird
in Will's Münzbelustigungen gedacht.

Simon, Bildhauer, arbeitete in der zweiten Hälfte des 17. Jahrhun-
derts in Lyon, wo man in Kirchen Werke von ihm findet. Auch
zu Brüssel, und in anderen Städten Belgiens hinterliess er Arbeiten.
Er hatte den Ruf eines geschickten Künstlers.

Simon, Glasmaler von Nantes, arbeitete um 1700 zu Paris, meistens
in Gemeinschaft mit W. le Vieil. Später liess er sich in Nantes
nieder.

Simon, Lithograph zu Strassburg, ein jetzt lebender Künstler, ist
durch einige lithographirte Statuen bekannt.

Simone da Bologna, genannt il Crocefissajo und S. de' Cro-
cefissi, wird von Vasari im Leben des Nicolo di Piero Lamberti
erwähnt. Man hält ihn für einen Verwandten des Jacopo Avanzi
und für den Sohn eines Benvenuto, so dass er Simone Benvenuti
genannt werden müsste. Er war Schüler des Vitale da Bologna,
und einer der bessten Meister seiner Zeit, welche aber im Allge-
meinen durch Mängel und Unvollkommenheiten der Kunst sich
ausspricht. In den Kirchen und in der Pinakothek zu Bologna
findet man noch ziemlich viele Bilder von ihm, die im Colorite
und in der Stellung (ein Fuss über den anderen gesetzt) jenen
des Giotto gleichen, im Uebrigen den ältesten. Das Nackte ist
mit Verständniss behandelt, die Gesichter aber und die aus einer
bunten Farbendecke bestehenden Arme sind nicht geeignet, der
Figur Leben zu verleihen. Er malte öfters Christus am Kreuze,
woher er den Beinamen S. de' Crocefissi hat. Auch einige Madon-
nen finden sich von ihm. Simone blühte um 1370.

In der Pinakothek zu Bologna ist ein gut erhaltenes Bild von Simone, welches sich durch einen gewissen Schwung der Composition ausgezeichnet. Ehedem in der Sakristei von St. Maria Nuova daselbst stellt es in 23 Abtheilungen verschiedene Scenen aus dem Leben Jesu und Mariens, die Kirchenväter und andere Heilige dar. Der Altar verherrlichet zunächst die heil. Jungfrau. Es ist ihr Tod dargestellt, wie der Heiland ihre Seele empfängt, im Beiseyn von Engeln und Heiligen. Oben ist ihre Krönung zu sehen. Unten herum sieht man die Verkündigung, die Geburt Christi, die Anbetung der Könige, die Beschneidung, die Flucht in Aegypten, die Himmelfahrt Christi, den Streit der Kirchenväter, die Ankunft des hl. Geistes, St. Gregor den Grossen mit der Taube, St. Augustin die Ordensregel ertheilend, St. Hieronymus mit dem Löwen etc. Dann ist in der Pinakothek auch ein Christus am Kreuze mit der hl. Mutter in den Armen der Frauen, und der Magdalena am Fusse des Kreuzes. Von den vielen versammelten Juden reicht einer dem Heilande den Schwamm. Oben ist der Pelikan, wie er die Jungen nährt, nach der gewöhnlichen symbolischen Darstellung. Das Ganze ist in pyramidaler Form und gut geordnet. Das Gemälde diente ehedem als Altarzierde, wir finden aber nicht angegeben, wo sich dasselbe befand. Ein zweites Kreuzbild, mit der Krönung Mariä und mit mehreren Bildnissen von Heiligen kam aus S. Domenico in die Pinakothek. Eine dritte Darstellung zeigt den gekreuzigten Heiland zwischen Maria und dem Täufer Johannes, während Magdalena, St. Hieronymus und St. Augustin auf den Knieen liegen. Dann sieht man auf diesem Bilde auch die Verkündigung, und unten die Madonna mit dem Kinde sitzend von Heiligen umgeben. Diese pyramidale Composition ist bezeichnet: Simon fecit hoc opus, wie ein kleines Bild der vom Sohne gekrönten Madonna mit Engeln. Dieses Bild stammt aus S. Michele in Bosco. Ein anderes Bild der gekrönten Jungfrau, war ehedem in der Sakristei der Kirche di S. Mamante, und ein drittes in S. Domenico. Das eine ist: Simon fecit, bezeichnet. Dann sind in der Pinakothek noch sechs andere Bilder, die Theile eines Altares bildeten. Sie stellen St. Benedikt mit seinen Mönchen, die Marter der hl. Christina, die Vision des hl. Romuald, das Abendmahl des Herrn, den Tod der Maria, und vier Heilige mit zwei verehrenden Engeln dar. Man weiss nicht, woher diese Bilder stammen. Genauer beschrieben sind diese Werke im Catalogo dei quadri che si conservano nella Pinacotheca di Bologna.

In S. Michel in Bosco zu Bologna ist ein Bild von ihm, welches die Madonna vorstellt, wie sie das Kind in die Ohren kneipt, so dass dieses sich unwillig losreissen will. Auch in S. Stefano sollen sich Werke von ihm finden.

Simone, Maestro, Maler, einer der Vertreter des germanischen Styls in Neapel, wurde daselbst um 1300 geboren, und von Tesauro unterrichtet. So gibt Grossi (Le belle arti in Nap. p 44.) mit Bestimmtheit an, dass diejenigen, welche den Künstler aus Cremona stammen lassen, oder ihn gar mit Simone Martini für Eine Person halten, im Irrthume seyn müssen. Doch auch Grossi scheint einerseits diesen M. Simone mit S. Martini zu verwechseln, wenn er ihn »Patetico cantore di Madonna Laura« nennt. S. di Martino hat das Bildniss der Laura gemalt, und war ein warmer Verehrer des Petrarca.

Maestro Simone erscheint um 1325 in Neapel als Gehülfe des

28 *

Giotto, der vom König Robert dahin berufen wurde. Giotto war nach Baldinucci auch derjenige, welcher auf die Verdienste Simone's aufmerksam machte, da er in einem noch höheren Grade die Gabe der Erfindung hatte, als selbst Giotto. Grossi geht aber in seiner Vorliebe für den Landsmann zu weit, wenn er den Simone in allen Theilen über Giotto stellt, und im vollen Irrthum ist er, mit der Angabe, dass die Bilder desselben in Oel ausgeführt seyen. Vasari kennt diesen Meister nicht. Er gibt nur die Biographie des Simone Memmi (Martini) und erwähnt nichts von einem Aufenthalte desselben in Neapel.

Simone Neapolitano malte mit Giotto in St. Chiara. Da sind von ihm die Bilder der hl. Lucia und der hl. Dorothea, die auch Lanzi als Oelgemälde erklärt. Dann malte er für die Kirche dell' Incoronata *) eine Pietà: einen todten Christus auf dem Schoosse der Maria mit verschiedenen Heiligen, und in der Sakristei daselbst ist ein Christus am Kreuze von ihm. Die genannte Pietà wird von Domenici sehr gerühmt, aber nicht auf Kosten des Giotto, welchem er in Composition und Ausdruck den Vorzug einräumt, anderer Ansicht entgegen. In S. Lorenzo sind aber zwei Bilder von Simone, die ihn als würdigen Nebenbuhler des Giotto beurkunden. Das eine stellt den hl. Anton mit Engeln vor, und das andere den hl. Ludwig, Bischof von Toulouse, wie er seinem Bruder, dem König Robert, die Krone reicht, indem er selbst die Mitra vorzog. Diese beiden Bilder führte Simone im Auftrage des Königs Robert aus, welcher damit zwei Altäre der Kirche zieren liess. Dann legt ihm Grossi am Grabmale des hl. Thomas von Aquin in S. Domenico das Frescobild der Madonna bei, und ein anderes Gemälde in der Capelle degli Afflitti zu Montevergini, nach seiner Ansicht in Oel ausgeführt. Dieser Maestro Simone starb 1346 in Neapel. Stefanone war sein Schüler.

Simone, Francesco di Maestro, der Sohn des obigen Meisters, übte ebenfalls die Malerei, und erwarb sich den Ruf eines tüchtigen Künstlers. Grossi (Le bello arti II. 48.) erhebt seine Verdienste in der Composition und in der Färbung, und behauptet, Francesco habe besser gezeichnet, als viele Maler damaliger Zeit. In St. Chiara zu Neapel, links des Haupteinganges, ist ein Frescobild der hl. Jungfrau mit der Dreieinigkeit von ihm. Die Fresken Giotto's in derselben Kirche sind überweisst, Francesco's Gemälde wurde aber erhalten. Auch in S. Gio. a Mare ist eine Madonna von ihm, nach Grossi in Oel gemalt (?). Im Capitelzimmer von S. Lorenzo daselbst sind ebenfalls Frescomalereien von Francesco, worunter nach Domenici die von reizenden Engeln emporgetragene Maria von Loreto besonders zu rühmen ist. Dieser Meister starb um 1370. Colantonio del Fiore war sein Schüler.

Simone, Francesco di, Bildhauer von Florenz, war Schüler von Andrea Verrocchio, und nach Cicognara's Vermuthung (Stor. IV. 264) der Sohn des Simone di Donatello. Simone fertigte das Grabmal des Dr. Alessandro Tartagni in S. Domenico zu Bologna. Dieses Werk ist in vielen Theilen, besonders in der Verzierung des Sarkophags, dem Grabmale des Carlo Marzuppini von Desiderio da

*) Ueber die Fresken Giotto's in dieser Kirche haben wir ein kleines Werk von Dom. Ventimiglia: Sugli affreschi di Giotto nella chiesa dell' Incoronata. Napoli 1834.

Settignano in St. Croce nachgeahmt. Nach der bei Cicognara ab-
gedruckten Inschrift ist es 1477 gearbeitet. Daselbst ist es II. 28.
auch abgebildet. In der ehemaligen Kirche der Conventualen bei
der Dogana zu Bologna ist von ihm das Grabmal eines Fieschi,
und 1480 fertigte er einige Figuren zur Verzierung der Fenster
von S. Petronio. Das Grabmahl des Cav. Pier Minerbetti in der
Kirche des hl. Pancratius zu Florenz ist verschwunden, da zur
Zeit der französischen Herrschaft die Kirche geräumt wurde.

Simone, Bildhauer, wird von Vasari (deutsche Ausg. II. 1. S. 225) unter
die Schüler des Filippo Bruneleschi gezählt, so dass er um die
Mitte des 15. Jahrhunderts geblüht haben könnte. Vasari legt
ihm die Madonna der Apothekerzunft im Oratorium von Orsan-
michele bei, die noch wohl erhalten ist. Sie soll zuerst in der
Nische gestanden haben, die nachmals der hl. Georg des Dona-
tello einnahm. Sein Werk sind auch die grossen Sculpturen an
der Façade der Chiesa vecchia zu Vicovaro, die noch im guten
Stande zu sehen sind. Simone starb zu Vicovaro.

Dieser Simone scheint von dem Bruder des Donatello (Donato)
verschieden zu seyn, da Vasari unsern Künstler nur als Schüler
Bruneleschi's bezeichnet, und dann im Leben des Antonio Filarete
wieder auf Simone di Donatello zurück kommt. Baldinucci macht
aus beiden Eine Person.

Simone, Bildhauer von Fiesole, arbeitete im 15. Jahrhunderte zu
Florenz, sein Name knüpft sich aber nur an ein von Michel An-
gelo vollendetes Werk. Diess ist die berühmte Statue des David.
Simone wollte aus dem ungeheuern Marmorblocke einen Riesen
fertigen, kam aber nicht zum Ziele. Der Stein blieb ein Seculum
liegen, bis endlich der achtzehn jährige M. Angelo seinen David
daraus schuf. Das Fehlerhafte an der Statue, besonders an einer
der Schultern, kommt vielleicht auf Rechnung des Fiesolaners.

Simone, Antonio di, Maler von Neapel, war Schüler von Jacopo
di Castro und L. Giordano. Er malte historische Darstellungen
mit kleinen Figuren, und noch besser Schlachtstücke, die gut ge-
zeichnet und geistreich behandelt sind. Hierin war Bourguignon
sein Vorbild. Seine Zeichnungen dieser Art, mit der Feder und
in Bister behandelt, werden öfters dem Bourguignon zugeschrieben.
Niccolo Massaro liess durch ihn öfters Figuren in seine Land-
schaften malen. Starb 1727 im 71. Jahre, wie wir bei Domenici
angegeben finden.

Simone, Nicolo di, Maler von Neapel, hatte um die Mitte des
17. Jahrhunderts den Ruf eines geschickten Künstlers. Er unter-
nahm viele Reisen, besonders nach Spanien und Portugal, wo er
überall Werke in Oel und in Fresco hinterliess. In der letzten
Zeit seines Lebens kam er nach Neapel zurück.

Simone di Donatello, s. Donatello.

Simone, Memmi, s. S. Martini.

Simone da Pesaro, oder Pesarese, s. S. Cantarini.

Simone, Lavinia di Maestro, s. S. Benic.

Simonau, Gustav, Zeichner und Lithograph zu Brüssel, gehört zu den tüchtigsten jetzt lebenden belgischen Künstlern seines Faches. Er fasste 1829 den Plan, die 16 grössten gothischen Gebäude des Königreichs der Niederlande zu zeichnen und selbe durch die Lithographie bekannt zu machen, wobei ihn auch sein gleichnamiger Sohn unterstützte. Dieses Werk erschien unter dem Titel: Monuments gothiques du Royaume des Pays-Bas, fol. Dann haben wir noch ein anderes Prachtwerk dieser Art, welches das genannte in sich aufnimmt, unter dem Titel: Recueil des principaux monuments gothiques de l'Europe, avec texte par A. Voisin. Bruxelles 1841 ff., gr. fol. Dieses Werk ist noch nicht geschlossen.

Dann haben wir von G. Simoneau auch eine Portraitsammlung, an welcher auch L. Vandenwildenberg Theil hat: Portraits de peintres les plus célèbres, dessinés sur pierre par G. Simonau et L. Vandenwildenberg, avec des notices par P. Barella. Louvain 1833, 8.

Simoneau, die französischen Meister, s. Simonneau.

Simonelli, Giuseppe, Maler von Neapel, war Schüler von J. di Castro und von L. Giordano, dem er lange als Gehülfe zur Seite stand. Er copirte die Werke desselben und malte auch vieles nach Zeichnungen und Modellen des Meisters, so dass er nach Lanzi's Bemerkung aus einem Gesellen des Giordano ein trefflicher Nachahmer desselben wurde. Er begleitete den Meister auch nach Spanien. Bei den Nonnen des hl. Franz von Jerusalem in Valencia ist von ihm ein grosses Bild, welches die Dreieinigkeit mit St. Clara und St. Franciscus vorstellt.

Dieser Künstler starb nach Bermudez 1710 im 64. Jahre. (Nach Domenici 1713 im 77. Jahre).

Simonet, Jean Baptist, Kupferstecher, wurde 1742 in Paris geboren, und daselbst zum Künstler herangebildet, als welcher er grossen Beifall erndtete, da seine Blätter mit Geschmack und Feinheit behandelt sind. Um 1810 starb dieser Künstler. Folgende Blätter gehören zu den vorzüglichsten des Meisters, an welche sich dann noch kleinere Arbeiten für Buchhändler reihen.

1) Rahel verbirgt die Götzen ihres Vaters, schöne Composition von Pietro da Cortona, mit J. Couché für die Gallerie Orleans gestochen, fol.

2) Tullie fait passer son char sur le corps de son père, nach J. M. Moreau, gr. qu. fol.

3) Les premiers martyres de la liberté française, 10. Mai 1790, nach B. Espinasse, qu. fol.

4) Henry IV. chez le Meunier, dernière scene de la partie de Chasse. J. M. Moreau le jeune inv. Paris chez Caquet, gr. fol.

5) Etliche Darstellungen aus dem Leben Heinrich IV., nach Gravelot's Zeichnungen, für eine Ausgabe von Voltaire's Henry IV.

6) Le mort de Chev. d'Assas, nach demselben 1781, qu. fol.

7) Le Modèle honnête. Ein Maler vor der Staffelei wehrt einer Dame, die ein verschämtes nacktes Mädchen bedecken will. Nach P. A. Baudouin, mit J. M. Moreau jun. gestochen, und unter dessen Adresse herausgegeben, roy. fol.

8) L'heureuse nouvelle. Eine Familie am Tische, welcher der

Lottobeamte von einem Gewinne Nachricht bringt. C. Aubry pinx. 1777, qu. roy: fol.
Im ersten Drucke mit der Adresse des Stechers.

9) Le Danger du tête-à-tête, nach Baudouin, fol.
10) L'Enlèvement nocturne, nach demselben, fol.
Es gibt von diesen beiden Blättern Abdrücke vor und mit der Schrift.
11) Rose et Colas, nach Baudouin, fol.
12) Le coucher de la mariée, nach demselben, fol.
Es gibt Abdrücke vor der Schrift.
13) La Soirée des Tuileries, nach Baudouin, fol.
14) Privation sensible, nach Greuze, fol.
15) Le Retour de la vandange, ländlicher Zug, 8.
16) Die schöne Vignette vor dem Discours historique sur la peinture ancienne im ersten Hefte des Musée français, 4.
17) Einige Blätter zu einer Quartausgabe der Metamorphoses d'Ovide, welche Basan herausgab.
18) Eine Folge von 12 Darstellungen aus den Comödien des J. Racine, nach Moreau jun., von Simonet, de Ghent, Ph. Thiere und B. Royer gestochen.

Simonet, Jean Jacques François, Kupferstecher, der Sohn eines Architekten, wurde 1788 zu Paris geboren. Er arbeitete meistens im Fache der Architektur, so dass seine Blätter in Werken über Baukunst zu finden sind.

Simonet, Adrien Jacques, Kupferstecher, geb. zu Paris 1791, wurde von seinem Vater unterrichtet, worunter vermuthlich Jean Bapt. Simonet zu verstehen ist. Er arbeitete meistens für den Buchhandel.

Simonetta, Carlo, Bildhauer, arbeitete zu Anfang des 18. Jahrhunderts für den Dom in Mailand. Hier sieht man von ihm ein Basrelief, welches die Geburt des hl. Giovanni Buono vorstellt, und das letztere Werk des Meisters ist, da es nach seinem Tode von Stefano di St. Piero vollendet wurde. In St. Maria Porta ist das Basrelief des Portals von ihm, und im Innern eine Gruppe der hl. Magdalena, welcher der Engel das Abendmahl reicht. Auch in der Carthause zu Pavia sind Arbeiten von ihm, wie Latuada versichert. Simonetta gehört zu den bessten Meistern seiner Zeit.

Simonetti, Domenico, Maler von Ancona, ist der eigentliche Name des Dom. Magatta. Unter diesem stach F. Zucchi ein Blatt nach ihm, mit der Aufschrift: S. S. Cyriace, Marcelline Libery etc.

Simonetti, Francesco, Bildhauer, wird von Torre erwähnt. Nach der Angabe dieses Schriftstellers arbeitete dieser Simonetti für den Dom in Mailand. In St. Barnaba daselbst soll die Statue des Baron Carl von Betteville von ihm seyn.

Simonetti, Giovanni, Architekt und Bildhauer von Roveredo, arbeitete einige Zeit in Prag, wo er verschiedene Paläste mit Bildern in Stucco zierte, wie den Palast Czernin u. a. Später begab er sich nach Berlin, wo Schlüter den Künstler begünstigte. Von ihm sind die Figuren über der Pforte des grossen Rittersaales, und mehrere andere über der grossen Treppe des k. Schlosses, wie

der donnernde Jupiter, die Gruppen der vier Welttheile etc., nach
Schlüter's Zeichnungen in Stucco ausgeführt. M. Grünberg über-
trug ihm bei Erbauung der Friedrichslädter und Friedwerder Pfarr-
kirchen die Stuccoarbeiten. Im Jahre 1692 vollendete er den Bau
des Schlosses in Zerbst. In Bechmann's Geschichte von Zerbst
sind nach seinen Zeichnungen zwei Ansichten dieses Schlosses
gestochen. Starb zu Berlin 1716 im 64. Jahre.

Simonetto, Maler von S. Cassiano, wird von Bassaglia erwähnt.
In S. Tommaso zu Venedig sind grosse Tafeln von ihm, welche
Scenen aus dem Leben des hl. Thomas vorstellen. Auch Dar-
stellungen aus dem Leben der ersten Eltern sind daselbst von Si-
monetto gemalt. Die Lebenszeit des Meisters bestimmt Bassaglia
nicht.

Simoni, Luca, Maler von Bologna, wird von Malvasia unter die
Schüler des L. Pasinelli gezählt. Er erwähnt seiner in der Fel-
sina pittrice.

Simoni oder Simo, Juan, Maler von Valencia, war Schüler von
Palomino, und dessen getreuer Nachahmer. Er arbeitete mit dem
Meister in S. Juan de M reado. Später liess er sich in Madrid
nieder, und zog da einen Sohn, Namens Pedro, zum Maler heran,
der nach dem 1717 erfolgten Tod des Vaters dessen Arbeiten
vollendete.

Simoni, Anton, s. A. Simone.

Simoni, Pedro, s. den obigen Artikel.

Simoni, s. auch Simony.

Simonides, Maler, wird von Plinius erwähnt. Er malte das Bild
der Mnemosyne und einen Agatharchus.

Simonin, Gabriel, Formschneider, blühte um 1570 zu Lyon. Seine
Blätter finden sich in Druckwerken aus jener Zeit. Neben ande-
ren hat man von ihm eine Folge von schönen Emblemen, die mit
G S. bezeichnet sind.

Simonin, Claude, Zeichner und Kupferstecher, arbeitete gegen Ende
des 17. Jahrhunderts in Paris. Füssly kennt folgendes Werk von
ihm: Plusieurs pièces et autres ornements pour les Arquebuziers
et les Brizures demontée et remontée, und Les plus beaux ouvrages
de Paris. Le tout designé et gravé par Claude Simonin et de
Jacques Simonin son fils, avec privilège du Roi, Paris 1693. Die-
ser Jakob Simonin ist uns nicht weiter bekannt.

Simonin, Jacques, s. den obigen Artikel.

Simonini, Francesco, Schlachtenmaler von Parma, war Schüler
von H. Spolverini, bis ihn F. Monti von Brescia in sein Haus
aufnahm, wo er mit Vorliebe sich der Schlachtenmalerei widmete.
In Florenz lernte er hieraus die Darstellungsweise des Bourguignon
kennen, wo er im Hause Piccolomini 24 Schlachtgemälde von die-
sem Meister vorfand, die er copirte, und so werth fand, dass er
von dieser Zeit an in der Weise desselben componirte und malte,

in einer starken Manier, wie Füssly und andere ältere Schriftsteller sagen. Von Florenz begab er sich nach Rom, wo Cardinäle und andere hohe Personen seine Werke kauften, und zuletzt gründete er in Bologna eine Schule, welche grossen Zuspruch fand, und zahlreiche Bilder lieferte, sowohl in Oel, als in Aquarell. Simonini war zu seiner Zeit ein Mann von Bedeutung, und allenthalben vorgezogen. Seine Werke sind sehr zahlreich, sowohl Bilder in Oel, als Zeichnungen, sie können aber mit jenen des Antonio Simoni, und mit jenen des Bourguignon verwechselt werden, was sicher schon oft geschehen ist, da jener Meister noch immer grösseres Gewicht hat, obgleich auch Simonini zu den guten und geistreichen Künstlern gezählt werden muss.

Im Hause Capello zu Venedig, an der Brücke della Latte, malte er grosse Schlachten, welche den Saal, in welchem sie sind, berühmt machten. Simonini malte sie 1744. lebte aber noch 1753 im 64. Jahre. In der Sammlung zu Leopoldskron, der berühmten Gallerie des Grafen Firmian, war das eigenhändige Bildniss dieses Meisters.

Mehrere Bilder dieses Meisters sind im Stiche vorhanden.

Cavalleristen bei einer alten Mauer.

Soldaten am Fusse einer Festung Karte spielend, beide Blätter von Zilotti radirt.

Drei Cavallerie-Märsche, geistreich in Bourguignon's Manier componirt, und von M. Pelli radirt.

Vier grosse Blätter mit Schlachten und Zügen, gest. von Th. Viero und dem Herzog von Chablins dedicirt.

Truppenzüge und Cavalleriegefechte, sechs geistreiche Compositionen von Wagner und Zuccarelli gestochen.

Mehrere Schlachten, nach Zeichnungen dieses Meisters von P. J. Palmieri gestochen.

Les Bandits italiens, und le Partage de la proye, beide von Vivares gestochen.

Ein Seehafen, mit einigen Männern im Vorgrunde. Ex collect. Basan. Ohne Namen des Stechers, gr. fol.

Dann werden dem Meister selbst zwei geistreich radirte Blätter beigelegt, die aber ohne Namen vorkommen.

1) Eine Gruppe von zwölf Cavalleristen vor einem zur Linken gelegenen Stadtthore. Im Grunde sind Gebirge, gr. fol.

2) Ein Offizier zu Pferde rechts bei einer alten Mauer mit zwei anderen sprechend, die zu Fuss sind. Links auf einem Hügel sprengt ein Reiter heran, gr. fol.

3) Ein kleines Schlachtstück, von Gandellini als Simonini's eigenhändige Radirung bezeichnet.

Simonis, E., Bildhauer von Lüttich, einer der ausgezeichnetsten jungen Künstler Belgiens. Er besuchte die Akademie zu Brüssel, und erregte da in kurzer Zeit Aufsehen. Im Jahre 1836 fertigte er die Marmorgruppe eines Jünglings, der ein Caninchen von den Verfolgungen eines Windhundes rettet, ein bewundertes Werk, wofür ihm der König von Belgien 5000 Frs. auszahlen liess. Später begab sich der Künstler nach Rom, wo er 1839 neben anderen die Büste von Kessel's im Auftrage der Regierung ausführte. Ein späteres Werk ist die Reiterstatue des Gottfried von Bouillon. und im Jahre 1845 vollendete er das Grabmahl des Canonicus Triest, des Vincenz von Paula Belgiens. Eines seiner neuesten Werke

ist das Modell einer Venus, die im schnellen Laufe zu dem auf
ihren Schultern schwebenden Amor aufblickt, ein Bild voll Grazie,
und von dem feinsten Ebenmasse der Formen des weiblichen Kör-
pers. Diese ausgezeichnet schöne Gruppe ist zur Ausführung in
Marmor bestimmt.

Simonis ist Mitglied der Akademie in Brüssel.

Simonis, Maler zu Brüssel, ein jetzt lebender Künstler. Er malt
Bildnisse und Genrestücke, die grossen Beifall finden.

Simonneau, Charles, Zeichner und Kupferstecher, geb. zu Or-
leans 1639, widmete sich anfangs unter N. Coypel der Malerei,
fand aber zuletzt die Kupferstecherkunst seinem Talente angemes-
sener. Sein Meister war G. Chateau, welchen er aber in jeder
Hinsicht übertraf. Diess beweisen zahlreiche Blätter nach ver-
schiedenen Meistern, deren Charakter er mit Glück erfasste, be-
sonders wenn er irgend ein Bild der französischen Schule wieder
geben sollte. Er verband öfters die Nadel mit dem Grabstichel,
besonders in den Mittel- und Hintergründen, so wie in den Halb-
tinten; mit dem Stichel allein arbeitete er dann nur die kräftigsten
Partien aus. Im Jahre 1710 wurde er Mitglied der französischen
Akademie, wobei er als Receptionsstück das Bildniss des berühmten
J. H. Mansart stach. Bald darauf erhielt er auch den Titel eines
Graveur du Roi mit Gehalt. Im Jahre 1728 starb dieser Künstler.
H. Rigaud hat sein Bildniss gemalt, und P. Dupin es gestochen.

Das Werk dieses Meisters soll sich über 130 Blätter belaufen.
Wenn auf einigen Simonneau l'ainé steht, so wird er dadurch von
Louis Simonneau unterschieden. Blätter, welche er nur mit dem
Grabstichel vollendet hat, wie die Judith, das Ecce homo, Medaillon
von Mercur getragen, während die Geschichte auf den Flügeln
der Zeit die Thaten des Königs aufzeichnet, nach A. Coypel's
Radirungen etc., zählen wir hier nicht auf. Auch nicht die Ab-
drücke der von Poilly gestochenen Vierge au linge von Rafael.
Simonneau hat die Platte für Crozat aufgestochen und seinen Na-
men darauf gesetzt. Hieher gehört auch das Leben des hl. Bruno,
nach le Sueur in 20 Blättern, die Triumphe der Galathea und der
Venus, die Löwenjagd, welche F. Chauveau radirte und Simonneau
vollendete.

> 1) Ludwig XVI., Büste im Oval, von zwei Genien und von
> Mercur getragen, welcher auf die Geschichte deutet. Ant.
> Coypel del, Rigaud eff. pinx. Simonneau maj. sc. Der Kopf
> ist von Rigaud gemalt und Coypel hat das Beiwerk gezeich-
> net, fol.
>> Im ersten Drucke vor den Worten: Inventó par A.
>> Coypel.
> 2) Ludwig XIV., Ant. Coypel inv. C. Simonneau sc. N. Pitau
> effigiem Regis sc., 4.
>> Es gibt Abdrücke vor der Schrift.
> 3) Ludwig XVI., Medaillon von Minerva gehalten, nach A.
> Coypel, fol.
>> Diess ist das schöne Titelblatt der Historie de l' academie
>> des Sciences.
> 4) Ludwig XIV., in einer Reihe von Bildnissen, die als Me-
> daillons an einem Palmbaume hängen, nach A. Benoit, fol.
> 5) Ludwig XIV., die verschiedenen Medaillons in der Hist.
> metallique dieses Königs, nach Medaillen gestochen.

6) Die Reiterstatue Ludwig XIV., von J. B. Keller nach Girardon's Modell gegossen, fol.
7) Philipp V., König von Spanien, nach Rigaud, für Odieuvres Sammlung, 8.
 Es gibt Abdrücke vor aller Schrift.
8) Carl XII., König von Schweden, mit französischen Versen, 8.
9) Charles de Bourgogne, Büste im Cuirasse, nach Rigaud, 8.
10) Henriette Marie de France, Gemahlin Carl I. von England, fol.
11) Elisabeth Charlotte d' Orleans, Palatine du Rhin, im Sessel sitzend, nach Rigaud 1714, fol.
 Von diesem schönen Bildnisse gibt es mehrere Abdrücke:
 I. Vor der Schrift und ohne Wappen.
 II. Mit der Nadel gerissene Schrift. Das Wappen ebenfalls im Umrisse.
 III. Mit der ausgestochenen Schrift, und mit dem vollendeten Wappen.
12) Dieselbe Fürstin, mit allegorischen Figuren, qu. 4.
 I. Mit dem Namen des Künstlers, der Kopf in jungen Jahren.
 II. Ohne Namen, der Kopf älter.
13) George Villiers Duc de Buckingham, fol.
14) Jules Hardouin Mansart, im Sessel sitzend, das Receptionsstück des Meisters, nach F. de Troy, roy. fol.
15) Nicolas Mesnager, Plenipotentiaire à la paix d' Utrecht, nach Rigaud, 1715, kl. fol.
16) Antoine Arnauld, Doctor der Sorbonne, nach Ph. de Champaigne, 4.
 Im ersten Drucke vor den Namen und dem Charakter.
17) Dasselbe Bildniss in 12 gestochen.
18) Antoine Anselme Abbé de St. Sever, nach Rigaud, 8.
19) Carolus Franciscus de Lomenie de Brienne, Episc. Constantiensis. Du Méa Eques pinx., fol.
20) Antonius Franciscus Ferrand, Libellorum supplicum Magister, nach L. Delaunay, gr. fol.
21) J. P. Bignon, Abbé de St. Quentin, nach Rigand, kl. fol.
22) Melchior Cochet de St. Valier. Oval, fol.
23) Louis Bourdaloue, berühmter Kanzelredner, nach J. Jouvenet, 8.
24) Büste des Solon, nach der Antike.
25) Büste des Marc Aurel, nach der Antike.

26) Hagar in der Wüste vom Engel getröstet, nach A. Sacchi, für das Cabinet Crozat gestochen, gr. qu. 8.
 Im ersten Drucke vor der Schrift, eines der Hauptblätter des Meisters.
27) Cain baut die Stadt Henoch, nach R. la Fage, G. Valck exc., qu. roy. fol.
28) Die Pest der Philister, nach demselben. G. Valck exc., qu. roy. fol.
29) Das Leben Simsons in 40 Blättern, von Ch. Simoneau, J. und B. Audran, J. B. de Poilly, G. du Change nach F. Verdier's Zeichnungen gestochen. Mit Dedication an den Minister Colbert, 1698, qu. fol.
30) Der Kampf des Erzengels Michael gegen die gefallenen Engel, nach R. la Fage, gr. fol.
31) Die Geburt Christi, nach N. Coypel, fol.

32) Maria mit dem Kinde in der Krippe, nach Annib. Carracci, fol.

33) Die hl. Familie, wo Joseph dem Kinde Kirschen reicht, nach A. Carracci, fol.

34) Die hl. Familie mit Jesus und Johannes, in den Ruinen Joseph mit dem Leuchter, Rafael's Bild im Escural, für den Recueil de Crozat gestochen, nach einer Copie, jetzt in Kensington Hall, fol.

35) Die heil. Familie mit dem in der Wiege stehenden Kinde, nach Rafael's Bild im Louvre (La vierge au berceau) für Crozat gestochen, fol.

36) Die hl. Familie mit Joseph, der ein Licht hält, nach N. Coypel, fol.

37) Maria mit dem Kinde von anbetenden Engeln umgeben, nach Fra Bartolomeo, für Crozat gestochen, 4.

38) Christus unter den Schriftgelehrten, nach dem Bilde des A. Coypel in Notre Dame zu Paris, fol.

39) Christus und die Samariterin, nach A. Carracci, ein gutes Blatt, s. gr. qu. fol.

40) Jesus bei der Hochzeit zu Cana, zu seinen Füssen Martha, schöne Composition von Dominichino. Gut gestochen, s. gr. qu. fol.

41) Der Einzug des Heilandes in Jerusalem, nach C. le Brun, eines der Hauptwerke des Meisters, qu. roy. fol.

 Im ersten Drucke vor der Schrift, und dann mit der Adresse : A Paris ches Charpentier rue S. Jaeques au Cocq. etc.

42) Die Kreuztragung, nach C. le Brun, qu. fol.

43) Die Kreuzabnehmung, nach A. Carracci, fol.

44) Das Schweistuch mit dem Antlitze Christi, nach D. Feti für Crozat gestochen, 4.

45) Der Tod der hl. Jungfrau, reiche Composition von J. M. Morandi, qu. fol.

46) Die hl. Jungfrau in Wolken auf dem Halbmonde stehend, fol.

47) Die hl. Jungfrau auf Wolken ohne Halbmond, fol.

48) Eine Darstellung aus dem Leben des hl. Paulus, nach dem Bilde J. Thornhill's in der St. Paulskirche zu London. Die Hauptbilder dieser Kirche erschienen in 8 Blättern von du Bosk, Beauvais, Baron, G. v. d. Gucht und Simonneau. Von letzterem ist Nro. 7: Agrippa said unto Paul, almost thou persuadest me to be a Christian. Acts XXV. 28. fol.

49) Die Steinigung des hl. Stephan, nach Annib. Carracci, fol.

50) St. Magdalena von Engeln gen Himmel getragen, nach Lanfranco, fol.

51) Die Religion und die Kirchenväter, vor welchen die Laster fliehen, nach Person, fol.

52) Ein Prinz opfert dem Heilande die Krone, welche er auf ein Kissen gelegt, nach N. Coypel, fol.

53) Ein Krieger vom Engel geführt kämpft gegen ein Flammen speiendes Ungeheuer, nach A. Coypel.. Simonneau sc. Coypel exc., fol.

54) Der Tod des Hippolyth, nach C. le Brun.
 Im ersten Drucke vor der Schrift.

55) Herkules die Stymphaliden verjagend, nach C. le Brun.

56) Herkules, wie er die Hirschkuh erreicht, nach demselben.

57) Venus mit dem Dictamen zur Heilung der Wunde des Aeneas, nach de la Fosse, qu. fol.
58) Die Entführung der Orithya durch Boreas, nach Vleughels, qu. fol.
59) Saturn auf Wolken, nach le Brun, fol.
60) Apollo salutaris, kleines Medaillon nach Bon Boulogne.

61) Die Reise der Maria von Medicis, nach dem Bilde des P. P. Rubens in der Gallerie Luxembourg, und eines der Hauptblätter des Galleriewerkes, qu. fol.
62) Die Krönung der Catharina de Medici, kleine Vignette nach Hallé.
63) La Franche Comté conquise pour la seconde foi 1674, reiche Composition von C. le Brun, in der grossen Gallerie zu Versailles, und eines der Hauptblatter des Meisters, qu. roy. fol.
64) Le Rhin passó à la Nage par les Français, à la vue de l'Armée do Hollande. Dess. sur les lieux par F. v. d. Meulen, gr. qu. fol.
65) Vier Seeschlachten, 1708 und 1709 unter Peter dem Grossen von den Russen erfochten, nach M. T. Martin jun. mit Baquoy und mit N. de l'Armessin ausgeführt. Die Platten wurden auf Kosten des russischen Hofes gestochen, und daher sind die Abdrücke selten, gr. qu. fol.
66) Allegorie auf die Tugenden Ludwig XIV., nach A. Coypel, fol. Später wurde das Bildniss des Königs in jenes des Janus verändert.
67) Allegorie auf den Tod des Regenten, kleine Vignette nach A. Coypel.
68) Allegorie zu Ehren des Colbert d'Ormoy, nach Coypel, fol.
69) Ein Weib, welches auf Befehl eines anderen einen Mann enthauptet, nach A. Sacchi radirt, fol.
70) La Nymphe des Sceaux, nach C. le Brun, fol.
71) Die vier Elemente, mit Titel und Dedication an Jakob III. von England, nach F. Roettiers, qu. fol.
72) Der Winter, Statue von Girardon im Garten zu Versailles, fol.
73) Die Gerechtigkeit, allegorische Gestalt nach Rafael, fol.
74) Titelblatt mit der sitzenden Minerva, welche auf ein Tuch deutet, für die Histoire de la guerre de Chypre gestochen.
75) La troupe italienne, nach Watteau, fol.
76) Eine Landschaft mit Fischern, nach Annib. Cartacci, Simonneau major sc. qu. fol.
77) Das Grabmal des Vicomte de Turenne, fol.
78) Das Grabmal des Cardinals Richelieu in der Sorbonne, nach Girardon, 7 Blatter, an welchen auch B. Picart Theil hat.
79) Das Denkmal der Gemahlin des Präsidenten von Lamoignon, nach Girardon, fol.
80) Ansicht eines Amphitheaters, wo eine anatomische Vorlesung gehalten wird, nach A. Dieu mit Perelle gestochen, s. gr. fol.
81) Die Pyramide, welche 1594 auf dem kleinen Platze der Barnabiten von der Stadt Paris zu Ehren Heinrich IV. errichtet wurde, fol.
82) Plan der Theater von Choisy, Fontainebleau und Versailles, gr. fol.
83) Plan, Durchschnitt und Aufriss der Säule, welche Catharina von Medici bei der Getreidhalle errichtete, fol.

Simonneau, Louis, Zeichner und Kupferstecher, der jüngere Bruder des obigen Künstlers, wurde 1656 geboren, und von Ch. Simonneau unterrichtet, welchem er aber weniger nacheiferte, als dem J. Audran. Er war ein guter Zeichner, wie diess ausser seinen Stichen auch einige getuschte Zeichnungen von seiner Hand beweisen. Bei der Ausführung seiner Blätter bediente er sich der Nadel und des Stichels, wusste aber diese Instrumente nicht so glücklich zu vereinigen, als sein Bruder. Dennoch dürften die Blätter dieser beiden Meister hier und da verwechselt werden, besonders wenn der Taufname oder der Anfangsbuchstabe desselben fehlt, was bei diesen Künstlern zuweilen der Fall ist. Die Bezeichnung Simonneau jun. oder le jeune bezieht sich auf unsern Meister. Er starb zu Paris 1728.

Folgende Blätter werden ihm von Huber, von Benard (Cab. Paignon Dijonval) und von andern zugeschrieben. Mehrere kleinere Arbeiten findet man in Büchern.

1) Ludwig XIV., Büste in Oval von zwei Genien und von Merkur getragen, dieselbe Composition, welche Ch. Simonneau gestochen hat. Nur erscheint der König älter, im Harnisch und das Ganze in viereckiger Einfassung. Coypel pinx. Simonneau fils sc., fol.

2) Martin de Charmois, Cons. d'Estat, Directeur de l'Academie, de Peinture et de Sculpture, nach S. Bourdon, 1706, gr. fol. Eines der Hauptblätter des Meisters, im ersten Drucke vor der Schrift.

3) Antoine Arnauld, Docteur de Sorbonne, nach Ph. de Champaigne. Büste in Oval, fol.

4) Hiacynthe Seroni, Albiensium Archiepiscopus, nach H. Rigaud, in ovaler Einfassung auf dem Piedestal, für die These von Louis Boistel gestochen, 4.

5) A. le Maitre, Advocat du Parlament, nach P. de Champaigne, fol.

6) Susanna von den Alten überrascht. Inventé et peint par Ant. Coypel et gravé par Louis Simonneau 1695, qu. fol.
I. Ohne Schrift und Dedication an Phelypeaux.
II. Mit Schrift, Wappen und Dedication.
III. Mit Einfassung: Ingemuit Susanna etc.

7) Loth mit seinen Töchtern, nach A. Coypel, fol.
8) Das Leben Jesu. Folge von 16 Blättern, nach A. de Dieu, mit J. Audran und Langlois gestochen, für Mariette's Verlag, fol.
9) Christus bei Maria und Martha, nach A. Coypel, qu. roy. fol.
I. Vor der Schrift und vor dem Vorhange, welcher später angebracht wurde.
II. Mit Vorhang, Wappen und Dedication an Maurepas.

10) Die Himmelfahrt Mariä, Plafond von C. le Brun im Seminar von St. Sulpice, in zwei Blättern, als These mit der Dedication an den Grossherzog Cosmus von Toscana, L. Simonneau jun. sc. 1690.
Den unteren Theil bildet ein Cartouche mit dem grossherzoglichen Wappen von Ch. Simonneau.

11) Die das Lamm anbetenden Engel, nach A. Coypel, qu. fol.
12) St. Catharina, nach A. de Dieu, fol.
13) Aurora, Plafond von C. le Brun in einem der Pavillons des Schlosses de Sceaux. L. Simonneau sc. In vier einzelnen Blättern.

14) Die vier Tagszeiten und die vier Jahreszeiten, Plafond von C. le Brun im Schlosse Veaux le Vicomte, fol.
15) Venus und Adonis, nach Poussin, fol.
16) Viele Blätter für die Histoire des arts et Metiers 1694 — 1710, und für das Cabinet des beaux arts.
17) Bassins et fontaines de Versailles, mit anderen gestochen.

Simonneau, Philipp, Kupferstecher, der Sohn des Charles Simonneau, hatte als Künstler weniger Ruf, als die genannten Meister, und Lecomte behauptet sogar, er habe fast gar kein merkwürdiges Blatt geliefert. Er steht indessen dem Louis Simonneau nicht weit nach, der Vater ist aber über beiden. Das Todesjahr dieses Meisters ist nicht bekannt.

1) Louis le Grand, Medaillon von der Minerva gehalten. Ant. Coypel inv. Rigaud eff. pinxit. Unten ist der Name des Stechers, 4.
 Dieselbe Darstellung hat auch Ch. Simonneau gestochen.
2) La Duchesse d'Orleans, kleines Medaillon mit Verzierungen, nach C. Halló.
3) R. A. F. de Réaumur, nach A. S. Belle.
4) Vicomte de Turenne. Medaillon nach Halle.
5) Joseph und Putiphar's Frau, nach C. Maratti, fol.
6) Venus und Adonis. D'après le tableau original de l'Ablanne (Albani). Ph. Simonneau filius exc. cum privil. Regis, qu. fol.
7) Der Raub der Sabinerinnen, nach Giulio Romano, ein langer Fries.
8) Der Friede zwischen den Römern und Sabinern, nach demselben, ein langer Fries.
 Diese beiden Darstellungen kommen ursprünglich auf einem Blatte vor, welches für den Recueil de Crozat ausgeführt wurde. Das Gemälde war in der Gallerie Orleans, und kam dann nach England, s. gr. roy. qu. fol.
9) Die drei Göttinnen sich zum Urtheil des Paris schmückend, nach P. del Vaga's Bild aus der Gallerie Orleans für Crozat gestochen, qu. fol.
10) Armida lässt den Rinaldo während des Schlafes in ihren Zauberpallast bringen, nach N. Poussin, dieselbe Composition, welche Chateau gestochen hat. Ph. Simonneau fils sc. et exc., kl. qu. fol.
11) Die vier Elemente, Copien nach Baudet. Die Compositionen sind von Albani, qu. fol.
12) Ein Hafen mit drei Eingängen, nach C. H. Watelet.
13) Allegorische Darstellung auf das französische Gouvernement, nach C. G. Halló.
14) Zwei kleine Vignetten, nach F. Verdier.
15) Neun kleine Vignetten für die Histoire de France, nach C. G. Halló.
16) Kleine Vignetten nach Bon Boulogne, für die Histoire de France.
17) Titelblatt zu einem Leben der Heiligen, Simonneau fils del. et sc.
18) Viele mechanische und mathematische Darstellungen für die Memoires de l'Academie des Sciences gestochen.
19) Ornamente und Cartouchen in verschiedener Grösse, nach Watelet und Berain.

Simonneau, Gustav, s. G. Simonneau.

Simonneau, Mme., s. Simanowitz.

Simonnet, s. Simonet.

Simonowitz, Mme., Malerin, ist durch ein Bildniss des Dichters Schiller bekannt. Mor. Steinla stach dieses in Kupfer. Die Künstlerin heisst darauf Simonowitz, und ist dieselbe, welche wir oben unter Simanowitz eingeführt haben.

Simons, Rudolph, Architekt, war um die Mitte des 16. Jahrhunderts in London thätig. Seiner erwähnt Fiorillo V. 250, nach der Inschrift des Bildnisses des Meisters, welches im Emanuel-College aufbewahrt wird. Er ist der Meister dieses Baues, so wie jener des Sidney-College. Das Trinity-College hätte er erweitert. Dann besagt diese Inschrift noch summarisch, dass Simons auch mehrere andere Gebäude errichtet habe.

Simons, Maria Elisabeth, Kupferstecherin, lebte vermuthlich in der ersten Hälfte des 18. Jahrhunderts. Wir konnten von ihrem Daseyn nichts weiter erfahren, als was die folgenden Blätter sagen.
1) Die Ehebrecherin von den Pharisäern zu Christus geführt, nach Rubens radirt, gr. qu. fol.
2) Eine grosse Landschaft mit einer grossen Heerde. Rechts neben der Hütte ist der Hirte mit seiner Tochter, nach A. v. d. Velde, seltene Radirung, qu. fol.

Simons, Eberhard, Kupferstecher, wird von Gandellini erwähnt. Er soll Städte und A. radirt haben.

Simons, nennt Descamps einen Goldschmid von Brüssel, der im 16. Jahrhunderte Ruf hatte. Er fertigte die Reiterstatue des Prinzen Carl von Lothringen, des General-Gouverneurs der österreichen Niederlande, welche man an der Façade des Zunfthauses der Bräuer sieht. Diese Statue ist mit dem Hammer getrieben.

Simonsz, Albert, Maler, war Schüler von A. Ouwater. Dieser ist der älteste Maler von Harlem, dessen Thätigkeit um 1400 — 1448 fällt. Simonsz war nach C. van Mander ein vortrefflicher (deftig) Künstler, der während seines langen Lebens viele Werke ausführte, die aber fast alle verschwunden seyn dürften. Auch sein Bildniss war vorhanden. Das Todesjahr dieses Meisters ist unbekannt.

Simonsz., Quintin, Maler von Brüssel, scheint zu den guten Künstlern seiner Zeit zu gehören, ist aber nach seinen Lebensverhältnissen unbekannt. Er malte Bildnisse und Historien, die vielleicht unter anderem Namen gehen. A. van Dyck hat sein Bildniss gemalt, und P. de Jode es gestochen.

Simonsen, Niels, Genremaler, geboren zu Copenhagen 1807, begann daselbst seine Kunststudien unter Leitung des Professors Lund, und galt in kurzer Zeit als einer der ausgezeichnetsten Zöglinge der Akademie. Aus jener Zeit stammen einige landschaftliche und architektonische Bilder, die, gehoben durch eine entsprechende Staffage, bereits ein ungewöhnliches Talent beurkunden. Von vorzüglicher Schönheit sind seine Scenen aus dem nordischen Volksleben und seine Fischerstücke, welche ebenfalls in die frühere Zeit

gehören. Von Copenhagen begab sich der Künstler nach Deutsch-
land, wo ihn vornehmlich das rege Kunstleben in München fes-
selte, und seinem Talente die gebührende Auszeichnung zu Theil
wurde, selbst dadurch, dass ihn, als jungen Künstler, die Akade-
mie zum Ehrenmitgliede ernannte. Simonsen machte sich nach sei-
ner Ankunft in München durch seine geistreichen und trefflich be-
handelten Bilder allgemein bekannt, und noch grössere Aufmerk-
samkeit erregte er nach seiner Rückkehr aus Algier, wo er eine
grosse Anzahl von höchst interessanten Zeichnungen fertigte, die
er dann in grösseren oder kleineren Oelbildern ausführte. Beson-
ders glücklich erfasste er das Piratenleben mit seinen mannigfalti-
gen und bunten Zügen, wo sich die charaktervolle Scene mit der
Marine zum sprechendsten Ganzen vereiniget. Diese Gemälde
enthalten trefflich geordnete charakteristische Gestalten, und dann
sind sie eben so schön in der Färbung, als meisterhaft behandelt.
Wir nennen darunter das Bild, welches das Verdeck eines griechi-
schen Piratenschiffes vorstellt, 1837 gemalt. Ein anderes Gemälde,
und von grosser Ausdehnung, zeigt Piraten, wie sie sich gegen
ein englisches Fahrzeug vertheidigen, ein ausgezeichnetes Werk,
welches 1838 auf der Ausstellung in München allgemeines Auf-
sehen erregte. Ein kleineres Bild stellt Piraten während des Spie-
les im Streite dar, welches neben einer anderen Piratenscene 1838
zur Ausstellung kam. An diese Bilder reihen sich folgende: die
Predigt in einem österreichischen Blockschiffe, die Jagd auf Piraten,
der invalide Matrose mit dem kleinen Schiffsmodell, welchen 1839
König Ludwig von Bayern käuflich an sich brachte; das Piraten-
schiff in Vertheidigung gegen ein dänisches Kriegsschiff und einen
Kutter, die betenden venetianischen Schiffer, beide Bilder von
1840; Beduinen in einer Felshöhle, Beduinen im Rückzuge 1842;
eine Scene aus Byron's Corsar, die Moscheen in Algier, der lau-
ernde Beduine, der Beduine auf dem Vorposten, eine Landschaft
mit Thieren, ein Bivouac von Beduinen, 1843; die Piraten auf
dem Verdecke im Angriffe, kühne Gestalten, der Hauptmann mit
geschwungenem Säbel, wie sie so eben eine Kanone abfeuern, ein
meisterhaltes Bild von 1845, etc. Einige dieser Bilder kamen durch
die Verloosungen des Kunstvereins in die Hände von Kunstfreun-
den. Ausser den genannten Bildern gingen andere gleich unmittelbar
durch Verkauf in Privatsammlungen über; so besitzen solche der
König von Würtemberg, der Fürst von Thurn und Taxis in Re-
gensburg, Graf Waldbott-Bassenheim, Staatsrath von Schweizer,
Freiherr von Lotzbeck u. s. w.

Gegenwärtig lebt Simonsen in Copenhagen, indem ihm 1845
daselbst die Stelle eines Professors an der Akademie übertragen
wurde.

Einige Werke dieses Meisters sind in Abbildungen bekannt.

Das Piratenschiff, Originallithographie in H. Kohler's Münch-
ner Album. München 1830 ff., qu. fol.

Der invalide Matrose, lithographirt für die Sammlung vorzüg-
licher Gemälde der Privatsammlung des Königs Ludwig. München
bei Piloty und Löhle 1842. fol.

Ein verwundeter Neger durch zwei Beduinen fortgeschleppt,
gest. von Werthmüller, qu. fol.

Kniestück eines Beduinen, gest. von demselben, gr. 8.

Simony, Julius, Bildhauer zu Berlin, wurde um 1776 geboren, und
zeitig zur Kunst angewiesen, die aber in seiner früheren Periode
grösstentheils auf das Portrait angewiesen war. Simony's Werke

bestehen daher meistens in Büsten nach dem Leben, worunter
selbst jene des Königs und der Königin, so wie der Prinzen und
Prinzessinnen des k. Hauses sind. Dann modellirte er auch die
Portraite vieler hohen und berühmten Personen, so' dass eine Reihe
von Jahren jede Kunstausstellung in Berlin Werke von ihm auf-
wies. Ausser den Büsten in Marmor und Gyps hat man von ihm
auch kleine Wachsportraite und Bildnisszeichnungen nach der
Natur. Statuen und Basreliefs findet man selten von diesem Mei-
ster, dass er aber auch hierin tüchtig war beweiset das Wenige,
welches sich von ihm findet.

Simony wurde um 1812 zum Mitglied der Akademie in Berlin
ernannt, und war noch 1835 thätig.

Simp, nennt Houbracken einen Maler, der mehrere Blumenstücke
von D. Segher copirt hat.

Simpol, Claude, Maler aus Burgund, scheint Schüler des A. Luc
Recollet gewesen zu seyn, welchen er nachahmte. Es finden sich
historische und landschaftliche Bilder von ihm. In Notre-Dame zu
Paris ist ein sogenanntes Maigemälde von Simpol, welches Christus
bei Maria und Martha vorstellt. Im Musée Napoleon war von
ihm eine Fusswaschung, grau in Grau gemalt. Tardieu stach nach
ihm Maria und Martha, vielleicht das obige Bild, ein kleines Blatt.
Mit Filloeul stach dieser Künstler die vier Tagszeiten für Ma-
rietta's Verlag. Auch die vier Jahreszeiten und die zwölf Monate
erschienen bei Mariette im Stiche, lauter Blätter in kl. qu. fol.
Aus F. Chereau's Verlag ist ein Madonnenbild bekannt.

Dieser Meister starb nach Gault de St. Germain um 1700.
Paganiol will aber wissen, dass Simpol das genannte Maigemälde
1704 gemalt habe.

Simpson, John, Maler, geb. zu London 1782, bildete sich an der
Akademie dieser Stadt zum Künstler heran, und gelangte bald zum
Ruf eines tüchtigen Portraitsmalers. Später besuchte er auch den
Continent, und hielt sich einige Zeit in Deutschland auf. Im Jahre
1841 verweilte er in München, und von da aus kehrte er wieder
in sein Vaterland zurück. Die Bildnisse dieses Meisters gehören zu
den bessten Erzeugnissen der modernen englischen Schule.

Simpson, Charles, der Sohn des Obigen, wurde 1811 geboren.
Er malt ebenfalls Portraite.

Simson, John, Kupferstecher, arbeitete in der zweiten Hälfte des
18. Jahrhunderts in England. Es finden sich Bildnisse von seiner
Hand, darunter auch jene des Königs Georg III. von England, und
seiner Gemahlin Charlotte.

Simson, William, Maler aus Edinburg, ein jetzt lebender Künstler.
Er erlangte in London seine Ausbildung, und machte sich als
Genremaler einen rühmlichen Namen, besonders durch seine schot-
tischen Scenen, die sehr geistreich behandelt sind, wie alle Werke
dieses Meisters. Dann fertigte er auch viele Zeichnungen, theil-
weise zur Illustration für den Buchhandel. Ein prachtvolles Druck-
werk, welches aus Zeichnungen von W. Simson, W. Allan, D.
Roberts, H. Warren u. a. illustrirt ist, sind die Ancient Spanish
Ballads, historical and romantic. Translated with Notes by J. G.
Lockhart. A new Ed. with numerous illustrations. London 1841,
4. Dieses Werk ist überaus reich an Verzierungen, in Holzschnit-
ten, farbigen Borduren, lith. Farbendrucken etc. etc.

Simus, Maler aus unbekannter Zeit. Er malte nach Plinius einen jungen Menschen in der Werkstatt eines Walkers, und eine Nemesis, ein vortreffliches Bild.

Ein Bildhauer dieses Namens, der Sohn des Themistocrates aus Salamis, wird als Verfertiger einer Statue des Bacchus im Pariser Museum genannt. Clarac Nro. 686.

Sincerus, Joseph, Zeichner von Palestrina, arbeitete in der ersten Hälfte des 18. Jahrhunderts. Er zeichnete mehrere Malwerke zum Stiche. So stach B. Farjat die Vermählung der hl. Jungfrau von C. Maratti nach seiner Zeichnung. H. Frezza stach nach einer Zeichnung von 1721 ein zu Präneste aufgefundenes antikes Mosaik (Lithostroton Praenestinum).

Sinch, nennt Lipowsky einen Maler von Passau, von welchem sich in der Klosterkirche zu Ober-Altach Altarbilder befinden. Dieser Sinch ist wahrscheinlich der unten folgende J. C. Sing, welcher einige Zeit in Passau gelebt hatte.

Sinders, Franz, s. F. Snyders.

Sing, Johann Caspar, Maler, wurde 1651 zu Braunau geboren, wo sein Vater Michael den Ruf eines geschickten Goldschmids hatte. Auch der Sohn sollte der Kunst desselben sich widmen und vor allem Zeichnen lernen, was dem jungen Sing nach damaligem Begriffe so vollkommen gelang, dass man es für Pflicht hielt, ihn Maler werden zu lassen. Wer ihn hierin unterwiesen habe ist uns unbekannt, nur so viel wissen wir aus den Akten der Münchner Malerzunft, dass er 1698 in München um Aufnahme als Bürger und Meister nachgesucht habe. Lipowsky behauptet zwar, angeblich nach einer Angabe im Buche der Zunft in München, der Künstler habe 1679 daselbst sein Probestück gemacht, allein wir lassen diess hingestellt seyn, da uns aus den Zunftpapieren nur bekannt ist, das Sing 1698 sich an die Führer um Aufnahme gewendet habe. Der Bescheid fiel günstig dahin aus, dass man ihm willfahren wolle, weil er bereits an einigen Höfen fürstlicher Hofmaler gewesen. Als Probestück trug man ihm auf, ein grosses Altarblatt mit der Himmelfahrt Mariä zu malen. Von dieser Zeit an erscheint Sing als Mitglied der Malerzunft in München, und zuletzt wurde er auch churfürstlich bayerischer Hofmaler, als welcher er 1729 starb.

Sing hat viele Kirchenbilder hinterlassen, da fast jedes Kloster oder Domkapitel bei ihm Bestellungen machte. Er galt für einen ausgezeichneten Maler seiner Zeit, der in Composition und Färbung gleiche Kraft entwickelte. Sing strebte nach Originalität, und suchte diese in einer gewissen manierirten Kraftäusserung, wodurch seine Figuren theatralisch erscheinen. Charakter, und Wahrheit des Ausdrucks ist nur selten bei ihm zu finden. Seine Gestalten affektiren Grossheit ohne Adel und Würde. Sing hatte keine Ahnung von dem grossen Verfalle, in welchem sich damals die Kunst befand. In einer besseren Zeit hätte er sicher Vorzügliches geleistet. In der St. Georgenkirche zu Amberg, in der Pfarrkirche und im Dome zu Eichstädt, in der Abteikirche zu Kempten, in der Abteikirche zu Schussenried, in St. Martin zu Landshut, bei St. Veit und bei den Capuzinern zu Straubing, in der Stifts- und Jesuitenkirche zu Alten-Oetting, im Dome zu Passau, in der Carmeliter-

29 *

kirche zu Regensburg, in der Kirche zu Stauffen und im Algei,
in den Kirchen zu Rothelmünster, zu Landau, zu Ranshofen, bei
St. Salvator in Augsburg u. s. w. sind zahlreiche Altarbilder von
ihm, theilweise von bedeutender Grösse, besonders wenn sie den
Hochaltar füllen, was oft der Fall ist. Wo sich sein oben ge-
nanntes Probebild der Himmelfahrt Mariä befinde, wissen wir nicht.
Solche Darstellungen zieren den Hochaltar der Pfarrkirche in Eich-
städt (30 F. hoch), der Abteikirche in Kempten, der Kirche zu
Landau an der Isar und der Abteikirche in Schussenried. Das
Bild der letzteren Kirche soll zu den schönsten des Meisters ge-
hören. In Lipowski's bayerischem Künstler-Lexicon sind mehrere
inhaltlich bezeichnet. Im Intelligenzblatt des ehemaligen bayeri-
schen Illerkreises 1816 sind solche aufgezählt, welche sich in jenem
Kreise befinden.

In der Pinakothek zu München ist kein Werk von diesem Künst-
ler, da jene, welche ehedem in der Gallerie aufbewahrt waren, jetzt in
Schleissheim sind. Da sieht man Sophonisbe, wie sie den Gift-
becher empfängt, und den Evangelisten Johannes, halbe Figuren
in Lebensgrösse. In den Kirchen zu München ist unsers Wissens
kein Bild von Sing. Lipowski will wissen, er habe für diese Stadt
nichts gemalt, weil er nicht Hofmaler geworden ist. Allein Sing
war wirklich Hofmaler, so wie And. Wolf. Er hinterliess ein be-
deutendes Vermögen, welches seine Erben und die Wohlthätig-
keitsanstalten der Stadt theilten. Die Summe von 2000 Gulden er-
hielten die Franziskaner zu Seelenmessen.

Nach ihm gestochen kennen wir folgende Blätter:

1) Die hl. Jungfrau mit dem Kinde auf dem Schoosse sitzend.
 Gasparus Sing del. et pinx. Bartholomé Kilian sculp. gr. fol.
2) Ein Ex Voto-Bild: Jesus, Maria, Franciscus Seraphicus,
 Antonius de Padua et Angelus Custos me ab omni malo
 liberent et custodiant etc. Von Kilian gestochen, gr. fol.

Singendonch, D. J., wird der Verfertiger eines schönen radirten
Blattes nach C. Dujardin genannt, der sein Monogramm und die
Jahrzahl 1815 darauf setzte. Dieses Blatt stellt ein mit den Vor-
derfüssen knieendes Kalb nach rechts gewendet vor. H. 3 Z. 1 L.,
Br. 3 Z. 2 L.

Diess ist vielleicht der Kunstfreund Singendonck zu Utrecht,
der eine bedeutende Sammlung besass.

Singer, Johannes, Goldschmid, war in der zweiten Hälfte des 18.
Jahrhunderts thätig, und stand im Rufe eines tüchtigen Meisters.
Seine Blüthezeit fällt um 1450 — 70. E. Geiss fand ihn in einem
Bruderschaftsverzeichnisse des Klosters Indersdorf, welches sich im
k. Reichsarchive zu München befindet, unter dem Jahre 1459
eingetragen.

Singer, Franz, Maler, arbeitete in der ersten Hälfte des 18. Jahr-
hunderts in Wien. In der 1712 begonnenen, aber erst 1770 vollen-
deten Kirche der 14 Nothhelfer im Lichtenthale zu Wien ist im
Gewölbe ein schönes Bild von ihm, welches den betenden Zöllner
und den Pharisäer vorstellt.

Singer, P., Kupferstecher zu Nürnberg, genoss daselbst den Unter-
richt Wagner's und lebt noch gegenwärtig in der genannten Stadt.
Es finden sich Stahlstiche von ihm, wie in den Andachtsbüchern
von M. Sintzel, etc.

Singer oder Singher, Hans, Maler von Marburg, arbeitete in der ersten Hälfte des 16. Jahrhunderts in Antwerpen. Er malte meistens Landschaften mit Wasserfarben, und für die Tapezirer. Im Jahre 1543 wurde er Mitglied der Gesellschaft des hl. Lukas in Antwerpen. Seiner erwähnt Descamps.

Singknecht, Christoph Gregor, Maler, angeblich ein Holländer, arbeitete um 1630 zu Königsberg. Im Rathhause und in der Börse daselbst malte er allegorische Darstellungen.

Singleton, Henry, Historienmaler, wurde 1766 in London geboren, und unter Hamilton's Einfluss zum Künstler herangebildet. Er malte und zeichnete viele Schlachtbilder und andere wichtige Affairen aus der Kriegsperiode seiner Zeit. Ueberdiess haben wir von ihm auch historische Darstellungen und Genrebilder, sowie Portraite. Nur ist zu bemerken, dass dieser Künstler mit John Singleton Copley verwechselt werden könnte. H. Singleton starb 1839.

Folgende Gemälde sind nach unserm Meister gestochen..

Der Einzug des Heilandes in Jerusalem, gest. von H. Gilbank. Mezzotintoblatt, qu. roy. fol.
Adam und Eva beweinen den todten Abel, gest. von J. Godby.
Captain Faulknor storming fort royal.
Capt. Trollope engaging a french Squadron.
The death of Capt. Hood.
Gallant action of Nelson.
 Diese vier Blätter sind von J. Daniell in schwarzer Manier gestochen, und colorirt, Imp. qu. fol.

The taking of Seringapatnam.
The body of Tippoo recognised.'
 Beide Blätter von A. Cardon punktirt, qu. fol.

Die Bestürmung und Einnahme von Seringapatnam.
Der Tod des Tippo Saib.
Die zwei Söhne des Tippo Saib ergeben sich.
Der Leichnam Tippo's von seiner Familie erkannt.
 Diese vier Blätter erschienen in der Herzbergischen Kunsthandlung zu Augsburg. Imp. fol. .

Paul I. donne la liberté au Gen. Kosciusko, von J. Daniell in schwarzer Manier gestochen.
Das Testament Ludwig XVI., gest. von Keating, fol.
David Simple, Roman-Scene, punktirt von R. Lawry, 1788.
Serena, Frauenfigur, punktirt von W. Bond, fol.
British Plenty.
Indian Scarcity, zwei Blätter von C. Knight.
The vicar of the Parish receiving his Tithes.
The curate of the Parish retourn'd from Duty, beide von Th. Burke punktirt.
The Far-Yard.
The Ale-House-Door.
Going to Market.
Coming to Market.
 Diese vier Blätter hat W. Nutter punktirt.

Lingo and Cowslip, punktirt von E. Scott.
Eine sitzende Frau mit drei Kindern, gest. von Bartolozzi, fol.

Singleton Copley, John, s. Copley.

Sinibaldo, Raffaelo di Bartolomeo, Bildhauer von Monte-lupo, war früher allgemein unter letzterem Namen bekannt, bis endlich 1840 durch den dritten Band von Dr. Gaye's Carteggio inedito d'artisti p. 581 ff., die in der Magliabecchiana befindliche Selbstbiographie des Meisters bekannt wurde, die wir aber beim Artikel dieses Meisters (Montelupo) nicht mehr benutzen konnten. Der Künstler sagt da, dass sein Vater Bartolomeo di Giovanni d'Astorre zum Geschlechte der Sinibaldi in Montelupo gehört habe. Das Geburtsjahr bestimmt er nicht genau, man ersieht aber, dass Raffaelo um 1504 geboren wurde. Das Manuscript ist ohne Datum.

Sinibaldo, Maler von Perugia, wird von Fiorillo I. 83. unter die Schüler des Perugino gezählt. Er setzt seine Blüthezeit um 1504, und behauptet, dass sich in Gubbio Bilder von ihm finden.

Sinjeur, Govaert, Maler, ist nach seinen Lebensverhältnissen un-bekannt. Er malte im Geschmacke des Ph. Wouvermans.

Sinovo, nennt Füssly einen Maler, nach welchem Mixelle eine Folge von 7 Blättern gestochen habe, welche die Werke der Barm-herzigkeit vorstellen.

Sintes oder Sintos, Giovanni Battista, Zeichner und Ku-pferstecher, wurde um 1680 in Rom geboren, und daselbst von B. Farjat zum Künstler herangebildet. Er lieferte zahlreiche Blätter, die theilweise in literarischen und artistischen Werken vereiniget sind. Um 1760 starb dieser Künstler.

1) Eine Madonna, nach S. Memmi, fol.
2) Das Abendmahl des Herrn mit den Jüngern, nach Rafael, das sogenannte Bild mit den Füssen, welches Marc Anton und M. de Ravenna gestochen habe, 8.
3) Die Stigmatisation des hl. Franz, nach F. Trevisani, fol.
4) Ephraim Syrius, für die römische Ausgabe von dessen Werken 1733, kl. fol.
 Auch die Vignetten in diesem Werke sind von ihm.
5) St. Anton von Padua, nach H. Calandrucci, kl. fol.
6) Johannes von Nepomuk, für die Acta Canonizationis des-selben, nach A. Masucci.
7) Ein Heiliger mit Engeln, nach Odasi, kl. fol.
8) Verschiedene Heiligenbilder, mit Sintes alleinigem Namen, 8.
9) Leda mit dem Schwan auf dem Bette liegend, nach C. Ma-ratti 1707, qu. fol.
10) Die Bildnisse der Bibliothekare der vatikanischen Biblio-thek von 1510 — 1780. Alle auf einem Blatte.
11) Einige Malerbildnisse für das Museo Fiorentino, fol.
12) Viele Münzen in Vaillant's Numismata Imperatorum Roman. Roma 1743.

Sintpert, Bischof von Regensburg, erbaute auf Befehl Carl des Grossen die neue Basilica des hl. Emeran, und zwar grösser und reicher, als die ältere war. Dieses erhellet aus einer Handschrift des emeranischen Mönches Arnold bei Basnage III. 155, und dann geht aus den archivalischen Documenten des Stiftes auch hervor, dass Carl der Grosse die Kosten getragen habe. Dieses Klo-ster hatte indessen schon Pipin beschenkt, und die ältere Bestätti-

gungs-Urkunde Carl's des Grossen ist von 704. Siehe Liber probationum Eccles. S. Emmerani Nro. I.

Sintzenich, Heinrich,
Zeichner und Kupferstecher, geb. zu Mannheim 1752, besuchte die Akademie daselbst, und begab sich 1775 nach London, um unter Bartolozzi seine Ausbildung zu vollenden. Hier übte er sich vornehmlich in der Punktirmanier, welche durch Bartolozzi in grossen Aufschwung kam, und namentlich auch in Deutschland Beifall fand. Die Blätter Sintzenich's sind daher grösstentheils in dieser Weise behandelt und in Farben gedruckt. Die übrigen sind theils gestochen und radirt, theils in Mezzotinto ausgeführt. Einige seiner Blätter verdienen grössere Beachtung, als ihnen zu Theil wird, da jetzt die Arbeiten aus jener Zeit wenig Liebhaber mehr finden. Im Jahre 1779 wurde er Hofkupferstecher in Mannheim, wo er bis 1790 thätig war. Von dieser Zeit an hielt er sich einige Jahre in Berlin auf, und wurde Mitglied der Akademie daselbst. Von Bayern übernommen ging 1802 der Auftrag an ihn, entweder zurück zu kehren, oder auf seinen Gehalt von 500 Gulden zu verzichten, was Sintzenich nicht für gerathen fand. Er kehrte nach Bayern zurück und starb 1812 als Hofkupferstecher zu München.

1) Carolus Theodorus D. G. Elector Palatinus. Profilkopf in ovaler Einfassung. Gravé par H. Sintzenich à Mannheim. Geätzt und mit dem Stichel vollendet. 8.
2) Friedrich Wilhelm II. von Preussen zu Pferd, nach Cunningham, gr. fol.
3) Alexius Friedrich Christian, regierender Fürst zu Anhalt, 8.
4) Friederike Wilhelmine Louise von Preussen, Brustbild nach H. Schroeder, gr. fol.
5) Catharina II. Kaiserin von Russland, 1782 gestochen, 4.
6) Sophie Gräfin von Denhoff-Denhoffstädt, fol.
7) Anna Elisabeth Louise Prinzessin von Preussen, mit ihrem Sohne, dem Prinzen August Ferdinand, nach A. Graff, fol.
8) Philipp Carl von Alvensleben, preussischer Minister, nach A. Graff, in schwarzer Manier, gr. fol.
9) F. A. Graf von Kalkreuth, nach Kloss, fol.
10) Carl Wilhelm Graf von Finkenstein, sitzend im Kniestück, nach J. Schmid in schwarzer Manier gestochen, gr. fol.
11) Carl Heinrich Graf von Hoym, nach Bach, Oval, fol.
12) Joachim Bernhard von Prittwitz, Gen. der Cavallerie, nach H Schröder, fol.
13) Schröter, k. preussischer Minister, in schwarzer Manier. fol.
14) Cl. Aug. Struensee, Minister, nach Gareis in schwarzer Manier, kl. fol.
15) Friedrich Wilhelm Graf von Schulenburg Kehnerts, 1793 in Berlin gestochen, fol.
16) C. A. von Hardenberg, nach Weitsch, in schwarzer Manier, 4.
17) Rafael Mengs, halbe Figur nach Mengs, 1784 in Mannheim punktirt und roth gedruckt, 4.
 I. Mit offener Schrift.
 II. Mit voller Schrift.
18) A. Zingg, nach Seydelmann in schwarzer Manier gestochen, 4. Selten.
19) Sophie de la Roche Guttermann, nach Beckenkamp punktirt und farbig gedruckt. Oval, 8.

20) Mme. Brandes, Schauspielerin, als Ariadne, nach Graff, fol.
21) Die Karschin, Dichterin, nach Kehrer punktirt. Oval, 8.
22) Friedrich Schmidt, Hofprediger in München, in schwarzer
 Manier, gr. 8.

23) Kopf des jungen Christus, nach C. Dolce, punktirt und in
 Farben gedruckt 1779, fol.
24) Maria, das Gegenstück dazu, ebenfalls nach C. Dolce, fol.
25) St. Anna unterrichtet die kleine Maria im Lesen, nach D.
 Luti punktirt, fol.
26) Maria mit dem Kinde sitzend, nach einer Zeichnung von
 Fra Bartolomeo im Cabinet zu München, radirt und roth
 gedruckt, 4.
27) Die hl. Jungfrau mit dem schlafenden Kinde im Schoosse
 dabei Johannes, nach P. Veronese, in Farben gedruckt 1785.
 Rund, fol.
28) Die hl. Jungfrau mit dem Kinde in den Armen, halbe Figur
 nach Rafael, in schwarzer Manier, kl. fol.
29) Der Kindermord, nach Annib. Carracci, in schwarzer Ma-
 nier, gr. qu. fol.
 I. Mit offener Schrift.
 II. Mit vollendeter Schrift.
30) Der Tod eines hl. Bischof, nach einer Zeichnung Rafael's
 im k. Cabinete zu München radirt, qu. fol.
31) Die büssende Magdalena, nach C. le Brun, das Gegenstück
 zur Artemisia, 1786 punktirt und braun gedruckt, fol.
32) Die hl. Magdalena, nach C. Dolce, in Schabmanier, gr. fol.
 I. Vor der Schrift.
 II. Mit derselben.
33) St. Cäcilia, mit einem musikalischen Instrumente, nach Do-
 minichino punktirt, schwarz und in Farben, kl. fol.
 I. Vor der Dedication von 1782.
 II. Mit derselben.
34) Die Friedensstiftung zwischen den Römern und Sabinern,
 nach dem Bilde von P. P. Rubens in München, gr. qu. fol.
35) Die Vestalinnen um das hl. Feuer, sieben Figuren nach
 Sconjans, punktirt und lichtroth gedruckt, gr. 4.
36) Cassandra und ihre Gefährtin, Kniestücke, nach A. Hickel
 punktirt und in Farben gedruckt 1784, fol.
37) Offrande à la vertu, nach A. Hickel punktirt, kl. fol.
 Es gibt Abdrücke vor der Schrift.
38) Die Königin Artemisia im Schmerze, nach Annib. Carracci,
 braun und in Farben gedruckt, fol.
39) Judicia Amorum, Vignette, Sim. Klotz inv. 1803. kl. fol.
40) Phyllis, halbe Figur eines Mädchens mit dem Lamme spie-
 lend, nach C. Dolce's Bild aus der Mannheimer Gallerie,
 liebliches Blatt, punktirt und in Farben gedruckt 1783. fol.
41) Sophonisbe sitzend, nach F. Solimena's Bild aus der Mann-
 heimer Gallerie, braun und in Farben gedruckt 1785, kl. fol.
 Es gibt Abdrücke vor der Dedication.
42) Zemire, weibliche Büste im Profil, nach G. B. Cipriani punk-
 tirt. Oval, kl. fol.
43) Ida mit einem Blumenkorb, Büste nach Schnorr, punktirt
 und schwarz gedruckt, 12.
44) Leonora, Freundin der Ida, nach Maria Schurman, in glei-
 cher Manier, 12.

45) Ophelia, Kniestück nach Rembrandt, in schwarzer Manier 1787. 4. Selten.
46) Die Musik, leicht bekleidete Nymphe, nach R. Carriera, in Farben gedruckt. Mannheim 1704. Oval, fol.
47) Die Malerei, junge Griechin, nach Aug. Kauffmann 1770. Das Gegenstück zum obigen Blatte.
48) Comedy, nach Aug. Kauffmann, punktirt und roth gedruckt, 1777. Oval, kl. fol.
49) Tragedy, nach derselben, in gleicher Manier. Oval, kl. fol.
50) Emilia, nach A. Kauffmann, punktirt und farbig. Oval, kl. fol.
51) Eine Betende, nach D. Luti, in schwarzer Manier, fol.
52) Lieber Vater. Sintzenich del. et sc. 4.
 Es gibt schwarze und colorirte Abdrücke.
53) Das Gebeth, nach Elisabeth Sintzenich, qu. fol.
54) Das Grabmal des Grafen Moriz Alexander von March, in schwarzer Manier, nach G. Schadow, gr. fol.

Sintzenich, Elisabeth, Zeichnerin, lebte gleichzeitig mit dem obigen Meister, so dass sie vielleicht die Gattin oder die Tochter desselben ist. Heinrich Sintzenich stach nach ihr ein grosses Blatt unter dem Titel des Gebetes.

Sintzenich, Peter, Kupferstecher, Heinrich's Bruder, besuchte die Akademie in Dresden, und ging dann zur weiteren Ausbildung nach England, wo er von 1785 an mehrere Jahre lebte. Es finden sich Landschaften von ihm, wie solche mit Thieren nach Berghem und Huysmann. Auch Bildnisse und Genrestücke stach er, meistens in Punktirmanier.

Sintzenich, Friedrich Heinrich, Zeichner und Kupferstecher, der Sohn des obigen Heinrich Sintzenich, genoss in Berlin den Unterricht seines Vaters, und setzte dann in Dresden seine Studien weiter fort. Es dürfte wohl seyn, dass etliche der im Artikel des älteren Heinrich verzeichneten Blätter ihm angehören. In den Supplementen zu Füssly's Künstlerlexikon heisst es, dass sich einer der Söhne des Heinrich Sintzenich auf den Kunsthandel verlegt habe.

1) Der Mord der Gesandschaft zu Rastadt. F. Sintzenich Inv. et fec. gr. fol.
2) Der zerbrochene Krug. F. Sintzenich inv. et fec. 1800, kl. qu. fol.

Sipkes, J., Zeichner und Maler, ist uns nach seinen Lebensverhältnissen unbekannt. Es finden sich getuschte Zeichnungen von ihm, die Marinen mit Schiffen vorstellen.

Sipmann, Gerhard, Zeichner und Maler, wurde 1790 in Düsseldorf geboren, und an der Akademie daselbst von Professor Thelott in der Zeichenkunst unterrichtet. Hierauf studirte er unter Leitung des Prof. Schäfer die Baukunst und Perspektive, bis er endlich 1814 nach München sich begab, um sich der Historienmalerei zu widmen, welche damals unter dem Direktor P. v. Langer gepflegt wurde. Seine ersten Arbeiten kamen 1817 zur Ausstellung, meistens Bildnisse in Oel, und eine Skizze mit Jesus und Johannes als Kinder. Im Jahre 1819 erschien von ihm in der Zeller'schen Kunsthandlung zu München ein lithographisches Werk, unter dem Titel: Studienköpfe nach Rafael zum Gebrauche für Kunst-

schulen, worüber sich das Kunstblatt vom genannten Jahre sehr
vortheilhaft aussprach. Im folgenden Jahre kam Cornelius nach
München, um seine grossartigen Arbeiten in der k. Glyptothek
zu beginnen, und jetzt hatte er die Ehre, neben Zimmermann und
Schlotthauer, den jetzigen Professoren der Akademie, von diesem
zum Gehilfen ernannt zu werden. Sipmann malte im Göttersaale die
Arabeske mit dem geflügelten Genius des Gesanges, zu dessen Sei-
ten Mänaden und Greifen sitzen, während andere phantastische
Gebilde sich herbei bewegen. Die Arbeiten in der Glyptothek be-
schloss Sipmann 1822, um auf selbstständigem Wege zu seinem
Ziele zu gelangen. Verschiedene Fussreisen in das bayerische Ge-
birg, nach Salzburg und Tirol erweckten in ihm die Lust zur
Landschaftsmalerei, und schon 1823 sah man auf der Ausstellung
zu München eine idyllische Landschaft von seiner Hand, neben
einer Zeichnung von geistreicher Anordnung. Sie sollte zur Verzie-
rung der Decke eines Bibliotheksaales dienen, wo im Mittel-
bilde die allegorischen Gestalten der epischen, lyrischen und dra-
matischen Poesie erscheinen, umgeben von Homer, Ossian, Dante
und Tasso. Eine andere Zeichnung könnte zum Schmucke eines
Concertsaales gewählt werden. Sie stellt im Mittelbilde Apollo
mit den Horen, und in den Arabesken die Mythe des Gottes vor.
Die Zeichnungen, welche Sipmann von dieser Zeit an ausführte,
sind sehr zahlreich, in historischen und landschaftlichen Composi-
tionen bestehend, oder dem reichen Gebiete der Arabeske ent-
nommen, theils im Aquarell, theils in Tusch. Im Jahre 1827 kam
durch den Kunstverein ein landschaftliches Gemälde zur Verloo-
sung, welches eine grosse Baumgruppe und einen See im Hinter-
grunde zeigt. Auch im folgenden Jahre wurde eine Landschaft
von Sipmann angekauft, eine Ansicht aus der Umgebung von
Salzburg.

Im Jahre 1829 wurde der Künstler zum Professor der Zeichen-
kunst am k. Cadetenkorps in München ernannt, was aber keines-
wegs seinem bisherigen Streben ein Ziel setzte. Noch in demsel-
ben Jahre malte er eine Charitas in Oel, und eine grössere Zeich-
nung bietet reichen Stoff zur Verzierung eines Saales in Fresco.
Es sind die Tagszeiten in verschiedenen Gruppen bildlich dar-
gestellt, und durch Arabesken verbunden sieht man auch die
Jahreszeiten in mannigfaltigen Formen, ein Werk voll liebli-
cher Gedanken. Im Jahre 1840 brachte Sipmann den Plan und
den Durchschnitt zu einer Kirche zur Ausstellung, mit Composi-
tionen zu Frescomalereien. Das Hauptbild enthält in symbolischer
Weise die Darstellung des Weltgerichtes. In anderen Räumen er-
scheinen Moses, Jeremias, Matthäus und Johannes, und auch
Christus ist dargestellt, wie er im Tempel lehret. In neuester Zeit
wählte der Künstler Darstellungen aus Dante's Hölle, welche eine
Folge bilden werden.

Dann haben wir von Sipmann auch ein Zeichnungswerk, unter
folgendem Titel: Allgemeine Zeichnungsschule, 2 Hefte mit 40 Blät-
tern, von Freymann lithographirt und mit Ton gedruckt, roy fol.
München 1839 und 40. Die dritte Abtheilung enthält in 20 Blät-
tern die Anatomie für Künstler, mit Text. München 1841. Dazu
gehört ein Anhang: Köpfe aus Münchner Kunstwerken (nach Cor-
nelius, J. Schnorr, H. Hess u. A.) I. Heft in 12 Blättern, von Schö-
ninger lithographirt. München 1842. gr. fol. Einen weiteren An-
hang bilden die Naturstudien von Peter Hess. I. H. mit 10 Blät-
tern in Tondruck, lith. von Freymann. München 1845, gr. fol.

Sipmann, Carl, Maler, der jüngere Bruder des Obigen, wurde 1802 zu Düsseldorf geboren, und an der Akademie daselbst herangebildet, zu einer Zeit als Cornelius noch jene Anstalt leitete. Als dieser Meister nach München sich begab, begleiteten ihn mehrere seiner Schüler, an welche sich auch Sipmann anschloss. Diese Künstler fanden zu München theils in der k. Glyptothek, theils in den Arkaden des Hofgartens Beschäftigung, Sipmann im Fache der Ornamentik, wofür er von jeher grosse Vorliebe äusserte. Er componirte und malte fast alle Guirlanden im Heroensaal der k. Glyptothek, und auch jene in den Arkaden des Hofgartens sind von ihm gemalt. Mit diesem Fache beschäftigte er sich später auch in Düsseldorf, wo er seit einigen Jahren wieder der Kunst lebt. Ueberdiess malte er auch Blumen und Früchte in Oel und historische Darstellungen, die aber den geringsten Theil seiner Werke ausmachen. Ein schönes Bild von 1831 ist die Madonna mit dem göttlichen Sohne.

Sirabousky, soll ein russischer Maler heissen, nach welchem Payen 1806 das Bildniss des Kaisers Alexander I. gestochen hat.

Siracusa, Santo, Bildschnitzer, hatte um 1720 in Messina den Ruf eines geschickten Künstlers.

Sirani, Giovanni Andrea, Maler, geb. zu Bologna 1610, war Schüler von Giac. Cavedone und Guido Reni. Sein Vorbild blieb letzterer, welchen er mit solchem Glücke nachahmte, dass eine Verwechslung stattfinden konnte. Er vollendete nach Guido's Tod dessen grosses Gemälde des heil. Bruno in der Carthause zu Bologna, und mehrere andere Bilder des Meisters. Früher retouchirte G. Reni öfters die Gemälde seines Schülers, so wie fast alle in der Weise Guido's behandelt sind, die früheren in der zweiten und die späteren in der letzten Manier desselben. Was darunter zu verstehen sei, ist im Artikel Reni's gesagt. In S. Martino zu Bologna ist ein schönes Crucifix von ihm, ähnlich jenem Guido's in S. Lorenzo in Lucino, oder jenem in der Gallerie zu Modena. In der Carthause zu Bologna ist das Abendmahl des Pharisäers, und in S. Giorgio daselbst die Verlobung Mariä von ihm gemalt.

In der Pinakothek zu Bologna sieht man eine Darstellung der jungen Maria im Tempel. Simeon empfängt sie mit offenen Armen. Die Eltern und andere Personen folgen. Dieses Bild war im Oratorio de' Preti, via del Begato, und Rosaspina hat es gestochen. In der Pinakothek ist auch das Gemälde aus der Capelle Foresti in der Kirche dell' Osservanza, bekannt unter dem Namen der B. V. della Concezione. Die heil. Jungfrau steht auf dem Halbmonde mit Engeln zu den Seiten, und oben erscheint Gott Vater. Ein anderes Bild aus derselben Capelle, und jetzt in der Pinakothek, stellt den heil. Anton von Padua dar, wie er kniend das Jesuskind empfängt. Im Dome zu Piacenza sieht man seine zwölf Crucifixe, ein schönes Bild, welches andere der Elisabeth Sirani zuschreiben. Letztere ist die Zierde der von unserm Sirani in Bologna gegründeten Schule. Der Meister starb 1670 in Bologna. In der Felsina pittrice III. 69, und bei Malvasia II. 451 ist das Bildniss des Meisters.

Malvasia legt dem G. A. Sirani 10 radirte Blätter mit Liebesgöttern bei, welche V. Serena dem Guasta Villani dedicirte. Auch zwei andere Blätter, Saturn und die Fama vorstellend, legt ihm Malvasia bei, ist aber mit seiner Angabe im Irrthum, welchen Gori

u. A. fortpflanzten. Erst Bartsch P. gr. XIX. p. 148 hat die Sache in's Reine gebracht, und gezeigt, dass die Liebesgötter und die Fama von L. Loli, und Saturn von Scarsello herrühren. Diese Meister haben Compositionen Sirani's in Kupfer gebracht. Auch Elisabeth Sirani hat nach Bildern ihres Vaters in Kupfer radirt, so wie Girol. Scarsello und L. Loli, deren Werke wir an ihrer Stelle verzeichnet haben. Van der Borcht hat ebenfalls Blätter nach ihm geliefert.

Als eigenhändige, malerisch und geistreich behandelte Radirungen bleiben dem Meister seit Bartsch nur zwei Blätter.

> 1) Lucretia sich durch den Dolch den Tod gebend. Sie sitzt am Tische, auf welchen sie den rechten Arm stützt, während sie den Dolch in der Linken hält. In der Mitte unten ist das Wappen des Cardinals Paoletti und die Dedication: All. Ill.^{mo} R.^{mo} mio S. e Pron. Col.^{mo} Mons. Archid.° Paoletti. H. 7 Z. 3 L. mit 1 Z. 6 L. Rand, Br. 5 Z. 1 L.
> I. In der Grösse der ursprünglichen Platte. H. 8 Z. 10 L., Br. 7 Z. Bei Weigel 2 Thl.
> II. Von der verkleinerten Platte, und mit Dedication, wie oben.
>
> 2) Apollo und Marsyas. Letzterer erscheint links des Blattes am Arme an einen Baumstamm gebunden, mit dem rechten Knie auf dem Boden und das linke Bein ausgestreckt. Apollo mit dem Messer ist vor ihm auf den Knieen und schindet den vermessenen Satyr. Vorn, wo die Flöte liegt, steht: Sirano. Oval. H. 5 Z., Br. 7 Z. 5 L.

Sirani, Elisabetta, Malerin, die Tochter des obigen Meisters und Schülerin desselben, galt als ein Wunder ihrer Zeit, so wie ihr auch die Nachwelt hohes Lob zollte, einem Mädchen, dass nur 27 Jahre alt wurde, und an Gründlichkeit viele gleichzeitige Meister übertraf. Sie besass ein reiches Talent, welches bei unermüdeter Uebung den grössten Aufgaben gewachsen war. Sie hielt sich an G. Reni, in dessen mittlerer Periode, wo er viel Schönes geleistet hatte. In der Carthause zu Bologna ist von ihr das grösste Bild, welches je ein Frauenzimmer gemalt haben dürfte, ein 30 Palmen hohes Gemälde der Taufe Christi. Auch in anderen Kirchen und in Privathäusern Bologna's waren früher mehrere Gemälde von ihr, deren jetzt in der Pinakothek daselbst zu sehen sind. Da ist das ausgezeichnet schöne, durch den Ausdruck der Frömmigkeit bewunderungswürdige Bild des heil. Anton von Padua, der kniend dem Jesuskinde die Füsse küsst. Simone Tassoni liess es 1662 für seine Capelle in S. Leonardo malen. Aus St. Maria nuova stammt eine gekrönte Maria mit dem Kinde in den Armen. Der heilige Philippus Neri in Verehrung der heil. Jungfrau mit dem Kinde, nach einem Bilde von Guido Reni, war ehedem in la Madonna della Galliera, und zwei kleine Gemälde stammen aus der Carthause: eine heil. Familie und das Christkind auf der Weltkugel mit dem Oelzweige. Dann ist in der Pinakothek zu Bologna auch das durch eine Radirung der Künstlerin bekannte herrliche Gemälde, welches die trauernde Madonna mit einer Dornenkrone auf dem Schosse vorstellt, wie sie die Passionswerkzeuge des göttlichen Sohnes betrachtet. Sirani malte dieses Bild 1657 für einen P. Ettore Ghisilieri, einem Priester von la Madonna Galliera, wo man es früher in der Sakristei sah. E. Sirani malte mehrere Madonnen, Christkinder und Magdalenen, deren man in den Pallästen Zampieri, Zambeccari und Caprara zu Bologna und in den Gallerien Cursini und Bolognetti zu Rom sah. Auch ihre

kleinen historischen Staffeleibilder wurden sehr hoch geachtet, so ein Loth im Hause Malvezzi zu Bologna, und St. Irene mit St. Sebastian im Palast Altieri zu Rom. Dann malte Sirani auch Bildnisse. Besonders schön nennt Lanzi ihr eigenes, damals im Besitze des Rathes Pagave zu Mailand. Sie erscheint von einem Liebesgott gekrönt.

Auch in auswärtigen Gallerien findet man etliche Werke von dieser Künstlerin. In der Pinakothek zu München ist der Genius der Vergänglichkeit, ganze stehende Figur. In der Gallerie des Belvedere zu Wien ist ein Gemälde der Martha, wie sie ihre am Putztische sitzende Schwester der Eitelkeit wegen anklagt. Das Museum zu Paris bewahrte zur Zeit Napoleon's einen auf dem Bette ruhenden, kleinen Liebesgott, ein liebliches Bild, welches Landon Annales IV. 17 im Umrisse gibt. Dieses Gemälde ist nicht mehr in Louvre. Dann finden sich auch Zeichnungen von ihrer Hand, meist à la Sanguine und getuscht.

Elisabetta Sirani hat während ihres kurzen Lebens viel geleistet. Sie starb an Gift 1665, in einem Alter von 27 Jahren. Malvasia II. 462 ff. beschreibt mit rührenden Worten das Leben dieser durch Schönheit und Seelenreinheit ausgezeichneten Künstlerin, die nach kaum zehnjährigem Wirken wahrscheinlich ein Opfer des fluchwürdigsten Kunstneides wurde, kaum entfaltet zur vollblühenden Rose, um deren Verlust ganz Bologna trauerte. Malvasia erzählt von ihrer Liebenswürdigkeit und von ihren Tugenden des stillen Lebens. Sie pflegte mit unendlicher Liebe ihren durch die Gicht gelähmten Vater, und was sie mit der Kunst gewann theilte sie mit den Eltern und den Schwestern. Selbst die Geschenke, welche sie von hohen Beförderern der Kunst als Preis ihres Talentes erhielt, gab sie dem Vater, dass er sie zu seiner Erheiterung verwende. Und wenn sie die längste Zeit des Tages an ihren grösseren Gemälden gearbeitet hatte, so malte sie noch heimlich kleine Bilder auf Kupfer, um damit bei häuslichen Vorfällen der Mutter eine Freude und Unterstützung zu verschaffen. Bescheidenheit und Anspruchlosigkeit war die zweite schöne Blume im Kranze häuslicher Tugenden. Von der Natur mit Schönheit begabt, mit dem reichsten Talente für Malerei und Saitenspiel ausgestattet, ein Wesen von edelstem Gefühl und von feinster Bildung blieb sie still im Kreise der ihrigen, und schien nicht zu wissen, wie ausgezeichnet sie vor vielen sei. Ihr Leben war ihrer Kunst und ihrer Familie geweiht, jedes andere Vergnügen war ihr fremd. Nur den Liedern der Dichter hörte sie zu, von denen besonders Bianchini ihr in treuer Freundschaft zugethan war, und manches ihrer Werke besang. Dann trug sie auch hohe Ehrfurcht für das Heilige in ihrer Brust, und daher athmen ihre religiösen Bilder tiefe Frömmigkeit. Sie kannte keine andere Liebe als die zu Gott und den Ihrigen. Das liebliche Bild des Amor war nur der Gegenstand ihres anmuthigen Spieles, die Gewalt der sinnlichen Liebe kannte ihre reine Seele nicht. Ihre Gebeine ruhen in S. Domenico neben jenen des Guido Reni, den sie als Kind lieben und verehren gelernt, und der ihr Vorbild bis zum Tode blieb. In der Capello Guidotti liest man mit Rührung die von Picinardi verfertigte lateinische Grabschrift. Malvasia hat auch eine eigens gedruckte Leichenrede aufgenommen: Il penello lagrimato, orazione funebre del Sig. G. Luigi Picinardi con alcune puesie in morte della Signora Elisabetta Sirani. Bologna 1665.

Das oben erwähnte Bild des hl. Anton von Padna hat G. M. Mitelli für die Sammlung: Bononiensium Pictorum Icones, gesto-

chen. J. Cantersani stach das Bild der hl. Anna mit Maria. Eine
andere hl. Familie ist aus C. Royers Verlag. L. Loli radirte eine
Maria mit dem Kinde. Bartolozzi stach ein schlafendes Jesuskind
in Punktirmanier, und Bossi zwei ringende Liebesgötter in Tusch-
manier. Eine sehr schöne und seltene Radirung von C. G. Ca-
stelli stellt die Charitas mit drei Kindern vor. R. Delaunay stach
ein kleines Blatt mit dem schlafenden Liebesgott. Von White
haben wir ein Bild des Cupido der die Waffen des Mars ver-
brennt, und Forster stach den unter einem Zelte schlafenden Amor.
Ohne Bezeichnung ist ein landschaftliches Blatt mit einem Kinde,
welches nach einem Schmetterling hascht. Molinari imitirte eine
Handzeichnung, wie der Henker der Herodias das Haupt des Jo-
hannes reicht. Auch Lorenzo Loli hat nach ihr gestochen.

Bei Malvasia II. 452 ist das Bildniss dieser Künstlerin ge-
stochen.

Wir haben von dieser Künstlerin einige radirte Blätter, die
äusserst geistreich behandelt sind. Ein Verzeichniss derselben gibt
Bartsch im Catalogue raisonné des estampes gravés à l'eau-forte
par G. Reni et de celles de ses disciples. Vienne 1795 p. 82 ff.
Dieses Werk hat Bartsch im Peintre-graveur XVIII p. 277 ff. ganz
umgearbeitet, und auch das Verzeichniss der Blätter der Elisabeth
Sirani ist im P. gr. XIX. 151 ff. neu revidirt. Bartsch beschreibt
deren zehn.

1) Die hl. Jungfrau in halber Figur mit den gekreuzten Hän-
den, und den Kopf mit einer Aureole umgeben, welche weiss
erscheint. Ausserdem ist der Grund mit horizontalen Linien
bedeckt. Das Licht kommt von rechts her. Dieses Blatt
ist ohne Namen, und nach Bartsch wahrscheinlich von E.
Sirani. H. 4 Z. 2 L., Br. 3 Z. 5 L.

2) Die hl. Jungfrau in halber Figur, fast en face, etwas nach
rechts gerichtet. Sie kreuzt die Hände über die Brust und
hat den Kopf mit einem Stücke ihres Mantels bedeckt.
Dieses Blatt hat Sirani für Malvasia radirt, nach einem
Bilde in Lebensgrösse. H. 4 Z. 7 L. (nicht 2 L. nach Bartsch),
Br. 3 Z. 11 L.
Dieses sehr geistreiche Blatt kommt selten vor.

3) Die hl. Jungfrau mit dem schlafenden Kinde auf dem Schoosse,
halbe Figur. Links steht der kleine Johannes, und im
Grunde rechts liest Joseph in einem Buche. Diese Dar-
stellung erscheint in einem Oval. Rechts unten ist ein Name
ausgekrazt, so dass das Blatt ohne Bezeichnung vorkommt.
Bartsch hält es sicher für Arbeit der E. Sirani, und eignet
die Composition dem J. A. Sirani zu. Durchmesser der
Höhe 6 Z. 2 L., Br. 5 Z. 2 L.
Im zweiten Drucke mit der Schrift: Guido Reni inv. inc.

4) Die Ruhe in Aegypten. Maria sitzt rechts am Fusse eines
Baumes mit dem Kinde auf dem Schoosse. Neben ihr steht
eine Wiege, und im Grunde nach links sieht man Joseph
unter einer Palme sitzen, während in der Luft drei Cheru-
bim schweben. Rechts unten steht: Siranus In. Der Name
der Elisabeth Sirani ist ausgekrazt, und man sieht nur noch
die Spuren. H. 6 Z., Br. 6 Z. 5 L.
Bei Weigel 1 Thl. 8 gr.

5) Die Ruhe in Aegypten. Maria sitzt links unter einer Palme
und reicht dem Kinde auf dem Schoosse die Brust. Etwas

nach rechts hin sitzt Joseph bei zwei Bäumen mit dem Buche
in beiden Händen. Den Grund bildet bergige Landschaft.
Links unten steht: Siranus In. Auch bemerkt man noch
die Spuren des Namens der E. Sirani. H. 6 Z., Br. 6 Z. 6 L.

6) Die hl. Jungfrau (Kniestück) mit dem Kinde in den Armen,
wie diese den einen Fuss auf ein Kissen, den anderen auf
den Schooss der Mutter stützt. Es reicht nach der Bandrolle,
welche ihm links Johannes bringt. Im Grunde rechts be-
merkt man die Bettstelle mit einem Vorhang. Diese Dar-
stellung erscheint in einem Rund von 7 Z. 7 L. Durch-
messer. Im unteren Rande steht: Opus hoc a divino Ra-
phaele pictum et a Fr. Bonaventura Bisio oblinitum —
Elisabetha Sirani sic incisum exposuit. Das Originalge-
mälde besass der Herzog von Mantua. H. 8 Z. 9 L., Br.
7 Z. 7 L.

7) Die trauernde Maria, mit der Dornenkrone auf dem Schoosse
sitzend, nach dem berühmten Bilde in der Pinakothek zu
Bologna. Sie stützt den Kopf auf den linken Arm, im
Schmerz über das Leiden des göttlichen Sohnes. Rechts
kniet ein Engel, der mit Thränen die Leidenswerkzeuge
betrachtet, die vor ihm auf dem Boden liegen. Im Grunde
links steht ein Engel in Anbetung des Kreuzes, welches
zwei schwebende Engel tragen. Im unteren Rande steht:
Al. Pre. Hetore Ghiselieri Sacerdote della Con. di S. Filippo
Neri — Elisab. ta Sirani F. d. d. 1657.
 Diess ist das Hauptwerk der Künstlerin, welches für ein
Mädchen von neunzehn Jahren in Zeichnung und Behand-
lung der Nadel bewunderungswürdig ist. H. 9 Z. 7 L. mit
9 L. Rand. Br. 7 Z. 6 L.
 B. Weigel werthet dieses Blatt auf 2 Thl. 12 gr.

8) Die hl. Familie. Maria sitzt im Profil in Mitte des Blattes
auf dem Bette mit dem säugenden Kinde in dem linken
Arme, während sie mit der Rechten dem Johannes eine
Kirsche reicht. Im Grunde nach rechts sitzt Elisabeth und
links arbeitet Joseph. Rechts unten steht: Siranus In. Da-
neben bemerkt man Spuren von Elisabeth's Namen. H. 9
Z. 10 L. mit 1 Z. 2 L. Rand, Br. 8 Z.
 Die ersten Abdrücke sind vor dem Namen des Sirani.
Ein zweiter bei Weigel 2 Thl.

9) Die Enthauptung des hl. Johannes. Links steht der Henker
mit dem Haupte des Täufers, dessen Leichnam ausgestreckt
zu seinen Füssen liegt. Neben dem Scharfrichter steht ein
junger Mensch mit der Schüssel, und rechts sieht man die
Herodias mit zwei Frauen. Links unten steht: Elb. ta Sirani
F. 1657. Im Rande: All. Ill. re Ercole Fabri Priore Dignis-
simo della Veneranda Compagnia di S. Gio. Battista detto
de' Fiorentini. Gio. Batta Paganelle DDD. H. 6 Z. 11 L.
mit 8 L. Rand, Br. 5 Z. 2 L.

10) St. Eustach (Hubertus) auf den Knieen vor dem Hirsch, der
das Crucifix zwischen den Geweihen trägt. Diesen sieht man
rechts auf einem Felsen mit Gesträuchen. Vom Hunde sieht
man nur den Kopf. Im Grunde ist Landschaft, und links
bemerkt man den Kopf des Pferdes. Im Unterrande steht:
All. a Ill. ma Pron. a La Sig. ra Ottauia Affarosi Parisetti. —
Elisabetha Sirani J. F.
 Diess ist eines der schönsten Blätter der Meisterin, nur

hat an einigen Stellen das Scheidwasser nicht genug ange-
griffen. H. 9 Z. 4 L. mit 11 L. Rand, Br. 6 Z. 9 L.
 I. Der oben beschriebene Abdruck.
 II. Die Platte wurde retouchirt. Der Hund hat im ersten
Drucke eine einfache Schattirung, bei der Retouche wurden
Kreuzstriche angebracht. Am rechten Fusse des Heiligen
bemerkt man jetzt dreifache Strichlagen, während ursprüng-
lich eine einfache sich zeigte.

Es gibt von diesem Blatte eine sehr gute Copie, oder wie an-
dere glauben, ebenfalls Original, so dass das Blatt als Wieder-
holung zu betrachten wäre. Man bemerkt rechts vorn auf dem
Boden einen Stein, an welchem die Spuren des Namens: Elisa-
betta Sirani f. 1655. erscheinen. Es gibt also wahrscheinlich Ab-
drücke mit der deutlichen Schrift, welche später weggekratzt wurde.

Im Aretin'schen Cataloge erwähnt Brulliot eine Copie des Blat-
tes der Sirani von Fr. Mucci.

Sirani, Anna Maria und Barbara, die Schwestern der obigen
Künstlerin, werden von Lanzi und Crespi ebenfalls als Malerinnen
erwähnt, welche die Elisabetha Sirani zum Vorbilde nahmen. Von
der Barbara sollen sich in den Kirchen zu Bologna einige gute
Bilder finden.

Nachahmerinnen der Elisabeth waren auch Veronica und Vin-
cenza Fabri, Lucretia Scarfaglia und Ginevra Cantofogli, von wel-
cher sich ebenfalls Bilder in Kirchen zu Bologna finden.

Sirch, Wolfgang Joseph, Maler, geb. zu Augsburg 1745, war
Schüler seines uns unbekannten Vaters. Er malte in Email, und
lieferte viele Zeichnungen in Aquarell, sowohl nach eigener Com-
position als nach fremden Meistern. Starb um 1810.

Sirejacob, Paul, Maler zu Brüssel, ein jetzt lebender Künstler.
Er malt Landschaften.

Sirics, Louis, Edelsteinschneider und Goldschmid, bildete sich in
Paris zum Künstler heran, und war da bereits Hofgoldarbeiter, als
er 1747 in Dienste des Grossherzogs von Florenz trat, wo er die
Aufsicht über die Künstler der grossh. Gallerie übernahm. In Flo-
renz arbeitete er meistens in Edelsteine, und war der erste, der es
versuchte, in Lapis lazuli zu schneiden. Unter den Arbeiten in
diesem Material rühmt man besonders einen Cameo mit mehreren
Figuren, der in den Besitz des Grossherzogs kam, und wovon sich
eine gedruckte Beschreibung findet. Seinen früheren Werken
scheint es an der Zeichnung zu fehlen, denn man machte ihm
desshalb Vorwürfe. Dieses veranlasste den Meister zu einer öffent-
lichen Erklärung, welche dahin lautete, dass er demjenigen, der
eine Figur, die das goldene Zeitalter vorstellt, correkter in Sar-
donix schneiden würde als er, für die Arbeit 1000 Duplonen zahlen
wolle. In der k. k. Kunstkammer zu Wien ist von ihm ein Onyx,
auf welchem Kaiser Franz und 13 andere Figuren seiner Familie
erscheinen. Dann fertigte er auch kostbare mit Gold eingelegte
und damascirte Stahlarbeiten, wovon sich ebenfalls in dem genann-
ten Cabinete Proben finden, welche Figuren, Landschaften, Ara-
besken u. s. w. enthalten. Im Jahre 1757 gab er ein gedrucktes
Verzeichniss von seinen geschnittenen Steinen heraus, in welchem
er den Onyx in Wien als sein Hauptwerk bezeichnete.

Dann finden sich auch Schaumünzen aus der Zeit des Grossherzogs Peter Leopold von Florenz, die mit L. S. oder mit L. Siries bezeichnet sind. Diese Medaillen gehören zu den bessten Arbeiten ihrer Zeit, ob sie aber von unserm Siries herrühren, wie man glaubte, bleibt dahin gestellt. Es ist darunter eher ein jüngerer Künstler zu vermuthen, vielleicht ein Sohn des Edelsteinschneiders. Giulianelli kennt indessen nur einen Cosmus Siries, der seinem Vater Ludwig im Amte folgte, vermuthlich bald nach 1757, da dieser damals in hohem Alter stand.

Den grossen Onyx mit der kaiserlichen Familie in der Schatzkammer zu Wien hat C. Faucci gestochen.]

Siries, Violanda Beatrix, Malerin, die Tochter des obigen Louis Siries, wurde 1710 zu Florenz geboren, und von della Valle unterrichtet. Sie stand auch einige Zeit unter Aufsicht der Giovanna Marmochini, und als 1726 ihr Vater in Paris eine Anstellung fand, verdankte sie der Anweisung von Rigaud und Boucher ihre weitere Ausbildung. Nach fünf Jahren kehrte sie nach Florenz zurück, wo sich F. Conti ihrer annahm, und endlich besuchte sie auch Rom. Violanda erlangte schon in jungen Jahren grossen Ruf, was auch aus dem Umstande zu schliessen ist, dass sie in einem Alter von 25 Jahren auf kaiserlichen Befehl ihr Bildniss für die grossherzogliche Gallerie malen musste, welches für die bekannte Serie de' ritratti gestochen wurde. Dann hat man von ihrer Hand ein Familienbildniss, welches in vierzehn Figuren die kaiserliche Familie vorstellt. Ein anderes eigenhändiges Bildniss dieser Künstlerin war in der Gallerie zu Leopoldskron. Sie malte in Oel und in Pastel, meistens Portraite, und dann auch Blumen und Früchte. Im Verzeichnisse der Gallerie in Leopoldskron wird sie Violante Siries Negerotti genannt, so dass sie die Gattin eines Negerotti geworden zu seyn scheint.

Siries, Cosmus, s. Louis Siries.

Sirigatti, Rudolfo Cav., ein florentinischer Edelmann, übte um 1550 die Malerei und die Bildhauerkunst. S. Borghini erwähnt seiner im Riposo. Firenze 1558, mit grossem Lobe.

Ein Lorenzo Sirigatti, vielleicht der Sohn des Obigen, erlernte bei Pietro Bernini die Baukunst. Wir haben von ihm ein Werk über Perspektive: La pratica di prospettiva del Cav. L. S. — Venezia 1596. Mit Kupfern. Diese Anleitung zur Perspektive ist dem Grossherzog Ferdinando de' Medici dedicirt.

Siritz, soll nach Füssly ein Maler heissen, von welchem sich gute Landschaften finden, die um 1710 gemalt sind.

Sirletti, Flavio, Goldschmid und Edelsteinschneider von Rom, wollte aus der Familie des berühmten Cardinals Wilhelm Sirlet stammen; es ist aber nur so viel gewiss, dass Sirletti einer der vorzüglichsten Meister seines Faches war. Er fertigte mehrere Bildnisse von berühmten Männern seiner Zeit, die meistens hoch geschnitten sind, und auch Copien antiker Cameen hinterliess er. Seinen Ruf gründeten aber vornehmlich seine Nachbildungen antiker Statuen in Edelsteine. Darunter bewunderte man besonders die Gruppe des Laokoon, von welcher es aber in Göthe's Winckelmann heisst, dass die herrlichen Formen und der Geist des Originals nicht gar glücklich übertragen sei. Nur das Verdienst einer fleissigen Aus-

arbeitung wird ihm zugestanden, was den Werth der Arbeit nicht erhöht. Dann schnitt er auch den Apollo von Belvedere, den farnesischen Herkules, den Caracalla des Palastes Farnese und den Bacchus auf dem Panzer aus dem Palaste Giustiniani in Edelsteine. Den letzteren veränderte er aber in einen Merkur, wofür ihm der Freund des Alterthums ebenfalls nicht sehr verpflichtet seyn wird. Zur Bezeichnung seiner Werke bediente er sich der griechischen Anfangsbuchstaben seines Namens, konnte aber nicht der Versuchung widerstehen, Arbeiten seiner Hand als antike auszugeben. So schnitt er einen bacchischen Faun mit dem Namen *KAΣN*. Bracci 256. tab. 47. Auch Kreuzer in seinem Beitrage zur Gemmenkunde macht auf Sirletti's Falsification aufmerksam. Dieser Künstler starb zu Rom 1737.

Sirletti, Francesco und Raimondo, die Söhne des obigen Künstlers, traten in die Fussstapfen des Vaters. Der erste erwarb sich ebenfalls Ruf, und scheint jener Sirletti zu seyn, dessen Göthe im Leben Hackert's erwähnt. Raimondo starb bald nach dem Vater.

Sirlin, s. Syrlin.

Siscara, Matteo, Maler von Neapel, hatte als Künstler Ruf. Er malte historische Darstellungen und wohlgleichende Portraite. Darunter sind jene des Königs Carl III. und seiner Gemahlin Maria Amalia in historischer Auffassung, welche beide zu Paris in Kupfer gestochen wurden. Starb um 1760.

Siscara, Angelica, die Tochter des Obigen, wurde 1733 geboren. Sie copirte mehrere Gemälde von Solimena im Kleinen, und malte auch nach eigener Composition. Domenici erwähnt ihrer und des obigen Meisters.

Sisco, Louis Hercule, Kupferstecher von Paris, war Schüler von P. Guérin und Ingouf, und ist durch zahlreiche Blätter bekannt, deren einige in grossem Formate ausgeführt sind. Die grössere Anzahl seiner Werke sind durch den Buchhandel verbreitet, meistens Stahlstiche.

 1) Claude François Bidal Asfeld, Kniestück nach Schopin, für Gavard's Galleries hist. de Versailles in Stahl gestochen, gr. 8.

 2) Adrien Maurice Noel, nach Féron, für dasselbe Werk gestochen.

 3) Clytemnestra, nach Guérin, fol.

 4) L'avare puni, nach Menjaud, fol.

 5) Eine grosse Anzahl von Vignetten für Genoude's Uebersetzung der Nachfolge Christi von Thomas a Kempis; für die Werke von Molière, Racine, Boileau, Voltaire, Florian etc., nach Zeichnungen und kleinen Gemälden von Gérard, Carl Vernet, Desenne, Devéria und Julien Portier.

Sisenando, Antonio, Kupferstecher, war in Lissabon Schüler von J. Carneiro und begab sich dann 1788 zur weiteren Ausbildung nach Rom. Er nahm sich den Volpato zum Vorbilde, dessen Unterricht er nur kurze Zeit genoss. Im Jahre 1792 kehrte er nach Lissabon zurück, wo ihn Machado (Colleçao de Memoris etc. Lisboa 1823) noch unter die Lebenden zu zählen scheint.

Sisto und Ristoro, zwei berühmte Architekten des 13. Jahrhunderts, deren Geschichte aber erst in neuester Zeit durch Archivalien beleuchtet wurde, besonders durch V. Marchese in den Memorie dei più insigni pittori, scultori e architetti Domenicani I. Firenze 1845 Cap. II. p. 37. ff. Diese beiden Meister gehören dem Dominicaner-Orden an, und bewohnten das Kloster von S. Maria Novella in Florenz. Der erste war von Florenz gebürtig, und Ristoro aus dem Gebiete von Campi. Ausserdem ist nichts bekannt aus ihrer früheren Zeit; denn die Meinung Baldinucci's und Niccolini's, dass sie Schüler oder Nachahmer des Arnolfo gewesen, hat keinen Grund, indem dieser Meister den Fra Ristoro um 27 Jahre, und den Fra Sisto um 21 Jahre überlebte. Zur Zeit dieser beiden Mönche lebten Jacopo Tedesco und Nicola Pisano, beide berühmt als Baumeister und durch Werke weltbekannt, welche somit unseren Dominikanern zum Studium gedient haben konnten. Das Necrologium von St. Maria Novella, welches mit 1225 beginnt, schweigt indessen von dem Eintritt dieser Brüder ins Kloster, es nimmt aber Marchese mit P. Fineschi (Memorie Istoriche per servire delle vite degli uomini illust. del Convento di S. Maria Nov. Fir. 1780) mit Wahrscheinlichkeit an, dass sie unter Aldobrandino Cavalcanti, der 1256 zum zweiten Male Prior wurde, auf den Schauplatz getreten seyen. Cavalcanti liess jetzt die alte Kirche des Klosters erweitern, und vermuthlich waren schon zu jener Zeit Sisto und Ristoro dabei thätig, denen dann auch der Neubau übertragen wurde. Diese Meister hatten damals schon grossen Ruf, der auch ausser den Klostermauern wiederhallte. Sicher ist, dass ihnen der Magistrat von Florenz die Vollendung des von Jacob dem Deutschen begonnenen Baues des Palazzo de' Priori übertragen hatte, worunter nach Fineschi wahrscheinlich der Palazzo del Podestà zu verstehen ist. Nach der 1269 erfolgten grossen Ueberschwemmung des Arno mussten zwei neue Brücken gebaut werden, und da waren es wieder die beiden Dominikaner, welche als Baumeister gewählt wurden. Wenigstens ist von ihnen die Brücke alla Carraja, und die andere dürfte nach Marchese von Arnolfo gebaut seyn. Vasari, Baldinucci, Lanzi, Cicognara, Fineschi und Biliotti behaupten, dass Sisto und Ristoro beide Brücken gebaut haben, nämlich auch jene von St. Trinità, ohne jedoch einen urkundlichen Beweis zu haben. In der Guida di Firenze von 1830 heisst es irrig, der Ponte alla Carraja sei 1318 von Arnolfo erbaut, aber in jener von 1841 wird richtig Giovanni da Campi als derjenige genannt, welcher 1334 einen neuen Brückenbau führte. Auch ist es ein Irrthum, wenn wir lesen, dass die jetzige Brücke noch die alte sei. Es ist dieselbe, die nach der Ueberschwemmung von 1333 gebaut wurde, und zwar von Gio da Campi und Jacopo Talenti.

Die Geschichtschreiber von St. Maria Novella glauben, dass die beiden Fratres in Florenz noch mehrere andere Gebäude errichtet haben; es ist aber diess nur vom Bau der Kirche St. Maria Novella nachweisbar. In der Guida von 1841 wird ihnen zwar die kleine Kirche von S. Remigio zugeschrieben, wegen der Aehnlichkeit des Styls mit jenem der genannten Kirche; allein P. Richa nimmt für S. Remigio ein höheres Alterthum in Anspruch. Dabei kann aber nur vom alten Baue die Rede seyn, denn die jetzige Gestalt erhielt die Kirche nach F. Fantozzi (Nuova Guida 1842) erst um 1428. Damit fällt auch die Angabe derjenigen, welche behaupten, dass S. Remigio unsern Dominikanern beim Baue von St. Maria Novella zum Modelle gedient habe. Dieser

30 *

Angabe stimmt zwar Marchese nicht bei, glaubt aber doch, dass S. Remigio um 1428 nur eine einfache Restauration erlebt habe, weil man nach dem Umschwunge, welchen die Architektur in Florenz durch Bruneleschi und Leo Battista Alberti erfahren, nicht mehr im gothischen Style baute, dessen Elemente in dem genannten Kirchlein noch herrschend sind.

Ein Werk, welches aber unbestreitbar den Ruhm dieser frommen Klosterbrüder verkündet, ist die Kirche von St. Maria Novella, welche da erbaut wurde, wo die alte Kirche S. Maria tra le Vigne stand, welche den Prediger Mönchen 1221 eingeräumt wurde. Diese Kirche erweiterte später (nach 1256) der Probst Cavalcanti, allein nach einigen Jahren konnte dieselbe die Zahl der Gläubigen nicht mehr fassen, und Cavalcanti beschloss daher, eine neue prächtige Kirche zu bauen. Das Unternehmen zog sich indessen mehrere Jahre hinaus, und als endlich die Mittel vorhanden waren, der Plan der beiden Brüder genehmiget, und die Zeit zum Baue bestimmt war, starb Cavalcanti. Den Grundstein legte der päbstliche Legat Latino Malabranca den 8. Oktober 1278 alten Styls. Der Bau schritt jetzt rasch fort, da den Meistern treffliche Werkleute (muratori e scarpellini) zur Seite standen, lauter Klosterbrüder, so dass kein einziger weltlicher Künstler beim Baue war. Doch erlebten die beiden Brüder die Vollendung des Baues nicht. Fra Giov. da Campi und Fra Jacopo Talenti vollendeten die Kirche und bauten das neue Kloster. Die Kirche hat die Form des lateinischen Kreuzes in drei Schiffen (Länge br. 168. 6. 8., Breite br. 71. 15. 6). Sie ist ein Werk des germanischen Styls von vorzüglich harmonischer Durchbildung.

Der Ruf der Meister dieser Kirche verbreitete sich auch nach Rom, und daher berief sie der Pabst, um ihnen die Leitung eines Baues zu übertragen. Von diesem Rufe erwähnt das genannte Necrologium von S. Maria Novella, bestimmt aber die Zeit nicht, in welcher diess geschah. Marchese glaubt daher, der Cardinal Legat, der in Florenz den Grundstein zur Kirche legte, habe dem Pabste Nicolaus III. die Künstler empfohlen, so dass diese 1280 nach Rom gekommen seyn konnten, in welchem Jahre der Cardinal starb. Marchese glaubt ferner, dass Sisto und Ristoro zum Baue der Kirche von S. Maria sopra Minerva berufen worden seyen, und dass sie denselben einige Zeit geleitet haben dürften. Die Benediktiner überliessen 1274 die kleine Kirche dieses Namens dem Prediger-Orden, der Bau der neuen Kirche scheint aber erst später begonnen zu haben, da sich bei P. Fontana ein Breve Nicolaus III. d. d. 24. Juni 1280 findet, welches der Pabst an die Senatoren Gio. Colonna und Pandolfo Savelli richtet, und worin er sie ersucht, den Predigern die zugesicherte Beisteuer zum Bau der neuen Kirche nicht zu versagen. Die Worte »cum itaque dicta ecclesia incipiatur fabricari ad presens« deutet auf den Beginn des Baues im Jahre 1280 oder bald darauf. Ristoro kehrte bald wieder nach Florenz zurück, Sisto blieb aber noch mehrere Jahre in Rom, wahrscheinlich mit dem Baue beschäftiget, welcher in einem Breve Bonifaz VIII. d. d. 21. Jänner 1295 ein kostspieliger genannt wird. In älteren Werken herrschen über die Schenkung der Benediktiner und über die Zeit des Baues irrige Angaben, die sich noch in der Guida di Roma 1842 wiederholen. Auch d'Agincourt lässt diese Kirche erst im Pontificate Gregor XI. (im 14. Jahrh.) erbauen. Dass Sisto den Plan zu dieser Kirche gemacht habe, ist aber nur muthmasslich zu bestimmen. Marchese findet zwar Aehnlichkeit im Style mit der Kirche von S. Maria No-

vella; allein St. Maria sopra Minerva zeigt ein ziemlich schwerfälliges Gemisch von germanischen und romanischen Formen.

Fra Sisto starb zu Rom 1289, Fra Ristoro in Florenz 1283. Vasari erwähnt ihrer im Leben des Gaddo Gaddi, Bottari in einer langen Notte zum Leben des F. Angelico, Baldinucci im Leben des Arnolfo, und Cicognara bedauert es, dass Meister dieser Grösse fast mit Vergessenheit bedeckt seyen. Marchese hat sie 1845 der Geschichte zurück gegeben. Unser Artikel über Ristoro ist daher ungenügend.

Siter, nennt Füssly einen Künstler, dessen Name auf einem colorirten Blatte steht, welches Jupiter als Schwan mit der Leda vorstellt. Vielleicht ist dieser Siter mit D. Syder Eine Person.

Sitiens, s. Ph. Soye.

Sitte, Arthus, Bildhauer, ein Holländer von Geburt, wurde 1666 als Hofbildhauer nach Berlin berufen. Er fertigte Bildwerke in Stein und Holz, womit die churf. Paläste und Schlösser geziert wurden. Nicolai benachrichtet, dass Sitte noch 1673 in Berlin thätig war.

Sittingen, Christian, Bildhauer, arbeitete zu Anfang des 18. Jahrhunderts in Chemnitz. In den Kirchen daselbst sind verschiedene Holzsculpturen von ihm, worüber man in Richter's Chemnitz Nachricht findet. Im Jahre 1704 fertigte er für die Johanneskirche die Kanzeldecke mit der Himmelfahrt Mariä, 1721 den Altar daselbst.

Sittmann, Leonhard, Maler von Cöln, genoss daselbst den ersten Unterricht, und begab sich dann 1819 zur weiteren Ausbildung nach München. Er stand da unter Leitung des Direktors P. v. Langer, da er sich der Historienmalerei widmete, blieb aber nicht ohne Einfluss der Kunstrichtung, welche durch Cornelius und andere hochbegabte Meister ausging. Sittmann studirte mit Vorliebe die Werke der ältern deutschen Kunstperiode, und manches seiner früheren Bilder ist im Charakter derselben aufgefasst, nur mit einem genaueren Studium der Natur. Später wendete er sich von jener antikisirenden Manier zur modernen Kunstweise, in welcher er verschiedene historische Bilder ausführte.

Dann haben wir auch ein lithographirtes Werk nach Zeichnungen von Sittmann, nämlich eine Nachbildung des Dombildes in Cöln (von Meister Wilhelm oder Meister Stephan), 5 lithographirte Blätter, Imp. qu. Fol.

Sivers, R. W., Bildhauer zu London, blühte in der ersten Hälfte des 19. Jahrhunderts. Man findet von seiner Hand schöne Portraitbüsten.

Der oben erwähnte R. W. Sievier wird mit ihm kaum Eine Person seyn.

Sivers oder Sievers, August, Maler, wurde 1816 zu Hardenberg in Hannover geboren, und an der Akademie in München zum Künstler herangebildet. Im Jahre 1845 kehrte er wieder in die Heimath zurück.

Sivur, F., Maler, ist nach seinen Lebensverhältnissen unbekannt. Es finden sich Seestücke von seiner Hand, meistens Schiffbrüche und Stürme vorstellend. Die Lebenszeit dieses Meisters ist nicht bekannt.

Siwert, Joachim, Maler von Berlin, war Schüler von Martin Schulze. Er malte Bildnisse, mehrere von Mitgliedern des churfürstlichen Hauses in Berlin, wo er 1632 an Schulze's Stelle zum Hofmaler ernannt wurde.

Siwert, s. auch Siewert.

Six, Nicolaus, Kunstliebhaber und Licenziat der Rechte, stammt aus einer berühmten Familie, welche mehrere in Kunst und Wissenschaft bewanderte Mitglieder zählt, die fast alle Staatsämter bekleideten. Nicolaus Six wurde 1604 oder 1695 in Haarlem geboren. Er übte sich schon frühe im Zeichnen und Malen, und wurde zuletzt Schüler von Careel de Moor, obgleich er die Kunst nur als Nebensache betrachtete. Er bekleidete die Stelle eines Schepen in Harlem, und dann jene eines Rentmeisters vom Rynland. Dirk Maas hat das Bildniss dieses Mannes gemalt. R. v. Eynden, Gesch. der vad. Schilderkunst I. 253, welcher Nachrichten über diesen Kunstfreund gibt, sagt, er besitze in Zeichnung das Bildniss desselben, unter welchem er als grosser Kenner und Kunstfreund bezeichnet ist. Er starb zu Harlem 1731.

In dem Werke R. v. Eynden's werden ihm folgende seltene radirte Blätter beigelegt:

1) Maria Magdalena in Reue dasitzend. Halbfigur nach links. Unten links steht: N. Six pinxit et fecit aqua forti. H. 6 Z. 4 L., Br. 5 Z. 4 L.

2) Ein gelockter Knabe die Flöte blasend. A. van Dyck f. N. Six s.
 In der Sammlung van Leyden's war ein unvollendeter Abdruck.

Sixada, Feixande, Zeichner, wird im Benard's Cabinet Paignon Dijonval erwähnt. In dieser Sammlung war eine mit der Feder und in Bister ausgeführte Zeichnung von ihm, welche Weiber vorstellt, die in der Nähe einer Schlossruine Hanf schlagen. Dieser Sixada blühte um 1720.

Sixdeniers, Alexander Vincent, Kupferstecher, geb. zu Paris 1795, wurde von Villery unterrichtet, unter dessen Leitung sein glückliches Talent sich schnell entwickelte, so dass er schon 1816 den zweiten grossen Preis des Institutes gewann. Er hatte aber schon früher einige gute Blätter geliefert, gewöhnlich in Grabstichelmanier. Später stach er mehrere Blätter in Mezzotinto, welche zu den bessten Erzeugnissen ihrer Art gehören. Seine Werke sind aber sehr zahlreich, da auch verschiedene Vignetten und Portraite für den Buchhandel darunter zu zählen sind. Seit einigen Jahren hat er auch Schüler herangebildet, die ihm theilweise als Gehülfen zur Seite stehen, und unter seiner Aufsicht arbeiten. So gingen von 1836 an 56 Blätter mit Darstellungen aus Milton's verlornem Paradies nach Zeichnungen von Flatters aus seinem Atelier hervor, auf welchen Sixdeniers nur als Dirigent erscheint.

1) Prinz Eugen Beauharnais, in Kupfer gestochen, fol.
2) Mlle. Rachel, Societaire du Theatre français, Kniestück nach
A. Charpentier, in schwarzer Manier, gr. fol.
3) Eine antike Portraitfigur, für das Mus. royal gestochen, fol.

4) Der Kopf des Heilandes, nach M. Colin 1845.
5) St. Cécile, nach P. Delaroche in schwarzer Manier, gr. fol.
6) Endymion, nach Girodet, für das Galleriewerk des Luxem-
burg gestochen, fol.
7) Les honneurs rendus à Raphael après sa mort. Die Feier-
lichkeit bei Rafael's Leiche, die der Pabst mit Blumen be-
streut. Nach P. N. Bergeret mit Pauquet gestochen, 1822,
gr. qu. fol.
 I. Vor aller Schrift, nur die Künstlernamen mit der
Nadel gerissen.
 II. Mit der Schrift.
8) Propertia de Rossi terminant son dernier basrelief, nach Du-
cis 1824, fol.
9) Funérailles de Marceau, nach L. Bouchot, 1843 in Mezzo-
tinto gestochen, gr. qu. fol.
10) Ali Pacha a Vascliki, nach A. Colin, in Aquatinta, fol.
11) Don Juan et Aydée, das Gegenstück zu dem genannten Blatte,
und nach Colin.
12) Le Sommeil, ein junges schlafendes Weib, in schwarzer
Manier, nach A. Pagès, fol.
13) Le Reveil, dieselbe im Zustande des Erwachens, das Gegen-
stück.
14) L'Attente, Frauenzimmer in Erwartung auf dem Ruhebette,
nach A. Pagés in Mezzotinto, qu. fol.
15) Le Roman, ein lesendes Frauenzimmer, nach Pagés, das
Gegenstück, fol.
16) L'Entrée au bain, ein Weib im Bade, nach Rioult, in Mez-
zotinto, fol.
17) La Surprise, die Frau im Bade überrascht, das Gegenstück.
18) Viens donc, nach Rioult, in schwarzer Manier, fol.
19) L'Hesitation, nach demselben, fol.
20) La Sortie du bain, nach demselben, fol.
21) Je ne veux pas, nach Rioult, alle in Mezzotinto, fol.
22) L'invasion, nach Franquelin, in Aquatinta, fol.
23) La Visite, nach Riquer, das Gegenstück, fol.
24) Le contrat rompu, nach M. Destouches, in schwarzer Ma-
nier, fol.
25) Les crêpes. Mehrere Mädchen um den Camin und ein
junger Mann, der den Krausteig aus der Pfanne schüttet,
in Verwirrung über den schönen Fuss der einen Dame,
nach E. Giraud in schwarzer Manier, gr. qu. fol.

Sixe, L. A. Chev., Maler, blühte um 1735 in Paris. Er malte
Bildnisse. Daullé stach nach ihm jenes des Präsidenten Geoffroy
Macé Camus de Pontcarré, und ein Ungenannter ein solches des
Pfarrers J. L. de Rochbouet.

Sixtus, Frater, ist der oben erwähnte Sisto.

Sixtus, E. Ch., Lithograph, arbeitete um 1826 zu Bern. Damals
gab er 8 Blätter heraus, unter dem Titel: La Chartereuse de Be-
che aux bords du lac de Thoune et ses environs, fol.

Scala, J., Kupferstecher zu Prag, ein jetzt lebender Künstler, durch Arbeiten in Kupfer und in Stahl bekannt. Von den letzteren nennen wir die böhmischen Entschuldigungs- oder Neujahrskarten. S. hierüber R. Weigel's Catologe Nr. 13081 b.

> 1) Die Taufe Christi: diess ist mein geliebter Sohn, nach C. Screta, 1837, 4.
> 2) Heil. Familie: Segen ist's etc., nach P. del. Vaga, 1838, 4.

Skarbeck, E., Maler und Lithograph zu Jastrow, ein jetzt lebender Künstler, der durch Bildnisse bekannt ist. Er malte unter anderen auch den deutsch-katholischen Prediger Johannes Czerski in Schneidemühl, und diess ist bisher als das einzige echte Portrait jenes Predigers zu betrachten. Es wurde 1845 für Czerki's Vertheidigungsschrift von Skarbek selbst lithographirt.

Skell, Friedrich Ludwig von, Zeichner, k. bayerischer Hof-Garten-Intendant, wurde 1750 zu Nassau-Weilburg geboren, und als der Sohn eines Hofgärtners schon frühe zum Zeichnen angewiesen. Er liebte vor allen landschaftliche Darstellungen, studierte auch Mathematik, Architektur und Mechanik, und da er sich mit grosser Vorliebe der Botanik und der höheren Gartenkunst widmete, so hatte er bald das weiteste Feld erworben. Eine Reise nach Frankreich, wo er in den Gärten von Versailles, Trianon u. a. den Kreis seines Wissens bedeutend erweiterte, veranlasste ihn zur Anfertigung verschiedener Plane von Gärten mit ihren Baulichkeiten, und diese Arbeiten gaben die Veranlassung, dass ihn der Churfürst 1773 nach England schickte, um auch mit der Gartenkunst jenes Landes vertraut zu werden. Er lernte bei dieser Gelegenheit den berühmten Chambers kennen, so wie den Gartenkünstler Brown u. a., und als Resultat seiner Studien brachte er eine grosse Anzahl von Zeichnungen der schönsten Gartenanlagen mit ihren Gebäuden mit sich in die Heimath. Den Weg dahin nahm er durch Holland und Belgien, wo er überall den reichsten Stoff zu Studien fand, und die Folge seiner Bemühungen war eine gänzliche Umgestaltung des deutschen Gartenwesens. Er verdrängte den französischen Bux- und Schnörkelgeschmack, räumte der Natur in freieren Anlagen ihre vollen Rechte ein, und zog auch die Plastik in seinen Bereich, die sich aber nur in einzelnen würdigen Gestalten, nicht mehr in ihrer früheren Anhäufung barroker Formen zeigen durfte. Skell fertigte eine Menge Plane zu Gartenanlagen, sowohl im In- als im Auslande. Im Jahre 1775 trat er in Dienste des Churfürsten von der Pfalz, und 1777 begann er die Anlage des berühmten Schwetzinger Gartens. Von nun an wurde Skell von allen Seiten her mit Plänen zu Gartenanlagen beschäftiget, deren aber im Verlaufe der Zeit viele vernachlässiget, oder zernichtet wurden. Im Jahre 1799 ernannte ihn Churfürst Maximilian IV. an Pigage's Stelle zum Gartenbaudirektor, in welcher Eigenschaft er theils in Mannheim, theils in Schwetzingen verbleiben durfte. Im Jahre 1804 erhielt er aber einen Ruf als Hofgarten-Intendant nach München, wo noch gegenwärtig das Andenken dieses Mannes gesegnet wird. Er schuf unter den Auspizien des Königs Maximilian, und unter Zuziehung des Grafen Rumford den grossen englischen Garten bei München, welcher unter den deutschen Parkanlagen seines Gleichen sucht. Am See dieses Gartens steht auch ein Monument des Künstlers, wodurch König Ludwig die Verdienste Skell's, die schon König Maximilian mit dem Civilverdienst-Orden der k. bayerischen Krone belohnte,

noch weiter der Nachwelt verkündet. Der Hofgarten in Nymphen-
burg verdankt ihm ebenfalls seine neuen und erweiterten Anlagen,
wo aber die grossen Statuen noch aus einer früheren Periode stam-
men. Von Skell ist ferner die neue Gartenanlage zu Biederstein
bei München, jene des botanischen Gartens der genannten Stadt,
der Gärten in Bogenhausen, zu Ismaning, Tegernsee u. s. w. Auch
im Auslande findet man noch Gärten nach den Plänen des Skell's
angelegt. Die Herstellung der Gärten des Grossherzogs von Nassau
fällt in die letzte Zeit seines Lebens, welches in jenen Gegenden
noch lange in gutem Andenken bleiben wird.

· Dann hat man von Skell auch ein Werk, in welchem er seine
Erfahrungen in einem wissenschaftlich geordneten Ganzen vor-
legt. Unter dem Titel: Beiträge zur bildenden Gartenkunst für an-
gehende Gartenkünstler und Liebhaber. Mit 8 Steindrücken. Mün-
chen 1818, 8.

Ritter von Skell starb zu München 1823. Sein Nachfolger,
C. A. Skell, ein Verwandter unsers Künstlers, gab eine Beschrei-
bung des k. Lustschlosses Nymphenburg und seiner Gartenanlagen
heraus, mit einem Plane des Hofgartens.

Skelton, William, Kupferstecher, wurde um 1760 geboren, und
in London zum Künstler herangebildet, wo er eine Reihe von
Jahren thätig war. Er lieferte mehrere schöne Blätter in Punktir-
manier, bediente sich aber auch der Nadel und des Grabstichels.
Ein grosser Theil seiner Blätter findet sich in literarischen und ar-
tistischen Werken, wie in der Description of ancient terracottas
in the British Museum. London 1810; in den Specimens of an-
cient sculpture. London 1809, zweiter Band 1835, fol. u. s. w. Zu
seinen früheren und selteneren Arbeiten gehören mehrere Darstel-
lungen von Marinen und Seegefechten, die um 1788 bei Gelegen-
heit wichtiger Kriegsvorfälle zur See erschienen. Um 1850 starb
dieser Künstler.

1) The Right Hon. Spencer Perceval, First Commissioner of
His Majesty's etc. Halbe Figur mit dem Buche in der Hand,
nach M. Beechey, gr. fol.

2) William Henry Duke of Clarence, fol.

3) Edward Jenner, nach Hobday, fol.

4) The Angels appearing to the Shepherds, die Verkündigung
an die Hirten. Nach Th. Stothard, Hauptblatt des Meisters,
qu. roy. fol.

5) King Richard III. Act. IV. 3. Der Tower in London. Scene
aus Shakespeare, nach Northcote für Boydell's Shakespeare-
Gallery gestochen, gr. fol.

6) Love's labours lost. Act. V. 2. Scene aus Shakespeare, und
für oben genanntes Prachtwerke gestochen, nach F. Wheatly,
gr. fol.

7) Einige Darstellungen aus Shakespeare's dramatischen Werken,
für The plays of W. Shakespeare. Ed. by M. Wood. Lon-
don 1806, 8.

8) Einige Marinen und Seegefechte, wie oben erwähnt.

Skelton, Joseph, Kupferstecher, wurde um 1785 in England ge-
boren, und in London zum Künstler herangebildet. Er stach hier
auch mehrere Blätter, wie jene in Dr. S. R. Meyrick's engraved
Illustrations of ancient arms and armour. A Series of 154 very
highly-finished Etchings of the collection at Goodrich Court.
2 Vols. London 1823, gr. 4. Dieses Werk kostete 77 Thl., in letz-

ter Zeit wurde es aber auf 28 Thl. herabgesetzt. Später scheint sich der Künstler nach Frankreich begehen zu haben, und noch 1845 war er in Versailles thätig. Er wurde daselbst von dem Kunsthändler Ch. Gavard beschäftiget, welcher die Werke der historischen Gallerie in Versailles in ungefähr 1800 Stahlstichen herausgab, unter dem Titel: Galleries historiques de Versailles, ful. und gr. 4. Da findet man von Skelton eine Ansicht des Schlosses von Vincennes nach einem alten Gemälde, dann eine Ansicht von Paris, nach einem Gemälde von Robert-Hubert von 1788. Ferner das Bildniss der Françoise von Orleans, nach einem Gemälde von 1664; den Angriff der französchen Flotte auf Algier 1830, nach Biard, die Seeschlacht von Albardin 1707. nach Gudin, die Seeschlacht von Beveziers 1690 nach demselben, das Seetreffen vor Cadix 1801, nach Gilbert, das Bombardement von Genua 1684, nach Gudin, die spanische Galeere von 1634 nach demselben, die Schlacht des Intrépide 1747, nach Gilbert, die Seeschlacht des Cap. Lezar 1707, nach Gudin, die Seeschlacht des Lagos vor Cadix 1693, nach demselben, die Seeschlacht vor Malaga 1704, nach einem gleichzeitigen Gemälde, eine Seeschlacht im Nordmeer 1706, nach Gudin, die Einnahme des Fort St. Petri 1723, nach Gilbert, die Seeschlacht des Chev. de St. Pol 1705, nach Gudin, die Schlacht der Venus gegen den Ceylan 1809, nach Gilbert; dann eine bedeutende Anzahl von Blättern nach Aquarell- und Gouachebildern von Bagetti, Kriegsthaten der französischen Armeen 1707, und andere Scenen dieser Art von Simeon Fort aus den Jahren von 1805 und 1809.

In neuester Zeit gab er ein Werk über das Schloss von Eu heraus, unter dem Titel: Le château d'Eu illustré. Dieses Werk enthält Ansichten des Schlosses, Scenen aus dem Leben der Besitzer und Portraite, nach Zeichnungen von Eugène Lami u. a.

Skeppard, R., Kupferstecher, lebte um die Mitte des 17. Jahrhunderts. Brulliot kennt von ihm eine Folge 12 grosser Blumensträusse in Vasen, mit dem Namen oder mit R. S. bezeichnet.

Skerl, Friedrich Wilhelm, Maler, geb. zu Braunschweig 1752, wurde von dem Hofmaler von Span in den Anfangsgründen unterrichtet, musste aber nach anderthalb Jahren wegen übler Behandlung das Haus verlassen. Jetzt nahm sich die Malerin de Gasc seiner an, und nach einiger Zeit trat er bei dem Decorationsmaler Hemeling zu Hildesheim in die Lehre. Hier copirte er mehrere Bilder von holländischen Meistern, später in der Gollerie von Salzdahlen besonders Portraite von Rembrandt, van Dyck und Kupetzky, und als er endlich in Dresden den berühmten A. Graff kennen gelernt hatte, konnte man auch unsern Skerl zu den guten Künstlern seiner Zeit zählen. Er malte viele Portraite in Oel und Pastell, die besonders ähnlich befunden wurden. Nach und nach gründete er als Portraitmaler seinen Ruf, der auf seinen zahlreichen Wanderungen ihm vorausging. Ueberdiess findet man auch Genrebilder von seiner Hand, besonders einzelne Figuren mit Kerzenbeleuchtung. Diese Nachtstücke fanden ebenfalls Beifall. Skerl starb zu Dresden 1810.

Folgende Kupferstiche sind von seiner Hand.

Eine Folge von 6 Blättern mit Pferden aus Gemälden von Wouvermans, Potter, Bourguinon, Pforr u. a. in Aquatinta gestochen, qu. 4.

Skerl, Paul, Zeichner, der Sohn des obigen Künstlers, besuchte die Akademie in Dresden, und liess sich daselbst haushablich nieder.

Er setzte die Kupferdruckerei seines Vaters fort, und lieferte auch mehrere Zeichnungen, besonders von Bildnissen. C. G. Morasch stach nach seiner Zeichnung Seume's Grabmahl auf dem Kirchhofe in Töplitz, welches braun und colorirt erschien, fol.

Von ihm selbst gestochen haben wir ein Bildniss des Königs Friedrich August von Sachsen, ganze Figur, mit der Ansicht von Pillnitz in der Ferne. Dieses Folioblatt erschien beim Regierungs-Jubiläum dieses Fürsten, schwarz, braun und colorirt. Es ist mit »Skerl fec.« bezeichnet.

Skerricx, P., heisst im Bónard's Cabinet Paignon Dijonval ein Zeichner, von welchem sich in jener Sammlung eine getuschte Zeichnung befand, welche die Himmelfahrt Mariä vorstellt.

Wir konnten über diesen Meister nichts Näheres erfahren.

Skjöldebrand, A. F., ein schwedischer Oberst und Ritter des Schwertordens, muss hier als Zeichner und Maler erwähnt werden, besonders im Fache der landschaftlichen Darstellung. Er war 1799 Reisegefährte Acerbi's nach dem Nord-Cap, bei welcher Gelegenheit er eine grosse Anzahl von Ansichten zeichnete, die er dann grösstentheils auch selbst in Aquatinta ätzte, als Beigabe zum Reisewerke Acerbi's, welches unter folgendem Titel erschien: Voyage pittoresque au Cap Nord. Mit 60 Kupfern. Stockholm 1801 ff. 4 Th. in qu. fol. Im Jahre 1804 gab der Oberst ein zweites Werk mit 12 eigenhändigen Aetzungen heraus: Description de Cataractes et du Canal di Trollhaetta en Suede. Stockholm chéz Delén.

Skilaos, s. Gaeus.

Skippe, John, Zeichner und Formschneider, ist ein würdiger Nachfolger des H. da Carpi, A. da Trento, A. M. Zenetti u. a. Meister, kommt aber nur sehr selten in Sammlungen vor. Brulliot glaubt, Skippe sei ein Schüler von Jackson gewesen, was der Zeit nach gerade nicht unmöglich wäre, allein das Blatt mit der lesenden Sibylle nach Michel Angelo belehrt uns eines anderen, Skippe dedicirt dasselbe einem Joh. Baptist Malchair »A quo primum artis disciplinam hausit,« und daraus ersehen wir, dass dieser Malchair sein erster Lehrer in der Kunst gewesen, welcher aber in der Kunstgeschichte unsers Wissens ebenfalls unbekannt ist. Die ersten Arbeiten Skippe's fallen um 1770, und von dieser Zeit an schnitt er in Mussestunden verschiedene Blätter, die er schon 1781 zu einer Folge bestimmt zu haben scheint. Denn es existirt ein Titelblatt von jenem Jahre. Dieses stellt Mauerwerk vor, an welchem der Schädel eines Pferdes und die ausgespannte Haut mit folgender Inschrift sich befindet: Amicis suis necnon unicuique Artium elegantiorum Amatori Tabulas insequentes Ludentis Otii ligno incisas, dum Artem pene amissam restaurare conaretur, eorum favores et patrocinii studiosus, Dicat, Dedicat, Johannes Skippe MDCCLXXXI. Helldunkel von 3 Platten. H. 9 Z. 11 L., Br. 7 Z. 4 L.

Ein vollständiges Exemplar dieses trefflichen Kunstdilettanten, als welchen wir ihn betrachten, kommt nur ausserordentlich selten vor. Ein solches besass aber in letzter Zeit der unermüdete Forscher R. Weigel und gibt nach diesem in seinem Kunstkataloge Nro. 11374 ein genaues Verzeichniss der Blätter dieses Meisters. Dann findet sich von Skippe auch ein radirtes Blatt mit Aquatinta,

welches wir am Schlusse des Verzeichnisses erwähnen. Auch Zeichnungen in Bister kommen vor, aber nur sehr selten.

Das Todesjahr Skippe's ist nicht bekannt. Dem genannten Exemplare im Besitze R. Weigel's ist aber das Fragment eines Originalbriefes d. d. 8. April 1811 beigegeben. Das Blatt mit der Darstellung des verlornen Sohnes nach S. Rosa trägt die Jahrzahl 1809.

1) Der Titel dieses Holzschnittwerkes, mit Mauerwerk, an welchem der Schädel eines Pferdes und auf der ausgespannten Haut sich folgende Inschrift befindet: Amicis suis necnon unicuique Artium legantiorum Amatori. Tabulas insequentes Ludentis Otii temporibus ligno incisas, Dum Artem pene amissam restaurare conaretur, Eorum favores et Patrocinii studiosus, Dicat, Dedicat, Johannes Skippe MDCCLXXXI. Helldunkel von drei Platten. H. 9 Z. 11 L., Br. 7 Z. 4 L.

2) Die drei Engel vor dem links knieenden Abraham. Unten rechts: Titianus in. Helldunkel von drei Platten. H. und Br. 7 Z.

3) Loth und seine Töchter, gegen rechts gehend und vom Rücken gesehen. Vielleicht nach S. Rosa. Unten rechts J S. 1809. Helldunkel von 3 Platten. H. 7 Z. 4 L., Br. 5 Z. 2 L.

4) Joseph von den Brüdern verkauft. Unten rechts: R. d' Urbino J. S. Scul. 1783. Helld. von 3 Platten. Unten auf einer besonderen Platte. Joanni Lane de Hospitio Lincoln: Arm. hoc observantiae pignus, prout Amico debitum praestantissimo, libenter offert J. Skippe. H. 7 Z. 10 L., Br. 10 Z. 5 L., ohne Rand.

5) Die Verkündigung Mariä, rechts der Engel. Unten am Betpulte der Maria: Joanni Collins Amicia(?) ergo diu Stabilitis D. D. J. S. 1782. Cl. Obsc. von 3 Platten. H. 9 Z.. Br. 7 Z. 9 L.

6) Die Grablegung Christi, schöne Composition von 9 Figuren. Links: F. Parmegiano J. S. Scul. 1783. H. 7 Z. 7 L., Br. 9 Z. 8 L.

7) Ein Apostel stehend nach rechts, in beiden'Händen ein Buch haltend, anscheinlich nach Permegiano. Oben links: Rev. J. Webb(?) Typum hunc D. D. J. S. Cl. Obs. von 3 Platten. H. 7 Z. 6 L., Br. 4 Z. 6 L.

8) Ein Apostel stehend im Profil nach rechts. Unten links verschlungen F. B. in J S. Helldunkel von 3 Platten. H 7 Z. 6 L., Br. 4 Z. 6 L.

9) Der Evangelist Johannes mit Buch und Feder auf dem schwebenden Adler, nach rechts gerichtet. Nach Parmeggiano. Unten P. und J S. verschlungen 1771. Cl. Obsc. von 3 Platten. H. 7 Z. 2 L., Br. 5 Z. 8 L.

10) Dieselbe Darstellung, nur grösser und von der Gegenseite (nach links). Helldunkel von 3 Platten. Unten auf einer besonderen Platte: Joanni Symonds L L D Historiae recentioris apud Cantab. Prof. Reg. Hanc Tabulam Timide, prout elegantiarum arbitro, Sed Amici nomine fidentior, Inscribi voluit Joannes Skippe. H. 11 Z. 9 L.

11) Ein auf Wolken schwebender Engel gegen links gewendet. Unten rechts: Ant. d' Allegri Opus. Cl. Obsc. von 3 Platten. H. 7 Z. 3 L., Br. 5 Z. 8 L.

12) Ein liegender an den Füssen gefesselter Heilige. Oben links: Jac. Tintoret. J. S. Cl. Obsc. von 3 Platten. H. 6 Z. 4 L., Br. 8 Z. 9 L.

13) Sechs stehende Ordensgeistliche gegen rechts gewendet. Oben rechts: P. P. Rubens inv. Joan. Skippe Scul. Helld. von 3 Platten. H. 14 Z., Br. 8 Z. 7 L.

14) Eine lesende Sibylle, gegen rechts, wo zwei Kinder sind, und ein architektonisches Fragment. In der Mitte: M. Angelo Imp. JS Scul. 1782. Unten: Joanni Baptistae Malchair, a quo primum artis disciplinam hausit, huc Exemplar ad opus M. Angeli, artificio qualicunque exactum, Optimo merito gratus defert Joannes Skippe. Holzschnitt in braun auf röthliches Papier, H. 14 Z., Br. 9 Z. 3 L.

15) Die Charitas mit drei Kindern. Oben rechts undeutlich: Tabulam hanc ex Raphaelis . . . caelatum Reginaldo Wynaldo . . . testaretur D D J S. 1785. Links: Rafael inv. J S Scul. 1785. Helld. von 3 Platten. H. 10 Z. 10 L., Br. 6 Z. 6 L.

16) Der verlorne Sohn'in einer Landschaft kniend gegen rechts gewendet. Unten rechts: S. Rosa 1809. Helld. von 3 Platten. H. 8 Z. 3 L., Br. 6 Z. 3 L.

17) Der Evangelist Johannes mit der Schlange im Gefässe, stehend in ganzer Figur. Links: Henrico Hieron. de Salis S. R. J. Comiti Amico dilectissimo, Typum hunc ex F. Parmensis Scheda caelatum Joan. Skippe D. D. Helld. von 3 Platten. H. 10 Z. 4 L., Br. 5 Z. 9 L.

18) Der Apostel Petrus gegen rechts gewendet im Buche lesend. Rechts: P. del Vaga SJ. 1782. Helld. von 3 Platten. H. 8 Z. 9 L., Br. 5 Z. 2 L.

19) Der Apostel Paulus, stehende Figur. Optimo Amico Summoque Viro Jacobo Walwyn Typum hunc a Petri del Vaga Scheda caelatum Joan. Skippe D. D. 1782. Helld. von 3 Platten. H. 8 Z. 9 L., Br. 5 Z. 2 L.

Dieses Blatt ist in Rupprechts Catalog der Sammlung des Baron St. von Stengel erwähnt.

20) Merkur spricht zu einem Krieger, welcher Orgel und Pfeil hält. Nach Parmeggiano. Oben nach rechts F. P. JS scul. 1786. Helld. von 3 Platten. Unten auf einer besonderen Platte: Tabulam hanc, ut observantiam et amicitiam suam in virum eximium testaretur, nomine Ben-Blayney, S. T. B. ornari voluit J. Skippe. H. 7 Z., Br. 5 Z. 3 L. ohne Unterrand.

21) Mars und Merkur, nach F. Parmeggiano. Helld. von 3 Platten, fol.
Dieses Blatt erwähnt R. Weigel in seinem Kunstkataloge Nro. 15921.

22) Eine Herme und eine Caryatide, zwei Darstellungen auf einem Blatte, auf jeder oben verschlungen R U (Raphael Urbinas). Helldunkel von zwei Platten. Höhe der ganzen Platte 6 Z. 3 L., Br. 6 Z. 10 L. Höhe der einzelnen Darstellungen 6 Z. 3 L., Br. 2 Z. 11 L.

23) Ein sitzender junger Mann, wie er die Rechte auf ein offenes Buch und die Linke über den Kopf legt. Oben rechts: Georgione Pinxit J S. caelavit 1785. Helldunkel von 3 Platten. H. 7 Z. 3 L., Br. 5 Z. 8 L.

24) Zwei Männer tragen einen dritten auf den Schultern. Oben links: P. (Parmiggiano) JS. Cl. Obsc. von 3 Platten. H. 8 Z. 3 L., Br. 5 Z. 4 L.

25) Zwei sprechende Krieger stehend nach links. Oben links:
A. Del Sarto Inv. J S. Scul. 1785. Helld. von 5 Platten.
H. 9 Z. 3 L., Br. 6 Z. 3 L.

26) Zwei Hirten und ein Knabe bei Gemäuer, im Grunde zwei
andere Figuren. In der Mitte: Fran. Par. (mensis) Opus.
J S. Helld. von 5 Platten. H. 10 Z. 7 L., Br. 7 Z. 1 L.

27) Ein sitzender nackter Mann mit gebundenen Armen wird
von einem jüngeren Manne mit dem Mantel bedeckt. Auf
einem Steine: Typum hunc ab Originali Scheda Bac. Ban-
dinelli quae apud se extat. Joan Skippe in Ligno celavit,
et in Amicitiae Monumentum Uvedali Price D. 1782 D.
Holzschnitt in braun auf röthliches Papier. H. 14 Z. 6 L.,
Br. 9 Z. 6 L.

28) Eine stehende weibliche Figur im Profil nach rechts. Oben:
P. (Parmeggiano) J. S. Helld. von 5 Platten. H. 6 Z., Br.
3 Z. 8 L.

29) Morgenländische Landschaft mit einem Monument und einer
Palme. Auch einen Kameeltreiber und andere Figuren be-
merkt man. Mit dem Namen des Meisters. Radirt und mit
Aquatinta, gr. qu. 8.

Skive, Lorenz Thomas, Maler, arbeitete zu Anfang des 18. Jahr-
hunderts in Copenhagen. J. Friedlein stach nach ihm das Bildniss
von J. H. Voigt.

Skopas, s. Scopas.

Skorodumoff, s. Scorodomoff.

Skotnicki, ein polnischer Graf, aus Warschau gebürtig, widmete
sich um 1800 zu Dresden unter Leitung Grassi's der Malerei. In
den Kunstblättern des genannten Jahres werden einige Oelbilder
nach seiner Composition gerühmt. Er scheint indessen nur zu
den Dilettanten gezählt werden zu müssen.

Skotte, Odis, Bildhauer, arbeitete in der ersten Hälfte des 16.
Jahrhunderts in Dänemark. Im Dome zu Bergen ist von ihm eine
Statue des hl. Johannes von 1548.

Skuler, Bildhauer aus Schottland, hielt sich um 1851 in Rom auf.
In dem genannten Jahre vollendete er das Bild eines jungen sitzen-
den Hirten.

Skylaos, s. Gaeus.

Slabbaert, Carl, ein Maler, dessen Existenz nur durch wenige Bil-
der bewiesen ist. Man zählt ihn zu den Meistern der holländi-
schen Schule, was sich aus seiner Mal- und Darstellungsweise ver-
räth. In der Gallerie zu Salzdahlum war von ihm das Brustbild
eines Jungen, der einen Vogel hält, und der Maler Versteeg be-
sass das Innere eines Bauernhauses mit Figuren in der Weise des
A. van Ostade. Dieses Bild kam nach England. Auf einer 1762
im Haag statt gefundenen Auction kam das Bild eines Weibes vor,
welches Milchsuppe isst, und im Museum zu Amsterdam ist ein
Gemälde, welches eine Mutter vorstellt, wie sie zweien betenden
Kindern Brod vorschneidet.

Füssly (Suppl. zum Lexikon) sagt, dass er von einem Kupferstecher Slabaert irgendwo das Bildniss des Syndicus Paul de Perro von Middelburg erwähnt gefunden habe. Dieser Slabaert könnte mit Obigem Eine Person seyn.

Slabaert, s. den obigen Artikel.

Slade, T. M., wird im Cataloge der Brandes'schen Sammlung ein Zeichner genannt, nach welchem R. Cooper 1783 eine Ansicht der Stadt und des Hafens von Messina in Aquatinta gestochen hat, ein grosses Blatt. Dieser Künstler ist vielleicht Eine Person mit dem Landschafts- und Architekturmaler Slater, welcher nach Fiorillo V. 565 um die Mitte des 18. Jahrhunderts thätig war, und in Pannini's Geschmack arbeitete.

Slader, S. M., Formschneider, ein jetzt lebender englischer Künstler, der zu den vorzüglichsten seiner Art gehört, da seine Blätter von grosser Zartheit sind und als wahre Meisterstücke erscheinen. Solche findet man in der Bilderbibel nach Zeichnungen von R. Westall und J. Martin. London 1835 ff.; in The thousand et one Nights. London, C. Knight 1841, gr. 8.; in der illustrirten Ausgabe von Paul und Virginie, und in vielen anderen Prachtwerken dieser Art. Slader ist ein vielseitiger Künstler, im Figurenfache wohl geübt, so wie er auch in Landschaft und Architektur Vorzügliches leistet.

Slagnon, M. S., Kupferstecher, wird von Brulliot im Cataloge der Sammlung des Baron von Aretin erwähnt. Er legt ihm da ein Blatt nach J. B. Santerre bei, welches die halbe Figur eines Mädchens mit einem grossen Kohl vorstellt, 4.

Slangenburgh, Carel Jakob Baar van, Genremaler, geb. zu Leeuwarden 1785, wurde von H. W. Beerkerk und J. H. Nikolaij in den Anfangsgründen der Kunst unterrichtet, und übte sich dann unter W. B. van der Kooi noch weiter in der Malerei. Mit diesem Meister reiste er später nach Düsseldorf, wo er aus dem Studium der Werke der Gallerie grossen Vortheil zog, und auch seiner wissenschaftlichen Ausbildung oblag. Diess war die Veranlassung, dass der Künstler nach seiner Rückkehr zum Zeichenmeister und Lector an der Universität Harderwyck ernannt wurde, in welcher Eigenschaft er bis zur 1812 durch Bonaparte erfolgten Aufhebung dieses Institutes verblieb. Jetzt kehrte der Künstler nach Leeuwarden zurück, und malte da Portraite und Genrebilder. Nach einigen Jahren liess er sich in Harlem nieder, wo er durch seine Bilder in der Weise älterer vaterländischer Meister nicht geringen Beifall erwarb, und auch Zeichnungen nach berühmten Malwerken in schwarzer Kreide ausführte. In allen seinen Gemälden kommen nur wenige Figuren vor.

Slater oder Slader, Joseph, Zeichner und Maler, wurde um 1750 in England geboren. Er malte Landschaften und architektonische Darstellungen, die er auf mannigfache Weise mit Figuren staffirte. In den Schlössern des Grafen von Westmoreland zu Stowe und Mereworth führte er mehrere Bilder in Fresco aus. J. Heath stach nach ihm 1789 ein grosses Blatt, welches zwei Bogenschützen vorstellt, die nach dem Ziele schiessen. Seine Zeichnungen sind mit der Feder und in Tusch ausgeführt. Mehrere sind historischen Inhalts.

Dann haben wir auch von einem Zeichner, Namens Slater Kunde, der noch um 1820 gelebt zu haben scheint. Man rühmte seine Portraite lebender Charaktere. Sie sind sehr zahlreich, in dem nachlässigen, aber effektvollen Style farbiger Zeichnungen auf buntes Papier ausgeführt. Dieser Slater könnte noch mit dem obigen Joseph Slater zusammenhängen.

Slaughter, Stephan, Portraitmaler, wird von Fiorillo V. 574 unter die englischen Künstler aus der zweiten Hälfte des 18. Jahrhunderts gezählt. Im Schlosse von Blenheim sollen Bilder von ihm seyn.

Slccas, Edelsteinschneider, ist durch eine Gemme bekannt, deren Bracci I. p. 254 erwähnt. Sie trägt den Namen *ΣΛΕΚΑΣ*.

Sleigsetau, nennt Monconys den P, Slingelant.

Slela, Paul, nennt Füssly einen deutschen Maler, nach dessen Zeichnung Jerôme David 1622 eine Himmelfahrt Maria gestochen habe, und zwar für Slela's eigenem Verlag. Füssly sagt, dieser Kupferstich befinde sich im Kupferstich-Cabinet zu Dresden, und sei in Composition und Zeichnung eines der grössten italienischen Meister würdig.

Wir wissen nur, dass J. David eine solche Darstellung nach C. Procaccini gestochen habe.

Slempop, ist der nicht sehr löbliche Beiname von H. Mommers und Th. Vischer.

Sley, Dirk van, Maler, lebte in Holland, vielleicht im Jahrhunderte des A. v. Ostade. Er malte Figuren und Thiere in der Weise desselben.

Slann, Robert, Kupferstecher zu London, war Schüler von Th. Holloway, und arbeitete längere Zeit in Gemeinschaft mit dem Meister. Slann und T. V. Webb waren Holloway's Gehülfen beim Stiche der berühmten Cartons von Rafael in Hamptoncourt, wie wir im Artikel Holloway's bemerkt haben.

Slingeland, Pieter van, Maler, geb. zu Leyden 1640, war Schüler von G. Dow, mit welchem er in unsäglicher Geduld in Ausarbeitung seiner Werke wetteiferte, aber ohne die übrigen Verdienste des Meisters in sich aufzunehmen. Descamps ist im Irrthume, wenn er in Bewunderung des Fleisses, mit welchem Slingeland zu Werke ging, auch in letzterer Hinsicht denselben über Dow setzen möchte. Kenner, die viele Gemälde dieses Meisters verglichen haben, wie Dr. Waagen, behaupten, dass er zwar in Technik und Färbung dem G. Dow öfters nahe komme, an Geist und allen anderen Eigenschaften ihm aber desto mehr nachstehe. Ein Beispiel seines unendlichen Fleisses liefert das Meermann'sche Familienbild im Museum des Louvre, an welchem er drei Jahre arbeitete, was wohl glaublich ist, wenn man weiss, dass er an den Manschetten und am Halskragen des Knaben einen ganzen Monat malte. Die Familie erscheint in einem reich decorirten Zimmer, wo der Mohr einen Brief überreicht. Diess ist das Hauptwerk des Meisters, welches aber nicht allein das Verdienst wunderbarer Ausführung hat, sondern auch nicht ohne Haltung, und

sehr hell und klar in der Farbe ist. D. Dangevelliers, ein engli-
scher Brauer, hatte 12000 Frs. dafür bezahlt. Im Louvre ist von
ihm auch ein Portrait durch Wärme des Tous und durch delicate
Behandlung ausgezeichnet, und ein Stilleben, aus Silberzeug und
anderm Hausgeräth bestehend, für Präcision des Machwerkes und
Wahrheit der Färbung ausserordentlich. Diese Bilder beurtheilt
Waagen in seinem Werke über Kunstwerke und Künstler in Eng-
land und Paris. In der Bridgewater-Gallerie zu London sah Waa-
gen ein Bild, worin Slingeland in unsäglicher Ausführung sogar
den G. Dow übertrifft, durch das Schwere und Undurchsichtige der
Farben und durch den kalten Gesammtton ihm aber nachsteht. Es
stellt eine Köchin vor, der ein Mann Rebhühner vorstellt. In der
Gallerie zu Dresden ist ebenfalls eines der Hauptwerke des Mei-
sters, nämlich die junge Spitzenklöpplerin, welcher die Alte durch
das Fenster einen Hahn zum Verkaufe anbietet, was das Stuben-
mädchen übelnimmt. Ein zweites Bild der Dresdner Gallerie stellt
eine junge Frau vor dem Camine mit dem Hündchen im Arme vor,
das ein junger Herr neckt. Da sieht man auch eine Copie nach
Slingeland, ein junges Frauenzimmer vor dem Claviere, welches
den Gesang eines neben ihr stehenden Mannes begleitet. In der
Pinakothek zu München sind Gemälde von diesem Meister, die
alle Verdienste vereinigen, welche demselben zukommen. Das eine
zeigt eine Schneiderwerkstätte, in welcher der Meister mit seinen
Gesellen und Lehrjungen beschäftiget ist. Das andere Gemälde
lässt in eine Stube blicken, wo eine Frau mit Nähen beschäftiget
ist, während das in der Wiege erwachte Kind nach der Mutter
blickt. In der Gallerie des Museums zu Berlin, ist das Bild einer
Köchin, welche zinnernes Geräth scheuert.

Die Werke Slingeland's sind nicht häufig, da der Künstler zu
viel Zeit auf die Ausführung verwendete. Auch erreichte er nur
ein Alter von 51 Jahren. Es könnte auch ein Bild von Jak. van
der Sluys für ein solches von Slingeland genommen werden. In
R. Weigel's Catalog Nr. 5125 ist sein von ihm selbst auf Perga-
ment in Aquarell gezeichnetes Bildniss angegeben, mit dem Namen
und der Jahrzahl 1676 bezeichnet. Bei d'Argensville ist Slinge-
land's Bildniss in Kupfer gestochen. Auch G. C. Kilian stach sein
Bildniss.

Das berühmte Bild der Spitzenklöpplerin ist in Hanfstängel's
Dresdner Galleriework lithographirt, sowie das genannte Bild der
Musiklektion. Die Spitzenklöpplerin ist auch durch einen Stich
von Basan bekannt (L'ouvriere en dentelles) fol. Ploos van Am-
stel imitirte eine farbige Kreidezeichnung, die Hausfrau und Kö-
chin. Von A. F. Brauer haben wir ein gut radirtes Blatt mit
der Halbfigur eines Rauchers bei Lichtbeleuchtung, fol. C. H.
Meurs stach ebenfalls ein Genrebild von Slingeland, wir wissen
aber den Inhalt nicht anzugeben.

A. Blooteling stach das Bildniss des Gottesgelehrten C. Witti-
chius, und Ph. Bottats jenes des Professors D. Knibbe.

Slingerlant, Cornelius, Maler von Dortrecht, vollendete in Rom

seine Studien, und erhielt da von der Schilderbent den Zunamen
Seehahn, weil er zweimal die Reise nach Italien zur See gemacht
hatte. Später liess er sich in Dortrecht nieder, und eröffnete zu-
gleich auch eine Garküche.

Dieser Seehahn arbeitete um 1650.

Slingeneyer, Ernest, Maler von Antwerpen, eines der bedeutensten Talente der neuen belgischen Schule, begann seine Studien auf der Akademie der genannten Stadt, und schon seine frühesten Arbeiten trugen das Gepräge ungewöhnlicher Meisterschaft. Es sind diess landschaftliche Ansichten und Seestücke, öfters mit mächtigen Schiffsformen, so wie auch bei keinem seiner Bilder eine bedeutsame Staffage von Figuren fehlt. Von den Bildern, welche zuerst in weiterem Kreise seinen Ruf gründeten, nennen wir vornehmlich das Bild des holländischen Admirals Classens, wie er, auf dem Punkte den Feinden in die Hände zu fallen, mit brennender Pechfackel in die Pulverkammer eilt, um sich mit dem Schiffe in die Luft zu sprengen. Dieses mit Wärme und Wahrheit ausgeführte Gemälde kaufte 1844 der König von Belgien. Eben so grosses Talent beurkunden auch zwei andere Bilder aus jener Zeit, in welchen sich seine Phantasie zur neuromantischen französischen Grässlichkeit neigt. Das eine stellt die Sächsin Ulricke dar, wie sie im Schlosse des an das Bett gefesselten Reginald Feuer anlegt, um an seiner Todesqual sich zu weiden. Das zweite Bild ist aus W. Scott's Ivanhoe entnommen, und zeigt die Königin Herche, welche halb nackt in der Brautnacht ihrem Gemahl Attila die Kehle zu durchstossen im Begriffe ist. Diese beiden Gemälde sind, abgesehen von dem Schauerlichen der Handlung, das Werk eines ausgezeichneten Talentes, und viele werden sie unbedingt als Erzeugnisse einer grossen künstlerischen Kraft bewundern. Ein anderes Bild von wild drastischem Leben und von furchtbarer Wahrheit der Darstellung ist der Untergang eines französischen Kriegsschiffes der Republik, dessen letzte Mannschaft mit dem Rufe: Vive la liberté! ins Meer versinkt. Die Figuren sind überlebensgross.

Im Jahre 1845 malte er den heroischen Tod des Schiffshauptmanns Jan Jacobsen bei der Belagerung von Ostende 1622. Der Hauptmann ist in dem Momente dargestellt, wie er nach vergeblichem Kampfe gegen mehrere feindliche Schiffe mit der Lunte in der Hand in die Pulverkammer hinabsteigt, um sich und die geringen Reste seiner Mannschaft in die Luft zu sprengen. Dieses Werk ist ein neuer Beweis der grossen technischen Meisterschaft des Künstlers, und von seinem gewaltigen Streben nach einem hohen Ziele, welches aber noch nicht vollkommen erreicht ist. In der Allgem. Zeitung von 1845 Beilage Nro. 295 erlaubt sich daher die Critik einige Bemerkungen, besonders in Hinsicht der genauen Beziehung des Theiles zum Ganzen, und der ergreifenden Vergegenwärtigung des grossartig furchtbaren Augenblicks. In diesen Punkten lässt das Bild zu wünschen übrig und, was bei einem belgischen Künstler besonders als Mangel auffällt, das Bild soll auch keine Einheit der Haltung in Hinsicht des Helldunkels und des Colorites haben. Ein falsches Streben nach vereinzelten Licht- und Schatteneffekten soll über das Ganze etwas Schillerndes und Unstetes werfen, das dem Auge wehe thue. Dennoch erregte dieses Gemälde auf der Brüsseler Kunstausstellung 1845 ausserordentlichen Beifall, und wenn je eine bescheidene Stimme sich erhob, so rief man entgegen: Ubi plurima nitent paucis non offendar maculis. Der König von Belgien kaufte das Bild für seine Sammlung.

Sloane, Michel, Kupferstecher zu London, ist uns nach seinen Lebensverhältnissen unbekannt. Er war Schüler von F. Bartolozzi, in dessen Weise er arbeitete, d. h. in der damals beliebten Punk-

tirmanier. Es finden sich aber nur wenige Blätter von ihm', die um den Anfang des 19. Jahrhunderts entstanden.

1) The nativity, die berühmte Nacht des Correggio in der Gallerie zu Dresden, schön punktirt. Man zog dieses Blatt dem Stiche von Surrugue vor, gr. roy. fol.

2) Christening, die Kindstaufe, nach F. Wheatly, fol.

Slob, Jan, Glasmaler, geb. zu Edam 1643, war Schüler von Joseph Oostfries. Er arbeitete zu Hoorn.

Slodts, s. Slodtz.

Slodtz, Paul Ambros, Zeichner und Bildhauer zu Paris, war der Sohn des Sebastian Slodtz aus Antwerpen, und galt für einen tüchtigen Künstler seiner Zeit. In der Kirche St. Sulpice zu Paris sind viele Werke von ihm, wie mehrere Basreliefs unter dem grossen Portal, der Baldachin des Frohnleichnams-Altares, alle Sculpturen der Capelle U. L. F., der Engel mit den Attributen der Apostelfürsten u. s. w. Sein Werk ist auch das Basrelief in Erz, welches die Hochzeit zu Cana vorstellt, im Chor von St. Mery, wo auch die Figuren und Ornamente des Chores von ihm herrühren. Arbeiten, die er mit seinem Bruder Sebastian Anton ausführte, nennen wir unten im Artikel desselben.

Slodtz war Professor an der Akademie zu Paris und k. Cammerzeichner. Starb 1759 im 56. Jahre. L. Cars stach 1755 nach C. N. Cochin's Zeichnung das Bildniss dieses Meisters.

Slodtz, René Michel, Bildhauer, der Bruder des obigen Künstlers, genannt Michel Angelo, gewann schon als Jüngling von zwanzig Jahren den zweiten Preis der k. Akademie zu Paris, und begab sich dann als k. Pensionär nach Rom, wo er 18 Jahre verweilte, und viele Werke ausführte. In der St. Peterskirche ist von ihm die Statue des hl. Bruno, der die bischöfliche Würde ausschlägt, eines der schönsten späteren Werke der Kirche. In S. Giovanni de' Florentini ist von ihm das Grabmahl des Marchese Capponi, mit dem ausdrucksvollen Bilde des Entschlafenen und einem ruhenden Lamme auf dem Buche, welches den sanften Charakter und die Liebe zu den Wissenschaften des Marchese bezeichnen soll Das Schönste an diesem Monumente ist aber die Statue der trauernden weiblichen Gestalt. In S. Ludwig der Franzosen ist das Grabmal Vleughel's mit einem Basrelief sein Werk, und auch das Mausoleum zweier Bischöfe in der Cathedrale zu Vienne führte er in Rom aus, und stellte die Prälaten sich die Hände reichend dar. M. de Fontenay spricht auch von einem Grabmale des Cardinals von Auvergne, welches in Vienne errichtet wurde. Dann fertigte Slodtz in Rom auch eine Copie der berühmten Statue des Heilandes von Michel Angelo in St. Maria della Minerva, welche nach Choisy kam.

Um 1747 kehrte der Künstler nach Frankreich zurück, wo er nicht mehr so viele plastische Arbeiten liefern konnte, wie in Italien. Er musste häufig Zeichnungen zu Decorationen bei Festlichkeiten, Leichengepprängen, Taufceremonien u. s. w. liefern, wobei ihm auch seine Brüder behülflich waren. In St. Sulpice ist von ihm das Grabmal des Pfarrers Languet mit dem Bildnisse desselben, ein zu seiner Zeit sehr bewundertes Werk. Die Hauptfigur ist jene des verstorbenen Abbé in Begleitung der Unsterb-

31 *

lichkeit. An diesem Grabmale bediente er sich farbiger Marmor-
arten, nach dem Beispiele Bernini's, was dem Plebs besonders
gefiel. In der Halle von St. Sulpice sind auch Basreliefs von
ihm, nach d' Argensville II. 565. Meisterstücke der Grazie und des
guten Geschmacks. Dieser Schriftsteller rühmt den Künstler im
Allgemeinen, und sucht die Hauptverdienste desselben vornehmlich
darin, dass er die edle Naturwahrheit in den Formen der Alten
mit der verführerischen Grazie eines Bernini vereinigt habe; ein
offenbarer Widerspruch — Bernini und die Antike! Dann glaubt
d' Argensville auch, dass ihn kein Künstler in der Kunst der Ge-
wandung übertroffen habe, und er nennt ihn einen trefflichen
Zeichner, ohne Anspruch auf Reinheit und Correktheit der Formen
machen zu können. Er meint, dass selbst seine Unrichtigkeiten
etwas Gefälliges hätten. Welch ein patriotisch gesinnter Kunst-
richter ist nicht d' Argensville bei der Beurtheilung dieses manie-
rirten Nachahmers des Bernini, der auch die missverstandene Gross-
heit eines Michel Angelo zur Schau tragen wollte. Den Beinamen
des Michel Angelo gaben ihm schon früher der Vater und die Brü-
der, und zuletzt blieb er ihm aus Gewohnheit.

Mitglied der französischen Akademie war Slodtz nicht. Man
wollte ihn zwar 1740 derselben einverleiben, und ein kleines Mo-
dell der Statue der Freundschaft sollte als Receptionstück dienen.
Allein die Verhandlung zog sich ohne Erfolg hin. Erst einige
Jahre nach seinem Tode stellte le Moine der Akademie ein von
ihm gefertigtes Modell vor, welches den vom Siege errungenen
Frieden vorstellt, was die Veranlassung gab, dass der Künstler
nach seinem Tode der Akademie associrt wurde. Von 1755 an ge-
noss aber Slodtz einen königlichen Jahrgehalt von 600 Lvrs., der
dann auf 800 Lvrs. stieg. Nach dem 1758 erfolgten Tod seines
Bruders Paul Ambros erhielt er die Stelle eines k. Cabinetszeich-
ners mit 1200 Lvrs. Gehalt. Im Jahre 1764 starb der Künstler, in
einem Alter von 59 Jahren. C. N. Cochin zeichnete sein Bildniss,
und L. Cars hat es 1756 gestochen.

C. Gallimard radirte die ihm genannte Statue des hl. Bruno.
Das Grabmal des Pfarrers von St. Sulpice ist ebenfalls durch einen
Stich bekannt. Wille stach Köpfe von alten Männern nach ihm.

Die beiden Cochin stachen im Auftrage Ludwig XV. nach sei-
nen Zeichnungen Festlichkeiten, unter dem Titel: Pompes funèbres
et differentes fêtes données au sujet de quelques époques dans la
famille royale, 12 Bl. mit Titel, qu. fol. Dann haben wir noch 8 an-
dere Blätter nach seinen und seiner Brüder Zeichnungen: Fête
publique, donnée par la ville de Paris pour le mariage du Dau-
phin 1747. Die Blätter sind von Flipart, Benoit, Tardieu, le Mire,
Dumm u. s. Ein einzeln vorkommendes Blatt von Flipart: Alle-
gorie sur le mariage de Louis XV. et de la princesse Marie Les-
zinska de Pologne, könnte zu dem genannten Werke gehören.
Auch die Büste Ludwig XV. hat Flipart gestochen.

Von Slodtz selbst radirt ist folgendes seltene Blatt.
Studium von sechs Köpfen und Figuren, 4.

Slodtz, Sebastian, Bildhauer von Antwerpen, der Vater der obi-
gen Slodtz, war in Paris Schüler von F. Girardon, und lebte fort-
während als ausübender Künstler in dieser Stadt. Für den Garten
der Tuilerien fertigte er die Statue des Hannibal, welcher die
Ringe der in der Schlacht von Cannä gefallenen römischen Ritter
mit, nach d' Argensville eine wunderschön gearbeitete Figur, wel-

cher er aber auf der anderen Seite wieder Mangel an Adel und Ausdruck vorwirft. Im Garten zu Versailles wurde seine Gruppe von Proteus und Aristaeus aufgestellt, und nach Marly kam eine Statue des Vertumnus. In der Ambrosius-Capelle der Invaliden-kirche zu Paris ist ein Basrelief von ihm, welches Ludwig den Heiligen vorstellt, wie er Missionäre nach Indien sendet.

Uebrigens hatte Slodtz die Leitung der öffentlichen Feste und der Leichenbegängnisse. In diesem Fache war namentlich sein Sohn René Michel berühmt. Der Vater starb 1726 oder 1728 im 71. Jahre.

Slodtz, Sebastian Antoine, Zeichner und Bildhauer, der älteste Sohn des Obigen, hatte vornehmlich als Decorateur Ruf, so dass ihn der König zum Cabinets-Zeichner ernannte. Er fertigte viele Zeichnungen zur Ausschmückung von Zimmern und Sälen, zu Trauergerüsten, zu Decorationen für die Schaubühne und bei Festivitäten. Sein Bruder René Michel hatte aber in solchen decorativen Arbeiten noch grösseres Ansehen, er leistete daher demselben häufig hülfreiche Hand, da er und seine Brüder im Louvre ihre Wohnung hatten. Er hat auch an den Decorationswerken Theil, welche wir im Artikel seines Bruders René erwähnten, besonders an der »Fête publique, donnée par la ville de Paris pour le mariage du Dauphin 1747.

Dann half er dem Paul Ambros bei der Ausführung des grossen Altares in St. Barthelemy, des Baldachins über dem Hochaltare von St. Sulpice, am Altare der Capelle der hl. Jungfrau daselbst u. s. w. Im Jahre 1754 starb dieser Meister. C. N. Cochin zeichnete sein Bildniss, und L. Cars hat es 1755 gestochen.

Slodtz, Dominique, Zeichner und Bildhauer, der jüngste der genannten Künstler, arbeitete ebenfalls im Fache des Sebastian Anton Slodtz. Nach ihm stach vielleicht S. C. Miger 1765 das Bildniss von A. de la Croix, welches Füssly jun. irrig dem obigen Meister beilegt.

Slous, H. C., Maler zu London, war Schüler von J. Martin. Er nahm diesen Meister auch zum Vorbilde, so dass er wie derselbe, die strenge Historienmalerei übt. Einen grossen Theil seiner Werke machen aber die Portraite aus.

Slowak, Niklas, Maler, lebte von 1438 — 1445 in Prag. Er erscheint in einem Malerprotokolle, dessen Dlabacz erwähnt.

Sluys, Jakob van der, Maler von Leyden, wurde daselbst im Waisenhause erzogen, und dann von Ary de Voys im Zeichnen unterrichtet, worauf sich P. van Slingeland seiner annahm, welchen Sluys nachzuahmen suchte. Es finden sich Conversationsstücke, Spiele, Feste u. s. w. von der Hand dieses Künstlers, sehr fleissig nach der Weise Slingeland's behandelt. Auch Portraite malte er. P. van Gunst stach jenes des Arztes Dr. F. Dekker im Oval. Das Bildniss dieses Leydener Medicus hat 1699 auch C. de Moor gemalt, und P. v. Gunst es gestochen, so dass zwei solche Bildnisse vorhanden seyn müssen.

Sluys starb 1736, ohngefähr 72 Jahre alt.

Sluyter, Jan Pieter, Kupferstecher, arbeitete zu Anfang des 17. Jahrhunderts in Utrecht, gehört aber nicht zu den vorzüglichen

Künstlern seines Faches. Er lieferte viele Blätter für den Buchhandel, die theils mittelmässig, theils schlecht genannt werden können. Basan lasst diesen Künstler 1724 geboren werden, zu einer Zeit, als er bald starb.

Folgende Blätter gehören zu seinen besseren:

1) Jan Luyken, nach A. Boonen von Houbracken gezeichnet, und von Sluyter radirt und gestochen, 8.
2) D. Petau, Jesuit. 8.
3) G. Naudaeus, Arzt, 8.
4) G. Patin, Arzt, 8.
5) Das Titelblatt zum ersten Theile der Opp. S. Augustini. Antwerpiao 1700, fol.
6) Das Titelkupfer zu Leidekker's Werk De Republica Hebraeorum. Amst. 1704, fol.
7) Die Sünden der Hebräer, nach G. Hoet's Zeichnung für van der Mark's Bibel gestochen, fol.

Sluyter, J. D., Kupferstecher zu Amsterdam, ein jetzt lebender Künstler, der zu den bessten seines Vaterlandes gehört. Er scheint noch in jungen Jahren zu stehen, da uns nur ein Blatt zur Kunde kam.

Die Austernesserin, nach J. Steen's Bild bei H. Six van Hillegom in Amsterdam 1841, gr. fol.

Smack Gregoor, Gilles, s. Gregor. Unter Smak Gregoor wäre er richtiger zu stellen. Dieser Künstler war noch um 1850 thätig.

Smallwood, W. F. Zeichner und Maler, blühte in der ersten Hälfte des 19. Jahrhunderts in London. Seine Werke bestehen in Landschaften und architektonischen Ansichten, so wie in Zeichnungen dieser Art. Besonders ausgezeichnet sind die architektonischen Zeichnungen.

Smargiassi, Gabriel, Landschaftsmaler, bildete sich auf Reisen in Italien und Sicilien, und fertigte eine grosse Anzahl von Zeichnungen, nach welchen er Bilder in Oel ausführte. Er hielt sich mehrere Jahre in Paris auf, wo seine italienischen Ansichten mit dem grössten Beifalle gesehen wurden. Diess war 1833 namentlich mit seinem Gemälde der Grotte auf der Insel Carpi der Fall. Im Jahre 1837 sah man von ihm auf dem Pariser Salon eine Ansicht des Golfs von Palermo vom Kloster Baida aus. In den letzten Jahren haben wir nichts mehr von ihm vernommen.

Smargiasso, Pietro lo, s. P. Ciafferi.

Smarke, Maler, lebte in der zweiten Hälfte des 18. Jahrhunderts in England. Es finden sich hübsche Genrebilder von der Hand dieses Künstlers. Ist wohl mit R. Smirke Eine Person.

Smart, John, Maler, wurde um 1740 in England geboren, und London war der Schauplatz seiner Thätigkeit. Er malte Bildnisse in Oel und in Miniatur, mit geringerem Erfolg bewegte er sich auf dem Gebiete des Genres und der Historienmalerei. Ein Gemälde der letzteren Art stellt den Tod des Cardinals Wolsey dar, welches 1805 zur Ausstellung kam, aber als mittelmässig befunden wurde. Um 1810 starb der Künstler.

Bartoluzzi stach nach ihm das Bildniss des General Henry Clinton, Sailliar jenes des Prinzen von Wales, und Caroline Watson das des General R. Boyds.

Smart, Edelsteinschneider und Medailleur, war Schüler von C. C. Reisen. Er arbeitete um 1722 zu Paris.

Smayer, s. Smeyers.

Smeaton, John, Architekt und Ingenieur, wurde 1724 geboren, und zu einer Zeit herangebildet, wo sich für einen Mann von solchen technischen Kenntnissen, wie Smeaton besass, ein rühmliches Feld öffnete. Es gab damals viele Wasserbauten, sowohl in England als in Schottland, und unserm Künstler wurden die wichtigsten Wasserwerke übertragen. Sein Hauptwerk ist der Leuchtthurm zu Eddystone, welcher durch ein eigenes Werk bekannt ist, welches der Künstler gegen Ende seines Lebens ausarbeitete. Es erschien 1793 unter dem Titel: The Leighthouse of Edystone. Mit 23 Kupfertafeln, fol. In dem genannten Jahre starb Smeaton. Eine neue Ausgabe dieses genannten Werkes ist von 1814, mit dem Titel: Smeaton's Edystone Leighthouse. In demselben Jahre erschienen auch »The miscellaneous papers of J. Smeaton.

Smedla, s. Schmedla.

Smees, Jan, Maler von Amsterdam, ist nach seinen Lebensverhältnissen unbekannt, und wird nur von Hoet kurz erwähnt. Er malte Landschaften mit Figuren und Architektur in Both's Manier. Im Jahre 1729 wurde in Amsterdam sein Nachlass versteigert, so dass der Künstler vielleicht kurz vorher gestorben seyn könnte.

Es finden sich von Smees auch geistreich radirte Blätter, die desswegen in gutem Werthe stehen. Sie sind indessen nur in der ganzen Folge selten, einzeln findet man deren öfters. Bartsch P. gr. IV' 377 ff. beschreibt 5 solcher Blätter, und wir fanden nirgends ein weiteres angezeigt. Sie sind von 1 — 5 numerirt und ein jedes rechts am Rande bezeichnet: J. Smees in. et fecit. H. 5 Z., Br. 7 Z. 8 — 9 L. Weigel werthet die ganze Folge auf 12 Thl., einzelne Blätter auf 1 Thl. 16 gr.

1) Ruinen antiker Gebäude am Wasser, wo nach rechts der Hirte das Vieh durchtreibt.

2) Ein altes Schloss mit anderen Gebäuden am Berge, wo Wasser fliesst, über welches rechts eine steinerne Brücke geht. Im Vorgrunde sitzt ein Bauer mit seinem Weibe.

3) Die Burgruine auf der Anhöhe rechts, links im Vorgrunde ein Holzhauer bei einem Eremiten, rechts ein Canal.

4) Ruine eines Prachtgebäudes nach rechts im Grunde, links ein Fluss, der eine Cascade bildet. Im Vorgrunde schläft der Hirt in der Nähe von vier Schafen.

5) Ruinen eines grossen Gebäudes am Wasser, durch welches ein Hirt mit einem Ochsen und einer Ziege geht. Rechts ist eine Baumgruppe.

Smeets, wird wohl irrig der obige Künstler genannt.

Smeltzing, Jan, Medailleur, hatte in der zweiten Hälfte des 17. Jahrhunderts in Leyden den Ruf eines vorzüglichen Künstlers.

Er arbeitete für Kaiser Leopold, für Ludwig XIV. von Frankreich, für Jakob II. und Wilhelm III. von England. Es finden sich von seiner Hand Denkmünzen auf merkwürdige Zeitereignisse oder auf berühmte Männer. Im Jahre 1690 zog ihm eine Medaille auf die Hinrichtung eines Mannes, Namens Klosterman, von Seite des Magistrates von Rotterdam Verfolgung zu. Dieser Mann wurde unschuldig hingerichtet, und der Künstler klagte daher auf seiner Denkmünze den Magistrat der Tyrannei an. Seine Zuflucht suchte er in Paris, wo ihn Ludwig XIV. beschäftigte, wahrscheinlich für die Histoire metallique dieses Königs. Nach drei Jahren fand er wieder Gnade, da er eine Medaille zum Lobe des genannten Magistrates der Stadt gefertiget hatte. Lochner I. 2. S. 89 gibt diese beiden Denkmünzen in Abbildung. Die erstere ist auch in G. van Loon's Werk: Nederland. hist. Peningen, abgebildet, so wie eine zweite, welche er auf die Errichtung des grossen Brunnens auf dem Fischmarkte zu Leyden schnitt. In G. v. Loon's Hist. metalique I. 188 ist eine Denkmünze auf den Bürgermeister Peter Adrian van der Werff (Natus 1529, Otiit 1604) abgebildet.

John Smeltzing starb zu Leyden 1703.

Smeltzing, Martin, der Bruder des obigen Meisters, schnitt anfangs Siegel, machte aber nach dem Tode seines Bruders auch Versuche im Schneiden von Stempeln zu Medaillen. August II. von Polen und Carl III. von Spanien ertheilten ihm Aufträge, deren er sich aber mit geringerer Kunst erledigte, als der Bruder. Dieser jüngere Schmeltzing starb 1715.

Schmeltzing, L., Medailleur, stand im Dienste des Königs Christian V. von Dännemark (1670 — 99). Ueber seine Leistungen ist uns nichts bekannt. Er scheint älter zu seyn, als Jan Smeltzing.

Smeraldi, Francisco, genannt Fraca, hatte in der zweiten Hälfte des 16. Jahrhunderts in Venedig als Baumeister Ruf. Er baute mehrere Häuser und Paläste. Im Jahre 1596 baute er die Façade der Cathedrale S. Pietro di Castello daselbst.

Smeyers oder Smayers, Egidius, (Aegidius, Gilles) Maler von Mecheln, blühte zu Anfang des 18. Jahrhunderts. Er ist wahrscheinlich mit dem von Descamps erwähnten M. Smeyers Eine Person. Dieser malte für die Kirchen in Mecheln mehrere Bilder, und auch zu Asch, zu Brüssel und in der Abtei zu Ninove sollen sich Gemälde von ihm finden. Von Gilles Smayers waren im Cabinet Paignon Dijouval mehrere Zeichnungen, Bildnisse, religiöse und mythologische Darstellungen. Dann nennt Bénard im Cataloge jener Sammlung eines A. E. J. Smeyers, nach welchem P. Tanjé 1770 das Bildniss des Cardinals Thomas Philipp de Bossu gestochen hat. Anderwärts finden wir dieses Blatt einem F. J. Smeyers beigelegt, worunter aber sicher unser Egidius zu verstehen ist. Die Buchstaben AE des Taufnamens sind aneinander hängend und bedeuten AEgidius, den Gilles Smayers oder Smeyers.

Smeyster, nennt Füssly nach einer Reisenotiz einen Landschaftsmaler von Antwerpen, der um 1792 arbeitete.

Smibert, John, Maler, geb. zu Edinburg um 1684, hatte in seiner Jugend mit winterlichen Verhältnissen zu kämpfen, und musste Kutschen

bemalen, bis er endlich durch mehrere Copien, welche er für Kunsth in der fertigte, in den Stand gesetzt wurde, an der Akademie in London seine Studien zu beginnen. Endlich glückte es ihm auch Italien zu sehen, und in Rom seiner weiteren Ausbildung obzuliegen. Nach drei Jahren kehrte er wieder nach England zurück, wo er jetzt mehrere Jahre der Kunst lebte, bis ihn endlich der Bischof Berkeley, welcher auf den Bermudischen Inseln ein Institut für Indianer gründen wollte, ermunterte, dahin zu gehen, um interessante Gegenden zu malen. Smibert reiste dahin ab, starb aber 1751 in Boston, da die genannte Anstalt nach dem Tode des Königs nicht ins Leben trat. Ueber diesen Meister gibt Fiorillo V. 548 Nachricht.

Smibert, s. auch Smyberth.

Smichäus, Anton, Maler, wurde 1704 zu Prag geboren, und auf Reisen in Deutschland und Italien zum Künstler herangebildet. Um 1741 hielt er sich in Neapel auf. Dieser Künstler hinterliess in den Kirchen Böhmens Bilder in Oel und Fresco. Am Plafond der Augustinerkirche zu Roczow stellte er von 1750 — 60 die Geschichte der Maria dar. Starb zu Laun 1770. Vgl. Dlabacz Künstler-Lexicon für Böhmen.

Smid, Michael Mathias, Architekt, wurde 1626 in Rotterdam geboren, und als Künstler von Ruf vom Churfürsten von Brandenburg nach Berlin berufen, wo er verschiedene Bauten führte. Unter diesen nennt man besonders das Portal der Marienkirche, welches 1661 durch den Blitz beschädiget wurde.
Dieser Künstler starb 1693.

Smide, Andreas de, Kupferstecher, scheint in der zweiten Hälfte des 17. Jahrhunderts in Lyon gelebt zu haben. Er stach das Bildniss des Arztes Francesco Enriquez de Villa Corta. In Baldinger's neuem Magazin für Aerzte I. 334. heisst es, dass das Blatt auf folgende Weise bezeichnet sei: Andreas de Smide del F. chez Ches Lugduni 1669, fol.

Smids, Heinrich, Kupferstecher, wird von Füssly in den Supplementen zum Künstler-Lexicon genannt. Er legt ihm eine Ansicht des Markusplatzes in Venedig bei, die 1676 in 2 Blättern gr. qu. fol. erschien.

Smidt, Heinrich, Maler, lebte im 16. Jahrhunderte zu Antwerpen, ist aber nach seinen Lebensverhältnissen unbekannt. Er erscheint 1541 im Verzeichnisse der Bruderschaft des hl. Lucas in der genannten Stadt, und lebte noch 1568.

Smidt, s. auch Schmidt.

Smidts, Johannes, s. J. Smits.

Smies, Jakob, Zeichner und Maler, wurde 1765 in Amsterdam geboren, und von J. C. Waldorp unterrichtet, bis sich J. Ekels Jr. seiner annahm. Er wollte sich der Historienmalerei widmen, aber ohne Mittel, wie er war, sah er sich bald auf die Zeichenkunst beschränkt. Diese sicherte ihm alle Preise der Akademie in Amsterdam, und auch jene der Gesellschaft »Felix Meritis« gewann er. Besonderen Beifall erwarben ihm seine geistreichen Carrika-

turen, deren viele gestochen wurden, wie in dem Werke: **Do
Wereld** in da negentiende eeuw, welches er mit J. E. Marcus
heraus gab, in den Werken von A. Fokke Simonsz., von Dr. med.
Bruno Daalberg u. a. Dann fertigte er viele andere Zeichnungen
für den Buchhandel, und da er auch Unterricht im Zeichnen gab,
so finden sich nur wenig Oelbilder von ihm. Sein Bildniss des
Dichters Helmans stach W. van Senus für die nachgelassenen Ge-
dichte desselben, Harlem 1814 und 15. Smies war Mitglied des
k. Institutes in Gent, und jenes der Akademie in Amsterdam. Er
starb um 1825. Sein Bildniss hat Marcus für seine Portraitsamm-
lung gestochen.

Smilis, einer der ältesten griechischen Bildhauer, aus der Zeit, in
welcher die Holzschnitzer ihre Kunst in Familien und Geschlechtern
übten, so dass der Name Dädalus die Thätigkeit der attischen und
cretischen, der Name Smilis (von σμίλη) jene der ägynetischen
Bildner bezeichnet. Er war nach Pausanias der Sohn des Eukli-
des, der in die Zeit des Dädalus hinaufgerückt wird, was aber nur
dahin zu erklären ist, dass er wahrscheinlich nur eine allegorische
Person, so wie Smilis, noch in der alten Schule gebildet wurde.
Smilis erscheint unter König Procles, der nach O. Müller, Aegineten
p. 98. zur Zeit der jonischen Wanderung von Doriphontes vertrie-
ben war und Samos einnahm, 140 Jahre nach der Zerstörung von
Troja, 1044 Jahre v. Chr. Damals hatten die äginetischen Holz-
bildner schon einen merklichen Schritt in der Kunstbildung ge-
than; denn Smilis wird als Verfertiger des Bildes der Hera in
Samos genannt, welche zur Zeit des Procles eine Bildsäule wurde,
ἀνδριαντωδῆς ἐγένετο, wie Clemens von Alexandrien Protr. IV. S.
40 benachrichtet. Smilis fertigte auch das Bild der argivischen
Hera, beide aus Holz geschnitzt, und nach menschlicher Weise
bedient und besorgt. Vgl. O. Müller Arch. § 69. Im Heräum zu
Olympia, dessen Bau schon vor Oxylos, dem Vater des Aetolos
und Laias und dem Heerführer der Dorier nach dem Peloponnes
fällt, waren die Horen auf dem Throne, welche nach Pausanias
von dem Aegineten Ἐμιλος gefertigt wurden. Unter diesem un-
griechischen Emilos erkannte die Critik (Thiersch Epochen S. 45)
den Smilis, welchen Pausanias an einer anderen Stelle selbst nach
Olympia kommen lässt.

 Dann nennt Plinius als Erbauer des Labyrinths auf Lemnos
einen Smilus, wahrscheinlich als älteren neben Rhoedus und Theo-
dorus, und somit kommen wir mit gewaltigem Sprunge in die
Zeit um Ol. 40. (617 v. Chr.), da man unter diesem Smilus den
Aegineten Smilis und unter Rhoedus den Rhoecus erkennt. Einige
haben einen jüngeren Smilis angenommen, der demnach um die
Zeit der beginnenden Blüthe von Samos und Aegina zu setzen
wäre, wogegen sich Thiersch erklärt, Epochen S. 46.

Smilk, soll ein Kupferstecher heissen, der mit Bertaud für die Voyage
pittoresque d'Italie radirt hat.

Sminck, Anton Pitloo, s. Pitloo.

Smiriglio, Mariano, Maler, soll um 1636 in Palermo gelebt haben.
Füssly fand ihn irgendwo als guten Künstler bezeichnet.

Smirke, Robert, Zeichner und Maler, wurde 1751 zu London ge-
boren, und zu einer Zeit herangebildet, in welcher selbst die vor-

züglichsten englischen Künstler fast ausschliesslich auf die Bild-
nissmalerei angewiesen waren. Dieses Feld behauptete damals Sir
Joshua Reynolds, und gab nur wenig davon ab. Smirke fand sich
aber zum Portraitmaler nicht geboren, er suchte vielmehr das weite
Feld der Geschichte und des Genres sich zu öffnen, was ihm für dama-
lige Zeit in einem merkwürdigen Grade gelang. Die englische Schule
verdankt ihm eine bedeutende Anzahl von Gemälden dieser Art, be-
sonders aus Shakespeare, für welchen dadurch ein erhöhtes Inter-
esse erwachte. Die Begeisterung für diesen grossen Dichter er-
muthigte den berühmten Kunsthändler John Boydell zur Heraus-
gabe eines Prachtwerkes, wie man damals noch keines gesehen
hatte, und die ersten Künstler Englands wurden zur Theilnahme
ermuntert. Es ist diess die Shakespeare - Gallery, welche in zwei
Imperial Folio - Bänden, und dann in 9 folgenden Foliohänden
Compositionen aus Shakespeare's dramatischen Dichtungen enthält,
worunter mehrere von Smirke herrühren, der von dieser Zeit an
dem grössten englischen Dichter einen guten Theil seiner Kraft
weihte. Er zeichnete und malte viele Scenen aus seinen Werken,
und noch in seinen späteren Jahren gab er Illustrationen zu den-
selben, gleichsam eine neue Gallery of Shakespeare in Radirungen
auf Stahl. Mit Smirke und Stothard beginnt überhaupt eine glän-
zende Epoche für poetische Werke mit Kupfern, deren jetzt die
englische Schule eine grosse Anzahl, und in Prachtexemplaren auf-
zuweisen hat. Seine Bilder zu Boydell's Shakespeare-Gallery grün-
deten vornehmlich den Ruf des Künstlers, und einige derselben
haben auch wirklich viele Vorzüge, besonders wenn man auf die
Zeit Rücksicht nimmt, in welcher sie entstanden sind. Das Lob,
welches ihnen Fiorillo V. 792 ertheilt, würde aber mehr auf die
Erzeugnisse der neueren Kunst passen, welche nämlich den An-
sprüchen in höherem Grade entspricht, als die älteren. Vollkom-
men Recht hat Fiorillo, wenn er behauptet, dass sich Smirke un-
ter den Künstlern, welche für die Shakespeare-Gallerie arbeiteten,
gleich anfangs ausgezeichnet habe, und dass wenige englische Künst-
ler die Grundsätze der Malerei in so vorzüglichem Grade inne ge-
habt hätten, als er. In der Zeichnung der Figuren findet Fiorillo
ausnehmenden Geschmack, so wie grosse Präcision und Correkt-
heit, und für damalige Zeit passt es auch, wenn der genannte
Schriftsteller sagt, dass seit Hogarth kein anderer Künstler so viel
Charakter mit so viel Ausdruck in seine Figuren gebracht, noch
eine Scene mit so viel ächter Laune bearbeitet habe. Von Smirke's
weiblichen Figuren findet Fiorillo einige im höchsten Grade schön,
nur meint er, dass der Künstler für die Composition in erhabenem
Style kein grosses Talent gehabt habe.

Ausser Shakespeare sagte dem Sir Robert Smirke auch Don
Quijote zu, welchem er ebenfalls viele humoristische Bilder ent-
nahm, die, so wie jene aus Shakespeare, zu seinen Hauptwerken
gehören. Auf streng historischem Gebiete steht er mit seinen Com-
positionen zur Prachtausgabe von Hume's Geschichte von England,
welche durch diese Illustrationen über 60 Pf. St. zu stehen kam.
Andere Zeichnungen fertigte er für die Ausgabe der brittischen
Classiker, für die Uebersetzung von Tausend und Einer Nacht von
Edward Forster, für eine neue Ausgabe des Gyraldus Cambrensis,
für Macklin's Ausgabe des Gil Blas, und für dessen Bibel, so wie
für viele andere Werke, welche in die neueste Zeit hereinreichen,
wie Heath's Gallery of british Engravings. London 1836 ff. Smirke
erscheint schon um 1782 als Mitglied der Akademie und erst 1845
starb er, als Greis von 91 Jahren.

Wir zählen hier mehrere seiner Hauptwerke auf, die im Sti-
che bekannt sind. Die meisten sind in Punktirmanier ausgeführt,
wie die Blätter der Shakespeare-Gallery aus Boydell's Verlag u.
s. w., wie überhaupt diess in den beiden ersten Decennien unsers
Jahrhunderts noch häufig der Fall war. | Wir lassen hier zuerst
die Compositionen zur Shakespeare-Gallery folgen, da die Anga-
ben bei Füssly u. a. unrichtig sind.

Merry wives of Windsor. Act. I. 1., gest. von P. Simon.
Aus demselben Stücke, Act. V., die Scene im Park, gest. von
J. Taylor.
Measure for Measure, Act. II. 1., gest. von P. Simon.
Much ado about nothing. Gefängniss, Act. IV. 2., gest.
von J. Ogborne.
Merchant of Venice. [Act. II. 5., Shylock's Haus, gest.
von P. Simon.
Taming of the shrew. Scene im Hause des Lord. Induc-
tion Scene 2. Gest. von R. Thew.
As you like it. Act. III. 7. Die sieben Menschenalter, ge-
rühmte Bilder, von mehreren Meistern gestochen.
 a) The Infant, gest. von P. Tomkins.
 b) The school boy, gest. von F. Simon.
 c) Lover, gest. von R. Thew.
 d) Soldier, gest. von T. Ogborne.
 e) The Justice, gest. von P. Simon.
 f) Slipper'd Pantaloon, gest. von W. Leney.
 g) Last scene of all etc. gest. von P. Simon.
 Alle diese Darstellungen gehören in den ersten Band der
 Shakespeare-Gallery.

First part of King Henry IV. Act. II. 2. Mit J. Faring-
ton ausgeführt, und von S. Middiman gestochen.
First part of King Henry IV. Act. II. 4. Gestochen von
R. Thew.
Diese beiden Blätter gehören in den zweiten Band der Shakes-
peare-Gallery.
Tempest. Act. II. 2. Gest. von C. W. Wilson.
Merry wives of Windsor. Act. I. 4. Gest. von A. Smith.
Ditto. Act. I. Gest. von M. Houghton.
Ditto. Act. II. 1. Gest. von J. Saunders.
Ditto. Act. IV. 1. Gest. von T. Holloway.
Ditto. Act. V. 5. Gest. von W. Sharp.
Measure for measure. Act. II. 4. Gest. von C. W. Wilson.
Ditto. Act. IV. 2. Gest. von Wilson.
As you like it. Act. II. 6. Gest. von G. Noble.
Ditto. Act. IV. 3. Gest. von Wilson.
First part of King Henry. Act. II. 1. Gest. von J. Fittler.
Ditto. Act. II. 3. Gest. von J. Neagle.
Ditto. Act. V. 4. Gest. von J. Neagle.
Second part of King Henry IV. Act. IV. 4. [Gest. von
Wilson.
King Lear. Act. I. 1. Gest. von W. Sharp.
Ditto. Act. III. 5. Gest. von L. Schiavonetti.
Ditto. Act. IV. 7. Gest. von A. Smith.
Romeo and Juliet. Act. II. 5. Gest. von J. Parker.
Much ado about nothing. Act. III. 1. Gest. von J. Heath.
Ditto. Act. IV. 1.
Diese genannten Compositionen sind nach Gemälden gestochen,
und bilden Theile der 9 Foliobände, deren wir oben erwähnt ha-

hen. Der Text des Dichters ist von G. Steevens redigirt. London, Bulmer 1791 — 1804. Die zwei grossen Bände mit 100 Kupfern kosteten 65 Pf. St., die 9 anderen Theile, mit 95 Kupfern, 42 Pf. St.

Weitere Compositionen aus Shakespeare:
Die Titelblätter und Vignetten zu einer Ausgabe des Dichters. London, 1806. 2 Voll. roy. 8. Die Stiche sind von Fittler.

Die Zeichnungen zu einer Ausgabe des Shakespeare, in 12 Bänden. London, Ballentyne 1807.

Illustrations of Shakespeare, from pictures painted expressly for this work by Robert Smirke, engraved in the finest style by the most eminent historical engravers, (Heath, Finden, J. H. Watt, J. Mitchel und G. Corbould). Cah. 1 — 4. London, Rodwell and Martin 1821, ff., gr. 4. (fol.)

Die Compositionen zur biblischen Gallerie von Macklin, fol. Dazu gehört das Bild der Verklärung Christi, welches Stadler gestochen hat.

Die Illustrationen zur Macklinischen Ausgabe des Gil Blas. London, 1814.

Die Bilder zur englischen Uebersetzung des Don Quijote von H. Jervis, die bei Ackermann in 4 Bänden erschien, ein Prachtwerk, welches 25 Pf. St. kostete. Die Stiche sind nach Gemälden des Meisters ausgeführt, und wurden zu drei Formaten benutzt.

Eine neuere Ausgabe: Don Quixote de la Mancha. Translated from the spanish of M. Cervantes, and embellished with 74 Plates from the picture of R. Smirke, by Raimbach, Engleheart, Heath, Fittler etc. 4 Voll. London 1825. 8.

Die Compositionen für die englische Uebersetzung von Tausend und Einer Nacht von E. Forster, mit 24 Blättern in gr. 8. und gr. 4. Die Prachtausgabe kostete 10 Pf. St.

Die Illustrationen zur neuen Ausgabe des Gyraldus Cambrensis: The Itinerary of Archibishop Baldwin trough Wales 1188 etc. by Richard Colt Hoare. London 1806. Mit 60 K. in 4. Die Abdrücke auf grosses Papier (fol.) sind die bessten.

Die Compositionen zur Prachtausgabe von Hume's History of England. 10 B. fol. London, Bensley 1806. Dieses Werk erschien in 70 Lieferungen und kam auf 75 Pf. St. zu stehen.

Zahlreiche Vignetten und grössere Compositionen zur Ausgabe der brittischen Classiker, einer schön gedruckten Sammlung, unter dem Titel: The British Classics. London 1803 — 10, 1812, 1829. Die Ausgabe auf grosses Papier in 8. ist selten, und enthält die schönsten Abdrücke.

Die Bilder in Heath's Gallery of British engravings. London 1836 ff., gr. 8.

Die schönen Stiche in diesem Werke, welche der Composition nach dem R. Smirke angehören, sind von verschiedenen Meistern nach Gemälden des Künstlers gestochen, die meistens humoristischen Inhalts. Sie gehören zu den Hauptwerken des Künstlers aus seiner späteren Zeit. Wir nennen darunter:

The rival waiting Women, aus dem ersten Bande von Tom Jones, gest. von W. Finden.

Carmine and Lady Pentweatzle, nach der Comedie: Tact, gest. von E. Portbury.

Scandal, nach einem Gedichte von W. Jerdan, Keepsake 1832, gest. von J. Mitchel.

The secret. Nach Hon. C Phips. Keepsake 1831. Gest. von J. Mitchel.

Von einzelnen Stichen nach diesem Meister erwähnen wir noch weiter:

Die vier Tageszeiten, mit Versen aus Shakespeare und Gray, Folge von vier Blättern von Taylor jun., aus der frühesten Zeit des Meisters. Rund, fol.

Conjugal affection, von R. Thew für Boydell's Verlag in Punktirmanier ausgeführt, nach einem gerühmten Gemälde. Imp. qu. fol.

Das Gegenstück zu dieser Scene ehelicher Liebe bildet ein Blatt von Evans aus demselben Verlage, unter dem Titel des Segens der Grossmutter.

The lovers vigils, lithographirt von Fairland, 1828, fol.

The attempt to assasinate the King. Das Attentat auf das Leben des Königs Georg III. von England durch Margaretha Nicholson, von Pollard in Aquatinta gestochen.

The Body of a young man taken out of the water. Ein junger Mann in Gegenwart seiner Angehörigen für todt aus dem Wasser gezogen. Gest. von Pollard, gr. qu. fol.

The young man restored to life. Derselbe von den Aerzten Dr. Lettsom und Dr. Hawes zum Leben erweckt. Das Gegenstück zum obigen Blatte.

The Grosvenor. East India Man ... wreked ... 1782 on the Coast of Afrika. Der Schiffbruch des Ostiendienfahrers Grosvenor, von R. Pollard geätzt, und von Jukes in Aquatinta übergangen, s. gr. qu. fol.

The Departure of S. W. Prentice. Ensign. ... and five others from their shipwrecked companions 1781. Menschliche Behandlung der Wilden von Prentice und seinen Gefährten. Das Gegenstück zum obigen Blatte.

The Halsewell East Indiamar ... wrecked of Seacombe in the Isle of Purbeck 1786. Schiffbruch des Capitän Pierce mit seiner ganzen Familie. Von den oben genannten Künstlern radirt und in Aquatinta ausgeführt.

Smirke, Robert, Zeichner und Architekt, einer der berühmtesten englischen Künstler seines Faches, und Mitglied der Akademie in London. Mit ausgezeichnetem Talente begabt, fand er schon in jungen Jahren grosse Anerkennung, namentlich durch seine architektonischen Zeichnungen nach vorhandenen Gebäuden, und nach antiken Denkmälern aus der Zeit der Römer in England. Abbildungen solcher Ruinen und einiger ausgegrabenen Mosaikböden wurden nach Smirke's Zeichnungen gestochen, unter dem Titel: Reliquiae Romanae etc. 24 Blätter in fol., die theils colorirt sind. Auch ein Werk über Civilbaukunst bereitete Smirke schon frühe vor, welches dann unter dem Titel »Specimens of continental architecture« in 4 Bänden erschien. Mittlerweile fertigte der Künstler auch mehrere grosse Zeichnungen zum Andenken an wichtige Zeitereignisse, wo er genaue Porträtähnlichkeit erzielte. Zu den frühesten Arbeiten dieser Art gehört die von Earlom gestochene Darstellung der 1799 erfolgten Musterung der Freiwilligen im Hydepark, mit einer Menge von Figuren und Köpfen, da bei dieser Revue halb London versammelt war. Dabei sind nicht nur die vornehmsten Offiziere, sondern selbst viele der zahllosen Zuschauer Portrait. Dieses 25 Z. hohe und 30 Z. breite Blatt erschien bei J. Boydell, und wurde auch fein colorirt ausgegeben. Dann sind noch vier andere grosse Blätter nach seinen Zeichnungen gestochen worden, und zwar unter folgenden Titeln:

Commemoration of the XIV. th February MDCCXCVII. Mit 21 Portraiten, gest. von J. Parker.

Commemoration of the Victory of June I. MDCCXCIV. Mit 34 Bildnissen, von Bartolozzi, Ryder und Stow gestochen.

Commemoration of the XI. th. October MDCCXCVII. Mit 18 Portraiten, gest. von G. Noble und J. Parker.

Victory of the Nile. Mit 15 Bildnissen, von W. Bromley, J. Landseer und Lenney gestochen.

Um diese Zeit übte der Künstler auch die Malerei, und es scheint, dass er damals der Architektur entsagen wollte. Allein nach einiger Zeit griff er dieselbe wieder mit erneuter Liebe auf und unternahm zur weiteren Ausbildung weitläufige Reisen nach Italien, Sicilien, Griechenland und Deutschland, welche er 1805 vollendete. Er machte bei dieser Gelegenheit die interessantesten Studien, besonders in Italien und Griechenland. Er zeichnete da viele antike Denkmäler. Der von Iktinos erbaute Tempel zu Bassä bei Phigalia in Arkadien war Gegenstand seines besonderen Studiums, über welchen aber Stackelberg (Apollotempel Taf. 1 — 5) und Donaldson (Antiq. of Athens, Supplem. I. pl. 1 — 10) später Erschöpfendes gaben.

Von seinen Kunstreisen zurückgekehrt fand Smirke in London einen würdigen Kreis zur Ausübung seiner Kunst, die er auf einfache, reine Prinzipien zurückführte, so dass Smirke in England um die Verbreitung eines besseren Geschmackes in der Architektur ein bleibendes Verdienst sich erwarb. Zu seinen früheren Bauten gehört das Coventgarden Theater, welches er 1808 vollendete. Sein Werk ist auch der Penitentiary, mit dessen Bau der Künstler 1816 beschäftiget war. Mittlerweile war Smirke auch mit verschiedenen Zeichnungen beschäftiget, deren einige die Restauration antiker Gebäude zum Gegenstande haben. So machte er sich an die Herstellung der Villa Laurentina nach der Beschreibung des Plinius, die bekanntlich für den Architekten sehr unklar ist, und woran mehrere frühere Künstler scheiterten. Smirke erhielt 1820 mit den Zeichnungen die goldene Medaille. Im Jahre 1825 baute er das schöne Union Cloub-house Charing Cross, ein im Styl übereinstimmendes Werk. Er componirte da nach der classischen Weise der Griechen, und wusste diejenigen Theile, die der Zweck des neuen Gebäudes erforderte, dem Ganzen analog zu schaffen. In dieser Hinsicht wich er beim Bau des General-Postamt-Gebäudes wesentlich ab, indem er die Fenster in Bögen wölben liess, was mit den anderen, griechischen Vorbildern nachgeahmten Theilen, nicht harmonirt. Im Ganzen ist diess aber ein Gebäude, in welchem antike Einfachheit mit den aus modernen Bedürfnissen entspringenden Einrichtungen vereiniget ist. Besonders grossartig ist die Façade mit ihren drei Säulenhallen. Den mittleren Raum im Inneren nimmt ebenfalls eine Halle ein, vor welcher ein Porticus steht. Von dem Baue dieses Palastes zog der Künstler 1850 6000 Pf. St. Sein Werk ist auch das neue Antiken-Museum, wo die Elgin'schen Marmore aufgestellt sind. Es ist ebenfalls im griechischen Style erbaut und eine der Zierden Londons. Im Jahre 1839 war der Bau vollendet.

Dann baute Smirke auch mehreres im altenglischen Style, wie das prachtvolle Lowther Castle in Westmoreland, dem Landsitze des Grafen von Lonsdale. Es ist diess eines der schönsten und grössten Gebäude im strengen Style der Castelle. Zwei Abbildungen davon findet man in J. Neale's Views of Seats of Noblemen.

Dann fertigte Smirke auch eine Zeichnung zum berühmten Schilde des Herzogs von Wellington, welcher aber nach jener des

Th. Stothard ausgeführt wurde. Nach Smirke's Entwurf sind nur die 162¼ Pfund schweren silbernen Säulen, welche dem Schilde zur Begleitung dienen, und mit denselben ein Ganzes ohne Gleichen bilden. Stothard hat die Zeichnung selbst radirt.

Von Fearnan haben wir nach Smirke's Zeichnung ein grosses Mezzotinto Blatt, unter dem Titel: The house of Lords, as restored after the fire 1834. His Majesty reading the speech.

Smirke, Miss, Zeichnerin und Malerin, die Tochter des berühmten Akademikers Smirke sen., wird von Fiorillo V. 822. gerühmt. Sie brachte 1804 landschaftliche Darstellungen zur öffentlichen Ausstellung. Was später aus ihr geworden und unter welchem Namen sie als Gattin erschien, wissen wir nicht.

Smirsch, Maler, blühte um 1835 in Wien. Er malte Stillleben. Einige seiner Gemälde stellen Federwild vor.

Smischek, Johann, Kupferstecher, wird von Dlabacz unter die böhmischen Künstler gezählt, die um 1650 in Prag arbeiteten. Er bringt ihn mit seinem Sohne Johann Christoph zusammen, und gibt beiden eine Arbeitszeit von 1650 — 1752. Dem Vater legt er eine Abbildung der Lauretanischen Capelle mit dem Madonnenbilde und dem Kloster in Hagek bei, scheint aber dieses Blatt nicht selbst gesehen zu haben. Dlabacz ist mit seinem älteren Smischek überhaupt nicht im Reinen. Dieser Künstler ist wahrscheinlich der Johann, oder Hans Schmisek unsers Lexicons, so dass nur Joh. Christ. Smischek in Prag gearbeitet hat.

Smischek, Johann Christoph, Kupferstecher, nach Dlabacz der Sohn des obigen Meisters, arbeitete um 1650 — 1700 in Prag, wie aus den Jahrzahlen auf seinen Blättern zu ersehen ist. Dlabacz dehnt aber die Lebenszeit des Sohnes bis 1752 aus. Er will von diesem Jahre eine These kennen, welche den hl. Patrizius mit Darstellungen aus seinem Leben enthält. Dieses Blatt kann von jenem Joh. Christ. Smischek, der schon um 1650 arbeitete, wohl nicht herrühren. Es müsste daher einen zweiten, jüngeren Künstler dieses Namens gegeben haben, wenn die Angabe der Jahrzahl richtig ist. Dlabacz verzeichnet mehrere Blätter von Joh. Ch. Smischek, die meistens durch den Buchhandel verbreitet wurden, und mit dem Namen des Stechers bezeichnet sind.

1) Kaiser Carl IV. Mit dem Namen und der Jahrzahl 1654. 8.
2) Kaiser Ferdinand III. Ebenso bezeichnet, und beide in Primi Sapientiae Fructus. Pragae 1654.
3) Flos campi Christus Jesu nascens. Mit dem Wappen des Freiherrn Crafft von Lamerdorf. Mit Namen und 1655, 8.
4) Lilium inter spinas Christus Jesus patiens. Sinnbild mit dem Wappen des Freiherrn Krakowsky von Kolowrat, 1655. 8.
5) Rosa inter spinas Mater dolorosa. Mit dem Wappen des Freiherrn von Chodau, 1655. 8.
6) Rosmarinus, sive lacrimae filiarum Sion. Sinnbild mit dem Wappen des Ritters von Nostitz 1655. 8.
7) Flos aquarum. Sinnbild mit dem Wappen des Ritters Raschin von Risenburg 1655. 8.
8) Das Marienbild zu Cojau mit der Kirche. 8.
9) St. Norbert vor dem Altare knieend, mit dem Wappen des Stiftes Strahow. 8.

10) St. Norbert, stehende Figur, 8.
11) Maria und Anna. Mit der Abbildung der Stadt Plan, 8.
12) 7 Blätter für das Lustspiel »Pracht.« Jo. Chr. Smischek sculps. Prag. Fabian Harownig del. 1660, fol.
13) Insignia gentilitia Versovico-Securorum, für J. Wrssowec-Sekerka von Sedczicz's Antigraphum des uralten gräflich Wrssowec-Sekerkischen Geschlechts 1661.
14) Das Wappen der Colowratischen Familie, 4.
15) Verschiedene Titelblätter, Embleme, Wappen, etc.

Smissen, Dominicus van der, Maler zu Hamburg, war Schüler des Balthasar Denner, und malte Bildnisse in der Weise desselben, deren J. M. Bernigeroth, C. Fritsch und J. J. Haid gestochen haben. Seine Portraite sind schön colorirt und fleissig gemalt. Manchmal brachte er zur Ausschmückung seiner Bilder Blumen und Früchte an. Stillleben malte er besonders gut. In der Gallerie des Conferenz-Rathes Bugge zu Coppenhagen waren bis 1840 von ihm die Bildnisse der Eltern des Balth. Denner. Smissen war Schwager des letzteren. Blühte um 1750 in Hamburg.

Smissen, Jakob van der, Maler, der Sohn und Schüler des Obigen, wurde in Altona geboren. Er zeichnete und malte Bildnisse in der Weise des Vaters, so wie Landschaften. Später wurde er Professor der Zeichenkunst in Altona, und lebte da noch gegen Ende des 18. Jahrhunderts. Er besass eine schätzbare Sammlung von Werken seines Vaters und von B. Denner.

Smit, Andreas, Maler aus Flandern, lag in Antwerpen seiner Ausbildung ob, und vollendete sie in Italien. Er hielt sich um 1050 in Rom auf, und begab sich dann auch nach Spanien, da die Landschaftsmalerei sein Hauptfach war. Er liebte es vor allen das stürmische Meer und Brandungen darzustellen. Das Todesjahr dieses Meisters ist uns unbekannt. In der k. Gallerie zu Berlin ist ein schönes Seebild von ihm.

Smit, Arnold, Maler, ist nach seinen Lebensverhältnissen unbekannt. Man zählt ihn zu den Meistern der holländischen Schule, wahrscheinlich aus der zweiten Hälfte des 17. Jahrhunderts. Er malte Landschaften, und besonders Seestücke, die grosse Beachtung verdienen, vornehmlich die Seestürme, und die Uferansichten mit Brandungen. In Seebildern wollten ihn einige sogar mit L. Backhuysen vergleichen.

Anderwärts wird dieser Künstler auch Smith, Schmid und Schmidt genannt. Sein richtiger Name scheint Smit zu seyn. Wenn die Bilder nur mit A. Smit bezeichnet seyn sollten, so könnte er mit dem obigen Andreas verwechselt werden. Dass er aber mit Anel. Smit nicht Eine Person ist, wissen wir aus dem Cataloge der Sammlung des Direktors W. Tischbein 1838. Da ist ein Gemälde beschrieben, welches mehrere grosse Schiffe und Fischerböte auf der wogenden See vorstellt, ein ernstes, grandioses Bild von malerischer Auffassung und grosser Wahrheit der Darstellung. Es ist bezeichnet: Arn. Smit.

Smit, A., Kupferstecher, vielleicht ein holländischer Künstler, der aber wenig bekannt ist. Er ätzte das Wappen in der Vignette zu Winters Catalog der Werke Berghem's.

Smit, Jan, Maler, blühte um 1820 in Amsterdam. Er malte Genrebilder.

Smit, Jan, Zeichner und Kupferstecher, war um die Mitte des 18. Jahrhunderts in Amsterdam thätig. Er hegte besondere Verehrung für Rubens, und sammelte viele Nachrichten über das Leben und die Werke dieses Meisters. Zuletzt arbeitete er eine Biographie desselben aus, welche 1774 zu Amsterdam im Druck erschien: Historische Levensbeschryving van P. P. Rubens etc. verrycht met veele gewigtige byzonderheden etc. nevens eene nauwkeurige opgave zyner schilderreyen. Met anwyzing welke van dezelven in het koper zyn gebracht. Das Portrait des Meisters ist von Smit radirt. Im Jahre 1840 erschien zu Antwerpen eine neue Auflage dieses Werkes.

 1) Das Bildniss des P. P. Rubens, für das oben genannte Werk radirt, 8.
 2) Allegorie auf den Prinzen von Oranien. J. Smit del. et fec. Radirt, qu. fol.

Smit, Ludwig, s. Schmith.

Smit, s. auch Smits.

Smith *), Adam, Kupferstecher, arbeitete um 1765 in London, aber meistens für Buchhändler und in untergeordnetem Fache.

Smith, Albert, Maler, gründete um 1845 in Wien den Ruf eines tüchtigen Künstlers. Er malt Landschaften, die in Anordnung und Färbung grosse Verdienste besitzen.

Smith, Anker, Kupferstecher, wurde um 1764 in London geboren, und unter Bartoluzzi's Einfluss zum Künstler herangebildet. Er widmete sich anfangs mit Eifer der Punktirmanier, und führte mehrere Blätter in dieser Weise aus, worunter jene für J. Boydell's Shakespeare-Gallery vor allen zu nennen sind. Später arbeitete er auch mit dem Grabstichel, da durch Sharp u. a. der freien Stichmanier wieder ihre Rechte eingeräumt wurden. Smith leistete auch hierin Gutes, und hatte überhaupt den Ruf eines tüchtigen Meisters. Er war Associat der k. Akademie zu London, und starb 1855.

 1) The holy Family, nach dem berühmten Carton von L. da Vinci in der k. Akademie zu London 1798. Bräunlich-roth gedruckt, roy. fol.
 2) St. Magdalena, nach L. Carracci, fol.
 3) Sophonisbe, nach Titian, gr. fol.
 4) Sir William B. Walworth Lord Mayor of London Killing Wat Tyler in Smithfield 1781, nach Northcote, fol.
 5) Tempest Act III. 1. (Ferdinand und Miranda) nach W. Hamilton für J Boydell's Shakespeare-Gallery gestochen, fol.
 6) Merry wievs of Windsor, Act I. 4, nach R. Smirke, für die Shakespeare Gallery, fol.
 7) Taming of the Shrew, Act VI. 1., nach J. J. Ibbetson, für die Shakespeare-Gallery, fol.
 8) King John, Act III. 4., nach R. Westall, für die Shakespeare-Gallery, fol.
 9) First part of King Henry VI. Act V. 4., nach W. Hamilton, und für die Shak. Gall., fol.

*) Die englischen Künstler dieses Namens folgen hier nach dem Alphabete der Taufnamen.

10) Second part of King Henry VI. Act. II. 2., nach demselben, und für die Shak. Gall., fol.
11) King Richard III. Act. III. 4., nach R. Westall, für die Shak. Gall., fol.
12) Titus Andronicus. Act. II. 3., nach S. Woodford, für die Shak. Gall., fol.
13) King Lear. Act. IV. 7., nach R. Smirke, für die Shak. Gall., fol.
14) Romeo and Juliet. Act. I. 5., nach Northcote, für die Shak. Gall., fol.
15) Die Blätter für The plays of W. Shakespeare. Edit. by M. Wood. London 1800.
16) Die Blätter für die Description of the ancient marbles in the British Museum. London 1812.
17) Solche für die Description of ancient terracottas in the British Museum. London 1810.

Smith, Arnold, s. Smit.

Smith, Benjamin, Kupferstecher zu London, war Schüler von Bartolozzi, und hatte schon frühe den Ruf eines der bessten Künstlers seines Faches. Er arbeitete in Punktirmanier, und ist einer der vielen Meister, welche J. Boydell für sein Prachtwerk »The Shakespeare-Gallery« in Anspruch nahmen, woruber wir im Artikel von Robert Smirke Näheres beibrachten. Man hat von Smith aber noch mehrere, theilweise grosse Blätter in Punktirmanier, welche bei ihrem Erscheinen mit Beifall belohnt wurden. Einige enthalten ähnliche Portraite. Smith starb um 1810.

1) His Most Gracious Majesty King George the Third, in ganzer Figur, stehend neben ihm das Pferd, nach W. Beechey. Hauptblatt in Punktirmanier, gr. roy. fol.
2) Das Bildniss Napoleon's, nach Appiani 1800 punktirt, ein zu jener Zeit sehr gesuchtes Blatt, fol.
3) König Georg III. von England, nach W. Beechey, für den ersten Band der Shakespeare Gallery gestochen, gr. fol.
4) William Hogarth, mit seinem Hunde, nach Hogarth, aus Boydell's Verlag, fol.
5) Charles Marquis of Cornwallis, an einem Felsen stehend, fast Kniestück, nach J. S. Copley für Boydell punktirt, roy. fol.

6) Our Saviour healing the sick in the temple. Christus heilt im Tempel den Lahmen, nach B. West, roy. fol.
7) St. Peters first sermon in the city of Jerusalem. St. Petrus prediget in Jerusalem, nach B. West, roy. fol.
8) Bacchus, nach Reynolds, fol.
9) Innocence. Allegorische Darstellung der Unschuld unter der Gestalt eines Mädchens mit einem Lamme von Genien umgeben, nach J. F. Rigaud, fol.
10) Providence. Allegorische Darstellung der Vorsehung unter der Gestalt einer jungen Frau, von Genien umgeben, nach J. F. Rigaud, fol.
11) Sigismunda, nach W. Hogarth, für Boydell's Verlag, gr. fol.
12) The Annual Ceremony of administering the Oaths of Allegiance to Alderman Newnham on Nov. 8 the Day preceding Lord Mayors Day with the portraits of the whole Court of Aldermen, Sheriffs many of the Common council of several spectators. Sehr reiche Composition von W. Miller, bei Gelegenheit der Wahl des Alderman Newnham zum Lord

32 *

Mayor ausgeführt. Capitalblatt in Punktirmanier aus Boy-
dell's Verlag, grösstes Roy. qu. fol.

13) Shakespeare nursed by Tragedy and Comedy, nach G. Rom-
ney, als Titelblatt des zweiten Bandes der Shakespeare Gal-
lery von J. Boydell ausgeführt, gr. fol.

14) Infant Shakespeare attended by Nature and the Passions,
nach G. Romney für Boydell's Shakespeare-Gallery ausge-
führt, gr. fol.

15) Tempest. Act. I. 2., nach Romney, für die Shakespeare-
Gallery, gr. fol.

16) King Richard II. Act. IV. 1., reiche Composition von M.
Brown, für die Shakespeare-Gallery, gr. fol.

17) Rosamund Clifford, poysoned in the Bower of the Palace
at Woodstock Anno MCLXXIII. Für J. Boydell ausgeführt,
Durchmesser 7½ Zoll.

 Dazu gehört noch eine Darstellung in einem kleinen
Runde, beide nach einem alten Gemälde.

16) Das Grabmal Shakespeare, fol.

Smith, Charles Harriot, Bildhauer zu London, ein jetzt leben-
der Künstler, ist besonders im Fache der Ornamentik zu loben.

Smith, Caspar, der sogenannte Magdalenen-Smith, s. Smitz.

Smith, Cocke, Zeichner von London, begann daselbst seine Kunst-
studien und bildete sich dann auf Reisen weiter aus. Er bereiste
den Continent, begab sich dann nach der Türkei, und fertigte
von 1835 — 36 in Constantinopel eine bedeutende Anzahl von
Zeichnungen, welche J. F. Lewis lithographirte. Es sind diese
Lewis's Illustrations of Constantinople made during a residence in
that city. Arranged and drawn on stone from the original sketches
of Cocke Smith. London 1837, Imp. fol.

 Dann bereiste Smith auch Canada, und fertigte ebenfalls eine
Anzahl von interessanten Zeichnungen, welche durch farbige Li-
thographien bekannt sind, und zwar durch folgendes Werk:
Sketches in the Canadas, by Coke Smith. Mit 23 chromolithogra-
phischen Blättern von Coke Smith und Ch. Bentley. London 1840,
gr. fol. Preis 42 Thl.

Smith, Constant Louis Felix, Maler von Paris, war Schü-
ler von David und Girodet, und wählte wie diese das Fach der
Historienmalerei. Sein erstes Gemälde, welches er 1817 auf den
Salon brachte, stellt eine heil. Familie vor, und war eines derje-
nigen Bilder, welche damals mit goldenen Medaillen beehrt wur-
den. Hierauf malte er im Auftrage der Präfektur der Seine die
eherne Schlange, und ein Bild von 1822, der Traum der Athalia,
ist jetzt in der Gallerie zu Versailles. Spätere Bilder sind: Andro-
mache am Grabe Hektor's, Venus und Amor, eine Scene aus dem
wohlthätigen Leben Ludwig XII., St. Peter die Tabitha erweckend,
etc. In der Gallerie Orleans ist von ihm das Bild des Herzogs
Regenten von Orleans.

 Er ist der Sohn des Kupferstechers Thomas Smith.

Smith, Edward, Kupferstecher zu London, gehört zu den vorzüg-
lichsten jetzt lebenden Künstlern seines Faches. Er führte meh-
rere treffliche Blätter in Linienmanier aus, die theilweise in Pracht-
werken vereiniget sind, und daher einzeln selten vorkommen. Sol-

che sind in: The works of W. Hogarth in a series of Engravings, with desc. by J. Trusler. London, Jones and Co 1854. Smith arbeitet auch für Finden's Royal Gallery of british art. London, 1838, ff. roy. fol.

Dieses prächtige englische Nationalwerk erscheint in Lieferungen und enthält die vorzüglichsten Gemälde der berühmtesten neuen englischen Maler. Im vierten Hefte ist von Smith:

A Contadina family prisoners with banditi, nach C. L. Eastlake.

Smith, Emma, Zeichnerin, die Schwester oder Gattin des Georg Smith von Chichester, gehört zu den geschickten englischen Dilettantinnen. Wir kennen folgendes radirte Blatt von ihrer Hand:

Ein tanzendes Weib, kleine Figur, 12.

Smith, Francis, Zeichner und Maler, hatte in der zweiten Hälfte des 18. Jahrhunderts als Künstler Ruf. Er begleitete den Lord Baltimore in die Türkei, um Zeichnungen von interessanten Gegenden und Ansichten zu fertigen. Um 1770 zeichnete er in Constantinopel mehrere Ansichten und Festlichkeiten, und andere Scenen. Auch verschiedene Themse-Ansichten finden sich von diesem Künstler. Türkische Costume und Serailceremonien sind im Stiche bekannt. Starb um 1779 in London.

Smith, Frederick, Bildhauer zu London, war Schüler von Chantrey, und entwickelte unter Leitung dieses Meisters ein schönes Talent. Im Jahre 1822 wurde ihm die goldene Medaille zu Theil, mit einer Gruppe in Gyps. Die späteren Schicksale dieses Künstlers sind uns unbekannt.

Smith, F., Kupferstecher, arbeitete um 1820 in London. Blätter von seiner Hand findet man in Forster's British Gallery of Engravings.

Smith, Gabriel, Kupferstecher, geb. zu London 1724, erlernte daselbst die Anfangsgründe der Kunst, und begab sich dann zur weiteren Ausbildung nach Paris, wo namentlich die Crayon-Manier seine Thätigkeit in Anspruch nahm. Nach seiner Rückkehr führte er in derselben mehrere Platten aus, besonders auf Veranlassung Ryland's. Uebrigens hat man von ihm auch punktirte Blätter, den geringeren Theil machen die Radirungen und Grabstichel-Arbeiten aus. Smith starb zu London 1783, mit dem Rufe eines tüchtigen Künstlers.

1) Tobias mit dem Engel, nach Salvator Rosa's Bild aus Chesterfield's Sammlung, für Boydell's Verlag, fol.
2) Der Besuch der Königin von Saba bei Salomon, nach Le Sueur, aus Boydell's Verlag, fol.
3) Der Blinde, welcher den Blinden führt (The Blind leading the Blind), nach Tintoretto, für Boydell gestochen, fol.
4) Loth mit seinen Töchtern in Unzucht, nach Rembrandt, fol.
5) Boar Hunting. Eine Schweinsjagd, nach Snyders in Punktirmanier ausgeführt, gr. qu. fol.
Schönes Blatt, im ersten Drucke vor der Schrift.
6) Ansicht einer ägyptischen Mumie von verschiedenen Seiten, gr. fol.

Smith, George, Landschaftsmaler und Kupferstecher, der brittische Gessner, wurde 1714 zu Chichester geboren, und daher gewöhnlich Smith of Chichester genannt, so wie seine Brüder Johann und Wilhelm. Georg ist der vorzüglichste, überhaupt einer der

besuten Künstler seiner Zeit, ein poetisches Gemüth, welches sich in schönen Hirtengedichten aussprach. Auch seine Landschaften tragen einen idyllischen Charakter, haben viel mehr Naturwahrheit als in anderen Bildern seiner Zeit zu finden ist. Zu seinen Preisgemälden gehört eine grosse Winterlandschaft mit einer Hütte im Vorgrunde, aus welcher einiges Vieh an's Wasser geht, durch Woollet's Stich bekannt. Ein zweites Preisbild, eine reiche englische Landschaft, ist von W. Elliot gestochen. Es wurden noch mehrere andere Bilder dieses Meisters gestochen, und als die geschätztesten Blätter nennen wir hier folgende:

Grosse Landschaft mit Wasserfall, im Vorgrunde die Gebrüder Smith, gest. von Woollett, genannt die erste Preislandschaft (1700) nach G. Smith of Chichester.

Die grosse Preislandschaft, links mit Hirten am Feuer, 1762 von Woollett gestochen.

Eine andere grosse Preislandschaft mit Hirten und Vieh, gest. von Woollett.

The rural Cott (Thomson's Winter, die oben genannte Winterlandschaft, ebenfalls Preisbild und von Woollett gestochen.

The Apple Gatheres. Die Aepfelsammler, gest. von Woollett.

The Hay-Mackers. Die Heuernte, gest. von Woollett. Als Gegenstück dient: The Merry Villager, von Jones gemalt und von demselben gestochen.

The Cott. Landschaft mit Gebäuden und Bauern am Canal, gest. von J. Peake.

Landschaft mit Wasserfall und einem am Ufer des Canales sitzenden Bauer, gest. von Peake.

Landschaft mit Bauern am Ufer des Flusses, gest. von Peake. Der Hopfensammler, gest. von F. Vivares.

Eine weite Landschaft, im Vorgrunde der Hirt und die Hirtin, letztere auf seinen Knieen schlafend. Gest. von W. Elliot, ebenfalls eines der Preisbilder.

Landschaft mit Wasserfall, im Vorgrunde drei Bäume, unter welchen ein Bauer sitzt, gest. von P. Mazell.

Landschaft mit Staffage, von T. Morris gestochen.

Zwei kleine Landschaften von Woollett und Elliot.

Georg Smith starb zu London 1776. W. Pether malte sein und seiner beiden Brüder Bildnisse, welche Pether selbst 1765 auf Einem Blatte in Mezzotinto gestochen hat. Dieses schöne und seltene Blatt ist unter dem Namen »The three Smiths« bekannt.

Eigenhändige Radirungen.

G. Smith hat mit seinen Bruder John mehrere Blätter radirt, welche in Landschaften und Thierstücken eigener Composition, dann in Copien nach alten niederländischen Meistern bestehen. Sie erschienen bei J. Boydell in London, unter dem Titel: Smith's Etchings. A collection of fifty three Prints, consisting of Etchings and Engravings, by those ingenious artists Messrs. George and John Smith of Chichester, after their own Painting, Rembrandt etc. fol.

1) 12 kleine Landschaften, H. 5 Z., Br. 6 Z.
2) 10 Landschaften. H. 5¼ Z., Br. 8 Z.
3) 6 Landschaften. H. 4 Z., Br. 4½ Z.
4) 6 Landschaften mit Vieh, Schafen und Ziegen. H. 4½ Z., Br. 6 Z.
5) 11 Blätter nach Rembrandt, in verschiedener Grösse.

R. Weigel werthet das Werk dieser Meister auf 9 Thl.

Smith, George, Zeichner und Architekt, blühte in der ersten Hälfte des 19. Jahrhunderts in London. Er fertigte viele architektonische Zeichnungen, besonders auch nach vorhandenen Bauwerken. Auch Ansichten von Städten und von andern Orten finden sich von Smith. Im Jahre 1821 stach er die Ansicht von Aberdeen, die wir wie folgt angezeigt fanden: An elegantly engraved view of Aberdeen. Dann gab dieser Künstler auch folgendes Werk heraus: Elements of Architekture practically explained. London 1828.

Smith, John, Zeichner und Kupferstecher in Mezzotinto, wurde 1654 zu London geboren, und von einem unbekannten Tillet in den Anfangsgründen der Kunst unterrichtet. Hierauf nahm sich J. Beckett seiner an, welcher ihn in der damals neuen Mezzotinto-Manier unterwies, da er einen Kunsthandel trieb, und namentlich Mezzotintoblätter verlegte. Smith hatte für diese Manier grosse Vorliebe, worin ihn auch J. van Vaart bestärkte, dem unser Künstler einige technische Vortheile zu verdanken hatte. Bald zogen die Arbeiten Smith's die Aufmerksamkeit Kneller's auf sich, der diesen Künstler vor allen tüchtig befand, seine zahlreichen Malereien zu vervielfältigen, und dieses um so mehr, da damals ein grosses Interesse für die Mezzotinto-Blätter erwacht war. Er nahm ihn in sein Haus auf, und nun musste Smith unter Leitung Kneller's arbeiten, was für diese Manier nicht ohne Vortheil blieb, wenn auch nur Bilder von Kneller nachgebildet wurden. Die Theilnahme nahm im gesteigerten Maasse zu, und bald hatte Smith den Ruf eines der ausgezeichnetsten Künstler seines Faches. Einige Jahre vor Kneller's Tod verliess Smith in Folge eines Zwistes das Haus desselben, worauf P. Simon eintrat. Diese beiden Künstler haben eine grosse Anzahl von Gemälden Kneller's nachgebildet, Smith aber mit noch grösserer Kunst und mit einer Zartheit, welche Simon nicht erreichte. Wir haben von ihm über dreihundert Bildnisse von Jakob I. bis auf Georg II., mit den Mitgliedern ihrer Höfe. Alle grossen Staatsmänner, Helden, Patrioten, alle Notabilitäten der Wissenschaft und Kunst, den ganzen brittischen Ehrenstaat in Krieg und Frieden, führte er wie lebendig vor. Viele dieser Bildnisse haben auch in artistischer Hinsicht grossen Werth, welcher freilich theilweise noch immer verkannt wird. Die älteren Mezzotinto-Arbeiten sind sehr schön, kamen aber später durch das viele schlechte Machwerk in Missachtung, welche indessen in neuester Zeit wieder verschwunden ist. Besonders schön sind auch einige historische Blätter von Smith, die aber in alten Abdrücken selten sind. Smith starb zu London, nach der gewöhnlichen Annahme 1719, was unrichtig ist, da Smith bei dem 1723 erfolgten Tod des Ritters Kneller unter den Leidtragenden war, wodurch er das Andenken dieses Mannes ehrte. Er starb wahrscheinlich nach 1727, da ein Bildniss Georg II. mit dieser Jahrzahl bezeichnet ist. Kneller hat sein Bildniss gemalt, und er selbst es gestochen, ein schönes Mezzotintoblatt. Smith hält das Bildniss Kneller's in der Hand. G. Kneller Eques pinx. 1096. J. Smith fec. 1716. Eine verkleinerte Copie dieses Blattes ist in Dallaway's neuer Ausgabe von W. Vertue's Anecdotes V. 254. Dann findet man noch ein anderes Blatt, welches ihn vorstellen könnte. Er erscheint mit halbgeöffnetem Munde und mit der Mütze, nach links gewendet, 4.

Smith hinterliess eine grosse Anzahl von schönen Blättern, wozu noch viele andere kommen, welche unter seiner Aufsicht gestochen wurden. Auf diesen letzteren steht gewöhnlich: Smith exc. oder: Sold by Smith. Später kam ein Theil der Platten in den

Besitz des Kunsthändlers J. Boydell, welcher neue Abdrücke veranstaltete.

Bei den zahlreichen chalhographischen Arbeiten blieb dem Künstler auch noch Musse zu litterarischen Versuchen. Beughem (Biliographia Mathematica p. 265) nennt von ihm auch eine Abhandlung über die Malerei: The art of painting. Philomuth (Plymouth ?) 1076.

Bildnisse von Königen, Prinzen und Herzogen.

1) Jacobus I. D. G., Angliae etc. Rex. Mit dem Orden vom hl. Georg. A. van Dyck pinx: 1617. J. Smith fec. 1721. Oval fol.
2) Derselbe König. Sold by J. Smith. Oval 4.
3) Carolus I. D. G. Ang. Sco. etc. Rex., im Königsmantel. A. van Dyck pinx. J. Smith fec. 1718. Oval fol.
 Verschieden ist das Oval mit diesem Könige im Cuirasse. A. v. Dyck pinx. Beckett fec. Sold by J. Smith.
 Von diesem Blatte gibt es retouchirte Abdrücke.
4) Carolus I. Im Königsmantel, ohne Namen des Malers. Oval fol.
5) Carolus I. Im Königsmantel, mit Anzeige des Geburts- und Sterbejahres. Oval 4.
6) Carolus I. Mit dem rechten Knie auf einem Kissen, und den linken Fuss auf den Globus gesetzt. Er hält eine Dornenkrone in der Hand. S. Smith exc., kl. 4.
7) Derselbe in kleinem Formate.
8) Olivier Cromwell, Büste, unten die Buchstaben O.C., kleines Oval ohne Namen, 12.
9) Jakob, Herzog von York, später unter dem Namen Jakob II. König von England, Kniestück 1683. fol.
10) Jakob II. von England im Königsmantel und mit dem Orden des hl. Georg. nach Kneller, fol.
11) Jakob II. von England, im Cuirasse, nach Kneller. Oval fol.
12) Jakob II. im Cuirasse, nach N. Largillière. Smith exc. Oval gr. 4.
13) Jakob II. im Königsmantel, mit dem St. Georgen-Orden. Oval 4.
14) Wilhelm Prinz von Oranien, nachher König von England, im Cuirasse 1687. Oval 4.
 Auf einem anderen Bildnisse erscheint derselbe in hoch 4.
15) Wilhelm III., König von England, im Königsmantel und mit dem grossen Collier des St. Georgensordens, nach Kneller 1695. Oval fol.
 Es gibt Abdrücke vor der Schrift.
16) Wilhelm III. von England, mit dem grossen Collier des genannten Ordens, nach Wissing. Oval 4.
17) Wilhelm III. von England, im Kniestück, die rechte Hand auf die Krone gestützt. Smith exc., gr. hoch 4.
18) Wilhelm III. zu Pferde, fol.
19) Wilhelm III. im Kniestück, wie er mit der rechten Hand auf etwas deutet 1680, fol.
 Auf den retouchirten Abdrücken steht: W. Wissing et S. Vanderwaert ping. Smith fec.
20) Wilhelm III., halbe Figur, mit Scepter und Krone. Oval fol.
21) Georg I., König von England mit der Kette des St. Georgen-Ordens, nach Kneller 1715, fol.
 Es gibt erste Abdrücke vor der Schrift, dann Abdrücke mit der englischen Inschrift und mit J. Smith fec. et exc.

22) Georg I. von England, mit demselben Schmucke 1716. Oval 4.

23) Georg II. König von Grossbrittanien, bei Gelegenheit seiner Krönung den 27. Okt. 1727, und mit der Krone auf dem Kopfe. Nach einem früheren Bilde von Kneller. J. Smith fec., fol.

24) Georg II. von England, mit der Krone auf dem Haupte, nach Kneller. Oval 4.

25) Carl III. König von Spanien, später Kaiser Carl VI. 1704. Oval fol.

26) Friedrich Wilhelm II. von Preussen, im Cuirasse, nach Weidemann 1715. Sold by Smith. Oval fol.

27) Derselbe König, hoch 4.

28) Petrus Alexiowitz Magnus Dominus Tzar, geb. den 11. July 1672. Kneller pinx. Smith fec. 1698.
Im ersten Drucke vor dem Nagel am Cuirasse oben beim Halse.

29) Carl XII. König von Schweden, im Cuirasse, nach D. Craft 1702. Oval fol.

30) Great Lewis of France, nach Th. Johnson, fol.

31) Der Prinz von Wales, als Kind auf dem Kissen liegend, fol.

32) Der Prinz von Wales, wie die Zeit die Krone über ihn hält, 4.

33) Der Prinz von Wales und seine Schwester als Kinder in einem Garten, ersterer mit dem Hunde, letztere mit einem Bouquet. Nach N. Largillière. Smith fe. à Paris rue St. Jacques, aux deux piliers d'or, fol.
Im ersten Drucke vor der Adresse aux deux piliers d'or.

34) Prinz James, Herzog, Marquis und Graf von Ormond, in der Rüstung mit Commandostab. Nach Kneller, fol.

35) Georg Prinz von Dänemark, Gemahl der Königin Anna, stehend im Cuirasse mit dem Commandostabe 1692, fol.

36) Derselbe Prinz, mit dem Orden des hl. Georg und dem Commandostabe, nach Kneller 1704, fol.
Die retouchirten Abdrücke haben die Schrift: Smith fe. 1706.

37) Prinz Eugen von Savoyen, im Cuirasse 1706. Oval fol.

38) Georg Prinz von Dänemark, mit dem grossen Collier des Georgenordens 1702. Oval fol.

39) Derselbe Prinz mit dem Collier 1702. Oval 4.

40) Derselbe und mit dem ähnlichen Schmucke 1709, hoch 4.

41) Georg Herzog von Glocester als Kind mit Federn auf der Mütze, sitzend mit einem Hunde in den Armen, nach Kneller, gr. 4.

42) Wilhelm Herzog von Glocester, Sohn der Königin Anna, sitzend mit einer Feder auf der Mütze, wie er dem Hunde den Finger zeigt, nach Kneller 1691, fol.
Im zweiten Drucke mit den Namen von Kneller und Smith.

43) Wilhelm Herzog von Glocester, Sohn der Königin Anna, im Kniestück, wie er mit dem Finger nach dem Blumentopf deutet 1693, fol.
Im ersten Drucke vor den Namen der Künstler.

44) Der Herzog von Glocester sitzend, wie er vor einem offenen Buche singt. Im Grunde sieht man Apollo und die Musen auf dem Parnass, fol.

45) Wilhelm Herzog von Glocester, Sohn der Königin Anna, in halber Figur, nach Kneller 1699, fol.
 Im zweiten Drucke mit dem Zusatze: geb. 1689. gest. 1700.

46) Wilhelm Herzog von Glocester, Sohn der Königin Anna, halbe Figur 1700. Oval 4.

47) Wilhelm Herzog von Glocester, Kniestück im Ornate, mit seinem Pagen, der den Hut trägt 1697, fol.

48) Wilhelm Herzog von Glocester und Benj. Bathurst, nach J. Murrey, eines der bessten Blätter. Oval fol.

49) Georg Ludwig Churfürst von Braunschweig, nachher als Georg I. König von England, im Cuirasse 1706. Oval fol.
 Im späteren Drucke mit der Angabe des Geburtsjahres (28. Mai 1660), und J. Hirsmann pinx. J. Smith fec. 1706.

50) Georg August, Prinz von Braunschweig und Wales, nachher König Georg II., im Cuirasse 1706, Oval fol.

51) Georg August, Prinz von Braunschweig, mit dem Collier des St. Georgenordens 1717. Oval 4.

52) Derselbe Prinz mit dem grossen Ordensschmucke 1717. Oval fol.

53) His Royal High. Prince Frederik, Vater Georg III. Painted at Hanover by M. Fountain 1723. Oval fol.

54) Derselbe. Oval 4.

55) Wilhelm August, Herzog von Cumberland, halbe Figur, nach Higmore 1729. Oval fol.

56) Wilhelm Carl Heinrich de Frise, Prinz von Oranien, im Cuirasse zu Pferde. J. Smith fec., fol.

57) Georg, Landgraf von Hessen, im Cuirasse mit dem goldenen Vliess, nach J. Murrey 1703. Oval fol.

58) Johannes Cornaro Doge von Venedig. Oval mit Wappen, die Ornamete, gestochen 1712. fol. Sehr selten.
 Im spätern Drucke mit der lateinischen Inschrift: Joannes Cornelius etc. J. A. Cassana ping. J. Smith fec. 1712.

59) Franciscus Cornaro venetianischer Gesandte am Hofe der Königin Anna. C. d' Agar prinx. J. Smith fec. 1700. Oval fol.

60) Georg. Herzog von Marlborough, nach Kneller, fol.

61) Johann, Herzog von Marlborough, im Cuirasse mit dem Georgenorden 1705. Oval fol.

62) Johann, Herzog von Marlborough, General der Truppen, im Cuirasse 1703. Oval fol.

63) Herzog von Sommerset, im Cuirasse, nach J. Vanderwaart 1688. Oval 4.

64) Maynhard, Herzog von Leynster, Graf von Schonberg, in Rüstung mit dem Commandostab, in der Ferne eine Schlacht. Nach Kneller 1693, fol.

65) Herzog von Monmouth, im Cuirasse, nach Wissing. Oval 4.

66) Friedrich, Herzog von Schonberg, Marquis von Harwich, ganze Figur zu Pferde, mit dem Mohren, nach Kneller und Wyck 1679. Hauptblatt des Meisters, fol. Bei Weigel 2 Thl. 8 gr.

67) Prinz Thomas Holles, Herzog von Newcastle, Marquis von Clarae, mit dem Wappen. Nach Kneller. Smith exc. Oval fol.

68) Jakob, Herzog von Ormond, General der k. Truppen, mit dem Commandostab, und dem Orden des goldenen Vliesses, nach Kneller 1701, fol.
 Es gibt Abdrücke vor der Schrift.

69) Christoph, Herzog von Albemarle, Graf von Torington, Canzler der Universität zu Cambridge, nach Murrey mit Beckett gestochen. Oval fol.

70) John. Herzog von Buckingham, Graf von Mulgrave, stehend mit einem langen Stock, fol.

71) Herzog von Armond, mit dem grossen Collier des St. Georgenordens 1702. Oval fol.

Königinnen, Prinzessinnen und Herzoginnen.

72) Henrietta Maria, Gemahlin Carl I., Büste im Oval, 4.

73) Catharina, Königin von England, Tochter Johann IV. von Portugal, Gemahlin Carl II., sitzend, nach Wissing 1684, fol.

74) Dieselbe. Hayman pinx. Smith exc. Oval fol.

75) Catharina, Königin Wittwe von England, nach Kneller. Smith exc. Oval 4.

76) Maria Beatrix Eleonora d' Este, Königin von England, Gemahlin Jakob II., stehend, mit architektonischem Grunde 1683, fol.

77) Maria Beatrix, zweite Gemahlin Jakob II. Oval 4.

78) Dieselbe Königin, nach Largillière 1686. Oval, fol.
Im ersten Drucke vor der Schrift.

79) Dieselbe Königin, nach Kneller 1703. Oval fol.
Im ersten Drucke vor der Schrift.

80) Maria, Königin von England, Gemahlin Wilhelm III., halbe Figur mit dem Fächer 1690, fol.

81) Maria, Königin von England, Gemahlin Wilhelm III., nach Kneller. Smith exc. Oval 4.

82) Dieselbe Königin, nach Wissing. Oval kl. fol.

83) Maria von England 1702. Oval kl. 4.

84) Maria von England, nach Kneller 1695. Oval fol.
Im ersten Drucke vor der Schrift.

85) Die Prinzessin Anna, stehend mit dem Hunde 1687, gr. fol.

86) Die Prinzessin Anna 1689, Oval fol.

87) Dieselbe, 1689. Oval 4.

88) Die Prinzessin Anna sitzend, mit der Krone auf dem Tische, nach Kneller 1692, fol. Selten.
Im zweiten Drucke mit der Angabe ihres Todes.

89) Anna, Königin von England, halbe Figur en face, nach Kneller, gr. fol.

90) Anna, Königin von England, mit der Krone auf dem Haupte 1702. Oval fol.

91) Anna, Königin von England, mit der Krone und dem Kniebandorden 1706, fol.

92) Dieselbe, mit der Krone auf dem Kopfe. Oval 4.

93) Dieselbe ohne Krone und mit dem Orden 1709. Oval 4.

94) Die Prinzessin Sophia, Gemahlin des Churfürsten Ernst August von Hannover, Mutter Georg I. von England, 1706. Oval fol.

95) Dieselbe Prinzessin. Oval 4.

96) Sophia Dorothea, Tochter Georg I., später Gemahlin von Friedrich Wilhelm von Preussen, nach J. Hirsmann 1706. Oval fol.

97) Dieselbe Prinzessin 1715. Oval fol.

98) Sophia Dorothea Königin von Preussen, nach Weidemann. Sold by Smith. Oval 4.

99) Die Prinzessin Anna, Tochter des Prinzen Georg August von Wales, stehend, mit der Lobeerkrone in der Hand 1720, fol.

100) Dieselbe Prinzessin, und in gleicher Stellung. Oval 4.

101) Caroline, Königin von England, mit der Krone auf dem Haupte (gekrönt 1727), nach Kneller. Oval 4.

102) Die Herzogin von St. Albans, stehend mit landschaftlicher Umgebung, nach Kneller 1604. fol.

103) Die Herzogin von Bolton, Kniestück mit Blumenkorb, nach Kneller 1703, fol.

104) Die Herzogin von Crafton, halbe Figur, den Kopf auf die linke Hand gestützt, mit landschaftlicher Umgebung, nach Wissing. Oval fol.

105) Die Herzogin von Cleveland, nach Kneller. Oval 4.

106) Die Herzogin von Marlborough, nach Kneller 1705. Oval fol. Sehr selten.

107) Dieselbe Herzogin. Sold by Smith. Oval 4.

108) Die zwei Töchter des Herzogs von Marlborough, die ältere stehend, die jüngere sitzend 1688. fol.

109) Die Herzogin von Monmouth, sitzend zwischen dem Grafen von Doncaster und dem Lord Henry, nach Kneller 1688, gr. fol.

110) Marie, Herzogin von Ormond, mit dem Grafen Thomas von Ossory, ihrem Sohn, nach Kneller 1693, fol.

111) Dieselbe im Kniestück mit dem Mohren (die Tochter Cromwell's), nach Kneller 1702, gr. fol.

112) Marie Duglas, Tochter des Herzogs Jakob von Queens Berry (geb. 1699, gest. 1705). Smith fec. 1707, fol.

113) Louise, Herzogin von Portsmouth, nach Kneller, fol.

Marquis, Grafen, Lords, Vicomtes, Baronets und Ritter.

114) John, Marquis of Twendale, Graf von Gifford, schottischer Gross-Canzler, nach Kneller 1695. Oval fol.

115) Thomas Lord-Marquis of Wharton, Lord Siegelbewahrer, nach Kneller. Sold by Smith, fol.

116) William, Marquis von Annandale, Graf von Hartfeld, schottischer Präsident, nach Kneller, 1705. Oval mit Wappen, fol.

117) John Churchil, Marquis von Blandfort, Sohn des Herzogs von Marlborough, Kniestück 1708, gr. fol.

118) Sidney, Graf von Godolfin, Gross-Schatzmeister von England, mit dem Orden des hl. Georg, nach Kneller 1707. Oval fol.

119) Richard, Graf von Warwick und Holland, sitzend, nach Wissing, 4.

120) John, Graf von Tweedale, Kanzler Carl II., nach Kneller 1690. Oval fol.
 Im ersten Drucke vor der Schrift.

121) James, Graf von Seafield, Gross-Canzler von Schottland, nach Kneller 1704. Oval von Wappen umgeben, fol.

122) James, Grafen von Salisbury, Kniestück mit dem Helm zu den Seiten, nach Kneller 1696, fol.
 Es gibt auch Abdrücke in Bister.

123) Robert Graf von Roxburgh, nach D. Pattin 1698. Oval 12.

124) Laurenz, Graf von Rochester, General-Gouverneur von Irland, nach Kneller, Smith exc. Oval fol.

125) Robert, Graf von Oxford und Mortimer, Gross-Schatzmeister von England, mit dem St. Georgenorden, nach Kneller 1714. Oval fol.

126) John Graf von Mar, erster Staats-Secretair von Schottland, nach Kneller 1707. Oval fol.
127) Johann Wenceslaus, Graf von Gallas, im Cuirasse, nach Kneller 1707. Oval mit Wappen, fol.
128) John Egerton, Graf von Bridgewater, in der Funktion eines Gross-Admiral, nach Kneller 1702. Oval fol.
129) John, Graf von Exeter, sitzend mit landschaftlicher Umgebung, nach Kneller 1696, fol.
130) Charles, Graf von Dorset und Middelssex, Baron von Buckhurst, mit dem Collier des St. Georgenordens, nach Kneller 1694. Oval fol.
131) Robert Cecil, Bruder des Grafen von Salisbury 1689. Oval 4, Es gibt Abdrücke ohne Schrift und Datum.
132) Charles, Graf von Plymouth, nach Kneller, fol.
133) David Boyle, Graf von Glasgow, im Cuirasse, nach Richardson 1711. Oval fol.
134) Thomas Herbert, Graf von Pembrocke, Admiral, mit dem Commandostab. Kniestück nach Wissing 1708, fol.
135) Arnold Joos, Graf von Albemarle, in Rüstung mit Commandostab, Kniestück nach Kneller 1700, fol.
136) John Shefield, Graf von Mulgrave, Vice-Admiral von Yorkshire, mit den St. Georgenorden, nach Kneller 1697. Oval fol.
137) Heinrich Graf von Nassau d'Auverquerck, Feldmarschall der Generalstaaten, nach Kneller 1700, fol.
138) Charles, Vicomte Townshend, mit einem Papagey auf der linken Faust, nach Kneller 1702, fol.
Es finden sich Abdrücke ohne Namen und Jahrzahl.
139) Georg, Vicomte von Tarbat 1692. Oval mit Wappen, 8.
140) Lord Buckhurst und Lady Marie Sackvil, seine Schwester als Kinder, ersterer die Hand auf den Kopf der Hirschkuh gelegt. Kniestück nach Kneller, fol.
141) Lord Burleigh, Kniestück mit der Flinte, nach Wissing 1686, fol.
142) Lord Bury, als Kind auf dem Kissen, nach Kneller 1705, fol.
143) Richard Lord Clifford und Lady Jane, seine Schwester, als Kinder in einem Prachtgebäude, nach Kneller 1701, gr. fol.
144) Lord Euston, stehend im Kniestück, die Linke nach dem Papagey ausstreckend, nach Kneller. Ein sehr schön behandeltes Blatt 1689, fol.
145) Edward Lord Hinchingbroocke, mit einer Mütze auf dem Kopfe, nach Kneller 1701. Oval fol.
146) John Lord Sommers, nach Richardson 1713. Oval fol.
147) Lord Villiers und seine Schwester Marie, Kniestücke, letztere sitzend. Nach Kneller 1700, fol.
148) Boyle Lord Carleton, fol.
Im ersten Drucke vor der Schrift.
149) Godard, Baron de Ginkel, Graf von Atlone, General der Irländischen Truppen, Kniestück mit dem Commandostabe, nach Kneller 1692. fol.
150) Baronet Philipp Sydenham of Brympton, nach de Haese 1700, fol.
151) Baronet John Percival de Burton, Kniestück nach Kneller, 1700, fol.
152) Baronet George Hamilton, im Cuirasse, nach J. B. de Medina 1690. Oval mit Wappen, fol.
153) Baronet John Crispoe, nach Th. Hill, fol.

154) Baronet Robert Cotton de Cambarmere, nach Gibson 1706.
Oval mit Wappen,, fol.
155) Baronet John Bowyer de Kuypersly, nach Gibson 1701, fol.
156) Chev. Robert Jouthwell, nach Kneller 1702. Oval fol.
157) Christopher Walters Stockdale Esq., nach Kneller 1695.
Oval fol.
158) Edward Southwell Esq., nach Kneller 1709, fol.
159) Algernon Sidney Esq., halbe Figur im Cuirasse. J. Smith
fec., 4.
160) Christopher Rawlinson Esq., nach A. Grace 1701. Oval fol.
161) Charles Napier Esq., im Cuirasse mit dem Neger, nach J.
Summer 1700, fol.
162) Devereux Knightley de Fawsley Esq., halbe Figur. J. Smith
fec. 1697. Oval fol.
163) William Hodges Esq., nach Kueller 1715. Oval mit Wap-
pen, fol.
164) Antony Henley Esq., stehend mit landschaftlicher Umgebung,
nach Kneller 1694, fol.
165) Henry Goadricke Esq., im Cuirasse, nach T. Hill 1665.
Oval 4.
166) Richard Gipps Esq., nach Closterman 1687. Oval mit Wap-
pen, fol.
167) Mitfort Erowe Esq., im Cuirasse, nach Murrey 1702. Oval fol.
168) Thomas Coulson Esq., nach Kneller. Oval mit Wappen,
1714, fol.
169) John Chetwynd, nach J. B. de Medina 1705. Oval mit
Wappen, fol.
170) William Cecil Esq., in seiner Jugend, sitzend mit Hund und
Papagey, nach Wissing 1686, fol.
171) William Bromley Esq. Speaker of the House of Commons, nach
M. Dahl 1712. Oval mit Wappen, fol.
172) Joseph Addison Esq., Sekretair des Königs, halbe Figur
nach Kneller. Smith exc., fol.
173) Michael de Molinos, The Quietest, nach Closterman, fol.

Bischöfe und Geistliche, Würdenträger, Militär-
männer *), Gelehrte, Künstler u. a.

174) Edward Fowler, Lord Bischof von Glocester, sitzend im
Sessel, nach Kneller 1717, fol.
175) Thomas Lord Bischof von Rochester und sein Diacon Tho-
mas Sprat, beide sitzend. Nach Dahl 1712, gr. fol.
176) John Tillotson, Erzbischof von Canterbury, nach Kueller, fol.
177) Thomas Smith, Bischof von Carlisle in einem Alter von 87
Jahren. Nach Stephenson 1701. Oval mit Wappen, fol.
178) Gilbert, Bischof von Sarum, Canzler des Ordens vom golde-
nen Vliess, nach Riley 1690, Oval fol.
179) Derselbe Bischof. Smith exc. Oval 4.
180) Hooper, Bischof von Bath und Wells 1710. Oval fol.
181) John Bagger, Bischof von Seeland, und Decan der Univer-
sität Copenhagen, sitzend mit dem Buche, nach Saleman
1696, gr. 4.
Im ersten Drucke vor der Schrift.

182) Thomas Knippe, Professor der Theologie und Präbendarius
von Westminster, nach Dahl 1712. Oval fol.

*) Einige der Würdenträger und höheren Militärs erscheinen
schon oben unter den Herzogen, Lords und Grafen.

183) Henry Sacheverell, Prof. der Theologie, und Mitglied des Magdalenen-Collegiums zu Oxford, nach Russel 1710. Oval fol.

184) Henry Aldrich, Prof. der Theologie, Decan von Christ-Church in Oxford, nach Kneller. Oval fol.
Im ersten Drucke: J. Smith fec. et exc., im zweiten: Sold by Smith.

185) William Woodward, Geistlicher, nach Taverner 1690, gr. 4.

186) John Kettlewell, Geistlicher, halbe Figur nach Telson 1695. Oval fol.

187) William Anstruther, Senator des Justiz-Collegiums, nach J. B. de Medina. Oval mit Wappen, 4.

188) Henry Boath, Lord de la Mer of Durham etc., nach Kneller 1689. Oval fol.

189) Thomas Bury, Lord Chief of Court of Exchequer, nach Richardson 1720. Oval mit Wappen, fol.

190) Robert Clayton, Lord Mayor von London, nach Riley 1707. Oval mit Wappen, fol.

191) William Cowper, Lord Gross-Canzler von England, nach Kneller 1707. Oval mit Wappen, fol.

192) William Feltowes, Canzler, nach van der Bank 1723. Oval mit Wappen, fol.

193) Charles Mountagu, Commissär des Schatzamtes, nach Kneller 1693. fol.

194) Thomas Torrington, Lord des Schatzamtes, halbe Figur am Tische, nach Kneller 1720, fol.

195) Dudley Woodbridge Esq., General-Direktor der Compagnie des Assiento, nach Kneller 1718, fol.

196) Clondisly Shovell, Vice-Admiral, im Cuirasse mit dem Commandostabe, nach W. de Ryck 1708, fol.

197) Robert Fielding, Colonel, stehend mit dem Hunde, fol.
Im ersten Drucke vor der Schrift.

198) Lambert, Major-General. Oval fol.

199) Thomas Maxwell, Major-General und Commandant der Irländischen Dragoner, nach Closterman 1692, fol.

200) Edward Rigby, Capitain, stehend mit Wappen, nach Murrey 1702, fol.

201) Cramfurd Kilbirny, im Cuirasse. In einer Einfassung mit Wappenschilden, nach J. B. de Medina, fol.

202) Derselbe. J. Smith fec. Oval mit Wappen, fol.

203) John Locke, nach Kneller 1721. Oval fol.

204) Isaac Newton, nach Kneller 1712.

205) Alexander Pope, im 28. Jahre, nach Kneller 1717, 4.

206) Chev. William Petty, Akademiker, nach Closterman 1696. Oval fol.

207) Martin Folkes Esq., Akademiker, nach Richardson 1719. Oval mit Wappen, fol.

208) William Congreve, stehend in halber Figur, nach Kneller 1710. Sehr schönes Blatt, fol.

209) Richard Steele, nach Richardson 1712, fol.

210) M. Steele, nach Kneller. Smith exc., fol.

211) William Stuckeley, Dr. Med., nach Kneller 1721. Oval fol.

212) Samuel Garth, Dr. Med.: nach Kneller. Sold by Smith, fol.

213) Thomas Gill, in seiner Jugend mit dem Bogen, nach Murrey 1694, 4.

214) Thomas Gill, Dr. Med., Mitglied des Collegiums der Aerzte, nach Murrey. Oval fol.

215) William Cowper, Chirurg, nach Closterman. Ein vorzügliches Blatt. Oval fol.

216) Gottfried Kneller, Hofmaler ;Wilhelm III.' von England. Smith fec. 1091. Oval fol.
Ein anderes Bildniss dieses Malers, von Beckett gestochen, ist mit Smith exc. bezeichnet. Oval fol.

217) Gottfried Kneller, in jungen Jahren, fol.
218) Peter Lely. Hofmaler Carl II., nach Lely. Sold by Smith, fol.
219) Abraham Hondius, Maler. Smith fec. 1089, gr. 4.
220) Godofredus Schalken. Hanc suam effigiem pinxit Londini 1694. Kniestück mit dem Lichte in der Hand. Berühmtes Blatt, genannt das Portrait mit der Kerze, fol. Bei Weigel 3 Thlr.
P. Schenk hat dieses berühmte Blatt copirt.

221) Gulielmus Vande Velde junior navium et prospectuum marinorum Pictor, Mit einer Marinzeichnung in der Hand. Von Kneller 1680 gemalt und 1707 gestochen, fol.

222) Thomas Murrey, nach Murrey 1696. Oval fol.
223) Christophorus Wren, berühmter Architekt. Brustbild nach Kneller 1713. Oval gr. fol.
224) Johann Lambert, mit dem Pinsel in der Hand, nach Lambert 1697, fol.
225) Grinlin Gibbons, Bildhauer, mit dem Modelle eines Kopfes, nach G. Kneller, gr. fol.
226) Derselbe Künstler, mit seiner Frau, beide sitzend, nach Closterman, 1691, fol.
227) Isaak Beckett. J. Smith fec. Sold by W. Beckett. Ein treffliches Blatt, 4.
228) Jan Vanbrugh, mit dem Zirkel, nach Kneller. Sold by Smith, fol.
229) Guilelmus Wissing, Pictor, nach diesem. Oval fol.
230) André le Nostre, Controleur des batimens du Roi de France, nach C. Maret 1699, fol.
231) Archangelo Corellius de Fusignano, mit einem Notenpapier in der Hand, nach Howard 1704, fol.
232) Cosimus, Musiker, mit der Violine, nach Kneller 1706, fol.
233) Thomas Tompion, mit einer Uhr in der Hand, nach Kneller. Oval fol.
234) William Penketham, Schauspieler, mit einer Papierrolle, nach Schmutz 1709, fol.
235) Antony Leigh, Schauspieler (the spanish Fryer) stehend im Kniestück. J. Smith fec. 1689, fol.
Im ersten Drucke vor der Schrift, und ein schönes Blatt.

236) Joseph Martin, Kaufmann von London, nach Dahl 1719 fol.
237) Johann Witt, Kaufmann von Frankfurt, nach W. Hassels 1707, 4.
238) M. Folls von Frankfurt, 1693. Oval 4.
239) Godfroy Copley, Oval auf dem Piedestal, nach Kneller, 8.
240) William Dolben, 1709 auf einer Reise von Indien als Jüngling gestorben, nach Kneller. Oval fol.
241) William Richards, halbe Figur, nach Kneller, 4.
242) M. Sansom, gest. 1703. Nach Closterman. Oval fol.
243) Humfried Wanley, nach Hill 1718. Oval fol.
244) Henry Worster, nach Murrey 1690. Oval fol.
245) William Wycherley. Aet. suae 28. Nach P. Lely 1703. Ein effektvolles Blatt. Oval hl. fol.

246) Francis Conar, nach C. d'Agar, fol.
247) P. Roerstraaten, mit der Pfeife in der einen, und dem Glase in der andern Hand, fol. Sehr selten.
248) Mr. Grevil Verney, nach Dahl, fol.
249) Portrait eines Mannes, im Garten an die Ballustrade gelehnt. Die Frau mit zwei Kindern sitzt neben ihm. J. Smith exc. fol.
250) Portrait eines Juweliers, im Pelzrocke und mit Pelzmütze, fol.

Gräfinnen, Ladys und andere Damen.

251) Die Gräfin von Salisbury, sitzend im Kniestück mit landschaftlicher Umgebung, ein unter dem Namen der grossen Wittwe (la grande veuve) bekanntes Blatt und eines der besten des Meisters. Nach Kneller, fol.
252) Die Gräfin von Dorchester, sitzend, nach Kneller. Smith exc. fol.
253) Die Gräfin von Essex, mit der Rechten das Kleid hebend, nach Kneller 1693, fol.
254) Die Gräfin von Kildare, mit dem Hute auf dem Kopfe, nach Wissing, fol.
255) Dieselbe, 4.
250) Lady Grisel Kar, Gattin des Grafen Patrik Marchmont, Aet. 55. Nach Kneller 1699. Oval fol.
257) Die Gräfin von Marchmont, nach Kneller, in verziertem Oval. gr. 4.
258) Die Gräfin von Ranelagh, sitzend mit landschaftlicher Umgebung. Nach Kneller, fol.
259) Lady Frances und Lady Catherine Jones, Tochter des Grafen Ranelagh, beide sitzend, wie ihnen der Mohr einen Korb mit Blumen reicht, nach Wanderwoort 1691, gr. fol.
260) Lady Bessey, Gräfin von Hochford, sitzend mit einer Krone in der Hand, nach C. d'Agar 1723, fol.
261) Die Gräfin von Rutland, sitzend, nach Kneller 1689, fol.
262) Die Gräfin von Bridgewater, nach Dahl, fol.
263) Lady Elisabeth Cutts, Baronin von Gowran, nach Kneller 1698. Oval 4.
264) Lady Torrington, nach Kneller, fol.
265) Lady Constance Hare, Tochter des Baron Henry Colerane, sitzend mit Blumen, nach Verelst 1694, fol.
266) Lady Elisabeth Cromwell, als Diana mit dem Hunde, in einer Landschaft, nach Kneller 1702, gr. fol.
267) Dieselbe, nach Kneller. Oval fol.
268) Lady Elise Brownlove, stehend mit dem Hunde zu den Füssen, nach Wissing 1685, gr. fol.
269) Lady Elise Brownlove in ihrer Jugend, sitzend im Garten, nach Wissing 1685, fol.
270) Lady Bucknell, sitzend mit Blumen im Korbe, nach Kneller, fol.
271) Lady Corttret, sitzend mit einer Traube, nach Kerseboom, gr. fol.
 Im ersten Drucke vor der Schrift.
272) Lady Brandon, sitzend, nach Wissing 1687, fol.
273) Lady Copley, sitzend, nach Kneller 1697, fol.
 Im ersten Drucke vor der Schrift.
274) Lady Mary Goodrich, nach T. Hill. Oval 4.
275) Lady Couway Hackett, sitzend, wie sie ein Lamm mit Blumen bekränzt, nach Riley 1690, fol.
276) Lady Howard, stehend und den Kopf auf die Linke gestützt, nach Kneller 1697, gr. fol.

277) Lady Howard auf der Erde sitzend, den Kopf auf die rechte
Hand gestützt, nach Kneller 1693, fol.

278) Lady Essex Mostyn, sitzend mit Blumen, nach Kneller
1705, fol.

279) Lady Elisabeth Wilmot, sitzend als Schäferin, wie sie einem
Schafe Kraut reicht, nach Wissing und Vanderwaart 1638.
fol.

280) Henriette und Catherine Hyde, natürliche Töchter des Gra-
fen von Rochester, nach Wissing, fol.

281) Mrs Carter, am Baume sitzend, nach Kneller 1707, fol.

282) Mrs. Sarah Chicheley, stehend mit Blumenkranz in land-
schaftlicher Umgebung, nach Kneller 1701, fol.

283) Mrs. Eleonora Copley, nach Kneller 1694, fol.

284) Mrs. Cross, stehend mit gekreuzten Armen, nach Hill 1700.
Dieses Bildniss ist unter dem Namen der kleinen Wittwe
bekannt, fol.
Im ersten Drucke vor der Schrift.

285) Mrs. Turner, nach Kneller, fol.

286) Mrs. Rachel How, als Kind mit der Taube, nach Kneller
1702, fol.

287) Mrs. Arabell Hunt, sitzend mit der Laute, nach Kneller
1706, fol.

288) Mrs. Ann, Gattin des Francis Kynnesman, Sohn des W.
Clarke. Nach Schalken, mit Wappen 1698, fol.

289) Mrs. Lostus, sitzend, nach Kneller 1685, fol.

290) Mrs. Ann Roydhouse, sitzend mit der Rechten auf der Brust,
nach J. B. de Medina 1701, fol.

291) Mrs. Sherard, mit einem Blumenstrausse, nach Kneller
1694, fol.

292) Mrs. Jane Skeffington, sitzend mit einem Schafe, nach Wis-
sing 1689, fol.

293) Mrs. Ann Warner, mit einer Blumen-Guirlande, nach N.
de Largillière 1687, fol.

294) Mrs. Ann Watson, nach C. d'Agar 1708. Oval fol.

295) Mrs. Yarborough, sitzend mit dem Hunde in landschaftli-
cher Umgebung, nach Kneller, fol.

296) Mrs. Gibbons, nach Closterman, fol.

297) Mrs. Helena Balfour, Gattin des George Hamilton, nach J.
B. de Medina 1699 fol.

298) Mme. d'Avenant, sitzend mit dem Blumenkörbchen, nach
Kneller 1689, fol.
Im ersten Drucke vor der Schrift.

299) Mme. d'Auverquerck, nach Weidemann 1701. Oval 4.

300) Mme. Soanes, nach Kneller, fol.

301) Mme. Kneller mit ihrer Tochter, nach Kneller 1692, fol.
I. Vor der Schrift und vor der linken Hand des Kindes.
II. Mit der Schrift.
III. Mit der linken Hand.

302) Mme Knatchbull, nach Kneller, fol.

303) Mme. Dorothée Mason, sitzend mit einer Blume in der
Hand, nach Wissing 1686, fol.

304) C. W. (gest. den 10. Oct. 1705, im 35 Jahre), nach T.
Hull, fol.

305) Kneller's Geliebte, als Schäferin in einer Landschaft sitzend,
links ein Kind als Cupido. Nach Kneller, fol.

306) Ein ungenanntes Damenportrait, sitzend im Kniestück. Nach
Kneller, fol.

307) Dame mit drei Kindern in Schäfertracht, nach Kneller.
308) Portrait einer Dame, wie sie die Blumen in der Vase begiesst. Kniestück, gr. fol.
309) Büste einer Frau mit Perlen und Federn im Haare. 8.

Heilige Geschichte.

310) Loth und seine Töchter. Veni inebriemus etc. J. Smith exc. H 8 Z. 9 L., Br. 6 Z. 10 L.
 Die späteren Abdrücke kommen von der verkleinerten Platte. H. 6 Z. 9 L., Br. 4 Z. 10 L.
311) Juda und Tamar. L. Castro pinx. Smith exc. fol.
312) Elias in der Wüste von den Raben ernährt. Smith exc. 4.
313) Judith mit dem Haupte des Holofernes in der Hand. J. S. exc. 4.
314) Judith steckt das Haupt des Holofernes in den Sack, welchen die Magd hält. Smith exc 4.
315) Der junge Tobias mit dem Engel in einer Landschaft. A. Aelsheimer p. J. Smith fec. A. Browne exc, qu. 4.
 R. Weigel bezeichnet dieses schöne Blättchen als R. Robinson's Arbeit.
316) Daniel in der Löwengrube. Smith exc. gr. hoch 4.
317) Daniel in der Löwengrube, andere Composition. Smith exc. Gewöhnliches Quart.
318) Die heil. Familie von Engeln bedient. Cum in Orbem inducit primogenitum etc. 1707. Nach C. Maratti, das Hauptwerk des Meisters, bekannt unter dem Namen der heil. Familie von Smith (La St. famille de Smith) fol.
 Die ersten Abdrücke ohne Schrift sind sehr selten. Bei Weigel ein Probedruck vor aller Schrift 4 Thl. 16 gr. Ein Abdruck mit der Schrift 3 Thl.
 Die späteren Abdrücke sind retouchirt und daher etwas hart.
319) Die heil. Jungfrau mit dem Kinde und dem kleinen Johannes zur Rechten. J. Smith fec. 1085. Oval 4.
 Im ersten Drucke vor der Schrift.
320) Die heil. Jungfrau mit dem Jesuskinde und dem kleinen Johannes. Smith exc. 12.
321) Heil. Familie, nach F. Parmegiano. Smith fec. 1684, qu. 4.
322) Heil. Familie mit St. Catharina. Franciscus Parmensis pictor. Smith exc. 4.
323) Die Verkündigung, nach Titian. Smith fec. 1687, fol.
324) Die Verkündigung. Ohne Namen des Malers, 4.
325) Die Anbetung der Könige, nach C. Maratti, qu. fol.
326) Die heil. Jungfrau mit dem Kinde. Zwei Engel spielen Instrumente. Nach A. v. Dyck. Smith exc. gr. 4.
327) Madonna mit dem Kinde, nach Schidone. Ego dilecto meo, et ad me conversio ejus. 1700. Ex Museo Sim. du Bois Londini. Sold by J. Smith, fol.
 Diess ist eines der schönsten Blätter des Meisters. Bei Weigel 1 Thl. 16 gr.
 I. Vor der Jahrzahl 1700. Selten.
 II. Mit derselben.
328) Die Madonna mit dem Kinde und Johannes. Ambulabunt Gentes in Lumine tuo etc. Nach F. Barroccio 1704. Ex collectione Sim. du Bois Londini. Sold by J. Smith, fol.
 Eines der Hauptblätter des Meisters. Im ersten Drucke mit dem langen Zeigefinger. Bei Weigel 2 Thl. 8 gr.

33 *

329) Die heil. Jungfrau mit dem Kinde auf Wolken von drei Engeln begleitet. Ohne Namen des Malers (Rafael). Smith exc. 4.

330) Die heil. Jungfrau in einer Glorie. Mater Salvatoris. Smith exc. 8.

331) Salvator Mundi, halbe Figur mit der Weltkugel. Smith exc. Oval 4.

332) Das Jesuskind die Schlange zertretend, nach van Dyck. Smith exc. 1700. 4.

333) Christus heilt den Blindgebornen. Ohne Namen, kl. fol.

334) Christus und die Samariterin. Smith exc. 4.

335) Christus am Oelberge betend und vom Engel getröstet. Smith. exc. kl. fol.

336) Ecce Homo, halbe Figur: Huc spectator ades etc. Smith exc. 8.
 Ein etwas grösseres Blatt nach A. van Dyck von 1685 hat Cooper's Adresse.

337) Christus am Kreuze, mit Engeln, welche in Kelchen das Blut auffangen, nach A. van Dyck. Smith fec. gr. fol.
 Dieselbe Darstellung findet man auch von Beckett mit Smith's Adresse, fol.

338) Christus am Kreuze: Christus crucifixus. Smith exc. Hoch 4.

339) Dieselbe Darstellung. Smith 1685, etwas kleiner als das obige Blatt.

340) Der Leichnam Christi auf dem Schoosse der Maria. Ohne Namen des Malers (v. Dyck.) Smith fec. kl. 4.

341) Christus auf dem Schoosse der Maria, mit zwei Engeln, nach Annib. Carracci. Sold by Smith, gr. fol.

342) Die Auferstehung Christi: Christi de morte triumphus. Smith excudit.

343) Christus mit dem Kreuze zwischen zwei Engeln, wovon der eine die Krone, der andere den Kelch hält. W. V. fol.

344) Die Parabel vom barmherzigen Samariter. J. Beckett exc. fol.

345) Die Vision des heil. Petrus. Smith exc. 4.

Heilige.

346) St. Michael zertritt den Drachen, 12.

347) Die heil. Magdalena knieend im Gebete beim Scheine der Lampe, nach Schalken, unter dem Namen: La Magdeleine à la lampe; the Magdalen and lamp, bekannt, und ein Hauptwerk der Schwarzkunst. Smith fec. 1693. fol.

I. Ohne Thränen auf den Wangen der Heiligen, und sehr selten.
II. Mit den Thränen. Bei Weigel 4 Thl.

348) St. Magdalena mit Kreuz und Todtenkopf. N. Loir inv. Smith fec. Oval gr. 4.

349) St. Magdalena auf den Knien vor dem Kreuze. Nach Titian. Smith fec. Hoch fol.

350) St. Magdalena sitzend mit gekreuzten Händen, vor ihr Buch und Vase. Nach Kneller. Smith fec. 1705, fol.

351) St. Magdalena sitzend mit gekreuzten Händen, vor ihr der Todtenkopf und eine Distel, nach C. Smith (Magdalenen-Smith oder Smitz genannt): La Magdaleine au chardon. J. Smith fec. fol.

352) St. Magdalena mit gekreuzten Händen. Smith exc. 4.

353) St. Magdalena in Thränen, halbe Figur. Smith exc. 4.

354) St. Catharina in Betrachtung, nach Kneller. Smith fec. 1697, fol.
　　Im ersten Drucke vor der Schrift.
355) St. Catharina mit dem Buche, nach Correggio. Blooleling exc. Hoch 4.
356) Dieselbe Darstellung. Smith fec. 1684. Etwas kleiner als das obige Blatt.
357) St. Agnes mit Buch und Lamm, nach Kneller. Smith fec. 1716, fol.
358) St. Georg den Drachen tödtend, nach Lemens. Smith fec. fol.
359) St. Franz mit Buch und Todtenkopf, 4.
360) St. Franz kniend im Gebete. Smith exc. 4.

Mythologische und historische Darstellungen.

361) Phoebus und Leukothoe. Smith exc. 4.
362) Diana auf einen Hirsch jagend. Ohne Zeichen, 4.
363) Diana schlafend mit Hunden zu ihren Füssen. Smith exc. gr. 4.
364) Diana im Bade von Aktäon belauscht, nach Berchet. Smith fec. 1705, fol.
　　Eine ähnliche Composition, von B. Lens trägt nur Smith's Adresse, fol.
365) Venus steigt aus dem Wasser, von Liebesgöttern begleitet, auch Galathea genannt, nach Correggio. Smith. fec. 1701. gr. fol.
366) Venus liegend mit Amor in Liebkosung, nach L. Giordano. J. Smith fec. 1692. fol.
　　I. Vor der Schrift, und vor dem Leibtuche der Venus.
　　II. Mit Schrift und Draperie.
367) Venus bindet dem Cupido ein Tuch um die Augen. J. S. exc. kl. 4.
368) Venus und Adonis, wie letzterer sie mit Blumen ziert, nach Poussin. J. Smith fec. fol.
369) Venus und Cupido in einer Landschaft, nach Titian, fol.
370) Venus hält den Adonis von der Jagd zurück. Lemens pinx, Sold by Smith 1686, fol.
371) Eine ähnliche Darstellung, nach Titian. Smith fec. qu. fol.
　　Dieses Blatt ist äusserst selten.
372) Venus sitzend mit dem Apfel des Paris, neben ihr zwei Liebesgötter. Sold by Smith, 4.
373) Amor in der Luft schwebend mit dem Bogen, kl. qu. 4.
374) Zwei Liebesgötter einen Pfeil schleifend, nach Albani. Smith fec. 8.
375) Zwei Liebesgötter, der eine mit dem Bogen, der andere mit dem Pfeile, im Grunde Landschaft. Nach Albani. Smith exc. 8.
376) Amor in einer Muschel auf dem Meere, nach Lemens. Smith fec. fol.
377) Amor Pfeile werfend, 8.
378) Amor und Psyche, nach Alexander Veronese 1707, fol.
　　Im Ganzen sehr selten, besonders in ersten Drücken.
　　I. Vor der Draperie über der Blösse der Psyche und mit den Namen von Beckett und A. Brown.
　　II. Ohne Draperie und mit dem Namen von Smith statt jenes von Beckett.
　　III. Mit der Draperie.
379) Pan und Syrinx. Smith exc. fol.

380) Der Triumph der Flora, auf dem Wagen von drei Liebes-göttern begleitet, welche Blumenkränze tragen, qu. fol.
Dieses seltene Blatt kommt im ersten Drucke ohne Schrift vor.

381) Andromeda am Felsen, nach Laroon. Smith exc. kl. fol.

382) Pyramus und Thisbe. Smith exc. kl. fol.

383) Narcissus sich im Wasserspiegel bewundernd 1694, 8.

384) Eine Nymphe im Bade, während eine Gefährtin ein Tuch
an Bäumen befestiget. Nach Lankrinck. Aus Smith's Ver-
lag, fol.

385) Zwei Frauen und Amor berauben die Zeit ihrer Flügel.
Nach S. Vouet. Smith exc. fol.

386) Der Faun, welcher eine Nymphe raubt, 4.

387) Ein Satyr mit dem jungen Bacchus, der ihm Trauben reicht.
(Nach Rafael), 8.

388) Die Liebschaften der Götter, von Titian als Tapeten auf
vergoldetes Leder gemalt. Diese berühmten Bilder sind im
Schlosse des Herzogs von Marlborough zu Blenheim. Smith
hat sie auf 9 Blättern in schwarzer Manier gestochen, und
jedes Blatt mit dem Namen der Götter und: Ex Tabula Ti-
tiani J. Smith fecit Londini 1708, 1709 bezeichnet, fol. Der
Titel ist von Vertue gestochen, mit der Bordure, welche
Titian gezeichnet hat.
R. Weigel werthet diese Capitalfolge auf 9 Thl. Sie ist
in alten Abdrücken sehr selten zu finden, und selbst im
mittelmässigen Drucke kommt sie nicht oft vor.
Schenk hat sie copirt, blieb aber weit hinter dem Originale.

389) Heraclit und Democrit, nach Heemskerk. Smith fec. kl. qu. fol.

390) Cleopatra tödtet sich durch den Biss der Schlange. Smith
exc. 8.

391) Tarquinius schändet die Lucretia. nach W. de Ryck. Smith
fec. 1688, qu. fol.
I. Vor der Draperie, welche die Blösse der Lucretia bedeckt.
II. Mit derselben.

392) Lucretia tödtet sich mit dem Dolche, halbe Figur. Smith
exc. 4.

393) Die römische Charitas, nach Rubens. Smith exc. gr. 4.

394) Das Grabmal der Königin Maria von England, wie Cupido
ihren Tod beweint. In obitum Serenissimae Mariae Reginae
Angliae. Nach Kneller 1695, fol.

395) Das Titelblatt zu den Sonaten des Nic. Cosimi, dessen Bild-
niss Smith gestochen hat. Tempesta inv. Smith fec. 1702,
qu. fol.

Genrebilder, nebst einem Anhang von freien Dar-
stellungen (Sujets libres), meistens schöne und sel-
tene Blätter, besonders im Drucke vor der Schrift.

396) Harvest, die Ernte, nach Bassano, 4.

397) Milking Goats etc., nach demselben, beide Blätter später
in Boydell's Verlag, 4.

398) Der Schulmeister mit der Ruthe, wie er ein Mädchen lesen
lehrt; dabei zwei andere Kinder. J. Smith exc. 4.

399) Ein Mann, welcher dem Kinde den Brei reicht, nach La-
roon. Smith exc. 1683, qu. 4.

400) Eine Frau, wie sie die Arme nach dem Kinde ausstreckt
1686, qu. 4.

401) Zwei Kinder auf der Schauckel 1684, 4.
402) Vier Kinder, wovon das eine die anderen durch eine Maske erschreckt, nach Lemens. Smith fec. 1705, qu. 4.
403) Zwei mit Weinlaub bekränzte Kinder, welche ein drittes (Bacchus) tragen, 8.
 Im ersten Drucke vor der Schrift.
404) Zwei Kinder, welche Seifenblasen machen: Vanity. Nach Lemens. Smith fec. 1691, qu. 4.
405) Zwei Kinder bei einem dritten, welches auf dem Boden liegt (Bacchus), 8.
 Im ersten Drucke vor der Schrift.
406) Der Dudelsackpfeifer, J. Smith exc. 4.
407) Der kleine Koch nach Boone, 8.
408) Büste eines Weibes mit einer Haube und im Pelzmantel. J. Smith exc. 4.
409) Ein Mann mit Glas und Pfeife am Tische sitzend, auf welchem der Krug steht, nach P. Roestraten. J. Smith exc. 4.
410) Drei rauchende Männer am Tische, auf welchem ein Krug steht und eine Pfeife liegt, nach Heemskerk. Smith fec. 1709, 4.
411) Die Sänger, von einer Fackel beleuchtet. Ostade inv. Heemskirk pinx. Smith fec. 1702, 4.
412) Eine sitzende Frau mit Glas und Bouteille, hinter ihr ein Bauer, der sie zu liebkosen scheint, nach Heemskirk, 4.
 Im ersten Drucke vor der Schrift.
413) Ein Mann mit der Bouteille, wie er einem sitzenden Weibe Liebkosungen macht, nach Heemskirk. Smith fec. 1706. 4.
 Im ersten Drucke vor der Schrift.
414) Zwei Männer beim Kartenspiel, dem ein dritter zusieht, nach Heemskirk. Smith fec. 1704, 4.
415) Fünf Bauern am Fenster, wovon der eine ein Papier in den Händen hält, und der andere ein brennendes Licht, nach Ostade, 4.
416) Drei Raucher, einer stehend, zwei sitzend. Smith exc. 4.
417) Der Mann mit dem Weibe am Tische zechend, 4.
418) Das Innere einer Bauernstube, wo ein Mädchen die Flöte bläst, nach D. Teniers, fol.
419) Ein mit dem Kruge an dem Fasse sitzender Mann, wie er in der Linken das halbvolle Glas hält. Castro pinx. Smith exc., 4.
420) Eine Frau am Tische Geld zählend. Smith exc. 4.
421) Ein schlafendes Weib von dem vor ihr stehenden Kerzenlichte beleuchtet. Nach Schalken. Smith fec. 1692, 4.
 Sehr schönes Blatt, schwarz und in Bister gedruckt.
422) Ein Weib, welches Lieder verkauft, nach L. Castro. Smith exc., 4.
423) Ein singender Mönch mit dem Notenblatte in der Hand. M. L. Smith fec. 1683, qu. 4.
424) Ein Weib am Tische, deren Gesang der Mann mit der Geige begleitet. Ein zweiter mit dem Glase in der Hand horcht zu. Nach Ostade, 8.
425) Ein Mann, welcher zur Harfe singt. Ohne Zeichen, 4.
426) Ein Mädchen mit der Guitarre neben einem Mann am Tische sitzend, 4.
427) Eine junge Frau bei einer Wahrsagerin, 4.
428) Ein junges Mädchen am Fenster, nach J. Raoux. Blens exc., 4.

429) Ein Weib mit dem Rechen auf der Achsel. Nach Rosalba. Smith exc. Oval 4.

430) Zwei Männer, welche sich mit den Degen schlagen, ein radirtes Blatt 1687, 4.

431—32) Die Köpfe eines Negers und einer Negerin, zwei kleine Blätter, die als Gegenstücke dienen, 12.

433) Ein Gefangener legt seine Beicht ab. Remissio peccatorum. Nach Heemskirk. Smith fec. Tempest exc. kl. fol. Es gibt auch Abdrücke mit Cooper's Adresse.

434) Ein Mädchen, welches einem Mönche beichtet, nach Laroon. A Lady at confession. Smith fec. 1691, gr. 4.
J. Gole hat dieses Blatt in gleicher Grösse copirt. Eine kleinere Copie hat halbe Figuren.

435) Die fünf Sinne, in Figuren dargestellt, 5 Blätter, fol.

436) Die vier Elemente, 4 Blätter, kl. fol.

437) Sokrates und Xantippe*). H. G. del. J. Smith exc. kl. 4.

438) Ein Mann in einem grossen Fasse bei einem nackten Weibe überrascht, kl. qu. fol.

439) Ein Mann auf dem Sessel mit einem Weibe auf dem Schoosse von einem Manne hinter dem Vorhange belauscht, 4.
P. Schenk hat dieses Blatt in gleicher Grösse copirt.

440) Ein Weib, welches in einen Napf pisst, 4.

441) Ein Mönch mit einem Weibe auf dem Schoosse, hinter einem Pulte, auf welchem ein Buch liegt. Frère Corneille, oder la discipline à une jeune femme. Schön und selten, gr. 4.

442) Ein auf dem Rücken eines Weibes reitender Mönch; dabei Crucifix und Weihkessel, kl. fol.

443) Ein halb bedecktes Weib auf dem Ruhebette, wie sie einem Cavalier einigen Widerstand leistet, fol.
Es gibt eine etwas kleinere Copie.

444) Ein sitzendes Weib, aufgeschürzt und im Spiegel sich betrachtend, gr. qu. 4.
Schenk hat dieses Blatt copirt, hoch fol.

445) Ein Weib züchtiget einen Mann, der Brillen trägt. Nach Laroon 1685, kl. fol.

446) Ein Mann und eine Frau nackt in einer Landschaft sich liebkosend, gr. 4.

447) Ein Hirt und eine Hirtin sitzend in Liebkosung, qu. 4.

448) Ein Satyr vor einem Weibe auf den Knieen, welches in eine Schale pisst, gr. 4.

449) Ein Mönch liebkoset ein Mädchen, und reicht ihr ein Glas. Castro pinx. Smith exc. 8.

450) Ein Hirte schmeichelt einem Weibe, welches die Laute spielt. Smith exc. 8.

451) Der Hirte mit seiner Geliebten unter dem Baume, nach Rubens. Smith exc. 4.

452) Das Weib, welches sich die Nägel des Fusses beschneidet. Smith fec. 4.

453) Der Kampf um die Hose. Vier Weiber schlagen sich darum, und eine der Kämpferinnen liegt mit emporgestreckten Beinen auf dem Boden. Im Grunde schaut der Mann ohne Hose aus dem Hause, fol.

*) Damit beginnen die freien Darstellungen, die meistens zu den Seltenheiten gehören.

Jagden, Schäferstücke, Thierstücke, Landschaften
und Stillleben.

454) Der Auszug zur Jagd (Going at Hunting), Jäger und Herren
zu Pferde erwarten am Schlosse die Dame, welche vom
Pagen die Treppe herabgeleitet wird. Nach J. Wyck 1713,
fol. Ein schönes und seltenes Blatt, unter dem Namen der
grossen Jagd bekannt.

455) Die Parforce-Jagd (Hunting of the Stag). Die Hunde jagen
den Hirsch durchs Wasser, ein Cavalier mit seinem Pikeur
zu Pferd folgt. Nach Wyck 1087, qu. fol.
Dieses vorzügliche, die kleine Jagd genannte Blatt ist im
alten Drucke mit »J. Smith fec. Cum Privilegio Regis» sel-
ten. Spätere Abdrücke haben Cooper's Adresse.

456) Der Jäger mit der Flinte, welcher mit seinen beiden Hun-
den aus dem Walde hommt. R., qu. 4.

457) Der Jäger mit dem Falken auf der Faust. qu. 4.

458) Der Jäger mit dem Hunde. Smith exc., qu. 4.

459) Der Jäger, welcher sich von der Zigeunerin wahrsagen lässt.
Smith exc., qu. 4.

460) Der Hirt und die Hirtin mit der Heerde, im Grunde Land-
schaft. gr. 8.

461) Der Hirt mit der Schalmey unter Bäumen sitzend. Smith
exc., qu. 4.

462) Der Hirt und die Hirtin am Fusse einer Ulme und um sie
die Heerde, 4.

463) Der Hirt neben der Hirtin die Schalmey blasend, gr. qu. 4.

464) Zwei stehende Hirtinnen neben dem schalmeyenden Hirten.
Smith exc., 4.

465) Der Hirt an der Fontaine, wie er ein Mädchen die Flöte
blasen lehrt. Nach Titian. Smith exc., 4.

466) Der Hirt mit der Schalmey und die Hirtin mit dem Blumen-
kranz. Smith, qu. fol.

467) Ein junger Hirt mit dem Stabe bei drei geflügelten Kindern.
Zwei andere sind ohne Flügel. Sold by Smith, fol.

468) Das bei einer Brücke in einer Landschaft sitzende Mäd-
chen. Auf der Brücke ist eine Pyramide, qu. 4.

469) Der Hirt, welcher dem Wolfe den Stab in die Kehle bohrt,
während die Heerde flieht. Nach Breughel. Smith exc.,
qu. 4.

470) Ein junges Mädchen mit dem Blumenkorbe, wie es einem
Kinde den Kranz reicht. Smith exc., 4.

471) Ein junger Mensch am Tische sitzend, wie er den Hund
nach der Flöte tanzen lässt. Smith exc., qu. 4.

472) Ein Kind mit dem nach der Flöte tanzenden Hunde, qu. 4.

473) Drei Kinder streiten sich um eine Taube. Nach Lairesse.
Sold by Smith. 4.

474) Das Kind mit der Katze, wie es eine Maus am Faden
hält. 8.

475) Drei Hunde und ein Affe stürzen im Zimmer die Meubels
um, nach F. Snyders. Smith fec. 1689. Ein radirtes Blatt,
qu. fol.

476) Ein Affe verbindet einem anderen die Wunde am Schenkel.
J. Smith exc., 8.

477) Ein Jagdhund bei mehreren Feldhühnern. Weiter zurück
ist ein Mann zu Pferd und ein solcher zu Fuss mit Netzen.
Nach Barlow. Smith exc., qu. 4.

478) Ein Kind mit jungen Hunden, denen die Alte folgt. Sold by Smith, 4.

479) Ein Spagnol (Hund) mit Halsband. Nach Hongeus. Smith exc., 4.

480) Ein Löwenhündchen auf dem Kissen, nach demselben, und Gegenstück.

481) Der bellende Hund, qu. 4.

482) Das Innere eines Taubenschlages mit Tauben, 8.

483) Der Hahn zwischen zwei Hühnern, um herum sechs Küchlein. Im Grunde Landschaft 1684, qu. 8.

484) Ein Hund, welcher Wasservögel verfolgt, qu. 4.

485) Zwei Fasanen, der eine auf dem Baume. Sold by Smith, 8.

486) Der Hahn bei der Henne, im Vorgrunde drei Küchleir. Sold by Smith, 8.

487) Zwei Pfauen und zwei Küchlein. Sold by Smith, 8.

488) Vögel, ein Affe und ein Eichhörnchen. Nach Barlow. Smith exc., gr. 12.

489) Vier Enten im Wasser und eine fünfte rechts auf der Terasse, qu. 8.

490) Sechs verschiedene Vögel, darunter zwei Papageyen auf dem Baume, 4.

491) Die Katze mit dem Hahn, daneben zwei Hühner. Im Grunde Landschaft, qu. 4.

492) Fünf Wasservögel, Störche, Enten etc., qu. 4.

493) Ein Eber, ein Fuchs und Hasen über das Feld laufend, während ein Adler mit einem Hasen durch die Luft schwebt etc., qu. fol.

494) Ein Tisch, auf welchem Wildbret, Fische und Früchte liegen, 4.

495) Eine Landschaft mit verschiedenen Thieren, besonders Lapins. Ohne Zeichen, qu. 8.

496) Eine Landschaft mit einem Reisenden zu Pferd, der über die Brücke nach dem Gasthofe reitet. Nach N. Bril. Smith exc., qu. 4.

497) Landschaft mit ruhenden Schaafen, nach J. v. d. Meer. Dieses Blatt ist so schön behandelt, dass man eine Zeichnung vor sich zu haben glaubt, es ist aber äusserst selten, fol.

498) Die Fontaine in der Grotte, vorn zwei Weiber, die eine sitzend, die andere mit der Vase auf dem Kopfe, 4.

499) Ein englischer Garten, mit einer Pyramide, rechts ein Zeichner bei einem Weibe, 4.

500) Eine Blumenvase, nach J. B. Monnoyer. Smith fec. 1691, kl. fol.

 Die ersten Abdrücke dieses schönen Blattes sind ohne Schrift, oder dieselbe mit der Nadel gerissen.

Smith, John, Maler und Kupferstecher, der Bruder des Georg Smith von Chichester, führte den Namen des jüngeren Smith of Chichester, und galt für einen der vorzüglichsten Künstler seiner Zeit. Er wurde 1717 geboren, und nach dem Vorbilde seines Bruders wählte er ebenfalls die Landschaftsmalerei zu seinem Hauptfache. Einige seiner Bilder wurden gestochen, darunter von J. Mason vier romantische Ansichten, deren wir Nro. 41 — 44 erwähnen. Auch Vivares stach vier Ansichten von römischen Ruinen und eben so viele Ansichten von Dunnigton nach Smith of Chichester, sowie vier Parkansichten gemeinschaftlich mit Mason. Woollett radirte eines seiner Preisbilder, eine Landschaft mit einer

ruhenden Heerde. Er starb zu Chichester 1769. Sein Bildniss haben wir im Artikel des Georg Smith genannt.

Dann haben wir von diesem Künstler auch radirte Blätter, die in der im Artikel seines Bruders Georg erwähnten Sammlung vorkommen.

1) Landschaft mit Bauernhütten am Flusse, dann mit Figuren und Vieh, nach Georg Smith, qu. 4.
2) Eine Marine, nach C. Lorrain, qu. fol.
3) Einige Blätter nach C. Lorrain u. a. Meistern, 4.
4) Zwei Blätter nach J. Collet, zu einer Folge von 12 Blättern von Byrne, Canot, June, Mason und Smith, qu. 8.
5) Die Blätter in der oben genannten Folge.

Smith, John Rafael, Maler und Kupferstecher, wurde 1740 zu London geboren, und von seinem Vater Thomas (Smith of Derby) unterrichtet. Er musste sich anfangs mit Zeichnungen für Buchhändler und mit kleineren Arbeiten auf Kupfer seinen Unterhalt sichern. Später lieferte er auch grössere Blätter in Mezzotinto, einer Kunst, welche von John Smith mit Auszeichnung geübt wurde. Aus jener Zeit stammt eine grosse Anzahl von Genrebildern und Portraiten, die theilweise Achtung verdienen. Endlich erwarb er sich als Kupferstecher den Ruf eines der vorzüglichsten englischen Künstler seines Faches, und welchen ihm mehrere seiner Blätter sichern werden, abgesehen davon, dass jetzt die Mezzotintoarbeiten aus seiner Zeit in geringer Achtung stehen. Es finden sich aber auch punktirte Blätter von seiner Hand, denen es nicht besser ergeht. Die Radirungen und die Grabstichelarbeiten machen den allergeringsten Theil seines Werkes aus. Viele dieser Blätter erschienen in Boydell's Verlag.

An diese Arbeiten reihen sich dann mehrere Gemälde sentimentaler Art, und andere Genrebilder in der süsslichen Auffassung seiner Zeit. Das besste sind seine Portraite, deren er mehrere malte. Sie sind von grosser Aehnlichkeit und sehr praktisch behandelt. Wie mehrere der Genrestücke so hat Smith auch eine Anzahl von Bildnissen nach eigener Zeichnung gestochen. Zu den Hauptbildern der letzteren Art gehört das lebensgrosse Bildniss des berühmten Staatsmannes Fox, welches S. W. Reynolds gestochen hat. Auch das von Smith gemalte Portrait des Herzogs von Bedford hat Reynolds in schwarzer Manier gestochen, ebenfalls in ganzer Figur. Einige seiner Genrebilder sind von Bartolozzi, J. Hogg, C. Knight, R. M. Meadow, Montigny, J. Nutter und W. Ward gestochen. Eine Folge von 25 Blättern mit Bildnissen englischer Schauspieler haben wir im Artikel von R. Sayer erwähnt. Dann hat er selbst einige Kupferstiche in Oelfarben colorirt, wobei er ein eigenes Verfahren in Anwendung brachte, welches als seine Erfindung zu betrachten ist. Prestel hat in ähnlicher Weise Blätter geliefert.

J. R. Smith war Hofkupferstecher des Prinzen von Wales, und starb in London 1811.

1) Georg Prinz von Wales, stehend neben seinem Pferde, nach Gainsborough, schönes Mezzotintoblatt, gr. roy. fol.
2) Louis Philipp Duke of Orleans, ganze stehende Figur, in Husarenuniform, links ein Mohr mit dem Pferde. Nach Reynolds 1786. Ein schönes Mezzotintoblatt, gr. fol.
3) Maria Antoinette von Oesterreich, Königin von Frankreich, in Mezzotinto, gr. 4.

4) William Cavendish Bentinck, Herzog von Portland, und
Lord E. Bentingk, beide stehend, nach B. West in Mezzo-
tinto 1788. fol.
 Im ersten Drucke vor der Schrift.
5) Frederik Prince of Hesse-Cassel, nach Rusca, fol.
6) Der Herzog von Devonshire, nach J. Reynolds, gr. fol.
 Im ersten Drucke vor der Schrift.
7) Der Prinz von Nassau, nach Tischbein in schwarzer Manier,
gr. fol.
8) Die Prinzessin von Nassau, nach demselben, das Gegenstück.
9) Admiral Lord Duncan, nach H. Danloux, fol.
10) Commodor Sir Nathanael Dance, von Smith gemalt und
schön in Schwarzkunst gestochen, gr. fol.
11) Graf von Wallenstein etc., nach G. Dow 1772. gr. fol.
12) Kniestück eines jungen Mannes im Costüme der Zeit
Heinrich VIII., mit zwei Hunden zu seinen Füssen, nach
Reynolds, fol.
13) Louis Graf von Barbiano und Belgiojoso, nach Reynolds,
gr. fol.
14) The Right Hon. Anthony Malone Cancellor of His Maj. etc.,
nach Reynolds, gr. fol.
15) Lieutenant Colonel Tarleton (ungenannt) stehend in gan-
zer Figur mit dem Pferde hinter sich, nach J. Reynolds
1782. qu. roy. fol.
16) Sir William Boothby, Lieut. General of His Maj. Forces,
nach Reynolds, fol.
17) Sir William James, Baronet, nach Reynolds, fol.
18) Hyde Parker, Vice-Admiral of the Blue, nach Th. Northcote
1781. fol.
19) James Heath, Historical Engraver to the King etc., sitzend
in halber Figur, nach L. F. Abbot, gr. fol.
20) George Morland, malend vor der Staffeley. This most excel-
lent Painter died Oct. 29. 1804 in the 41 Year at his Age.
Von Smith gemalt und gestochen, fol.
 Im ersten Drucke ist die Schrift mit der Nadel gerissen.
21) Martin Ryckaert, halbe Figur im Pelzmantel, nach Van Dyck
in Mezzotinto gestochen, fol.
22) Dr. William Markham, Erzbischof von York, nach Reynolds,
gr. fol.
 Im ersten Drucke vor der Schrift.
23) Dr. Robinson, Erzbischof von Armagh, stehend im Knie-
stück, nach Reynolds, roy. fol.
 Im ersten Drucke mit Smith's Adresse.
24) Joseph Deane Burke, Erzbischof von Tuam, nach Reynolds,
gr. fol.
25) Lady Cath. Pelham, jugendliche Figur, den Hühnern Körner
vorwerfend, nach Reynolds, s. gr. fol.
26) Mrs. Stanhope, nach Reynolds, gr. fol.
27) Lady Stormont sitzend, nach G. Romney, gr. fol.
28) Lady Gertrude Fitz Patrick, als Kind mit einer Weintraube,
nach J. Reynolds, gr. fol.
 Im frühen Drucke mit Smith's Adresse.
29) Miss. Fitz William. Von Smith gemalt und gestochen, 4.
 Im ersten Drucke vor der Schrift.
30) Mrs. Caroline Montagu, Tochter des Herzogs von Bucc-
leugh, Kniestück einer schönen Dame, nach J. Reynolds, fol.
 Im ersten Drucke vor der Schrift.

31) Mlle. Clermont, in Mezzotinto, 4.
 Im ersten Drucke vor der Schrift.
32) Mrs. Armstrong, in Mezzotinto, 4.
33) Mrs. Montague, nach Reynolds, gr. fol.
 Im ersten Drucke vor der Schrift.
34) Mrs. Mills, sitzend mit einem Briefe, nach G. Engleheart, fol.
 In Bister und in Farben.
35) The Schindlerin, nach J. Reynolds, fol.
36) Miss. Carter, in Mezzotinto, 4.
 Im ersten Drucke vor der Schrift.

37) Mrs. Morris, nach Reynolds 1770. Oval fol.
38) Miss Harriet Powell, nach W. Pethers 1776. Oval fol.
39) Mrs. Mordaunt, nach Reynolds, fol.
 Im ersten Drucke vor der Schrift.
40) Miss Chambers, in Mezzotinto, 4.
 Im ersten Drucke vor der Schrift.
41) Mrs. Robinson, fol.
42) Mrs. Smith, ohne Inschrift, schönes Mezzotintoblatt, fol.
43) Catherine Mary and Thomas John Clavering, fol.
44) Mrs. Palmer, Nichte des Sir J. Reynolds, gr. fol.
 Im ersten Drucke vor der Schrift.

45) Die Portraite von Bartolozzi, Carlini und Cipriani, nach
 Roslin, alle drei auf einem Blatte, nach F. Rigaud, fol.
46) Mrs. Catherine Powelet, Tochter des Herzogs von Bolton,
 sitzend im Garten, nach Reynolds, gr. qu. fol.
 Im ersten Drucke vor der Schrift.

47) William Broomfield, Surjeon to Her Mayesty, nach Van-
 dergucht, fol.
 Im ersten Drucke vor der Schrift.
48) Mrs. Payne Galwey, Zigeunerin, nach Reynolds, fol.
49) Mlle. Baccelli, nach Reynolds, fol.
50) Miss Coghan, nach Th. Gainsborough, fol.
51) Lady Beaumont, nach Reynolds in Mezzotinto, gr. fol.
 Im ersten Drucke vor der Schrift.
52) Mrs. Carnac, Kniestück nach Reynolds, in Mezzotinto,
 gr. fol.
 Im ersten Drucke vor der Schrift.
53) Mrs. Musters, Kniestück mit landschaftlicher Umgebung,
 nach Reynolds. gr. fol.
54) Büste einer Frau mit dem Schleier im Profil, nach W. Pe-
 thers 1776, fol.
 Im ersten Drucke vor der Schrift.

55) William Addington, schönes Blatt, fol.
56) School-Boys. Master Henry Gawler. Master Ino. Gawler,
 nach Reynolds in Mezzotinto, gr. fol.
57) James Bradshaw, nach H. Morland, fol.
58) Ingham Foster, nach demselben, fol.
59) William Slater. D. D. N. Hone, schönes Mezzotintoblatt, fol.

60) The Calling of Samuel, nach J. Reynolds, in Mezzotinto,
 fol.
61) The Cherubs, schönes Mezzotintoblatt, nach W. Pether, fol.
62) Chryses Priest of Apollo invoking his God to revenge the
 Injuries done him by Agamemnon, nach B. West, gr. fol.
63) Lady Elisabeth Gray bittet Edward IV. um die Zurückgabe
 der Ländereien ihres Mannes, nach Westall 1803, gr. fol.

64) Lear und Cordelia, nach J. H. Fusely (Füssly), qu. fol.
65) Belisar und Parcival, nach demselben 1782, qu. fol.
66) Die drei Hexenschwestern, aus Shakespeare's Macbeth, nach Fusely, qu. fol.
67) Lady Macbeth mit einer Fackel, nach Fusely, fol.
68) Ezzelino von Ravenna vor dem Leichnam seiner ermordeten Gemahlin, nach Fusely, qu. fol.
69) Mrs. Siddons in the Charakter of Zara, in the Morning Bridge, nach F. Lawrence, fol.
 Im ersten Drucke vor der Schrift.
70) M. Woodward in the Charakter of Petruchio, nach B. van der Gucht, halbe Figur, fol.
71) Edward Wortley Montague in the Charakter of a Turk, nach W. Pethers, aus Boydell's Verlag. gr. fol.
72) Master Crew in the Charakter of Henry VIII., nach J. Reynolds, gr. fol.
73) Miss Brown in the Charakter of Clara, nach Sheridans Duenna, schönes Mezzotintoblatt, fol.
74) Miss Younge, Mr. Dodd, Mr. Love and Mr. Waldron in the Characters of Viola, Sr. Andrew Aguecheck, Sr. Toby Belch and Fabian, ein schönes Blatt, nach Wheatly 1774, gr. qu. fol.
75) Toughts on a single life; Toughts on matrimony, zwei Blätter nach eigener Composition mit W. Ward in Punktirmanier ausgeführt und in Farben gedruckt, kl. fol.
76) Der Barde, in einer Felsenlandschaft von Getödteten umgeben, nach Gray's Ode. Gemalt von T. Jones, schönes Mezzotintoblatt und in Bister gedruckt, gr. qu. fol.
 Im ersten Drucke vor der Schrift.
77) The Spartan Boy, nach N. Hone, fol.
 Im ersten Drucke vor der Schrift.
78) Astarte and Zadig, nach R. Home, gr. qu. fol.
 Im ersten Drucke mit gerissener Schrift.

79) Merkur Erfinder der Lyra, nach Brompton (oder J. Barry?), gr. qu. fol.
80) Jupiter als Kind zu den Füssen der Ziege, und über seinem Haupte der Adler, nach J. Reynolds, in Bister gedruckt, gr. fol.
81) Jupiter und Europa, nach Cosway, fol.
82) Palemon und Lavinia, nach Thompson's Herbst von W. Lawranson, gr. fol.
 Im ersten Drucke vor der Schrift.
83) Der junge Bacchus (Master Herbert), nach Reynolds, gr. fol.
 Im ersten Drucke vor der Schrift.
84) Eine Bacchantin, fol.
85) The Fruit Barrow. Mit den Portraiten der Miss Carter, der Neffen und einer Nichte des Malers. Nach H. Walton, schönes Mezzotintoblatt, gr. fol.
 Im ersten Drucke vor der Schrift.

86) The Silver Age. Ein junges Mädchen in einer Landschaft sitzend, neben ihr ein Korb mit Geflügel, nach H. Walton, qu. roy. fol.
87) Dieselbe Darstellung, qu. fol.
88) Eine Dame, wie sie ihre Kinder zum Almosengeben aneifert, nach W. R. Bigg, qu. fol.
 Im ersten Drucke vor der Schrift.

89) Edwin. Ein junger Mann in Betrachtung sitzend, nach Beaties Minsterl I. 16. Nach J. Wright schön in Mezzotinto gearbeitet, gr. qu. fol.
Im ersten Drucke vor der Schrift.

90) Abailard, nach dem eigenen Gemälde des Meisters in Mezzotinto gestochen, 4.
Im ersten Drucke vor der Schrift.

91) Eloisa, nach Pope's Eloisa, das Gegenstück, 4.

92) Munimia am Grabmale des Lucilius, nach Cosway punktirt 1784. Rund, in Bister und in Farben, fol.

93) Belisa, nach Marmontel's Erzählung punktirt und braun gedruckt Rund gr. 4.

94) Abelard und Heloise, nach R. Cosway, 4.

95) Age and Infanty, nach J. Opie, schönes Mezzotintoblatt, gr. qu. fol.

96) Love in her eye sits playing, nach W. Perthers 1778. qu. fol.

97) Society in Solitude, punktirt. Oval fol.

98) Contemplating the picture, punktirt. Oval fol.

99) The Grace. Nach Yoricks empfindsamer Reise, von G. Carter gemalt, gr. qu. fol.
Im ersten Drucke vor der Schrift.

100) Childern of Walter Synnot. Drei Kinder bei Tauben im Käfig, die ein Knabe befreien will, nach J. Wright, roy. fol.
Im ersten Drucke mit des Meisters Adresse.

101) Childern Begging, nach G. Carter, 4.

102) Marie Moulines in einer Landschaft, nach Yorick's sentimentaler Reise, von G. Carter gemalt, gr. fol.

103) A Christmas holy day, der Christag. J. R. Smith del et sc, 1790, fol.

104) Der Sonntagsabend, nach einer Schilderung des Dichters Burns, qu. fol.

105) Sophia Western, nach Filding's Tom Jonnes, und nach J. Hoppner, fol.

106) Charlotte am Grabe des Werther, nach eigener Composition in Punktirmanier gestochen 1785. Oval fol.
Es gibt Abdrücke in Bister und in Farben.

107) Clara. Nach W. Pether, fol.
Im ersten Drucke vor der Schrift.

108) Amors Sieg über den Geiz, von Smith erfunden und punktirt 1787. Rund, fol.
In Bister und in Farben.

109) Narciss; Flirtilla, zwei halbe Figuren, von Smith gemalt und punktirt, dann in Farben gedruckt 1787, fol.

110) Painting. Eine Frau am Putztische, wie sie die Wangen röthet. Nach dem eigenen Gemälde in Mezzotinto ausgeführt, fol.

111) Eloisa, nach dem eigenen Gemälde in Mezzotinto gestochen, fol.
Es gibt Abdrücke mit unvollendeter Schrift.

112) Albina, nach dem eigenen Gemälde, das Gegenstück.

113) The Mirror, Serena und Flirtilla, punktirt. Oval fol.

114) Serena, beim Lampenlichte lesend, nach G. Romney 1782. Oval fol.

115) Nature, halbe weibliche Figur mit dem Hunde, nach demselben und Gegenstück.

116) Delia auf dem Lande, nach G. H. Morland punktirt 1788. Oval fol.

117) Delia in der Stadt, nach Morland und Gegenstück.
118) Die häuslichen Beschäftigungen, 6 Blätter nach Morland.
 Punktirt und in Farben, 4.
119) Der gastfreie Afrikaner, nach Morland, in Mezzotinto 1791,
 qu. fol.
120) Die Behandlung der Neger, das Gegenstück.
121) The two Friends, in Mezzotinto. 4.
122) Maria oder Wahnsinn aus Liebe, Scene aus Yorick's em-
 pfindsamer Reise, nach Carter, das Gegenstück zu V. Green's
 Nampont, gr. fol.
 Im ersten Drucke vor der Schrift.
123) The Grisset, nach Yorick's empfindsamer Reise in Mezzo-
 tinto, 4.
 Im ersten Drucke vor der Schrift.
124) Ein junges Mädchen, Costümstück, nach eigener Zeichnung
 punktirt, in Bister und in Farben 1791, fol.
125) Eine verheirathete Frau, Costümstück in gleicher Manier, fol.
126) Zwei weibliche Halbfiguren in Landschaften, nach Reynolds
 und Romney, in schwarzer Manier, fol.
127) A Beggar and his dog (ein Bettler mit dem Hunde), nach
 Kitchingham, qu. fol.
128) Eine junge Frau in Betrachtung, nach Reynolds punktirt
 und in Farben, fol.
129) Wat jou will. Eine Dame mit einem Hunde in einer Land-
 schaft sitzend, nach eigener Zeichnung punktirt 1791,
 gr. fol.
130) A Widow. Eine Dame mit einem Hunde in einer einsamen
 Gegend gehend, das Gegenstück zum obigen Blatte und beide
 beachtenswerth.
131) Ein Weib in einer vom Monde beleuchteten Landschaft
 schlafend, nach J. Wright, Mezzotinto und in Farben,
 qu. fol.
132) Die Wittwe eines indischen Chef am Grabe desselben wei-
 nend, nach Wright, in gleicher Manier, qu. fol.
133) Eine junge Bäuerin Holz tragend, nach S. Woodfort punk-
 tirt. Oval fol.
134) Eine Hirtin, nach Woodfort punktirt. Oval fol.
135) A Lady in Waiting, in Mezzotinto. 4.
136) The Student, nach Reynolds, sehr schönes Mezzotinto-
 blatt, fol.
 Im ersten Drucke vor der Schrift.
137) Slavonian Lady,
138) Cremonese Lady,
139) Parmesan Lady,
140) Venetian Lady,
 vier Büsten in Ovalen, nach W. Pethers 1776, fol.
141) An Evening Walk, punktirt und braun gedruckt. Rund, fol.
142) The Chantress, in Mezzotinto, fol.
143) Almeria, sitzende Dame mit dem Hute, nach J. Opie 1787.
 Mezzotinto und in Farben, fol.
144) The Market Girl, punktirt. Oval fol.
145) The Merry Story, punktirt, mit sechs englischen Versen, fol.
146) The promenade at Carlisle House. Mezzotinto, qu. fol.
147) A Hail Storm. J. R. Smith exc., qu. fol.
148) A Long Story, nach Bunbury, qu. fol.
149) A View of S. Vinceus Rocks and the not Wills, qu. fol.

Smith, J. B., Kupferstecher, arbeitete in der zweiten Hälfte des 18. Jahrhunderts in London. Er ist uns nach seinen Lebensverhältnissen unbekannt, wir halten ihn aber mit J. F. Smith nicht für Eine Person, da im Cabinet Paignon Dijonval und im Boydell'schen Verlags-Catalog ein J. B. Smith von jenem unterschieden wird. Er arbeitete in Mezzotinto und in Punktirmanier.

Folgende Blätter finden wir ihm beigelegt.

1) Bildniss der Mrs. Damer, stehend im Kniestück, nach J. Reynolds 1774, fol.
2) Banditti, nach J. H. Mortimer, aus Boydell's Verlag, fol.
3) Femal Captive, nach demselben, qu. fol.
4) The corn bin, nach Morland, fol.
5) The horse feeder, nach demselben, fol.

Smith, J. John, Landschaftsmaler, wurde um 1775 in London geboren, und unter uns bekannten Verhältnissen zum Künstler herangebildet. Er malte verschiedene landschaftliche Ansichten mit Figuren und Thieren, und auch Seebilder. Dann finden sich auch radirte Blätter von seiner Hand.

Eine Folge von 8 Landschaften und Ansichten von Dörfern, schön radirte Blätter, qu. 4.

Smith, John, Kupferstecher zu London, wurde um 1798 in London geboren, und an der Akademie daselbst zum Künstler herangebildet. Man findet von ihm zahlreiche Blätter, besonders Stahlstiche in illustrirten Werken, wie in Tombleson's Views of the Rhine London 1832, in S. Prout's Views of cities and Scenery in Italy, France and Switzerland, in Walsh und Carne's Views of Constantinople, 1838 ff. u. s. w. Dann haben wir von John Smith auch einige grössere Kupferstiche.

1) Sir Walter Scott, nach David Wilkie.
2) The Piper, der Dudelsackpfeifer, nach Wilkie.
3) The Sailor's family, die Schiffersfrau mit zwei Kindern am Flusse, nach Scheffer.
4) The shrup-cub, der Trunk zu Pferde, nach Allan.

Smith, John, Formschneider zu London, ein jetzt lebender Künstler, ist mit dem obigen wohl kaum Eine Person. Man findet in verschiedenen illustrirten Werken Blätter von seiner Hand, theils in französischer, theils in englischer Sprache. Solche sind in der Ausgabe des Werkes der Baronne Staël-Holstein: Corinne, ou l'Italie, 2 Tom. Paris 1841, gr. 8.

Smith, John Thomas, Maler und Kupferstecher von London, war ein vielseitig gebildeter Künstler, dessen Werke stets Interesse gewähren. Er zeichnete und malte mehrere durch Naturschönheit und durch historische Erinnerungen merkwürdige Gegenden und Ansichten Englands. Smith blieb aber nie bei der reinen Vedute; als geübter Figurenzeichner belebte er diese Bilder auch durch mannigfaltige Staffage. Zu seinen frühesten Werken gehört eine Sammlung von 100 Blättern, welche die Alterthümer von London und der Umgebung vorstellen, unter dem Titel: Antiquities of London and its Environs. London 1792. Zwei Theile, 4.

Dann haben wir von ihm eine interessante Sammlung von Abbildungen alter Malereien und Ornamente, die 1800 bei der Reparatur des Parlamentshauses in der sogenannten gemalten Kam-

mer (The painted Chamber) in der Westminster-Vorstadt zum Vor-
schein kamen, als man das Täfelwerk wegnahm. Es war diess die
alte Stephanscapelle, welche um die Mitte des 14. Jahrhunderts
erbaut wurde. Die Gemälde hielten die Alterthumsforscher für
gleichzeitig, sie wurden aber leider zerstört, um einige Fuss breit
Raum zu gewinnen. Smith erhielt aber die Erlaubniss, die Bilder
und Ornamente zu zeichnen, und so haben wir dieselben auf 259
Blättern im Stiche, die 1807 bei John Sidney Hawkins erschienen,
unter dem Titel: Antiquities of Westminster, the old place St.
Stephen's Chapel (now the house of Commons) London 1807, 4.
Im Jahre 1819 fand man unter dem Getäfel, und unter den Tape-
ten noch mehrere andere alte Malereien, grösstentheils biblische
Darstellungen, welche erhalten wurden. Vgl. Kunstblatt 1820,
Nr. 22.

Ein anderes Werk dieses Künstlers erschien 1812, welches in
iconographischer Hinsicht Interesse gewährt. Es sind diess die
Portraits of illustrious and celebrated Persons in the reigns of
James I., Charles II. and James II., bestehend in 28 Blättern nach
Van Dyck, Kneller u. a. Mit Text, roy. fol.

Dann erwähnen wir noch Smith's historical and literary cu-
riosities, consisting of Fac-Similes of original Documents and Auto-
graphs, Scenes of Remarcable Events and interesting Localities, and
the Birth Places, Residences, Portraits and Monuments of eminent
literary Characters, with a variety of Reliques and Antiquities,
8 parts. Mit 100 colorirten Kupfern, 4.

Unser Smith ist wahrscheinlich Eine Person mit dem gleichna-
migen Inspektor des k. Kupferstich- und Handzeichnungs-Cabinets
des brittischen Museums, von welchem wir folgendes Werk haben:
Nollekins and his Times, comprehending a life of that celebrated
Sculptor and memoirs of several contemporary Artists etc. 2 vols.
2 th. Edit. 1829.

Smith oder Smit, Ludwig, Maler von Dortrecht, wird von Weyer-
man erwähnt, der ihm den Beinamen Hartkamp gibt, so dass der
Künstler zu Rom in der Schilderbent denselben erhalten haben könnte.
Er malte Blumen und Früchte, die er grau in Grau untermalte,
und nach der Natur colorirte. Im Verlaufe der Zeit drang der
Grund durch, und so wurden die Bilder verdorben.

Dieser Smith lebte im 17. Jahrhunderts, und ist vielleicht je-
ner Smith, von welchem noch 1809 im Schmidt'schen Cabinet zu
Kiel zwei Seeschlachten waren, die nach der Angabe im Cataloge
Werke eines vorzüglichen Künstlers sind. Der genannte Dort-
rechter müsste daher in seiner späteren Zeit Marinen gemalt haben,
vielleicht in England, wo sich der Künstler einige Zeit aufhielt,
wie Weyerman versichert.

Smith, Orrin, Formschneider und Stahlstecher, einer der trefflich-
sten jetzt lebenden englischen Künstler seines Faches. Es finden
sich zahlreiche Formschnitte von der Hand dieses Meisters, wel-
che grosse Mannigfaltigkeit bieten. Sie bestehen in historischen
Darstellungen, in Genrestücken, in Landschaften mit Figuren, Thie-
ren, Architektur u. s. w. Solche sind in der Cotta'schen Pracht-
ausgabe von Herder's Cid nach Zeichnungen von E. Neureuther,
Stuttgart 1839; in der Curmer'schen Ausgabe von B. de St. Pierre's
Paul et Virginie, in den St. Evangiles desselben Verlegers (Paris
1850) in der illustrirten Ausgabe der Poems of W. Cowper, from
drawings by J. Gilbert, London 1841, in The thousand et one

Nigths. London, C. Knight 1841, in dem Büchlein: Whist, London 1843, nach Zeichnungen von R. Meadows, etc. Wahre Meisterstücke sind die Holzschnitte in The Solage of Song, Short poems etc., London 1837. Diese 12 Blätter sind nach Zeichnungen von W. Harvey, von O. Smith, S. Williams, W. T. Green und W. H. Powis, 8.

Smith, R., Kupferstecher, wird von Füssly erwähnt. Von ihm sollen die Blätter in A. de la Motnay's Reise in die Türkey herrühren. Sie stellen türkische Sitten und Gebräuche vor.

Smith, R. A., Kupferstecher, ist uns aus Bénard's Cabinet Paignon Dijonval bekannt, wo ihm zwei Blätter nach G. H. Morland zugeschrieben werden. Das eine stellt eine Frau vor, welche die Hühner füttert, das andere eine Dame, wie sie Blumen begiesst. Beide Blätter sind punktirt und 1788 in Farben gedruckt.

Wir möchten fasst glauben, es sei hier von Rafael Smith die Rede. Auch im Boydell's Verlags-Catalog wird die Darstellung des Chryses einem R. Smith beigelegt, welcher aber John Rafael Smith ist.

Smith, Rafael, s. John Rafael Smith.

Smith, Samuel, Kupferstecher, geb. zu London um 1745, arbeitete mit grosser Kunst im Fache der landschaftlichen Darstellung, und wendete dabei die Radirnadel und den Grabstichel an. Er hinterliess einige schätzbare Blätter, und nahm auch zuweilen an den Arbeiten anderer Künstler Theil. Diess ist mit zwei grossen Blättern von Woollett der Fall, welche dieser mit S. Smith und B. T. Pouncy nach H. Swanevelt gestochen hat. Sie sind unter dem Titel: Morning und Evening bekannt. Nach J. Milton stach er mit J. Cook ein schönes Thierstück: The english Setter, einen Hund in landschaftlicher Umgebung, die von Smith gearbeitet ist. Er starb um 1808.

1) Niobe mit ihren Kindern dem Zorne Apollo's preisgegeben, nach dem früheren Bilde v. R. Wilson. Von Smith ist der landschaftliche Theil, die Figuren sind von W. Sharp gestochen. Dieses schöne Blatt erschien 1803 in Boydell's Verlag. Roy. qu. fol.
 Im ersten Drucke vor der Schrift.
2) The Finding of Moses, Moses als Kind aus dem Wasser gezogen, nach Zuccarelli's Bild aus der Sammlung in Hamptoncourt 1788, s. gr. qu. fol.
 Die Abdrücke vor der Schrift sind selten.
3) Die Ansicht von Charles-Town in Süd-Carolina, nach Th. Leitch, gr. qu. fol.
4) Die Ansicht eines Seehafens mit der stürmenden See im Grunde. Rechts steht ein Pallast. Nach P. J. Loutherburg, qu. fol.
 Im ersten Drucke vor der Schrift.

Smith, S., Kupferstecher zu London, ein jetzt lebender Künstler, erscheint als Stecher für The Royal Gallery of Pictures — in her Majesty's Private Collection at Buckingham, von 1839 an von J. Linnell herausgegeben, roy. 4.
 Im vierten und letzten Hefte (1841) ist von ihm:
 Rubens Wile, nach Rubens.

34 *

Smith, Thomas, Maler und Kupferstecher, genannt Smith of Derby, zeichnete sich im Landschaftsfache aus. Er malte und zeichnete viele englische Ansichten, deren mehrere im Stiche erschienen. Nach seinen Gemälden erschien eine Folge von 40 Blättern mit französischem und englischem Text, unter dem Titel: Recueil de 40 Vues du Pic de Derby et autres Lieux, peintes par Smith et grav. par Vivares et autres. London by Boydell 1760, fol.

Boydell hatte viele Blätter nach diesem Meister im Verlag, die meisten 21¾ Z. hoch, und 15½ Z. breit. Darunter bilden folgende acht eine Folge:

1) In Dove Dale near Ashborne, von Benoit.
2) Upper part of Dove Dale, von Roberts.
3) Near Witton Mill, von Scotin.
4) Matlock Bath, von Vivares.
5) Cascade near Matlock Bath, von demselben.
6) View on the River Wye, von demselben.
7) Chee Toor on the River Wye, von Scotin.
8) The Peak Hole in D — l's Arse, von Granville.

Vivares stach noch zwei Ansichten von Chatsworth und Haddon, die Gegenstücke bilden. Dann haben wir von ihm 4 Parkansichten, ferner 4 Ansichten vom Trent, von Anchor Church, Hopping Mill Ware und Lyme Park, und endlich vier Ansichten von Kirkstall Abbey, Fountain's Abbey, Kenilworth Castle und Tynemouth Castle. Mason stach vier Ansichten von High Force, Thorp Cloud, Godall und Matlock High Torr. Von Elliot haben wir eine Ansicht von Colebrook Dale, und eine Folge von 6 Pferdestücken von 1769, woran auch Smith arbeitete.

1) The Cullen Arabian.
2) Brood Mares with their Foals.
3) Catching the Colts.
4) Shoeing etc. the Gavison and Villar.
5) Bridling, Saddling, Breaking and Taining.
6) Matchen et Trajan running a Race at Newmarket.

Smith of Derby gehört zu den vorzüglichsten englischen Künstlern seiner Zeit, und die nach ihm gestochenen Blätter wurden zu Zimmerzierden und für Sammlungen angekauft. Im Verlaufe der Zeit erhielt der Geschmack eine andere Richtung. Er starb 1769.

Wir haben von ihm auch einige Blätter, die als Malerradirungen Beachtung verdienen.

Eine Folge von 4 Blättern mit Ansichten von Seen in Cumberland, aus Boydell's Verlag. H. 21¾ Z., Br. 15½ Z.

Derwentwater, Th. Smith pinx. et so. 1767.
Thirlmeer, etc.
Ennerdale Broadwater, etc.
Windermeer, etc.

Smith, Thomas, Maler und Kupferstecher, der Bruder des Georg und John Smith of Chichester, arbeitete in Gemeinschaft mit Georg, ist aber der geringere von den genannten Meistern, und starb vor ihnen. Im Verlagskataloge des Alderman Boydell wird er von dem obigen Künstler unterschieden, und mit Georg Smith in Verbindung gebracht.

Wir haben von ihm zwei radirte Landschaften aus Boydell's Verlag, die in der im Artikel des Georg Smith erwähnten Folge vorkommen. Grösse 14 — 9 Z.

Smith, Thomas, Kupferstecher, geb. zu Rom 1779, verlebte die grösste Zeit seines Lebens in Paris, und war 18 Jahre für die Commission des grossen Werkes über Aegypten thätig. In der Description de l' Egypte sind viele Blätter von ihm, andere findet man in: La vie des peintres célébres, in de Laborde's Itineraires, in den Voyages de M. Taylor en Egypte, in Cuvier's und Buffon's naturhistorischen Werken etc.

Smith, Thomas, Aquarellmaler zu London, blühte in der ersten Hälfte des 19. Jahrhunderts, und hatte den Ruf eines der bessten englischen Künstler seines Faches, in welchem in England Ausgezeichnetes geliefert wurde. Er ist auch Verfasser eines Werkes über Aquarellmalerei, welches 1828 ins Französische übersetzt wurde, unter dem Titel: L' art de peindre à l' aquarelle.

Smith, William, Maler und Kupferstecher, der Bruder von Georg und John Smith von Chichester, ist ebenfalls unter dem Namen des W. Smith of Chichester bekannt. Er malte Bildnisse, Landschaften, Blumen und Früchte, alles mit gutem Erfolge. W. Pethers hat das Bildniss dieser drei Künstler auf einem Blatte in Kupfer gestochen, wie sie in einer Landschaft arbeiten. William starb 1764.

1) The Judgement of Paris, schöne Landschaft nach Claude Lorrain, s. gr. qu. fol.
2) Sportative Innocence, nach Ph. J. Loutherburg, fol.
3) Rural Felicity, nach demselben, fol.
4) The Villagers, nach J. Pillement, fol.
5) The Shepardess, nach demselben, fol.
6) Landschaft mit einem Wagon, den vier Pferde aus dem Walde ziehen, an den Fluss hin, der im Vorgrunde sich hinzieht. Nach J. Taylor, qu. fol.
7) Eine Marine mit drei Schiffen, nach Taylor, qu. fol.
8) Eine Marine mit einem italienischen Seehafen, nach Vernet, qu. fol.

Smith, William James, Kupferstecher zu London, ist durch mehrere schöne Radirungen bekannt, besonders nach älteren Meistern. Wir haben von seiner Hand eine Folge von 12 Blättern nach seltenen Radirungen von Rembrandt im brittischen Museum, die mit so viel Geschicklichkeit und Genauigkeit behandelt sind, dass sie selbst das geübte Auge täuschen können. Diese Blätter erschienen unter folgendem Titel:

Twelve Fac-Simile Etchings from very rare Originals by Rembrandt van Ryn in the Cracherode Collection at the British Museum, by W. J. Smith. London 1825. 8.

Dann findet man auch in verschiedenen illustrirten Werken Blätter von Smith, wie in Dodwell's Class. and topogr. Tour trough Greece, etc.

Smith, W. R., Kupferstecher zu London, einer der vorzüglichsten jetzt lebenden englischen Künstler seines Faches. Es finden sich mehrere treffliche Blätter von seiner Hand, wovon jene in Turner's England and Wales zu seinen früheren gehören dürften. Dann ist er auch einer der Theilnehmer an Finden's Royal-Gallery of British Art, welche heftweise in roy. fol. erschien.

Smith arbeitet mit Auszeichnung im Landschaftsfache. Selbst

seine kleineren Blätter für illustrirte Werke sind mit grosser Sorg-
falt und meisterhaft behandelt. Solche sind in S. Prout's Views
of cities and scenery in Italy, France and Switzerland, gr. 8.

> 1) View on the river Stour near Dedham, nach J. Constable,
> für Finden's Royal-Gallery gestochen, qu. fol.

> 2) The Tempting Present, nach D. Woodward, qu. fol.

Smith, Miss., die Tochter des Malers John Rafael Smith, hatte zu
Anfang unsers Jahrhunderts glückliche Versuche in der Malerei
gemacht. Fiorillo rühmt ein Bild, welches Hektor's Abschied von
Andromache vorstellt und 1805 auf der Londoner Kunstausstellung
zu sehen war. Die Künstlerin zählte damals 18 Jahre. Unter
welchem Namen sie später erscheint ist uns unbekannt.

Smith, nennt Fiorillo V. 870 einen berühmten englischen Thiermah-
ler, von welchem 1804 das Bild eines seine Beute verzehrenden
Tiegers gerühmt wurde. Ob dieser Smith einer der oben genann-
ten Künstler ist, können wir nicht angeben.

Smiths, Heinrich, s. H. Schmitz.

Smiths, S., Maler von Breda, lebte im 17. Jahrhunderte, ist aber
wenig bekannt. Er malte historische Darstellungen.

> Der unten erwähnte Johannes Smits von Breda könnte mit
> ihm in Verwandtschaft stehen.

Smithson, John, Architekt, war zu Anfang des 17. Jahrhunderts
in England thätig. Er stand in Diensten des Herzogs von New-
castle, welcher ihm 1604 den Bau des Schlosses Welbeck über-
trug. Dann hinterliess er auch mehrere Zeichnungen, theilweise
von italienischen Gebäuden. Sein Vorbild war Palladio.

Smits, Johannes, Maler von Breda, arbeitete in der zweiten Hälfte
des 17. Jahrhunderts, meistens im Haag. Er malte Bildnisse und
historische Darstellungen, deren mehrere in den Privatbesitz über-
gingen. Im h. Schlosse Hondslaars Dyck sind Plafondbilder und
historische Scenen in Oel von seiner Hand gemalt. Weyerman
rühmt ihn als Mann von Talent, der eben so gut zeichnete als
colorirte. Füssly nennt von einem Johannes Smidts eine getuschte
Zeichnung, welche den Diogenes mit der Laterne vorstellt. Die-
ser könnte mit dem obigen Künstler Eine Person seyn, da die
Zeichnung die Jahrzahl 1660 trägt. Etwas hinderlich ist die Auf-
schrift: Johannes Smidts Stadesworch. Füssly meint, letzteres
Wort bedeute Stadtberg im Cölnischen, so dass die Zeichnung
daselbst ausgeführt seyn könnte.

Smits, J., Maler, ist uns nach seinen Lebensverhältnissen unbekannt,
wenn er nicht mit dem obigen Künstler Eine Person ist, oder mit
dem folgenden F. Smits.

> J. Bemme A. Z. stach nach J. Smits das Bildniss des Theolo-
> gen D. J. Scharp, gr. fol.

Smits, F., Maler, arbeitete in der ersten Hälfte des 19. Jahrhunderts
im Haag, und dann auch in Rotterdam. Er hatte als Portrait-
maler Ruf.

Smits, J. G., Maler im Haag, ein jetzt lebender Künstler. Seine Bilder bestehen in Landschaften und in Ansichten von Städten, dann in Ansichten von Dörfern und anderen ländlichen Gegenden mit Gebäuden und Figuren.

Smits, Palmire, Malerin, widmete sich um 1842 in München der Kunst. In dem bezeichneten Jahre sah man von ihr eine Copie der Judith von Riedel, nach dem berühmten Bilde des Königs Ludwig von Bayern.

Smits, Johann Baptist, Zeichner und Schreibkünstler, hatte in den beiden ersten Decennien unsers Jahrhunderts in Antwerpen' Ruf, besonders im Verzierungsfache.

Smitz oder Smits, Caspar, Maler, der sogenannte Magdalenen-Smith, war nach einigen ein Deutscher, nach anderen ein Holländer, und wieder andere halten ihn für einen Bruder des berühmten Kupferstechers John Smith. So viel ist gewiss, dass er zur Zeit der Restauration nach England kam, und in London seinen Ruf gründete. Er malte kleine Portraite in Oel, die sehr ähnlich befunden wurden. Dann malte Smitz auch Blumen und Früchte mit grosser Kunst. Den Beinamen erhielt er aber von seinen Bildern der Magdalena, wobei er seine schöne Frau zum Vorbilde nahm. Im Vorgrunde brachte er gewöhnlich Disteln an, die meisterhaft ausgeführt sind. John Smith stach ein solches Bild in Mezzotinto, und dann eine Hagar in der Wüste, wie wir im Artikel desselben angegeben haben. Auch P. Schenk und Petit haben nach ihm gestochen; ersterer die Magdalena in der Grotte.

Die letzte Zeit seines Lebens brachte Smitz in Dublin zu, wo er 1689 (nach anderen 1707) in dürftigen Umständen starb, obgleich er für seine Arbeiten gut bezahlt wurde. Er erhielt für ein Traubenstück 40 Pf. St. Allein seine zahlreiche Familie zehrte alles auf. Man schreibt ihm ein Monogramm mit der Jahrzahl 1662 zu, aber wohl irrig, da es die Buchstaben P S. zu enthalten scheint.

Smitz, s. auch Schmitz.

Smont, L., Maler, dessen Lebensverhältnisse unbekannt sind. Es finden sich Landschaften von ihm, die mit zierlichen, bestimmt gezeichneten Figuren, oder mit Thieren staffirt sind. Diese Bilder sind auch von glänzender Färbung. In der Gallerie zu Schwerin sind zwei sehr schöne Bilder von diesem Meister.

Er ist wahrscheinlich mit jenem Smout. Eine Person, dessen Füssly nach Hirsching (Nachrichten von Gemäldesammlungen S. 71) erwähnt. Hirsching legt ihm sechs Bilder aus der Sammlung des Fürstbischofs von Eichstädt, des Grafen von Stubenberg bei. Sie stellen in Conversationsstücken die Künste vor, 2' 2'' hoch und 1' 9'' breit. Ob er mit dem Maler Schmaut Eine Person ist, wie Füssly jun. glaubt, bleibt dahingestellt.

Smout, s. Smont.

Smuglers, Th., Landschaftsmaler, wird im Cataloge der Sammlung von Paignon Dijonval erwähnt, als um 1778 lebend. Da werden ihm zwei im Umriss geätzte und in Aquarell ausgemalte Landschaften beigelegt, unter dem Titel: Les Contrebandiers. Diese

heissen im Englischen The Smugglers. Hat zuletzt Bénard in seinem Cataloge davon den Maler Th. Smuglers genannt?

Smuglewicz, Franz, Maler, wurde um 1765 in Warschau geboren, wo er zuletzt als Zeichenmeister des Königs von Polen erscheint. Er fertigte viele historische Compositionen, besonders aus der Geschichte seines Vaterlandes, deren einige gestochen wurden. So haben wir von Krüger und C. G. Rasp in Dresden drei Blätter mit Scenen aus der Geschichte des Boleslas Chobry von Kiew, wie er die Gränzen seines Reiches an der Saale bestimmt u. s. w. Diese schönen grossen Blätter kommen selten vor, und wie es scheint noch seltener eine Sammlung von 61 Blättern von Carloni, unter dem Titel: Agli Amatori delle belle arti e delle Antichita. Smugliewiez Pitore Polaco disegno. Im Cataloge der Sammlung des Malers Prof. J. Hauber zu München wird der Name des Künstlers, wie angegeben, geschrieben. Bei der Auktion ging das Werk um 11 Gulden 12 Kreuzer weg. G. Ottaviani stach nach seiner Zeichnung die Aldobrandinische Hochzeit, ein grosses Blatt.

Smugliewicz, s. den obigen Artikel.

Smybert, Maler, ein jetzt lebender nordamerikanischer Künstler, ist in seinem Vaterlande durch historische Darstellungen bekannt. Er bekleidet zu New-York die Stelle eines Professors der Zeichenkunst, und ist als Lehrer tüchtig. S. auch Smibert.

Smyters, Anna, Malerin von Gent, wird von C. v. Mander gerühmt. Sie malte ausserordentlich kleine Figuren in Miniatur. Nach dem Berichte des genannten Schriftstellers konnte man eines ihrer Bilder mit einem Waizenkorn bedecken, und doch zeigte es eine Windmühle mit ausgespannten Flügeln, den Müller mit dem Sacke, ein Pferd und einen Karren, und Leute die vorübergehen. Diese berühmte Miniaturmalerin war die Mutter des Lukas de Heere, und blühte um 1560.

Smyth, s. Smith.

Snabille, Maria Geertruida, die Gattin des Malers Pieter Barbiers, zeichnete Blumen und Früchte. Sie ist vermuthlich noch am Leben.

Snaphaan, A. de, Maler, lebte in der zweiten Hälfte des 17. Jahrhunderts in Holland, oder gehört wenigstens zur holländischen Schule. In der k. Gallerie zu Berlin ist das Bild einer Dame, welche sich am Putztische von ihrer Zoffe frisiren lässt, während ihr ein Mann ein Billet überreicht. Dieses kleine Bild ist bezeichnet: A. D. Snaphaan. J. C. Böcklin stach nach einem A. Snaphan das Bildniss der A. Marg. von der Burg, wahrscheinlich von dem obigen Meister gemalt.

Snayers, Pieter, Maler, geb. zu Antwerpen 1593, war Schüler von H. van Balen, und ein in Theorie und Praxis höchst ehrenwerther Künstler. Er war in allen Theilen der Malerei geschickt, malte Portraite, Historien, Genrebilder, und besonders Ruhm erworben ihm die Landschaften und Schlachtgemälde, welche mit Fleiss ausgeführt und von grosser Klarheit sind. Seine Arbeiten wurden daher selbst von Rubens und van Dyck gerühmt, da sie auch

in der Zeichnung sehr lobenswerth sind. Der Erzherzog Albert
berief ihn als Hofmaler nach Brüssel, auch der Cardinal In-
fant von Spanien ernannte ihn zum Hofmaler, und bewahrte
mehrere Bilder von ihm, die in Spanien zerstreut sind, oder
weiss Gott wohin kamen. Von den Bildern aus der Sammlung des
Erzherzogs sind einige in der k. k. Gallerie zu Wien. Da ist eine
Gebirgslandschaft mit einem alten Gebäude und mit Reisenden un-
ter Bäumen. Ein zweites Bild ist das einer grossen Feldschlacht
zwischen Reiterei und Fussvolk auf einer weiten Ebene, in klei-
nen Figuren. Ein anderes Gemälde zeigt eine Schlacht von Rei-
tern, so wie Gefangene und Leichen, welche geplündert werden.
Dann ist in der Gallerie des Belvedere auch der Halt einer Reiter-
truppe am Wasser, lauter Bilder im mässigen Formate. Im un-
teren Belvedere sind von Snayers grosse Schlachtstücke, welche die
Kriegsthaten des Erzherzogs Leopold Wilhelm und des Feldmar-
schalls O. Piccolomini vorstellen. Da ist die Schlacht von Gran-
court bei Thionville 1639, die Belagerung von Einbeck 1644, die
Einnahme von Neuburg am Wald 1646, der Secours von St. Omer
1638, das Posto zu Bresnitz 1641, der Entsatz von Freiburg 1643,
die Affaire bei München 1648, die Passage von La Somme 1650.

In der Gallerie zu Schleissheim ist von ihm ein grosses Bild,
welches die Schlacht am weissen Berge 1620 vorstellt, wo Maxi-
milian I. gegen die böhmisch-ungarische Armee des Churfürsten
Friedrich V. von der Pfalz siegte. Ein zweites Bild dieser Samm-
lung schildert eine Schlacht zwischen den Spaniern und Hollän-
dern, ebenfalls in grossem Formate. In der Pinakothek zu Mün-
chen ist der Sieg Heinrich IV. über den Herzog von Mayence bei
St. Martin d'Eglise, der König zu Pferd mit Sully, in halber Lebens-
grösse. Dieses Bild wird im Cataloge von Dillis dem van Dyck und
Franz Snyders zugeschrieben, letzterer hat aber keinen Theil daran.

In der Gallerie zu Dresden sind zwei kleine, ächte landschaft-
liche Gemälde von Snayers, eine Waldgegend mit Hohlweg, wo
Reisende von Räubern geplündert werden, im Angesichte von Gal-
gen und Rad auf dem Hügel; Reisende in einer Landschaft von
Reitern angefallen und geplündert. Ein drittes Bild dieser Samm-
lung ist zweifelhaft. Es ist eine Waldgegend, wo ein Wagen mit
Reisenden durch's Wasser fährt.

In der Gallerie des k. Museums zu Berlin ist ein kleines land-
schaftliches Gemälde von Snayers, mit Reisenden an dem zwischen
bewachsenen Erdhügeln sich ausbreitenden Wasser, bezeichnet:
Peeter Snayers, C. J. pictor. In der Gallerie zu Pommersfelden
sieht man eine Landschaft mit Soldaten auf dem Vorposten.

Ueberdiess kommen noch mehrere andere Bilder in Sammlun-
gen vor, die theilweise ächt sind, während andere ohne Grund
seinen Namen tragen. Auch mit Snyders oder Sneyers wird er ver-
wechselt. Das Todesjahr dieses Meisters wird nicht genannt. Es
erfolgte nach 1662. Van Dyck hat sein Bildniss gemalt, und A.
Stock es gestochen. C. Kaukerken hat es in kleinerem Formate
gestochen. Th. van Kessels hat sechs schöne Bilder nach ihm ra-
dirt: Kämpfe zwischen Reiterei und Fussvolk in lebendigen Com-
positionen. Auf einem derselben, mit tartarischen Reitern, hat der
Meister die Bekehrung des Saulus angebracht. Auch Prenner hat
vier Blätter nach ihm gestochen, wahrscheinlich nach Gemälden
der Gallerie in Wien.

Dann gibt es auch ein radirtes Blatt, welches einige dem P.
Snayers, andere dem D. Ryckaert und dem J. Steen beilegen. Es

ist diess die Büste eines Bauern mit Hut, im Profil nach rechts, wie er den Mund zum Schreien öffnet. Rechts bemerkt man den Theil der Büste einer Bäuerin. H. 2 Z. 2 — 3 L., Br. 1 Z. 8 — 9 L.

Dieses Blatt ist schlecht geätzt, und im ersten Drucke vor der Einfassung. R. Weigel (Suppléments au Peintre-graveur p. 175) erkennt darin den Geschmack des T. Wyck.

Snell, H., abgekürzter Name des Hans Snellink.

Snell, Maler, ein Schwede von Geburt, machte sich um 1821 bekannt, durch glückliche Versuche in der Historienmalerei. Seine späteren Schicksale kennen wir nicht.

Snell oder Snel, Johann, Maler, ist nach seinen Lebensverhältnissen unbekannt. Er erscheint 1493 unter den Mitgliedern der Bruderschaft des heil. Lucas zu Antwerpen, und starb 1504. Dieses Verzeichniss machte Baron Reiffenberg (Mémoires de l'Academie royal de Bruxelles 1832) bekannt.

Snellaert, Johann, Maler, erscheint in dem im vorhergehenden Artikel erwähnten Verzeichnisse der Bruderschaft des heil. Lukas zu Antwerpen, und wird ausserdem von keinem Schriftsteller genannt. Er war 1454 bereits Mitglied, stand einige Zeit in Diensten der Maria von Burgund, und malte für sie neben anderen ein Oratorium. Nach dem 1465 erfolgten Tod dieser Fürstin lebte er in Antwerpen wieder als Privatmann, und kommt noch 1480 im Bruderschaftsverzeichnisse vor.

Snellaert, William, Maler, ist als erster Meister des Pieter Vlerick bekannt, so wie als Vater des folgenden Künstlers. Blühte um 1550.

Snellaert, Klaas, Maler von Tournay, der Sohn des obigen Künstlers, war Schüler von Carl van Ypern, und stand diesem Meister anfangs als Gehülfe zur Seite, als dieser in Hooglede arbeitete. Er malte Historien, architektonische Darstellungen, Ornamente u. s. w. Auch viele Zeichnungen fertigte dieser Snellaert, und obgleich er ein Künstler von Ruf war, so scheint doch wenig von ihm bekannt zu seyn. Er starb 1602 im 60. Jahre, wie C. van Mander versichert.

Snellinck, Hans, auch Snellinks und Snellinx genannt, Maler, wurde 1544 zu Mecheln geboren, wie die meisten späteren Schriftsteller angeben, angeblich auf C. v. Mander sich berufend, welcher aber beisetzt: so ick meen, so dass er die Angabe nicht verbürgen konnte. Zur Zeit des genannten Schriftstellers lebte Snellinck in Antwerpen, und hatte da den Ruf eines ausgezeichneten Historien- und Schlachtenmalers, dessen Werke von den Fürsten und Grossen des Reiches gekauft wurden. Mehrere schilderten berühmte Waffenthaten der vaterländischen Armeen, wobei der Pulverrauch eine grosse Rolle spielte, und dem Künstler viele Mühe ersparte, aber unbeschadet dem Ganzen, wie Descamps versichert. Viele seiner Werke kamen in den Besitz des Erzherzogs Albert und der Infantin Isabella, so wie in jenen des Grafen Mannsfeld, welche alle den Künstler sehr begünstigten. Ersterer zog ihn an seinen Hof in Brüssel. Auch van Dyck schätzte diesen Meister, und malte dessen Bildniss, welches dann über seinem Grabe in der Kirche des heil. Georg zu Antwerpen aufgestellt wurde. Er starb

1638 (nach Descamps 1656). C. v. Mander weiss nur, dass Snellinck 1604 ein Mann von ungefähr 55 Jahren war. Er gibt seinem Werke auch dessen Portrait bei, mit jenem von Otto van Veen und Adam van Ort auf einem Blatte, wo es mit Nr. 3 bezeichnet ist. Dann hat auch van Dyck das Bildniss Snellinck's radirt, ihn mit der Mütze auf dem Kopfe und einem reich über die linke Achsel geschlagenen Mantel dargestellt. Auf diesem Blatte steht: Joannes Snellinx Pictor humanarum Figurarum in Auleis et Tapetibus Antverpiae. Van Dyck radirte dieses Bildniss zum zweitenmale in derselben Grösse, diese Platte vollendete aber P. de Jode mit dem Grabstichel. Ein anderes Portrait dieses Meisters ist von S. Silvestre. Bei Weyerman und Houbracken sind ebenfalls die Bildnisse des Meisters zu finden, denen jenes von Van Dyck zu Grunde liegt.

Johann Sadeler stach nach ihm Christus nach der Auferstehung, und eine Kreuztragung Christi mit mehreren Martyrern ist: Joannes Snellinck inventor, und Edu. ab Hoefwinkel ecxud. Antwerp. bezeichnet. Dann haben wir eine Folge von 6 Blättern mit Darstellungen aus der Geschichte Alexander's, wovon Nr. 6. H. Snell. invent. J. de Jode excud. bezeichnet ist. Der Stich ist von J. Sadeler.

Snellincks, J., Maler, wird von G. van Spaan erwähnt, unter den Künstlern Rotterdams, die 1691 bereits todt waren. R. van Eynden I. 97. sagt, dass sich von diesem Snellincks geschmackvoll behandelte Landschaften mit Bäumen und Bergen, und mit gut gezeichneten Figuren finden. Das Licht spiegelt sich oft im Wasser, oder in Bäumen und Gesträuchen. Doch sind diese Bilder nicht so schön als jene von Pynacker, der breitere Licht- und Schattenmassen liebte.

In einem Auctions-Verzeichnisse, München 1845, finden wir eine Gebirgslandschaft mit Wald in Tusch angezeigt, und selbe einen D. Schellinx zugeschrieben, qu. 8.

Snelling, Mathew, nennt Fiorillo einen englischen Portraitmaler des 17. Jahrhunderts, der aber nicht von grosser Bedeutung war.

Snellinx, Willem, s. Schellinx.

Snellinx, nennen spätere Quellen den obigen Hans Snellinck. So nennt ihn C. v. Mander, van Dyck schreibt Johannes Snellincks und nach ihm auch Houbracken.

Sneyders, nennen einige den F. Snyders. Dieses Wort wird im Deutschen Sneyders gesprochen. Auch einer der Schneider könnte in fremdem Munde Sneyders genannt werden, wie diess in französischen Werken und Catalogen hier und da geschieht.

Sneyers, Peter, s. P. Snayers.

Snip, der Beiname von A. Terwesten.

Snoeck, Julius, Bildhauer zu Brüssel, ein jetzt lebender Künstler. Er fertiget Büsten, Medaillons und andere Bildwerke.

Snow, Robert, Zeichner und Schönschreiber, arbeitete zu Anfang des 18. Jahrhunderts in London. G. Bickham stach nach ihm das schöne Titelblatt zum Vitruvius Britanicus. London 1717, fol.

Snuffelaer, s. O. Marcellis und Schrieck.

Snutcke, Lorenz, Architekt, lebte in unbekannter Zeit in Utrecht.
Er scheint der Erbauer der St. Martinskirche daselbst zu seyn.
Man sieht, (oder sah) in dieser Kirche eine Säule, die auf Och-
senhäuten über einem tiefen Wasserloche errichtet seyn soll. Vgl.
wunderliche Begebnisse des Wunderlichen (des Herzogs F. A. von
Braunschweig Bevre.) I. 204.

Snyders, Franz, Thiermaler, wurde 1579 zu Antwerpen geboren,
und von H. van Baalen unterrichtet, unter dessen Leitung er schon
frühzeitig jenes Fach ergriff, welches ihm einen europäischen Ruf
bereitete. Man kann zwar lesen, dass Snyders in Italien durch
die Werke des G. B. Castiglionè auf die Bahn geleitet worden
sei, welche er mit so vielem Glücke durchschritt; allein Castiglione
war noch ein Jüngling, als Snyders schon mit Rubens in Kunst
verkehrte, und der Schule desselben durch Landschaften und Thier-
bilder eine neue frische Seite abgewann. Es ist nicht einmal aus-
gemacht, dass Snyders je in Italien gewesen, da vaterländische
Schriftsteller behaupten, er habe fast die ganze Zeit seines Lebens
in Antwerpen zugebracht. Nur ein Paar Jahre verlebte er in Brüs-
sel am Hofe des Erzherzogs Albert.

Snyders griff in Rubens Schule die Darstellung von Jagden
mit glänzendstem Erfolge auf, und erscheint hierin selbst grösser
als Rubens, als wahrer Thierschlachtenmaler. Keiner hat so wie
er die Natur der wilden Thiere belauscht, und sie in der höch-
sten Aufregung des Kampfes darzustellen gewusst. Seine Thierge-
stalten athmen Leben in ruhigem, malerischem Momente, im Kam-
pfe um ihre Waldfreiheit mit Hunden und Jägern, und in der
Angst und Wuth der Mordhetzerei steigern sich alle Eigenschaf-
ten und Leidenschaften der thierischen Natur. Wir bewundern
ihren Heldenmuth, und wünschen Sieg ihrem gewaltigen Kampfe.
Snyders ist der genialste Thiermaler, bei dem jede Linie, jeder
Pinselzug den Meister verkündet. Als sein Hauptwerk kann man
wohl die Schweinjagd in der Gallerie zu Dresden erklären. Wir
sehen darin, sagt J. Mosen (die Dresdner Gallerie in ihren bedeu-
tungsvollsten Meisterwerken, 1844, S. 100) einen Ajax der wil-
den Schweine, ganz so, wie ein Wildschwein seyn muss: frech,
wild und dummkühn in seinem harzgestreiften Borstenpanzer mit
dem hauenden Schwertzahn im Kampfe mit Jägern und Hunden.
Es ist ein zum Tollmordlauf gereiztes Thier, gehetzt von den böss-
artigsten, bissigsten Hunden der vortrefflichen gross gefleckten bun-
ten Race. Vier liegen bereits zerschlitzt und heulend in ihrem
Blute; der Fangknecht, der ihr das Eisen in die Brust rennen
wollte, ist im Vorwärtsstürzen unter den Mordhieb des entsetz-
lichen Thieres gerathen, aber von der anderen Seite her erhält es
von einem Jäger den unvorhergesehenen Banditenstoss. Hintenher
bläst ein rothköpfiger Satan, nach Mosen der Schweinhirt aus Wal-
ter Scott's Jvanhoe, das Horn, und eine neue Schaar von Hunden
und Jägern stürzt herbei. Auch in München, zu Wien, in Eng-
land u. s. w. sind Hauptwerke dieses Meisters, sowohl Kämpfe
gegen Thiere, als Stillleben. Jordaens, A. Janssens, Nieuland, Mi-
revelt, Rubens und andere Meister malten ihm öfters die Figuren
in seine Bilder, so wie Snyders seinerseits auch wieder die Ge-
mälde dieser Meister ausstaffirte. Wir haben im Leben des P. P.
Rubens, (Künstler-Lexikon XIII. 586 ff.) mehrere Jagdgemälde und
Stillleben aufgezählt, in welchen die Thiere von Snyders herrüh-

ren. Doch findet man auch eine bedeutende Anzahl von Bildern, auf welche Snyders alleinigen Anspruch hat, vielleicht einige Figuren abgerechnet. Diese Werke beurkunden grösstentheils eine unglaubliche Vollkommenheit des Mechanischen, vom lebendigen und todten Thiere bis zur Frucht und zum Jagd- und Küchengeräthe. Auch Zeichnungen haben sich erhalten, welche eben so viele Zeugnisse von der Kraft des Geistes und der technischen Meisterschaft des Künstlers sind. Sie sind in Rothstein, in Tusch und in Bister ausgeführt, öfters mit Weiss gehöht. Auch solche in braunem Camayeu mit Oelfarben gibt es. Von seinen Werken nennen wir hier folgende, in öffentlichen Gallerien vereinigte Bilder, die zugleich zu den ausgezeichnetsten Arbeiten des Meisters gehören. Auch im Privatbesitze finden sich Gemälde von ihm.

Dresden; k. Gallerie:

Das Paradies. Zahme und wilde Thiere bewohnen friedlich das eben nicht reizende Eden. In der Ferne sind Adam und Eva vor dem Schöpfer. Breite 14 F. 11 Z., H. 9 F. 2 Z.

Die Schweinsjagd. Mehrere Hunde fallen die gewaltige Sache an, welcher das Eisen in der Brust steckt; das oben beschriebene Bild, mit Figuren von Rubens gemalt. Dieses Bild ist 10 F. 8 Z. breit, und 5 F. 10 Z. hoch.

Ein Bär von mehreren Hunden angefallen. 7 F. 4 Z. breit, 4 F. 8 Z. hoch.

Die Bärenhetze. Hunde halten das Thier in einer Waldgegend fest, während zwei Jäger dasselbe mit Spiessen erlegen, und andere zu Fuss und zu Pferd herbeieilen, alle von G. Hondhorst gemalt. 13 F. breit, 8 F. 5 Z. hoch.

Geflügel und anderes Wild auf einer Bank, und Koch und Köchin, von Rubens gemalt, wählen aus. Im Vorgrunde ist eine Hündin. 11 F. 6 Z. breit, 7 F. 2 Z. hoch.

Geflügel mit Schwan und Pfauhahn, und anderem Wild auf einem bedeckten Tisch. Rechts im Vorgrunde ist eine Hündin mit den Jungen im Besitze eines grossen Stückes Käs, nach welchem ein anderer Hund lüstern ist. Dieses meisterhafte Bild hat der Künstler wiederholt, und die Replik ist ebenfalls in Dresden. H. 5 F. 11 Z., Br. 8 F.

Wildbret, Früchte und Gemüse auf einer rothbedeckten Tafel, dabei ein Reh und ein Schwan, und Gefässe mit Fischen und Austern. Die Katze hat einen auf dem Fussboden liegenden Aal erfasst, auf welchen zugleich zwei Hunde ihre Aufmerksamkeit richten. Im Grunde ist ein Affe. Br. 8 F., H. 6 F.

Früchte in grossen Schüsseln und Körben auf dem Tische, dabei ein todtes Reh mit Flügelwild. Im Vorgrunde beschäftiget sich ein Affe mit anderen Früchten, und rechts steht ein reich gekleidetes Mädchen mit dem Papagei, von Mierevelt gemalt. 8 F. 4 Z. breit, 5 F. 5 Z. hoch.

Geflügel, Obst und Früchte auf einem Tische; dann ein an den Hinterläufen aufgehangenes Reh, ein Paar Hasen und ein Truthahn. Der Mann und die Magd mit dem Korbe sind von Nieuland gemalt. Br. 10 F., H. 6 F. 7 Z.

München, k. Pinakothek:

Zwei Löwen ein Reh verfolgend, in Naturgrösse.

Die Löwin, welche den Eber erlegt, in Naturgrösse.

Eine Schweinshetze. Der Eber, an den Baum gelehnt, vertheidiget sich gegen die eindringende Hunde. H. 6 F. 1 Z., Br. 10 F. 7 Z.

Federwild, ein Schweinskopf, Gemüse und Früchte auf dem Tische in der Speisekammer, der Rehbock und Krebs von einer Katze und einem Hunde belauert. Der Koch ist von Rubens gemalt. 4 F. 9 Z. hoch, und 6 F. 2 Z. breit.

Schleisheim; Gallerie:

Raben, Papageyen und andere Vögel auf dem Baume, lebensgrosse Thiere.

Der von einem Raubvogel verfolgte Reiher, welchen zwei schwimmende Hunde zu haschen suchen, in Lebensgrösse.

Ein Reh, ein Feldhuhn und anderes Geflügel auf dem Tische neben Früchten, in Naturgrösse.

Todte Vögel neben Trauben und Blumen auf dem Tische, kleines Bild auf Kupfer.

Berlin; Gallerie des Museums:

Der Kampf zwischen Hunden und Bären. Einer der letzteren steht aufrecht und erdrückt mit seinen Vordertatzen einen Hund. Links hält ein anderer Bär, ebenfalls aufrecht stehend, den Hund köpflings in die Luft, während zwei andere Hunde ihn packen. Br. 11 F. 1 Z., H. 6 F. 8 Z.

Pomona, welche Früchte und Vögel aus dem Füllhorn schüttet.

Meleager reicht 'der Atalante den Kopf des Ebers. Zwei Jagdhunde und zwei todte Hasen sind dabei.

Die Figuren dieser beiden mässigen Bilder sind von A. Janssens.

Das Concert der Vögel. Die Sänger sind im Wasser, am Ufer und auf zwei dürren Bäumen, und die Eule als Capellmeister hat das Notenbuch vor sich. H. 5 F. 3 Z., Br. 7 F. 5 Z.

Wien; Gallerie des Belvedere:

Ein grosser Eber von neun Hunden angegriffen, von denen zwei verwundet daliegen, ein Hauptbild dieser Art, durch die treffliche Radirung von Bartsch bekannt. H. 10 F. 5 Z., Br. 6 F. 7 Z.

Ein Hirsch und ein Reh von vielen Hunden verfolgt. Br. 10 F. 5 Z., H. 6 F. 7 Z.

Das Paradies mit den verschiedensten zahmen und wilden Thieren im Vorgrunde des Gemäldes. Im Hintergrunde sieht man die Erschaffung der Eva. Br. 9 F. 9 Z., H. 6 F. 10 Z.

Zwei Füchse in einer ebenen Gegend von fünf Hunden verfolgt. H. 6 F. 5 Z., Br. 7 F. 7 Z.

Daniel in der Löwengrube, ein kleines Bild auf Holz.

Gallerie Lichtenstein:

Der von Hunden und Jägern verfolgte Fuchs, ein lebendiges Thierdrama, und eines der Hauptwerke des Meisters.

Zwei Blumen- und ein Fruchtstück.

Sammlung des Hofrathes Birkenstock:

Adler im Kampfe mit Wölfen und Schlangen, ein grosses Bild, durch Schmutzers Stich bekannt.

Frankfurt am Main; Städelsches Institut:

Die Adler, ein durch die Radirung von P. Boel bekanntes Bild, wahre Könige des Vogelgeschlechtes.

Pommersfelden; gräfl. Schönborn'sche Gallerie:

Eine Schweinsjagd, grosses Gemälde.

Braunschweig, aus der Gallerie von Salzdahlen:
Eine Schweinshetze mit lebensgrossen Thieren.
Hunde, welche ein Reh und einen Hirsch verfolgen, in gleicher Grösse.

Gotha; Gallerie:
Eine Bärenhatze, grosses Bild.
Ein von Hunden gehetzter Hirsch, mit naturgrossen Thieren.

Paris; Gallerie des Louvre:
Ein von Hunden verfolgter Hirsch, wie dieser einen in die Luft schleudert, sehr geistreich im hellsten Lichte gemalt. H. 2 m. 12 c. Br. 2 M. 77 c.
Ein von Hunden verfolgter Eber, daselbst dem M. de Vos beigelegt. Waagen erkennt in der meisterhaften, höchst dramatischen Composition, in der grossen Klarheit und Wärme des Vortrags, und in der Art des Impasto den F. Snyders.
Allerlei Früchte und Thiere, darunter ein Affe, ein Eichhörnchen und ein Papagey, ein durch Wahrheit, Wärme und Tiefe des Tons sehr anziehendes Bild. H. om. 80 c. Br. om 70 c.
Waagen erklärt in seinem Werke über Kunstwerke und Künstler in Paris nur die genannten Bilder als ächt, andere werden dem Snyders nur beigemessen, als:
Der Einzug der Thiere in die Arche. Die beiden Löwen sind dieselben, welche auf dem Bilde der Vermählung Heinrich IV. von Rubens vorkommen.
Ein Pferd und andere Thiere.
Ein Löwe, ein Hirsch, ein Strauss und andere Thiere.
Hunde in der Speisekammer, welche sich um eine Schöpskeule streiten.
Zwei Küchenstücke, alle diese Bilder im grossen Formate.

Madrid, k. Museum:
Kampf zwischen Löwen und Bären, mit Thieren in Naturgrösse, und eines der Hauptwerke des Meisters.
Füchse von Hunden gejagt, mit lebensgrossen Thieren, von nicht geringerem Werthe, im Auftrag des Königs Philipp III. von Spanien gemalt.

St. Petersburg; k. Eremitage:
Das Bildniss des Künstlers von Van Dyck gemalt, und eine Reihe grosser Bilder, Thierkämpfe, Jagden und Stillleben, die aber nicht alle ächt seyn sollen. Zu den Hauptwerken gehören die durch R. Earlom's schönen Mezzotintostiche bekannten Märkte, welche F. Snyders, Lang Jan und Rubens für den Bischof von Brügge malten, und worin von den beiden letzten Meistern die Figuren herrühren. Später sah man sie unter dem Namen der vier Elemente in der Goldschmidts Halle zu Brüssel, dann in der Gallerie zu Houghtonhall, und mit dieser wanderten sie nach St. Petersburg.

Alton Tower; in England:
Todtes Wild und Früchte, ein reiches, im Ton klares Bild.

Corshamhouse; in England:
Eine Fuchsjagd, ein ächtes, meisterlich gemaltes Bild.
Sich beissende Katzen, von gleichem Werthe.

Northumberlands House; in England:
Eine Rehjagd, ein grosses schönes Bild.

Grosvenor-Gallery; in England:

Eine Bärenhatze, ein grosses Bild, sehr lebendig und wahr.
Eine Löwenhatze, eben so gross und von gleichem Verdienste.

Es gibt noch mehrere andere Werke dieses Meisters, sowohl in deutschen als in englischen und niederländischen Sammlungen. Doch werden hier und da auch Copien und Gemälde in der Weise Snyders geradehin als Original ausgegeben. Die Zahl seiner Werke ist jedoch bedeutend, da der Künstler ein Alter von 78 Jahren erreichte. Er starb 1657 zu Antwerpen.

A. van Dyck hat das Bildniss dieses Meisters gemalt, so wie jenes seiner Frau und seines Sohnes. Sein von diesem Künstler gemaltes Bildniss ist in der k. Eremitage zu St. Petersburg. Auch in Castle Howard in England ist ein Portrait dieses Meisters. Van Dyck hat es radirt, und diese Radirung in seine Portraitsammlung aufgenommen. Später hat J. Neeffs die Platte mit dem Grabstichel vollendet. G. Betti stach ein Brustbild dieses Meisters. Auch S. Silvestre stach dessen Portrait für Meyssens Verlag. Dann finden wir es auch bei Weyerman, Houbracken, d'Argensville und Descamps.

Nachbildungen seiner Werke.

Mehrere Werke dieses Meisters sind im Stiche und durch die Lithographie bekannt, sowohl in einzelnen Blättern, als in Galleriewerken. Einige sind auch als solche von bedeutendem Werthe, abgesehen von dem allgemeinen Interesse der Composition.

Amor am Fusse eines Baumes sitzend, umher Waffen und musikalische Instrumente. Amor scientiarum, gest. von R. Winstanley, gr. qu. fol.

Die berühmten Märkte: A game Market; a fruit Market; a fish Market; a green Market, von R. Earlom nach den oben erwähnten Bildern in St. Petersburg gestochen, gr. qu. fol.

Das seltenste dieser Blätter ist der Wildbretsmarkt (game market).

Der Eber von einer Wölfin angefallen, gest. von Earlom, gr. qu. fol.

Die Schweinsjagd, das berühmte Bild in Dresden, in Hanfstängels Galleriewerk lithographirt, gr. fol.

Die Schweinshatze in der Pinakothek zu München, lithographirt von J. Wölffle, gr. fol.

Die Löwin, nach dem Bilde in München und für das Galleriewerk lithographirt.

Hunde im Kampfe mit einem Wildschweine in einer Landschaft, das Bild der Wiener Gallerie, radirt von A. Bartsch, gr. qu. fol.

Vier Hunde, welche einen Eber verfolgen, nach dem Bilde in Zambeccari's Sammlung zu Bologna radirt, s. gr. fol.

Dieselbe Composition, mit Dedication an den Fürsten Khevenhiller, radirt von F. Novelli, gr. qu. fol.

Ein starker Keuler von mehreren Hunden angegriffen, eine grossartige Composition, gest. von Zaal, ein schönes und seltenes Blatt, s. gr. roy. fol.

Eine Schweinsjagd (Boar hunting), gest. von Gab. Smith, aus Boydell's Verlag, s. gr. qu. fol.

Eine Schweinsjagd, radirt von Denon, nach dem Bilde aus dem Cabinete Zambeccari, gr. qu. fol.

Dieselbe Jagd, ohne Namen des Stechers, und kleiner.

Die Schweinsjagd, gest. von H. Winstanley, qu. fol.

Eine Schweinsjagd, gest. von Joullain, fol.

Der Adler auf der Jagd der Wölfe und Schlangen, gest. von J. M. Schmutzer, als Gegenstück zu dessen Luchsenjagd, nach C. Ruthart.

Die Adler, von P. Boel radirt, Nro. 3 bei Bartsch.

Eine Hündin mit ihren Jungen, Gruppe aus einem Bilde der Dresdner Gallerie, radirt von S. Gränicher, qu. 8.

Eine Hirschjagd, gest. von Lauwers, qu. fol.

Fine Bärenjagd, gest. von L. Vorsterman, qu. fol.

Eine Bärenjagd, nach dem Bilde der Brabeck'schen Sammlung in Söder von Radl in Tuschmanier gestochen, gr. fol.

Der Kampf zwischen Löwen und Bären.

Füchse von Hunden gejagt, beide Bilder im spanischen Galleriewerke lithographirt: Colleccion litografica de los cuadros etc.

Zwei Hunde bei einem Korb mit Früchten, und ein Kalbskopf, anonyme Radirung. qu. 8.

Studien von Früchten und Thieren, auf einem Blatte: Ex collectione Basan. gr. fol.

Der Hund, welchem der Affe seinen Bissen nimmt, gest. von J. Smith, qu. fol.

Der Fuchs mit dem Huhne vom Hunde überfallen, F. Barlow del F. Tempest exc., qu. 4.

Eine Folge von 6 Jagden in Landschaften, bezeichnet: Senei dre pinxit. Drevet exc., qu. fol.

Diese Blätter sind leicht geätzt, nach verschiedenen Bildern. Seneidre steht irrig für Snyders.

a) Bärenjagd.
b) Löwenjagd.
c) Schweinsjagd.
d) Jagd auf Lapins.
e) Hirschjagd.
f) Fuchsjagd.

Eigenhändige Radirungen nach muthmasslicher Angabe.

Wir lesen in einigen kunstgeschichtlichen Werken, dass Snyders selbst in Kupfer radirt habe. Auch in Auktions-Catalogen wird dieses zuweilen mit Bestimmtheit ausgesprochen, allein es fehlt immer noch an einem hinreichenden Beweise. Mit einem Thierbuche, welches er selbst geätzt haben soll, ist man jedenfalls im Irrthum.

Ein solches kommt unter folgendem Titel vor:

Liure d'Animaux Peint et Gravé par Senedre.

Dieses Thierbuch enthält 8 Blätter mit Hunden, welche aber 1642 J. Fyth radirte. Die Ausgabe mit dem genannten Titel auf dem ersten Blatte enthält die sechsten Abdrücke, und der Name Senedre wurde willkührlich für jenen von Snyders genommen. Vgl R. Weigel's Supplements au peintre graveur de A. Bartsch p. 186. Man findet auch angegeben, dass das Thierbuch dieses Meisters aus 16 Blättern bestehe. Es könnte seyn, dass die zweite Folge von Fyth, welche 8 Blätter mit verschiedenen Thieren enthält, dazu gerechnet wurde.

Dann soll sich noch folgendes Blatt finden, welches einige dem F. Snyders zuschreiben.

Ein Fuchs von Hunden verfolgt, wie er sich rechts gegen einen derselben vertheidiget. Im Grunde links kommt von bäumigen Höhen der Jäger herbei. An einigen Stellen bemerkt man den Plattengrat. H. 4 Z. 1 L., Br. 5 Z. 2 L.

Dieses Blatt kommt höchst selten vor. Eine treffliche Copie ist in der Collection of Fac-Similes of rare Etchings by Walker. London, fol. Da wird dieses Blatt dem Snyders zugeschrieben. R. Weigel l. c. möchte es aber eher dem H. Hondius zuschreiben, da dasselbe in Darstellung und Behandlung an jenen Meister erinnert. Fyth und J. Ducq hat weniger darauf Anspruch zu machen.

Snyders, Michael, Kupferstecher und Kunsthändler, war um 1600 — 1650 in Antwerpen thätig. In seinem Verlage erschienen mehrere Blätter, die theilweise in Büchern vorkommen. Einige derselben sind von ihm selbst gestochen.

 1) Amoris divini et humani Antipathia. Editio II. Antverpiae, apud M. Snyders 1629. 12.
 Einige der Bilder sind lieblich, alle ohne Einfassung.

 2) Sanctorum Principum Regum atque Imperatorum imagines per A. Miraeum Antwerpiae. Antverpiae apud Michaelem Snyders 1615. 8.
 Dieses Werk enthält viele zierlich gestochene Heiligenbilder, deren einige von Snyders herrühren. Auf jenem mit der hl. Helena steht: Mic. Snyd. fe.

 3) Examen de conscience avant le repos. Allegorisches Blatt mit einer Hand und mit Emblemen. M. Snyders exc. 8.
 Dieses Blatt fanden wir, wie das obige, im Catalogo der Brandes'schen Sammlung angegeben.

 4) Das grosse Reitergefecht, oder das berühmte Duell bei Herzogenbusch den 5. Februar 1600, mit Dedication an Baron von Grobbendonay von M. Snyders. Nach S. Vranx, qu. fol.
 Dieses schön gezeichnete und seltene Blatt wird dem M. Snyders selbst beigelegt.

Snyders, Heinrich und Peter, s. Snyers.

Snyers, Hendrik, Kupferstecher, wurde um 1612 in Antwerpen geboren, und von einem Meister der Rubens'schen Schule herangebildet. Es finden sich von seiner Hand mehrere Blätter, die breit und kräftig gestochen sind, aber jenen eines Bolswert und Pontius nicht gleich kommen, obgleich auch Snyers' Arbeiten schätzbar sind. Sein Todesjahr ist unbekannt.

 1) Prinz Rupert von der Pfalz, vor einem Vorhange, nach A. van Dyck, ein sehr schönes Blatt, welches auch der dargestellten Person wegen von Interesse ist. (Der angebliche Erfinder der schwarzen Manier.) Joan. Meyssens exc. Antw., fol.
 Im zweiten Drucke ist der Name des Stechers ausgekratzt, und die Platte beschädiget.

 2) Abraham Bloemaert, nach diesem, in älteren Jahren dargestellt, als auf dem Blatte von J. Matham, 4.

 3) Adam van Oort, nach J. Jordaens. J. Meyssens exc., 4.

 4) Die hl. Jungfrau sitzend auf einer Treppe, umgeben von Heiligen beiderlei Geschlechts. Den Grund bildet Architektur. Nach einem berühmten Votivbilde von Rubens, und eines der Hauptwerke des Stechers. H. Snyers sculp. Abraham a Diepenbecke exc. Ant. C. P. Roy. hoch fol.
 I. Seltene erste Drücke vor der in den Schattenpartien überarbeiteten Platte. Es wurden nur wenige gezogen.
 II. Um grössere Wirkung zu erzielen und die Lichter

zu höhen, wurden Schattenpartien mit zwei- und dreifachen Schraffirungen übergangen. Dadurch erscheint das Gewand des hl. Augustin und die Dalmatica des hl. Lorenz fast ganz schwarz, ohne Licht.

5) Die Väter und Lehrer der Kirche in Unterredung über das Mysterium der Transsubstantiation. Oben erscheint der ewige Vater, und den Grund bildet Architektur. Nach Rubens. Christus in hac Praedicatorum Antverpiae Priori. H. Snyers sculp. Abraham a Diepenbecke ex. Ant. C. P. Roy. hoch fol.
Im ersten Drucke vor der Schrift.

6) Die hl. Jungfrau auf der Flucht in Aegypten. Sie sitzt in einer gebirgigen Landschaft mit dem Kinde auf dem Schoosse, welches das Händchen nach ihr ausstreckt. In der Ferne ist Joseph mit dem Esel. Anton van Dyck pinx. Heinrich Snyers sculp. Abraham Diepenbecke exc., gr. fol.

7) Die hl. Jungfrau in Verehrung des Jesuskindes, welches vor ihr auf Stroh liegt, nach Titian, gr. fol.
Dieses Blatt ist schön, kommt aber doch jenem von J. Morin nicht gleich.

8) Die Madonna mit dem Kinde, wie sie dem hl. Alanus de Rupe erscheint, fol.

9) Die hl. Jungfrau mit dem Kinde von einem Dominikaner verehrt, fol.

10) St. Franz von Assisi sterbend in den Armen seiner Brüder, empfängt das Abendmahl, nach Rubens. Educ de custodia Germ. definitori etc. H. Snyers sculp. Abraham Diepenbecke exc. Ant. C. P., gr. hoch fol.

11) Samson von Delila den Philistern überliefert, nach van Dyck, ein schönes und seltenes Hauptblatt des Meisters, mit der Adresse von Diepenbecke, gr. fol.
Im ersten Drucke vor der Schrift.
Im zweiten mit derselben, aber noch schöne Exemplare.

12) Progne, welche dem Gemahl das Haupt ihres Kindes zeigt, dessen Körper er verzehrt hatte. Nach Rubens. Prognes Ityn filium etc. Ovid. Met. L. VI. C. Galle exc. Ohne Namen des Stechers, gr. qu. fol.
Dieses Blatt wird von einigen dem Snyers zugeschrieben. Es bildet das Gegenstück zu Lauwers Entführung der Hippodamia.

Snyers, Peter, Maler, arbeitete um 1750 in Antwerpen. Er malte Blumen und Stillleben. In C. v. Mechel's Catalog der Gallerie in Wien werden zwei Bilder von ihm genannt, die in spätere Zeit nicht mehr aufgestellt wurden.

Füssly nennt in seinen Supplementen zum Künstler-Lexicon einen P. Snyer, der ein Blättchen mit den Köpfen zweier schlafenden Kinder gestochen hat.

Snyers, Peter, Schlachtenmaler, s. Snyers.

Snyers, Jasabella, Malerin zu Brüssel, eine jetzt lebende Künstlerin. Sie malt Portraite, historische Darstellungen und Genrebilder. Man sah deren von 1836 an auf den Kunstausstellungen zu Gent, Antwerpen, Brüssel u. s. w.

35 *

Snyp, Beiname von A. Terwesten.

Soane, John, Architekt, einer der ausgezeichnetsten Künstler seines
Faches, wurde 1750 zu Reading in Berkshire geboren, und unter
ungünstigen Verhältnissen begann er seine Studien. Mit grossem
Talente begabt, eilte er aber bald seinen Mitschülern vor,
und Dance, der Erbauer des Mansionhouse, unter dessen Leitung
Soane stand, sah seinen Zögling als unmündigen Jüngling mit der
grossen akademischen Preismedaille beehrt. Diese Ehre sicherte
ihm auch ein Reisestipendium auf drei Jahre, welche er in Italien
zubrachte. Er machte jetzt die eifrigsten Studien nach vorhande-
nen älteren und neueren Bauwerken, und die Pläne und Entwürfe,
welche er einsendete, hatten ihm schon vor seiner Ankunft in Lon-
don einen rühmlichen Namen erworben. Die erste Gelegenheit
zur Auszeichnung bot ihm das Bankgebäude, welches, nach den
Plänen von Samson und Taylor 1777 begonnen, 1788 nach der
Zeichnung Soane's vollendet wurde. Sein Werk ist aber nur die
südöstliche und westliche Seite, worin sich eine sorgfältige Nach-
bildung griechischer Vorbilder kund gibt. Nur ist das Ganze we-
gen der vielen kleinlichen Unterbrechungen und Aufsätze von
unruhiger Gesammtwirkung. Auch die innere Einrichtung des
Gebäudes ist geschmackvoll, aber nicht so zweckmässig als man
wünschen könnte. Es erhoben sich auch gleich nach der Vollen-
dung tadelnde Stimmen gegen ihn, und er musste vieles verschuldet
haben, was eigentlich auf Rechnung seiner Vorgänger fällt. Man
nannte das Gebäude einen Steinklumpen ohne Sinn und Kunst,
und ein Mr. Norris liess seiner Satyre in einem von Witz spru-
delnden Gedichte unbarmherzig freien Lauf. Es hat die Aufschrift:
der Gothe des 18. Jahrhunderts, als welcher Soane keineswegs er-
scheint. Der Architekt leitete auch einen Prozess ein, den er aber
verlor. Die Anfechtungen dauerten noch einige Zeit fort; selbst
Dallaway I. 167. nennt das Bankgebäude ein Werk ohne Charakter,
dessen Fronton einem Sarkophage gleiche. Sei dem aber, wie ihm
wolle, das Palais der Bank gehört zu den merkwürdigsten Gebäu-
den damaliger Zeit, und es dient zum Beleg des wiederkehrenden
besseren Geschmackes in der Architektur. Es gründete auch im
In- und Auslande den Ruf des Künstlers, und von dieser Zeit an
gab es keinen englischen Baumeister, der einträglicher in seinem
Wirkungskreise beschäftiget wurde. Soane ist auch der Erbauer
von Burnhall und des neuen Handelsgerichts Gebäudes, des Council
Office in Whitehall, eines der schönsten Gebäude Londons. Von
korinthischen Säulen getragen bildet die Façade eine lange Halle,
die zu beiden Enden durch vorspringende Flügel geschlossen ist.
Das dritte Geschoss steht gegen die anderen zurück und wird
durch eine Balustrade halb verdeckt.

Im Jahre 1805 folgte er Dance in der Professur an der k. Aka-
demie zu London, und von dieser Zeit an weihte er seine meiste
Zeit dem Unterrichte und der Herausgabe einiger architektonischen
Werke. Ueberdiess lieferte er auch noch einige Plane zu ausge-
führten Gebäuden, und andere zu projektirten Bauten, die in ih-
rer Art als Meisterwerke bezeichnet werden können. Im Jahre
1822 leitete er den Anbau des Westminster Palastes. Auch das
Landhaus Skotisham ist von Soane erbaut, so wie mehrere andere
Edelsitze. In der letzten Zeit seines Lebens legte er eine kostbare
Kunstsammlung an, in welcher sich Seltenheiten erster Art befin-
den. Darunter sind zahlreiche antike und mittelalterliche Frag-
mente von Ornamenten, ein reich verziertes indisches Capitäl, ein

prächtiger Sarkophag von Alabaster ganz mit Umrissen überdeckt
etc. Der Sarkophag stammt aus Belzoni's Sammlung und kostete
2000 Pf. St. Soane gab überhaupt ungeheure Summen aus. Die
Sammlung vermachte er dem Staate und bestimmte überdiess noch
30000 Pf. St. zur Erhaltung derselben. Er stürzte dadurch seine
Söhne und Enkel in Armuth.

Soane war viele Jahre Mitglied der Akademie in London, und
dann Vorstand derselben. Im Jahre 1836 überreichte ihm die Ge-
sellschaft der freien Künste durch eine Commission als Zeichen
der Anerkennung seiner Verdienste eine goldene Medaille, und
die Akademien zu Florenz, Wien und Madrid drückten durch Schrei-
ben ihre Bewilligung zu dieser Auszeichnung aus. Kurz vorher
überschickte ihm die Akademie zu St. Petersburg das Aufnahms-
Diplom. Im Jahre 1837 starb der Künstler.

Eine bedeutende Anzahl von Entwürfen und Plänen dieses
Meisters sind im Stiche bekannt.

Sketches for Cottages, Villas and other useful Buildings. With
their plans and appropriate scenery, 54 Blätter in Aquatinta, fol.

Plans, Elevations and Sections of Buildings executed in the
contries of Norfolk, Suffolk etc. 47 Blätter, fol.

Desings in Architecture, consisting of Plans, Elevations and
Sections for Temples etc. 38 Blätter, 4.

Desings for public and private Buildings, London 1828, roy. fol.

Soave, Lambert, s. L. Sutermans und Suavius.

Soave, Felix, Architekt von Lugano, lehrte Geometrie, Mechanik
und Zeichnen am Waisenhause zu Mailand, und wurde daselbst
1795 Dombaumeister. Er fertigte mit L. Pollak und mit dem be-
rühmten Marchese Cagnola einen Entwurf zur Vorderseite dieser
Hauptkirche, allein es wurde der dem seinigen nicht unähnliche
Plan des Ingenieurs C. Amanti vorgezogen.

Dieser Soave ist vielleicht der Sohn des Rafael Angelo Soave,
welcher 1727 den architektonischen Preis der Clementina in Bo-
logna erhielt. Er war ebenfalls aus einer der welschen Schweizer-
vogteien.

Soave, Rafael, s. den obigen Artikel.

Soavi, Joseph, Miniaturmaler, lebte um 1686 zu Monte Cassino.
In der Bibliothek daselbst ist von ihm ein Brand mit verschiede-
nen Vögeln, in dem genannten Jahre gemalt.

Soba, Bernardo, wird von Füssly nach einem Auktionsverzeich-
nisse ein Formschneider genannt, von welchem man folgendes
seltene Blatt hat:

Effigies D. Henrici Valesii modo in Regem Poloniae Litthu-
aniaeque Ducem electi 1574. Oval fol.

Sobica, Johann, Maler, lebte um 1410 in Prag. In Dobner's Coll.
Monumentorum III. 454 heisst er Illuminatur Domini Regis.

Sobisso, Pietro di, nennt Vasari einen Baumeister, der in Arezzo
viele Arbeit hatte. Seine Entwürfe und Pläne zeichnete ihm S.
Mosca ins Reine, da Sobisso kein geübter Zeichner war.

Sobleo oder Sobleau, Michel, de, Maler, ein Franzose von Geburt, war einer der bessten Schüler von Guido Reni, und in Italien sehr bekannt. In den Kirchen zu Venedig sind viele Bilder von ihm, die nach Fiorillo II. 579 vollkommen im Style seines Meisters ausgeführt sind. Lanzi dagegen, der ihn einen Flamänder und Desubleo nennt, findet in seinen Werken eine Mischung des Styles eines Guido und Guercino, wenigstens in den Gemälden, welche er in den Kirchen zu Bologna sah. Das Bild der Madonna mit verschiedenen Heiligen des Carmeliterordens bei den Carmelitern zu Venedig wird als eines der bessten Bilder des Meisters gerühmt. Mit Guido Reni wird man ihn kaum verwechseln, da einmal der Einfluss des Guercino ihn kenntlich macht, anderseits die Härte und zuweilen eine widrige Färbung auffält, wie Bassaglia behauptet. Sobleau blühte um 1640.

J. Georg stach nach ihm das Bildniss des Dr. F. Licetus, für dessen: De Intellectu agente Lib. V. Patav. 1027. A. Scacciati stach nach ihm Meleager und Atalante.

Sobolew, Dmitri Michalowitsch de, Maler, wurde um 1780 in St. Petersburg geboren, und an der Akademie daselbst herangebildet. Später begab er sich nach Dresden, um unter Aul. Graff sich weiter auszubilden, da er sich der Portraitmalerei gewidmet hatte. Im Jahre 1808 kehrte er nach Russland zurück.

Sobre, Jean, Architekt zu Paris, wurde um 1760 geboren, und an der Kunstschule der genannten Stadt zum Künstler herangebildet. Er war ein Mann von Talent, der gerne in weitläufigen Entwürfen seine Kraft versuchte, und namentlich als Decorateur dem Geschmacke seiner Zeit genügte. Er fertigte mehrere Zeichnungen zur architektonischen Ausschmückung von Salons und Zimmern. Von seinen Bauten rühmte man besonders den sogenannten Batavischen Hof, welchen holländische Kaufleute in der Strasse St. Denis erbauen liessen. Landon Annales XI. 85 gibt dieses Gebäude im Umrisse, und p. 39 auch einige Details. In Kraft's Plans etc. de plus belles maisons de Paris Cah. XX. ist ein grösserer Aufriss des Gebäudes. Dann fertigte Sobre auch einige Entwürfe zu Nationaldenkmälern, in welchen er allen Reichthum seiner Phantasie entwickelte, da diese nicht allein architektonische Prachtbauten werden, sondern auch eine Fülle plastischen Schmuckes enthalten sollten. Solche Monumente schmeichelten damals der an wichtigen Ereignissen reichen Nation, es kam aber keines seiner Projekte zur Ausführung. Er musste sich mit den Preisen begnügen, womit die Arbeiten des Künstlers belohnt wurden. In Detournelle's Recueil d'Architecture ist sein Triumphbogen zum Gedächtniss des Friedens von Amiens, und in dem Werke: Grands prix d'Architecture sein Entwurf einer Departemental-Säule. Landon V. 104 gibt die Abbildung eines mit allem Reichthum ausgestatteten Denkmals, welches als prachtvolle Triumphsäule zur Ehre der Nation und der für das Vaterland Gefallenen auf dem Platz de la Victoire errichtet werden sollte. Einen zweiten ähnlichen Entwurf gibt Landon IX. 23 in Abbildung, worauf wir diejenigen verweisen, welche den Hang des Künstlers zum Seltsamen und Auffallenden kennen lernen wollen. Am meisten prägt sich diese Lust zum Phantastischen und Ueberladenen in einem Entwurfe zu einem Ehrendenkmale aus, welches Landon III. 95 in Abbildung gibt und beschreibt. Als Symbol der Unsterblichkeit gab der Künstler seinem Gebäude die Form des Erdballs, mit einem Amphitheater,

welches als Sanctuarium mit einem Altare gedacht war. Auf der Kugel errichtete er den Tempel der Unsterblichkeit, in aller Säulenpracht. Nach den vier Weltgegenden sind die Bronzepforten zum Eingange in dieses Wundergebäude gerichtet, welches den Beschreibungen in Tausend und einer Nacht gleich kommt, nur dass die Symbolik etwas nach dem damals in Frankreich herrschenden, modernen Christenthume riecht. Sobre starb um 1815.

Sobron, s. Sébron.

Socchi, Bonifazio, Architekt von Bologna, war Schüler von F. Androsini, und blühte um 1610. Sein Werk sind die Kirchen Giesu Maria und S. Antonio zu Bologna. Auch in Parma sind Bauten von ihm.

Soccorsi, Angelo, Maler, wird von Titi ohne Zeitangabe erwähnt. Er schreibt ihm drei Tafeln in St. Prassede zu Rom zu.

Socher, Johann, Maler, lebte vermuthlich zur Zeit des Erzherzogs Ferdinand zu Innsbruck, oder unter seinem Nachfolger, wie es im tirolischen Künstlerlexikon heisst. In der Mariahilfkirche zu Innsbruck sind sechs kleine Bilder mit Darstellungen aus dem Leben der Maria auf Kupfer, als Zierde des sogenannten kleinen Altärchens. Auf den Bildern der Vermählung und der Darstellung im Tempel steht der Name des Meisters.

Socrates, s. Sokrates.

Soderini, Francesco, Maler von Florenz, war Schüler von A. Gherardini, und ein Künstler von Ruf. Er malte für Kirchen und Paläste, sowohl in Oel als in Fresco. Dann copirte er mehrere Gemälde berühmter Meister. Der Grossherzog zierte mit diesen Copien seine Villas. Starb 1735 im 62. Jahre.
 Th. Vercruys stach nach ihm ein Crucifix.

Soderini, Giovanni Vittorio, hatte zu Anfang des 17. Jahrhunderts durch seine eingelegten Arbeiten Ruf erworben. Der Grossherzog von Florenz erwarb mehrere solcher mit Steinen, Ebenholz und Elfenbein eingelegten Arbeiten.

Soderini, Mauro, Maler von Florenz, der Sohn des Francesco, stand unter Leitung des G. del Sole. Er malte Bildnisse und historische Darstellungen, besonders Bilder religiösen Inhalts. Sein Hauptwerk ist das Bild in S. Stefano zu Florenz, welches die Erweckung eines Kindes durch S. Zanobio vorstellt. Im Domo wird ihm der Tod des hl. Joseph zugeschrieben, welcher aber von Ferretti herrühren soll. Lanzi nennt ihn einen geschickten Zeichner, welcher in seinen Bildern auf Zierlichkeit und Wirkung sah. F. A. Lorenzini und C. Gregori stachen Heiligenbilder mit Allegorien nach ihm. Blühte um 1730.
 Anderwärts wird auch ein Matteo Soderini genannt, dessen Bildniss in Leopoldskron war. Es ist wahrscheinlich von einem und demselben Künstler die Rede.

Soderini, Matteo, s. den obigen Artikel.

Sodoma, s. Razzi und J. A. Verzelli.

Sodoma, G. del, s. G. Pacchia.

Soeckler, Johann Michael, Kupferstecher, geb. zu Augsburg 1744, war in München Schüler von Jungwirth, und blieb daselbst als ausübender Künstler. Doch erhielt er erst 1779 das Bürgerrecht, da Jungwirth und Zimmermann an ihm einen Nebenbuhler fürchteten. Anfangs arbeitete er an einigen grossen Platten des Meisters, dann aber stach er auf eigene Rechnung, besonders Andachtsbilder nach F. Palko u. a., und einige schöne Bildnisse. Starb zu München 1781.

Zu seinen besseren Blättern gehören folgende:
1) Carolus Theodorus Elector etc. Brustbild in runder Einfassung. Nach A. de Hickel. J. M. Soeckler sculp. Mon. 1780. fol.
2) Friedrich II. König von Preussen zu Pferde, kl. fol.
3) Maximilian III. Churfürst von Bayern, kl. fol.
4) Bildnisse von Mitgliedern des Hauses Wittelsbach, kleine Ovale, mit M. S. bezeichnet.
5) Jean Jacques Rousseau, 8.
6) B. Voltaire, 8.
7) Abbé Chappe d'Auterocho, gr. 8.
8) P. Ferdinand Sterzinger, 8.
9) Langenmantel, Stadtpfleger zu Augsburg, 8.
10) Der Dichter Schubart, 8.
11) Mathias Brentan, oder der sogenannte bayerische Hiesel sammt seinen Jung und grossen Hund nach dem Leben gezeichnet. Ad vivum delineavit Joseph Lander S. E. B. Pict. Aul. Soeckler sculp. Mon. 4.

Das Bildniss dieser Raubmörders kommt selten vor.
12) St. Carolus Bor. vor dem Crucifix, mit F. Palko 1767, fol.

Soeckler, Joseph, heisst bei Meusel der obige Künstler.

Soederberg, Jens, Landschaftsmaler, geb. zu Stockholm 1799, widmete sich schon frühe dem Militärstande, und rückte nach einiger Zeit als Offizier ein. Soederberg übte aber nebenbei auch mit Vorliebe die Zeichenkunst, und brachte es zuletzt in der Malerei zu einer bedeutenden Stufe. Er bereiste um 1823 Italien und Sicilien, wo sich ihm reiche Gelegenheit zu Zeichnungen und Skizzen in Oel darbot, und aus diesem Schatze führte er nach seiner Heimkehr mehrere Gemälde in Oel aus, worunter 1824 eine Ansicht von Syrakus besonders gerühmt wurde. Später malte er mehrere vaterländische Ansichten, deren er selbst lithographirte, wie folgt:
1) Das Schloss Hage, fol.
2) Tullan (das Zollhaus), fol.
3) Ansicht von Gripsholm, fol.
4) Ansicht von Strömsholm, fol.

Soedermark, O. J. van, Portraitmaler, der berühmteste jetzt lebende schwedische Künstler seines Faches, wurde 1790 zu Stockholm geboren, und zum Kriegsdienste herangebildet, wobei aber die Zeichenkunst zu seinem Lieblingsstudium gehörte. Södermark betrat seine militärische Laufbahn als Offizier, machte Feldzüge mit, wurde Adjutant des Königs Johann XXII., und stieg nach und nach zum Range eines Obersten, welchen er gegenwärtig behauptet. Im Jahre 1832 begab er sich nach Deutschland, und hielt sich bis 1834 in München auf, wo damals schon ein reges Kunstleben begonnen hatte. In dem genannten Jahre ging der Künstler nach Italien, wo Rom's Kunstschätze ihn mehrere Monate fesselten. Nach Stockholm zurückgekehrt, lag er bis Ende 1838 den Pflich-

ten seines Standes ob, und gründete zugleich auch den Ruf eines
der vorzüglichsten schwedischen Maler, welchen er fortwährend
behauptete, so dass auf jeder Kunstausstellung seine Werke zu
den Glanzpunkten gehörten. Er malt liebliche Genrebilder, meis-
tens einzelne Figuren, und ausgezeichnete Portraite, die treu und
poetisch zugleich ein Spiegel des Seelenlebens des Individuums
sind. Im Jahre 1839 begab sich Södermark zum zweiten Male nach
Rom, wo er einige Genrebilder ausführte, die zu den vollendeten
Erzeugnissen ihrer Art gehören. Eines derselben, das auf einer
von Oleander umblühten Balustrade sitzende Mädchen mit dem
Pfauenwedel, wie sie sehnsüchtig ins Meer hinausblickt, wurde
auch im Kunstblatte 1839 als verkörperter Ausdruck jugendlicher
Schönheit und Unschuld gerühmt. Auch im Technischen bietet
dieses Gemälde grosse Vorzüge. In natürlich-anmuthiger Anord-
nung ist es sicher, breit und fleissig behandelt. Noch im Jahre
1840 war Södermark in Rom thätig, und jedes seiner Bilder,
sei es Portrait oder Idealfigur, fand Bewunderer. Von Rom aus
begab er sich nach Paris, und nach einiger Zeit nach Stockholm,
wo das Kriegshandwerk keine starken Fesseln mehr für ihn finden
konnte. Frei von Geschäften ging er wieder nach Italien, um
neuen Beifall zu ernten, und erst 1845 kam er wieder im Vater-
lande an. Alle seine Bilder athmen reine Liebe zur Kunst. Seine
Portraite verbinden eine geniale Auffassung der Person mit Ele-
ganz und Feinheit der Ausführung. Darunter sind bezaubernd
schöne Frauenbildnisse, welche die Zeit nie in einen Winkel des
Hauses zu verdrängen im Stande seyn wird. Doch auch seine
männlichen Portraite werden als Kunstwerke ihre würdige Stelle
finden. Im Jahre 1844 wurde besonders jenes des Bildhauers Fo-
gelberg gerühmt. Das Bildniss der Dichterin Friederike Bremer
wurde von Treili lithographirt.

Soedring, Friedrich Heinrich, Landschaftsmaler, wurde 1811 zu
Aalborg in Dänemark geboren, und an der Akademie in Copen-
hagen zum Künstler herangebildet. Er hatte sich bereits durch
einige landschaftliche und architektonische Darstellungen bekannt
gemacht, als er 1837 nach Deutschland sich begab, um weitere
Studien zu machen. Er hielt sich ein Jahr in München auf, und
unternahm dann weitere Reisen in Deutschland, besonders am
Rhein und an der Eifel, wo er mehrere schöne Bilder malte. Wir
nennen darunter das Schloss Büresheim an der Eifel, eine Rhein-
gegend bei Oberwesel bei Morgenbeleuchtung etc. Schön ist auch
seine Ansicht der Eulenwasserfälle zwischen Dronheim und Nord-
cap mit dem Walhallagebirge.

Soehlecke, Maler, lebte um 1725 zu Hamburg. Er malte Decora-
tionen und fertigte Zeichnungen zu Feuerwerken und Beleuchtungen.

Soehnhold, Wilhelm, Maler, besuchte zu Anfang des 19. Jahr-
hunderts die Akademie in Dresden. Es finden sich historische Bil-
der und Zeichnungen nach verschiedenen Malwerken von ihm.

Soeldtner, Erasmus, Miniaturmaler, arbeitete in München für
den Hof, und war 1776 71 Jahre alt. Er malte die Wappen des
Georgi- und Maltheserordens, so wie die Diplome. Auch für Klö-
ster malte er ähnliche Dinge.

Soemmer, Georg. Maler, war um 1834 in München thätig. Er
malte Blumen und Früchte.

Soelnitz, Medailleur und Graveur, geb. zu Dresden 1811, besuchte die Akademie der genannten Stadt, und unternahm dann mehrere Reisen. Wir haben von ihm eine schöne Medaille, welche bei Gelegenheit der Jubelfeier des Hofrathes und Dichters Tiedge geprägt wurde, mit dem Bildnisse des Verewigten. Dann fertigte er auch mehrere Medaillons zum Hochdruck, welche zu den neuesten Arbeiten des Meisters gehören. In den Siegelring des Bildhauers Hänel schnitt er die Büste Genelli's, eines seiner bessten Werke.

Soens oder Sons, Hans, Maler, wurde um 1553 zu Herzogenbusch geboren, und von E. Mostaert unterrichtet, in dessen Manier er Landschaften malte, meistens kleine, höchst fleissig vollendete Bilder auf Kupfer, die sehr theuer bezahlt wurden. Spater ging er nach Rom, wo er in einem Saale die Vatikau grosse Landschaften auf Mörtel malte, die ebenfalls bewundert wurden, da sie in Haltung und Färbung grosse Verdienste besassen. Seine Landschaften sind auch mit gut gezeichneten Figuren geschmückt. In einer jetzt zerstörten Capelle von St. Maria Bianca zu Parma waren Bilder, welche man für Correggio's Arbeit hätte halten können, und die deswegen den Annibale Carracci zum Wetteifer entflammten, wie wir in den Lett. pitt. I. 211 lesen. Lanzi und Descamps sprechen sich ebenfalls vortheilhaft über diesen Künstler aus. Einige lassen ihn 1664 sterben, P. Affo setzt ihn noch 1607 unter die Lebenden.

Soens, M. van, ist als Lehrer von Daniel Mytens bekannt.

Soentgens, heisst in Hirschings Nachrichten V. 351 ein Maler, der 1695 in einem Rathszimmer zu Cöln das jüngste Gericht malte. Auch ein Crucifix sah Hirsching daselbst, welches im Geschmacke Le Brun's gemalt ist.

Soest, Jarenus von, s. Jarenus.

Soest, Gerhard, s. Soust.

Soette, Adolph, Maler zu Courtrai, ein jetzt lebender Künstler. Er malt Landschaften. Auf der Brüssler Kunstausstellung 1845 sah man eine Landschaft von ihm.

Sogelma, Maler aus Mecheln, ist im Vaterlande unbekannt. Gaye im Carteggio inedito dei artisti etc. theilt einen Auszug aus den Statuten der Paduaner Maler von 1441 mit, in welchen dieser Sogelma vorkommt.

Soger, Martin, Maler in Würzburg, lebte in der zweiten Hälfte des 16. Jahrhunderts. Er war der Meister des Jakob Yehle, der 1530 in München zünftig wurde. Ob sich von diesem Meister noch ein Bild erhalten habe, wissen wir nicht. Er wird hier zum ersten Male genannt.

Soggi, Niccolo, Maler, genannt Sansovino, wurde 1474 zu Florenz geboren, und angeblich von P. Perugino unterrichtet. Er trat in Florenz als ausübender Künstler auf, fand aber hier kein Glück, da er wohl ein fleissiger Arbeiter war, aber kein grosses Talent besass. Statt sich eines genauen Studiums der Natur zu befleissen, wählte er Modelle von Thon und Wachs, die er mit nassem Papier oder Pergament bekleidete, wodurch seine Draperie

ein steifes Ansehen erhielt. Auch wusste er seinen Figuren kein
Leben einzuhauchen. Er musste daher wegen Mangel an Erwerb
Florenz verlassen, und liess sich in Arezzo nieder, wo er Beschäf-
tigung fand. In der Kirche Madonna delle Lagrime ist eine Ge-
burt Christi von ihm. Auch in andern Kirchen der Stadt und de-
ren Umgebung sind Bilder von ihm. In Prato liess 1524 Messer
Baldo Magini ein marmornes Tabernakel durch ihn mit einem
Madonnenbild zieren, da ihn A. San Gallo, der Erbauer des Ta-
bernakels, empfohlen hatte. Früher wurde dem Andrea del Sarto
die Arbeit zugesagt, allein man stimmte den Messer Baldo zu
Gunsten des armen Soggi, der im Wahne stand, er könne sich
seines Auftrages zur vollen Zufriedenheit entledigen, was freilich
nicht der Fall war. Er stellte da die von Gott dem Vater gekrönte
Madonna mit Heiligen dar, und brachte auch den Besteller knieend
an. Soggi glaubte, er habe da ein Werk geliefert, an welchem je-
der seine Freude haben sollte, allein Vasari bemerkt, er habe da-
mit weder sich, noch dem San Gallo, der ihn empfohlen, Ehre
gebracht. Soggi war nicht nur ein mittelmässiger Maler, sondern
glaubte auch, er werde von keinem übertroffen. In der letzten
Zeit seines Lebens gerieth er in Armuth, vor welcher ihn ein Jahr-
geld Julius III. schützte. Starb 1554 in Arezzo.

Sogliani, Giovanni Antonio, Maler, geb. zu Florenz 1481, war
nach Vasari 24 Jahre Schüler des Lorenzo di Credi, und stand
diesem bei seinen Arbeiten als Gehülfe zur Seite. Nach Verlauf
dieser Zeit trat er als selbstständiger Künstler auf, und malte meh-
rere Bilder in der Weise des B. della Porta. In der Kirche zu
Anghiari ist eine Darstellung des Abendmahles, welches Vasari im
Vorbeigehen erwähnt. Dieses Gemälde hat eine auffallende Aehn-
lichkeit mit dem Abendmahle des Andrea del Sarto in der Abtei
Vallombrosa bei Florenz, und A. Benci (Lettere sul Casentino.
Firenze 1821) stellt daher die Vermuthung auf, Andrea habe den
Sogliano nachgeahmt, was kaum zu glauben, da Sogliano jünger
als jener Meister ist, und dieser damals bereits auf mannigfaltige
Weise seine Kräfte geübt hatte. A. Reumont (Andrea del Sarto
S. 165) weist daher die Anschuldigung, als habe er die Erfindung
eines andern gestohlen, mit Entschiedenheit zurück. Das von An-
drea unvollendet hinterlassene Bild der Confraternität der Wund-
male in Pisa vollendete Sogliani. Es stellt die thronende Madonna
mit dem Kinde und zu ihren Seiten zwei Engel vor. Ehedem war
es auf dem Hauptaltare der Compagnia delle Stimate, und seit
1785 ist es im Dome zu Pisa. In S. Lorenzo zu Florenz sieht man
ein Gemälde, welches S. Arcadius und andere Märtyrer am Fusse
des Kreuzes vorstellt, gestochen von G. B. Cecchi für die Etruria
pittrice von M. Lastri, gr. fol. In Aspleyhouse in England ist von
ihm eine Anbetung der Hirten, welche nach Waagen irrig dem
Perugino zugeschrieben wird. In der Sakristei des Domes zu Pisa
sieht man ein Gemälde mit Cain und Abel, welches an Verdienst
einem Werke des Leonardo da Vinci nicht viel nachsteht. Daselbst
ist auch eine Madonna mit mehreren Heiligen von P. del Vaga,
welche Sogliani vollendet hatte. Sie ist jetzt retouchirt, aber noch
eine Zierde des Domes. In Pisa malte Sogliani mehrere Bilder,
in welchen er einem Perino del Vaga, Mecherino und A. del Sarto
gleichkommt. Sogliani ist überhaupt ein Meister von Bedeutung,
der seinen Gestalten Würde, Innigkeit und Grazie zu verleihen
wusste. Vasari gedenkt daher seiner mit grosser Achtung, da er
auch in Zeichnung und Farbung den Anforderungen der Kunst
entspricht.

Im Auslande kommen selten Werke von ihm vor. In der Gallerie des Museums zu Berlin sieht man ein grosses Bild der Anbetung der Hirten, welche aber Sogliani nach dem Gemälde des Lorenzo di Credi in der florentinischen Gallerie copirt hat. Es erinnert im Einzelnen auffallend an die Weise des Perugino, so dass es erklärlich wird, warum das Bild in Aspleyhouse diesem Meister zugeschrieben wurde.

Sogliani erreichte ein Alter von 52 Jahren, und starb eines schmerzlichen Todes. Sein Steinleiden versetzte ihn oft in einen Zustand von bedenklicher Schwermuth.

Sogna', Bildhauer zu Mailand, zwei Künstler dieses Namens, die sich durch verschiedene Arbeiten ausgezeichnet haben. Im Jahre 1836 restaurirten sie die herrliche alte Tribune von St. Ambruogio zu Mailand.

Sogni, Giuseppe, Maler zu Mailand, wurde um 1800 geboren, und an der Akademie der genannten Stadt herangebildet. Später besuchte er auch Rom und andere Städte Italiens, bei welcher Gelegenheit Sogni verschiedene Studien machte, sowohl nach dem Leben, als nach älteren Kunstwerken. Er ist ein vielseitig gebildeter Künstler, und daher bieten seine Werke grosse Abwechslung dar. Sie bestehen in Bildnissen von strenger, charakteristischer Auffassung des Individuums, in historischen Darstellungen und Genrebildern, und auch Landschaften mit Architektur malte der Künstler. Eines seiner früheren Werke stellt Rafael dar, der in seinem Cabinete das Bild der Geliebten malt, wovon es im Kunstblatte 1826 heisst, so müsse ein Maler, der die Sitten schonen wolle, die glückliche Liebe malen. Später malte er den Christoph Columbus im Momente seiner Abreise, um die neue Welt zu entdecken, eine verständige Composition, die zu noch besseren Hoffnungen berechtigte. Vom Jahre 1833 ist der Raub der Sabinerinnen, ebenfalls ein gut geordnetes Bild von vielem Effekte, in welchem aber einige Verstösse gegen das Costum vorkommen. Ein bedeutendes Werk von 1837 stellt die triumphirende Heimkehr der Lombarden aus der Schlacht von Legnano vor. Im Jahre 1838 kaufte der Kaiser von Russland ein Gemälde, welches den Zug Pabst Pius VII. über die Alpen nach Frankreich zum Gegenstande hat. Inzwischen malte der Künstler immer eine Anzahl von Bildnissen und Landschaften.

Sogni ist Mitglied der Akademie in Mailand.

Sohn, Carl Ferdinand, Maler und Professor an der Akademie der Künste in Düsseldorf, einer der ausgezeichnetsten Meister der Schule dieses Namens, wurde 1805 zu Berlin geboren, und von Schadow, als dieser noch Professor an der Akademie daselbst war, unterrichtet. Später begleitete er den Meister nach Düsseldorf, so wie Hildebrandt, Lessing, Hübner, Bendemann u. a. hochbegabte Künstler, die mit Schadow den Stamm der Düsseldorfer Schule bilden, und weithin den Ruf ihres Namens verbreiteten. Sohn zeigte schon in seinen ersten Arbeiten ein Talent, welches Ungewöhnliches zu leisten versprach. Das Bild, welches 1828 alle bezauberte, jetzt im Besitz des Prinzen Friedrich von Preussen, stellt Rinaldo und Armida dar, nach Tasso's befreitem Jerusalem XVI. 18. 19, wobei sich nach der Bemerkung eines Beurtheilers im Kunstblatte des genannten Jahres der Wortprunk des Dichters wunderbar in Farbenpracht verwandelt hat. Man glaubte, der Künstler habe be-

reits in Erfindung und Ausführung alles geleistet, was die Kunst
zu thun im Stande sei, bis 1830 sein Bild des Hylas in noch hö-
herem Grade befriedigte. Sohn stellte dieses Bild dem Fischer von
Hübner gegenüber, und bot alles auf, was die Kunst Glänzendes
besitzt. Hylas wird von den Nymphen geraubt, in wunderschöner
Verkörperung der orientalisch-sinnlichen Mythe, während Hübner
die deutsche Dichtung eben so bewunderungswürdig darstellte.
Sohn's herrliches Bild, in welchem Grazie und keusche Sinnlich-
keit den Sieg der Liebe und Unschuld erringen, ist jetzt im Be-
sitze des Königs von Preussen. Im Jahre 1834 zog sein Gemälde
mit Diana und Aktäon die allgemeine Aufmerksamkeit auf sich,
und als Meisterwerk erster Art erklärte man 1836 das Urtheil des
Paris, im Besitze des Domherrn Grafen von Spiegel in Halber-
stadt. Paris, ein zarter Hirtenknabe, sitzt hier auf einem Felsen,
und vor ihm erscheinen die lebensgrossen, streng charakteristischen
Gestalten der drei Göttinnen, von welchen Venus den Preis der
Schönheit erhält. Genau beschrieben ist dieses psychologische Mei-
sterbild in den Berliner Nachrichten 1836 Nr. 224, in Kugler's
Museum desselben Jahres, sowie im Kunstblatte 1836, S. 214, wo
es ebenfalls als Werk ersten Ranges erklärt wird. Consul Wage-
ner in Berlin besitzt ein durch Reiz des Helldunkels und durch
Farbenschmuck ausgezeichnetes Bild einer Lautenspielerin, einer
Italienerin [von vollendeter Schönheit. Ein anderes Bild, eines
der schönsten des Meisters, kam 1838 zur Ausstellung, nämlich
Romeo und Julie aus Shakespeare, durch Innigkeit und Tiefe des
Ausdrucks ausgezeichnet. Es ist diess die Ballscene Act. 3, und
gest. von Lüderitz auf Veranlassung des Kunstvereins in Halber-
stadt. Eine Wiederholung von Romeo und Julie besitzt der Ban-
quier Fränkel in Berlin. Ein viel besprochenes Gemälde von gros-
sem Umfange ist ferner jenes der beiden Leonoren, wie sie den Tasso
belauschen, welcher dichtend im Walde sitzt, der an die im Hin-
tergrunde sichtbare Villa d'Este gränzt. Dieses ausgezeichnete Werk
vollendete der Künstler 1839, nachdem er 1838 in Berlin die Far-
benskizze ausgestellt hatte. Das grosse Bild zierte zuerst die Aus-
stellung in Paris, wo man es jedenfalls besser zu würdigen wusste
als in der Quarterly Review 1846, wo die moderne deutsche Kunst eine
schnöde Beurtheilung fand, und in Sohn's Bild nichts anderes er-
kannt wird, als Bendemann's beide Mädchen am Brunnen einer
höheren Lebenssphäre angepasst. Diese Mädchen, eine blonde und
eine brünette, soll der Künstler später die beiden Leonoren ge-
tauft, und im Verfolge eines Gedankens noch den wirklichen
Tasso hinzugefügt haben, der wie ein Tiroler Citherspieler zur
Linken mit dem Bleistift und Buche sitze, nichts weni er als der
liebende, argwöhnische, sanfte und reizbare Dichter, wie Göthe
ihn schildert. Nur die Malerei findet der Berichtgeber, welcher
die Review so arg mystifizirte, von der Stickerei der Weste bis zu
der gemeinen Aëthusa cynapium, der Hundspetersilie, getreu und
gut; die sehr untergeordnete Rolle des Tasso könnte aber nach
seiner Ansicht Sohn eben so gut spielen, und die beiden Frauen-
zimmer, wenn auch so schön wie das Tageslicht, könnten ihm mit
allen ihrem Putz auch auf der Kehrseite des Bildes figuriren, wie
es scheint. Nun genug von dieser Kunstironie; Sohn's Bild er-
regte überall Bewunderung als eines der Hauptwerke der deutschen
Kunst. Durch die Verloosung des Berliner Kunstvereins fiel es
dem General von Reiche zu. Dann wurde es von der Akademie
und dem Kunstvereine in Düsseldorf für 2000 Thl. angekauft, und
als bleibendes Denkmal der Stadt in der Gallerie daselbst aufge-
stellt. Im Jahre 1843 vollendete der Künstler ein wahrhaft poeti-

sches, und in der Ausführung ausgezeichnetes Gemälde, wozu ihm das
bekannte Bild der drei Schwestern von Palma Vecchio im Berliner
Museum das Motiv der Anordnung geliefert haben soll. Es ist unter
dem Namen der beiden Geschwister bekannt, die im Gegensatze
zu den Leonoren stehen. In diesen Gestalten findet man nach
der Angabe im Kunstblatte Nro. 21 desselben Jahres zwar nicht
die weiche Süssigkeit des erwähnten Bildes, aber eine ungleich
grössere Kraft und Freiheit in Bezeichnung des Charakteristischen.
Die Blonde besonders ist mit einer reizenden Keckheit ausgestattet.
Dieses Bild ist im Besitze des Herrn von Prillwitz. Aus dem Kreise
der religiösen Darstellung nennen wir besonders zwei Madonnen-
bilder, das eine schreitend, das andere als Himmelskönigin gedacht.

An diese Werke reihen sich noch mehrere andere, da die Zahl
von Sohn's Bildern schon sehr bedeutend ist. Sie bestehen mei-
stens in Darstellungen von sentimental-romantischen Situationen in
frischester Sinnlichkeit, die aber immer ästhetisch rein erscheint
und unter den Gesetzen einer hohen Schönheit steht. Er hat, wie
Püttmann (Die Düsseldorfer Malerschule und ihre Leistungen,
Leipzig 1859) mit Recht sagt, das Nackte emancipirt, die Carna-
tion, überhaupt die Farbe zum höchsten Glanz gebracht, und den-
noch das Sinnliche stets decent gehalten. Sohn's eminente Vor-
züge in dieser Beziehung wurden indessen schon früher hervorge-
hoben, namentlich im Berichte der Berliner Kunstausstellung 1856
S. 12, welcher aus Kugler's Museum abgedruckt ist. Da lesen
wir, Sohn sei Meister im Bereiche der Carnation. Seine Darstel-
lung des Nackten zeichne sich durch einen Schmelz, durch eine
Wärme, Licht und Leben der Farbe aus, wie sie die Vorzeit nur
bei den grossen Künstlern der Schulen von Venedig und Parma
kennen gelernt habe. Jene Weichheit und Milde des Tons, wel-
che der Italiener Morbidezza nennen, besitze er in vollem Maasse.
Es sei der schwierigste Theil der malerischen Technik die Dar-
stellung der äussersten Oberfläche des menschlichen Körpers, jenes
selbstständigen Lebens, jener zarten Elasticität und Porosität der
Haut, worin Sohn von keinem Zeitgenossen übertroffen werde.
Zur bildlichen Darstellung nackter Körperformen gebe im Allge-
meinen die Mythe des klassischen Alterthums vorzüglich Gelegen-
heit, und so gehören auch mehrere von Sohn's Gemälden, nament-
lich der früheren Zeit, diesem Mythenkreise an.

Sohn hat aber auch noch in anderen Theilen der malerischen
Darstellung grosse Vorzüge. Bei der Anordnung seiner Bilder,
besonders in Bildung und Drapirung schöner Frauengestalten,
gibt sich stets das feinste Gefühl und auserlesener Geschmack
kund, und da Formen und Farben anmuthig wirken, und auch die
ganze Umgebung lieblich erscheint, so muss stets das Auge in Armida's
Zaubergarten gefangen werden. Seine früheren Gemälde sollen
etwas nachgedunkelt haben, was man dem häufigen Gebrauche des
Asphalts zuschreibt. Seine späteren Bilder sind aber alle von
grosser Wärme und Klarheit.

Sohn ist auch ein ausgezeichneter Portraitmaler, dem es weni-
ger um die unmittelbare Uebertragung der Züge des Originals,
als um die Auffassung des Charakters im Allgemeinen zu thun ist.
Doch sind seine vorzüglichsten Bildnisse auch von frappanter
Aehnlichkeit und von einer Lebenswärme, wie wir sie nur in
Werken von Meistern erster Grösse finden. Darunter sind beson-
ders einige Damenbildnisse, die in Bezug auf Reiz der Auffas-
sung und auf Farbenzauber ihres Gleichen suchen.

Mehrere Werke dieses Meisters sind in Abbildungen vorhanden, die auch, als solche zu den vorzüglichsten Arbeiten gehören.

Das Bildniss von C. F. Lessing, lith. im Salon Europas von Dr. Güntz.

Die Himmelskönigin, lith. von J. W. Maassen für das Düsseldorfer Kunstvereinsheft, fol.

Die Lautenspielerin in der Sammlung des Consuls Wagener, lith. von C. Wildt, gr. fol.

Auch Beck hat dieses Bild lithographirt, fol.

Der Raub des Hylas, gest. von Mandel für die Geschichte der neueren deutschen Kunst vom Grafen Raczynski, gr. fol.

Oldermann hat dieses berühmte Bild lithographirt, fol.

Die Leonoren, nach Güthe's Tasso, lith. von Wildt. gr. fol.

Diese Darstellung hat auch J. G. Schall lithographirt, sowie Beck und Züllner, fol.

Rinaldo und Armida, lith. von B. Weiss, gr. fol.

Romeo und Julia, gest. von G. Lüderitz in Mezzotinto, 1841, roy. fol.

Diess ist das Gegenstück zu F. Oldermann's Tancred und Chlorinde, nach Hildebrandt.

Ein kleinerer Stahlstich ist im Miniatur-Salon, Frankfurt bei Säuerländer.

Die beiden Schwestern, lith. v. C. Wildt, fol.

Wir kennen von Sohn auch ein radirtes Blatt als Illustration eines Liedes von Reinick: Des Mädchens Geständniss. Es kommt in folgendem Werke vor: Lieder eines Malers (Reinick's) mit Randzeichnungen seiner Freunde. Düsseldorf 1838, gr. 4.

Sohn, Julius, Bildhauer von München, war Schüler von Schwanthaler, und begab sich dann nach Paris, wo er namentlich als Modelleur seinen Ruf gründete. Er erfand eine plastische Masse, die äusserst weich und formsam ist, nach dem Trocknen keine Risse bekommt, alle Farben und einen ziemlichen Grad von Härte annimmt, und daher zur Nachbildung von Bildhauerarbeiten, Formirung der Modelle etc., dient. In Paris bildete er in dieser Masse mehrere Werke von Schwanthaler nach, der dadurch auch in Frankreich populär geworden ist. Die französische Akademie hat diese Masse durch den Chemiker Dumas prüfen lassen, und der Bericht fiel so günstig aus, dass man auf eine allgemeine Einführung antrug. Auch die bayerische Akademie liess sich 1843 einen Bericht zusenden. Die Bestellungen gehen jetzt von allen Seiten ein. Besonderes Interesse gewann König Louis Philipp, welcher den Künstler 1844 nach Neuilly einlud, um ihm eine Auswahl solcher plastischen Nachbildungen vorzulegen. Zugleich trug er ihm auch grosse Arbeiten für das Museum in Versailles auf.

Sohn liefert aber nicht allein Modelle von plastischen Werken, sondern auch Arbeiten eigener Erfindung. Im Jahre 1843 fertigte er ein Modell zum Grabmale des Marschal Soult, wozu ihm dieser selbst die Idee angab. Auf einem rauhen Felsen erhebt sich ein zersplitterter Säulenstumpf mit dem Namen »Soult.« Rings um diesen liegen und stehen, wie auf dem Säulenfelde von Persepolis, 50 andere kleinere Säulen und Pfeiler, deren jede den Namen einer von Soult gefochtenen Schlacht trägt. Dieses Monument soll nach St. Amande-Bastide bestimmt seyn.

Sohn, Andre Erasmus, eigentlich E. Andresohn, Kupferstecher von Leipzig, blühte um 1690. Auf einigen seiner Blätter steht E. A. Sohn, oder Andreä · Sohn.

Die grosse in Achat geschnittene Camee des Tiberius. Er ist sitzend dargestellt, von seiner Gattin und von seinen Kindern umgeben. Oben bemerkt man dessen Apotheose. Diese Darstellung hat Rubens gezeichnet. Oval fol. Selten.

Sojaro, il, Beiname von B. Gatti.

Soidas, Toreut von Naupactus, fertigte daselbst mit Menaechmus eine Statue der Diana Laphria, als Jägerin, in Gold und Ellenbein. Diese Statue, welche zur Gattung der χρυσελεφάντινα ἀγάλματα gehörte, liess Augustus von ihrer alten Stelle wegnehmen, um sie den Patrensern in Achaia zu schenken. Pausanias glaubte, dass diese Künstler nicht lange nach Canachus von Sicyon, und nach Callon von Aegina gelebt hätten. Man setzt demnach ihre Lebenszeit um Ol. 75.

Soinard, F. L., Landschaftsmaler, blühte um 1836 in Paris. Es finden sich von ihm verschiedene Ansichten französischer Gegenden.

Soiron, F. D., Kupferstecher, arbeitete um 1790 in London, in der damals beliebten Punktirmanier. Er wird mit dem folgenden Künstler kaum Eine Person seyn.

 1) A Tea Garden, eine Familie im Garten beim Thee, nach G. Morland, gr. qu. fol.
 2) St. James Park, eine Gesellschaft, welche im St. James Park Milch trinkt, nach demselben, und das Gegenstück.
 Es gibt von diesen Blättern braune und colorirte Abdrücke.

Soiron, Francois, Emailmaler, wurde 1755 in Genf geboren, kam aber in frühen Jahren nach Paris, und übte da bis an seinen Tod eine Kunst, welche damals viel beschäftiget wurde. Anfangs malte er Genrebilder, Schlachten und Bilder für Schmuckwerke, wie Blumen und Ornamente zu Colliers, für Ringe, Tabatieren u. s. w. Auch Bildnisse malte er zu diesem Zwecke. Von Bildnissen im grösseren Formate nennen wir jene Napoleon's, welchen er im Brustbilde und zu Pferd darstellte. Auch die Kaiserin Josephine malte er, und fast alle Personen der kaiserlichen Familie. Napoleon liebte das Email, weil es sich bei seinem beständigen Reisen besser hielt, als die Miniatur. Alle diese Bilder sind auf Gold gemalt, mehrere nach Isabey copirt. Dann malte er auch den berühmten Denon, General-Direktor der französischen Museen u. s. w. Dieser Künstler starb zu Paris 1813.

Soiron, Philipp, Schmelzmaler, wurde um 1784 geboren, und von dem obigen Künstler, seinem Vater, unterrichtet. Er copirte anfangs einige Malwerke von berühmten Meistern, worunter ihn das Abendmahl von Leonardo da Vinci, welches er auf einen Kelch der kaiserlichen Schlosskapelle malte, zuerst vortheilhaft bekannt machte. Den Ruf eines der vorzüglichsten Emailmaler gründete ihm vornehmlich das Collier der Herzogin von Montebello, welches in fünf Emailen die Köpfe ihrer Kinder mit Engelsfittichen in Wolken enthält, und mehrere andere Bestellungen dieser Art zur Folge hatte. Dann malte er auch mehrere Portraite, worunter

jenes der Mme. Negri, welches nach Russland kam, als eines der gelungensten Werke dieser Gattung gepriesen wurde, an welches sich aber noch mehrere andere reihen. Zu wiederholten Malen malte er den König Hieronymus von Westphalen, der solche Bilder zu Tabatieren benutzte. Im Jahre 1810 ernannte er den Künstler zu seinem Hofmaler, der jetzt etliche Jahre in Cassel verlebte. Nach der Restauration kehrte er nach Paris zurück, wo er aber meistens auf Porzellan malte, da im Verlaufe der Zeit der Geschmack für Emailbilder, wie er früher malte, sich geändert hatte. Er führte jetzt mehrere Gemälde für die Manufaktur in Sevres aus, für welche er auf Porzellanplatten besonders Jagden und Landschaften copirte. Dann malte er für die Herzogin von Berry einen Porzellain-Service, wobei er die Bilder aus der Gallerie derselben copirte.

Soissons, Wilhelm von, oder von Sens, Architekt, kam in der
zweiten Hälfte des 12. Jahrhunderts nach England, da die Cathedrale von Canterbury 1174 durch Brand gelitten hatte. Wilhelm wurde zum Meister des neuen Baues ernannt. Man sagt, er habe in England dem gothischen Styl Eingang verschafft, und wirklich zeigt sich in dem von 1174 — 1185 vollendeten Theil eine Vermischung romanischer und germanischer Formen. Es ist diess die östliche Hälfte, der jetzige Chor mit seinem Queerschiffe, an welches sich als unmittelbare Fortsetzung des Baues die Dreieinigkeits-Capelle und eine Rundkapelle (Beckets Krone) anschliessen. Dieser Bau ist das älteste Werk, in welchem germanische Elemente herrschend sind. Die Crypten sind noch ganz romanisch, und rühren vielleicht vom Erzbischof Lantranc her, der 1073 den Bau begann, welchen Arnulph und Conrad 1089 fortsetzten. William Anglus (1220), Henry Chillenden (1304) und die beiden Goldstone (1391) führten das Werk zu seiner jetzigen Ausdehnung. In den architektonischen Werken von J. Britton und Storer sind Grundrisse und Ansichten davon.

Sokolnicki, s. Skotnicki.

Sokoloff, Iwan, Kupferstecher, wurde um 1725 geboren, und an
der Akademie in St. Petersburg herangebildet. Er war Hofkupferstecher der Kaiserin Elisabeth, der Gründerin der genannten Anstalt, und stach auf ihre Veranlassung mehrere Portraite. Später wurde er selbst Mitglied der Akademie. Starb um 1806.

1) Das Bildniss der Kaiserin Elisabeth, nach G. C. Grooth, fol.
2) Bildnisse einiger Grossen des Reiches, meistens nach Grooth, fol.
3) Bildnisse von russischen Gelehrten, in Karamsin's Pantheon russischer Schriftsteller.
4) Die Ansicht von St. Petersburg, gr. qu. fol.
5) Ansichten einiger kais. Paläste und Lustschlösser, von der Kaiserin Elisabeth und später erbaut, fol.

Sokoloff, Peter, Maler, ging nach seinem Austritte aus der Aka-
demie in St. Petersburg als Pensionär derselben nach Rom, und schloss sich da besonders an Battoni an, der aber seinem Talente nicht zusagte. Er malte historische und allegorische Darstellungen in der Weise desselben, hätte aber jeden andern Meister mit grösserem Vortheile nachgeahmt. Nach seiner Rückkehr wurde er Professor an der Akademie in St. Petersburg und starb 1791.

Sokolow, werden auch die obigen Künstler geschrieben.

Sokrates, der berühmte Philosoph, war früher Bildhauer, so wie sein
Vater Sophroniscos, von welchem aber kein Werk genannt wird.
Dieser letztere gehört noch der altattischen Schule an, und arbei-
tete schon um Ol. 69. 4., während Sokrates Ol. 77. 4. geboren
wurde. Dass Sokrates die Bildhauerkunst geübt habe, beweiset
Diogenes Laertius, welcher im Leben des Sokrates diesen einen
λιθοξόος nennt, worunter Hemsterhuis irrig einen Steinmetzen ver-
muthet. Auch Lukianos Nigr. bezeichnet ihn als gewandten Bild-
hauer. Pausanias nennt Werke von ihm, wie die Statue des Her-
mes am Eingange der Propyläen (daher Propylaeos) zu Athen, und
eine Gruppe der drei Grazien, die er noch bekleidet darstellte.
Dieses Werkes erwähnt auch Plinius, zählt aber den Meister un-
ter die Erzgiesser, so wie seinen Vater. Pausanias I. 22. 8. spricht
sich an Ort und Stelle über den Verfertiger der genannten Werke
nicht bestimmt aus, sagt nur, Sokrates, jener Weltweise, dem die
Pythia das Zeugniss gab, dass er der Weiseste sei, soll sie gefertiget
haben; an einer anderen Stelle IX. 35. 2. nennt er aber geradehin den
Sokrates als Bildner der Chariten vor dem Eingange der Burg,
und bemerkt, dass er die Göttinnen bekleidet dargestellt habe,
während sie später nakt gebildet wurden.

Ein anderer Sokrates lebte in Theben, und war Zeitgenosse
des Pindar. Er fertigte mit Aristomedes ein Bild der Cybele aus
pentelischem Marmor, welches Pindar im Heiligthume der Göttin
zu Theben aufstellte. Pausanias sah diese Statue nach, die nach
seiner Aussage auf einem Throne sass. Pindar starb Ol. 66. 2.,
und somit können wir auf die Lebenszeit des Meisters schliessen.

Ein dritter Sokrates wird von Plinius unter die Maler gezählt,
die Ol. 110 — 120 lebten. Er nennt von ihm einen Aesculap mit
der Hygea und den drei Töchtern des ersteren. Besonders aber
gefiel ihm das Bild eines Sailers, dem der Esel seine Arbeit wie-
der wegfrass, sobald sie fortrückte. Plinius sagt, die Gemälde die-
ses Meisters hätten mit Recht jedermann gefallen. Er bringt ihn
mit Mechophanes zusammen.

Solà, Antonio Cav., Bildhauer von Madrid, genoss den ersten
Unterricht an der Akademie daselbst, und ging dann 1809 zur wei-
teren Ausbildung nach Rom, wo er eine Reihe von Jahren thätig
war, und den Ruf eines vorzüglichen Künstlers gründete. Seine
Werke datiren in Rom von 1810 an, wo er eine Statue der Psyche
zur Ausstellung brachte. Auf diese folgten mehrere andere Standbil-
der, meistens in Gyps, und einige Busten. Im Jahre 1819 brachte
er eine Statue des Meleager zur Ausstellung, die selbst in deutschen
Blättern mit Ehren erwähnt wurde, wie diess auch mit anderen Wer-
ken Solà's der Fall ist. In seinem Meleager gibt sich ein fleissiges
Studium der Antike und nach der Natur kund, so wie das Werk
auch in technischer Hinsicht grosse Vorzüge bietet. Später (1821)
vollendete er eine Gruppe der Venus, wie sie den Amor das Bo-
genschiessen lehrt, ebenfalls ein treffliches Werk. Noch grösserem
Beifall erwarb er aber eine colossale Gruppe, welche er 1830
für den König von Spanien in Marmor ausführte. Das Modell
stellte er schon 1822 aus, und es fand namentlich im Giornale Ar-
codico 44. p. 130 des genannten Jahres eine rühmliche Anerken-
nung. Diese Gruppe stellt zwei edelmüthige Spanier dar, den
Schwur von Daviz und Valarde. Der Künstler hatte dabei grosse
Schwierigkeiten zu überwinden, die das moderne Costume noch ver-

—

mehrte. Solà überwand sie aber mit Glück, und stellte in dieser
Gruppe eines der vorzüglichsten Werke der modernen italienischen
Schule auf. Sein letztes Werk, für den Infanten Don Carlos aus-
geführt, ist eine Gruppe des Kindermordes. Dieses Bildwerk sprach
weniger an, und im Kunstblatte von 1837 wird es geradehin als
gemeiner, henkermässiger Akt bezeichnet.

Cav. Solà war Rath und Censor der Akademie von S. Luca
in Rom. Dann war er Mitglied mehrerer anderen Akademien, und
jene von Florenz und Madrid ertheilten ihm den Titel eines Pro-
fessors. Im Jahre 1838 starb der Künstler.

Solano, Roque, Bildhauer von Madrid, blühte um 1692. Damals
trug er viel zur Freistellung der Bildhauerkunst bei, welche unter
dem Zunftzwang stand.

Solansky, Maler von Prag, kommt in einem Protokolle von 1348
vor. Dieses ist in Riegger's Statistik abgedruckt. Werke von
seiner Hand finden wir aber nirgends angegeben.

Solari, Andrea, wird auch Andrea Solario genannt, und zwar auf
Kupferstichen.

Solari, Santino, Architekt und Bildhauer von Como, übte in Salz-
burg seine Kunst, und gilt da für den Baumeister des Domes,
während es doch notorisch ist, dass Scamozzi den Plan geliefert
hat, wie wir im Artikel desselben XV. S. 68 angegeben haben.
Solari leitete daher nur den Bau, und das dankbare Salzburg ver-
gass darüber den ursprünglichen Plan. Was allenfalls auf Rech-
nung Solari's an diesem durch seine Grösse imponirenden Tempel
fallen könnte, haben wir ebenfalls l. c. bemerkt.

Solari war auch bei der Anlage der Festungswerke und des Kas-
piskirchhofes ausserhalb Salzburg beschäftiget. Dann zierte er die
Paläste und Gärten des Bischofs mit Statuen. Er starb 1646 im
70. Jahre. Neben der Domkirche war er knieend in Lebensgrösse
abgemalt, und in einer Capelle auf dem St. Peterskirchhofe, die
durch einen Maurermeister, Namens Johann Heiss, zerstört worde,
war seine Büste aus Marmor. In der Domschatzkammer ist ein
lebensgrosses Bildniss von ihm, dessen Inschrift mit folgenden
Zeilen endet: Tu pro Santino ora, qui te Basilica pium, muni-
mentis securum fecit. Auch dieses hat beigetragen, den Santino
als Dombaumeister zu erkennen, was seine Richtigkeit hat, wenn
man annimmt, dass er nach Scamozzi's Plan den Bau geführt.
Selbst in der neuesten Beschreibung von Salzburg wird er an Sca-
mozzi's Stelle genannt.

Solari, Giovanni, Maler von Como, ist der Zeitgenosse des obi-
gen Santino, und vielleicht jüngerer Bruder. Er war Schüler von
D. Mascagni, mit welchem er um 1626 den Dom in Salzburg aus-
malte. Sein Werk ist die Grablegung und die Erscheinung des
Herrn, dann das Abendmahl des Altares der rothen Bruderschaft.
Dieser Solari lebte bis 1650 in Salzburg, wo er wahrscheinlich
daselbst starb.

Solari, Tommaso, Bildhauer von Genua, hielt sich einige Zeit
in Rom auf, und liess sich dann in Neapel nieder, wo er meh-
rere Werke ausführte. Unter diesen ist eine Reiterstatue Carl III.,
später Königs von Spanien. Diese Statue sollte um 1700 in Erz
gegossen werden, was unterblieb.

36*

Nach seiner Zeichnung stach A. Faldoni die Verkündigung
Mariä, von F. della Valle zu Rom in Basrelief ausgeführt.

Solari, Daniel, Bildhauer von Genua, war Schüler von P. Puget,
und blühte um 1690. In St. Maria delle Vigne zu Genua ist ein
grosses Basrelief in Marmor von ihm.

Solari, Angiolo, Bildhauer und Professor an der Akademie zu
Neapel, machte in Rom seine Studien, und richtete ein besonde-
res Augenmerk auf die Werke der Antike. Er hatte deswegen
schon um 1820 den Ruf eines der geschicktesten Restaurateurs,
was er durch mehrere der von ihm hergestellten antiken Bildwerke
bewies. Später liess er sich in Neapel nieder, und führte da meh-
rere Werke für Kirchen und Paläste aus. Auch wenn es galt, ir-
gend ein altes Werk herzustellen, wurde Solari gerufen. So re-
staurirte er 1842 die schöne, an der Spitze des Pausilipp gefundene
Marmorstatue einer Nereide.

Solari, F. B., Medailleur zu Genua, ein jetzt lebender Künstler.
Wir verdanken ihm einige schöne Medaillen, worunter 1837 be-
sonders jene auf Christoph Columbus gerühmt wurde.

Solario, Antonio de, genannt il Zingaro, war einer der
berühmtesten Maler seiner Zeit, dessen Leben an jenes des
Quintin Messis erinnert, so dass es dem Giulio Genaino zu einem
Drama Stoff gab, während Johanna Schopenhauer jenes Quin-
tin in eine Novelle einkleidete. Ueber den Geburtsort des Mei-
sters herrschen aber verschiedene Angaben, und erst in neuerer
Zeit wurden die Widersprüche gelöst. Es fragte sich immer, ob
Solario ein Neapolitaner oder aus Venedig sei. Namentlich war
es Domenici, welcher den Irrthum in die Kunstgeschichte brachte,
indem er, älteren Angaben entgegen, in seinem Leben der nea-
politanischen Maler den Solario seinen Landsmann nennt, und ihn
um 1382 zu Civitá in den Apruzzen geboren werden lässt. An-
deren Schriftstellern, die über die Kunst in Neapel benachrichten,
und unsern Künstler einen Venetianer nennen, wie Cesareo d'Eu-
genio (Anfang des 16. Jahrhunderts), Carlo Celano (Notizie del
Bello della città di Napoli) und Pompeo Sarnelli (Vera Guida de' Fo-
restieri di Napoli 1715), hält er das Stillschweigen Vasari's und
Ridolfi's entgegen, die nicht unterlassen haben würden, einen so
ausgezeichneten Meister der venetianischen Schule zu vinciren,
wenn sie einen Grund dazu gehabt hätten. Gegenwärtig ist aber
die Landsmannschaft Antonio's entschieden, einmal und am spre-
chendsten, durch die beglaubigte Aufschrift eines Bildes, welches
Abbate Celotti besass, einer Madonna mit dem Kinde, das einen
Vogel am Faden hält, wo sich der Künstler »Antonius da Solario
Venetus« nennt, und dann durch eine Schrift des G. A. Moschini,
welche auf Veranlassung dieses Bildes unter folgendem Titel erschien:
Memorie della vita di Antonio de Solario detto il Zingaro, pit-
tore Veneziano. Venezia 1828.

Solario wurde gegen das Ende des 14. Jahrhunderts geboren.
Sein Vater war ein Schmied, und scheint einer von jenen dürftigen
Handwerkern gewesen zu seyn, die mit ihrem Handwerksgeräthe
von Ort zu Ort herumziehen. Solario mag auch daher den Bei-
namen des Zigeuners bekommen haben. Er scheint selbst in Eisen
gearbeitet, und durch seine Arbeiten ausgezeichnete Anlagen ver-
rathen zu haben; denn kaum hatte Colantonio del Fiore zu Nea-

pel etwas von seinen Eisenarbeiten gesehen, als er ihn in sein Haus nahm, um einige derselben in bessere Form zu bringen und neue zu verfertigen.

Während er im Hause des Malers Colantonio hämmerte und glättete, entglühte sein Herz für dessen schöne Tochter, und erfüllte es mit dem festen Vorsatze, das Handwerk mit der Kunst zu vertauschen, denn Colantonio hatte ihm die Tochter zur Frau versprochen, wenn der sieben und zwanzigjährige Jüngling nach zehn Jahren ein tüchtiger Maler geworden wäre. Solario jubelte, als ob zehn Jahre ein Tag wären und verliess Neapel in aller Eile; denn er wollte die Kunst weit von Colantonio erlernen. Er ging zuerst nach Rom, fand aber keinen Meister nach seinem Wunsche. Hier hörte er aber sehr vortheilhaft von Lippo Dalmasio sprechen. Er ging zu ihm nach Bologna und ward in seine Schule aufgenommen. Jetzt versagte er sich jede Musse, jedes Vergnügen, zeichnete Tag und Nacht und bald zeigte sich, dass ihn die Natur zum Maler bestimmt hatte. Besonders beschäftigte er sich mit Madonnen, die sein Lehrer mit so grosser Reinheit und Schönheit darstellte.

Nachdem er sechs oder sieben Jahre lang bei Lippo gelernt hatte, trieb ihn sein Ehrgeiz, Italien zu bereisen, um die andern berühmten Maler kennen zu lernen. Nach dem Berichte des Domenici wirkte er in den drei Jahren, die von den zehn bedungenen fehlten, gleichsam Wunder. Nachdem er in Venedig bei Vivarini, in Florenz bei Bicci, in Ferrara bei Galasso, in Rom bei Pisanello und Gentile da Fabriano in der Schule gewesen, kehrte er endlich zurück nach Neapel, liess sich der Königin Johanna vorstellen und bot ihr eines seiner Gemälde, eine Madonna mit dem Kinde von Engeln gekrönt, als Geschenk an. Die Fürstin erkannte ihn nicht wieder, er aber warf sich ihr freudig zu Füssen, und gab sich als den Zigeuner zu erkennen, der vor zehn Jahren an ihrem Hofe als Schmied gearbeitet hatte, und der die Tochter des Colantonio nicht zur Frau erhielte, wenn er ihn nicht in der Kunst erreicht hätte. Die Königin erstaunte und wollte zu ihrer Ueberzeugung selbst von ihm gemalt werden. Das Bild gelang vortrefflich. Nun liess die Königin den Colantonio rufen, der noch von nichts wusste, um sein Urtheil über die Madonna und ihr Bildniss zu sagen. Er erhob beide Bilder bis an den Himmel, und säumte nach gelöstem Räthsel nicht, die Tochter dem glücklichen Maler zu geben.

Als Solario's Kunstfähigkeit und seine seltsame Geschichte bekannt wurde, wetteiferte man von allen Seiten, Gemälde von ihm zu haben. Er ward Hofmaler und malte viel für die Königin. Vorzüglich suchte man seine Madonnen, welche man leider nicht mehr findet. Zingaro starb zu Neapel 1455.

Antonio de Solario ist ein würdiger Vorläufer jener grossen Meister, die das 16. Jahrhundert durch ihre unsterblichen Werke verherrlichten. Er ist für Neapel wichtiger, als Colantonio del Fiore, welcher, unter flandrischem Einfluss stehend, als der erste vorzügliche Meister jener Schule zu betrachten ist, und 1444 starb. Zingaro's Werke tragen mehr das Gepräge der zweiten Hälfte des 15. Jahrhunderts. Sie halten zum Theil eine eigenthümliche Mitte zwischen der Schule von Umbrien und der des oberen Deutschlands. In dem Ausdrucke einer süssen, holdseligen Milde sind sie ungemein anziehend. Kugler (Handbuch S. 686) meint, diese ihre Eigenthümlichkeit deute auf ein verwandtschaftliches Verhältniss zur altspanischen Kunst, welche mit solcher Richtung überein-

stimmt. Vornehmlich gilt dieses von den als Zingaro bekannten Gemälden des Museum in Neapel, so wie von mehreren Altarbildern dortiger Kirchen. Etwas anders, doch wiederum sehr bedeutend erscheinen die ihm zugeschriebenen (leider beschädigten) Fresken im Klosterhofe von S. Severino. Diese zeichnen sich u. s. auch durch die meisterhafte Ausbildung der landschaftlichen Gründe aus. Lanzi sagt, seine Altar- und Staffeleibilder seyen in Tempera gemalt, was sich nicht so verhält. Sie sind in der Art der Oelmalerei behandelt, wie Colantonio's St. Hieronymus in den Studj zu Neapel. Auch Domenici ist im Irrthum, wenn er sagt, dass Zingaro seinen Styl nach dem des Matteo da Siena gebildet habe. In den Werken des letzteren zeigt sich keine Spur von oberdeutscher Art.

Der grösste Schatz von Werken des Zingaro ist in Neapel, da der Künstler in dieser Stadt arbeitete und eine Schule gründete, aus welcher tüchtige Künstler hervorgingen, und die bis auf Tesauro herab blühte. Unter diesen Schülern haben mehrere rühmliche Werke hinterlassen, wie Angelo di Roccadirame, die Stiefsöhne des Agnolo Franco, Pietro und Polito Donsello, deren Arbeiten mit jenen des Meisters verwechselt werden können. An Solario und die beiden Donselli erinnert auch Silvestro und Simone Papa. Ueber diese Meister s. Le belle arti, del G. Grossi II. 58.

In S. Domenico zu Neapel ist in der Capelle des Gekreuzigten eine noch jetzt wohl erhalten Kreuzabnahme, die ihm zugeschrieben wird, welche aber nach Hirt (Kugler's Museum 1833. S. 163) offenbar niederländisch und ganz in der Art des van Eyck gemalt ist. Allein andere behaupten, dass Zingaro's Werke in vieler Hinsicht eine Nachahmung des van Eyck verrathen. In S. Severino sieht man eine Madonna mit dem Kinde, und umher Heilige in mehreren Feldern auf Goldgrund. Da sieht man auch Frescogemälde von ihm, die besonders gepriesen wurden. Sie stellen in mehreren Abtheilungen das Leben des hl. Benedikt vor, wo seiner Phantasie das reichste Feld geöffnet war. Er begann dieses Werk in Helldunkel; allein die Mönche sahen auf Farbenpracht, und somit entsprach ihnen der Künstler, vollendete aber das Werk nicht. Die Ursache der Unterbrechung ist nicht bekannt. Die vorhandenen Bilder werden aber noch immer als die Hauptwerke des Meisters gepriesen. Die Neapolitaner sind stolz auf ihren Solario. Die Mönche von Monte Oliveto liessen ihre Klosterkapelle durch ihn mit Bildern ausschmücken. Hier malte Antonio das Leben des Erlösers und der hl. Jungfrau, was ihm so wohl gelang, dass von nun an jede Kirche in Neapel Gemälde von ihm haben wollte. Diese überhäuften Arbeiten sind vielleicht die Ursache, dass er die Malereien in S. Severino nicht vollenden konnte. In S. Lorenzo sieht man ein Gemälde mit St. Franz, der seinen Brüdern die Ordensregel ertheilt. In S. Pietro Martyre wird diesem Künstler ein Bild des hl. Vincenz im Gebete zugeschrieben, ein von jeher gepriesenes Gemälde. Im Kreuzgange dieses Klosters malte er einige Darstellungen aus dem Leben des Heiligen, in welchen sich der Künstler selbst übertroffen haben soll. Diese Bilder führte Solario in Fresco aus. In der Carthause von Neapel sind mehrere Figuren von Aposteln, die man für Werke des Zingaro hielt. P. della Valle (Lett. III. 47) fand aber in den Denkbüchern des Klosters angemerkt, dass einige Figuren von Matteo da Siena, andere von Zingaro und seinen Schülern herrühren.

In den Studj zu Neapel sieht man eine lebensgrosse Madonna, auf dem Throne von mehreren Heiligen umgeben. Die Madonna ist das Bildniss der Tochter des Colantonio del Fiore, und hinter dem hl. Aspremus, dem jungen, ersten Bischof von Neapel, hat der Künstler sein eigenes Portrait angebracht. In diesem Bilde ist der Künstler ins Breite und Grossartige gegangen, und es trägt im Einzelnen weniger das Gepräge der niederländischen Schule. Es war ehedem am Hauptaltare von St. Pietro ad Aram. Ein anderes Bild dieser Gallerie stellt den hl. Michael vor, wie er den Drachen tödtet, angeblich von Zingaro gemalt, wenn nicht eher von Papa.

Domenici behauptet auch, dass sich in Privathäusern zu Neapel eine Menge Madonnenbilder von Zingaro befunden haben; allein diese Gemälde sind fast alle verschwunden, wenn sie je Arbeiten dieses Meisters waren, da die Zahl seiner Gemälde zu gross ist, als dass er auch noch so viele Staffeleibilder hätte ausführen können. Ein solches Madonnenbild galt im Hause des Herzogs della Torre für Zingaro's Werk, worin aber andere die Arbeit des Matteo da Siena erkannten. Der Prinz Rocca Perdifumo besass zu Fiorillo's Zeit eine Madonna mit dem Kinde in einer Glorie von kleinen Engeln, welche Solario zugeschrieben wurde. Der Abbate Celotti aus Venedig erwarb in neuerer Zeit ein allerliebstes Madonnenbildchen, welches, wie oben gesagt mit »Antonius da Solario Uenetus f.« bezeichnet ist. Maria hält das Kind vor sich, welches an einem Faden den Vogel auf der Bank umherlaufen lässt, während der kleine Johannes ihm einen gefangenen Schmetterling hinhält. Dieses Bild, welches nach dem Norden wanderte, ist voll Grazie und Anmuth; eine rührende Kindlichkeit und Frömmigkeit ist über die ganze Gruppe ausgegossen. Der Ton ist kräftig, das Colorit harmonisch, die Ausführung in den Fleischpartien zart, wenn auch in der Zeichnung der Extremitäten vielleicht minder sicher und gelungen. Auf einem an die Bank angehefteten Blatte ist obige Inschrift. Es ist durch einen Kupferstich bekannt.

Dann behauptet Domenici auch, dass Zingaro geistliche und weltliche Bücher mit Miniaturgemälden geziert, und viele seiner geistreichen Gedanken in Zeichnungen dargelegt habe. Er nennt einen Codex des Tragikers Seneca, den Antonio mit Bildern verzierte, und zwei Bibeln, ebenfalls mit Miniaturen von seiner Hand. Der Seneca war in der Valettanischen Bibliothek, aus welcher er in jene der Hieronymitaner in Neapel überging. Die eine Bibel war in der Vaticana zu Rom, und kam als Geschenk des Pabstes an den Cardinal Oliviero Caroffa. Die andere besass der Cardinal Annibale da Capua. Eine von beiden, oder eine dritte besass 1780 Cav. Pesaro, Gesandter am spanischen Hofe. Die Bibliothek Pesaro's kam 1801 nach London. Ob indessen alle diese Miniaturen von Zingaro herrühren, bleibt dahin gestellt, da sie anderwärts nicht erwähnt werden.

In einem Verzeichnisse der Gallerie zu Florenz von 1618 p. 32 wird ein todter Christus in den Armen der Jünger dem Zingaro zugeschrieben, ein Gemälde von grosser Schönheit, worüber aber die Meinungen getheilt waren. Auch Domenici erwähnt eines solchen Bildes, wahrscheinlich jenes, welches später der neapolitanische Prinz von Rocca Perdifumo besass.

In der k. Pinakothek zu München ist von ihm ein 5' 4" 2''' hohes Bild des heil. Ambrosius im bischöflichen Ornate, ganze stehende Figur, mit Landschaft im Hintergrunde. Ein zweites Gemälde dieser Gallerie, fast eben so hoch, stellt das Bildniss des hl.

Prinzen Ludwig von Neapel, nachher Bischofs von Toulouse, im Ordenskleide dar, ebenfalls ganze Figur.

Durch Kupferstiche ist bisher wenig von diesem Meister bekannt. Das liebliche Madonnenbild des Abbate Celotti wurde gestochen. Das Museo Borbonico wird vermuthlich auch Proben nach diesem Meister geben. Wenn auf Kupferstichen Antonio Solari steht, bedeutet es den And. Solario. Sein Bildniss ist in der obgenannten Schrift Moschini's.

Solario, Andrea de, genannt del Gobbo, Maler von Mailand, war Schüler des Leonardo da Vinci, und wird als solcher öfters mit Andrea Salai oder Salaino verwechselt. Später trat er unter Leitung des Gaudenzio Ferrari, und wusste jetzt, wie Kugler (Handbuch S. 707) sagt, die Eigenthümlichkeiten dieses Meisters aufs Liebenswürdigste mit der durch Leonardo vorgebildeten zarteren Gefühlsweise zu verbinden. Auch Vasari achtete die Verdienste des Andrea Milanese, wie er ihn im Leben des Correggio nennt. Er rühmt ihn als Coloristen und überhaupt als trefflichen Maler, der von Liebe zur Kunst beseelt war. Die Lebensgrenzen dieses Meisters sind nicht genau bestimmt, man weiss nur, dass er um 1530 in seiner Blüthe war.

Eines der Hauptwerke dieses Meisters ist die Himmelfahrt Mariä in der neuen Sakristei der Carthause zu Pavia, ein Bild, in welchem der Künstler mit ungemeinem Fleisse alle Vorzüge vereinigte. In der Gallerie zu Neapel wird ein Bild der Himmelfahrt Mariä dem Andrea de Salerno zugeschrieben, welches wahrscheinlich von Andrea de Solario herrührt.

Im Museum des Louvre sind interessante Bilder von ihm. Eines derselben, Maria dem auf einem Kissen liegenden Kinde in einer Landschaft die Brust reichend, ist mit »Andreas de Solario fec.« bezeichnet, und nach Waagen (K. u. K. III. S. 455) besonders charakteristisch für die Eigenthümlichkeit der Lombardischen Schule. Nur in den lieblichen Köpfen, in dem zarten Modell der Formen findet sich hier ein Anklang des Leonardo. In dem sehr hellen Gesammtton, den blühenden, heiteren, durchsichtigen Farben, in dem fliessenden verschmolzenen Vortrag erkennt man dagegen den treuen Schüler des Gaudenzio aus dessen mittlerer Epoche. Ein zweites Gemälde stellt die Salome vor, wie sie vom Henker in einer Schüssel das Haupt des Täufers erhält, und das feine zarte Gesicht von dem Gegenstande abwendet. Der Ton ist hell und klar und die Behandlung zart. Dieses Bild wurde anfangs dem Leonardo da Vinci zugeschrieben, später von Ludwig XIV. als ein Andrea Solario gekauft, und seither immer als solcher angegeben. Erst im Kunstblatt 1841 Nro. 22 erhob sich eine Stimme dagegen, welche dieses Bild als ein ausgezeichnetes Werk des Bernardino Luini erklärt, und zwar nach der edlen Auffassung, nach der meisterlichen Behandlung der Form, nach der freien, gediegenen, und von der überfliessigen, unsäglichen und oft ins Kleinliche gehenden Ausführung des Solari durchaus verschiedenen Malerei, und nach dem milden, liebenswürdigen Gefühl, welches in den feinen Gesichtszügen athmet, besonders aber nach der warmen, klaren und tief gesättigten, weder bei Leonardo noch bei Solario vorkommenden Färbung. Auch Luini war in gewisser Beziehung von Leonardo abhängig, und namentlich ist dessen Einfluss in dem wunderschönen Gesichte der Salome unverkennbar.

In der Gallerie Agundo, welche 1843 in Paris versteigert wurde, war eine Madonna, welche jener im Museum des Louvre ähnelt, aber im Cataloge als Andrea Salaino angegeben ist.

In der k. Eremitage zu St. Petersburg ist ein ähnliches Bild, wie die säugende Madonna im Louvre. Sie hält die Brust mit den Fingern, und das Kind greift nach dem Fusse.

Im Museum zu Berlin ist ein mit Dornen gekrönter Christus, wie er das Kreuz tragend den Blick auf den Beschauer heftet.

In der Baron von Speck-Sternburg'schen Sammlung zu Berlin ist der mit Dornen gekrönte Christus mit dem Rohre in halber Figur, von Boulanger unter dem Namen von Anton Solari gestochen, als Gegenstück der Schmerzensmutter, fol. M. Sorello hat dieses Blatt copirt.

Es sind auch noch andere Werke dieses Meisters gestochen worden.

Maria, wie sie dem auf einem Kissen liegenden Kinde die Brust reicht, dass Bild im Pariser Museum, radirt in G. Huret's Monier. Quesnel exc. 8.

Derselbe Gegenstand, mit Rafael's Namen bezeichnet, gest. von Vangelisti, fol.

Dasselbe Bild. J. de Meulemester sc. an 12 de la Republique fr. Zart vollendetes Blatt, fol.

London, Annales II. 91. gibt dieses Bild im Umrisse.

Das ähnliche Gemälde in der Gallerie der Eremitage, in Labensky's Gallerie de l'Eremitage im Umriss gestochen, 4.

Der kreuztragende Christus, nach dem Gemälde der Gallerie in Berlin, lith. von C. Wildt, für das Galleriewerk, gr. fol.

Die Enthauptung des Johannes im Museum des Louvre, in Landon's Annales X. 11. im Umrisse gestochen.

Die Büste der Salome aus diesem Gemälde hat Massol gestochen, s. gr. fol.

Solario, Cristoforo, Bildhauer, genannt il Gobbo, soll nach Lomazzo der Bruder des Andrea de Solario gewesen seyn, was wohl nicht richtig ist, da der Künstler auch Cristoforo Lombardo genannt wird. Ticozzo nennt ihn Solari Milanese, und spricht im Allgemeinen von den Registern des Domes in Mailand und der Carthause von Pavia, in welchen er neben Agost. Busto il Bambaja, Andrea Fusina, Agrati u. a. Künstlern vorkommt, die für die genannten Kirchen gearbeitet haben, nämlich gegen Ende des 15. Jahrhunderts und in den ersten Decennien des folgenden. Von Solario sind an der Vorderseite des Domes in Mailand die Statuen von Adam und Eva, der Judith, des Lazarus, des hl. Petrus, der Heiligen Eustach, Rochus, Lucia, Agatha, Helena u. a. Wenigstens werden ihm diese Werke von Lomazzo zugeschrieben, obgleich Ticozzi sagt, man könne aus den Registern nicht ersehen, welche Arbeiten von ihm herrühren. In der Carthause zu Pavia sollen einige der schönsten Basreliefs von ihm seyn. Man legt ihm schon von Altersher zwei Basreliefs vom feinsten Marmor bei, welche die Figuren des Ludovico il Moro und der Beatrice d'Este enthalten. Sie kamen aber aus der Kirche delle Grazie zu Mailand in die Carthause, und wurden am Grabmale des Gründers derselben angebracht. Lomazzo nennt diesen Solario auch bestellten Baumeister der Kirche des Campo santo in Mailand, in welcher die Statue des hl. Sebastian von ihm herrühren soll. In der Capelle dell' Albero im Dome zu Mailand, und in St. Maria della Carità zu Venedig sollen andere Werke dieses Meisters seyn.

Ferner bemerken wir, dass der Künstler Solari und nicht Solario heisse, wie Lomazzo ihn nennt, es müsste denn die Ortho-

graphie wechseln. Sein Todesjahr ist unbekannt. Sein Zeitge-
nosse Busto il Bambaja lebte noch 1538.

Solario, Pietro, Architekt von Mailand, wird von Füssly nach
Cook's Reisen erwähnt. Er arbeitete um 1490 in Diensten des
russischen Grossfürsten Iwan Wassiliewitsch I. in Moskau. Ueber
dem Chore des kaiserlichen Palastes daselbst soll eine Inschrift mit
dem Namen dieses Meisters gewesen seyn.

Solaro, Giovanni, s. G. Solari.

Solbrig, Johann Gottlieb, Miniaturmaler, wurde 1765 zu Marien-
thal bei Zwickau geboren. Er malte Bildnisse, und schnitt auch
Silhouetten. Starb um 1815.

Sold, M., s. Soldani.

Soldadini, Pietro, Kupferstecher, ist nach seinen Lebensverhält-
nissen unbekannt. Zani erwähnt folgendes Blatt von ihm:

> Christus am Kreuze zwischen den Schächern, reiche Composi-
> tion von Tintoretto, aber im Stiche von geringerer Bedeutung
> als andere Blätter nach diesem berühmten Bilde. J. T. P. Clariss.
> D. Carolo et Paolo Ziniis etc. Petrus Soldadinus D. D. D.,
> qu. fol.

Soldani Benzi, Massimiliano, Medailleur und Bronzegiesser von
Florenz, stammte aus der adeligen Familie Benzi, und lebte stets
in grossem Wohlstande. Er wollte anfangs die Malerei erlernen,
und trat desswegen unter Leitung von B. Franceschini und C.
Ferri; allein seine Neigung zog ihn zur Bildhauerei, worin E.
Ferrata sein Meister war. Soldani modellirte viele grössere und
kleinere Bildwerke zum Gusse in Erz und in edle Metalle. Die
Vorbilder entnahm er gewöhnlich den Antiken Salen. Solche Bil-
der: Köpfe, Statuen und Basreliefs, kamen in den Besitz des Gross-
herzogs von Florenz und in jenen anderer italienischen Grossen.
Selbst in das Ausland gingen solche. So erhielt der Churfürst von
der Pfalz eine Mediceische Venus, einen Adonis und eine Copie
der Gruppe des Laokoon in Erz. Ein besonderer Freund solcher
Bildwerke war auch der Fürst von Lichtenstein. Dieser, stellte
mehrere derselben in seiner Sammlung auf.

In Pazzi's fertigte Soldani auch mehrere Schaustücke für Pabst
Innocenz XI., für die Königin Christina von Schweden und für
den König von Frankreich. Andere Werke dieser Art, wie auch
Medaillons zum Andenken ausgezeichneter Männer, haben wir von
ihm. Ein solcher auf Henry Newton, ausserordentlichen Gesandten
am herzoglichen Hofe zu Florenz, ist in der Numismatica hist. p. 968
gestochen. Eine solche Denkmünze auf Filippo Neri Altoviti ist von
1685. Auf seinen Geprägen stehen die Buchstaben M. S. F., oder
M. Sold.

In Pazzi's Serie de' Ritratti ist sein Bildniss gestochen. Das
Gemälde wird in der florentinischen Sammlung aufbewahrt. Er
starb 1740 im 82. Jahre.

Soldé, Alexander, Maler zu Paris, ein jetzt lebender Künstler.
Er malte historische Darstellungen und Genrebilder. Auf dem Sa-
lon von 1845 sah man von ihm die Taufe des Eunuchen durch St.
Philipp.

Soldini, L. D., Zeichner und Maler, arbeitete um 1715 zu Paris. Einige seiner Genrebilder wurden gestochen; von C. Duflos La bergère avec sa flûte und Le berger avec son oiseau. Henriquez stach ein anderes Genrebild: La negligence aperçue.

Sole Angelo, Bildhauer aus der neapolitanischen Provinz Terra di Lavoro, ist wahrscheinlich mit jenem Angelo di Polo, welchen Vasari unter die Schüler des A. Verrocchio zählt. Eine Person. Domenici verwirft indessen diese Annahme, und erklärt es im Allgemeinen für einen Irrthum, wenn man den A. Sole als Verrocchio's Schüler erklärt, indem Vasari von ihm schweige.

. A. Sole arbeitete um 1180 zu Neapel. Domenici nennt ein schönes Grabmal in S. Domenico.

Sole, Giovanni Antonio Maria del, Landschaftsmaler von Bologna, genannt Monchino da' i Paesi, war Schüler von F. Albani. Er malte Landschaften mit schönen Bäumen und mit kräftiger Färbung. Auch Seebilder finden sich von ihm. In der Felsina pittrice wird ihm desswegen Lob ertheilt Dann muss der Künstler auch Bildnisse gemalt haben; wenigstens war das seine in der Sammlung zu Leopoldskron. Starb 1677 im 60. Jahre, wie wir in der Felsina III. 27. lesen. Nach Lanzi starb er vor 1684 im 73. Jahre.

Sole, Giovanni Battista del, Maler von Mailand, angeblich Sohn und Schüler des Peter del Sole, malte für Kirchen und Paläste der genannten Stadt Bilder in Oel und in Fresco. Solche sind im herzoglichen Palaste, in den Kirchen von S. Eustorgio, S. Francesco, S. Bernardo, S. Angelo und Giovanni alle Case Rotte. Torre (Ritratto di Milano 1674) nennt diesen Meister, sagt aber nicht, ob er gleichzeitig mit ihm sei, oder wie lange er vor ihm gelebt habe. Füssly scheint daher willkührlich die Lebenszeit dieses Meisters um 1670 zu setzen. Nach dem Blatte Nr. 1. zu urtheilen, war er ein Zeitgenosse von F. Perrier, der 1600 oder 1605 starb. H. Winstanley stach nach ihm einen Sabinerraub. Dann nennt Füssly noch zwei radirte Blätter nach ihm: Tigranes zu den Füssen seines Besiegers Lucullus, und Orythia von Boreas entführt, fol. Die Richtigkeit dieser Angabe können wir nicht verbürgen.

Bartsch, P. gr. XXI. p. 123 beschreibt von diesem Meister zwei Blätter (Nr. 1. und 2.) die sehr breit und kräftig radirt, aber nicht sehr gefällig sind. Wir fügen noch einige Blätter bei, die Bartsch nicht kannte, und geben andere Zusätze.

1) Die heil. Familie. Maria lehrt den vor ihr am Tische sitzenden Jesusknaben lesen, und Joseph scheint rechts im Lehnstuhle zu schlummern. Unten im Rande ist ein Distichon: Hic sedes sophiae, discit tamen etc. Rechts unten steht: Gio. Batta Del Sole F., und links: F. P. In. Bartsch glaubt, diese Buchstaben bedeuten den F. Parmeggiano, Heller (Zusätze zum Peintre graveur p. 114) erklärt aber dieses Blatt als gegenseitige Copie nach Franz Perrier. Das Blatt des letzteren hat dieselben Verse und links unten steht: Franciscus Perrier pinxit et sculp., rechts: Cum privilegio Regis. Grösse des Blattes von del Sole: H. 5 Z. 10 L., mit 1 Z. Rand, Breit 7 Z. 8 L.

2) Eine Schlucht zwischen Reiterei und Fussvolk. In der Mitte vorn ist ein Greis neben dem todten Pferde gestürzt. Links

liegen Todte, und ein Mann mit der Fahne flieht. Rechts unten steht: Gio. Batta del Sole inuen. et sculp. Dann steht auch der Buchstabe E, woraus Bartsch schliesst, dass dieses Blatt zu einer Folge gehöre. Das Werk, welches Bartsch nicht kannte, und zu welchem auch das folgende Blatt gehört, hat folgenden Titel: La pompa della Solenna entrata fatta alla Maria Anna Austriaca e Filippo quarto nella città di Milano. Mit 20 historischen Bildern von den Malern J. C. Storer, J. Cotta und G. B. del Sole. Das Blatt des letzteren soll die Schlacht des Octavius Augustus und Marcus Antonius vorstellt. H. 8 Z. 4 L., Br. 11 Z. 3 L.

3) Allegorie auf die katholische Kirche. An einem Baume ruht ein Mann, welcher von einem Engel auf das Brandopfer auf der Höhe eines Felsens aufmerksam gemacht wird. Oben ist das päbstliche Wappen. Corielus Theologicus, mit einer Menge Bänder mit Inschriften. Unten rechts: Jo. Baptā a Sole sculpsit Mediolani. H. 23 Z. 10 L., Br. 17 Z. 8 L.

Dieses Blatt kannte Bartsch nicht. R. Weigel erwähnt es zuerst in seinem Kunstkataloge, und werthet es auf 2 Thl.

4) Lucretia in Gegenwart ihrer Verwandten sich den Tod gebend, ein schönes und seltenes Blatt, welches in Dr. Petzold's Catalog (Vienne, Artaria 1843) vorkommt. Oval fol.

Dieses Blatt ist nach Joh. Christ. Storer radirt, der 1671 in Mailand starb. Es gehört zu einer Folge von wenigstens 14 Blättern, an welchen auch Giu. Paolo Blanc Theil hat. Sie sind nach Fresco- und Plafondmalereien aus der Geschichte der Semiramis und andern berühmten Heldinnen in reichen Compositionen. Von del Sole sind sechs Blätter, Oval qu. fol. Die ganze Folge war in der Sammlung des Grafen Sternberg-Manderscheid, Direktor Frenzel detaillirt sie aber nicht im Cataloge derselben.

Druck:
Customized Business Services GmbH
im Auftrag der KNV-Gruppe
Ferdinand-Jühlke-Str. 7
99095 Erfurt